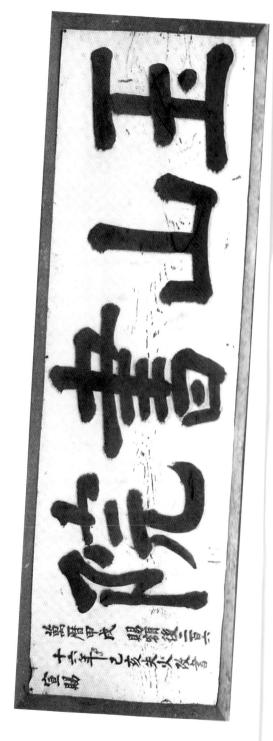

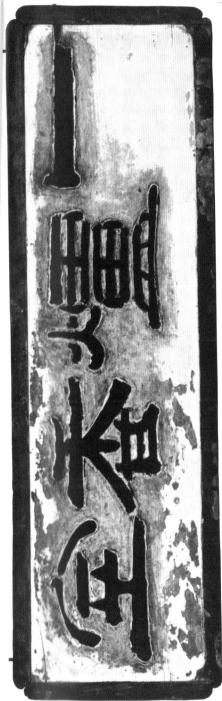

김정희, 〈일로향실〉현관, 32×120cm, 1844년 무렵, 해남 대둔사(대홍사), 대홍사 성보박물관.

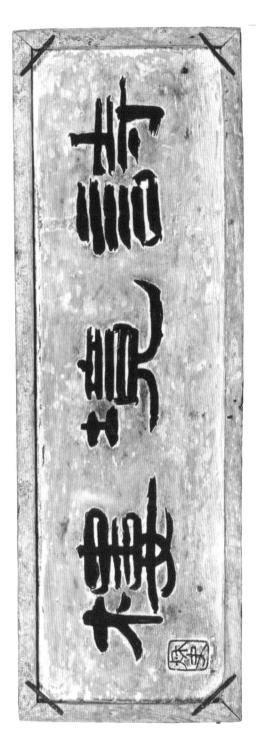

김정희, (시경루) 현관, 55×125cm, 1846, 예산 화암사, 충청남도 수덕사 근역성보관 소장.

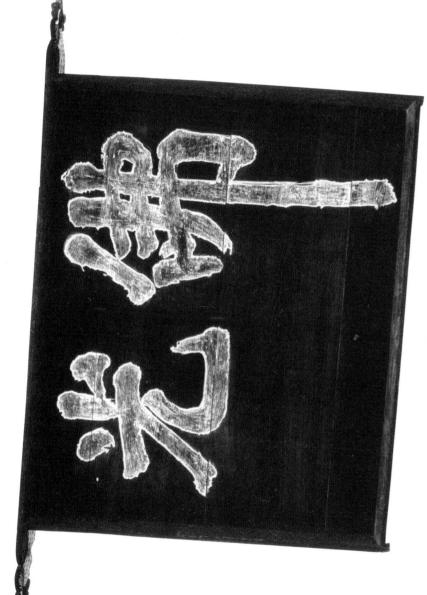

김정희, 〈불광〉 편액, 145×169.5cm, 1849년 무렴, 은해사 성보박물관 소광.

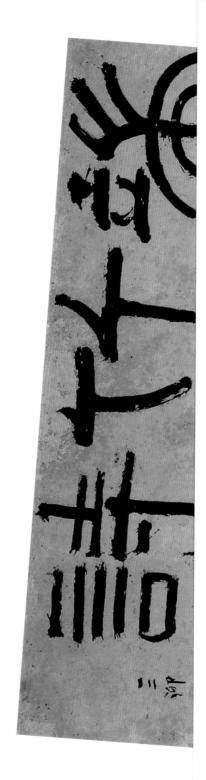

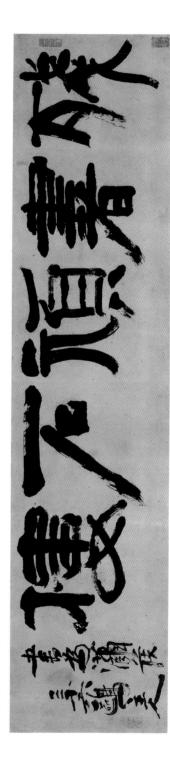

김정희, 〈관서완석투〉, 31.8×137.8cm, 종이, 1850년 무렵, 한강 시절, 손세기·손창근 기증, 국립증앙박물관 소장.

추사 김정희 평전

추사 김정희 평전

- 예술과 학문을 넘나든 천재

최열 지음

2021년 8월 15일 초판 1쇄 발행 2024년 8월 5일 초판 2쇄 발행

펴낸이 한철희 | 펴낸곳 돌베개 | 등록 1979년 8월 25일 제406-2003-000018호 주소 (10881) 경기도 파주시 회동길 77-20 (문발동) 전화 (031) 955-5020 | 팩스 (031) 955-5050 홈페이지 www.dolbegae.co.kr | 전자우편 book@dolbegae.co.kr 블로그 blog.naver.com/imdol79 | 트위터 @Dolbegae79 | 페이스북 /dolbegae

편집 김서연 표지디자인 민진기 | 본문디자인 민진기 · 이은정 · 이연경 마케팅 심찬식 · 고운성 · 한광재 | 제작 · 관리 윤국중 · 이수민 · 한누리 인쇄 · 제본 상지사 P&B

ⓒ 최열, 2021

ISBN 979-11-91438-11-6 93600

- ·이 책에 실린 글과 이미지의 무단 전재와 복제를 금합니다.
- · 저작권자를 확인하지 못한 자료는 추후 정보가 확인되는 대로 적법한 절차를 밟겠습니다.
- · 책값은 뒤표지에 있습니다.

추사 김정희 평전

최열

모든 것을 주고 가신 어머님'께 이 책을 바칩니다

1 하복순河輻順, 1935~2020. 진주 하씨晉州 河氏다. 남편 최지홍崔志洪, 1930~2008과 사이에 2남 2녀를 두었다. 머리말

학예 혼융의 경계

학문과 예술의 경계를 자유로이 넘나든 천재 김정희는 참된 학예주의자였다. 추사 김정희는 학문을 예술처럼, 예술을 학문처럼 다루었다. 학문과 예술을 혼용하여 '학예주의'의 절정에 도달했고, 이 어려운 경지에 이르러 신묘한 예술 세계를 실현했다. 그가 남긴 모든 문자와 형상이, 글씨와 그림이, 그 감각과 사유가 모두 학예의 결정체다. 아무것도 모르던 어린 시절에 나는, 김정희가 남긴 문자와 형상을 마주하고서 어떻게 이런 문자가 있을까 놀라워했고 이렇게 특별한 형상이 또 있을까 하며 감탄했다. 그로부터 40년이 흘렀고 이제야 알 것같다. 나의 경탄은 그의 문자와 형상 안에 숨겨진 '학예 혼융學藝 混融의 경계'로부터 비롯한다는 사실을.

고등학교 재학 시절 광주 계림동 헌책방 거리에서 우연히 마주친 잡지 《아세아》에 이동주가 연재한 '우리나라의 옛 그림'을 탐독할 때만 해도 조선 회화가 내 생애의 끝을 차지할 공부 주제일 거라고는 짐작조차 하지 못했다. 연재 글 가운데 「완당바람」은 내게 궁금증을 쌓는 단서였다. 때마침 김영호가 《독서신문》에 번역해 연재하던 소치 허린의 『소치실록』과 우봉 조희룡의 『호

머리말 7

산외기』를 읽는 행운이 겹치면서 『소치실록』에 끊임없이 등장하는 인물 김정회에 더욱 큰 관심이 생겼다. 그와 그 시대에 대한 궁금증은 끝날 줄을 몰랐다. 게다가 비슷한 시기에 김정희의 『추사집』 국역본을 최완수가 내놓았는데 전집이 아니라 선집이어서 갈증이 더욱 커져만 갔다. 그로부터 수십 년이 지나서 50대에 접어든 나에게 그 의문은 여전히 산처럼 높이 쌓이고 강처럼 넓어져 갔다. 궁금함을 참지 못한 나는 의문 풀이를 시작했다.

나에게 감탄을 자아낸 〈세한도〉와 『난맹첩』 그리고 '추사체'라 불리는 글씨를 이룩하기 시작한 때가 제주 유배 시절이었음을 깨우친 나는 그가 유배를 떠나던 해 나이가 쉰다섯 살임에 착안하여, 나도 쉰다섯 살이 되던 해에 『추사김정희 평전』 집필에 착수했다. 사람들이 묻는다. 최완수의 『김추사연구초』이래 허영환의 『영원한 묵향』이 있고, 유홍준의 『완당평전』이 있는데 왜 『추사 김정희 평전』을 쓰고 있냐고. 그때마다 답변한다. 내 평생 너무 많이 쌓여서 참을 수 없을 만큼 '궁금한 것들'과 쏟아 내고 싶은 '질문들'을 글로 토해 낼뿐이라고.

내 공부는 '사사무은' 事師無隱으로 시작한다. 사사무은은 '스승을 섬기는데 의문을 숨길 수 없다'라는 뜻이다. 내 이전의 모든 것이 스승 '사'師이고, 그들에게 배우는데 어찌 의문이 없을 수 있겠는가. 이런 태도는 '치의자득'致疑自得을 하기 위한 전제인데, 다시 말해 '의문을 품고 스스로 얻는다'라는 뜻이다. 바로 이 치의자득이야말로 학문의 방법론으로 황금 기준이다.

선다섯 살 때인 1840년부터 제주에 유배되어 살던 김정희가 그 시절 〈세한도〉와 『난맹첩』을 탄생시켰고 '추사체'를 시작했다. 나는 그 나이에 『추사김정희 평전』을 시작했다. 그는 무르익었을 때고 나는 미숙성 단계였으나, 어떤 것도 완성이란 없고 끝은 더욱 없는 법이다. 오류가 있어 미완성이고 왜곡이 있어 쟁론 대상이다. 그러니까 그 오류와 왜곡까지 포함해 나의 『추사 김정희 평전』은 나의 것일 뿐, 누구의 것도 아니다.

내가 토해 낸 이 길고 긴 추사 김정희에 관한 문자들은 모두 김정희의 생 애와 예술을 어떻게 인식해 왔는가에 관한 것이다. '추사 김정희 인식사'의 시 작은 김정희의 언행이다. 그리고 그와 마주친 이들이 남긴 기록이다. 이 책은 '추사 김정희 연구사'인 셈이다. 또한 김정희가 숨을 거두고 언행이 멈춰 버린다음부터 나오기 시작해 지금 이 순간까지 쏟아져 나오고 있는 기록이 있다. 나는 그 기록을 기록했다. 그러므로 이 책은 여러 연구자가 남긴 기록의 인식사이고 김정희 인식사이자 연구사이며 궁극에 이르러서는 나의 김정희 인식사이다.

빙산 크기만큼 공부하고 나면 어느 순간 비로소 붓을 드는데, 나의 글쓰기 태도는 '술이부작'述而不作이다. 공자에게 배운 것이다. 술이부작은 성인의 말을 전할 뿐 나의 학설을 지어내지 않는다는 것으로 후학들은 서술할 뿐 창작하지 않는다는 뜻이다. 학술 행위에서 학설 정립은 모든 학자의 꿈이다. 그런 까닭에 술이부작이 더욱 어려운 것이다.

술이부작을 수행하는 과정에서 짝을 이루는 최고의 방법론은 당연히 '실사구시'實事求是다. 실사구시의 모범을 보여 준 저술이 다산 정약용의 『매씨서평』梅氏書評이다. 대학자 대산 김매순으로부터 '공평함과 정교함이 글자마다 저울추 같다'라는 찬사를 획득한 19세기 고증학의 대작이다.

세상 사람들이 추사 김정희 작품을 너무도 사랑하다 보니 시장을 중심으로 진위 논란이 끊이지 않았고, 항상 귀결은 법정을 향했다. 그와 같은 행위를 멸시하여 나는 여전히 김정희가 말한 바 '금강안혹리수'金剛眼酷吏手, 다시 말해 작품의 진위를 따질 때 금강역사金剛力士처럼 눈을 크게 떠서 살피며, 혹독한 세금을 거두는 관리의 손으로 만진다고 하는 태도를 존중해 왔다. 그러나 거기에 멈추지 않았다.

우봉 조희룡이 말한 바 '진안이자 박인안력'真贋二字 薄人眼力, 다시 말해 진 짜와 가짜 두 글자가 눈의 힘을 천박하게 한다는 말을 깊이 새겼다. 진위를 혹독하게 따지는 사람들의 말과 글을 보면 적대 의식이 너무 드세서 독기가 흘렀고 그래서 그들이 불행해 보였다. 그런 까닭에 나는 다시 조희룡이 말한 바대로 작품의 '조예 여하'造詣 如何를 묻는 길을 아울렀다. 먼저 '선관 조예'先觀造詣하고 또 오직 '유관 조예'惟觀造詣하고자 했다. 작품을 마주하면 먼저 그리고 오

직 조예를 헤아리고자 한 것이다.

내 재주가 형편없어 그들의 높이에 다가설 수 없을지라도 오직 '사실'에 의거하고 '사실'을 드러내기에 전심을 다할 뿐이다. 글쓰기를 매듭짓고 나면, 나는 내가 서술한 '사실'을 항상 의심한다. '치의자득'하는 단계로 되돌아가는 것이다.

추사 김정희가 세상을 떠나고 꼭 100년이 지난 1956년에 태어난 나는 늘 상상했다. 그 천재가 죽고 100년 뒤에 환생했다면, 그가 설령 둔재라도 나라면 좋겠다는 공상 말이다. 학문과 예술의 경계를 넘나들며 유마 거사의 '불이'不二처럼 하나 같은 둘, 둘 같은 하나의 경지를 노닐고 싶다. 학예 일치의 생애와 예술을 실현한 그의 모습을 닮고 싶어 하는 나의 망상을 뒤로하고 김정희 이야기를 쓰기 시작한 건 쉰다섯 살 때인 2010년이다. 10년이 흐른 2020년에 붓을 놓았다. 내가 한 일이 의심스러워 더 붙잡아 두고 싶었지만 멈췄다.

다 하고 나면 '빙산일각'永山一角이다. 드러난 모습이 모두인 듯 아름다울 지라도 드러나지 않는 것이 더 많다. 감춰지고 사라지는 그 많은 것 가운데 일 부는 같고 닦으면 보석처럼 더 빛나겠지만 이대로 남겨 둔다. 내가 다 할 수도 없고 다 해서도 안 된다. 다 하려면 끝이 없어 마치지 못한다. 그래서 누군가 내 것을 의심하고, 더 많은 말이 쏟아져 나와 세상을 아름답게 물들이길 소망한다.

> 2021년 6월 3일 추사 탄신 235주년, 코로나19 시절에 어초당漁樵堂에서 최열

차례		1장 탄생	
		1786(1세)	
		설화	
머리말 학예 혼용의 경제	6	서장 탄생의 비밀	22
		1 탄생	
		재상 가문	25
		나 태어난 곳, 한양 낙동	29
		통의동 백송	31
		고향의 추억	37
		2 신화	
		24개월 잉태설	40
		예산 출생설	44
		팔봉산 정기설	45
		예산은 어떤 땅인가	49
		영달하는 가문	51
		2장 성장	
		1786~1810(1~25세)	
		사문의 전설	
		1 명문세가	
		유복한 성장기	57
		정쟁의 중심 <u>으로</u>	60
•미주 945		2 한양의 사문	
•추사 김정희 주요 연보 1786~1856 1037		사문 이야기	63
•추사 김정희 관련 주요 문헌 1053		박제가, 김정희 사후 스승이 되다	64
·도판 목록 1075		박제가 전설	66

자하 문하에 출입하다	69	아내 예안 이씨에게 보내는 편지	140
젊은 날의 아호, '현란'과 '추사'	71		
		3 원천과 인연	
3 북경에서의 한 달		학예의 원천, 옹방강	146
북경으로 떠나다	75	서법의 원천, 완원	149
옹방강을 만나다	80	서예와 서법이란 낱말	151
옹방강 문하의 풍경	83	옹방강을 둘러싼 후일담	151
옹방강을 사모하다	87	옹방강과의 거리	153
옹방강을 말하다	89	옹방강과 완원은 누구인가	154
옹방강 은사설의 출현	92	불가와의 인연, 초의	156
옹방강 스승설의 정착	95		
아호 그리고 옹방강과 완원	97	4 학자의 길	
		학예주의의 꽃, 금석 고증학	162
		진흥왕의 두 비석 고찰	163
4기 사과		김정희의 학문	170
3장 수련		순수 방법론으로서 실사구시설	172
1810~1819(25~34세)		실용 경세학으로서 실사구시설	174
학예의 원천			
		5 예술가의 길	
1 자하 문하	,	화가의 길, 묵란과 산수	178
자하로부터 『영탑본』을 하사받다	103	〈선면산수도: 황한소경〉	182
인맥의 원천	104	서법가의 길, 신위와 옹방강 서풍	185
자하 문하 출입자	106	명사의 길, 송석원	188
자하 문하에서	108		
선생 신위, 시생 김정희	110		
선생을 전배로 변조하다	115	4장 출세	
자하 신위에 대한 존경, 두 가지	123	TO 돌세	
		1819~1830(34~45세)	
2 아회와 여행		세상으로 나아가는 길	
자하 문하 출신과의 아회	127		
아회의 즐거움	131	1 출세와 여행	
경상도 기행	133	출세의 태도	199
현장 답사와 고증의 성취	134	충청도, 단양 여행	200
금강산 여행	136	단양팔경 시편	202

규장각 대교 사직상소	206	3 서법가·장황사와의 대화	
오대산 · 적상산 · 정족산 여행	208	조광진과의 대화	269
		조광진과 서법을 논하다	270
2 출세와 악연		유명훈과의 대화	276
충청우도 암행어사 여행길	212		
악연의 암행어사	215	4 서법의 길	
당상관 진입	217	추사체의 여명, 골기로부터	282
악연과 선연의 인연법	220	서법의 길, 개성으로부터	284
운외몽중, 그 기이한 시화	223	북파의 길, 북비로부터	290
김유근과의 인연	225	묵법변	294
		이광사 비판	295
3 평안도 여행		김정희의 공격법	300
서법의 길, 묘향산	230		
풍류의 길, 평양의 죽향	236	5 추사 문하를 열다	
		아버지의 죽음	302
		초의 선사와의 대화	304
~ 7l. 7l 7l		추사 문하 첫 제자, 허련	308
5장 전환		추사 문하 첫 번째 사람, 홍현보	312
1830~1839(45~54세)		문하와 사제, 김석준의 스승	315
삶의 그늘, 예술의 빛			
1 암운			
최초의 암흑	245	6장 고난	
월성위궁을 나오다	249	1840~1849(55~64세)	
용산 시절	252	아득한 섬나라 제주	
격쟁, 가문의 운명을 건 승부수	254		
		1 제주 가는 길	
2 금호 시절		죽음의 그림자	321
흑석동 금호로 이사하다	258	우의정 조인영의 구명 운동	324
금호라는 땅 이름	259	월성위궁, 다시 돌아오지 못할 이별	326
먹구름이 걷히다	262	살아서 가는 길	327
장동의 월성위궁으로 복귀하다	263	유배길 전설, 이삼만과 이광사	332
상소, 가문의 명예를 위하여	265	풍랑을 극복하다	333

2 아내와의 이별		2 산수화	
화북진에서 대정까지	336	도문상수론	418
제주 시절, 끝없는 나그네	340	산수화론	419
양자를 들이다	346	산수화의 세계	421
천천히 멀어지는 이별	347	〈영영백운도〉	422
아내 예안 이씨를 보내고	352	〈고사소요도〉	424
		〈소림모옥도〉	428
3 세상과의 소통		〈소림모정도〉	428
허련과 초의의 제주행	355		
초의에게 받고 김정희가 보낸 물건들	360	3 〈세한도〉	
오창렬과 오규일로부터	363	1843년, 〈세한도〉의 출현	430
백파와의 논쟁에 임하는 태도	365	슬픈 사내 '비부'의 〈세한도〉 발문	436
백파와 추사 사이에 오고 간 문헌	371	이상적의 답신	440
추사 문하 둘째 제자, 강위	373	〈세한도〉, 북경으로 가다	445
이상적의 중국행	375	〈세한도〉의 유전	447
서구세계와의 만남	376	〈세한도〉 두루마리 구성	449
외방 세계에 대한 생각	378	〈세한도〉 신화	450
		신화 그리고 '완당바람'의 허상	456
4 허런, 스승을 그리다			
허련, 두 번째 제주행	383	4『난맹첩』	
허련의 활약	385	난초화의 비결	458
허련의 세 번째 제주행	387	1846년, 『난맹첩』 전설	460
허련이 그린 네 가지 초상	390	『난맹첩』이야기	486
		편파 구도가 품은 모순의 미학	487
		5 전각	
7장 전설		전각가 오규일	489
1840~1849(55~64세)		『완당인보』 편찬자 박혜백	491
신화의 땅 제주와 〈세한도〉		당대의 전각가들	493
		김정희 인장의 넓이와 깊이	494
1 추사체			
추사체의 사계절	401	6 제주의 귀양살이	
모순의 지배, 그 변화의 시작	402	허련이 아뢰고 헌종이 듣다	505
추사체의 형성	405	대정현 사람들	506

제주 사람들	509	심희순, 악연과 선연 사이	571
김만덕과〈은광연세〉	511		
제주를 노래하다	513	4 호남 여행	
		1850년 봄, 호남으로	575
7 해배		전라 감사 남병철, 10년 만의 해후	576
헌종 그리고 신관호와 허련	516	왕의 글씨를 배관하다	577
석방 명령	518	전주를 떠나기 하루 전	579
제자 허련의 헌종 알현	519	남겨 둔 편지	580
다시 육지로	522	전주 체류	581
		〈모질도〉 그리고 화엄사 시편	582
		1851년 단오절, 남병철의 합죽선	589
8장 희망		7 회계시 사 비사	
1849~1851(64~66세)		5 필패의 승부수	
한강의 희망과 절망		헌종 집단	592
107 984 28		신해예송 패배	596
1 한강 시절		7 7	599
1,000년 만의 귀향	529	탄핵 소이아호이 된보고 기르	601
마포의 사계	531	순원왕후의 처분과 기록	604
추사체의 봄, 꽃망울을 터뜨리다	534	한강을 떠나던 날의 풍경	606
헌종 승하와 신헌 유배	539		
초의 선사로부터 차와 평안을 구하다	542		
불가이야기	545	9장 향수	
		1851~1852(66~67세)	
2 기유예림의 초대		북청의 문자향 서권기	
기유예림	547		
『예림갑을록』	560	1 북청 시절	
중인 예원의 기획 특강	561	북청 가는 길	611
조희룡과의 인연	563	윤정현의 함경 감사 부임	615
		동반 제자 강위	618
3 희망 그리고 절망		유치전과의 대화	619
희망, 조인영과 권돈인	565	북청 시편	622
절망, 조인영의 죽음	566		
이하응, 새로운 희망	567		

2 문자향 서권기		권돈인과의 대화, 울분과 호소	676
난초화법	626	이하응과의 대화, 난초 이야기	680
예술론의 거점, 기고경 불긍인	629	윤정현과의 대화, 감회와 소망	685
성령을 규율하는 격조론과 재정성령론	630		
문자향서권기론	633	2 심희순과의 대화	
문자향 서권기의 연원	635	심희순과의 대화 1: 물건	688
시화선 일률론	638	심희순과의 대화 2: 비평	690
		심희순과의 대화 3: 서도	693
3 필묵법		심희순과의 대화 4: 불만	697
필법	641	심희순과의 대화 5: 고통	698
묵법	644		
경계해야 할 것	648	3 중인과의 대화	
		이상적과의 대화	702
4 추사체의 개화		오경석과의 대화	704
꽃피는 추사체의 여름	650	김석준과의 대화 1: 친교	708
〈잔서완석루〉	650	김석준과의 대화 2: 서법	711
〈사서루〉	653	황상과의 대화: 비평	713
〈검가〉	653		
침계 윤정현과의 만남	656	4 서법, 음양생필	
〈도덕신선〉과 〈침계〉	656	서법을 논하다	719
〈진흥북수고경〉	660	서법의 생필묘결	725
		음양획법	727
5 그리운 고향		기괴와 고졸의 경계	728
향수	665		
해배길	666	5 난초화론	
		인품론	733
		난초화론	734
		난초화법	737
10장 갈망			

1 과천 시절

과천, 궁핍한 시절의 꿈

1852~1853(67~68세) 과천 시절의 대화

		하늘나라 아내와의 만남	796
11장 이별		〈불이선란도〉의 모양	797
1854~1856(69~71세)		손세기·손창근 가족에게 존경을	801
그리도 추운 겨울			001
		6 〈불이선란도〉, 최초의 화제 읽기	
1 이별이 없는 그곳		화제 번역	804
꽹과리 치는 격쟁인 김정희	743	화제 해석	806
떠나 버린 화살	745	제작 시기와 '달준' 이야기	808
2 추사체의 가을		7 〈불이선란도〉, 다르게 읽기와 번역	
추사체, 천자만홍의 가을날	752	화제 읽기의 전범	810
〈계산무진〉	752	다른 읽기	810
⟨↓⟩∘⟩	756	다른 번역	817
〈백벽〉	758	아내를 위하여	819
〈산숭해심 유천희해〉	760	〈불이선란도〉를 말하다	822
〈죽로지실〉	762		
		8 이별이 있는 그곳	
3 추사체 이후의 추사체		생애에서 가장 추운 겨울	828
경계 없는 세상	766	봉은사에서	831
〈화법유장〉	766	추억의 인연들	834
〈호고유시〉	768	곤궁한 길에 한이 서린 사람	837
〈오악규릉〉	771	4일 단맥설, 그 신비의 숲	839
〈무쌍채필〉	773		
〈대팽두부〉	775	종장 멈춰 버린 영원, 나 죽고 그대 살아	841
4 〈판전〉과 〈시경〉의 전설			
추사체의 겨울	779	4.471.41.61	
〈판전〉	779	12장 영원	
〈명선〉	785	1856~2021(사후)	
〈시경〉	787	외전	
5 〈불이선란도〉의 탄생		1 추모의 물결	
유마 거사와의 만남	792	『철종실록』에 오르다	847
유마힐의 불이선	793	묘소, 예산인 까닭	849

강위, 나의 스승이여	850	문일평, 혁명과 비조	922
조희룡, 세상에서 가장 아름다운 만사	851	윤희순, 모화와 사대	923
이상적, 슬프고도 더욱 슬픈 만사	854	이동주, 완당바람	924
초의 스님, 심금을 울리는 제문	855	최완수, 북학과 예원의 종장	. 925
권돈인의 추모, 이한철의 영정	857	안휘준, 남종화풍의 영향력	926
제자 허런의 추모 사업	861	최열, 복고주의	927
		유홍준, 하나의 결실	930
2 추사 문하의 기원		오직 홀로 아름다운 그 이름	931
스승·제자·문인의 의미	870	월인천강	933
추사 문하·추사파의 그늘	871	추사체 유행, 지역 미술계 형성	934
김정희의 눈길	872		
조희룡의 태도	873	6 신화의 탄생	
신석우의 생각	874	어떤 꼬마의 추억	936
김석준의 의식	876	당신이기를	938
1881년, 강위의 '완옹 문하' 출현	878		
3 완당 문집 편찬사		후기 감사의 마음	940
가족과 제자의 불참	886	'교정고증학'의 열매인 2쇄	944
편찬자 남병길	887		
문집 참여자들	889		
4 사후에 늘어난 제자들			
후지츠카 치카시의 주장	893		
후지츠카 치카시 논문의 목적	894		
이동주의 견해	896		
1972년의 추사 문하	898		
제자로 전입시킨 열여덟 명	900		
추사서파설	905		
추사파, 기량 미달자 집단	909		
제자가 필요한 까닭	911		
20세기 현창사업	914		
5 추사 김정희를 보는 두 가지 시선			
윤용구, 찬탄의 기쁨	920		

- 국립국어원의 현행 맞춤법·외래어 표기법을 따르되, 지은이의 의도에 따라 일부는 이미 굳어진 표현을 따랐다. 옛말의 뉘앙스나 문학적 어감을 살리고자 맞춤법에 어긋나는 표현을 사용하기도 했다.
- 1896년 1월 1일 태양력 채택 이전은 모두 음력 연월일을 사용하고 이후는 모두 양력 연월일을 사용했다. 고종은 음력 1895년 11월 17일에, 그날을 양력 1896년 1월 1일로 공표했다.
- 문맥을 정확하게 전하는 데 필요한 경우, 한자나 원어를 반복해서 병기했다.
- 맥락을 파악하는 데 도움이 되는 경우에는 생몰년을 반복해서 병기했다. 또한 생몰년이 분명하지 않은 경우에는 표기를 생략하기도 했다.
- 문맥을 살리거나 특정 부분을 강조하는 데 필요한 경우, 동일한 인용구나 도판 등을 반복하여 실었다. 또한, 같은 인용구라도 맥락에 따라 번역 표현을 달리하기 도 했다.
- ─ 단행본 출간물과 화집·전집 등은 겹낫표(『』), 시·소설·편지·단편·논문 등은 흩낫표(「」), 잡지·신문 등 정기 간행물은 겹화살괄호(《》), 미술 작품·전시·노래 등은 홑화살괄호(〈〉)를 사용해 표기했다.
- 모든 번역 인용문은 원문과 번역의 출전을 세심하게 밝히되 재번역 여부는 별도로 표기하지 않았다. 여러 문헌을 인용할 때에, 번역문의 경우 기존 번역을 기준으로 삼아서 독자가 읽기에 쉽도록 다시 번역해 문장을 다듬었다. 따라서 인용한 번역문은 대부분 재번역한 문장으로 바뀌어 있다. 기존의 뛰어난 번역자들의 노력과 성취에 깊은 감사의 마음을 표한다.
- 모든 번역문은 필자의 풀이를 적용해 재구성한 문장이다. 앞서 밝혔듯, 기존 번역문을 인용할 때에도 그 출전을 밝히되 필자가 수정한 문장으로 구성했다. 수정할

때에는 원문 본래의 뜻을 충실하게 따르는 것을 원칙으로 삼았다. 기존 번역문을 수정하여 기존 번역자의 뜻을 왜곡하거나 오류를 범하는 결과를 낳았다면, 이것은 모두 필자의 잘못이다. 기탄없는 지적을 기대하며 기존 번역자의 노고와 그 후의에다시 하번 감사드린다.

- 추사 김정희에 관한 심오하고 광범한 연구 역량을 지닌 사계의 전문가 및 열렬한 흠모의 마음을 품은 애호가가 상당하다. 널리 알려진 연구자는 물론이고 아직자신을 드러내지 않은 제현이 강호에 널리 퍼져 있다. 그럼에도 불구하고 필자가탐구해 온 김정희 공부를 세상에 펼치는 까닭은 학인으로서 소명 의식을 실천하고자 함이다. 처음에는 존경의 마음으로 기존 연구 성과를 수용했다. 하지만 탐구할수록 질문이 쌓였고 그 답변은 스스로 구할 수밖에 없었다. 그러므로 이 책은 선행연구자들의 빛나는 업적의 그늘에서 자라난 것이다.
- 아호를 성명으로 바꾸어 지칭하기도 했으며, 또한 호칭에서 상하 관계를 따져 평어와 존칭은 각각의 사정에 맞도록 수정했다.
- 위작 시비와 관련해서 마음을 다치지 않으려 노력했다. 작품을 선택할 때 첫째 기준은 필자가 파악하고 있는 추사 김정희의 '기운과 기세 및 기법'이었고, 둘째 기준은 오랜 세월 매진해 온 '선행 연구자의 안목'이었다.
- ー『국역 완당전집』에 실린 서간은 한 인물에게 보낸 것이 여러 편일 때 두 번째부터는 숫자만 붙여 두었다. 이 책에서는 번호 앞에 제목도 추가했다. 예를 들면 『국역 완당전집』의 「석파 흥선대원군께 올립니다」與 石坡 興宣大院君여 석파 흥선대원군는 모두 일곱 편인데 첫 번째 편지는 「석파 흥선대원군께 올립니다」이고 두 번째 편지부터는 「두 번째」ニ이、「세 번째」三삼와 같이 표기하고 있다. 이에 다른 인물에게 보내는 편지와 혼동을 피하기 위하여、이 책에서는 「석파 흥선대원군께 올립니다 두 번째」與 石坡 興宣大院君 其二여 석파 흥선대원군기이 하는 식으로 바꾸었다.
- 『추사 김정희 평전』은 '찾아보기'를 별도로 수록하지 않았다. 주요한 인물과 작품, 서명 등이 책 전체에 걸쳐 반복적으로 등장하고, '추사 김정희 관련 주요 문헌'과 '도판 목록'이 본문에 언급된 작품과 문헌 등을 상세하게 담아내어 '찾아보기'를 대신하기 때문이다.

"매미 소리가 맴돌아 끝이 없다. 고향이란 나이가 들수록 더욱 간절하고, 멀리 떨어질수록 크게 느껴지는 법이다." **탄생** 1786(1세) 탄생의 비밀

1786년 홍역이 국토를 휩쓸고 가뭄이 세상을 태우던 시절이었다. 5월 11일 오후 2시 다섯 살밖에 안 된 문효세자文孝世子, 1782~1786의 죽음을 알리는 세 차례 호곡이 1,000리 밖으로 퍼져 나가자 검은빛 모자인 흑립黑笠을 쓴 정조正祖, 1752~1800가 검은색 곤룡포에 새하얀 백포대白布帶를 허리에 두르고 등장했다. 칠흑 같은 어둠을 뜬눈으로 새운 탓일까. 태양이 작열하고 있었지만 너무 눈부셔서 아무것도 보이지 않았다. 홀연 어둠의 사자처럼 왕이 등장하자 창덕궁 뜰이 일순 밝아졌고, 그 빛은 백야의 태양처럼 아주 서늘했다.

만조백관이 깊은 아픔을 감춘 채 얇고 가벼우며 옅은 빛깔을 띤 천담복淺 淡服 차림으로 도열했다. 두려움과 슬픔이 뒤엉킨 채 대궐 지붕 위로 겨우 다섯 살 어린 나이에 홍역으로 세상을 등진 세자를 향해 돌아오라고 울부짖는 소리 가 처절하게 퍼져 나갔다.

그로부터 스무 날이 지난 6월 3일 장동의 월성위궁 가문에서 한 아이가 태어났다. 목이 타는 가뭄과 창궐하는 전염병이 왕실까지 미치던 때라 아이의 출생 사실을 아무에게도 전하지 않았다. 아이 집안이 왕실과 종척 가문인 테다국상 중이었으므로 누구 하나 내색조차 할 수 없었기 때문이다. 울음소리조차 감춰야 했던 그 아이가 어머니 배 속에서 10개월을 훌쩍 넘겨 24개월이나 머물렀다는 소문이 세간을 물들였다. 24개월 잉태 전설의 주인공으로 다시 태어났다. 태어난 아이의 이름은 김정희였다.

1 탄생

재상 가문

추사 김정희의 아버지는 유당 김노경西堂 金魯敬, 1766~1837이고 어머니는 기계 유씨紀溪 俞氏, 1767~1801다. 고조할아버지 이래 모두 당상관 품계에 오른 김정희 집안은 명문 세가인 경주 김씨 가문으로 재상인 영의정과 왕의 사위인 부마, 최고위 관료인 판서에 이르기까지 4대에 걸쳐 당상관을 배출했고 김정희자신도 마흔두 살 때인 1827년 7월 정3품 당상관에 올랐다.

고조부 김홍경 영의정 증조부 김한신 부마(영조의 사위) 조부 김이주 형조 판서 양부 김노영 형조 참판, 생부 김노경 이조 판서 본인 김정희 병조 참판

이렇게 5대를 내려오는 동안 양자 입양이 두 차례나 있었다. 할아버지 김 이주와 본인 김정희가 양자였던 것이다. 그런 까닭에 가족의 계보가 약간 복잡 하지만, 가문의 내력을 살피는 일은 흥미롭다. 정치 국면에서 김정희가 어떤 위 치에 놓였는지 짐작할 수 있기 때문이다.

고조할아버지 급류정 김흥경急流亭 金興慶, 1677~1750은 스물세 살 때인 1699년 정시 문과에 급제하여 출사했다. 마흔다섯 살 때인 1721년 노론과 소론의 대립 과정에서 노론의 입장에 섰다가 파직당했지만, 1724년 영조共祖. 1694~1776 즉위와 더불어 복직했다. 그냥 복관이 아니라 왕의 최측근인 도승지로 나감으로써 영조 정권의 핵심부에 들어간 것이다. 그런데 김흥경은 영조가

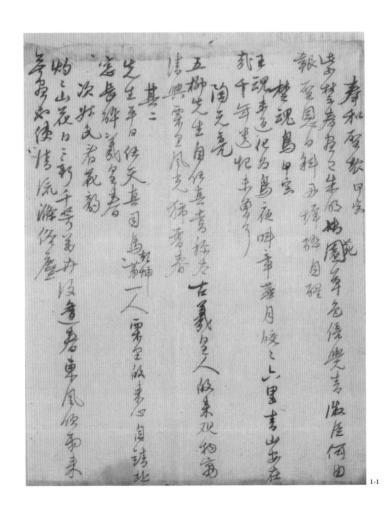

1-1 김한신, 「임금의 시에 화답해 올림」, 『매헌난고』梅軒亂稱, 1734, 부국문화재단 기증, 제주특별자치도 소장. 『매헌난고』에 실린 월성위 김한신의 시. 『매헌난고』는 김한 신이 13~34세에 쓴 시를 묶은 책으로 총 예순한 편의 작품이 실려 있다. 김한신은 김정희의 증조할아버지다.

1장 · 탄생 · 1786 · 1세 27

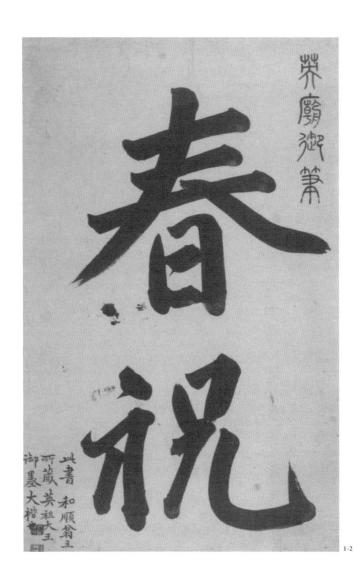

1-2 영조, 〈춘축〉春祝, 39.5×24.8cm, 종이, 부국문화재단 기증, 제주특별자치도 소장. 김정희의 증조할머니 화순옹주에게 하사한 영조의 글씨. 추진한 탕평 정책에 반대했다. 그러니까 김흥경은 당파성과 권력 의지가 아주 강렬한 인물이었다. 당파의 균형을 통해 왕도 정치의 이상을 구현하려는 탕평 정책은 영조 시대 때 중요한 국정 과제의 하나였으므로 영조는 도승지 김흥경을 파직했다가 다시 복직시켰다. 자신을 따르라는 경고이자 교훈을 주고자 했던 것이다.

영조는 그런 김흥경의 아들을 둘째 딸 화순용주和順翁主, 1720~1758와 결혼시켰다. 고집 세고 충성스러운 그 가문의 품성이 마음에 들었기 때문이다. 영조의 사위가 바로 월성위 김한신月城尉 金漢蓋, 1720~1758이다. 왕조 시대에 왕실과 혼인하는 일은 가문의 세력을 과시하는 행위여서 영예만이 아니라 정치 현실에서도 실익이 대단히 컸다.

그런데 불행하게도 화순옹주와 김한신 부부 사이에 아들이 생기지 않았다. 이에 김한신의 만형 김한정金漢禎, 1702~1764의 셋째 아들 옥포 김이주玉圃 金 頤柱, 1730~1797를 양자로 들였다. 양자인 김이주는 뜻밖에 월성위궁月城尉宮의 상속자가 되었고 관직은 판서에 이르렀다. 김이주는 첫째 아들 김노영金魯永, 1757~1797을 비롯해 넷째 아들 김노경까지 여러 아들을 낳고 보니 집안의 번영을 약속하는 듯했다. 하지만 첫째 아들 김노영이 아들을 낳지 못했다. 거듭되는 불행이었다. 김노영은 아우 김노경의 큰아들 김정희를 양자로 들였다. 김정희 또한 할아버지처럼 월성위궁의 주인이 되었다.

살펴보았듯이 그 태생으로는 월성위궁 주인이 될 수 없었지만, 운명은 신기하게도 두 차례나 굴곡을 그리며 피할 수 없는 계절처럼 다가왔다. 첫째 굽이는 할아버지 김이주가 월성위의 양자로 들어가는 순간이었고, 둘째 굽이는 어린 손자 김정희가 큰아버지의 양자로 선택되는 순간이었다. 마치 계획해 놓은 것 같았다. 이처럼 겹으로 다가오는 행운은 운명 말고는 설명할 길이 없다. 김정희이기 때문이었을까.

김정희 집안은 경주 김씨慶州 金氏 가문으로 노론당老論黨에 속했으며, 영조 때 사도세자思悼世子, 1735~1762를 적대시했던 남당南黨을 형성한 이른바 벽파 僻派 가문이었다. 영조의 계비繼妃로서 남당 벽파의 지주였던 정순왕후貞純王后,

1장 · 탄생 · 1786 · 1세 29

1745~1805를 배출한 가문 말이다. 김정희 가문이 남당 벽파였던 것은 권력 투쟁이나 정치 이념에서만 비롯하지는 않았다.

무엇보다 월성위 김한신이 사도세자가 던진 벼루에 맞아 죽는 사건이 일어났다. 세자이긴 해도 배다른 동생인 사도세자에게 남편이 그렇게 당하자 화순용주는 견딜 수 없어 식음을 전폐했고 결국 남편의 뒤를 따라 별세했다. 사도세자로 인한 집안의 불행이 겹쳤으므로 적대 또한 당연했다. 따라서 사도세자의 장인으로서 사위를 보호하는 입장에 선 노론당 내 북당北黨의 익익재 홍봉한翼翼齋 洪鳳漢, 1713~1778 가문과의 적대가 매우 격렬했다. 또한 노론당 내 사도세자를 보호하는 시파時派의 핵심 세력인 안동 김문 풍고 김조순機單 金祖淳, 1765~1832 가문과의 대립도 자연스러운 일이었다. 물론 김정희 집안은 남당 벽파의 핵심 세력은 아니었다. 따라서 시파에 의해 곧장 공격을 당하진 않았지만시파가 권력을 장악해 갈수록, 그렇게 세월이 흐르면 흐를수록 김정희 가문의 몰락 속도는 빨라졌다. 김정희 대에 이르러서 폭풍의 여진이 밀려왔다. 이 또한계획된 운명이었을까. 그러므로 운명이란 행운과 불행의 경계에 숨어 문득 불어닥치는 신비한 기운인 모양이다.

나 태어난 곳, 한양 낙동

김정희는 1786년 6월 3일 한양 남부 낙동의 외가에서 태어났다. 아주 오랫동안 그가 태어난 집인 생가生家가 어느 곳인지 당대의 기록도, 사후의 기록도 찾지 못했다. 김정희가 죽고 10년 정도가 흐른 뒤인 1865년 편찬한 『철종실록』에 사관이 쓴 김정희 일대기인 「졸기」후記 에도 없고, 승지로 어린 고종을 보좌하고 있던 황사 민규호黃史 閔奎鎬. 1836~1878가 1868년에 간행한 『완당집』 阮章集의 「완당김공소전」 阮堂金公小傳 2 그리고 오랜 세월이 흐른 뒤인 1933년 대학자 위당 정인보爲堂鄭寅普, 1893~1950가 쓴 「완당선생전집서」 阮堂先生全集序 3에도 없다. 그러므로 생가를 특정하지 않은 앞서의 문헌이 가리키는 생가는 부모의집으로 김노경과 기계 유씨 부부의 살림집이다. 그 살림집은 할아버지가 살았고 아버지가 태어나 자라난 월성위궁일 수도 있고 어머니 기계 유씨의 친정인

낙동 외가일 수도 있으며, 아버지가 기계 유씨에게 장가들어 분가해 살던 집일 수도 있다. 어느 곳에서 태어났건 김정희의 생가는 본가인 이곳 장동壯洞이다.

이런 사실을 활자로 명시한 최초의 기록은 《동아일보》 1970년 6월 16일 자 〈횡설수설〉이다.

추사 선생의 고거故居라고 해 보았자, 그분이 본래 서울서 태어났고 또 그 생존 시의 대부분이 제주와 북청에서 겪었던 10여 년의 귀양살이를 빼놓는다면 거의 서울 주변에서 살았기 때문에 순수한 고거라고는 할 수 없으리라⁵

이 글은 당시 예산에 거주하던 김정희의 현손인 77세의 김석환金石煥이 기자에게 한 중언에 따른 것이었음을 생각하면 누구나 김정희가 태어난 곳이 어디인지 알고 있었던 것이다. 뒤이어 1976년 김영호金泳鎬의 답사기 「추사의 붓을 따라 천 리를」에 또 한 번 등장한다.

바로 이곳에서 추사는 거금 190여 년 전에 태어나 그의 71년의 생애 중 56세까지의 대부분을 보내었다. 흔히 그의 출생지를 고향인 예산 용산리로 알고 있으나 그 집안 후손들의 증언과 몇 가지의 자료를 종합해 볼때 이곳 월성위궁에서 태어났다.⁶

증언의 주인공인 후손은 금미 김상희琴糜 金相喜, 1794~1861의 5대 혈손 김 익환金翊煥이고 그는 1934년 『완당선생전집』阮堂先生全集을 편찬한 인물이며, 그 증언을 기록한 김영호는 전前 경북대학교 사범대학 교수로 1976년에 소치 허련小癡 許鍊, 1809~1892의 자서전 『소치실록』 번역본을 간행한 인물이다. 한양에서 태어났다고 하는 김석환, 김익환 두 혈손의 증언은 별다른 토론의 여지가 없는 것이었다. 그러므로 후손의 증언과 기록을 토대로 서울시 종로구가 1994년 6월에 간행한 『종로구지』 하권 「통의동」 항목에서는 생가터를 구체화하기 시

1장 · 탄생 · 1786 · 1세 31

작했다.

또한 통의동通義洞 7번지는 관상감觀象監과 사재감司室監이 위치했고 김 정희가 태어난 곳이다."

이어 "그 자리는 통의우체국 일대로서 한때 마대馬隊가 들어 있다가 비어 있었으나 일제 때 일본인이 불하받아 개인 소유로 되었다" 라고 했다. 그로부터 6개월 뒤인 1994년 12월 종로구에서 간행한 『종로의 명소』에서는 『종로구지』와 달리 "통의동 35-5번지 백송동白松洞 부근"을 "김정희 선생 나신 곳"으로지목하여 "문화유적지"라고 했다. 이곳 35-5번지는 지금 경복궁 서쪽 담장 길건너 통의파출소 뒤편에 있는 금융감독원 연수원이다. 그러니까 1994년 6월과 12월 두 차례에 걸쳐 서로 다른 두 곳이 김정희 탄생지로 등장한 셈이다.

통의동 백송터

그런데 그보다 몇 해 전인 1987년 서울시에서 '통의동 백송'이 있는 곳 앞쪽 큰 도로 입구에 '김정희 선생 집터'라는 표석을 세웠다." 통의동 백송이 있는 자리 주소는 '통의동 35-15번지'니까 앞서 『종로구지』와 『종로의 명소』의 기록까지 합치면 김정희 탄생지는 세 곳이다. 이런 현상은 김정희가 살던 시절의 흔적이 모두 사라져 버린 데서 비롯했다.

하지만 저 세 곳은 서로 다른 장소가 아니다. 그 세 곳 모두 지금은 없어 진 창의궁彰義宮에 포함되어 있었기 때문이다. 창의궁은 워낙 규모가 컸는데 경복궁 영추문迎秋門 건너편 일대였다. 북쪽으로는 지금 정부서울청사 창성동 별관, 남쪽으로는 금융감독원 연수원까지였다. 그리고 창의궁 안에는 600년 넘게 자란 백송이 있었다." 창의궁은 1906년 대한제국 황실의 안주인 엄비嚴妃. 1854~1911가 설립한 진명여자중고등학교 부지에 편입되어 학교 교정으로 바뀌었다.

하지만 일부 땅에는 1908년 동양척식주식회사 직원 사택이 들어섰다.12

1-3 1-

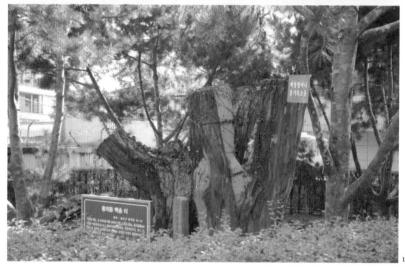

- 1-3 김정희 본가 주변 통의동 백송. 종로구 통의동 35-15. 백송의 나이는 600년가량 이었다.
- 1-4 김정희 본가 주변 통의동 백송. 1976년 무렵, 김영호 촬영. 김영호는 1970년대 김 정희 연구사에 업적을 쌓은 연구자다.
- 1-5 김정희 본가 주변 통의동 백송. 서울 종로구 통의동 35-15, 1990년 7월 17일 폭우에 찢겨 죽어서, 가지를 잘라 내고 밑둥치를 보존하면서 옆에 백송을 새로 심었다. 2007년 촬영.

이렇게 궁궐이 쪼개지고 파괴당할 때도 '통의동 백송'은 살아남았다. 1987년 『서울육백년사』 문화사적 편에 백송이 진명여자중고등학교 교내에 있다고 했으니 분명한 일이다.¹³ 《문학사상》 1976년 11월 호에 「추사의 붓을 따라 천 리를」을 발표한 김영호가 그때 촬영한 사진(도판 1-4)을 보면 무성한 나무가 참으로 대단해 보인다. 흐린 사진임에도 두 팔을 활짝 편 채 아름다움을 자랑스럽게 뽐내는 모습이 아주 생생하다. 진명여중고등학교가 1989년 서울시 양천구 목동으로 이전한 뒤에도 그 자태를 유지하고 있었다. 민간 풍습에 오래된나무는 함부로 잘라 내지 않는 전통이 있었고, 더구나 600년이나 된 나무였기에 누구도 손대지 못한 것이다.

나무껍질이 흰빛인 '통의동 백송白松'은, 1958년 김영상의 『서울명소고 적』에 따르면 그 당시 키가 16m, 둘레는 5m, 나이는 600여 년가량이었다.¹⁴ 그 로부터 33년이 흐른 뒤인 1990년 7월 17일 폭우에 찢겨 죽을 때까지 눈부신 자태는 의연했다. 지금은 다 잘려 나가고 오직 밑둥치만을 그대로 보존하여 울 타리를 두르고 주위에 네 그루의 후계 백송을 심어 둔 상태다.¹⁵

이처럼 '통의동 백송'을 품고 있던 창의궁은 효종이 사위에게 하사한 저택이었고 숙종이 왕자였던 영조에게 주어 머무르게 했던 곳으로 영조가 즉위하기 전 머무르던 잠저潛邸가 되었다.¹⁶ 영조는 둘째 딸 화순옹주가 월성위 김한신과 혼인하자 바로 이곳 창의궁 일대에 가옥을 하사했는데, 바로 그 집이 월성위궁이었다. 물론 창의궁 전체를 주었는지 아니면 일부를 떼어 주었는지는알 수 없다. 창의궁 전체를 주었으면 모를까 만약 창의궁의 일부만 주었다면월성위궁이 지금 경복궁 영추문 건너편 정부서울청사 창성동 별관인 통의동 7번지인지, 아니면 금융감독원 연수원 자리인 통의동 35-5번지인지, 또는 백송 터인 통의동 35-15번지인지는알 수 없다. 그러므로 확실한 것은 월성위궁 주변에서 새살림을 차린 김노경·기계 유씨 부부가 별도의 주택에서 살고 있었고, 여기서 태어난 김정희가 여덟 살 이전에 양자가 되어 월성위궁으로 옮겨 갔다는 사실이다.

그런데 1987년 서울시가 김정희 생가를 이곳 통의동 백송 곁으로 지목한

까닭은 영조의 둘째 딸 화순옹주와 결혼한 사위 김한신의 월성위궁이 바로 이곳이라고 판단했기 때문이다. 그 근거는 1934년 『완당선생전집』을 편찬한 김정희 가문의 후손 김익환이 월성위궁을 통의동 백송이 있는 곳이라고 증언했기 때문이다. 1976년 김영호의 답사기 「추사의 붓을 따라 천 리를」에서 그 이야기를 다음처럼 썼다.

그런데 최근 김익환 옹(완당 김정희 선생의 친동생 김상희 공의 5대 혈손이며 일제 시에 『완당선생문집』을 편찬한 분)을 찾아가 뵙고 완당 선생에 대하여 여러 가지 이야기를 하다가 완당 선생의 서울 고택 월성궁의 위치를 물었더니 통의동의 백송 고목 있는 곳이 완당 선생 고택의 정원 자리라는 것이었다."

김정희 집안 형제들은 중조할아버지 김한신의 월성위궁을 위시하여 그 근처에서 살고 있었다. 가족과 주고받는 편지에 자주 등장하는 김정희의 주소가 '장동'壯洞인데, 이 장동은 경복궁 서쪽 북부 순화방順化坊에 속한 마을로 지금의 종로구 효자동孝子洞 및 창성동, 통의동 일대를 가리킨다.¹⁸ 장동이란 이름은 영조가 왕위에 오르기 전인 연잉군延礽君 시절 살던 창의궁과 더불어 북쪽에 창의문彰義門이 있어 창의동이라 하던 것이 변해서 장의동이라 불렸고 또 줄여서 장동이라 불린 것이다. 1967년 서울특별시가 편찬한 『동명연혁고』洞名沿革政에따르면 장동은 다음과 같은 내력을 지닌 마을이다.

효자동, 창성동, 통의동에 걸쳐 있는 마을을 장동이라 하였는데, 처음에는 창의동彰義洞이라 하다가 변해서 장의동壯義洞이 되고 다시 장동으로 줄여서 불렀다. 지금의 효자로를 따라 서쪽으로 길게 형성된 마을이다.¹⁹

그러니까 장동이란 공식 행정 명칭이 아니어서 장동이라고 부를 적이면

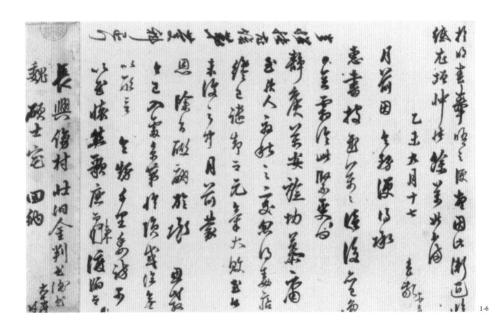

1-6 김노경, 「위씨에게 주다」, 30×42.5cm, 종이, 개인 소장. 아버지 김노경과 세 아들 김정희·김명희·김상희의 편지를 엮어 만든 간찰첩簡札帖 중 김노경이 장흥長興 방 촌傍村 위魏씨 집안에 보낸 편지. 보낸 이가 '장동壯洞 김 판서'다. "효자동과 통의동 사이에 형성된 마을"일 뿐 그 경계가 뚜렷하지 않았다. 이렇게 넓혀 보면 김정희 본가는 크게 보아 '장동'을 벗어나는 것은 아니다. 하지만 출산 풍습의 하나로 김정희를 잉태한 기계 유씨가 친정아버지 유준주俞駿柱. 1746~1793의 집 그러니까 김정희의 외가에 가서 출산했을 수도 있다. 기계 유씨의 친정아버지 유준주는 호조 좌랑戶曹 佐郎을 지낸 관료였으며 할아버지 유한소兪漢蕭, 1707~1769 또한 황해 감사와 형조 참판을 지낸 인물이었고 이들 집 안은 대대로 세거해 오던 한양 토박이였다. 유준주의 집은 낙동駱洞에 있었고 김정희가 이곳에서 태어났다는 사실은 2015년 김하라가 편역하고 돌베개 출판사가 퍼낸 『일기를 쓰다 1: 흠영선집』에 등장한다. 이 책은 유준주의 사촌 동생인 유만주兪晚柱, 1755~1788의 일기 『흠영』欽英을 번역한 것으로 김정희 출생사실을 1786년 6월 4일 자와 6월 25일 자에 연이어 기록해 두었는데 다음과 같다.

6월 4일 가끔 흐렸다.

아침에, 준주 형의 딸이 비로소 해산했다는 소식을 들었다. 아들을 낳았다고 한다. 마침내 준주 형의 집에 아기가 태어난 것을 축하했다. 어젯밤 해시 정각 밤 10시에 낳았다고 한다.

6월 25일 활짝 개어 더웠다.

가슴속 100이랑이나 되는 연못과 아름다운 나무 1,000그루가 있어야비로소 품격을 지킬 수 있다. 그제야 잠깐 준주 형의 집에 가 보았다. 형의 딸이 낳은 갓난아기를 보았다.²⁰

낙동은 지금 서울 중구 회현역 옆 신세계백화점 길 건너 서울중앙우체국 주변이다. 지금 행정 주소로는 충무로 1가 21번지인데 이곳 중앙우체국 뒤편 의 주한중국대사관으로 이어지는 명동 2가까지 포괄하는 동네를 말한다. 이곳 은 우유를 끓여 만든 음료인 타락廠廠을 파는 가게가 있어 낙동 또는 타락동이

라 불렸다. 김정희가 여기서 태어났다고 해서 곧장 이곳을 고향이라고 하는 건 아니다. 고향은 본가를 뜻하는 관습이 엄연한 시절이었다. 이렇게 움직일 수 없 는 1786년 6월의 기록 『흠영』이 2015년에 국역본으로 세상에 모습을 드러냄 에 따라 출생지 및 고향에 관한 논란은 종지부를 찍었다. 다시 정리하자면 김 정희가 태어난 곳은 낙동 외가요, 본가는 장동이니까 결국 김정희의 고향은 한 양이다.

고향의 추억

김정희가 자신의 고향을 언급한 때는 먼 훗날 제주 유배에서 풀려나 한양으로 올라온 뒤인 1849년 4월 부처탄신일인 '불일佛日이 하마 지나서 녹음이 날로 살지는' 어느 날이다. 이날의 편지「홍현보에게 주다 두 번째」에 다음과 같은 모습으로 등장한다.

천한 몸은 고향에 돌아와 엎드려 귀복고산歸伏故山하였으니 오직 임금님의 은택을 노래하고 읊조릴 따름이며 화표주華表柱에 앉은 느낌에 이르러 촉발된 경지를 어찌 언어나 문자로 형용할 수 있겠는가."

여기에 등장하는 '귀복고산'이란 문장과 '화표주'란 낱말은 귀향한 자신의 모습을 표현한 것이다. 다시 말해 '나 태어난 곳'에 대한 추억 말이다. 먼저 귀복고산의 '고산'은 고향을 뜻하며 '귀복'은 고향에 돌아와 임금을 향해 엎드린 자신의 모습을 묘사한 것이다. '화표주'란 망주석望柱石을 가리키는데, 여기서는 중국 전한前漢, 기원전 202~기원후 8 시대 때 요동 땅 영허산靈虛山 사람 정령위 구令威의 이야기다. 정령위가 고향을 떠나 선도仙道를 닦고서 1,000년 뒤 학이되어 돌아왔는데, 학을 발견한 어떤 소년이 활을 쏘려 하자 정령위는 화표주다시 말해 무덤 앞의 망주석에 앉아 다음처럼 서글프게 읊었다.

새가 있네 새가 있네 정령위丁令威라는 새지

집 떠난 지 1,000년 만에 돌아왔다네22

그렇게 노래한 정령위는 허공을 배회하다 1,000년 뒤에 돌아오겠다는 말을 남기고 사라졌다. 도연명陶淵明, 365~427이 지었다고 전하는 「수신후기」搜神後記에 실린 이 이야기를 꺼낸 것은 김정희가 자신을 정령위에 빗대고자 한 것이다. 한양으로 복귀하고 보니 벗들은 사라지고 적들만 가득한 땅에서 오직 납작 앞드려야 하는 자신의 처지야말로 '귀복고산', '화표주'의 상징 어법에 일치하는 것이었다.

2002년 유홍준은 『완당평전』에서 '귀복고산'의 '고산'을 예산이라고 했다." 물론 이 편지글에는 편지를 쓴 장소를 특정하지 않았으므로 예산일 수도 있고 한양일 수도 있지만, 쓴 시점은 "부처님 오신 날인 불일이 하마 지나서 녹음이 날로 살지는" 때였다. 다시 말해 부처님 오신 날인 4월 8일이 지난 어느날이다. 이 시점에 김정희가 거주하고 있던 곳은 한양의 용산 본가였다. 수원에서 홍현보와 사흘 밤을 지낸 때는 3월 중하순이고 그 직후 한양 용산에 도착했기 때문이다. 따라서 이 글은 한양에서 쓴 것이다.

또 한 가지를 덧붙이자면, 제주 유배가 풀리기 8개월 전인 1848년 4월에 한양의 집을 그리워하며 쓴 회상기다.

9년 동안 몹쓸 기운인 장기瘴氣에 익혀져서 '장기' 속에서 밥을 먹고 '장기'와 더불어 잠을 자곤 하여 마치 북악산의 아침 안개나 인왕산의 저녁 노을처럼 똑같이 보아 왔소.²⁵

제주도의 저 축축하고 후덥지근해 짜증 나는 '장기'에 익숙해져서, 마치자신이 평생을 살아온 북악산의 안개나 인왕산의 노을을 친숙하게 느끼듯이 제주 풍토에 그만 익숙해져 버렸다는 고백이다. 그러니까 북악산과 인왕산으로 둘러싸인 한양 땅이야말로 김정희에게는 생명의 터전이었음을 토해 낼 수밖에 없었다. 물론 이 문장은 고향을 특정해 쓴 것은 아니다.

끝으로 함경도 북청 유배지에서 읊은 시 「용산으로 돌아가는 범희에게 달리듯 써 주다.를 보면 김정희의 마음속에 자리한 한양이 어떠한지 느낄 수 있다.

못 위의 살림집은 거울 속과 비슷한데 문 앞에 당도하면 하얀 연꽃 피었겠지 고깃국에 쌀밥 먹는 그 고장을 어찌하여 돌아오지 못한 채 그저 너만 보내는지

나무마다 매미요 매미라 또다시 매미 끊임없는 매미 소리 300리를 잇대었네 1만 그루 소나무 그늘 속에는 도리어 더할 테니 저문 하늘 향해 가면 소리 더욱 드높겠지²⁶

매미 소리가 맴돌아 끝이 없다. 고향이란 나이가 들수록 더욱 간절하고, 멀리 떨어질수록 크게 느껴지는 법이다. 2 신화

24개월 잉태설

어머니 기계 유씨가 김정희를 잉태한 지 24개월 만에 낳았다는 일화가 전해 온다. 여기서 자못 흥미로운 사실은 24개월 잉태설이 김정희가 죽고 난 뒤에 생긴 것이 아니라 김정희와 동갑내기이자 당대 최고의 문장가인 항해 홍길주流瀣 洪吉周, 1786~1841가 1838년에서 1841년 사이에 저술한 글을 모은 저서 『수여 난필』睡餘瀾筆 속편에 실려 있다는 것이다. 홍길주는 다음처럼 써 놓았다.

추사 김정희는 24개월 동안이나 태 속에 있다가 세상에 태어나 기이한 일로 여겨졌다."

항해 홍길주가 이 글을 쓰던 1838년에서 1841년 사이에 김정희는 인생의 절정과 나락을 모두 겪어야 했다. 성균관 대사성을 거쳐 형조 참판에 이르렀고 1840년 6월 22일 동지 겸 사은사冬至 兼 謝恩使 부사副使에 임명되었으나²⁸ 설렘 도 잠깐, 8월 20일 체포되고 9월 4일 제주도 유배형을 선고받아 좋은 시절은 끝장이 나고 말았다. 항해 홍길주는 이어 다음처럼 덧붙였다.

근래에 패서轉書를 보니 이렇게 적혀 있었다. "잠계 송염曆溪 宋濂, 1310~1380 학사는 스물네 달 만에 태어나 문장으로 명明나라의 대가로 일컬어졌다." 김정희 또한 박학博學하고 문장으로 당대의 세상을 크게 울렸다大鳴當世대명당세. 그 배태함이 다른 사람과 달라서 그랬던 걸까.²⁹

송염은 명나라 초기 정치가이자 문인으로 당대 시문삼대기詩文三大家의 한

사람으로 일컬어진 인물인데, 명 태조 주원장朱元璋, 1328~1398이 '개국 문신 가운데 으뜸가는 공신'이라고 치켜세울 정도였다. 명성이 드높다 보니 출생에 관해서도 전설이 생긴 것인데 김정희도 마찬가지였다. 살아생전부터 "문장으로 당대의 세상을 크게 울렸다"라고 하여 '대명당세'라는 찬사를 받았다. 마찬가지로 김정희는 죽은 뒤 그 이름이 더욱 커졌다. 사후 편찬한 『철종실록』에서 김정희가 별세하자 「졸기」에 "총명하고 기억력이 투철한 총명강기聰明强配에 여러 가지 서적을 널리 읽은 박흡군서博治群書"라면서 '당세當世의 대가大家' 라는 칭호를 부여했다. 따라서 24개월 잉태설도 김정희가 뛰어남을 드러내는 것이었다.

그 뒤 1868년 황사 민규호가 김정희 문집 『완당집』 개정판을 간행할 때 쓴「완당김공소전」에서 "모친 유愈 부인이 임신한 지 24개월이 되어 낳았다"라면서 "공은 성품이 효성스럽고 우애하였으며 많은 책을 읽어 박극췌서博極萃書라 하였다" 라고 썼다. 하지만 1933년 소론 가문 출신의 뛰어난 학자 위당 정인보는 「완당선생집서」에서 "공은 어려서 특이하게 빼어난 천품을 타고난 유정이품幼挺異禀"이라고 32 썼을 뿐 24개월 잉태설을 언급하지 않았다. 하지만 멈추지 않았다. 1939년 평생 처사의 생애를 살아간 역사학자 해원 황의돈海圓 黄義软, 1887~1964이 「김정희」라는 글에서 24개월 잉태설을 다시 언급한 것이다. 32 그로부터 30년이 흐른 뒤인 1969년 미술사학자 이동주季東洲, 1917~1997는 「완당바람」이란 글에서 24개월 잉태설을 부정했다.

어머니는 유씨로서 회임한 지 24개월 만에 완당을 낳았다고 하는데 그 것은 잘 알 수 없는 일이오.³⁴

처음으로 공식 부인한 것인데, 그렇다고 해서 기록이 사라지는 것은 아니다. 이후에도 전설처럼 김정희의 생애를 말할 때면 불쑥 튀어나오곤 하니까 말이다

1·7 김정희의 예산 고택 '월성위가', 충청남도 예산군 신암면 용궁리. 김정희의 직계 손이 끊어져 다른 사람의 손에 넘어가 변형이 심했던 것을 1977년에 수리하고 재 건해 오늘에 이르고 있다. 2009년 촬영.

1·8 김정희의 고조부 김흥경 묘소 앞 백송, 충청남도 예산군 신암면 용궁리. 흰빛이 아름답고 특이해서 신비롭다. 2009년 촬영.

예산 출생설

1936년 후지츠카 치카시藤塚鄰, 1879~1948는 자신의 박사 논문 「이조의 청조문 화의 이입과 김완당」에서 김정희의 출생을 지켜본 듯이 아주 또렷하게 김정희 가 태어난 장소를 지목했다.

충청남도 예산군 신암면新岩面 용산龍山 월궁月宮에서 고고지성呱呱之聲을 울렸다.³⁵

사후 80년이 지난 김정희에게 처음으로 태어난 곳의 지명과 장소명이 출현한 것이다. 물론 후지츠카 치카시는 이토록 아주 단호하게 말하면서도 근거는 제시하지 않았다. 후지츠카 치카시는 이어서 김정희가 "여느 아이들과 달리 날마다 산봉우리를 바라보며 몸과 기백을 단련했고 절집에 다니며 승려와 친하게 지내고 불경을 암송했는데 훗날 세속을 초월하고 속진俗廳의 때가 묻지 않은 풍류 운치와 기상은 실로 이때부터 가꾸어진 것"이라면서 "고향을 떠나한양 장동으로 이주한 다음에는 경학經學과 서도書道에 힘을 기울였는데 천성으로 뛰어난 재주와 학식으로 인정을 받았다"라고 했다. 36 물론 이 내용에 대해서도 근거를 내놓지 않았다.

그리고 3년 뒤인 1939년 역사학자 황의돈은 「김정희」라는 글에서 김정희가 24개월 만에 태어났다고 했지만 태어난 곳은 언급하지 않았다." 세월이 흘러 1965년 서지학자 신암 김약슬薪養 金約瑟, 1913~1971은 「금석학의 태두 김정희」에서 태어난 곳을 충청남도 예산의 월성月城이라고 했다. 더구나 김약슬은월성의 모습을 자세히 서술하고 나서 다음처럼 썼다.

김정희는 일찍부터 여기서 글쓰기와 글 읽기를 즐겼다.38

이어서 "그가 얼마나 애서가였고 또한 정서를 갖춘 폭넓은 교양인이었던 가를 알 수 있다"라고 썼는데 이처럼 생생하게 써 놓고도 후지츠카 치카시처럼 그 출처를 밝히지 않았다. 그렇게 몇 해가 흘렀다. 1969년 이동주는 「완당바람」에서 황의돈과 마찬가지로 김정희가 태어난 곳을 언급하지 않았다.³⁹ 앞선후지츠카 치카시와 김약슬의 기록을 모를 리 없었지만, 출전도 없는 그 출생지를 따를 수 없었던 것이다. 1971년 역사학자 산남 전해종山南 全海宗, 1919~2018은 「김정희, 서예 금석학의 거장」에서 김정희가 태어난 곳을 또다시 다음처럼 표기했다.

충청남도 예산군 신암면 용궁리龍宮里 용산 월궁⁴0

후지츠카 치카시와 꼭 같다. 여기에 덧붙여 전해종은 24개월 잉태설을 언급하고서 "태어날 때 벌써 이齒가 나 있었다"라는 내용을 추가하고서 물론 "이 것은 이야기에 지나지 않으나 그가 어릴 때부터 평범한 사람이 아니었다는 것을 짐작할 수 있다"라고 덧붙였다.

팔봉산 정기설

홍길주, 민규호, 황의돈, 전해종으로 이어지는 24개월 잉태설 그리고 후지츠카치카시, 김약슬, 전해종으로 이어지는 예산 출생설 두 가지 모두를 채택한 연구자 가헌 최완수嘉軒 崔完秀는 1976년 『김추사연구초』에서 "김추사의 천재성은 그의 평생에 많은 신비스러운 전설을 남겨" 두었다고 쓰고서 다음과 같은 내용을 추가했다.

추사는 팔봉산의 정기를 타고났다고 하니, 그 이유는 모 부인 유씨(군수 유준주 여)가 추사를 잉태한 지 24개월 만에 그를 낳았는데 그가 출생하던 날인 정조 10년(1786) 병오 6월 3일에 후정後井의 물이 줄어들고 팔봉산의 수목이 모두 시들었다는 것이다. 42

이것을 최완수는 팔봉산 정기설精氣說이라 이름 짓고, 그 "정기설은 헛되지

않아 아기 때부터 신동神童 소리를 듣게 되었다"라고 했다. 그러니까 1840년 무렵 홍길주는 24개월 잉태설, 1936년 후지츠카 치카시는 예산 출생설을 처음 제시했고, 1976년에 최완수는 팔봉산 정기설을 출현시킨 것이다. 세 가지 설 모두 일관성이 있다. 근거를 제시하지 않았다는 점이다.

1936년 후지츠카 치카시가 최초로 제시한 예산 출생설을 뚜렷하게 확신한 이는 최완수다. 최완수는 1976년 『김추사연구초』에서는 단지 예산 출생설을 언급하는 데 그쳤을 뿐이지만 1985년 중앙일보사가 출간한 『한국의 미 17추사 김정희』에 발표한 「추사실기」에서는 왜 김정희의 어머니가 멀리 충청남도 예산까지 내려가 출산하였는가에 대해 답하려는 듯이 추론을 시도했다.

어머니 기계 유씨가 김정희를 잉태했을 당시 김정희의 아버지 김노경은 스물한 살의 성균관 유생이었다. 따라서 아버지가 한양 장동 집에 머물고 있었 는데 어머니가 왜 예산의 월성위궁으로 내려가 아이를 낳은 것인지 의문이 생 길 수밖에 없기 때문이다.

최완수는 먼저 민규호가 24개월 잉태설을 언급한 것에 대해, "예산 지방에서 전설처럼 전해져 내려오는 추사 탄생 신비담"으로 "널리 퍼져 있는 속설의 채록에 불과하다"라고 설파했다. "물론 24개월 잉태설은 김정희가 쉰다섯살 때인 1840년께 항해 홍길주가 『수여난필』에서 언급한 바처럼 한양의 사족세계에 이미 알려져 있는 기담이었다.

다음으로, 최완수는 예산 출생 가능성을 여러 가지로 설명했다. 첫째는 할 아버지 김이주가 사랑하는 막내아들 김노경과 기계 유씨 부부를 "층층시하에 서 잠시 벗어나게 해 주기 위해 예산 향저로 내려보냈을 가능성도 있다"라는 것이고 둘째는 다음과 같은 것이라고 했다.

24개월 회임이 사실이라면 이는 병으로 생각하였을 터이므로 향저로의 피접이 권장되었을지도 모른다. 더구나 이 해는 봄부터 천연두가 크게 창궐하여 왕세자까지 이 병으로 돌아가는 불상사가 있었으므로 이를 염려한 배려로도 생각할 수 있겠다.⁴⁴

여기서 당시 유행한 홍역에 관해 살펴볼 필요가 있다. 『정조실록』1786년 4월 10일 자에 '진두치행'_{疹痘熾行}이라고 하여 홍역이 심하게 유행하였다고 했으며⁴⁵, 4월 13일 자에는 아래와 같은 기사가 보인다.

진홀청에서 한양 이외의 땅인 경외京外에서 드러난 해골을 묻은 것과 새로 단장한 고총古塚의 숫자를 올렸는데 총 37만여 곳이었다.⁴⁶

정조는 역병을 쫓는 의식인 여제厲祭에 관하여 보고를 받고 21일에는 전염병 대응책인 '구료절목'救療節目을 마련하라고 지시했으며⁴⁷, 22일에는 의료기관인 혜민서와 전의감 제조를 불러 영남과 호남 그리고 경성의 의술에 관한논의를 벌였다⁴⁸. 이때 겨우 다섯 살이었던 문효세자가 5월 3일 홍진 증세를 보여 의약청議藥廳을 설치했으나, 11일 끝내 세상과 이별하는 '홍서'薨逝의 길을 걸었다.⁴⁹

이런 와중에 김정희가 태어났음에 주목한 최완수는 "그사이 죽은 어린이들의 숫자는 알려진 것만 전국에서 30만 명이 넘는다"라고 하면서 다음처럼 추정했다.

이런 까닭에 추사는 월성위궁의 금지옥엽으로 태어나면서도 예산 향저에서 고고의 성을 울려야만 하였던 듯하다.50

이러한 추정은 사실이 아니라 상상력의 산물이다. 사망자가 어린이만 전 국에 30만 명이 넘었다는 주장이 사실이라면, 한양 땅 월성위궁은 위험하고 저 충청남도 예산은 안전했을까. 국토 전체가 위험할수록 한양이 외려 안전하지 않았을까. 아울러 한양이야말로 어의를 비롯한 명의가 모여 있는 도시라는 사 실을 몰랐을 리도 없다.

또한 눈길을 끄는 대목은 김정희가 태어나기 한 달 전 발병해 끝내 세상 을 떠나 버린 왕세자의 죽음에 관한 것이다. 왕세자마저 저렇게 된 마당에 곧 아이를 낳을 산모를 멀리 시골로 내려보냈을 것이라는 추론이 있어서다. 하지만 이런 행위는 왕실의 불행을 회피하는 태도다. 심지어 김정희 집안은 영조의사위 집안으로 왕실을 불편하게 할 행동거지를 해서는 더욱 안 되는 처지였다. 게다가 문효세자의 죽음은 단순히 홍역만으로 설명할 수 없는 내력이 어우려져 있다.

문효세자의 어머니인 의빈 성씨宜嬪 成氏. 1753~1786와 그 자녀의 운명은 가혹한 것이었다. 문효세자의 누이동생인 옹주가 태어난 지 두 달 만에 세상을 떠났으며, 뒤이어 문효세자가 승하했고 또다시 의빈 성씨마저 문효세자 승하직후 세 번째 출산을 한 달 앞두고 세상을 떠났다. 또한 『정조실록』에서는 문효세자의 승하와 관련하여 '역적 의원인 역의逆屬와 흉악한 의녀인 흉온凶媼'을 언급하고 있다. 다시 말해 '세자의 열병에 해열제를 쓰지 않고 거꾸로 열을 나게 하는 상열제上熱劑를 써서 죽게 한 의원과 의녀'에 대한 처벌 논의가 1788년 4월 21일까지 이어지고 있었다. 그 심상찮은 불행을 눈앞에 두고 내 집안의 안녕만을 위하는 행위를 왕가의 사위 집안에서 감히 저지르지 않았을 것이다.

더불어 예산 월성위가가 있는 마을 이름이 용궁리龍宮里인 까닭에, 신화 속 짐승인 용과 어떤 관련이 있을 만큼 명당이어서 내려갔다는 속설도 있다. 하지만 그렇지 않다. 김정희의 증조할머니인 화순옹주가 아버지 영조로부터 받은 사패지賜牌地인 이곳에 옹주의 궁을 지었으므로 이 땅을 '궁말' 다시 말해 '궁마을' 또는 '궁룡리'宮龍里라 했고, 뒷날 1914년 행정 구역 개편 때 용궁리라 정했던 게다. 그러니까 여기서 용은 '짐승 용'이 아니라 '임금 용'이고 왕의 딸인 옹주의 마을이란 뜻이다.

용궁리의 토박이 짐승은 용이 아니라 앵무새였다. 용궁리의 산 이름은 지금 용산龍山이라 부르지만, 본시는 앵무봉鸚鵡峯이었다. 봉우리가 앵무새같이 생겼다고 해서 앵무봉이라 부른 것인데 화순옹주의 용궁이 들어서자 산 이름 마저 용산으로 바뀐 것이다. 바로 그 용궁의 주인공 화순옹주는 영조의 둘째 딸로 1732년 영의정 급류정 김흥경의 아들 월성위 김한신과 결혼했다. 하지만 남편 김한신이 사도세자와 말다툼 끝에 벼루를 맞고 일찍 죽자 먹기를 중단하

여 결국 따라 죽은 왕실 가문의 열녀였다. 이에 아버지 영조는 친필로 '정려' 聞를 하사했고 훗날 정조는 이곳에 '열녀정문'
烈女旌門을 세워 주었다. 그러므로 마을 이름이며 산 이름마저 바뀔 수 있었던 것이다.

예산은 어떤 땅인가

김정희에게 예산은 어떤 땅인가. 가문의 뿌리이자 영조가 내려 준 영광스러운 땅이 있는 곳이었다. 그에게 예산은 참으로 아득한 곳이었다. 언젠가 예산에 들 렀던 날 시 한 편을 읊었다. 『국역 완당전집』에 그 시가 있다.

예산

예산福山은 점잖아라 팔짱을 낀 듯 인산仁山은 고요하여 조는 것 같네 뭇사람이 보는 바는 똑같지마는 홀로 신神이 가는 곳이 있다오

가물가물 동떨어진 노을 밖이요 아득아득 외론 새 나는 앞이라 너른 벌은 진실로 기쁘거니와 좋은 바람 역시나 흐뭇도 하네

변가 자라 이 뚝 저 뚝 묻어 버리니 죄다 골라 한 사람의 논과도 같네 게딱지 같은 집들 항만港灣을 연대어 있고 벌레 비는 안연隔烟에 섞이었구나

서너 줄로 늘어선 가을 버들은

여워여워 길 먼지를 다 덮어썼네 그림 그릴 화의畫意 모두 갖추었으니 해 묽은 저녁 빛은 저 먼 하늘에⁵²

예술가의 시선답게 아름다움이 가득하여 그야말로 그림 한 폭이다. 여행 객의 시선처럼. 하지만 이곳이 태어난 고향이었다면 어떠했을까. 아마도 결이 다른 노래를 불렀을 듯하다. 태어난 곳에 서려 있는 추억이 뭉클한 감회 같은 것 말이다.

1936년 후지츠카 치카시가 처음으로 김정희 태어난 곳을 예산이라고 주장한⁵³ 이래 여러 연구자의 글이 나왔음에도 불구하고 김정희 혈손의 증언, 즉태어난 곳이 한양이라는 이야기를 뒤집을 수 있는 자료는 2015년까지 출현하지 않았다. 사후가 아닌 그 당시 관찬 문서나 집안의 기록 말이다. 따라서 2015년까지 가장 신뢰도 높은 증거 자료는 김석환(1970년), 김익환(1976년) 같은 후손의 증언이다. 이외에는 없다. 후손이 살던 시절인 1970년 예산은 어떤 땅이었을까. 1970년 김석환의 증언을 취재해서 쓴 《동아일보》 기자의 예산 이야기는 다음과 같다.

추사 선생의 고거故居라고 해 보았자, 그분이 본래 서울서 태어났고 또 그 생존 시의 대부분이 제주와 북청에서 겪었던 10여 년의 귀양살이를 빼놓는다면 거의 서울 주변에서 살았기 때문에 순수한 고거라고는 할수 없으리라. 있다면 그 조상들의 분묘가 이곳에 있었기에 그가 때때로 이곳을 찾아 성묘를 드렸고 또 한가한 틈을 타 이곳에서 독서를 즐겼다는 흔적과 또 그분의 천년 유택이 이곳에 잠들고 있기 때문이다.

오석산 밑에 있는 이곳 언저리는 비록 쓰러져 가는 기와집이기는 하지만 그분의 증조며 부마인 월성군의 재실齋室과 묘막墓幕들이 남아 있어 아직도 옛날의 발자취를 엿볼 수 있는 것이 다행스럽다. 이 산하에산 추사 선생의 현손인 김석환 옹은 올해 77세의 고령답지 않게 정정한

모습으로 이곳의 유래와 비화를 말해 주는 데 바빴다.54

영달하는 가문

뒷날 연구자들 가운데 일부가 생각한 저 예산 땅은 용의 땅이 아니라 바위가 많은 땅이었다. 굴바위, 병풍바위, 쉰질바위, 장군바위, 족두리바위라는 지명⁵⁵을 보아도 알 수 있을 것이다. 지금은 그 흔적도 찾기 어렵지만, 신기한 바위가 그리도 많은 땅이었다. 고조할아버지 김흥경이 영의정에 이르러 기로소_{蓍老所}에 들어간 이야기는 시골 마을 예산의 자부심이었을 것인데 증조할머니 화순 옹주와 증조할아버지 김한신이 뿌려 놓은 사랑 이야기마저 겹쳤으니 어찌 애절하기만 했겠는가.

영조와 정조의 후광까지 더해 그 가문은 영달을 예약해 두고 있었다. 딸의생애를 가슴 아프게 여긴 영조는 딸 화순옹주와 사위 김한신의 아들인 김이주를 출사시켜 승지로 기용했다. 또한 정조는 고모인 화순옹주의 아들 김이주를 대사간大司諫과 형조 판서에 기용했던 것이다.

경주 김씨로 김정희와 한 가문이지만 갈래가 다른 후손인 정순왕후 집안이 있다. 정순왕후의 아버지 김한구金漢章, 1723~1769와 김한록金漢韓, 1722~1790 그리고 정순왕후의 오빠 김구주金龜柱, 1740~1786, 정순왕후의 사촌 오빠이자 김한록의 아들 김관주金觀柱, 1743~1806 집안은 탕평을 반대하던 노론 벽파 가문의 핵심 세력이었다. 이들은 영조 치세 아래 사도세자를 죽음으로 내몰 정도로 권세를 누리고 있었다. 그런데 김정희가 태어나던 1786년은 사도세자의 아들 정조의 치세가 안정기에 접어들던 때였다. 따라서 정순왕후는 구중궁궐에 유폐당해 있었고 정순왕후의 오빠인 김구주는 물론, 사촌 오빠 김관주도 나란히 유배의 형을 당하여 겨우 목숨을 부지하던 중이었다.

2010년 연구자 김현권은 「김정희파의 한중회화교류와 19세기 조선의 화 단」에서 정순왕후 집안을 김한록계로, 김정희 집안을 김한신계로 구분하고 김 한신계에 관해 다음처럼 썼다.

1-9 영조, 월성위 김한신과 화순옹주 묘표, 109.8×77.2cm, 종이, 부국문화재단 기증, 제주특별자치도 소장.

김한신계는 부마 집안이 된 뒤 중도적인 입장으로 차츰 선회하였으며 정조 연간에는 노론 청류 세력이 되었고 경화사족화 되었다. 이후 순조 초년의 결정적인 순간에 정치적 대세에 합류하였는데 그 정치 계파는 바로 시파였다.⁵⁶

월성위 김한신 집안은 부마 가문이었기에 정파 활동의 전면에 나서지 않았다. 그 결과, 정권이 바뀌었어도 큰 화를 입지 않았다. 실제로 김정희의 생일인 1786년 6월 3일 당시 할아버지 김이주는 정조를 바로 곁에서 모시는 도승지⁵⁷요, 큰아버지인 김노영은 안악 군수로 재임하고 있었으며 아버지 김노경은 성균관 유생⁵⁸으로 미래를 기약하고 있었다.

외가 또한 노론 명문가인 기계 유씨로, 김정희가 태어나던 때 외할아버지 유준주는 김제 군수를 마친 뒤 1783년부터 호조 좌랑을 거쳐 부사과副司果로 재임 중이었고⁵⁹ 또 증조외할아버지 유한소는 별세했으나 그 형제인 유한준兪漢 雋, 1732~1811, 유한지兪漢芝, 1760~1834는 학문을 연찬하며 자유로운 삶을 살아 가고 있었다. "현란과 추사라, 봄에서 가을로 이어지듯이 청년의 아름다운 시절이 그렇게 흐른다." 성장 1786~1810(1~25세)

1 명문세가

유복한 성장기

김정희가 태어나고 3개월 뒤인 1786년 9월에 할아버지 김이주는 사헌부 대사헌大司憲으로 복귀했고', 또 한 해가 지나 1787년 5월 11일 아버지 김노경은 종9품 부사용副司勇으로 임명되어 관직에 처음으로 나아갔다'. 큰아버지 김노영은 김정희가 태어난 직후 군수 시절의 일로 어려움을 겪었으나 6개월 뒤인 1786년 12월에는 동부승지同副承旨, 그리고 두 해가 지난 1788년 10월 16일에는 사간원 대사간으로 임용되었다'. 김정희 탄생과 더불어 밀려든 행운이었기에 가문으로서는 복덩이였다. 이러한 가문의 경사는 갓 태어난 김정희에게도 커다란 행운이었다. 유복한 성장기를 보낼 수 있었기 때문이다. 또한 외가인 기계 유씨 가문은 풍요를 누리는 경화사림京華土林으로 예원에 이름을 떨치고 있었다. 특히 기원 유한지는 예서와 전서의 명가로서 소론가가 배출한 당대 명필송하 조윤형松下 曹允亨. 1725~1799의 명성에 버금가는 영예를 누리고 있었다. 그러고 보면 김정희의 재능은 친가보다 외가로부터 비롯했는지도 모르겠다.

영의정과 왕의 사위를 배출한 권문세가의 자손으로 유복하게 자라던 김정희는 재능도 뛰어났지만 건실하기 그지없는 소년이었다. 여덟 살 때인 1793년 6월 10일 자로 아버지 김노경에게 올린 편지 「아버님께 올립니다」를 보면 평이하면서도 단아하다.

삼가 살피지 못했습니다만 장마와 무더위에 건강은 어떠신지요. 사모하는 마음 그지없습니다. 소자는 큰아버님을 모시고 글공부를 하면서 편안하게 지내고 있으니 다행입니다. 큰아버님께서 막 행차하셨는데 비가 그칠 기미가 보이지 않고 더위도 이와 같으니 염려되고 또 염려됨

니다. 아우 명희와 어린 여동생은 잘 있는지요. 제대로 갖추지 못했습니다만 살펴 주십시오.

아버님께

계축년癸丑年, 1793년 6월 10일 아들 정희가 올립니다. 4

여기에 "큰아버님을 모시고"라는 구절이 있으므로 이를 근거 삼아서 2002년 유홍준은 『완당평전』에서 이 무렵 양자로 들어갔다고 했다. 이렇듯 1793년에는 김정희가 이미 부모 슬하를 떠나 큰아버님 댁 양자로 들어간 뒤였다. 이로써 경복궁 서쪽 담장 옆 통의동 월성위궁의 주인이 될 자격을 갖추었다. 아버지 김노경은 다음처럼 답장을 보내 주었다.

편지를 받고 보니 어른을 모시고 글공부하면서 두루 평안하고 근래 돌림병도 우선 면하였다 하니 무척 위로가 되는구나. 여기도 그럭저럭 지내고 있단다. 큰아버님께서 행차하셨다 평안히 귀가하셨다니 기쁘고다행스러움을 말로 다 할 수가 없구나. 명희와 젖먹이 아이는 다 잘 있단다. 이만 줄인다.

12일에 아버지가6

열두 살 때인 1797년 7월 4일 양아버지 김노영에 이어 12월 26일 할아버지 김이주가 연이어 세상을 떠났다. 열여섯 살 때인 1801년에는 어머니 기계 유씨도 세상을 떠나가고 말았다. 어린 날 죽음을 마주하며 깨우침이 있었을 터이지만 누구나 겪어야 하는 이별이었고 꼭 그만큼의 슬픔이었을 뿐이다.

1800년 6월 28일 정조가 세상을 떠나자 억압에서 해방된 사람이 정순왕후다. 김정희의 고모이자 노론 벽파의 큰 어른 정순왕후가 곧장 수렴청정을 시작했다. 노론 벽파 가문이었으나 정조 치세에도 평온했던 경주 김문에 전성기를

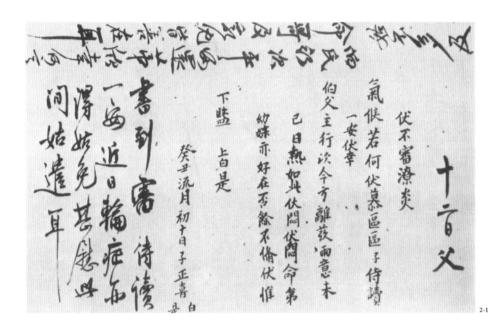

2-1 김정희의 편지 「아버님께 올립니다」(1793년 6월 10일)와 김노경의 「답신」(1793년 6월 12일), 개인 소장. 여덟 살 아이의 글씨체가 그 내용과 마찬가지로 단아하고 귀엽다. 옆자리에 어른스러운 글씨로 쓴 부분이 아버지 김노경이 쓴 답신이다.

가능케 하는 조짐이었다. 정조 승하 며칠 뒤인 7월 1일 아버지 김노경이 정조의 관을 옮기는 빈전 이봉 임무를 수행할 수 있었고', 김정희가 바로 그 1800년 삼 한갑족=韓甲族이라 이르는 명문가인 한산 이씨韓山 李氏와 결혼한 일도 그렇다. 경주 김문 전성시대가 열리면서 겹친 행운이었다. 물론 같은 혈족인 정순왕후의 직계 가족은 놀라운 속도로 출세 가도를 달렸는데, 정순왕후의 사촌 오빠인 김관주가 우의정에 이르렀던 것이다.

그러나 같은 경주 김문이라고 해도 김정희 집안사람에게는 행운이 비켜 갔다. 아버지 김노경은 계속 궁중 토목 사업 직책인 선공감 부정副正을 벗어나지 못했으며, 1803년 9월 24일에는 오히려 천안天安 현감縣監에 임명되어⁸ 외직으로 밀려나야 했다. 하지만 이런 불행이 오히려 행운이었음을 당시에는 몰랐다.

정쟁의 중심으로

1805년 1월 12일 정순왕후가 별세하면서 정순왕후 집안과 김정희 집안의 운명은 엇갈렸다. 정조의 아들 순조가 정순왕후의 그늘에서 벗어나 직접 통치하는 친정親政을 시작하면서 순조의 할아버지인 사도세자를 옹호했던 노론 시파의 핵심 안동 김문이 권력을 장악했다. 이로 말미암아 정순왕후 집안의 김관주는 유배와 죽임을 당했고 이미 죽은 김구주마저 삭탈관직을 당하고 말았다.

이와 반대로 김정희 집안은 천안 현감에 재임하던 김노경이 정순왕후 장례 때 종척집사宗戚執事에 제수되어⁹ 상경한 뒤 10개월이 지난 10월 28일 문과에 급제하여 출세의 문턱을 넘었다. 이에 순조는 제사 물품과 제문을 내려 김노경으로 하여금 김노경의 할머니 화순옹주 묘소에 경사를 알리는 제사를 지내도록 했다. 그사이 김노경은 시흥 현감, 홍천 현감에 연이어 제수되었지만, 임명 일정으로 보면 당지에 부임할 수 없을 만큼 기간이 짧았다. 경력을 쌓도록 하는 배려일 뿐이어서 김노경은 도성에 머무른 채 문과 응시 준비에 열중했다. 그리고 끝내 1806년 4월 4일에 성균관 전적與籍, 13일에는 예조 좌랑禮曹 佐郎, 5월 2일에는 사헌부 지평持平에 임명되었다.¹⁰ 이른바 출세 가도라 이르는

청요직淸要職의 길목에 들어선 것이다. 왕은 충직한 신하를 얻고 신하는 왕의 지지를 얻는 순간이었다.

순조의 친정으로 정국이 급변하던 이 시절 스물한 살의 김정희가 정계에 이름을 나타내기 시작했다. 1806년 5월 17일 사학유생四學儒生이 연명으로 노론 벽파 세력인 김한록, 김관주, 김일주, 김구주의 대역大逆 행위에 대해 규탄하는 상소를 올릴 때 자신의 이름을 올렸던 것이다." 김정희는 같은 혈족인 경주 김문의 핵심을 탄핵하여, 사도세자의 손자인 순조에게 힘을 집중해 주는 동시에 사도세자를 죽음으로 몰고 간 자신의 고모 정순왕후와 자기가 속한 당파인노론 벽파 세력을 공격하고 또한 사도세자 보호 세력인노론 시파의 핵심 안동 김문에 지지를 보냈다.

그로부터 2년 10개월이 지난 1809년 2월 11일 김정희는 또다시 사학유생 연명 상소에 나섰다." 이번 상소는 공격이 아니라 장동 김문의 적장자인 문곡 김수항文谷 金壽恒, 1629~1689의 평생 사적平生 事績을 일일이 거론하면서 '묘당품처'廟堂稟處할 것을 주장했다. 이렇게 유생들의 추숭을 받은 문곡 김수항은 1689년 영의정 재임 때 남인당이 집권하는 기사환국리巴換局으로 말미암아 사사賜死를 당한 서인 노론의 영수였으며 무엇보다도 1809년 당시 정국을 좌지우지하던 풍고 김조순의 직계 선조였다.

그러므로 이러한 상소는 세도 정권의 집정자 풍고 김조순 개인에 대한 찬양이었고, 노론 시파의 핵심 안동 김문을 지지하는 행위와 다름없었다. 아직 출사도 하지 않은 유학생 김정희가 이처럼 정순왕후 공격 및 장동 김문 찬양 행위에 가담한 것은 권력 지형이 급변하는 시대에 적응하는 영민한 선택이었다. 그 끝에는 정쟁의 중심이 기다리고 있었지만, 미래를 위해 당장 해야 할 일을한 것이다.

첫 부인 한산 이씨가 별세한 지 3년 만인 1808년 사학유생이던 김정희는 예안 이씨禮安 李氏와 재혼했으며, 다음 해인 1809년 11월 9일 김정희는 생원生員 자격시험에 합격했다.¹³ 그리고 이때 아버지 김노경은 호조 참판으로 재직하고 있었다. 결국 김흥경-김한신-김이주-김노경-김정희 가문은 5대째 권문세

가의 지위를 확고히 지켜 나가고 있었다. 이처럼 든든한 가문을 배경으로 삼고 있다고 해도 김정희가 세상으로 나가려면 가학家學만이 아니라 뛰어난 사문師門이 필요했다. 하지만 신기하게도 김정희의 사문을 밝혀 주는 당대의 기록이 남아 있지 않다. 따라서 후학의 짐작에서 비롯된 여러 가지 소문만 무성할 뿐이다. 이제부터 사문에 관한 소문도 확인하고, 또 시야를 넓혀 성장기에 출입한문하면도에 관해서도 살펴보도록 하겠다.

2

한양의 사문

사문 이야기

김정희가 죽고 12년이 지난 1868년 황사 민규호는 「완당김공소전」을 쓰면서 사문師門을 특정하지 않았다.¹⁴ 민규호는 김정희의 스승이 없거나 알 수 없다고 본 것이다. 그로부터 65년이 지난 뒤인 1933년 위당 정인보는 「완당선생집서」 에서 김정희 학무의 연원을 크게 두 가지로 특정했다.

일찍부터 가정家庭과 사우師友로부터 전해 받은 것15

그러니까 위당 정인보에 따르면, 김정희 학문의 연원은 첫째 가학家學으로서 부친의 학문인 '실사구시'다. 둘째는 사우로 석천 신작石泉 申綽. 1760~1828, 다산 정약용茶山 丁若鏞. 1762~1836, 아정 이덕무雅亭 李德懋. 1741~1793, 초정 박제가楚亭 朴齊家. 1750~1805 같은 여러 경사經師인데, 이들은 후한 시대 경학자인 정현鄭玄. 127~200과 허신許慎. 30~124을 점차 능가한 학문이라는 것이다. 16 그러니이 두 가지만으로도 김정희의 앞길을 열기에 충분했다고 했다.

특히 위당 정인보는 김정희 학문의 연원에 자하 신위, 옹방강, 완원을 아예 언급하지 않았다. 다만 옹방강, 완원에게서 서법의 단서를 얻었다는 세평을 소개해 두었다. 하지만 그 세평에 대해서도 별다른 의미를 두지 않은 채 김정희 서법이야말로 한위육조漢魏六朝 시대 서체를 규범으로 삼았다고 했다."

그로부터 또 44년이 흐른 1976년 11월 연구자 김영호는 「추사의 붓을 따라 천 리를」에서 속설로 전해 오는 사문의 전설을 소개하는 가운데 김정희의학문 연원을 다음과 같이 정리했다.

5세 때인가 6세 때에 '입춘대길'立春大吉이란 글씨를 대문에 써 붙였는데 채제공, 박제가 같은 당대의 명경名卿 석학碩學들이 그 글씨를 보고 탄복하고 아버지 김노경은 '내가 가르쳐서 성공시키겠다'고 말한 것으로전해지고 있다. 이 무렵 박제가에게 사사師事했다는 설을 후지츠카 치카시 교수는 강조하고 있는데 근거가 희박하다. 단지 일정한 접촉이 있었던 것은 사실이고 16세 때 정다산에게 보낸 편지 내용으로 보아 다산의영향도 많이 받았던 것 같으나 무엇보다도 그의 생부로부터 많은 영향을 받았다. 생부는 기실 『유당집』西堂集 5책과 『화운초』華雲草 2책을 남긴대학자였으며 서화 및 전각에도 조예가 있고 청대 인사와 교류도 깊었다.

생부 그러니까 아버지인 김노경의 학문을 김정희 학문의 연원으로 보는 주장이다. 김정희의 스승을 특정하지 않은 김영호의 견해를 포함해 황사 민규 호와 위당 정인보의 견해를 정리하자면, 한마디로 김정희 스승은 찾을 수 없는 셈이다.

박제가, 김정희 사후 스승이 되다

1936년 후지츠카 치카시는 동경제국대학 문학 박사 학위 논문 「이조의 청조 문화의 이입과 김완당」 ¹⁹에서 김정희의 학문 연원을 두 가지로 서술했다. 첫째 국내로는 "초정과 영재 유득공冷齋 柳得恭, 1749~1807의 훈도訓導" ²⁰이며, 둘째 해 외로는 "스승이자 부친 같아 보이는 담계 옹방강覃溪 翁方綱, 1733~1818의 간절 한 훈도" ²¹라고 했다.

김정희에게는 뜻밖의 일이다. 사후 80년 만에 몇 명의 '훈도'가 탄생했기 때문이다. 사실이라면 축하해야 할 일이다. 그러려면 그 사실을 뒷받침하는 유력한 증거도 함께 나타났어야 한다. 하지만 후지츠카 치카시의 '말'이 모두다.

여기서는 국내 '훈도'인 초정 박제가의 경우만을 살펴보고자 한다. 후지츠 카 치카시는 '박제가가 김정희의 첫 번째 지도자'라고 단정했다. 이른바 '박제 가 스승설'을 처음 제출한 것이다.

천성적으로 뛰어난 그의 재주와 학식은 얼마 지나지 않아 초정 박제가의 인정을 받았고, 그를 통해 새로운 발전의 서막이 열렸다. 박초정은당시 가장 박식하고 뛰어난 선비였다. 또 청조문화에 대한 최고의 이해자였다. 그는 자신이 지닌 신지식을 남김없이 전해 주며 천재 소년을 고무, 격려했다. 초정이 세 번의 연행 경험을 통해 얻은 북경 학계의 소식을 마치 손으로 만져 보듯 들려준 것은 젊은 완당의 마음을 미칠 듯이뛰게 만들었다.

초정이 제3차 연행에서 돌아왔을 때 완당은 이제 막 16세 소년이 되어 있었다. 초정은 이 소년을 통해 제2의 자신을 소생하고자 하였다. 완당은 조선 500년 이래 절대로 다시없고, 있다고 해도 그저 한둘 있을까말까 한 영재로 특히 청조학의 조예에 관해서는 그에 필적할 사람이 아무도 없었다. 이런 그를 있게 한 첫 번째 지도자는 다름 아닌 바로 박제가였다.²²

'지도자'가 '천재 소년'을 '혼도'하는 학술 전수 과정을 직접 눈으로 본 것처럼 생생하게 묘사했다. 하지만 이 내용을 뒷받침해 줄 출처나 근거가 없다. 있는데 제시하지 않은 것일 수도 있으므로 의심하는 연구자라면 찾아보는 수고로움을 아끼지 않아야 한다. 찾다 보니 오히려 정반대 입장인 기록을 찾았다. 숨어 있던 기록을 발굴한 것이 아니라 이미 번역까지 된 『국역 완당전집』에 담겨 있는 기록이다.

김정희는 제주 유배 시절인 1847년 무렵에 쓴 편지 「이재 권돈인께 올립 니다 열다섯 번째」에서 담헌 홍대용과 함께 초정 박제가를 다음과 같이 평가하고 있다.

우리나라 사람으로 연경에 들어가 교유가 성대했던 이로는 매양 담헌

홍대용湛軒 洪大容, 1731~1783을 먼저 일컫습니다. 그런 분이 이런 한목翰 墨의 소소한 일에도 이와 같이 거칠고 엉성한 듯 소루疏漏하였으므로 이 보다 큰일에 대해서야 또 어찌 논할 것이 있겠습니까. 담헌 같은 무리만 이 아니라 비록 박제가 같은 이도 도처에 착오를 범하여 사람으로 하여 금 몹시 개탄하며 애석히 여기고 있습니다.²³

보는 바처럼 홍대용을 지칭하면서 '그 무리만이 아니라'라는 뜻의 '비도' 非徒라는 표현을 쓴다든지 박제가를 가리키는 가운데 '비록 그 같은'이라는 뜻의 '수여'雖如라는 표현을 쓰고 있다. 젊은 날의 '지도자'이자 '훈도'였다면 이런 문장을 구사했을까. 약간의 존경심이라도 있었다면 결코 저럴 수 없다. 그러니까 김정희의 학문과 기억 속에 초정 박제가는 없었던 것이다. 담헌 홍대용에 대한 김정희의 평가도 그렇지만 초정 박제가의 행적과 학문에 대해 '도처 착오'를 저지르고 있다는 비난은 듣기조차 미안하다. 김정희의 『국역 완당전집』을 보면 조선인을 '동인'東人이라 부르며 깎아내리고 있긴 하지만 초정 박제가에 대해서는 유난히 강경하다. 그런데도 후지츠카 치카시는 초정 박제가를 굳이 김정희의 '지도자'이자 '훈도'라고 했다.

박제가 전설

후지츠카 치카시 이후 33년이 지난 1969년 《아세아》 6월 호에 미술사학자 이동주가 「완당바람」이란 글을 통해 "소시小時에 과연 누구를 따라 공부하였는가"라는 질문을 한다음 "정약용, 박제가 같은 실학파 계통 학자, 문인의 영향을 받았을 가능성은 많다"라고 했다.²⁴

여기서 이동주는 '가능성'의 방증으로 두 가지를 제시했다. 첫째는 편지다. 김정희가 다산 정약용의 아들 유산 정학연_{酉山 丁學淵}, 1783~1859에게 보낸 편지 수십 장을 모은 『간첩』簡帖 한 권²⁵ 이외에 김정희가 다산 정약용에게 보내는 편지「정약용께 올립니다」²⁶와 유산 정학연에게 보내는 편지「정학연께 올립니다」²⁷ 그리고 초정 박제가가 김정희에게 보낸 한 편의 편지「대아 김정희에

게 답하다」²⁸가 그것이다. 여기에 덧붙이자면 이동주가 언급하지 않았지만 다산 정약용이 김정희에게 쓴 편지 「김원춘 정희에게 답함」²⁹도 있다. 둘째는 초정 박제가, 혜풍 유득공이 청나라 명류와도 친교가 많았고 또 이들의 추천이었을 것이라는 짐작이다.

편지를 방증으로 삼은 이동주는 "완당이 유산(정학연)을 통하여 그(정약용)의 가학家學에 접하고 있었던 것을 알 수 있다"³⁰라고 했다. 이처럼 다산 정약용과의 관계는 그 학문을 접했다는 정도로 맺은 다음, 초정 박제가와의 관계에 대해서는 '속전'을 끌어들여 편지와 결합함으로써 두 사람의 관계를 사제관계로 격상시키려는 뜻을 드러냈다.

그러나 박제가의 『정유집』貞義集에는 완당에게 보낸 초정의 한 장의 편지가 수록되어 있어서 혹은 초정에게 배웠다는 속전俗傳이 허구가 아니었다는 인상도 준다.³¹

이동주가 초정 박제가 스승설을 확정 짓지 않은 채 이토록 조심스럽게 다룬 까닭은 편지의 내용을 살펴보아도 속전을 확증할 만한 증거를 찾지 못했기때문이다.

그런데 이동주의 신중한 서술과 달리 스승설을 뒷받침하는 일화가 등장했다. 1976년 10월 최완수는 『김추사연구초』에 김정희가 여섯 살 때인 1791년 월성위궁 대문에 '입춘첩'立春帖을 붙여 두었는데 다음 같은 일이 생겼다고 썼다.

그런데 마침 북학의 기수인 정유 박제가가 지나다 이를 보고 깜짝 놀라서 일부러 그 아버지 유당 김노경을 찾아보고 '이 아이가 장차 학문과예술로써 크게 세상에 이름 날릴 것인데 내가 장차 잘 가르쳐 성공시키겠다'고 약속하였다고 한다.³²

한학사대가漢學四大家의 한 사람인 마흔두 살의 학자 초정 박제가가 여섯

살짜리 어린아이를 가르치겠다는 약속을 하고 나선 이 '일화'는 1936년 후지 츠카 치카시의 '속전'에 없는 내용이다. 그러므로 후지츠카 치카시의 일화와 최완수의 일화를 앞뒤로 연결하면 초정 박제가와 김정희 두 사람이 만나는 계 기부터 학문 전수에 이르기까지 전 과정이 자연스레 완성된다. 그런데 이 일화 도 별도의 출처나 근거를 찾지 못했다.

그로부터 한 달 뒤인 1976년 11월 김영호는 「추사의 붓을 따라 천 리를」 에서 다음과 같이 지적했다.

이 무렵 박제가에게 사사했다는 설을 후지츠카 치카시 교수는 강조하고 있는데 근거가 희박하다.³³

더욱 흥미로운 것은 초정 박제가 스승설과 유사한 내용의 또 다른 일화가 오래전에 있었다는 사실이다. 또 다른 일화의 출현 시점은 후지츠카 치카시의 속전보다는 10년을 앞서고, 최완수의 일화보다는 50년을 앞선다. 별달리 주목 하지 않았기 때문에 널리 알려지지는 않았지만, 바로 1926년 강효석姜數錫이 편찬하고 윤영구尹審求, 1868~1941와 이종일李鍾一, 1858~1925이 교정한 『대동기문』大東奇聞³⁴이 그것이다.

『대동기문』에는 초정 박제가가 아니라 번암 채제공獎嚴 蔡濟恭, 1720~1799이 등장한다. 김정희가 일곱 살 때인 1792년 입춘 날 번암 채제공이 김정희의집 앞을 지나가다가 대문에 써 붙인 김정희의 글씨를 보고서 아버지 김노경을일부러 찾아 '글씨를 잘 쓴다면 운명이 기구해질 것이라고 경고하고 다만 문장으로 세상을 울리면 크게 귀한 인물이 될 것이라고 축복했다'라는 이야기를 수록해둔 것이다. 물론 번암 채제공이 김정희를 가르쳤다는 내용이 아니라 김정희의 미래를 예언했다는 내용의 일화이지만, 10년 뒤에 나온 후지츠카 치카시의 초정 박제가 이야기와 아주 유사한 틀을 갖추고 있어 속설 또는 전설의기원을 실증해주고 있다. 물론 강효석도 번암 채제공의 이야기에 대해 근거를제시해두지 않았다.

자하 문하에 출입하다

가학家學으로 기초를 닦은 김정희는 일찍이 자하 신위가 문을 열어 둔 자하 문하紫霞 門下에 출입하고 있었다. 아무런 기록도 남아 있지 않지만, 스물한 살 때 인 1806년 이전 언제부터가 아닌가 한다. 바로 그해 숙부 성암 김노겸性權 金魯謙. 1781~1853의 부채에 묵란을 그리고 제화시를 지어 극찬을 얻었고, 두 해 뒤 인 1808년에 '현란'玄蘭이란 아호를 썼으며, 다음 해엔 '추사'秋史란 아호를 사용하기 시작했다. 묵란을 그리고 시편을 지으며 멋진 아호를 쓰는 젊은 김정희의 모습은 그가 평생 예술의 길로 나아갈 인물임을 예견하게 한다.

그 후 전개되는 자하 신위素覆申緯. 1769~1845와의 인연을 겹쳐 보면, 그 인연이 묵란도를 그리던 스물한 살 이전부터 시작되었음을 짐작하는 건 그리 어렵지 않다. 게다가 자하 신위는 당대 예원을 휩쓸던 인물이었다. 마흔네 살 때인 1812년 세도 정권의 집정자 풍고 김조순으로부터 '열 살 남짓부터 이미 삼절三絶에 이른 인물로 서품書品이 오늘날 제일'이라는 뜻의 '금제일인'今第一人36이라는 찬사를 획득할 정도였다.

자하 신위는 서른한 살 때인 1799년 알성문과闊聖文科에 급제했다. 이에 정조가 친히 편전으로 불러 글씨를 쓰게 했고, 4월에 친위 세력의 상징인 초계문 신抄啓文臣으로 임명했다. 이 무렵 자하 신위는 수교水橋 다시 말해 수표교水標橋 근처에 살고 있었는데, 경복궁 서쪽 담장 옆 장동에 있는 김정희의 집과 가까운 곳이었다.

그 뒤 1808년 자하 신위는 부모 집에서 분가해 회현방會賢坊 그러니까 지금의 남산 기슭 회현동으로 옮겨 갔다. 자신의 집을 갖춘 자하 신위는 서재를 짓고 그 당호를 '청풍오백간'淸風五白間이라 했으며 '소재'蘇齋라는 편액을 걸어 두었다. 청풍오백간이란 당호는 동파 소식東坡 蘇軾. 1036~1101이 주빈周邠. 1036~?이란 사람에게 한 말에서 따온 것인데 '맑은 바람으로 가득한 집'이란 뜻이고, 소재란 '소식의 서재'란 뜻이다.

1809년 11월부터 1810년 3월 사이에 청나라에 다녀온 김정희는 몇 개월 뒤 여름 어느 날 자하 신위로부터 『영탑본』影榻本을 받았다." 원나라 송설 조맹

2-3

- 2-2 신위, 〈자하동문〉 탑본, 60×157cm, 종이, 과천문화원 소장. 관악산 계곡의 하나 인 남자하동 입구 바위에 새긴 글씨로 기세가 넘친다. 당대 명필의 위용을 보여 주 듯 거침없는 활력을 과시하고 있다.
- 2·3 선위, 『자하시집』, 1907년 청나라 강소성 통주 한묵림대 간행, 김선원 소장. 조선 500년 최대의 시인이라는 찬사를 받는 자하 신위의 시집은 아직도 완전한 한글 번역본이 나오지 않았다.

부松雪 趙孟頫, 1254~1322가 자신이 좋아하던 시를 옮겨 썼는데, 이 글씨를 보고 표암 강세황豹竜 姜世見, 1713~1791 또다시 베껴서 쓴 것이 바로『영탑본』이다. 『영탑본』을 표암 강세황이 어린 제자 자하 신위에게 하사했는데, 이는 사제지 간의 증표였다.

젊은 날의 아호, '현란'과 '추사'

자하 신위가 청나라로 떠나던 1812년 7월 김정희가 쓴 전별시 「연경에 들어가는 자하 선생에게 올립니다」送 紫霞 先生 入無송 자하 선생 입연에서 자신을 다음처럼 표현했다.

시생侍生 김정희金正喜 추사秋史³⁸

그런데 여기에 보이는 '추사'라는 아호를 사용하기 시작한 때는 언제인가. 2006년 연구자 박철상은 「추사 김정희의 장황사 유명훈」³⁹이란 글에서 김정희가 청나라로 떠나기 이전부터였다고 밝혔는데, 그 근거는 의관醫官이었던 대산오창열大山 吳昌烈, 1780 무렵~1858이 1809년 10월 청나라로 떠나는 김정희에게올리는 송별 시「추사 선생 연경행에 작별의 뜻 올립니다」奉贈 秋史 先生 燕京之行 봉신추사선생 연경지행⁴⁰를 들었다.

그리고 또 박철상은 '추사'보다 먼저 사용한 아호 '현란'玄蘭이 있었음을 밝히고 있는데, 뛰어난 시인 담정 김려薄庭 金鑢. 1766~1821의 저서 『담정유고』薄 庭遺稿에 실린 기록을 제시했다.

내가 1808년 여름 여름値) 시골집에서 서울로 들어와 여관에 머무르고 있을 때 현란玄蘭 김정희가 때때로 나를 찾아왔다. 41

그러니까 오랜 세월 유배를 마치고 부친의 묘소인 공주公州에서 3년을 머물다가 1808년에 상경하여 경기도 여주驪州를 뜻하는 여름廬陵의 별장에 머

무르던 김려⁴²가 한양에 들렀을 적 일이다. 이때 머물던 여관으로 찾아온 김정희가 자신의 아호를 '현란'이라고 소개한 것이다. 또 박철상은 오주 이규경五洲 李圭景, 1788~1856의 『오주연문장전산고』五洲衍文長箋散稿에 등장하는 '현란'이란 아호를 제시했다. 오주 이규경은 김정희가 1809년 어느 날 이광규李光葵, 1765~1817에게 『청비록』清脾錄을 주었다는 사실을 소개하면서 김정희의 아호를 '현란'이라고 지칭했다. ⁴³ 『청비록』은 아정 이덕무雅亨 李德懋, 1741~1793의 저서인데 이광규는 이덕무의 아들이다. 그러니까 김정희에게 아버지의 책을 받은 것이다. 스물세 살부터 스물일곱 살 사이에 추사와 현란이란 아호가 등장하는 사례를 종합해 보면 다음과 같다.

〈1808~1812년 사이 현란과 추사의 사용 사례〉

시기	아호	출처	
1808년 여름	현란	김려, 『담정유고』	
1809년	현란	이규경,『오주연문장전산고』	
1809년 11월 9일 이전	추사	추사 오창열, 『대산시초』	
1812년 7월	추사	김정희, 「연경에 들어가는 자하 선생에게 올립니다」	

젊은 날의 김정희가 '현란'玄蘭이라는 아호를 쓴 까닭은 난초를 사랑했기 때문이다. '현'玄은 '검다' 혹은 '하늘빛' 또는 '아득하다'라는 뜻이고, '란'蘭은 말 그대로 난초를 뜻하는데 '검은 난초'라고 하건 '하늘빛 난초'라고 하건 '아득한 난초'라고 하건 간에 시詩의 정취情趣가 넘실거리는 느낌이다. 실제로 그는 이미 난초 그림에 능숙해서 숙부이자 홍산 현감을 지낸 김노겸으로부터 칭찬을 얻고 있었는데, 그때가 1806년 그러니까 김정희 나이 스물한 살 때였다. 김노겸은 자신의 저서 『성암집』性養集에 실어 둔 「조카 김정희의 선면묵란에 제하다」題 從姪 元春 墨蘭扇제 종질 원춘 묵란선에서 다음과 같이 썼다.

우연히 자하동에 들어갔는데 조카 정희가 내 부채를 뽑아 들더니 묵란

하나를 그렸다. 그러고는 짧은 시 한 수를 지었는데 모두 절묘하고 기발하였다. 부채도 뛰어나고 시도 뛰어나고 그림 또한 절묘하였다. 옛사람들의 삼절三絶에 비하면 한 가지가 남아돌았다.⁴

김노겸이 말하는 '자하동'이 어느 곳인지 분명치 않지만 월성위궁 일대를 가리킬 게다. 이렇게 난초를 즐기던 그는 1809년 10월 청나라로 떠나기 전 언젠가 '추사'秋史라는 아호를 지었다. '추'秋는 '가을날', '세월', '성숙하다', '근심하다'라는 의미이고, '사'史는 '이야기', '역사', '기록'이란 뜻을 지녔다. 따라서 두 글자를 합한 '추사'는 세월의 역사, 세월의 기록이라는 뜻이다.

연구자 최준호는 2012년 『추사, 명호처럼 살다』에서 '추사'의 뜻을 "가을 서리같이 엄정한 금석서화가"⁴⁵라고 새겼는데, 그럴 수도 있다. 최준호처럼 해석할 경우 김정희는 젊은 날부터 금석 고증학자와 서화가를 꿈꾼 인물인 셈이다. 뒷날 그 분야에 업적을 이루었으니까 뜻한 바를 이룬 사람인 셈이다. 그러나 이런 해석은 뒷날의 결과를 기준 삼아 규정하는 것일 뿐이다. 그저 낱말 뜻 그대로 풀면 '현란'이란 아호를 지을 적에는 난초를 사랑하는 청년의 심미 취향과 예술 속에 깊이 감춰 둔 은미한 뜻을 드러내고자 했고 '추사'란 아호를 지을 즈음에는 세월을 기록하는 문장가의 꿈을 뚜렷이 새기고자 했다고 짐작할수 있다. 현란과 추사라, 봄에서 가을로 이어지듯이 청년의 아름다운 시절이 그렇게 흐른다.

그리고 김정희의 자字는 '백양'伯養과 '원춘'元春 두 가지가 알려져 있다. 풍습에 따르면 스무 살이 될 적에 관례冠禮를 올리는데 이때인 1805년 아버지 김노경에게 자를 받았을 수도 있고⁴⁶, 만약 혼인을 올릴 적에 관례를 올렸다면 김정희가 열다섯 살 때인 1800년에 혼인했으므로 이때 아버지로부터 자를 받은 것이겠다.⁴⁷ 연구자 김영호가 《문학사상》 1976년 11월 호에 발표한 「추사의 붓을 따라 천 리를」에 소개한 「관례문」冠禮文에 나타난 자는 '백양'이다.⁴⁸ 그런데 이후 백양이란 자는 사용하지 않고 '원춘'이란 자를 사용하는데, 1806년 큰아버지 김노겸이 『성암집』 「조카 김정희의 선면묵란에 제하다」에서 김정희의 자

를 원춘이라고 쓰고 있고⁴⁹, 1808년 여름 담정 김려도 『담정유고』에서 김정희의 자를 원춘이라고 부르고 있음을 볼 수 있다.⁵⁰ 유홍준의 지적대로 "아마도후에 백양을 원춘으로 바꾼 것"⁵¹이다.

여기서 흥미로운 것은 '원춘'과 '추사'의 관계다. '으뜸가는 봄날'이라는 뜻의 '원춘'만으로는 너무 화창하다. 게다가 이때 사용하던 아호 '현란'도 '하늘빛 봄날의 난초'였으므로 화창함이 지나쳤다. 그러므로 '성숙한 가을 이야기'를 뜻하는 '추사'라고 지어 봄과 가을로 균형을 맞춘 것이다.

그런데 초정 박제가가 청나라에 갔을 적에 사귄 청나라 사람 강추시江秋史의 '추사'란 아호를 초정 박제가가 김정희에게 주었다는 속설이 있다. 이 설은 초정 박제가와 김정희가 사제 관계임을 전제로 삼는 것이다. 하지만 이 사제설이 속설이므로 아호에 관한 이야기도 속설일 뿐이다. 또한 김정희가 청나라에서 가서 사용하려는 의도에 따라 연경행을 앞두고 '추사'라는 아호를 지었다는 추론도 있는데, 모르긴 해도 청나라의 강추사와 자신을 연관 지어 청나라 사람들과 원만하게 교유하려는 의도였을 것이다. 하지만 아무런 근거가 없으므로 단지 추론일 뿐이다.

북경에서의 한 달

북경으로 떠나다

3

1809년 10월 28일 병조 판서 박종래朴宗來, ?~1831를 정시正使로 하는 동지 겸사은사 사행단이 출발했다. 여기에 김정희가 함께할 수 있었던 까닭은 아버지 김노경이 부사副使가 되었기 때문이다. 아버지는 아들 김정희를 자제군관子弟軍官으로 천거했다. 사행단의 중국 여행 일정은 이경설季敬高. 1759~1833이 쓴 『연행록』燕行錄에 자세하다. 출발 일자는 1809년 10월 28일이고 북경 도착 일자는 12월 24일이다. 북경에 머물다가 북경을 떠난 날은 다음 해인 1810년 2월 3일이고 한양 도착한 날은 3월 19일이다. *2

그런데 흥미로운 사실이 있다. 사행단 출발일은 10월 28일인데 김정희는 11월 9일 생원을 뽑는 생원시生員試에 응시해 입격했다. 사행단이 떠나고 무려 11일이나 지났는데 김정희는 아직 한양에 머무르고 있었다. 이때의 사정은 『승정원일기』 11월 9일 자에 나타나 있다. 『그러니까 입격한 직후 출발한 김정희는 이미 황해도 곡산帝山까지 간 사행단에 뒤늦게 합류한 것이다. 의문스러운 바는 그냥 떠났어도 될 일을 왜 굳이 출발 일정을 늦춰 가면서까지 생원시에 응시했는가이다. 생원이 자제군관의 자격 요건은 아니었다. 따라서 사학에 재학하는 유생 신분보다는 생원 신분이 사행단 내에서 더 유리한 조건이기 때문에 그리했을 게다.

더 중요한 내용은 사행단의 북경 체류 기간이다. 여행 소요 기일이나 체류 기일은 그해 월별 날짜를 알아야 계산이 가능하다. 『조선왕조실록』 및 『승정원일기』의 날짜를 기준으로 삼을 수도 있지만 빠진 날이 있을 수도 있다. 2005년 연구자 정후수가 「추사 김정희의 북경일정 재고」라는 글에서 한국천문연구원자료를 찾아 확인해 그 일정을 추적했다.

者如始庚六已施 主路花·月數圖出解斜陽生情極壓程級首東天意職服家鄉如在夢現產縣官湖村使宿高陽 (本) + Я 春 已路 志之或進 馬 H 五 起 11 日月 代 鸣 劫 家 月 中南 十数 兹 3 有 助 1 档 夷的 To 和 其 À, 道 有故 音 + Ħ 塘绿 九下 业地 H

嘉慶四年十月初九日都學金正喜生貞一等教者

- 2-4 이경설, 『연행록』, 1810, 일본 천리대학교 도서관 소장.
- 2-5 김정희 생원시 입격 교지, 1809년 11월 9일, 개인 소장. 생원시에 1등으로 입격했다는 내용을 담은 통지서다. 사행단이 출발하고 11일이나 지난 뒤 생원시에 응시해 생원 자격을 획득한 까닭은 사행단 내부에서 지위를 높이고자 하는 뜻이었다.

정후수는 먼저 당시 달력을 확인했는데 1809년 10월은 29일까지, 11월은 29일까지, 12월은 30일까지 있었고, 1810년 1월은 29일까지, 2월은 30일까지 있었다. 이 달력을 기준 삼아서 사행단 일정표와 맞춰 계산해 보면 한양을 출발한 10월 28일부터 북경에 도착한 12월 24일까지 북경행 소요 기일은 55일이다. 그리고 도착한 12월 24일부터 북경을 떠난 2월 3일까지 체류 기일은 39일이다. 2월 3일에 북경을 나와 3월 19일에 한양으로 들어섰다. 그러니까 북경에서 한양까지 소요 기일은 47일인 셈이다. 55

2005년 정후수의 논문 발표와 2009년 이경설의 『연행록』 공개가 이뤄진 뒤에야 비로소 뚜렷한 일정이 나왔던 것인데, 이전 연구자들은 여행 소요 기간 이나 북경 체류 기간을 모두 모호하게 처리해 왔다. 하지만 이처럼 기간이 밝 혀졌다고 해도 여전히 해결의 기미가 보이지 않는 대목은 김정희가 옹방강을 찾아가 만난 날짜다.

북경에서 39일을 보내며 어느 날 어떤 일을 했는가 하는 세부 사항은 오리무중이지만, 그나마 날짜를 특정할 수 있도록 해 주는 자료는 모두 세 가지다. 첫째, 김정희의 저서 『국역 완당전집』에 실린 「잡지」雜識란 글이다. 56 이 글에서 김정희는 옹방강이 새해 첫날부터 참깨에 '천하태평'이라는 네 글자를 쓰고, 1월 한 달 동안 『금강경』金剛經 베껴 쓰기 작업을 하는 것을 목격했다고 썼다. 그러므로 날짜를 특정하지는 않았어도 1월 어느 날에 찾아가 만났음을 확인할 수 있다. 둘째, 청나라 사람 서송徐松, 1781~1848이 김정희에게 보낸 편지내용인데 이는 후지츠카 치카시가 소장하고 있다고 한다. 57 이 편지에는 김정희가 서송에게 옹방강을 소개해 달라고 부탁했고, 서송이 답변하기를 '29일에만날 수 있다'라고 날짜를 특정해 둔 내용이 있다.

옹방강께서는 근래 반드시 객을 만나신 적이 없으며 29일도 새벽이건 늦은 밤이건 반드시 만날 것은 아닙니다만 형의 뜻은 반드시 옹수곤_{옹방} 장의 아들에게 전하겠습니다.⁵⁸

'29일'은 만난 날이 아니라 만남이 가능한 날을 뜻한다. 그런데 후지츠카치가시는 '29일'을 1810년 1월 29일이라고 확정했다. 나아가 첫 만남 이후에도 "북경에 머무는 동안 여러 차례 옹방강 집 대문을 두드렸다" 라고 썼다. 1월 29일에 첫 만남이 이루어졌다는 설은 문제가 있다. 1월 29일은 1월의 마지막날이고 또 김정희가 북경을 떠난 날이 2월 3일이니까, 김정희를 옹방강이 매일만나 주었다고 해도 출발 당일까지 만났을 리 없으므로, 두 사람이 만난 날은 1월 29일, 2월 1일, 2월 2일 합쳐서 모두 3일뿐이다. 또한 옹방강이 아침부터 깊은 밤까지 시간을 허용했다고 해도 사신단의 공식 수행원으로서 '생원' 신분의 '자제군관'이 공식 일정을 무시하고 홀로 자유로울 수는 없었을 것이다.

2009년 연구자 정은주는 이경설의 『연행록』을 연구한 결과물인 「김정희의 연행과 서화교류」라는 글에서 김정희의 북경 행적을 설명하는 가운데 "자제 군관으로서 사절단의 정식 구성원 중의 한 명이었으므로 사절단이 참여하는 공식 일정 대부분에 참여했을 것"이라고 지적하고 있다. 그리고 '북경에서의 공식 일정'을 표로 정리했는데, 옹방강을 처음 만난 날인 1월 29일은 일정이 없다. 하지만 그다음 날인 2월 1일과 2월 2일 이틀 동안 공식 일정은 다음과 같다.

〈1810년 2월 1일과 2일의 공식 일정〉60

날짜	일정
2월 1일	삼사三使에게 이른바 오문두門 앞에서 반상頒賞
2월 2일	예부에서 하마연下馬宴 받고, 관소로 돌아와 상마연上馬宴 받음

셋째, 청나라 사람 주학년朱鶴年, 1760~1834의 〈추사전별도〉秋史餞別圖다. 원본은 소재 불명이고, 다만 당시 이 작품을 소장하고 있던 화가 무호 이한복無號

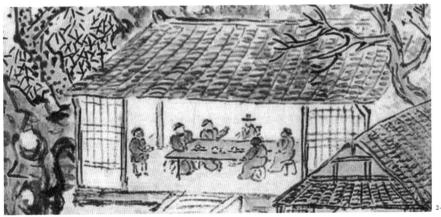

- 2-6 이한복 임모본, 주학년, 〈추사전별도〉, 22×32,4cm, 종이, 두루마리, 1940, 추사 박물관 소장.
- 2-7 이한복 임모본, 주학년, 〈추사전별도〉 부분. 실내 탁자 중앙에 앉아서 정면을 향하고 있는 인물이 김정희다.

李漢福. 1897~1944이 임모하여 후지츠카 치카시에게 1940년 10월 3일 자로 주었는데 지금은 과천시에서 소장하고 있다. 그 화제는 다음과 같다.

1810년 2월, 조선 김추사 선생이 장차 돌아가려 하면서 소책素冊을 내놓고 그림을 요구함에 바빠서 많이 그릴 수 없어 즉경 θ 등을 그려 한때좋은 모임을 기렸다. θ 1

이 전별 모임은 화제에 2월이라고 했을 뿐이지만, 그림에 이은 두루마리에 쓴 이임송 학생의 전별시를 보면 그날을 2월 1일이라고 해 두었으므로 전별 모임이 2월 1일에 열렸음을 알 수 있다.

종합하면 김정희는 1월 29일에 처음으로 옹방강을 만났고, 다음 날인 2월 1일 송별연을 가졌으며 2월 2일 하루를 더 보낸 뒤 2월 3일에 북경을 떠났다. 이러한 일정은 의문을 자아냈는데, 연구자 정후수는 다음처럼 썼다.

단 하루나 이틀 동안 옹방강을 만나고 나서 그렇게 많은 학술적 인연과 그로부터 많은 지도를 받을 수 있었겠느냐는 의문은 없어지지 않는다.⁵²

따라서 정후수는 후지츠카 치카시가 제시한 1810년 1월 29일 설과 달리 1809년 12월 29일 설을 제출했다. 만나는 기간이 한 달가량이어야 지도를 제대로 받을 수 있다는 가정이다. 하지만 이런 가설도 정후수가 스스로 밝힌 것처럼 증거가 없기는 마찬가지다.

옹방강을 만나다

스물비 살의 청년 김정희가 1809년 12월 24일 연경燕京 다시 말해 지금의 북 경北京에 도착했을 때 김정희를 반긴 중국 사람은 조강曹江이다. 조강은 김정희 란 사람에 대해 다음처럼 썼다. 중국을 매우 좋아해서 스스로 동쪽 나라에는 사귈 만한 인사가 없다고 말하였다. 지금 조공 사신을 따라 연경에 들어왔는데 천하 명사들을 두 루 사귀어 옛사람이 우정을 위해 죽는다는 의리를 본받으려 한다.⁶³

조강은 이미 청나라 사신으로 왔던 초정 박제가, 영재 유득공, 금릉 남 공철金陵 南公轍. 1760~1840과 같은 조선 명사들과 교유하고 있던 인물로 조선 소식에 정통했다. 김정희는 연경에 도착한 뒤 조강은 물론 옹방강, 완원阮元. 1764~1849과 같은 학자를 비롯한 여러 인사를 두루 찾아다녔다.

맨 처음 조강을 만난 데 이어, 서송을 만나 옹방강을 만날 수 있도록 주선해 달라고 요청했다. ** 옹방강의 집 석묵서루石墨書樓는 중간에 법원사法源寺를 두고 조선사행 숙소와 일직선상에 놓여 있었으며 서로 멀지 않은 곳이었다. ** 정후수의 추정대로 12월 29일부터 2월 2일 사이 33일 동안 또는 후지츠카 치카시의 추정대로 1월 29일부터 2월 2일 사이 3일 동안 석묵서루를 몇 차례나방문했는지 알려 주는 기록은 없다. 김정희가 손수 쓴 석묵서루 방문기는 따로 없지만, 귀국한 지 15년이 흐른 1825년 무렵 오중량吳嵩梁, 1766~1834의 그림에쓴 화제「오중량의〈기유십육도〉에 제하다」題 吳嵩梁 紀遊十六圖제 오중량 기유십육도의 한 구절은 옹방강을 처음 만난 때를 묘사하고 있다.

대악관운岱岳觀雲

진나라의 소나무, 한나라의 잣나무 사이에 옹방강 노인을 처음 뵈었지 홍일 오운이라 옛사람 꿈은 그대의 판향實

소나무와 잣나무가 우거진 풍경을 뚫고 일흔여덟 살 대학자를 만났을 때의 감격을 읊고 있는데, 김정희의 벅찬 가슴은 그저 찬양을 뜻하는 '판향'

规 贞觀去 湯 况 松 发 小原和 鉉 79. 貞 人整 闖 饭 兴五 直云 古 觀 缠 像多 多楼 好 透 红 13 增生 2/2 五 O 茂吉 晓 田目 自 经法 都 公前 熟 间 百 想 袋 月 是 家 が 理 兄弟 外 总蓄 惟 明 從 巨老 見 海 蘓 是 有钱 在世 膜 聖 齊 2. 40 Ū, B 見约

²⁻⁸ 김정희, 「내가 북경에 들어가 제공들과 서로 사귀었다」, 23.3×28cm, 종이, 부국 문화재단 기증, 제주특별자치도 소장.

바로 그것이었다. 또 그렇게 오랜 세월이 흐른 뒤의 기억만 남아 있는 것은 아니었다. 북경을 떠날 무렵 쓴 시 「내가 북경에 들어가 제공들과 서로 사귀었다」 我 入京 與 諸公 相交아 입경 여 제공 상교의 한 구절은 그 순간이 얼마나 큰 감격이었는가를 보여 준다.

500년 뒤늦게 오로지 이날에야 천만 사람 다 거쳐 선생을 뵈옵다니⁶⁷

옹방강 문하의 풍경

김정희는 「이장욱에게」란 편지에서 자신을 "담계 습숙자" 單溪 習熟者⁶⁸라고 표현했다. 그냥 학습한 것이 아니라 '습숙'이란 낱말을 써서 깊숙이 배웠음을 강조했다. 그가 옹방강의 담계 문하覃溪 門下에서 '습숙'을 하던 풍경을 별도로 기록해 놓지는 않았지만, 그가 쓴 여러 편의 글 사이사이에 장면들이 숨겨져 있다. 먼저 1810년 1월에 방문하여 보았던 장면을 『국역 완당전집』 「잡지」에 다음처럼 묘사해 두었다.

용방강이 새해 첫날 참깨 하나에다 '천하태평'天下泰平의 네 글자를 썼는데, 이때 용방강의 나이 일흔여덟 살이었다. 글자가 파리 머리인 승두蠅頭와 같은데도 역시 안경도 쓰지 않았으니 또한 이상한 일이다. 또 새해 첫날부터 『금강경』을 쓰기 시작해 이를 일과로 삼아 그믐날에 끝마쳐 법원사에 시주했다.69

김정희는 이렇게 옹방강을 구경하기만 한 것은 아니었다. 옹방강이 김정희에게 베풀었던 교수법은 "일일지수", 다시 말해 '하나하나 손가락으로 가리켜 가며 알려 주는 방식'이었다.

(축군비 탁본은) 아무리 눈 밝은 명안인明眼人이라도 졸지에 줄을 찾고

2-9 옹방강·김정희의 '필담서', 30×37cm, 종이, 1810, 개인 소장. 조선인과 중국인 은 말이 달라도 모두 한문을 쓰고 있었기에 통역이 없을 때는 글자를 써서 대화하 는 이른바 '필담'筆談을 나누었다. 김정희가 옹방강을 '선생'이라고 호칭하는 내용 이 보이는데, 그보다 더 놀라운 사실은 필담서를 지금껏 보존해 왔다는 것이다. 획을 분별하기는 어려운 형편이었네. 다행히 옹방강 선생이 하나하나 손가락으로 가리켜 주는 일일지수——指授로 비로소 그 대체를 약간은 얻어 보았을 뿐이네.⁷⁰

이 글은 김정희가 뒷날 전각§刻에 뛰어난 소산 오규일小山 吳圭一, 1800 무렵 ~1851 이후에게 쓴 편지「오규일에게 주다 두 번째」에 실려 있는 내용이다. 김정희는 편지에서 중국 한나라 때 비석인 '축군비'部君碑 탁본이야말로 중국에서도 수장한 사람이 드물다며 자신도 '겨우 한 번 얻어 보았다'라고 자랑하는 가운데 옹방강으로부터 꼼꼼한 교육을 받았음을 밝히는 것이다. 그 밖에도 김정희는 옹방강의 집인 석묵서루에서 중국의 비문이며 서책을 보며 배웠다고 기록해 두었다. 먼저 조맹부의 서첩에 관해서는 다음처럼 썼다.

급기야 옹방강 서재인 '소재'蘇齋에 들어가니 또한 한 본本이 있는데 선생이 그 낡은 글자를 갉아 없애고 이름하여 '완벽첩'完璧帖이라 했습니다. 강추사가 유증留順한 것입니다."

이 '완벽첩'은 앞서 2장 '2 한양의 사문' 항목에서 언급한, 조맹부의 글씨를 베낀『영탑본』을 말하는데, 중국 사람 '강추사'가 소장한『영탑본』에 관한 이야기는 1817년 자하 신위가 김정희에게 들려 주었던 내용이다." 또 1812년 자하 신위에게 올리는 김정희의 송별 시「연경에 들어가는 자하 선생에게 바칩 니다」송 자하선생 입연送 紫霞先生 入燕에서는 석묵서루에 갔을 때 소동파蘇東坡. 1036~1101 초상을 배관했다면서 옹방강이 다음처럼 진위 감정을 했다고 기록해 두었다.

육겸정陸謙庭이란 사람에게 관우지본觀右誌本이 있는데 선생이 감정하여 진영真影이라 하였습니다"³ 또 옹방강은 자신이 "〈화도사비〉化度寺碑를 보고 더욱〈난정〉廟亭의 진의를 깨우쳤다"라거나 "『숭양첩』崇陽帖의 군君 자는 바로『난정서』廟亭序의 군群 자 윗 머리""라는 식의 가르침을 김정희에게 주곤 했다. 김정희는 자신이 배운 것을 가리켜 "옹방강의 비체秘諦"라고 했는데, 이는 자신이 옹방강으로부터 아주 특별한 교육을 받았다고 믿었기 때문이다.

1810년 2월 3일 북경을 떠나기 바로 직전에 쓴 「내가 북경에 들어가 제공들과 서로 사귀었다」에서는 다음과 같은 구절로 시작하는 긴 시편을 남겼다.

내 구이九夷: 조선에서 났으니 어리석을 수밖에 없어 중원中原 선비들과 사귐 맺기 크게 부끄럽네 누각 앞 붉은 해는 꿈속에 밝았어라 옹방강 문하에 판향瓣香을 바쳤다오⁷⁵

조선에서 태어났기 때문에 어리석을 수밖에 없다고 자신을 낮춘 청년 김 정희를 두고 옹방강은 무슨 말을 해 주었을까. 후지츠카 치카시는 옹방강이 김 정희를 보고서 "바다 동쪽 땅에 이 같은 영재英才가 있었던가"라고 탄식하면서 다음과 같은 글씨를 써 주었다고 기록했다.

경술문장 해동제일經術文章 海東第一⁷⁶

그런데 이러한 칭찬은 굉장한 찬사처럼 들리지만 문제가 있다. 첫째, 후지 츠카 치카시는 이런 멋진 일화를 언급하면서 그 출전을 제시하지 않았다. 만약후지츠카 치카시가 수집한 어떤 문헌에 그와 같은 기록이 있어서 썼다고 해도, 출전을 드러내지 않았으므로 이 내용은 후지츠카 치카시의 기록일 뿐이다. 둘째, 이렇게 써 준 것이 사실이라면 옹방강이 조선 경술문장을 어떻게 인식하고 있는지 의문이다. 옹방강의 말은 그동안 만난 조선 학자들이 추사 김정희에 미치지 못했다는 반증이므로 옹방강이 조선 학자 가운데 누구를 김정희의 비교

대상으로 삼아 말했는지 궁금하다. 셋째, 옹방강의 말이 사실이라면 지금 갓 만난 약관 스물다섯 살의 청년을 두고 그 나라 제일이라고 하는 것은 그가 만난 '젊은 천재'에 대한 찬사라고 해도 민망하고 황당한 표현이다. 그러므로 옹방 강이 참으로 저와 같은 말을 했다는 당시의 기록이 나오지 않는 한 이 역시 후 지츠카 치카시의 생각일 뿐임은 어쩔 수 없다.

옹방강을 사모하다

김정희가 귀국한 지 두 해가 지난 1812년 7월 김정희는 「연경에 들어가는 자하 선생에게 올립니다」라는 송별 시에 옹방강을 부처에 비유하면서 1억 명의사람보다 그 한사람이 낫다고 극찬했다.

중국에 들어가서 괴경瑰景과 위관偉觀은 몇 천 만 억이 될는지 저는 모르지만 하나의 소재 노인蘇齋 老人, 용방장을 만나 본 것만 같지 못할 것입니다. (…) 세계에 있는 것이라면 그 전부를 내가 다 보았지만 부처 같은 것은 없었다 했는데, 저는 자하신위의 이 걸음에 있어 역시 그 말과 같은 심정입니다."

김정희는 옹방강을 소동파에 비유하였다. 옹방강의 사위 양월梁鉞이 베껴 쓴 법식선法式善의 〈서애시권〉西涯詩卷을 구해 그 뒤에 쓴 제화시「양월의 글에 제하다. 麗 梁鉞 書제 양월 서에서 김정희는 다음처럼 읊었다.

옹방강은 그야말로 하늘이 낸 분 소동파가 오늘에 다시 났구료 평생에 해내 온 모든 일이 하나같이 동파와 맞들어 서네⁷⁸

그리고 김정희는 「담계서를 북쪽 방에 수장하다」覃溪書 藏답계서 장라는 시

편에서 옹방강이 700년 전 사람인 소동파를 따르는 일을 거론한 뒤, 하지만 자신은 같은 시대 사람인 옹방강을 따른다며 그게 더 가깝지 않을까 싶다고 자랑한다. 그러고 나서 이렇게 같은 시대에 살고 있으니 만 리나 떨어졌지만 밝은 달처럼 굽어볼 것이라고 노래했다.

웅방강을 따르려 하는 나 역시 같지 않은가 해외 유파流派라서 그 훈김 젖고 싶어 한 세상과 700년은 어디가 가까울까 만 리라 밝은 달은 작은 정성 굽어보리"

옹방강으로부터 금석 고증학 또는 감정학을 배웠다는 김정희는 '감상이 정밀한 옹방강'이라 하여 "소재 정감상"蘇齋 精鑑賞⁸⁰이라고 했으며, 나아가 옹방 강의 학술에 대하여 다음처럼 기술했는데 한 행 한 행 작은 글씨로 주석을 달 아 두었다.

한학漢學과 송학宋學을 겸하여 헤아리면서도

• 주석註釋: 선생의 경학經學은 주자朱子와 등지지 않는 것을 정궤正軌로 삼았습니다.

높고 깊어 날카로운 끝을 드러내지 않았습니다 의례를 나누어서 금고문숙급호을 증빙하고

• 주석: 『의례금고문고』儀禮今古文考가 있습니다.

또 춘추春秋를 증거하여 두력杜歷을 첨가했습니다

• 주석: 『춘추주보』春秋注補, 『두씨장력』杜氏長歷이 있습니다. 81

무엇보다도 김정희가 보기에 옹방강은 송나라 철학자 주희_{朱熹, 1130~1200}의 주자학을 정통으로 삼는 학자이면서도 한학과 송학, 금문과 고문을 아울러 조화로이 절충하고자 했을 뿐만 아니라 예학은 물론 역사학에도 밝음을 강조 하고자 했다. 그리고 김정희는 옹방강 서법의 근본을 다음처럼 함축했다.

원기元氣는 돌고 돌아 당唐이 진晉을 답습하니 전자豪字 형세 아스라이 붓 끝에 옮겨 왔습니다

• 주석: 『난정서』는 바로 전세篆勢인데, 선생의 필법은 모두 전세를 썼습니다.⁸²

그리고 김정희는 「담계서를 북쪽 방에 수장하다」라는 시편에서 그 간절한 마음을 다음처럼 읊어 두었다.

낮에는 생각하고 밤에는 꿈에 드니 수염 눈썹 상상하며 몇 번이나 그려 봤나 공에게 관계된 건 빠짐없이 수습하여 주반周盤이랑 상우商五를 아울러 간직하네⁸³

또한 김정희는 생애 말년인 제주 유배 시절에 쓴 짧은 산문 「내 초상화에 부치다: 또 제주에 있을 때」自題 小照: 又在 濟州 時자제 소조: 우재 제주 시에서 "옹방 강은 '고경古經을 즐긴다'라고 일렀고 완원은 '남이 일렀다 해서 저 역시 이르지를 않는다'라고 하였으니 두 분의 말씀이 나의 평생을 다한 것이다"⁸⁴라고 천 명했다. 그러니까 고전을 숭상하고 주관을 확고히 하는 옹방강과 완원의 자세를 자기 생애의 좌우명으로 삼았다는 것이다.

옹방강을 말하다

그리고 끝내 김정희는 옹방강과 자신의 관계를 표현하는 낱말을 찾아내고야 말았다. 청나라 이장욱이라는 사람에게 보내는 편지「이장욱에게」에 쓴 문장 이다. 저는 옹방강 습숙자習熟者입니다.85

그런데 김정희는 '청나라 학자 단옥재段 Ξ 裁, 1735~1815의 경술經術이 옹방 강의 위에 있다'라고 했다는 말을 듣고서 결코 그렇지 않다고 적극 변증하려는 뜻에서 편지를 썼다.

하지만 이 편지에는 놀랍고도 의문스러운 대목이 있다. 평생을 다해 따를 것처럼 했던 옹방강에 대해 그 절대성을 의심할 만한 말들을 거침없이 드러낸 것이다.

불녕不倭인 저는 옹방강의 습숙자이지만 실로 그렇다고 해서 다 곡순영 종曲循影從하지는 않으며, 자못 이동異同이 있는데 그 크게 다르고, 감히 구동苟同하지 않은 것은 『서경』書經의 금고문에 대한 일이며, 더구나 능정감凌廷堪, 1757~1809의『예경석례』禮經釋例 같은 것은 옹방강께서 허여하지 않는 것이지만 저는 실상 기꺼이 읽고 있으며 혜동惠棟, 1697~1758과 대진戱震, 1723~1777의 서書도 자못 보기를 좋아합니다.

오늘날 만일 옹방강 설을 주장하는 자로 하여금 논하게 한다면 반드시 옹방강의 경술을 혜동과 대진 공의 위에 품제品第하여 둘 것이나, 저는 실로 감히 함부로 가벼이 평하지도 않으며 또한 감히 옹방강에게 사 私를 갖지도 않습니다. 그런데 지금 선생의 설을 인하여 저도 모르게 망발이 이와 같이 나왔습니다.*6

이 글은 첫째, 김정희가 옹방강 학설에서 벗어나 자신의 학설을 수립하고 자 하는 의지의 발로일 수도 있다. 그것이 아니라면 둘째, 청나라의 또 다른 학 자와의 변증 논쟁이었으므로 매우 조심스러워 하는 태도의 산물일 수도 있다. 그도 저도 아니라면 셋째, 처음부터 옹방강 학설을 여러 가지 중 하나로 여겼 던 것일 수도 있다. 이렇게 여러 가지 가능성을 열어 놓는다고 해도 "다 곡순영 종하지는 않으며, 자못 이동이 있는데"라거나 "감히 옹방강에게 사_私를 갖지도

2-10

2.1

- 2-10 옹방강, 「김정희에게」, 29.8×18.7cm, 종이, 1815년 음력 10월 14일, 이헌서예관 소장. 옹방강이 김정희를 대할 때 아호인 '추사'라고 불렀음을 알 수 있다.
- 2-11 옹방강, 『복초재시집』復初齋詩集, 중국 목판본, 19세기, 과천문화원 소장.

않습니다"라는 문장은 다른 뜻이 있어 보인다. 그런 까닭에 김정희가 고백하듯 밝혀 둔 다음과 같은 문장이 눈길을 끄는 것은 어쩔 수 없는 노릇이다

저 같은 자는 옹방강의 저술을 본 것이 다만 오륙 종류일 따름87

이 말은 김정희가 옹방강의 학문을 제대로 공부하지 않았다는 뜻이다. 왜 이렇게 고백했을까. 스승과 제자였다면 그 많은 옹방강의 저술을 다만 오륙 종 류만 읽지는 않았을 것이다.

옹방강 은사설의 출현

김정희 사후 13년 만인 1868년 황사 민규호는 「완당김공소전」에서 "완원, 옹 방강이 김정희를 한 번 보고는 막역한 사이가 되었다"라고 하여 "일견 공 막역 야" — 見 公 莫逆也라고 썼다. 또 김정희가 경의經義를 변론하면서 그들과 "승부를 맞겨루어 조금도 굽히려 하지 않았다"라고 하여 "불긍상하"不肯相下라고 했다. ** 그리고 1933년 위당 정인보는 「완당선생집서」에서 김정희와 완원, 옹방강 관련성에 대해 다음처럼 썼다.

공이 약관 시절 사신使臣 가는 부친을 따라 연경에 가서 웅방강, 완원과 교유하며 배운 이후인 '사후'嗣後에 그들과 서신 왕래를 한 것이 매우 번 다하였다. 그리하여 세상에서는 그 사실만 보고서 마침내 그의 학문이 여기에서 얻어진 것이라고 여겼다. 하지만 일찍부터 가정과 사우師友들로부터 전해 받은 것임을 알지 못하고, 옹방강과 완원으로부터 힘입어서 얻은 것이 아니라는 것은 알지 못한다不得是而後得也부대시이후들야 89

정인보는 김정희 학문의 연원은 옹방강이나 완원이 아니라 가정과 사우로 부터 배운 것이라고 했다. 나아가 정인보는 다음과 같이 꾸짖었다. 대체로 학문의 본원을 깊이 터득한 공公: 김정희에 대하여 한갓 서예와 고 증학만을 중시하는 것은 또한 얕은 것이다.⁹⁰

이상의 여러 얽힌 문제를 종합해 보자. 김정희 사후 13년이던 1868년 황사 민규호가 아는 바에 따르면 김정희와 옹방강의 관계는 '허물없이 친하다'라는 뜻의 '막역'莫逆한 사이 또는 아예 '따르지 않는다'라는 뜻의 '불긍'不肯 사이라는 인식이 자리 잡고 있었다. 그리고 사후 77년이 지난 1933년 위당 정인보에 이르러서는 '배운 이후'라는 뜻의 '사후'嗣後라고 하여 '후배' 수준으로 규정했는데 사제 관계가 아님은 마찬가지였다. 심지어 위당 정인보는 김정희가 완원과 옹방강에게 '맞겨루어 조금도 굽히지 않으려 했다'라고 썼을 정도였던 것이다.

하지만 위당 정인보 이후 꼭 3년 만인 1936년 후지츠카 치카시는 「이조의 청조문화의 이입과 김완당」이라는 논문에서 두 사람 사이를 사제 관계로 설정 했다.

옹방강, 완원 두 경사經師는 실로 김정희의 지기知己이자 은사恩師였다.⁹¹

옹방강과 완원이 처음으로 김정희의 '은사'라는 지위를 획득하는 순간이었다. 이제 옹방강으로 한정하여 후지츠카 치카시의 '은사설'의 내용을 살펴보기로 하자. 후지츠카 치카시는 "옹방강이 유난히 김정희에게 각별한 환대를 베풀어 주었는데 옹방강이 진심으로 대하며 보물 창고인 석묵서루를 열어서 보여 주었다"⁹²라면서 다음처럼 썼다.

자신을 간절히 받들고 흠모하여 지칠 줄 모르는 왕성한 학문적 호기심을 불태우는 완당의 태도를 보고 담계買溪: 용방장는 절로 기쁨의 눈물을 흘리며 한편으로 간곡한 지도를 멈추지 않았다. 완당 역시 스승이자 부친 같아 보이는 담계의 간절한 훈도에 오로지 감격할 뿐이었다.

후지츠카 치카시는 이때 옹방강이 김정희에게 "경학의 본령을 설명해 주고 또 경전 연구 방법을 가르쳤으며 잘못해서는 안 될 지침을 지도했으며" 그지도 방법은 다음과 같았다고 썼다.

감추어 놓은 책 상자를 열어 보배와도 같은 책, 자료를 수도 없이 펼쳐 놓고 속속들이 보이면서 열심히 완당을 지도했다.⁴

또한 지도 내용은 옹방강 학문의 요체인 "한송漢宋 양학兩學의 절충적 태도"라고 했다. 한나라 마융馬融. 79~166과 정현을 널리 종합하되 송나라 정이程頤. 1033~1107와 주희를 위반하지 말라는 태도를 전수했다는 것이다. 이 같은 '한송 절충론'漢宋折衷論은 김정희가 북경에서 귀국하고서 2년이 지난 1812년 7월 자하 신위에게 올린 편지에서 아뢴 내용이다.

김정희 사후 80년 만에 처음 출현한 이 옹방강 '은사설'은 그러나 해방 뒤 조선인들에게 영향을 끼치지 못했다. 후지츠카 치카시의 서술은 마치 곁에서 지켜본 사람의 말처럼 생생한데, 문제는 그 서술을 뒷받침할 내용을 제시하지 않았다는 데 있다. 실제로 1948년 김영기의 『조선미술사』 ⁹⁵나 김용준의 『조선미술대요』 ⁹⁶에서도 후지츠카 치카시의 옹방강 스승설을 채택하지 않았으며, 1969년 이동주도 「완당바람」이란 글에서 은사설은커녕 옹방강과 김정희의 관계를 '교유交遊 관계'라고 표현했다.

추사의 입연과 청조 문인 특히 옹담계 부자, 완원과의 교유는 후일 천재 추사의 이름을 일시에 높이 하고 심지어 근년에 오면 일종 신화 비슷한 이야기로까지 각색된다. 추사의 재주나 그의 청조 학계에 대한 예비지 식이 상당하였던 것은 거의 의심이 없다. 그러나 그 후에 교환된 간찰의 의례적인 자구나 또 교유 관계의 확대를 너무 과대시하는 것은 중국풍 의 빈례實體나 또 중국 편지의 정투를 이해 못 하는 딱한 생각으로 약간 민망하기도 하다. 이동주는 김정희의 그 인연을 "신화로 각색"할 것이 아니라 오히려 김정희가 상국上國의 노학자의 지기知己에 감격하여 옹방강 부자의 금석비첩학金石 碑帖學과 소동파풍의 문인 취미로 기울어지는 바에 주목하라고 했다. 이어 이동주는 김정희가 "중국 문화에 대한 숭배가 대단했다"라거나 "중국 석학에게 인정받았다는 자부심이 대단하다"라고 했고, 또 "자신의 나라가 미개하고 촌스러워 중국에 부끄럽다"라고 한 말을 들어 "심히 맹랑하다"라고 지적했다.

스스로 청조 문물의 견식見識을 자처하고 자기의 글씨체도 동파체를 땄다는 옹방강을 흉내 내고 취미도 비첩碑帖으로부터 금석金石에 옮겨 한반도에 전하는 고래의 비갈碑碣을 수백 발굴하였던 것이나 또 청조 취미를 통한 문인 사대부풍에 몰두하여 마침내 당시 조선 사회에서도 중국학문과 서화의 일견식으로 알리게 된 것은 모두 잘 아는 바이다.

옹방강 스승설의 정착

이동주의 지적이 있고 3년 뒤인 1972년 최완수는 「김추사의 금석학」이란 글에서 "옹방강, 완원 같은 거유들이 추사를 회견하여 지우知遇의 예를 베풀었으며 김정희는 그들에게 면학面學하여 절대적인 영향을 미쳤다"라고 하고서 다음처럼 썼다.

완원과 옹방강의 지우를 얻고 짧은 기간이지만 그들에게 종학從學하였던 것이다. 따라서 금석학의 취향이 옹, 완의 학풍에 점습漸濕 되었으리라는 것은 추측하기 어렵지 않다.⁹⁹

이어서 "특히 옹 완 이사二師에게는 격별한 지도를 받았던 듯하다"라거나 "매우 친절하고 자상하였던 듯하다"라거나 "가장 크게 영향받았던"이라고 표 현했다. 그로부터 4년 뒤인 1976년 최완수는 『김추사연구초』에서 김정희 이 전의 담헌 홍대용부터 초정 박제가에 이르기까지 옹방강이나 완원과 학연學緣 을 맺긴 했지만 아직 사제師弟의 의를 맺은 상태가 아니었다고 써 놓은 다음, 김 정희가 "옹방강과 완원에게 사사師事하여 엄연히 그 의발衣針을 전수받고 돌아 왔다"라고 단정 지었다.

'지우, 면학, 종학, 점습, 학연' 그리고 '사제, 사사, 의발 전수'라는 낱말을 차례로 사용한 것인데, 사제 관계를 맺어 가는 과정의 마지막 단계인 '의발 전 수'를 다음처럼 서술했다. 옹방강이 김정희를 만나 "필담을 통하여 대화를 나 누기 시작하면서 자신도 모르게 휘말려 들었다"라고 한 다음 "바다 동쪽 땅에 이 같은 영재英才가 있었던가"라고 탄식하면서 다음과 같이 추론해 나갔다.

경술문장 해동제일經術文章 海東第一이라고 즉석에서 휘호하여 그 자격을 인정하고 이 청년이면 자신의 학통을 전수해 줄 수 있다고 생각한다.¹⁰⁰

이런 추론은 후지츠카 치카시가 처음 발표한 내용을 더 숙성시킨 것이다. 이어서 최완수는 김정희가 "석묵서루에 무상출입하면서 노대가의 사랑 속에서 정성 어린 가르침을 받게 된다"라고 덧붙였다. 물론 이 대목도 후지츠카 치카시의 추론을 발전시킨 것이다. 다만 최완수는 주석註釋에 청나라 서법가 전영錢泳, 1759~1844의 저서『이원총화』履團叢話를 언급해 두었다. 이 책에 석묵서루의 모습을 묘사한 부분이 있는데, 교습 장소에 대한 이해를 높이려는 의도로소개했다. 물론 그 석묵서루에 옹방강과 김정희의 모습이 등장하지는 않는다.『이원총화』는 옹방강과 김정희의 사제 관계나 의발 전수 과정을 증명하는 문헌이 아니기 때문이다.

또한 후지츠카 치카시는 "옹방강은 이 사랑스러운 젊은 제자를 단기 학습시켜 자신의 평생 업적인 금석학을 전수"해 주었다고 했고 "옹방강은 금석학의 골수를 전수하는 일 이외에 경학까지도 추사에게 가르치는데 소위 한송불분론漢宋不分論이라는 그의 경학 사상은 이후 추사 경학의 기본을 이룬다"¹⁰¹라고 서술했다. 이렇게 하여 후지츠카 치카시가 처음 제출한 옹방강 은사설은 초정 박제가 스승설과 더불어 진화를 완성했다. 후지츠카 치카시에서 최완수로

이어지는 초정 박제가, 옹방강 스승설의 성장 신화였다. 그리고 이후 연구자들은 의문을 덮고 후지츠카 치카시를 따랐다. 그들이 만들어 낸 신화가 너무도 눈부셨기 때문이리라.

아호 그리고 옹방강과 완원

김정희와 동시대 학인 또는 후학이 인식하고 있던 옹방강과 완원은 누구였을까. 민규호, 정인보, 김용준, 김영기, 이동주는 이들 두 명의 청나라 학자와 김 정희의 관계를 서술했지만 사제 관계라고 상상한 바는 없다. 오히려 이동주는 '옹방강 은사설'은 '각색'한 것이라면서 '민망'하기조차 하다고 지적했다.

그러나 그들 사이를 스승과 제자 사이라고 믿는 연구자들은 옹방강과 완원을 언급하지 않을 수 없었다. 그러므로 그 연구자들은 옹방강과 완원에 대하여 궁금증을 남길 이유가 없었다. 김정희에게 옹방강과 완원이 어떤 가치인지, 조선 학술사와 더불어 중국 학술사에서 두 사람이 차지하고 있는 위치와 비중그리고 그 가치가 무엇인지 밝게 드러내 보여 주어야 했다. 하지만 그런 주장을 처음 펼친 후지츠카 치카시의 저술에서 그 섬세한 내용을 찾을 수 없다. 102 여전히 궁금하다. 김정희에게 옹방강과 완원은 어떤 존재였을까.

여기서는 세 사람을 엮어 주는 고리인 아호 몇 가지를 살펴보기로 하겠다. 옹방강의 아호는 담계單溪인데 1810년 1월 어느 날 옹방강을 찾아간 김정희는 '보담재'寶罩齋 석 자를 써 주길 청했다. 그리고 주학년朱鶴年이 자신의 작품을 김정희에게 선물할 때 유삼산劉三山이 제발에 김정희를 가리켜 '보담주인'寶罩主人이라고 지칭했다. 2012년 연구자 최준호는 『추사, 명호처럼 살다』에서 김정희가 청나라에서 보담주인이란 명호를 얻은 뒤 귀국한 이래 '보담재주인', '보 담재', '보담재인'과 같은 명호를 쓰기 시작했다며 다음처럼 썼다.

바야흐로 명호 보담주인으로부터 추사의 명호벽名號癖이 시작된 것이다. 이후 추사의 명호는 전 세계에서 으뜸이자 온갖 호화찬란한 면모를 지니게 되었다.¹⁰³ 청나라행 이후 김정희는 '보담'이외에 완원의 성씨인 '완' 朊을 따라 '완당' 阮堂이란 아호를 짓고 즐겨 사용했다. 후지츠카 치카시는 1936년 「이조의 청조문화의 이입과 김완당」에서 김정희가 사용하는 아호 '보담재'와 '완당' 두가지에 대해 다음처럼 썼다.

따라서 시문으로 혹은 서찰로 담계와 운대, 두 선생과 맺은 깊은 학연의 정을 전했다. 끝내는 담계의 담 π 자를 취해 보담재라는 호를 지었고, 완운대의 2π 자를 취해 완당이라는 호를 지었다. 10^{14}

옹방강과 완원에 대한 학연의 정을 담아 두 가지 아호를 지었다는 것이다. 보담재와 완당이란 아호를 옹방강과 완원이 지어 주었다는 속설도 있지만, 이 속설은 사제 관계를 뒷받침하려고 만들어 낸 것일 뿐 후지츠카 치카시가 말한 바처럼 김정희 스스로 지은 아호일 게다.

김정희는 '완당'이란 아호를 즐겨 사용했다. 무엇보다도 〈세한도〉발문에서 '완당노인서'阮堂老人書라고 쓸 만큼 '완당'이란 아호를 즐겨 사용했다. 그리고 '완당'을 그대로 쓸 뿐만이 아니라, '노완'老阮 또는 '완수'阮叟라고 해서 '늙은 완당, 완당 늙은이'라는 뜻으로 바꿔 쓰기도 했다. 최준호의 『추사, 명호처럼살다』를 보면 그렇게 응용하는 방식으로 여러 가지를 만들어 나갔는데, '소재'蘇齋나 '완파'阮坡처럼 소동파 관련 아호도 수많은 아호 가운데 일부에 불과할정도로 다양하다.

김정희의 아호를 가장 충실히 조사한 연구자 최준호는 〈최준호가 발표한 추사 명호〉라는 도표에서 343개의 명호를 정리해 두었다.¹⁰⁵ 여기에 덧붙여 최준호는 다른 연구자들이 파악한 김정희의 아호까지 모두 도표로 정리해 제시해 두었다. 그 도표를 압축하면 다음과 같다.

〈연구자별 김정희 아호 분석〉

시기	연구자	해당 연구자가 발표한 아호 개수	
1940년 이전	이한복	96개 ¹⁰⁶	
1955년	박봉승	205개 ¹⁰⁷	
1965년	이가원	217개 ¹⁰⁸	
1984년	오제봉	461개 ¹⁰⁹	
1997년	김은미	320개 ¹¹⁰	
2000년	김승호	306개 ¹¹¹	
2012년	최준호	343개 ¹¹²	

숫자만으로도 버거운 규모다. 그러니까 김정희에게 아호란 사용하는 것이 아니라 수집하는 것이었다. 조선 최초의 아호 수집가라 불러야겠다. 학술을 예 술로 전환시키는 데 천재인 학예주의자 김정희의 면모가 아호를 통해서도 유 감없이 드러난다. "자하 문하는 김정희에게 넓은 세상으로 나아갈 수 있는 커다란 대문이자, 들판에서 고난을 겪을 때 구원의 손길을 뻗어 주는 근거지였다." 수련 1810~1819(25~34세)

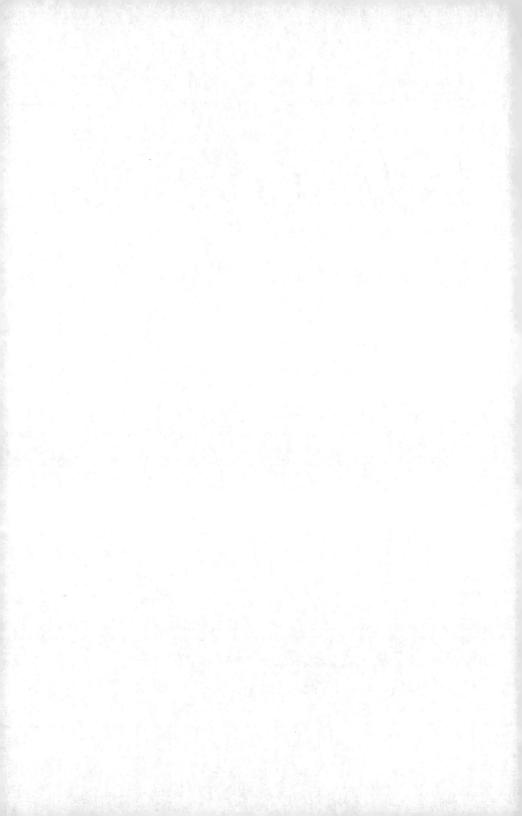

1 자하 문하

자하로부터 『영탑본』을 하사받다

아버지의 상승세를 배경 삼아 김정희는 청년 시절을 절정기로 끌어올릴 수 있었다. 그 기간은 1810년에서 1819년까지 10년 동안이다. 25세부터 34세까지였으니 그야말로 젊은 날의 비상이었다. 이 시절 김정희는 '유생'儒生 아니면 '진사'進士라고 불렸다.' 아직 관직에 나아가지 않은 채 자유인의 신분을 즐기는 중이었다. 김정희는 이 시절을 하고 싶은 일만 하는 나날로 채워 갔다.

그 일을 가능케 하는 거점은 크게 두 곳이었다. 안으로는 자하 문하였으 며, 밖으로는 북경 학계였다.

이 시절 김정희는 자하 신위를 '선생'이라 높여 부르면서, 동시에 스스로를 '시생'_{侍生}이라 낮춰 부르고 있었다. '선생' 신위로부터 공식 인정을 받는 사건이 일어난 때가 1810년, 그러니까 김정희 나이 겨우 25세 때의 일이었다. 청나라에서 귀국한 지 4개월 만인 1810년 7월 김정희는 자하 신위로부터 표암 강세황이 베껴 쓴 『영탑본』을 하사받았다. '이 『영탑본』은 강세황이 원나라 조 맹부가 좋아하던 「청삼백발시」青衫白髮時를 베껴 쓴 것이다. 그러므로 귀한 물건이어서 거기 담긴 뜻이 가볍지 않았다.

표암 강세황은 제자 자하 신위에게 『영탑본』을 물려줌으로써 바로 그가 자신의 적통을 이어가리라 믿어 의심치 않는다는 뜻을 드러내고자 했다. 다시 말해 『영탑본』 하사 행위는 사제 간 의발衣鉢을 전수하는 과정이었다. 그렇게 사제지간의 증표로 받은 물건을 누군가에게 물려주는 행위는 결코 가벼운 것이 아니다. 그러므로 이 『영탑본』의 이동 과정은 강세황, 신위, 김정희로 이어지는 대물림을 상징한다.

이 사건을 두고 세 사람의 관계를 스승과 제자로 규정하는 해석도 가능하

겠지만, 여기서는 신중해야 한다. 물건의 대물림만으로 규정할 수 있는 게 아니기 때문이다. 스승과 제자 사이란 상호 간에 인정하는 의사 표시가 있어야 하는 어렵고도 무거운 관계여서 한쪽만의 생각이나 요청으로 성립하지 않는다. 표암 강세황과 자하 신위 사이는 사제 관계임을 자하 신위가 명료하게 밝혀 두었기 때문에 아무런 의심이 없지만, 자하 신위와 추사 김정희 사이는 그 기록이 없다. 다시 말해 자하 신위가 추사 김정희를 '제자'라고 호칭한 적이 없고 거꾸로 추사 김정희가 자하 신위를 스승 '사'師로 호칭한 적이 없다. 그뿐만 아니라 추사 김정희는 자신을 '시생'으로 낮추는 가운데 자하 신위를 '선생'先生이라고 호칭했지만 '스승'이란 호칭은 쓰지 않았다. 문하에 출입하면서 배운건 사실이지만 그렇다고 해서 사제지간의 인연을 맺은 사이는 아니었음을 분명히 했다.

인맥의 원천

김정희는 21세 때인 1806년 이전부터 자하 문하紫霞門下에 출입하고 있었고 여기서 김정희는 학예와 인맥의 터전을 일궈 냈다. 당대 '사단맹주'詞壇盟主³로 불린 자하 신위의 광범위한 인간관계가 그것을 가능케 한 것이다. 그런데 신위의 자하 문하에는 문하에 출입하는 인물의 명단인 '사우록'師友錄 같은 문헌이전해 오지 않는다. 자하 문하는 사상의 동질성을 토대로 정파를 형성하거나 권력을 중심으로 세력을 키우는 배타성 짙은 정치 집단이 아님은 물론이고, 더구나 동문끼리 결집력을 과시하는 집단도 아니었다. 오직 하나의 특징은 문예를 사랑하는 이라면 사족만이 아니라 중인과 승려에 이르기까지 폭넓게 망라하고 있다는 사실뿐이다. 다시 말해 당파와 가문, 계급을 초월하는 다양성과 문예를 애호하는 공통성을 특징으로 삼아 그 출입이 자유로운 친목의 공간이었던 것이다. 자하 문하에 출입하면서 김정희가 맺은 인맥을 범주별로 보면 다음과 같다.

첫째, 자하 신위와 막역지기莫逆知己라 할 수 있는 자하 신위 친구들이다. 이들은 김정희보다 한 세대 윗사람들이었다. 그들은 자하 신위가 속한 소론당 은 물론이고 소론당과 우호 관계인 소북당과 남인당 그리고 경쟁 또는 적대 관계인 노론당파에 이르기까지 넓게 퍼져 있었다.

둘째, 김정희와 동 세대인 권문세가의 자제들이다. 이들의 특징은 자하 신위와 동 세대 친구의 후손인 이른바 차세대 청년군이었다. 그 가운데 풍양 조문, 안동 권문, 안동 김문, 경주 김문을 아우르는 노론당 계열이 중심을 이루었지만 더불어 남인당, 소론당 청년들도 있었다.

셋째, 자하 신위는 역관 우선 이상적輔船 李尚迪, 1804~1865 같은 중인이나 초의 의순岬衣 意恂, 1786~1866 같은 승려와 거침없이 교유했는데, 김정희도 이 와 같은 문하의 전통에 따라 사족, 중인, 승려를 막론하고 교유 관계를 넓혀 나 갔다.

김정희는 자하 문하의 사람들 가운데 위로는 네 살 많은 운석 조인영雲石 趙寅永, 1782~1850을 비롯해 이재 권돈인尋齋 權敦仁, 1783~1859, 경산 정원용經山鄭元容, 1783~1873, 황산 김유근黃山 金逌根, 1785~1840, 동갑내기로 동리 김경연東離金敬淵, 1786~1820, 아래로는 일곱 살 밑의 해거 홍현주海居 洪顯周, 1793~1865, 침계 윤정현釋溪尹定鉉, 1793~1874 같은 권문세가의 자제와도 사귀었다. 소론 가문의 정원용을 제외하고는 모두 노론 가문 출신 인사였다. 특히 권돈인, 김유근, 홍현주와는 서화를 함께 다루었으며, 조인영, 김경연과는 금석학을 더불어 연찬했다. 또 이들은 모임의 이름을 짓지는 않았지만 서로 장소를 옮겨 가며 시회를 열곤 했다. 자하 문하 출신 인사들과의 교유는 학술 분야만이 아니었다. 뒷날 조인영은 생사의 갈림길에서 구명의 손길을 내밀어 주는 힘이 되었으며, 권돈인은 정계에서 같은 입장을 취하다가 함께 유배를 떠나는 동지가 되었다. 또한 윤정현은 유배지를 관할하는 지방관 수령으로 부임해 와서 글씨를 부탁하여 유배객 김정희에게 생기를 불어넣는 후원자의 면모를 과시하기도 했다.

이처럼 자하 문하는 김정희에게 넓은 세상으로 나아갈 수 있는 커다란 대 문이자, 들판에서 고난을 겪을 때 구원의 손길을 뻗어 주는 근거지였다.

자하 문하 출입자

자하 문하 출입자들은 무슨 유피流派를 표방하지도 않았고, 또 '자하 문인록'을 남겨 세력을 꾀할 수 있을 만큼 집단을 형성하지 않았다.' 따라서 '사우록'이나 '문인록'을 남길 계기나 주체가 있을 수 없다. 그러므로 자하 신위와 관련한 문집 및 각종 연구 문헌'을 토대 삼아 교유 관계를 추적해 '자하 문하'에 출입한 인물의 명단을 정리하는 방법을 적용했다.

〈자하 신위에 대한 당대인의 평가〉

평가인	평가 내용	
연경재 성해응 硏經齋 成海應, 1760~1839	"근세 화가 중 으뜸"近時 書家之最근시 화가지최 (1839년 이전) ⁶	
풍고 김조순 楓阜 金祖淳, 1765~1832	"서품書品이 금제일인今第一人, 자가삼절自家三絶" (1832년 이전) ⁷	
문암 유본학 問菴 柳本學, 1770~?	"사림정종"詞林正宗 ⁸	
정영우鄭寗遇	"일대예림사표"—代藝林師表(1837년) ⁹	
침계 윤정현 梣溪 尹定鉉, 1793~1874	"사단맹주"詞壇盟主(1838년)10	

〈자하 문하 문인 명단〉

문인명

김정희金正喜, 1786~1856, 유최관柳最寬, 1788~1843, 홍현주洪 顯周, 1793~1865 이후, 윤정현尹定鉉, 1793~1874, 이만용李晚用, 1802~?, 이상적李尚迪, 1804~1865, 조영화趙永和, 1806~1861 이후, 박영보林永輔, 1808~1872 이후, 홍우길洪祐吉, 1809~?, 정경 조鄭慶朝, 1813~1903, 이유원李裕元, 1814~1888, 서미순徐眉淳, 1817~?, 정영우, 한응기韓應書, 1821~1892

〈자하 신위와 막역지기〉

당파	인명		
남인당	한치응韓致應, 1760~1824, 정약용丁若鏞, 1762~1836, 이학규季學 達, 1770~1835, 한재럼韓在濂, 1775~1818		
노론당	유한지兪潢芝, 1760~1834, 김조순, 윤제홍尹濟弘, 1764~1845 이후 심상규沈象奎, 1766~1838, 서경보徐畊輔, 1771~1839		
소론당	홍의호洪義浩, 1758~1826, 이석규李錫奎, 1758~1839, 홍경모洪朝 謨, 1774~1851		
소북당	유본학, 유본예卿本藝, 1778~1842		
당파 미상 조운경趙雲卿, 서기수徐淇修, 1771~1834, 송상래宋祥來, 1 이후, 이지연季止淵, 1777~1841			

〈자하 문하 출입자 1: 권문세가 자제〉11

당파	인명	
노론당	풍양 조문 조인영趙寅永, 1782~1850, 안동 권문 권돈인權敦仁, 1783~1859, 안동 김문 김유근金道根, 1785~1840, 경주 김문 김 정희, 풍산 홍문 홍현주, 홍우길, 남원 윤문 윤정현	
남인당	정학연丁學淵, 1783~1859	
소론당 정원용鄭元容, 1783~1873, 남상교南相教, 1783~1866, 1785~1850		

〈자하 문하 출입자 2: 서얼·중인·승려〉12

출신	<u>출</u> 입자	
서얼	유본학, 유본예	
중인	천수경干壽慶, 1758~1818, 유최관, 이상적, 한응기	
승려	초의 의순神衣 意恂, 1786~1866, 실상암實相庵 금파대사 일원錦波大師 一圓, 직지사直指寺 채정采淨, 범어사稅魚寺 보혜普惠, 금선암金仙菴 선홍善洪	

자하 문하에서

1811년 자하 신위는 「추사에게 맡기노라 1811년」屬 秋史 辛未속 추사 신미이라는 시를 지어 김정희로 하여금 자하 문하를 이어갈 후학임을 분명히 했다.

밝은 세상에 큰소리치며 바른 소리 퍼뜨리고 두루 모아 비평한 것 뜻이 깊구나 내 이제 영웅호걸 논하는 데 게을러졌으니 매화로 술 덥히는 일은 후생에게 맡기노라¹³

마지막 행에서 매화로 술 덥히는 "자주청매"煮酒青梅의 일은 뒤에 온 사람에게 맡기겠다고 하여 "속후생"屬後生이라고 했다. '자주청매'는 『삼국지』 주인 공 조조曹操, 155~220와 유비劉備, 161~223 사이를 가리키는 말인데, '너와 내가 천하제일임을 다툰다'라는 뜻이다. 맥락으로 따져 보면 '분주히 뛰어다니며 쟁론을 펼치는 일은 후생인 김정희에게 맡기겠다'라는 말이다. 그야말로 후생인 김정희가 비로소 믿을 만하게 성장했음을 인정하는 일이었다.

그리고 자하 신위가 사신의 일행인 서장관書狀官으로 청나라에 갈 때인 1812년 7월 김정희가 자하 신위에게 올리는 전별시 「연경에 들어가는 자하 선생에게 올립니다」送 紫霞先生 入燕송 자하선생 입연¹⁴가 붓글씨본으로 전해 온다. 덧붙이자면 이 시편은 『국역 완당전집』에 영인해서 수록해 둔 활자본 「송 자하입연」送 紫霞 入燕¹⁵과는 다르지만, 내용은 몇 군데 표현이 차이가 날 뿐 거의 같다. 여기에 옹방강이 동파 소식의 『천제오운첩』天際烏雲帖, 다시 말해 『숭양첩』을 탁본한 『영탑본』이야기가 있다. 주목할 만한 내용은 다음과 같은 것이다.

자하께서 일찍이 청송당聽松堂 성수침成守琛, $1493\sim1564$ 소장품이었던 송설체松雪體 진적 대자眞籍 大字를 모摹하여 보여 주셨습니다. 16

중국 원나라 제일의 서법가 송설 조맹부의 '진적 대자'를 베껴 쓴 『영탑

본』을 보여 주었다는 것이다. 여기서는 글씨의 진위나 베끼기가 중요한 게 아니라 김정희가 자하 신위의 그 같은 모습을 지켜보았다는 사실이 중요하다. 자하 문하에 드나들던 김정희가 스스로 쓴 기록이기 때문이다. 이뿐만 아니다. 지켜보기만 한 게 아니라 자하 신위로부터 직접 지도를 받았다. 김정희는 "자하 공사죽"紫霞 工寫作 다시 말해 '자하께서 대를 잘 그리신다'라고 전제하면서 자신이 지도받았던 그 장면을 다음처럼 기록했다.

제가 일찍이 『숭양첩』다시 말해 『천제오운첩』의 시의詩意를 부채 머리에 옮겨 그리는 모화摹畵를 해 보니 구성과 배치인 포치布置가 자못 어려워 자하께 그 자리를 잡아 주시는 점정點定을 받았습니다."

자리 잡는 법인 '점정법'을 자하 신위에게 배웠다고 해서 "자하 소 점정"紫 霞所 點定¹⁸이라고 한 것이다. 이 기록의 중요성은 첫째로 김정희가 직접 썼다는 점에 있고, 둘째로는 1812년 7월의 기록이라는 사실에 있다. 아주 먼 훗날의 회고가 아니라 바로 당시의 기록이라는 것이다.

덧붙이자면 이런 내용은 같은 시기의 중국 쪽 기록에도 등장하고 있다. 청 나라 사람 성원 옹수곤星原 翁樹崑. 1786~1815이 쓴「홍현주에게」란 편지가 그것 인데 다음과 같은 내용이 있다.

추사 동갑 형인 김정희는 선생 홍현주와 마찬가지로 자하지문紫霞之門에서 함께 노닐고 계시고, 저 또한 자하 신위와 친교를 맺고 있습니다. 저 옹수곤은 실로 더 큰 행복이 아닐 수 없습니다. 그러므로 추사나 저나선생에 대한 마음은 몹시 친한 느낌이 들어 전생과 이승 그리고 저승의 돌에 새겨진 인연이라 해야 할 것입니다.¹⁹

옹수곤은 옹방강의 아들이며, 이 편지 이전부터 김정희 및 해거 홍현주와 교유하고 있었다. 그리고 홍현주는 경화사림 가문으로 이름을 떨친 풍산 홍씨 형제 가운데 한 사람이자 정조의 둘째 딸 숙선옹주淑善翁主, 1793~1836의 남편으로 영명위永明尉에 봉해진 인물이었다. 편지에 등장하는 김정희, 홍현주와 신위사이의 묵연은 그로부터 15년이 흐른 뒤까지 이어졌다. 1827년 세 사람이 서로 꼬리를 물고 이어 읊은 열세 편의 시를 엮은 『운외몽중첩』雲外夢中帖이 지금 껏 전해 오는 것이다.

선생 신위, 시생 김정희

1812년 7월 김정희는 「연경에 들어가는 자하 선생에게 올립니다」送 紫霞先生 入燕송 자하선생 입연라는 전별시를 지어 올렸다. 여기서 '올립니다'라고 번역한 까닭은 김정희가 신위를 '자하 선생'이라고 호칭했을 뿐만 아니라 끝에서 자신을 '시생 김정희'侍生 金正喜라고 호칭했기 때문이다.²⁰ 게다가 김정희는 자하 신위를 다음처럼 칭송했다.

만 리라, 군君께서 청안靑眼을 허락하여 일찍이 부채에 봄바람을 찾았습니다"

선생 신위를 '만 리를 보는 청안'이라고 찬양한 시생 김정희는 또 한 해 뒤인 1813년 신위가 곡산帝山 부사로 나갔다가 한양으로 올 때 곡산의 사라천紗羅川에서 수집한 돌 세 개를 가져와 그 가운데 한 개를 김정희에게 주었다. 이에 김정희는 「자하께서 상산에서 돌아올 때」紫霞自象山歸자하자 상산귀²²라는 시편을 지어 올렸다. 여기서도 여전히 신위를 '선생'先生이라 불렀는데, 그 첫 행과열일곱째 행은 다음과 같다.

선생先生이 직을 위해 있던 그날

선생先生은 나 몰라라 편안히 앉아23

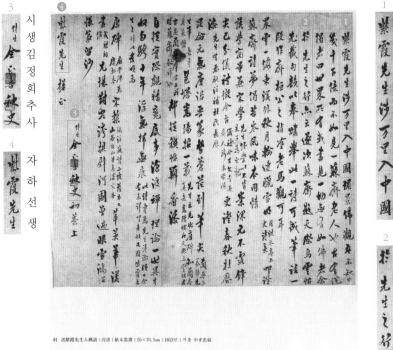

霞光生岁万里入中國 2 m

자

好 先生 气 行 对 对 对

3-1

- 3-1 김정희, 「연경에 들어가는 자하 선생에게 올립니다」, 55×70.5cm, 종이, 1813, 신충효 소장. 문장 첫 줄과 넷째 줄 그리고 끝줄에 '자하 선생'이라고 쓰고 마침 부분에 '시생 김정희'라고 썼다. 도판 3-2, 3-3과 동일본이다. 『한국의 미 17 추사 김정희』 도록에는 도판 제목을 「송자하선생입연시」라고 표기했다.
 - 3-1 부분 확대 1: 첫 행 "자하선생섭만리입중국"
 - 3-1 부분 확대 2: 넷째 행 "어선생지행"
 - 3-1 부분 확대 3: 서명 "시생김정희추사"
 - 3-1 부분 확대 4: 마지막 행 "자하선생"

慰霞先生 樣 日子 活魚样 是底 北清書為先生清治院亦 東己多儀禮後今古為此政大大等是更隆春秋社東己多儀禮後今古為此政大大等是更隆春秋社徒等高量華東學光等時等以非常東深无不盡的 後有於親 段 是言思格者陽相一對 先生云見此夜 唐班本京教治政治司是清公本等 無度沿来家勢養花引 精竟底事循语 對出沙拱群 3. 後幾般騎 味本同情 連顧當此其後表本 讨 被史初京 一持万 圖 of o sho I 英 酿 夫

14. 金正喜. 送紫霞先生 入燕詩. 55×70.5cm, 종이

3-2

3-2 김정희, 「송자하선생 입연시」, 55×70.5cm, 종이, 1812. 1988년에 열화당에서 출 간한 『19세기 문인들의 서화』는 「송자하선생 입연시」라고 소개했다.

41日は有路和報 西殿 唐北本 唐北本 新艺塔 無產沿海家勢落 奏於行補後 桓 搓 为 档 宋 京 13 福林民長 海縣 t 30% 黎 外秋月輪边院會典照 東緒島原 陽相 访 山谷 自山等 座老馬 批 一家 49 科 見かば被 我大大大 馬龍村 祉 ii なは禅 三者 圖 本本 遊与老 海京北京 司 47 4 3 為先生清治師 丁馬程 2 美 定 420 元 春 一情奉奉 果 I 酿 7-九 英 独 小 八堂 雪 かる為 型電差の 息群

> 03 **송자하입연시** 送紫霞入燕詩 김정희

1812 / 55:0×71.0 / 개인 소성

3-3

3-3 김정희, 「송자하입연시」, 55×71cm, 종이, 1812, 개인 소장. 과천문화원에서 2009년 발간한 『김정희와 한중묵연』에는 「송자하입연시」로 실려 있다.

또한 선생의 마음을 돌에 비유해 묘사할 때에는 공손하게도 '공' $_{\Delta}$ 이라 호 칭했다.

공公의 마음 돌처럼 굳건도 하니 돌 변해도 마음은 노상 그대로 서화書畫의 꿈과 시의 정수이니 공안公案의 증명에만 어찌 그치리²⁴

또 같은 시기에 「자하의 상산 시에 차운하다」次 紫霞 象山詩韻차 자하 상산시운 를 지었다.

군君께서는 시경에서 진여眞如를 찾았지만 문장의 재주는 오히려 옛터를 증명하네 들었어라 빈산에서 눈비를 참조했고 푸른 바다를 향해 고래를 끌어내네 신운神韻에 힘 쏟으니 찾아도 그곳이 없고 유가儒家에 법을 두니 학력 또한 성김이 없구나²⁵

김정희는 선생을 '옹'翁은 물론이고 '공'公과 '군'君으로 번갈아 호칭했다. '군'이란 호칭은 위로는 임금부터 아래로는 후학에 이르기까지 폭넓은 높임말이다. 김정희가 '군'이란 표현을 쓴 다른 시편과 겹쳐 보면, '군'이란 지극히 높여 부르려는 뜻으로 사용한 칭호임을 알 수 있다. 김정희의 시편에 등장하는 신위의 모습은 존경스러운 사람의 모습 그대로였다. 뒤이어 1815년 이후 어느날 신위가 소장하고 있던 중국인 성원 옹수곤의 그림을 빌렸다가 다시 돌려주면서 읊은 시편 「자하께 그림을 돌려드리고」歸畵於 紫霞 仍題귀화어 자하 잉제에는 '하옹'覆翁이라고 호칭했다.26

하옹霞翁: 신위께 돌려드리니 그 뜻은 진실로 어떻다 하리²⁷

친숙한 존경심이 짙게 묻어나는 표현으로 젊은 날의 김정희가 신위를 대하는 자세가 이러했다. 자하 신위를 언급한 그 어떤 기록에서도 자세는 한결 같았다. 1819년 이후 어느 날²⁸에 자하 신위 문하생인 소정 한응기小貞 韓應者. 1821~1892가 『자하서권』紫霞書卷을 가지고 와 김정희에게 발문을 부탁하므로「한응기가 자하서권을 가지고 와」韓生應者以紫霞書卷한생용기이 자하서권라는 글을 곧장 써 주었다.

천품天品이 뛰어나라 팔뚝 밑에 신神이 도니 벽로방碧蘆舫 속에 예전 인연을 얘기하네 100년이라 이후의 창망한 이 생각은 비취 새와 경어鯨魚 그 누구에게 나루터를 물을까²⁹

자하 신위의 서재인 '벽로방'에서의 인연을 떠올리며 100년 이후라도 잊지 않겠다고 다짐하는 것이 아름답다. 이처럼 김정희의 시편들에 담긴 내용은 두말할 나위 없이 김정희가 자하 신위를 얼마나 존숭했는지 알려 준다.

선생을 전배로 변조하다

앞서 신위에 대한 호칭이 어떠했는지 살펴보았는데, 의문을 품고 그사이 출현한 몇 가지 문헌들을 비교해 보면 발견할 수 있는 흥미로운 대목이 있다. 자하신위가 1812년 북경으로 떠날 적에 김정희가 올린 전별시가 그것인데 바로 이시편을 둘러싼 문제가 있었다. 지금껏 이 전별시가 실려 있는 문헌은 세 가지다. 발표된 순서대로 열거하면 다음과 같다.

〈김정희 전별시 수록 문헌〉

출간 연도	판본	판본 형식	제목
1985년	중앙일보사판 『한국의 미 17 추사 김정희』	붓글씨본	「연경에 들어가는 자하 선생에게 올립니다」送 紫霞先生 入燕詩송 자하선생 입연시 ³⁰
1986년	민족문화추진회판 『국역 완당전집 III』	활자본 번역	「연경에 들어가는 자하를 보내다」送 紫霞 ^{入燕송} 자하 입연 ³¹
1988년	열화당판 『19세기 문인들의 서화』	붓글씨본	「송 자하선생 입연시」送 紫霞先生 入燕詩 32
2015년	추사박물관판 『정벽 유최관』	붓글씨본	「송 자하 입연시초」送 紫霞 入燕詩 草 ³³

『국역 완당전집 Ⅲ』 뒤편에 따로 실어 놓은 활자 영인본 46쪽을 보면 전별시 제목이 「송 자하 입연」送 紫霞 入燕³⁴이다. 따라서 번역자 신호열은 본문 196쪽에서 시편 제목을 「연경에 들어가는 자하를 보내다」라고 번역했다.³ 그리고 활자 영인본 46쪽 전별시는 다음과 같은 문장으로 시작한다.

자하전배紫霞前輩³⁶

자하 신위를 '자하전배'라고 호칭한 것이다. 활자 영인본의 이 표기를 본 문 196쪽 번역에서는 "자하 선배"라고 바꿨지만 '전배'는 선배가 아니라 '앞 선 무리'일 뿐이다. 그런데 왜 김정희가 자하 신위를 저렇게 부른 것일까. 더구나 전별시는 떠나는 사람, 다시 말해 자하 신위에게 직접 써서 주는 것이다. 그런데도 대놓고 '전배'라고 불렀다. '전배'는 같은 사족끼리는 물론, 사족이 중인을 부를 적에도 대놓고 쓰지 않는 것이다. 게다가 영인본에는 다음처럼 인쇄되어 있다.

여어차행余於此行³⁷

"여어차행"은 '나는 이 걸음을'이란 뜻이다. 김정희가 자신을 '나'余여라고 한 데 이어, 신위의 여행을 '이 걸음'此行차행이라고 한 것이다. 이런 표현들은 김정희의 인격으로 미루어 이해하기 어렵다. 설령 두 사람이 아주 깊은 사이가 아니더라도 이 시편을 올리던 1812년에 김정희는 유생 신분으로 아직 출사조차 하지 않은 27세의 신예였고, 자하 신위는 이미 출사해 청요직淸要職을 전전하는 인물로 44세의 중진이었다. 당시 자하 신위는 홍문관 수찬修撰³⁸을 거쳐 성균관 사성司成³⁹으로 재임하고 있었을 뿐만 아니라 당대의 문장가로 예원을 압도하던 시절이었다. 그러므로 17년이나 연상인 자하 신위에게 보내는 편지 첫머리에 '전배'라고 한 것은 불가사의한 일이다.

이렇게 무례한 문장과 표현은 의심을 불러일으킨다. 아무리 교만한 인물이라고 해도 대놓고 멸시하는 게 아니라면, 27세의 유생이 44세의 성균관 사성에게 '앞선 무리'라고 대놓고 부를 수 없는 일이다. 그렇다면 『국역 완당전집』에 실려 있는 활자 영인본의 전별시는 도대체 무엇이란 말인가. 이 같은 의문을 풀 유일한 길은 김정희 붓글씨 원본을 찾아 활자 영인본 필적과 비교해보는 것이다.

1985년 중앙일보사가 간행한 『한국의 미 17 추사 김정희』에 흑백 사진으로 실려 있는 붓글씨 원본 도판「연경에 들어가는 자하 선생에게 올립니다」 選業覆先生 入燕詩송 자하선생 입연시 "에 이어 1988년 열화당이 간행한 『19세기 문인들의 서화』에 천연색 도판으로 「송 자하선생 입연시」送業覆先生 入燕詩가 다시소개되었다. "2009년 과천문화원이 개최한〈김정희와 한중묵연전〉의 전시 도록 『김정희와 한중묵연』에서도 같은 원본 사진 도판을 수록했다. 그런데 이도록을 보면 도판 제목에서 '선생'이란 글씨를 뺀 채「송자하입연시」送業覆入燕詩라고 적어 넣었다. 그러나 사진 원본에는 여전히 '자하선생'紫霞先生이란 글씨가 선명하다. "분글씨 원본의 문장과 번역은 다음과 같다.

자하선생 섭만리입 중국繁覆先生 涉萬里入 中國 ➡ 자하 선생께서 만 리를 발섭하여 중국에 들어가시니

여어 선생지행余於 先生之行 ➡ 저는 선생의 걸음에⁴³

이처럼 김정희는 '자하 선생'이라고 깍듯이 높여 호칭했고, 또한 선생의 걸음걸이라 '선생지행'先生之行이라고 높여 표현했다. 그리고 전별시의 끝에 다음처럼 썼다.

시생 김정희 추사寺生 金正喜 秋史44

김정희는 자신을 '시생'이라고 표기했는데, '시생'이란 선생 앞에 다소 곳이 서 있는 생도란 뜻으로 자신을 한없이 낮춘 것이다. 붓글씨 원본이 이러 한데도 김정희 사후 전집을 편찬하면서 원본의 '선생'이나 '시생'이란 호칭과 '선생지행'을 '전배'와 '차행'으로 바꾼 행위는 자하 신위에 대한 모욕이라기 보다는 오히려 고증학에 탐닉했던 김정희에 대한 모욕이다.

김정희 문집은 혜천 남병길惠泉 南乘吉, 1820~1869(남상길)이 1867년에 산정刪定한 『완당척독』阮堂尺牘과 『담연재시고』覃擘齋詩藁, 남병길(남상길)과 민규호가 함께 1868년에 산정한 『완당집』阮堂集, 김익환이 1934년에 편찬한 『완당선생전집』 그리고 임정기와 신호열이 옮기고 민족문화추진회가 1986년부터 1996년 사이에 간행한 『국역 완당전집』 네 종류가 있다. 45

『국역 완당전집』에서는 앞서 말한 바와 같은 바꿔 쓰기로는 부족했는지 옹방강은 '선생'으로, 신위는 그냥 '자하'라고 바꾸었다. 이렇게 바꿔 쓴 사실 을 처음으로 거론한 연구자는 1988년 『19세기 문인들의 서화』에 '작품 해설' 을 쓴 유홍준이다. 유홍준은 해설문인 「작품 해설: 김정희, 송 자하 선생 입연 시」에서 다음처럼 썼다.

여기서 재미있는 사실은 원문에 쓰여 있는 자하 '선생'을 문집 편찬 때

'전배'라고 바꾸고 '선생지행'을 '차행'으로 고친 것이다. 그것은 나중에 자하와 추사의 관계가 불편해진 것을 말해 준다.⁴⁶

그렇게 바꾸고 고친 사실을 밝히고서 그 이유를 '신위와 김정희의 관계가 불편해졌다'라고 풀이했다. 다시 말해 관계가 불편해진 뒤 김정희가 그 기록을 바꿨다는 것이다. 하지만 어떤 계기로 불편해졌는지 또는 그 내용에 관해서는 설명해 두지 않았다.

만약 사이가 불편해져서 김정희가 옛글을 찾아 고쳐 쓴 뒤 편지함에 보관했다면 김정희 사후 『완당척독』 편찬자는 있는 그대로 옮겨 활자본으로 제작했을 뿐이다. 하지만 사이가 불편해져 고쳐 쓰기 시작했다면 어찌 저 전별시만을 고쳤겠는가. 그럼에도 불구하고 『국역 완당전집』의 다른 시편에는 '선생'이란 표현도 보이고 또 '공'公이나 '군'君, '옹'翁이란 표현이 그대로 보인다.

무엇보다도, 뒷날 사이가 틀어졌다고 '선생'이란 자구를 '전배'로 고치고 있는 김정희를 상상하는 순간 '졸렬'이란 낱말이 떠오른다. 따라서 김정희가 생전에 이미 보낸 편지를 수정했다는 추론은 상상조차 쉽지 않다. 게다가 저 같은 바꿔치기는 사후 편찬자가 누구든지 간에 변조變造 행위이므로 '심각한 범죄'다.

시나 소설 같은 창작물이야 저작권자인 본인이 고치는 일이 얼마든지 있을 수 있지만, 특정한 상대에게 읽으라고 보낸 편지나 준 전별시의 경우는 수정하고 싶어도 이미 보내 버렸기 때문에 변경하려야 할 수도 없다. 물론 보내지 않은 초본 또는 복본을 꺼내 수정했을지 모르지만, 수정하고 있는 김정희를 상상하기 어렵다. 따라서 김정희 본인이 수정하지 않았다면 그게 누구건 편찬한 후학들이 저지른 행위로 보아야 한다. '실사'實事를 방법론으로 삼은 저자김정희에게 모멸을 가한 것이다.

이처럼 변조 행위가 있었으나 연구 초기에 변조 행위를 밝혀 내지 못해서, 이후 연구자들은 신위와 김정희의 관계를 끝없이 다르게 인식하고 또 그렇게 써 오곤 했다. 이를테면 두 사람을 대등한 관계로 설정한 사례가 있다. 시생 김

3-4 3-5 김정희, 「송 자하 입연」일부, 『국역 완당전집 III』 영인본, 민족문화추진회, 1986. 『국역 완당전집 III』에 실린 활자 영인본이다. 앞선 표기와 달리 문장 첫머리에 '자하전배'紫霞前輩라고 썼고 문장의 끝에 있던 '시생侍生 김정희'와 '자하선생'紫霞先生이란 문장을 삭제했다.

3.5

3-4 부분 확대 1: "송자하입연"

3-4 부분 확대 2: "자하전배"

196 福祉股份 * 10 名

초의의 불국사시 위에 쓰다[題轉衣傳國寺詩後]

변경 (제품) 변

연경에 들어가는 자하를 보내다[送紫霞入燕] 10수 형제(蒙摩)

자라 선제가 반의를 합성(議談)하여 중국에 들어가니 과정(職業)과 위권 (課職)은 및 전 반 역이 됩는데 나는 모르지만 하나의 소재(羅睺) 노인을 반나본 것만 같지 못할 것이다. 정말해 설계(羅睺)하는 가가 하는 말이, 세계에 있는 것이라면 그 전부를 배가 다 보았지만 부처 같은 것은 없었다. 없는데 나는 가락의 이 접슬에 있어 역시 그 말과 같은 신청이다. 드디어 소의의 선제고운성(天涯為監辖)에 제한 접구 운송 부라여 선(報)은 활동 이 슬이는 것이며 그 방에는 한마다 발도 미리가 참는다. 오직 이것이 소 제외 원사이니 (집) 이 시 하나에 한 가지 일은 충명할 수 있어 권화(第 點)의 원인은 이구였으루, 발(報)을 마무한 비와관 웹 배와 출문 날리고 중이 자료는 조송에 이로에 집을 하는 노막(본服)로 안이 보는 것도 가할 것이다.

연경에 들어가는 자하를 보내다〔送紫霞入燕〕

자하 선배가 만리를 발섭(跋涉)하여 중국에 들어가니 괴기

3-6

3-6 김정희, 「연경에 들어가는 자하를 보내다」, 『국역 완당전집 III』, 민족문화추진회, 1986. 「송 자하 입연」을 국역한 본문. 활자본의 "자하전배"를 "자하 선배"로 번역했다. 도판 3-1 붓글씨본의 "자하선생"을 변조했다.

3-6 국역본 부분 확대: "연경에 들어가는 자하를 보내다" "자하 선배가 만리를 (····)"

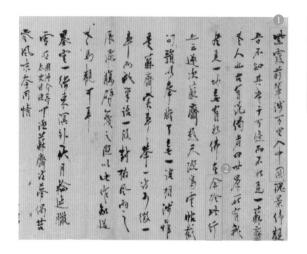

本部首等, 当了里入十一页水的 在 州 些 位 만 리 입 중 국

0

어

차

행

作

et

김정희 | 1812 | 26×125 | 추사박물관

,

3-7 미상, 「송 자하 입연시 초」 부분, 26×125cm, 종이, 연대 미상(누가 언제 필사했는 지 알 수 없음), 추사박물관 소장. 도판 3-1·2·3과 다른 이본이고 『국역 완당전집 III』에 실린 활자 영인본의 표기와 내용이 같은 필사본이다. 도록에 도판 제목을 「송자하입연시초」라고 표기했다. 도판의 제목 설명에는 김정희의 글씨라고 표기했으나 필사본으로, 글쓴이가 누구인지 알 수 없다. 첫 행에는 "자하전배"라고 썼고, 넷째 행에는 "선생지행"先生之行을 "차행"此行으로 바꿔 썼다.

3-7 부분 확대 1: "자하전배발섭만리입중국"

3-7 부분 확대 2: "여어차행"

정희가 선생 신위에게 바친 이 시편의 내용을 연구한 연구자 김갑기가 2010년에 「추사의 송 자하 입연 십수 병서 고送 紫霞 入燕 +首 邦序 攻」라는 글을 발표했는데, 여기서 두 사람 사이를 "추사와 자하는 조선조 후기를 대표할 만한 학예인이자, 상호 외경으로 대한 듯하다"라고 하면서 활자본 첫머리의 '자하전배'를 "자하 선배"로 번역했다." 물론 '전배'를 '선배'로 번역한 것은 처음이 아니다. 이미 1986년 『국역 완당전집 III』의 번역자 신호열이 '선배'로 옮긴 적이 있다.

덧붙여 확인해 두어야 할 내용이 있다. 2015년 10월 과천 추사박물관에서 개최한 〈정벽 유최관〉전람회에 별도의 붓글씨본인 「송 자하 입연시 초」送 紫霞 入燕詩 草⁴⁹가 새로 출현했다. 전시 도록 『정벽 유최관』에는 새로 출현한 붓글씨본 「송 자하 입연시 초」와 함께 1985년 『한국의 미 17 추사 김정희』에 도판으로 처음 공개된 붓글씨본 「송 자하선생 입연시」送 紫霞先生 入燕詩를 나란히함께 수록했다. 50 그리고 도판 해설에서 새로 출현한 2015년본을 과거 1985년본의 필사본이라고 지칭하고 "집필의 선후 관계와 퇴고, 서체 등에 대한 면밀한 검토가 요구된다" 라고 지적해 두었다.

필사본이라고 지칭한 '2015년본'의 첫머리에는 활자본 『국역 완당전집』에 실린 「송 자하 입연」의 첫머리와 똑같이 '자하전배'라고 쓰여 있다. 그러고보니 만약 앞서 '1985년본'이 없었더라면 이 '2015년본'이야말로 활자본 『국역 완당전집』의 초본으로 인정받을 수도 있었을 것이다. 하지만 그 붓놀림이가볍고 서체 구성이 허술하여 뒷날 누군가가 베낀 것이라는 사실이 또렷하다. 따라서 전람회를 주관한 추사박물관에서도 '2015년본'을 '필사본'이라고 했던 게다. 그러니까 이 필사본의 출현으로 말미암아 『국역 완당전집』에 실린 활자본 전별시가 변조 과정을 거친 것임을 거꾸로 보여 준다.

자하 신위에 대한 존경, 두 가지

김정희가 자하 신위를 따르는 가운데 얼마나 존경했는가를 보여 주는 일화는 앞서 말한 것 말고도 더 있는데, 여기서는 두 가지 일화를 들어 보도록 하겠다. 첫째는 『영탑본』 관련이고, 둘째는 〈초상화〉 관련이다.

첫째는 1810년 여름에 자하 신위 선생으로부터 하사받은 『영탑본』과 관련한 일이다. 이 『영탑본』은 조맹부의 글씨를 표암 강세황이 베껴 쓴 것으로 자하 신위를 거쳐 추사 김정희가 소장하고 있었다. 그런데 1817년 어느 날 자하신위가 옹방강의 책을 읽다가 조맹부의 글씨를 베껴 쓴 또 하나의 『영탑본』이 있고, 그 물건을 청나라 강추사

[전에는 사람이 소장하고 있다는 사실을 확인했다. 청나라에는 강추사, 조선에는 김추사

(호텔 전에는 이 기이한 우연을 노래한 시편「소재이필」蘇齊二筆을 지어 김정희에게 보내 주었다.

이 글씨 가운데 하나가 강추사에게 가고 하나가 김추사에게 간 일은 참으로 기묘한 일이니 하여 옹방강의 원운原韻을 빌어 먹으로 이어진 추사의 인연을 치하하노라⁵²

기묘한 인연을 노래하는 내용의 시편을 자하 신위로부터 받은 김정희는 신기한 사연에 감격하여 그 감동을 차운시次韻詩에 담아 올렸는데 마지막 구절 은 다음과 같다.

천관께서 옥척을 증명하라 하시니 함께 조각배 타고 갈매기 물결을 거슬러 올라가야 하겠습니다.³³

천관께서 옥척을 증명하라 하신다고 하여 "천관 징 옥척"天官 徵 玉尺이라고 했는데, 여기서 말하는 '천관'天官은 '지관'地官, '수관'水官과 함께 도가에서 말하는 삼신관三神觀의 한 사람이다. 또한 '옥척'玉尺이란 옥으로 만든 관현악기를 가리킨다. 그러니까 김정희는 저 『영탑본』의 인연이야말로 하늘이 부여한 운명을 증명하는 소중한 징표인 '옥착'을 얻을 행운과 마주친 것이라면서 그

인연을 맺어 주심에 더욱 정진하겠다고 답을 올린 것이다.

두 번째 일화는 1818년 3월 자하 신위가 춘천 부사로 부임했을 때 김정희가 춘천까지 따라나선 이야기다. 자하 신위는 춘천 도호부사로서 관할 지역 일대를 순시했고 여기에 김정희가 수행했다. 출사하기로 결심한 김정희로서는 선생과의 마지막 여행이었다. 순시하는 길에 곡운 김수중谷雲 金壽增. 1624~1701이 은거하던 곡운구곡谷雲九谷⁵⁴에이르러 김수중 집안에 전해 오는 인물과 그초상화를 떠올린 김정희는 자하 신위를 보고 '스승의 풍모'에 관하여 다음처럼 묘사해 올렸다.

석실서원石室書院에 있는 삼연 김창흡 노인의 초상화는 정신과 감정의 분위기인 신정기미神情氣味가 모두 공公: 신위과 닮은 것 같으니 공의 초 상화 밑그림이 여기에 있다고 하겠습니다.⁵⁵

삼연 김창흡三淵 金昌翁. 1653~1722은 18세기 문예의 혁신기풍을 앞장서 이 끈 인물로 문예사상 가장 빼어난 업적을 남긴 일대 문장이었다. 그의 초상화는 경기도 양주 땅 석실서원에 안치되어 있었는데 이곳 춘천 가까이, 지금 강원도 화천군 백운산 기슭의 곡운구곡 땅에서 문득 김창흡 초상화를 떠올리고서 그 초상화가 뿜어내는 바의 풍모를 자신의 선생 자하 신위 풍모에 빗대 보인 것이다. 김정희가 자하 신위를 대하는 태도가 이와 같았다. 이 말이 썩 마음에 들었는지 자하 신위는 춘천 부사 임기를 마친 뒤 그 시절의 일을 기록한 「맥록」新錄에 김정희가 했던 말을 옮겨 기록해 두었다. 물론 이때 일을 기록한 김정희의 기록은 『국역 완당전집』에서 찾아볼 수 없다. 김정희가 기록해 두지 않았거나 아니면 뒷날 추사 김정희 문집 편찬자들이 빼 버렸는지도 모르겠다.

1817년 『영탑본』의 신기한 인연을 둘러싼 이야기와 1818년 곡운 계곡에서 떠올린 초상화 이야기 두 가지만으로도 김정희가 자하 신위를 얼마나 마음 깊이 떠받들었는지 알 수 있다. 김정희는 그로부터 1년 뒤인 1819년 4월 문과에 급제하여 출사했다. 물론 관직 진출 이후에도 자하 문하는 여전히 교유의

터전이었다.

그렇게 세월이 흘렀고, 여기서 자라난 김정희는 어느덧 자하 문하가 배출 한 절정의 인물로 거듭났다. 그러니까 추사 김정희란 이름은 말 그대로 자하 문하의 청출어람_{靑出於藍}이었던 게다. 2

아회와 여행

자하 문하 출신과의 아회

김정희가 자하 문하에 출입하면서 사귄 인물 가운데 권문세가 출신은 대부분 노론당파였다. 그중에서도 아주 특별한 벗 몇몇이 어울린 아회가 있는데, 운석 조인영과 황산 김유근, 동리 김경연 그리고 서원 김선犀團 金錦이다.

이들이 모인 거점은 세검정 일대였다. 『국역 완당전집』의 시편에 가장 많이 등장하는 누정으로 석경루石瓊樓가 있는데, 그 주인은 화가로 알려진 서원 김선이란 인물이다. 그런데 김선은 지금껏 가문이나 출신, 작품 등 어느 하나 알려진 것이 없다. 김정희의 시편 가운데 「석경루에서 여러 제군과 운을 나누다」石瓊樓 與諸公 分韻석경루 여제공 분운⁵⁶를 보면 서원 김선의 석경루가 이들 노론 문인의 요람이었으며 「석경루 차 서옹 운」石瓊樓 次 犀翁 韻⁵⁷이나 「봉화 서원 석경루 월야상폭」奉和 犀團 石瓊樓 月夜賞瀑⁵⁸을 보면 김정희와 서원 김선이 무척 가까운 사이였음을 알 수 있다. 밤새워 달빛에 물든 폭포를 즐길 정도로 깊은 사이였던 것이다. 서원 김선의 시를 이어받는 차운시 「석경루 차 서옹 운」은 다음과 같다.

변해 가는 연기구름 아깝다지만 새로운 광경도 늘 그리웠다네 싫도록 놀아라 이 비 좋으니 거리엔 붉은 티끌 하도나 많으니⁵⁹

이 시의 마지막 행을 보면 '붉은 티끌'이 많다고 했는데, 한양 도심의 환경 오염이 상당했던 모양이다. 그래서 맑고 깨끗한 이곳이 좋았나 보다. 「봉화 서 원 석경루 월야상폭 을 보면 참으로 맑다.

그대의 시는 울리는 저 샘 소리 산에 있으면 산에 가득 차는 듯 나에게 샘솟는 길을 보이니 이야말로 삼매三昧의 아롱진 무늬라네⁶⁰

석경루 아회는 이처럼 밤을 새우는 게 상례였던 모양이다. 「황산 동리와 더불어 석경루에서 자다」宿 石瓊樓숙석경루를 보면 그렇다. 황산은 김유근, 동리 는 김경연인데, 여기에 서원 김선과 김정희까지 네 명의 김 씨가 모여 다음처 럼 밤을 새웠다.

방에 들면 늘 비 오나 의심을 하니 번거로이 물소리 그릴 것 없네 맑게 갠 숲엔 아침이라 상기 어리고 음침한 골짝 밤에도 밝음이 나네[©]

이들의 아회는 석경루에만 머무르지 않았다. 석경루를 거점으로 삼고 삼각산 일대를 오르곤 했는데, 그 가운데 동령 폭포를 거쳐 북한산성 안의 중흥사로 가는 경로를 즐긴 듯하다. 동령 폭포는 지금 평창동에서 보현봉 기슭 대성문을 향해 오르다가 쏟아지는 물줄기를 만나는데 바로 그곳이다. 김정희는 황산 김유근, 동리 김경연과 함께 이곳에 멈춰 폭포를 누렸다. 그때 읊은 시편 「동령 폭포에서 즐기다」(資澤 東嶺상폭 동령가 있다.

여름 산에 비가 새로 말쑥이 개니 맑아 넘실대지 않는 시내는 없네 겹겹이 포개진 저 비취 무더기 유달리 시냇가나 봉우리 이마네62

쉬던 발길을 재촉해 북한산성 행궁을 향해 오르다 보니 중흥사가 나타났다. 이곳 중흥사는 숙종 때 중축해 136칸 규모를 자랑하는 대사찰이었다. 또한 중흥사는 승병 350명을 거느리는 팔도도총섭八道都摠攝의 지휘부로서 위엄을 갖추고 있었는데, 여기에 이르자 황산 김유근이 저절로 노래했다. 이에 김정희가 따라 차운시 「중흥사 차황산」重興寺 次黃山을 읊었다.

10년이라 막대 신을 그대와 함께하니 옷 위에는 몇 송이 흰 구름이 배어 있네 우리는 모든 번뇌 과연 다 없어졌나 빈산空山공산의 비바람은 다만 깨우침聲聞성문이라네⁶³

중흥사는 일제 강점기인 1915년 폭우가 쏟아지면서 노적봉 산사태로 말미암아 그만 무너지고 말았으나 오늘날 일부를 재건했다. 그 중흥사 바로 아래 '산영루'山映樓라 멋진 누각이 있었는데, 김정희가 이곳을 놓칠 리 없다.

1,000봉은 어지러이 둘러쌌는데 찬비는 산다락에 가득하구나 태고에 동쪽으로 돌아오는 날 진흥왕 북방을 휘돌던 때라⁶⁴

산영루는 대한제국 시절 사라져 버렸지만, 2014년에 재건해 지금은 그 모습을 뽐내는 중이다. 산영루에서 약간 아래쪽 휴암봉衡岩峰 기슭에 부왕사도 있다. 이쪽 기슭은 북한산성 안쪽에서 가장 아름다워 무릉도원이라 일렀다고 한다. 그래서 또 읊었는데 두 편이나 남은 「부왕사」共旺寺⁵⁵ 가운데 한 편이 아름답다.

산 구경은 어디가 좋은가 하면 부왕이라 옛날의 선림禪林이라네 해 지니 봉우리는 물든 것 같고 단풍 밝아 골짝은 어둡지 않네⁶⁶

부왕사를 거쳐 비봉碑峯을 향해 내려오다 보면 그 자락에 승가사僧伽寺가 나타난다. 가파른 땅에 웅대한 규모가 눈부신 사찰이다. 어느 날 김정희는 이곳 에 머무는 해붕대사海鵬大師. ?~1826를 만나고자 동리 김경연과 함께 올랐다. 이 때를 읊은 시편 「승가사에서 동리 김경연과 해붕 화상을 만나다」僧伽寺 與東籬 會 海鵬和尚승가사 여동리 회 해붕화상가 전해 온다.

그늘진 골짝에는 비가 일쑨데 한 송이 푸르러라 아스라한 저 봉우리 솔바람은 불어서 탑 쓸어 주고 별을 길러 병으로 돌려보내네⁶⁷

해붕 스님과의 만남만이 아니라 여러 스님과 어울렸던 일을 노래한 시편들이 있다. 먼저 「관음각에서 연운심설 스님과 시선 모임을 갖다」觀音閣 與 硯雲沁雪 作詩禪會관음각 여 연운심설 작시선회는 연운심설 스님과의 일을 노래했다.

그대가 오래도록 못 온 탓으로 길 이끼가 하도 자라 무더기 졌네 크나큰 옥과 같이 사랑하여라 목마를 때 매화처럼 생각한다오⁶⁸

또 「관음사 증 혼허」觀音寺 贈 混虛는 혼허 스님에게 준 것이다.

창 안에는 다만 산 빛깔인데 절 속에는 들리는 게 매미의 소리 청색이라 마음을 전하는 글 응당 세상눈을 놀라게 하리⁶⁹

아회의 즐거움

김정희는 당대에 누구나 그러했듯이 문인의 고상한 모임인 아회雅會를 즐겼다. 하지만 김정희는 회원을 정해 두고 모임을 정례화하는 집단인 시사詩社에 가담하지 않았다. 뜻이 같은 사람들을 하나로 묶는 조직 결성과는 애초 거리가 먼김정희의 성격을 보여 주지만, 그때그때 어울리는 일은 아주 자연스러웠다. 어느 해「봄날 북쪽 산골 마을 쓰러진 소나무 아래 동인 모임」春日 北岭人家 偃松下同人小集준일 북엄인가 연송하동인소집을 열고서 다음처럼 읊조렸다.

천취+翠에 만록萬線마저 겹겹이니 홍색 자색 부질없이 얕고 깊어라 세한의 뜻을 들어 힘쓴다면 백붕百朋의 금빛에 비할 뿐만이 아니라네⁷⁰

김정희는 서른 살 때인 1815년 10월 수락산 학림암에 머물고 있던 해봉 대사海鵬 大師와 초의 선사草衣 禪師를 만난 이래 수락산의 매력에 깊이 빠진 듯하다. 지금의 노원구에 자리한 수락산은 계곡이 깊어 바위와 물길이 차갑고 아름답다. 『국역 완당전집』에는 「운석 지원과 동반하여 수락산 절에서 함께 놀고석현에 당도해 읊었다」同 雲石 芝園 偕遊 水落山寺 到 石峴拈顧동 운석 지원 해유 수락산사도 석현염운라는 시편이 실려 있다. 다섯 살 연상의 벗 운석 조인영과 역관 출신의 시인 지원 조수삼芝園 趙秀三. 1762~1849이 함께한 수락산은 다음과 같은 것이었다

대나무와 난초라 평소의 생각 세월은 문득문득 가고 또 가네 잔설 위에 기러기 발톱 남기어 있고 노는 구름 학의 마음 끌어가누나[™]

또한 한강에서도 아회를 즐겼다. 복파정 아래 배를 띄워 아회를 가졌는데, 그때 읊은 시「복파정 아래 배를 탄 동인」同人泛舟 伏波亭 下동인범주 복파정 하이 『국 역 완당전집』에 실려 있다. 복파정은 지금의 마포구 당인동 위치에 있었는데, 뒷날 석파 이하응石坡 李昰應, 1820~1898 즉 홍선대원군이 별장으로 쓸 만큼 아름 다운 곳이었다.

세 강이라 뜬 물건은 술잔 앞에 어울리고 오경 밤 밀물 소리 베개 너머 떠가누나 내일 아침 그물 치고 떠나가길 약속했네 양화도 어귀에 중류中流를 자르자고⁷²

이때 함께 어울린 동인이 누구인지 알 수 없으나, 그는 이곳저곳 승경지를 즐겨 누렸는데 인왕산 기슭을 노래한 「수성동 水聲洞은 다음과 같다.

골짝을 들어서자 몇 걸음 안 가 발밑에서 우렛소리 우르르릉 젖다 못한 산안개 몸을 감싸니 낮에 가도 밤인가 의심되누나"

현재 이곳 수성동 계곡은 인왕산을 찾는 사람이면 모두 한 번씩 들르곤 하는 명승지가 되었다. 물 흐르는 소리가 우렛소리라 했지만, 지금은 그 소리 찾을 수 없다.

『국역 완당전집』에는 누정 이름인 서벽정棲碧亭을 노래한 시가 여러 편 있다. 김정희와 그 일행이 즐겨 찾던 곳임이 분명하지만 어느 곳에 있는 정자인지, 주인은 누구인지 알 수 없다. 가을날 서벽정에 올랐는데 사의士毅란 인물이불결한 병이 있어 따라오지 못했다는 내용의 시편「가을 서벽정에 오르다」秋日上 棲碧亭 士毅有不潔疾 不能從추일상 서벽정 사의유불결질 불능종⁷⁴를 보아도 지역이나 인물에 관한 정보가 없다. 이 외에도 「서벽정 가을」棲碧亭 秋日서벽정 추일⁷⁵이 세 편이나 있는데, 그중 서벽정의 풍치를 알려 주는 한 편은 다음과 같다.

외로운 정자 버섯처럼 조그만데 좋은 지경 갈수록 더 아름답기만 몸을 가져 돌 속으로 들고자 하니 안개 속을 솟아나는 사람의 말소리⁷⁶

경상도 기행

아버지 김노경이 1816년 11월 8일 자로 경상 감사에 제수되었다. 이때 김정희는 경상도를 두 차례 다녀왔는데 아버지가 부임한 첫해인 1817년 2월 대구 감영에 들렀다가 경주를 여행했으며, 다음 해인 1818년 2월에는 대구 감영에 들러 아버지를 만나고 합천 해인사에 들렀다. 김정희의 경상도 여행은 단순한 여행이 아니라 고증학 분야에 성과를 거둔 학술 기행이었다. 아버지의 경상 감사부임이 그러한 성취를 가능케 했는데, 아버지가 부임한 사정은 다음과 같았다.

김노경이 지방관에 제수된 것은 이번이 두 번째였다. 처음은 한참 전인 1803년 9월 천안 현감에 제수되었을 때다. 그 뒤로도 1805년 5월 시흥, 6월 홍천 현감에 제수되었다. 하지만 천안, 시흥, 홍천에 실제로 부임했는지 여부가 불분명하다. 처음 천안 현감에 제수되었을 적에는 정순왕후 승하로 말미암아 종척집사에 차임되었고, 그 뒤 시흥·홍천 현감 때에도 부임할 겨를조차 없을 만큼 재임 기간이 짧았기 때문이다. 물론 아예 부임하지 않았을 리는 없지만, 홍천 현감 재임 때인 1805년 10월 문과에 급제한 일이 있었다. 이에 순조는 김

노경으로 하여금 할머니인 화순옹주 내외의 사우에 나가 문과 급제 사실을 고하는 치제를 명하였다. 그때가 11월인데 이후 김노경은 병을 핑계 삼아 임지로가지 않았고, 급기야 다음 해 1806년 1월 이조에서 그 사정을 아뢰니 순조는 관직을 바꿔 주도록 했다.

현장 답사와 고증의 성취

1817년 2월 하순, 처음으로 경상도에 갔을 적에 경주 무장사鑿藏寺 터에 들러비석 파편을 찾았다. 이미 탁월한 금석학자인 이계 홍양호耳谿 洪良浩. 1724~1802가 경주 부윤 재임 당시 그 비석을 발굴해 놓았는데, 여기에 이어 김정희가 하단의 조각을 찾아낸 것이다. 800년 무렵 신라 시대에 활동한 인물인 김육진金陸珍이 애장왕哀莊王. 788~809의 명을 받들어 무장사 '아미타여래 조상 사적비' 비문을 쓰고 새겼는데, 비석은 세월이 흘러 깨지고 넘어지고 말았다. 겨우 13세에 왕위에 오른 애장왕은 개혁 군주로 성장해 갔지만 기득권 세력에 의해 끝내왕위에서 쫓겨난 비운의 왕이다. 그런 사연을 머금은 비석을 당대의 금석 고증학자인 이계 홍양호, 추사 김정희가 대를 이어 연구를 거듭한 것이다. 마멸된글씨를 해독해 신라 시대 서법의 역사를 살찌워 나간 두 학자의 업적이 담긴 '무장사비'는 지금 국립중앙박물관에 소장되어 있다.

이어 김정희는 진흥왕이 묻힌 경주의 왕릉을 찾아 나서 태종무열왕太宗武烈王, 603~661 왕릉 위쪽에 자리한 네 개의 봉우리인 사산四山이야말로 왕릉이라는 사실과 그 가운데 진흥왕眞興王, 534~576 왕릉이 있다고 추론한 논문 「신라진흥왕릉고」新羅 眞興王陵取를 집필했다. 김정희는 그 마을 사람들이 사산을 그저 쌓아 만든 봉우리인 조산造山이라고들 하지만 "조산이라는 것이 다능"이라고 지적하면서, 예전에 산 하나가 무너지자 그 속이 텅 비어 있어 돌로 축조한 것이 출현하였으므로 이것이 바로 능이라는 증거라고 덧붙였다. 그리고 문헌증거를 들어 진흥왕을 비롯해 진지왕眞智王, ?~579, 문성왕文聖王, ?~857, 헌안왕憲安王, ?~861 사릉四陵이라고 규정하고 다음처럼 그 논문을 마무리했다.

내가 그 고을의 늙은이 여럿과 함께 그 부근을 두루 찾아보았으나 끝내다른 능은 없었다. 땅으로 징험해 보나 문헌으로 상고해 보나 사릉과 사산의 숫자가 이와 같이 일일이 들어맞았다. 아, 진흥왕같이 우뚝한 공훈과 성대한 업적을 지닌 분으로도 그의 유해가 묻힌 곳이 뒤섞여 숨어 버려 전해지지 못하고 있으니 그 이하 세 왕릉에 대해서야 또 무슨 말을하겠는가."

물론 21세기 초인 오늘날까지도 진흥왕릉은 여전히 논란 속에 있지만, 그 거침없는 문제 제기는 자신감 넘치는 대담함을 보여 주는 것으로 북한산 진흥왕 순수비 고증의 성과로 말미암아 이름을 한껏 날리던 시절의 패기를 보여 준다.

두 번째 경상도 여행길은 1818년 2월에 합천 해인사 대적광전 중수 때 '상량문'을 쓰기 위해서였다. 이때 쓴 상량문 「가야산 해인사 중건 상량문」伽倻山 海印寺 重建 上樑文⁷⁸은 원본이 해인사에 보존되어 있다. 길고 긴 문장의 시작은 다음처럼 눈부시다.

그윽이 헤아리건대 큰 구름이 넓게 덮여 불의 집인 화택火空마저 서늘한 데로 돌아오고 달빛 법월法月이 겹바위가 되매 보배로운 절이라 보찰寶 최은 상서로움이 치솟았도다.⁷⁹

이렇게 쓰고 나오는 길에 합천군 읍내로 나갔다. 상경하기에는 빙 둘러 가는 길이어서 멀지만, 저 함벽루涵碧樓에 가지 않을 수 없었기 때문이다. 백대의 스승인 남명 조식南冥 曹植. 1501~1572과 퇴계 이황退溪 李滉. 1501~1570이 다녀간 곳이고, 또 그들이 쓴 글을 새긴 현판이 있는 데다가 누각 뒤편 바위에 우암 송시열尤裔 宋時烈. 1607~1689이 '함벽루'라고 쓴 새김 글씨가 자리하고 있었다. 물론 이들의 흔적 때문만은 아니다. 합천 읍내를 빙 둘러싸고 도는 황강의 가장 아름다운 곳에 자리한 함벽루는 오랜 세월 시인 묵객의 사랑을 받던 누각이니 놓칠 수 없었다. 그런데 더욱 놀라운 것은 김정희가 읊은 노래가 실제 풍경보

다 더욱 그림처럼 아름답다는 사실이다. 「함벽루」 시편은 다음과 같다.

푸른 별 학 다리에 흰 구름 빗겨 가는데 눈부셔라 비추이는 저 강 빛도 장관일세 그림 읽는 듯 이 걸음이 대견하니 외로운 정자 비바람이 책머리에 생동하네⁸⁰

금강산 여행

1818년 3월 자하 신위가 강원도 춘천 부사로 부임했다. 춘천은 설악산과 금강 산으로 가는 길목에 있는 대도시였고, 김정희는 이 기회를 놓치지 않았다. 유흥 준이 『완당평전』에 인용한 김정희의 글을 보면 김정희가 추가령楸哥嶺에 도착 한 때를 4월⁸¹이라고 했으니까, 한 달 전인 3월에 경상도에서 상경한 직후 행장 을 꾸려 자하 신위의 부임길에 따라나선 것이다.

김정희는 먼저 춘천 바로 곁에 있는 곡운谷雲 그리고 설악雪嶽 사이를 다녔다. 18세기 문예를 새로운 단계로 이끌어 올린 문인 삼연 김창흡의 자취가 서린 곳이었기 때문이다. 그렇게 해서 삼연 김창흡의 위패를 모신 곡운의 사당에 이르렀을 때 김정희는 석실서원에 있는 김창흡의 영정을 기억해 내고는 그 모습이 드러내는 신정神精과 기미氣味 다시 말해 정신과 분위기가 자하 신위와 닮았다고 했다. 그리고 들떠서 말하기를 그 초상화야말로 신위 초상의 원본으로보아야 한다며 '남본'藍本 아니냐고82 감탄을 감추지 않았던 것이다.

그리고 이때 금강산을 다녀왔다. 하지만 『국역 완당전집』에는 그 기행문이 실려 있지 않다. 자못 의문스러운 일이었는데, 1999년 연구자 윤호진이 김정희의 글이라며 「조선산수기」⁸³를 소개했다. 그 글과 함께 발표한 「추사 김정희의 조선산수기」⁸⁴에서 윤호진은 「조선산수기」가 김정희의 글인지 아닌지 단정 짓지 않았다. 따라서 「조선산수기」보다는 『국역 완당전집』의 다른 글에 포함되어 있는 김정희의 금강산 이야기와 관련 시편을 살펴보는 게 바른 순서라고 하겠다.

먼저, 금강산을 다녀온 뒤 긴 세월이 흘러 과천에서 말년을 보내던 무렵이재 권돈인룕齋 權敦仁, 1783~1859에게 쓴 편지「이재 권돈인께 올립니다 스물한 번째」에 금강산 이야기가 있다. 유난히 긴 편지의 중간쯤에 실린 이 내용은 권돈인이 금강산 산행山行을 하고 왔다는 소식을 듣고서 아주 오래전 자신의 금강산 경험담을 자랑하는 부분이다.

여기서 김정희는 금강산을 노니는 기술을 '신선 놀이인 선유仙遊, 불가의 놀이인 선유禪遊, 유가의 놀이인 유유儒遊'로 구별한 다음 여러 승경지에 대해 그 순서를 따져 두었다.

그 이름난 놀이인 명유名遊라는 것 한 가지가 가장 가증스러운데, 명유라는 것은 바로 명성을 탐하여 노는 것입니다. 대체로 그 산의 안팎을 통틀어 말하자면 구룡연九龍淵과 만폭팔담萬澤八潭이 제일이고, 천일대天一臺, 헐성루歇惺樓는 진기한 구경거리이며, 수미탑預彌塔은 기괴한 구경거리이고, 마하연摩訶衍은 10일 동안을 머물러 있어도 싫증 나지 않는 곳이며, 영원동靈源洞 또한 구경하지 않을 수 없는 곳입니다.

그리고 이 밖에도 그윽한 골짜기나 기이한 동굴과 하나의 암석이나한 줄기의 계곡도 곳곳마다 있지 않은 데가 없어 스스로 일단의 볼만한 것이 갖추어져 있으므로 명성을 탐할 만한 곳이 많거니와 만물초萬物草가 더욱 매우 좋으니 이것이 노년의 답산踏山하는 수고로움을 덜고 명성 탐하는 데로 쫓아가지 않을 수 있는 것입니다."85

금강산 유람의 완벽한 전문가임을 과시하듯 자부심에 넘치는 글이다. 그리고 김정희는 놀라운 체험담을 한 편의 시로 노래해 두었다. 「율사의 시적게」 果師 示寂傷율사 시적게가 그것인데, 자신이 금강산에 올랐을 적 마하연에 이르러 '부처의 모습인 사師'를 보는 '시적'示寂을 몸소 겪었다는 것이다. 예로부터 금 강산에서는 부처가 자신을 나타낸 일이 없다고 해 왔는데 김정희 자신이 경험했기 때문에 그 같은 속설은 망상이라고 지적하고 또 "나는 일찍이 친히 부처

의 모습인 사師를 보았으므로 이 게屬를 지어 대중에게 보인다"라며 설렘을 읊어 나갔다.

꽃이 지면 여름 있고 달이 가면 흔적 없네 이 꽃의 있음을 들어 저 달의 없음을 알리리 있고 없음의 그때는 실로 사師의 진리라 생사에 허덕이는 자는 흔적만 잡아 구하는 걸 내 만약 흔적이 있다면 왜 세간에 남았을까 묘길상妙吉祥이 높다라니 법法이 일자 봉우리 푸르네⁵⁶

김정희는 이 게를 마하연 바위에 새겼다고 한다. 지금껏 남아 있는지 알수 없으나 이 시절 김정희는 자신의 흔적을 여기저기 남겨 두는 일을 즐기고 있었다. 북한산 비석과 무장사 비석에 이어 마하연 바위에 이르기까지 그것이 무엇이건 가리지 않았다. 충청도 예산 고택에도 이런 습성을 발휘했다. 언제인지 알수 없지만 예산 고택의 뒷산에 있는 화암사華巖寺 대웅전 뒤쪽 병풍바위에도 글자를 새겨 두었는데 〈시경〉詩境,〈천축고선생댁〉天竺古先生宅,〈소봉래〉小蓬萊 세 가지였다. 시의 지경을 가리키는 '시경'은 중국 고전 시집 『시경』詩經의세계를 꿈꾸는 문인의 이상을 새긴 것이고, '천축고선생댁'은 천축국의 옛 선생 다시 말해 부처의 집이란 뜻을 새긴 것이며, '소봉래'는 이곳이 작은 봉래산다시 말해 규모만 작은 금강산이라는 뜻을 새긴 것이다. 그러니까 김정희는 이처럼 자신의 흔적을 남김으로써 스스로 기억하고 또한 누군가에게 자신을 드

러내고 싶어 했다.

김정희는 자신이 33세의 젊은 시절 금강산을 다녀온 일이 못내 자랑스러웠던 모양이다. 그런 까닭에 뛰어난 문인 해옹 홍한주海翁 洪翰周, 1798~1868는 『지수염필』智水拈筆에서 '김정희는 즐겨 금강을 노래하는 것을 좋아했다'라고 기록해 두었다. 『 그처럼 즐겨 노래를 불렀으면 많이 남아 있어야 할 텐데 『 국역 완당전집』을 보면 그렇지 못하다. 그나마 「금선대」金仙臺 세 편이 남아 있어위안을 주는데 다음과 같다.

16조의 비결은 종리권鐘離權으로부터인데 회천凞川의 곽郭이 있어 다시금 당당하구나 서산西山의 법인法印이라 원래 게송偈頌이 한가지니 가거들랑 대臺 앞의 일주향—炷香을 참증參證하게

온갖 나무 우거져라 이끼 절어 있는 묵은 길에 한무외韓無畏 지나간 뒤 몇 사람이 찾아왔나 알겠구나 이 산속에 금단金丹이 남아 있어 신광神光을 곧장 끼고 학鶴 등에서 돌아오리

나막신 막대 하나 금선金仙에 예배하니 홍정弘正 선사 도력을 분명 전한다지 비로봉毗廬峯 꼭대기서 눈 한번 내쳐 보게 공산空山의 비와 눈이 모두 진전眞詮인 것을⁸⁸

이토록 눈부시게 노래하면서 왜 이리 어려운 낱말들을 쓴 것일까. 다만 신 선들의 이름을 잔뜩 늘어놓아서 어렵다고 느끼는 것일까. 그 이름은 종리권, 희 천, 서산, 한무외, 홍정이다. 이런 이름을 등장시킨 까닭을 알 수 없지만, 그마저 도 온통 중국 신선들이다. 조선의 명산에 웬 중국 신선일까. 그저 궁금하기만 할 뿐이다.

아내 예안 이씨에게 보내는 편지

김정희가 한글 편지를 썼다는 사실은 1979년 1월까지는 아무도 몰랐다. 1818년 부터 1842년까지 25년 동안 아내 예안 이씨에게 쓴 한글 편지 대략 40통이 지금까지 전해 오고 있다. 이 한글 편지 가운데 가장 이른 것은 아버지 김노경이 경상도 관찰사로 재임하던 시절 대구에 내려가 한양에 있는 아내 예안 이씨에게 부친 글이다. 아버지 김노경은 1816년 11월 8일 경상도 관찰사에 제수된 뒤⁵⁹⁹ 임기를 마치고 1818년 11월 8일 상경했으니까 대략 2년을 재임했는데, 바로 그 2년 동안 김정희가 쓴 한글 편지는 모두 11통이 전해 온다.

이 편지는 2004년 5월 예술의 전당 서예박물관에서 개최한 〈추사 한글 편지〉 전람회 때 공개되었고 전시 도록 『추사 한글 편지』에 수록되어 있다.⁹⁰ 이 편지를 처음 세상에 선보인 인물은 연구자 김일근이다. 김일근은 오랫동안 발굴한 편지를 1979년 1월 《문학사상》에 처음 발표한 후 모두 네 차례에 걸쳐 소개했으며 2004년에는 이를 한꺼번에 묶어 예술의전당 서예박물관에서 〈추사한글 편지〉 전시를 열고 편지 원본을 공개했다. 그 과정을 순서대로 나열하면 다음과 같다.

〈김일근이 발표한 '추사 한글 편지'〉

차수	발표 지면	내용
1차	《문학사상》 76호, 1979년 1월 호	「추사의 한글 편지」, 김정희의 편지 10통
2차	《문학사상》114호, 1982년 4월 호	「추사가의 한글 편지들」(상), 가족의 편지
3차	《문학사상》 115호, 1982년 5월 호	「추사가의 한글 편지들」(하), 김정희의 편지 11통

- 3-8 3-9
- 3-8 대구 감영의 추사가 보낸 한글 편지의 부분, 1818년 2월 13일, 31×53cm, 종이, 개인 소장. 한양 장동 본가에 있는 아내 예안 이씨에게 보낸 편지.
- 3-9 대구 감영의 추사가 보낸 한글 편지의 봉투, 종이, 개인 소장. 아내 예안 이씨에게 보낸 편지의 봉투다. "장동 본가 입납 영호유객 샹장 이월 십일 근봉"이라고 쓰여 있다. '장동 본가'는 한양 월성위궁을, 영남과 충청을 유람하는 나그네인 '영호유 객'은 자신을 뜻한다.

4차	《문학사상》 165호, 1986년 7월 호	「추사의 한글 편지 12통」, 김정희의 편지 12통
5차	『추사 한글 편지』, 2004년 5월	1~4차 내용 전체 ⁹¹

《문학사상》 1979년 1월 호에 소개한 김정희의 한글 편지 10통⁹²은 처음 세상에 공개되어 큰 파문을 일으켰다. 김정희가 한글 편지를 썼을 것이라고는 누구도 상상하지 않았기 때문이다. 그로부터 3년이 지난 1982년 김정희의 할 머니와 아버지의 한글 편지는 물론 다시 김정희의 한글 편지 11통을 소개한 데이어, 또다시 4년이 지난 1986년에도 12통을 추가로 발표하여 화제가 그치지 않았다. 그 뒤로도 발굴과 수집이 이어져 일곱 편을 더 발굴해 2004년에는 모두 40통으로 늘어났고, 예술의전당 서예박물관에서 붓글씨 원본을 전시함으로써 비로소 세상에 진면목을 드러냈다.

김정희는 아버지 재임 기간 중 대구에 두 차례 다녀왔고, 아내 예안 이씨는 1818년 2월 말부터 김노경의 임기가 끝날 때까지 8개월 동안 대구에 내려가 있었다. 예안 이씨가 대구로 내려오기 바로 전인 1818년 2월 10일 대구 감영에 도착한 김정희는 2월 13일에 한양의 아내에게 편지를 보냈다. 열한 편 가운데 그 시기가 가장 앞서는 「대구 감영의 추사가 장동 본가의 아내 예안 이씨에게 쓴 편지 1818년 2월 13일 자」를 보면 편지 말미에 자신을 다음처럼 표기했다.

영호유객嶺湖遊客⁹³

영호는 영남과 충청을 뜻하므로 '영호유객'은 영남·충청을 유람하는 나그네라는 의미인데, 산줄기와 호수를 노니는 여행객이란 뜻으로도 헤아릴 수 있다. 그리고 2월 말 상경했는데, 이때 예안 이씨도 장동 본가를 나서 대구를 향해 왔으나, 어쩐 일인지 서로 길이 엇갈려 마주치지 못한 채 김정희는 장동본가에 도착했고 예안 이씨는 대구 감영에 이르렀다. 이렇게 엇갈린 이후 그해

11월까지 헤어져 살아야 했으므로 김정희가 선택한 수단이 바로 한글 편지였 던 것이다.

그리고 덧붙이자면, 앞서 살펴본 2월 13일 자 편지 첫머리에 '지난번 편지'의 존재를 말하고 있음을 보면 그전에도 필요할 적마다 편지를 썼음을 알수 있으나 아직 발굴되지 않았다. 이렇게 해서 모두 11통의 편지에 담긴 내용은 날씨는 물론, 자신의 근황을 알리고 아내의 상태를 염려하여 여름에는 참외를 먹으라고 권유하는 등 자상히 묻는 것이며 또한 가족의 안부를 묻거나 알리고 제사나 집안 행사에 관해 이야기하는 것, 그리고 옷차림이나 먹을거리와 같은 살림살이 이야기도 있다. 아주 오랜 세월 김정희의 한글 편지를 찾아 소개한 연구자 김일근은 김정희 편지 내용에 관하여 다음처럼 썼다.

부인에 대한 철저한 존대어 사용과 자상한 사연辭緣은 추사의 인간을 사실寫實한 새로운 국면이다.⁹⁴

김정희 한글 편지의 서체는 흘림체다. 먹을 충분히 묻힌 붓으로 한번 써 내려가면 그침이 없는 속도감이야말로 흘림체의 매력인데, 바로 이 편지가 그렇다. 김정희는 선의 굵기가 일정하고 가로와 세로가 반듯하며 붓놀림이 매끄럽게 쓰기도 했지만, 점차 획에 변화를 주어 활달하고 유려한 특징을 일관되게 유지했다. 하지만 더 많은 변화는 추구하지 못했는데, 의미 전달이 우선인 편지의 특성 때문에도 그렇지만 남아 있는 40통 가운데 며느리에게 보낸 2통을 빼고 나면 모두 아내에게 보낸 편지여서 특이한 조형성을 부여할 것이 아니었다. 다만 선의 굵기와 가늘기, 공간의 밀도 운영 정도에서 변화가 드러나는데, 이는 기분에 따라 좌우된 게 아닌가 한다.

〈김정희가 아내 예안 이씨에게 보낸 편지 연대기〉

시기	회차	발송처⇨수신처	날짜, 《문학사상》 수록 호수/기타 수록
	1	대구⇒한양	2월 11일 자, 76호
	2	한양⇒대구	3월 27일 자, 115호/3월 28일 자, 115호
	3	한양⇒대구	4월 7일 자, 165호
	4	한양⇨대구	4월 26일 자, 76호
	5	한양⇨대구	6월 4일 자, 165호
1818년	6	한양⇨대구	7월 7일 자, 165호
	7	한양⇨대구	7월 30일 자, 115호
	8	한양⇨대구	8월 5일 자, 165호
	9	한양⇨대구	8월 30일 자, 165호
	10	한양⇨대구	9월 26일 자, 115호
	11	한양⇨대구	10월 5일 자, 115호
102013	12	한양⇒외동(온양)	3월 30일 자, 『추사 한글 편지』 12번, 양순필 발굴·김영한 소장
1828년	13	한양⇨외동(온양)	4월 18일 자, 76호
	14	한양⇨외동(온양)	4월 19일 자, 76호
	15	평양⇨한양	4월 13일 자, 165호
	16	평양⇨한양	4월 17일 자, 115호
1829년	17	평양⇔한양	11월 3일 자, 115호/『추사 한글 편지』, 1828을 1829로 수정
	18	평양⇨한양	11월 26일 자, 76호/『추사 한글 편지』, 1828을 1829로 수정
1831년	19	고금도⇨한양	11월 9일 자, 115호
1840년	20	제주⇨용산(한양)	10월 5일 자(?), 115호

	21	제주⇨용산(한양)	윤3월 20일 자, 115호
	22	제주⇨용산(한양)	윤3월 20일 자, 『추사 한글 편지』 22번
	23	제주⇨용산(한양)	4월 초순, 76호
1841년	24	제주⇒용산(한양)	4월 20일 자, 115호/『추사 한글 편지』 23번, 조재진 소장
	25	제주⇨용산(한양)	6월 22일 자, 165호
	26	제주⇨용산(한양)	7월 12일 자, 165호
	27	제주⇨용산(한양)	10월 1일 자, 『추사 한글 편지』 26번
	28	제주⇨용산(한양)	11월 14일 자, 76호
	29	제주⇨용산(한양)	1월 10일 자, 165호
	30	제주⇨용산(한양)	3월 4일 자, 76호
1842년	31	제주⇨용산(한양)	4월 9일 자, 76호
1842년	32	제주⇒용산(한양)	10월 3일 자, 165호
	33	제주⇨용산(한양)	11월 14일 자, 115호
	34	제주⇒용산(한양)	11월 18일 자, 76호
1843년	35	제주⇨용산(한양)	10월 10일 자(며느리 풍천 임씨豐川 任氏에 게), 165호
1844년	36	제주⇒용산(한양)	3월 6일 자(며느리 풍천 임씨에게), 165호
제주 유배 시절	37 ~42	제주⇨용산(한양)	6통

^{● 1986}년 7월 호인 《문학사상》 165호 367쪽에 실린 김일근의 「추사 언간의 발표 경위와 정리」에 수록한 도표의 목록과 2004년 「추사 한글 편지」에 수록한 한글 편지 전편을 종합해 정리했다. 여기서 1840년 이후 모두 제주에서 예산의 '용산'으로 보냈다고 하는데, 이 책에서는 한양의 용산으로 표현했다. 이후 40통을 다시 판독한 연구(황문환·임치균·전경목·조정아·황은영 엮음, 「추사 언간」, 『조선시대 한글 편지 판독 자료집 3』, 역락, 2013)가 2013년에 나왔다.

학예의 원천, 옹방강

북경 학계 문인, 학자 들과 사귐을 지속하려는 김정희의 집념은 거의 신앙과도 같았다. 한 번 맺은 인연을 계속 이어 가고자 하는 집요함을 보여 주었다. 이런 열정은 대단했다. 2004년 연구자 김규선이 소개한 「옹방강이 추사에게 보낸 두 건의 간찰」을 보면 김정희의 끝없는 질문이 보인다. 옹방강은 김정희에게 보내는 1815년 10월 14일 자 답장 「김추사에게 답함 1」에서 다음처럼 썼다.

형처럼 배우기를 좋아하고 깊이 생각하며 또 여유와 힘이 있고 젊은 나이와 민첩한 재주를 가진 이는 족히 이를 이룰 수 있어서 큰 완성을 기대할 수 있을 것입니다. 저의 학설이 쌓여 한 책을 만들긴 했으나 부고副 稿로 베껴 놓은 것이 한 책뿐입니다. 원고는 여기저기 고친 것이 너무 많아 반드시 한 책을 더 등사해야만이 보내드릴 수 있을 것입니다.

여러 가지 질문을 하고 또 저술을 요청한 것인데, 아직 보낼 상태가 아니라는 말이다. 이어 1816년 1월 25일 자 답장 「김추사에게 답함 2」의 두 가지문장을 인용하면 다음과 같다.

실처럼 이어진 많은 말씀이 글을 받아 보고 감사하고 기대되었으며, 삼가 우리 형이 외람되게 목마른 듯한 마음을 보여 주시어 심히 부끄럽습니다. ⁹⁶

"목마른 듯한 마음을" 보여 줄 정도로 간절하고 또 "실처럼 이어진 많은

말씀"을 열거하여 질문하는 김정희의 모습이 보이는 듯하다. 그런데 옹방강의 다음 문장이 뭔가 곤란한 듯 어색해 보인다.

전하신 말씀에서 제가 지은 여러 조항을 보고자 하셨는데 감히 인색하고 숨기려 한 것은 아닙니다.⁹⁷

무언가를 요청했는데 보내 주지 않음에 거듭 요청한 데 대한 답변이다. 옹 방강을 향한 집요한 김정희의 탐구욕을 드러내는 것이다.

김정희가 북경에 얼마나 집착하고 있었는가는 1936년 후지츠카 치카시의 『추사 김정희 연구: 청조문화 동전의 연구』 "에서 가장 방대하게 기술해 두었고 이 연구를 잇는 성과로는 2010년 김현권의 박사 학위 논문 「김정희파의 한중회화교류와 19세기 조선의 화단」" 그리고 2019년 정혜린의 『추사 김정희와 한중일 학술 교류』 100가 있다.

후지츠카 치카시에 따르면 김정희는 1810년 3월 17일 귀국한 뒤 옹방강, 옹수곤 부자와 완원은 물론, 오승량, 주학년, 조강, 주달周達, 진용광陳用光, 섭지선葉志詵. 1779~1862, 이장욱李璋煜. 1791~?, 등전밀鄧傳密. 1795~1870, 유희해劉喜海. 1793~1852, 완상생阮常生과 완복阮福 형제, 왕희손王喜孫. 1786~1848², 장심張深, 주위필朱爲弼. 1770~1840, 오자吳亷, 서유임徐有壬. 1800~1860과 서신과 물품 왕래를 지속했다. 101

특히 옹방강과의 교유가 매우 돋보이는데, 몇 가지만 살펴보면 다음과 같다. 한양에 있던 김정희는 북경의 옹방강이 1811년 8월 16일 자로 79세 생일을 맞이하자 '수자향'壽字香을 불사르며 축수祝壽를 기원했다. 또 한 해가 지나옹방강의 80세 생일이 다가오자 미리『무량수경』無量壽經 1축 및『남극수성』南極壽星 1축을 써서 예물로 준비했다. 이 예물을 10월 말 한양에서 출발해 북경으로 향하는 동지사 편에 보냈고 이를 받은 옹방강은 〈시암〉詩盦 편액과 행서대련 〈여송백지유심 이충신이위보〉如松稻之有心而忠信以爲寶를 답례로 보냈다.

또 옹방강은 자하 신위의 청에 응하여 『동파 담계 소조시책』東坡 覃溪 小照詩

冊을 만들어 보내 주었다. 송나라 시인 소동파와 옹방강의 초상을 담은 시첩이었다. 그리고 다시 12월에는 주학년으로 하여금 김정희 생일과 같은 달에 태어난 송나라 구양수歐陽修, 1007~1072, 황정견黃庭堅, 1045~1105의 초상과 옹방강 자신의 초상을 그리도록 해서 이를 선물로 보내 주었다.

물론 주학년은 그 이전인 1810년 6월 3일 김정희의 25세 생일에 맞춰 생일 선물로 소동파의 모습을 그린 〈동파 입극도〉東坡 笠展圖를 보내 준 바 있었다. 북경에서 만났을 때 주학년은 김정희의 생일날이면 술을 뿌려 축하하기로 약속했고, 이후 주학년이 별세할 때까지 그 인연이 끊이질 않았다고 한다.¹⁰²

이것 말고도 사귐의 자취는 많다. 그런데 그 관계는 쌍방 교유가 아니라 일방의 추앙이라고 표현하는 것이 사실에 합당하다. 후지츠카 치카시는 김정 희가 중국에서 귀국한 뒤 다음과 같이 했다고 썼다.

완당은 귀국한 뒤에도 늘 북경에서 맺은 교류를 그리워하며 절절히 사모의 정을 잊지 못했다. 그중에서도 옹방강과 완원 두 경사經師에 대한 경모의 정은 특히 쉽게 잊을 수 없었다. 따라서 어느 때에는 시문으로 또 어느 때에는 서찰로 옹방강과 완원 선생과 맺은 깊은 학연의 정을 전했다.¹⁰³

그랬기에 옹방강의 아호인 담계單溪를 따라 보담재寶單齋라는 아호를 지을 수 있었다는 것이다. 나아가 서찰만으로는 부족했는지 옹방강에게 갖은 물품 을 보냈다고 했다.

김정희는 매년 옹방강에게 서적, 옛 비석 탁본, 기물, 인삼 등 많은 물품을 보냈다. (…) 그 밖에 조선의 옛 명화나 옛 탁본을 선사한 것으로 꼽자면 일일이 거론할 수 없을 정도로 많았다. 또 옹방강이 이들에 대해시를 읊은 것만 해도 한둘이 아니다.¹⁰⁴

이 물품 가운데 일본에서 새긴 진시황秦始皇, 기원전 259~기원전 210 때의〈역산비〉峄山碑 모각본이라든지 일본에서 제작한 청동 거울인 동경銅鏡도 포함되어 있었는데, 후지츠카 치카시는〈역산비〉를 받은 옹방강이 이를 고증하는 글을 남겼다는 사실을 예로 들어 "일본, 청나라, 조선에 걸친 문화 교류의 흐름을 보여 주는 한 가지 좋은 사례"105라고 의미를 부여했다.

후지츠카 치카시는 이것을 '문화 교류'라고 했는데, 교류란 쌍방향이어야 하지만 이것은 일방향이었다. 그러므로 '교류'가 아니라 '추앙'이었다. 후지 츠카 치카시는 그 '추앙'을 거듭 서술했다. 김정희가 자신의 방 한 칸에 옹방강책을 넣어 두고 그 편액을 〈보담〉實單이라고 새겨 걸어 놓은 뒤 이런 이야기를 옹방강에게 전하니 옹방강은 시를 지어 보내 화답했다는 것이다. 여기서 멈추지 않는다. 김정희가 소동파 생일을 읊은 옹방강의 시편을 모아 책자로 꾸미고서 앞에는 〈소동파상〉을, 뒤에는 〈옹방강상〉을 그려 넣은 다음, 이를 옹방강에게 보내니 시를 지어 보내 기쁨을 드러내 주었다고 했다.106

서법의 원천, 완원

후지츠카 치카시는 1936년 『추사 김정희 연구: 청조문화 동전의 연구』에서 김 정희가 북경에 갔을 적에 완원을 찾아가자 김정희를 맞이하여 다음처럼 훈도 했다고 썼다.

바로 이러한 완원이 지금 김정희를 마주 보고 앉아서 학문에 힘쓰는 방법과 경학을 연구하는 방침을 차근차근 설명해 주고 실사구시實事求是와 평실정상平實精詳을 근본으로 삼아야 한다는 뜻을 간절히 지도했다. 이 가르침은 단지 경전 해석의 의미뿐 아니라 남북서파론南北書派論, 북비남 첩론北碑南帖論과 같이 완원이 자랑하는 지론까지 이어졌고 이 모두에 대해 김정희는 귀를 기울여 경청했다.107

후지츠카 치카시는 이처럼 실감 나도록 생생한 장면 묘사를 하면서도 출

전을 밝히지 않았다. 하지만 이런 장면이 없더라도 김정희가 완원을 배웠다거나 또는 완원을 존경하고 따랐다는 점을 부인할 수 없음에도 후지츠카 치카시는 왜 그렇게 장황하게 묘사했던 것일까.

김정희가 가장 많이 사용한 완당阮堂이란 호는 완원의 성인 '완'에서 따온 것이다. 나아가 김정희는 옹방강의 호인 담계의 '담'자와 완원의 당호인 '연경실'單經室의 '연'자를 합해서 '담연재'單擘齋라는 당호를 지어 사용하기도 했다. 김정희가 완원을 존중했음을 보여 주는 또 하나의 사실이 있다. 북경에서 처음 완원을 만났을 때 귀중한 서책을 보여 주던 완원이 내준 승설차勝雪※를 잊지 못해 그 차 이름까지 따서 승설학인勝雪學人이라는 호까지 지을 정도였다는 것이다.¹⁰⁸ 물론 이 사실에 대해서도 출전을 밝혀 두지 않았다.

완원은 건륭乾隆, 가경嘉慶 두 황제 시대에 전성기를 맞이한 고증학의 대표학자였다. 김정희는 그 같은 완원의 「남북서파론」南北書派論을 필사하며 학습했는데, 버리지 않고 보관해 두었으므로 김정희 사후 추사 김정희 문집을 편찬한후학들은 저 완원의 글을 김정희의 글인 양「서파변」書派辨이란 제목을 붙인 뒤필자의 이름을 밝히지 않은 채 수록했다.¹⁰⁹ 게다가 이 「남북서파론」을 또다시『국역 완당전집』의 「잡지」 편에도 되풀이해서 실었다.¹¹⁰ 물론 여기서도 완원의 글이라는 표기를 하지 않았다. 따라서 오랜 세월 내내 이 글은 김정희의 글로알려졌다. 이처럼 김정희는 완원의 서법론을 학습하면서 북비北碑 우위론을 선택했다. 한학漢學 우위론을 궁극에 둔 것이다.

북비 우위론 및 한학 우위론은 비석이나 쇠에 새긴 문자를 중시하는 것인 데 이것은 종이에 쓴 문자보다 변조 또는 위조 가능성이 적다는 사실에 기초를 두는 견해다. 물론 김정희가 쇠와 돌에 새긴 서법을 중시하는 비학파碑學派와 종이에 써서 책으로 엮은 서법을 중시하는 첩학파帖學派를 절충하고 혼융하여 새로운 서법의 세계를 창작 분야에서 실현해 나갔지만 김정희 서법의 원천은 완원의 서법 이론이었다.

서예와 서법이란 낱말

뒷날 김정희의 이름이 높아지자 그의 글씨가 어느덧 시장에서 매매되기 시작했다. 이에 김정희는 「모 씨가 시중에서 졸서가 굴러다니는 것을 발견하고 구입하여 수장했다는 말을 듣고 보니」聞某從市中得 拙書 流落者 購藏之문 모종시중 득졸서 류락자 구장지라는 제목으로 장문의 시를 지었다.

그러나 내 글씨는 잘 못 쓰지만 서도書道에 나아가선 들은 바 있네 근원을 거슬러서 『삼창』三音을 알고 진본珍本의 여러 비문을 배워야 한다네¹¹¹

여기서 쓴 '서도'書道란 낱말은 '글을 쓰는 길'이란 의미다. 물론, 글씨를 쓴다는 것은 진리를 구하는 길이라는 의미로 해석하여 개념어로 이해할 수 있 지만 여기서는 그렇게 심오한 뜻보다 글씨를 잘 쓰기 위해 걸어야 할 길로 이 해하는 것이 훨씬 자연스럽다. 그 길에서 배워야 할 범본은 『삼창』三章이라고 했다. 『삼창』이란 한자를 창시한 전설 속 인물인 창힐倉顯. 기원전 4666~기원전 4596의 글씨를 편집한 책이다. 이것부터 배워야 하며 가짜가 아닌 참된 진본을 구해 보아야 한다는 주장을 펼치면서 '서도'라고 한 것이다. 하지만 1933년 위 당 정인보는 「완당선생집서」에서 '서예'書藝란 낱말을 사용했다."²²

20세기 중엽 분단 이후 대한민국에서는 서예란 낱말을 많이 쓰고 서도書 道나 서법書法이란 용어는 잘 쓰지 않는다. 김정희가 제주 유배 시절의 편지 「오 진사에게 주다」³³에서 서법이란 낱말을 썼듯이, 여기서는 서법의 시대였던 조 선 시대에 가장 흔히 사용한 낱말인 서법을 주로 쓰고자 한다.

옹방강을 둘러싼 후일담

존숭해 마지않았던 완원이 편찬한 『황청경해』皇淸經解가 1829년 완각完刻이 되었다는 소식을 듣고 완원의 큰아들인 완상생에게 완원의 저술을 예찬하면서

여러 가지 내용을 묻고 또 자신이 완원과 옹방강을 동시에 추앙하는 뜻으로 지은 '담연재'라는 편액 휘호를 써 달라는 편지를 보냈다. 완상생은 『황청경해』를 구해서 유희해로 하여금 김정희에게 전하도록 했는데 유희해는 1831년 11월 당시 북경에 온 역관 우선 이상적을 통해 발송해 주었다." 180종 1,400권의 방대한 책은 늦어도 1831년 12월 그해가 끝날 무렵 김정희의 손에 들어갔다. 우선 이상적이 1831년 7월 22일 북경으로 출발했다가 12월 11일 한양에 도착했기 때문에" 그만큼 빠르게 받을 수 있었던 것이다.

기쁨을 머금고 살펴보던 김정희는 놀라움을 금할 길이 없었다. 『황청경해』의 규모와 내용에 관해서도 물론 감탄했지만, 가장 먼저 찾았을 옹방강의 경설이 포함되지 않았다는 사실에 더욱 놀랐다. 결국 완원과 옹방강 두 사람의 학술 경향이 다르다는 사실을 발견한 김정희의 당혹감은 굉장했을 것이다. 그 것도 모르고 완원과 옹방강을 융합한 낱말인 '담연재'란 편액을 부탁하지 않았던가.

실제로 청나라 시대 고증학의 흐름 속에 있는 두 사람이지만 완원 문하에서는 옹방강을 '금석학의 제1인자일 뿐 경학經學에 장점을 지닌 학자가 아니다'라고 평가하고 있었다. 이미 옹방강이 완원을 비판하는 일이 있었는데, 이로 말미암아 서로 논박하는 사건도 발생했으며 결국 "옹방강과 완원 두 진영 사이에는 좋지 않은 감정의 골이 깊이" 편 상태였다. 후지츠카 치카시는 이 같은 상황을 접한 김정희가 아마도 "말할 수 없는 유감을 느꼈을 것이다"라고 추론했는데, 그 증거로 자신이 수집한 김정희의 글 원본 내용이라며 다음처럼 소개했다.

담계 사師의 저술 『십삼경부기』十三經付記는 모두 74권이며 심지어 병이 깊은 때에도 신령함과 총명함이 감소되지 않았다. 오히려 노력하기를 그치지 않아 정이와 주자를 존중하여 따르고 마융과 정현을 널리 종합하였으니 이것이 웅방강 학문의 대강이다."

옹방강의 학문이 이러하므로 완원이 『황청경해』에서 옹방강을 배제해서는 안 된다고, 김정희는 반론을 펼친 것이다. 물론 이 글은 두 진영 간의 갈등에 대한 직접적인 반박으로 쓴 것이 아니라 평소 김정희가 옹방강의 경학에 대해얼마나 높게 여기고 있었는지를 드러내는 것일 뿐이었다. 게다가 이 글은 추사 김정희 문집에 실리지도 않았다.

옹방강과의 거리

그러던 어느 날 옹방강을 따르던 김정희가 흔들렸다. 옹방강을 절대적으로 여기던 견해가 조금씩 흐려진 것이다. 세월이 흐름에 따라 옹방강을 대상화하기시작했다. 김정희가 청나라 이장욱이란 사람에게 보내는 편지 「이장욱에게」¹¹⁸에서 자신은 옹방강을 곧이곧대로 따른다는 이른바 '곡순영종'曲循影從하지도 않고 오히려 자못 다르기도 하고 같기도 한 '이동'異同이 있다고 고백했다.

옹방강을 향한 절대 신뢰가 흔들리기 시작한 때는 완원이 편찬한 『황청경해』를 받아 든 순간부터가 아닌가 한다. 당시 옹방강에 대한 평가가 어떠했는지 알수 없으나 실제로 오늘날 중국에서 간행한 『중국사상사』나 『청대철학』과 같은 철학 사상사에는 완원을 "당시 학계 리더인 완원"119 또는 "전후 100년에 걸친 건륭, 가경 황제 시대의 고증학 조류에서 정면에 나서서 이론 지도를 한사람으로 전기에는 대진戴震, 1724~1777, 후기에는 완원을 손꼽았다"120라고 기술하고 있지만 옹방강의 이름은 그에 미치지 못한다.

김정희가 옹방강을 '그대로 따르지 않는다'라고 천명했다는 사실을 알고 있었는지 모르고 있었는지, 후지츠카 치카시는 1936년 자신의 저서 마지막에 서 김정희의 학문을 다음처럼 총괄했다.

옹방강, 완원 두 경사經師는 실로 김정희의 지기이자 은사였다. 김정희역시 두 경사의 가르침과 학문을 받들어 대성하면서 조선에 '실사구시'라는 새로운 학문을 수립하였다.¹²¹

후지츠카 치카시는 김정희가 1816년에 저술한 「실사구시설」實事求是說 전문을 인용하면서 "완원의 영향이 컸다"라고 한 다음, 이 글은 "완원의 「의 유림전 서」擬儒林傳序에 근거하였다"¹²²라고 밝혔다. 그러나 그토록 김정희가 옹방강, 완원 두 경사를 평생 오로지 추종했는지는 성찰해야 할 부분이다.

김정희가 쓴 글 하나를 살펴보자. 1822년 김정희는 간송미술관 소장 〈직 성유궐하 수구만천동〉直聲留闕下 秀句滿天東에서 작품 가장자리에 작은 글씨로 쓴 협서夾書에 옹방강을 항해 '일찍부터 경모懷慕하던 뜻'을 전한다면서 끝에 자신 을 다음과 같이 표현하였다.

해동추사 김정희 구초海東秋史 金正喜 具草123

이런 표현은 극진해 보이지 않는다. 자하 신위에게 올리는 시편의 표현에 빗대 보면 평이하다. 김정희는 자하 신위에게 올리는 문장에서 '추사' 같은 아 호를 사용하지 않고 자신을 한껏 낮춰 '시생'侍生 다시 말해 '모시는 사람'이라 고 표현했음을 비교해 보면 더욱 그러하다.

옹방강과 완원은 누구인가

1966년 서법가 원곡 김기승原谷 金基昇, 1909~2000은 『한국서예사』에서 옹방강과 완원의 서법을 다음과 같이 압축하여 정리했다.

옹방강. 자는 정삼正三으로 호는 담계單溪니 만년에는 호를 소재蘇齋라고 하였다. 순천順天 대흥인大興人으로 건륭 임신壬申에 진사하여 관이 내각학사內閣學士에 이르렀다. 서는 영흥永興을 배웠으며 고증 금석에 능달하였다.(『소대척독소전』昭代尺牘小傳) 서법이 처음에는 안평원額平原: 顔眞卿안진경, 709~785을 배웠고 후에 구양순歐陽詢, 557~641 솔경率更을 모방하였으며 예練는 '사신한칙제비'史晨韓勅諸碑를 법法하여 평생『쌍구모칙구첩』雙鉤摹勅舊帖 수십책이 있고 북방비판北方碑版을 서書한 것이 최종이었다.(『호해시전』 湖海詩傳)

거처는 경사전문외京師前門外 보안사保安寺와 도서문적삽가림간圖書 文籍挿架琳珢으로 그 당堂에 등림하면 만화곡중萬花谷中에 입래한 것 과 같아서 사람으로 하여금 심요목현心搖目眩하여 담론할 여극餘隙 이 없다 하였다.(『이원서활』履團書活)¹²⁴

완원. 자는 백원伯元, 호는 운대雲臺라 하고 또 만년에는 이성노인怡性老人이라고도 하였다. 강소의징인江蘇儀徵人으로 건륭 기유리酉에 진사하여 관官이 체인각鹽仁閣 태학사太學士에 이르렀고 시諡는 문달文達이라 하였다. 서법은 당인唐人과 수대隋代의 필치가 많아 북위북제北魏北齊에 좇아서 모출模出되었으나 위제의 비각碑刻을 보며 가히구양순, 저수량의 수법에서 종래從來함을 알수 있다. 송인宋人의 각첩刻帖이 세상에 성행하매 북조의 서법이 있음을 참작參酌하겠으며즉 안노공頻魯公:顏眞聊안진경의 필법은 역시 구, 저로부터 유래遺來하여 남조 2왕의 파가 부재하다. 쟁좌위爭坐位는 용금鎔金이 야拾를 출 出하여 마치 지상에 유주流走함과 같으므로 원기가 혼연하고 품자品簽가 미려媚麗하여 그 풍격이 매우 고상한바, 북위의 장맹용비張猛龍碑 후後 행서行書 수행數行이 있는 것을 보면 노공魯公의 서법에서 유래함을 완연히 각득하겠다.(『쟁좌위발』爭坐位跋)125

불가와의 인연, 초의

김정희의 인맥은 모두 자하 문하와 통해 있다. 자하 문하는 불가와 폭넓은 인연을 맺고 있는데, 김정희 또한 1815년 초의 의순 스님과 인연을 맺었다. 김정희와 초의 사이는 초의 선사가 「완당김공 제문」에 다음과 같이 쓴 적이 있다.

42년 동안 금란교계金蘭交契가 변치 않았다. 126

어느 인연이라고 대수롭지 않은 것이 있을까마는 초의 스님과의 교유는 아주 특별한 바가 있다. 첫째는 불가佛家의 선리禪理와 경의經義를 둘러싼 초의 선사 및 백과 궁선白坡 亙璇. 1767~1852 스님과의 논쟁¹²⁷이고, 둘째는 다선茶仙이라 불린 초의 선사와 김정희 사이에 얽힌 다도茶道의 세계가 그것이다. 이들의첫 만남을 초의 선사는 「해붕대사 화상찬」海鵬大師 畫像讚에서 다음처럼 썼다.

옛날 을해년乙亥年, 1815년에 나는 해붕 노화상을 모시고 수락산 학림암에서 겨울을 지냈는데, 어느 날 완당이 눈길을 헤치고 찾아와 해붕 노사와 '텅 빈 공空과 깨우칠 각륯이 어디서 생기는가'를 논하였다. 하루를 묵고 돌아갈 적에 해붕 스님께서 두루마리 행축行軸에 게偈를 써서 주었다.¹²⁸

학림암鶴林庵이 있는 수락산水落山은 경기도 의정부와 남양주 그리고 서울 노원구 상계동을 아우르며 드넓게 자리하고 있다. 화강암 절벽에서 물이 굴러 떨어진다 해서 수락산이란 멋진 이름을 얻었고, 삼각산三角山, 도봉산道峰山, 관악산冠岳山과 함께 도성 근교 4대 명산의 하나가 되어 많은 사람의 사랑을 받아온 산이다. 수양대군이 어린 조카 단종을 내쫓고 왕이 되자 매월당 김시습梅月堂 金時習.1435~1493이 이곳으로 숨어들어 은거했다. 김시습이라는 생육신의 한사람을 품은 산이자 위대한 시인이 살던 산이라 해서 수락산은 그 뒤로 더욱 큰 이름을 떨쳤다.

김정희가 만나러 온 해붕대사海鵬大師, ?~1826는 전남 순천 출신으로, 선禪과 교敎 양쪽에 뛰어난 스님이며 처능處能, 1617~1680 스님, 수연秀演, 1651~1719 스님과 더불어 조선 후기 승려 3대 문장의 한 사람이었다. 특히 해붕은 초의와 더불어 노질盧質, 이학전李學傳, 김각金珏, 심두영沈斗永, 이삼만李三萬과 함께 '호남칠고붕'湖南七高朋으로 그 이름을 떨치고 있었다.

김정희는 저명한 해붕 스님을 만나러 수락산 학림암에 들렀다가 여기서 초의 스님과 마주쳤다. 오랜 인연이 시작되는 순간이었다. 두 사람이 만나 인사를 주고받으며 따져 보니 신기하게도 동갑내기 서른 살이었다. 2014년 박동춘은 『추사와 초의』에서 초의 스님이 쓴 1815년 10월 27일 자 편지 「삼가 김정희 선생께 올립니다」에 관해 이 편지는 김정희의 여러 벗이 함께 보라고 써 보낸 공람供覽 편지라고 소개한 바가 있다. 화봉책박물관에서 소장하고 있는 이편지의 첫머리에는 자신의 지나온 나날을 고백하는 초의의 회고가 담겨 있다.

초의 사문沙門 의순은 삼가 재배하고 소봉래小蓬萊: 김정희 선생께 글을 올립니다. 저는 성품이 본래 어리석고 아둔하여 젊어서는 배우지 못해 하나는 연이은 구설과 갈등으로 곤란을 겪었고 또 하나는 지식이 천박한 세속의 친구들로 인해 잘못되기도 했습니다.¹²⁹

동갑내기임에도 이토록 깍듯하게 조아리는 까닭은 당시 신분 계급이 엄연한 시대의 당연한 태도였기 때문이다. 김정희는 지배 계급의 사족이고 초의는 천민 계급의 승려였다. 이어서 초의는 자신이 잠시 서책을 멀리했다고 고백하고서 김정희가 소개해 준 김정희의 벗들에 대해 다음처럼 묘사했다.

시야가 넓고 훌륭한 분들이 이 비천한 사람을 욕되다 여기지 않고 함께 어울릴 줄을 어찌 생각이나 했겠습니까. 이로써 넓은 아량이 보통을 훨 씬 뛰어넘는다는 것을 알았으니 고마움과 부끄러움을 비길 데가 없습 니다.¹³⁰ 이어서 초의는 그 세 사람이 자신에게 해 준 일들을 기록했다.

하물며 정벽真理 선생께서는 화권講卷을 주시고 형암逈靠 선생께서는 비를 무릅쓰고 찾아 주셨으며 소유小義 선생께서는 맑은 가르침을 내려 주시니 모두 천한 제가 감당할 바가 아니었습니다.¹¹¹

여기서 정벽은 자하 문하에 출입했던 문인 유최관이고 형암은 화가 김훈 金燻이며, 소유는 박제가의 셋째 아들 박장암林長麓이다. 그런데 이들 세 사람이 모두 학림암에 와서 초의를 만난 것이 아니다. 계속 이어지는 초의의 말은 다 음과 같다.

돌아와 곰곰이 생각해 보니 그림자와 영혼에 부끄러울 뿐이었습니다. 첫눈이 땅을 덮어 문득 다시 겨울이 되었는데 여러 선생께서는 잘 지내시는지 모르겠습니다. 저는 그사이 수종사에 갔다가 잠자리와 음식이 마땅치 않아 다시 수락산 절을 찾았습니다. 머물 곳을 이리저리 헤매고 있으니 참으로 부평초 같습니다. 새는 주머니가 누를 끼치는 것이 부끄럽습니다. 너무도 그리워 이렇게 소식을 올립니다. 서쪽으로 도성을 바라보니 글을 쓰며 슬프기만 합니다.

을해년Z亥年, 1815년 10월 27일 사문 의순 올립니다.

이 암자에서 도성까지는 겨우 일사—숨: 30리의 거리입니다. 여러 선생께서 함께 모여 즐기는 모습이 소꿉장난하면서 땅에 그려 놓은 떡을 먹지 못하는 것과 다르지 않습니다. 선생께서는 남은 향기를 아낌없이 보내 주십시오. 학림암에서 편지를 올립니다.¹³²

그러니까 김정희는 이 동갑내기 스님을 도성 안으로 데리고 가서 세 사람을 소개해 준 것이다. 그렇게 한양에서 저들 세 사람과 어울린 다음 수락산으로 복귀했다가, 경기도 남양주에 있는 수종사水鐘寺에 갔다가 다시 수락산으로

되돌아와 보니 겨우 30리밖에 되지 않는 저곳이 그리도 그리워 한양에 있는 김 정희에게 10월 27일 자로 편지를 써 보낸 것이다.

그만큼 보고 싶었다면 그냥 한양으로 들어갔어야 하건만 초의는 스님인 까닭에 관청이나 사족의 부름 없이 한양 도성으로 들어갈 수 없었다. 승려의 도성 출입을 엄금한 제도 탓이었다. 따라서 초의는 한양에 올 때면 성 밖에 머물면서 편지를 보내야 했다. 그 사실을 소치 허련이 자서전 『소치실록』小癡實錄에 다음처럼 기록해 두었다.

초의 선사는 본래 성내에는 들어가지 않았지요. 선사는 청량사淸凉寺: 청량리에 머무르면서 월성궁月城宮: 김정희 집의 추사 공과 편지를 주고받고 했을 뿐이었습니다.¹³³

두 사람의 만남에 대하여 1976년 최완수는 「김추사 평전」에서 "김정희가 초의 선사를 한 번 본 뒤 마음을 터놓고 사귀었다"라고 했고¹³⁴ 또 유홍준은 2002년 『완당평전』에서 두 사람의 만남이 유산 정학연의 소개로 이루어졌다는 이야기도 기록해 두었다.¹³⁵ 그리고 2014년 박동춘은 『추사와 초의』에서 이들의 만남을 개괄해 두었다.¹³⁶

두 사람의 인연은 생애를 다할 때까지 변치 않았다. 신분 계급의 차이를 훌쩍 뛰어넘은 교유였는데, 이들의 교유는 김정희가 죽고 초의가 제문祭文에서 표현한 그대로 '금란교계'全蘭交契였다. '금란교계'란 두 사람의 만남이 쇳덩어 리와 난초 같다는 뜻으로, 『주역』周易「계사상전」繫辭上傳 편에 나오는 말이다.

군자가 걸어야 할 군자지도君子之道는 나아가 벼슬하고, 물러나 집에 있는 '혹출혹처' 惑出惑處이며 침묵을 지키지만 크게 말한다는 '혹묵혹어' 惑 默惑語이고.

두 사람이 마음을 하나로 하는 '이인동심'二人同心이면 그 날카로움이 쇠라도 끊어 버릴 '기이단금'其利斷金이며, 마음을 하나로 하여 말하는 '동심지언'同心之言이면 그 향기가 난초와 같은 '기취여란'其臭如蘭이다.137

쇳덩이처럼 변함없고 난초 향기처럼 아름답게 사귄다는 뜻의 '금란교계', 두 사람 사이가 꼭 그러했다. 그 모습을 보여 주는 것이 바로 편지다. 『국역 완당전집』에 실린 38통의 편지를 기본 삼고 또 국립중앙박물관 소장 『나가묵연』 那迦墨緣, 『영해타운』瀛海朶雲 그리고 개인 소장 『주상운타』注箱雲朶, 『벽해타운』碧海朶雲에 실린 편지 가운데 『국역 완당전집』과 중복되지 않은 것 30통을 더하면 모두 68통이다. 그 분량도 분량이지만 무엇보다도 68통이 어느 한때 보낸 편지가 아니라 두 사람이 교유하던 40억 년 동안 꾸준히 이어진 것이니 변함없음을 그대로 실증한다. 이 많은 편지를 한자리에 엮은 책이 바로 박동춘의 『추사와 초의』다.¹³⁸

『국역 완당전집』에 실린 「초의에게 주다 첫 번째」와 「초의에게 주다 두 번째」는 언제적 편지인지 모호하지만, 해붕대사의 안부를 묻는 내용으로 미루어해붕대사가 별세한 해인 1826년 이전의 편지임을 알 수 있다. 그렇게 따져 보면 첫 번째 편지는 1815년 첫 만남 직후인 듯하고 두 번째 편지는 한두 해가 훨씬지난 때에 쓴 느낌이다.

첫 번째 편지에는 초의가 불법을 수호하는 '범천상'
梵天像이 새겨진 「범함」
梵臧을 보내 주었고, 김정희는 이에 대한 답례로 마흔두 알 염주인 '주관'
珠串을
보내 주었는데 알 두 개가 깨진 것이었다. " 두 번째 편지에는 초의가 찾아왔으
나 만나지 못했다는 내용과 더불어 초의가 주고 간 「선함」禪臧을 받았다는 것
그리고 큰 예자
隸字로〈무아무인〉無我無人,〈운백복〉運百福 두 폭을 써 보낸다는
이야기와 열 꼭지의 '판향'
瓣香도 보낸다고 덧붙였다. 특히〈무아무인〉은 해붕
대사에게 전하라 했는데 그 뜻이 재미있다.

해붕 노사도 무양한지요. 밥을 먹을 적마다 잊히지 않는데 그 늙은이는 반드시 나를 잊은 지가 오래일 거요. 〈무아무인〉이란 네 글자를 큰 예자 로 써서 보내니 행여 나를 위해 전달해 주면 어떻겠소. 이미 없을진대 잊음 역시 붙을 데 없을 게 아니오. 이 때문에 무망無忘이 아니겠소. 이 뜻으로서 고증叩證하여 노사에게 전하여 한번 웃게 하는 것도 무방하지 않은가요.¹⁴⁰

그처럼 누군가에게 자신의 작품을 줄 적에 뜻까지 새겨 주었던 것인데 초의에게 주는 〈운백복〉에 대해서도 "스스로 운전하고 또 남을 운전하는 것을 간절히 비는 바"라는 뜻임을 밝혀 주었다. 1828년 5월 단옷날 쓴 편지 「초의에게 주다 네 번째」에는 다음 같은 내용이 실려 있다.

지난날 청탁한 현판 글씨〈칠불〉七佛은 아직도 어찌해야 할지 정하지 못했으며〈조사상본〉祖師像本은 이제 겨우 옮겨 그리는 이모移摹를 하기로하니 모摹를 완성하는 대로 보내겠사외다.¹⁴¹

여기에 더하여 김정희는 부채 두 자루를 보내면서 만약 초의 스님이 직접 와서 가져간다면 "또 다른 건의 좋은 일이 있을 것"이라고 유혹했다. 그만큼 만 남을 간절히 원했다. 4

학자의 길

학예주의의 꽃, 금석 고증학

31세가 되던 1816년 7월 김정희가 당대 금석학자인 동리 김경연과 함께 북한 산北漢山 비봉碑峰에 올라 탁본을 떴다. 그러고 보니 함경도 함흥부 북쪽 100여리의 황초령黃草嶺에 세워진 신라 진흥왕 순수비 탁본과 비슷했으므로 북한산비 탁본을 여러 차례 떠서 황초령비 탁본과 비교해 보았다. 김정희와 김경연은 마침내 북한산비를 진흥왕 순수비로 단정했다. 그 연구 과정에 대해서는 김정희가 1817년 직후 집필한 「진흥왕의 두 비석 고찰」이란 장문의 논문에 밝혀두었다.

이 비는 아무도 아는 사람이 없어서 요승妖僧 '무학無學, 1327~1405이 잘 못 찾아 여기에 이르렀다'라는 비석이라고 잘못 불리어 왔다. 그런데 1816년 가을 내가 김경연과 함께 승가사僧伽寺에서 노닐다가 이 비를 보 았다. 비석에는 이끼가 두껍게 끼어 마치 글자가 없는 것 같았는데 손으 로 문지르자 자형이 있는 듯하여 본디 절로 이지러진 흔적만은 아니었다. 또 그때 해가 이끼 낀 비면에 닿았으므로 비추어 보니, 이끼가 글자 획을 따라 들어가 파임획인 '파'波를 끊어 버리고 삐침획인 '별'織을 마

획을 따라 들어가 파임획인 '파'波를 끊어 버리고 삐침획인 '별'繳을 마멸시켰는지라, 어렴풋이 이를 찾아서 시험 삼아 종이를 대고 탁본을 해 내었다. 탁본한 결과로 비석은 황초령비와 서로 흡사하였고, 제1행 진흥의 진眞 자는 약간 마멸되었으나 여러 차례 탁본해서 보니, 진 자임에 의심할 여지가 없었다. 그래서 마침내 이를 진흥왕의 고비古碑로 단정하였다.

진흥왕의 두 비석 고찰

「진흥왕의 두 비석 고찰」은 황초령과 북한산 두 비석의 문자를 해독한 것으로 중국과 조선의 여러 문헌을 동원하여 지명, 인명, 강역疆域, 국명國名, 관명官名은 물론 연대年代를 아주 세심하게 고찰했다. 그 같은 고찰 끝에 북한산 비석에 대해서 "북한산은 신라와 고구려의 경계이니 이 비석은 곧 경계를 정한 것이었다"라고 건립 이유를 밝혔고, 또 글자가 마멸되어 언제 건립된 지 알 수 없었던 것을 "진흥왕 29년(568년)에서 37년(576년) 사이"에 세워졌다고 추론했으며 "황초령비와 북한산비가 동시에 세워진 것"이라는 추정도 했다. 143 끝으로는 이연구가 지닌 의미를 다음처럼 요약했다.

1,200년이 지난 고적古蹟이 일조에 크게 밝혀져서 '무학비'라고 하는 황 당무계한 설이 변파辨破되었다. 금석학이 세상에 도움이 되는 것이 바로 이와 같다.¹⁴⁴

김정희는 자신의 연구가 너무도 대견했는지 '북한산비' 옆면에 다음과 같은 글을 새겼다.

비의 좌측에 새기길 "이는 신라 진흥왕 순수비인데 병자년_{丙子年}, 1816년 7월에 김정희와 김경연이 와서 읽었다" 하고, 또 예자隸字로 새기길 "정축년丁丑年, 1817년 6월 8일에 김정희와 조인영이 와서 남은 글자 68자를 살펴 정했다" 하였다.¹⁴⁵

이 연구를 통해 김정희가 밝힌 것은 무학대사비로 알려진 '북한산비'가 진흥왕 순수비라는 사실, 그에 따라 신라의 강역이 한강 이북까지였다는 사실 이다. 여기서 기억해야 할 내용은 김정희가 비석 측면 새김글에서 밝혀 두었 듯, 동리 김경연과 운석 조인영이 이 연구를 함께한 공동 연구자였다는 점이 다. 『국역 완당전집』에 실린 「조인영에게 드립니다」¹⁴⁶라는 편지를 보면 북한산

3-10 북한산 신라 진흥왕순수비, 사진 크기 9.9×14.9cm, 유리 건판 사진, 일제강점기 촬영, 국립중앙박물관 소장. 신라 시대 진흥왕이 북한산 또는 삼각산 비봉을 다녀 갔다는 뜻을 담은 비석으로 신라가 한강 이북까지 통치하고 있었음을 증명한다. 북한산 또는 삼각산 비봉에 세워진 것을 1972년 8월 경복궁으로 옮겼다가 1986년 8월에 국립중앙박물관으로 다시 옮겼다. 비석의 실제 크기는 높이 154cm, 너비 69cm, 두께 16.7cm다.

3-11 북한산 신라 진흥왕순수비 측면 확대.

3-11 부분 확대 1: 측면 부분 "김정희 김경연"

3-11 부분 확대 2: 측면 부분 "김정희 조인영"

3-12 3-13

- 3-12 북한산 신라 진흥왕순수비 탑본, 134.5×82cm, 종이, 1816년 탁본.
- 3-13 북한산 신라 진흥왕순수비 탑본 측면, 종이, 1816년 탁본. 병자년인 1816년에 새겨 넣은 '김정희', '조인영', '김경연' 세 사람의 이름이 보인다. 또 뒷날 기미년에 '이제현'李濟鉉이란 이름을 새겨 넣었다. 천년 비석에 후세 사람이 이와 같이 이름을 새겨 넣는 대담함을 보였음을 확인할 수 있으며, 이 새김 글씨는 비석 연구를 세 명이 함께했다는 사실 또한 증명한다. 하지만 '이제현'이란 인물은 스스로 밝혀 둔 '용인인'龍仁人이란 사실 외에 누구인지, 왜 이름을 새겼는지 알 수 없다.

3-14 김정희, 「조인영에게 드립니다」편지, 종이, 1817년 6월, 추사박물관 소장. 북한 산 신라 진흥왕순수비 연구가 공동연구임을 보여 준다. 『국역 완당전집 I』에 실려 있는 편지와 같은 내용이다. 첫 문장은 "비바람 몰아치는 가운데 사람을 생각하니 그리운 정을 풀 수가 없습니다. 형묘은 무슨 생각을 하면서 문을 굳게 닫고 혼자 지내십니까"이고, 마지막 문장은 "모르겠습니다마는 어떻게 생각하십니까"이다.

3-14

비와 관련한 것인데 자신의 연구 결과를 자세히 알려 주고서 운석 조인영으로 하여금 그 내용을 확인해 달라고 부탁하고 있다. 조인영 또한 북한산비에 관한 「승가사 방비기」僧伽寺 訪碑記¹⁴⁷라는 글을 썼으므로 같이 연구해 나갔음이 뚜렷 하다.

이 연구로 자신감을 획득한 김정희는 다음 해인 1817년 경주慶州에 가서 김육진金陸珍, ?~800 무렵이 쓴 '무장사 아미타 조상비'整藏寺 阿彌陀 造像碑 하단 파편을 찾아냈다. 여기서도 김정희는 자못 들떠 그 파편의 옆면에 또다시 두 구절의 문장을 새겼다.

일비寺 碑剛에 '내 두어 번 쓰다듬어 보니, 거듭 옹수곤이 하단을 보지 못한 것이 유감스럽구나'라 새기고 또 다른 비측에 '어떻게 하면 옹수 곤을 지하에서 일으켜서 이 금석의 인연을 같이할 것인가. 비석을 찾은 날 정희는 또 써 놓고 탁본을 떠 가지고 간다'라고 각서한 것 (···)¹⁴⁸

여기서 의문은 김정희가 왜 '북한산비'와 '무장사 아미타 조상비'에 자신이 쓴 글을 새겨 넣었는가 하는 것이다. 그 어떤 답도 없지만 굉장한 일임은 틀림없다. 비석에 글자를 새기는 일은, 그것도 1,000년이나 된 유물에 자기 이름을 새기는 일은 후세가 자신을 영구히 기억하도록 하는 행위이기 때문이다. 게다가 김정희는 아직 출사조차 하지 않은 약관 31세의 유생에 불과한 신분이었다. 물론 이때 아버지가 경상도 관찰사로 재직하고 있었지만, 관찰사의 아들이라고 해서 할 수 있는 일은 아니었다. 일개 유생이 벌인 일치고는 대담했다. 이뿐만 아니다. '무장사 아미타 조상비'에는 심지어 아무런 관련도 없는 중국 사람 '옹수곤'이란 이름을 새겼다. 대체 무슨 생각을 한 것인가.

그 마음을 정확히 짐작할 수는 없으나, 자신이 고증한 '북한산비'에 관한 사실을 노래한 시편의 문장을 보면 얼마간 헤아릴 수 있다. 제목이 아주 길다. 「무학無學이란 요승이 잘못 찾았다는 사실을 보여 주고 그대로 산중에 남겨 두 어 고사에 대비하다」示之以 妖僧 枉尋之 邪說 仍留 山中 以備 故事시지이 요승 왕심지 사설

- 3·15 김육진, 무장사 아미타 조상비, 각 19×24cm, 종이, 1817년 4월 29일 김정희 탁본, 추사박물관 소장. 신라 소성왕비曜聖王妃인 계화부인桂花夫人이 남편의 명복을 빌며 아미타상을 제작해 무장사에 봉안했다는 내용이다. 이미 1760년 홍양호가 비석의 일부를 발견했으므로 김정희의 연구는 그 후속 작업이며 금석 고증학의 연속성이 보인다.
- 3-16 김정희, 무장사 아미타 조상비 기문 1, 19×24cm, 종이, 1817년 4월 29일 김정희 탁본, 추사박물관 소장. 김정희가 비석의 빈 면에 발굴 및 연구 과정을 새긴 것으 로 중국인 옹방강의 견해를 닦았다
- 3·17 김정희, 무장사 아미타 조상비 기문 2, 19×24cm, 종이, 1817년 4월 29일 김정희 탁본, 추사박물관 소장. 김정희는 중국인 옹수곤에게 보여 주지 못한 아쉬움을 비 석의 빈 면에 새겨 넣었다.

잉유 산중 이비 고사인데 다음과 같다.

무학 스님은 도읍을 정할 때 참여치 않았는데 거북 껍질 점치니 만세의 터전이 또렷하다 승가봉 마루턱의 한 조각 돌을 보라 진흥왕 옛 자취를 공연스레 의심하네¹⁴⁹

먼 훗날에도 속설처럼 무학대사가 도읍을 정할 때 기념한 비석이 아니라 자신이 고증해 낸 진흥왕 순수비라는 사실이 잊히지 않기를 바랐다. 그렇다고 해도 옹수곤을 포함시킨 것은 여전히 의문이다.

김정희의 학문

김정희의 금석학을 대상으로 삼는 후대의 연구는 1966년 김기승의 「한국금석학개관」¹⁵⁰에서 일부 언급하고 있고 1972년 최완수의 「김추사의 금석학」에서한 걸음 나아갔다. 최완수는 김정희의 학문 세계를 다음처럼 개괄했다.

그의 학자로서의 위대성은 당시 일반 선비들이 천착하던 성리학의 연구에 있는 것이 아니고 강희·건륭의 성세(1662~1795)에 배양된 고도의 청조 학문을 도입 전파함으로써(소위 북학) 조선 왕조의 후기 학계에 새바람을 일으킨 것이라 해야 할 것이다.¹⁵¹

최완수는 김정희의 금석학이 지닌 특징을 다음 몇 가지로 정리했다.

첫째, 송명이학宋明理學의 공소무근空疏無根한 학문으로부터, 청나라 고증학을 기조로 하는 청나라 금석학의 마지막 단계인 옹방강, 완원의 "오로지 금석학을 위한 금석학으로서의 독립일문"¹⁵²으로부터 영향을 받았다.

둘째, 이학지상주의理學至上主義 퇴조, 성리학에 대한 회의와 비판에 맞물려 등장한 "북학파北學派의 학문적인 일—특징을 드러낸 것"¹⁵³이다.

셋째, 상고당 김광수尚古堂 金光遠, 1699~1770 이래 청조 금석학이 조선에 이식되어 오다가 북학파 이후에 "곧 추사 김정희가 나와서 금석학을 대성大成"¹⁵⁴하게 했다.

넷째, 김정희가 금석학에 바탕을 둔 감식鑑識 능력을 성취하여 "서화에 대한 감식안이 일세를 관절冠絶하여 시류에 추숭推崇되었던 듯"한데, 그 감식안은 주로 옹방강의 영향이다.

다섯째, 서법에서는 완원 금석학의 정수라 할 '남북서파론'南北書派論을 정 전으로 삼았다.¹⁵⁵

이상 다섯 가지를 요약하자면 김정희는 '실사구시 무징불신'實事求是 無徵不信을 학문의 정곡正鵠으로 하는 고증학과 그 고증학의 골수인 금석학을 옹방강, 완원으로부터 배워, 직접 조선의 금석학에 적용했다는 내용이다. 최완수는 "옹 방강과 완원일과는 종래의 경사 보익적經史 補翼的인 종속적 금석학에서 서체연구와 감식 완상을 위주로 하는 서도금석학의 독립일문을 새로이 개설하고 있었다"¹⁵⁶라고 전제하고서 바로 뒤이어 다음처럼 서술했다.

그래서 추사의 금석학 취향도 이들의 영향을 크게 받게 되었는데 그것 은 곧 그의 서예가로의 타고난 천품天品과 아울러 서도를 대성하게 하는 결과를 가져왔다.⁵⁷

최완수는 글에서 김정희가 "서도금석학이 금석학의 일국면에 불과한 것을 자득하고 경사문제經史問題와 상호보익하는 본격적 내용 고증을 시도"¹⁵⁸했다고 말했는데, '서도금석학'에 머무른 인물이 아니라 경학經學과 사학史學을 아우르는 학자였다는 것이다.

김정희의 금석학에 관한 최근 연구는 2014년 박철상의 박사 학위 논문 「조선 시대 금석학 연구」인데 뒤이어 박철상은 '추사 김정희의 금석학'이란 부제를 달아 『나는 옛것이 좋아 때론 깨진 빗돌을 찾아다녔다』¹⁵⁹를 출간했다.

순수 방법론으로서 실사구시설

북한산 비석 연구에 빠진 1816년 늦겨울 김정희는 「실사구시설」實事求是說을 저술했다. 글의 첫머리에 '사실에 의거하여 올바름을 찾는다'라는 뜻을 지닌 '실사구시'를 다음과 같은 것이라고 했다.

학문 최요지도最要之道, 즉 학문하는 데 가장 긴요한 길160

학문을 할 때 '실사' 다시 말해 '사실'에서 구하는 것이야말로 가장 중요한 길이라는 말이다. 이어지는 다음 문장에서 김정희는 한漢나라 유학자들이수행하는 '경전'經傳을 대상으로 하는 '훈고'訓詁와 '주석'注釋 작업을 거론했다. 경전의 내용을 고증하고 해석하는 학문을 말한 것이다. 이어 진晋나라, 송宋나라의 학술에 관해 언급한 뒤 한학漢學의 우월성을 주장했다.

학자들은 훈고를 정밀히 탐구한 한유漢儒들을 높이 여기는데 이는 참으로 옳은 일이다.¹⁶¹

왜냐하면 훈고야말로 곧장 주인이 거처하는 집 안의 당실堂室로 '들어가는 지름길'인 '문경'鬥逕이기 때문이다.

그러므로 학문을 하는 데 있어 반드시 '훈고'를 정밀히 탐구하는 것은 당실에 들어가는 데에 그릇되지 않게 하기 위함이요, 훈고만 하면 일이다 끝난다고 여기는 것은 아니다.¹⁶²

그런데 진나라, 송나라 이후 학자들이 그런 지름길을 버리고 '지극히 묘하고 아득히 멀고 높은' 저 '초묘고원' 超妙高遠만 찾아 허공을 딛고 올라가 끝내 어디에 있는지조차 모른다고 비판하고서 다음처럼 썼다.

대체로 성현의 도는 몸소 실천하는 재우궁행在于躬行과 공론을 숭상하지 않는 불상공론不尚空論 그리고 진실한 것은 의당 강구하는 실자당구實者 黨求요, 헛된 것에 의거하지 않는 허자무거處者無據라야 한다.¹⁶³

이어서 김정희는 학문을 위한 길인 '위학지도'爲學之道는 "한학과 송학을 나눌 필요도 없고 또 서로 대립하는 정현, 왕필王弼, 226~249, 정호程顯, 1032~1085, 정이, 주희의 장단점을 비교할 필요도 없으며 성리학과 양명학의 문파로 나뉜 주희와 육구연陸九淵. 1139~1192, 설선薛瑄, 1389~1464과 왕수인王守仁. 1472~1528의 문호門戶를 다툴 필요가 없다"라고 주장했다. 그리고 다음과 같이 글을 맺었다.

다만 심기를 침착하게 갖는 평심정기平心靜氣와 널리 배우고 독실하게 실천하는 박학독행博學第行을 하면서, 사실에 의거하여 올바름을 찾는 실사구시라는 한마디 말만을 오로지 주장해 나가야 옳을 것이다. 164

김정희의 「실사구시설」은 '학문을 위한 학문'의 방법론이다. 다시 말해 김 정희의 '실사구시'란 경학이나 사학 또는 육예六藝나 명물도수학名物度數學을 포 함한 인간 사회의 이상을 실현하고자 하는 실용 학문으로서 경세론經世論이 아 니다. 김정희는 금석학이나 훈고학과 같은 고증학을 수행하는 순수 방법론으 로 이 실사구시론을 설정했고, 당시 자신이 탐닉하고 있던 금석 고증학에 적용 함으로써 탁월한 성과를 거둔 것이다.

물론 김정희가 1826년에 올린 암행어사 감찰 기록인 「서계」書曆와 「별단」 別單¹⁶⁵을 보면 지방 수령의 업무와 관련하여 숱한 민정民政의 문제점을 파악하는 능력과 그 대안에 해박한 경세 관료였음을 확인할 수 있다. 그러나 김정희가 국가 경영과 민생 정책에 주력하여 실용 경세학 분야에 심혈을 기울이는 방향으로 학문을 연찬해 나간 것은 아니다. 더구나 동시대 경세 관료들이 지은같은 제목의 '실사구시설'과 비교해 보면 그 점이 뚜렷하게 보인다.

실용 경세학으로서 실사구시설

김정희가 훈고학으로서 실사구시설에 탐닉하던 바로 그 시절, 그와는 다른 실용 경세학으로서 실사구시설이 큰 갈래를 이루고 있었다. 19세기 전반기 대학자 연천 홍석주淵泉 洪奭周, 1774~1842가 쓴 「실사구시설」實事求是說은 경세로서실사구시 이론이란 성격을 갖추었을 뿐만 아니라 당대 실사구시 이론을 주장하는 이들에 대한 성찰까지 담고 있었다. 연천 홍석주는 "청나라 고증학자들이송나라 유학의 공언空言을 배척하고 고증考證으로 실實을 징거徵據하는 학문이라고 주장하고 있다"라는 사실을 소개하고서 다음과 같은 의문을 나타냈다.

그러나 나는 주경主敬, 구방심求放心의 공부와 편방偏傍, 음힐音詰의 분변分辨 가운데 과연 어느 것이 실용實用이 되는지 모르겠다.¹⁶⁶

문장에 등장하는 용어들이 난해하지만 지금 쓰지 않는 것이어서 그럴 뿐이다. 단순히 말하자면, 연천 홍석주는 참된 실용이 무엇이냐고 묻고 있다. 이어서 연천 홍석주는 "요즘 독서는 말로는 천지 만물의 이치를 통달하였다고 해도 가게에서 곡식 하나 구분하지 못하고 관리가 되어 행정 실무를 처리하지 못한다"라고 지적하면서 다음처럼 통렬히 비판했다.

국가의 대계大計와 생민生民의 대명大命은 날마다 써서 빠뜨릴 수 없는 일 인데 용렬庸劣하고 쇄각預刻한, 독서를 하지 않는 사람들인 서리胥吏에게 모두 밀어붙이고 사대부들은 한갓 공언空言만 일삼음으로 이 모두가 무 실務實하지 않기 때문이다.¹⁶⁷

국가의 발전 계획과 민인의 생업 활동이야말로 가장 중요한 일임을 모르 냐고 호통친다. 거기에 이어서 "창고倉庫 없이 정치를 할 수 있는가, 의식衣食 없 이 사람을 쓸 수 있을 것인가"라며 그것이 바로 "실實에 힘쓰지 않는 것"이라고 비판했다. 그렇지만 "실에 힘쓴다면서 오직 화재貨財, 의식衣食만을 경영하는 것 또한 법기法家의 방식이다"라고 지적한 뒤 다음처럼 '실사구시'의 대안을 제시했다.

근심할 것 없다. 그 시문를 구할 뿐이다. 후대 학자들은 스스로 시를 구한다고 하면서 실용實用에는 둘 수 없는 것이었으므로 이는 공언空言이지 실사實事가 아니다. 또한 날마다 화재의식貨財衣食만 경영하는 자들도모두 스스로 그 실을 구한다고 한다. 그러나 그 구하는 것은 이해제품의실이지 시비是非의 실은 아니다. 얼마다 실에 힘쓰는 '사필무실'事必務實과 실에서 반드시 시를 구하는 '실필구시'實必求是를 한다면 어찌 학문을이루지 못할 것이며 다스림이 어찌 옛날과 같지 않겠는가.¹⁶⁸

그리고 홍석주는 실천해야 할 이는 독서자, 군자, 학자이며, 실사해야 할 것은 민인의 생활에 직결된 "조두短豆, 금슬琴瑟, 궁시弓矢, 참비(말고삐)驗轡, 육서六書, 속포粟布, 방전方田"이 아니냐며 사대부들이 그와 같은 일에 실무 능력을 갖추어야 함을 강조했다.

또한 홍석주는 『상서보전』尚書補傳이란 글에서 '백성의 생명과 직결되는 농업의 과학인 농학農學의 중요성'을 강조했다. 이처럼 학문을 경세의 시무時務 정책으로 연결해 주장을 펼쳐 나간 홍석주는 송학의 경세학인 사창법社會法과 향약鄕約 실시를 강화하고 토지 구획을 위한 경계안境界案을 건의했으며, 과거 제도 개혁과 토지제 개혁을 위한 양전量田 시행 그리고 세금 제도 개혁인 무명지세無名地稅 혁파와 같은 대안을 제시한 것이다.

특히 연천 홍석주는 옹방강과 완원 두 사람에 대해 비판을 아끼지 않았다. 홍석주는 「학강산필」鶴岡散筆이란 글에서 옹방강의 시가에 대하여 다음처럼 비 판했다.

금석서화金石書畵만 읊을 뿐 흥관군원興觀群怨의 뜻이 없다.¹⁶⁹

'흥관군원'이란 공자孔子, 기원전 551~기원전 479의 예술론으로 시가의 사회성·효용성을 지칭하는 개념인데, 홍석주는 옹방강이 사회에 무관심하다고 지적하는 것이다. 또한 완원의 학문은 '의리義理가 아닌 고증考證'이라고 지적하고, 특히 완원의 저술인 『연경실집』單經室集에 대해 다음과 같이 비판했다.

주소注疏에 치우치고 있을 뿐 사학史學에는 허술하므로 나머지는 더 말할 것도 없다." $^{\circ}$

이러한 비판은 옹방강이나 완원을 직접 거론하고 있지만, 그보다는 당시 훈고학에 탐닉하는 조선의 일부 학문 풍토를 겨냥하는 것으로 '실사구시'의 의 미를 '시무 경세학'時務 經世學으로 세우고자 하는 목적이 강하다.

마찬가지로 연천 홍석주와 더불어 19세기 전반기가 탄생시킨 대학자 대산 김매순臺山 金邁淳. 1776~1840은 「궐여산필」闕餘散筆이란 글에서 당대 고증학에 빠진 이들을 가리켜 다음처럼 말했다. "필경 그들의 학문은 한학漢學도 아니고 송학宋學도 아니며 단지 자신의 견해일 뿐이다. 실사구시라는 것이 과연 이와 같은 것이란 말인가." 이렇게 탄식하면서 당대 고증학 풍토에 대해 다음과 같이 묘사한다.

엄박淹博만을 다투고 오직 신기新奇에만 힘쓴다. "기

'요즘 고증학이야말로 누가 더 많이 알고 있는가를 뽐내는 것이요, 오로지 새롭고 신기한 것들에만 애쓰고 있다'라는 말이다. 이처럼 고증학이 경세학의 방법이 아니라 학예의 방법으로 나가는 데 대한 경계의 목소리는 상당했다. 1817년 김정희와 더불어 북한산비 탁본을 뜨고 또 해독한 운석 조인영이 금석고증학에 탐닉하자 연경재 성해응은 조인영에게 「조인영에게 주다」라는 편지를 써서 고증학의 폐단을 비판하고 한학과 송학의 요체를 합해야 한다고 충고했다.¹⁷² 이에 공감한 운석 조인영은 북경에 사신으로 떠나는 홍기섭供起變에게

「홍기섭에게 주다」라는 편지를 통해 청학淸學 다시 말해 고증학의 폐단을 지적 하고 경계하라는 당부의 말을 전하기까지 했다.¹⁷³

이와 같은 논란의 대립 구도를 생각하면, 김정희의 실사구시설이 어떠한 계보에 속하는지 또 김정희의 금석 고증학이 어떠한 성격을 지녔는지를 헤아릴 수 있을 것이다. 마찬가지로 동시대의 학자로 다산 정약용, 풍석 서유구楓石徐有集. 1764~1845를 비롯한 당대 시무 경세학자의 학문과 비교한다면, 그 성격이 뚜렷이 보일 것이다.

화가의 길, 묵란과 산수

젊은 시절에 김정희는 아호를 '현란'玄勵이라고 짓고서 사랑하는 난초를 마음 껏 그렸다. 김정희가 화폭 위에 쓴 화제에는 그림을 그린 해인 기년記年이 선명 하다.

신미년辛未年, 1811년 9월九月 추사秋史

예사롭지 않아 보이는 신미년 묵란도는 한눈에 보기에도 26세 청년이 내뿜는 기운으로 넘치는 작품이다. 망설임 하나 없이 손이 가는 대로 붓이 흐르는 대로 죽죽 그어 나감으로써 분방하고 잡다하다. 지금 전해 오는 난초 작품 가운데 기년작으로는 가장 연대가 올라가는 것이지만, 실제로 난초 그림을 그린 연대는 이보다 훨씬 더 거슬러 올라간다. 김정희 나이 21세 때인 1806년 이미 부채에 난초를 그렸는데, 숙부 김노겸이 보고 난 뒤 제발題數을 써 주었던 것이다. 174

또한 김정희의 숱한 아호 가운데 최초의 것이 검은 난초 또는 심오한 난초 란 뜻의 '현란'玄蘭이라는 사실은 시사하는 바가 크다. 난초와 난초 그림 모두 를 사랑한 한 청년 예술가의 꿈이 거기 고스란히 서려 있기 때문이다.

김정희가 언제부터 당대 예원의 종장 자하 신위의 '자하 문하'에 출입했는지 정확한 기록이 남아 있지 않지만, 스무 살 이전 그러니까 10대 말부터라고 본다면 바로 그때 묵란법을 전수받았다고 보아야겠다. 최초의 시기가 이처럼 불분명할 뿐 김정희가 자하 신위로부터 글씨와 그림 모두를 배웠음은 분명해 보인다. 1812년 7월 김정희의 송별 시「연경에 들어가는 자하 선생에게 올

3-18 김정희, 〈묵란〉, 26×22.1cm, 종이, 1811, 개인 소장. 제작 연도를 표기한 작품 가운데 가장 앞서는 작품으로 난초 잎새와 꽃은 물론 바위까지 흐드러지는 모습으로 젊은 날의 기세를 표현하고 있다. 화폭에 국화가 만발하는 건물이라는 뜻의 '황화주실루' 黃華朱寶樓에서 그렸다고 쓰여 있는데, 어느 곳인지 알 수 없다.

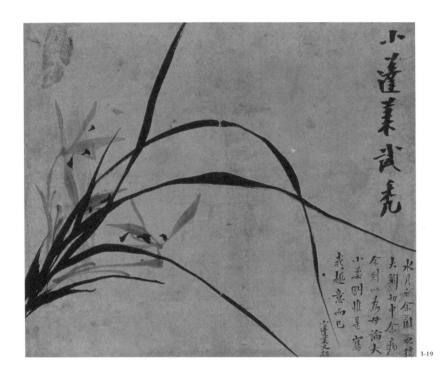

3-19 김정희, 〈묵란〉, 22.5×27cm, 종이, 개인 소장. 서명에 자신을 '소봉래'라고 표현하고 있다. 일제 강점기 경매 도록에 송은 이병직 소장품으로 수록된 작품이다. 선묘는 물론 구도가 대담한 작품이며 화제는 다음과 같다. "소봉래가 무딘 붓으로그렸다. 수월헌 임희지水月軒 林熙之, 1765~1820 이후가 '내 난초의 꽃잎이 약간 크다는 말은 나의 병을 적절히 지적한 것이다'라고 하였는데, 나는 크거나 작거나 부드럽거나 강하거나 따지지 않고 오직 내 뜻대로 그릴 뿐寫我趣意사아취의이다. 소봉래가 다시 화제를 썼다."

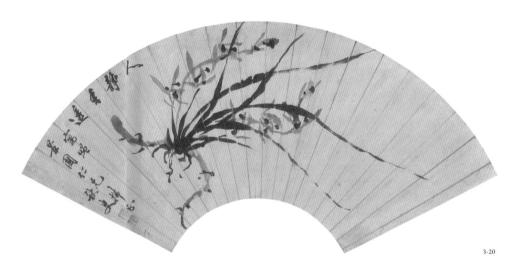

3·20 김정희, 〈묵란〉선면화, 54×21.3cm, 종이, 초기작, 개인 소장. 뿌리가 드러난 노 근란_{鄭根蘭}인데, 그림과 글씨 모두 짙고 옅은 먹의 대비를 활용하여 변화를 준 작품 으로 대담함이 돋보인다.

립니다」를 보면, 김정희는 조맹부의 송설체라든지 『천제오운첩』을 모화摹畵할 적에 어려운 곳을 청해 자하 신위에게 배우곤 했다고 기록하고 있다.¹⁷⁵

그런데 자하 신위는 난초 그림을 전혀 그리지 않은 듯 유작 가운데 난초 그림을 아직 찾지 못했으므로, 김정희가 자하 신위로부터 난초 그림을 직접 전 수받았다고 말할 근거는 없다. 물론 신위는 표암 강세황의 제자로서 강세황의 화첩을 통해 전수하거나 중국 화보畫譜를 지목해 임모하는 교육을 시행했을 것 이다. 실제로 김정희는 「잡지」에서 간략하게 표암 강세황의 글씨를 논했고¹⁷⁶, 또한 표암 강세황의 손자 약산 강이오若山 姜彝五, 1788~1857의 그림〈매화〉를 노 래하는 화제 「강이오의 매화 그림 칸막이에 제한 노래」題 姜若山 梅花障子歌제 강약 산 매화장자가를 남겨 두었을 만큼 표암 강세황과 인연이 이어지고 있었다.¹⁷⁷

〈선면산수도: 황한소경〉

〈선면산수도扇面山水圖: 황한소경荒寒小景〉은 1816년 7월 북한산 비봉에 올라가 〈진흥왕 순수비〉를 조사한 때부터 1819년 4월 문과에 급제한 때 사이에 그린 작품이다. 이 작품은 학협鶴峽 땅으로 부임하는 백간白澗이란 이에게 이별의 선물로 준 것이다. 백간은 이회연季晦淵, 1779~1850인지 아닌지 불분명하고, 다만학협은 황해도 신계현新溪縣 땅이 아니면 학림鶴林이라 부르던 강원도 통천군흡곡歙谷이 아닌가 싶다.

구사하고 있는 붓질과 화폭의 구성으로 미루어 〈선면산수도: 황한소경〉이 가장 오래된 작품인데 화제 가운데 다음과 같은 말이 있다.

원나라 사람의 〈황한소경〉을 방작했다. 이어서 세 개의 절구를 적어 백간 노형이 학협 가는 길에 보낸다. 오래지 않을 거라 생각하지만, 만약에 평생이 된다면 그림의 뜻이 어두워져 없어질 것만 같다. 우둔한 아우척인傷人

2014년 김현권은 「전통의 계승, 김정희의 초기 회화」에서 〈선면산수도:

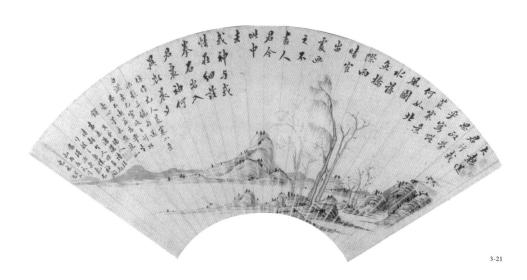

3-21 김정희, 〈선면산수도: 황한소경〉, 선면화, 22.7×60cm, 종이, 1816~1819, 선문대 박물관 소장. 하단의 그림은 수평, 상단의 글씨는 완만한 원형으로 우아함을 극대 화했다. 황한소경〉은 1810년대 초반 그러니까 30대 초반의 김정희가 그린 것이라고 추론했다.⁷⁷⁸

지극히 차분한 산수풍경을 연출해 낸〈선면산수도: 황한소경〉은 부채의 화면을 가로지르는 수평 구도가 빼어나다. 거기에 수직으로 나무를 세워 두는 교차법으로 변화를 불러일으키고 더구나 상단의 글씨로 하늘을 뒤덮는 수법을 구사하여 우아함을 극대화한 작품이다. 또한 가늘고 부드러운 줄무늬인 피마 준披麻皴으로 언덕을 뒤덮어 율동감을 살린 것과 봉긋이 솟은 봉우리마다 이끼점을 풍성하게 찍어 활력을 베푼 것이야말로 이 작품이 지닌 가장 빼어난 장점이다. 윤택함과 안정감이 넘치는데 당시 세도 정권의 집정자 풍고 김조순의 아들 황산 김유근黃山 金詢根. 1785~1840은 제찬顯贊에서 다음처럼 평가했다.

화의 \pm 意가 소쇄瀟灑하고 시법詩法이 청신淸新하여 부임하는 사람의 노고를 잊게 할 뿐만 아니라 소매 속에 품으니 선선한 기운이 돌아 여름인줄 모르겠다. 179

또 김현권은 1827년 청나라 사람 오승량이 쓴 글을 인용하여 김정희가 금 강산 실경을 그렸다고 했다.¹⁸⁰ 이어서 김현권은 "김정희의 초기 서예와 회화에 서는 전반적으로 조선의 전통이 계승되고 있다"라고 하면서 다음처럼 썼다.

특히 회화 분야는 정조 후반과 순조 초반의 화단에서 성행한 경향에 기반을 두었다. 그중에 동기창 화풍과 그를 통한 미불 및 예찬의 이해, 방작 행위는 이미 조선 화단의 전통이 되었다.¹⁸¹

그런데 김현권이 말하는 '조선의 전통'은 중국의 동기창董其昌, 1555~1636 과 미불米芾, 1051~1107, 예찬倪瓚, 1301~1374 화풍이 조선 화단의 전통으로 자리 잡았다는 사실을 전제하고 있는 표현임에 유의해야 한다. 환원하면 김정희는 명나라 동기창이 문인화의 정통 계보로 설정한, 미불과 예찬 화풍을 계승하고 있다는 말이다.

실제로 김정희의 젊은 날 작품에 그와 같은 화풍이 보인다. 청년 시절의 난초 그림과 선면 산수화는 앞선 시대의 중국과 조선 사족 문인화풍을 다채롭 게 수용하고 있다. 동기창이 옹호하는 미불과 예찬의 정통성을 계승한다거나 표암 강세황, 자하 신위로 이어지는 자하 문하 화법과 서법으로부터 시작한 것 이다.

서법가의 길, 신위와 옹방강 서풍

김정희의 서법 수업은 1810년 북경행 이전과 이후로 나뉜다고 알려져 있다. 참으로 그러한가. 그로부터 30년이나 먼 훗날인 제주 유배 시절 제주 사람인 계첨 박혜백癸億 朴蕙百에게 해 준 말이 『국역 완당전집』「잡지」에 포함되어 있 는데, 여기서 김정희는 자신의 길고 긴 서법 역사를 다음처럼 회고했다.

나는 젊어서부터 글씨에 뜻을 두었다.182

젊은 날 김정희는 동기창을 따랐다. 이것은 환재 박규수職齋 朴珪壽, 1809~ 1877가 「유요선 소장 추사유묵에 제하다」題 兪堯仙 所藏 秋史遺墨제 유요선 소장 추사 유묵에서 말한 대로였다.

김정희의 글씨는 어려서부터 늙을 때까지 그 서법이 여러 차례 바뀌었다. 어렸을 적에는 오직 동기창에 뜻을 두었고, 중세에 옹방강을 쫓아노닐며 열심히 그 글씨를 본받았다. 너무 기름지고 획이 두껍고 골기骨氣가 적다는 흠이 있었다.¹⁸³

박규수가 이렇게 지적한 까닭을 짐작해 보면, 김정희가 자하 문하에서 자하 신위의 서풍을 따라가며 성장했기 때문이다. 1966년 원곡 김기승이 『한국 서예사』에서 말한 것처럼 자하 신위는 "동기창체의 비결을 남김없이 체득한 솜씨"를 갖춘 "최후의 명수"였다.¹⁸⁴ 또한 1985년 청명 임창순_{靑漢 任昌淳}, 1914~ 1999의「한국서예사에 있어서 추사의 위치」에 따르면 당시 "동기창체는 신위가 본격 도입하여 능필能筆 수준에 이르렀고 따라서 많은 사람들이 즐겨 모방하였다"¹⁸⁵라고 했는데 그 문하를 출입하던 김정희 또한 그렇게 한 것이다.

동기창을 따르던 김정희에게 변화가 일어났다. 앞서 언급한 계첨 박혜백에게 해준 말에서 김정희는 자신이 "북경에 가서 글씨를 보니 모든 것이 달랐다"라고 했는데, 변화는 여기서 온 것이다.

나는 젊어서부터 글씨에 뜻을 두었다. 24세에 중국 연경에 들어가 여러 명석名碩을 만나 보고 그 서론緒論을 들어 본 바 발등법發發法이 머리를 세우는 처음의 뜻이며, 지법指法, 필법筆法, 묵법墨法으로부터 줄을 나누는 분행分行, 자리를 잡는 포백布白, 그리고 과파戈波와 점획點畫의 법까지도 우리나라 사람들의 익히는 것과는 너무도 달랐다. 186

조선과 중국의 무엇이 다른지 알기 위해 저 문장에 등장하는 서법 용어부터 뜻을 새길 필요가 있다. 난해해 보이는 낱말인 '발등법'이란, 먼저 사람이 말을 탔을 때 발을 딛는 등자體子란 물건의 쓰임새를 알아야 이해를 할 수 있다. 이어서 두 사람이 말을 탔을 때 그 등자가 서로 침범하지 않도록 서로 받들어 양보하는 방법이 바로 '발등법'이다. 이 발등법의 뜻은 『국역 완당전집』「윤현부에게 써 주다」에도 등장하는데, 앞서의 내용이 주석에 잘 풀이되어 있다. "8"

되이어 지법, 필법, 묵법이며 분행, 포백, 과파, 점획의 법이 등장하는데, 발등법을 이해하고 나면 그 모두가 각각 발등법에 의해 운용되어야 함을 알 수 있다. 붓과 붓 사이는 물론이고, 붓으로 그은 획과 획 사이, 글자와 글자 사이와 그때 생기는 아주 다양한 나뉨과 흐름, 그리고 깨지고 모이는 여러 모양새와 흑백의 공간이 형성될 때 상호 간 존중하고 양보하는 방식, 이른바 '추양推讓의 방법'을 말하는 것이다.

중국에 갔을 때 모든 것이 다르다는 사실을 보고 왔지만, 그럼에도 불구하

3-22 김정희, 〈옹방강 시〉, 선면서, 67×24cm, 종이, 1810년 6월 28일, 개인 소장. 옹방강이 지은 「송 나양봉 시」送 羅兩解 詩는 동파 소식의 생일에 양봉 나빙兩解 羅聘, 1733~1799이 용면 이공린龍眠 季公麟, 1049~1106을 비롯한 이들의 화상을 그려 두고 사람들을 모아 아회를 가진 뒤 떠나는 이야기를 읊은 것이다. 이 시를 김정희가 옮겨 썼는데, 짙은 먹으로 살진 근육질의 두툼함과 매끄러움이 돋보이는 글씨로 자하 신위의 서풍을 따르던 김정희의 젊은 날을 느낄 수 있다.

고 환재 박규수가 보기에는 김정희의 글씨가 달라진 건 아니었던 모양이다. 북경을 다녀온 김정희 서법을 보면 중국 여러 명사의 이론을 들었다는 말만 있을 뿐이라는 것이다. 실제 서체에서는 별다른 변화가 없었던 듯하다. 동기창을 따르던 때나 옹방강과 같은 중국 명사들을 직접 만나고 온 뒤나 구별 없이 김정희 서법이 "너무 기름지고 획이 두꺼우며 골기가 적었다"라고 지적했으니까 말이다. 다시 말해 자하 신위를 따르던 그 서풍을 그대로 유지하고 있었다는 뜻이다.

다만 지금 남아 있는 김정희의 글씨 가운데 북경행 이전의 것이 없어서 이전과 이후의 변화를 특정할 수는 없는 상황이다. 남아 있는 글씨는 1817년 돌에 새긴〈송석원〉松石園인데 이것은 북경 여행을 하고 8년이 지난 뒤에 썼으며, 1828년의 현판에 새긴〈상원암〉上元庵은 19년이 흐른 뒤에 썼다.〈송석원〉과〈상원암〉 둘 다 여전히 육질肉質이 우세하다. 물론 먹글씨가 아니라 돌이나 나무에 각수刻手가 다시 새겨서 간단없이 단정 지을 수 없으나 또렷한 것은 골기가 우세한 글씨가 아니라는 점이다. 그러므로 환재 박규수의 말이 합당하여 따를 수밖에 없다 하겠다.

명사의 길, 송석원

서법가로서 김정희란 이름을 빛낸 때는 1817년이다. 중인 예원 최대 규모의 집단이 모이는 본거지 송석원松石團에 새길 글자를 청탁받은 일은 사족 문인으로서 최고의 영예였는데 그때 나이가 32세였다.

1817년 4월은 뜻깊은 시기였다. 송석원 시사松石園 詩社, 1786~1818 맹주 천수경千壽慶, 1758~1818이 글자를 주문해 왔다. 송석원 시사는 옥계 시사玉溪 詩社 라고도 부르는데, 창설된 지 30년이 넘은 중인 예원 최대 조직이었다. 참여한 화가만 보아도 김홍도金弘道, 1745~1806 이후부터 임희지林熙之, 1765~1820 이후, 임득명林得明, 1767~1822, 이유신李維新, 1770 무렵~19세기 초에 이르는 최고의 집단으로 그 규모와 명성이 대단했다.

송석원 시사는 매년 봄과 가을 백전白戰을 열었다. 백전 때는 당시 장안의

3-23

3-24 3-25

- 3-23 김정희의 〈송석원〉과 윤용구의 〈벽수산장〉. 윤덕영의 별장인 벽수산장 사진(개인 소장)이다. 1910년대로 추정. 사진 상단 중앙에 윤용구의 〈벽수산장〉寫樹山莊, 상 단 왼쪽에 김정희의 〈송석원〉松石園을 새겼고, 하단 의자에 앉은 인물은 일본 제국 에 부역한 윤덕영이다.
 - 3-23 부분 확대: "벽수산장"
- 3-24 김정희, 〈송석원〉, 바위 각자 1. 도판 3-24와 3-25는 각각 다른 시기, 다른 각도에 서 촬영한 사진이다.
- 3-25 김정희, 〈송석원〉, 바위 각자 2, 종로구 옥인동 47-33~253 일대. 폐가로 변한 건물의 바위 벽에 여전히 옛 모습 그대로 있는 글씨를 2020년 가을에도 확인했다.

수백 명에 이르는 중인 시인들이 참가해 시를 지어 기량을 겨루는데, 그 풍경이 장관이었다. 1866년에 이경민李慶民. 1814~1883이 저술한 『희조일사』熙朝軼事에 따르면, 매번 백전 때마다 행사를 주관하는 시장詩長이 있었다. 그 시장은 당대 문명자文名者에게 의뢰하여 출품된 시를 심사하는 취고取考를 함으로써 장원을 뽑게 했다고 한다. 이때 취고를 의뢰받은 인물들은 사족이었고, 그 사족이 재상이라 해도 자신이 "문망文單에 올라 백전의 품평을 맡는 것을 영광스럽게 여겼다"라고 한다. ¹⁸⁸ 이러한 전통은 송석원 시사로부터 자리를 잡았다. 이를테면 1862년에 유재건劉在建. 1793~1880이 저술한 『이향견문록』里鄉見聞錄에서 밝히기를, 1843년에 결성한 '서원 시사'西園 詩社도 사족에게 품평을 받는 전통을이어 갔는데 "신위와 윤제홍에게서 비평을 받곤 했다"라고 한다. ¹⁸⁹

백전의 심사를 사족 명가에게 의뢰했을 적에 그들이 흔쾌히 응한 것은 중인 예원의 위력을 증명한다. 실제로 중인 예원 구성원들은 그에 걸맞은 자부심을 갖추고 있었다. 맹원이었던 존재 박윤묵存齋 朴允默, 1771~1851은 「옥계 시사서」玉溪 詩史 序란 글에서 자신을 다음처럼 불렀다.

우리 당의 선비인 오당지사吾黨之士¹⁹⁰

송석원 시사 맹주 천수경은 자신의 집이자 송석원 시사의 요람인 송석원 바위에 새길 글자를 32세의 청년 김정희에게 청탁했다.¹⁹¹ 이에 김정희는 전서 체에다가 예서체의 특징을 약간 가미한 팔분체八分體로 '松石園'송석원이라고 쓰고 또 해서체로 '又惠泉'우혜천이라고 써 주었다. 이 글씨를 받은 천수경은 '송석원'을 바위에, '우혜천'은 우물에 새겼다.¹⁹²

바위에 새긴 각자 〈송석원〉은 지금은 개인 집터로 편입되어 볼 수 없다. 송석원 일대의 땅은 고종 황제로부터 갖은 특권을 다 누렸으나 고종 황제를 배신하고서 대한제국을 일제에 팔아 온갖 영화를 누린 벽수 윤덕영君樹 尹德榮. 1873~1940이 1910년 일본 천황 은사금으로 구입했다. 그리고 윤덕영은 당대 명필 석촌 윤용구石邨 尹用求, 1853~1939로부터 벽수산장君樹山莊이란 글자를 받

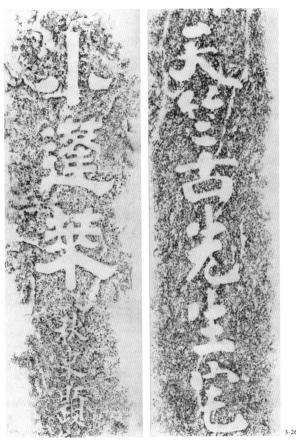

3-26 3-2

- 3-26 김정희, 〈소봉래〉탁본, 57×169cm, 종이, 개인 소장. 예산 화암사 병풍바위에 새 긴 글씨이다.
- 3-27 김정희, 〈천축고선생댁〉탁본, 43×136cm, 종이, 개인 소장. 예산 화암사 쉰질바 위에 새긴 글씨이다.

아 김정희의 각자인 〈송석원〉 바로 옆에 새겨 두고 그 아래 앉아 한 장의 사진 을 찍었다.

이 '송석원 사진'은 2010년 1월 화봉갤러리에서 열린 '추사를 보는 열개의 눈'이라는 제목의 전람회에 출품되었다. "김정희의〈송석원〉, 윤용구의〈벽수산장〉 그리고 그 아래 앉아 있는 윤덕영의 모습이 선명하다. '벽수산장'이란 글자를 새긴 자리가 특히 놀랍다. '송석원'에 바짝 붙인 데다 심지어 세로로 세워서 새겼으니〈송석원〉은 일그러지고 말았다. 자신의 아호 '벽수'를 내세워 우뚝 서고 싶은 욕망이 추한 모습으로 드러난다. 바위를 품은 자연과 '벽수산장'이란 글씨 자체야 휘황하지만 김정희, 윤용구와 너무도 다른 윤덕영의 탐욕을 생각하면 서글픔이 절로 흐른다.

거대한 바위 벽면 바로 그 자리에 한 변 33cm 크기의 큰 글씨로 '송', '석', '원' 세 자와 끝쪽 한편에 여덟 자로 이루어진 부전附飾이 함께 새겨져 있는데 다음과 같다.

정축청화丁丑淸和 소봉래서小蓬萊書¹⁹⁴

그러니까 정축년 1817년 청화절 4월에 소봉래 김정희가 썼다는 뜻이다. 바로 이 해에 존재 박윤묵은 〈송석원 석각가〉松石園 石刻歌를 지었는데, 이 일에 대하여 '옥계 시사에서 울리는 소리'라는 뜻으로 "옥계운사"玉溪韻事라고 했다. 그리고 그 글자가 '굴강倔强하다'라면서 김정희를 가리켜 "봉래선생"蓬萊先生이라고 했으며 또한 "포천재"抱天材 다시 말해 천재를 품었다고 격찬을 아끼지 않았다. 또한 "옛 예학禮學을 얻지 않은 게 없고 또한 조사하지 않은 종정금석鐘鼎金石이 없다"라고 찬양했다. 195 이 같은 찬사는 초대한 손님에 대한 예의라고는 해도 진심이 우러나는 느낌이다.

하지만 중인 시인으로 송석원 시사 맹원이었던 김태욱_{金泰郁}은 술에 취하여 칼을 뽑아 스스로 자기 팔뚝을 긋고 통곡하며 다음처럼 탄식했다고 한다.

3-28

3-28 김정희, 「서문」(김광익, 시집 『반포유고습유』), 1813, 개인 소장. 『반포유고습유』 는 중인 출신 시인 김광익의 시집으로 아들 김재명1762~1821이 출판했다.

이 팔은 잘라 버려야 한다. 우리들이 날마다 모인 것이 어찌 열 번, 백 번에 그쳤겠는가마는 유독 이 같은 일개 글자도 쓰지 못하고 다만 남의 손을 빌려 쓰게 한단 말인가.¹⁹⁶

재상의 반열에 오른 인물이라고 해도 중인 예원이 주최하는 백전에 심사 위원으로 위촉을 받으면 영광이라 여기던 풍토 속에서 심사 정도가 아니라 영원히 전해질 바위 글씨를 요청받은 것은 그 당시 김정희의 명성이 사족 세계는 물론 중인 예원계까지 번져 나가고 있었음을 알려 주는 사건이었다. 이러한일은 그보다 몇 해 전인 1813년에 중인 출신 시인 김광익金光翼, ?~1772의 문집『반포유고습유』件圃遺稿拾遺에「서문」을 써 준 일이라든가」", 1816년 두실 심상규斗室 沈象奎, 1766~1838가 지은 남한산성 행궁의 정자 이위정以威亨의 기문記文을 써 올린 일」학과는 종류가 다른 것으로 그 가치가 바위의 무게만큼이나 무거웠다. 그러나 이런 일이 있었다고 해서 김정희가 당장 천하를 압도하는 단계에 우뚝 선 것은 아니다. 그러기 위해서는 제주 시절을 기다려야 했다.

이렇게 점차 이름을 알려 나가던 김정희는 1816년 12월 중순부터 경상도 관찰사로 나가 계시는 아버님을 뵈러, 1818년 2월에 대구 감영으로 내려갔다. 1999 마침 관찰사인 김노경이 시주하여 해인사 대적광전大寂光殿을 수리하고 있었는데, 그 아들인 김정희에게 건물 대들보에 붙일 '상량문'上樑文을 쓰라는 명이 떨어졌다. 『국역 완당전집』에 「가야산 해인사 중건 상량문」伽倻山海印寺重建上樑文 내용이 실려 있고200, 원본 문서는 해인사가 지금껏 보존하고 있다. 이글씨에 대해 유흥준은 『완당평전』에서 "글자 오른쪽 어깨가 올라갔고 글씨에 기름기가 흐르고 골기가 적다"라면서 "장년의 최고 명작이자 생애 최고의 대작"이라고 평가했다.201

你你山海却幸重建上線文為一次多屬大之華嚴實職者實限之行為外外等等被火空四次法月重論有利領法依三本面級與如用持定宣者法海之相為也有為政大等等被火空四次法月重論有利領法依三本面級類學有作止往城上仍場來勝之表去祖獨被密及安廣大之華嚴實職者實理之相傳也是故未常願倒之安廣大之華嚴實職者實理之相傳也是故未常願倒之安廣大之華嚴實職者與之作而理果和生胎生之安廣大之華嚴實職者與之作而理果和生胎生之安廣大之華嚴實職者與之作而理果和生胎生之安廣大之華嚴實職者與之作而理果和生胎生之安廣大之華嚴實職者與之作而理果和生胎生之安廣大之華嚴實職者與之作而理果和生胎生之安廣大之華嚴實職者與之作而理果和生胎生之安廣大之華嚴實職者與之作而理果和生胎生之安原大之華嚴實職者與之作而理果和生胎生之安原大之華嚴實職者與之作而理果和生胎生之安原大之華嚴實職者與之作而理果和生胎生

3-29

3-29 김정희, 〈해인사 대적광전 중건 상량문〉 부분, 95×483cm, 감지에 금물, 1818, 해인사 성보박물관 소장. 아버지 김노경이 경상도 관찰사로 재임할 때 해인사 대적광전 중건에 시주하고 김정희는 상량문을 썼다.

"임명받은 직책마다 그 중요도가 커져만 갔으니, 또한 그만큼 미래가 더욱 밝아졌던 것이다."

출세

1819~1830(34~45세)

세상으로 나아가는 길

1 출세와 여행

출세의 태도

김정희가 관직에 처음 나간 때는 1819년이다. 34세였던 김정희는 그해 4월 25일 운석 조인영과 함께 문과에 급제했는데 열흘 뒤인 윤4월 4일 가주서假注 書, 5월 2일 부사정副司正에 제수되었다. 종7품 품계를 갖춘 것이다. 해가 바뀐 1820년 10월 10일 예문관藝文館 검열檢閱 후보 자격시험인 한림소시翰林召試에 합격했고, 한 달 뒤인 11월 8일 예문관 검열에 임명되었다. 예문관 관원은 출세 가도를 약속하는 이른바 청요직의 첫 계단이었다.

김정희는 바로 이때 사직상소를 써 올렸다. 『국역 완당전집』에 수록된 김 정희의 사직상소는 모두 여섯 편인데 남의 것을 대필해 준 한 편을 빼면 모두 다섯 편이다. 그 가운데 첫 번째가 바로 이 예문관 검열 사직상소였는데, 김정 희는 임명되자 곧장 물러나겠다고 했다.

1820년 11월 8일 자「한림학사를 사양하는 소」의 첫머리는 아버지 김노경이 병상에 있다는 사실을 장황하게 열거하는 것이었다. 모두가 기뻐해야 했지만 집안에 우환이 깃든 와중이라 "이런 소식을 듣고는 혼비백산하고 가슴이오글오글 탄다"라고 한 다음, 그래서 당직을 서야 함에도 휴가를 청해 상소만올리고서 급히 궁궐 밖으로 나간다고 했다. 다음의 문장이 그것이다.

바삐 짧은 소장麻童을 올리고 지레 대궐문 밖으로 나가오니 삼가 바라건 대 인자하신 성상께서는 신을 굽어살펴 주시어 속히 신의 직임을 교체 해서 병구완하는 데 편리하게 해 주시고 이어서 신의 죄를 다스리어 조 정의 기강을 엄숙하게 하시면 천만다행이겠사옵니다.¹ 예문관은 왕의 칙명과 교명을 기록하던 관청이다. 검열은 최하위 직급에 불과했지만 상급자인 봉교奉教, 대교待教와 더불어 궁중에서 숙식하는 가운데 춘추관의 기사관記事官을 겸하는 요직의 하나였다. 이들은 왕의 정례 행사와 모든 관료 회의에 참석하여 회의록을 작성하는 임무를 맡았으므로 한림翰林 또는 사관史官이라고 했다. 이 자리에 오르기 위해서는 과거 급제만큼이나 어려운 과정을 또 한 번 거쳐야 했다. 앞서 말한 '한림소시'를 통과해야 했던 것이다. 한림소시는 의정부가 주관하여 이조, 홍문관, 춘추관, 예문관이 두루 나서서 『자치통감』自治通鑑, 『춘추좌씨전』春秋左氏傳을 비롯한 역사서를 골라 강독講讀하도록 한 뒤 선발하는 시험으로 간단치 않은 과정이었다.

문과에 급제한 지 1년 6개월 만인 1820년 10월 10일 그 까다롭다는 '한 림소시'에 입격해 김정희는 총명한 능력을 증명했다. 누구나 부러워할 자리를 사양해야 할 만큼 아버지 김노경의 병환이 무거웠겠지만, 갓 출사한 김정희로 서는 안타까운 일이었다. 물론 며칠이 지난 뒤인 11월 20일 세자시강원 설서說書를 겸직하라는 명령까지 받았으니 아마도 아버지가 회복되었던 것이겠고, 또저 사직상소가 오히려 순조의 마음을 움직였던 것 같다. 다른 이유도 아니고 아버지 간호 때문이라니 말이다. 김정희를 중용하고 싶은 마음을 더하게 하는 효과를 발휘했다고 보인다.

12월 15일에는 춘추관 기사관으로 임명되어² 더욱 궁중에 붙어 있어야 하는 처지가 되었다. 매일매일 일어나는 모든 일을 기록하는 사관史官 직책이었기 때문이다. 1822년 5월 25일에는 비국당상備局堂上 기사관이 되어³ 그야말로 국정 전반을 총괄하는 비변사 회의를 기록하는 임무를 감당해야 했다. 임명받은 직책마다 그 중요도가 커져만 갔으니, 또한 그만큼 미래가 더욱 밝아졌던 것이다.

충청도, 단양 여행

한 번 출사하자 시간이 오래 걸리는 여행은 쉽지 않았다. 하지만 여행의 의지를 꺾을 수 없었던 모양이다. 『승정원일기』를 보면 1822년 6월 14일에 김정희

가 친병親病을 이유로 나오지 않기 시작한 뒤 파직과 임명이 반복되었다. 근무상태가 지극히 불안했는데, 7월 9일에 입직한 것을 끝으로 이후 나가지 않았다. 결국 8월 5일 자로 파직되었다. 이후 9월 23일과 10월 12일 두 차례에 걸쳐 김정희의 이름이 언급되다가 11월 28일에야 비로소 순조가 희정당에 임어하여 신하를 접견할 때 기사관으로 나와 사관으로서 임무를 수행했다. 그러니까 7월 10일부터 11월 28일까지 최장 3개월 이상을 출근하지 않았다. 물론 병을 이유로 한 것이었다. 그럼 그사이에 무엇을 하고 있었을까. 실제로 아파 병상에 누워 있었을까.

한 해 뒤인 1823년 4월에서 5월 사이 유생이었던 한진호韓鎭泉, 1792~?가 충청북도 단양팔경丹陽八景을 유람하고서 쓴 기행문 『도담행정기』島潭行程記에 김정희 이야기가 나온다.

지난해인 1822년 김정희가 와서 봉비암鳳飛巖을 보고 그 비할 데 없이 기이한 '기절奇絶함'을 칭찬했다고 한다.

그러니까 김정희의 단양 여행은 한진호가 여행하기 한 해 전인 1822년 어느 날의 일이었던 것이다. 이 사실을 『승정원일기』에 비춰 보면, 그때가 여름 또는 가을이었음을 알 수 있다. 7월에서 9월 사이의 일인 셈이다. 그리고 김정 희가 썼다고 전하는 「조선산수기」라는 글에 다음 같은 내용이 있다.

내가 도담島潭의 배에서 이 시를 노래 부르며 피리꾼에게 음을 맞추라 하였다.⁵

그런데 「조선산수기」란 글에 관해 이야기해 둘 게 있다. 이 글은 1999년 에야 세상에 처음 모습을 드러냈다. 연구자 윤호진이 「추사 김정희의 조선산수기」 한 논문을 통해 처음 그 존재를 알린 것이다. 「조선산수기」는 중국에서 1910년에 간행한 『고금소설정화』古今小說精華에 포함되어 있었고, 다시 1992년

북경출판사가 영인본으로 간행했다." 하지만 아직도 김정희의 글인지 여부가 뚜렷하지 않다. 사실 여부는 능력 밖의 일이므로 도담 이야기로 돌아오면 이런 기록이 아니더라도 김정희 일행이 피리 부는 가객을 대동하고서 선상유람을 누리는 모습을 상상할 수 있다.

김정희가 단양 여행에 나섰을 적에 단양 땅 일대의 지방 수령은 모두 김정희와 인연이 있는 이들이었다. 자하 문하로부터 맺은 인연인데 당대의 화가이자 서법가들이다. 학산 윤제홍은 화가로 그 이름을 떨치고 있는 인물로 1821년 10월부터 청풍 부사로 재임했는데, 청풍부는 단양군을 가로지르는 남한강 하류로 지금의 제천군 청풍면이다. 기원 유한지는 서법으로 명성을 날린 인물로 1820년 12월부터 영춘 현감으로 재직했는데, 영춘현은 단양군을 가로지르는 남한강 상류로 지금의 단양군 영춘면이다.

학산 윤제홍은 김정희의 선생 자하 신위와 벗이었고 기원 유한지는 김정희의 외가 친척 어르신이었으므로 김정희는 단양 옆 고을인 청풍부 관아에 들러 학산 윤제홍 부사를, 영춘현에 들러 기원 유한지 현감을 뵙고 인사를 올렸을 것이다. 기원 유한지의 경우 친척이었으니 찾아뵙는 것이 자연스럽고 또한 황해도사를 퇴임한 학산 윤제홍이 곧바로 청풍 부사로 나갔던 것은 이조 판서 김노경의 추천에 따른 일이었다. 그러니까 자연 친근했을 것이다. 게다가 자하신위가 학산 윤제홍의 산수와 기원 유한지의 전서를 나란히 '당대 으뜸'이라고 높이 찬양하던 시절이었다.

김정희와 이들의 인연은 이후 기록이 없어 알 수 없으나 여섯 해 뒤인 1826년 조그만 일이 있었다. 그해 김정희가 순조의 특명으로 충청우도 암행어사가 되어 나갈 때 학산 윤제홍이 승정원 동부승지로 형조의 사무를 관장하는 업무를 맡고 있는 중이었다. 따라서 암행어사 김정희가 올리는 「서계」書啟를 학산 윤제홍이 처리했는데 그 인연이 우연일지라도 흥미롭다.

단양팔경 시편

김정희는 단양팔경丹陽八景10 여행 당시 유난히 많은 시를 남겼다. 『국역 완당전

집』에 실려 있는 이때의 시편을 살펴보면 열 편이 넘는다. 앞서 살펴본 「도담」 島潭은 물론 두 편의 「옥순봉」玉筍峰"과 「상선암」上仙巖, 「중선암」中仙巖, 「하선암」 下仙巖에 이어 「구담」龜潭, 「사인암」舍人巖, 「석문」五門까지 8경을 모두 읊었다.

충청북도 단양군에 위치한 도담 삼봉島潭 三峯은 단양팔경 가운데 으뜸이다. 흐르는 강물에 호수인 듯 떠 있는 세 개의 봉우리는 그야말로 한 폭의 그림인데, 현실이 아니라 몽환 속과도 같았다. 김정희는 그런 「도담」을 다음처럼 읊었다.

바다 밖에 삼신산三神山이 있다고만 들었더니 어드메서 날아와 부처 머리 배웠는가 사람에게 견준다면 운韻과 격格이 선골仙骨이라 이야말로 중산中散이 속세에 사는 거라네¹²

'삼신산'에 '부처'까지 나오더니 '신선'과 함께 '중산'이 등장한다. 중산은 중산대부中散大夫 혜강嵇康. 223~262인데, 중국의 삼국 시대 때 죽림칠현竹林七賢을 이끌던 영수였으며 끝내 처형당하고 말았다. 그러니까 김정희는 기껏 네 줄짜리 시 한 편에서 도가와 불가에 유가까지 삼교를 하나로 엮음으로써 그 조그만 도담 삼봉을 그야말로 신비로운 우주의 넓이로 키워 놓았고 더구나 죽림칠현을 모셔 와 인간 세상까지 기이하게 만들어 놓았다. 짧지만 깊고 넓은 맛이비할 데 없으니 놀라운 능력이다. 그러나 지금 이곳 도담 삼봉은 기이함을 잃어버리고 말았다. 주변에 고층 아파트가 마치 병풍처럼 들어서서 해괴한 풍경으로 변해 버린 것이다.

풍경의 변화는 충청북도 제천시에 자리한 옥순봉도 마찬가지인데, 김정희가 선상 유람하던 시절에는 지금 같지 않았다. 『국역 완당전집』에 실려 있는 「옥순봉」 2수¹³ 가운데 첫째 수는 우봉 조희룡又峯 趙熙龍, 1789~1866의 저서 『석우망년록』 石友忘年錄에 실려 있고 자신이 지은 것임을 밝히고 있으므로¹⁴, 두 번째 수를 김정희의 「옥순봉」으로 보아야 한다.¹⁵

옥순봉

사람의 필력이 천둥 번개 내딛는 듯 빼어난 운율에 깊은 정감 물가에 흩어졌네 1,000리를 떠메 온 저 조각돌 말하자면 집 들머리에 새파란 한 봉우리 옮겨 놓은 셈이라네¹⁶

충주호가 들어섬에 하단부가 물속으로 사라지고 말았다. 그래서일까. 천 등 번개의 운율이 이제 더는 들려오지 않는다. 그와 달리 깊은 계곡에 숨어 아직 제 모습을 견디고 있는 '상선암', '중선암', '하선암'"이 기특한데, 그중 '하선암'이 유난히 아름다우며 '구담'과 '사인암', '석문' 또한 비할 바 없이 신기하다.

하선암

그늘진 긴 골짝은 줄행랑과 비슷한데 흐르는 저 물속에 해와 달이 떠도네 검은 먼지 한 점도 전혀 붙질 않았으니 흰 구름 깊은 곳에 향이나 피우런다¹⁸

구담

괴이한 돌 거북 같아 물줄기 타고 내려오니 물결 뿜어 비 내려라 하늘 잇댄 흰 기운이 뭇 봉우리 모두 다 부용 빛을 이뤘으니 한번 웃고 바라보자 작은 게 동전 같구나¹⁹ 사인암

괴이하다 한 폭 그림 하늘에서 내려왔나 속된 정감 범속한 운율은 털끝 하나 없네 인간의 오색이란 본시가 어지러운 것 흥건히 붉고 푸른 게 정말 품격의 밖이로다²⁰

석문

100척의 돌무지에 물굽이를 열어 노니 아득한 신의 공력 따라가기 어렵구려 말과 수레 행여나 자국을 남길세라 다만 안개 노을 스스로 오락가락이라네²¹

단양팔경이 있는 단양군과 이웃인 제천시 모산동의 의림지義林池는 신라시대 진흥왕 시절 활약했던 최고의 음악인 우륵子勒이 조성한 연못이다. 물론전설이지만 드넓은 연못 주변의 나무와 산수가 빼어나 아름다운 곳으로 김정희는 이곳 또한 노래했다.

의림지

짙게 바른 가을 산 그린 눈썹 흡사한데 둥근 못은 푸른 유리 골고루 깔았구려 작고 큰 것 끌어들여 장자의 제물齊物을 말한다면 꼭 벼루 산이 먹물 연못 감돌았다 말을 하네²²

이 밖에도「이요루」二樂樓,「은선대」隱仙臺,「선유동」仙遊洞,「선인전」仙人田,

「은주암」應舟巖, 「수운정」水雲亭²³이 있어 37세의 김정희가 이곳 단양 땅에 얼마나 깊이 빠져들었는지를 넉넉히 알려 주고 있다. 이렇게 보면 김정희는 시인이었고 실제로 세 권의 『국역 완당전집』가운데 제3권 전체가 시집이다. 그의 시는 1867년 남상길(남병길)이 편찬하여 『담연재시고』覃擘齋詩藁²⁴란 제목으로 엮었고 그 뒤로는 문집에 합본되었으며 1999년에 연구자 정후수가 시편만을 따로 번역하여 『추사 김정희 시 전집』²⁵을 세상에 내놓았다.

규장각 대교 사직상소

단양 일대 유람을 마친 김정희는 1822년 11월 28일 순조가 희정당에 임어했을 때 나아간 것을 시작으로 이후 궁중의 일을 기록하는 기사관 임무 수행에 끈기를 갖고 임했다. 하지만 그다음 해에도 나가지 않을 때가 있었는지 문득이름이 거명되곤 했다. 그토록 나다니기를 좋아하는 김정희의 습성을 짐작했는지, 순조는 1823년 7월 25일에 삼처사고三處史庫 폭사曝史 임무를 부여했다. "장원도에서 전라도를 거쳐 강화도까지 마음껏 휘돌아다닐 수 있도록 말이다.

그리고 열흘 뒤인 1823년 8월 5일 순조는 김정희에게 규장각 대교를 제수했다. 폭사 임무 수행을 위해 행장을 차리는 와중의 일이었다. 이에 바로 당일 규장각 대교를 사직하겠다는 상소를 올렸다. 예문관 검열 사직상소를 올린지 4년 만에 올린 두 번째 사직상소였다. 「규장각 대교를 사양하는 상소」辭 奎章 閣 待教疏사 규장각 대교소 첫머리는 다음과 같다.

신은 참으로 당황스럽고 놀랍고 두려워서 오정五情이 벌벌 떨려 몸 둘 바를 모르겠습니다."

지난번에는 '오글거린다'라고 했는데 이번에는 '벌벌 떨린다'라고 한 것이 두려움보다는 설렘처럼 들려서 어쩐지 흥겹기조차 하다. 이어서 아뢰기를, 출사한 선비들에게는 규장각의 대교 직임이야말로 '신진新進의 극선極選'이라고 했다. 한마디로 신진 관료에게 최고의 벼슬이란 뜻이다. 그러므로 "이곳을

거친 사람은 박식한 데다 문장도 뛰어나며 인품이 우아하고 아름다우며 그 뛰어난 풍채와 아름다운 문장이 예림藝林의 영수가 된다"라며 들뜬 마음을 감추지 못한 채 아주 장황하게 열거했다. 이어서 선대왕인 정조 대왕이 대교를 선발할 때 신중하고 엄격히 하였음을 상기시키고서, 그런데 자신처럼 "변변치 못한 사람"을 뽑아서는 안 된다고 했다. 그리고 다음처럼 고백했다.

신은 어려서부터 배우지 못하였고 재주 또한 용렬하여 오경五經에 대해서는 담장을 마주한 듯 깜깜하고 삼대사서인 『사기』史記, 『한서』漢書, 『후한서』後漢書도 전혀 읽지 못해서 바로 이 40세가 되도록 아무런 명성이없는 무식한 일개 비루한 사내일 뿐입니다.²⁸

겸손이 여기서 그치지 않았다. 그렇게 무식함에도 불구하고 자신이 사국史 局에 출입하면서 측근의 반열에 선 지 이미 4년의 세월이 흘렀다고 했다. 다시 말해 1820년 11월 8일 예문관 검열로 임명된 때로부터 4년 동안 왕의 측근에 머물렀기에 왕의 눈길을 피할 수 없었다는 것이다. 이어서 '즉시 사람을 알아 보는 밝은 안목' 다시 말해 "왕의 즉철則哲"을 갖고 계시면서 "어찌 저 같은 신 하를 선발하여 규장각이 무너지게끔 하신단 말입니까"라고 원망도 했다.

그런데 이때 김정희는 실록을 보존하는 현장에 직접 가서 『왕조실록』을 햇볕에 말리는 포쇄曝曬 임무를 부여받은 상태였다. 그 임무를 부여받은 게 7월 25일이었는데²⁹ 8월 5일까지 출발하지 않았던 것이다.³⁰ 따라서 김정희는 그 까닭도 아뢰어야 했다.

그러나 다만 신의 아비의 병이 마침 환절기를 만나서 설사병이 갑자기 더침으로 인연하여 마음이 졸여서 어찌할 바를 모르는 지경이라 도저 히 그냥 떠나 버릴 수가 없어 부득불 하룻밤을 더 기다릴 수밖에 없었습 니다.³¹ 변명할 때마다 아버지가 아프다는 핑계를 내세우는 장면이 어이없기는 해도 결국 김정희는 자신이 "군명君命을 위배하였고 또 서석을 햇볕에 말리는 일에 시기를 놓친 과실을 저질렀다"라며 새로 제수한 직명을 거두시고 또 제대로일하지 못한 죄를 다스려 달라고 빌었다. 물론 순조 대왕은 이 같은 김정희를 벌하거나 직명을 거두지 않았다. 오히려 역사 및 언론 기관인 홍문관, 교서관, 사간원에 거듭 배치했다. 이 모두 예문관, 규장각에 버금가는 '청요직'임은 두말할 나위가 없다. 겸손과 더불어 효도를 내세우는 사직상소의 효험이 이와 같았다.

오대산·적상산·정족산 여행

1823년 7월 25일에 이미 실록 포쇄의 임무를 부여받았고, 또 8월 5일에는 규장각 대교에 제수되었다. 두 가지 모두 기쁜 일이었다. 포쇄 임무는 생애 처음으로 실록을 보관한 사고史庫를 세 군데나 답사할 수 있기 때문이고, 규장각 대교는 신진 관료에게 요직 중의 요직이었기 때문이다. 「규장각 대교를 사양하는 상소」를 올려놓은 뒤 서둘러 여행 준비를 마쳤다. 한 해 전 단양 유람을 떠다니던 때와는 전혀 다른 기분이었다. 그때는 몰래 도망치듯 은밀한 탈출이었지만, 이번에는 세상을 향해 보란 듯 발걸음도 가벼운 당당함이 있었다. 8월 초순 드디어 생애 처음 실록 사고 현장을 방문하는 여행길에 나섰다. 강원도 오대산五臺山, 전라도 적상산赤裳山, 강화도 정족산鼎足山 세 곳을 아우르는 삼처사고를 방문해 폭사 임무를 수행하는 것으로²², 폭사란 사고에 수장해 둔 책을 꺼내 햇볕에 쬐여 말리는 일을 주관하는 직책이었다.

김정희는 맨 먼저 강원도 평창군 오대산을 향해 떠났다. 오대산 사고는 1606년 오대산 월정사 북쪽 기슭에 건립한 사고였다. 당시 월정사 주지로 하여금 '실록수호총섭'實錄守護摠攝이란 직책을 부과하면서 월정사를 수호 사찰로 지정했으나 월정사와 사고 사이가 너무 멀리 떨어져 있어서 실제로는 사고에 가까운 암자인 영감사靈鑑寺가 수호 임무를 수행하고 있었다.

김정희는 이때 의관 출신의 중인 산초 유최진山樵 柳最鎭, 1791~1869 이후과

동행했다. 산초 유최진은 만 칸이나 되는 거대 가옥에 살면서 옛 그림과 서법 책을 숱하게 수집한 대大장서가였다. 특히 그는 당시 최대의 중인 예원 집단인 벽오사 맹원으로 참가한 문장가로 이름을 떨친 인물이었다. 산초 유최진은 자신의 저서 『초산잡저』樵山雜著에 이때의 일을 다음처럼 기록해 두었다.

일찍이 김정희 공公이 폭사하는 길을 따라 오대산으로 들어갈 적에 경 포대鍵浦臺로부터 바닷길로 700리를 가면서 경치 좋은 곳을 골고루 보고, 설악산에 올라가 백정봉百鼎峰에 오르고 또 구룡연九龍淵에 이르러 신 기하고 깊숙한 곳을 찾아 금강산까지 찾아갔다.³³

이 문장을 읽다 보면 얼핏 두 사람이 나란히 금강산까지 동행한 듯 보인다. 하지만 폭사 임무를 맡은 김정희는 오대산을 넘어 더 나아가지 않았을 것이다. 강릉 경포대 바닷가며 설악산, 금강산 유람은 폭사에게 허용되는 일이 아니기 때문이다. 그래서 두 사람의 동행은 오대산까지였을 것이다. 더구나 김정희는 지난 1818년 이미 금강산 탐승을 마친 터였다. 김정희는 오대산 사고에서의 일을 두고 「폭사로 오대산에 올랐다」曝史 登五臺山폭사 등 오대산라는 제목으로 시를 읊었다.

굽어보니 온 길이 사뭇 가까워 나도 몰래 들어왔네 아득한 이곳 봉우리 반은 전혀 흰 데 잠기고 숲 끝은 아스라이 푸름에 얽혔네 구름은 밖에서 지켜 주고 신선의 불은 그윽한 속에 비쳐 오네 바윗골에 남은 땅이 넉넉도 하니 무슨 인연 소정小亭을 얽어나 볼까³⁴ 오대산에서 임무를 마친 뒤 전라북도 무주군에 있는 적상산 사고로 향해야 했다. 김정희가 이동한 경로는 알 수 없으나 원주, 충주를 거쳐 속리산을 넘어 영동 또는 금산으로 해서 무주로 들어섰을 것이다. 광해왕 때인 1614년에 무주의 남쪽 적상산 산성 내부에 '실록전'을 세워 사고 설치를 마쳤다. 이후 1633년 황해도 묘향산 사고에 보관하고 있던 실록을 옮겨 왔으며, 이때 선원 각璿源閣을 건립해 사고의 체제를 완성했다. 1643년에는 그 곁에 호국사를 창건해 수호 사찰로 삼았다. 일제 강점기에 폐사한 후 모든 건물이 사라져 빈터만 남았는데, 그 옆 안국사의 천불전 건물이 다름 아닌 저 선원각을 옮겨 온 것이고 몇 채를 새로 지어 그 흔적을 엿볼 수 있다.

적상산은 생김새가 워낙 특별해서 고려 시대 명장 최영崔瑩, 1316~1388이 1374년 제주도 평정을 마치고 다녀오던 길에 둘러보았다고 한다. 최영 장군은 사방으로 빙 두른 절벽의 굳셈을 보고 아름답다면서 내 나라의 보물이라는 뜻인 '아국지보'我國之實라는 찬사를 아끼지 않았다고 한다. 김정희는 실록을 꺼내 포쇄 작업을 마친 다음 또다시 길을 재촉했다. 어쩌면 무주로 나와 하룻밤 묵을 때 강선대降仙臺며 와선당臥仙堂과 같은 곳을 돌아보았을지도 모르지만, 김정희는 적상산과 그 주변 일대의 풍광에 관해 아무런 기록을 남기지 않았다.

무주에서 멀지 않은 충청남도 금산을 경유하여 대전으로 올라가 천안, 수원, 시흥을 거쳐 강화도에 도착했다. 정족산 사고는 현종 때인 1660년 강화도 길상면 정족산성 내부 전등사傳燈寺 서쪽에 창건했다. 그 직전인 1653년 11월 마니산 사고에서 불이 나자 전등사를 수호 사찰로 삼아 정족산 기슭으로 옮겨온 것이다. 그런데 김정희가 이곳에서 포쇄를 하고서 겨우 43년이 흐른 뒤인 1866년 프랑스 군대가 병인양요丙寅洋擾를 일으켰을 당시 사고를 훼손하는 변을 당하고 말았다. 이에 그치지 않았다. 그로부터 또 40여 년이 지난 뒤인 일제 강점기에 조선 총독부가 이곳 서적을 조선 총독부 학무과로 옮겨 감으로써 사고는 빈집이 되었고 언젠가 수호 사찰인 전등사만 남고 모든 건물이 감쪽같이 사라졌다.

강화도에 도착한 김정희는 여장을 풀고 사고를 살펴본 뒤 포쇄를 시행했

다. 임무를 마친 김정희는 그리 멀지 않은 마니산 참성단塹星壇으로 발걸음을 옮겼다. 단군 이래 고구려 유리왕, 백제 비류왕 이후 고종 황제에 이르기까지 하늘에 제사를 지내던 곳이었다. 봄, 가을 두 차례씩 지냈는데 물론 조선 시대역대 왕이 제사를 지내러 이곳까지 친림한 건 아니다. 황제의 나라만이 천제天祭를 지낼 수 있었으므로 제후국인 조선의 왕이 그럴 수 없었기 때문이다. 다만고종 황제가 대한제국을 선포하면서 이른바 칭제건원稱帝建元을 시행했기에 천제를 부활할 수 있었다. 김정희가 참성단에 갔을 적에는 조선이 청나라의 제후국가였기 때문에 당연히 제사를 지내지 못하고 있었다. 그 사정을 김정희는 마니산 꼭대기에 올랐다며 읊은 시편「마니산 꼭대기에 오르다」登 摩尼絶頂등 마니절정에서 다음처럼 기록했다.

고려 시대 하늘에 올리는 제사의 근원은 알 길 없고 단군의 옛날 일은 말하기 하 어렵다네 큰 바다 끝없는 뜻 중들은 말하지만 신표이 받은 은혜에 비교하면 그도 적다네³⁵

아무리 아득한 역사라고는 해도 국조인 단군과 하늘에 올리는 제사를 부정하는 건 역사를 간단없이 가벼이 해석하는 것이고 또 그 고대사를 자신이 왕에게 받은 은혜의 크기와 비교하는 건 스스로를 과장하는 태도가 아닌가 싶다. 물론 패기 넘치는 젊은 날의 눈길로 보면 대단하긴 하지만, 김정희가 이렇게 읊은 뒤 한 세기도 지나지 않아 고종 황제가 천제를 부활시킨 일을 생각하면 옛일에 대한 김정희의 부정이 한갓되어 보인다.

이렇게 마니산에서 역사를 부정하듯 반추한 뒤 정족산 사고를 뒤로하고 바다 건너 한양의 궁성으로 향했다. 귀경한 때는 9월 하순이었다. 10월 1일 순 조가 현사궁顯思宮에 임어한 자리에 기사관으로 입시入侍한 기록이 있으므로 그 때 귀경한 것으로 본다.³⁶ 이번 여행은 어느 때보다도 멋진 여행이었을 텐데, 유 람을 좋아하는 그의 품성 탓에 더욱 그렇게 즐거워했을 것이 분명하다.

충청우도 암행어사 여행길

폭사 임무를 마친 뒤 2년 6개월 동안 홍문관, 사간원, 사헌부를 전전하다가 1826년 2월 20일 충청우도 암행어사에 제수되었고 곧장 밀봉한 봉서封書를 받았다. 암행을 마치고 6월 24일 자로 올린 보고서 「서계」"의 첫머리에 김정희는 임명받은 날의 상황을 다음처럼 실감 나게 묘사했다.

신이 올해 2월 20일 명을 받고 입시하여 내리신 봉서 한 통을 두 손으로 받아 가슴에 넣은 뒤 바로 성 밖 외진 곳으로 가서 봉함을 뜯고 삼가살펴보니, 신을 충청우도 암행어사로 삼은 것이었습니다. 그리고 『사목책』事目冊 하나, 마패馬牌 하나, 유척全尺 두 개도 함께 내려 주셨습니다. 성글고 못난 신이 외람되이 중책을 맡아 그 직책을 능히 펼치지 못할까 두려웠지만 행장을 차리고 길을 나서 110여 일 동안 수천 리 길을 탐문했습니다.36

남이 볼까 두려워 아예 궁성 밖으로 나가 밀봉한 상자를 열어 보았다. 거기에는 말이 새겨진 마패, 길이를 재는 놋쇠 잣대인 유척, 그리고 감찰 업무 세부 지침서인 『사목책』이 들어 있었다. 마패는 왕을 대신한다는 증표이며 유척은 감찰을 수행함에 한 치의 오차도 없이 하라는 상징이었다.

이번 여행은 3년 전인 1823년 포쇄 임무 때와는 완전히 다른 것이었다. 비밀리 수행해야 하는 임무였다. 암행어사 김정희는 그 과정을 다음처럼 그려 놓았다.

華者民隐之巫當較恤者謹具別单行陸 场 缺暗 だ ·水頂十分的確然後始敢據實條列是子於樂政之合行題 展另行搜察是白华所九吏治之能否民情之休威 許 **为很當重任惟不克對楊是耀是內守乃東張經達首及百** 行 納 御史又 日周行屋千里官邑城市之要會山峡海嶼之 橡 年 即出 三月二 拢 授以事目冊一馬牌一翰人二是白子 外好 7 4 墨拆飯伏見是白学則 侍 祇 乙覧是白齊 内 Ĕ. F 為 封 僻 也 書 **太** 清右道 本 啊 無不

4-1 4-2

- 4-1 「암행어사 김정희 별단」, 1826, 감사원 산하 감사교육원 소장.
- 4-2 「암행어사 김정희 별단」 본문, 1826, 감사원 산하 감사교육원 소장. 뒷날 『추사 김 정희 암행보고서』라는 표지를 붙여 둔 이 책은 1826년 2월 20일부터 6월 24일까 지 암행한 결과를 국왕에서 올린 내용을 담고 있다.

마을과 시장의 중심지에서 산골짜기와 바닷가 외진 섬까지 모두 찾아가 특별히 해당 내용을 수사하고 감찰하였는바 해당 관리의 정치 행태와 민생의 고락 등을 보고 들은 것을 토대로 반드시 정확성을 확보하고 나서야 감히 실제에 의거해 조항을 열거했으며 다시 바로잡아야 할 피폐한 정책과 속히 돌봐야 할 백성의 아픈 곳을 삼가 별도의 「단자」單子에 적어 삼가 보고 드립니다.39

그렇게 110여 일 동안 암행한 땅 열세 곳은 다음과 같다.

서산군瑞山郡, 예산현禮山縣, 한산군韓山郡, 노성현魯城縣, 태안군泰安郡, 보령 현保寧縣, 비인현庇仁縣, 청양현靑陽縣, 진잠현鎭岑縣, 결성현結城縣, 남포현藍 浦縣 그리고 안면도安眠島와 안흥굴포安興掘浦

하지만 자신을 드러내지 않도록 그림자 흐르듯 움직였다고 해도 스치고 지나가는 곳, 머물러 자고 먹는 땅의 풍광마저 가려지는 건 아니었다. 그의 눈 에는 충청남도 모든 고을의 인심은 물론이고 숲과 강과 산의 아름다움이 저절 로 들어왔을 것이다. 그럼에도 불구하고 김정희는 그때 보았던 풍물과 산천을 읊지 않았다. 어둠을 뚫고 수행하는 암행어사 임무 중에 노래를 부를 수 없었 던 게다.

하지만 그 땅은 참을 수 없을 만큼 아름다움이 넘치는 곳이었다. 청담 이 중환淸潭 李重煥, 1690~1752이 『택리지』에서 이곳을 가리켜 "산천이 평평하고 예쁘며 한양 남쪽에 가까운 위치여서 사대부들이 모여 사는 곳"40이라고 묘사하고 또한 특별히 보령을 찍어 다음처럼 묘사했다.

오직 보령은 산천이 가장 훌륭하다. 고을의 서편에 수군절도사의 군영이 있고 영 안에 영보정이 있다. 호수와 산의 경치가 아름답고 활짝 퇴어서 명승지라 부른다.⁴¹

김정희는 15년 전인 1811년 이곳 보령에 와서 한 편의 시를 남겼는데 「영 보정가 永保亭歌가 그것이다.

거년去年에는 이 바다 서쪽에 있었는데 금년에는 이 바다 동쪽에 있네그려 징파루는 저기라 영보정은 여기지만 한 오라기 바다 구름 멀리 서로 통하누나⁴²

이번 암행길에서도 또 한 편의 시를 읊고 싶었을지 모르겠으나, 그저 예전의 노래를 추억하는 것으로 만족해야 했다.

악연의 암행어사

1826년 2월 20일 김정희가 충청우도 그러니까 충청남도 암행어사로 임명받았을 적만 해도 어사의 소임이 김정희 가문에 커다란 재앙을 가져다줄 씨앗임을 예측한 사람은 아무도 없었다. 41세의 이 젊고 총명한 암행어사는 앞뒤를 가리지 않은 채 발길 닿는 곳의 거의 모든 지방관에 대하여 그 잘잘못을 논했다. 『수조실록』은 그때 김정희의 암행어사 활동상을 다음처럼 결산하고 있다.

충청우도 암행어사 김정희가 「서계」를 올려, 서산 군수 한용검, 예산 현감 이명하, 한산 군수 홍희석, 노성 현감 이시재, 태안 전 군수 허성, 보령 전 현감 송재순, 비인 현감 김우명, 청양 현감 홍일연, 진잠 현감 황도, 결성 전 현감 조석준, 남포 전 현감 성달영과 전 수사 윤상중 등의 다스리지 못한 정상을 논하니, 모두 경중을 나누어 감죄하고, 별단의 군軍·전田·적羅에 대한 삼정三政과 증미極米를 백징白徵: 까닭 없이 재물을 빼앗음하는 것과 안면도의 송정松政과 안흥굴포의 어염세魚鹽稅·선세船稅 등의 폐단을 묘당廟堂으로 하여금 좋은 점을 따라 채택 시행하게 하였다. 43

이러한 보고에 따라 의금부가 체포, 구금, 문초에 이어 처벌을 한 지방 수 령은 다음과 같았다.

6월 27일 한용검, 이명하, 홍의석, 이시재, 허성, 송재순, 조석준, 성달영 6월 30일 김우명, 황도

순조는 보고한 그대로 하라고 했다. "참으로 추상같은 감찰이었고 엄중한 처벌이었다. 이때 흥미로운 사실은 화가 학산 윤제홍이 형조와 관련한 왕명 출납을 다루는 승정원 동부승지로 재임하면서 이 사건과 관련한 의금부 보고서인 「서계」의 내용을 순조에게 아뢰어 처분을 받아 내고 있었던 것인데, 『승정원일기』 7월 1일 자에는 김우명, 황도를 체포하겠다는 윤제홍의 발언이 실려있다. 45 이들 가운데 서천군 비인현 현감 김우명金週明, 1780 무렵~1843 이후의 사례를 들어 보도록 하겠다. 김정희가 「서계」에 기록한 김우명의 죄상은 다음과같다.

비인 현감 김우명입니다. 부임한 이래 좋은 업적이 하나도 없습니다. 일을 처리할 때는 추하지 않은 것이 없고 이익을 발견하면 아주 작은 것도 남겨 두지 않습니다. 재해를 입은 논밭의 '재결'災結 숫자를 30결結이나 더 순영巡營에 보고한 것은 자기 배를 불리려 계획한 것입니다. 그런데 간계를 부린 아전에게 빼앗기자 그의 신의信義 없음을 문제 삼으면서 재결 6결을 구호자금인 진휼자금賑恤資金으로 보충하겠다고 한 것은 법에 어긋나는 것으로 결국 쇠잔한 백성에게 억울한 징수를 가하여 탐욕스러운 속마음을 더욱 확실히 드러냈습니다.

진휼 곡식을 나눠 줄 때는 굶주리는 기민飢民을 고르는 것을 불확실하게 하고 진휼 곡식을 늘려 기입하였으니 그 현란한 기술을 숨기지 못했습니다. 세금을 거둘 때는 돈의 가치를 비싸게 매기고 말질을 지나치게하여 낭자한 원성을 샀습니다. 보석금인 속전贖錢을 사사로이 받는 것은

조정의 법령에 금지된 것인데도 앞뒤로 받은 것이 몇백 냥에 이릅니다. 그 가운데 90냥은 진휼에 보탰다고 해도 나머지는 모두 명분 없는 곳에 귀속시켰습니다.

소송을 바르게 이끄는 것은 민정民情의 중요한 관건인데 겉으로는 잘 이끈 듯하면서 속으로는 호응하여 교활한 서리胥東가 그 거간 역할을 하고 아침에 확립된 것이 저녁에 무너져 뇌물의 문이 크게 열렸습니다. 실례로 소송자인 전무광田務光, 박춘복朴春卜, 류업금劉業金 등에게서 사사로이 받은 뇌물 금액이 130냥에 이릅니다. 이런 내용은 백성들의 노래에 실려 떠들썩하게 불리고 서리를 심문한 문서인 「공초」供紹에도 분명하게 확인할 수 있습니다. 이밖에 허다한 범법 사실은 이루 다 나열하기 어렵습니다. 46

그 같은 죄를 지은 김우명은 끝내 봉고파직을 당했고⁴⁷ 그 밖에도 암행어사 김정희가 지목한 각 지방의 수령들은 크고 작은 처벌을 받았다. 처벌받은 이들 가운데 유독 김우명만이 뒷날 김노경·김정희 부자 가문을 파탄 지경으로 몰고 가는 복수를 단행했다. 김우명은 원주 김씨原州 金氏였으나 집권 가문인 안동 김문의 세도를 등에 업었다. 하지만 모든 안동 김문 출신이 그들 같지 않았음을 생각할 때 인간의 품성에 따라 모든 게 달라지는 모양이다. 어떠하건 정의라는 이름으로 김정희가 시작한 단죄가 뒷날 복수라는 이름으로 칼날이 되어 깊숙이 파고들어 왔다. 인연법 가운데 악연이란 특별히 아주 길고 질긴 것인 모양이다.

당상관 진입

물론 복수는 뒷날의 이야기고, 당시 김정희는 부패를 척결한 암행어사로 그 공로를 인정받아 1826년 바로 그해 8월 4일 왕실 족보를 관리하는 관청인 종부시 종부정宗簿正, 8월 12일 관원을 감찰하는 사법 기관인 사헌부 집의執義에 올랐다. 처음으로 3품의 품계에 올랐는데, 이는 당상관의 미래를 약속받는 것이

었다. 집안 대대로 당상관에 올랐으니까 자신도 당상관에 이르는 건 너무도 당 연히 밟아야 할 수순이었다.

다음 해인 1827년 2월 9일 효명세자孝明世子, 1809~1830가 대리청정을 시작했다. 곧바로 김정희는 사간원 사간에 이어 3월 30일에는 언론을 담당하는 관청 가운데 왕의 자문을 맡았던 홍문관 부교리에 임명되었다. 미래의 왕으로 부터도 신임을 확인받는 순간들이었다. 그리고 4개월이 흐른 7월 24일 통정대 부通政大夫를 가자加資하라는 명령이 떨어졌다. 통정대부의 품계는 정3품 당상 관이었다.

원손이 태어난 데 대해 하례를 드릴 때 행사를 주관한 예방승지 권돈인에게 가선대부를 가자하고, 선교관 김정희, 전교관 이규팽, 통례 공윤항, 이해청에게 모두 통정대부를 가자하고, 그 나머지는 효명세자가 태어난 1809년 기사년라면 관례대로 시상하라고 명하였다. 48

이처럼 진급이 이루어진 까닭은 바로 6일 전인 7월 18일 효명세자의 아내인 세자비가 첫아들 그러니까 뒷날 헌종憲宗으로 즉위하는 이환季與, 1827~1849을 출산했기 때문이다. 왕위를 물려받을 원손元孫의 탄생을 축하하는 행사인 '원손 탄신 하례'를 진행할 때 예방승지로 활약한 이재 권돈인에게는 가선대부를, 선교관으로 활약한 김정희와 몇몇 관료에게는 통정대부 품계를 내려 특별히 시상한 것이다.

이로써 김정희는 비로소 당상관에 올랐다. 당상관이란 당하관과는 관복 短服부터 뚜렷하게 구분되는 지위였다. 또한 무엇보다도 근무 일수가 자유롭고 하급 관료들의 인사 고과를 할 수 있는 권한을 가졌으며, 퇴직한 뒤에도 중요 의사 결정을 자문할 뿐만 아니라 국가 의례에 참여할 수 있는 품계였다. 다시 말해 국가를 경영하는 정책 담당 관료였던 만큼 당상관 진급은 청요직으로 불 리는 핵심 관직을 거치지 않고서는 불가능한 지위였다.

이 시절 김정희 인맥의 원천이자 젊은 날의 선생이었던 자하 신위는 사간

4-3 김정희, 「자인 현감에게」, 36.5×58.5cm, 종이, 1827년 12월, 국립중앙박물관 소장. 자인현은 경상북도 경산시의 옛 이름이다. 이 편지를 쓰던 1827년 12월에 김정희는 규장각 검교대교에서 승정원 동부승지가 되던 때였다. 자인 현감은 감모재 노광두應幕廣 盧光斗, 1772~1859인데, 노광두가 선물을 보내 준 데 대한 감사의 뜻을 담은 편지다.

원 대사간, 우승지, 좌승지에 이어 도승지를 전전하면서 순조를 지근거리에서 보필하고 있었고, 아버지 김노경 또한 1826년 4월 예조 판서를 거쳐 8월 한성 판윤, 11월 판의금부사, 1827년 1월 병조 판서에 올랐다. 부자 모두 참으로 거 침없는 질주의 세월을 구가하고 있었던 것이다.

악연과 선연의 인연법

마흔두 살의 홍문관 부교리 김정희는 1827년 4월 1일 탄핵이라는 칼날을 휘두르는 「서계」를 올렸다. 이 일을 서술한 기록은 두 가지가 있는데, 하나는 충실하게 기록한 『숭정원일기』⁴⁹이고 또 하나는 매우 간략하게 줄인 『순조실록』이다. 『순조실록』은 이때의 일을 다음처럼 기록하고 있다.

부교리 김정희가 글을 올려 조봉진을 엄히 국문하여 정상을 알아낼 것과, 심상규에게 해당된 법을 빨리 시행할 것을 청하고, 수찬 박용수和容 추가 글을 올려 심상규에게 해당된 법을 빨리 시행할 것을 청하였으나, 모두 의례적인 답을 내려 따르지 않았다.⁵⁰

김정희가 탄핵한 신암 조봉진愼菴 曹鳳振, 1777~1838은 지난 1월까지 전라도 관찰사로 재임하던 인물이었고 두실 심상규斗室 沈象奎, 1766~1838는 우의정에 재임하고 있는 재상이었다. 심상규는 3월 23일 사치와 탐욕에 물들었다는 내용으로 탄핵을 당하고 있었고 조봉진은 3월 29일 전라 감사 재임 때 민폐를 끼쳤다는 내용으로 탄핵을 받고 있었다. 김정희가 시작한 일도 아니고 또 김정희가 꼭 나서야 할 일은 아니었지만 처분을 재촉하는 일에 나선 것이다. 처분을 재촉함에 관찰사 조봉진에 대해서는 말할 것도 없지만 우의정 심상규에 대해서도 아주 강도 높은 문장을 구사했다.

적인 심상규를 삭탈하여 더욱 엄단하시고 시급히 법에 따라 조사하여 국가의 기강을 더욱 존귀하게 하십시오.⁹ 두실 심상규는 명문세가 청송 심씨靑松 沈氏 가문이 배출한 우의정이었음 은 물론이고, 또 정순왕후와 그 세력인 노론 벽파에 맞서 사도세자를 보호하는 세력인 노론 시파 계열이었다. 그러므로 사도세자의 후손인 정조, 순조, 효명세 자, 헌종으로 이어지는 왕실 4대를 내려오며 비호를 받던 가문의 적장자였던 인물이다. 그런 두실 심상규였으므로 반대파인 노론 벽파의 공격에 시달리며 여러 차례 탄핵과 유배를 반복했던 게다. 물론 김정희도 노론 벽파 가문에 속 해 있었음은 두말할 나위 없었다.

이번 탄핵은 1827년 3월 14일 사헌부 지평 한식림韓植林. 1774~?이란 자가 올린 한 편의 글이 불러온 파문이었다. 한식림은 태연하게 글 안에 '대신大臣 조태억趙泰億'이라고 썼는데 문제는 그 조태억이란 인물이 과거 '삼홍'三四의 한 사람으로 처벌당한 역적 죄인이었다는 사실이다. 그런 '역적'을 '대신'이라고 호칭한 것이다. 있어서는 안 될 일이 일어나자 대리청정하던 효명세자가 '대신과 삼사三司가 모른 체하고 있다'라고 지적함에 3월 22일 우의정 심상규가 의금부 정문인 금오문金吾門 밖으로 나가 대명待命하였다. '물론 효명세자는 한식림을 가볍게 처벌하고 심상규에 대해 복귀하라고 했다. 그런데 다음 날 3월 23일 엉뚱한 일이 터졌다. 대사간 임존상任存常. 1772~?이란 자가 심상규를 탄핵하면서 내세운 내용이 심상규의 사치를 비판하는 것이었다.'3

교만하고 방자스러워 기탄忌憚하는 바가 없고 사치함이 너무 심하여 누구도 감히 어찌할 수가 없습니다.⁵⁴

임존상은 오랫동안 좌승지로 재직하다가 하루 전날인 3월 22일 대사간에 제수되었고⁵⁵, 대사간이 되자 대신을 탄핵할 권리가 주어졌는데 바로 다음 날 우의정 두실 심상규를 공격했다. 그런데 『승정원일기』를 보면 그로부터 8일 뒤인 3월 30일 이조 참의에 제수되었으므로⁵⁶ 임존상이 9일간 대사간으로 한 일이라고 우의정 탄핵뿐이었던 것이다

두실 심상규는 가성각嘉聲閣이라는 개인 미술관을 갖춘 대大수장가였다.

그런 그를 사치스럽다고 공격하는 일은 매우 쉬웠을 것이다. 탄핵이 있자 두실 심상규는 조정에 복귀하지 않은 채 처분을 기다렸고 이에 대리청정하던 효명 세자는 오히려 임존상을 파직했으며 두실 심상규에 대해서는 복귀하라는 명을 내렸다. 하지만 바로 다음 날, 노론 벽파 가문 출신 김정희가 효명세자의 뜻을 거역하고 두실 심상규에 대한 처분을 주장했다. 같은 날 삼사에서 합동으로 나섰으며, 효명세자의 비호에도 거듭 벌 떼처럼 주장을 굽히지 않았으므로 효명세자는 4월 8일 두실 심상규에 대하여 '유배를 가다가 중간에 멈춘다'라는 말 그대로 어중간한 처벌인 '중도부처'中道付處의 유배형을 내리는 것으로 마무리했다."

그로부터 6개월 뒤인 10월 17일 효명세자는 두실 심상규에 대해 사면령을 내렸지만, 대신들의 반대로 질질 끌다가 해를 넘긴 1828년 3월 19일에 가서야 사면할 수 있었다. 하지만 효명세자는 두실 심상규를 다시 기용하지 못한채 1830년 5월 6일 겨우 22세의 나이로 급작스레 승하하고 말았다. 그 뒤 순조가 1832년 윤9월 22일 두실 심상규를 복권시킴과 동시에 판중추부사에 임명했으며, 1833년 4월 24일에는 우의정에 복귀시켰다. 이때 순조는 두실 심상규를 보고 다음처럼 유시論示했다.

경이 조정에서 물러간 뒤로부터 어느덧 7년이 되었다. 그리워하는 생각이 날마다 마음속에 왕래하지 않은 적이 없었으나, 그동안 근심과 슬픔이 거듭되었고 세상일의 이러저러한 사단이 하도 많아 무심결에 서로 잊은 것처럼 지내었다. 비록 경의 너그러운 도량이 나를 멀리 물리쳐 버린 것이 아니라는 것을 알고는 있지만, 내 마음의 섭섭함은 어떠하였겠는가? 지난번에 판중추를 제수한 것은 진실로 뜻한 바가 있었다.

두실 심상규의 수난을 살펴보면 사실 김정희 탓이 아니었다. 탄핵을 주도한 게 김정희도 아니고 무슨 개인끼리 원한을 쌓으려고 시작한 탄핵도 아닌 바에야 그 상처가 깊을 리 없었겠다. 다만 탄핵의 구도를 보면 두실 심상규는 노

론 시파, 김정희는 노론 벽파로 엄연히 당파의 대립각이 충돌하는 것이란 점에서 간단한 사건만은 아니었다. 그런데도 이 악연은 암행어사 시절 파직해 버린 김우명과의 악연과는 다른 모습으로 나타났다.

두실 심상규의 손자 대에 이르러 악연이 선연善緣으로 바뀌었다. 두실 심상규의 손자 동암 심희순桐庵 沈熙淳, 1819~? 과의 만남에 따른 것인데, 김정희 가문이 붕괴당한 뒤 마포와 용산을 오가며 살던 한강 시절의 일이었다. 물론 할아버지 심상규가 김정희에게 탄핵당한 1827년 심희순은 기껏 여덟 살에 불과해 아득한 기억뿐이라 그랬을 수도 있지만, 할아버지가 조정에 복귀한 1833년에는 어느덧 열네 살이었으므로 가문의 고난을 왜 몰랐겠는가. 하지만 동암 심희순은 아픈 추억과 악연의 과거를 버렸다. 사람에 따라 악연도 선연으로 바뀌는 인연법을 보여 주는 것이었다.

운외몽중, 그 기이한 시화

1819년 출사하고서 8년이 흐른 뒤인 1827년 아름다운 사건이 일어났다. 59세의 선생 자하 신위가 보기에 문득 큰 인물로 자라난 42세의 시생 김정희, 35세의 홍현주와 더불어 그 이름도 꿈결 같은 시집 『운외몽중첩』雲外夢中帖을 완성한 것이다.

맨 먼저 정조의 사위인 영명위 홍현주가 꿈에 선게禪偈를 지었는데 깨고서 기억을 되살려 보니 다음과 같았다.

한 점 청산은 아직도 아련하여 환유일점還有一點 청산요靑山慶라, 구름 위 구름인 운외몽雲外夢이요. 꿈속의 꿈인 몽중몽夢中夢이로구나.59

안타깝게도 위 내용과 같은 열세 자만 기억났다. 이 기이한 사실과 더불어 꿈속의 선게 열세 자를 선생 신위에게 들려주었다. 그리고 두 폭을 한 쌍으로 꾸미는 대련對職 형태의 글씨를 써 주길 청했다. 이에 자하 신위는 글씨만이 아 니라 네 수의 화답시和答詩까지 지어 보내 주었다. 이에 홍현주는 다시 네 수를

4·4 김정희, 〈운외몽중〉, 27×89.8cm, 종이, 1827년 무렵, 개인 소장. 『운외몽중』은 정조의 사위 홍현주가 시작하여 자하 신위가 화답하고 끝으로 추사 김정희가 가 담해 시를 짓고 그 제목 글씨를 써서 완결한 시첩이다. 지어 올려 화답했고 신위는 다시 한 수를 지어 보냈으며, 또다시 홍현주도 한 수의 화답시를 지어 올렸다.

이 이야기를 들은 김정희도 가담했다. 세 수를 짓고서, 자신이 쓴 세 수를 포함한 열세 수의 시를 필사하고 표지에 '운외몽중'雲外夢中이라고 적어 드디어 게송 시첩을 완성했다. 이 글씨는 4장의 다음 항목인 '3 평안도 여행' 항목에서 살펴볼 텐데, 이날의 모임처럼 곱고 아름답다. 선생이 시생과 어울려 게송을 읊 조린 이야기는 자하 문하가 남긴 아름답고 기이한 시화詩話의 하나였다.⁶⁰

김유근과의 인연

황산 김유근은 당대 집정자 풍고 김조순의 아들로, 아버지 김조순이 세상을 떠나자 그 권력을 이어받아 일세를 풍미한 인물이다. 하지만 불행이 연이은 인물이기도 했다. 1827년 평안도 관찰사 부임 도중 만남을 청하는 전직 관리에게 가족을 포함한 일행 다섯 명이 죽임을 당하는가 하면, 생애의 마지막 4년 동안 중풍에 걸려 말조차 하지 못하는 고통 속에 세상을 등져야 한 인물이었으니 말이다. 그래서였을까, 그에게는 권세가의 이름보다 시서화詩書書 삼절이라는 이름이 더욱 가깝다. 김정희와의 인연 또한 황산 김유근이 시서화를 사랑해서 이어진 것이었다.

『국역 완당전집』에는 황산 김유근과 함께 동리 김경연 그리고 김정희가함께 북한산 동령 폭포를 구경했다는 사실을 알려 주는 시편 「동령폭포에서 즐기다」⁶¹가 수록되어 있다. 동령폭포는 지금 서울 종로구 평창동에서 보현봉을 향해 오르는 기슭에 있는 물줄기로, 잘 알려진 북한산 등산길 자리에 있었다. 이날 함께한 동리 김경연이 1820년에 별세했으므로 그전의 일이다. 황산 김유근과의 인연은 일찍이 자하 문하에서 시작되었지만, 1806년 나란히 사학유생이었으므로 이때도 어울렸을 것이다.

『국역 완당전집』에는 김정희가 황산 김유근에게 보내는 편지 세 편이 실려 있다. 「황산 김유근께 올립니다 첫 번째」 편지는 중국 금석문 열두 종을 감정해 달라고 의뢰한 데 대한 답변이었다. 그 가운데 족자를 꾸미는 작업인 장

황裝潢에 관한 부분에서 황산 김유근의 행선지가 나오는 대목이 있다.

봄철에 장황을 하면 좀이 타기 쉬우니 절대 만들어서는 안 되는 것입니다. 더구나 척하戚下는 서쪽 여행 역시 오래지 않을 것이니 긴 여름 장마철에 하나하나 자세히 연구하여 오랫동안 금석의 좋음을 도모하면 더욱 묘할 것 같은데 어떨지요.62

여기서 "서쪽 여행"이라고 해서 "서유"西遊라는 표현이 나오는데, 유람을 뜻하기도 하지만 벼슬하러 간다는 뜻으로도 사용하는 낱말이다. 황산 김유근이 1827년 3월 27일 평안 감사에 임명되어 4월 20일 하직을 하고 평양을 향해 떠났으니까, 이 편지의 시점은 평양행 직전이 아닌가 한다.

「황산 김유근께 올립니다 두 번째」는 김정희가 "어제저녁 시사試事를 마쳤다"라고 쓴 대목이 나온다. 그리고 황산 김유근에게 두보杜甫, 712~770의 시편에 나오는 옛이야기를 빌어와 "승룡객乘龍客이 탈금奪錦한 기쁨을 얻었습니다"라고 하면서 다음처럼 썼다.

저절로 탄성을 외침과 동시에 하례를 드려 마지않사오며, 느지막이 몸소 나아가 뵈올 생각이오니 댁에 계시겠습니까. 만약 이재 권돈인 영감과 정담을 나눌 수 있다면 동경하는 소원에 가장 맞겠습니다. 탐문하기위하여 올리오며 우선 이만 줄이옵니다.⁶³

먼저 김정희가 시험관으로 등장하는 기록은 『승정원일기』1825년 11월 27일 자다. 홍문관 부교리로 재임하던 중 사헌부 장령으로 임명된 이틀 뒤인 11월 27일 전시殿試 대독관으로 참가했다는 것이다. 이때 황산 김유근은 홍문관 제학으로 김정희의 상관이었다. 이재 권돈인은 안악 군수로 재임 중이었다. 따라서 세 사람이 한자리에 모일 수 있는 상황이 아니었다. 그러므로 이재 권돈인이 안악 군수의 직임을 마치고 상경하여 우승지에 임명된 1827년

1월 25일⁶⁷ 이후 언젠가의 일이었을 것이다. 황산 김유근은 홍문관 제학이었고 김정희는 규장각 검교 대교였다. 이 시기 세 사람이 모였음을 보여 주는 시편 이 있다. 김정희가 황산 김유근이 돌을 그리고 이재 권돈인이 화제를 쓴 「괴석 도」를 보고 나서 읊은 「김유근이 돌을 그리고 권돈인이 화제를 쓰다」爲 舜齋 題 黃山畵石위 이재 제 황산화석가 그것이다.

묽게 그린 난초라면 짙게 그린 모란이라 미인 향초 이것저것 모두가 시들부들 그대 집엔 스스로 금강저金剛杵를 갖췄으니 가슴속의 오악을 돌산으로 시사했네 300년 이래로는 돌의 지기 누구일까 중조仲韶가 지나간 뒤 누구도 없었다네 우뚝 솟은 한 가닥 푸른 구름 저 조각은 천기天機를 거둬들여 그림 속에 나타냈네⁶⁸

난초, 모란이 시들해 보일 만큼 돌 그림이 대단하다고 묘사한 것이 황산 김유근을 향해 굉장한 찬사를 올린 셈이다. 뒤이어 여섯째 줄에 등장하는 '중 조'는 명나라 사람으로 돌을 몹시 좋아하는 인물이었는데, 황산 김유근이야말로 중조 이후로 '돌의 지기'가 아니냐는 뜻이다. 또한 황산 김유근이 대나무 그림을 그리자 여기에 김정희가 화제를 썼다. 「김유근의 묵죽에 화제를 쓰다」走題 黄山 墨竹小幀주제 황산 묵죽소정가 그것이다.

절묘할사 부채 머리 푸른 옥 한 가지의 븟 휘두를 그때에 이재 권돈인이 지켜봤네 가을 내내 산중에서 병 요양 한다더니 이 멋을 만들 줄은 생각조차 못 했다네 반갑게도 군君이 또 한 폭을 부쳐 오니 병든 마음 갑자기 천둥 놀랜 죽순 같네 하늘의 기밀인 천기天機는 곧 호탕한 뜻을 끼고서 발동하고 굳센 마디는 착한 성질까지 온통 싣고 왔네그려⁶⁹

병중에 있는 황산 김유근을 대나무에 비유하여 굳세고 착한 성품임을 드러낸 찬양의 시편이다. 그리고 또 한 편의 편지 「황산 김유근께 올립니다 세 번째」" 는 김정희가 병조 참의에 임명된 1828년 2월 16일" 직후에 써 보낸 것이다. 편지 내용에 김정희 자신이 "기성騎省으로 옮겼다"라고 했는데 그 '기성'이바로 병마를 다루는 기관인 병조를 뜻하는 부서이기 때문이다.

김정희는 이 편지에서 시인 왕사정王士禛. 1634~1711과 화가 우지정禹之鼎. 1647~1709이 함께 편찬한 책을 황산 김유근에게 올렸음을 밝히고 있다. 왕사정은 특히 시문학에서 중요한 작용을 해 온 신운설神韻說을 토대 삼아 청나라 시풍을 확립해 낸 시인이고 우지정은 궁정화가였다. 김정희는 이 두 사람의 저서를 구한 사실에 기탄없는 기쁨을 얻었다면서 다음처럼 썼다.

마침 이 작은 책자 하나를 얻은바, 이는 바로 우지정과 왕사정의 합벽인 진적真籍으로서 평소에 한번 보고 싶어도 못 보던 것입니다. 이제야 비 로소 손에 들어왔으니 저도 몰래 신기함을 외치곤 합니다. 이에 감히 받 들어 올려 한번 보아 주시기를 청하오니 또한 이로부터 환희의 연이 되 리라 상상하옵니다. 오늘은 늙으신 어머님을 뵈옵기 위해 아침에 나가 야 해서 바쁨을 물리치고 잠깐 아뢰오며 미처 갖추지 못하옵니다."

게다가 편지의 끝에 다음처럼 쓰고 있다.

자신도 못 가지면서 서슴없이 함부로 올리는 것을 송구스럽게 생각하옵니다."

선물을 올리면서도 미안해하는 것이다. 당대 세도 정권 핵심 가문의 적장 자인 황산 김유근을 대하는 태도로 참으로 합당한 모습이었다.

하지만 못내 의문스러운 대목이 있다. 어느 날인가 황산 김유근의 시편에 이어 차운한 「김유근 시에 차운하다」次 黃山韻차 황산윤라는 시 2수가 있는데, 그 중 다음처럼 읊은 구절이 그러하다.

꽃다운 때 술 대하면 언제나 서글프니 돈과 술로 세월을 멈추기란 어려운 일 배 채우려 보리밥 함께한 내 부끄럽소 세상에 보기 드문 그대는 바로 창포꽃⁷⁴

무언가 난관에 빠진 듯 어려웠던 일을 기억해 내고자 하는 것이어서다. 하지만 그 일이 무엇인지는 여전히 알 수 없다.

서법의 길, 묘향산

김정희가 평양과 인연을 맺은 계기는 아버지 김노경이 평안 감사로 나갔기 때문이다. 1828년 7월 10일 자로 김노경이 평안 감사에 제수되자 김정희는 평안도 지역에 머물고 있는 막내아우 금미 김상희琴糜 金相喜, 1794~1861에게 편지를써 보냈다. 『국역 완당전집』에는 실려 있지 않지만 2005년 서울옥션에 출품된「막내아우 상희에게 주다」를 보면 이때의 사정을 환하게 상상할 수 있다.

아버님께서 서쪽 지방에 제수받아 감축하는 마음이 이루 말할 수 없네. 그대도 마침 관내에 있으니 흔치 않은 기회라 앞으로 부합하는 일이 있을 것이네. 하늘이 이처럼 매번 우리를 도와주니 무슨 걱정이 있겠는가. 500리 밖 희열에 들뜬 그대 모습이 눈앞에 선연하네. 동광정東光亭과 부 벽루浮碧樓 사이에 들어선 꽃다운 나무처럼 군현이 모여들기를 손꼽아 기다리네. 다만 큰 아우 김명희가 창령 현감으로 발령받아서 떠난 지 10여일이 지나도록 소식이 없어 걱정이라, 나는 아직도 신병으로 고생 중인데 차도를 보아 한번 찾아갈까 하네. 아버님의 부임 기일이 내달 초순경이라 이달 26일이나 27일쯤 성묘할 예정인데 장마 길이 험난하여 염려스럽네. 파발이 재촉하니 이만 줄이네. 무자년戌子年, 1828년 7월 22일⁷⁵

편지를 보면 김정희가 더욱 들떠 있음을 알 수 있다. 아버님의 근무지인 평양 명승을 지레 상상하고 있는 것이다.

1828년 7월 아버님이 평안 감사로 나갔을 때 김정희는 직임이 자주 바뀌어 사이사이 여가가 생겼으므로 평양에 자주 들렀는데 이때 묘향산을 여행했

4-5 김정희, 「막내아우 상희에게 주다」, 49.5×34cm, 종이, 1828년 7월 22일, 개인 소장. 평안 감사에 제수된 아버지가 평양으로 부임하기 직전에 쓴 편지로 한껏 들뜬 김정희의 마음이 드러나 있다.

4-6 김정희, 〈직성유궐하〉와 〈수구만천동〉 대련, 각 28×122cm, 종이, 1822, 간송미술관 소장. '올곧은 소리는 대궐에, 빼어난 글귀는 해 뜨는 하늘에'라는 뜻을 담고있다. 젊은 날 김정희의 대표 작품으로 살집이 두터운데도 필세가 웅장하여 굵은 뼈가 튀어나올듯 웅장하다.

다. 보현사普賢寺를 거쳐 만폭동 계곡 위쪽 상원암에 들러 쉴 적에 평안 감사의 아들이 왔으므로 절집에서 현판 글씨를 써 달라고 청해 왔다. 이 작품〈상원암〉 上元庵에 대해 2002년 유홍준은 "획이 너무 굵고 기름지다는 인상을 준다"라면 서도 "필치가 힘차고 글자 구성에 기백이 넘친다"라고 했다.76

서가로서 김정희의 명성은 젊은 날 이루어진 것이 아니다. 해인사 상량문을 쓸 때는 아버지가 경상도 관찰사로 재임하고 있었고 보현사 상원암 현판을 쓸 때는 아버지가 평안 감사로 재직하고 있었으니, 오로지 김정희의 이름만으로 이루어진 일이 아니라고 보는 것이 자연스럽다.

37세 때인 1822년 그러니까 당시 예문관 검열로 기록을 맡은 기사관 직책을 수행하던 시절에 쓴 〈직성유궐하〉直聲留闕下와〈수구만천동〉秀句滿天東은 옹방강에게 보내는 작품이다. 간송미술관이 소장한 이 작품이 머금은 뜻은 다음과 같다.

올곧은 소리는 대궐 아래 머무르고直聲留闕下직성유궐하, 빼어난 글귀는 하늘 동쪽에 가득하다秀句滿天東수구만천동"

두터운 근육의 육질內質과 속으로 감춘 뼈의 기운인 골기骨氣가 어울려 청년의 기세를 드러내는 결작으로 묽고 짙은 먹이 팽팽하여 터질 듯한 힘을 주체하지 못하는 느낌이다. 유홍준은 『완당평전』에서 "살이 지고 윤기가 흐른다"라면서 "글씨에 서려 있는 자신감과 웅장한 필치에서는 대가의 중년 시절 기개가 엿보인다"라고 평가하고 "30대 후반 글씨의 한 기준작"이라 했다."

또한 1827년 자하 신위, 영명위 홍현주와 함께 이룩한 『운외몽중첩』에 표제 글씨로 쓴, 개인 소장의 '운외몽중'雲外夢中은 2002년 유홍준의 평가대로 "단아하면서도 굳센 멋"을 지닌 "40대 완당 글씨의 최고 명작"이다."

이 작품 이외에도 그다음 해인 1828년의 작품〈상원암〉과 1829년의 작품 인 국립중앙도서관 소장〈문사저영〉文史咀英 또한 모두 뼈의 기세를 보이는 골 기骨氣가 적고 근육의 풍성함을 보이는 육질內質이 많은 작품이다. 그렇다고 해

4·8 김정희, 표제와 서문 글씨, 『문사저영』, 19.3×13.9cm, 1829, 국립중앙도서관 소장. 왕명에 따라 두계 박종훈이 세자를 위해 구양수와 소식의 문장을 가려 편찬한 책이다. 박종훈이 글을 짓고 김정희가 글씨를 썼다.

서 육질이 풍성한 특징이 변함없이 지속된 것은 아니다. 2010년 연구자 김병 기가 「추사 서예의 전변과 그에 대한 중국적 영향」에서 1820년 이후에는 자하신위나 옹방강의 "영향으로부터도 확연히 벗어나 뚜렷한 자가면모自家面貌를 형성하기 시작했다"⁸⁰라고 했듯, 김정희는 아주 느리지만 변화를 꾀해 나가고 있었다. 그러니까 김정희의 자가풍自家風은 제주 유배 시절로 접어드는 50대를 기다려야 했던 것이다.

풍류의 길, 평양의 죽향

김정희의 아버지 김노경은 1828년 7월 10일부터 1830년 8월 17일까지 2년 동안 평안 감사로 재직하고 있었다. 그사이 김정희는 검교 대교檢校 待教로서 희 릉禧陵이나 강릉康陵의 상태를 조사하는 봉심奉審의 임무가 주어지면 틈틈이 수 행하는 정도였으므로 시간이 날 때면 평양을 다녀오곤 했다. 김정희의 평양행은 한양에 머무는 아내 예안 이씨에게 보낸 4통의 한글 편지로 확인할 수 있다. 1829년 4월 13일, 4월 17일, 11월 3일, 11월 26일에 평양에서 보낸 편지가 남아 있다. 그러므로 1829년 4월과 11월 두 차례에 걸쳐 평양에 간일이야 분명하지만 뚜렷한 기록이 없는 1828년 가을이나 1830년 봄에도 평양 출입을 한게 분명하다.

김정희가 평양 대동강에 배를 띄워 풍류를 즐긴 사실은 「대동강 배 안에서 판향 선면에 제하다」_{與水 舟中} 題 瓣香 扇面패수 주중 제 판향 선면라는 제목의 시가 아 주 잘 보여 준다.

산빛이라 물 색깔 옷소매에 스미는데 장수성長壽城 가에 붓을 싣고 온 나머지일세 가난한 선비란 말이 웬 말인가 별난 취미 하도 하니 온갖 꽃 둘러싼 자리 홀로 글을 보는구나⁸²

유람선 위에서 온갖 꽃이 둘러싼 가운데 부채에다 글씨를 쓰고 있는 고상

한 자신의 모습을 묘사했는데 김정희의 풍류가 거기에 그친 것은 아닌 듯하다. 5월 13일 자로 평양의 이소윤이란 사람에게 보낸 「평양 이소윤에게 희롱 삼아 봉증하다」戲奉 浪城 李少尹희봉 패성 이소윤를 보면 김정희의 평양 풍류를 짐작할 수 있다.

국부竹符를 팔에 차고 죽지노래 불러대며 피리 풍악 들어라 줄 풍악은 듣질 않네 종래로 참태수의 몸 거느린 부적인데 하물며 호기 등등 취해 넘어질 때랴 • 주석: 오늘이 바로 죽취일竹醉日(5월 13일)임.83

여기서 '죽부'는 지방관에게 주는 표식인 부절符節이고, 대나무를 노래하는 죽지사竹枝詞는 당나라 시인 유우석劉禹錫, 772~842이 지방에 유배를 가 그곳 풍속을 읊은 민요를 듣고 그 음조로 읊은 악부樂府를 말하는 데, 사용하기에 따라 남녀 정사情事를 노래한 것이기도 하다. 그러니까 이소윤과 어울려 즐길 때지어 준 시로서 김정희의 평양 풍류를 잘 드러낸다. 이들의 풍류는 다음 날까지 이어져 이소윤이 화답 시를 보내왔고, 김정희는 여기에 이어「이튿날에 또 죽등에다 시를 써서 보내왔으므로 희롱 삼아 전운을 달아서 다시 부치다」翌日又以竹橙 題詩來到 戲以前韻更寄익일 우이죽등 제시래도 희이전운경기라는 답시를 지어 보냈다.

손만 대면 봄이 되는 대나무 한 가지를 시의詩意로 그려 내니 정사情絲가 하늘하늘 뜰에 드니 갑자기 소상강 빛이 되어 분수 밖의 맑은 기운 낮 꿈에 남아도네

좋구나 보낸 시는 죽지竹枝에 해당하는데

동산 그늘 비 같고 꿈 또한 실낱같네 사군使君의 가슴속에 오로지 대뿐인데 천연스러운 소소笑笑: 文同문동를 뉘라서 풀이하라⁸⁴

이 시는 대나무를 빌어 그 정취를 노래하고 있으나 속뜻을 새겨 보면 그렇게 간단치 않다. 더구나 앞서 이소윤에게 준 시와 연결 지으면 남녀 정사가 더욱 격렬하다. 이렇게 거리낌 없이 풍류를 즐기다 보니 남녀 사이 놀아난다는 염문설驗閱說이 터지고 말았다.

평양에 함께 와 있던 누이 경주 김씨가 김정희의 아내 예안 이씨에게 편지를 써서 김정희가 평양 기생과 염문을 뿌렸다는 사실을 전해 버린 것이다. 편지에는 그 누이를 '니집'이라고 표기했는데 '이실'季室로 이씨 가문에 시집을 간 누이를 지칭한다. 55 하지만 양부 김노영 슬하에 다섯 명, 생부 김노경 슬하에 두 명의 누이가 있고, 이들 중 다섯 명이 이씨와 결혼했으므로 누구인지는 알수 없다. 그런데 2020년 정창권은 『천리 밖에서 나는 죽고 그대는 살아서』에서 저 '니집'을 '이씨 집안으로 시집간 서누이'라고 추정했다. 56 이 솔직하고 당당한 누이의 폭로에 당황한 김정희는 11월 26일 자로 다급히 한글 편지 「부인에게」를 보내 다음처럼 변명했다.

나는 한결같이 밝은 일양—屬이오며 집안일은 잊어버리고 있사오니 계시기만 하다 보면 다른 의심하실 듯하오나, '니집'季室이실 편지가 다 거짓말이오니 곧이듣지 마십시오. 참말이라 하더라도 이제 백수지년自首之 年인데 그런 것에 거리끼겠습니까. 우습사옵니다.87

김정희가 쓴 수도 없이 많은 편지 가운데 가장 어색하고 민망한 분위기를 보여 준다. 또 '백수지년'이라 다 늙은 세월을 핑계라고 내세우는 것이나 자기 스스로 '우습다'라고 표현하는 것도 궁색하긴 마찬가지다. 이 같은 변명으로 무마를 시켰는지는 알 수 없지만, 김정희의 풍류는 여전히 간단치가 않았다.

「평양 기생 죽향에게 재미로 주다」戲贈 浪妓 竹香희증 패기 죽향라는 시가 『국역 완당전집』에 실려 있는데 다음과 같다.

높이 솟은 저 대 하나 일념향—檢查 아닌가 노랫소리 녹심緣心에서 기다랗게 뽑혀 나네 장 보는 벌, 꽃 훔칠 기약을 찾고 싶다지만 지조 높다 한들 특별한 애간장 지닐 수야 있을까

일흔이라 두 마리 원앙새가 분분한데 필경 어느 사람 바로 이 자운紫雲일까 평양의 새 원님을 시험 삼아 한번 보게 풍류 소문 낭자한 옛날의 두목柱牧이라네⁸⁸

대나무의 지조가 높다 해도 속이 텅 비어 애간장이 없지 않냐고 읊었는데 이는 죽향竹香이란 이름을 빗대어 희롱한 것이다. 원앙새로 시작하는 두 번째 연에서 당나라 가기歌妓인 자운紫雲과 시인 두목杜牧, 803~852 사이에 얽힌 옛 풍류 고사를 끄집어낸 뒤 자신의 아버지인 평양 감사야말로 풍류가 낭자한 인물이므로 시험 삼아 한번 보라고 권유했는데 이 또한 희롱이었음은 쉽게 느낄 수 있다. 그리고 이상한 것은 아버지를 내세운 것인데 자신을 그렇게 표현한 것인지 아니면 권력을 앞세운 것인지 알 수 없다.

그런데 이런 김정희의 희롱과 달리 선생인 자하 신위는 「죽향의 묵죽 그림에 화제를 쓰다」題 竹香 墨竹 橫看제 죽향 묵죽 횡간에서 죽향에 대하여 무척이나 따뜻하고 아주 진지하게 죽향이 그림만이 아니라 거문고도 잘 탔고 이론에도 밝았다고 칭찬을 아끼지 않았다. *** 죽향은 자하 신위를 존경하여 그로부터 대나무 그림 배우기를 여러 차례 원했지만 그때마다 시기가 맞지 않아 포기하고 대신 자하 신위와 더불어 대나무 그림에 명성을 떨치던 소산 송상래蘇山 朱祥來.

지은 『녹파잡기』錄波雜記의 「죽향」 항목에는 죽향의 대나무 그림에 '정취가 있다'라며 다음처럼 썼다.

붉은 치마와 옥색 저고리를 차려입은 모습이 하늘하늘하였다. 날렵한 말이 히힝거리며 큰 소리로 울고 고운 먼지가 은연중 일어났다. 손님을 보자 안장에서 재빨리 내려서는데 어여쁘고 젊은 모습이 사람 마음을 움직이게 했다.⁹¹

죽향의 생몰년은 알려진 바가 없으나 죽향과 절친한 또 한 사람의 평양 기생 부용 김운玄美蓉 金雲楚, 1812~1861⁹²와 빗대 보면 1810년 이후에 태어났을 것이다. 김정희에게 염문설이 터진 때가 1829년 11월 44세 때임을 생각하면, 이때 죽향은 20세 무렵이었다.

김정희의 풍류는 뛰어난 평양 사람의 가락을 읊조리는 가운데 빛났다. 「어느 사람의 시권에 제하다」題或人 詩卷제혹인 시권에서 그 어느 사람에 대하여 "아름다운 절조가 겉에 드러나고 훌륭한 재주가 속으로 무성하여 약한 날개 하마군세어 오래 푸른 구름을 쳐다보고 빛나는 모습 짝이 없다"라고 묘사했다. 얼핏 여성의 모습이 떠오른다. 이어서 다음처럼 써 내려갔다.

붓을 머금고 제비처럼 흐르는 연유無遊를 하며 고개를 들고 구상할 제 푸른 이끼는 담장에 두르고 꽃다운 꽃은 나무에 피도다. 비바람의 밤에 맑은 거문고를 갓 고르고 술 항아리 앞에 벗님이 홀로 가니 정서情緒의 고요함이 서글퍼서 내 가슴에 떠나지를 않는다. 옷소매를 치켜들고 천천히 읊으려다 마침내는 말을 놓아 그칠 줄을 모르도다.³³

이어서 '벽라薜蘿 미인의 가락과 부용芙蓉의 첫날'을 가리킨 뒤 다음처럼 썼다. 어룡魚龍은 뒤섞여 춤을 추고 능학陵壑은 일제히 울리네. 생笙을 불고 황 童을 타며 나의 불鮍과 그대의 패佩로 지나간 바퀴를 서로 주고 답答을 하며 맺힌 줄로 스스로 즐기도다.⁹⁴

남녀가 뒤엉킨 사랑의 숨결이 만물의 어울림 속에 가쁜 숨을 내쉬는 장면 그대로다. "마흔 살을 갓 넘기고부터 밀려든 집안의 불행은 오랫동안 김정희를 괴롭혔다. 이 어둠은 너무도 큰 고통의 시작이었으나, 오히려 김정희를 예술에 빠질 수밖에 없도록 강제했다." 전환 1830~1839(45~54세)

1 암운

최초의 암흑

1830년 8월 27일 모든 관료에 대한 탄핵 감찰권을 쥔 사헌부 장령 김우명이 김정희의 아버지 김노경을 탄핵하고 나섰다. 김우명은 5년 전 암행어사 김정 희에 의해 파직을 당한 인물이다. 그런데 김우명의 탄핵 시점이 미묘하다.

석 달 전인 5월 6일 효명세자가 급작스레 요절했다. 그로부터 한 달이 지난 6월 15일과 16일 연이틀간 병조에서 계를 올려 평안 감사 김노경을 포함한 몇몇 지방 수령에 대해 경고하는 경책警責 조치를 내렸다. 그리고 그로부터 사흘 뒤인 19일 김노경은 평안 감사직에서 해임당했다. 잘 짜 놓은 각본에 따른 것처럼 일이 착착 진행된 것이다.

이렇게 쫓기듯 물러난 김노경에 대한 김우명의 탄핵 내용은 효명세자가 1827년 2월부터 1830년 5월까지 3년여 동안 대리청정하던 시절에 김노경이 승지와 판서로 효명세자를 보위했던 설암 김로雪岳 金鑼, 1783~1838에게 아부했다는 것이다. 이 탄핵의 핵심은 김노경에 대한 격렬한 인신공격이었다.

그는 탐욕스럽고 비루한 성격으로 벼슬을 얻지 못했을 때는 얻기를 근심하였고 얻은 뒤에는 그 벼슬을 잃어버릴까 근심하여, 내직內職이나 외 직外職으로 벼슬살이하면서 사사로움을 따르고 사나운 짓을 멋대로 하였으며, 평생토록 잘하는 일이라고는 기회나 이익의 형세를 따르는 것이었습니다.²

순조는 김우명의 그 같은 탄핵에 대하여 "과연 모두 그대가 듣고 본 것인 가"라고 되물으면서 다음처럼 하교했다 그리고 심지어 자식과 조카를 논급하였는데 또한 어떻게 미워하기를 이렇게 심하게 하는가.³

분노한 순조는 오히려 김우명에게 삭탈관직이란 처벌을 내렸다. 게다가 김우명이 '권신'權臣이라고 공격한 설암 김로는 공조 판서였는데 오랜 관직 생활에서도 근면과 검소를 미덕으로 삼아 찬사를 얻던 순조의 측근 인사였다.

이 난국은 우연이 아니었다. 효명세자는 대리청정 기간에 풍고 김조순, 황산 김유근 부자의 안동 김씨 세도 정권을 견제하기 위하여 세도 정치를 반대하는 노론 청명당 세력을 중용했는데 연암 김씨 김로와 남양 홍씨 홍기섭洪起變. 1776~1831, 풍양 조씨 석애 조만영石度 趙萬永. 1776~1846, 운석 조인영 형제가 그들이었다. 여기에 경주 김씨 김노경·김정희 부자 또한 효명세자의 정책에 적극적으로 가담했다. 따라서 풍고 김조순 세력의 반대편에 선 것이다.

그런데 이 같은 김노경의 선택은 풍고 김조순에 대한 배신이었다. 노론 벽파인 김노경은 노론 시파인 풍고 김조순이 집권하면서 입장을 바꿔 밀착함으로써 출세 가도 위에 설 수 있었는데 이제 풍고 김조순에 적대하는 쪽에 섰으니까 말이다. 따라서 효명세자가 급작스레 요절한 뒤 안동 김씨 세력은 김로, 홍기섭, 이인보季寅溥와 더불어 김노경을 '사간신'四奸臣'으로 지목하여 탄핵했던 것이고 끝내 정계에서 추방해 버렸다.

때마침 같은 날인 1830년 8월 28일 자하 신위도 생애 처음으로 탄핵을 당했다. 물론 자하 신위를 탄핵한 부사과 윤상도尹尚度, 1768~1840도 김우명과 마찬가지로 처벌을 받았는데, '군신 사이를 이간한다'라는 이유로 아주 멀리 추자도까지 쫓겨났다. 그로부터 10년이 지난 뒤 윤상도가 유배지로부터 끌려와 능지처참의 형을 당했고 이와 관련하여 김정희가 제주 유배형에 처해졌으니 질긴 악연이었다.

하지만 이때는 10년 뒤 김정희 자신에게 화가 미칠 줄은 꿈에도 몰랐다. 그저 부친과 선생이 나란히 당하는 모습을 지켜볼 뿐이었다. 그런데 김우명의 탄핵은 단순히 김노경에 대한 인신공격만이 아니라 동부승지로 재임하던 아들 김정희에 대한 인신공격을 포함하는 것이었다. 그 내용은 다음과 같다.

또 그의 요사스러운 요자妖子 김정희는 늘 반대만 일삼는 상지반론常之反 論을 갖고서 교활하게 세상을 살아가는 교작섭세巧作涉世로 인륜이 허물 어지는 것을 두려워하지 않았습니다.⁶

김우명은 4년 전 암행어사 김정희로부터 봉고파직을 당한 수모를 이렇게 되돌려 주었다. 김우명의 탄핵은 개인과 개인 사이의 복수였으나 문제는 김우 명 한 사람의 복수전으로 끝난 게 아니라는 점이다. 보름가량 지난 1830년 9월 11일 사헌부, 사간원 양사가 합계를 올려 탄핵에 나섰다. 1819년 김노경이 왕 세자 혼례를 저주했다거나 또는 윤상도란 자를 배후에서 조종했다는 것이었 다. 물론 순조는 이를 인정하지 않았다.'

다시 9월 24일에는 홍문관이, 9월 25일에는 영의정 남공철, 좌의정 이상 황李相環, 1763~1841, 우의정 정만석鄭晚錫, 1758~1834까지 세 명의 정승이 나서서 처벌할 것을 상소했다. 이들의 탄핵 내용도 처음 김우명의 것과 크게 다르지 않았다. '세력을 팔았다거나 권간權好에게 붙어 아첨을 바쳤다'라는 내용이다. 물론 이때에도 순조는 김노경·김정희 부자를 보호했다. '하지만 9월 28일 삼정승이 또다시 아뢰었고 결국 순조는 10월 2일 '마음이 아프다'라는 뜻을 드러낸 뒤 김노경을 전라도 완도 옆 고금도에 위리안치團離安置시켰다.' 그렇지만 그것으로 끝나지 않았다. 11월 12일에는 성균관과 사학 유생 397명이 연명으로 상소하여 김노경을 처분하라고 했으며, 삼정승도 다시 처분하기를 아뢰었다. 참으로 집요한 공격이었다. 물론 순조는 굳건히 버텨 끝내 윤허하지 않았다.

지칠 줄 모르는 칼날 같은 공격을 방어해 주는 힘은 어디에도 없었다. 오 직 순조뿐이었다. 7월 28일 동부승지를 사임한 김정희로서는 할 수 있는 일 이 아무것도 없었다. 아니, 탄핵 상소에 김정희 자신의 이름이 거론됨에 따라 숨조차 죽이며 극도로 근신해야 하는 처지였다. 그런 와중에 다행스러운 사실

5·1 김정희, 「아내 예안 이씨에게」, 30.8×43.6cm, 종이, 1831년 11월 9일, 고금도에 서, 멱남서당 소장. 아버지 김노경의 유배지인 고금도에 머물며 한양의 아내 예안 이씨에게 보낸 편지로, 상경 일정을 알려 주고 있다. 은 나란히 탄핵당한 선생 자하 신위가 아무 처벌도 받지 않았다는 것 정도였다.

김정희는 아버지 김노경이 유배지로 출발할 때인 1830년 10월 아버지를 수행했다. 해가 바뀐 1831년 11월 9일 자로 아내 예안 이씨에게 보낸 편지 「부인에게」에서 "12일에 떠나 18일에 들어가겠습니다" 라고 한 것을 보면 김정희가 1년가량 고금도 배소지에서 아버지를 모시고 있었음을 알 수 있다. 물론 김정희만이 아니라 김정희의 아우 두 명이 번갈아 아버지를 모셨으므로 김정희는 그사이 고금도를 나와 용산까지 한 차례 왕복했을 수도 있다. 아버지 개인만이 아니라 집안에 닥친 최초의 난국이었고, 또 자신의 이름도 거론된 마당에 한양에서 머뭇거릴 까닭이 없었기 때문이다.

월성위궁을 나오다

아버지의 유배형이 정해지자 유배도 유배지만 가장 심각한 일은 통의동 월성 위궁을 닫아야 하는 것이었다. 그 존재만으로 왕실 가문임을 드러내던 월성위 궁의 폐궁은 가문의 명예와 직결되어 있었다. 김정희는 여덟 살 때인 1793년 6월 10일 이전 어느 날인가 종로구 장동 아버지 김노경의 집에서 큰아버지 김노영의 월성위궁으로 이주했다. 양자로 들어간 월성위궁은 지금 종로구 통의동 35-5번지 또는 35-15번지 일대에 있던 증조할아버지 월성위와 화순옹주의 집으로 영조가 하사한 궁이었다. 하지만 영원한 것은 없는 법이다. 1830년 10월 2일 자로 아버지 김노경이 유배의 형을 당하자 월성위궁을 나올 수밖에 없었다. 죄를 지은 아버지를 둔 아들이 그저 아무 일도 없다는 듯 공주의 궁궐에서 태연할 수 없는 노릇이었다.

오갈 데마저 없어진 김정희는 곧장 용산에 집을 마련해 이사했다. 용산 저택을 마련한 때는 통의동 저택에서 나오던 1830년 10월인데, 여기서 한 가지의문이 있다.

역관 이상적의 저서인 『은송당집』恩誦堂集에 실린 시「입춘이 지난 어느 날용호로 추사 김정희 학사를 방문하다」立春後 一日 龍湖訪 金秋史 學士입춘후 일일 용호방 김추사 학사에는 1830년이라고 주석을 달아 두었으므로』 우선 이상적이 이곳

용산을 방문한 때는 1830년 입춘으로 1월 말이나 2월 초다. 그렇다면 월성위 궁 폐궁 이전부터 용산 저택을 소유하고 있었다는 뜻이다.

하지만 '1830년 입춘'이란 기록은 '1831년 입춘'의 오기다. 왜냐하면 바로 그 1830년 입춘 때 우선 이상적이 북경에 가 있었기 때문이다. 우선 이상적은 동지 겸 사은사의 역관으로 1829년 10월 27일 한양을 출발했다가 1830년 3월 24일에야 귀국하였으므로¹⁵ 1830년 입춘 때 김정희 저택을 찾아 나설 수 없었다.

김정희는 이곳 용산에 가족을 단속하는 한편 아버지의 유배지인 고금도에도 다녀왔다. 김정희는 1831년 5월 18일 자 편지 「지산에게 회답하다」送山 靜座 回納지산 정좌 회납에서 자신의 거주지를 뚜렷이 밝혀 두었다.

서울 용산에서 감사의 글을 보냅니다.龍京謝書용경사서16

하지만 용산에서 계속 머무르지 않았다. 김정희가 평양의 눌인 조광진納人 暫匡振, 1772~1840에게 쓴 편지 「눌인 조광진께 올립니다 일곱 번째」를 보면 다음과 같은 문장이 나온다.

지금 또 바로 귀종貴宗조태曹台의 집 금호琴湖로 이사하여 눈코 뜰 새가 없는 형편입니다. 17

이 편지엔 이사했다는 말만 있을 뿐 정작 그 날짜는 없는데, 2006년 연구자 박철상은 「추사 김정희의 장황사 유명훈」이란 글에서 "용산에서 금호로 거처를 옮긴" 때를 1832년 4월 20일에서 5월 21일 사이라고 밝혔다.¹⁸ 그렇다면용산에서는 1년 6개월가량 머물렀다는 이야기다. 용산 시절에 대한 기록은 없지만 1831년 2월 초순 우선 이상적의 시「입춘이 지난 어느 날 용호로 추사 김정희 학사를 방문하다」를 보면용산으로 가는 길 풍경이 한눈에 들어온다.

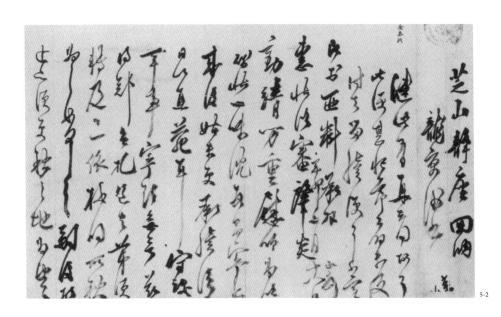

5·2 김정희, 「지산에게 회답하다」, 30×42.5cm, 종이, 1931년 5월 18일, 개인 소장. 누군지 알 수 없는 인물인 '지산'에게 보내는 이 편지에서 자신의 거주지를 용산 이라고 밝히고 있다. 아버지가 유배를 떠나자 가족이 장동 월성위궁을 나와 용산으로 옮겨 갔음을 보여 준다. 그 내용도 "의기소침하거나 초조하다"라면서 "이후 사정도 반드시 알려 달라"라고 신신당부하는 것이 무척 급박한 움직임으로 가득차 있다.

모랫길을 따라 걷노라니 얼음 속에 여기저기 돌들이 섞였다 빈 강엔 싸늘한 기운이 눈동자에 비추고 드넓은 강물엔 얼음이 덮였구나 주점의 깃발은 깊은 마을을 표시하는데 멀리 갈 수 있는 고기잡이배들은 아교로 붙인 것처럼 한자리에 있다 이별의 다리를 건너 눈 속의 매화를 찾으면 시인을 만날 수 있을 듯하구나¹⁹

이어지는 마지막 행은 다음과 같은데, 곤궁한 처지에 내몰린 김정희의 모습을 빗댄 듯하다.

저 추운 겨울을 견디는 나뭇가지를 돌아보니 바람 속에 까치가 세 번이나 도는구나²⁰

몰락한 김정희를 가리켜 '추운 겨울을 견디는 나뭇가지'라는 뜻의 "세한지"歲寒枝에 비교한 것인데, 이 시를 쓸 때만 해도 13년 뒤인 1843년 12월 어느날 김정희로부터 〈세한도〉歲寒圖를 받을 것이라고는 상상조차 하지 못했다.

용산 시절

월성위궁을 나와 자리를 잡은 곳은 용산龍山 땅이었다. 이곳 용산은 어떤 땅인가. 2006년 국립중앙박물관에서 간행한 전시도록 『추사 김정희: 학예 일치의경지』에는 김정희가 장황사裝潢師 유명훈劉命動. 1800 무럽~:에게 보낸 편지「명훈에게 주다」²¹ 36통을 실어 두었는데 이 편지에 간혹 자신이 살고 있는 거주지를 드러내곤 했다. 맡긴 물건을 돌려받으려면 되돌려 줄 곳을 알려 주어야 했을 것이다.

네 번째 편지의 말미에는 어느 해 '2월 27일 강상江上'이라고 했고, 여섯

번째 편지에서는 '용정'龍井, 열아홉 번째 편지에서는 '용○'蓉○, 스물세 번째 편지에서는 '용산'蓉山, 서른한 번째와 서른두 번째 편지에서는 '용정'龍井으로 기록하고 있다. 여러 가지 낱말로 쓰고 있지만, 모두 용산을 뜻하는 것이다."

하지만 용산 땅이 워낙 넓어서 그 경계를 짐작조차 하기 어렵다. 그 가운데 연꽃 무리를 뜻하는 용산霧山이라는 지명이 등장하는 것으로 보아 다음과같은 곳일 게다. 지금 용산역 뒤쪽 용산전자상가 단지를 관통하고 있는 만초천 蔓草川 하류다. 하지만 1955년 시멘트로 덮어 버려 지금은 청파로青坡路란 길로 바뀌고 말았다. 청담 이중환清潭 李重煥, 1690~1752은 『택리지』擇里志에서 이곳 연 꽃이 흐드러진 용산호羅山湖를 다음처럼 묘사한다.

한양 남쪽 7리쯤에 용산호가 있다. 옛적에는 한강 본류는 남쪽 언덕 밑으로 흘러가고 또 한 줄기는 북편 언덕 밑으로 둘러 들어와 10리나 되는 긴 호수였다. 서쪽에 소금을 쌓아 두는 염창鹽倉 모래 언덕이 막고 있어 물이 새지 아니하고 연꽃이 그 안에 자라나 있었다. 고려 때 가끔 임금 행차가 머물러서 연꽃을 구경하였는데 조선에 들어와 한양에 도읍을 정한 뒤 조수가 갑자기 대질러서 염창 모래 언덕이 무너져 버렸다. 그리하여 조수가 바로 용산까지 통하니 8도의 화물을 수송하는 배는 모두 용산에 정박하였다.²³

그러니까 김정희가 가리키는 연꽃 무리인 '용산'韓山이나 용의 우물인 '용 정'龍井은 한강 가까이로는 원효대교 북단에서 만초천으로 이어지는 연꽃 지대 가 아닌가 싶다. 물론 지금은 자동차가 달리는 도로가 되었다. '넝쿨내'라 부르 던 저 만초천이 흐르는 모습이건 연꽃으로 산을 이루는 풍경이건 흔적조차 찾 아볼 수 없다. 그저 용산전자상가를 가로지르는 도로가 나 있을 뿐이다.

김정희 일가가 1830년 10월부터 이곳 용산으로 이주한 직후인 11월 아버지 김노경이 전라도 완도군 고금도로 유배길에 나서자 아들 김정희가 함께했다. 그리고 다음 해 1831년 11월 12일 고금도를 떠나 18일께 한양에 도착했

다. 물론 아버지는 유배가 풀리지 않아 홀로 상경해야 했다.

격쟁, 가문의 운명을 건 승부수

1831년 11월 12일 고금도를 출발해 18일경 한양에 도착한 김정희는 1832년 2월 19일 아버지의 억울함을 호소하는 '송원'歌寃을 벌였는데, 채택한 방식이이름도 낯선 '격쟁'擊錚이었다." 격쟁이란 왕이 궁궐 밖을 나와 행행奉行할 때 꽹과리를 쳐서 왕에게 직접 송원하는 방식이다. 김정희는 이것을 한 번에 끝내지 않고 7개월 뒤인 9월 10일과 다음 해인 1833년 8월 30일까지 세 차례나 벌였다.

김정희가 격쟁을 벌이면서 억울하다고 호소한 내용을 의금부에서 기록해 둔 「원정」原情이 『순조실록』 2월 26일 자에 실려 있다. 첫 부분은 다음과 같다.

전 승지 김정희는 그의 아비 김노경에 대한 송원의 일로 격쟁하였는데, 그「원정」을 가져다 본즉²⁵

그러니까 격쟁을 벌인 김정희를 체포하여 일시 구금한 의금부는 김정희가 억울하다고 주장하는 바의 내용을 진술하도록 하여 기록했는데, 그 기록을 「원 정」이라고 불렀다. 김정희의 「원정」 전문은 다음과 같다.

저의 아비 김노경은 재작년에 김우명으로부터 터무니없는 사실을 꾸미어 무함하는 추악한 욕설을 참혹하게 당하였습니다. 이어서 사실이 없는 두 죄안罪案이 갑자기 사헌부와 사간원이 나서는 '대론'臺灣에 들었으니, 이렇게 죄를 성토당함이 지극히 무거운 처지로서 어떻게 온전히 살기를 바라겠습니까. 하지만 삼가 우리 전하殿下께서 내리신 큰 은택이용성하고 두터워 처분하시던 날에 교지의 말씀이 저의 중조모 '화순용주'에게까지 미쳐 특별히 대대로 너그러이용서하는 유죄有罪의 은전恩典에 따라서 거듭 간곡히 보호하는 은택을 내리셨습니다.

더군다나 내리신 성교聖教 가운데 괴로움을 뜻하는 바의 '양초'聚楚라는 한 귀절에는 깊으신 속마음을 긴가민가하는 '기연미연'其然未然하는 사이에 두셨음을 더욱 우러러 알 수 있으니, 저의 온 가족이 비록 몸이 부스러져 가루가 되더라도 어떻게 보답하겠습니까?

저의 증조모 '화순옹주'의 어둡지 않은 정령精靈께서도 또한 앞으로 감읍感泣하실 것입니다. 그가 이른바 감정을 억제하고 사환仕度했다는 말은 일찍이 정해년 1827년 여름 사이에 저의 아비가 인척姻戚 집 연회의 자리에 갔는데, 남해현南海縣에 안치安置했던 죄인 김로가 마침 그 좌석에 있다가 이야기하는 도중에 저의 아비를 향하여 말하기를, "대리청정代理聽政하게 된 이후로 소조小朝 '효명세자'께서 온갖 중요한 정무政務를 대신하여 다스리고 모든 정시政事를 몸소 장악하셨으니, 어찌 성대하지 않겠는가?"라고 하자, 저의 아비가 대답하기를, "예령審하이 한창이신 이때 여러 가지 정사를 대신 총괄하시어 능히 우리 대조大朝인 '임금'께서 부탁하신 성의聖意를 몸 받으셨으니, 나 같은 보잘것없는 무리도 잠시 죽지 않고서 성대한 일을 볼 수 있게 되어 기쁨을 견디지 못하겠다"라고 하였습니다.

말한 것이 여기에 그쳤는데, '수십 년 동안 감정을 억제하면서 사환했다'라는 말에 있어서는 처음부터 말의 맥락에 비슷한 것도 없습니다. 저의 종형 김교희金教喜는 영변率邊의 임소任所에서 체직되어 돌아와 갑자기 뜬소문이 유행하는 것을 듣고는 김로를 여러 사람이 모인 공좌公座에서 만나 그때에 수작한 것이 어떠했는지를 다그쳐 물었는데, 김로의대답한 바는 곧 저의 아비의 말과 하나도 어긋나지 않았습니다. 김로가지금 살아 있으니 어찌 감히 속이겠습니까?

그런데 기묘년 1819년 흉언四言의 사건은 더욱 매우 허황하고 원통하였습니다. 저의 아비가 과연 이러한 흉언이 있었다면 말했던 장소가 반드시 있을 것이고 들었던 사람이 반드시 있을 것이니, 이 일이 과연 어떠한 관계인데. 누가 즐겨 엄호掩護하다가 10여 년이 지난 뒤에 비로

소 드러내겠습니까?

또 평일에 의거하여 임금을 섬기는 것은 곧 오직 충신과 역적의 구분을 엄히 하는 한 절목에 있는데, 역적 권유權裕. 1745~1804의 흉측한 계획과 역모의 정상에 대해서는 오늘날의 신자臣구된 사람으로 누가 피눈물을 뿌리며 주토誅討하려 하지 않겠습니까? 신의 아비는 이 의리에 있어 굳게 지키기를 더욱 엄하게 하였으니, 거의 죽게 된 나이에 스스로 심성心性을 상실하지 않았다면, 어떻게 감히 흉언을 창도해 내어 역적 권유와 더불어 한데 돌아가기를 달갑게 여기겠습니까?

이와 같이 지극히 억울하고 지극히 통박竊道한 상황을 다 통촉하실 것입니다. 나머지 허다하게 나열한 것은 터무니없는 일을 날조한 것이어서 위의 두 조목에 비교하면 오히려 누그러진 소리에 속하였으니, 진실로 장황하게 조목별로 변명하려면 다만 너저분한 번독煩瀆만을 더할 것입니다. 제가 사람의 자식이 되어 아비가 이러한 악명惡名을 안고 있는 것을 보고 아비를 위해 송원하기에 급하여 이렇게 만 번 죽음을 무릅쓰고 원통함을 호소합니다.²⁶

「원정」의 첫머리는 집안 이야기다. 증조할아버지인 월성위 김한신과 증조할머니 화순옹주를 내세워 자신의 가문이 왕실 가문임을 상기시킨 다음, 아버지의 죄상이 얼마나 터무니없는 날조였는지 주장한다.

이어서 탄핵의 내용 두 가지에 대하여 반박하고 있다. 첫째, 1827년 여름 '김로에 아첨했다'라고 한 데 대해서는 당시 '대리청정'을 둘러싼 김로와 아버지의 대화를 꼼꼼하게 진술해 아무런 문제가 없음을 증명했다. 둘째, 1819년 흉언 사건과 관련이 있다는 내용에 대해서는 아버지의 충성과 의리를 갖춘 심성을 역설하여 도저히 그럴 수 없다고 증명했다. 그러므로 이상 두 가지 내용모두 '터무니없는 날조'라는 것이다. 의금부는 「원정」을 순조에게 보고했는데, 다음과 같은 결론이 나왔다.

"사간원, 사헌부 합계에 따른 일로서 죄안罪案이 지극히 무거우니, 청컨 대「원정」을 물리치도록 하소서"하였는데, 그대로 윤허하였다."

그 죄가 무거워 이미 처분이 내려진 일이므로 김정희의 「원정」을 그냥 무 시해야 한다는 의금부의 소견에 대하여 순조는 그렇게 하라고 윤허했다는 것 이다.

죽음을 무릅쓴 김정희의 첫 번째 격쟁을 통한 호소는 이렇게 무시당하고 말았다. 의금부는 이후 김정희가 격쟁을 벌일 적마다 '격쟁 죄인'으로 지칭하여 잠시 가두었다가 풀어 주는 식으로 무시하기를 반복했다. 이렇게 며칠씩 하옥되었다가 풀려나오기는 했지만, 여기서 의문은 왜 김정희가 격쟁이라는 극단의 방식을 선택했는가 하는 점이다.

격쟁은 소원訴冤 제도 가운데 문자를 모르는 하층민을 위해 만들어 놓은 제도이며 만약 그 내용이 허위일 때는 가혹하게 처벌하도록 했으므로 사람들은 그마저도 함부로 행하기 두려워했다. 그런데 권문세가 출신의 사족인 김정희가 정3품 당상관의 품계까지 올랐고 최종 관직이 동부승지였음에도 불구하고 왕의 행렬 앞에 나아가 꽹과리를 두드리며 억울함을 호소해 댄 것은 유례가없는 일이었다.28

결코 흔치 않은 격쟁에 대하여 '효심이 그토록 지극했다'라는 정도의 해석은 오히려 여유롭다. 당시 김정희의 입장에서 볼 때는 아버지와 자신만이 아니라 가문의 운명과 미래가 걸린 중차대한 일이었기에 '만 번의 죽음을 무릅쓰고서'라도 벌여야 할 비장한 승부수였던 것이다. 1832년 9월 7일 순조 행행 때 또다시 2차 격쟁을 벌였다.²⁹ 그렇게 세월이 흘러만 갔다.

흑석동 금호로 이사하다

1832년 5월 중순에 금호琴湖 근처로 옮겼다. 새로 입주한 금호의 집은 평양을 무대로 활동하는 뛰어난 서법가 눌인 조광진 집안사람인 조태의 집이었다. 그 사실은 조광진에게 쓴 편지 「눌인 조광진께 올립니다 일곱 번째」에 나온다.

지금 또 바로 귀종貴宗 조태曹台의 집 금호琴湖로 이사하여 눈코 뜰 새가 없는 형편입니다.³⁰

여기 나오는 조태라는 사람을 가리켜 '귀종'이라고 표현했으므로 그가 눌인 조광진 가문의 종친임을 알 수 있지만 그 이상의 정보는 없다. 또 금호라는 장소도 어느 곳인지 밝혀 두지 않았다. 김정희 일가는 이곳 금호에서 10개월을 보내다가 1833년 3월에 바로 윗집으로 옮겨 갔다. 장황사 유명훈에게 쓴 편지 「명훈에게 주다 서른세 번째」의 말미에 이사 계획을 밝혔다.

나 역시 오래된 병세가 갑자기 찾아와 이렇게 누워 있다네. 또 장차 위쪽 근처인 상린上隣으로 거처를 옮기려고 하는데 걱정을 이루 다 말할수가 없네. 베개에 엎드려 간신히 글을 쓰느라 긴 이야기는 못 하겠네. 종이를 대하고 보니 암담할 뿐이라네.

곡우穀雨 하루 전날 금상琴上에서31

편지 말미에 3월 중인 곡우라고만 하였으므로 어느 해인지 알 수 없지만 1833년으로 보는 게 자연스럽다. 그러니까 김정희는 1830년 10월부터 용산

에서 살다가 1832년 5월 무렵 금호釋湖로 이주했고, 1833년 3월 중에 바로 위쪽으로 이사한 것이다. 그로부터 몇 개월 뒤인 9월 22일 자로 아버지 김노경이유배에서 풀려났다. 하지만 망가져 버린 것들을 돌이킬 수는 없었다. 다음 해 1834년 11월 13일 순조가 승하하고 18일 헌종이 등극하면서 순원왕후純元王后. 1789~1857가 수렴청정을 시작했다. 요동치는 정국 속에서 이른바 김정희의 '금상釋上 시절'이 흘러가고 있었다.

금호라는 땅 이름

흥미로운 사실은 용산의 경우 그 장소를 대체로 짐작할 수 있지만, 금호는 어느 곳인지 알 수 없다는 것이다. 이 지역을 추적하기 위해서는 김정희가 금호에 살던 1834년에 초의 스님이 읊은 「금호에서 산천도인과 헤어지면서」等湖 留別 山泉道人금호 유별 산천도인란 시편부터 살펴보아야 한다. 김정희가 머물러 있는 장소를 가리키는 구절들이 등장하기 때문이다.

사면을 받아 서울에 있을 때 '거금호'居琴湖라 금호에서 살았다

가을날의 고아한 만남은 기쁨을 다했고

갑오년 가을 금석정琴石亭에서 다시 모였다32

김정희가 갑오년인 1834년 가을까지 금호에 머물렀으며 또 여기 금호에는 금석정琴石亨이라는 정자도 있었다는 뜻이다. 그뿐 아니다. 뒷날 허련이 쓴 『소치실록』에 등장하는 '검호'라는 지명에 주목해야 한다. 아버지가 탄핵을 당한 뒤 10년의 세월이 흐른 1840년 7월 김정희가 탄핵을 당해 두 번째로 월성 위궁을 나와야 했을 때 허련은 그 사정을 다음처럼 기록했다.

선생은 직첩을 회수당할 지경에 이르러 검호黔湖로 물러 나왔습니다.33

이러한 기록을 한눈에 볼 수 있도록 열거하면 다음과 같다.

1832년 5월의 금호琴湖 1833년 3월의 금상琴上 1834년 가을의 금호琴湖와 금석정琴石亭 1840년 7월의 검호黔湖

모두 같은 곳인지 다른 곳인지 알 수 없지만, 『신증동국여지승람』이며 『한 국지명총람』, 『한경지략』, 『한강사』, 『한국고지명사전』, 『서울육백년』, 『서울지 명사전』³⁴을 살펴보아도 한양 일대에는 그 같은 땅 이름과 정자 이름이 나오지 않는다. 옛 지도를 다룬 『고지도를 통해 본 서울지명연구』³⁵와 『성동구지』³⁶도 마찬가지다.

이와 관련하여 화가인 초원 김석신蕉園 金碩臣, 1758~1816 이후의 작품〈금호 완춘도〉琴湖翫春圖가 눈길을 끈다. 이 작품은 1982년 출간한 『한국의 미 12 산수화』하권³7에 실려 있는데, 화가가 화폭 오른쪽 상단 모서리에 "琴湖翫春"금호완춘이라고 적어 넣었으므로 '금호'라는 지명의 실마리를 찾을 수 있을지도 모른다는 희망을 지니고 화폭에 등장하는 '내사'內舍, '추수루'秋水樓, '수각'水閣, '개석정'介石亭과 같은 전각 이름까지 찾아보았다. 앞선 문헌은 물론 한양 일대의 정자와 누각을 가장 충실하게 수록한 『서울육백년사』 문화사적 편과 『서울의 누정』³8이란 책도 뒤져 보았다. 하지만 어디에도 나타나지 않았다.

그러므로 저 금호, 검호에 관해 여러 가지 의견이 등장했다. 첫째로는 금호동奪湖洞이라는 것이다. 둘째로 성동구 옥수동玉水洞과 금호동金湖洞 일대라고 짐작하는 것이다. 셋째로는 한 걸음 더 나아가 옥수동 244번지 독서당터 근처라고 짐작하기도 한다. 그런데 한양 일대에서 금호동釋湖洞이란 행정명은 예나지금이나 없는 이름이다.

더구나 요즘 사용하는 행정동명인 금호동 또한 1936년 이전에는 아예 없 었던 이름이다. 지금 금호동金湖洞이라고 부르는 일대의 터전은 본시 무쇠막 고 개, 무수막 나루터와 같은 고유한 이름을 지닌 땅이었고 이를 한자로는 수철리 水鐵里라 표현했는데, 일제 강점기인 1914년 4월 조선총독부가 경성부 구역 획정 이후 1936년 4월 1일 경성부에 편입시키면서 금호정金湖町이라고 함으로써 처음으로 '금호'金湖라는 지명이 생겼다. 게다가 요즘 부르는 금호동金湖洞이란 동명은 일본식 동명을 변경하면서 1946년 10월 1일 처음으로 생긴 것이므로 그 이전에는 어디에도 '금호'란 낱말이 없었던 셈이다."

이런 내용은 최열이 2016년 8월 「김정희의 금호와 정약용의 한강에서 간 악한 물여우를 보다」란 글에서 밝혔던 것이다.⁴⁰ 그런데 2017년 2월 연구자 이 종묵이 「경강의 그림 속에 살던 문인, 그들의 풍류」라는 글을 발표했다. 여기서 이종묵은 초원 김석신의 그림 〈금호완춘도〉와 몇 가지 개인 문집을 연결해 금호擧湖가 "흑석동 앞 한강을 지칭한다"⁴¹라고 했다. 이에 2020년 최열은 『옛 그림으로 본 서울』에서 이종묵의 연구를 그대로 수용하여 다음과 같이 서술했다.

소론당 명문가 출신으로 대제학을 역임한 극원 이만수展團 李晚秀, 1752~ 1820의 저서 『극원유고』展團遺稿에 실린 시편을 살펴본 이종묵은「경강의 그림 속에 살던 문인, 그들의 풍류」라는 글을 통해 저〈금호완춘도〉란 그림에 등장하는 금호와 개석정의 출전을 찾아 위치를 꼼꼼하게 밝혀 주었다. 화폭 중심을 차지하고 있는 건물은 이만수의 별서 금호정사 琴湖精舍이며 화폭 상단 왼쪽 구석의 조그만 정자는 소론당의 영수로 이만수의 형이자 영의정을 지낸 급건 이시수及健 李時秀, 1745~1821가 경영하는 개석정임을 밝혔다. 이만수는 금호정사와 개석정을 노래한 시에서 이르기를 이곳은 동작나루를 뜻하는 '동호'銅湖 또는 구리 못 일대라하였다. 다시 말해 저 동호銅湖와 금호琴湖는 모두 구리 못 또는 검은 못을 뜻하는 것이며 예부터 검은 돌이라 부르던 흑석동 앞 너른 한강을 뜻하는 것이었다. 비로소 김석신이 그린 저〈금호완춘도〉가 흑석동 이만수의 금호정사와 이시수의 개석정을 그린 것임을 확인했던 게다.42

추사 김정희 집안은 1830년 10월 아버지 유배로 말미암아 월성위궁을 나와 용산이며, 이곳 동작동과 흑석동 앞 한강인 검은 못 주변을 전전해야 했다. 금호에서 언제까지 살았다고 따로 기록해 두지 않았지만, 자료를 종합해 보면 흑석동을 떠난 시점은 1835년 6월 이후이므로 1832년 5월부터 꼬박 3년 동안 머무른 셈이다.

먹구름이 걷히다

1833년 8월 30일 또다시 3차 격쟁을 벌였다. 순조는 격쟁을 벌여 의금부에 감금해 둔 김정희에 대해 언제나 그러했듯이 이번에도 9월 3일 '탄원하지 못하게 하고 즉시 풀어 주도록 하라'라고 했다. 그로부터 열흘 뒤인 9월 13일 순조는 김노경을 석방해 주는 방송檢送 조치를 내리면서 하교의 첫머리에 다음과 같은 말을 해 두었다.

이제 탄신일을 당하여 공손히 진전을 배알하니 마치 살아 계실 때의 기 침 소리를 듣는 것 같아서 추모하는 마음이 더욱 새로웠다.⁴³

여기서 말하는 탄신일은 영조 대왕이 태어난 날이고 진전真殿은 영조의 어진을 봉안한 곳으로 이날 순조가 직접 배알했다. 순조가 친히 진전에 친행親行한 까닭은 유배 중인 김노경이 영조의 둘째 딸 화순옹주와 부마 월성위의 후손임을 상기시키기 위한 것이었다.

이어서 "말로써 사람에게 죄를 주는 것은 폐단"이라며 김로나 김노경이 "이런 말을 할 이치가 없는데 누가 듣고 누가 전하였는가"라고 묻고 "그때 전 교하면서 누명을 쓴 억울한 사람을 뜻하는 '양초'梁楚라는 두 글자로 끝을 맺은 것은 내가 뜻한 바가 있었던 것"이라고 한 뒤 다음처럼 말했다.

한마디로 말하여 이 일은 의심하지 않을 수 없는데 의심나는 점이 있다 면 가벼움을 따르는 것이 옛 성인의 가르침이다. 또 4년 동안 바다 섬에 귀양을 갔으니 그 언행을 삼가지 않은 죄를 징계하기에는 족한 것이다. 이제 와서 내가 영묘英廟의 마음을 자신의 마음으로 삼는다면 옛날 귀주 貴主를 돌보아 주고 사랑해 준 성의를 우러러 몸 받아야 할 것이다. 이날 의 이 조치는 곧 추모하는 뜻에 붙여 정성을 표하려는 한 가지 단서에서 나왔으니 고금도에 있는 천극 죄인 김노경을 특별히 석방하라.⁴⁴

영조 대왕께서 딸을 사랑하였으니 그 탄신일을 맞이해 화순옹주 후손인 김노경을 석방한다는 것이다. 이에 도승지 이하 승정원이 반대했고 이어 홍문 관, 사헌부, 사간원까지 언론 삼사가 모두 반대했지만 순조는 거듭 "어찌 이와 같이 시끄럽게 하는가, 번거롭게 하지 말라"라고 비답했다. 왕의 명령에도 불구하고 의금부는 열흘이 지난 9월 22일에야 비로소 석방했다고 아뢰었다. 55

또한 김정희가 세 번째 격쟁을 벌인 지 13일 만의 일이었다. ⁴⁶ 죽음을 무릅쓴 승부수가 끝내 달콤한 열매를 맺은 것이다.

아버지 김노경이 1833년 9월 22일 해배의 명을 받고서 귀경한 뒤에도 여전히 금호에서 아버지를 비롯한 집안 형제 모두가 어울려 살았다. 그러므로 용산은 물론 금호 또한 시련의 땅으로, 아버지 김노경은 물론 아들 김정희에게 아주 특별한 경험이자 슬픔이 짙게 물든 곳이었다.

장동의 월성위궁으로 복귀하다

1834년 11월 13일 순조가 승하했다. 5일 뒤인 18일에는 여덟 살의 어린 헌종이 즉위했다. 순조의 왕비이자 풍고 김조순의 딸인 순원왕후가 수렴청정을 시작했다. 물론 순조는 승하할 때 풍양 조문의 운석 조인영에게 어린 손자인 헌종을 보호하라는 뜻의 보도輔導를 부탁함으로써 안동 김문과 세력 균형을 갖추도록 장치를 해 두었다. 따라서 헌종 즉위와 더불어 헌종의 아버지인 효명세자를 보위했던 풍양 조씨를 비롯한 인물들 특히 김노경·김정희 부자의 복권이시작되었다.

실제로 김노경은 1835년 1월 18일 자로 상호군上護軍, 4월 22일에는 의금

부 수장인 판의금부사 단자單子에 올라 낙점을 받았다. 해배 이후 1년 7개월이지난 뒤의 일이었다. 물론 나가지 않았다. 이어 5월 10일에는 어린 현종을 보도해 주도록 순조의 유지를 받든 이조 판서 운석 조인영이 '올해로 70세가 된 상호군 김노경에게 숭록대부崇祿大夫를 가자하고 시종신侍從臣 부호군副護軍 김정희는 아버지를 따르도록 할 것 그리고 김노경을 『순조실록』지실록사知實錄事에 제수할 것'을 아뢰었다." 김노경이 『순조실록』 편찬에 참여토록 한 것은 왕실 종척인 까닭도 있지만 김노경 집안을 보호해 주기 위한 배려가 섞여 있었다. 자하 문하 동문 출신인 운석 조인영의 전략이 돋보이는 순간이었다.

김노경은 1835년 9월 17일 자 장흥長興 방촌榜서에 사는 「위씨에게 주다」라는 편지에서 자신의 주소를 "장동壯洞"으로 표기하고 있고⁴⁸ 또 김정희가 그로부터 3개월 뒤인 1835년 12월 5일에 쓴 편지 「초의에게 주다 여섯 번째」에서 다음처럼 쓴 것이 있어 이 무렵 살고 있던 집이 어디인가를 짐작할 수 있다.

거사居士: 김정희는 근간에 은명

문命을 입어 옛집으로 돌아왔소.**

그러니까 금호를 떠나 장동의 월성위궁으로 귀환한 때는 초의 선사가 금호에 다녀간 1834년 가을에서 김노경이 1835년 9월 17일 편지의 발신지를 장동이라고 했던 바로 그사이였다. 그리고 한 걸음 더 나아가 월성위궁 귀환 날짜를 특정한다면 1835년 9월 2일이다. 왜냐하면 김노경이 내의원 제조로 조정에 공식 복귀한 것이 바로 그날이기 때문이다.

김노경에게는 개인의 명예를 회복하는 일이라 관직 복귀도 영광스러웠지 만, 장동의 월성위궁 환궁이 무엇보다 큰 의미로 다가왔다. 비로소 할아버지인 월성위와 할머니인 화순용주 영전 앞에서 가문을 지켜냈다고 아뢸 수 있었기 때문이다. 하지만 아버지 김노경은 이후 거듭되는 관직 제수에도 불구하고 나 가지 않았다. 가문의 복권으로 충분하다 여긴 것이다.

상소, 가문의 명예를 위하여

아버지 김노경은 1835년 5월 10일에는 70세가 되었으므로 숭록대부에 올랐고, 7월 19일 다시 판의금부사에 제수되었지만 나가지 않았다. 8월 15일 도총 관都捷管에 제수되었고 9월 2일 내의원內醫院제조提調, 9월 10일 약방藥房제조에 임명됨에 왕을 보호해야 하는 임무였으므로 그제야 출사했다. 50 1830년 10월 절해고도에 위리안치되는 형벌을 받은 지 꼬박 4년 11개월 만의 일이었다.

김노경이 이렇게 복권될 수 있었던 것은 당시 정국의 변화 때문이다. 어린 헌종을 보도하라는 선왕의 부탁을 받은 풍양 조문의 영수인 운석 조인영이 1835년 1월 8일 이조 판서가 되면서 시작된 변화였다. 왕을 보도하면서 인사권을 쥔 이조 판서 운석 조인영의 끈질긴 배려 속에서도 신중을 기하던 중 9월 부터 내의원·약방제조가 되어서야 조정에 나갔다. 내의원이나 약방의 일은 왕의 건강을 담당하는 임무여서 거절의 언행이 불충스러운 데다가 정치권력의 향방과 무관한 업무라 정적의 공격에 노출이 심하지 않았으므로 부담이 덜한 직책이기도 했다. 물론 이 일조차 임무 소홀을 이유로 1836년 6월 잠시 파직을 당하기도 했지만 가벼운 처벌에 불과했다. 김노경은 극도로 조심하여 1835년 9월 15일 세 번째로 판의금부사에 임명되었음에도 나가지 않았다.

김노경이 판의금부사로 조정에 나간 때는 그로부터도 한 해가 훨씬 지난 1836년 12월 12일 네 번째로 임명되었을 때다. 그렇게 세월이 흐르던 1837년 3월 30일 김노경은 72세의 나이로 별세했다. 1833년 9월 해배된 지 3년 6개월 만의 일이었다.

김정희의 운명도 아버지와 함께 풀려나갔다. 아버지가 판의금부사에 임명된 뒤 석 달이 채 안 된 1835년 윤6월 19일 형방刑房 관련 왕명 출납을 담당하는 우부승지右副承旨에 임명되었다. 하지만 아버지가 출사하지 않고 있는 터에 아들이 불쑥 나갈 수 없었다. 8월 21일에는 병방兵房을 맡아보는 좌부승지左副承旨에 제수되었다. 물론 출사하지 않았고 다음 날 8월 22일 자로「사직 겸 진정하는 상소」辭職 兼陳情疏사직 겸 진정소를 올렸는데, 말이 사직상소일 뿐 억울함을 호소하는 내용이었다. 그러므로 첫머리부터 간단치 않았다.

죄 없는 늙은 아비가 천고에 없는 흉측한 무함을 입고 천고에 없는 뜻 밖의 억울함을 둘러쓴 채 염장炎魔의 지역에 몸을 던져 풍파의 험난함을 갖추 겪고 있음을 눈으로 직접 보았습니다. 그러니 만약 신에게 조금이라도 지극한 정성이 있다면 결단코 의당 배를 갈라 하늘에 바치고 심장을 쪼개서 태양을 향하여 조금이나마 지극한 원통함을 토로했어야 할일이로되 몹시도 완약하고 잔인하여 이 일을 해내지 못하고서 편안하게 목숨을 부지한 채 가만히 앉아 세월만 보내고 있었습니다.⁵¹

이어서 김정희는 선왕 순조께서 억울함을 씻어 주었고, 금상 헌종께서 아 버지의 관작을 제수해 주었으며, 수렴청정하는 대왕대비 순원왕후께서 은전 恩典의 교지敎旨를 내려 주었으므로 은혜에 감격하여 눈물을 골수에 새기고 있 다고 했다. 그러므로 내려 주신 승지의 직임을 더욱 허둥지둥 달려가 받들어야 함에도 그렇게 하지 못하는 까닭은 바로 다음과 같은 "남들의 지목하는 말"이 있기 때문이라 했다.

그런데 남들의 지목하는 말이 여기에 이르렀으니, 그 뜻의 소재는 감히 알지 못하겠습니다마는, 신의 집을 멸족시키려는 마음에 의해서 가혹한 무함이 신의 아비에게 먼저 미친 것이고 보면, 신의 몸 또한 어느 겨를에 논할 것이 있다고 무슨 말을 가려서 하며 무슨 모욕을 가하지 않겠습니까.⁵²

김노경·김정희 부자 가문을 멸족시키려는 세력이 여전한 터에 어찌 "의 관을 갖추고서 맑은 조정의 반열을 더럽힐 수 있겠습니까"라고 되물은 것이다.

김정희는 아버지를 따라 여전히 조정에 나가지 않았다. 다만 그해 11월 14일 자『승정원일기』에 희정당에서 헌종과 순원왕후가 임어한 채 열린 조회 朝會부터 다음 해 1836년 2월 1일까지 다섯 차례에 걸쳐 규장각 원임 대교原任 待教 자격으로 참석한 기록이 있고⁵³ 3월 3일부터 동부승지로 참석하여 발언한

기록이 연이어 나오고 있다.⁴ 그러니까 김정희는 1835년 11월 14일부터 조정에 나가기 시작한 것이고 1836년 3월 3일부터는 동부승지로서 직임을 수행했다. 뒤이어 3월 20일에는 우부승지로 맹활약을 펼치던 중 4월 6일 자로 성균관대사성에 임명되었다.

깜짝 놀란 김정희는 며칠 동안 나가지 않고 있다가 4월 10일 자로 「대사성을 사양하는 玄」辭 大司成 疏사 대사성소를 올렸다. 여기서 김정희는 자신이 '순조와 사도세자의 이복형 효장세자인 진종의 유묵遺墨을 수습하여 어제御製를 편집, 간행하는 임무'를 수행하는 중 뜻밖에 대사성을 제수받고 보니 "두렵고놀라워 식은땀이 옷을 흠뻑 적신다"라고 했다. 이어서 다음과 같이 아뢰었다.

아, 이 직임은 바로 영도^業塗의 높은 선발이요, 명장_{名場}의 더없는 인망으로서 세상에서 '사유師儒의 장長'이라고 일컫는 것입니다. 그런데 보잘 것없고 용렬하며 가장 남의 밑에 맴돌며 재주와 식견 또한 천박하여 한 가지도 일컬을 만한 것이 없는 신 같은 위인이야말로 한갓 자신을 반성해 보아서 잘 알 뿐만 아니라 또한 온 조정 사람들이 다 아는 바이니 또 어떻게 감히 굽어 통촉하시는 성상의 지감을 스스로 도피할 수 있겠습니까.⁵⁵

다시 말해 성균관 대사성이란 오늘날 국립 대학 총장과도 같은 관직이라 자신은 결코 어울리지 않는다는 뜻이다. 이어서 김정희는 말하기를 "비록 그리 긴중하지 않은 한산한 부서에 별 볼 일 없는 직임이라 할지라도 신은 실로 삼가고 주저하기에 겨를이 없을 터입니다"라고 했다. 지극히 조심했던 것이다. 이에 당연히 나가지 않고 있었는데, 5월 20일 종2품 가선대부에 가자되었다.

이에 또다시 김정희는 화들짝 놀라 이틀 뒤인 5월 22일 자로 「가선대부를 사양하는 소」辭嘉善疏사 가선소를 올렸다. 먼저 김정희는 자신이 이미 특별한 대 우로 은혜를 입어 신속히 하대부下大夫의 반열에 이르러 청화淸華한 관직을 차 지함에 이미 분수에 넘쳤는데도 어제御製를 편집 간행하는 일에 참여한 공로로 가선대부에 오르는 것은 부끄럽다면서 다음처럼 아뢰었다.

그런데 이제 이것으로 공로를 헤아리고 이것으로 광영을 따내서 명덕明 德의 기물을 마구 받아들인다면 신이 아무리 후안무치하더라도 장차 어 떻게 동료의 반열에 줄을 마주하여 서며 한 조정에서 얼굴을 들 수 있 겠습니까. 그 성조의 실상을 추구하는 정사政事에 있어서도 누를 끼치는 것이 미세하지 않습니다.⁵⁶

이후 김정희에게 내려온 직임은 2개월 뒤인 1836년 7월 10일 병조 참판, 11월 8일 성균관 대사성, 1837년 3월 12일 좌승지였다. 김노경·김정희 부자에게 선물처럼 쏟아지는 관직들의 배후에는 모두 운석 조인영의 그림자가 어른거리고 있었다. 다만 그뿐이었다. 김정희 가문을 공격하려는 세력이 엄존하고 있었던 것이다. 그러므로 김정희는 제대로 직임을 수행하지 않았다. 병조 참판은 8월 8일 사직했고⁵⁷, 대사성도 3일 동안 나가지 않았다⁵⁸. 그리고 좌승지에임명되고 18일 뒤인 3월 30일 아버지가 세상을 떠남에 따라 조정에서 물러나삼년상에 들어갔다. 차라리 편안했다. 더는 나가지 않아도 좋았으니 말이다.

서법가·장황사와의 대화

조광진과의 대화

3

당대의 서법가 눌인 조광진은 명성이 대단한 인물이었다. 『국역 완당전집』에는 김정희가 보낸 여덟 편의 편지 「눌인 조광진께 올립니다」⁵⁹가 실려 있다. 2006년까지는 이 편지를 쓴 시점을 알 수 없었다.

2006년 10월 국립중앙박물관에서 간행한 『추사 김정희: 학예 일치의 경지』⁶⁰에 실린 「눌인 조광진 선생에게」

前人 靜坐 即納눌인 정좌 즉납⁶¹를 보면 "임진년 1832년 2월 8일 자"가 선명한데, 바로 이 편지가 『국역 완당전집』에 실린 「눌인 조광진께 올립니다 세 번째」⁶²와 꼭 같은 내용이다. 다시 말해 붓글씨로 쓴원본이고, 따라서 이 붓글씨본을 기준으로 삼으면 나머지 일곱 편의 작성 일자도 알 수 있다.

김정희는 1828년 8월 15일 아버지가 평안 감사로 부임할 때 아버지를 수행하며 평양에 가서 눌인 조광진을 처음 만났다. 『국역 완당전집』에 실린 편지여덟 편은 두 사람이 인연을 계속해 나갔음을 알려 주는 증거다. 게다가 『추사김정희: 학예 일치의 경지』에는 『국역 완당전집』에 실려 있지 않은 1838년 1월 7일 자 편지 「눌인 조광진께 올립니다」曹訥人 靜史조눌인 정사⁶³도 실려 있어서 두 사람의 인연이 오래였음을 알려 주고 있다. 조광진은 그로부터 두 해 뒤에 세상을 떠났다.

여덟 편의 편지는 1831년 11월 20일경부터 1832년 5월 하순까지 6개월 사이에 보낸 것인데 비록 눌인 조광진이 쓴 편지는 없지만 김정희의 편지만으 로도 두 사람의 교유가 무척 생생해 보인다. 첫 편지는 1831년 11월 20일께 쓴 것으로 「눌인 조광진께 올립니다 첫 번째」다.

그사이에 많은 일이 있었다. 1830년 8월 18일 아버지가 평안 감사에서 해

임당하고 상경해 곧장 8월 27일 탄핵을 당했으며 결국 10월 10일께 유배지인 고금도를 향해 출발했다. 이때 김정희는 아버지 유배길을 수행했고 해를 넘긴 다음 해에야 상경할 수 있었다. 상경해 보니 이미 폐쇄된 통의동 월성위궁은 가 볼 수조차 없었다. 이제 본가는 용산이었다. 가문의 몰락이란 이처럼 가혹한 것이었다.

조광진과 서법을 논하다

「눌인 조광진께 올립니다 첫 번째」에는 "지난 8월에 보내 주신 편지를 10월이 지나고 이 해도 다 되어 가는 이제야 받았습니다"라고 한 내용이 있다. 그러니까 1831년 8월에 평양의 눌인 조광진이 보내 준 편지를 11월에야 고금도에서 상경한 김정희가 받아 보았다는 뜻이다.

집안 사정이야 그렇다고 치고 눌인 조광진이 보내온 글씨들에 대한 품평에 빠져들었다. 먼저 눌인 조광진의 글씨를 보고서는 "평정타당平正妥當하여 차근차근 신묘지경神妙之境에 들어간다"라고 평했고, 또 누군지 알 수 없는 이출씨성을 가진 사람의 글씨를 보고는 "기굴奇崛하여 흐뭇하기는 합니다"라고 했다. 또 편지의 끝에 자기가 쓴 글씨를 동봉해 보내면서 자신의 글씨에 관해 다음 같이 말하고 있다.

필체筆體가 이와 같이 괴괴恠粧하여 남의 비웃음을 끌어들일까 두려우니 곧 찢어 없애도 좋을 것입니다.⁶⁴

붓글씨로 쓴 원문이 없어 어떠한 글씨인지 알 수 없지만, 필체가 '괴괴'怪怪하다고 했고 나아가 남의 헐뜯음을 살까 두렵다고 했으니 널리 공개하고 싶은 글씨가 아니라 서법가끼리 주고받는 실험작이었던 모양이다.

1831년 12월 25일께 쓴 편지 「눌인 조광진께 올립니다 두 번째」에는 김 정희의 용산 시절 상태를 묘사하는 대목이 있다 이 해도 겨우 몇 날밖에 남지 않았는데 기거起居가 더욱 편안하고 길하며 가난한 선비가 해를 버티어 가는 데는 역시 벼루를 먹고 글자를 달인다는 '식연자자'食硯煮字의 즐거움이 있는지요. 이것저것 먼 생각이 어느때인들 그치겠습니까.

저의 근황은 예와 마냥인 목석의 어리석은 신세이니 어찌 족히 말할 게 있으리까. 만약 근일에 새로 임모한 글자체가 있으면 부쳐 보내어 적 막한 이 생활을 달래 주시길 속으로 비옵니다.⁶⁵

이어서 김정희는 「역서」曆書 두 건을 부치고 더하여 자신이 임서한 글씨를 보냈는데, 그 글씨는 '존가尊家의 비체碑體'에서 나온 것이며 '서울에 오시면 서 로 고증할 수 있을 것'이라고 덧붙였다.

해가 바뀐 1832년 2월 8일 자 편지 「눌인 조광진께 올립니다 세 번째」에는 조광진이 자신의 아들을 한양의 김정희 집으로 보내 글씨를 배우게 한 사실이 생생하게 남아 있다. 여기서도 조광진의 글씨에 대해 다음처럼 썼다.

볼수록 더욱 기이하여 유출유기愈出愈奇한 것이 신묘하기 짝이 없어 신 묘무비神妙無比합니다. 흔쾌히도 300년간 누속晒俗의 인습을 씻었으니 드뭌고 또 드문 일입니다.66

1832년 3월 무렵에 쓴 네 번째 편지 「눌인 조광진께 올립니다 네 번째」에서는 조광진이 편지 세 편을 연달아 보내면서 더불어 「보한」實輸도 같이 보내주었음을 알 수 있다.

아울러 보물 같은 보한寶翰마저 보여 주시니 마치 가난한 집이 졸지에 부자가 되어 진주와 산호가 품에 가득하고 주먹에 찬 것과 같습니다.⁶⁷

보한이란 보물 같은 글씨인 한목翰墨을 말하는데 김정희가 글씨를 사랑하

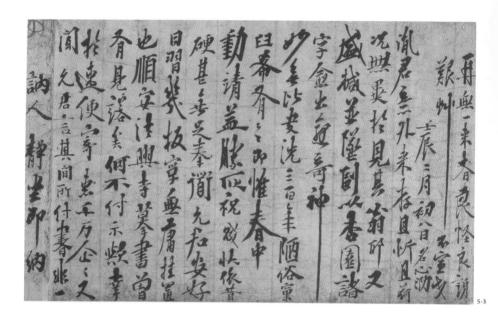

5-3 김정희, 「눌인 조광진께 올립니다」, 44.3×26.5cm, 종이, 1832년 2월 8일, 개인소장. 눌인 조광진의 아들이 김정희에게 와서 글씨를 배우는 가운데 조광진이 자신의 글씨를 보내 주자 "기이하고 신묘하다"라며 "300년간 비루한 습속을 통쾌히 씻었습니다"라고 평가했다. 또한 김정희는 평안남도 순안 법흥사 글씨 탁본을 보내 달라고 거듭 재촉하고 있다.

는 것이 이와 같았다. 또한 이번에도 어김없이 글씨에 대한 견해를 펼쳐 보이고 있다.

여러 편액은 모두가 신묘하고 기괴한 무비신괴無非神恠라 헤아리지 못할 정도이며, 「숭광당」崇廣堂이란 글자는 또 전자에 비교하여 더욱 아름다 워 유가愈佳하오니 모를 일입니다. 대저 어느 사람이 이런 무상無上의 보 품을 얻어 가는지요.⁵⁸

1832년 4월 무렵에 쓴 다섯 번째 편지 「눌인 조광진께 올립니다 다섯 번째」에는 조광진의 아들이 평양으로 떠나간 뒤 "요즘 녹음이 날로 거칠어 간다"라고 했는데, 이때 김정희는 "생의 근황은 그사이 독감에 걸려 몹시 욕을 보았으며 지금도 베개맡에서 신음하고 있으니 답답하군요"⁶⁹라고 털어놓았다. 이렇게 독감을 앓는 와중에도 글씨에 관한 이야기는 빠뜨릴 수 없었다.

'산수정'山水亭이나 '연광정'練光亭의 편액은 기굴奇崛하지 않은 바 아니어서 그야말로 비불기굴非不奇崛한데, 전번에 쓴 것과 비교하면 반드시 낫다고는 못하겠습니다. 전번 쓴 진본真本이 상기도 나의 상자 속에 들어 있는데, 이야말로 천연 그대로 손에서 벗어난 천연탈수天然脫手하온데 비록 다시 이와 같이 쓴다 해도 절대로 등을 뛰어 올라갈 수는 없을 것입니다."

"봄이 저물어 가는"이란 표현이 있어 4월 말께 쓴 것으로 보이는 여섯 번째 편지 「눌인 조광진께 올립니다 여섯 번째」는 어느 진사라는 사람이 가진 비의 탑본에 관한 이야기다.

지금 보내온 비의 탑본은 우리 동방 500년에 이와 같이 신묘한 사차신 묘似此神妙는 아마도 없을 것입니다. 이는 좌우를 위해 과장하느라 아름 답지 못한 말을 만든 게 아니므로 좌우도 응당 알 것입니다. 다만 이 진사라는 사람은 어떤 사람이관데 이런 묘필妙筆을 얻어서 그 선대 무덤을 빛내어 무궁한 세대에 남기는지요. 이 또한 신亨身後의 큰 복분福分 중 하나가 아니겠습니까."

1832년 5월 중순에 쓴 편지 「눌인 조광진께 올립니다 일곱 번째」에는 평양의 조광진 집안에 혼사가 있었던 사실과 더불어 김정희가 용산에서 금호로이사를 준비한다는 사실이 담겨 있고, 역시 글씨에 대한 이야기가 빠지지 않고있다.

생의 근황은 여전히 녹록麻麻만 한데, 지금 또 바로 귀종 조태의 집 금호 琴湖로 이사하여 눈코 뜰 새가 없는 형편입니다. 평양 향교에 있는 「동 재」東齋 두 글자는 곧 용이 오르고 범이 뛰는 듯 용등호약龍騰虎躍하여 천 가지 힘과 만 가지 기가 다 들어 천력만기千ヵ萬氣하니 좋아하지 않을 사 람도 없겠지만 더욱 그 좋은 점을 나타내고 있습니다."

1832년 5월 하순에 쓴 편지 「눌인 조광진께 올립니다 여덟 번째」에는 글 씨에 관한 것이 주를 이루고 있다.

예서 편액 두어 종이는 잘 받음과 동시에 더욱 그 용이 끌어당기고 범이 잡아채는 듯 용나호약龍擊虎躍하고 기이하고 웅장해서 함부로 옆에 가까이 못 할 기세를 보여 기장불가압奇壯不可無하니 심하게 좋습니다.⁷³

그리고 유배지에 계신 아버지 김노경이 앓고 있는데, 김정희 자신도 또다 시 병고에 시달린다고 하소연했다.

생은 근간에 어버이의 환후로 애를 태우며 날을 넘기는 중 천한 몸에 병

이 또 침범해 오니 슬프고 괴로움을 다 형언할 수 없습니다.

이렇게 해서 8통의 편지는 끝이 났다. 다음 해 1833년 9월 22일 김노경이 방면되었고 1834년 11월에는 순조 승하, 헌종 즉위라는 정국의 변화가 있었다. 그렇게 세월이 흘러 1835년 7월 아버지가 판의금부사로 출사하자 8월 김정희도 좌부승지로 출사했다. 그 뒤 1837년 3월 30일 김노경이 노환으로 별세하여 김정희는 삼년상에 들어갔다. 삼년상 중이던 1838년 1월 7일 자 편지 「눌인 조광진께 올립니다 아홉 번째」는 자신의 주소지를 장동壯洞이라고 했는데이곳은 통의동 월성위궁이다. 또 봉투에는 '조눌인 정사'曹訥人 靜史라고 하여 '눌인 조광진 선생께 올립니다'라고 극존칭을 아끼지 않았다.

머리를 조아리며 글을 올립니다. 작년 섣달에 보내신 편지는 그대로 새해의 위문으로 여기고 있습니다. 새해에 복 많이 받으시기를 멀리서 축원합니다. 저는 새해를 맞이하여 슬픈 심정이라 살고 싶은 마음이 없습니다. 이 질긴 목숨이 언제 다하겠습니까. 근래에는 풍이 와서 팔을 놀리기가 매우 어려우니 답답합니다.

새해 들어 또 석암체石庵體의 글씨와 한漢나라의 예서체를 몇 장이나 쓰셨는지요. 보낸 글씨를 보니 나아가 기량이 늘수록 더욱 힘이 있음을 알겠습니다. 바라건대 새해 들어 쓰신 것 몇 장을 방군方君 편에 보내 주 십시오. 봄날이 화창하거든 곧 서울에 올라오십시오. 기대하겠습니다. 팔이 매우 아파서 이만 줄입니다.⁷⁵

무려 6년이나 지났는데도 이번 1838년의 편지와 지난 1832년의 편지가 한결같다. 첫째로 두 사람의 사정을 묻고 전하는 내용, 둘째로 글씨에 관련한 의견을 전하는 내용을 담은 것이 꼭 같아서 세월이 멈춘 듯한 느낌이 들 지경 이다.

유명훈과의 대화

국립중앙박물관 소장 『완당소독』阮堂小牘은 1981년 동원 이홍근東垣 李洪根, 1900~1980이 기증한 것으로 김정희가 장황사 유명훈에게 보낸 편지 36통을 묶은 간찰첩이다. '장황'裝潢이란 그림이나 글씨를 쓴 작품을 가져오면 이것을 주문 자의 요구에 따라 족자, 액자, 병풍 또는 서첩이나 두루마리로 제작하는 기술이다. 20세기에 표구表具라는 낱말을 사용했지만, 장황이란 낱말이 그 제작 실제에 더욱 합당하다.

김정희가 『완당소독』에 실린 편지 「명훈에게 주다」를 쓴 시기에 관해 2006년 연구자 박철상은 「추사 김정희의 장황사 유명훈」에서 대부분 1830년 부터 1840년 사이에 쓴 것이라고 했다. 편지를 살펴보면 사회 활동에서 겪는 어려움이나 건강을 묻는 내용 아니면 필요한 물품을 구하거나 구해 주는 것이며 또한 거의 모든 편지에 장황과 관련된 내용이 포함되어 있다. 「명훈에게 주다일곱 번째」의 전문은 다음과 같다.

병세는 어떠한가. 염려되네. 이곳에 오면 곧 나을 것이네. 공책空冊은 시간 나는 대로 필사를 마칠 것이네. 중국 붓은 색깔별로 열 자루를 보내네. 그대가 구하는 것은 내가 아까워하지 않고 있네. 이 마음을 알아주길 바라네. '여의'如意라고 쓴 글씨는 거두어 보게나. '여의' 편액은 내일 중으로 반드시 장황하여 모레 파발 편에 부치는 것이 좋겠네. 꼭 처리하도록 하게. 아주 긴급한 일이 있으므로 곧 오도록 하게. 조금 지체하면 때에 맞추기가 어렵네."6

김정희는 유명훈에게 장황을 부탁할 때 매우 섬세하게 따졌다. 「명훈에게 주다」의 열두 번째와 서른다섯 번째 편지를 보면 그렇다.

소첩小帖을 들여보내니 양화지洋畫紙로 배접하고—배접을 두껍게 하게 나—표지를 만들어 보내는 게 좋겠네. 칼질도 정밀하게 잘하기를 바라 네. 내일 인편에 보내 주는 것이 어떠한가. 그만 줄이네."

전체를 당지唐紙에 배접한 것을 내보내면 좋겠네. 또한 작게 묶고 너무 크게 하지 않는 것이 좋겠네.⁷⁸

〈편지 36통에 기록된 물품 목록〉

구분	목록
받는 물품	〈아미도〉蛾眉圖(2), 김정희 이력履歷(3), 『인물고』人物考(10), 호추糊帚: 폴바르는 솔(15), 호추(16), 『철망산호』鐵網珊瑚(17), 와당연瓦當硯(19), 옹방 강 원축原軸 모본摹本 세 건(22), 벼루와 판板(23), 한전漢篆(23), 김정희 칠언율시七言律詩 필사(25), 동현재의 서화합벽 소탱小幀(30), 종이(31), 호추(35)
보내는 물품	호조 참판 편지(4), 중국 붓 열 자루(7), 20금二+金(11), 어수魚鰡: 말린물고기: 전복 세 꿰미, 해삼 세 꿰미, 광어 한 마리, 포 한 죽, 조기 한 속(22), 유지油紙와 보자기(26), 예자隸字(26), 부채 한 개(28)
장황 제작	옹방강 글씨(2), 조광진 글씨(5), '여의'如意 편액 글씨(7), 불탱佛幀(8), 그림 두 폭(11), 소첩小帖(12), 분지粉紙(13), 소첩(14), 종이 두 장(18), 화본畫本(20), '전긍임리'職兢臨履 네 글자(20), '집고일절'集古一絶 네 글 자(23), 소록小錄(24), 역서曆書(25), 그림(26), 편액 두 개(27), 횡축橫軸 (28), 그림(34), 화탱 합축(36)

◎ 괄호 안의 숫자는 편지 번호다.

이뿐 아니다. 2007년 11월 케이옥션에 출품된 『명훈지송첩』茗薰持誦帖을 보면 김정희는 장황사인 유명훈에게 중국 화가들에 관한 내용을 열두 쪽에 걸 쳐 서술해 주었음을 알 수 있다. 서첩의 제목이 늘 곁에 두고 외우라는 뜻인 '지송'持誦이었으니까 공부하라는 뜻으로 정성스레 써서 준 것이다. 『명훈지송 첩』 마지막 문장에서 자신을 노가老迦라고 호칭하며 다음처럼 썼다.

5·4 김정희, 『명훈지송첩』 표지, 25.5×31cm, 종이, 총 12면, 개인 소장. 김정희가 장황사 유명훈에게 써 준 『명훈지송첩』은 제목의 '지송'持顧이 의미하듯 손에 쥐고 외워야 하는 내용을 모은 책이란 뜻인데, 청나라 서화가들에 관해 간략 한 정보와 그 핵심을 서술한 것이다.

よな 単な 多食壽门友等显 拉壽门籍悉皆日 姐戚書上異由 ë\$ 萬 畫樂故意 好头 名 西 唐哈 裸 4= 関工 20

五人年韓国中 偏居立人年韓国中 偏居立人年韓国全全是是中人居湖野山水居河中山水居湖野山水居湖野山水居湖野山水居湖野山水居河南省市山水

- 5-5 김정희, 『명훈지송첩』 1(오른쪽)·2(왼쪽)면, 종이, 개인 소장. 1면은 화추악_{華秋岳}, 2면은 왕소림_{汪巢林}을 다루고 있다.
- 5-6 김정희, 『명훈지송첩』 11(오른쪽)·12(왼쪽)면, 종이, 개인 소장. 11면은 도금오屠 琴塢, 12면은 장선사張仙槎를 다룬 내용이다. 12면 마지막 2행은 "노가老迦가 만서漫 書하여 증명훈지송赠茗薫持誦"이라고 썼는데, 어지러이 써서 명훈이 쥐고 외우도록 준다는 말이다.

노가老迦가 어지러이 써서 명훈이 손에 쥐고 외우도록 준다."9

오세창의 『근역인수』權域印數를 보면 유명훈이 중인 계층 화가 학석 유재소 鶴石 劉在韶, 1829~1911의 아버지라고 소개했다. '유재소' 항목에 '명훈의 아들'命 動 子명훈자이라 해 두었으며 또 '유명훈' 항목에는 다음처럼 기록해 두었다.

유명훈劉命勳, 자 명훈茗薰, 호 학천寉泉, 본관 한양,80

그리고 박철상은 유명훈이 중인 계층 시인 존재 박윤묵存齋 朴允默, 1771~ 1851의 사위라는 사실도 확인하고 있으며, 이어 유명훈에게 준 『난맹첩』의 제 작연도를 1837년 3월부터 1840년 사이라고 주장했다.⁵¹

유명훈의 생몰년은 알 수 없지만 아들 유재소가 1829년생이라는 사실과 또 장황 기술의 성숙도를 생각할 때 유명훈이 태어난 때는 1800년 전후로 보 인다. 김정희는 이 편지 본문이나 봉투 어디에도 발신자인 자신을 표기하지 않 았다. 하지만 수신자를 호칭할 적에는 성명姓名인 유명훈劉命動이 아니라 자字인 '명훈'若藏 또는 '유명훈'劉若薰을 사용하고 있다. 이 점을 생각하면 지나친 낮춤 말인 '하였느냐', '알았다'로 읽기보다는 '하였는가', '알았네'로 읽어야 할 것 이다.

그밖에 흥미로운 사실은 유명훈에게 주는 편지에는 여러 인물이 등장한다는 점이다. 용산에서 쓴 편지 「명훈에게 주다 스물세 번째」에는 눌인 조광진과 관련된 내용이 있다.

요즘 날마다 조눌인이 글씨를 쓰는데 자네가 곁에서 함께 검증하지 못하는 것이 안타깝네. 자네가 비록 없지만 자네를 위해서도 몇 자의 편액글씨를 써 놓았다네. 형세가 웅기雄奇라, 웅장하고 기이하여 심가관甚可觀이라, 심히 볼만하구먼. 일간 꼭 나와서 가져가도록 하게나.82

또한 「명훈에게 주다 열일곱 번째」에는 조희룡과 관련된 내용이 있다

조희룡으로부터 허락을 얻어 『철망산호』鐵網珊瑚를 마땅히 꺼내 가지고 오도록 하게, 꼭 하게나.⁸³

여기서 조희룡으로부터 허락을 얻으라는 "조희룡허" 趙熙龍許라거나 꼭 꺼내서 손에 쥐고 오라는 "수멱래휴출" 須覓來携出이라고 하고도 부족하여 신신당부하는 "위가위가"爲可爲可라고 했으니 참으로 간절했던 것이다. 이렇게 반복해서 당부하고서도 못 미더웠는지 뒤이어 또다시 덧붙였다.

『철망산호』는 반드시 구해 오는 게 좋겠네.84

반드시 가져오라는 뜻을 담아 "필위멱래가이"必爲夏來可耳라고 재삼 당부했다. 이 같은 표현은 지나침이 있는데 그 까닭은 조희룡이 허락하지 않을 가능성이 상당했기 때문이 아닌가 한다. 다만 아쉬운 것은 끝내 『철망산호』를 빌려오는 데 성공했는지를 알려주는 추가 기록이 없다는 사실이다.

1833년 3월 어느 날 용산에서 쓴 편지 「명훈에게 주다 서른세 번째」에는 "오군이 왕래하면서 대략 얻어들었지만"**이란 내용이 있다. 오군은 유명한 의관 대산 오창렬일 수도 있고, 그가 아니라면 오창렬의 아들로 뒷날 전각가의 길을 걷는 소산 오규일이 아닌가 싶다.

4 서법의 길

추사체의 여명, 골기로부터

1830년 8월 마흔 살을 갓 넘기고부터 밀려든 집안의 불행은 오랫동안 김정희를 괴롭혔다. 이 어둠은 너무도 큰 고통의 시작이었으나, 오히려 김정희를 예술에 빠질 수밖에 없도록 강제했다. 정계에서 상승일로를 걸었다면 관료로서 해야 할 업무가 첩첩산중이었을 것이고, 또한 여가에 틈틈이 매진했을 금석 고증만으로도 벅차서 서법이나 회화에는 관심을 기울이지 못했을 것이다. 상상에 불과하지만 운명은 이처럼 신기한 것이어서 신비한 힘이 그를 중앙 정계로부터 내쫓아 버렸고, 하늘은 김정희에게 너무나 많은 시간을 허락해 주었다.

1830년부터 1839년까지 10년을 자세히 나눠 보면 다음과 같다. 첫째 시기는 1830년 8월부터 1833년 9월까지 아버지가 유배를 당해 관직에서 물러난 시기다. 둘째 시기는 1833년 9월 해배된 아버지가 1835년 7월 출사할 때까지다. 이 기간 동안 김정희도 출사하지 못했다. 셋째 시기는 1835년 7월 아버지의 재출사와 더불어 부자가 나란히 관직에 나간 때다. 김정희는 1837년 3월 아버지가 별세할 때까지 재직했다. 넷째 시기는 1837년 3월부터 1839년 5월까지인데, 삼년상을 치르느라 출사하지 않았다.

그러니까 김정희가 출사한 기간은 셋째 시기로, 1년 9개월뿐이었다. 출사하지 못한 8년 동안 김정희는 부친을 따라 머나먼 남해의 섬나라인 전라도 완도군 고금도에 가면서 생애 처음으로 바다를 건넜다. 그리고 마흔일곱 살 때와 마흔여덟 살 때는 사대부로서는 희귀하게도 격쟁이란 방식을 택해 가문의 운명을 건 승부수를 던져 보기도 했다. 또 쉰두 살에 이르러서는 아버지를 잃고 삼년상을 치렀다. 꼬박 10년 동안 바다를 오가거나 꽹과리를 쳐 대는 광대의 세월이었는데, 바로 그 고통과 번민 사이의 틈새로부터 예술의 기운이 샘솟았

5-7 김정희, 〈옥산서원〉 현판, 79×180cm, 1839. 경상도 경주시 안강읍 옥산리 '옥 산서원' 중건 때 헌종의 명으로 쓴 글씨다. 1817년 〈송석원〉, 1827년 〈운외몽중〉, 1828년 〈상원암〉의 특징인 기름진 근육질의 마지막 단계를 장식하는 작품으로 두툼한 살집을 뚫고 강한 뼈의 기운이 터져 나올 것을 예고하는 걸작이다.

음은 짐작하고도 남는다.

뒷날 환재 박규수는 「유요선 소장 추사유묵에 제하다」에서 김정희의 서법 세계를 다음처럼 간결하게 요약했다. 여기 등장하는 인물인 요선 유치전堯懷 愈 致住은 김정희가 북청 유배 시절 사귄 북청의 문인으로 김정희의 서첩을 소장하고 있다가 뒷날 박규수에게 보여 주고 발문을 받아 붙여 두었던 것이다. 박규수는 김정희의 서법이 여러 번 바뀌었다고 했다. 어렸을 적에는 오로지 동기창, 북경 여행 이후에는 웅방강을 따랐는데 이때에는 "너무 기름지고 획이 두껍고 골기가 적다는 흠이 있었다"라고 지적하고는 그 뒤 언젠가부터 비로소 다음과 같아졌다고 했다.

그러고 나서 소동파와 미불을 따르고 이옹季邕, 678~747으로 변하면서 더욱 창울경건蒼蔚勁健해지더니 드디어는 구양순의 신수神髓를 얻었다.⁸⁶

김정희는 자신의 서체를 어느 날 갑자기 개발한 것이 아니고, 또 젊은 날만든 것도 아니다. 변화의 조짐은 54세가 되던 1839년에 헌종의 명으로 쓴 경주 옥산서원의 현판〈옥산서원〉玉山書院이란 글씨에서부터 드러난다.〈옥산서원〉은 군주의 명으로 쓴 것이라는 사실과 더불어 서체에 있어서도 1817년의〈송석원〉, 1827년〈운외몽중〉, 1828년의〈상원암〉과 같은 맥락에 있는 것이지만, 그러나 기름지고 획이 두꺼운 육질內質보다는 골기骨氣가 내면에 응축되어있는 것이 매우 달라 보인다. 다시 말해 기름진 육질을 뚫고 메마른 골기가 움터 오르기 시작했다고나 할까. 실제로 50세가 되던 1835년 전후 시기 작품은 획의 굵기에 큰 변화를 구사하는 일련의 글씨를 즐비하게 쓰고 있다. 그야말로 김정희만의 자가풍自家風을 드러내기 시작한 것으로, 이른바 추사체의 여명은 1835년을 앞뒤로 한 때라 하겠다.

서법의 길, 개성으로부터

누구에게나 그러하듯이 자기만의 세계는 갑자기 이루어지는 것이 아니다. 김

정희의 경우에는 1810년부터 1839년에 이르는 30년의 세월이 필요했다. 김 정희는 제주 시절 만난 계첨 박혜백이 '글씨의 원류를 터득하는 방법'을 요청하자 다음처럼 이야기해 주었다고 하는데, 그 내용이 『국역 완당전집』의 「잡지」에 포함되어 있다. 자신이 젊어서부터 글씨에 뜻을 두었는데, 중국에 가서여러 명사에게 배우고 보니 우리나라 사람들이 배우는 것과 너무나 다르다는 사실을 깨우쳤다고 한다. 다른 것들이란, 머리를 세운다는 발등법發證法이며, 지법指法, 필법筆法, 묵법墨法과 함께 줄을 나누는 분행分行, 자리를 잡는 포백布白, 그리고 과파戈波와 점획點畫의 법에 이르기까지 거의 모든 것이라고 지적하고, 이어서 다음처럼 썼다.

한漢나라와 위魏나라 이래 금석 문자가 수천 종이 되어 종요維縣, 151~230나 삭정索輔, 239~303 이상으로 거슬러 올라가고자 한다면 반드시 북 비北碑를 많이 보아야만 비로소 그 조계祖系의 원류, 소자출所自出을 알 수 있는 것이다. 87

그래서 김정희는 스스로 글씨의 원류를 터득하기 위하여 환재 박규수가 「유요선 소장 추사유묵에 제하다」에서 말하고 있는 바처럼 소식蘇軾은 물론이고 동기창이 종사宗師로 삼던 미불 그리고 이옹의 서풍으로까지 올라가다가 끝내 북파北派의 전통을 견지한 구양순으로 나아간 것이다. 이처럼 중국의 옛 서법가들을 거슬러 올라가 배워 나간 것인데 특히 비석에 새겨진 글씨를 뜻하는 북비를 배운 결과 글씨가 '창울경건'해질 수 있었음을 밝혀 두었다.88

1980년 연구자 최완수는 「추사서파고」秋史書派考라는 글에서 김정희가 옹 방강 일파의 서론에 입각해 옹방강의 서체로부터 동기창, 문징명文徵明, 1470~1559, 조맹부, 미불, 소식을 거쳐 구양순의 〈화도사비〉化度寺碑와〈구성궁예천명〉九成宮醴泉銘, 우세남虞世南, 558~638의〈공자묘당비〉孔子廟堂碑를 익힘으로써 북비와 남첩의 서체를 터득하고 다시 한예漢線의 묘리에 이르고자 서도 수련 과정을 거쳐 비로소 추사체를 이룩했다고 했다. 그렇게 이룩한 추사체에 대하

여 최완수는 "청조 고증학을 바탕으로 하는 예술 지향주의적인 학예 일치 사상에 입각하여 창안한 새로운 서풍"이며 그 조형 특징은 "졸박청고" 抽朴清古인데한마디로 다음과 같다고 했다.

한예漠隸에 기반을 두고 중체衆體의 장점을 구비한 독특한 서풍89

또 최완수는 한 걸음 더 나아가 "이는 중국 옹방강 일파에서 이상으로 하면서 아직 이루어 내지 못한, 서예사상 이상적인 경지"이며 "졸박청고한 추사체의 특장은 중국 서예계에 전대미문의 충격파를 던져" "추사보다 연소한 중국 서예가들이 다투어 이를 추종하는 듯하다"라고 했다." 그런데 최완수는 당시 청나라 옹강방 일파가 어떤 서예, 어떤 서법을 꿈꾸었는지에 관해서도, 또 김정희의 글씨를 보고 보인 중국의 반응에 대해서도 어떤 근거를 제시하지 않았다. 또한 김정희를 추종했다고 하는 중국 서법가의 명단이나 작품을 제시하지 않았다.

1985년 연구자 임창순은 「한국서예사에 있어서 추사의 위치」라는 글에서 김정희가 북경의 옹방강을 만난 이후 김정희의 서법 과정에 대해 다음처럼 서 술했다.

그는 서법의 원류를 거슬러 올라가 당唐에서 남북조, 다시 위진魏晋에서 한예에 이르고 예練의 근원이 전篆에서 왔다는 데까지 추삭追溯하였다. 마침내 예를 쓰기 시작하였고 동한예東漢隸가 파임과 삐침으로 외형미가 두드러진 데에 불만을 가지고 다시 서한예西漢隸에서 본령을 찾으려하였다. 그러나 서한의 비碑는 찾아볼 수가 없었다. 그러므로 한의 경명 鍛銘에서 서한예의 원모습을 찾으려 하였으나 본서(『한국의 미 17 추사 김정희』, 중앙일보사, 1985)에 나타난 도10에서 도14까지(김정희, 〈서한시대 동경 명문 임모〉臨漢鏡銘임한경명)가 바로 그것이며 도74(김정희, 〈곽유도 비석 임모〉臨蔣有道碑임곽유도비)에 보이는 곽유도의 임서는 동한

5-8 김정희, 〈임 곽유도 비〉臨 郭有道 碑 일부, 각 102×32cm, 종이, 1853, 영남대학교 박물관 소장. 곽유도는 후한 시대 사람 곽태郭泰로 덕행이 뛰어나 유도有道라는 호 를 받았으며 그런 까닭에 후한의 서법가 채옹蔡邕, 132~192이 그의 비문을 지음에 부끄러움이 없었다고 한다. 김정희가 그 비문을 옮겨 쓴 것인데 한나라 예서의 겉 모습이 아니라 본질을 지향하는 태도를 보여 주는 작품이다.

5-9 김정희, 〈임한경명〉 부분, 26.1×16.7cm, 종이, 호암미술관 소장.

예이나 서한예의 정신으로 유필한 것이다

그러므로 추사의 임서는 옛것을 그대로 모방하는 것이 아니라 곧 자기의 필법으로 쓰인 것이다. 이러한 경지에 이른 것은, 그 이론적 근거는 옹방강, 완원을 위시한 중국인들에게서 얻은 것이나 한 작가로서의 발전은 그의 천품과 노력에 의하여 이루어진 것이다. 이 예법線法은 그대로 행초行草에도 응용되었다."

이후 2004년 연구자 이동국이 「추사체의 형성과정과 성격에 대한 소고」를 발표했다. 이동국은 붓글씨를 중심으로 하는 첩학帖學과 비석에 새겨진 글씨를 중심으로 하는 비학碑學의 성과를 바탕으로 "두 가지의 경계를 넘나들며어떻게 하나로 혼융되어 완성을 이룩하는가를 기준으로 삼았다"라면서 다음처럼 요약했다.

이 기준으로 추사체의 형성과 변모 시기를 구분한다면 먼저 첩학 중심의 작품 가운데에서 처음 예서가 등장하는 32세 시점을 포함하여 여전히 첩학 중심의 글씨가 구사되는 35세 이전 시점, 그리고 종래 첩학의 결구이지만 이미 점획點劃에서 비학의 금석 기운이 드러난다고 판단되는 45세를 전후한 시기까지 시점, 그리고 그 연장선상에서 추사체의 특장으로 결구結構와 장법章法에 이르기까지 노골적으로 변화를 보인 63세를 전후한 시기까지의 시점, 마지막으로 각 체가 혼융되어 추사체가 완성되는 말년기가 그 분수령이 될 것이다.

이처럼 아주 명쾌하게 시기를 구분한 다음, 도표 형식으로 시기별 특장을 정리해 제시해 두었다.

〈연구자 이동국이 정리한 추사체 형성 과정〉	(연구자	이동국이	정리하	추사체	형성	과정>9
--------------------------	------	------	-----	-----	----	------

시기	나이	명칭	특징
17]	1~35세	첩주帖主 시기	첩학 중심의 서체 습용
27]	35~45세	첩주비종帖主碑從 시기	점획點劃의 비수대비肥瘦對比
37]	45~63세	비주첩종碑主帖從 시기	결구結構의 소밀대비疏密對比
47]	63~71세	비첩혼융碑帖混融 시기	장법章法의 대소대비大小對比와 서체의 혼융

2010년 김병기는 「추사 서예의 전변과 그에 대한 중국적 영향」에서 환재 박규수가 세 단계로 나눈 시대 구분을 기본으로 삼고 이재 권돈인의 견해를 더 하여 변화 과정을 개괄했다. 김병기가 정리한 바를 요약하면 다음과 같다.

〈연구자 김병기가 정리한 추사체의 변화 과정〉94

시기	명칭	나이	내용
제1기	학서기學書期	1820년(35세) 이전	미불, 동기창과 신위, 옹방강으 로부터 영향을 받은 시기
제2기	구신求新·구변求變· 구기求奇의 창신기創 新期	1820년(35세)부터 1840년(55세) 9월 제주 유배 이전까지	자가면모自家面貌 형성
제3기	기중득진기奇中得真期	1840년(55세) 9월 제주 유배 이후	자연의 경지

북파의 길, 북비로부터

김정희의 수련 과정을 지배하는 서법 이론은 완원의 남북서파론南北書派論과 북비남첩론北碑南帖論인데, 그 내용을 함축하고 있는 글이 완원의 「남북서파론」南北書派論이다. 김정희의 문집인 『국역 완당전집』에는 이 글이 「남북서파론」이라는 제목은 물론 완원의 글이라는 표기조차 없이 「서파변」書派辨이란 제목으

로 실려 있다." 또한 같은 글이 『국역 완당전집』의 「잡지」에 섞여 들어가 제목은 물론 저자 이름조차 없이 그대로 실려 있는데", 김정희가 필사해 둔 것을 그대로 수록한 편찬자의 실수라고는 해도 그만큼 김정희가 완원의 남북서파론을 따랐음을 드러낸다.

그런데 김정희가 완원의 「남북서파론」을 필사한 때를 알려 주는 기록은 찾을 수 없다. 물론 북경에 다녀온 직후라고 볼 수 있겠으나 짐작일 뿐이다. 다만 1838년 8월 20일 자 「권돈인을 대신하여 왕희손에게 주다」"에서 '남북서 파론'을 논술하는 대목이 나오고 있으므로 김정희가 완원의 「남북서파론」을 숙지하고 있던 때는 1838년보다 훨씬 이전이다.

『국역 완당전집』에「서파변」이란 제목으로 수록해 놓은 완원의「남북서 파론」의 핵심은 '시대가 변천함에 따라 서법과 유파가 혼란스러워졌지만 크게 보면 남파와 북파로 나눌 수 있다'라는 것이다. 다시 말해 예서隸書, 해서楷書, 행서行書, 초서草書가 모두 한漢나라 말기와 위魏나라, 진晋나라 시대에 이루어졌고, 그 뒤 남파와 북파로 나뉘었는데 남파는 동진東晉에서 양梁에 이르는 남조의 것이고, 북파는 위魏에서 수隨에 이르는 북조의 것이다.

또한 남파는 종요鍾繇. 151~230, 위관衛瓘. 220~291 그리고 왕희지王羲之. 307~365 무립, 왕헌지王獻之. 344~386, 왕승건王僧虔. 426~485에서 유래하여 지영智永. ?~?, 우세남虞世南. 558~638으로 이어지는 계열이다.

북파는 종요, 위관, 삭정素靖. 239~303 그리고 최열崔悅. ?~?, 노심盧諶. 284~350, 고준高遵. ?~?, 심복沈馥. ?~?, 요원표姚元標. ?~?, 조문심趙文深. ?~?, 정도호丁道護, ?~?로부터 구양순歐陽詢. 557~641, 저수량褚遂良. 596~658에 이르는 계열이다.

그리고 남파와 북파의 특징을 서술했는데, 그 차이를 다음처럼 함축했다.

양 파가 아주 다른 게 양자강과 황하가 다른 것 같아 남과 북의 세족世族 들은 서로 통하고 익히지 않았다.⁹⁸

남파와 북파 가운데 김정희는 북파를 선택했다. 따라서 왕희지를 모범으

로 삼던 남파의 첩학 전통이 아니라 북파의 비학 전통을 계승하는 구양순을 따른 것이다.

김정희는 북청 유배 시절 언젠가 홍우연洪祐衍, 1834~?이란 청년에게 쓴 편지「홍우연에게 써서 주다」에서 "지금 북비를 버리고서는 서법을 말할 수 없다" "의라고 할 정도였다. 그뿐만 아니라 김정희는 이 글에서 중국의 역대 남파와 북파 계보를 열거하는 가운데 북파 우위의 뜻을 드러내고 나아가 조선의 서법 계보를 서술하면서도 남파와 북파를 기준으로 나누어 북파 우위의 관점을 아주 강렬하게 관철해 나갔다.

우리나라에 이르러서는 신라와 고려 이래로 온전히 구양순의 비석 글 씨인 '구비'歐碑를 익혔으며 조선 이후에 안평대군安平大君, 1418~1453이 비로소 조맹부의 송설체松雪體로 별도의 문경門侄을 열어 한 시대를 풍미 하였다.¹⁰⁰

김정희는 중국 문자인 한자가 들어온 이래 고려 시대까지 비석 글씨가 주 도했으며, 다만 조선 시대 초기인 15세기에 비석 글씨와 달리 송설체가 유행했 다고 했다.

하지만 일재 성임逸齋成任, 1421~1484이나 암헌 신장巖軒申橋, 1382~1433을 비롯한 여러 사람은 역시 신라·고려의 옛 법을 고치지 않았다. 지금 숭례문 편액은 곧 암헌 신장의 글씨인데 깊이 구양순의 골수에 들어갔고 또 일재 성임이 쓴 홍화문 편액과 대성전 편액은 다 북조 비석 글씨의 뜻이 들어 있으며, 또 성달생成達生, 1376~1444 같은 이는 서법이 특출하였으나 세상에 그를 알아주는 이가 없었는데 그 역시 조맹부의 송설문호에서 나온 것이 아니다.¹⁰¹

그러나 그건 15세기에 아주 잠시 있었던 일인 데다 정작 15세기에도 여전

히 '북조 비석 글씨'가 지배하는 데에는 변함이 없다고 말한다. 또 이러한 서법 사의 맥락을 제시하는 데 그치지 않고, 여기에 더하여 북조 비석 글씨 계열이 아닌 조맹부 송설체 쪽에 대해서 다음처럼 언급하며 매우 무시했다.

이 여러 분들은 모두 용이 날고 범이 뛰는 기세를 가져 석봉 한호石拳 韓 獲, 1543~1605에 미쳐 갈 바 아니며 석봉 한호는 오히려 송설 조맹부의 범주를 벗어나지 못했으니, 아래로는 춘추 시대 때 '회 이하 무기'衞以下 無護라고 하는 고사에서처럼 마지막 '회'라는 사람 이후의 노래는 더 들 을 것도 없는 것과 마찬가지다."¹⁰²

이어서 중국의 옛 고전을 열거하고 그것을 진체晉體로 여겨 따르는 일을 가소롭다고 비판한 뒤, 드디어 18세기 서법가 원교 이광사를 가소롭다고 일축 하면서 글을 맺었다.

심지어 『악의론』樂穀論, 『동방삭 화상찬』東方朔畫像贊, 『유교경』遺教經을 들어 진체晉體를 삼는 것은 실지로 가소로운 일이다. 『악의론』은 해자본海 字本으로 서씨徐氏의 소장이요, 왕순백王順伯이 보았던 석적石蹟은 마침내 세상에 유전되지 못했고 통행하는 속본俗本은 곧 왕저王著가 쓴 것으로 원교 이광사圓嶠 李匡師, 1705~1777가 평생을 통해 익힌 것인데 이는 바로 왕저의 위본僞本이며 『유교정』은 본시 당나라 경생經生이 쓴 것이다. 어찌 진체가 이와 같을 수 있겠는가. 붓을 놓고 한 번 웃는다. 담면노인噉麵 老人은 홍우연을 위하여 쓰다.103

김정희는 이처럼 평생 가짜인 '위본'屬本에 의거한 원교 이광사라고 지적함으로써 이광사의 서법이 가짜의 토대 위에 서 있음을 증명하고자 했다. 그리고 그저 '한 번 웃는다'라고 하여 그런 지적이 아주 가벼운 일에 불과한 것처럼 보이고자 했다. 물론 김정희의 이 같은 지적과 주장은 논란거리였다. 참으로

원교 이광사가 저 '속본'이나 '위본'에 평생을 기댄 것일까. 이광사가 이미 세상을 떠나고 없으니 확인할 수 없는 말이고 또 오로지 북파 우위론을 설파하는 과정에서 출현한 김정희의 생각일 뿐이라는 점도 잊어서는 안 될 것이다.

김정희가 제창하는 북파 우위론은 김정희 단계에 급작스레 출현한 견해가 아니다. 청나라 비학碑學의 발흥과 더불어 비문에 쓰던 전서篆書와 예서隸書를 자신의 글씨체로 끌어들이는 정섭鄭燮, 1693~1765, 김농金農, 1687~1764을 탄생시킬 정도로 성장해 나갔다. 또한 청나라만이 아니라 조선에서도 17세기 이래 문자학, 금석학, 고증학에 뛰어난 인물들이 계속 배출되었는데, 김정희와 동시 대에도 이미 한학 사대가의 한 사람인 강산 이서구薑山 李書九, 1754~1825, 전각에 탁월했던 옥호 이조원玉壺 李肇源, 1758~1832, 전예의 명가로 이름 높던 기원 유한지가 있었다.

그런 까닭에 1980년 연구자 최완수는 「추사서파고」에서 "추사체의 성립은 결코 추사의 천재성에만 기인하는 것이 아니다"라면서 17세기 이래 청나라로부터 금석 고증학의 수입사를 서술해 두었고¹⁰⁴, 1985년 연구자 임창순은 「한국서예사에 있어서 추사의 위치」에서 문자학에 조예를 갖고 전서와 예서의법을 해서와 행서에 병용한 이로 아정 이덕무, 강산 이서구를 거론한 것이다.¹⁰⁵

묵법변

『국역 완당전집』에 실려 있는 김정희의 「묵법변」墨法辨은 언제 쓴 논문인지 알수 없지만 완원의 「남북서파론」을 필사하며 서법의 역사를 되새기던 때에 집 필한 것으로 제주 유배 이전의 글인 듯하다. 김정희는 "서가書家는 먹墨묵을 제일로 삼는다"라고 하고서 붓이나 종이, 벼루는 모두 먹을 돕는 도구일 뿐이라고 했다. 하지만 벼루와 종이의 중요성은 버금간다면서 "반드시 좋은 종이가 있어야만 행묵行墨을 할수 있다"라고 강조한 뒤 다음처럼 썼다.

이 때문에 먹과 징심당지遷心堂紙, 옥판지玉板紙와 동전桐箋, 선전宣箋 등의 종이를 보배로 여기는 것이다.¹⁰⁶ 두 번째로는 '붓'^{筆필을} 높이 친다. 김정희는 여기서 붓과 먹 두 가지 모두 그 중요성이 버금간다고 하면서, 붓과 먹을 대하는 당시 조선의 풍조를 다음처 럼 비판했다.

그런데 우리나라 사람인 동인東人은 오직 붓치레인 필치筆致에만 힘을 기울이고 먹 쓰는 법인 묵법墨法은 전혀 모른다.¹⁰⁷

그러므로 김정희는 중국의 옛 묵법을 인용하면서 다음과 같은 『고결』古訣 구절을 제시함으로써 붓과 먹이 나란히 중요하다는 점을 강조했다.

먹물은 깊고 색은 진한 '장심색농'獎深色濃 하고 수많은 붓털이 힘을 가지런히 쓰는 '만호제력'萬臺齊力 해야 한다.¹⁰⁸

이광사 비판

이어서 김정희는 원교 이광사의 저술인 「원교필결」圓嶠筆訣을 망령든 논의인 '망론'妄論이라고 비판했다.

그런데 근래 우리나라의 서가書家는 다만 '수많은 붓털이 힘을 가지런 히 쓰게 한다'라는 뜻의 '만호제력'萬毫齊力 한 구절만 들어서 이것을 묘체妙諦로 삼고 또 그 앞의 '먹물은 깊고 색은 진하다'라는 뜻의 '장심색 농'獎深色濃은 언급하지 않는데 이는 두 구절이 서로 떨어져서는 안 된다는 것을 모르는 까닭이다. 이것은 꿈에도 묵법을 생각하지 못한 탓이어서 자신도 모르게 스스로 편벽되고 고루하며 망령된 이른바 '편고망론' 偏固妄論에 빠져 버린 것이다.¹⁰⁹

그러니까 김정희가 보기에 원교 이광사는 '만호제력'만 알고 '장심색농' 은 모른다는 것이다. 또 김정희는 원교 이광사가 「원교필결」에서 붓을 눕혀 쓰 는 필법인 '언필'**個筆을 논한 대목을 인용하고서 이를 가리켜 묵법과 필법을 혼** 동한 채 필법만 들어 논한 것이라고 비판했다.

김정희의 이 같은 비판만을 본다면 원교 이광사가 묵법을 배척하고 필법 만 중시한 것이 사실로 보인다. 하지만 이광사의 저술인 「원교필결」圓崎筆訣은 김정희가 생각하는 바대로 이루어진 책이 아니다. 1998년 「원교필결」을 포함한 서법론을 이종찬이 번역하고 이화문화출판사가 간행한 『서예란 무엇인 가』 "와 2005년 심경호가 편찬한 『신편 원교 이광사 문집』 "을 살펴본다면 이광사의 서법론이 '망령든 논의'일 수 없음을 확인할 수 있다.

『국역 완당전집』에는「묵법변」이외에「원교필결 뒤에 쓰다」書 圓崎筆訣 後 서 원교필결후가 실려 있다. 김정희는 글의 첫머리에서 원교 이광사가「원교필 결」에서 '언필'을 논한 대목을 다음과 같이 인용했다.

고려 말 이후로는 모두 붓을 눕혀 쓰는 언필偃筆을 썼다. 그래서 한 획의 위와 왼쪽은 붓의 끝이 지나가기 때문에 먹이 진한 '농'濃, 매끄러울 '활'淸, 아래와 오른쪽은 붓의 허리가 지나가기 때문에 먹이 묽을 '담'淡, 껄끄러울 '삽'澀은 획이 모두 치우치고 메마르는 편고偏固함에 빠지므로 완전하지 못하다."²

다시 말해서 언필은 글자를 쓸 때 맨 첫 획이 아래의 획을 덮어 가리도록 쓰는 것이라 했다. 그래서 언필을 쓰다 보면 획이 치우치고 말라비틀어진다는 것이다. 그런데 김정희는 대뜸 "가로로 치는 하나의 횡획橫畫을 네 가지로 나누 어 분석했으므로 자세한 것 같지만 가장 말이 안 된다"¹¹³라고 부정하고서 다음 처럼 되물었다.

위에는 왼쪽만 있고 오른쪽은 없으며, 아래에도 오른쪽만 있고 왼쪽은 없다는 것인가. 붓 끝이 지나가는 것이 아래까지 못 미치고 붓 허리가 지나가는 것은 위까지 못 미친다는 것인가. 가로획이 이 지경이라면 세 로획인 수획竪畫은 또 어떻다는 것인가."4

이어서 김정희는 진한 '농'濃, 매끄러울 '활'滑, 묽을 '담'淡, 껄끄러울 '삽'澀이란 먹 쓰는 법에 달린 것이지 붓을 눕히거나 세워 쓰는 것을 탓해서는 안 된다며 다음처럼 되풀이해서 부정했다.

서가에는 필법이 있고 또 묵법이 있는데 「원교필결」에는 묵법의 영향을 논한 것이 하나도 없으니 대개 필법만 들어 논하면 이미 이것이 치우치고 메마른 것이다.¹¹⁵

이미 김정희는 저 「묵법변」에서도 바로 그 문제를 근거 삼아 다음처럼 비 판한 바 있었다.

그러나 진하고 묽고 매끄럽고 껄끄러움에 대해서는 묵법에서 논할 수 있는 것이지 어디 언필을 하고 안 하고 하는 필법에서 논할 수 있는 것이겠는가. 묵법과 필법을 구별 없이 혼동시키어 다만 필법만을 들어서 논하였으니 이것이 어찌 치우치고 메마른 것이 아니겠는가. 참으로 개단할 일이다.116

이어서 김정희는 원교 이광사의 글씨에 대해 논하는데 다음처럼 단호히 지적했다.

원교의 글씨를 보니 팔목을 들고 쓰는 현완縣腕을 하지 않았다."

또 원교 이광사의 제자들에 대해서도 다음처럼 간단없이 지적했다.

원교에게 친히 배운 여러 사람도 역시 다 알지 못한다."*

김정희는 원교 이광사와 그 제자들이 '묵법'과 '현완'을 모른다고 생각하고 있었다. 김정희는 "「원교필결」 속에는 팔목을 들고 쓰는 현완에 대해 한마디도 없다. 현완을 한 연후에야 붓 쓰는 것을 말할 수 있다"라고 전제하고서 다음과 같이 정리했다.

현완을 안 하고서는 어떻게 붓을 쓰는 데 대하여 눕히는 '언'偃, 세우는 '직'直을 말할 수 있으랴. 그가 깊이 언필을 탓한 것도 무엇을 말한 것인 지 모르겠다.¹¹⁹

나아가 역대 명가들이 어찌 언필로 쓴 예가 있느냐고 호되게 되묻고 있다. 그뿐만 아니다. 김정희는 거의 모든 대목에 시비를 걸었다. 시비를 걸기 위해 예를 든 원교 이광사의 「원교필결」 몇 가지는 다음과 같다.

이도횡삭利刀橫削: 붓을 펴 날카로운 칼로 가로 끊듯 한다

견축필자_{堅築筆者}: 굳건히 붓을 다진다

필선수후筆先手後: 붓이 먼저 가고 손이 뒤라야 한다

신지진력身之盡力: 온몸의 힘을 다해 보낸다

형수첨形雖尖 호개신자臺皆伸者: 형체는 비록 뾰쪽하더라도 붓은 다 편다

이 같은 내용에 대하여 김정희는 "고금 서가가 듣지 못한 비결"이라거나 "뒷사람에게 보여 줄 것이 못 된다"라든지 "선후가 모순된다", "조리가 닿지 않 는다", "한탄스럽다", "무슨 말인지 모르겠다"라고 모두 부정했다.¹²⁰

원교 이광사는 「원교필결」에서 일곱 가지 필진筆陣을 논하면서 다음처럼 설파한 바가 있다.

왕희지의 여러 서첩을 자세히 살펴보면 내 말이 근본이 있음을 알 수 있을 것이다.²¹¹

그런데 김정희는 원교 이광사의 저 말에 대해 곧장 "왕희지의 어느 서첩을 지적한 것인지 모르겠다"라고 했다. 또 김정희는 원교 이광사가 "동쪽 사람들은 고루하여 고거效据를 모른다"라고 한 말을 인용하면서 그것은 "단지 〈필진도〉筆陣圖를 분별하지 못한다"라는 말일 뿐이라고 규정하고서 저 왕희지의 서첩에 이르러서는 너무나도 다양한 까닭에 다 고거할 수 없는 것이라고 했다. 다시 말해 원교 이광사가 기껏 〈필진도〉 안에서 머무르고 있을 뿐이며 나아가 '과연 무엇을 근거 삼을 수도, 표준으로 삼을 수도 없는 것'인데도 불구하고 원교 이광사는 무모하게 '자신의 말의 근본이 바로 왕희지 서첩에 있다'라고 했다는 말이다.

김정희는 그 말을 증명하고자 「악의론」樂毅論, 「황정경」黃庭經, 「유교경」遺教經, 「동방삭화상찬」東方朔畵像贊, 「조아비」曺娥碑, 「순화각법첩」淳化閣法帖을 연이어 거론하는 가운데 그것들의 시대와 출처, 진위를 일별하는가 하면 또 한나라 시대의 한예漢隷를 논하는 대목에 대해서도 "무엇을 근거 삼아 한 말인지 모르겠다"라거나 "아는 것도 같고 모르는 것도 같아서 측량을 할 수 없다"라고 했다. 이토록 강경하고 격렬하게 원교 이광사를 비판한 김정희는 자신의 태도가 매우 극심하다는 사실을 의식하고 있었는지 다음처럼 변명했다.

지금 세상이 모두 원교 이광사의 필명이 울리고 빛나 그의 필결을 금과 옥조처럼 떠받들며 한 번 그 그릇된 미혹迷惑 속으로 들어가면 의혹을 타파할 수 없기 때문에 참람과 망령됨을 헤아리지 않고 큰소리로 외쳐 심한 말을 꺼리지 않기를 이처럼 하는 것이다¹²²

그러나 김정희는 이 정도에 만족하지 못했다. 원교 이광사에 대한 비판은 해도 해도 끝이 없었다.

그러나 이 어찌 원교의 허물이랴. 그 천품이 남달리 초월하여 천품초이 天品超異한데, 그 재능인 재ォ는 지녔으나 그 학문인 학學이 없는 것이요. 또 그 허물이 아니다. 고금의 법서法書와 선본善本을 얻어 보지 못하고 또 대방가大方家에게 나아가 배우지 못하고 다만 천품만 가지고서 그 드높은 오만한 견해만을 세우며 재량裁量할 줄 몰랐으니 이는 근래 이래의 사람으로서 면할 수 없는 것이었다.¹²³

김정희는 원교 이광사에 대해 오직 남다른 천품과 재주만을 인정했을 뿐나머지는 모두 부정했다. 학문이 없고 또 대가에게 배우지 못했다고 했다. 그렇게 원교 이광사를 규정한 김정희는 원교 이광사가 했던 말을 인용해 되돌려 주었다. 원교 이광사가 "옛을 배우지 아니하고 정情에 연연하여 도를 버리는 자들에게 뜻을 전한 것"이란 말을 한 적이 있는데, 김정희는 이 말을 가리켜 이광사스으로 "사뭇 자신을 두고 이른 말인 것도 같다"라고 하며 그 글을 다음과 같은 말로 맺었다.

만약 선본善本을 얻어 보고 또 도를 갖춘 유도有道에게 나아갔던들 그 천 품으로써 이에 국한되고 말았겠는가.¹²⁴

김정희의 공격법

김정희가 보기에 원교 이광사는 천품은 뛰어나지만 제대로 보고 배우지 못해 '망령된 논의'를 거듭하는 사람이었다. 2008년 연구자 송하경은 「추사의 원교 서결 비평에 대한 비평」에서 18세기와 19세기의 시대 차이를 비롯해 쟁점의 요지를 정리했다. ¹²⁵ 그런데 추사 김정희의 원교 이광사 비판을 보면 무척 현란하다. 서법, 서법론과 재능, 안목 그리고 인격과 인품까지 한 인간의 모든 면을 혼합하여 무차별 공격을 가하고 있다. 비판의 정도를 벗어난 것이다. 하지만 무엇보다도 김정희의 이광사 비판은 이광사 비판이 아니다. 실제의 원교 이광사가 아니라 김정희 속에 있는 또 다른 이광사를 비판한 것이다. 자기 안에서 자라난 '김정희의 이광사'였기 때문에 김정희의 「묵법변」과 「원교필결 뒤에 쓰다」 ¹²⁶를 읽을 때는 실제의 원교 이광사를 떠올리지 말고 읽는 독서법이 필요

하다.

이러한 독서법은 백파 궁선 스님을 비판하는 「백파의 망증을 변척한다」"를 읽을 때도 적용해야 한다. 그 비판 방식이 거친 탓도 있지만, 김정희가 공격하는 대상이 원교 이광사의 경우와 마찬가지로 실제의 백파 스님이 아니기 때문이다. 그러므로 김정희의 원교 이광사 및 백파 스님 비판은 김정희가 행한자기 자신과의 투쟁이었다.

아버지의 죽음

1837년 3월 아버지 김노경의 별세와 1838년 8월 초의 선사의 소개로 소치 허련이 찾아와 입문한 일은 아무런 관련이 없지만, 김정희 생애를 두고 보면 헤어짐과 만남의 교차가 마치 순환처럼 보인다. 떠나간 아버지와 찾아온 제자, 그리고 제자를 소개한 평생지기 초의 선사와의 인연이 마치 운명처럼 얽혀 들었기 때문이다.

김정희가 아버지에 대해 따로 남겨 둔 기록은 없지만 다른 이들에게 쓴 편지를 보면 문득문득 아버지에 대한 마음이 드러나 있다. 1837년 3월 30일 김 노경이 세상을 떠나자 김정희는 그해가 다 갈 무렵인 12월 16일 황해도 관찰사 죽하 정기일竹下 鄭基一, 1787~1842에게 보내는 편지「황해도 관찰사께 올립니다 두 번째」에서 아버지를 다음처럼 추억했다.

저는 모질게 참고 지내면서 예전처럼 지내고 있는 가운데 어느덧 겨울 도 다 갔습니다. 아래로 보나 위로 보아도 돌아가신 아버지를 따라갈 수 없으니 하늘과 땅이 아득하기만 합니다.¹²⁸

황해도 관찰사 죽하 정기일은 효명세자 대리청정 기간에 동부승지로 세자를 보필한 인물인데, 김노경의 탄핵 내용이 그 시절의 일에서 비롯했으므로 인연을 떠올려 저와 같은 편지를 보낸 것이다. 이 편지에는 유배지의 아버지를 생각하는 김정희의 심정이 고스란히 드러난다. 또 김노경이 유배에서 풀려난 1833년 9월 이후 강상교上이라고 주소지를 밝힌 어느 해 2월 27일 자 편지 「명훈에게 주다 네 번째」에도 아버지 김노경과 관련한 내용이 있다.

이곳은 대감大監: 김노경께서 임금의 특별한 은총으로 관직에 서임緩任되 셨네 그 감격과 경사를 이 작은 종이쪽지에 어떻게 형언하겠는가.¹²⁹

김노경이 전라도 완도군 고금도에 유배를 가 있던 때인 1833년 3월 무렵 주소지를 '금상'釋上 다시 말해 금호釋湖라고 밝힌 편지 「명훈에게 주다 서른세 번째」에서는 다음처럼 썼다.

이곳 대감의 환후는 그사이 위험한 증세를 보이다가 지금은 다행히 조금 나아졌지만 원기가 손상되어 걱정이라네.¹³⁰

1837년 3월 아버지 김노경이 별세한 뒤 한 해가 지난 1838년 4월 8일 자로 초의 선사에게 쓴 편지 「초의에게 주다 여덟 번째」에서는 아버지를 추모하는 정을 다음처럼 토로했다.

이곳은 어언간에 상사常事: 제사를 지냈으니 천지에 망극하여 다만 삶이 없고자 할 따름일세.³³

생애 말년에 고난을 겪은 아버지에 대한 김정희의 마음은 아버지 사후까지 오랜 세월 지속되었다. 사후 15년이 지나고 이제 김정희가 생애의 말년에 다가선 때인 1852년부터 1856년 사이 어느 날에 성묘를 다녀온 김정희는 자신을 가리켜 '병을 따라다니는 사람'이라는 뜻의 병종病從이라고 하고서 그 「누군가에게 쓴 편지」를 보냈다. 마치 자기 자신에게 들려주고 싶은 말인 듯이.

성묘에서 돌아와 세월이 빨리 흐름을 애통히 여기고 있으며 부모님이 주신 은혜를 안타까이 느끼고 있으시겠지요. 묘역에서는 어린아이처럼 한없이 부모를 사모하는 마음을 가졌으리라고 생각합니다. 심한 겨울 추위를 겪었을 터인데 일상생활은 어떠하신지요.¹³²

초의 선사와의 대화

1815년 첫 만남 이래 이어진 두 사람의 우정은 매우 깊은 것이었다. 『국역 완당전집』에 실린 38통 가운데 다섯 번째부터 열네 번째까지의 편지가 1835년 부터 1839년까지 쓴 것이다. 김정희는 1835년 2월 20일 자 「초의에게 주다 다섯 번째」에서 자기 처지를 정처 없이 흘러 돌아다니는 '유전流轉 신세'라고 표현하는 가운데 그 사정을 다음처럼 기록했다.

속인俗人: 김정희은 쓰라림을 안고 궁산窮山에 묻혀 있으니 온갖 생각이 더욱 사위어지는데 다만 노친老親: 아버지께서 그사이 은서恩叙를 입사와 느 꺼움을 얹고 경사를 밟았으니 천지 이 세상에 어떻게 보답해야 할지 모르겠사외다.¹³³

아버지 김노경이 고금도古今島 유배에서 지난 1833년 9월에 풀려난 뒤 조용히 물러나 있으면서 관작을 회복해 가던 시절의 마음을 토로한 것이다. 그런 마음을 토로하려고 김정희는 초의 스님을 초대했다. 하지만 초의는 꿈쩍도 안했다. 그로부터 10개월이나 지난 1835년 12월 5일 자「초의에게 주다 여섯 번째」에서 "두 해가 지났는데 잘라 놓은 듯 소문도 없다"라거나 "심지어 편지를 보내도 답이 없다"라고 불만을 짙게 토로하고서 요즘 자신의 사정을 다음처럼 알렸다.

거사居士: 김정희는 근간에 은명恩命을 입어 옛집으로 돌아와 있으며 다시 관복인 잠불寶紱을 매만지니 감격함이 그지없소. 아무리 수미산須彌山으로 먹을 삼아서 글을 쓴다고 한들 어떻게 이 정곡情曲을 다할 수 있겠소 이까.¹³⁴

복관한 데다 월성위궁으로 귀환했으니 몸과 마음이 편안해진 듯 편지를 마치면서 다음과 같은 문장을 덧붙이는 여유도 보였다.

5-10

5·10 김정희, 「초의에게 주다 여섯 번째」 부분, 35.5×45cm, 종이, 1835년 12월 5일, 개인 소장. 월성위궁으로 복귀한 뒤 초의 스님을 그리워하는 내용이다.

1835년 섣달 5일 밤 거사는 이 편지를 쓰는데 이때 수선화가 만개하여 맑은 향기가 벼루에 뜨고 중이에 스며드외다.¹³⁵

1838년 4월 8일 자 「초의에게 주다 여덟 번째」에서는 지난해 아버지 김노 경의 별세와 그 이후 마음을 다음처럼 이야기한다.

괴로워하는 지병도 한결같이 깊어만 가서 날로 시들고 때로 녹아가니 또한 내맡기는 수밖에 없다오.¹³⁶

또한 1838년 2월 무렵 초의 스님이 금강산으로 간다는 소식과 더불어 허련의 그림을 김정희에게 보내 주었으므로 이 편지에서 김정희는 금강산으로 떠나기 전에 한 번 보고 가라고 하고 또 허련이 기재奇才인데 왜 데려오지 않았냐며 자기에게 보내 달라고 요청하고 있다. 그리고 이때 처음으로 다※에 관한이야기를 꺼냈다.

다품※品은 특별히 보내 줌에 매우 심폐心肺가 개운함을 느끼겠으나 늘 볶는 법이 살짝 도를 넘어 정기가 녹아날 것 같은 생각이 드니 만약 다 시 만들 경우에는 곧 화후花候를 경계하는 것이 어떻겠소.¹³⁷

이어지는 아홉 번째부터 열두 번째까지는 모두 초의 스님이 금강산 입산 직전인 1838년 봄에 몰아서 쓴 것인데 열한 번째와 열두 번째 편지에서 백파 궁선 스님이 등장하고 있다. 「초의에게 주다 열한 번째」에서는 다음처럼 썼다.

멀리 돌아갔으리라 여겼는데 뜻밖에 그사이 수락산의 학림사·翰林寺에 머물렀다니 아마 백파 늙은이의 간사하고 꾀가 많은 그 '교쾌'狡獪한 수 단에 얽히고 감긴 모양이구려. 그 늙은이가 역시 강설講說에는 화려하고 소초疏鈔에도 익숙하며 말솜씨가 바다를 뒤집을 듯하지만, 선리禪理에

이르러서는 실로 그 깊고 얕음을 아직 모르는 터요.138

이처럼 백파 스님을 간사하고 꾀 많은 늙은이를 가리키는 '노교쾌'老狡繪라고 표현한 까닭은 이 무렵 초의 스님이 백파 스님의 저서 『선문수경』禪門手鏡을 비판하기 시작해 논쟁을 벌이고 있었기 때문이다.

54세 때인 1839년은 김정희로서는 출세기의 마지막 해였다. 생애 최고의 관직이자 최후의 관직인 형조 참판에 오른 것도 바로 이 해였다. 해가 밝기 전 인 1838년 12월 허련이 한양을 떠나 귀향해 버렸다. 이에 1839년 새해가 밝기 무섭게 김정희는 초의 스님에게 편지를 썼다. 새해를 맞이하여 초의 스님이 '선함'禪椒을 보내 준 데 대해 고마운 뜻을 전하고 허련이 귀향했다는 소식도함께 전했다."³⁹ 그리고 『국역 완당전집』에 실려 있지 않지만 김정희가 초의에게 보낸 편지를 묶은 『벽해타운』碧海朶雲의 네 번째 편지가 1839년 12월 1일 자편지로 이 시절 마지막 편지였다.

여기서는 초의 스님이 그린 〈관음진영〉을 본 김정희가 비평하는 장면과 이를 허련의 솜씨에 연결해 찬사를 퍼붓는 장면을 볼 수 있다.

모든 소식이 끊기고 막혔다가 마침 종자從者로부터〈관음진영〉觀音眞影을 얻어 볼 수 있었소. 그대를 보는 것과 무엇이 다르겠는가마는 뛰어난 숭상勝相이외다. 그런데 필법이 언제 이런 곳에 이르렀소. 찬탄을 금할 길이 없소. 대개 초묵일법無墨—法은 전하기 어려운 묘체妙諦인데 우연히 허치許癡가 이를 드러냈으니 전하고 전한 이 묵법이 또 그대에게까지 이른 것이라 여긴다오.140

초의 스님의 작품을 두고 그 어렵다는 초묵법을 사용하여 '뛰어나고 뛰어난 모습'이란 뜻의 수승상殊勝相에 이르렀다고 평가하고서 허련이 그 기법을 물려받았다고 감탄했다. 또 김정희는 이 작품을 김유근에게 보여 주었다. 김정희는 그 장면을 다음처럼 전해 주었다.

이 〈관음진영〉을 황산 김유근 상서尚書께서 소장하려 하시는데, 상서께서는 스님의 〈관음진영〉 하단에 찬어讚語를 손수 쓰고자 하시니 초의는 선림예단禪林藝團의 아름다운 일화佳話가 아니겠는가. 스님과 함께 보고 듣지 못하는 게 한스러울 따름이오.¹⁴¹

황산 김유근은 당시 풍고 김조순의 대를 이어 세도 정권의 집정자로 군림한 인물로 요직을 전전하는 가운데 1836년 5월 판돈령부사判數寧府事 겸 훈련대장에 이르렀고¹⁴², 특히 시서화에 능한 인물이었다. 물론 초의 스님과 황산 김유근은 1830년 초의 스님이 상경했을 적 풍고 김조순 집에 들렀고 그로부터시작한 인연이 이렇게 김정희와 더불어 계속 이어진 것이다.

추사 문하 첫 제자, 허련

1838년 8월 저 멀리 전라남도 진도에 사는 소치 허련이 찾아왔다. 그런데 지금까지는 허련의 첫 상경 시기가 한 해 뒤인 1839년 8월로 알려져 왔다. 허련이 『소치실록』에 처음 상경한 "기해년己亥年, 1839년 겨울 낙향했다가 이듬해 경자년庚子年, 1840년에 다시 상경했다"라고 썼기 때문이다. 그런데 뒤이어 나오는 내용에 "김정희가 탈상脫喪한 후 형조 참판이 되었다"라고 썼다. "최 김정희가 형조 참판이 된 때는 1839년 5월이다. 따라서 최초의 상경은 그로부터 한 해 전인 1838년 8월이다. 게다가 『국역 완당전집』에 실린 편지 「초의에게 주다 여덟 번째」는 1838년 4월 8일에 쓴 것인데, 그 끝에 첨부한 내용이 다음과 같다.

허치許癡: 허련의 그림은 과시 기재奇才인데 왜 더불어 오지 않았소. 그 보고 들은 것이 낙서 윤덕희駱西 尹德熙, 1685~1766의 한 법에 지나지 않으니 만약 그로 하여금 서울에 와 노닐게 한다면 그 진보는 헤아릴 수 없을 거요.¹⁴⁴

이 편지는 날짜를 밝히지 않은 채 『소치실록』에 실려 있는데 다음과 같다.

이와 같이 뛰어난 인재라 '절재'絶才를 어찌 손잡고 함께 오지 못하였소. 만약 서울에 와 있으면 그 진보는 측량할 수 없을 것이오. 그림을 보매 마음이 흐뭇하게 기쁘니 즉각 서울로 올라오도록 하오.¹⁴⁵

기억에 의존한 것이므로 '기재'하기를 '절재'환기로 바꾼 정도의 차이는 있지만, 내용이 사실상 온전히 같아서 1838년 4월 8일 자 편지임이 또렷하다. 이렇게 보면 허련이 상경한 때는 1838년 4월 직후다. 이 같은 사실을 더욱 또렷하게 증명하는 편지는 『국역 완당전집』에 실린 그해 12월의 편지 「초의에게주다 열세 번째」이다. 편지 전문은 다음과 같다.

허생許生: 허련이 온 뒤로 소식이 마침내 막혔네그려. 차가운 겨울 화롯불에 토탄土炭을 굽는 재미는 어떠하신지, 먼 생각이 바다와 같네

이곳은 모질고 질긴 병은 그 맛이 고통만 주니 다만 인삼을 배추나 무를 씹는 듯이 할뿐이오.

(…) 마침 정수석鄭秀奭 편으로 소식을 부치니 되도록 새봄이 열린 뒤 다시 병발癥鉢을 챙기어 지난날의 미치지 못한 인연을 이을 수 없겠는 가. 이만. 무술년戌戌年, 1838년 납일臘日: 12월. ¹⁴⁶

그러니까 1838년 12월에는 이미 허련이 와 있으며 그림도 날로 좋아져서 가르치는 즐거움이 크다고 쓰고 있다. 하지만 다른 많은 연구자처럼 유흥준도 『완당평전』에서 허련이 김정희를 찾아온 때가 1839년이라고 했고¹⁴⁷, 김상엽도 『소치 허련』에서 1839년이라고 했다.¹⁴⁸ 이는 허련이 『소치실록』에 워낙 또렷하게 '기해년', 다시 말해 1839년이라고 기록해서 의심할 이유가 없었기 때문이다.

그러다가 박동춘은 2014년에 펴낸 저서 『추사와 초의』에서 1839년 설을 부정하고 1838년이라고 했다. 박동춘은 『완당평전』에 실린 「초의에게 주다 열 세 번째」의 원본이 김정희가 초의에게 보낸 편지를 묶은 『주상운타』注籍雲朶에 실려 있음을 확인하고, 그 편지 원본에 무술년1838년 납일12월이라는 기록이 있음을 확인했다.¹⁴⁹ 물론 이런 기록은 『국역 완당전집』에 실린 활자본에도 있어 제법 알려진 기록이었다.

허련은 전라남도 대흥사 일지암—枝庵에 머물던 스님 초의의 소개로 김정희와 사제 인연을 맺었는데, 그 절차는 간단치 않았다. 먼저 1838년 2월께 초의 스님이 허련의 그림을 들고 한양으로 올라가 김정희에게 전해 주었다. 그림을 본 김정희는 4월 8일 자 편지 「초의에게 주다 여덟 번째」에서 허련을 '기재' 奇才라며 빨리 한양으로 보내라고 했다. 초의 스님은 이 편지를 진도의 허련에게 보냈다. 허련은 이 짤막한 편지의 내용은 물론 또 다른 편지에도 비슷한 내용이 실렸던 것을 기억하고 있다가 『소치실록』에 실었는데 다음과 같다.

허군의 화격畵格은 거듭 볼수록 더욱 묘하니 이미 품격은 이뤘으나 다만 견문이 아직 좁아 그 좋은 솜씨를 마음대로 구사하지 못하니 빨리 상경 하여 안목을 넓히게 하는 것이 어떠하오.¹⁵⁰

그리하여 허련은 1838년 7월 무렵 시촌 형을 따라 한양으로 향했다. 가는 길에 지금의 부천인 소사素砂를 향하던 도중 초의 스님을 갑자기 만나 하룻밤 을 함께 잔 뒤 소개장을 받아 한강을 건너 남대문으로 들어가 장동 월성위궁에 도착했다. 허련을 맞이하는 김정희는 스스럼이 없었다. 김정희는 이미 허련을 받아들일 마음을 갖추고 있었다. 첫 만남의 광경을 허련은 『소치실록』에 다음 처럼 묘사했다.

초의 선사가 전하는 편지를 올리고 곧 들어가 추사공께 인사를 드렸습니다. 처음 만나는 자리였지만 마치 옛날부터 서로 아는 듯한 느낌이더군요. 공의 위대한 덕화德化가 사람을 감싸는 듯했습니다. 공은 당시 상중喪中에 있었습니다. (…) 나는 계속하여 바깥사랑에 거처했습니다. 매일 아침 큰사랑에 나가 추사공께 인사를 드리고 아침저녁 끼니는 바깥

5·11 김정희, 「초의에게 주다 여덟 번째」 부분, 35.5×45cm, 종이, 1838년 4월 8일, 개인 소장. 허련의 작품을 초의가 김정희에게 보냈는데, 이를 본 김정희가 허련을 상경시키라고 재촉하는 내용이다. 김정희가 첫 제자를 받아들이는 과정을 보여 준다.

사랑에서 먹었지요. 그리고 큰사랑에 있으면서 추사공의 화품畫品에 대 한 논평을 경청하고 아울러 공의 필법의 묘경을 터득하였습니다.¹⁵¹

김정희는 허련을 맞이하여 강의하기를, 바로 앞선 시대인 18세기 화가 공재 윤두서에 대해 신운이 결핍되었다거나 겸재 정선議齋 鄭敞, 1676~1759, 현재 심사정玄齊 沈師正, 1707~1769에 대해 그들의 것은 안목을 혼란스럽게 할 뿐이라며 못 보게 했다. 그런 다음, 중국 원나라 화가들을 가리키는 '원인'元人의 필법을 따라 한 본本마다 열 번씩 본떠 그리도록 했고 허련은 매일 그림을 그려올렸으며 김정희는 자신의 소장품을 모두 보여 주었다. 그리고 무엇보다도 원나라 황공망의 호가 대치大癡인데 그에 견주어 소치小癡라는 호를 지어 주었다. ¹⁵² 제자로 거둔 것이다. 또한 김정희는 허련을 소개한 초의 선사에게 보내는 편지에서 허련을 다음처럼 평가해 주었다.

허생은 과시 좋은 사람이요. 화품畫品이 날로 나아져서 공재 윤두서의 습기習氣를 다 털어 버리고 점점 대치大癡의 문 안으로 들어가니 병든 몸 이 이를 힘입어 번뇌를 녹여 깨뜨리곤 하네. 노납자老衲子: 초의와 더불어 그림삼매轟三昧를 참증參證하지 못하는 것이 한스러울 뿐이라네¹⁵³

허치는 날마다 곁에 있어 고화와 명첩을 많이 보기 때문에 그런지 지난 겨울에 비하면 또 몇 격格이 자랐다네.¹⁵⁴

흡족하기 그지없는 제자를 생애 처음으로 얻은 김정희는 53세였고, 제자는 30세였다. 1838년 7월 첫 제자를 들임으로써 드디어 김정희의 추사 문하가 열린 것이다.

추사 문하 첫 번째 사람, 홍현보

해초 홍현보海初 洪顯普, 1815~1896는 자신의 시집『해초시고』海初詩稿에 실어 둔

「옛을 추억하다」億舊억구에서 자기 스스로 '완당 문하에서 있으며 뒤따랐다'라고 하여 "완당문하일추수"阮堂門下日追隨라고 묘사했다.

완당 문하에서 있으며 뒤따랐더니 그 이전 식견 좁은 시절이 우습구나 고문古文을 논하느라 늘 밤을 지새웠고 주고받는 말 묘체妙證에 들어 배고픈 줄 몰랐지

분에 넘치게 장려하고 가르침 허락하여 귀의歸依한 나를 애정하여 특별히 알아주었네 창망振望한 지금 누구에게 물을거나 강가의 구름과 나무 멀리 들쑥날쑥하건만¹⁵⁵

김정희가 세상을 떠난 뒤, 홍현보가 지난날 김정희 문하에 출입하던 시절을 추억하며 쓴 시편이다. 해초 홍현보가 김정희 집안에 드나들던 때는 아마도 1835년 9월 무렵이 아닌가 싶다. 김정희의 아버지 김노경이 이 해 9월 2일 내의원 제조, 9월 10일 약방제조에 연이어 임명되었고, 다음 해인 1836년 6월 파직당할 때까지 근무했다.

해초 홍현보 집안은 대대로 역관 가문이었지만 특별히 해초 홍현보는 어머니와 아내 집안의 가업을 따랐는데, 해초 홍현보의 외할아버지 정재신鄭在信은 전의감典醫監 직장直長이었고 또 장인 청람 김시인晴嵐 金蓍仁도 전의감 교수를 역임한 의관이었다. 특히 청람 김시인은 김노경이 내의원 및 약방제조였을 당시 내의원 의관이었다. 그리고 김노경이 파직당할 때 김시인도 유배의 처벌을 당했다. 156 이때 해초 홍현보는 스물두 살 청년으로 의관의 길을 향해 정진하고 있었다

김정희는 해초 홍현보를 처음 만나던 때를 특정하진 않았지만, 제주 유배를 마친 1849년 4월에 쓴 편지 「홍현보에게 주다 두 번째」에서 서로의 인연을

다음처럼 묘사했다.

바다 끝과 하늘가에 10년을 동떨어져 있었다.157

그러니까 제주 유배로 말미암아 한양을 떠나기 전, 즉 1839년 이전에 두 사람의 인연이 시작된 것인데 바로 1835년이 아닌가 싶다. 20대 초반의 해초 홍현보가 이때를 계기로 김노경·김정희 부자 집안에 출입을 시작하면서 의관 으로서 건강을 담당하는 이른바 '주치의'로 성장해 갔다.

중인 출신 역관인 소당 김석준小葉 金奭準, 1831~1915은 『홍약루회인시록』紅 藥樓懷人詩錄「홍해초 현보」洪海初 顯普에서 홍현보를 가리켜 '추사 문하의 첫 번 째 사람'이라고 했는데 다음과 같다.

추사문장 제일인秋史門墻 第一人158

해초 홍현보는 20대 초반부터 김정희 문하에 출입했고 크게 배웠다. 확실히 해초 홍현보는 스스로 이미 표현했듯이 추사 문하생이었다. 하지만 소당 김석준이 보기에 김정희는 해초 홍현보의 스승 '사'師가 아니었다. 문하의 첫 번째 사람일 뿐이었다. 「홍해초 현보」의 전문은 다음과 같다.

추사 문하에 첫째 가는 사람 참된 시학은 스스로 천진天真하였네 그대가 의관으로 활동한 일 보았더니 희문帝文의 후신으로 내려온 듯하더군¹⁵⁹

희문希文은 북송 시대 가장 존경받던 정치가인 범중엄范仲淹, 989~1052을 가리킨다. 그러나 범중엄은 반대파에 의해 밀려나 변두리 지방으로 쫓겨났는데 해초 홍현보 또한 1874부터 1882년까지 8년 동안 지방관을 역임해야 했기 때

문에 범중엄의 후신이라 한 것이다. 또한 2009년 한영규는 「김석준을 통해 본추사파의 새로운 모습」에서 희문을 원나라 시대 의술에 뛰어난 도사 황원길黄元吉, 1271~1355이라고 추론하고 "도사이면서 의술로도 이름이 있었던 황원길처럼 홍현보 역시 의술에 밝으면서 희문처럼 세상일에 얽매이지 않은 도사 같은 풍모가 있었다는 의미"¹⁶⁰라고 해석했다.

그런데 해초 홍현보를 김정희의 문인이라 표현한 것과 달리 소당 김석준 자신은 해초 홍현보를 일러 아예 자신의 스승 다시 말해 '오사'吾師라고 호칭했다. 이 호칭은 소당 김석준이 『홍약루회인시록』에 쓴 것인데 해초 홍현보의 아들 애산 홍승연_{重山 洪昇淵을} 묘사한 시편 「홍승연」洪重山 昇淵홍애산 승연에 있는 문장이다.

나의 스승인 오사품師 해초자海初子는 온 고을이 태산북두처럼 우러렀네¹⁵¹

이처럼 소당 김석준은 자신의 스승을 묘사할 때 스승 '사'師는 물론이고 이것마저도 부족했는지 성인을 가리킬 때 쓰는 '자' 구란 낱말까지 붙였다. 스승 을 말할 때는 그렇게까지 했지만, 홍현보와 김정희 사이는 그저 추사 문하秋史 門下로 표현했을 뿐이다.

문하와 사제, 김석준의 스승

덧붙여 둘 것이 있다. 소당 김석준의 『홍약루회인시록』에 관한 것이다. 2009년 연구자 한영규는 이 문헌을 인용하여 추사 문하의 일면을 논했는데, 「김석준을 통해 본 추사파의 새로운 모습」¹⁶²이 그것이다. 한영규는 여기 등장하는 해초 홍현보와 함께 다른 몇몇 인물을 김정희의 제자라고 했지만, 이것은 문인과 제자를 동일하게 설정한 전제 때문이다. 하지만 문인과 제자 범주 설정을 엄밀하게 하면 제법 차이가 난다. 제자는 문인에 속하지만, 거꾸로 모든 문인이 제자는 아니다.

멀리 갈 필요 없이 바로 저 『홍약루회인시록』에 나란히 등장하는 인물인 전각가 소정 한응기를 대상으로 읊은 내용을 비교해 보면 문인의 범위를 손쉽 게 알 수 있을 것이다. 소당 김석준은 한응기를 읊은 「한소정 응기」韓小貞應者에 서 다음처럼 묘사했다.

고동, 추사, 자하 문인이다.163

다시 말해 "고동 추사 자하 문"古東 秋史 紫霞 門이라 하여 한응기는 세 사람의 문하를 출입한 인물이라고 했다.

이처럼 문하와 사제의 차이를 실제로 보여 주는 문헌이 바로 소당 김석준의 『홍약루회인시록』과 『홍약루 속 회인시록』이다. 두 문헌의 완성 시기가 다른데 1869년에 완성한 여든두 편의 『홍약루회인시록』이 있고 그 뒤 1903년다시 지은 119수의 『홍약루 속 회인시록』이 있다. 그리고 이 시집은 1986년여강출판사에서 간행한 『이조후기 여항문학총서』에 실려 있다. 164

해초 홍현보를 읊은 시「홍해초 현보」는 『홍약루회인시록』에, 해초 홍현보의 아들 홍승연을 읊은 시「홍승연」은 『홍약루 속 회인시록』에 수록되어 있다. 이러한 기록을 남긴 소당 김석준의 스승은 누구였을까. 근래 소당 김석준을 김정희의 제자라고 하는데, 2009년 한영규는 논문 「김석준을 통해 본 추사파의 새로운 모습」에서 김석준이 자신을 '오사 완당공'吾師阮堂公이라고 표현한사실을 들어 증명하고 있다. 165 하지만 이 또한 엄밀히 말하자면 제자이길 희망하는 의지의 표현이 아닌가 한다.

물론 김정희는 세상을 떠나기 5개월 전인 1856년 5월 소당 김석준에게 300년 된 벼루를 선물했다. 마치 제자에게 의발을 전수하는 행위를 떠올릴 만한 일이었다. 그래서 소당 김석준은 감격에 겨워 이 일을 노래한 시편에 쓴 병서竝書에서 '일대묵연'—大墨緣이라고 표현했다. ** 하지만 이 일도 스승이 제자에게 의발을 전수한 일인지 그저 고마움의 표시인지 알 수 없긴 마찬가지다. 자하 신위가 스승 표암 강세황으로부터 물려받은 탑본을 추사 김정희에게 하

사한 일이 있다. 1810년의 일이었다. 그런데 이를 증거 삼아 추사 김정희를 자하 신위의 제자라고 표현하는 연구자는 없었다.

소당 김석준은 1903년에 완성한 『홍약루 속 회인시록』의 「유요선 치전 공생」에서 김정희와 유치전 사이를 다음처럼 읊었다.

완당노인이 동방의 별 기성寶星이 되었네 속세와 바다에서 지내느라 서로를 잊었구나 신선 사는 당환실琅壞室에서 기쁘게 만났으나 두 사람 서릿발 같은 백발을 한탄하네 문예의 깊숙한 경지 엿보고는 공감의 눈물 옷자락 적시네¹⁶⁷

죽어서 별이 되었다는 표현을 써서 존경심을 아낌없이 드러냈지만 김석준에게 김정희는 오직 한 분뿐인 스승은 아니었다. 소당 김석준은 춘우 이지화春 事 李至和, 1773~?와 고람 전기古藍 田琦, 1825~1854의 글씨를 모은 서첩에 쓴 제발「제 이춘우 전고람 서첩후 顧 李春寓 田古藍 書帖後에서 다음처럼 묘사했다.

여상 학서 어 춘우 사全 學書 於 春寓 師라, 나는 일찍이 글씨를 춘우 스승에게 배웠다 168

그리고 고람 전기에 대해서는 시를 함께 논했다고 추억했다. 또한 앞서 살펴본 바처럼 소당 김석준은 해초 홍현보를 두고 '나의 스승인 오사둄師 해초자海初子'라고 했다.¹⁶⁹ 그러니까 소당 김석준에게 나의 스승 '오사'는 이지화인가, 홍현보인가, 김정희인가.

"유배의 형벌은 기한이 없는 것이었다. 하릴없이 해배의 명을 꿈꿀 뿐, 이렇게 세월이 흐르다 보니 김정희는 일순간 초연해져 자신을 나그네라고 호칭하는 경지로 나아갔다." 고난 1840~1849(55~64세)

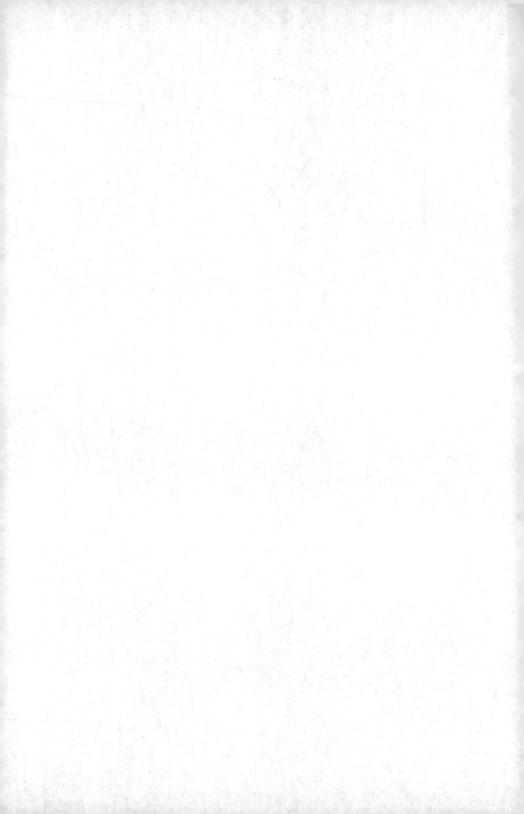

1

제주 가는 길

죽음의 그림자

1840년 7월 10일 사헌부 대사헌 춘산 김홍근春山 金弘根, 1788~1842이 사직하면서 한바탕 폭풍우를 불러왔다. 10년 전인 1830년 윤상도 사건을 재론하는 가운데 김노경과 김정희 부자를 탄핵하고 나선 것이다. '윤상도 사건이란 윤상도가 호조 판서 박종훈사宗薰, 1773~1841, 강화 유수 신위, 어영대장 유상량柳相亮. 1764~?을 '탐관오리'로 모함하는 탄핵이었다. 뛰어난 경세 관료인 박종훈, 당대 사단 맹주로 추앙받는 신위, 무신의 전형인 유상량과 같은 탁월한 관료를모함한 것이다. 탄핵 상소를 살펴본 순조는 그 내용이야말로 "군주와 신하사이를 이간질하는 짓"이라며 참으로 "흉악"하다고 지적한 뒤 오히려 윤상도를유배의 형에 처했다. 그렇게 10년이 흘렀고 모두가 그 사건을 잊고 있을 무렵 엉뚱하게도 대사헌이 되새김질을 시작한 것이다. 4년 전에 별세한 김노경을공격하는 내용으로 채운 춘산 김홍근의 상소는 아주 길다. 하지만 매우 간단한내용이다.

탄핵 상소에서 춘산 김홍근은 "옛말에 임금에게 무례한 자를 보면 매가 참 새를 쫓듯이 한다"라고 했는데 무례한 자가 바로 윤상도, 김노경이라고 지목했다. 그리고 선왕인 순조가 당시 윤상도, 김노경에 대해 시행한 처분을 상기시키는 가운데 김노경이 '흉언'四章, '흉절'四節을 저질렀다고 비판했다. 그러나 그 흉언의 내용을 밝히지 않았다. 오히려 당시 헌종이 어려서 환히 살피지 못했다면서 헌종의 아버지 효명세자를 끌어들였다. 왜냐하면 10년 전인 1830년에 효명세자는 대리청정을 하고 있었고 헌종은 효명세자의 아들로 겨우 네 살 때였기 때문이다.

10년이 흐른 1840년에는 헌종이 왕위에 올랐고, 효명세자는 승하하고 김

노경은 별세하여 세상에 없었으며 윤상도는 저 멀리 아득한 추자도에 유배를 살고 있어 존재조차 잊혔다. 사정이 이러한데, 춘산 김홍근은 다음과 같이 아뢰 었다.

더구나 저 두 역적은 전하의 죄인이 될 뿐만 아니라 바로 익종이신 효명 세자의 죄인이 되니, 종사宗社의 만세를 위하여 반드시 정토해야 할 것 입니다.²

김노경과 윤상도를 처벌해야 한다는 것이다. 이때 헌종 대신 수렴청정하던 대왕대비 순원왕후는 그 철 지난 상소를 받아들였다. 김노경은 이미 4년 전세상을 떠나 없었으므로 의금부는 먼저 추자도에서 유배 중인 윤상도를 압송해 국문을 개시했다.

그런데 일이 묘하게 풀려 갔다. 10년 전 윤상도 사건을 조사하는 과정에서 새로운 사실이 밝혀졌다. 사건 당시 승지였던 허성許展. 1776~?과 대사헌이던 김 양순金陽淳. 1776~1840이 윤상도의 배후에 있었다는 게다. 이에 곧장 윤상도를 능지처참해 버렸다. 탄핵에 이어 조사를 시작한 지 불과 한 달 만인 8월 11일의 일이었다. 그야말로 전광석화 같았다. 이에 궁지에 몰린 김양순이 김정희가시킨 일이라며 김정희를 끌어들였다.

김정희에 대한 처분도 탄핵이 시작되자 곧장 이뤄졌는데 탄핵 바로 다음 날인 7월 11일 김정희를 삭직했다. 삭직이란 관직과 품계를 빼앗고 명부에서 이름마저 지우는 매우 단호한 조치였다. 깜짝 놀란 김정희는 빠르게 월성위궁을 나와 흑석동 한강 변 금호黔湖, 琴湖의 별서로 나갔다. 여기서 말하는 금호 별 서는 아버지 김노경이 유배를 당했던 시절인 1832년 4월에서 5월 사이에 입 주했던 금호琴湖의 주택이다. 그런데 이곳마저도 불안해 머물 수가 없었다. 몸 둘 바를 모르던 그는 8월 초가 되자 아예 멀리 충청도 예산 월성위가로 도망치 듯 내려갔다. 당시 곁에서 사건을 겪은 허련은 『소치실록』에 김정희의 움직임 을 실감 나게 증언해 두었다. 1840년 6월에는 동지 부사가 되셨지요. 그런데 7월에 재상 김홍근이소를 올려 추사 선생을 공격했습니다. 추사 선생은 직첩職帐을 회수당할 지경에 이르러서 금호點湖로 물러 나왔습니다. 8월 초에는 예산의 묘소가 있는 곳에 계셨는데 같은 달 20일 밤중에 붙잡혀 갔습니다. 그날은 바로 내가 한양에서 내려가 선생을 찾아가 뵌 날이었습니다. 그 당시의 두려웠던 처지를 어찌 말로 다 표현할 수 있겠습니까. 일이 이미 이렇게 되어 나는 길을 잃고 갈 곳이 없어졌지요.3

탄핵을 주도한 사헌부 이외에 또 하나의 언론 기관인 사간원에는 악연의 인물인 김우명이 지난해 6월 17일부터 대사간으로 있었으며, 이 탄핵을 기쁜 마음으로 지켜보았는지 모르겠다. 복수의 칼날을 갈고 있던 김우명이야말로 김정희가 14년 전인 1826년 충청남도 암행어사로 서슬이 퍼렇던 때 봉고파직시킨 인물이기 때문이다. 물론 김우명은 1840년 1월 10일 자로 호조 참의에 제수됨에 따라 탄핵 일선에 나서진 못했다. 10년 전 김노경·김정희 부자를 향한 그의 집요한 공격을 생각하면 김정희에게는 그나마 다행한 일이었다. 물론 김우명은 1842년 1월 25일 자로 다시 대사간으로 복귀하여 제주에서 유배 중인 김정희의 불행을 한껏 즐겼을지 모르겠다.

의금부 도사는 김정희를 체포하려고 예산으로 내려갔다. 김정희는 8월 20일 예산에서 체포당해 끌려왔는데 승정원에서 편찬한 「추국일기」推斷日記에는 혐의자인 김양순, 허성과 김정희에 대한 국문의 전모가 기록되어 있다. 세사람은 8월 23일부터 가혹한 엄형嚴刑을 당하기 시작했다. 김양순은 김정희와 대질 신문까지 했음에도 끝까지 자신의 주장을 꺾지 않다가 8월 28일에, 허성 또한 8월 30일에 장살杖殺을 당했다. 곤장을 맞아 죽은 것이다.

김정희는 8월 23일 처음으로 한 차례 고문과 곤장 다섯 대를 맞은 이래로 9월 3일까지 모두 여섯 차례 고문과 종합 서른여섯 대의 곤장을 맞았다. 김정희는 그렇게 만신창이가 되어 오로지 죽음과 마주하고 있었다

〈1840년 김정희 국문 과정〉

날짜	국문 내용		
8월 23일	고문과 곤장 다섯 대		
8월 24일	고문과 곤장 일곱 대		
8월 25일	고문		
8월 29일	고문과 곤장 다섯 대		
8월 30일	고문과 곤장 일곱 대		
9월 3일	고문과 곤장 아홉 대		
총 여섯 차례	고문과 곤장 서른여섯 대		

우의정 조인영의 구명 운동

죽음의 문턱에서 한 줄기 빛이 들어왔다. 자하 문하 출신의 동문으로 젊은 날 북한산 비봉에 올라 그 비석이 진흥왕순수비임을 함께 밝힌 벗 우의정 운석 조 인영이 있었다. 9월 4일 「국문 죄수 김정희를 참작해 조처하소서」請鞠囚 金正喜 酌處前청국수 김정희 작처차란 상소를 올렸다. 목숨을 구해 달라는 간절한 호소였다. 호소라고 해도 선대왕인 순조로부터 어린 헌종을 보도하라는 부탁을 받은 운석 조인영이었기에 그의 음성은 결코 가볍지 않았다. 조인영 문집『운석유고』雲石遺稿에 실린 이 상소는 간결하지만 단호하여 그 간절한 위엄이 넘친다.

혹 법으로 처벌함이 마땅하지만 정황에 미진함이 있거나, 정황으로 처벌함이 합당하지만 법으로는 반드시 더 살펴야 할 것이 있다면, 대개 의문에 부치고 마는 것은 바로 정황과 법칙의 사이를 참작하였기 때문입니다.

이번 김정희가 절개를 거스르고 흉악함을 도모한 것은 진실로 끝까지 힐문할 것도 없이 대질해 증거를 취해야 할 것이나, 이미 그 국문의 사례가 없고 신문을 더한다 하더라도 완결을 기약할 수가 없습니다. 이 어찌 성스러운 조정이 가련한 사람을 구원해 주는 뜻에 맞을 수 있겠습니까. 엎드려 바라옵건대 전하께서는 빨리 재량裁量하여 처리하옵소서.⁵

이에 헌종은 상소를 기다렸다는 듯 그대로 받아들여 다음처럼 하교했다.

그 의심스러운 죄는 가볍게 벌한다는 뜻에 따라 사형을 줄이도록 하는 법인 '감사지전'減死之典을 씀이 마땅하다. 김정희를 대정현大解縣에 위리 안치하도록 하라.⁶

간발의 차이로 죽음을 면한 것이다. 당연히 사헌부는 물론 사간원 그리고 홍문관을 포함한 세 언론기관인 삼사가 합세하여 일제히 일어났다. 그러나 헌 종은 단호했다.

비답에서 이미 일렀다. 번거롭게 하지 말라.7

김정희가 국문장에서 자신이 겪은 조사 과정을 생생하게 묘사한 글이 있는데, 1840년 10월 무렵 제주도에서 쓴 편지「이재 권돈인께 올립니다 네 번째」다.

행실치고는 선대先代에 욕이 미치게 하는 것보다 더 추한 것이 없고, 그다음은 몸에 형구刑具가 채워지고 매를 맞아서 곤욕을 받는 것인데, 저는 이 두 가지를 다 겸하였습니다. 40일 동안에 이와 같은 참독慘毒을 만났으니 고금 천하에 어찌 혹시라도 이런 일이 있겠습니까.

이재 권돈인은 김정희가 조사받을 당시 형조 판서였다. 하지만 형조 판서의 권한 정도로 구원할 수 있는 사안이 아니었다. 우의정 조인영이 구명 상소를 올릴 적에 형조 판서 권돈인이 곁에서 애를 쓰는 역할이야 당연했을 것이

다. 이후로도 김정희에게 '권돈인'이란 세 글자는 희망의 다른 이름이었다. 실제로 이재 권돈인은 공조 판서, 수원 유수를 거쳐 형조 판서에 제임하고 있었고 이후 1842년 11월 우의정, 1843년 10월 좌의정, 1845년 1월 영의정에 올랐으며 항상 김정희와 소통하는 사이였다. 『국역 완당전집』에 실려 있는 편지가운데 권돈인에게 쓴 것만 서른다섯 편이라는 사실을 보더라도 김정희가 그에게 얼마나 크게 기댔는지를 넉넉히 알 수 있다.

월성위궁, 다시 돌아오지 못할 이별

김정희가 겨우 목숨을 건져 제주로 떠난 뒤 가족의 주거지는 금호가 아니면 용산이었다. 유배와 더불어 월성위궁은 폐쇄했으므로 가족들은 처음에 금호 별서로 이주했을 것이다. 1840년 7월 10일 자로 아버지 김노경에 대한 탄핵이시작되자 사흘 뒤인 13일 김정희가 재빠르게 금호로 퇴거한 사실을 생각하면 7년 전인 1832년 4월 아버지의 고금도 유배 시절에 마련해 둔 금호의 집을 처분하지 않은 채 이때껏 유지하고 있었던 게다. 금호에서 용산으로 이주한 시점은 알수 없지만, 교통 편의를 생각할 때 그렇게 오래 걸리진 않았을 텐데 그 시기를 알수 없다.

이때만 해도 어쩌면 월성위궁으로 다시 복귀할 수 없을 거라고 상상하지 않았을 것이다. 지난번에도 복귀했기 때문이다. 이렇게 폐쇄당한 이후의 기나 긴 이야기는 1976년 김영호의 답사기 「추사의 붓을 따라 천 리를」에 자세하다.

그 후 이 백송나무 집은 안동 김씨 측에서 몰수하고 일제 때에는 경성 부윤의 관사가 되었다가 해방 후에는 고양 군수 관사로 되었다가 지금 은 수많은 세월의 풍상 속에 백송은 고목이 되어 차라리 무심無心으로 서 있고 주위에 고급 주택들이 당당한 기세를 떨치고 있다.¹⁰

물론 김영호의 이러한 기록은 통의동 일대를 광범위하게 아우르는 월성 위궁의 규모를 고려한 것이 아니라 범위를 좁혀 백송 주변 일부 저택들의 변천 과정을 서술한 것이다. 앞서 '1장 탄생'에서도 살펴보았지만 월성위궁은 백송 터를 포함하여 경복궁 영추문 건너편 일대의 넓은 지역을 포괄하고 있었다.

월성위궁을 안동 김씨 측이 몰수했다고 했는데, 이런 일은 있을 수 없다. 왕실 소유 재산을 민간 사족이 탈취할 수 없기 때문이다. 어떤 과정을 거쳐 하 사받았을지도 모르겠으나 1906년 월성위궁 터에 설립한 진명여자고등보통학 교를 후원한 인물이 왕실의 순헌황귀비經獻皇貴妃. 1854~1911였음을 생각할 때 왕실이 몰수해 소유하고 있었다는 사실은 변함없다.

김정희가 유배를 떠난 뒤 월성위궁은 문을 닫았다. 영의정의 후손이자 왕실 사위 가문은 이렇게 막을 내렸다. 월성위궁의 폐쇄는 실로 가문의 몰락을 상징하는 일이었지만, 김정희 개인으로 좁혀 보면 그나마 유배의 형벌로 목숨을 구했으니 천행으로 여겨 감사해야 할 일이었다. 그리고 다시는 이곳으로 돌아오지 못했다.

살아서 가는 길

꿈에서나 볼 신화의 땅 제주를 향한 길은 죽음의 문턱에서 살아난 뒤 걷는 생명의 길이었다. 그래서였을까. 참으로 멀고도 멀었다. 운명의 장난일지 몰라도꼭 10년 전인 1830년 10월 절해고도를 향한 아버지의 유배길과 꼭 같은 길이었다. 고금도와 제주도라는 이름만 다를 뿐. 유배의 명을 받은 1840년 9월 4일로부터 며칠간 준비 끝에 출발했다. 7일이나 8일 자였을 것이다.

떠났다고 해서 끝이 아니었다. 공격하는 자들은 비정했다. 살기 넘치는 칼춤은 여전했다. 사헌부와 사간원은 5일, 6일, 9일, 10일, 11일, 12일, 13일, 14일 그리고 17일까지 김정희 부자의 처벌을 거듭 아뢰고 있었다. 하지만 헌종의비답은 한결같았다.

물번勿煩, 번거롭게 하지 말라."

비수와도 같은 칼날을 뒤로한 채 바다 밖 세상을 향한 김정희의 유배길은

어떠했을까. 유배의 형벌인 '유형'流刑은 1948년 윤백남尹白南. 1888~1954의 『조 선형정사』朝鮮刑政史「제3절 유형」² 항목을 보아도 명쾌하지 않을 만큼 복잡하 다. 『경국대전』經國大典「형전」刑典에 "대명률大明律을 쓴다"¹³라고 했다. 따라서 1395년 태조 이성계가 '이두', 吏讀 문장으로 번역하여 배포하도록 한 『대명률 직해』大明律直解에서 규정한 '유형'流刑을 보면 다음과 같다.

유형이라고 하는 것은 사람이 중한 죄를 범한 때에 차마 사형까지는 하지 못하고 먼지방으로 귀양 보내어 죽기까지 고향에 돌아오지 못하게하는 것을 말한다. 2,000리에서 3,000리에 이르기까지 3등급이 있고 매 500리에 형벌 한 등급을 가감한다. 4

유형에는 반드시 몽둥이인 장杖을 치는데 『대명률직해』에는 모두 100대를 병행토록 하고 있다. " 그런데 그 거리가 중국 땅과 조선 땅이 차이가 크기때문에 1430년 세종대왕이 도별로 3등급의 유배지를 상정詳定하도록 조치했다. " 여기에 비춰 보면 김정희의 유배형은 최고 수위의 1등급에 해당하는 형벌이었다.

김정희는 자신의 호송관을 '금오랑' 金吾郎이라고 했다." 금오랑은 누구인가. 의금부를 왕부王府 또는 금오金吾라 불렀고 또 낭관郎官은 5품관, 6품관을 가리키는 것이므로 여기서는 종5품관인 의금부 도사였다. 김정희는 참판이었으므로 도사보다 낮은 직급의 서리胥東나 나장羅將이 호송해야 했지만, 위리안치의 무거운 형벌을 받은 1등급 죄인이었기에 판서 이상의 대신이 유배를 갈 때호송관을 맡던 의금부 도사가 나선 것이다. 그리고 하인도 동행할 수 있어서 김정희는 집안 하인 정봉이鄭鳳伊를 데리고 갈 수 있었다.

김정희 일행은 경기도 과천과 수원, 충청도 천안과 공주를 지나고 전라도 삼례 그러니까 전주全써를 거쳐 정읍, 나주羅州를 지나 해남海南 땅에 발을 들였 다. 이 경로는 한양을 나서서 삼남 지방으로 가는 노선 중 제주로 가는 삼남대 로三南大路의 하나였다. 그런데 남원을 경유했다거나 고창을 경유했다는 주장도 있다. 첫째 전라북도 남원을 경유했다는 주장은 1976년 최완수가 「김추사평전」에서 김정희의작품 가운데〈모질도〉耄耋圖의 화제에 등장하는 지명을 근거 삼는 것이다. 둘째 전라북도 고창을 경유했다는 주장은 《전북일보》 2015년 8월 14일 자「고창서 추사 김정희 귀양길 흔적을 찾다」라는 기사에서 처음 등장한다. 고창향토문화연구회는 고창군 아산면 반암 마을 인촌 김성수 집안 재실의 '주련' 열한 폭을 추사 김정희가 유배길에 써 준 것이라면서, 다음과 같은 주련의 두 문장이유배길의 심정을 표현한다고 지적했다.

소동파의 문장은 세상에 희귀한데 귀양 갈 땐 물결 따라 별들도 흔들렸지²⁰

이 주련은 그로부터 한 달 뒤인 9월 인촌기념사업회가 고창판소리박물관 내 군립미술관에 영구 기탁했다. 또한 《전북일보》는 이어지는 기사에서 김정 희가 이곳 고창 땅에 대대로 사는 전주 이씨 집안에 신세를 지고 떠나며 병풍 글씨도 써 주었다는 주민의 기억을 취재하여 그 내용을 소개했다.

추사의 도착 기일에 맞춰 소를 잡아 육포를 떠서 유배길에 먹을 수 있게 융숭하게 대접했으며 이를 고맙게 여긴 추사가 병풍을 줘 가보로 전해 오다 $6\cdot25$ 전쟁 때 소실했다는 것이다.²¹

그러나 유배객 김정희의 경우 지엄한 왕의 유배령에도 불구하고 더욱 강력한 처벌을 해야 한다는 목소리가 빗발치고 있는 터에 이곳저곳 여행하듯 발걸음을 옮길 상황이 아니었다. 따라서 한양에서 제주로 뻗은 가장 빠른 경로인삼남대로 노선을 벗어나 우회하는 일은 불가능해, 남원이나 고창으로 휘돌아갈 수 없었을 것이다. 그렇게 걸음을 재촉해 드디어 해남에 도착한 김정희 일행은 해남 남쪽 두륜산으로 향했다. 지금은 대흥사大興寺라고 부르는 대둔사大道

寺 일지암—枝庵에 도착한 게 9월 20일이었다. 2014년 박동춘은 『추사와 초의』에서 그때의 장면을 소개하는데, 1840년 9월 23일 초의 스님이 그린〈제주화북진도〉濟州禾北鎭圖에 써 놓은 화제畫題가 그것이다.

1840년 9월 20일 막 해가 저문 뒤 추사 공이 일지암의 내 처소에 들러 머무르셨다. 공은 9월 2일 한성을 떠나 늦게 해남에 도착하셨는데 앞서 서 공은 영어圈圈의 몸으로 죄 없이 태장을 맞아 몸에 참혹한 형을 입어 안색이 초췌하였다.²²

여기서 9월 2일에 한성을 떠났다는 것은 기억의 착오다. 9월 4일에야 유배의 형벌이 확정되었기 때문이다. 이렇게 도착한 일지암에서 하룻밤을 보냈는데, 초의가 묘사한 그 밤의 풍경은 다음과 같았다.

산차山※를 들며 밤이 새도록 세상 돌아가는 형세와 달마대사의 관심론 觀心論과 혈맥론血脈論을 담론함에 앞뒤로 모든 뜻이 통달하여 빠짐없이 금방금방 대답하는 것이었다. 그런데 몸에 형벌의 상처를 입었으나 매 번 임금의 은혜가 지중함을 칭송하고 백성이 처한 괴로움을 자신의 괴 로움인 양 중히 여기니 참으로 군자라 할 만하다.²³

여기서 말하는 세상의 형세는 중앙 권력의 변동이요, 헌종의 은혜는 우의 정 조인영의 간청을 수용해 살려 준 은덕이며, 백성의 괴로움은 자신을 공격한 무리들의 횡포를 에두르는 것이다. 또한 달마 대사를 말한 것은 불행 속에 처한 자신의 고난을 의탁하는 뜻이었다.

초의 스님은 김정희가 이튿날인 9월 21일 일지암을 떠났다면서 "이튿날 공이 유배지로 떠나자 공의 원망스러운 귀양길에 눈물을 흘리며 비로소 〈제주 화북진도〉한 폭을 그려 나의 충정表情을 드러낸다"⁴라고 글을 맺었다. 일지암 을 떠나 해남의 이진型津 포구에서 며칠 동안이나 배를 기다렸다가 27일에야 제주로 떠나는 군함單艦에 오를 수 있었다.²⁵ 육지를 떠나는 순간의 장면을 김정희는 제주에 도착하고 3개월 뒤인 1840년 12월 26일 자 편지「초의에게 주다열다섯 번째」에서 다음처럼 아름답게 묘사했다.

뱃머리에서 이별을 나눴으니 모를 일이라, 온 세상을 비추는 저 해인海 即이 빛을 발할 적에도 이와 같은 하나의 경지가 있었는지요.²⁶

대둔사에 머물던 초의 스님이 포구까지 와서 김정희를 송별했다는 것이다. 그런데 흥미로운 일화가 한 가지 있다. 이때 허련이 김정희와 함께 배를 타고 제주까지 갔다는 이야기인데, 앞서 인용한 「초의에게 주다」에 있는 다음과같은 문장이 그러하다.

허치許癡는 지금불귀至今不歸라 이제까지 돌아오지 않고 있으니 무척 기 다려지는군요.²⁷

'지금불귀'至今不歸는 12월 26일이 될 때까지 허련이 제주로 돌아오지 않았다는 뜻을 담고 있다. 다시 말해 허련이 김정희와 함께 제주도까지 건너왔다가 되돌아갔는데 다시 오지 않고 있다는 말이다. 하지만 당사자인 허련이 『소치실록』에 기록하기를, 그다음 해인 1841년 2월 바다 건너 제주도를 향했다고 했다.²⁸ 따라서 김정희의 저 말은 뭔가 다른 상황을 가리키는 것이 아닌가 싶다.

허련은 1840년 7월 20일 김정희의 예산 월성위가에 갔다가 당일 스승 김정희가 체포당하는 현장을 목격했는데, 이때 허련은 두려움에 떨다가 갈 곳을 잃어버려 하릴없이 충청도 마곡사麻谷寺 상원암上院庵에 열흘을 머물렀으며 그 뒤 강경포江景浦에서 배를 타고 귀향했다고 『소치실록』에 기록하고 있다.²⁹ 진 도珍島의 고향 집에 도착한 허련이 곧장 해남 대둔산의 초의 스님에게 갔다면 김정희와 만나 불현듯 바닷길에 동행했을 수도 있지만, 허련의 기록과는 맞지 않는다.

〈한양에서 제주 대정까지 일정표〉

연	월	일시	내용
1840년	7월	10일	김노경·김정희 부자 탄핵당함
		10일 직후	금호 별서로 퇴거
	8월	초순	예산 향저로 퇴거
		20일	예산에서 체포, 압송
	9월	4일	제주 대정에 위리안치 유배형
		7일	한양 출발, 전라도 전주와 나주 경유
		20일 저녁	전라도 해남 대둔사 도착
		21일	대둔사 출발
		27일 아침	해남 이진나루 승선
		27일 저녁	화북진 도착
		28일	제주 감영에 신고
	10월	1일	제주 읍성 출발
			대정 배소지 도착(중간 지점인 명월에서 1박을 했다는 설도 있음)

유배길 전설, 이삼만과 이광사

그리고 또 다른 유배길 전설이 두 가지가 있다. 2002년 유홍준은 『완당평전』에서 다음처럼 소개했다. 물론 "사실을 확인할 수는 없지만 능히 있었을 법한 전설 두 개가 전한다"라고 전제했다. 하나는, 전라도 전주에 도착했을 때 일이다. 배석한 제자들을 옆에 두고 평가를 부탁하는 서법가 창암 이삼만舊巖 李三晚. 1770~1847을 보고 김정희가 말하기를 "노인장께선 지방에서 글씨로 밥은 먹겠습니다"라면서 "무슨 모욕이나 당한 사람처럼 자리를 차고 일어났다는 것"이다. 또 하나는, 지금의 해남 대흥사인 대둔사에 들렀을 때 원교 이광사의 글씨로 새긴 대웅전 현판 「대웅보전 大雄寶殿을 가리키며 초의 선사를 보고 말하기

를 "원교의 현판을 떼어 버리게! 글씨를 안다는 사람이 어떻게 저런 것을 걸고 있는가!"라고 하고는 자신이 새 글씨를 써 주며 새로 걸라고 했다는 것이다.³⁰

이런 전설은 유배길을 고상한 예술 기행이나 낭만 어린 유람 또는 엄정한 학술 답사로 여기지 않는 한 발상조차 어려운 상상력의 소산이다. 흔히 창암 이삼만, 원교 이광사 일화를 두고 민간에서 떠돌던 속설俗說이라고 한다. 그러 나 속설이라는 게 무책임하여 출처가 없기는 해도, 이것은 김정희의 오만함을 두드러지게 할 뿐이다.

풍랑을 극복하다

오히려 전설은 해남에서 제주에 이르는 바다를 건널 때 일어난 일이다. 이 내용은 속설이 아니라 김정희 스스로 쓴 글이다. 김정희는 제주로 건너오고 한달이 지난 10월께 쓴「이재 권돈인께 올립니다 네 번째」에서 자못 자랑스럽게 묘사했다.

제가 9월 27일에 비로소 배에 올랐는데 아침에는 바다가 꽤 잔잔하더니 낮에는 바람이 사납게 불어 배가 따라서 요동치므로 배에 탄 사람들이 모두 허둥지둥하는 가운데 현기증이 나서 구르고 자빠지고 하였습니다.

그런데 저는 혼자 뱃머리인 선두船頭에서 아무 탈 없이 조용하게 있었으니, 바다의 신인 천오天吳와 해약海若도 저만은 도외시해서 그랬던가 봅니다. 그래서 해가 떠서 배를 출발하여 석양에 목적지에 당도하니, 이같은 짧은 시간에 당도할 줄은 예측하지 못했던 터라, 제주 사람들이 모두 '북쪽 배가 날아서 건너왔다'라고 하였습니다. 이는 모두 왕령王靈이돌보신 때문이었습니다.3

자신을 신선처럼 초연한 모습으로 그렸다. 고문과 매질로 만신창이가 된 목을 이끌고도 어떻게 저리 홀로 의연할 수 있었는지 궁금한데, 1840년 10월

不以更進於衣 目者以次小連 水底され 情 清了好物公女不敬追 多時完はる状衣自た か損也 重量玄後者種 减 衣養行上家 家建設者也如水自衣 被 秀也 耳不法! とないる 中人 福 to 人自老板必 之以为成能 de 五八里智格路 侵於蒙四 女里 等在 上口ともあ 舷 范 籽 12 *K 糕

6-1 김정희, 「제주에서 큰 아우 명희에게」, 30.4×35.2cm, 종이, 제주 시절, 개인 소장. 의례 복식에 관한 내용을 자상하게 설명해 주는 편지로, 김정희가 온갖 분야에 해 박하다는 사실을 엿볼 수 있다. 초순께 큰 아우인 산천 김명희山泉 金命喜, 1788~1857에게 보낸 편지 「큰 아우 명희에게 주다」에서도 같은 내용을 다음처럼 더욱 자세히 서술했다.

그런데 오후에는 바람의 기세가 꽤나 사납고 날카로워서 파도가 거세게 일어 배가 파도를 따라 올라갔다 내려갔다 하므로 금오랑부터 우리일행까지 그 배에 탄 여러 초행인初行人 모두가 여기에서 현기증이 일어나 엎드러지고 낯빛이 변하였네. 그러나 나는 다행히 현기증이 나지 않아서 진종일 뱃머리에 있으면서 혼자 밥을 먹고, 타공舱工, 수사水師 등과고락을 같이하면서 바람을 타고 파도를 헤쳐가려는 뜻이 있었다네.³²

여기서 '바람을 타고 파도를 헤쳐가려는 뜻'이란 송나라 소년 종각宗懸이 장부가 되고자 품은 원대한 뜻을 비유한 표현이다. 김정희는 종각의 말을 인용 하여, 배를 타고 가는 일행에게 자신을 보여 주고자 했다. 하지만 그는 강인한 의지를 드러내면서도, 이것은 인간의 힘만으로 되지는 않는다고 덧붙였다.

그러나 생각건대 이 억압된 죄인이 어찌 감히 스스로 존재할 수 있겠는 가. 실상은 오직 선왕先王이신 순조 대왕의 영령이 미친 곳에 저 푸른 하 늘 또한 나를 불쌍히 여겨 도와주신 듯하였네.³³

송나라 전설처럼 왕의 영혼이 나타나 붙잡아 주었기에 풍파를 능히 극복 할 수 있었다는 것이다.

아내와의 이별

화북진에서 대정까지

마을 안 아이들이 무얼 보려 모였는지 귀양살이 모습이 한없이 가증스러운데 끝끝내 백천 번을 꺾이고 갈릴 때도 임의 은혜 바다에 미쳐 파도치지 않았다네³⁴

유배길 차림이야 남루하기 이를 데 없었지만, 동네 꼬마들이 구경났다 모여드는 풍경이 시끄럽다. 눈길을 끄는 대목은 세 번째 행 '백번 천번 꺾이고 갈린다'라는 뜻의 "백절천마"百折千摩란 표현이다. 제주 해협을 건널 때 거친 바다물결을 묘사한 말이지만, 의금부에서 당한 고문과 곤장의 참혹함이 떠올라 온몸이 아파 오는 건 어쩔 수 없는 노릇이다. 그러고도 마지막 네 번째 행에서는임금님 은혜임을 잊지 않았다. 그냥 예의로 해 두는 겸사가 아니라 진심이 아니었을까.

사지에서 벗어난 것만으로도 이곳은 숨 쉴 만했다. 날이 다 갔으므로 화북 진 민가에서 하룻밤 몸을 눕혔다. 다음 날인 9월 28일 제주 읍성으로 들어가서 29일까지 이틀을 묵은 다음, 10월 1일 대정현 배소지를 향해 길을 재촉했다.

화북진에서 대정까지 가는 길은 「큰 아우 명희에게 주다」에 자세하게 나오는데, 처음 마주하는 풍경이 기이하다.

그달 초하루인 10월 1일 이날은 바람이 불지 않으므로 마침내 금오랑과 함께 길을 나섰는데, 그 길의 절반은 순전히 돌길이어서 인마人馬가발을 붙이기 어려웠으나 그 길의 절반을 지난 이후로는 길이 약간 평탄하였네. 그리고 또 밀림密林의 그늘 속으로 갔으니 하늘빛이 겨우 실낱만큼이나 통하였는데 모두가 아름다운 수목으로서 겨울에도 새파랗게시들지 않는 것들이었다네. 간혹 모란꽃처럼 빨간 단풍 숲도 있었는데이것은 또 내지內地의 단풍잎과는 달리 매우 사랑스러웠으나, 정해진 일정으로 황급한 처지였으니 무슨 운취가 있었겠는가. 대체로 고을마다성의 크기는 고작 말라만 한 정도였네. 정군鄭君이 먼저 가서 군교軍校 송계순宋啓經의 집을 얻어 여기에 머물기 시작했네.35

힘겨운 돌길을 지나 아름다운 숲길을 황급한 속도로 이동했다고 했으나 따로 지명을 밝히지 않았으므로 경로를 알 수는 없다. 다만 2011년 연구자 양진건은 『제주 유배길에서 추사를 만나다』에서 그 경로를 "한경면 저지리에서 시작되어 대정읍 신평리로 이어지는 곶자왈 지대"라고 했다. 왜냐하면 저 편지 내용에 바다나 해안에 대한 묘사가 없기 때문이라고 했다. ³⁶ 그런데 해배의 명을 받은 뒤인 1849년 1월 4일 자「병사 장인식에게 주다」에서 대정에서 제주 목까지 가는 동안 명월明月에서 하룻밤 묵을 계획이라고 한 것을 보면³⁷ 거꾸로 움직일 때도 명월을 경유해서 대정으로 가지 않았나 싶다.

명월 같은 중간 고을에서 하룻밤을 잤을 수도 있지만, 바로 당일 대정읍 안성리安城里의 군교 송계순 집에 도착했다. 김정희는 이때의 사정을 도착한 직 후인 10월 5일 무렵 쓴「제주에서 예안 이씨에게」 편지에 다음처럼 담았다.

초일일 대정 배소에 오니 집은 넉넉히 몸 눕힐 용신하올 만한 데를 얻어 한간방에 마루 있고 집이 정하여 별로 도배도 할 것 없이 들었사오니 오히려 과하온 듯합니다. 먹음새는 아직은 가지고 온 반찬이 있사오니 어찌 견디어 가올 것이오. 생복生鰒이 나오니 그것으로 또 견딜 만합니다.

- 6-2 김정희, 「제주에서 예안 이씨에게」 부분, 22×40cm, 종이, 1840년 10월 5일 무렵, 염지희 소장. 김정희가 제주도 대정 배소지에 도착한 직후 아내 예안 이씨에게 쓴 첫 번째 편지다. 제주로 오는 과정을 자세히 설명하고 또 앞으로 살아갈 일에 대해서도 간략하게 알리고 있다.
- 6-3 김정희, 「제주에서 예안 이씨에게」편지 봉투, 23.9×5.6cm, 종이, 1840년 10월 5일 무렵, 멱남서당 소장. 편지 봉투 위아래를 함부로 뜯지 않도록 붙이고 '근봉' 難 회이란 글씨를 썼으며 중앙 상단에 '샹장'上狀상장이라고 써 두었다.

제주에 도착하자 대정으로 먼저 달려간 '정군'은 유배길에 함께한 봉이인데 그렇다면 정군의 이름은 정봉이鄭鳳伊인 셈이다. 정봉이가 먼저 가서 준비한 저 배소지의 풍경을 김정희는 큰 아우 김명희에게 보낸 편지에서 다음처럼 묘사했다.

이 집은 과연 읍 문 밑에서 약간 나은 집인 데다 또한 꽤나 정밀하게 닦아 놓았네. 온돌방은 한 칸인데 남쪽으로 향하여 가느다란 툇마루가 있고 동쪽으로는 작은 부엌인 정주鼎廚가 있으며 그 북쪽에는 또 두 칸의 부엌이 있고 또 창고 한 칸이 있네. 이것은 바깥채인 외사外舍이고 또 안채인 내사內舍가 이와 같은 것이 있는데 안채는 주인에게 예전대로 들어가 거처하도록 하였네."

김정희는 그 바깥채를 얻어 가시울타리를 빙 둘러치니 말 그대로 '위리안 치'圓籬安置 형벌에 맞는 배소지가 되었다. 배소지에 도착한 김정희는 며칠 뒤 상경하는 호송관 의금부 도사 다시 말해 금오랑 편에 하인 정봉이도 딸려 보냈 는데, 이때 보낸 편지「이재 권돈인께 올립니다 네 번째」에서 다음처럼 썼다.

처음 막 대정에 도착하여서는 한 군속의 집을 얻어 붙여 있었는데, 그런 대로 울타리 밑에서나마 밥을 지어 먹을 수가 있었으니, 이것도 분수에 지나칩니다. 그런데 앞으로는 또 어떻게 지낼지 모르겠습니다.⁴⁰

이미 10년 전 아버님의 유배지인 고금도에서 경험한 일이었으나 정작 자 신이 겪기는 처음이어서 김정희는 또다시 그 내용을 큰 아우인 산천 김명희에 게 꼼꼼히 설명해 보였다. 자신이 머무를 송계순의 집 바깥채인 외사의 모습은 다음과 같았다.

다만 이미 바깥채는 절반으로 갈라서 한계를 나누어 놓아 손을 용접容接하기에 충분하고, 작은 부엌을 장차 온돌방으로 개조한다면 손님이나하인 무리들이 또 거기에 들어가 거처할 수 있을 것인데 이 일은 변통하기가 어렵지 않았다고 하였네.

그리고 가시울타리를 둘러치는 일은 이 가옥 터의 모양에 따라서 하였는데 마당과 뜨락 사이에 또한 걸어 다니고 밥 먹고 할 수가 있으니 거처하는 곳은 내 분수에 지나치다 하겠네.⁴¹

그렇게 세월이 흘렀고 2년 뒤인 1842년에 강도순奏道淳의 집으로 옮겼다. 강도순의 집은 송계순의 집에 비해 두 배가량 규모가 컸다. 그리고 유배 끝 무 렵 창천리倉川里로 옮겼다는 설도 있는데, 이는 「이재 권돈인께 올립니다 여덟 번째」에 다음과 같은 내용이 있기 때문이다.

산수공山水公 또한 읍으로부터 창천滄泉으로 옮겨 우거하였는데 샘물의 맛도 좋았고 수석水石도 있어서 이리저리 소요할 만도 했습니다. 그런데 이 일은 또 저 같은 죄인으로서는 감히 의논할 바도 아닙니다.42

이 내용은 과거 유배객인 산수공山水公이라는 인물이 읍에 있다가 창천리로 옮겼다는 사실에 빗대어 부러워하는 내용이지 자신이 산수공이 되어 창천리로 옮겼다는 이야기가 아니다. 따라서 적거지로 알려진 곳은 두 곳이고 두번째 집인 강도순의 집에서 가장 오래 살았다.

제주 시절, 끝없는 나그네

김정희는 가시나무 울타리를 두른 집에 집 이름인 당호堂號를 지었다. '귤중옥'

橘中屋이다. 귤 사이에 갇힌 감옥이라는 뜻의 이 당호에 관해 김정희는 「귤중옥 서」橘中屋序란 글을 지었다.

매화, 대나무, 연꽃, 국화는 어디에도 다 있지만 귤에 있어서는 오직 내고을의 전유물이다. 겉 빛은 깨끗하고 속은 희며, 문채는 푸르고 누르며 우뚝이 선 지조와 꽃답고 향기로운 덕은 유類를 취하여 물物에 비교할 것이 아니므로 나는 그로써 내 집의 액호額號로 삼는다. 43

과일 가운데 황금빛 반짝여 아름다운 귤은 한반도 어느 곳에도 없는 열매였다. '귤중옥'은 곁을 둘러싼 자연환경과 그 안에 사는 사람의 처지를 절묘하게 결합한 이름이었다. 이렇게 시작한 유배 생활 초기 그의 상태를 알려 주는기록이 있는데, 받는 이를 알 수 없는 1840년 12월 26일 자 편지에 다음과 같은 내용이 있다.

못난 저는 여전히 얽매인 자의 고생으로 지내지만 심한 병을 앓고 있지는 않으니 그것으로 다행입니다. 지난번에는 구강태九江苔를 보내 주고 이번에는 홍시를 보내 주셨는데 모두 정말 감사합니다. 44

전라남도 강진康津 탐진천取津川 하류 바다에서 나는 파래인 구강태를 언급한 것으로 보아서 그 지역에 사는 누군가에게 보낸 편지인데, 아프지 않고다만 얽매인 자의 고생뿐이라는 것이다. 그러나 얼마 동안 시간이 흐른 뒤인 1841년 5월 7일 자 편지에 "저는 오한과 신열로 한참 동안 고생을 하여"라고쓰고 또7월 21일 자 편지에 "저는 석 달에 걸쳐 앓고 있는 역질이 아직도 완쾌되지 않으니 걱정"이라고 쓰고 있음을 보면⁴⁵ 유배되고 1년도 되지 않아 신체의 고통을 겪기 시작했음을 알 수 있다. 이뿐만 아니다. 마음의 병이 더 큰 문제였다. 제주에 도착하고서 얼마 되지 않았을 때 권돈인에게 보낸 편지에서 불안한 심리 상태를 다음과 같이 털어놓았다.

6-4 6-5 추사 김정희의 두 번째 적거지論居地, 2018년 촬영. 1842년부터 1848년 2월 13일까지 생활했으며, 제주도 서귀포시 대정읍 안성리 주민 강도순 집의 별채였다. 추사 김정희는 1840년 10월 1일 군교 송계순의 집으로 입주했다가 1842년에 이곳으로 옮겨 해배될 때까지 생활했다. 이 집은 1948년에 불타 없어져 오랫동안 빈터로 남아 있었는데, 1984년 예총 제주도지부가 주도하여 강도순의 증손자가 기억하는 바에 따라 다시 지었다.

천인 만인이 모두 나를 죽이려고 하는데 한 사람만이 유독 저를 불쌍히 여기십니다.⁴⁶

김정희의 제주 시절은 불행했다. 물론, 유배 내내 하인이 본가와 제주를 번갈아 가며 오갔고 그때마다 편지 왕래는 물론 본가에서 제주로 많은 물품을 보내곤 했다. 김정희의 아우가 1842년 1월 21일 자로 쓴 편지에 "집안 종 아이 가 이제 또 출발하여 갖가지 물품들을 부친 것이 많으니"⁴⁷라고 하는 대목이 바로 그것이다.

『국역 완당전집』에 실려 있는 편지 가운데 큰 아우 산천 김명희에게 쓴 편지 다섯 편, 막내아우 금미 김상희琴縣 金相喜, 1794~1861에게 쓴 편지 아홉 편, 그리고 권돈인에게 보낸 서른다섯 편 가운데 앞의 열일곱 편에는 유배객의 신세가 고스란히 드러나 있다. 먼저 큰 아우 김명희에게 보낸 두 번째 편지에서 "나는 근래에 와서 눈이 어른어른한 것이 더욱 가중된 데다, 밥 못 먹는 증상이 더욱 심해져서 밥상을 대할 적마다 구역질이 나므로 목구멍에 넘기는 것이 전혀 없는지라 이 때문에 신기神氣 또한 따라서 몹시 쇠진하여 수습할 수가 없네" 라고 했고, 세 번째 편지에서는 더욱 간절해진다.

나는 혀가 헐어 버린 설창舌瘡과 콧속에 혹이 나는 비식鼻瘜이 아직도 이렇게 아파서 5~6개월을 끌어오고 있네. 이것이 비록 의학으로는 어떻게 할 수 없는 질병이라 하더라도 어찌 이토록 지루하게 고통을 주는 병이 있단 말인가. 음식물은 점점 더 삼키기가 어려워지고, 삼킨 것은 또체해서 소화가 되지 않으니 실로 어찌해야 좋을지를 모르겠네. 만일 실낱같은 목숨이 구차하게 연장된다면 소식이나 서로 전할 뿐이니, 또한어찌하겠는가. 팔이 아픈 비동뺽疼과 피부가 가려운 양증痒症 또한 한결같이 모두 극성을 부리니 이것이 도대체 무슨 업보로 이와 같이 나에게만 치우치게 고통을 준단 말인가. 49

유배의 형벌은 기한이 없는 것이었다. 하릴없이 해배의 명을 꿈꿀 뿐, 이렇게 세월이 흐르다 보니 김정희는 일순간 초연해져 자신을 나그네라고 호칭하는 경지로 나아갔다.

이 기구하고 궁박한 나는 백발의 나이로 영락하여 멀리 떨어져 마치 길 가는 나그네⁵⁰

또 김정희는 1841년 여름 3개월 동안 학질檔案을 앓았는데, 초여름부터 초가을에 이르는 100일 동안 격리 조치를 당했다. 지난 2월 바다 건너 제주에 왔던 제자 소치 허련도 떠나 버린 그 6월부터 8월까지는 편지마저 쓸 수 없었다. 이런 일은 예상조차 하지 못한 것이어서 다음처럼 묘사해 두었다.

육지와 바다가 서로 격절된 것이 비록 이상한 일은 아니지만 마치 같은 시대를 사는 것 같지 않습니다. 11

한양과 제주의 거리만큼 다른 시대를 살아가는 자신을 깨우칠수록 힘겨 웠다. 그러므로 김정희는 언제나 따스한 네 살 위의 친형 같은 이재 권돈인을 향해 유배 기간 내내 비통한 심정을 감추지 않았다. 유배 3년째에 쓴 여섯 번 째 편지에 "애가 끊어지려는 이 심정"52이라거나 열두 번째 편지에 "아득한 천 지 사이에 이 원통함을 어찌하겠습니까"53라거나 나아가 유배 7년째인 1846년 3월께 쓴 열네 번째 편지에는 "오직 속히 죽어서 아무것도 몰라 버리기만을 바 랄 뿐, 비록 7년을 더 지낸다 하더라도 무슨 득이 될 것이 있겠습니까"라면서 다음처럼 토로했다.

나 같은 소인은 하늘이 버린 바이고, 귀신이 꾸짖은 바이며, 해와 달이 비추지 않는 바이고, 비와 이슬이 적셔 주지 않는 바입니다. 온 누리에 농사일이 시작되었는데도 이 그늘진 곳에는 빙설**雪이 여전히 쌓여 있 습니다. 그래서 나 자신은 아비지옥阿鼻地獄에 영원토록 빠진 몸입니다. 4

비탄 어린 마음은 끝 간 데 없었다. 그야말로 지옥이었다. 뜨거움으로 고통을 주는 팔열지옥八熟地獄 가운데서도 가장 괴롭다는 아비지옥이었다. 심지어 김정희는 이재 권돈인이 영의정에 오르고 한 해가 지나 "백성 모두 제자리를 얻어 태평성대와 통했다"라고 찬양한 뒤 그런데 "유독 나만은 어두운 구덩이에 빠져 원통하여 탄식하며 호곡하고 있다"라고까지 했다. 그런데 미묘한 것은 이 편지의 끝에 있는 다음과 같은 구절이다.

지난번 은총으로 발탁되시던 때와 수신壽辰 때에는 도리상 당연히 사사로운 정情을 한번 폈어야 했습니다.⁵⁵

1842년 11월 우의정으로 발탁되던 때와 1843년 환갑에 이르렀을 때 잔치를 벌였어야 한다는 내용인데 이런 주장을 무려 3년이나 지나 버린 뒤에야한 까닭이 있을 것이다. 그러니까 실제로 그때 권돈인 자신을 위한 잔치를 벌여야 한다는 의미가 아니라 유배객인 김정희에게 '사사로운 정'을 발휘해야 할때가 왔다는 뜻이다. 나를 석방해 달라는 부탁을 대놓고 하는 건 상상하기 힘든 일이니만큼 저런 화법을 구사한 것이다. 이 같은 호소는 끝이 없다. "밤의 길이가 1년"이라거나 "애간장이 부글부글 끓어오른다"라거나 "실로 죽을 것만 같다"라거나 "아비지옥" 다시 말해 고통의 간격이 없다는 "무간지옥無間地獄에 영원토록 빠진 몸"이라거나 그 표현이 심상치 않다.

애절한 호소를 거듭하자 이재 권돈인은 여러 가지로 지적한 듯하다. 권돈 인의 답신은 없지만 김정희가 쓴 편지에는 권돈인이 "힘써 일깨워 주시는 지극 하신 뜻을 입어 주야로 몸을 경계하여 가지며"56라고 했다거나 "작년에 내려 주 신 서한에서 이 소인을 힘써 경계해 주신 말씀"57이라는 대목이 있는데 바로 그 '경계'가 김정희의 격렬한 언행에 대한 권돈인의 지적이었을 것이다

양자를 들이다

유배 3년 차의 시작 시점인 1842년 1월에 쓴 편지 「이재 권돈인께 올립니다 여섯 번째」를 보면 아들이 하나 더 생겼음을 알 수 있다.

즉시 듣건대 집사람이 양자養子 하나를 정했다고 합니다.⁵⁸

아내 예안 이씨는 남편이 유배를 떠나자 집안의 대를 이을 적장자嫡長子가 있어야 한다고 생각해 양자를 들였다. 정확한 시기는 알 수 없지만, 1841년이 끝나 가던 때의 일이었다. 따라서 남편과 상의한 흔적은 보이지 않는다. 아들이라면 이미 수산 김상우須山 金商佑, 1817~1884가 있는데도 양자를 들인 까닭은 김상우가 서자였기 때문이다. 양자는 서농 김상무書農 金商懋, 1819~1865로 13촌사이나 되는 먼 친척 집안 넷째 아들이었다.

이 험난하고 불운한 가운데 또한 문호鬥戶의 기쁨을 얻었으니 참으로 다 행스럽지 않은 것은 아닙니다마는 부자간에 서로 만나 볼 수가 없으니 아비는 아비 노릇을 하고 자식은 자식 노릇을 하는 도리가 여기에서 또 한 궁하게 되었습니다. 높은 하늘과 두터운 땅에 이러한 처지가 어디에 또 있겠습니까. 말해 보았자 아무 이익도 없는 일이지만 집사執事이시기 때문에 부질없이 이렇게 들려 드리는 것입니다.⁵⁹

오늘의 관점에서는 이해하기 어렵지만 당시 사족 가문의 풍습으로는 혼한일이었다. 하지만 이 일은 선생인 자하 신위로부터 배우지 못했다. 자하 신위는 아내 창령 조씨를 曹氏와의 사이에 자식이 없어 4남 2녀가 모두 부실인 조씨趙氏 소생이었다. 그러나 신위는 양자를 들이지 않았다. 서자인 이들을 모두 적자로 삼았던 것이다. 그러자 당대 집정자로 군림한 풍고 김조순을 비롯한 모든이가 그 차별 없음의 아름다움을 칭송해 마지않았다.

남편을 다시는 만날 수 없을 거라 여긴 예안 이씨는 자신도 이제 54세가

되어 언제 떠날지 모르는 상황이었다. 죽음을 예감한 것일까. 아마 그런 까닭에서 서둘러 양자를 들였을 게다. 김정희는 이렇게 얻은 자식 김상무에게 편지「작은아들 상무에게 주다 첫 번째」를 보냈는데 1842년 1월의 것이다.

나는 기왕 이곳에 있으므로 너를 직접 면대해서 가르칠 수 없으니 너는 오직 너의 병든 모친을 잘 봉양하고 네 작은아버지 중부(中父: 김명희의 훈계를 삼가 준행해서 선영을 받들고 어른을 섬기는 도리를 능히 공경하고 신중하게 하라. 우리 집에 전해 오는 옛 규범은 '곧은 도리로 행한다'라는 "직도이행"直道以行이니 삼가서 이를 굳게 지켜 감히 혹시라도 실추시키지 않기를 조석으로 축수하는 바이다.⁵⁰

천천히 멀어지는 이별

제주 유배 시절 아내 예안 이씨에게 보낸 편지는 지금까지 모두 15통이다. 그가운데 가장 먼저 쓴 편지는 배소지인 대정 적거지 군교 송계순 집에 막 도착한 10월 5일 무렵 보낸「제주에서 예안 이씨에게」이다. 제주 해협을 풍랑 속에서도 의연히 건너왔다고 자랑한 다음 앞으로 지낼 집과 먹거리에 관해 몇 가지이야기를 베풀었다.⁵¹

두 번째 편지는 윤3월 10일 직전에 부친 「제주에서 예안 이씨에게」인데, 아내와 첫째 아우의 건강을 염려한 다음 지나가 버린 아버지 김노경의 제삿날 을 떠올리며 다음과 같이 폭발했다.

철천철지徹天徹地한 망극지통罔極之痛, 더욱 원통 운박運轉하여 곧 죽어 모르고 싶으오니 고금 천하에 이런 사람에 정내 광경이 어디 있을까.⁶²

하늘과 땅을 뚫는다는 '철천철지'라고 시작한 이 짧은 문장을 보면 분노가 얼마나 크고 깊은지 알 만하다. 물론 이 표현은 아버지의 억울함을 가리키는 것이지만 그와 연관된 자신의 처지까지 염두에 둔 표현으로 보인다. 그러나

더 나아가지 않았다. 딱 그것으로 그치고 곧장 일상생활로 말을 바꿔 버린다.

나는 살아 있다 하올 길이 없습니다. 여기 지내는 모양은 늘 그렇고 별다른 병은 없사온데 참고 견디는 완인頑忍하기 어찌 다 이르오며 먹는 것도 그 모양이오니 그리저리 아니 견디어 갑니다. 일껏 하여 보낸 찬물饌物은 마른 것 외에는 다 상하여 먹을 길이 없습니다. 약식藥食, 인절미가 아깝습니다. 쉬이 와도 성히 오기 어려운데 일곱 달 만에도 오고 쉬워야 두어 달 만에 오는 것이 어찌 성히 올까 보오. 서울서 보낸 나물인 참채洗業는 워낙 소금을 과히 한 것이라 맛이 변했으나 그래도 침채의주린 입이라 견디어 먹습니다. 새우젓은 맛이 변했고 조기젓과 장복기가 맛이 그리 아니 변했으니 이상합니다. 민어民魚와 고기 말린 산포散脯는 괜찮고 물고기 알 같은 것이나 그즈음에 얻기 쉽거든 얻어 보내오. 63

그리고 곧이어 의복 이야기로 넘어가는데 계절에 맞지 않으므로 미리 부쳐 줄 것을 부탁하고 있다. 그 며칠 뒤인 윤3월 20일 자 「제주에서 예안 이씨에게」에서도 여전히 아내의 좋지 못한 건강을 염려하고서 또다시 음식에 관해 언급하고 있다.

이번에 보내신 저고리와 장조림인 장육醫內, 생선 말림인 건포乾脯 주머니를 받자왔오. 장육이 상하지도 않고 오래 두어도 관계치 아니하겠사오니 후에도 그처럼 아주 말리어 보내오면 관계치 아니하옼까 보오.64

4월 20일 직전에 보낸 「제주에서 예안 이씨에게」에서도 음식 이야기가 주를 차지하고 있으며⁶⁵ 6월 22일 자 「제주에서 예안 이씨에게」는 지난여름 돌연학질에 걸린 사정을 토로한다.

나는 졸연 학질을 얻었다가 또 알코. 알코. 알코 하기 여러 번 하여 석 달

6·6 김정희, 「제주에서 예안 이씨에게」 부분, 22×35cm, 종이, 1842년 11월 18일, 김 선원 소장. 아내에게 보낸 마지막 편지. 아내는 11월 14일에 세상을 떠났지만, 김 정희는 그 사실을 알지 못한 채 편지를 써 내려갔다. 처방받은 암사슴 사향 재료로 만든 약 '우녹정'應麻錠이 아내의 병환에 조금이나마 효험이 있을지 초초한 마음을 말로 표현할 수 없다는 고백은 눈시울을 붉어지게 한다. 늘 자기가 아프다는 말만 늘어놓다가 이번에는 아주 짧게 한마디하고 그치는데, 이마저도 서글퍼 보인다. 편지 내용은 다음(350쪽)과 같다. "지난번 11월 14일에 부친 편지와 함께 갈 듯하오며, 새로 부임한 대정 현감이 오는 편에 전달된 아우 상희의 편지를 보니 그사이 병환을 떼지 못하시고 일양진퇴 —陽進退하시나 봅니다. 벌써 여러 달을 낮지 않으셔서 모든 게 오죽하겠습니까. 암사슴 사향을 재료 삼아 만드는 '우녹정'을 먹고 있다 하는데, 그 약으로 나올 수 있을지 초조한 마음을 어찌할 줄 모르겠소. 나는 전과 같은 모양이오며 그저 아프고 가려운 소양攝痒으로 못 견디겠습니다. 갑쇠 녀석을 보내지 않을 길이 없어 이렇게 보내지만, 그 가는 모양이 수척하고 슬프오니 또 한층 심회를 정하지 못하겠습니다. 급하게 떠나보내기에 다른 사연 길게 못 하옵니다. 임인년至實年, 1842년 지월至月 십팔일+지日 상장"

6-7 김정희, 「제주에서 예안 이씨에게」 편지 봉투, 22.2×4.9cm, 종이, 1842년 11월 18일, 김선원 소장. 편지 봉투 위쪽에 글씨 대신 인장으로 봉인을 했고 아래쪽에는 '근봉'離封이라고 써서 봉인했다. 중앙 상단에 '샹장', 다시 말해 상장上狀이라고 쓰고 바로 아래 '뇽산'이라고 썼는데 이는 용산龍山이다. 여기서 '용산'은 충청남도 예산 월성위가의 주소지인 신암면 용궁리를 가리킨다고 알려져 있다. 하지만 한양의 '용산'이 아닌가 싶다.

6-7 부분 확대: "보평안"報平安

을 이리 신고辛苦하오니 자연 원기는 지치고 먹지 못하고 회복이 종시 되지 못하오니 가을바람이나 나면 조금 낫고 먹기 나은 뒤는 회복도 될 듯하오니 가대로 관계하오리까.⁵⁶

석 달이나 아파서였을까, 또다시 음식 이야기를 한참 늘어놓았다. 「제주에서 예안 이씨에게」 7월 12일 자⁶⁷ 편지에서도 자신을 포함해 온 가족의 건강 이야기와 또 '서울'에서 보내온 음식에 관한 이야기를 장황하게 늘어놓았다. 제주 시절의 편지를 발굴하고 공개한 연구자 김일근은 편지에 등장하는 음식물에 관해 「해설」에 열거하고 그 의미를 부여해 두었는데 다음과 같다.

다양한 음식물이 이름이 많이 나오는 바, 이 편지에 나타난 것을 정리해보면, '민어, 석어, 어란, 진장(진간장), 지령(간장), 백자(잣), 호도, 곶감, 김치, 젖무' 등인데, 앞서의 편지에는 이 밖에도 '쇠고기, 약식, 인절미, 새우젓, 조기젓, 장볶이(볶은 고추장), 산포, 장육(장조림), 건포, 오이 장과, 무 장과, 겨자' 등이 더 나타난다. 이런 것은 모두 제주에서 구하기 어려운 것인데 비해, 생복이 산물이고 산채는 있으나 제주 사람들은 먹지 않고 고사리, 소로장이, 두룹은 더러 얻어먹는다고 했다. 이와같은 이들 편지 속에는 생활사, 민속학 등의 자료가 많다. 658

이 동안은 무슨 약을 자시며 아주 몸져누우셔 지내오. 간절한 심려 갈수록 가만있지 못하겠습니다.⁷⁰

걱정은 더욱 커져만 갔다. 나흘 뒤인 11월 18일 또 붓을 들었다. 아내는 답 장을 쓸 수도 없을 만큼 위독했으므로 둘째 아우 김상희가 대신 보내온 편지를 통해 아내 예안 이씨의 병환이 깊어 감을 확인했다.

아우의 편지를 보오니 이사이 연하여 병환을 떼지 못하오시고 일양 진퇴하시나 보오. n

그리고 이어서 김정희는 아내가 "암사슴 사향을 재료 삼아 만드는 '우녹 정'磨魔錠을 먹고 있다 하는데 그 약으로 나을 수 있을지 초조한 마음을 어찌할 줄 모르겠다"라고 했다. 이런 내용의 편지를 쓰고 있으면서도 김정희는 이것이 마지막 편지인 줄은 꿈에도 몰랐다. 그리고 하늘나라로 갔다는 소식이 한 달 뒤 바다를 건너 전해 왔다. 그렇게 이들 부부는 아주 조금씩 천천히 멀어져만 가는 이별을 맞이했다.

아내 예안 이씨를 보내고

1842년 11월 13일 아내 예안 이씨가 한양 용산에서 세상을 떠났다. 54세에 불과한 나이였다. 1808년 21세에 결혼하여 아이를 갖지 못해 1817년 김정희가밖에서 낳아 온 서자를 맞이했고, 1841년에는 서자로는 안 되겠다 싶었는지자신이 양자를 들이는 결단을 내려야 했던 그였다. 김정희는 그런 아내에게 무엇을 해주었던가.

김정희는 아내가 별세했다는 소식을 한 달 뒤인 12월 15일에야 들었다. 곧바로 김정희는 제단에 위패位牌를 만들어 세우고 소리를 내어 곡寒을 한 다음 「부인 예안 이씨 애서문」夫人 禮安 李氏 哀逝文을 써서 곱게 봉인하여 예산 본가로 보냈다. 글이 도착하면 제사상을 차리고 소리 내어 바쳐 달라는 부탁과 함께.

어허, 어허, 나는 목과 다리를 묶는 형틀이 앞에 있고 고개와 바다가 뒤를 따를 적에도 일찍이 내 마음은 흔들리지 않았는데 지금 부인의 상을

당해서는 놀라고 울렁거리고 얼이 빠지고 혼이 달아나서 아무리 마음을 붙들어 묶으려 해도 길이 없으니 이는 어인 까닭인가요.

어허, 어허, 무릇 사람이 다 죽어 갈망정 유독 부인만은 죽어 가서는 안 될 처지가 아니었던가요. 죽음이 있어서는 안 될 처지인데도 죽었으 므로 죽어서도 지극한 슬픔을 머금고 더없는 원한을 품어서 장차 뿜으 면 무지개가 되고 맺히면 우박이 되어 족히 남편의 마음을 뒤흔들 수 있 는 것이 형틀보다 고개와 바다보다 더욱더 심했던 게 아니었던가요.

어허, 어허, 30년 동안 그 효와 그 덕은 집안인 종당宗黨이 일컬었을 뿐만 아니라 오랜 벗들인 붕구朋舊와 바깥 사람들인 외인外人들까지도 다 느껴 청송하지 않는 자 없었지요. 그렇지만 이는 인도상 당연한 일이 라 하여 부인은 즐겨 받고자 하지 않았지요. 그러나 나 자신은 어찌 잊 을 수나 있었겠습니까.

예전에 나는 희롱조로 말하기를 '부인이 만약 죽는다면 내가 먼저 죽는 것이 도리어 낫지 않겠소'라 했더니 부인은 이 말이 내 입에서 나오자 크게 놀라 곧장 귀를 가리고 멀리 달아나서 들으려고 하지 않았습니다. 이는 진실로 세속의 부녀들이 크게 꺼리는 대목이지만, 그 실상을 따져 보면 이와 같아서 내 말이 다 희롱에서만 나온 것은 아니었다오.

지금 끝내 부인이 먼저 죽고 말았으니 먼저 죽어 가는 것이 무엇이 유쾌하고 만족스러워서 나로 하여금 두 눈만 뻔히 뜨고 홀로 살게 하란 말인가요. 푸른 바다와 같이 긴 하늘과 같이 나의 한은 다함이 없을 따름이라오."

1844년 11월 13일 아내 예안 이씨 2주기 제삿날을 보내고 다가온 새해인 1845년 1월에 쓴 편지 「작은아들 상무에게 주다 두 번째」에서 김정희가 아내의 제사를 어떻게 지냈는지를 알려 준다.

어느덧 새해가 이르러서 대상大祥이 언뜻 지나가고 보니 너희들은 몹시

애통하고 허전하겠거니와 나 또한 여기에서 한 번의 곡天으로 상복_{喪服}을 벗었으니 어찌 이러한 정리情理가 있단 말이냐."³

그리고 김상우, 김상무 두 형제 모두에게 화를 내는 대목이 있다.

그동안 제삿날과 사당 참배하는 날이 차례로 이를 적이면 멀리서 해마다 슬프고 허전함이 더욱 새로워진다. 그런데 세전, 세후를 통틀어 소식이 일체 깜깜하기만 하니 어느 날에나 너희들의 편지를 받아 볼는지 답답한 심정을 형용하기 어렵구나."4

그렇다. 이건 분노가 아니다. 그저 가슴 저린 슬픔일 뿐.

3

세상과의 소통

허련과 초의의 제주행

1841년 2월 소치 허련은 바다 건너 스승 김정희의 유배지를 찾았는데, 그 장면을 『소치실록』에 다음처럼 묘사했다.

이듬해 신축년辛丑年, 1841년 2월에 나는 대둔사를 경유하여 제주도에 들어갔습니다. 제주의 서쪽 100리 거리에 바로 대정이 있었습니다. 나는 추사 선생이 위리안치된 곳으로 찾아가 유배 생활을 하시는 선생께 절을 하였습니다. 나도 모르게 가슴이 메고 눈물이 앞을 가리었습니다. 그때의 심정이 어떠했겠습니까."5

이때가 처음으로 찾아갔을 때인데 그전에 김정희는 허련에게 과제를 하나 내주었다. 1840년 12월 26일 자「초의에게 주다 열다섯 번째」에서 김정희는 다음처럼 부탁했다.

우선 '허치'로 하여금 하나의 〈고인과해도〉古人過海圖를 그리게 해 주시 오. 곧 법문의 일중—重 공안公案이니 그리 아시오.⁷⁶

이 말을 초의 스님이 허련에게 전했는지 또 허련은 그대로 그림을 그려 제 주도로 보냈는지 알 수 없다. 하지만 그 시점이 언제든, 제주도에 도착한 허련 의 생활이 다음과 같았으니까 당연히 〈고인과해도〉를 그렸을 것이다. 『소치실 록』에 허련은 다음처럼 썼다.

6-8 김정희, 「초의에게 주다 열여덟 번째」부분, 35.5×45cm, 1843년 윤7월 2일, 개인 소장. 허련이 제주에 와서 머무를 때 쓴 것이다. 그 내용 가운데 "허련은 날마다 옆에서 고화古畫와 명첩名帖을 보아서인지 지난겨울보다 안목과 수준이 몇 배나 높아졌소이다"라고 칭찬하는 대목이 있다.

6·9 김정희, 「초의에게」, 43.5×30.5cm, 종이, 1843년 5월 16일. 초의 스님이 보내 준차를 받은 감회와 그 고마움을 반어법으로 표현하고 있다. 마치 자신이 초의 스님과 함께 있는 듯한 상황을 설정하고서 "초의를 만나 즐거운 나날을 보내고 있으니속히 돌아오란 말을 절대 하지 마시게"라고 당부하는 식이다.

나는 추사 선생의 적소籲所에 계속 함께 있으면서 그림 그리기, 시 읊기, 글씨 연습 등 일로 나날을 보냈습니다. 6월 8일에 나는 중부仲父께서 별 세하셨다는 부음을 받고 깜짝 놀라 길을 재촉했습니다. 거센 바람과 무서운 파도가 거룻배를 집어삼킬 듯 휘몰아쳐 거의 죽을 뻔했지만 19일에 집에 도착했습니다."

상喪을 마친 허련은 순천 감영에 머무르다가 해남 대둔사로 옮겨 있던 1843년 7월 마침 부임하는 제주 목사 이용현季容鉉 일행을 만나 따라나섰다. 도착하고 보니 초의 선사는 이미 지난봄부터 제주에 와 있었다.

먼 훗날 김정희가 별세하자 초의 스님이 쓴 「완당 김공 제문」에서 "영해 瀛海: 제주에서 반년을 위로한 바 있다" 라고 회고했다. 다시 말해 초의 스님은 1843년 봄에 제주에 왔다가 윤7월 두 번째로 제주에 들어온 허련과 만나서 한 달가량을 더 머물렀고, 9월 초순에야 육지로 떠난 것이다. 초의 스님이 제주목 관아에 머무르면서 떠날 준비를 하고 있던 1843년 8월 30일 자 김정희의 편지 를 보면 "오늘이나 내일이라도 떠나는 배가 있으면 돌아가겠다는 생각을 하는 것이 어떻겠소. 손잡고 이별할 수 없는 것이 정말로 서운하외다" 라고 쓰고 있 다. 이처럼 빨리 육지로 떠나라는 재촉은 다음과 같은 사건이 있었기 때문이다.

초의 스님이 제주도에서 말을 타다가 크게 다쳤다. 김정희는 1843년 윤 7월 2일 자편지 「초의에게 주다 열여덟 번째」에서 그 모습을 다음처럼 묘사하고 있다.

곧 들은바 말 타는 안마數馬를 이기지 못하여 볼기 살이 벗겨져 나가는 쓰라림을 겪고 있다 하니 자못 염려되네. 크게 상처를 입지나 않았는가. 내 말을 듣지 않고서 망행 망동을 하였으니 어찌 그에 대한 앙갚음이 없을 수 있겠는가. 사슴 가죽을 아주 엷게 조각내어 그 상처의 크고 작음을 해아려 적당하게 만들어 내어 쌀밥풀로 되게 이겨 붙이면 제일 좋다고 하네. 이는 중의 가죽이 사슴 가죽과 어떠냐는 것일세. 그 가죽을 붙

이고서 곧장 몸을 일으켜 돌아와야만 꼭 되네.80

난생처음 제주도에 왔다가 이 같은 뜻밖의 상처를 입었던 것이다. 김정희는 9월 6일 자 편지 「벗을 보내며」에서 "고달픔에 지쳐서야 떠나네그려"라고 안타까움을 표시하고는 다음처럼 안부를 전했다.

오직 순풍에 뱃길이 여의하기를 바라네. 이만, 계묘년9 여의하기를 바라네. 이만, 계묘년9 6일 81

초의 스님은 김정희 유배 초기에 제주행을 시도했지만 사정이 여의치 않아 이제야 뜻을 이루었던 것인데 그 끝이 저러했다. 유배 생활을 시작한 지 8개월가량 지난 1841년 5월 7일 자와 7월 12일 자 편지를 보면 다음 같은 내용이었다.

허련은 그사이 왔는데 초의 대사가 법에 막혀 함께 올 수 없어, 관아에 기별을 넣어 금하지 말라는 뜻을 전했으니 그곳에서도 별도로 주선해서 반드시 편리에 따라 들어오는 데 장애가 없도록 하는 것이 어떻겠습니까.

집안 종 아이를 만나 보니 전에 나주羅州 김아전 쪽에서 글을 보내 영감에게 전해서 초의 대사를 들여보내도록 했다고 하는바 충분히 시간이 있었는데 소식이 없으니 답답함을 금할 길이 없습니다. 만일 전해 왔다면 즉시 들여보내 주셨으면 하는바⁸²

이렇게도 간절했건만 어떤 사정인지 자꾸만 늦춰졌고, 그렇게 2년이라는 세월이 흐르고서야 초의의 손을 잡을 수 있었다.

〈초의와 두 제자 허련·강위의 제주 방문 일정〉

연도	시기	방문 내용
1840년(유배 1년 차)	9월 4일	헌종, 제주 대정현 위리안치 명
	9월 27일	김정희, 제주 화북진 포구 입항
1841년(2년 차)	2월	허련, 1차 방문
1841년(2년 자)	6월	허련, 떠남
	봄	초의 스님, 방문
1843년(4년 차)	윤7월	허련, 2차 방문
	9월 초순	초의 스님, 떠남
1844년(5년 차)	봄	허련, 떠남
1846년(7년 차)	가을	강위, 방문 정착(출도 시기 불분명)
1847년(8년 차)	봄	허련, 3차 방문
	7~8월	허련, 떠남
1848년(9년 차)	12월 6일	헌종, 해배 명
1849년(10년 차)	2월 26일	김정희, 제주 화북진 포구에서 출항

초의에게 받고 김정희가 보낸 물건들

초의가 김정희에게 보낸 물목을 보면 차森가 무척 많다. 김정희가 초의에게 요구한 물건도 차가 대부분이다. 김정희는 제주 시절에 쓴 편지 「초의에게 주다서른네 번째」에서 편지를 보냈는데도 한 번도 답장을 받지 못했다며 산중에 무슨 바쁜 일이 있느냐면서 다음처럼 투정을 부렸다.

나는 스님師를 보고 싶지도 않고 또한 스님의 편지도 보고 싶지 않으니다만 차의 인연만은 차마 끊어 버리지도 못하고 쉽사리 부수어 버리지도 못하여 또 차를 재촉하니 편지도 보낼 필요 없고 다만 두 해의 쌓인 빚을 한꺼번에 챙겨 보내되다시 지체하거나 빗나감이 없도록 하는 게

좋을 거요.⁸³

이어서 김정희는 만약 그렇게 하지 않으면 말의 조상인 마조馬祖가 치는 고함인 할喝과 당나라 고승 덕산대사德山大師의 몽둥이인 봉棒 세례를 받을 것이 라고 협박하면서 다음처럼 썼다.

이 한 고함과 이 한 몽둥이는 아무리 백천의 끝없는 시간인 召劫이라도 피할 길이 없을 거외다.⁸⁴

〈김정희와 초의 사이에 왕래한 물건 목록〉

번호	초의 스님이 김정희에게 보낸 물건 목록
15번	웅이熊耳: 능이버섯, 장游 ⁸⁵
17번	다포 ^{※包86}
19번	신이화 _{辛夷花} : 자목련, 돌 _石 네 점, 오곡 _{五曲⁸⁷}
24번	신헌의 편액 글씨 탑본 ⁸⁸
25번	범함 _{梵槭} , 종이 ⁸⁹
26번	다병※m ⁹⁰
28번	진사 행록 _{獲師行錄} ⁹¹
29번	차茶, 포장泡醬, 초의의 글 성고盛養 ⁹²
추24번	호의縞衣 스님의 국축菊軸, 경월鏡月 스님의 포장93
추38번	백목白木 세 필, 감자, 유자 ⁹⁴
추39번	허차, 포장 ⁹⁵

번호	김정희가 초의 스님에게 요청한 물건 목록
15번	허련의 〈고인과해도〉古人過海圖 ⁹⁶
22번	신이화 ⁹⁷

26번	전등록傳燈錄 ⁹⁸
29번	엽차 ^{藥來99}
추24번	책백지冊白紙 두세 권, 차 ¹⁰⁰
추30번	차, 포장 ¹⁰¹
추32번	포장102
추37번	차 ¹⁰³
추38번	호차, 신이화 ¹⁰⁴

번호	김정희가 초의 스님에게 보낸 물건 목록
16번	글씨 ¹⁰⁵
19번	등항燈紅: 등잔, 안경 ¹⁰⁶
20번	신력新曆 ¹⁰⁷
22번	신력 ¹⁰⁸
23번	향실香室 편액 ¹⁰⁹
26번	부채 두 자루 ¹¹⁰
27번	주희 글씨 수壽자, 시헌력 _{時憲曆} ¹¹¹
28번	대반이원경大盤尼洹經 <i>초抄</i> ¹¹²
29번	진사 행록 _{震師行錄} ¹¹³
추24번	제주 무환자나무로 만든 염주 세 개 ¹¹⁴
추38번	〈일로향실〉— 爐香室 편액 ¹¹⁵
추52번	김정희 서첩書帖 ¹¹⁶
추53번	종이 1속, 밀랍초 2대 ¹¹⁷

- 번호는 『국역 완당전집』에 실린 편지 「초의에게 주다」의 일련 번호다.
- '추1번'과 같은 형식으로 표기한 번호는 박동춘이 쓴 『추사와 초의』에 실린 편지 일련 번호다.

오창렬과 오규일로부터

김정희가 환갑을 앞둔 해인 1845년 봄날 의관인 대산 오창렬에게 보낸 편지 「대산 오창렬에게 주다」 1통이 『국역 완당전집』에 실려 있다. 바로 뒤에는 오창렬의 아들 소산 오규일에게 보낸 편지 「각감 오규일에게 주다」도 2통이 실려 있다.

대산 오창렬은 당대 중인 예원 최대 집단인 벽오사 맹원이자 의관으로 현종의 지우知遇를 얻은 어의御醫였다. 중인 예원의 좌장 우봉 조희룡이 1844년에 지은 『호산외기』의 「오창렬전」을 보면 만년에 내의원에 들어갔다고 했다. 어의가 되었다는 뜻이다. 어의 오창렬은 진료하러 들어가면 헌종은 그로 하여금 시를 짓게 하여 헌종의 총애와 은택을 입었다고 하며 여러 차례 승진을 거듭하여 1846년 12월 22일 자로 과천 현감에 이른 인물이다."

아들인 소산 오규일은 1840년 무렵 규장각_{筆章閣} 가각감假閣監으로 재직하고 있었는데, '각감'이란 관직은 규장각을 지키는 군직軍職의 일종으로 잡직 중하나였다. 중인에 속한 이들을 기용하는 직책인데 그마저도 '가각감'인 것을 보면 정식 임용이 아니었던 모양이다. 이후 각감으로 채용되었는지 여부는 알수 없다. 그런데 소산 오규일은 전각에 뛰어나 전각가로 명성을 얻은 인물이다.

김정희는 오창렬, 오규일 부자와 대를 이어 교유했는데 그래서일까. 아버지 오창렬에게 보낸 김정희의 편지를 보면 남다르게 운문의 서정이 넘친다.

하늘가나 땅 모퉁이나 어디고 다 가물거리고 아득만 한데 유독 그대에 게만 치우치게 매달리고 매달려 옛 비와 이젯 구름이 모두 마음속에서 녹고 굴러가곤 하여 그칠 새가 없다네.

곧 인편을 통해 서한을 받으니 완연히도 봄비 밤 등불에 자리를 마주하고 반갑게 정을 논할 때와 같아 더욱 사람으로 하여금 가슴을 설레게하네그려."

하지만 서두에서만 그러할 뿐, 유배 생활을 시작한 이후 김정희의 편지가

그러하듯 자신의 몸 상태를 하소연하는 내용이 절반을 차지한다. 물론 오창렬이 의사였으니 당연한 일이었다. 먼저 김정희는 "천한 몸은 쇠한 나이 60에 꽉 찼는데 6년을 바다에 숨어 엎드리는 칩복蟄伏을 하고서 이제껏 버티어 오니 역시 이상한 일이로세"라고 한 뒤 다음처럼 증세를 설명했다.

연초에 까닭 없이 모진 병이 파고들어 꼭 죽을 줄만 알았는데 무슨 인연 인지 되살아나기는 했으나 지금까지 70~80일을 신음하는 동안 원기가 크게 탈진되어 다시 여지가 없네. 게다가 콧구멍의 불길과 바람인 풍화 風火는 한결같이 덜함이 없어 하마 3년이 되었으니 이는 또 무슨 병이란 말인가. 날마다 코 푸는 것을 일로 삼는데 그 굳음이 돌과 같고 입술은 타서 한 점의 윤기도 없으며 눈은 짓물러 눈꼽은 너덜너덜하고 지수화 풍地水火風의 사대색신四大色身이 하나도 편한 곳 없으니 이러고서야 어떻게 오래갈 수 있겠는가.¹⁰⁰

그야말로 넉 달 가까이 신음하는 중환자의 모습이다. 유배 6년 만에 망가져 버린 것이다. 김정희는 대산 오창렬의 '지황탕'地黃湯 처방을 받아 그대로 시술하고 있다고 하면서도 이것으로는 도저히 견뎌 내기 어려울 것이라며 또 다른 처방을 요구한다. 그리고 한 걸음 나아가 아우의 병세에 대해서도 묻고 있다.

내 아우의 병세는 근자에 과연 어떠하던가. 1,000리 밖의 편지가 날아와도 종이에 가득한 것이 모두가 근심 걱정뿐이니 나그네의 가슴이 더욱 촉발되어 스스로 가누기 어려울 지경일세. 정신은 가물거리고 눈은 껄끄러워 간신히 이만 적네.²¹

가슴 저린 이야기에 눈물이 한 바가지다. 김정희는 대산 오창렬의 아들 소산 오규일에게 쓴 편지 「각감 오규일에게 주다 첫 번째」에서 이런저런 이야기를 모두 했다고 말한 다음, 인각印刻이라든지 또는 난초 그림屬畵 또는 서첩書帖

에 관한 이야기를 베풀어 나갔다. 김정희는 글씨와 난초 그림을 요구해 온 데 대하여 다음처럼 답을 해 주었다.

요구한 모든 글씨 및 난 그림인 제서란화諸書蘭書는 그윽이 소망에 맞추어 주고 싶은 생각이나 종이라곤 한 조각도 없으니 혹시 서너 본의 좋은 종이인 가전佳箋을 얻으면 마땅히 힘써 병든 팔을 시험해 보겠네. 두터운 백노지白鷺池 같은 것도 매우 좋으나 반드시 숙지熟紙라야만 쓸 수 있는 거라네. 난 그림은 여기 온 뒤로 절필하고 하지를 않았네. 그러나 청해 온 뜻을 어찌 저버릴 수 있겠는가.¹²²

여기서 김정희가 "여기 온 뒤로 절필하고"라고 한 대목이 있는데, 제주 유배지에 온 뒤를 가리키는 것이겠다. 하지만 『국역 완당전집』에 실린 「각감 오규일에게 주다」 2통에는 언제 어디서 쓴 편지인지 밝혀 놓지 않았다. 따라서 제주가 아니라 두 번째 유배지인 북청일 수도 있겠다.

「각감 오규일에게 주다 두 번째」 편지를 보면 한漢나라 시절의 비석 문자인 '축군비'鄙君碑」에 관한 이야기다. 김정희는 지난날 '축군비'를 종이 서첩書帖형태로 베껴서 쓰는 임방臨坊을 하여 올린 적이 있다고 하고서 한껏 자기 자랑을 늘어놓았다. 김정희는 이 '축군비'를 탁본한 탑본攝本이 조선에 온 일이 없으며 중국에서도 수장한 사람이 드문 것인데, 자신이 북경에 갔을 적 옹방강의집에 들러서 겨우 한 번 얻어 보았다고 잔뜩 자랑하며 다음처럼 썼다.

옹방강이 하나하나 손가락으로 가리켜 줌에 비로소 그 대체를 약간은 얻어 보았을 뿐이네.¹²³

백파와의 논쟁에 임하는 태도

'삼종선三種禪 논쟁'은 백파 긍선 스님의 저술을 둘러싸고 시작된 19세기 불교 계의 주요 쟁론의 하나였다. 논쟁은 초의 스님이 백파 스님의 견해를 비판하면 서부터 시작되었는데 김정희가 여기에 끼어들어 논쟁 구도에 활력을 불어넣었다. 흥미로운 것은 논쟁의 흐름도 흐름이지만 김정희가 백파 스님을 대하는 태도다. 여기서는 김정희가 논쟁에 임하는 태도만을 살펴보도록 하겠다.

제주 유배 직전인 1838년 무렵 김정희는 초의 스님에게 보낸 편지에서 백 파 궁선 스님을 다음처럼 표현한 바 있다.

백파 늙은이의 간사하고 꾀 많은狡獪 수단

선리禪理에 이르러서는 실로 그 깊고 얕음을 아직 모르는 터124

"백파노"白坡老라 부르며 아주 '간사하고 꾀 많다'라는 뜻의 "교쾌"發繪란 말을 쓰는 데 주저함이 없던 김정희는 1843년 제주 유배지에서 백파 스님과 편지로 논쟁을 펼쳤다. 『국역 완당전집 II』에는 「백파에게 주다」¹²⁵ 세 편과 「백파에게 써서 보이다」書示 白坡서시 백파¹²⁶를 보내 백파 스님의 논지를 비판했다. 하지만 정작 논쟁의 핵심 문건인 「백파에게 증명하여 답하다」¹²⁷는 『국역 완당 전집』에 빠져 있다. 이 편지는 뒷날 연구자들에 의해 「백파 망증 십오조」白坡 妄證 +五條라고 알려졌는데, 그 원문은 1975년 이종익의 「증답백파서를 통해서본 김추사의 불교관」과 고형곤의 논문 「추사의 백파 망증 십오조에 대하여」에 실려 있고¹²⁸ 번역문은 1959년 김약슬의 「추사의 선학변禪學辨」¹²⁹과 1976년 김영호의 「백파의 망증妄證을 변척辨斥한다」¹³⁰에 실려 있다.

거꾸로 백파 스님이 김정희에게 보낸 편지 「김참판에게 올리는 십삼조+三條」 또한 백파 스님의 문집에 실려 있지 않은데, 이 편지는 1970년 자하산인 紫霞山人이란 인물이 번역한 「추사와 백파의 대화」 32라는 글에 그 번역문이 수록되어 있다. 이 논쟁은 2001년 연구자 선주선이 「추사 김정희의 불교의식과 예술관 연구」에서 "어떠한 계기에서 비롯되었는지에 대해서는 알려진 바 없다" 33라고 지적한 대로 김정희가 먼저 백파에게 편지를 보내면서 시작되었다. 사실 이 논쟁은 아주 오래전 초의 스님이 시작한 것인데 경위는 다음과 같다.

백파 스님은 논쟁의 기원을 이루는 『선문수경』禪文手鏡을 일찍이 1826년에 저술했다. 『선문수경』은 임제종臨濟宗을 선禪의 정통으로 설정하는 것이었고이로 말미암아 선 논쟁의 전환이 일어났다. 이에 대하여 초의 스님은 『선문사변만어』禪門四辨漫語를 저술하여 백파 스님의 견해를 비판했다. 중국 당나라 때임제종을 창설한 임제臨濟. ?~867 스님 설법 가운데 세 개의 구절인 이른바임제삼구臨濟三句를 둘러싼 조선 시대 삼종선三種禪 논쟁은 우담優曇. 1822~1881 스님의 『선문증정록』禪門證正錄, 설두雪寶. 1824~1889 스님의 『선원소류』禪蔣遡流로 이어져 19세기 불교계 논쟁의 하나로 자리 잡았다. 승부가 있을 수 없는 이 논쟁의 흐름과 이후의 연구를 가장 섬세하게 요약한 글로는 2001년 선주선의 「추사 김정희의 불교의식과 예술관 연구」¹³⁴를 들 수 있다.

논쟁의 기원을 이루는 1826년부터 계산하면 무려 17년이나 지난 시점에 김정희가 뛰어든 까닭은 바로 그 논쟁을 펼친 해인 1843년 봄 어느 날 초의 스님이 제주를 방문해서 9월 초순까지 6개월을 머물렀다는 사실과 관련이 있다. 초의 스님을 맞이한 유배지의 김정희가 초의와 대화를 나눈 끝에 펼친 일인 것이다.

이 논쟁은 김정희에게 강렬한 기억을 남긴 듯하다. 초의 스님이 제주를 떠나간 뒤 석 달이 지난 12월 10일 무렵 편지 「초의에게 주다 스물아홉 번째」에서 김정희는 백파 스님이 마귀를 보는 습성 다시 말해 '마견'에 빠져 있다고 표현했다.

백파 늙은이의 마견魔見¹³⁵

백파와 김정희의 논쟁을 깊고 무겁게 정리한 논문은 앞서 제시한 1959년 김약슬, 1975년 이종익과 고형곤의 논문이 있고, 1983년 정병삼의 「추사의 불교학」¹³⁶이 있으며, 그 뒤로도 1990년 이상현의 「추사의 불교관」¹³⁷, 1991년 한 기두의 「백파와 추사와의 선문대화: 왕래서신을 중심으로」¹³⁸와 2009년 김상 익의 「백파긍선의 삼종선론과 임제삼구의 접근방법에 대한 고찰」¹³⁹이 나왔다. 이 가운데 고형곤高亨坤, 1906~2004은 1978년 「추사의 선관禪觀」에서 김정희의 「백파 망증 십오조」에 관해 다음과 같이 지적하고 있다.

물론 백파의 오류도 지적했지만 고형곤은 주로 김정희의 오류를 거론하여 '실수와 오점'이라고 지적했다. 1975년 고형곤은 「추사의 백파 망증 십오조에 대하여」에서 백파와 김정희 사이의 논쟁을 다음처럼 함축했다.

못 손가락이 달을 가리키되 가리키는 달은 하나뿐이니 불설佛說도 경經 도 또한 하나의 방편인지라 방편은 그때마다 다르지만 구경究竟의 불지 혜 경계佛智慧境界는 같은 것인즉, 같다면 같고 다르다면 다른 것이 아닌 가. 망증 십오조는 무승부¹⁴

더욱 넓고 더욱 깊은 것이 불가의 경계여서 해석하는 것의 다양성을 헤아리고 나면 무엇 하나만이 옳은 것일 수 없으므로 승부란 있을 수 없다는 말이다. 이후 정병삼은 2002년 「19세기 불교사상과 문화」에서 백파와 김정희의 논쟁에 대해 "추사는 진정으로 백파를 이해하면서 새로운 지향을 일깨우고자 하였던 것"이라며 불교계에 새로운 기운이 필요했다는 점에서 "중요한 지적"이었다고 평가했다. "42" 하지만 유흥준은 『완당평전』에서 "16세기 퇴계 이황과 고봉기대승의 논쟁, 20세기 초 루카치와 안나 제거스의 표현주의 왕복서한 논쟁에서 보이는 박진감이 느껴지는데, 완당의 공격적인 말투는 우리의 상식을 뛰어넘는다" 143 라고 비교했다.

김정희는 논쟁이 끝난 뒤에도 초의 스님에게 보내는 편지에서 백파 스님 의 안부나 소식을 담곤 했는데, 1847년 6월 4일 자 「초의에게 주다 스물여섯 번째」에서 다음처럼 지적했다.

미친 승려가 백파 늙은이로부터 나와 백파의 살활기용殺活機用을 장황스 레 말하는데 모를 일이라. 삼세三世의 여러 부처와 역대의 조사祖師 그리고 당나라 승려 담연湛然의 불가사의한 원묘圓妙도 다 살활殺活 속에 들어가서 이리저리 엉겨 붙는단 말인가. 어처구니가 없어 웃음이 절로 터져나오네그려.¹⁴⁴

백파스님은 이 논쟁 뒤에 몇 년이 지나고 김정희가 해배되어 상경한 첫해 인 1850년 어느 날, 김정희에게 만나자고 청했다. 하지만 김정희는 「백파에게 보내는 글」에서 그 청을 거절했는데 이 편지는 『국역 완당전집』에 빠져 있다. 1976년 김영호가 《문학사상》에 소개한 편지 첫머리를 보면 "나는 노사老師를 만나 보고 싶지 않다"라고 단호히 거절했다. 그리고 두 사람이 벌인 논쟁에 대하여 다음처럼 언급하고 있다.

선지禪旨가 서로 상합相合한가, 상합하지 않는가 하는 것은 이미 토론한 바와 같으니 비록 백천만 검助을 토론해도 의견이 합동되어 귀일歸—될 길이 없으리라. 또한 합동되기를 바라지도 않노라. 훗날 영산회상靈山會 上에 가서도 역시 합동될 까닭이 없으니 사師는 스스로 사요, 나는 스스로 나인즉, 그렇다고 무엇이 방해되겠는가.¹⁴⁵

백파 스님이 내민 손을 뿌리친 것이다. 김정희가 하는 말을 보면 가볍게 거절한 것이 아니라 아주 지독한 마음을 토해 내며 내쳤음을 알 수 있다. 앞서 '5장 전환'의 '4 서법의 길' 중 '이광사 비판' 항목에서 이때 김정희의 백파 스님에 대한 공격은 원교 이광사에 대한 비판과 마찬가지로 실제 백파 스님 및 원교 이광사에 대한 공격이 아니라 자신이 만들어 낸 김정희의 백파, 원교에 대한 공격이라고 비유하고서 결국 '김정희 자신과의 투쟁'이라고 지적한 바 있

다. 두 사람이 벌인 논쟁이라고는 해도 백파 스님의 글은 한 편인데 비해 김정희의 글이 여섯 편이나 되는 것을 보면 더욱 그렇다.

그리고 2년 뒤인 1852년 4월 20일 백파 스님이 입적했다. 물론 이때 김정 회는 북청 유배 중이었으므로 입적 사실을 알 수 없었다. 유배를 마치고 과천에 머물던 1855년 어느 날 김정희는 그를 찾아온 백파의 제자 스님들에게 '백 파선사비' 비문碑文을 써 주었다. 이 비문은 『국역 완당전집』에 「백파비의 전면 글자를 지어 써서 그 문도에게 주다」라는 제목으로 실려 있다. ¹⁴⁶ 그리고 이 비문을 새긴 「화엄종주 백파 대율사 대기대용지비」華嚴宗主 白坡 大律師 大機大用之碑는 지금 전라북도 고창 선운사 성보박물관 전시실에 진열해 두었으며 2008년 모각본을 제작해 선운사 입구의 부도 밭에 세워 놓았다.

백파와 추사 사이에 오고 간 문헌

구분	작성자	문헌명	수록처 또는 소장처
	김정희	「백파에게 주다 첫 번째~세 번째」	김정희 지음, 신호열 옮김, 『국역 완당전집 II』, 민족문 화추진회, 1989.
		「백파에게 써서 보 이다」	김정희 지음, 신호열 옮김, 『국역 완당전집 II』, 민족문 화추진회, 1989.
직접 관련된 문헌		「백파에게 증명하여 답하다」證答 白坡書증 답 백파서(「백파 망증 십오조」白坡 妄證 +五 條)	① 이종익, 「증답 백파서를 통해서 본 김추사의 불교만」, 《불교학보》12, 동국대학교 불교문화연구소, 1975. ② 고형곤, 「추사의 백파 망증 십오조妄證 +五條에 대하여」, 《학술원논문집》14, 학술원, 1975. ③ 김약슬, 「추사의 선학변禪學辨」, 『백성욱박사 송수기념불교학논문집』, 1959. ④ 김정희 지음, 김영호 옮김, 「백파의 망증妄證을 변척辨斥한다」, 《문학사상》50호, 1976년 11월 호.
		「백파에게 보내는 글」	김정희 지음, 김영호 옮김, 《문학사상》50호, 1976년 11월 호.
	백파스님	「김참판에게 올리는 십삼조+三條」	백파 지음, 자하산인 옮김, 「추사와 백파의 대화」, 《법 륜》26~29호, 1970.

	백파스님	『선문수경』禪文手鏡	
연관 문헌	초의스님	『선문사변만어』 禪門四辨漫語	
	우담優曇, 1822~1881 스님	『선문증정록』 禪門證正錄	
	설두雪寶, 1824~1889 스님	『선원소류』 禪源遡流	
	김정희	「초의에게 주다 스 물여섯 번째」, 1847 년 6월 4일 자, 제주 에서	김정희 지음, 신호열 옮김, 『국역 완당전집 II』, 민족문 화추진회, 1989, 184쪽
	김정희	「백파비의 전면 글 자를 지어 써서 그 문도에게 주다」作 白 坡碑 面字 書贈其門徒작 백파비면자서증기문도	김정희 지음, 신호열 옮김, 『국 역 완당전집 Ⅱ』, 민족문화추 진회, 1989, 344 · 345쪽
백파 스님 사후 연관 문헌	김정희	「백과상 찬 병서」 白坡像 贊 並書	김정희 지음, 신호열 옮김, 『국 역 완당전집 II』, 민족문화추 진회, 1989, 271·272쪽
	김정희	〈화엄종주 대율사 대기대용지비〉	전라북도 고창군 선운사 성 보박물관

[●] 직접 논쟁을 전개한 문헌은 각각 '김정희의 글'과 '백파 스님의 글'에 포함했고 논쟁의 정황을 보여 주는 글은 연관 문헌으로 분류했다.

추사 문하 둘째 제자, 강위

1846년 가을 추금 강위秋琴 姜瑋, 1820~1884가 제주 해협을 건너 김정희가 머무는 대정현 적거지로 찾아왔다. 스물일곱 살의 건장한 청년이 불쑥 찾아와 기원 민노행杞園 閱魯行, 1777~1846의 소개장을 내밀었다. 강위는 자신의 문집『강위 전집』에 김정희와의 첫 만남을 다음처럼 묘사했다.

돌아가시면서 완당 김정희 선생에게 위촉하여 가르침을 마치도록 하셨습니다. 이때 김 선생은 영주 바다 가운데 제주도 대정현에서 적거하고 계셨는데 수륙 2,000리 길을 찾아가 선생을 뵈오니 또한 크게 한숨을 쉬면서 말씀이 없기는 민 선생이 하신 것과 한결같았습니다. 말씀하시기를 '그대는 나를 못 보는 것인가. 경전을 연구한 효용이 이와 같은데이를 배워 무슨 쓰임을 찾겠는가' 하셨습니다. 저는 더욱 기이하게 여겨끝내 제주도에 머물렀습니다. 3년 후 선생이 방면되어 돌아왔으나 얼마되지 않아 또 북쪽 변방으로 가셨고 저 또한 따라갔습니다.

추금 강위는 중인인 무반 가문 출신으로 어린 시절 동래 정씨 소론 명문가인 용산 정건조蓉山 鄭建朝. 1823~1882 집안 문객으로 드나들었다. 이때 정건조와 더불어 동문수학하는 사이가 되었으며 중인인 자신의 처지를 깨우쳐 출사의뜻을 접었다. 그렇게 스물네 살이 되던 1843년 기원 민노행을 찾아가서 제자로 받아들여 달라고 청했다. 여흥 민씨 노론 명문가 출신인 민노행은 고증학과명물도수학名物度數學에 밝은 학자로 일찍이 김정희와 인연이 있었다. 1830년 12월 22일 사옹원 봉사로 출사한 그는 형조 정랑을 거쳐 1835년 3월 26일 자로 화순 현감에 임명되었고 1838년 6월 25일에는 김포 군수로 임명되었으나, 김포 군수 재직 중 발병하여 1840년 2월 27일 자로 사직상소를 낸 뒤 경기도 광주에서 은거하고 있었다.

노론 가문의 민노행을 찾아가 보려 하자 소론 가문의 용산 정건조는 극력 반대했다. 하지만 때마침 기원 민노행이 은거하던 경기도 광주가 추금 강위의 고향이었으므로 인연이라 여겨 찾아간 것이다. 기원 민노행은 병든 자신을 찾아온 젊은이 추금 강위에게 '배워 무엇을 하느냐'라며 거절의 뜻을 드러냈지만 그 말을 들은 추금 강위는 그 순간 스승으로 섬기기로 했다. 이 사실을 강위는 『강위전집』에 다음처럼 기록했다.

그 말씀이 기이한 모이기언 ξ 異其言이라서 굳이 스승으로 섬기기를 청하는 고청사지固請師之를 했습니다. 148

한 번 거절을 당했는데도 우기듯이 '고청사지'를 하자 기원 민노행은 제자로 받아들였고 세월이 흘러갔다. 사제의 인연은 짧았다. 모두 합해 봐야 4년 이지만 병환이 깊어진 스승 기원 민노행은 김정희를 찾아가 배우라는 유언을 남겨 둔 채 세상을 떠났다. 1846년 여름 이전의 일이었다. 스승의 장례식을 치른 뒤 소개장 한 장을 챙겨 들고 제주도로 향했다.

추금 강위의 제주 시절에 대해 남인당 출신으로 이조 판서를 역임한 성재 허전性齎 許傳, 1797~1886은 자신의 문집『허전전집』許傳全集에「강위전」을 남겨 두었는데 추금 강위가 "김정희 적거지에서 3년 동안 가르침을 받았다"라고 기 록해 두었다. 49 성재 허전이 그런 기록을 남길 만큼 추금 강위의 제주행은 인상 깊은 행동이었던 모양이다. 추금 강위는 자신의 제주 시절을 「제주 망양정望洋 亨」이란 시편에서 다음처럼 노래했다.

제주 망양정

기쁘기도 하고 놀랍기도 해라 어린 몸으로 어찌 여기까지 혼자 왔던가 별세계라도 가듯 눈물 흘리며 집 떠나 돛단배로 바다 건너와 선생을 뵈었네 구슬이 붉은 물에 떨어지자 찾기 어려웠고 칼이 연평진에서 합친 것도 결국 정이 있어서였지 물결 자취를 이제부터는 다듬지 않을 테니 만리창파에 한갓 부평초 같은 신세일세¹⁵⁰

이상적의 중국행

중국 청나라 학자 장목張穆, 1805~?은 1845년 1월 우선 이상적이 김정희의 〈세한도〉를 가져와 제찬題贊을 부탁하자 「우선 선생 부탁을 받아 제찬을 지어 이로써 완당에게 올린다」를 써 주었는데 다음과 같은 구절이 있다.

완당 고제자高弟子가 귀한 걸음으로 신경神京 다시 말해 연경에 왔네. 내가 완당의 옛 친구임을 알고 있어 소매에 감춘 겨울 꽃나무라 동영冬榮을 꺼내 놓았지.¹⁵¹

소매에 감춘 겨울 꽃나무 '동영'은 〈세한도〉를 말한다. 그 〈세한도〉를 가져온 우선 이상적을 가리켜 '완당고제자'阮堂高弟子라고 지칭했다. 중국 사람 장목이 어찌 우선 이상적을 김정희의 고제자라고 지칭했는가를 생각해 보면 우선 이상적이 자신을 제자라고 소개했기 때문이었을 텐데, 문제는 장목이 왜 그냥 '제자'가 아니라 특별히 높여 부르는 '고제자'라고 했는가 하는 점이다. 이상적이 자기를 높여 '고제자'라고 주장했을 리 없기 때문이다. 여기에는 다른 맥락이 있을 것이다. 이는 김정희 사후를 다룬 '12장 영원'에서 김정희 문하의 탄생과 확장을 살펴볼 때 이야기할 것이다.

그리고 훗날 장목이 세상을 뜨자 장목을 잘 아는 누군가가 작성한 「장목 연보」의 1845년 항목을 1936년 후지츠카 치카시가 「이조의 청조문화의 이입 과 김완당」에서 다음처럼 인용했다.

이 해에 지은 시 가운데 조선에서 조공을 하러 온 사신인 공사貢使 이상

적을 위한 시가 있다. 「그의 스승 김추사 정희의 세한도에 화제를 쓰다」 題 其師 金秋史 金正喜 所畵 歲寒圖제 기사 김추사 김정희 소화 세현도인데, 즉 추사에 게 올리는 시다. [52

김정희 이름 앞에 '사'師를 붙여 '스승'이라고 표기했다. 그러니까 후지츠 카 치카시는 장목을 인용하여 김정희와 이상적 두 사람의 관계를 스승과 제자 로 규정한 것이다. 물론 이상적 스스로 김정희를 '사'師라고 표현한 적은 없다.

서구 세계와의 만남

1845년 5월부터 6월 사이에 영국 군함 사마랑Samarang호가 제주도를 거쳐 전라도 흥양興陽, 그러니까 지금 고흥군 남양면南陽面 해안가를 다니며 측량을 한 뒤에 돌아갔다. 이때 영국은 일본에서도 장기長崎 측량 허가를 요구한 바 있 었다.

사마랑호가 제주도 우도에 정박한 때는 5월 22일이었다. 이 일로 제주도는 크게 들썩였다. 김정희도 이 소식을 전해 듣고는 큰 아우인 산천 김명희에게 보낸 편지 「큰 아우 명희에게 주다 다섯 번째」에 다음과 같이 썼다.

지난 20일 이후에 영국의 배가 정의현庭義縣 중도中島에 와서 정박하였네. 그곳의 거리는 여기서 거의 200리나 되고 저들의 배는 별로 다른 일없이 다만 한 번 지나가는 배였을 뿐인데 이 때문에 제주도 전역에 소요가 일어 지금까지 무려 20여일 동안이나 진정되지 못하여 제주성은 마치 한차례의 난리를 겪은 듯하네. 그런데 이곳에는 가까스로 백성들을 타일러서 다행히 제주성과 같은 지경에는 이르지 않았네.¹⁵³

제주성은 난리가 났지만 백성을 타이른 정의현은 그 지경이 아니었다는 이야기로 김정희 자신이 그렇게 했음을 암시하는 기록이다. 이때의 사건을 『헌 종실록』 1845년 6월 29일 자에 기록했는데, 사마랑호를 '이양선'_{異樣船}이라고 호칭하면서 다음처럼 써 두었다.

이르는 섬마다 곧 희고 작은 기를 세우고 물을 재는 줄로 바다의 깊이를 재며 돌을 쌓고 회를 칠하여 그 방위方位를 표하고 세 그루의 나무를 묶어 그 위에 경판鏡板을 놓고 벌여 서서 절하고 제사를 지냈다. 통역관인 역학통사譯學通事가 달려가 사정을 물으니 녹명지錄名紙라는 것과 여러나라 지도와 종려선棕櫚扇 두 자루를 던지고는 드디어 돛을 펴고 동북으로 갔다.¹⁵⁴

제주 감영에서는 침착하게 대응했다. 외방 세계에서 접촉해 왔으므로 제주 목사는 통역관을 파견해 대화했으며 그들이 주는 서류인 '녹명지'와 '여러나라 지도' 그리고 '종려선'을 받아 조정에 보고했다. 또한 모든 선박의 출항을 금지하고 방비를 전개했다. 5년 전인 1840년 12월 30일 영국 군함 두 척이 제주도에 침범해 행패를 부리고 떠나갔는데, 그때는 "제주에 정박했으나 잠깐 왔다 빨리 가서 일이 매우 번거롭기 때문에 버려두고 논하지 않았다". 155 하지만이번에는 오랫동안 머무르고 있었으므로 착실하게 대응한 것이다.

1845년 7월 5일 헌종은 희정당에서 대신과 비국 당상을 모아 놓고 대책을 논했다. 좌의정 주하 김도희柱下 金道喜, 1783~1860가 보고했다. 제주에서 보내온 물품인 '번물'番物은 제주로 돌려보내 보관해 뒷날 증거로 삼도록 했다. 또한 1832년과 1840년 두 차례에 걸쳐 영국 배가 정박한 일을 상기한 뒤 이번에도 한 달이 훨씬 넘는 동안 세 고을에 정박했음을 거론하고 이어 다음과 같이 아뢰었다.

이번은 임진년 1832년의 일보다도 더 오랑캐의 정세인 이정夷情을 헤 아릴 수 없는 것이 있고 사정을 묻는 가운데 청나라 통역관이 있다 하오 니 염려하지 않아서는 안 될 듯합니다. 임진년의 전례에 따라 역행曆行 편에 예부禮部에 이자移容하고 황지皇旨로 광동廣東의 번박소番泊所에 칙 유飾論하여 금단하게 하도록 하소서.156

청나라에 가는 사신으로 하여금 외방 세계를 담당하는 청나라 예부에 이번 사실을 알려 황제로 하여금 중국 광동에 있는 영국 군대에게 더는 이런 사건을 일으키지 못하도록 금지 조치를 취하게 한 것이다. 직접 영국과 협상하지 않고 청나라를 통하는 경로를 선택하는 대응 방식은 조선이 중화 체제에 편입된 제후의 나라이기 때문이다. 제후의 나라 조선은 외방 세계와의 외교권이 없었다. 따라서 외방 세계와의 접촉이 있을 때는 그 접촉권을 지배하고 있는 천자의 나라 중국에 사실을 알려 해결해야 했다. 이것이 바로 이른바 번신무외교 滿距無外交의 원칙이었다.

외방 세계에 대한 생각

김정희는 이 사건을 소상하게 설명하는 편지 「이재 권돈인께 올립니다 서른두 번째」를 올렸다. 이 외에도 열두 번째, 열여덟 번째 편지가 있지만 그 내용이 짧다. 열두 번째 편지는 영국 선박과 그들의 지도에 관한 내용¹⁵⁷을, 열여덟 번째 편지는 1842년 중국에서 간행한 위원魏源. 1794~1856의 세계 지리지인 『해국도지』海國圖志에 관한 내용¹⁵⁸을 담고 있다. 그런데 가장 소상한 서른두 번째 편지에는 다른 여러 가지 내용이 중첩되어 있다. 따라서 문집을 편찬할 당시 이외관련된 내용을 합쳐 놓은 것으로 보인다.

역시 이 편지에도 영국 군함 제주 정박 사건 관련 내용이 매우 큰 비중을 차지하고 있다. 이 부분은 사마랑호가 제주 해협을 사이에 두고 제주 우도와 전라도 고흥 남양을 측량하고 떠난 직후인 1845년 6월 무렵의 편지다. 첫머리 는 다음과 같다.

서양의 선박인 번박腦拍들이 남북으로 출몰하는 것에 대해서는 깊이 걱정할 것이 없을 듯합니다. 이들이 1년 중에 출항하는 선척만도 만 척에 가까운 숫자가 천하를 두루 떠돌아다니는데 중국에서는 모두 이들을

대수롭잖게 보아 버립니다. 최근 영국 오랑캐인 영이英東 사건의 경우는 특히 별도의 사단이 있어서 그런 것이지만 우리에게는 누를 미칠 것이 못 됩니다.¹⁵⁹

김정희는 이 편지에서 "지난번 영국 오랑캐인 영이英夷가 남겨둔 지도를 살펴보았다"라고 했음을 보면 김정희는 제주 감영으로 가서 사마랑호의 행적에 관해 청취하고 또 남겨 둔 물건도 열람했다. 그 결과 김정희는 특히 지도에 주목하고 "우리나라만 가지고 보더라도 중국과 일본과의 국경이 매우 상세하다"라고 감탄한 뒤 벨기에Belgium 사람으로 중국 국립천문대인 흠천감欽天監에 근무한 페르비스트Ferdinand Verbiest 다시 말해 남회인南懷仁, 1623~1688이 제작한 〈곤여전도〉坤輿全圖나 중국의〈황여전도〉皇輿全圖에 비교할 바 아니라면서 다음처럼 썼다.

그러니 그들이 만일 우리 국경의 동서남북을 수삼 차례 돌지 않았다면 어떻게 이토록 세밀히 그려 낼 수 있겠습니까. 그러나 이렇게 우리 국경 을 돌던 때가 그 어느 해, 어느 때인지를 모르는 실정이고 보면 우리나 라는 어찌하여 전혀 듣지도 못하고 알지도 못했단 말입니까. 한 차례 웃 는 일소—笑를 금치 못하겠습니다.¹⁶⁰

이어서 김정희는 그 배의 출현을 그 지도에 비교한다면 도리어 하찮은 일이라고 했다. 나아가 김정희는 그 배들이 우리나라나 일본에 관심이 없다고 추정했다. 왜냐하면 그들이 우리와 내왕하지 않는 것을 봤을 때, '미리견'*和堅다시 말해 아메리카America와 왕래할 뿐 아니겠느냐는 말이다.

그들이 만일 우리에게 관심이 있다면 어찌하여 지금까지 한 가지 소식 도 동정도 없겠습니까. 이것은 깊이 근심할 것이 못 됩니다. 또 오늘날 은 아직 근심거리가 없으나 먼 장래를 염려하는 뜻으로 말하자면, 이는 바로 먼 장래 사람들의 일이지 오늘날 우리가 할 일이 아닌 듯합니다.161

그리고 김정희는 그와 별도로 근심스러운 일이 있는데, 번박番舶 다시 말해 이양선의 출현이 아니라 다음과 같은 것이라고 했다.

바로 우리나라 사람들이 공연히 소동을 벌이어 심지어 농사를 폐하고 피해 도망을 가는 지경에 이른 데에 있습니다¹⁶²

더구나 수령 이하 모든 관리가 함께 소동만 벌일 뿐, 누구 하나 백성을 안 심시킬 뜻이 없음이 더욱 근심이라고 했다.

지금 당장 급급히 백성들의 소동 없애기를 도모하는 계책이 바로 제일 가는 계책인데 묘당廟堂에는 여기에 생각이 미치는 사람이 있는지 모르 겠습니다. 백성들에게 소동이 없어진다면 비록 천만 척의 번박이 나타 난다 하더라도 무슨 걱정할 것이 있겠습니까.¹⁶³

김정희의 이 같은 분석과 추론 그리고 대안 제시는 당대의 현안에 대응하는 정견으로 영민한 것이었다. 특히 지방 수령 이하 관리들이 백성을 안정시켜야 한다는 의견과 조정에서 생각이 여기에 미쳐야 한다는 주장은 매우 중요한 것이라 하겠다. 다만 지적해 둘 것이 있다. 첫째, 조선 조정이 이양선에 관해 모르고 있다는 지적은 사실과 다르다. 『승정원일기』만 찾아보더라도 비변사를 비롯하여 조정에서 논의한 것이 순조 시대에 11건, 헌종 시대에 34건이다. 예를 들면, 조정에서는 1845년 11월 9일 헌종과 대신, 비국 당상이 모인 자리에서 영국 배와 관련해 청나라 및 일본과 이양선에 관한 외교 문제를 아울러 논의하고 있었다. 154

또한 김정희는 이 일을 먼 장래 사람들의 일이라고 지적했는데, 그렇다 면 먼 장래에 대한 오늘의 계책이 있어야 하는데도 '우리가 할 일이 아니라'라 고 했다. 오히려 안일한 생각이었다. 그래서인지 편지에 관련한 내용을 서술한 「별지」를 덧붙였다. 이를테면 중국을 오가는 역관들이 본 '요동과 심양 사이에 주둔하고 있는 군대'에 관해 이야기했고. 오늘날 중국의 정세를 분석하고 그 계책을 내놓기도 했다.

그러므로 나의 옅은 소견은 이렇습니다. 지금 이 일은 그렇게 놀랄 것이 없겠으나 이것으로 말미암아 중국 화란關亂의 조짐을 서서히 자세하게 살피는 일이 실로 오늘날에 있는데 사태가 갑자기 크게 터지는 그 한 가지 일이 영국 오랑캐에 대한 걱정거리보다 더 심한 점이 있는 듯합니다. 그래서 걱정거리가 전유顧與에 있지 않고 소장蕭墻 안에 있는 것이 마치불을 보듯 뻔한 일이니, 이것이 곧 속국屬國으로서 스스로 편할 수 없는 곳입니다. 165

물론 이러한 소견도 관심을 갖고 지켜보자는 것일 뿐, 예속당한 나라인 '속국'의 운명을 강조하는 것에 그치고 말았다. '번신무외교'의 한계에도 불구하고 외방 세계의 접근에 대응하여 밖으로는 외교권을 쥔 중국을 움직여 방책을 모색한다거나 안으로는 해안 방위를 위한 관민 합동 대응 전략 및 장래의 난국에 대비하는 재정 및 군사 정비와 같은 계책을 고민하는 방향으로는 나아가지 않았다.

다음 해인 1846년에도 이양선이 나타났다. 이번에는 국가 간 공식 문서인 국서를 전달하기까지 했는데, 이 소식을 전해 들은 김정희는 아우에게 보내는 편지에 자신의 생각을 담아 두었다. 그 사건 개요는 다음과 같다. 6월 초순께 프랑스 해군이 군함 세 척을 이끌고 충청도 홍성군 외연도外煙島에 며칠 동안 정박했다. 보고를 받은 조정에서는 6월 23일 대책을 논의하고 보고가 뒤늦은데 대해서도 조치했으며¹⁶⁶ 7월 3일에는 지난 1839년 기해사옥근亥邪獄 때 처형당한 프랑스 선교사에 대한 책임을 묻고 국가 간 통교를 요구하는 5월 8일 자해군 제독 세실Cecille 명의의 '국서'다시 말해 '패서' 悖書를 받아서 이를 논의

했다.167

김정희는 막내아우 금미 김상희에게 보내는 편지 「막내아우 상희에게 주다 여덟 번째」에서 다음처럼 썼다.

불량佛朗 즉 프랑스의 패서梓書에 대해서는 다만 천만번 통분할 뿐이네. 그러나 그들이 다시 올 것을 두려워하고 겁내는 것은 바로 가소로운 일이네. 다시 오는 것은 기필할 수 없는 일이거니와 설령 다시 오는 일이 있더라도 그 배 한 척으로써야 어떻게 몇만 리를 넘어 타국의 지경에 와서 소란을 일으킬 수 있겠는가.¹⁶⁸

또 김정희는 당시 천주교도들을 '사교도'_{邪敎徒}로 이르면서 다음처럼 혹독 하게 비판했다.

그런데 사교도들이 서로 화응하여 이 '패서'를 지어서 위협을 하는 것은 그 간계가 명약관화한 것이니 더욱 분통할 일이네.¹⁶⁹

김정희의 이와 같은 생각에 대하여 2002년 유홍준은 『완당평전』에서 "아직도 위기를 느끼지 못하고 다만 통분하며 가소롭게 생각하고 있었다" 라고했다. 문제는 '위기의식'보다도 앞서 지적한 바처럼 안팎의 대응책과 관련한 것인데, 물론 아우에게 쓴 편지이니 상황을 인식하고 있는 바만을 서술했을 수도 있다.

4

허련, 스승을 그리다

허련, 두 번째 제주행

제자 허련은 부지런히 제주로 향했다. 1843년 윤7월부터 다음 해인 1844년 봄까지 계속된 허련의 두 번째 제주 시절은 첫 번째와 달리 관청에 소속된 처 지였으므로 함께 자고 먹으며 모시는 게 아니라 제주목 관아에 머물면서 대정 의 스승 적거지를 드나들었는데 허련은 그때 모습을 다음처럼 썼다.

허련은 이때 제주 풍경을 그렸는데 제주목 관아에서 한라산을 바라본 풍경이다. 실경 산수화인 〈제주도성에서 한라산을 보다〉를 처음 소개한 김상엽은 2008년의 저서 『소치 허련』에서 '조심스럽고 단정한 필치로 회화적 완성도를 가진 작품'이라고 높이 평가했는데¹⁷² 무엇보다도 이 작품의 백미는 눈에 뒤덮인 한라산이다.

허련은 이때 많은 주문을 받은 듯하다. 김정희가 오진사吳進士에게 보낸 편지 「오진사에게 주다 일곱 번째」를 보면 다음과 같은 문장이 등장한다.

허소치의 화취畫趣가 손가락으로 그리는 지두指頭의 한 경지로 전전하여 가니 심히 기특하고 반가운 일이며 진작 그 농묵하는 것을 보지 못한 것이 한이로세. 이 사람의 화품은 요즘 세상에 드문 것이니 모쪼록 많이 구해 두는 게 어떠한가.¹⁷³

6·10 허런, 〈제주도성에서 한라산을 보다〉, 23.3×33.6cm, 종이, 1843, 일본 개인 소장. 제주도성에서 눈 내린 한라산을 향하여 본 풍경을 그렸다. 화폭 가장 아래쪽의 높은 누각은 망경루, 중단 한복판은 제주 시내 전경, 상단은 눈으로 뒤덮인 한라산, 최상단 하늘에는 글씨를 배치했다. 아무 색도 칠하지 않은 한라산이 신비로움으로 그윽하여 아름답다.

그리고 함께 보내온 허련의 지두화指頭畵 다시 말해 붓 대신 손가락으로 그림을 그린 화폭 위에 「제 소치 지화」題 小癡 指畵란 화제를 써서 보내 주었는데, 글만 보아도 마치 눈앞에 한 폭의 지두화가 펼쳐지는 느낌이다.

손톱자국 나사 무늬 이야말로 별난 수법 천연에서 나타난 엉킨 모습 기이한 휼궤臟能라네 만약 그림 속에서 삼매에 빠질 거면 하늘의 천룡이라 일지선—指禪을 서슴없이 취하리라

백천 가지 변상變相이 손가락에 나타나네 둥글고 뾰족하고 딱딱하고 굳건하게 낡은 것 새로이 만드는 점금표월點金機月도 이와 같으리니 신선 마고麻姑의 새 발톱 다시 빌어 하나 더 써 보게나¹⁷⁴

허련의 활약

1844년 봄 스승 김정희의 소개장을 들고 육지로 나온 소치 허련은 전라 우수 사 위당 신관호威堂 申觀浩, 1810~1884를 찾아가 해남의 우수영右水營에 머물렀다. 그렇게 두 해 가까이 해남에 머물다가 1846년 1월 조정으로 복귀하는 위당 신 관호를 따라 상경하여 당시 영의정 이재 권돈인의 사랑채에 머물렀다. 이때 놀 라운 일이 벌어졌다. 소치 허련은 『소치실록』에 다음과 같이 썼다

1846년 병오년兩午年 여름 안현安峴의 권돈인 상공 댁에 있을 때에 그림을 그려 헌종께 구경하시도록 바쳤습니다.¹⁷⁵

소치 허련은 늘 그러했듯이 김정희로 하여금 많은 그림을 그려 달라고 했다. 이런 사정을 김정희는 초의 선사에게 보내는 1847년 2월 18일 자 편지 「초의에게 주다 스물일곱 번째」에서 다음처럼 묘사했다.

날마다 허치에게 시달림을 받아 이 병든 눈과 이 병든 팔을 애써 견디어가며 만들어 놓은 병屛과 첩喘이 상자에 차고 바구니에 넘치는데 이는다 그 그림 빚을 나로 하여금 이와 같이 대신 갚게 하니 도리어 한번 웃을 뿐이외다.¹⁷⁶

소치 허련은 이 많은 그림을 어디에 어떻게 사용했는지 모르겠으나 '그림 빚을 대신 갚는다'라는 말로 미루어 한양의 여러 인사와 어떤 연관이 있었을 듯하다. 여전히 김정희에 적대 의식을 지닌 세력이 막강하므로 누군가에게 그 림을 선물하여 분위기를 석방에 유리한 쪽으로 이끌어야 했던 것이다. 이와 관 련하여 김정희가 1848년 2월 초순 이전 어느 무렵 막내아우에게 보내는 편지 「막내아우 상희에게 주다 일곱 번째」에 쓴 그 내용이 심상치 않다. 헌종께서 글 씨를 써 올리라며 종이를 하사했다는 것이다.

죄罪는 하늘에 사무치는 유정有頂에 통하고 과실過失은 산처럼 높이 쌓인 이 무상한 죄인이 어떻게 오늘날 이런 일을 만날 수 있단 말인가. 다만 감격의 눈물이 얼굴을 덮어 흐를 뿐이요, 언어나 문자로 표현할 수 있는 것이 아니네. 더구나 또 나의 졸렬한 글씨를 특별히 생각하시어 종이를 내려보내시기까지 하였으니 용광龍光: 임금을 입은 곳에 대해 대해신산大海神山이 모두 진동을 하네."

그래서 김정희는 보름 동안 편액 세 점과 권축 세 축을 써서 올렸다고 했다.

근래에는 안질이 더욱 심해짐으로 인하여 도저히 붓대를 잡고 글씨를 쓸 수가 없었으나 왕령王靈이 이른 곳에 15~16일간의 공력을 들이어 겨우 편액 셋과 권축 셋을 써 놓았을 뿐이네. 그리고 나머지 두 권축에 대해서는 이렇듯 흐린 눈으로는 도저히 계속해서 써낼 방도가 없어 부득이 다시 정납呈納하게 되었는지라, 그 사실대로 오군吳君: 오규일에게

보낸 편지에 다 진술하였는데, 천만번 송구스러움은 잘 알지만 억지로할 수 없는 것들 역시 억지로 할 수가 없었네. 또한 이 상황도 오규일에게 별도로 언급해 주는 것이 좋겠네.¹⁷⁸

1846년 여름 소치 허련이 헌종에게 그림을 바친 데 이어 1848년 초 스승 김정희도 헌종에게 작품을 바칠 수 있었던 일은 아주 좋은 징조였다. 해배 권 한을 지닌 단 한 사람인 헌종의 명령에 따른 진상이었고, 그래서 김정희는 이 일을 '용의 빛'인 용광確光 다시 말해 임금의 빛이라고 감격해 마지않았다.

허련의 세 번째 제주행

소치 허련은 1847년 봄부터 여름까지 세 번째 방문 때에도 또 많은 그림을 그렸을 터인데 한 폭의 실경 산수화가 남아 전해 온다. 한라산 정상 남서쪽에 자리한 기암괴석을 그린〈오백장군암〉五百將軍岩이 그것이다. 또한 『소치 허련』의 저자 김상엽에 따르면 이때 허련은 강위와 함께 서화 합작을 했다고 하는데 지금은 자취를 알 수 없는 '산수화' 여덟 폭이 바로 그것이었다고 한다."

특히 이 세 번째 방문 때 가장 커다란 일은 스승 김정희 초상 제작이었다. 이 일이야말로 매우 뜻깊었다. 김정희의 모습을 후세 사람들이 알 수 있도록 했기 때문이다.

지금껏 전해 오는 허런이 그린 김정희 초상은 모두 네 폭이 있다. 그 가운데 전신상인 〈완당 선생 해천 일립상〉阮堂 先生海天一笠像이 대표 작품이다. 위창오세창章演 吳世昌, 1864~1953은 화폭 양쪽에 표제標題와 서명署名을 적어 넣었다. 표제는 "완당선생해천일립상"이고 서명은 "허소치필, 소낭환실거"許小頻筆, 小琅壞室寿다. 여기서 '소낭환실'이란 오세창 자신의 집 서재이고 '거'寿란 감춘다는 뜻인데 남몰래 저장해 둔다는 뜻으로도 쓰여 수장고란 의미도 있지만 흔한 말은 아니다. 박학하신 분들의 습관이다.

전신상 〈완당 선생 해천 일립상〉은 이후 남의 손으로 넘어갔다가 1963년 문학사가 연민 이가원淵民 李家源, 1917~2000이 국립중앙박물관에서 발행하는

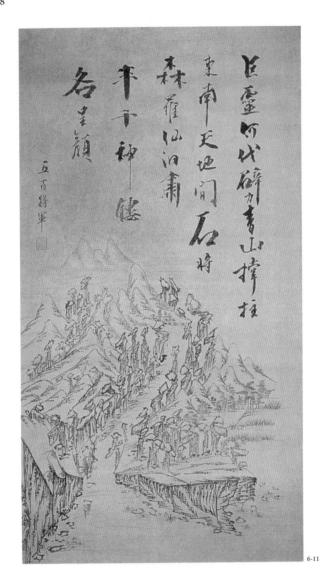

6-11 허련, 〈오백장군암〉, 58×31cm, 비단, 1847, 간송미술관 소장. 오백장군암은 한 라산 백록담에서 서남쪽 3km 거리에 있는 장대한 규모의 절벽이다. 허련은 실제 바위와 상상의 전설을 결합시켜 감히 다가서지 못할 위엄을 형상화해 냈다. 도열 해 있는 바위는 마치 한 번도 보지 못한 우주의 전사들과 같이 기이한 모습이다. 《미술자료》지면에 발표한 「완당초상 소고」에 이 작품을 소개하여 알려지기 시작했다. 이가원은 이 작품은 유배지에 머무르고 있는 김정희를 찾아간 허련이 그때의 모습을 그린 것이라고 했다. 180 이가원은 그 근거로 『국역 완당전집』에 실린 김정희의 글 「내 초상화에 부치다」自題 小照자제소조 두 편을 소개하면서 그 가운데 두 번째인 「내 초상화에 부치다: 또 제주에 있을 때」自題 小照: 又在 濟州 時자제소조: 우재 제주시를 들었다.

담계擊溪 옹방강은 옛 경전인 '고경을 즐긴다'라고 해서 "기고경" 嗜古經이라 했고, 운대雲臺 완원은 '남이 따른다고 해서 저 역시 따르지 않는다'라고 해서 "불긍인운역운" 不肯人云亦云이라 했으니 두 분의 말씀은 나의 평생을 다한 "진오평생" 盡吾平生이로다. 어찌하여 하늘과 바다 사이삿갓 쓴 사람이 갑자기 원우元前의 죄인과 같을까.¹⁸¹

여기에 등장하는 '담계'는 담계 옹방강이고 '운대'는 운대 완원이다. 또 '하늘과 바다 사이 삿갓 쓴 사람'은 김정희 자기 자신이며 '원우의 죄인'은 원 우 연간에 광동성으로 유배 갔을 때의 동파 소식을 가리킨다.

자신을 그린 초상화를 보고 젊은 날 중국에서 만나 옹방강, 완원 두 분의 말씀을 떠올리는가 하면 또 그림 속 삿갓 쓴 인물을 보고 소동파를 연상한다. 그러나 이 화제가 저 〈완당 선생 해천 일립상〉의 화제인지는 알 수 없는 일이 다. 다만 연민 이가원의 안목에 따른 판단이므로 감히 따르는 것이다. 유홍준 또한 〈완당 선생 해천 일립상〉의 소장자를 찾아서 그 유전 내력을 도판과 함께 『완당평전』에 소개했다.¹⁸²

「내 초상화에 부치다」첫 번째 글은 은유에 넘치는 표현이 한 편의 시와도 같아 아름답다.

옳은 나도 역시 나요 그른 나도 역시 나다. 옳은 나도 역시 그러하고 그른 나도 역시 그러하다. 옳고 그른 사이에는 내가 될 수 없는 것이다. 하

늘의 진주인 제주帝珠가 주렁주렁한데 뉘 능히 커다란 여의주인 대마니 大摩尼 속에서 생김새를 집어낼 수 있겠는가. 하하.¹⁸³

'나'의 모습이란 끝내 알 수 없는 것이 아니냐고 되묻고는 누구라도 생김 새를 그릴 수 없을 것이라고 했다. 아마도 허련이 그린 자신의 초상화에 나타 난 자신의 모습이 마음에 들지 않았던 모양이다. 남이 그린 자신의 모습을 마음에 들어 하지 않는 전통은 제법 오래된 듯하다. 비근한 예로, 표암 강세황도 아주 뛰어난 화가인 화산관 이명기華山館 李命基, 1756~19세기 초가 그린 자신의 초상화가 마음에 들지 않는다고 했으니까 말이다.

물론, 가장 오랜 세월 곁에서 지켜본 충직한 제자 소치 허련이 그렸으므로 김정희의 모습에 가장 근사했을 것이다. 그뿐만 아니라 허련은 스승의 풍모를 관후하고 무던한 모습으로 인식하고 있었으니까 그런 모습으로 표현했을 것이 다. 그리고 허련이 세 번째 방문 때인 1847년 봄부터 7월이나 8월까지 머물렀 으므로 작품 제작 일시는 바로 그 기간일 것이다.

허련이 그린 네 가지 초상

소치 허련이 그린 김정희 초상은 전신상을 그린〈완당 선생 해천 일립상〉이외에도 반신상 회화 두 폭과 반신상 목판화 한 폭이 있다. 이 가운데 목판화는 김정희 사후 22년이 흐른 1877년에 제작한 것으로 밝혀져 있지만, 반신상 회화두 폭은 제작 시기가 밝혀지지 않았다. 여기서는 전신상〈완당 선생 해천 일립상〉과 같은 시기에 제작한 것으로 설정하여 한꺼번에 살펴보기로 하는데, 발굴하고 공개하는 과정에서 곡절이 있었으므로 작품마다 그 출전까지 포함하여목록을 열거하는 일로부터 시작하자.

〈김정희 초상 목록과 출전 일람표〉

작품	출전
허런, 〈완당 선생 해천 일립상〉阮堂 先生 海天一笠像, 아 모레미술관 소장	허련,〈완당 선생 해천 일립상〉, 『세한도』, 제주추사관, 서귀포시, 2015, 195쪽; 허련,〈완당 선생 해천 일립상〉, 『추사 김정희:학예 일치의 경지』, 국립중앙박물관, 2006, 101쪽; 허련,〈완당선생 해천 일립상〉, 『유희삼매』, 학고재, 2003, 도판 번호 47번; 허련,〈완당선생 해천 일립상〉(유홍준, 『완당평전 2』, 학고재, 2002, 501쪽); 허련,〈완당선생 해천 일립상〉(김영호 번역, 『소치실록』, 서문당, 1976, 51쪽); 이가원, 「완당초상소고」,《미술자료》제7호, 국립중앙박물관, 1963
허런, 〈완당 선생 초상〉, 손세기·손 창근 기증, 국립 중앙박물관소장	허련, 〈완당 선생 초상〉, 『추사 김정희: 학예 일치의 경지』, 국립 중앙박물관, 2006, 13쪽; 허련, 〈완당 선생 초상〉(유홍준, 『완당 평전 1』, 학고재, 2002, 10쪽)
허런, 〈완당 김정 희 초상〉, 호암미 술관 소장	허련, 〈김정희 초상〉, 『조선후기 국보전』, 호암미술관, 1998, 77쪽.; 허련, 〈김정희 초상〉, 『한국근대회화명품』, 국립광주박물관, 1995, 122쪽; 허련, 〈완당 김정희 초상〉, 『호암미술관 명품도록』, 삼성미술문화재단, 1984, 55쪽.; 허련, 〈완당 반신상(정본)〉(이동주, 『우리나라의 옛 그림』, 박영사, 1975, 240쪽); 허련, 〈완당 선생 초상도〉(유복열, 『한국회화대관』, 문교원, 1969, 753쪽)
허련, 〈완당 선생 초상〉, 개인 소장	허런, 〈완당 선생 진영〉, 『세한도』, 제주추사관, 서귀포시, 2015, 224쪽; 허련, 〈완당 선생 진영〉, 『추사 김정희: 학예 일치의 경지』, 국립중앙박물관, 2006, 329쪽; 허런, 〈완당 선생 진영〉(유홍준, 『완당평전 3』, 학고재, 2002, 200쪽)

첫 번째 작품인 〈완당 선생 해천 일립상〉은 위창 오세창이 소장할 적에 직접 화제를 써넣었고, 이후 유전하다가 끝내 아모레미술관 품으로 들어갔다. 이작품의 존재를 알린 이는 문학사가 연민 이가원으로 그는 1963년 「완당초상

소고」를 통해 제주 유배 시절에 그린 작품이란 사실을 밝혔으며¹⁸⁴, 그 행적이 모호했던 것을 유흥준이 2002년 『완당평전 2』 501쪽에 도판으로 소개한 데이어 2003년 학고재 화랑에서 열린 〈유희삼매전〉에 나옴으로써 세상에 널리 알려졌다¹⁸⁵.

두 번째 작품인 국립중앙박물관 소장〈완당 선생 초상〉은 2006년 국립중 앙박물관〈추사 김정희: 학예 일치의 경지전〉에 손세기, 손창근 기탁 작품으로 공개되었다. 186 1975년 이동주의 『우리나라의 옛 그림』에〈완당 반신상(초본草本)〉이란 제목의 도판187으로 소개된 이후 실제 모습을 세상에 드러낸 것이다. 그사이 2002년에는 유홍준의 『완당평전 1』 10쪽에 천연색 도판으로 실리기도 했다. 작품 상단 오른쪽에는 "완당 선생 초상 소치 허련 사본"이라는 위창 오세 창의 표제 글씨가 있고, 화폭의 왼쪽에는 일본이 대한제국을 강점할 때 협력해 마지않았던 친일 부역자 우당 윤희구于堂 尹喜求. 1867~1929의 네 줄 제발이 자리잡고 있다. 밑그림이란 뜻의 초본이라고 알려진 바와 관계없이, 웃는 표정을 연출한 단 하나의 작품으로 김정희의 풍모를 가장 잘 표현했다.

세 번째 작품 호암미술관 소장본 〈완당 김정희 초상〉에는 누군가가 '완당 선생 초상 문인 허련 사본'이라는 표제를 적어 넣었고 화폭 왼쪽에는 우당 윤 희구가 두 줄의 제발을, 그리고 화폭 하단 별면에는 역사학에 위대한 업적을 남긴 양명학자 위당 정인보와 함께 김정희의 족손이자 소장자인 죽하 김승렬州 下 金承烈이 장문의 발문을 써넣었다.

호암미술관 소장〈완당 김정희 초상〉도 곡절을 겪었다. 1969년 유복열의 『한국회화대관』에 도판으로 소개된 뒤 이 작품은 1971년〈호암수집 한국미술 특별전〉에 출품되었고 1975년 이동주는 『우리나라의 옛 그림』에서 이 작품을 〈완당 반신상(정본正本)〉이란 제목을 붙여 게재했다. 188 그 뒤 2003년 연구자 황정수는 《소치연구》에 실린 「소치 허련의〈완당초상〉에 관한 소견: 호암본의 문제점을 제시하며」 189에서 미세한 부분까지 아주 섬세하게 살핀 뒤 글 사이에 실은 도판에 "전 허련〈완당 초상〉의 전체 모습, 호암미술관 소장" 190이라고 지목해 두었다. '전傳 허련'이라고 함으로써 허련의 작품인지 불분명하다고 한

것이다. 하지만 이후 논의는 더 진척되지 않았다. 다만 2006년 국립중앙박물 관에서 열린 〈추사 김정희: 학예 일치의 경지〉 전람회에 이 작품을 진열하지 않 았다.

네 번째 〈완당 선생 초상〉은 허련이 1877년 이후 판각하여 널리 배포한 『완당탁묵』阮堂拓墨에 실린 판화로 전해 오고 있는데, 이 판각은 이후 여러 가지 판본으로 모각摹刻되어 다채롭다.¹⁹¹ 모각을 한 인물은 전각가 안광석安光碩. 1917~2004이다.

1975년 이동주는 『우리나라의 옛 그림』에서 두 번째 국립중앙박물관 소장품과 세 번째 호암미술관 소장품에 대해 각각 '초본'과 '정본'이라고 지목하고서 아울러 다음과 같이 묘사했다.

이 그림의 초상은 완당 만년의 풍모인데 봉눈의 후덕한 얼굴과 반백의보기 좋은 수염을 허소치는 전통적인 초상화의 선과 육리문內理紋: 살결무늬으로 그려 냈다. 얼핏 보기에 넓은 미간, 크고 두터운 귓받이 풍채와잘 어울려 그의 관후하고 무던한 모습이 결코 성품이 까다롭지도 않고 또 평생을 원만하게 보냈을 것 같이 보이는데 그런데 그것이 그렇지 않았으니 과연 인생은 야릇하다고 할까.¹⁹²

특별히 초본과 정본의 차이나 경계를 뚜렷하게 드러내지 않은 채 묶어서 서술하는데, 마지막 문장에 이르러 탄식을 자아낸다. 까다로운 성품에 곡절 많 은 일평생이었는데 어찌 저리 관후하고 무던한 모습이냐는 지적이다. 참으로 야릇한 일이다.

그럼에도 불구하고 해 두어야 하는 말이 있다. 소치 허련이 스승의 초상화를 그림으로써 펼친 추모 사업은 미술사상 유례없는 성사였다. 세상에는 숱한 제자들이 있지만, 제자라고 해서 누구나 허련처럼 하지 않는다. 특히 미술계는 스승 추모에 아주 인색하다. 20세기를 주름잡고도 남음이 있을 만큼 수도 없는 거장과 대가를 즐비하게 배출한 위대한 스승 심전 안중식心田 安中植, 1861~1919

의 경우 현창 사업은커녕 어느 제자가 스승의 초상을 그렸다는 이야기조차 들어 본 적이 없다. 그러므로 소치 허련 같은 사람을 제자로 둔 김정희는 특별히 하늘의 은총을 받은 것이었을까.

- 6-12
- 6-12 허련, 〈완당 선생 해천 일립상〉, 51×124cm, 종이, 아모레미술관 소장.
- 6-13 허련, 〈완당 선생 초상〉, 36.5×26.3cm, 종이, 손세기·손창근 기증, 국립중앙박물 관소장.
- 6-14 허련, 〈완당 김정희 초상〉, 51.9×24.7cm, 종이, 호암미술관 소장.

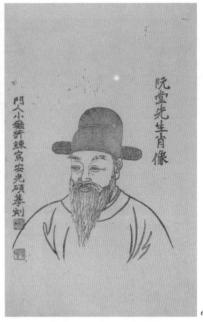

6-15

- 6-15 허련, 『완당탁묵』 속표지, 25.7×31.2cm, 종이에 목판 탁본, 1877, 이홍근 기증, 국립중앙박물관 소장.
- 6-16 허련, 『완당탁묵』, 18×30cm, 종이에 목판 탁본, 고예가 소장.
- 6-17 허런, 〈완당 선생 초상〉 안광석 모각, 46.5×33cm, 종이에 목판 탁본.

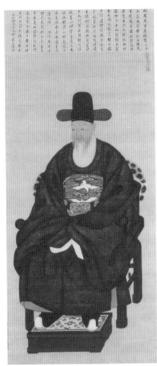

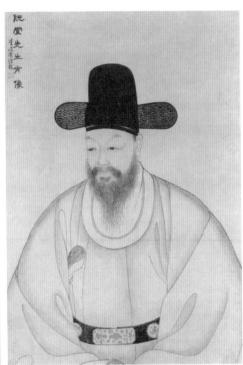

6-18 6-19

- 6-18 이한철, 〈김정희 초상〉, 131.5×57.7cm, 비단, 1857, 김정희 종가 기탁, 국립중앙 박물관 소장.
- 6-19 이한철 〈완당선생 초상〉, 35×51cm, 종이, 1857년 무렵 , 간송미술관 소장.

"울퉁불퉁한 땅바닥은 비가 내려 질척대는 마당이다. 또 땅속에 묻혀 들어간 듯한 일자집은 지붕이 서로 어긋난 데다가 둥근 창문의 좌우가 뒤바뀌어 끝내 헤어 나오지 못할 마법의 구조물이다. 수렁 속에 빠진 고난을 상징하는 것이다." 전설 1840~1849(55~64세)

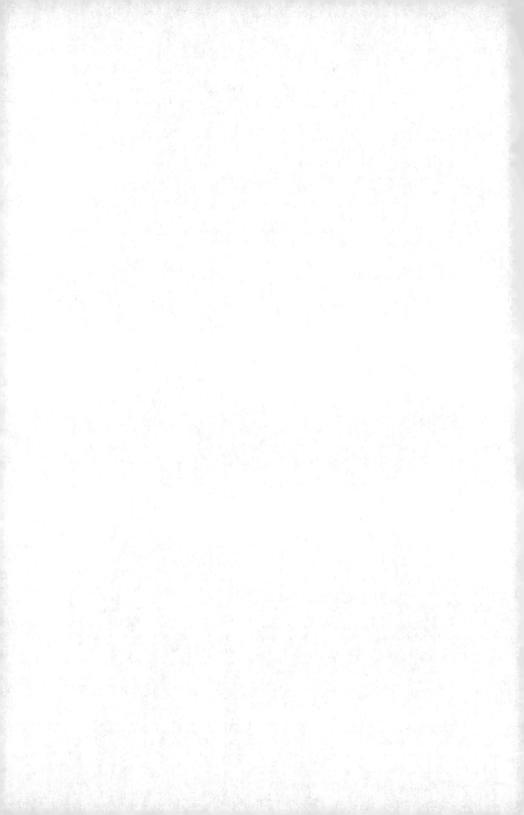

1 추사체

추사체의 사계절

'추사체'란 낱말은 김정희 예술이 독자성을 갖추었음을 확인하는 표현이다. 김 정희가 자가풍自家風을 드러내기 시작한 때는 50세에 접어든 1835년 무렵이다. 이 과정은 앞서 '5장 전환'의 '4 서법의 길' 항목에서 환재 박규수와 그 이후의 견해를 소개하고 또한 김정희 자신의 서법론까지 아울러 요약해 두었다.

50대에 드러나기 시작한 자가풍은 55세 때인 1840년부터 1849년까지 제주 유배 시절을 거치면서 도약을 거듭했다. 매 순간 자신마저 훌쩍 뛰어넘어 전에도 없고 후에도 없는 서체인 '추사체'를 이뤄 낸 것이다. 김정희는 이 특별한 서체를 회화에도 적용했다. 그 결과 서법에 못지않은 성취를 거두었다. 추사체란 그러므로 서화 일률의 경지에 도달한 오직 하나의 양식이자 정신이었다.

제주 시절에서 과천 시절까지 추사체의 전개 과정은 크게 네 단계 또는 사계절로 나눌 수 있다. 첫 계절은 제주 시절이다. 육질과 골기가 적절히 융합되어 꽃망울을 틔우기 시작한 봄날의 향기가 아름답다. 해배 이후 마포와 용산시절까지 이어 보면 이 시절의 추사체는 화사한 꽃들의 향연이다. 글씨〈무량수각〉無量壽閣、〈일로향실〉一爐香室과 더불어 나란히 탄생한〈세한도〉歲寒圖, 그리고 『난맹첩』蘭盟帖이 아름답다.

두 번째 계절은 마포와 용산의 한강 시절부터 북청 시절까지를 아우른다. 저 봄날의 꽃들이 지고 다시 녹음 우거져 짙푸른 여름날의 깊이를 더하여 왕성한 더위가 끝 간 데 없다. 그 기간은 짧으나 마치 작열하는 태양과 천지를 뒤덮는 장마와도 같이 여운이 아주 길고 길다. 한창때인 여름이라서 천둥과 번개처럼 그 예술론의 핵심 문자인 '문자향 서권기'가 전면에 나타나는 때이기도 하고, 또한 추사체가 왕성한 기운을 쏟아 내는 때이기도 하다. 이 시절 〈단연죽로

시옥〉端硯竹爐詩屋에서 은해사〈불광〉佛光을 거쳐〈침계〉梅溪에 이르는 길에는 끝 없을 빗물이 마치 폭포수처럼 쏟아져 더욱 화려하다.

세 번째 계절은 과천 시절이다. 삼라만상이 형형색색 물들어 가는 열매처럼 탐스럽게 익어 가는 가을날이었다. 무엇과도 비교하거나 바꿀 수 없는 기기 묘묘한 차원으로 사라지는 느낌이 아득하다. 〈계산무진〉谿山無盡과〈사야〉史野그리고〈대팽두부〉大烹豆腐에서〈무쌍채필〉無雙彩筆에 이르는 길이야말로 그 경계일 게다.

그리고 마지막 네 번째 계절인 겨울은 과천 시절의 끝 무렵이다. 빼어나게 아름다운 기교인 '교'巧와 꾸밈없이 질박한 서투름을 뜻하는 '졸'拙 사이에 난 길이다. 온 누리가 하얀 눈으로 덮여 아무것도 들리지 않는 그 길 위에 〈판전〉板殿이며 〈불이선란도〉不二禪蘭圖가 아무렇지도 않게 자리하고 있다.

모순의 지배, 그 변화의 시작

김정희는 55세 때인 1840년 9월부터 1849년 2월까지 꼬박 8년 5개월 동안 유배를 살았다. 환재 박규수는 「유요선 소장 추사유묵에 제하다」에서 김정희가 바로 이 유배 시절 스스로 하나의 법을 이룩하는 '자성일법'을 얻었다고 했다.

만년에 바다를 건너갔다 돌아온 다음부터는 구속받고 본뜨는 경향이다시는 없어졌다. 여러 대가의 장점을 모아서 스스로 하나의 법인 자성일법自成一法을 이루니 신이 오는 듯, 기가 오는 듯 '신래기래'神來氣來하여바다의 조수가 밀려오는 '여해이조'如海似潮 같았다.¹

환재 박규수는 김정희의 자성일법을 정신과 기운을 맞이하는 '신래기래' 와 바다 물결이 밀려드는 '여해사조'로 압축했다. 정신과 기운은 인간의 영혼과 신체의 힘을, 바다 물결은 감당할 수 없는 자연의 힘을 가리키는 표현으로 김정희의 서법을 인간과 자연의 통일체라고 본 것이다.

마찬가지로 1985년 청명 임창순 또한 「한국서예사에 있어서 추사의 위

치 에서 추사체는 "유배 생활을 하는 중 완성되었다"라고 한 뒤 다음처럼 썼다.

그가 제주로 간 이후의 글씨는 그가 평소에 주장하던 청고고아淸古高雅 한 서풍이 일변하여 기초분방奇峭奔放한 자태를 보이기 시작하여 세인을 놀라게 하였다.²

유배 이전에는 '청고고아'하여 맑고 우아한 서풍이었지만 유배 이후 '기 초분방'하여 기이하고 가팔라 거리낌이 없어졌다는 것이다. 커다란 변화였다. 청명 임창순은 김정희의 달라진 면모를 좀 더 자상하게 설명해 준다.

전통적인 글씨가 의관을 단정히 차린 도학군자와 같다면 추사의 글씨는 예절과 형식을 무시한 장난꾼처럼 보였을 것이다. 곧 그의 희노애락의 감정이 그대로 붓 끝을 통하여 표현되는 것이다. 여기에서 비로소 작자의 개성이 살아 있고 붓을 잡았을 때의 작자의 감정이 그대로 살아 있는 것이다.

제주 이전은 '단정한 도학군자', 제주 이후는 '예절을 무시한 장난꾼'으로 비유했다. 이런 비유는 환재 박규수가 규정하고 있는 '신래기래'와 '여해사조' 와는 어느 정도 차이가 있다. 환재 박규수는 제주 이후를 가리켜 근엄의 극치 를 뜻하는 '근엄지극'이라고 했는데, 이를 역시 좀 더 자상하게 설명하고 있다.

그런데 이것을 알지 못하는 자들은 혹 호방하고 제멋대로 방자하다고 하여 호방종자豪放縱恣하다고 생각하니 그것이 오히려 '근엄지극'謹嚴之極임을 전혀 모른다. 그러므로 내가 후생 소년들에게 말하기를 김정희의 글씨를 가볍고 쉽게 배워서는 안 된다고 한 것이며 또 내가 일찍이 김정희의 글씨에 대하여 그는 조맹부의 송설체에서 많은 힘을 얻었다고 한 것인데 이 말을 듣는 사람들은 모두 그렇지 않다고 한다.'

환재 박규수나 청명 임창순은 이처럼 제주 이전과 이후를 크게 구분 짓고 있지만 2010년 연구자 김병기는 「추사 서예의 전변과 그에 대한 중국적 영향」 이란 글에서 다음처럼 지적했다.

제주도 유배 이후의 글씨나 그 이전 40대 후반, 50대 초반에 걸쳐 제작된 글씨 사이에 조형상의 큰 차이는 별로 발견할 수 없다.⁵

김병기가 차이를 별로 발견할 수 없다고 했던 '조형'造型은 다양한 견해가 있을 것이다. 그런데 제주 유배 이전이건 이후건 김정희 글씨의 공통점은 첫째 '가로획과 세로획을 서로 엇갈려 가면서 사선의 획을 더하는 것'이며, 둘째 '예리함과 둔탁함을 자유자재로 뒤섞는 것'이다. 그 결과 '날카로운 힘과 억센 힘'이 동시에 발현된다.

추사체가 그토록 살아 꿈틀대는 까닭은 서로 다른 것들이 한자리에 모여 조화를 이루고 있기 때문이다. 가로가 가늘면 세로가 두껍다. 매끄러운 데가 있으면 꼭 까칠한 데가 있다. 한쪽이 텅 비었으면 반대쪽이 빼곡하다. 밝음이 있으면 항상 어두움이 따라온다. 숨 가쁜가 하면 게으르기도 하다. 완벽하다고 하지만 어설픈 데를 살려 둔다. 이 모순된 특징들이 충돌할 때 그 충격을 흡수하여 조화로운 차원으로 이끌기 위해서는 모순을 장악하는 힘, 모순을 지배하는 기운이 있어야 한다.

변화란 아주 조금씩 오다가 어느 순간에 터지는 것이다. 그런 까닭에 남들이 보기에는 아무 일이 없다가 갑자기 일어나는 것처럼 보인다. 김정희의 서체가 변화하는 과정 또한 그렇게 이루어졌다. 박규수, 임창순 그리고 김병기의 견해에서 조형 그리고 내면의 기풍을 기준 삼고 또 시기 문제에서는 제주 시절 10년만이 아니라 그 이전과 이후를 아울러 본다면 추사체가 아주 긴 시간에 걸쳐 점차 형성되다가 어느 순간 급격하게 펼쳐지고 있음을 알 수 있다. 그리고 그 중심에는 제주 시절이 자리하고 있다.

그러니까 김정희에게 제주 시절이란 그의 모든 것이다. 김정희 생애에서

제주를 빼놓는다면 그 이후를 상상할 수 없고, 따라서 제주 시절이 없었다면 김정희라는 이름은 수많은 거장의 이름 가운데 하나로, 그저 수많은 별 가운데 하나로 그렇게 흘러갔을지도 모른다. 그러고 보면 끝은 언제나 처음이요, 삶에 서 불행이란 행운의 또 다른 이름인 모양이다.

추사체의 형성

추사체秋史體라는 낱말은 김정희의 서체를 가리키는 고유 명사지만, 20세기 후반에 이르자 서법 하면 추사체를 연상할 정도로 진화했다. 추사체란 말이 서예, 서법과 나란히 일반 명사의 지위를 차지한 것이다. 추사체의 조짐은 해남 대 둔사에 걸린 현판 글씨〈무량수각〉無量壽閣에서 보인다. 제주로 유배 가는 도중 1840년 9월 20일 대둔사 일지암에 머물며 초의 스님에게 써 주었다는 그 글씨는 2004년 육팔례의 논문 「추사 김정희의 해서연구」에 따르면 추사체의 여명과도 같은 작품이다.

50대에 어느 정도 자가풍이 형성되어져 가고 있음을 보여 주는 것이다.

글자의 자형은 추사 예서의 강건剛健한 필획과 소소밀밀疏疏密密한 장법 章法의 특징이 보이며 획의 장단을 통해 변화를 주고 있다.⁷

물론 강건하기만 한 것은 아니다. 부드럽고 두툼한 것이 솜이불을 포갠 느낌도 줄 만큼 돈후數厚하여 껄끄럽고 떫은 삽기를 크게 완화하고 있다. 그러니까 겉으로는 돈후함이 강건함을 압도하고 안으로는 강건함이 받쳐 주고 있어

- 7-1 김정희, 〈무량수각〉 현판, 37×117cm, 1846, 충청남도 예산 화암사, 충청남도 수 덕사 근역성보관 소장. 추사체의 여명을 보여 준다. 제주 유배 시절에 예산 화암사 에서 부탁하여 예서체 글씨로 써 준 현판이다. 제주 입도 직전 대둔사 현판으로 써 준 〈무량수각〉과 달리 살과 기름을 빼 버렸다. 날렵함과 두툼함이 조화를 이루듯 나란히 두고 비교해 보면 추사체의 세계가 어떻게 실현되어 가는지를 짐작할 수 있다.
- 7-2 김정희, 〈무량수각〉 탁본, 67.8×203.6cm, 종이, 1840, 전라남도 해남 대둔사(대홍사) 현판 탁본. 유홍준 기증, 제주 추사기념관 소장. 추사체의 조짐을 보여 주는 예서체 글씨다. 부드러운 돈후함과 억센 강건함을 아울러 갖추고 있어 앞으로의 변화를 예감케 한다. 제주 유배를 가는 도중인 1840년 9월 20일 해남 대둔사에 머물며 초의 스님에게 써 주었는데 대응보전 오른쪽에 걸어 두었다.

7-2

서 원만해졌다는 것이다. 그리고 뒷날 김정희는 돈후와 강건의 모순된 두 가지를 다양하게 운용해 나갔다. 한 글씨 안에 두 가지를 병렬해 조화 또는 불화를 능수능란하게 연출했다. 이 역시 '모순의 통일'이다.

김정희가 대둔사 초의 스님에게 보내 준 글씨를 새긴 현판〈일로향실〉— 爐香室은 제주 유배 생활 5년 차인 1844년 봄 무렵 작품이다. 이때 김정희가 초 의 스님에게 보낸 편지 「차를 포장할 때는」을 보면 '일로향실이란 편액 글씨를 보내 주었다'라고 쓰고 있어서 그때로 보는 것이다.⁸ 이 작품은 예산 화암사의 〈무랑수각〉에 비하여 돈후와 강건의 조화와 불화를 익숙하게 조절함으로써 변 화 속의 안정감을 획득했고 또한 수평의 아름다움을 완벽하게 구현했다. 또한 첫 번째 글자인 '일'—은 하단을 텅 비움으로써 공간의 미학을, 네 번째 글자인 '실'室은 전서체를 활용해 가옥의 형태로 그려서 형상의 미학을 추구했다. 이후 추사체가 회화의 형상성과 공간의 아름다움을 이룰 거라고 예고하는 최초의 성공작이다.

육팔례는 이 작품에 대해 오래된 예서체 모습을 보여 주는 "고예풍"古隸風이라며 실室 자에서 "갓머리" 변을 전서篆書의 형태로 처리하여 변화를 구한 것이 이채롭다" 라고 덧붙였다. 게다가 이 작품의 매력은 첫 번째인 일 - 자에 있다. 마치 못을 옆으로 뉘여 하늘에 띄운 모습인데, 뒤에 따라오는 '로爐, 향香, 실室' 석 자를 이끄는 힘을 발휘하고 있기 때문이다. 단순함이 복잡함을 이끈다는 모순의 원리인 셈이다.

초의 스님은 또 김정희로부터 〈죽로지실〉竹爐之室과 〈명선〉茗禪이란 글씨를 받았다. 이 사실을 전라도 강진 사람 치원 황상后園 黄裳. 1788~1870이 기록해두었다. 이 기록을 소개한 건 2011년 정민의 저서 『삶을 바꾼 만남: 스승 정약용과 제자 황상』¹⁰이다. 여기서 치원 황상이 지은 「'초의에게 가다'에 함께 쓴서문」神衣 行 幷小序초의 행병소서을 다음처럼 인용하고 있다.

금년 기유년리酉年 1849년에 열상測上에서 돌아와 대둔사의 초암으로 초의를 찾아갔다. 눈처럼 흰 머리털과 주름진 살갗이었으나 처음 대하

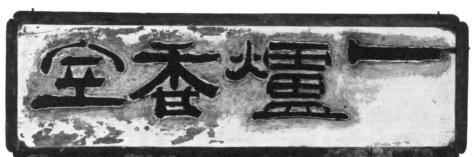

7.3

7-3 김정희, 〈일로향실〉 현판, 32×120cm, 1844년 무렵, 해남 대둔사(대흥사), 대흥사 성보박물관. 제주 유배 시절인 1844년 초의 스님에게 써 준 글씨다. '일'-은 하단 을 텅 비운 공간의 미학, 마지막 글자인 '실'室은 가옥의 형태를 빌려 와서 형상의 미학을 추구했다. 추사체가 지닐 회화적 형상성의 전조를 잘 보여 주는 작품이다.

7-4

7-5

7·4 7·5 김정희, 「차를 포장할 때는」 편지, 『벽해타운』, 종이, 각 35×22.5cm, 1844년 봄 이후, 개인 소장. 초의 스님에게 쓴 편지 20통을 묶은 『벽해타운』과 9통을 묶은 『주상운타』 두 권이 2011년 9월 케이옥션에 출품되었다. 도판 7·4 오른쪽 네모 칸 별지에 "일로향실 편액은 마땅히 적절한 인편을 찾아서 보내겠소"라는 문장이 보인다. 2014년 연구자 박동춘이 이 편지첩을 번역하여 『추사와 초의』에 수록했다.

는 사람 같지 않았다. 그 말을 듣고 행동을 보니 과연 초의임에 틀림없었다. 추사 선생께서 주신 친필 글씨인 수묵手墨을 보자고 했다. 〈죽로지실〉이나 〈명선〉 같은 글씨의 필획은 양귀비나 조비연의 자태여서 자질이 둔한 부류가 감히 따져 말할 수 있는 것이 아니었다. 등불을 밝혀 놓고 새벽까지 이야기하다 뒷기약을 남기고서 돌아왔다."

이 기록이 밝히는 내용은 초의 스님이 김정희로부터 1849년 이전에 받은 〈죽로명선지화〉竹爐茗禪之畵를 소장하고 있다는 사실이다. 그리고 치원 황상은 이 글씨를 '옥환비연지태'玉環飛燕之態라고 해설했다. '옥환'은 양옥환楊玉環으로 당나라 시대 황제의 귀비貴妃 다시 말해 양귀비인데 중국 4대 미인의 한 사람이지만 비극적인 최후를 맞이한 여성이다. '비연'은 조비연趙飛燕으로 한나라 시대 효성황후孝成皇后인데 중국 미인의 고전이었지만 악행과 문란함이 극에 이른 인물이다. 물론 치원 황상은 두 폭의 글씨가 미인의 모습을 갖추었다고 보았으므로 그렇게 비유했을 게다.

치원 황상이 본 작품〈죽로지실〉竹爐之室과〈명선〉茗禪이 오늘날 전해 오는〈죽로지실〉과〈명선〉인지 확인할 길은 없다. 사진 도판을 만들 수 없던 시절의문자 기록이기 때문이다. 다만 호암미술관 소장〈죽로지실〉과 간송미술관 소장본〈명선〉을, 두 번째 유배 때인 북청 시절을 거쳐 생애 마지막인 과천 시절에 쓴 것이 아닌지 살펴보는 일은 '11장 이별'의 '2 추사체의 가을' 항목으로미루겠다.

치원 황상이 초의 스님에게 보낸 「차를 구걸하는 시」乞茗詩결명시에는 다음 과 같은 문장이 있고 그 곁에 작은 글씨인 협서夾書로 '김정희가 명선이란 호를 초의에게 주었다'라고 덧붙여 놓았다.

명선컴禪이란 좋은 이름 학사에게 주시었고—추사가 명선이라는 호를 주었다¹²

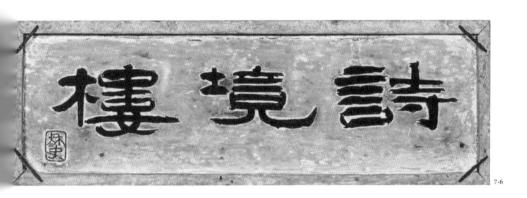

7-6 김정희, 〈시경루〉현판, 55×125cm, 1846, 예산 화암사, 충청남도 수덕사 근역성 보관 소장. 기름진 살이 빠져서 필획의 메마름이 지나쳐 뼈의 기운마저 빠져나갔 다. 다만 날아갈 듯 가벼운 기운이 상쾌함을 북돋운다.

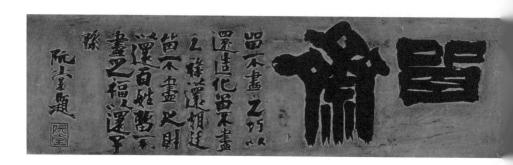

7-7 김정희, 〈유재〉현판, 32.7×103.4cm, 제주 시절, 개인 소장. '유'留와 '재'齋 두 글 자의 변화를 통해 극단의 불균형을 연출했지만, '유'를 가로로 압축해 상단으로 밀어 올리고 하단을 텅 비워 공간의 균형을 잡아 오히려 역동성에 넘치는 아름다움을 구현하는 데 성공했다. 작은 글씨로 쓴 화제의 내용은 공직자가 지켜야 할 도리를 담고 있다.

그러니까 김정희는 1849년 이전 언젠가 초의 스님에게 차를 마시며 선禪에 들어간다는 뜻의 '명선'을 호로 지어 주면서 글씨까지 써 보낸 것이다.

1844년 봄이 지나가고 두 해가 지난 1846년 예산 월성위가 뒤쪽에 있는 화암사가 중건될 때 써서 보낸 편액〈무량수각〉無量壽閣과〈시경루〉詩境樓는 지 난날 해남 대둔사(대흥사)〈무량수각〉에 비해 살이 빠져 날렵한 것이 유난히 호리호리하다. 그러므로 육팔례는 「추사 김정희의 해서 연구」에서〈시경루〉에 대해 다음처럼 썼다.

서정적抒情的이며 간결簡潔하고 골기骨氣가 풍부하다.13

서정성이 있다고 했지만 그보다도 워낙 골기를 강조하다 보니 거꾸로 "활달하고 생기 있는 흥취가 적다"⁴라는 지적도 자연스럽다. 그 바짝 마른 선이 평안한 것은 세로획이 존재를 감춘 채 가로획만이 제 모습을 두드러지게 드러내기 때문이다. 더구나 살이 빠지다 보니 여백도 생겨 숨 쉴 공간이 여유롭다.

《유재〉留齋는 화면의 절반을 화제로 채웠는데 권력과 재산을 지나치게 가 진 사족, 대신이 지켜야 할 덕목 네 가지를 담고 있다. 그 화제는 다음과 같다.

기교인 '교'巧를 다하지 않고 남김을 두어 조화造化로 되돌아가게 하고, 급료인 '녹'禳을 다하지 않고 남김을 두어 조정朝廷으로 돌아가게 하며, 재화인 '재'財를 다하지 않고 남김을 두어 백성에게 돌아가게 하고, 복福 됨을 다하지 않고 남김을 두어 자손에게 돌아가도록 한다. 완당玩堂 제 하다.¹⁵

따라서 이 현판 〈유재〉는 미래에 대신으로 출세할 사족 가문의 누군가에게 준 것이다. 〈유재〉의 특징은 두 글자끼리의 불균형한 변화에 있다. '유'紹자의 위쪽 '씨'氏와 '도'ヵ를 나란히 '구'ㅁ로 변형하여 아래쪽의 '전'田과 짜임을꽉 맞춰 사각형 덩어리를 만들었고, '재'賣에서도 위쪽 '도'ヵ와 '씨'氏에 주목

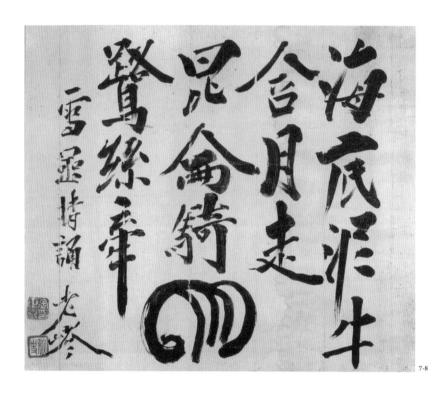

7·8 김정희, 〈해저〉, 53.3×46cm, 종이, 제주 시절, 간송미술관 소장. 설암 스님의 '게 송'을 썼는데, 화면 하단에 둥근 곡선은 코끼리 '상'象을 그림처럼 변형해 쓴 것으로 개송의 심오와 신비의 상징이며 재치 넘치는 감각을 보여 준다.

7.0

7-9 김정희, 〈의문당〉현판, 35×77.5cm, 1846, 제주 대정향교 동재, 제주추사관 소장. 대정향교 훈장 한정 강사공의 청탁으로 써 준 대정향교 동재 건물의 현판 글씨. 오재복이 새겼다고 한다. 글씨에 힘이 많이 들어가 혈맥이 막힌 느낌인데, 나무판에 글씨를 새길 때 미묘한 차이가 기혈을 막아 놓기도 한다. 하지만 글씨의 필획을 분해해서 보면 굳건하고 장엄하다.

하여 각도를 돌려세운 '구'ㅁ로 변형했다. 이어서 글자의 고유한 형태를 무시한 채 '구'ㅁ를 '개'수의 모습으로 바꿔 세 개를 나란히 세웠는데, 이것이 마치 어깨를 맞춘 세 사람이 뒤엉킨 듯한 덩어리가 되었다. 그런데도 답답함이 아니라 거꾸로 통쾌함이 밀려온다. 이런 조형의 비밀은 옆으로 긴 사각형인 '유'母, 위 아래로 긴 사각형인 '재'齋의 만남이다. 이 같은 불균형한 변화는 율동감을 불러일으키는 요소이고, 보는 이의 시각을 격동하게 해 감각을 매료시키고 만다.

이처럼 빼어난 〈유재〉의 제작 시기가 정확하지 않지만, 2002년 유홍준이 『완당평전』에서 제주 시절의 김정희가 '유재'習實라는 글씨를 썼다는 내용이 담긴 허련의 『소치실록』을 근거 삼아' 이 작품의 제작 시기가 제주 유배 시절이라고 특정했다. 그리고 '유재'가 남병길의 아호이므로 〈유재〉는 남병길에게 준 것이라고 했다." 어떤 연유로 약관 20대의 청년 남병길에게 써 주었는지 알수 없으나, 만약 사실이라면 김정희는 자신이 죽은 뒤 남병길이 자신의 문집을 편찬할 줄 상상도 하지 못했을 것이다. 남병길은 김정희 사후 10여 년이 흐른 1867년과 1868년 두 해에 걸쳐 세 종류의 김정희 문집을 편찬했다.

《해저〉海底는 김정희와 교유하던 설암雪喦 스님이 외우고 있던 '게송'偈頌 을 쓴 것이다.

바다 밑 진흙 밟는 소인 니우泥牛가 달을 물어 달리고 곤륜산崑崙山에서 코끼리 타니 백로白鷺가 고삐를 이끈다 설암이 늘 외우던 말이다. 노교老嵺

부처님의 공덕을 찬양하는 노래인 '게송'으로, 바다와 산, 소와 코끼리와 백로의 등장만으로도 세상 모든 것을 품는 느낌이다. 게다가 김정희는 자신을 '노교'라고 지칭했다. 홀로 우뚝 서 쓸쓸하고 외로운 사람이란 뜻이다. 유배객 신세 한탄인데, 이 작품의 백미는 느닷없는 글씨의 변화에 있다. 세 번째 행 끝의 코끼리 '상'象을 포기하고 실제 코끼리 형상으로 표현한 것이다. 놀라운 재

치와 감각이다. 자칫 평범한 작품일 뻔했던 것이 이런 유희 덕에 보는 사람을 웃음 짓게 하는 매혹의 작품으로 바뀌었다.

《의문당》疑問堂은 제주 대정향교의 건물 중 동재東齋에 걸어 둔 현판 작품인데, 이 현판은 1846년 11월 대정향교 훈장 한정 강사공寒井 寒師孔. 1772~1863이 청탁한 것이다. 흥미로운 점은 그저 평범하게 '동재'라 하지 않고 '의문당' 疑問堂이라고 하여 의심스러운 생각을 품는 건물이란 뜻을 담았다는 사실이다. 동재가 강학을 수행하는 곳임에 착안한 재치인데, 주문자 한정 강사공이 그렇게 써 달라고 했는지 김정희가 지어 주었는지 알 수 없다.

김정희가 써 준 글씨를 오재복與在福이란 인물이 새겼는데, 누구인지는 알수 없다. 제주 감영 소속 전각가가 아닌가 싶다. 그런데 비슷한 시기에 쓴 〈일로향실〉이나 〈시경루〉와 달리 획이 두텁고 각진 모서리가 두드러져 보인다. 어깨에 힘이 지나치게 들어가다 보니 공간이 두루 막혀 피가 돌지 않는다. 유홍준은 2002년 『완당평전』에서 덧칠한 안료의 흔적 탓으로 "그 원형을 많이 잃었다" 라고 하는데 이렇게 자연스럽지 못하고 또 어색한 것은 붓글씨를 목판에 옮길 때 전각가의 새김 기술에서 비롯한 문제가 아닌가 싶다.

2 산수화

도문상수론

제주 유배가 햇수만으로 어느덧 9년째 접어들던 1848년 6월 김정희는 문장과 서화에 관한 탄식을 토해 냈다. 새로운 제주 목사가 부임한 지 석 달가량 지났 고, 복날을 앞둔 어느 날이다. 김정희는 제주 목사 장인식張寅櫃에게 보낸 편지 「병사 장인식에게 주다 스물두 번째」에서 임진왜란 이전의 '융성하던 대아지 풍'을 찬양하고서, 하지만 이후 그 같은 풍조가 변화하고 후퇴했다고 한탄했다.

대저 우리나라의 임진왜란壬辰倭亂은 이것이 무슨 대운大運인지 알 수 없지만 위로는 조가朝家의 전장典章에서부터 여항閩巷의 풍속에 이르기까지 크게 변하지 않은 것이 없어 지금에도 회복하지 못하고 있으며 문장서화文章書畵와 같은 소도小道 또한 모두 이를 따라 후퇴하여 결국 아직만회하지 못하였습니다. 명종明宗과 선조宣祖 이전에 융성하던 대아지풍大雅之風을 찾아볼 수 없어 늘 한탄하고 애석하게 생각했습니다.¹⁹

이와 꼭 같은 글이 『국역 완당전집』의 「잡지」에 실려 있는데, 다만 다음과 같은 마지막 문장이 덧붙어 있다.

세상 사람들은 매양 문장을 좁은 길이라 '문위소도'文爲小道라 여기고 홀 시하니 이는 문장을 유희로 여기는 '문위희자'文爲戲者다. 문장이 아니면 도는 깃들 곳이 없다. 문장과 도는 상호 필수라 '문여도상수'文與道相須이 며 둘로 나눌 수 없는 것이다.²⁰ 여기서 말하는 바의 도문상수론道文相須論은 도학만이 아니라 문장서화를 중요하게 여겨야 한다는 주장을 뒷받침하는 이론이다. 도학과 경세학이 아니라 문장서화에 탐닉해 온 자신의 생애와 더불어 서화에 모든 시간을 바치고 있는 현재의 자신을 거울처럼 비추는 주장을 그렇게 펼친 것이다. 서화를 도학의 경지와 같은 것으로 여겨 제주 유배 시절 내내 서화에 더욱 빠져들었고, 그렇게 절정의 경지에 이르러만 갔다.

산수화론

김정희가 곧장 산수화에 대하여 논한 것은 드물다. 더구나 〈세한도〉를 그리던 제주 유배 시절에도 산수화를 논한 글을 쓰지 않았다. 한참 뒤인 1852년 북청 유배 시절 이후, 아마도 말년인 과천 시절에 쓴 것으로 보이는 「조희룡 화련에 제하다」題 趙熙龍 畵聯제 조희룡 화련에서 다음처럼 수묵水墨으로 산수화를 그리던 당대의 풍조를 비판하고 있다.

근자에 마른 붓과 바튼 먹인 건필검묵乾筆儉墨을 가지고서 억지로 원나라 사람의 황한간全荒寒簡率한 것을 만들어 내는 자들은 모두 자신을 속이고 나아가서는 사람을 속이는 것이다"

그러므로 김정희는 "왕유王維, 699?~761?와 이사훈李思訓, 651~716, 이소도李 昭道, 675 무렵~741와 조영양趙令穰, 1070 무럽~1100, 조맹부趙孟頫, 1254~1322 같은" 중국 역대 문인화가들이 모두 다 채색화인 청록靑綠으로써 장점을 보였다고 하 고서 다음처럼 썼다.

대개 품격의 높낮음은 적跡에 있지 않고 뜻인 의意에 있는 것이다. 그 뜻을 아는 자는 비록 청록니금靑綠泥金이라도 역시 좋으며 서도書道도 역시 그러하다.²²

수묵화가 아니라 화려한 채색화를 그리더라도 그 품격이 높을 수 있다는 것이다. 그런데 김정희는 스스로 산수화를 그릴 적에 채색을 사용한 적이 없다. 몇 점 되지 않는 산수화 모두 마른 붓인 건필乾筆과 물을 적게 탄 먹인 검묵儉墨 을 사용했다.

별세하던 해인 1856년에 쓴 편지「이재 권돈인께 올립니다 서른다섯 번째」에서는 그림을 배워 나가는 순서와 방법을 논했는데 먼저 순서를 다음처럼 제시했다.

대체로 당송唐宋 시대는 이미 멀어져서 연접할 수가 없습니다. 그래서 근래 사람들은 그림을 그리는 데 있어 청나라 초기 태창일파太倉一派 왕시민王時敏, 1592~1680, 왕감王鑑, 1598~1677, 왕휘王輩, 1632~1717, 왕원기王原祁, 1642~1715를 남종南宗의 적전嫡傳으로 삼고 황공망黃公皇, 1269~1354 무렵을 조인祖印으로 삼은 다음, 예찬倪瓒, 1301~1374의 황한荒寒함과 고상한 운치를 참작하는데 이는 모두 먹을 퇴적堆積시켜서 합니다.²³

한마디로 요약하면, 청나라에서 시작해 원나라로 올라가야 한다는 것이다. '남종'의 뿌리 찾기인 셈이다. 이어서 예찬의 기법인 먹을 겹겹으로 쌓는 적 묵법積墨法을 사용할 것을 권유했다.

그런데 그 시작하는 곳은 매양 마른 붓인 '고필'枯筆에 묽은 먹인 '담묵' 淡墨으로 하고, 점차로 첩가疊架를 쌓아 나가는데 산山의 멀고 가까움과 구학邱壑의 깊고 얕음과 수목樹木 빛의 묽고 짙음이 바로 묵법墨法의 환현 불측幻現不測한 데서 나옵니다. 그러므로 만일 묵법이 아니면 문득 하나 의 판에 도장 찍듯 하는 인판印板일 뿐이니 무슨 멀고 가까움과 깊고 얕 음과 짙고 묽음을 말할 수가 있겠습니까.²⁴ 결국 채색화가 아니라 수묵화를 권유했고 청나라 사왕四王을 거쳐 원나라 황공망과 예찬으로 거슬러 올라가 공부해야 하며 그 방법으로는 마른 붓인 '고 필'에 묽은 먹인 '담묵'으로 황량하고 쓸쓸한 '황한'荒寒과 간략하고 쉬운 '간 솔'簡率을 해야 한다고 했다. 다시 말해 갈필법渴筆法과 적묵법을 말한 것이다. 그러고 보면 채색화 이야기는 사라지고 말았다.

산수화의 세계

김정희의 산수화는 너무나도 잘 알려진 〈세한도〉를 비롯해 지금껏 전해 오는 작품은 모두 일곱 점에 지나지 않는다. 그 가운데 제작 시기가 알려진 작품은 석 점이다. 첫 번째 작품은 1810년대 초기 작품으로 알려진 〈선면산수도: 황한소경〉이다. 1810년대라면 김정희 나이 20대 후반으로 출사하기 이전 자유롭기 그지없던 날의 우아함을 한껏 뽐내는 작품이다.

두 번째 작품은 제주 유배 시절인 1843년 작품인 〈세한도〉와 같은 무렵의 〈영영백운도〉英英白雲圖다. 어느덧 58세에 이른 유배객의 탄식이 절절하게 스며들어 있는 이 작품들은 저 20대 때의 〈선면산수도: 황한소경〉이 보여 주는 바처럼 매끄럽게 다듬어 정밀한 아름다움을 드러내는 정교精巧함을 훌쩍 뛰어넘고 있다. 다시 말해 꾸밈없이 쏟아 내 서투른 분위기를 뿜어내는 졸박攝林함에도달하는 것이다.

1810년대의〈선면산수도: 황한소경〉과 1843년의〈세한도〉및〈영영백운도〉사이에 30년의 거리가 있는데, 그 30년 동안의 과정을 보여 주는 기년작이 없다. 다만 연대를 밝혀 놓지 않은 세 폭의 작품이 있는데,〈고사소요도〉高士逍遙圖,〈소림모옥도〉疏林茅屋圖,〈소림모정도〉疏林茅亭圖가 그것이다. 물론 이 작품들은 모두 건필乾筆과 검묵儉墨을 사용한 작품이다. 건필은 마른 붓이고 검묵은 물을 적게 탄 먹이다. 메마른 재료를 구사하여 쓸쓸하고 외롭지만, 아득한 분위기를 연출할 수 있고 이로 말미암아 흔한 시골 마을 풍경은 신비롭고 고상한 정신세계로 변한다. 정교하고 세련된 기술을 기준으로 삼고 보면〈고사소요도〉,〈소림모옥도〉,〈소림모정도〉가 거칠고 서툰 그림으로 보일 것이다. 하지만 그

무엇과도 비교할 수 없는 해맑은 기운이 넘치는 것이어서 모두 〈세한도〉나 〈영 영백운도〉와 엇비슷한 시기의 작품이다

김정희 산수화 세계에 대한 평가 기준은 '기교의 초월'과 '고상한 운치'였다. 1983년 서상선은 석사 학위 논문 「추사 김정희의 회화세계」에서 김정희 산수화의 특징을 다음처럼 요약했다.

소재는 대부분 한림寒林이나 고림枯林 등의 스산한 풍경을 그렸고 서체의 미에 연결된 그의 새로운 필선筆線 등은 기교를 초월한 높은 경지에이르러 독창적인 산수의 세계를 보여 주고 있다.²⁵

2003년 연구자 김현권은 「추사 김정희의 산수화」에서 그 특징을 다음처럼 요약했다.

기괴육怪를 경계하였으며 줄곧 황공망과 예찬의 화풍에 이르고자 하였다. 특히 그는 자신의 산수화 전반에 걸쳐 예찬의 황한荒寒 즉 소슬한 기운과 신문神韻 즉 고상한 운치를 표현하고자 끊임없이 노력하였다. 이는 당시 청조淸朝의 회화적 경향이었으며 김정희는 그러한 경향을 체득하였다고 볼 수 있다.²⁶

〈영영백운도〉

〈영영백운도〉英英白雲圖에 관해 1985년 청명 임창순은 『한국의 미 17 추사 김정희』 「도판 해설」에서 김정희 종손가宗孫家, 다시 말해 예산 월성위가에 전해오던 작품으로 제주 유배 시절 지기知己를 그리워하는 심정을 그린 작품이라고소개했다."

세한도의 필치와 같이 황한간솔荒寒簡率하면서 창고黃古한 운치韻致를 풍 긴다. 이 그림의 제작 연대는 없으나 역시 제주 적중讀中에서 지기知己를

7-10 김정희, 〈영영백운도〉, 23.5×38cm, 종이, 1843년 무렵, 개인 소장. 〈세한도〉를 예고하는 작품이다. 붓 끝이 갈라진 독필과 불에 그을린 먹 같은 초묵을 써서 애타는 마음을 그대로 드러냈다. 화폭 한쪽을 채운 거친 글씨의 마지막 문장은 '옛날에는 찾지도 않았는데 이제는 늘 찾기를 바란다'라는 뜻과 일치한다.

그리워한 심정을 그린 것으로 보인다.28

또 2002년 유홍준은 『완당평전』에서 이 작품이 제주도 유배지인 '귤중옥' 橋中屋을 그린 작품이라고 했고²⁹, 2003년 김현권은 「추사 김정희의 산수화」에 서 초의 선사와 허련이 1843년 제주를 방문했을 적에 기쁜 감정으로 그린 작 품이라면서 다음과 같이 평가했다.

필선筆線은 그가 유배지에서 겪는 외로움과 고통을 이겨 내고자 하는 의지가 담겨 있는 듯, 윤기 없이 자못 강건하고 힘이 들어가 있지만 필선이 고르지 못하고 불안해 보여 여전히 안정되지 못한 심리적 상태를 읽을 수 있다.³⁰

같은 해가 다갈 무렵에 그린 〈세한도〉를 예고하는 작품처럼 보인다. 붓 끝이 둘로 나뉜 독필禿筆과 불에 그을린 먹 같은 초묵無墨을 겹쳐 써서 쓸쓸하고 어지러운 마음을 아주 산만한 분위기로 토해 내고 있으며 그림과 마찬가지로 화제의 글씨도 대단히 불안한데, 그만큼 간절한 내용을 품고 있는 화제는 다음과 같다.

아름다운 흰 구름, 저 가을 나무를 휘감는데 종자와 허름한 곳 찾아오니 어떤 연유일까 산천이 멀어 옛날엔 찾아 주지 않더니 이제는 어떠한가 아침저녁으로 찾아오는가³¹

〈고사소요도〉

간송미술관 소장품인 〈고사소요도〉高士逍遙圖는 앞선 시기의 산수화와 비교해 마른 붓을 사용하는 갈필법을 더 유려하게 구사했고, 구도에서도 균형 감각을

7-11 김정희, 〈고사소요도〉, 『시병완첩』試病院帖, 29.7×24.9cm, 종이, 간송미술관 소장. 붓과 먹을 구사하는 방법이 나무면 나무마다 서로 다르다. 인물과 바위와 땅도 마 찬가지다. 다양한 표현법을 써서 산만한 건 감출 수 없지만, 네 그루의 나무가 마 치 봄, 여름, 가을, 겨울의 사계절을 상징하고 있는 듯하여 감탄을 자아낸다.

7-12 김정희, 〈소림모옥도〉, 12.3×23.5cm, 종이, 간송미술관 소장. 〈소림모정도〉와 연 작으로 화폭은 작지만 수직 구도를 대담하게 구현하여 운동감이 살아 있다.

7·13 김정희 〈소림모정도〉, 『시병완첩』, 14.2×19.8cm, 종이, 간송미술관 소장. 〈소림 모옥도〉와 짝을 이루는 작품이다. 두 작품 모두 화폭을 꽉 채웠고 또 중심도, 여백 도 없어 소란하고 답답하다. 물론 거칠고 성근 것을 꽉 채워 새로운 맛이 나는 까 닭에 차원이 다른 매력을 발산하는 점은 부인하기 힘들다. 살려 전체의 안정감이 살아나고 있다. 하지만 나무, 바위, 인물의 표현법이 모두 다르고 복판의 네 그루 나무도 들쑥날쑥하여 산만하며 왼쪽 바위는 동떨어져 있고 오른쪽 바위가 굴러떨어질 듯 불안하다.

화폭 전체가 불균형 상태를 유지하고 있는데 어색하거나 혼란스럽지 않은 것이 신기하다. 그러니까 묘사의 불안함과 산만한 구도의 불균형이 오히려 일 렁이는 율동감과 자유로운 분위기로 이끌어 가는 것이다. 이 작품에서 눈길을 끄는 것은 화폭 중앙을 꽉 채운 네 그루의 나무다. 가지와 잎새를 보면 봄, 여름, 가을, 겨울의 나무다. 인물은 봄, 여름, 가을을 등진 채 겨울 소나무를 향해 간다. 그러니까 이 작품은 김정희 자신의 인생행로 사시사철을 의미하는 사계 도四季圖다. 흥미로운 것은 다가올 겨울 소나무가 가장 강건하고 거대하다는 사실이다. 꿈꾸는 미래가 그런 것이었을까. 이 작품을 '제주 유배 후반의 화풍'이라고 지목한 김현권은 2003년 「추사 김정희의 산수화」에서 "구도와 소재 설정으로 미루어 명말 청초 산수화풍과 유사하다"라고 지적했다.

〈소림모옥도〉

간송미술관 소장 〈소림모옥도〉疏林茅屋圖 또한 여전히 갈필의 마른 먹과 구도의 묘미를 살린 작품이다. 하단의 근경은 짙은 먹이 거칠지만 질서정연하게 한 방향으로 향하게 하여 운동감을 살려 주었고, 중단에는 몇 채의 집을 대담한 생략법으로 묘사하여 시원한 공간감을 살려 냈다. 상단의 높은 산은 일부만 암시하는 성근 필치로 투명감을 보여 준다.

〈소림모정도〉

역시 간송미술관 소장 〈소림모정도〉疏林茅亭圖는 앞선 산수화 몇 폭에 비하여 세련미를 발휘한 작품인데, 직선과 곡선, 꺾임과 비빔 같은 붓놀림을 여러 가지로 구사하고 원경을 뚜렷하게 설정함으로써 경물의 다양성을 구현한다. 멀리 있는 산은 흥건한 먹인 농묵濃墨이 번지는 선염渲染으로, 근경의 땅과 중경의 산은 마른 붓질의 갈필과 이끼가 널린 태점告點으로 묘사했고 활엽수와 침엽수,

대나무숲에 띠집까지 서로 다른 필법을 사용함으로써 마치 각각의 사물이 정교하게 표현된 듯 사진처럼 보인다.

다섯 폭의 산수화는 〈선면산수도〉를 제외하고는 한결같이 수묵에 까칠한 붓질로 일관하고 있다. 그래서 쓸쓸하고 간절하여 너무도 슬프지만 〈세한도〉 와는 또 다른 분위기를 머금고 있어서 새로운 매력이 있다. 물론 〈세한도〉에 비 해 산만하고 소란스럽고 번잡하여 감동의 파장이 크지 않다.

같은 미학, 같은 화론, 같은 형식, 같은 작가의 작품인데도 말이다. 왜 그런 것일까. 그 까닭은 조형의 차이에서 비롯하지만, 2007년 연구자 이수미가 「세한도에 내채된 조형 의식과 장황莊潢 구성의 변화」에서 지적한 대로 "여러 전기적 의미, 문학적 상징과 같은 일화逸話" 33의 존재 여부, 다시 말해 작품을 둘러싼 숱한 이야기가 있느냐 없느냐에서 비롯한다. 가슴 설레게 하는 힘은 형상이라는 표면을 뚫고 내면 깊숙이 들어가 감춰져 있기 때문이다.

3

〈세한도〉

1843년, 〈세한도〉의 출현

제주 유배 시절도 어느덧 4년 차인 1843년. 벌써 58세에 이르렀다. 그러고 보니 환갑이 낼모레다. 지금이야 환갑이 새롭지 않지만 그때 환갑은 한 시대의 절정에 이른 듯 생애의 축복이었다.

김정희는 역관 우선 이상적이 북경에 다녀올 때면 이것저것 부탁을 거듭했고 이번에도 어김없었다. 이상적은 1843년 봄 귀국길에 김정희에게 주려고하장령質長齢. 1785~1848과 위원魏源, 1794~1857이 편찬한 『황조경세문편』皇朝經世文編을 구해 왔다. 『황조경세문편』은 1827년 간행한 책으로 무려 129권, 79책이나 될 만큼 거창할 뿐만 아니라 구하기도 쉽지 않았다. 이것을 제주도로 보내려니 인편을 구하기도 어려웠고 또 구했다고 해도 믿고 맡길 만한 사람을 찾기도 어려웠다.

김정희가 『황조경세문편』을 받은 때와 그 보답으로 〈세한도〉歲寒圖를 이상적에게 그려 준 때에 관해서는 지금껏 의심 없이 1844년이라고 믿어 왔다. 이를테면 2002년 연구자 강관식은 「추사 그림의 법고창신의 묘경」이란 글에서 그 시점을 한 달 단위로 아주 세심하게 논증했는데, 그 결과 김정희가 『황조경세문편』을 받은 때가 "1844년 5,6월경의 여름 전후"이고 이에 대한 보답으로 〈세한도〉를 그린 때가 "1844년 여름 전후"라고 추정했다.34

다. 셋째는 이상적의 청나라 사행 일정이다.

하지만 의문이 생길 수밖에 없다. 의문의 시작은 〈세한도〉라는 그림 제목에서 시작한다. 〈세한도〉의 '세한'이란 낱말은 이 그림이 '세화'歲畫이고, 따라서 연말에 그려 보내는 새해맞이 그림임을 뜻한다. 그런데 1844년 여름에 그렸다는 주장은 낯설다. 물론 겨울에도 여름을 그릴 수 있으니까 그해 여름에 겨울 풍경을 그려 주는 건 가능한 일이다. 하지만 이 그림이 일반 산수화가 아니고 세화라는 사실을 생각하면 여름이 아니라 겨울에 그린 것이어야 하지 않을까. 이런 의문을 해결하기 위하여 가장 먼저 한 일은 그림을 받은 역관 이상적의 연경 사행 일정을 확인하는 것이었다.

(이상적의	제5~7차	사행	일정표>35
-------	-------	----	--------

차수	기간	참여자 명단
제5차	1841년 10월 24일 ~1842년 4월 4일	동지 겸 사은사 정사正使 예문관 제학 이약우季若愚, 부 사嗣使 호조 참판 김동건金東健, 서장관書狀官 부수찬 한 복이韓窓履
제6차	1842년 10월 19일 ~1843년 3월 29일	동지 겸 사은사 정사 흥인군 이최응李最應, 부사 호조 참 판 이규팽李圭赫, 서장관書狀官 사복시정 조봉하趙鳳夏
제7차	1844년 10월 26일 ~1845년 3월 28일	동지 겸 사은사 상사上使 흥완군 이최응, 부사 호조 참 판 권대긍權大肯, 서장관 사복시정 윤찬尹積

이상적은 1829년 10월 27일 첫 번째 사행 이후 빈번하게 사행단에 참여했고, 생애를 통틀어 모두 열두 번을 다녀왔다. 〈세한도〉가 오가던 이 무렵에는 〈이상적의 제5~7차 사행 일정표〉에서 보듯이 4년 동안 세 차례나 된다. 〈세한도〉 발문에서 말하는 '지난해인 거년'과 '올해인 금년'을 확인하기 위해서는이 일정표에 대입해 보아야 한다. 그리고 북경에서 가져온 책을 한양에서 제주도로 보내는 일정도 함께 계산해야 한다. 한양에서 북경으로, 다시 북경에서 한양으로, 그리고 한양에서 제주로 보내는 긴 일정을 따져 보면 〈세한도〉에서 말

極矣悲夫既堂夫人書 直操動節而已上有所感發指歲寒之 賢宿客与之威哀如下却相门迫切之 時者也与于西京洋學之世以及郭之 聖人也即聖人之特福非後為後羽之 成寒以前一松柏也成寒以後一松柏 既君点世之語。中一人其有起坐日 前之名無可稱由後之名点可見稱於 我由前的無如為由後的無損馬些由 也聖人精稱之於歲寒之後令君之於 松柏之後明松和是好四時而不利者 太史公之言非即孔子口歲寒出後知 扶於河"推利之外不以推利視我那 者太史公云以惟利合者惟利益而矣 之海外直革枯福之人如此之絕權利 費也費力如此而不以歸之權利乃歸 事也且世之河、惟權利之是勉為之 千万里之遠積有羊而得之非一時之 病研文偏寄来此皆非世之常有群之 去年以晚學去雲二書寄来今年又以

7-14 김정희, 〈세한도〉부분, 23.7×109cm, 종이, 1843, 손세기·손창근 기증, 국립중 앙박물관 소장. 1844년 새해를 앞둔 1843년 겨울 제주 유배객 김정희는 역관 이 상적에게 새해를 축복하는 세화歲畫 〈세한도〉를 발문과 함께 보내 주었다. 세 그루의 측백나무와 소나무 한 그루에 옴폭 내려앉은 집 한 채 그리고 눈이 녹아 질퍽한 땅을 묘사했다. 그림이 끝나고 긴 화제를 썼는데 '소나무는 겨울이 되어서야 그 잎이 푸르름을 안다'라는 문장으로 권세와 이익에 휩쓸리는 세상에도 변치 않는 마음을 묘사하여 눈시울을 적신다. 쓸쓸한 풍경과 가슴 시린 이야기로 가득 찬 〈세한도〉는 세련된 기술과 출세의 야망으로 가득 찬 세상을 향해 던지는 질문이다.

7-15

7-15 〈세한도〉인장. 정희, 완당, 추사, 장무상망. 오른쪽 하단 구석에 숨기듯 찍은 '장무 상망'은 '오래도록 서로 잊지 말자'라는 뜻을 담고 있는데, 그 위치가 전체 구성에 어긋나는 데다가 크기가 적절하지 않은 것으로 보아 김정희가 아닌 다른 누군가 찍은 것이다.

7-16

7-16 세한도 보관 상자, 국립중앙박물관 촬영 및 소장. 상자에 쓴 "완당선생세한도"는 누가 썼는지 알 수 없다. 상단 인장에는 "만이천봉초당"萬二千翰草堂이라고 새겨져 있는데, 화가인 무호 이한복無號 李漢福, 1897~1944의 아호이므로 이한복의 글씨인 듯하다. 하단 인장은 "영인부아寧人負我 무아부인母我負人"인데, '차라리 남이 나를 저버릴망정 내가 남을 저버리지 않는 법이다'라는 뜻이다.

7-17 7-18 세한도 두루마리, 국립중앙박물관 촬영 및 소장. "완당세한도阮堂歲寒圖 은재 거사月齋居士"라고 쓰여 있다. 은재거사는 발문을 쓴 중국인 장목張穆, 1805~1849 이다.

하는 "거년"과 "금년"이 선명하게 드러난다. 우선 이상적이 제5차 사행을 마치고 귀국한 때가 1842년 4월 4일인데 이때가 발문에서 말하는 "거년"이다. 그리고 또 제6차 사행을 마치고 귀국한 때가 1843년 3월 29일인데 발문에서 말하는 "금년"이다.

지난해인 거년去年에는 운경의 『대운산방문고』와 계복의 『만학집』 두 종의 책을, 올해인 금년今年에는 하장령의 『황조경세문편』을 부쳐 왔네.³⁶

그러니까 김정희가 제주에서 운경惲敬, 1757~1817과 계복桂馥, 1736~1805의 책을 받은 때는 '지난해'인 1842년 4월 이후, 하장령의 책을 받은 해는 '올해'인 1843년 4월 이후다. 바로 그 1843년 여름 또는 가을 어느 날에 한양에서 부쳐 온 방대한 규모의 『황조경세문편』을 받은 뒤 새해를 맞이하기 전에 세화인〈세한도〉를 그려서 군선軍船 또는 제주의 진상품을 싣고 출발하는 세공선歲貢船에 상경하는 인편을 얻어 한양에 있는 이상적에게 보냈다. 새해 첫날인 1844년 1월 1일에 맞춰 전달해 달라고 각별히 당부했을 것이다. 이때 함께 보낸〈세한도〉의 발문跋文은 다음과 같다.

슬픈 사내 '비부'의 〈세한도〉 발문

〈세한도〉 발문

지난해인 거년去年, 1842년에는 운경의 『대운산방문고』大雲山房文薰와 계복의 『만학집』晚學集 두 종의 책을, 올해인 금년今年, 1843년에는 하장령의 『황조경세문편』皇朝經世文編을 부쳐 왔네. 이런 건 세상에 항상 있는 것이아니라네. 머나먼 천만리 밖에서 구입한 것이고, 여러 해에 걸쳐 얻은 것이므로 한때 이루어진 일이 아니지 않은가.

더구나 세상의 도도한 풍조는 오직 권세와 이익만을 쫓는데 이처럼 마음과 힘을 쓰고도 권세와 이익을 따르지 않음에라. 마침내 바다 밖의

賢賞客与之國東如下却构门迫切之 貞操動節而已三有所感發於歲寒之 極矣悲夫阮堂夫人書 我由前的無如馬由後的無損馬此由 聖人也可聖人之特福非後為後周之 前之名無可稱由後之名無可見稱於 也聖人特稱之於歲寒之後令君之於 成寒以前一松柏也 成寒以後一松柏 松柏之後明松和是母四時而不問者 太史公之言非 扶於语"權利之外不以權利視我那 者太史公云以權利合者權利盡而交 之海外董幸枯福之人如此之超權利 費心費力如此而不以歸之權利乃歸 事也且此之治心惟權利之是勉為之 千万里之遠積有羊而得之非一時 去年以晚學大室二書寄来今年又以 者也与乎西京淳學之世以及郭之 君点世之酒"中一人其有起逃自 耶孔子曰歲寒此後知

7.10

7-19 김정희, 〈세한도〉발문, 1843, 손세기·손창근 기증, 국립중앙박물관 소장. 세한도 와 짝을 이루는 글이다. 네모 칸을 치고 아주 반듯하게 정성을 다해 써 내려갔다. 역관 이상적을 가리켜 권세와 이익을 좇는 풍토를 거스르는 사람에 비유하고 또 공자가 말한바 추워진 뒤에야 소나무의 푸르름을 깨닫는다는 이야기를 들어 이상 적이 소나무 같은 사람이라고 칭찬한다. 가슴 따스한 이야기지만 정작 〈세한도〉의 황량한 풍경에 비춰 보면 가슴이 저려 온다.

한 초췌하고 메마른 사람에게 주는 것을 마치 권세와 이익을 쫓는 세상 사람들처럼 한 것이네.

태사공 사마천太史公司馬遷, 기원전 145~기원전 86의 말씀에 '권세와 이익으로 어울리는 자는 권세나 이익이 다하면 사귐이 멀어진다'라고 하였는데 그대 역시 세상의 도도한 풍조 속의 한 사람이건만, 권세나 이익을 쫓는 도도한 물결 밖으로 초연하게 나갔네그려. 권세나 이익으로 나를 대하지 않은 것인가. 사마천 공의 말씀이 잘못된 것인가.

공자의 말씀에 '한겨울 차가운 날씨인 세한연후歲寒然後에야 소나무 와 측백나무가 더디게 시든다고 하는 송백후조松柏後凋를 알 수 있다'라고 하셨네. 소나무와 측백나무는 바로 네 계절을 일관하여 시들지 않으니, 세한 이전에도 하나의 소나무와 측백나무고 세한 이후에도 하나의 소나무와 측백나무일 뿐인데 성인聚人은 세한 이후를 특별히 일컬어 '특칭'特稱하셨다네.

지금 그대는 나에 대해 이전이라고 해서 더함도 없고 이후라고 해서 덜함도 없지 않았소. 그러나 이전의 그대는 일컬을 게 없다면 이후의 그대는 또한 성인의 일컬음을 받을 만하지 않겠소. 성인이 특별히 일컬어 특칭한 것은 시들지 않는 곧은 지조志操, 굳센 절개節概만이 아니라 역시세한의 시절에 느낀 바가 있어서인 것이외다.

오호라! 두텁고 순박한 서한 시대의 급암汲難, 기원전 :~기원전 112 무럽이나 정당시鄭當時, 전한 시대 같은 현자賢者들마저 시세에 따라 찾아드는 빈객賓客들이 모였다 흩어지는 성쇠盛衰를 거듭하였소. 하물며 섬서성陝西省 하비下邳 땅에 사는 전한 시대 적공覆公, 기원전 130 무렵이 대문에방을 써 붙인 일은 인심의 박절함이 너무도 극에 이른 것이 아니었을는지요.

슬픈 사내인 비부悲夫 완당노인阮堂老人 쓰외다.37

애절하고 아름답다. 권세나 이익으로부터 멀어진 김정희를 향해 베푸는

우선 이상적의 인품이 그렇다. 그래서 김정희는 이상적의 변함없는 인품을 사마천이 말한바 권세와 이익을 좇는 풍조를 거스르는 사람에 비유하고 또한 공자가 『논어』論語「자한」子罕에서 말한 내용을 인용하여 추워지고 나서야 그 푸르름을 보여 주는 소나무와 측백나무와 같다고 비유했다. 여기에 그치지 않았다. 김정희는 또 이상적을 적공이란 인물에 비유했다. 마지막 문장은 사마천의 『사기』史記「급정전」汲鄭傳에 나오는 옛이야기와 관련한 내용으로, 적공은 기원전 130년에 형벌과 법률을 관장하는 정위廷尉에 임명되었다. 정위가 되자 빈객이 많아 문지방이 닳았는데 해임되자 빈객들이 사라졌다. 그 뒤 다시 정위가되자 빈객이 물밀 듯 몰려들었다. 이에 적공은 대문에 다음과 같은 방문을 붙였다고 한다.

한 번 죽고 한 번 사니 사귐의 정을 알겠고, 한 번 가난했다 한 번 부자가 되니 사귀는 모양새를 알겠으며, 한 번 존귀하고 한 번 비천해지니사귐의 정이 보이는구나.

김정희는 〈세한도〉 발문 끝부분에 자신을 슬픈 사내인 "비부"라고 칭했는데, 추위에 떨고 있는 자신을 강조함으로써 오히려이상적의 그 변함없음을 더욱 드러내고자 한 것이다. 그런 까닭에 2011년 고연희는 『그림, 문학에 취하다』에서 〈세한도〉 감상의 요체는 "슬픔에의 공감"이라고 지적했을 것이다. 38

마르고 거친 땅 위에 움푹 꺼진 한 채의 집을 둘러싸고 네 그루의 나무가서 있다. 땅과 집은 수평으로, 세 그루의 측백나무와 한 그루의 소나무는 수직으로 배치했다. 1997년 연구자 윤소희는 「추사 김정희의 세한도 연구」에서 네 그루의 나무에서 중심과 주변을 따지는 건 무의미하다고 하면서도 유별나게 늙은 소나무를 눈에 띄게 그린 이유는 "지조를 더욱 힘 있게 강조하기 위한 김정희의 배려" 39라고 했다. 또한 〈세한도〉에서 가장 중요한 부분은 완전히 비워둔 배경이다. 무대가 텅 비어 있어 아득한 느낌을 더욱 키워 간다. 그와 함께 가장 뛰어난 것은 화면 구도다. 화폭 오른쪽 상단의 가로글씨 '세한도'와 세로글

씨 '우선시상'藕船是賞, '완당'阮堂, 붉은 인장 '정희'正喜와 그 아래 가로로 뻗어나온 가지에 매달린 솔잎 한 움큼, 부러질 듯 허약한 가지와 뜻밖에 굵은 노송老 松에 이르기까지, 제목부터 이어지는 연결은 절묘한 착상이다.

또 김정희는 〈세한도〉에서 마른 먹인 '건묵'乾墨만으로는 성이 차지 않았는지 아예 타버린 재만 남긴 '초묵'無墨으로 성글게, 아주 거칠게 그리는 갈필 법渴筆法을 구사했다. 울퉁불퉁한 땅바닥은 비가 내려 질척대는 마당이다. 또 땅속에 묻혀 들어간 듯한 일자—字집은 지붕이 서로 어긋난 데다가 둥근 창문의 좌우가 뒤바뀌어 끝내 헤어 나오지 못할 마법의 구조물이다. 수렁 속에 빠진 고난을 상징하는 것이다.

잣나무라고도 하는 흑백나무 세 그루는 그 잎이 으깨진 듯한 파필점破筆點이고 소나무는 늙어서 기울어질 듯한 데다가 잎사귀가 거의 없다. 그나마 옆으로 삐져나온 가지에 성글게 달린 잎도 송엽점松葉點이 아니라 앙두점仰頭點이다. 간절해 보이는 것이 더욱 서글프다. 더욱이 특별한 것은 바탕을 이루는 종이가 매끄러운 화선지가 아니라 무척 까칠한 종이여서 그 메마른 갈필의 효과를 더더욱 드높였다는 사실이다. 나아가 바로 곁에 연결해 둔 발문은 매끄러운 장지 壯紙를 선택함으로써 그림의 거친 분위기를 한결 돋보이도록 대비의 미학을 구현했다.

덧붙이자면, 저 볼품없는 집 창문이 둥근 원형이라 중국 가옥의 창문인 것은 중국을 제집 드나들 듯하는 역관 이상적에게 주는 '세화'임을 배려한 것이다. 이 때문에 중국을 숭상하는 태도를 떠올리며 비판하곤 하는데,〈세한도〉발문에 등장하는 인물과 고사가 모두 중국 것임을 생각해야 하고 또한 공통 문명권에 속한 시대의 후진 국가가 선진 국가를 사대事大하는 일은 20세기 이후 서구를 사대하는 것처럼 19세기 이전 사족들에게는 흔하고도 자연스러운 일임을 헤아려야 한다.

이상적의 답신

이토록 쓸쓸한 그림을 받은 우선 이상적은 감격에 겨울 수밖에 없었다. 〈세한

도〉를 받고서 맞이한 1844년 설날은 다른 때와 무척 달랐다. 그 마음을 담은 답장은 1976년 김영호가 「세한도를 보는 열 개의 시점」이란 글에서 번역해 소 개했다. 이상적의 편지 「세한도 한 폭을 엎드려 읽습니다」歲寒圖 一幀 伏而讀之세한 도일탱복이독지 전반부는 다음과 같다.

《세한도》한 폭을 엎드려 읽으매 눈물이 저절로 흘러내리는 것을 깨닫지 못하였습니다. 어이 그다지도 분수에 넘치게 추장推獎하셨으며 감계가 진실하고 절실하였을까요. 아! 저가 어떤 사람이기에 도도히 흐르는 세파 속에서 권세와 이해를 따르지 않고 초연히 스스로 빠져나올 수 있겠습니까.

다만 구구한 작은 마음으로 스스로 아니할래야 아니할 수 없어 그렇게 했을 뿐입니다. 하물며 이런 서적은, 비유하건대 몸을 깨끗이 하는 선비章甫와 같아서 권리와 세도에 맞지 않으므로 저절로 맑고 시원한 세계에 돌아가기 마련이니 어찌 다른 뜻이 있겠습니까.

이번 걸음에 이 그림을 가지고 연경에 들어가 장황을 해서 아는 분들에게 보이고 시문詩文을 청할까 하옵니다. 다만 두려운 것은 이 그림을보는 사람이 저를 참으로 속을 벗어나 세상의 권세와 이해를 초월한 것으로 안다면 어찌 부끄럽지 않으리까. 정도가 지나치십니다.⁴⁰

이 편지글 가운데 일부를 2002년 유홍준이 『완당평전』에 인용했고⁴¹, 강 관식은 「추사 그림의 법고창신의 묘경」에서 새로 번역했다. 되풀이지만 뜻은 같되 분위기가 다른 느낌을 주므로 강관식의 번역을 다시 인용해 둔다.

〈세한도〉한 폭을 엎드려 읽으니 저도 모르게 눈물이 쏟아집니다. 어찌 그다지도 과분한 칭찬을 해 주셨는지 감개가 실로 절실합니다. 아! 제 가 어떤 사람이기에 권세와 이익을 쫓지 않고 도도한 세상 풍조 속에서 초연히 벗어났겠습니까? 다만 변변치 못한 작은 정성으로 스스로 그만

松 -1 3 微 .胶填 自 建 5 2 何 流 其 蓝 惟 # 推 珠 1 虚 何 京 詞 色 静 美 付之家 答 杜 精 升 斯 其 利 慈 更 站 涛 图 覧 之外 19 7 推 ot 事 清 £ 中 佳 詩 bit 松 丁隆 者以為 池 清 時 淖 本 جلال 手 文月 -矣 權 2 31-界平豈有 針 寧 其 浦 当 竹面 ت 31 盒 休 絲 使 後 學 章 太 斗 1 不自 是 分 30 是 是 付 和 2 节 1 30 少 南 沙 讀 真 北色 稿 并 灰 她 感 店 有 完 20 Z 於 1-過 私 遥 10 施 此 ふ 随 なん 掠 رعز 能 妆 7年 之真 外 七日 電浴 經 醋 加 一 I 3 才 胞 オミ 自 بس 3 静 Z 仍 あ 室 沙 あ 1/2 117 支 板 驰话 排 in 涛 稿 然 机 相 LA 此 た A is 則 نارز -滴 装先 2 图 八 詩 图 te 连 拔旅

7-20

7·20 이상적,「세한도 한 폭을 엎드려 읽습니다」부분, 크기 미상, 1844년 무렵. 〈세한도〉를 받은 이상적의 답장이다. 권세와 이익을 좇지 않는 사람이란 평가에 감격하고 또 〈세한도〉는 북경으로 가서 자랑하겠다는 의지를 밝혔다. 왕비가 사 오라는 물건이 많아 김정희의 부탁을 다 들어 줄 수 있을지 모르겠다면서, 읽고 나서 편지를 불태워 버리라고 부탁하는 대목이 흥미롭다.

둘 수 없어서 그랬던 것일 뿐입니다. 더구나 이러한 종류의 책은 비유하자면 문신文身을 새긴 야만인이 공자의 장보관章 审冠을 쓴 것과 같아서 권세와 이익으로 불타는 세속과는 맞지 않는 것이기 때문에 저절로 맑고 시원한 곳으로 돌아간 것일 뿐입니다. 어찌 다른 뜻이 있겠습니까.

이번 사행길에 이 그림을 갖고 북경에 들어가서 표구를 하여 한번 옛 지기들에게 두루 보이고 제발과 시문을 청하려고 합니다. 그러나 오직 두려운 것은 그림 보는 사람들이 제가 진실로 세속을 초월해서 초연히 세상의 권세와 이익 밖으로 벗어났다고 여기지 않을까 하는 것입니다. 어찌 스스로 부끄럽지 않겠습니까. 참으로 과분한 일입니다.

권세와 이익으로부터 벗어난 모습이라는 찬사를 받은 이상적은 자신의 모습을 자랑스러워하면서 또한 김정희야말로 맑고 시원한 청량계淸凉界의 사람이라고 찬양했다.

흥미로운 것은 앞서 유흥준과 강관식이 인용, 재번역한 내용이 전반부만 이라는 사실이다. 이 글 「세한도 한 폭을 엎드려 읽습니다」 후반부는 고유 명사가 연이어 나와 약간 어렵다. 하지만 내용의 핵심은 김정희가 이상적에게 잔뜩 부탁하고 이상적은 맡은 일이 많아 잘할 수 있을지 모르겠다는 것인데 다음과 같다.

화제의 정도시靜濤詩 세 폭도 또한 장황하고 따로 부탁한 정도기靜濤記는 그 끝이 더욱 좋으며 이 외에 예서도 적절히 여러 사람에게 나누어 주고 맹자孟慈와 중원中遠의 소식도 탐문해 보겠습니다. 진사填詞: 화폭의 여백에 쓰는글, 화제 등을 뜻함하는 일은 일찍이 두실 조상국斗室 趙相國: 심상규(沈象奎, 1766~1838)의 오자인 듯하다이 단상湍上에 은퇴해 있을 때 제가 가서 배운 바 있으며 그 후 약간 화보畵譜를 모방한 바 있으나 시율詩律과 같이 경률히 억지로 지을 수는 없으므로 그만두어 버린 지 오래입니다. 이런 책자도 볼만한 것이 있으면 삼가 구해 오겠습니다

예태상藝台相의 중용설은 일찍이 『연경실집』,單經室集에서 본 바이나 올여름에 역하의 시인 왕자매홍王子梅鴻이 남방으로 돌아갈 때 궐리闕里를 지나가면서 공자묘의 벽에 각刻한 그 글 중용설의 탁본을 부쳐 왔는데 그중에 공수산和緣山은 태상台相의 처숙表叔이라고 말하고 지금의 연성공 衍聖公인 공야산경용公冶山慶鉾은 태상과 동서 간이라 합니다. 손수 장황해 올리는 바이나 풀이 세고 주름져서 보잘것없어 마치 부처 머리에 똥칠한 것과 다름없으니 한탄입니다.

정부廟堂의 공론이 봉책封冊의 칙명勅命받을 일로 여러 가지 지시하여이 한 몸이 중책重責을 지게 되니 일이 성취하기 어렵기가 쇠망치로 하늘을 치는 것과 같습니다. 또 감히 세상에 말을 낼 수도 없고 함께 가는 사람에게 의논할 수도 없으니 장차의 걱정이 형언할 수 없습니다. 또 내전內殿: 왕비에서 연경에 가면 사 오라는 물건이 극히 많아서 이 '일'은 또 어찌할지요. 날마다 일과日課하듯이 궐내에 들어가서 근심 걱정이 천만 가지오니 이른바 약한 말에 짐이 무겁다는 말과 같습니다. 약하고 옹졸한 나로서 어찌 이 지경에 이르렀을까요. 공사 간에 어떻게 될 것인지 알지 못하여 황송스럽고 두려워할 뿐입니다.

끝에 있는 조항을 보신 후에 불태워 버리십시오.⁴³

이 내용을 보면 김정희가 〈세한도〉를 보내고 난 뒤 별도의 편지를 통해 많은 것을 부탁했음을 알 수 있다. 이에 대해 이상적은 정부의 지시는 물론 내전의 왕비까지 요구하는 바가 극히 많은 까닭에 김정희의 일을 다 할 수 있을지모르겠다고 하소연하고 있다.

재미있는 것은 불태우라는 우선 이상적의 부탁을 듣지 않고 그대로 보관해 둔 김정희의 태도다. 태우지 않았기에 지금 그 내용을 우리가 알 수 있지만 말이다.

〈세한도〉, 북경으로 가다

우선 이상적은 1844년 10월 26일 동지 겸 사은사 정사 이최응李最應, 1815~1882을 수행하는 역관이 되어 북경을 향했다. ⁴⁴ 이상적은 10개월 전 새해 선물로 받은 〈세한도〉를 발문과 함께 두루마리 도권圖卷으로 장황해 두었는데 사행 때 북경으로 가져가 자랑하기 위해서였다. 그렇게〈세한도〉를 들고 북경에 도착한 이상적은 1845년 1월 13일 오찬吳贊(오정진吳廷珍)과 그의 처남 장요손張曜孫. 1807~1863이 마련한 잔치가 열리자〈세한도〉를 가지고 갔다. 참석자는 모두 열일곱 명이었다. ⁴⁵ 장요손은 〈세한도〉에 쓴 '제찬'에 이날의 모임을 대략 다음처럼 묘사했다.

우선 이상적 인형仁모과 헤어진 지 8년이 되었다. 갑진년 1844년 겨울 우선 이상적이 사행의 일원으로 북경에 왔고 을사년 1845년 정월 오찬 의 정원에서 우선을 초청해 술자리를 마련했는데 당시 모인 북경의 사 대부가 열일곱 명이었다. 지난 일을 이야기하거나 문장을 논하며 즐거 운 분위기가 이어졌다. 우선이 김추사 선생의 〈세한도〉를 보여 주며 제 시를 부탁해 바로 두 수를 짓고 아울러 추사 선생과 한묵을 통한 마음의 교제를 생각한다. 46

열일곱 명의 참석자 가운데 열다섯 명이 제찬을 써 주었으며 이 모임에 참석하지 않은 오순소吳淳韶가 1월 하순에 써 주어서 제찬은 모두 합해 열여섯 폭이 되었다. 물론 참석한 사람 가운데서도 조무견曹極堅의 제찬은 1월 22일에 쓴 것이다 47

참석자의 한 사람인 반희보潘希甫는 "한 폭 예찬의 그림, 만 리 밖에서 배를 타고 건너왔네"⁴⁸라고 감탄했는데, 그 안타까움이며 쓸쓸한 감정은 모두 한마음이었다. 2009년 이춘희는 『19세기 한중 문학교류: 이상적을 중심으로』에서 이 잔치에 참석한 청나라 문인 대부분이 "실권이 없는 한직에 있는 한족 문신漢 廣文臣 아니면 장목張穆과 같이 가슴에 품은 경세의 뜻을 펴지 못한 사람"이라고 지적했다. 그리고 모임의 분위기를 다음처럼 추론해 묘사했다.

이날의 세한도 모임에서 이상적은 청 문인들과 함께 송백松柏의 절의節 義를 공감하였으며 서로의 지향하는 바를 확인하게 되었다. 이들 뜻을 얻지 못한 청나라 한족 문인들은 김정희와 이상적의 감동스러운 지기 의식知己意識에 크게 공감했으며 눈앞에 있는 이상적이 바로 그 고상한 행동의 주인공이라는 데 감탄했다.⁴⁹

우선 이상적은 〈세한도〉도권을 펼쳐 두루 감상케 한 뒤 장목에게는 제찬이외에 두루마리의 제목으로 쓸 제첨閱簽도 부탁해 받았다. 3월 28일 충만한마음으로 귀국한이상적은 〈세한도〉를 "김정희에게 되돌려 보냈다"라고 한다.이렇게 돌려보냈다는 기록은 후지츠카 치카시의 『추사 김정희 연구: 청조문화동전의 연구』에 실려 있다.

이상적은 이를 다시 1,000리 밖 멀리 바다 저편의 탐라 섬으로 보내 완당이 펼쳐 보도록 하여 그의 쓸쓸함을 달래고자 했다.⁵⁰

물론 '추론'이다. 후지츠카 치카시가 이렇게 짐작한 까닭은 김정희가〈세한도〉제찬 가운데 조진조趙振祖의 글을 보고 우선 이상적으로 하여금 조진조에게 안부를 전갈해 달라고 부탁했다는 사실을 확인하고 나서다. 그 내용은 김정희가 우선 이상적에게 보낸 편지「이상적에게 주다 여섯 번째」¹¹에 담겨 있다. 그런데 의문은 선물 그것도 새해를 축하하는 선물로 받은〈세한도〉를 왜 되돌려 보낸 것일까. 선물은 되돌려 주는 법이 없다. 받은 물품을 되돌려 주는 일은 그 선물을 뇌물이나 장물일 경우가 일반이기 때문이다. 따라서 제주도로 보냈다면 그것은 도권으로 장황한 원본이 아니라 청나라 문사들의 발문을 베껴쓴 필사본이라고 보아야 한다. 청나라 문사들이 이렇게 반응했음을 알리고 또자랑도 곁들이고 싶었을 테니까 말이다.

〈세한도〉의 유전

〈세한도〉도권은 우선 이상적이 소장하고 있다가 어떤 연유인지 알 수 없으나 역관 김병선金乘善, 1830~1891에게 물려주었고 김병선은 아들 김준학金準學, 1859~?에게 물려주었다. 김준학은 1914년 1월 28일 찬시讚詩 한 편을 짓고 두루마리 시작 부분에 '완당 세한도'라는 큰 글씨를 써넣은 다음 다시 장황을 했다. 그 뒤 세도 가문 여흥 민씨驪興 閔氏 집안으로 넘어갔다가 또다시 후지츠카치카시 소장품이 되었는데 어떻게 흘러들어 갔는지 경로는 알 수 없다. 이에 대해 1978년 허영환은 김정희 일대기인 『영원한 묵향』에서 그 경위를 다음처럼 서술했다.

1930년대 말에 서울에 있던 경성제국대학 사학과 교수였으며 추사 김 정희 연구로 박사 학위를 받은 후지츠카 교수의 손에 들어갔다. 후지 츠카는 아마도 평양 감사를 지냈으며 휘문학원을 설립한 민영휘閱詠徽. 1852~1935의 아들 민규식으로부터 얻어 낸 듯하다.⁵²

후지츠카 치카시는 이렇게 손에 넣어 일본으로 가져갔다. 이 사실을 안 서법가 소전 손재형素室 孫在馨, 1903~1981은 1944년 일본으로 건너가 후지츠카 치카시에게 '거액'을 주고 구입해 가져왔다. 물론 그 '거액'이 얼마인지는 알 수가없다. 이 과정을 위창 오세창은 1949년 「세한도 발문」에 다음처럼 기록했다.

이웃 강대국들이 우리나라를 빼앗아 국가와 개인이 소장한 귀중한 중요 자료와 보물을 갖은 수단을 동원해 탈취해 갔는데, 이 그림 또한 마침내 경성제국대학교 교수인 후지츠카를 따라 동경으로 갔다. 세계에 전운이 가장 높을 때 손재형 군이 현해탄을 훌쩍 건너가 거액을 들여 우리나라의 진귀한 물건 몇 종을 사들였는데, 이 그림 또한 그 가운데 하나이다⁵³

1978년 허영환은 그 이야기를 『영원한 묵향』에서 아주 자세히 소개했다. 1943년 여름부터 1944년 12월까지 1년 6개월 동안 일어난 일을 여러 쪽에 걸쳐 마치 소설처럼 묘사한 것이다. ** 해방 뒤 소전 손재형은 위창 오세창과 성재이시영省實 李始榮. 1869~1953, 위당 정인보 세 사람으로부터 발문을 받아 두루마리에 추가했다. 2007년 이수미는 「세한도에 내재된 조형의식과 장황 구성의변화」에서 〈세한도〉의 장황 과정에 대하여 다음과 같이 정리했다.

1)1844년에 김정희가 〈세한도〉와 발문을 제작, 2)1845년에 중국 문 인들의 발문이 첨부되어, 3)1914년에 김준학의 인수와 시가詩歌 첨부, 4)1946년에 정인보의 발문 첨가, 5)1949년에 오세창, 이시영의 발문 첨가 순이다⁵⁵

소전 손재형 이후에도 소장처의 이동이 계속되었는데, 허영환은 그 과정을 또 다음처럼 소개해 두었다.

뒷날 손재형은 국회의원에 출마하여 선거 자금에 쪼들리게 되자 겸재 정선의 〈인왕제색도〉는 이병철李秉喆에게,〈세한도〉는 이근태李根泰에게 저당을 잡히게 되었고 끝내 되찾지 못하고 말았다. 그리고〈세한도〉는 다시 개성 부자인 손세기孫世基에게 넘어갔다.⁵⁶

《세한도》는 손세기의 아들 손창근에게 이어졌고, 2019년 손창근은 아버지 손세기의 이름을 함께하여 〈세한도〉와 〈불이선란도〉를 포함해 300여 점을 국 립중앙박물관에 기증했다. 멀고 먼 길을 돌아 끝내 공공 기관에 들어감으로써 비로소 그 주인이 하나에서 모두로 바뀌었다. 공동체는 그 하나하나에 감사해 할 것이요, 손세기·손창근 부자와 가족에게 깊은 존경의 마음을 품을 것이다.

〈세한도〉 두루마리 구성

- 1. 김준학: 화제 '완당세한도' 阮堂歲寒圖와 화제 시
- 1. 김정희: 〈세한도〉
- 1. 김정희: 〈세한도〉 제발문
- 1. 장악진章岳鎭: 강소성 출신
- 1. 오찬吳贊, 1785~1849: 형부 외랑 역임
- 1. 조진조趙振祖: 강소성 무진 출신
- 1. 반준기潘遵祁, 1808~1892: 강소성 소주 출신
- 1. 반희보潘希甫, 1811~1858: 강소성 소주 출신
- 1. 김준학: 한양 출신(1914년 작성)
- 1. 반증위潘曾瑋, 1818~1886: 강소성 소주 출신
- 1. 풍계분馮桂芬, 1809~1874: 강소성 오현 출신 한림원 편수 역임
- 1. 왕조汪藻, 1814~1861: 절강성 항주 출신
- 1 조무견曹楙堅: 강소성 오현 출신, 호북 안찰사 역임
- 1. 진경용陳慶鏞, 1795~1858: 북건성 천주 출신
- 1 요복증姚福增, 1805~1855: 강소성 상숙 출신, 절강성 감찰어사 역임
- 1. 오순소吳淳韶: 절강성 귀안 출신
- 1. 주익지周翼墀: 강소성 양계 출신
- 1. 장수기莊受棋, 1810~1866: 강소성 무진 출신, 절강성 포정사 역임
- 1. 장목張穆, 1805~1849: 산서성 평정 출신
- 1. 장요손: 오찬의 처남
- 1. 김준학: 한양 출신(1914년 작성)
- 1. 오세창: 한양 출신(1949년 작성)
- 1. 이시영李始榮, 1869~1953: 한양 출신(1949년 작성)
- 1. 정인보: 한양 출신(1949년 작성)

두루마리로 장황한 〈세한도〉 전체 모습을 한눈에 파악하긴 쉽지 않다. 2006년 국립중앙박물관에서 개최한 전람회 '추사 김정희: 학예일치의 경지'와 같은 제목의 도록 『추사 김정희: 학예일치의 경지』에는 한눈에 펼쳐 볼 수 있는 접지 도판과 함께 두루마리에 실려 있는 스물세 편의 발문을 한글로 옮긴 번역본 「세한도 발문」을 수록해 두었고 2020년 국립중앙박물관에서 열린 전람회 '세한'과 같은 제목의전시 도록 『세한』에서도 「세한도 현재 상태와 발문·번역문」을 수록해두었다." 2015년에는 「세한도」 두루마리를 부분으로 나누어 순서대로 수록한 화집 『세한도: 추사의 또 다른 자화상』이 나왔는데 전체의 모습은 물론 각각의 세부와 자상한 번역문까지 수록해 두었다. 이화집은 2015년 11월부터 다음 해 2월까지 제주추사관에서 열린 '세한도: 추사의 또 다른 자화상'이라는 제목의 전람회 도록이다.

〈세한도〉 신화

《세한도》가 '조선 문인화 제일의 명작'이라는 칭호를 얻은 때는 생각보다 오래전의 일이 아니다. 1936년 후지츠카 치카시가 『추사 김정희 연구: 청조문화 동전의 연구』의 한 항목인 「김정희의 세한도와 청유淸儒 16인」에서 〈세한도〉를 언급할 때만 해도 그 예술성에 관한 언급은 없었다. 글의 목표가 '예술'이 아니라 중국과 조선의 관계였으니까 당연한 일이었다. 후지츠카 치카시는 청나라학자들이 쓴 발문을 하나하나 자세히 소개하면서 "〈세한도〉를 둘러싼 청나라와 조선 사이에 맺어진 묵연墨線"이라는 측면을 강조하는 가운데 다음처럼 글을 맺었다.

불행히 갑작스러운 기화奇禍를 당해 절해고도인 탐라 섬으로 추배되는 몸이 되었으나 이미 고사高±나 의인義人의 경지에 있던 그에 대해 청나 라 유학자들이 높이 흠모, 찬탄하는 대상이 되면서 이들 사이의 묵연과학문적 교류는 더욱더 깊어 갔던 것이다. 〈세한도〉는 그런 의미에서 우리에게 많은 점을 시사해 주고 있다.⁵⁹

1948년 화가이자 미술사학자인 근원 김용준近團 金榕俊, 1904~1967이 『근원수필』近園隨筆에서 대산 홍기문袋山 洪起文, 1903~1992이 지은 「시편」을 수록했는데 그 가운데 다음과 같은 대목이 있다.

그림이나 글씨는 본래부터 한 근원 소원하게 보는 자들 진정코 우습구나 〈세한도〉에 담긴 이치 터득한다면 천고의 붓끝 비밀 은연중 만나겠지⁶⁰

《세한도》에 대한 높은 평가를 알 수 있는 자료이지만, 같은 해에 나온 김용준의 『조선미술대요』⁶¹에서는 정작 〈세한도〉를 언급조차 하지 않는다. 그만큼 미술사상 가치가 높은 것이 아니었다. 그로부터 20년이 흐른 뒤인 1968년 삼불암 김원룡三佛庵 金元龍. 1922~1994이 『한국미술사』에서 "일대의 걸작"⁶²이라는 호칭을 부여한 것을 시작으로, 다음 해인 1969년 이동주가 「완당바람」이란글에서 "완당의 걸작"이라고 평가하는데. 그 까닭을 다음처럼 서술했다.

이 〈세한도〉는 그 필선筆線의 고담枯淡하고 간결商潔한 아름다움이 마치고사高士의 인격을 대하듯 하여 심의心意의 그림으론 과연 신품神品이라고 할 만하다."⁶³

또 몇 해 뒤인 1972년 이동주는 『한국회화소사』에서 〈세한도〉를 '전무후 무한 결작'이라고 했다. 선비의 문인 산수를 드는 경우 그 화격과 고고한 필의로 조선왕조 500년에 전무후무의 경지를 보인 것은 완당 김정희의 〈세한도〉(손재형 구장)란 걸작이다.⁶⁴

그토록 드높게 평가했으니 이유를 말하지 않을 수 없었던 이동주는 "추상 미"라는 낱말을 적용함으로써 그 작품 분석의 새로운 단계를 개척했다.

이 그림은 남종 문인화의 한 타이프, 곧 몸에 깊이 젖은 문기라는 심의와 필선의 묘미를 살려 화면을 고도로 추상화한 것으로 극도로 자연미적인 요소를 사상捨象하고 소위 문화미적인 것의 극치인 추상미抽象美에접근한다. 이러한 화면에 있어서는 바른편 위쪽에 보이는 〈세한도〉의화제 문자까지 회화적 성격을 띤다. 말하자면 대 완당의 서법, 난초 그림, 세한도가 향하는 일종 회화적 추상미의 세계에 연결된다. 이 점은 완당의 만년 글씨가 점점 궤도를 벗어나서 회화적 자획미字劃美로 나가는 것이나 또 〈우연사출난도〉偶然寫出蘭圖: 〈불이선란도〉(손재형 구장)의 추상화 경향과 모두 호흡을 일치하는 것으로 보인다. 65

이와 같은 평가에 힘입어 1974년 12월 문화재위원회는 〈세한도〉를 국보 제180호로 지정했다. 하지만 1973년 동화출판공사가 당대의 권위 있는 연구 자들을 동원하여 편찬한 『한국미술전집』66 회화편에서는 〈세한도〉를 수록하지 않았다. 평가에 관해 이견이 있었던 것이다. 그로부터 10년 정도 지난 1982년 중앙일보사에서 출간한 『한국의 미 12 산수화』 하권67에서 처음으로 〈세한도〉가 포함되었는데, 비로소 의견이 일치한 것이겠다. 또한 1998년 호암미술관에서 개최한〈조선후기국보전〉68에도 자연스럽게 그 모습을 드러냈다.

1980년 안휘준은 『한국회화사』에서 〈세한도〉에 대해 "남종 문인화의 높은 경지를 잘 반영하고 있다"라면서 다음처럼 묘사했다.

매우 간일簡適한 작품이지만, 그 그림 속에는 김정희의 농축된 문기가 넘치듯 배어나고 있다. 배경을 대담하게 생략省略하고 표현하고자 한 지 조의 상징만을 간추려 요점적으로 나타냄으로써 보는 이로 하여금 과 묵한 열변을 듣고 있는 듯한 느낌을 준다.⁶⁹

1985년 임창순은 『한국의 미 17 추사 김정희』 「도판 해설」에서 다음처럼 썼다.

겨울 추위 속에 소나무와 잣나무가 서 있는 모습이다. 황한荒寒과 적막寂 寞 가운데에 고고高古한 풍모를 살린 세한도는 그림이기 이전에 추사의 심경이 그대로 살아 있는 명작이다. 갈필을 사용한 원인의 필의에 전예 篆練의 필법이 가해졌다."

1983년 서상선은 「추사 김정희의 회화세계」라는 석사 학위 논문에서 김 정희의 〈세한도〉에 관해 다음처럼 썼다.

그의 유배 생활의 참담한 환경을 가장 잘 표현한 이 작품은 마치 그의 인격을 대하는 듯 간결한 그의 필선의 아름다움이 잘 묘사되어 있다. 즉 넓은 공간, 삐쩍 마른 고목, 텅 비어 있는 쓸쓸한 오두막집은 그의 심경이었으며 고목은 추사 자신의 모습을 표현한 듯 이러한 넓은 공간 속의 큰 고목과 그 옆의 쓸쓸한 초가는 모든 경지를 초월한 무심無心의 토로이며 선禪의 경지라고도 하겠다."

서상선은 〈세한도〉의 "화격畫格과 필의筆意가 남종 문인화의 높은 경지를 잘 반영하고 있다"라면서 "추상미의 세계"를 지향하는 작품이라고 하며 다음 처럼 규정했다. 가히 조선왕조 500년의 걸작으로 꼽을 만하다."2

이처럼 1843년 끝 무렵에 탄생한 〈세한도〉는 처음부터 높은 평가를 획득한 것이 아니다. 한 세기가 훨씬 지난 뒤 비로소 '걸작'이란 평가를 얻었으며, 그마저도 문인화 분야에서 결작이란 뜻이었다. 하지만 근래에 이르러서는 조선 시대 회화사상 최대 걸작이라는 평가도 거리낌 없이 하는 논객들이 나오고 있다.

1997년 윤소희는 「추사 김정희의 세한도 연구」에서 "조선 문인화를 완성시킨 작품" 이라고 했고, 2002년 유홍준은 『완당평전』에서 〈세한도〉를 "천하의 명작"이자 "문인화의 최고봉"이라고 했으며 (*, 같은 해 강관식은 「추사 그림의 법고창신의 묘경」에서 〈불이선란도〉와 더불어 〈세한도〉를 "19세기 중반서화계의 흐름을 근본적으로 바꾸어 놓은 추사 예술의 본질을 이해하는 관건 5 이라고 했다. 이런 찬사에 힘입어 2003년 김현권은 「추사 김정희의 산수화」에서 〈세한도〉를 "불후의 명작" 6이며 "김정희 산수화 중 결작이면서도 제주 후반을 시작하는 작품이기도 하다" 7 라고 했다.

길쭉한 옥우屋후의 표현은 동기창의 작품에서도 보이지만 사왕四王 계열의 산수화에서는 자주 등장하는 모티브다. 그렇지만 김정희가 택한 경물들은 상징적 함의를 품고 있다. 김정희 자신의 극한 처지를 말해 주는 두 뒤틀어져 버린 옥우는 이상적을 상징하는 세월의 고단함을 견뎌 온노송과 청정한 소나무, 그리고 잣나무로 인해 감싸져 있다. 그러나 그의다른 작품에서 보였던 원산의 배치라든지 여러 종류의 나무가 전경에 배치되는 방식을 의도적으로 지양하였는데 이는 자신과 이상적을 은유하는 최소한의 핵심적인 경물을 부각시키기 위한 선택이었다. 이처럼 〈세한도〉는 청대 화풍과 유사한 면이 보이지만 전반적인 구성은 조선과 중국에서도 유래를 찾기 힘든 독특한 방식을 보여 주고 있다고 할 만하다"

집은 김정희, 나무는 이상적을 은유하고 있다는 추론은 설득력이 있다. 물론 그렇게 한정하고 나면 의미의 제한이 있긴 하지만, 은유를 바탕으로 확장을 꾀한다면 더욱 실감이 커질 것이다. 김현권은 이어 다음처럼 쓰고 있다.

《세한도》는 이전의 작품과는 다른 중요한 변화가 필법에서 보이기 시작한다. 유배 초반에 사용했던 독필禿筆의 사용을 자제하고 갈필담묵湯 筆淡墨으로 대상을 묘사하였다. 이런 필묵법은 앞서 언급한 경물의 생략과 함께 그가 그토록 추구하고자 했던 황한荒寒함, 즉 소슬함이 어떤 것인가를 알게 해 주며, 동시에 선비의 청정한 지조 이외에 여러의 생각조차 끼어들 수 없는 결벽에 가까운 미감을 보여 주고 있다."9

이러한 분석을 바탕 삼아 김현권은 〈세한도〉는 "불후의 명작"이며, 김정희의 "산수화 역시 당시 화가들이 배워야 할 선본_{善本}의 역할을 하였다"라거나 "당시 화단의 준칙準則과 같은 것"이어서 "많은 추종자를 만들었으며 19세기화단에 절대적인 영향을 주었다"라고도 했다.⁵⁰ 또 김현권은 같은 해에 발표한「근대기 추사화풍의 계승과 청 회화의 수용」에서도 김정희의 영향력을 강조했다.⁵¹

1968년과 1969년 연이어 '걸작' 및 '명작'이란 찬사를 획득한 이래 30여년 만인 2002년과 2003년에 연이어 화단의 '준칙' 및 '선본'으로 격상되었다. 특히 그 영향력이 '절대적'이어서 많은 '추종자'를 만들었으며 19세기를 '근본'부터 바꿨다는 것이다.

이처럼 30여 년 동안 이뤄진 가치 평가의 경이로운 도약은 그만큼 세심한 분별이 필요하다. 먼저 작가 사후에 후예들이 꾀하는 '명작'이나 '걸작'이라는 평가는 시대에 따라 변할 수 있어서 사실 여부를 다투기 어렵다. 그러나 작가 생존 당시에 가치가 어떻게 평가되었으며 영향력은 얼마나 컸고, 이것이 당대 작가들에게 어떻게 작용했는가 하는 점은 사실 검증이 필요하다. 그러니까 당 대와 후대를 분별해 보아야 한다는 것이다. 이를테면 〈세한도〉가 1843년에 출 현한 이후, 19세기 서화계 또는 화단에 어떤 경로를 통해 어떠한 영향력을 행사했는지 헤아려 봐야 한다.

신화 그리고 '완당바람'의 허상

이처럼 드높은 평가는 사후 100년도 더 지난 1960년대 이후 급격히 고조되었고 어느덧 '신화'처럼 신비화 과정을 밟기 시작했다. 이러한 신화화에 대해 2007년 이수미는 「세한도에 내재된 조형 의식과 장황 구성의 변화」를 발표했다. 이수미는 〈세한도〉 신화화에 기여해 온 연구의 관점을 네 가지로 요약했다. 첫째 〈세한도〉를 둘러싼 문학 상징 의미, 둘째 열여섯 명의 중국 문인이 붙인 발문에 근거한 국제화의 명성, 셋째 일제강점기 일본에서 환수해 오는 과정의 극화 요소, 넷째 의미와 형식, 조형성이 지닌 가치에 주목한 것이다.82

이에 대응하여 이수미는 1843년 〈세한도〉 제작 당시의 발문과 1949년에 이르기까지 100년 동안 후대 문인들이 첨가한 발문을 구분해서 여러 층위의 의미로 나누어 보아야 한다는 문제의식을 제시했다. 모든 것이 혼재되면 〈세한 도〉의 의미가 변질될 수 있다는 것이다.⁸³

실제로 1936년 후지츠카 치카시의 연구⁸⁴ 이래 그 같은 혼재와 변질이 거듭되어 왔는데, 1948년 근원 김용준이 『근원수필』에서 홍기문의 "〈세한도〉에 담긴 이치 터득한다면 천고의 붓끝 비밀 은연중 만나겠지"⁸⁵라는 시를 인용해평가한 데 이어 특히 이동주가 1969년 〈세한도〉를 "완당의 결작"이자 "신품" 神品⁸⁶이라고 하고서 이른바 '완당바람'⁸⁷이라는 아주 특별한 낱말을 쓰기 시작하여 〈세한도〉를 포함하여 김정희란 이름은 그만 모든 것을 압도하고 말았다. 다시 말해 1969년 이동주가 불어넣은 '완당바람'이 125년 전으로 거슬러 올라가 1843년부터 불기 시작한 것으로 바뀌었다. 역사의 재구성이 이뤄진 것이다. 이제 '완당바람'은 19세기 미술사를 상징하는 일반 명사로 자리를 굳건히잡았다.

'완당바람'이란 낱말의 위력은 상상할 수 있는 범위를 넘어설 만큼 대단했다. 이 바람의 위력은 태풍급 이상으로 거세져서 급기야는 18세기 실경 산수

와 생활 풍속, 채색 회화의 도도한 흐름을 급격히 전환시켰다는 주장을 현실화했다. 이를테면 19세기는 추사 김정희의 영향으로 말미암아 실경과 채색화가급격히 퇴조하고 사의화와 수묵화가 전면에 진출했다는 것이다. 이런 생각은 19세기 미술사와는 무관한 주장이다.

실제 19세기 미술사는 화려하고 세련된 미감으로 물든 '색채의 시대'를 구가하고 있었다. 18세기 '황금시대'를 계승하여 더욱 화사하고 더욱 현란한 채색 미술이 모든 분야를 물들였다. 도자기를 포함한 공예 분야는 물론이고 회화에서도 색채의 전면화가 실현되었으며, 수묵화조차 담채를 동반하지 않을 수 없었다.

다만 '완당바람'의 여맥은 소치 허련의 남종 문인화풍으로 전승되었다. 이와 더불어 내부 동요와 외세 침략 전야라는 국가의 위기 상황에도 불구하고 경제력의 난만함과 증대하는 지역 문화 예술 수요를 토대 삼아 19세기 말 전국각 지역 미술계가 형성되는 과정에서 사군자와 수묵 산수화가 급격히 확산하여 '남종 문인화풍'이 크게 유행했다. 이러한 유행은 '완당바람'의 영향이 아니다. 그 힘의 원천은 사회 변동 및 국가 위기에 대응하는 지역 사림과 처사들의 강렬한 의지였다.

이러한 답변에도 불구하고 질문은 끝나지 않았다. 이동주가 말한 저 '완당 바람'이 〈세한도〉가 탄생한 1843년부터 불었다면, 바람의 흔적을 누가 어디에 기록해 두었을까. 또 어떤 이가 그 바람을 맞이하여 방작檢作을 남겼으며 어느 무리가 바람의 계보를 형성했을까. 이미 알려진 허련이 아니라 19세기 중엽 이 후 서법사와 회화사에 등장하는 미술사의 계보를 통해서 말이다. 나는 그 바람 과 무리의 흔적을 아직도, 여전히, 찾지 못했다. 4 『난맹첩』

난초화의 비결

1972년 이동주는 『한국회화소사』에서 김정희를 '난초의 명수'라고 했다.

난초에 있어서 한 시대를 그었다고 할 수 있는 명수88

이동주는 김정희야말로 "약간의 산수와 인물 그림을 제외하면 오로지 난 초만을 그렸다고 할 정도로 사란寫蘭에 골몰했다"라고 한 뒤에 다음처럼 묘사 했다.

사란寫蘭에 대한 의미심장한 화론을 남겨 놓았는데 그것은 완당의 흉중 문기론胸中文氣論의 극치라고 할 수 있는 것이다. 그의 초기 사란은 얼른 보기에 오파吳派의 문형산文衡山: 문정명의 화풍 같은 것을 느끼게 하는 중 국 화법이었는데 후기에 오면 이른바 '문자의 향취와 서책의 기풍'을 담은 독특한 난초 그림이 나왔다.⁸⁹

김정희는 초기에 문형산文衡山 다시 말해 명나라 문징명文徵明, 1470~1559화풍을 따랐기 때문에 중국화풍을 드러냈지만, 후기에 이르러〈불이선란도〉같은 독특한 세계를 이루었다는 것이다. 마찬가지로 1983년 서상선도 석사 학위 논문 「추사 김정희의 회화세계」에서 김정희가 초기에는 '서예적인 재기才氣와 민첩한 붓의 처리, 강한 필치'를 보였는데 이것은 문징명 화풍을 닮은 것이라고 했다. 하지만 제주도 유배 시기에 들어와 김정희의 난초 그림은 다음과 같은 특징을 보인다고 썼다.

제주도의 9년이라는 긴 유배 생활을 통해 쓸쓸한 생활을 보내는 동안 그의 묵란화는 거칠고 힘차면서도 분노에 가득 찬 듯이 보인다. 이는 마 치 명말 청초의 화가 팔대산인八大山人, 1624?~1703?의 그림처럼 추사의 내면세계가 화폭에 넘쳐흐르고 있다.⁹⁰

제주 유배 7년 차이던 1846년 김정희는 난초화의 요체를 아주 짧게 설파했다. 환갑을 맞이한 유배객 김정희가 쏟아 놓은 비결 『난맹첩』蘭盟帖 발문은 다음과 같다.

내가 난초 그리는 것을 배운 지 30년이 되어서 정사초, 조맹견, 문징명, 진원소, 석도, 서위의 여러 옛 그림들을 보았고 요즘 정섭과 전대 같은 여러 이름난 사람들이 그린 것도 자못 다 볼 수 있었지만 하나도 그 백에 일을 방불하게 하지 못하였다

비로소 옛것을 배우는 것이 가장 어려우며 난초 그리는 것이 더욱 어려운데 함부로 가볍게 손대 보았던 것을 알았을 뿐이다. 조맹부가 말하기를 잎은 가지런한 것을 피하는 '엽기제장'葉忌齊長과 세 번 굴려야 신묘해진다는 '삼전이묘'三轉而妙라고 하였는데 이것은 난초를 그리는 비결인 '사란비체'寫蘭秘諦다.⁹¹

청나라 도갱陶廣이 다음처럼 말했다. "반드시 꽃과 잎이 어지러이 흩어져 날아가는 '화엽분피'花葉粉披 해야지만 그 묘함을 다하는 '내진기묘'乃盡其妙라 고 할 수 있다. 세상 사람들이 감필減筆을 많이 쓰는데, 이것은 반드시 뿌리에 개미 먹은 데가 있을 것이다." 김정희는 『난맹첩』 발문 상권 1쪽의 제발에서 이 말을 인용하며 "묘한 말"이라고 했다."

이상 김정희가 말한바 난초 화법의 핵심은 다음 세 가지다. 첫째, 잎은 가지런한 것을 피해야 한다는 엽기제장葉忌齊長. 둘째, 세 번 굴려야 신묘해진다는 삼전이묘三轉而妙. 셋째, 꽃과 잎이 어지러이 흩어져야 한다는 화엽분피花葉紛披.

이러한 세 가지는 김정희가 창안한 비결이 아니라 저 조맹부와 도갱의 「난결」關訣을 계승한 것이다. 그러나 무엇보다 중요한 것은 김정희가 실제로 창 작에 적용한 화법이라는 점과 그 결과 탁월한 조형성을 획득했다는 사실이다.

1846년, 『난맹첩』 전설

『난맹첩』蘭盟帖은 김정희가 자신의 환갑을 기념하면서 제주 유배 7년 차가 되던 해인 1846년 병오년兩午年에 한양의 장황사 유명훈에게 보내 준 난초화첩이다. 『난맹첩』 상권 11쪽 그림의 화제에는 다음과 같은 문장이 있다.

거사가 그려 명훈에게 주다

처음에는 이 '명훈'이란 인물이 누구인지 몰랐다가 2002년 강관식이 「추사 그림의 법고창신의 묘경」에서 "명훈이라는 기녀妓女에게 그려 준 것"⁹³이라고 했고, 같은 해 백인산도 「추사 김정희의 『난맹첩』 연구」에서 "여인에게 주기위한 것"으로 "내심 그를 제자와 같이 생각"⁹⁴했다고 썼다. 2006년 박철상은 「추사 김정희의 장황사 유명훈」에서 "명훈茗薰은 유명훈劉命勳의 자후"이고 유명훈은 장황사니까 결국 이 그림은 기생이나 여인에게 준 것이 아니라 장황을하는 유명훈에게 준 것이라고 했다.⁹⁵

그리고 『난맹첩』을 그런 시기도 뚜렷하게 밝혀지지 않았는데, 일부 논객들은 제주 유배 이전인 1835년부터 1840년 사이에 그린 것이라고 추론하고 있다. 2002년 유홍준은 『완당평전』 '제5장 완당바람' 항목에 『난맹첩』을 배치하여 그 무렵 그린 것으로 설정했다. '* 또 같은 2002년 강관식은 「추사 그림의법고창신의 묘경」이란 글에서 "1836년경의 51세 무렵 전후" 에 그린 것이라고 쓰고 별도의 주석에서 김정희가 쓴 『신취미 태사 잠유시첩』申翠微太史 鹽游詩 바의 제발 글씨와 『난맹첩』의 제발 글씨가 "거의 흡사"하고 또 『난맹첩』에 "병오丙午라는 특이한 도장이 두 곳에 같이 찍혀 있다"라는 근거를 제시했다. '* 이

러한 견해는 2002년 백인산의 「추사 김정희의 『난맹첩』 연구」⁹⁹와 2004년 김 정숙의 『흥선대원군 이하응의 예술세계』¹⁰⁰ 그리고 2010년 김현권의 「김정희파의 한중회화교류와 19세기 조선의 화단」¹⁰¹에서 연이어 채택됨으로써 보편화되었다.

하지만 그와 같은 방증에도 불구하고 제작 시기에 관한 의문이 사라지지 않았다. 첫째로는 『신취미 태사 잠유시첩』과 『난맹첩』의 유사한 필치는 두 문 헌이 같은 시점에 썼다는 기록상의 증거에 의존한 게 아니고 방증을 통한 추론 이므로 간단히 채택하기 어렵다. 둘째로는 상권 11쪽 작품에 찍힌 '병오'兩午라 는 인장의 연도를 너무나도 아득한 송나라 화가 정사초의 기년작품 제작연도라 고 해석한다든지 또는 김정희 생년으로 한참을 거슬러 올라가는 식으로 해석하 기보다는 김정희가 『난맹첩』을 제작하던 해라고 보면 모든 것이 단순해진다.

병오년이라는 인장이 가리키는 해는 김정희 생년인 1786년이기도 하지만 김정희가 환갑을 맞이한 1846년이다. 김정희는 환갑을 제주도에서 맞이했다. 게다가 유배 7년 차인 해였다. 그러므로 누군가가 갑년을 축수하는 뜻으로그 해를 뜻하는 인장을 새겨 주었을 것이다. 이를테면 김정희는 제주 시절의편지 「각감 오규일에게 주다 첫 번째」에서 소산 오규일로부터 인장印章과 인니印泥를 선물로 받고 또 "다시금 '완당'阮堂이란 한 작은 인을 만들어 인편에 보내 주었으면 하네"102라고 부탁했다. 이와 같은 방식으로 한양에서 소산 오규일같은 이가 제주로 보내 줄 수 있을 뿐 아니라 한양이 아니더라도 제주 유배 시절 김정희의 인장을 모아 『완당인보』阮堂印譜103를 편집했던 계첨 박혜백 또는김정희에게 인장 새기는 법을 배운 김구오金九五 같은 제주 사람이 새겨 주었을수도 있다.

덧붙이면, 1846년을 뜻하는 '병오년'을 다른 해로 해석하고자 2002년 백 인산은 「추사 김정희의 『난맹첩』연구」에서 몇 가지 추론을 제시했다. 첫째 정 사초鄭思肖, 1241~1318가 병오년인 1306년에 그린 〈묵란도〉에 감응해 자신의 생년인 병오년 인장을 찍었다는 것이다. 둘째 70세에 그린 것으로 추정하는 〈불이선란도〉 화제에 "난을 그리지 않은 지 20년"이라고 쓴 것을 생각하면 50세

때 난을 자주 그렸다는 것이고, 셋째 기녀에게 주고자 그렸다고 가정을 하면 52세 때인 1837년 아버지가 별세한 데 이어 55세 때인 1840년 제주도 유배를 떠났기 때문에 그 이전의 '여유롭고 평온한 시기'에 그렸을 것이라는 주장이다.¹⁰⁴

하지만 정사초 이야기를 끌어들인 것은 시간이나 공간상으로 너무 광범위한 추론이 아닌가 싶다. 또 "난을 그리지 않은 지 20년"이라는 표현과 관련하여 '꼬박 20년 동안 그리지 않았다'라는 뜻으로 보는 것도 좁혀 보는 협소한 해석이 아닌가 한다.

제주 유배 시절 김정희가 쓴 편지 「각감 오규일에게 주다 첫 번째」를 보면 "난화蘭畵는 여기 온 뒤로 절필하고 하지를 않았네"라면서 곧이어 "그러나 청해 온 뜻을 어찌 저버릴 수 있겠는가"라고 말하고 있다. 게다가 김정희는 그려보내 줄 종이를 이것저것 짚어 가며 요구했다. " 끝으로 『난맹첩』은 기녀가 아니라 장황사 유명훈에게 그려 준 것이어서 '여유롭고 평온한 시기'라는 조건은 전제부터 차이가 난다.

그러므로 기록에 없는 이런저런 내용을 끌어들여 조합하는 추론보다는 기록에 있는 그대로 따라가는 매우 간명하고 일관된 방법을 좇아야 할 것이다. 기록은 두 가지다. 첫째, 『난맹첩』 상권 11쪽에 붓글씨로 쓴 "거사 사증 명훈명훈"居士 寫贈 命動茗薫과 둘째, 두 개의 인장 '병오'丙午, '이각'二隺이다. 이를 근거로 정리하면 다음과 같다.

어느덧 환갑을 맞이한 거사 김정희가 1846년에 그려 한양의 장황사 유명훈에게 주었다.

장황사가 난초 그림 한 묶음을 그것도 김정희의 것을 받았으니 화첩으로 장황하는 것은 자연스러운 일이다. 유명훈은 그림만이 아니라 김정희로부터 많은 편지를 받았는데 제주 유배 이전인 1830년에서 1840년 사이만 해도 무려 36통이나 되는 편지가 남아 있다. 이 36통은 대수장가 동원 이홍근東垣 李洪

根. 1900~1981이 국립중앙박물관에 기증한 것인데 『완당소독』이란 간찰첩으로 묶여 전해 오고 있다.¹⁰⁶

『난맹첩』상권 1쪽 하단에는 두 개의 인장 '소천심정'小泉審正과 '유재소 인'劉在韶印이 찍혀 있다. '소천'小泉은 중인 화가 학석 유재소鶴石 劉在韶. 1829~ 1911의 또 다른 아호인데 학석 유재소는 장황사 유명훈의 아들이었다. 2006년 박철상은 「추사 김정희의 장황사 유명훈」에서 다음처럼 정리했다.

유명훈이 유재소의 부친이고 『난맹첩』은 유명훈으로부터 유재소에게 로 전해졌을 것이기 때문이다.¹⁰⁷

그런데 『난맹첩』은 1851년 어느 날 종친부 유사당상 석파 이하응에게 전해졌고 이를 받은 석파 이하응은 충실히 임모하여 개인 소장품인 『묵란첩』 墨蘭帖¹⁰⁸을 제작했다.¹⁰⁹ 석파 이하응의 『묵란첩』에는 "노천 방윤명老泉 方允明. 1827~1880에게 준다"라는 발문이 있는데, 노천 방윤명은 석파 이하응을 대신하여 작품을 제작하는 대필 작가이기도 했다.¹¹⁰ 그리고 『묵란첩』을 화첩으로 장황하는 일은 역시 유명훈이 했다.

지금 전해 오는 『난맹첩』의 장황은 유명훈의 솜씨가 아니다. 더구나 김정희가 그리던 당시 화첩 제목이 '난맹첩'이 아닌 전혀 다른 것일 수도 있다. 먼저 2002년 백인산은 「추사 김정희의 『난맹첩』 연구」에서 한때 우봉 조희룡 작품으로 잘못 알려진 간송미술관 소장 〈세외선향〉世外優香을 『난맹첩』에서 "분첩되어 일실된 작품" 비이라고 했다.

지금의 『난맹첩』 상권 표제는 '난맹蘭盟 소장노각 제小長蘆閣 題'이다. '소장노각'이 일본인이라면 그가 '난맹첩'이란 이름도 짓고 화첩도 만든 것이다. 저소장노각이 사람 이름이 아니라 당호堂號라고 해도 장황을 다시 하고 표제 글 씨도 다른 이가 썼다는 사실에는 변함이 없다. 하권 표제도 '난맹蘭盟 이각二隺' 인데 여기서 '이각'은 김정희 별호別號의 하나일 수도 있지만 김정희가 쓴 글씨가 아니다." 그런 까닭에 『난맹첩』은 처음에 다른 이름이었을지도 모른다.

상권총 13쪽

표제 글씨: '난맹'이란 표제 아래 글씨를 썼다고 하는 '소장노각'이 누구인지 알 수 없고, 쓴시기도 불분명하다.

난맹蘭盟 소장노각 제小長蘆閣 題

1쪽: 서화를 잘했던 청나라 사람 균초筠椒의 다음과 같은 말을 소개하고 있다.

일찍이 난초 그리는 법을 논하여 반드시 꽃과 잎이 흩어져야 모름지기 신묘를 다할 수 있다.

함論書蘭 須花葉紛披 乃盡其妙상론화란 수화엽분피 내진기묘

7-21 김정희, 『난맹첩』(상권 1~13쪽, 하권 1~9쪽), 27×22.9cm, 종이, 1846, 간송미술관 소장. 자신의 환갑을 맞이해 한양의 장황사 유명훈에게 그려 보낸 난초화첩. 상권 13쪽, 하권 9쪽으로 이루어졌고 그림은 상권 아홉 폭, 하권 여섯 폭 모두 열다섯 폭이며 글씨는 상권 네 폭, 하권 세 폭이다. 장황사 유명훈이 가지고 있다가 아들 유재소에게 넘어갔고 또 흥선대원군 석파 이하응에게 전해져서 이를 임모한이하응의 『묵란첩』도 탄생했다.

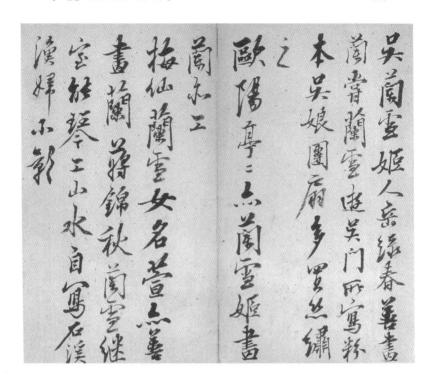

2쪽: 난초 그림을 잘 그리는 중국 여성 네 명을 소개한다. 악록춘岳綠春, 구양정정歐陽亭亭, 매선梅仙, 장금추蔣錦秋

3쪽: 그림 같은 인장, 한 무더기 난초와 글씨, 그리고 상단을 텅 비운 구도가 눈부신 작품이다.

눈 쌓여 산 덮고 강 얼어 난간이라積雪滿山 江水闌干적설만산 강빙난간 손가락 끝 봄바람 여기서 하늘의 마음 보네指下春風 乃見天心지하춘풍 내견천심

4쪽: 화면을 양쪽으로 나누어 한쪽은 꽉 채우고 다른 한쪽은 텅 비워 공간감이 살아났고, 사선 축으로 나누어 위는 채우고 아래는 비워 역동성이 거세다.

봄이 짙어 이슬 많고 따스한 땅 풀 돋는데春濃霧重 地暖艸生춘농노중 지난초생 산 깊어 해 길고 사람 드물어 향기만 짙어 가네山深日長 人靜香透산심일장 인정향투

5쪽: 치솟는 난 잎이 하늘거리듯 춤을 추는데 오른쪽 화면 세로 변에 바짝 붙여 글씨를 써 내려간 감각이 빛난다. 사선 축으로 나누어 역동성을 한껏 끌어 올렸다.

머리 숙여 복희씨에게 묻기를 그대 누구인데 이곳에 왔나向來俯首問義皇 汝是何人到此鄉향래 부수문희황 여시하인도차향

그림 그리기 전 숨길이 열렸으니 하늘 가득 떠도는 건 옛 향기뿐이라네未有畵前開鼻孔 滿天 浮動古醫醫미유화전개비공 만천부동고형형

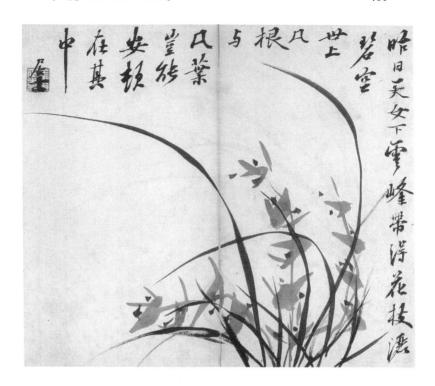

6쪽: 난 모두 줄기, 꽃술 세 줄기가 어르듯 놀고 있는데 글씨를 상단 가로 변에서 오른쪽 세로 변을 따라 자로 배치하여 화면에 생동감을 부여했다

어제 천녀가 운봉 내려 꽃 띠 두르고 벽공에 뿌리는데昨日天女下雲峰 帶得花枝灑碧空작일천녀하 운봉 대득화지쇄벽공

세상의 흔한 잎들이 어찌 그 속에 있을까世上凡根與凡葉 豈能安顯在其中세상범근여범엽 개능안돈 재기중

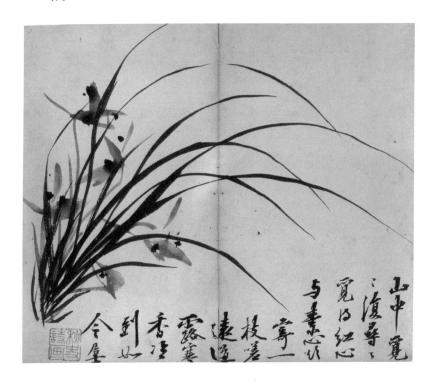

7쪽: 난초 무더기와 글자판을 분리하여 화면 구성의 색다른 변화를 시도해 보인다.

산중에 찾고 또 찾아 붉은 꽃 흰 꽃 찾았네 \upmu 中寬寬復尋尋 寬得紅 \upmu 與素 \upmu 산중멱멱복심심 멱득홍심 여소심

한 가지 보내려 해도 길이 멀어 찬 이슬 찬 향기 지금 같을까做寄一枝嗟遠道 露寒香冷到如今욕 기일지차원도 노한향냉도여금

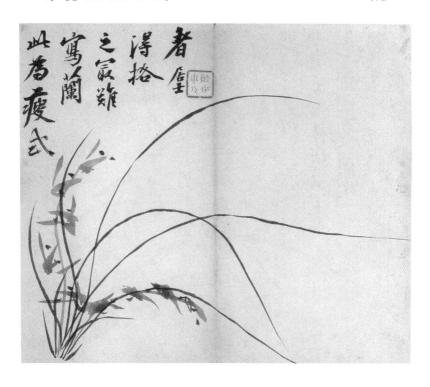

8쪽: 편파 구도를 극심한 수준으로 활용하면서 난 잎은 아주 가늘게, 글씨는 굵고 짙게 구사하여 모순의 통일을 시험하고 있다.

이것은 가냘프게 그리는 법식이라此爲瘦式차위수식 난 그리는 데 격을 얻기 가장 어려워라寫蘭之最難得格者사란지최난득격자

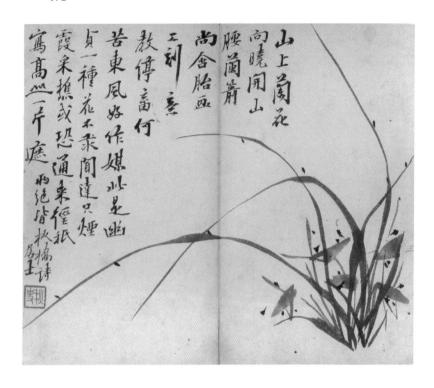

9쪽: 사선 축으로 나누고 양쪽에 배치하여 난초와 글씨가 떨어진 듯하지만 날카로운 난 잎 세 줄기가 글씨를 향해 파고들면서 둘 사이를 연결한다. 마치 난초가 글씨를 토해 내는 느낌이다. 화제 시의 주인 판교板橋는 판교 정섭板橋 鄭燮, 1693~1765이다. 양주 출신으로 시서화 삼절인데 특히 난초와 대나무에 뛰어났다.

산 위의 난초 꽃 아침에 피고山上關花向曉開산상난화향효개 산허리 난초 꽃은 아직 봉오리라네山腰關箭尚含胎산요란전상함태 화공이 새긴 뜻은 더디게 피우라 하고畵工刻意敎停畜화공각의교정축 동쪽 바람만 수고롭게 사이에 끼네何苦東風好作媒하고동풍호작매

이는 그윽하고 청순한 한 떨기 꽃이라此是幽貞一種花차시유정일종화 알려지기 싫어 안개 노을에 잠기네不求聞達只煙覆불구문달지연하 나무꾼이 혹 길을 낼까 두려워采樵或恐通來徑채초혹공통래경 마침 높은 산 하나 그려 가려 주네秖寫高山一片遮지사고산일편차

두 구절 모두 판교의 시다兩絶皆板橋詩양절개판교시

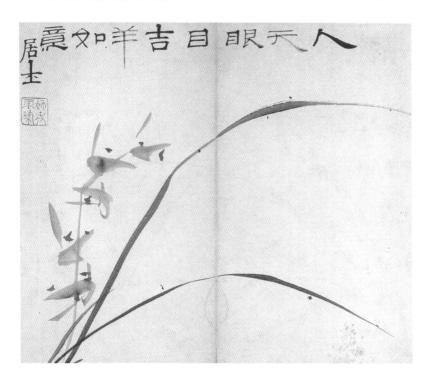

사람 하늘의 눈길이 되고人天眼目인천안목 뜻처럼 이뤄지는구나 吉祥如意길상여의

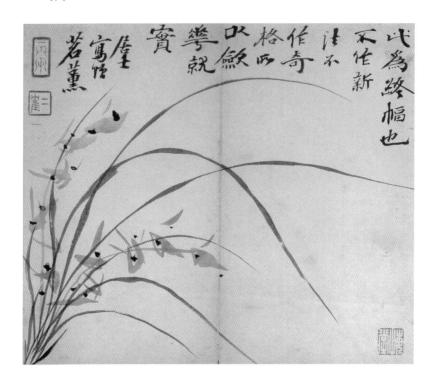

11쪽: 세 방이나 되는 인장이 눈길을 끄는 작품이다. 글씨와 그림의 구성이 부족할 때 인장이 부족함을 보완하여 화폭을 완성하는 모습을 볼 수 있는 작품이다. 이 화첩을 주 는 명훈명훈若黨命動은 장황사 명훈 유명훈若黨劉命動. 1800 무렵~?이다.

이것이 끝 폭이다此爲終幅也차위종폭야 새 법으로 그리지도 않았고不作新法부작신법 기이한 격식으로 그리지도 않았으니不作奇格부작기격 꽃을 거두고 열매를 맺는 까닭이다所以歛華就實소이염화취실

거사가 그려 명훈에게 주다居士寫贈命勳茗薫거사사증명훈명훈 • 인장: 병오丙午. 1846년

12쪽: 중국 여성으로 난초 그림을 잘 그린 네 명을 소개하고 있다. 서비옥徐比玉, 황경원黃耕畹, 운선雲仙, 장신향蔣茝香

13쪽: 중국 여성 조소여趙小如, 허소아許小娥, 주상화周湘花를 소개하고 다음처럼 썼다.

난을 심는 것은 미인과 같으니 이제 난이 무성해 이처럼 난권蘭券에 채록했지만 내 손이 서투르다 이것으로 무성함을 얻을지 모르겠다 한번 웃는다

하권 총 9쪽

표제 글씨: '난맹'이란 표제 아래 써넣은 이각 $_{-}$ α 이란 아호를 가진 인물도 누구인지 알수 없다.

난맹蘭盟 이각二隺

1쪽: 판교 정섭의 시편 세 절구絕句를 써 놓았다. 시정 풍속을 읊은 것으로 첫 절구만 옮겨둔다.

누가 강남의 2월 하늘 그렸을까誰畵江南二月天수화강남이월천 푸른 버들 붉은 살구 아침 안개만 자욱하네綠楊紅杏曉來煙녹양홍행효래연 느릅나무 풀 휘날리는데 그 얼마던가不知檢萊飛多少부지유래비다소 기녀에게 보내 줄 돈이라네寄與佳人買笑錢기여가인매소전 판교 노인의 세 절구를 쓰다錄板橋老人三絶句록판교노인삼절구

2쪽: 모든 그림이 다 그렇지만 상단 모서리에서 한 줄기 난 잎과 글씨가 어울리는 모습이 마치 서로 함께 흐르는 악보 같아 보인다. 상권 6쪽과 같고 다만 첫 행 작일昨日을 작 대昨来로 바꿔 썼으며 마지막에 정판교 시임을 밝혔다.

어제 천녀가 운봉 내려 꽃 띠 두르고 벽공에 뿌리는데昨來天女下雲峰 帶得花枝灑碧空작래천녀하 운봉 대득화지쇄벽공

세상의 흔한 잎들이 어찌 그 속에 있을까世上凡根與凡葉 豈能安頓在其中세상범근여범엽 개능안돈 재기중

정판교 시를 베꼈다錄板橋詩녹판교시

3쪽: 난초 잎이 회오리바람처럼 휘도는 모습이 이 작품의 모든 것이다. 화제는 상권 7쪽 과 같다.

산중에 찾고 또 찾아 붉은 꽃 흰 꽃 찾았네山中寬寬復尋尋 寬得紅心與素心산중멱멱복심심 멱득홍심 여소심

한 가지 보내려 해도 길이 멀어 찬 이슬 찬 향기 지금 같을까做寄一枝嗟遠道 露寒香冷到如今욕 기일지차원도 노한향냉도여금

4쪽: 회오리치는 난초 화법의 또 다른 모습을 연출해 보이는 작품이다. 화제 가운데 등 장하는 남 $_{\Delta m}$ 부간 고봉한 $_{\hat{m}}$ 후 高鳳翰, 1683~1743으로 산동 출신이며 시서화와 전각에 능하고 지두화에 뛰어났다.

가시덤불 베어야만 군자가 홀로 온전하네練荊斬去 君子獨全 板橋극형참거 군자독전 판교 자네는 그렇게 하고 싶겠지만 세상은 그렇게 하지 않는다네君則欲之 世不爲然 南皐續題군즉욕 지 세불위연 남고속제

5쪽: 열다섯 폭 그림 가운데 최고의 매력을 발산하는 작품이다. 뻗어 오르다가 교차하여 꺾어진 잎새가 하나는 하늘로, 하나는 땅으로 치달아서 온 세상을 빨아들인다. 하단 가로 변을 따라 쓴 화제 일곱 글자는 화폭 중단 왼쪽 가장자리를 차지하고 있는 붉은 인장과 더불어 두 줄기 난 잎에 조응하여 공간의 긴장도를 최고 수준으로 끌어 올린다. 멋을 기준으로 한 점을 선택하라면 상권 10쪽 그림과 이 그림 사이에서 영원히 갈등할 것 같다.

이는 나라의 향기라 군자라네此國香也 君子也차국향야 군자야

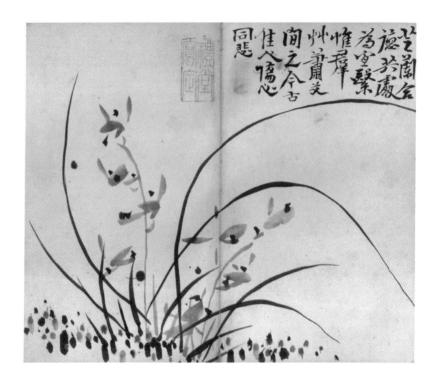

6쪽: 또 다른 실험이다. 하권의 회오리 난법이 얼마나 다종다양한지를 여실히 증명하고 있다.

지초와 난초는 덕이 합쳐 같은 곳에 있음이 마땅하건만芝蘭合懷 共處爲宜지란합덕 공처위의 고운 자태 오직 무성한 풀 속 쑥 덤불 사이에 있고緊惟羣艸 蕭艾問之긴유군초소애간지 예나 지금이나 아름다운 사람 아픈 마음 같이 슬퍼하네今古佳人 傷心同悲금고가인 상심동비

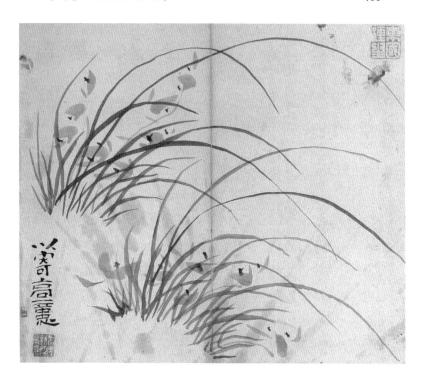

7쪽: 마지막으로 두 무더기의 쌍란에 도전했다. 다듬지 않은 듯, 계산 없는 자유로움이 넘치는데 화제마저 쓸 자리가 없을 정도로 난초 잎이 회오리를 치고 있다.

이로써 높은 뜻을 붙이네以寄高意이기고의

8쪽: 난화囒畵의 역사를 다음처럼 함축해 두었다.

내가 난초 그림 배운 지 30년 소남 정사초所南 鄭思肖, 1241~1318, 이재 조맹견聲齋 趙孟堅. 1199~1264, 형산 문정명衡山 文微明, 1470~1559, 백양 진순白陽 陳淳, 1484~1544, 고과 석도苦瓜石濤, 1642~1718 무렵, 청등 서위靑藤 徐嗣, 1521~1593의 옛 그림을 보았다. 근래 판교 정섭板橋 鄭燮, 1693~1765과 등석여鄧石如, 1739~1805처럼 이름난 이들의 작품도 다 볼 수 있지만 100에 1도 방불한 게 없다.

9쪽: 난화를 그리는 사란寫蘭의 비결을 다음처럼 압축했다.

옛것을 배우는 것이 가장 어려움을 알았고 난초 그림이 더욱 어려운데 함부로 가벼이 시험했던 걸 알았을 뿐이다. 구파노인屬波老人 조맹부樹孟頫, 1254~1322가 말하기를 '잎은 가지런함을 피하고 세 번 굴려야 신묘해진다'하여 "엽기제장 삼전이묘"葉忌齊長 三轉而妙라고 하였는데, 이것이 난초를 그리는 비결이라 사란비체寫蘭秘諦다.

『난맹첩』이야기

『난맹첩』 상권은 열세 쪽인데 제발이 앞뒤로 두 쪽씩 모두 네 쪽, 작품이 아홉 폭이다. 하권은 아홉 쪽이며 제발이 앞에 한 쪽, 뒤에 두 쪽 모두 세 쪽, 작품이 여섯 폭이다. 그래서 글씨는 모두 일곱 쪽이고, 그림은 열다섯 폭이다. 『난맹첩』은 두 가지 측면에서 중요하다. 하나는 제발문 때문인데, 유배지에서 환갑에 이른 김정희가 왜 난초를 그렸는가에 대한 답변을 한 것이 그 내용이어서다. 또 하나는 김정희 난초의 모든 것을 보여 주는 작품이기 때문이다.

먼저 제발을 보면, 『난맹첩』 하권 8쪽과 9쪽에 연이어 있는 발문에서 원나라 조맹부의 「난결」인 잎이 가지런한 것을 피하는 엽기제장과 세 번 굴려야 신묘해진다는 삼전이묘" 그리고 상권 1쪽 발문에서 청나라 도갱의 반드시 꽃과잎이 어지러이 흩어져야 한다는 화엽분피" 라는 문장을 인용해 써 놓았다. 김정희는 이러한 세 가지 난초화법을 『난맹첩』 작품에서 고스란히 실현해 보여주고 있다.

난을 심는 것은 미인을 키워 내는 것과 같다는 뜻의 '종란동미인'種關同 美人이다. 난이 무성하여 오늘 이와 같이 난권에 채록하였지만 내 솜씨가 서툴러 무성해질지 모르겠다. 한번 웃는다." 6

이처럼 김정희는 난초를 그린다는 것은 미인美人을 그리는 것 또는 미인을 위하여 그리는 것이라고 암시한다. 특히 하권 1쪽 발문에서는 정섭鄭燮. 1693~1765의 시를 인용했는데, 이는 기녀妓女를 읊조리는 내용이다. 더하여 작품의 화제 또한 은유법으로 가득한데, 하권 6쪽의 작품 화제는 다음과 같다.

지초芝草와 난초는 덕德이 합치되니 함께 있는 것이 마땅하건만 고운 자태 오직 무성한 풀 속 쑥 덤풀 속에 끼어 있구나 예나 지금이나 가인_{佳人}들 마음 아파 함께 슬퍼하느니¹¹⁸

김정희는 『난맹첩』 하권 8쪽과 9쪽의 발문에서 "내가 난초 그림을 배운지 30년" 이라고 고백하는데, 그렇게 30년을 그리다 보니 결국 난초의 깨우침은 미인美人과 가인佳人이란 말뜻 그대로 '아름다운 사람'이었던 것이다.

2005년에 연구자 김현권은 「추사 김정희의 묵란화」에서 『난맹첩』의 난초 그림이 "대체로 화풍과 서풍, 그리고 제발에서 정섭의 영향이 가장 두드러진 다"라면서 나빙羅聘, 1733~1799, 이선季鱓. 1688~1762과 같은 양주팔괴楊州八怪와 유사성이 보인다고 했다. 물론 김정희만의 특징도 갖추고 있다는 점을 지적하 면서 "명청대 묵란화풍의 숙지를 통해 자가난법의 획득에 경주하였다"라고 했 다.¹²⁰

편파 구도가 품은 모순의 미학

『난맹첩』에 실린 열다섯 폭의 묵란도는 조선 시대 사군자 역사상 가장 눈부신성취다. 무엇보다도 자신이 세운 난초화론 및 난초화법의 대부분을 실현하고 있다는 점에서 그렇다. 되풀이하자면, 먼저 잎은 가지런한 것을 피해야 한다는 엽기제장葉忌齊長, 세 번 굴려야 신묘해진다는 삼전이묘三轉而妙, 꽃과 잎이 어지 러이 흩어져야 한다는 화엽분피花葉紛披는 물론, 난잎이 왼쪽을 향하도록 그리는 향좌필법向左筆法 우선론, 난잎을 교차시키면서 봉황의 눈이나 코끼리의 눈을 닮은 형태가 생기는데 잎을 그릴 적에 그 모습을 구별하여 배치하는 봉상안

법鳳象眼法을 완벽히 구현해 냈다.

『난맹첩』열다섯 폭 난초 그림이 지닌 조형의 비밀은 편파 구도偏頗 構圖다. 화폭에 보이지 않지만 화폭 중심으로부터 가로축이나 세로축 또는 사선으로 축을 그어 보면 한쪽은 텅 빈 여백이고 또 다른 한쪽은 글씨와 그림, 인장으로 꽉 차 있음을 발견할 수 있다. 검은 글씨와 그림, 붉은 인장이 뭉쳐 덩어리를 이루는 쪽과 그 반대편에 아무것도 없이 하얗게 비운 쪽이 거대한 대비를 이룬다. 무게의 균형이 어긋나 있다. 그런데 이 치우침은 놀랍게도 기울어짐이 없다. 검정과 붉음이 제 아무리 무거워도 하얀 공백을 압도하지 못하기 때문이다. 이것이 바로 '텅 빈 것이 꽉 찬 것을 이긴다'라는 조형의 신비다. 단 한 폭도 비슷한 구도를 찾을 수 없지만 모두 편파 구도를 기본 뼈대로 삼는 『난맹첩』열다섯 폭 난초 그림의 감동은 대립하는 편파 구도가 빚어내는 공간의 미학에서 오는 것이다.

김정희는 『난맹첩』에서 새로운 시도를 거듭하고 있다. 편파 구도와 더불어 바탕에 숨겨 둔 또 하나의 비밀은 모순의 통일이다. 부조화의 위험을 무릅쓴 채 서로 다른 것을 배치하면서 거센 필력으로 다잡아 서로 어울리도록 강제해 나가는 것이다. 굵은 것과 가는 것, 옅은 것과 짙은 것, 가벼운 것과 무거운 것, 텅 빈 것과 꽉 찬 것, 검은 것과 흰 것을 한 공간 안에 공존시켜 서로 같은 호흡을 하게 만들고 있다. 처음에는 조화를 강제하지만 끝없이 되풀이하면서 모순되는 것들을 유기체로 통일시키고 끝내 조화로운 경지로 나아간다. 이것이바로 추사 난초 그림이 성취해 낸 모순의 미학이다.

5 전각

전각가 오규일

소산 오규일은 아버지의 의학을 물려받지 않고 전각가篆刻家의 길로 나갔다. 또 김정희는 「각감 오규일에게 주다 첫 번째」¹²¹에서 소산 오규일을 각감闊監이라고 불렀는데 편지를 보낼 적에 소산 오규일은 규장각全章閣 하급 관리로서 왕의 문자인 어제御製, 어필御筆, 어진御真, 고명顧命을 봉안하고 수위守衛하는 정원 두명의 각감 중 한 사람으로 근무하고 있었기 때문이다. 우봉 조희룡은 『호산외기』壺山外紀의 「오창렬전」에서 오규일에 대해 다음처럼 썼다.

막아들 규일은 새김칼질을 정밀하게 하여 내부內府에 소장된 것 중에는 그의 손으로 새긴 것이 많다.¹²²

여기서 말하는 내부가 내각內閣만을 뜻하는 규장각만을 가리키는 것인지는 알 수 없지만, 궁궐 내부의 여러 기관으로 해석한다면 소산 오규일은 궁궐 전각가 또는 왕실의 전각가였다. 소산 오규일이 언제부터 규장각에 나갔는지 알 수 없으나 제주 유배 시절의 김정희에게 전각을 보낼 적에 각감으로 재직하고 있었으므로, 김정희가 유배를 떠나던 1840년 다시 말해 소산 오규일이 전각 기량에 상당한 숙련도를 갖출 정도의 나이가 된 서른 살을 전후하여 출사했을 것이다.

소산 오규일은 제주에 있는 김정희를 위해 전각을 보내 주었다. 이에 대해 김정희는 「각감 오규일에게 주다 첫 번째」 편지에서 다음처럼 답했다.

자네의 인장印章과 인니印泥는 오히려 가슴속에 이 바다 밖의 비쩍 말라

붙은 신세를 간직하고 있음을 알겠으니 그 느낌에 가슴이 사무치네.123

이어서 인각印刻의 경지가 나아가고 있으므로 청나라 정수程選, 명나라 하 진河震 같은 인각가들의 묘경妙境에 도달할 것이라고 칭찬하면서 다음처럼 부 탁했다.

다시금 '완당'^{阮堂}이라는 한 작은 인터를 만들어 인편에 보내 주었으면 하네.¹²⁴

그리고 김정희는 『설문」說文의 「서」叙에 '인印의 크고 작음, 글자의 많고 적음을 헤아려서 새기는 것'을 뜻하는 '무전'繆篆을 서술한 바를 읽다가 문득 도장 새기는 데 있어 '무전'이야말로 전각의 비법이라는 사실을 깨우쳤다며 다음처럼 썼다.

근일에 자못 '무전'釋篆의 옛 법을 깨첬는데 이것이 바로 인전印篆의 비법이로세. 대개 한漢나라 도장은 바로 다 무전의 옛 식인데 이를 발명한사람이 없었네.¹²⁵

자하 문하의 동문인 귤산 이유원橋山 季裕元, 1814~1888은 1874년 무렵 완성한 저서 『임하필기』林下筆記에서 소산 오규일에 관해 다음처럼 기록했다.

소산 오규일이란 자가 옹방강의 석묵서루石墨書樓 각법刻法을 깊이 터득하여 이재 권돈인과 추사 김정희 사이를 오가며 연마했으므로 그 각법이 더욱 신기하였다. 그래서 대궐의 모든 도장은 그에게 맡겨졌다. 오규일의 솜씨가 처음에는 순정純正하여 보배스러웠고 점점 아름다운 경지에 들어갔으니 얼마 안 되어 괴벽스러움을 추구하였으므로 그 글을 분변할 수가 없었다. 그는 행세한 지 10년이 채 못 되어 눈이 망가졌다.²⁶

『완당인보』 편찬자 박혜백

김정희의 인장을 가장 먼저 수집한 인물은 붓을 만드는 제주의 장인區人 계첨 박혜백癸曆 朴蕙百이다. 계첨 박혜백은 김정희에게 배우면서 『완당인보』阮堂印譜 보다를 엮었고, 이 인보는 이후 연농 홍종시研農 洪鍾時, 1857~1935의 손에 넘어갔다. 제주 사람 연농 홍종시는 을사늑약이 체결된 1905년 관직을 버린 인물로 서법가이자 수장가였다. 1943년 『완당인보』에 발문을 쓴 위창 오세창은 인보의 유전을 밝혀 두었는데, 홍종시의 손에서 다시 대수장가 다산 박영철多山 朴榮 喆. ?~1938에게 넘어갔으며 또다시 박영철의 아우 박아담朴亞灣에게 넘어갔다. 오세창이 발문을 쓴 때는 바로 박아담이 소장하고 있던 시기다.

이후 인보는 박아담의 손에서 다른 이에게 개인 소장품으로 넘어갔고, 1992년 예술의 전당에서 열린 〈추사 김정희 명작전〉에 출품되었다. 인보는 전시 도록 『추사 김정희 명작전』에 실려 오늘까지 전해 온다.¹²⁸ 이후 한국학중앙 연구원 장서각은 1973년 그때까지 수집할 수 있는 인장을 수집해 문화재관리국과 공동으로 『완당인보』를 간행했다.¹²⁹

계첨 박혜백의 『완당인보』와 문화재관리국의 『완당인보』 이외에 김정희의 인장을 도보圖譜로 엮은 출판물들이 있다. 김정희 인장만이 아니라 역대 인장과 함께 엮은 것으로는 일찍이 위창 오세창이 수집하여 편찬한 역대 인장 도보를 1968년 대한민국국회도서관에서 영인 출판한 『근역인수』 130가 있다. 김정희 인장만을 엮은 것으로는 1972년 《간송문화》 제3호가 있는데, 이는 간송미술관 소장품에서 발췌한 것이다. 131 1983년 간송미술관에서 편찬하고 지식산업사에서 출간한 『추사정화』에서는 간송미술관 소장만이 아니라 이전에 알려진 인장까지 아울러 망라했다. 132

2009년 연구자 고재식은 「추사 김정희 인장 소고」를 통해 김정희가 사용한 인장과 관련하여 몇 가지 용례를 소개했는데, 그 가운데 소산 오규일이 새긴 김정희의 인장 '완당'阮堂과 '김정희인'金正喜印이야말로 "측관側款이 남아 있는 유일한 인장"이라 했다.¹³³ 그리고 한국학중앙연구원 장서각 소장 『완당인보』阮堂印譜의 107류頻를 저본으로 삼고 여러 가지를 추가하여 모두 222류를

7-22 박혜백, 『완당인보』, 23.5×15cm, 개인 소장. 소장자는 박아담_{朴亞德}이고 표제 글 씨는 위창 오세창이 썼다.

수록 편찬한 문화재관리국의 『완당인보』에는 소산 오규일이 새긴 인장이 포함되어 있다.¹³⁴ 고재식은 2013년에도 「추사 김정희의 인장 자료 개관」을 발표하여 그때까지 김정희 인장의 대강을 집성했다.¹³⁵

당대의 전각가들

숱하게 많은 김정희의 인장을 오로지 소산 오규일만 새겨 준 것은 아니다. 귤 산 이유워의 『임하필기』를 보면 전재 김석경箋齋 金石經이라는 전각가가 있었다.

김석경이란 자는 누각동樓關河에 사는 사람인데 추사문인秋史門人으로서 철필을 잘 썼으니 한때 사대부들의 도장이 모두 그의 손에서 새겨져 나 왔다¹³⁶

또한 귤산 이유원은 『임하필기』에서 오규일이 일찍 눈이 망가지자 그 대를 이은 전각가로 몽인 정학교夢人丁學教. 1832~1914를 지목했다. ¹³⁷ 여기에 그치지 않는다. 2009년 한영규는 「김석준을 통해 본 추사파의 새로운 모습」에서 전각가 소정 한응기의 존재를 드러냈다. 소당 김석준은 『홍약루회인시록』 「한소정 응기」에서 다음처럼 묘사했다.

글자를 묻고 글씨를 배우는 한응기는 고동, 추사, 자하 문인이다¹³⁸

둘째 행에서 "고동, 추사, 자하 문"古東 秋史紫霞 門이라 했는데, 고동은 한성 판윤을 지낸 이익회李翊會. 1767~1843?이고 추사는 김정희를, 자하는 신위를 가리킨다. 그러니까 소정 한응기는 고동 문하, 추사 문하, 자하 문하를 출입한 인물임을 알 수 있다. 특히 한영규는 논문에서 소당 김석준이 쓴「한소정 묵란」韓小貞 墨蘭을 익용했는데 다음과 같다.

어려서부터 글씨로 이름이 있었다. 일찍이 이익회 상서에게 배웠고 그 뒤 자하와 완당 두 시랑에게 배워 그 정종定宗을 이어받았다. 또 철필鐵 筆에 능하여 고동, 자하, 완당이 찍는 인장들은 모두 그의 손에서 나왔 다.¹³⁹

또한 『국역 완당전집』에는 소정 한응기가 자하 신위의 글씨를 모은 『자하서권』을 가지고 와 김정희에게 한마디 말을 써 달라고 청해 곧장 써 주었다는 내용의 시편 「한생 응기가 자하서권을 가지고 와」韓生 應着 以 紫霞書卷한생 응기 이자하서권가 실려 있다. ¹⁴⁰ 자하 문하에 출입하던 소정 한응기가 지난날 자하 문하를 출입했던 김정희를 찾았다는 이야기다.

이와 같이 김정희가 인장을 부탁한 인물은 여럿이었다. 2016년 고재식은 「추사 김정희 문하의 전각가」란 글에서 소산 오규일, 소정 한응기와 함께 전재 김석경까지 포함시켜 정리한 바 있다.¹⁴¹

김정희 인장의 넓이와 깊이

김정희의 수집 취미는 아호와 인장 분야에서도 크게 작용했다. 아호에 관해서는 이미 2장 '젊은 날의 아호, 현란과 추사'와 '아호 그리고 옹방강과 완원' 항목에서 살펴보았는데, 그와 짝을 이루어 새긴 인장이 헤아릴 수 없을 만큼 많다. 물론 '김정희 인장'은 모두 전문 전각가에게 주문해 새긴 것으로 자신이 새긴 것은 아니다. 또한 인장을 새긴 전각가는 소산 오규일, 전재 김석경, 소정 한응기 그리고 계첨 박혜백이 알려져 있는데 각각의 인장을 새긴 전각가가 누구인지는 알 수 없다.

오늘날에도 숱하게 남아 있는 김정희 인장 가운데 가장 큰 비중을 차지하는 인장은 '김정희'와 '추사' 그리고 '완당'이다. 성명과 함께 가장 많이 사용한 아호 두 가지인데, 성명인만 해도 수십 종이어서 그 깊이가 끝이 없다. 이외에도 당호를 비롯해 수장인, 감정인이라든지 학술성 및 문학성을 품고 있는 인장에 이르기까지 폭도 넓다.

이것을 한눈에 볼 수 있도록 의미 내용에 따라 분류하여 도판으로 나열하면 다음과 같다. 물론 확인할 수 있는 전부를 대상으로 하는 게 아니라 임의로 골라 성격별로 묶어 본 것이다. 첫째, 이름을 새긴 성명인 '김정희류' 11방, 둘째 아호를 새긴 것은 '원춘' 1방을 비롯해 '추사류' 10방, '완당류' 4방으로 모두 15방이다. 셋째 학술 및 문예 취향을 드러내는 학예류 16방, 넷째 서재 이름을 표현한 당호류 6방, 다섯째 중국을 의식해 동해 사람임을 표기한 동국류도 4방을 골랐다.

김정희의 인장은 일관된 특정 법식이나 형식을 지향하는 것이 아니다. 각시기마다 서로 다른 전각가에게 주문해 제작했으므로 더욱 그러하다. 따라서 추사유파와 같은 전각의 계보 같은 것은 찾을 수 없다. 다만 19세기에 활동한 당대의 전각가들을 아우르고 있어서 필세筆勢와 도법刀法 그리고 장법章法 어느 것 하나 빠지지 않는다. 그러므로 김정희 인장은 19세기 전반 최고 수준의 전 각사를 함축하는 것이라 하겠다.

김정희 인장의 특징은 전아典雅한 기풍이다. 문예의 격조론格調論에 근거하는 것이다. 고전의 단아와 졸박한 우아를 조화롭게 혼융하여 이룩한 세계였다. 이런 전아풍은 청나라 제일의 위대한 전각가 등석여鄧石如. 1743~1804: 142의 전각 풍을 염두에 둔 것이었다. 제주 유배 시절인 1842년 5월 무렵에 쓴 편지 「이재 권돈인께 올립니다 아홉 번째」에 청나라 장요손이 새긴 전각 '동해순리인'東海 循吏印에 관해 "대단히 고아한 맛이 있다"라고 평가한 뒤 다음처럼 쓰고 있다.

이는 바로 완백산인完白山人 등석여의 진수를 정통으로 전해 받은 것인데 이것을 몇 개더 얻을 길이 없어 한스럽습니다. 종전에는 유백린劉柏鄉의 것을 가장 좋은 것으로 여겼는데 이제는 그것을 제2품으로 보아야겠습니다. 보시고 바로잡아 주시는 것이 어떻습니까.¹⁴³

등석여는 청나라 제일의 서법가이며, 그가 새긴 전각은 신품神品으로 존중 받았다. 제주 유배 이전까지는 등석여가 아니라고 여겼다가 이때부터 제일이

7-23

7-24 김정희 인장 목록.

성명인 11방

성명인

성명인 1 김정희인金正喜印 / 성명인 2 김정희인金正喜印 / 성명인 3 김정희인金正喜印 / 성명인 4 김정희인金正喜印 / 성명인 5 김정희인金正喜印 / 성명인 6 김정희인金正喜印 / 성명인 7 정희사인正喜私印 / 성명인 8 김정희인金正喜印 / 성명인 9 김정희인金正喜印 / 성명인 10 정희正喜 / 성명인 11 김정희인金正喜印

아호인 15방

아호인 원춘元春

아호인 1 원춘元春

완당阮堂

아호인 2 완당阮堂 / 아호인 3 완당예고阮堂隷古 / 아호인 4 완당阮堂 / 아호인 5 완당阮堂

추사秋史

아호인 6 추사秋史 / 아호인 7 추사秋史 / 아호인 8 추사묵연秋史墨錄 / 아호인 9 추사진장秋史珍藏 / 아호인 10 추사秋史 / 아호인 11 추사상관秋史賞觀 / 아호인 12 추사에서秋史隸書 / 아호인 13 추사秋史 / 아호인 14 추사시화秋史詩畫 / 아호인 15 추사심정秋史審定

학술 문예인 16방

당호인 6방

당호인

당호인 1 보담재인寶賈齋印 / 당호인 2 실사구시재實事求是 齋 / 당호인 3 한와재漢瓦齋 / 당호인 4 천보재天寶齋 / 당 호인 5 칠십이구초당七十二賜草堂 / 당호인 6 삼십육구초당 三十六賜草堂

학술 문예인

학술 문예인 1 금문지가今文之家 / 학술 문예인 2 유한遺閒 / 학술 문예인 3 금석문金石文 / 학술 문예인 4 유어예遊於藝 / 학술 문예인 5 정운停雲 / 학술 문예인 6 동해낭환東海琅嬛 / 학술 문예인 7 불노佛奴 / 학술 문예인 8 거사기居士記 / 학술 문예인 9 자손세보子孫世寶 / 학술 문예인 10 의자손宜子孫 / 학술 문예인 11 기암운寄巖雲 / 학술 문예인 12 기생수득도幾生修得到 / 학술 문예인 13 황산黃山 / 학술 문예인 14 어의륜如意輪 / 학술 문예인 15 평안平安 / 학술 문예인 16 천하일갑天下 日甲

동국인 4방

동국인

동국인 1 동국유생東國儒生 / 동국인 2 동이지인東夷之人 / 동국인 3 동이지인東夷之人 / 동국인 4 동해제일통유東海第一通儒

라고 했지만, 이미 전부터 등석여를 최고의 반열에 두고 있었다. 유배 이전인 1838년 8월 20일 자 「권돈인을 대신하여 왕희손에게 주다」代 權聲齋 敦仁 與 王孟 慈 喜孫대권이재돈인 여 왕맹자 희손에서 이미 등석여를 극찬하고 있었다. 이 편지글은 대단히 길고 긴데, 주로 중국의 역대 학술에 관한 관심사를 분방하게 서술하고 있다. 아마도 권돈인이 김정희로 하여금 중국 왕희손에게 보내고자 대신 쓰라고 부탁한 글이어서 성의를 다해 쓰다 보니 방대해진 게 아닐까 싶다. 여기서 김정희는 등석여를 다음처럼 거론한다.

완백 등석여 선생의 전서, 예서는 천하가 받들어 표준인 '규얼' 主泉로 삼아 당초부터 다른 말이 없었으며 우리 동방에도 혹 먹으로 뜬 탑본인 묵탑墨搨은 있으나 진적眞籍에 이르러는 얻기가 쉽지 않습니다. 비단 전서, 예서만이 아니라 그 해서, 초서 역시 몹시도 기굴音崛하여 김농, 정섭과 더불어 서로 오르내리며 장고문張阜文 형제가 그 전서와 예서의 진수를 체득하여 역시 동쪽 사람의 깊이 흠모하는 대상이 되어 있는데 지금 장씨 집 일문을 보니 전서의 기세인 전세篆勢와 예서의 법식인 예법課法이모두 앞 세대의 업적을 떨어뜨리지 아니하여 흠양하고 칭송함을 아끼지 못하겠습니다.144

등석여의 핵심 이론은 '서인상참'書印相參으로 '서법과 전각이 서로를 따라야 한다'라는 것이며, 그 장법章法은 '성긴 데는 말이 달리는 소가주마疏可走馬요, 빽빽한 데는 바람도 통하지 못하게 해야 한다는 밀불투풍密不透風'이다. 실제로 등석여 전각은 붓이 나가는 것이 칼이 나가는 것과 같아 필법과 도법이하나를 이루어 강건剛健과 유연柔然이 병존하는 가운데 밝은 양陽과 그늘진 음陰이 융합하는 풍격을 드러냈다. 그런 까닭에 등석여의 전각은 모두가 지극히 자연스럽고 선명하며 단아한 가운데 화려하다. 따라서 1999년 중국 사람 탕조기湯兆基는 『전각문답일백선』에서 '강건하고 아름답다'라고 한 것이다.145

김정희의 인장 모두가 그렇게 이뤄지지 않았지만, 또 등석여풍에서 크게

벗어나지도 않았다. 아마도 조선의 19세기 전각가들이 등석여풍에 의탁하고 있었기 때문이 아닌가 한다.

먼저 끝없이 반복하는 '김정희인'의 경우 무수한 변화를 거듭한다. 새긴이에 따라, 음과 양을 바꿀 때마다, 도법에 변화를 줄 때마다 달라지는 것이다. 다음 '추사'와 '완당'의 경우도 '김정희인'과 같은 흐름을 보이지만, 구성에 변화를 주어 훨씬 화려해진다. 특히 '완당'의 구성과 필선의 변화는 안정과 변화의 극치를 보여 준다. 물론 '김정희인'이나 '추사', '완당'은 성명과 아호이므로 커다란 변화를 추구하지 않았다. 변화는 학술 문예류에서 매우 돋보인다. 품고있는 뜻과 함께 외형에서도 타원이나 직사각형을 거침없이 사용하면서 경계를 허물어뜨리는 것이다.

김정희의 인장은 김정희 솜씨가 아니지만, 주문자이자 사용자로서 자기 뜻을 담아 요구했을 것이다. 같은 문자도 여러 개를 만들어 다양성을 추구했을 뿐 아니라 자신을 지칭하는 아호를 더 많이 만들어 계속 주문해 사용했다. 남아 있는 것만으로도 그 숫자가 상당한 것으로 미루어 보아, 가능하면 더 많은 인장을 갖추고 싶어 한 그는 인장 수집가, 전각 소장가였다.

6

제주의 귀양살이

허련이 아뢰고 헌종이 듣다

1849년 1월 15일 정월 대보름날 입궐한 소치 허련에게 헌종이 "김정희의 귀양살이가 어떠한가"라고 물었다. 헌종은 이미 지난해 12월 6일 자로 석방 명령을 내린 터였다. 물론 김정희는 아직 제주를 떠나지 못하고 있었다. 허련은 헌종의 부름에 따른 과정을 뒷날 자서전 『소치실록』에 매우 충실하게 기록해 두었다.

헌종의 하문에 온몸을 조아리며 긴장한 소치 허련은 김정희가 "마을 아이들 서넛을 가르치며 날을 보낸다"라고 하고서 다음처럼 애절하게 묘사했다.

벽에는 도배도 하지 않은 방에 북창을 향해 꿇어앉아 정丁 자 모양의 짧은 지팡이인 좌장坐杖에 몸을 의지하고 있습니다. 밤낮 마음 놓고 편히 자지도 못하며 밤에도 늘 등잔불을 끄지 않습니다. 숨이 경각에 달려 얼마 보전하지 못할 것 같은 생각이 듭니다.¹⁴⁶

헌종이 또 "먹는 것은 어떠한가"라고 물었다. 이에 허련은 다음처럼 답했다.

생선 등속이 없지 않사오나 비린내가 위를 상하게 하는 것을 싫어합니다. 혹 멀리 본가에서 반찬을 보내옵지만 모두 너무 짜서 오래 두고 비위 맞출 수는 없습니다. ""

헌종이 또 "무엇을 하며 날을 보내는가"라고 물었다. 허련은 다음처럼 답했다.

마을 아이들이 서넛 와서 배우므로 글씨도 가르쳐 줍니다. 만일 이런 것 도 없으면 너무 적막하여 견디지 못할 것입니다.¹⁴⁸

물론 김정희가 유배 시절 내내 가시나무 담장 안 적거지에만 갇혀 살진 않 았으나 출입은 특별한 일이었을 뿐 엄중한 '위리안치'의 형벌로부터 자유로운 생활을 한 것은 아니었으니 허련의 묘사가 헛된 말이 아니었다.

대정현 사람들

유배객 김정희는 제주에서 많은 사람을 만났다. 유배지를 관할하는 그 지방 수령이 어떠한 인물인가에 따라 유배객의 행동이 크게 좌우되는 관행에 따라 비록 가시나무로 둘러싸인 집에서 밖으로 나가지 못하는 위리안치의 형벌을 당하고 있었지만 접촉은 물론 출입 또한 다양한 경로를 거쳐 이루어지곤 했다.

대정읍 수령인 현감에게 보낸 편지 「우리 고을 사람 김항진」을 보면 김정회의 생활을 엿볼 수 있는 여러 가지 이야기가 담겨 있다. 하나는 김정희가 이곳 유배지에서 학동學童을 가르치고 있다는 사실이고, 또 하나는 그 학동의 아버지가 감옥에 갇혔는데 사정을 살펴 석방을 청하고 있다는 사실이다.

우리 고을 사람 김항진金恒進이 관아의 공문인 '이문'移文을 통해 체포되었다는 말을 들었는데 이 사람은 바로 우리 주인의 매제이고 그의 아들은 저에게 글을 배우는 학동學童 가운데 하나입니다. 이 아이는 조석으로 나를 모시는데 아비가 당한 이야기를 듣고 대단히 놀라며 호소해 마지않습니다. 무슨 내용인지 몰라 알아봤더니 옥살이하는 죄수에게 먹을 것을 준 것뿐이고 7월부터 매달 곡식 여섯 말을 주었다 합니다. 바라건대 부디 넓으신 아량으로 그를 석방해서 혹시라도 하리배下皮輩들이중간에 끼어들어 독촉하는 일이 없도록 하시는 것이 어떻겠습니까.¹⁴⁹

이어지는 내용도 두 가지 사건과 관련하여 부탁하는 내용이다.

7-25

7·25 김정희 「우리 고을 사람 김항진」此邑 金恒進차읍 김항진, 22×38cm, 종이, 제주 시절, 추사박물관 소장. 자신에게 글을 배우는 학동의 아버지 김항진을 비롯해 총 세 사람의 억울함을 해결해 주길 대정 현감에게 청탁하는 내용이다. 그래서 받는 즉시이 편지는 없애 달라고 덧붙여 두었다. 유배객이 지역 주민과 어떻게 함께 살아가는가를 보여 준다.

사당祠堂 서생의 일에 대해선 감영에 보낸 글에 별도로 언급하였고 그곳에서도 이 일로 보고를 올릴 터인데 잘 헤아려 조처하지 않을 수 없다는 내용의 글을 차례로 다시 보내는 것이 어떻겠습니까. 이곳에서 부탁한 것을 당신께서도 그렇게 해 보겠다는 뜻으로 말하는 것이 좋겠습니다.¹⁵⁰

대정현의 어떤 사당에서 서생이 일으킨 사건과 관련하여 제주 감영에 부탁하였다는 사실을 대정 현감에게 통보하면서 대정에서도 잘 처리해 달라는 내용이다. 그리고 다음처럼 덧붙였다.

이 글은 받는 즉시 없애는 것이 좋겠습니다.151

유배객의 처지에 제주 주민들의 일에 끼어들어 관아에 여러 가지로 청탁을 넣고 있으므로 이런 편지는 곧장 없애야 후환이 없다는 뜻이다. 물론 보낸쪽이건 받은 쪽이건 어느 쪽에서건 공개되어 봐야 큰 문제가 아니라고 여겼기에 없애지 않았고, 지금껏 전해 온다.

여기서 주목할 점은 김정희가 자신의 부탁을 들어줄 수밖에 없게 한다는 것이다. 제주 목사가 근무하는 감영을 언급하여 하급자인 대정 현감으로서는 부담을 갖지 않을 수 없다. 그래 놓고 마지막에 한 가지를 더 부탁한다.

이 고을 성 남쪽 문밖에 사는 김상귀金相龜 사건은 이미 위魏 서리에게 다시 넘어갔다 하는데 들으셨습니까. 부디 찾아보시고 특별히 보살펴 주시기를 간절히 바랍니다.¹⁵²

이 짧은 청탁 편지 한 장에 대정읍의 억울한 주민 세 사람을 구제하는 의지를 담고 있음을 보면 실로 인근 주민들이 김정희에게 얼마나 의지했을까 상상하고도 남는다. 물론 김정희가 청탁한다고 모두 해결되지는 않았을 것이다. 이어지는 편지를 보면 사정을 짐작할 수 있다.

아주 짧아 일부가 떼어 나온 조각인 듯 보이는 편지 「항진」¹⁵³은 이미 체포 당한 김항진과 관련한 내용인데 저번 부탁으로 풀려나왔으나 또다시 사건에 얽힌 듯하고, 편지 「일립자」—笠子는 그와 다른 사건 관련 내용이다. 김정희의 부탁을 전혀 들어줄 수 없다는 대정 현감의 답신에 재차 청탁하는 내용으로 이번 것은 청탁이 아니라 압력이다. 짧고도 단호하다.

별도로 보내 준 글은 잘 받았으며 유감스러울 것은 없습니다. 그런데 만일 이 일을 모두 주관하면서도 돌봐 주는 바가 없으시다면 제 체면이 말이 안되니 어찌 이쪽 사정을 생각해 주지 않는 것입니까. 마땅히 다시돌봐 주시리라 생각합니다. 삿갓은 저의 분수에 넘친 것입니다. 만일 이내용을 다시 한번 유념해 주신다면 얼마나 감사하겠습니까.¹⁵⁴

김정희의 부탁을 거절하는 내용의 답장과 함께 삿갓을 선물로 보냈는데, 김정희는 매우 화가 난 듯 자신의 체면을 거론하고는 선물에 대해서조차 자기 분수를 넘는 것이라고 투덜댔다. 이 정도라면 제아무리 현감이라고 해도 들어 주지 않을 수 없었을 것이다.

제주 사람들

2011년 연구자 양진건은 『제주 유배길에서 추사를 만나다』 **에서 김정희가 만난 제주의 인물에 관해 기록해 두었다. 양진건이 소개한 이들은 이시형季時 亨, 강도순姜道淳, 강도휘姜道潭, 이한우季漢雨, 김구오金九五, 박혜백, 오진사다.

이시형은 김정희가 제주에 들어가 처음 만난 인물로 유배 기간 내내 김정희가 마주한 온갖 일을 돌봐 주었다. 강도순은 김정희가 첫 번째 적소를 떠나두 번째 집으로 옮겨 갔을 적에 바로 그 집 주인이었고, 한집에 살면서 유배객김정희로부터 서화를 배운 인물이다. 강도휘는 어린 소년이었는데 제주 유배기간 내내 출입하면서 학문을 연찬한 인물이다.

이한우는 20대의 청년 시절 대정 적소를 출입해 학문을 수련했으며 뒷날

교육자로 후학을 양성한 인물이고, 김구오는 시와 더불어 전각을 배웠는데 전각 새기는 방법을 그 후손에게 전승하였다.

박혜백은 붓을 만드는 장인으로 김정희 적소를 드나들며 서법과 인장을 배웠는데 김정희의 인장 180개를 모아 『완당인보』를 엮었다. 박혜백의 『완당인보』는 책에 실린 위창 오세창의 발문에 제작 경위가 실려 있다. 156 오세창은 연농 홍종시가 소장하고 있는 『완당인보』를 처음 보았는데 그때 들은 이야기를 기록해 두었다.

연농 홍종시가 말하기를 옛날 완당 선생이 우리 고을 제주에 귀양살이할 적에 고을의 수재 박혜백이 있어 선생을 모시면서 붓과 벼루를 모아드리고 선생이 소지하고 있던 모든 인장으로 인보를 만들었는데 바로이것이다.¹⁵⁷

계첨 박혜백에 관해서는 『국역 완당전집』에 그와 관련한 시 두 편이 실려 있다. 박혜백은 시가에도 역량을 갖추고 있어 그가 지은 시에 김정희가 차운한 시편 「차 계첨」次 癸億 158 이 있고 또 언젠가 일본도를 자랑하니 이를 보고 김정희가 읊은 시편 「득 일본도」得 日本 π^{159} 가 있다. 두 사람은 짐작건대 상당히 깊은 사이였다.

끝으로 오진사는 『국역 완당전집』에 「오진사에게 주다」¹⁶⁰가 여덟 편이 있어 '오진사'라고 잘 알려졌지만, 정작 이름이 무엇인지는 전해지지 않는다. 이가운데 두 번째 편지 끝에 보면 다음과 같은 문장이 있다.

큰 권력을 지닌 관부官府가 가장 무도하니 가장 조심하여 후환을 생각하고 미리 방비하는 것도 또한 『주역』「기제괘」政濟卦의 뜻인 것이외다.¹⁶¹

김정희 자신이 바로 관부의 중심인 궁궐에서 큰 권력에 의해 수난을 겪었으므로 이 이야기는 자신의 이야기다. 몸소 체험한 일이었으므로 오진사가 관

청과 무엇인가를 도모하려 함에 가장 의심해야 할 것이 그 관부라는 사실을 일 러 줄 수 있었다.

김만덕과 〈은광연세〉

제주 사람 김종주金鍾周에게 편액으로 쓸 큰 글씨를 써 주었다.

은광연세恩光衍世라, 은혜로운 빛이 온 세상에 넘치는구나.¹⁶²

아름다운 뜻을 품고 있는 이 글씨는 제주 사람 김만덕金萬德, 1739~1812을 기리는 문장이다. 또 글을 받은 김종주는 김만덕의 손자다. 김만덕은 1750년 11세 때 전염병으로 부모를 잃고 이웃 기생집 수양딸로 들어가 살아날 수 있었다. 재능이 뛰어난 김만덕은 관청에 소원하여 기생 신분에서 다시 양인 신분을 회복했다. 자유를 얻은 김만덕은 오늘날로 말하면 물류 창고 및 유통과 금융까지 아우르는 종합 상사인 객주客主를 설립하여 크게 성공하고 막대한 재부를 쌓았다.

1793년부터 제주에 엄청난 규모의 흉년이 들었는데, 중앙 정부가 보낸 수 송 선박 다섯 척이 침몰하자 김만덕 객주는 전 재산을 풀어 기근에 빠진 전 도민 구제에 나섰다. 1796년 이 소식을 들은 정조는 김만덕에게 소원을 말하라했다. 이에 김만덕은 한양 궁궐과 금강산 구경을 소원했는데, 이에 정조는 내의원 의녀 반수 관직을 내려 섬을 나설 자격을 부여했다. 그리하여 김만덕은 원하는 바를 모두 이루었고, 1812년 73세가 되자 세상과 이별했다. 오늘날 제주도는 제주시 건입동에 김만덕 기념관을 세워 그의 생애를 추모하고 있다.

유배객 김정희는 김만덕 이야기를 듣고 은혜로운 빛이 온 세상에 넘친다는 뜻의 "은광연세" 恩光衍世라는 문장을 떠올렸다. 하지만 어딘가 가슴이 저려왔다. 그래서 그 마음 담아 글을 써 주었다.

김종주의 할머님은 섬이 굶주림에 크게 베푸셨으니 남다른 은혜가 주

7-26

7·26 김정희, 〈은광연세〉현판, 31×98cm, 김만덕기념관 소장. '은광연세'는 은혜로운 빛이 온 세상에 넘친다는 뜻이다. 제주의 객주 김만덕이 전 재산을 베풀어 가난을 구제한 행위의 위대함을 찬양하는 글씨로 김만덕의 손자 김종주가 김정희를 찾아가 받아 현판에 새겼다. 김만덕의 도타운 마음 씀씀이와 올곧은 생애를 거울로 비추듯 두툼하고 반듯한 것이 장엄하다. 다만 4행의 발문을 음각으로 새겨 바탕에 먹색을 칠함으로써 흐름을 막아 답답하다.

어져 금강산에 들어갈 수 있었다. 신분 높은 이들이 기록하여 전하고 노래를 지어 읊은 것이 예나 지금이나 드물구나. 이 편액을 써 주어 그 집에 표하려 한다.¹⁶³

놀랍고 아름다운 생애를 살았지만, 기록할 줄 아는 '신분 높은 이들'이 아무도 전기를 짓거나 노래를 지어 추모하지 않았으므로 자신이 글씨를 써서 그마음을 표한다는 것이다. 그래서였을까. 글씨가 안정감이 넘쳐 가장 근엄하다. 위대한 인물을 존중하는 마음이 저절로 흐르는 걸작이다.

제주를 노래하다

유배객 신세니 풍경이 제아무리 아름답더라도 한가로이 맑고 고운 가락으로 노래하기 어려웠을 것이다. 제주 해협을 건너 섬에 발 디뎠을 때인 1840년 9월 27일 화북진 마을에서 동네 아이들과 마주친 순간에도 보이는 건 초라한 자신 의 모습이었다. 그때를 읊은 시편 「영주 화북진 도중」瀛洲禾北鎭途中 3행에서 다음같이 그렸다.

귀양살이 내 모습이 한없이 가증스럽구나164

그리고 그로부터 8년을 머문 대정 마을 적거지의 가옥을 노래한 「대정촌 사」大靜村舍가 서글프다.

녹반線釋과 단목丹木은 자금우紫金牛의 껍질로 주묵朱墨이 어수선히 가로세로 칠해졌네 공장 창고 온갖 문서 빛내는 게 지나쳐 뒤집어 벽 발라 시를 보나 마찬가지라네¹⁶⁵

푸르른 이끼와도 같은 '녹반'과 붉은빛을 내는 '단목'이며 먹물이 흩뿌려

진 종이를 구해 와 흙벽에 바르고 보니 그 모두가 시편들처럼 보인다는 이야기다. 비좁고 침울한 방 안이야 그러했지만 문 열고 나가 바라보는 제주의 하늘은 변화무쌍했다. 계첨 박혜백의 시에 차운한 「차 계첨」이 통쾌하다.

동녘 바람 비 지난 뒤 서풍으로 바뀌니 뭉게구름 활짝 걷혀 공중이 새파랗네 비 올 때 비 내리고 바람 불 때 바람 부니 사람 뜻을 따라 하늘도 돕는구나¹⁶⁶

실로 제주의 하늘과 바람과 구름은 그토록 시원 무쌍한데, 시편의 마지막 두 행이 돋보인다. 유배 생활도 어느덧 익숙해진 듯 다음처럼 읊조렸다.

삼신산三神山이 별 곳 아님 비로소 알았다오 성은 \mathbb{R} 입어 안 죽으면 이게 바로 신선이지 167

곤장과 고문으로 죽음 직전에 이르렀을 때 목숨을 살려 제주로 귀양 보내 준 이가 임금이었음을 기억하고 살며 지금 삼신산의 하나인 한라산 자락에 살 아 있으니 이게 바로 신선 아니냐는 것이다.

삼신산 신선이 되고 보니 어찌 신화의 나라 중국을 떠올리지 않겠는가. 제주를 음미한 「영주우음」瀛洲偶吟은 제목만 영주 다시 말해 제주일 뿐 그 내용은 중국이다. 시편에 등장하는 고유 명사 '고소'姑蘇는 강소성 '소주'蘇州 다시 말해 오현吳縣 땅에 있는 산 이름이고 천인석千人石도 오현의 호구산虎邱山 중턱에 있는 커다란 바위 이름인데 신승神僧이 설법할 적에 1,000명이 바위 위에 앉았다는 돌이다.

생각 돌릴 그때 생각 따라 아득하니 이 인생 어찌하면 고소에 갈 수 있나 봄바람 가는 돛에 꿈을 의탁하려 하니 싣고서 천인석을 향해 갈 수 없을까¹⁶⁸

어느 날 제주 관아에 갔다가 제주 목사의 집무처인 연희각延曦閣에 들렀다. 그때 목사에게 지어 준「연희각에 제를 써 주다」題贈 延曦閣제중 연희각는 다음과 같다.

노인성 아래서 잠시 소요하니 자라 등 신산神山이라 백 척의 누대로세 상전벽해 잠깐이란 이상한 일 아니거니 머지않아 말을 타고 영주를 지날 걸세¹⁶⁹

그 외에도 제주 관아 안의 전각을 노래한 「환풍정」換風亨¹⁷⁰과 「연무당」鍊武堂¹⁷⁰이 있으며 1689년 제주에 유배를 살았던 우암 송시열을 기념하여 세운 비석을 보고 읊은 「우암 송시열 유허비」尤齋 遺墟碑우재 유허비¹⁷² 그리고 계첨 박혜백이 일본 칼을 얻어서 보여 주기에 읊은 「득 일본도」¹⁷³와 같은 시편들이 『국역 완당전집』에 실려 있다. 하지만 가장 아름다운 시편은 제주도의 수선화를 노래한 「수선화」水仙花가 아닐 수 없다.

한 점의 겨울 마음 송이송이 둥글어라 그윽하고 담담하고 냉철하고 빼어났네 매화가 높다지만 뜨락을 못 면했는데 맑은 물에 해탈한 신선을 보겠구려¹⁷⁴

그렇게 해탈한 신선처럼 수선화를 사랑하고 있었더니 좋은 향기와 더불어 소식 하나가 날아들었다. 7 해배

헌종 그리고 신관호와 허련

1848년 12월 6일 헌종은 다음과 같이 명령했다.175

이목연李穆淵, 조병현趙秉鉉, 김정희金正喜를 석방하라.176

8년 3개월의 형벌을 끝내는 헌종의 명령은 단 한마디였다. 하지만 김정희에겐 인생을 뒤바꾸는 옥음玉音이었고, 운명의 소리였다.

소소 이목연笑笑 李穆淵, 1785~1854은 1847년 대사헌으로 재직하면서 조병 현을 탄핵할 때 지나치게 과격한 문장을 구사한 일로 전라도 임자도程子島에 유배를, 성재 조병현成齋 趙秉鉉, 1791~1849은 1847년 광주 유수로 재직할 때 대사헌 이목연에게 탄핵을 당해 경상도 거제도巨濟島에 유배를 당했다. 탄핵한 사람과 탄핵을 당한 사람이 나란히 유배의 형벌을 받은 게다. 이처럼 김정희의 유배와는 아무런 관련도 없는 이들과 같은 날 아무런 설명도 없이 그냥 석방된 것이다. 하지만 이 무렵 헌종은 이기연季紀淵, 1783~?, 이학수季鶴秀도 석방했고 유배지에서 죽은 이지연季止淵, 1777~1841도 복권시켰는데, 이들은 김정희, 조인영, 권돈인과 더불어 모두 풍양 조문을 핵심 가문으로 하는 노론 벽파에 속한 인물들이었고 노론 시파의 핵심 가문인 안동 김문에 맞선 세력권에 포진해있는 인물이었다.

김정희의 석방은 그저 아무런 까닭 없이 이뤄진 것이 아니라 헌종의 정국 전환 정책의 일환이었다. 2004년 이러한 정치 과정을 연구한 김명숙은 『19세 기 정치론 연구』에 게재한 「운석 조인영의 정치활동과 정치운영론」에서 이때 "헌종은 당시 궁궐 전각의 편액을 대부분 김정희의 글씨로 바꾸었다"라면서 위당 신헌威堂 申應(신관호), 1810~1884과 혜천 남병길惠泉 南秉吉, 1820~1869을 중용했고 소치 허련과 은송당 이상적을 친견했으며, 이러한 정세에 따라 환재 박규수도 출사 의지를 세워 과거에 응시했다고 서술했다.¹⁷⁷ 확실히 정세는 변하고 있었다. 이를테면 김정희는 초의 스님에게 보내는 1846년 1월 4일 자 편지에 다음처럼 쓰고 있다.

유배에서 풀려 돌아갈 날이 아마 늦은 봄쯤이 될 듯하네. 이만 병오년저 午年, 1846년 1월 4일.¹⁷⁸

자신의 해배를 이토록 시점까지 특정하여 예상하는 건 확실한 정보가 있지 않고서는 불가능한 일이다. 누군가 정국의 변화를 은밀히 알려 주고 있었기때문이었을 것이다. 하지만 실제로 해배는 이루어지지 않았고 다만 환갑을 앞둔 1846년 봄 4월 아들 녀석이 이곳 유배지로 찾아와 작은 위로가 되었을 뿐이다."

헌종은 정국 전환 책략의 일환으로 이목연, 조병현을 포함해 김정희의 석 방을 준비했다. 먼저 헌종은 은밀하게 금위대장 신관호로 하여금 김정희의 제 자소치 허련을 입궐시키도록 했다.

스승 김정희의 제주 유배가 8년째 접어들던 1847년 7월에서 8월 사이 어느 날 제주를 떠나 진도 집을 거쳐 상경한 소치 허련은 지금 안국동 안현安峴의 영의정 이재 권돈인 집에서 머무르고 있었다. 1847년 가을이었다. 허련이 이곳에서 언제까지 머물렀는지 알 수 없지만, 겨울 추위가 닥칠 무렵 고향으로 내려갔을 것이다. 덧붙이자면 '정미초추'丁未初秋 그러니까 1847년 초가을 이재 권돈인이 소치 허련의 작품 〈동파입극도〉東坡笠展圖에 화제를 써 주었는데¹⁸⁰지금 이 작품은 간송미술관 소장품이다.

하릴없이 낙향한 소치 허련은 1847년 제주가 보이는 진도의 겨울 바다를 견디고 1848년 봄과 여름을 보냈다. 가을을 맞이하려던 1848년 8월 27일 경 이로운 사건이 일어났다. 금위대장 위당 신관호가 해남 우수영을 통해 헌종이 부른다는 것과 김정희의 글씨를 가지고 오라는 내용이 담긴 편지를 보내왔다.

먼저 신관호는 허련이 입궐 자격을 갖출 수 있도록 전라도 전주 고부늄 의 감시監試에 응시하라고 했다. '감시'란 과거에 응시할 수 있는 자격을 얻기위한 시험이다. 허련은 집에 두었던 스승 김정희의 글씨를 챙겼고 해남 우수영쪽의 재촉에 따라 바삐 상경하여 9월 13일에 도착했다. 위당 신관호 저택은 지금 중구 을지로 3가 초동椒洞에 있었는데 소치 허련은 이 집 사랑채에 머무르기시작했다. 상경하자 곧바로 김정희의 서축書軸을 헌종에게 진상하고, 또 소치 허련 자신이 그린 그림을 헌종에게 바치는 것을 일과로 삼았다.¹⁸¹

10월 11일 초시初試에 합격하고 28일에는 현종이 친림한 춘당대_{春塘臺} 회시會試에 합격했다. 이때 허련이 응시한 과목은 무과武科였고 선발 인원은 모두 218명이었다. ¹⁸² 비로소 궁궐에 출입할 자격을 갖추었다. 허련은 초동 신관호의 집에서 나와 누군가의 집 사랑채에 세를 들기도 했는데 대내大內 그러니까 조정이 아니라 왕실에서 '300질秩의 재화를 하사'해 줌에 동산천東山泉에 초가한 채를 구입했다. ¹⁸³ 궁궐 바로 옆으로 이주한 것이다. 헌종의 부름에 빠르게 응하기 위해서였다.

석방 명령

55세에 시작해 63세에 끝난 유배의 세월은 무척 길고도 긴 것이었다. 1848년 12월 6일 석방하라는 왕명이 떨어진 날로부터 13일이 지난 12월 19일 김정희에게 '기쁜 소식'이 날아들었으며 30일에는 '특별히 보낸 인편'으로도 알려 주었다. 이렇게 뒤늦은 통보에 대해 김정희는 1월 4일 자로 제주 목사에게 보내는 편지 「병사 장인식에게 주다」에서 "엊그제 관편에 받은 서한은 해를 넘긴휴지休紙이지만 오히려 신년의 희환喜歡을 만들었습니다" 라바라며 기쁨을 표시하고 이어서 다음처럼 썼다.

천한 몸이 지닌 병은 지난 섣달보다 별로 나은 것이 없는데 억지로 일어나 돌아갈 행장을 정리하는 중입니다. 당초에는 5일 그곳을 향해 가려

고 했는데 또 늦어졌으니 6일에야 아랫길로부터 떠나가 명월_{明月}에서 하룻밤 묵고 영감과 서로 만날 생각이외다.¹⁸⁵

이 편지에서처럼 해가 바뀐 1849년 1월 6일에 출발하려 했으나 자꾸 늦어졌다. 그 까닭은 알 수 없지만 지난해 말 발병하여 낫지 않았기 때문으로 추정된다. 출발한 날짜를 알려 주는 기록은 1849년 2월 28일 자 편지 「용산 본가에 전한다」에 있다.

이번 달 15일에야 포구로 내려갔다. 여기 오기 전의 소식은 이미 지난 편지를 통해 모두 알았을 것이다. ¹⁸⁶

제자 허련의 헌종 알현

1848년 12월 6일 자로 해배의 명을 받은 김정희가 새해를 맞이하고서도 여전히 제주를 떠나지 못한 채 출항 준비를 하고 있었다. 바로 그 1849년 1월 입궁하라는 명을 기다리며 창덕궁 바로 가까운 동산천에 대기하고 있던 소치 허련에게 1월 15일 정월 대보름 입궐하라는 명이 떨어졌다. 스승은 제주에서, 제자는 한양에서 각자의 일을 하고 있었다.

소치 허련은 『소치실록』에서 헌종을 알현하러 궁궐로 가는 길을 아주 자세히 서술했는데 천천히 읽다 보면 마치 그와 일행이 되어 걷는 느낌이다.

이날 아침밥을 먹은 뒤 무감武監 한 명이 대내로부터 나와 구두口頭로 상 감의 뜻을 전했는데 주인이 나를 불러 그 뜻을 말해 주었지요. 즉시 말을 타고 따라서 대궐 밖에 도착하니 바로 군직청이었소. 말에서 내려 잠 깐 앉아 있노라니 박진도朴珍島 이규履圭가 수문장으로서 입직入直하다가 신공申公: 신관호의 지시를 받들어 나를 찾아와 선인문으로 통하여 들어 가라고 일러 주었소.¹⁸⁷ 오늘날 창경궁 담장 밖 군직청軍職廳은 사라져 없다. 그곳에 잠시 머물다가 창경궁 정문인 홍화문에서 남쪽 종로 방향으로 조금만 내려가면 있는 자그마한 선인문宣人門으로 들어섰다. 지금은 누구나 홍화문으로 출입하지만, 당시에는 왕 이외에 아무도 드나들지 못했다. 정1품 대신 및 대간이 양쪽 협문으로 출입하는 정도였다. 따라서 그 외에는 선인문으로 출입했는데, 오늘날 선인문은 거의 닫혀 있다. 선인문을 열고 들어간 허련은 생애 최초로 궁궐에 들어선 것이었다. 지금 창경궁 최남단 모서리 그러니까 원남동 사거리와 담장을 끼고 도는 궁궐 안쪽 터에 자리 잡고 있던 내사복시內司僕寺를 거쳐 동룡문銅龍門으로 들어섰다. 다음 문장이 바로 그곳이다.

내사복을 지나 동룡문으로 들어가 일영대日影臺와 장서각을 지나 회태 문回泰門, 동산별감방東山別監房을 다시 거쳐 앞대문을 들어가 지구관청知 敎官廳, 장용위청壯勇衛廳을 지나, 금마문金馬門, 석거문石渠門을 거쳐서 석 거청石渠廳에 들어가 조금 쉬고 있자니 별대령別除令 홍범조洪範祖가 상감 의 뜻을 받들고 와서 나를 인도하더군요.¹⁸⁸

내사복시를 나와 석거청에 이르는 길은 오늘날 낙선재 남단 창경궁 담장을 따라 흐르는 길이다. 석거청에서 낙선재에 이르는 과정은 지금 낙선재 경내로 진입하는 경로를 말하는데, 〈동궐도〉를 보면 소주합루小宙合樓 아래쪽 일대가 바로 그곳이다.

그의 뒤를 따라 중화전重華殿 숭덕문崇德門, 다기문多技門, 화초창花草廠을 지나 낙선재樂善齋에 들어가니 바로 상감께옵서 평상시 거처하시는 곳 이었습니다.¹⁸⁹

낙선재에 들어서 발견한 것은 김정희의 글씨를 새긴 현판이었다. 허련은 그 현판 이름을 나열해 두었는데 다음과 같다. 좌우의 현판 글씨는 완당의 것이 많더군요. 향천香泉, 연경루研經樓, 유재 留齋, 자이당自怡堂, 고조당古操堂이 그것이었소.190

허련의 이 글을 번역한 김영호는 이들 현판 글씨 가운데 〈유재〉와 〈고조 당〉 두 점에 대해 각각 주석을 붙여 두었다.

《유재〉紹齋: 완당이 제주에 있을 때 판자에 새겼는데 바다를 건너다 떠내려 보냈다가 일본에서 찾아온 것임

〈고조당〉古操堂: 고조당은 낙선재의 앞과 좌우 3면을 두르고 있는 곳으로 서화를 많이 간직하고 있었음¹⁹¹

물론 이 글씨가 남아 있지 않아 어떤 것인지 지금은 알 길이 없으나, 현존하는 현판 상태의 작품 〈유재〉留齋는 앞서 7장 '1 추사체' 중 '추사체의 형성' 항목에서 말한 바처럼 유재 남병길에게 써 준 것이라고도 한다. 그럴 수도 있고 아닐 수 있지만 현판 화제의 내용이 공직자가 지켜야 할 도리를 담고 있는 것으로 미루어 낙선재 현판이 아닌가 싶다.

현판 글씨를 잠시 배관한 뒤 신관호의 인솔 아래 임금 앞으로 나아간 허련은 맨 먼저 '지두화'指頭畵로 매화를 그리고 또 몇 폭을 더 그렸다. ¹⁹² 이어 헌종은 자신의 소장품을 보여 주고 의견을 묻기도 했으며, 김정희의 제주 생활 및 허련의 고향인 진도와 제주의 민속을 물어 시간 가는 줄 몰랐다. 특히 헌종은 '호남에 초의라는 승려가 있다는데 지행持行이 어떠한가'라고 묻기도 했다.

세상에서 고승이라 일컫습니다. 내외전內外典에 정통하며 사대부와 종 유從遊가 많습니다.¹⁹³

'내외전에 정통하다'라는 것은 불가 학문만이 아니라 유가 학문에도 정통 하다는 뜻으로 평범하지 않은 고승임을 강조한 것이다. 이처럼 힘껏 답해 올린 허련은 1월 22일과 25일에도 연이어 입시入侍했다. 3월 하순께 김정희가 상경한 뒤로도 5월 26일과 29일 각각 헌종의 부름에 응했다. 김정희를 대신하는 입시였다.

다시 육지로

1849년 2월 15일 화북진 포구에 도착했으므로 유배지인 대정을 출발한 날은 2월 13일이었을 것이다. 화북진에서 배를 기다리던 15일에서 26일 사이 어느날 막내아우 김상희에게 보내는 편지 「막내아우 상희에게 주다 아홉 번째」를 보면 대정에서 화북진까지 이틀이 걸렸다고 했기 때문이다. 54 중간에 명월에서 하룻밤을 묵고 제주목 관아에 들러 출항을 아뢰고 15일 화북진에 도착해 포구에서 순풍이 불기를 기다리며 상념에 젖었다.

이 죄악 많은 인생은 이 하늘 같은 큰 은혜를 입었으나 아버님의 일은 지금까지 신원伸冤하지 못하여 천지에 절규하는 터이니, 내가 비록 산과 바다 같은 은덕 속에 있다 하더라도 유독 무슨 낯으로 스스로 천지 사이 에 용납되고 사람 축에 낄 수 있겠는가.¹⁹⁵

그토록 간절히 원했던 해배였건만 아버님의 억울함이 앞을 가려 8년이 넘는 유배의 끝에서도 그저 아득할 뿐이었다.

10년 동안 위리안치되었다가 갑자기 이틀 동안의 고된 행군을 치렀고 겸하여 큰 병을 겪은 나머지라 정신이 접속되지 않아서 자세한 말을 다 쓸 수 없어 대략 이 몇 자를 적어 부치노니 어느 날에나 다시 이어서 오 는 서신이 있을는지 모르겠네. 아직 다 말하지 못하네.¹⁹⁶

포구에서 무려 열흘을 기다려 배에 오를 수 있었다. 이 늙고 병든 유배객을 하루라도 더 잡아 두고자 해서였을까. 2월 26일에야 출항하는 배에 올라 제

주 해협을 건너 지금 완도군 소안면所安面 소완도에 도착해 다음 날 새벽 배를 띄워 해남군 북평면 이진리型津里에 도착했다.

포구로 내려온 지 열흘 만인 26일에야 동풍을 만났는데 돛을 한 번 올리고 1,000리 길을 편안히 건너왔다. 거의 신이 돕는 듯하였다. 바람은 조용하고 물결도 잠잠했기 때문이었다. 소완도小売島: 소안도 앞에 이르자모두 돛을 내리고 잠시 머물렀다. 새벽에 또 동풍이 일자 정오에는 곧장이진聚准: 해남군 북평면에 도착하였다.¹⁹⁷

2월 27일 정오에 비로소 육지에 오른 것이다. 하지만 곧장 한양으로 가지 않았다. 유배 기간 내내 가족이 살았던 용산으로 보내는 2월 28일 자 편지 「용 산 본가에 전한다」에서 김정희는 다음과 같은 계획을 전한다.

며칠 동안 짐을 꾸리는 사이에 잠시나마 초의 선사가 있는 곳을 찾아가서 지난날의 일을 추억하려고 한다. 하루만 자면 곧 출발할 것이다. 어찌 갈 길을 오래 지체하겠느냐.¹⁹⁸

북평면 이진나루에서 얼마 멀지 않은 곳에 초의 스님이 머무르는 대둔사 지금의 대흥사大興寺가 있었기 때문이다. 김정희는 도착한 당일인 2월 27일 빠른 인편으로 「초의에게 주다 서른 번째」 편지를 보냈다.

내 걸음은 어제 돛단배 하나로 소완도小売島에 당도했고 지금 또 순풍을 만나 왔으니 이는 자못 신의 도움이 있는 듯하오. 모두가 왕령王靈이 미 쳐서 그런 것이 아니겠소.¹⁹⁹

그리고 다음 날 대둔사大莊寺, 지금 대흥사를 향해 발걸음을 옮겼다. 유홍 준은 『완당평전』에서 김정희가 9년 전인 1840년 9월 제주로 가던 도중 대홍사 에 들렀을 때 자신이 써 준 글씨로 만든 현판 「대웅보전」大雄寶殿을 떼어 버리고 본시 걸려 있던 원교 이광사의 현판을 걸어 달라고 했다고 썼다. 그런데 이 내 용은 유홍준이 덧붙여 두었듯이 "증명할 길 없는 하나의 전설"²⁰⁰일 뿐이다. 유 홍준은 대흥사에서 만난 초의 선사와 김정희가 나눈 대화를 인용문 형식으로 기록했지만 실제로 나눈 이야기가 무엇인지는 알 수 없다. 용산 본가에 보낸 편지의 약속처럼 대흥사에서 하룻밤만 자고 떠났는지 아니면 며칠 더 머물다 가 출발했는지 알 길이 없다.

대흥사를 나와 강진康津으로 가서 치원 황상을 찾았다. 황상은 다산 정약용의 강진 유배 시절 제자로 평민이었다.²⁰¹ 치원 황상은 문장을 배운 지 1년 남짓 되었을 즈음 지은 「설부」奪賦로 스승에게 감탄을 불러일으킬 만큼 놀라운 재능을 지닌 인물이었으나 출사할 엄두조차 내지 못한 채 일평생 강진에서 시를 짓는 농부로 생애를 마감했다.²⁰² 저서 『치원유고』后園遺稿가 남아 그 아름다운이름을 지금껏 흩날리고 있다. 그런데 그만 황상이 집을 비운 상태였다. 김정희는 상경한 직후 유산 정학연에게 「정학연께 올립니다」라는 편지를 써 보냈다.이 편지에 치원 황상을 만나러 강진에 들렀다는 내용이 있는데 다음과 같다.

그래서 육지로 나서는 대로 그를 찾아갔더니 상경하여 구슬피 바라보 며 돌아왔습니다.²⁰³

치원 황상과 첫 만남을 성사하지 못한 아쉬움과 초의 선사와 헤어지는 안 타까움을 뒤로하고 북쪽을 향해 바쁜 걸음을 재촉했다.

〈제주 대정에서 한양 용산까지 일정표〉

연도	날짜	일정
1848년	12월 6일	헌종, 김정희 해배령
	12월 19일	김정희에게 해배 소식 도착
	12월 30일	인편으로 해배 명령 공식 전달
1849년	1월 5·6일	출발 계획 무산
	2월 13일	대정 출발, 명월에서 1박
	2월 14일	명월 출발, 제주읍 도착, 장병식 제주 목사에게 신고
	2월 15일	제주읍 출발, 화북진 포구에 도착
	2월 26일	화북진 포구에서 승선, 완도군 소안면 소완도 포구 도 착
	2월 27일 새벽	소완도 포구 출발
	2월 27일 정오	해남군 북평면 이진리에 도착
	2월 28일	이진리 출발, 대둔사 도착
	3월 초순	대둔사 출발, 강진군 경유
	3월 초중순	예산 향저에서 여러 날을 머무름
	3월 중하순	수원에서 사흘 머무름
	3월 하순	용산 본가 도착

"피곤한 몸이었으나 곧장 잠이 오지 않았다. 따스한 봄날이었으므로 문을 활짝 열고 뜰에 핀 꽃을 물끄러미 바라보고 있었다. 이때 늙은 고양이 한 마리가 모습을 드러냈다. 어디가 아픈 것인지 배가 너무 불룩해 보인다. 마치 자신의 신세처럼 보였다." 희망

1849~1851(64~66세)

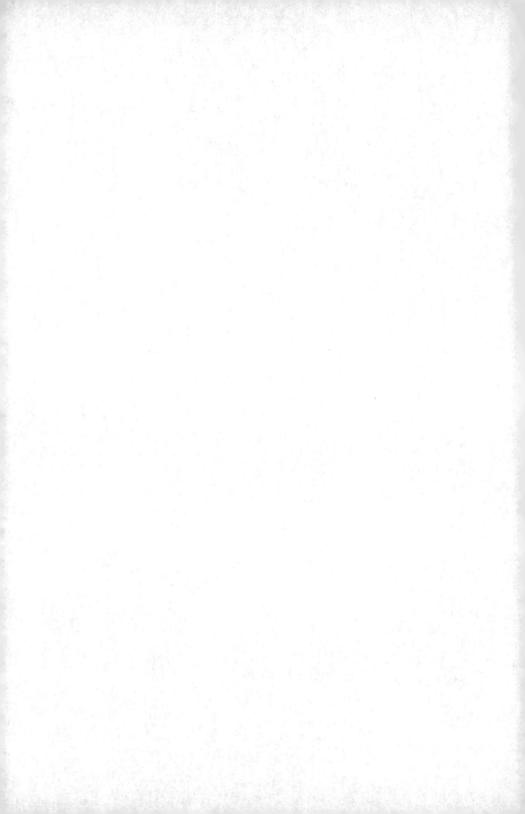

1 한강 시절

1,000년 만의 귀향

1849년 3월 초 해남 대둔사를 출발해 한양의 용산 본가로 오는 도중 잠시 강진을 경유한 김정희는 충청도 예산의 월성위가에 들러 여러 날을 묵었다. 무엇보다도 9년 전인 1840년 6월 20일 이곳 예산에서 체포당해 한양으로 끌려갔으므로 석방된 사실을 중조할아버지인 월성위 김한신과 증조할머니인 화순옹주 영전에 아뢰어야 했다. 예산 집을 나와 수원을 경유해 과천 선영先堂에 누워계신 아버님 묘소에도 들러 큰절을 올렸다. 터지는 울음은 어찌할 길이 없었다. 그런데 김정희는 과천이나 예산을 방문했다는 기록을 남겨 두지 않았다. 그러니까 해배길에 예산 월성위가며 아버지 묘소에 들렀다는 이야기는 당연히 그 랬으리라고 보는 것일 뿐이다.

예산이나 과천과는 달리 수원에서 의관醫官 해초 홍현보를 만나 사흘 밤을 같이 지낸 사실에 대해서는 감회가 깊었는지 유난스레 꼼꼼히 기록했다. 해초 홍현보와 헤어지고서 용산 본가에 도착한 1849년 4월에 쓴 편지 「홍현보에게 주다 두 번째」 내용이 그것이다.

바다 끝과 하늘가에 10년을 동떨어져 있었는데 어찌 사흘 밤을 같이 지냈다고 해서 쌓이고 쌓인 것이 다 풀렸다 이르리오. 다만 객지에서 '존 수부'尊師府와 더불어 함께 모여 이야기를 나누었으니 비록 하나의 전광석화였지만 역시 우연은 아닌 듯싶었네. 쌀과 소금인 미렴米鹽이 어수선하게 섞인 그곳에서 이 기쁜 환희의 인연을 얻었으니 높이 거양擧揚할만하지 않은가.¹

뒤이어 "이별 후로 평안한가, 수부帥府를 수행한 순행길을 모시고 잘 돌아왔는지 몹시 궁금하며 직무에 임한 날도 꽤 오래되었으니 이것저것 생소한 것도 차츰 익숙해지곤 하는가"라고 묻고 있다. 여기에 등장하는 존수부尊帥府는 경기도를 경비하는 특설 군영 총위영摠衛營의 지휘관인 종2품 영사營使 지위에 해당하는 인물을 가리킨다. 당시 이양선이 출몰하고 있었으므로 경기도 해안일대를 순행, 감찰하는 임무를 맡은 수부를 수행하던 의관인 해초 홍현보가 귀향하던 김정희와 마주쳐 사흘을 함께 머물렀는데, 그 장소는 총위영 관할 군영가운데 수원진水原鎖이었을 것이다.

3월 하순 용산 본가에 도착했다. 용산에서의 생활은 참으로 아득한 것이었다. 김정희가 태어난 '고향'을 이야기하고자 앞서 자세히 인용한 바가 있는 내용인데, 여기서 또 한 번 되새김질하기로 한다. 1849년 4월 부처님 오신 날인 '불일'佛日이 지나 녹음 우거지는 어느 날 쓴 편지 「홍현보에게 주다 두 번째」에 자신의 처지와 상태를 다음처럼 묘사했다.

천한 몸은 고향에 돌아와 엎드려 귀복고산歸伏故山하였으니 오직 임금님의 은택을 노래하고 읊조릴 따름이며 화표주華表柱에 앉은 느낌에 이르러 촉발된 경지를 어찌 언어나 문자로 형용할 수 있겠는가.²

용산에 머무르고 있는 김정희의 심리를 상징하는 문장은 "화표주에 앉은 느낌"이란 대목에 함축되어 있다. 무덤 앞 망주석을 뜻하는 저 '화표주'이야기는 도연명이 지은 것으로 알려진 「수신후기」에 실려 있다. 정령위가 고향을 떠나 1,000년 동안 선도仙道를 닦고 학이 되어 귀향했다. 정령위는 한漢나라 때 요동 땅 영허산靈虛山 사람이다. 정령위가 학의 모습을 하고 귀향해 고향 땅을 거닐던 바로 그때 학을 발견한 한 소년이 활을 쏘려 했다. 어이없이 밀려드는 슬픔에 정령위는 자신의 무덤 앞 망주석인 화표주에 앉아 다음처럼 읊었다.

새가 있네 새가 있네 정령위丁令威라는 새지

집 떠난 지 1,000년 만에 돌아왔다네 성곽은 여전하나 사람들은 바뀌었구나 어찌 선도仙道를 배우지 않아 무덤만 많아졌단 말인가

'정령위'란 새는 그렇게 노래한 뒤 허공을 맴돌다 1,000년 뒤 다시 오겠다는 말만 남기고 홀연 사라졌다. 자신을 겨냥하는 적들이 득실대는 고향에 엎드려 눈치 보는 자신의 운명을 '화표주에 앉은 느낌'이란 말로 드러낸 것이다. 햇수로 무려 9년 만에 귀향한 김정희는 도착 직후 안부를 전하는 노력을 기울였을 텐데, 유산 정학연에게 쓴 편지 「정학연께 올립니다」도 그 가운데 하나였다. 이 편지는 『국역 완당전집』에 실리지 않았는데, 유산 정학연이 관련 내용을 발췌하여 강진의 치원 황상에게 보낸 부분이 남아 전해지고 있다.

김정희는 이 편지에서 제주 유배 시절 누군가가 다산 정약용의 제자 치원 황상의 시를 보여 주어서 그 시를 음미했는데, 다산 정약용의 제자 가운데 그 누구도 이 사람을 대적할 수 없다고 썼다. 그런 까닭에 해배되자 대둔사에 들 렀다가 강진으로 이 사람을 찾아갔던 게다.

그래서 육지로 나서는 대로 그를 찾아갔더니 상경했다고 하여 구슬피 바라보며 돌아왔습니다. 이제 내가 서울로 오니 그는 이미 고향으로 돌 아갔다고 하는군요. 제비와 기러기의 어긋남과 같아서 혀를 차며 안타 까워할 뿐입니다.

길이 어긋나 결국 만나지 못했다. 이처럼 김정희는 인연을 찾아 서로를 맺고자 했는데, 이렇게 많은 이에게 편지를 보냈을 것이다.

마포의 사계

용산 본가에서 한 달가량 살아 보니 너무 비좁았다. 그래서 자신과 권속들이 거처할 만한 넓은 집을 마련하는 노력을 기울였고, 5월 이전 언젠가 마포麻浦에 조금 더 넓은 집을 구했다. 이때의 사정을 '매실이 익는 비 많은 철' 다시 말해 5월에 쓴 편지 「홍현보에게 주다 세 번째」에 자세히 밝혀 두었다.

천한 몸은 굳고 무디어 돌과 같을 뿐이며 근간에 집 한 채를 삼호三湖에 장만하여 시골에 있는 여러 권속이 모여 지낼 수 있게 되었네. 다행스러운 일이 아님은 아니나 이는 다 맨바닥에 손을 내긋고 생땅에 다리를 세운 것으로서 곧장 수미산預彌山을 풀씨 속에 들여보내려는 격이니 생각하면 어처구니없는 일이라 절로 웃음이 나오네.

특별히 마음을 써 주어 보내 주신 제철의 부채는 강 언덕 산 사이에 두루 인정을 쓸 수 있었으므로 감사, 감사하네. 나에게 남겨 둔 서본書本은 어찌 혹시인들 잊었겠느냐만 현재로는 집을 옮기는 수선으로 눈코를 차릴 수 없으니 조금 안정할 때를 기다리면 바로 써서 보내 줄 생각이네.5

김정희가 이곳 마포대교 북단인 마포나루 다시 말해 삼호라는 곳으로 이 사 온 때는 1849년 여름으로 접어드는 5월이다. 편지에서 '매실 익는 비 많은 철'이라고 한 것도 그렇고 또 해초 홍현보로부터 부채를 선물 받아 삼호 주변 사람들에게 두루 나누어 주었는데 그 부채를 '제철에 보내 주었다'라고 한 것 으로 보아도 그렇다.

김정희가 주택을 장만했다고 하는 삼호는 마포가 확실한데 수현 유본예樹 軒 柳本藝, 1778~1842가 『한경지략』漢京識略에 마포麻浦를 "용산강 하류로 원이름은 삼개다"라고 했다. 삼호는 '삼개' 또는 '삼개나루'라 하던 것을 삼호三湖 또는 마호麻湖나 마포麻浦라는 한자로 바꾼 것이다. 다시 말해 삼베의 원료인 마麻를 재배하거나 취급하던 나루란 뜻의 '삼개나루'를 한자로 바꿔서 삼호 또는 마호, 마포라고 불렀다. 예부터 마포구 도화동에서 용산구로 넘어가는 고개를 삼개 고개 또는 용산 고개라고 불렀다. 지금이야 온통 아파트로 꽉 차 버려 삼개 고개는 흔적조차 찾을 길이 없지만, 지하철 5호선 마포역 서쪽에 공원을 조

성해 놓고 삼개 공원이라고 이름 붙여 그 땅이 '삼개'였음을 알려 준다.

2002년 유홍준은 『완당평전』에서 삼호를 "한강 노량진이 건너다보이는 용산의 강 마을"*이라고 지목했는데, 삼호의 강 마을은 '마포'다. 김정희는 여 러 편지에서 자신이 살고 있는 곳을 '강상'江上이라고 표현했다. 용산이건, 마포 건 한곳에 자리 잡지 못하고 떠도는 신세를 그렇게 드러낸 것이다.

이어서 마포 시절의 겨울을 묘사한 편지가 있는데 이 편지 「홍현보에게 주다 첫 번째」는 『국역 완당전집』에 있는 4통의 편지 중 실린 순서만 첫 번째이고, 내용으로 보면 두 번째나 세 번째 편지보다 늦은 시기인 1849년 12월에 쓴 것이다. 따라서 상경한 뒤 처음 맞이하는 겨울 풍경이 등장하는데 다음과 같았다.

설을 가까이 둔 한 번의 추위는 특별히 심하여 강기슭의 얼음 기둥과 설 차雪車가 다시금 살갗을 에는 듯하니 아무리 따뜻한 옥과 따뜻한 털방석 으로도 막아 낼 도리가 없을 듯한데 하물며 종이창과 대자리는 밑바닥 까지 거칠고 쓸쓸한 것임에야 어쩌겠나.

강상의 날씨는 그곳이 용산이건 마포건 같을 텐데, 이처럼 추운 마포에서 언제까지 살았는지 뚜렷하지 않지만 막내아우 금미 김상희의 『잡시문초』雜詩文抄에 실려 있는 김정희의 1850년 7월 16일 자 편지 「허선달에게 답함」許先達 侍史 回傳허선달시사 회전에 자신이 삼호에 살고 있다고 했다. 그러니까 1850년 7월 까지는 마포에 살았던 것이다.

다만 삼호 위에 집 한 채를 얻어 가족들이 모두 모여 큰 아우와 동쪽 머리, 서쪽 머리에서 단란히 살게 되었네. 막내아우는 아직도 옛 곳에 살며 합하지 못한 것이 참으로 민망할 따름이네.¹⁰

제자인 소치 허련에게 마포 생활상을 이처럼 자상하게 알려 주는 것을 보

면 소치 허련과는 오랫동안 떨어져 있었음을 알 수 있다. 아마도 헌종 승하 이후 진도로 낙향했기 때문이었을 것이다. 또 한 사람의 제자 추금 강위의 행방도 궁금한데 제주에서 함께 나온 뒤 대둔사와 강진을 거쳐 예산, 수원, 과천, 용산에 이르는 해배길에 함께했는지는 뚜렷하지 않다.

추사체의 봄, 꽃망울을 터뜨리다

이 시절 쓴 글씨로는 〈단연죽로시옥〉端硯竹爐詩屋을 들 수 있다. 〈단연죽로시옥〉에 '삼묘노희'三泖老戲라는 낙관이 보이는데, '삼묘'三泖는 '삼麻이 많은 호수'라는 뜻의 '삼개' 다시 말해 '마포'麻浦를 가리키는 것이고 '노희'老戲는 노인이 노닌다는 뜻이다. 따라서 '삼묘노희'는 마포에 사는 노인이 먹으로 희롱한다는의미여서 〈단연죽로시옥〉은 이때 썼음을 알 수 있다.

제주 유배를 마친 김정희는 상경한 1849년 3월 용산 본가가 좁아 마포에 집을 마련한 이후 5월부터 1850년 7월까지 마포에서 살았고, 〈단연죽로시옥〉을 쓴 장소는 마포다. 2002년 유홍준은 『완당평전』에서 이 시절 김정희 글씨의 특징을 다음처럼 서술했다.

흔히들 제주도 귀양살이 때부터 본격화됐다는 추사체의 파격미나 개성 미, 이른바 '괴'怪가 완연히 드러남을 실감할 수 있다."

그러면서 "추사체의 진면목은 제주도 유배 시절이 아니라 강상 시절부터라고 할 수도 있다"라고 덧붙였다. 유홍준이 '명작 현판'이라고 지목한 이〈단연죽로시옥〉은 중국 광동성 단계端溪 지역의 벼루를 뜻하는 단연端限과 차 끓이는 대나무 화로를 말하는 죽로竹爐 그리고 시를 짓는 집 한 채를 뜻하는 시옥詩屋 세 가지를 나열한 것이다. 예서隸書에 전서篆書를 가미하여 우아한 분위기를한껏 살리는 이 작품의 획은 가로와 세로를 구분하지 않고 가지런한 두께를 지니고 있어 단단하면서도 날렵한 멋을 풍긴다. 여기에 약간의 곡선을 가미하여절제미를 한껏 끌어 올렸다.

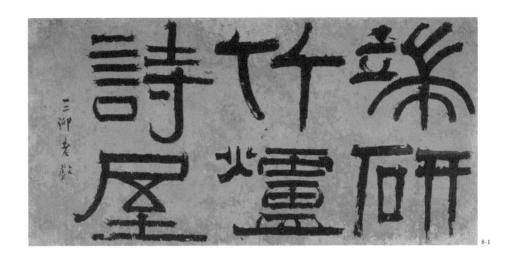

8·1 김정희, 〈단연죽로시옥〉, 81×180cm, 종이, 1849년 무렵, 영남대박물관 소장. '단연'端限은 중국의 유명한 벼루인 단계연, '죽로'竹爐는 차 끓이는 대나무 화로, '시옥'詩屋은 시를 짓는 작은 집을 뜻한다. 가로획과 세로획을 같은 굵기로 하여 날 렵함과 단단함을 아울러 갖추었으며 약간씩 휘어지는 곡선으로 적절한 변화를 주 어 절제의 아름다움을 실현했다. 바로 이 마포 시절을 노래한 시편이 전해 온다. 비 갠 날 마포에서의 기쁨을 노래한 「맑아 기쁜 마포」三泖喜晴삼묘희정다.

밝고 빛난 요순 세상 내 눈으로 친히 보니 대평이라 갠 기상은 큰 가람 앞이로세 세계가 이와 같이 밝다는 걸 본래 아니 하루의 장맛비도 10년마냥 지루하이¹²

그러니까 마포에 막 도착했을 때만 해도 희망에 넘쳤는데, 자신의 처지를 비 갠 날 맑은 날이라 여긴 것이다.

이토록 맑은 기운으로 써 내려간 글씨가 경상북도 영천 은해사銀海寺에 가면 즐비한데, 1911년 조선총독부 내무부 지방국에서 간행한 『조선사찰사료』 ¹³를 포함해 몇 가지 사료를 참고한 유홍준이 『완당평전』 ¹⁴에 열거해 둔 바에 따르면 다음과 같다.

《대웅전》, 〈은해사〉銀海寺, 〈시홀 방장〉十忽方丈, 〈보화루〉寶華樓, 〈불광각〉 佛光閣, 〈일로향각〉—爐香閣, 주런柱聯 여섯 폭.

이처럼 많은 글씨를 써 줄 수 있었던 것은 흔허 지조混虛 智照, 19세기 스님 과의 인연에서 비롯한 것이다. 흔허 지조 스님은 뒷날 영허 선영暎虛 善影. 1792~ 1880 스님과 함께 봉은사奉恩寺 화엄경 판각 불사의 '증명'證明 역할로 나선 바 있다.

김정희는 일찍부터 불가와 인연을 쌓던 중 30세 전후의 어느 시절 관음사 觀音寺에서 혼허를 만나 시편 「관음사에서 혼허에게 주다」觀音寺 贈混虛관음사 증혼 하¹⁵를 읊어 준 이래 생애의 끝 무렵 봉은사에서 만났을 때까지 무려 다섯 편의 시를 지어 주었다.¹⁶

그런데 1847년 은해사에 큰불이 나 극락전만 남겨 두고 모두 잿더미가 되

8-2

8·2 김정희, 〈불광〉편액, 145×169.5cm, 1849년 무렵, 은해사 성보박물관 소장. 추 사체의 완성을 선언하는 결작으로 제주 시절의 고난을 자양분 삼아 자라난 예술 이 꽃망울을 터뜨리고 있다. 하단의 여백은 공간의 아름다움이 어떻게 실현되는 가를 보여 준다.

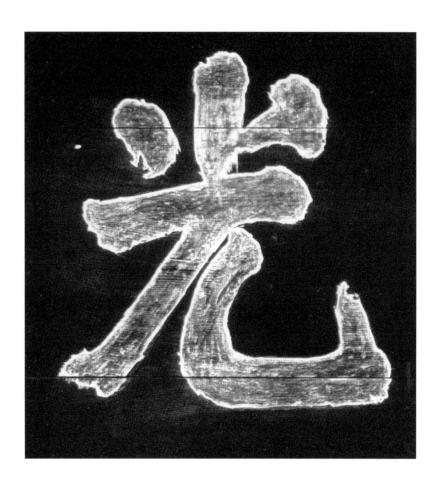

8-2 부분 확대: "광"

고 말았다. 하지만 곧바로 중건을 시작해 3년 만에 완공했다. 유홍준은 『완당 평전』에서 김정희가 제주 유배를 마치고 상경한 바로 그해에 혼허 지조 스님의 부탁으로 은해사의 여러 현판 글씨를 써 주었다고 했다." 김정희가 상경해용산 본가에 도착한 때가 1849년 3월 하순이므로 은해사 글씨를 쓴 시점은 그이후 어느 날이었을 것이다.

이 가운데 〈대웅전〉과 〈불광〉佛光은 추사체의 완성을 선언하는 결작이다. 〈불광〉은 추사체에서 큰 글씨체가 어떻게 전개되어 나갈 것인가를 천명하고 있다. 강건한 뼈대임이 분명한데도 어찌 이리 두텁고 부드러울 수 있는지 경이 롭다. 넘어질 듯 기울어진 '佛'불 자의 불안함은 미리 계산해 둔 것인 듯 바로 앞에서 '光'광자가 의연한 자태를 뽐내며 마구 다가오는 '佛'불 자를 받아 주고 있다. 하단의 텅 빈 공간은 더욱 아득해서 무한한 우주의 신비를 감춘 것만 같 다. 또한 〈불광〉과 짝을 이루는 〈대웅전〉은 생애의 마지막 해인 1856년 봉은사 경판전의 편액으로 써 준 〈판전〉板殿을 예고하는 듯 그 태연한 자태가 무심의 미학으로 빛난다.

영천 은해사의 글씨들은 제주 유배 시절의 결산이다. 오랜 세월 고난의 시절을 겪으며 어머니 배 속에서 무럭무럭 자라던 추사체가 해배와 더불어 해방된 것이었을까.

헌종 승하와 신헌 유배

1849년 6월 6일 약관 23세의 헌종이 승하했다. 여덟 살 때 왕위에 올라 15년 동안 재임하면서 위대한 업적을 세우기는커녕 자신의 구상을 제대로 펼칠 수조차 없을 정도로 힘겨웠다. 하지만 안동 김문의 세도 정치를 견제하여 풍양조문을 중임하거나 다양한 인재를 등용하고자 노력을 계속 기울여 안동 김문 일당 독재를 종식시켰고, 부패 관료들의 삼정문란三政紊亂을 바로잡는 다양한 정책으로 민생을 안정시켜 나갔다.

외교 분야에서는 끝없이 밀려드는 서구 열강의 침략에 대응하여 오가작 통법五家作統法을 실시한다거나 침략의 첨병인 천주교를 제압하는 척사 정책反邪 政策을 펼쳐 나갔다. 중화 체제에 속한 제후 국가는 외부 세계와 직접 교류할 수 없는 원칙인 '번신무외교'藩臣無外交의 엄중한 통제력에 억압과 감시를 당하고 있었다. 따라서 중화 체제 아래 국가의 안녕을 유지하기 위해서는 내부로 은밀하게 파고드는 외부 세력을 철저히 색출해 내야 했다. 이것이 바로 '척사 정책'이다. 물론 침투에 성공해 포교하는 것을 목적으로 삼는 천주교로서는 정부의 척사 정책이야말로 견딜 수 없는 탄압이자 박해였다. 그러므로 천주교는 이것을 뒷날 기해박해, 병오박해와 같은 박해의 역사로 기록했다.

현종은 문화 분야에서 순조가 편찬을 시작한 『만기요람』萬機要覽을 완성하고 『동국문헌비고』東國文獻備考를 계속 편찬해 나갔으며 『열성지장』列聖誌狀,『삼조보감』三朝寶鑑을 새로이 편찬했고 『동국사략』東國史略을 새로 간행해 나갔다. 또 헌종은 문장 실력이 대단해 그 시문을 모은 문집 『원헌집』元憲集이 남아 있으며 예서隸書를 잘 써서 묘한 경지에 이르렀다는 평을 받았다. 특히 헌종은 서화를 애호하여 대수장가로 군림한 문예 군주였다.』 헌종이 소치 허련을 다섯 차례나 궁궐로 불러들여 그림을 그리도록 한 일은 문예 군주로서의 면모를 보여주는 하나의 사례일 뿐이다. 물론 이때 헌종은 김정희에 대해 하문했으니 정치와 문예를 교묘히 결합하는 지혜로움도 갖추고 있었다.

헌종은 김정희를 풀어 준 뒤 적절한 시기에 복권시킨 다음, 중용코자 했을 것이다. 김정희 또한 이와 같은 사실을 예감하고 있었다. 아니 헌종을 계속 알현하는 제자 소치 허련을 통해 은밀한 말씀을 전해 들었을 것이다. 그 증거로 김정희는 3월에 상경한 뒤 거주지를 떠나지 않았다. 그저 조신하는 모습을 보이기 위하여 도성 안으로 들어가지 않은 채 외곽인 용산과 마포 같은 강상에 거처하면서 헌종의 부름을 기다리고 있었다.

당시 궁궐에는 현종만이 아니라 현종의 보위 세력으로 금위대장 신관호가 있었고 또한 현직에서 물러났지만 두 명의 전임 영의정 이재 권돈인과 운석 조 인영이 병풍처럼 한양에 버티고 있었다. 마치 김정희의 지원 세력임을 엄연히 과시하듯 말이다. 그런데 어처구니없는 일이 일어났다. 6월 6일 헌종이 승하해 버린 것이다. 그 나이 겨우 스물세 살이었다.

그로부터 한 달여가 지난 1849년 7월 14일 사헌부 장령掌수 이정두季廷斗가 공격의 신호탄을 쏘아 올렸다. 헌종의 수호 검객 금위대장 신관호를 포함한 네 명의 무관을 탄핵한 것이다. 탄핵 이유도 놀랍다. '몇 해 동안 좋은 자리, 좋은 직책을 독차지했다'라는 내용이었다. 게다가 국상이 아직 끝나지도 않은 상태였다. 헌종의 신하들을 쫓아내려는 선제공격이었다.

김정희로서는 자신과 아주 가까운 인물들이 차례로 무너지는 모습을 목도 해야 했다. 물론 터무니없는 탄핵인 까닭에 왕위를 계승한 철종, 다시 말해 철종을 수렴청정하는 순원왕후조차 오히려 이정두를 다음처럼 꾸짖었다.

이제야 망극한 상중에 이렇듯 시끄럽게 구느냐.19

그렇게 끝나는가 싶었지만, 다음 날 사헌부의 수장인 대사헌 이경재_{季景在}. 1800~1873가 또 신관호를 탄핵하고 나섰다.

저 이응식李應植, 신관호의 무리들은 모두 한미寒微한 선비로서 감히 조정의 권세를 쥐었는데, 신관호는 부정不正한 경로로 의원醫員을 궁중에들였으니 벌써 용서 못 할 죄를 범한 것이며, 사가私家에서 약을 만들었으니 어떻게 반심叛心을 가진 무장無將의 형률을 면할 수 있겠습니까?²⁰

헌종이 병상에 있을 적에 금위대장 신관호가 절차를 지키지 않은 일을 문제 삼고 나선 것이다. 이에 판부사 이재 권돈인과 전라 감사 규재 남병철主屬 南東哲. 1817~1863이 당시 의원을 들인 건 자신들이라고 자수하고 나섰지만 공격을 멈추지 않았다. 공세가 워낙 심했으므로 철종 그리고 섭정 순원왕후는 위당신관호를 7월 23일 전라도 녹도應島에 유배토록 했고²¹, 또 8월 20일에는 위리 안치의 형벌을 추가했다.²²

만약 위당 신관호 처벌이 좀 더 늦어졌더라면 한미한 출신인 소치 허련 같은 시골 화가를 부정한 경로로 궁중에 들였다고 공격하며 죄목을 하나 더 늘릴

판이었다. 김정희에게는 유력한 자기 사람이 사라지는 과정이었지만 황망한 마음으로 지켜보는 수밖에 없었다. 헌종 보호 임무를 순조에게 부탁받은 영의 정 출신의 영중추부사 운석 조인영도 어찌 할 수 없는 일이었다.

초의 선사로부터 차와 평안을 구하다

초의 선사와 김정희 사이는 여전했다. 처음 만난 때가 1815년 10월이니까 1849년이면 무려 35년 정도의 세월이 흘렀다. 김정희가 제주 유배를 끝내고 상경하여 마포에 머물던 1849년 6월 무렵 편지 「초의에게 주다 세 번째」를 보면 다음과 같다.

두 장의 편지를 쌍으로 펼치니 위로가 쌍으로 되는구려. 하물며 돌아온 뒤 첫 편지이니 어찌 기쁘고 후련하지 않을 수 있겠소. 초사草師의 편지에는 이 시끄러운 티끌을 벗어나 저 맑은 땅인 정계淨界를 점령함으로써 자못 자유자재하며 기뻐하는 얼굴과 시원스러운 눈매를 내보이고 있으니 참으로 하례할 만하외다.²³

초의가 자신이 머무는 곳을 맑은 땅이라며 자랑하고 있음에 축하를 해 준다음 이어서 김정희는 자신이 살고 있는 더러운 강상江上과 초의가 머무르는 맑은 산중山中이 서로 통한다고 지적하고서 한 걸음 더 나아가 그런데 초의의배 속인 복중腹中에 들어 있는 인분人糞은 어찌할 것이냐며 다음처럼 묻는다.

그렇다면 강상이나 복중이 같은 것인지 다른 것인지요. 만약 그것이 다르다 할진대 금강저金剛杵를 들고 있는 금강신金剛神이 멀리 남산의 율사 律師를 피하지는 않을 것 같고 그것이 같다 할진대 어찌 또 강상만 유독 더럽고 복중만 스스로 향기롭겠소. 복중은 생각하지 아니하고 단지 강 상만 탓한다면 자못 그것이 옳은지 모르겠구려.²⁴ 내가 사는 곳이 오염된 땅이고 네가 사는 곳은 깨끗한 땅이라면, 깨끗한 땅에 사는 너의 배 속에 가득한 오염 물질은 뭐냐고 되받아치는 재치를 발휘할 만큼 초의는 김정희에게 편안한 존재였다. 이어 다음 해인 1850년 1월 입춘절 立春節에 쓴 「초의에게 주다 서른두 번째」에서 "산중이나 강상이나 역시 다른 세상이 아니고 한 하늘 밑"이라며 이곳의 추위와 남방의 들판을 비교하고서 다음처럼 썼다.

이 몸은 연달아 강상에 있으니 설을 지내고 봄이 오면 다시 호남에 갈 신과 막대를 매만질 듯하오.²⁵

이 편지에 밝힌 대로 김정희는 1850년 봄 그러니까 4월 무렵 호남을 다녀왔다. 호남 여행에 관한 내용은 기록이 없어 알 수 없지만 이때 전라 감사로 재임하고 있던 규재 남병철에게 보내는 5통의 편지 「남병철에게 주다」⁵⁶가 있어그 사실을 알 수 있다.

그러니까 김정희의 호남 여행 목적은 첫째 남병철을 예방하는 것이고 둘째는 초의 선사가 머무는 대둔사를 방문하는 것이었다. 남병철 예방에 관한 내용은 8장의 '4 호남 여행' 항목으로 미루고 대둔사 방문은 초의와의 만남도 만남이지만 무엇보다도 남도의 차涤에 대한 갈증이었을 것이다.

호남행 계획을 밝힌 뒤로 이어지는 이야기는 온통 차에 관한 이야기뿐이다. 초의가 이미「다품」卷묘을 보내 주었지만 "다만 너무 적다"라면서 심지어다음처럼 혼내 주겠다고 벼를 정도였으니까 말이다.

새 차는 어찌하여 돌샘, 솔바람 사이에서 혼자만 마시며 도무지 먼 사람 은 생각하지 아니하는 건가. 서른 대의 봉棒을 아프게 맞아야 하겠구려."

1850년 꽃이 피는 '화조절'花朝節인 2월 15일 자 「초의에게 주다 서른세 번째」에서는 자신에 대해 "천한 몸은 한결같이 나무와 돌인 양 굳고 무딘데 상 기도 강상에 머물러 있다오"라고 소식을 전하면서 초의를 향한 마음을 "그립고 또 그리워요"라고 쓴 뒤 편지 끝에서도 다음처럼 되뇐다.

1,000리가 멀고 먼데 생각나는 대로 말을 못다 하니 자못 서글프기만 하오.²⁸

그렇게 한 해가 흘러가던 1850년 11월 10일 자 「초의에게 주다 서른한 번째」에서는 소식을 보내오지 않는 초의를 다음과 같이 멋진 말로 깨우쳐 주었다.

일체의 소식이 미쳐 오질 않으니 맑은 정계淨界와 더러운 범로凡路는 이와 같이 동떨어진 것인가. 아니지요, 사람이 스스로 막은 것이지 산하야 능히 막을 리 없는 게 아니겠소.²⁹

여기서 '정계'는 깨끗한 땅으로 초의가 머무는 곳, '범로'는 더러운 땅으로 김정희가 머무는 곳을 가리킨다. 지난번 편지에서 초의가 한 말을 기억했다가 되풀이해 사용한 것인데, 결국 둘 사이를 가르는 건 산과 강이 아니라 사람이 라고 말한다. 그러므로 김정희는 자신과 달리 초의 당신은 다음 같지 않겠느냐 고 했다.

스님 같은 이는 열 자의 더운 먼지 속에서도 생각에 매임이 없는 것도 당연한 일이 아니겠소.³⁰

김정희는 그러지 못했다. 차에 생각이 매여 견딜 수가 없었다. 1851년 1월 6일 자 「초의에게 주다 서른다섯 번째」에서 "새 차는 몇 조각이나 따왔는가. 잘 간수하여 장차 나에게 주려는가"라고 쓰고서 차에 대한 집착을 다음처럼 묘사했다.

갑자기 체편遞便으로부터 편지와 아울러 차포※包를 받았는데 차의 향기에 감촉되어 문득 눈이 열림을 깨닫겠으니 편지의 있고 없음은 본래 계산하지도 않았더라네.

다만 그대의 아린 치통은 몹시 답답하지만 혼자서 좋은 차를 마시고 남과 더불어 같이 못 한 까닭이니 이는 감실龕室 속의 부처께서 자못 영 검하여 율律을 베푼 것이라 웃고 당할 수밖에 없는 일이네.

이 몸은 차를 마시지 못해서 병든 것인데 지금 차를 보니 나아 버렸 네. 가소로운 일일세.³¹

초의가 치통을 호소하자 김정희는 좋은 차를 혼자 마셔서 부처께서 벌한 것이라고 놀린 다음, 그런데 초의가 보내 준 차를 마신 김정희 자신은 병이 나 아 버렸다고 했다. 사람을 놀리는 법이 가히 신의 경지에 이른 것이었다.

불가 이야기

그리고 김정희는 초의와 차 이야기만이 아니라 탐닉하고 있는 불교 세계 이야기를 나누고 있었다. 유배를 마친 첫해인 1849년 6월 무렵 초의에게 보내는 편지 「초의에게 주다 세 번째」는 무주無住 스님이 보내온 세 가지 조항에 대한 비평으로 가득 차 있다.

여기서 김정희가 대상으로 삼은 세 가지 조항은 '여시아문如是我聞, 독수화 발獨樹花發, 만상주일萬象主一'이며 여기에 더하여 '조문도朝聞道, 무은無隱, 정진문 精進門' 같은 낱말도 거론했다.³²

실제로 김정희는 1850년 2월부터 1851년 1월까지 초의에게 보낸 3통의 편지에서 무주 스님은 물론 훈납熏衲, 호의縞衣, 자흔自欣, 향훈向熏 스님을 하나하나 거론했으며³³, 특히 『법원주림』法苑珠林 100권, 『종경전부』宗鏡全部 100권 그리고 청나라 옹정雍正. 1678~1735 황제 연간에 간행한 『역대 조사 어록』과 같은 불교 서적에 탐닉하고 있다고 밝혔다.

가장 흥미로운 것은 『역대 조사 어록』과 관련된 김정희의 자랑이다. 김정

희는 1850년 2월 15일 자 「초의에게 주다 서른세 번째」에서 저 『역대 조사 어록』에 대혜 선사大慧 禪師, 1089~1163의 어록을 빼 버린 사실을 기론하면서 다음 처럼 우쭐해 했다.

내가 평소에 대혜를 마음에 마땅치 않게 여겼는데 지금 이 실증實證을 얻었으니 이 눈도 역시 그르지 않은 데가 있는가 보오.³⁴

자랑만 한 것이 아니라 그 틈을 타 조선의 무지함을 질타했다. 중국에서 대혜 선사의 어록을 뺀 까닭은 진종眞宗에 합하지 못하고 또 투관透關의 안목이 없어서이며 심지어 황제가 조서詔書까지 내려 그 배척함을 천하의 선림禪林이 받들고 있다고 열거한 뒤 호탕한 목소리로 다음처럼 질타했다.

한 모퉁이 동방東方: 조선은 모두 다 이런 일이 있었던 줄도 모르고 서슴 없이 망념광참妄拈狂參을 하고 있으니 사람으로 하여금 연민을 느끼게 할 따름일세.³⁵

김정희의 자랑은 여기서 그치지 않았다. 한 해가 지난 1851년 1월 6일 자 「초의에게 주다 서른다섯 번째」에서도 다음처럼 되새김질하며 기뻐했다.

이처럼 초의와 나누는 이야기는 거리낌이 없었으니 오직 기쁨만 가득할 뿐이었다. 그러므로 김정희에게 초의는 유배 뒤의 불안한 기운을 다스려 주는 평안의 귀의처였다.

2

기유예림의 초대

기유예립

나쁜 소식만 있었던 건 아니다. 기쁜 소식도 날아들었다. 당대 문예계를 휩쓸던 중인 예원에서 연락이 왔다. 처음 연락을 취한 이가 누구인지는 알 수 없으나 아마도 벽오사 맹원 가운데 한 명이었을 것이다. 벽오사에서는 김정희가 마포에 둥지를 틀자 사족 문명자文名者의 비평을 받던 중인 예원의 오랜 전통에 따라 김정희를 '문망'文皇에 올리고 비평을 청하기로 했다.

먼저 서법가를 뜻하는 묵진墨陳 여덟 명, 화가를 뜻하는 회루繪墨 여덟 명으로 나누고 회루는 1849년 6월 24일, 6월 29일, 7월 9일 세 차례, 묵진은 6월 28일, 7월 7일, 7월 14일 세 차례로 나누어 모두 여섯 차례 일정을 잡았다. 그리고 각자 석 점씩 평을 받은 것으로 보아 하루에 한 점씩 세 차례로 나누어 들고 가 품평을 받았다고 짐작할 수 있다. 1차는 사족 예원의 문명자 추사 김정희, 2차는 중인 예원의 좌장 조희룡에게 받는 순서로 진행했다. 당시 회루 8인의 작품으로 추정할 수 있는 여덟 폭의 작품이 호암미술관 소장으로 전해 오고 있다.³⁷

벽오사는 이 모임의 이름은 따로 정하지 않았다. 2006년 최열은 「19세기 예원의 3대 사건」에서 기유년, 그러니까 1849년에 열린 예원의 사건이란 뜻을 담아 '기유예림'己酉藝林이란 이름으로 불렀다.³⁸ 기유예림은 지금껏 해 오던 품평 방식과는 전혀 다른 새로운 형식으로 진행했다.

〈묵진, 회루 참가자 명단〉

구분	참가자
묵진	김계술金繼述, 1820 이후~?, 이형태季亨泰, 1820 이후~?, 유상柳湘, 1820 이후~?, 한응기韓應者, 1821~1893, 전기田琦, 1825~1854, 이계옥李繼沃, ?~?, 유재소劉在 韶, 1829~1911, 윤광석尹光錫, 1832~?(총 여덟 명)
회루	허런許鍊, 1809~1892, 이한철季漢結, 1812~1893 이후, 김수철金秀哲, 1820 무렵~1888 이후, 박인석朴寅碩, 1820 무렵~?, 조중묵趙重默, 1820 무렵~1878 이후, 전기, 유숙劉淑, 1827~1873, 유재소(총 여덟 명)

전기와 유재소 두 사람이 겹쳐 실제로는 모두 열네 명이 참가했다. 품평회 요청을 허락한 김정희는 6월 24일부터 7월 14일까지 여섯 차례에 걸쳐 작품하나하나에 대해서 평을 해 주었고 양쪽 모두에 참석한 전기가 말을 받아 적었다.

이때 품평 대상으로 삼은 회화 24점 가운데 호암미술관에 소장된 8점은 1987년 『한국근대회화백년』에 참고 도판으로 게재되어 있다.³⁹ 각 작품에는 우봉 조희룡이 직접 쓴 화제畫題와 화가의 호號가 화폭 안에 자리 잡고 있고, 또 각 작품의 화면 밖 위쪽 빈자리인 양국養局에는 '김정희의 품평'을 위창 오세창이 써넣었다.

이것으로 미루어 볼 때, 김정희의 품평이 끝나면 참가자들은 작품을 모두 우봉 조희룡에게 가져갔고 조희룡은 각 작품에다가 화제를 지어 화폭 안에 손 수 써 주었다. 나머지 그림 16점, 글씨 24점에도 그렇게 화제를 써 주었는지 알 수 없지만, 참가자들은 오전에 작품을 들고서 김정희에게 품평을 받고 오후에 는 조희룡에게 품평을 받으러 갔음을 알 수 있다. 물론 오전, 오후가 아니라 조 희룡에게는 며칠 뒤에 갔을 수도 있겠다.

품평회가 끝난 뒤 9월 11일 고람 전기는 채록한 초록을 정리해 『예림갑을록』 를록』 藝林甲乙錄이란 제목을 붙여 필사본으로 남겼다. 그 내용은 위창 오세창의 『근역서화징』 植域書書徵 40과 우현 고유섭又玄 高裕燮, 1905~1944의 『조선화론집성』

8-3 『예림갑을록』 표지, 27×33cm, 종이, 1849, 남농미술문화재단 소장. 표지 글씨는 남농 허건이 썼다.

8-4 『예림갑을록』부분, 종이, 1849, 남농미술문화재단 소장. 김정희가 구술하고 전기가 채록했다. 「고람 전기」와 「학석 유재소」 항목 부분으로 고람 전기에 대해 첫 문장에 "쓸쓸하고 고요하고 간결하고 담백한 것이 자못 원나라 사람의 품격과 운치가 있다"라고 했고, 학석 유재소에 대해서는 첫 문장에 "이 그림 또한 갈필로 약간 멋을 부리려 한 것으로 그다지 좋지 않은 것은 아니다"라고 평했다. 이어지는 문장에서 고람 전기를 향해서는 석도와 운수평을 배우라고 했고, 학석 유재소에 대해서는 황공망과 예찬을 따라야 한다고 했다.

8-5 『예림갑을록』부분, 종이, 1849, 남농미술문화재단 소장. 「하석 박인석」과 「북산 김수철」 항목 부분으로, 첫 문장에서 하석 박인석에 관해 중국 명나라 화가 청문 심사靑門 沈仕의 필의가 있다고 했다. 또 북산 김수철에 관해서는 "필의가 조금 거칠고 너무 쉽게 그리는 느낌을 준다"라고 했으며, 하지만 위치가 좋다는 뜻의 "위치파호"位置頗好라고 평가했다.

도판 8-6부터 8-13까지 여덟 폭의 작품은 『예림갑을록』에서 언급한 작품인데, 『예림갑을록』에 기록된 추사 김정희의 작품평은 위창 오세창이 화폭 밖에 옮겨 써 두었고 화폭 안에는 우봉 조희룡이 쓴 화제가 있다. 덧붙여 두자면, 2003년 연구 자 김영복은 이 작품 여덟 폭 모두가 한 사람의 작품 같다고 의문을 제기했다.

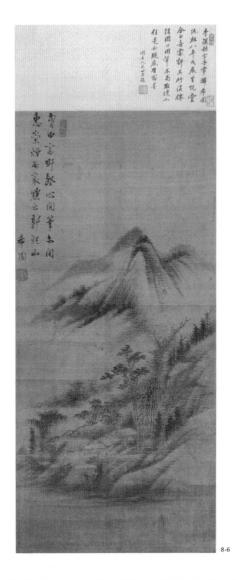

8-6 이한철,〈산수도〉, 72.5×34cm, 비단, 1849, 삼성리움미술관 소장. 김정희는 "붓놀림이 구차하지 않고 경계를 취한 곳 역시 아름답네, 반드시 팔뚝 아래 익은 숙묵 循墨이 있기 때문이지"라고 평가했다. 조희룡은 "가슴속 구학丘壑이 가득해 마음이 한가하니 붓도 한가롭고, 혜숭惠崇, ?~1017의 안개와 비를 바탕 삼아 곽희의 산을 점점이 그려 내는구나"라고 평가했다.

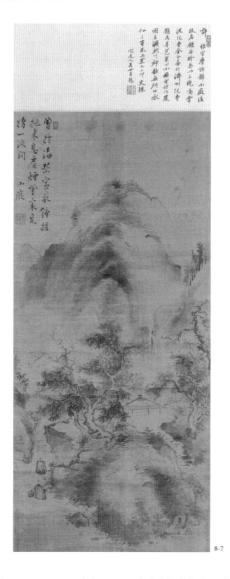

8-7 허련, 〈산수도〉, 72.5×34cm, 비단, 1849, 삼성리움미술관 소장. 김정희는 이 그림이 아니라 파초 그림을 이야기했는데, "소치가 그린 눈 속 파초도는 당나라 사람 왕유의 망천도喇川圖가 지닌 신운神韻까지 곧장 거슬러 오르지 않을까"라고 했다. 조희룡은 "일찍이 바닷가 집에서 의발衣鉢을 메고 돌아왔다. 안개와 구름 속에 휴식을 취하여 남들보다 먼저 일파를 열었지"라고 평가했다.

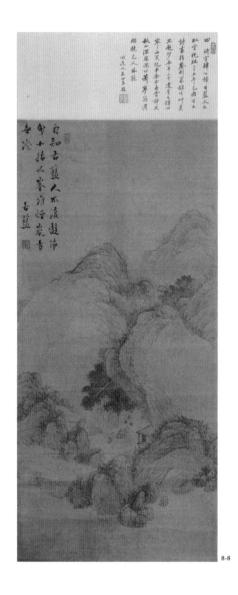

8-8 전기, 〈산수도〉, 72.5×34cm, 비단, 1849, 삼성리움미술관 소장. 김정희는 "쓸쓸 하고 간략하며 담담한 모습은 원나라 사람들의 풍치가 있다"라고 했다. 조희룡은 "내가 고람 전기란 사람을 안 뒤로는 지팡이 짚고 놀러 다니지 않았다네, 봉우리 같은 열 손가락마다 끝도 없이 연기가 피어 오르니"라고 평가했다.

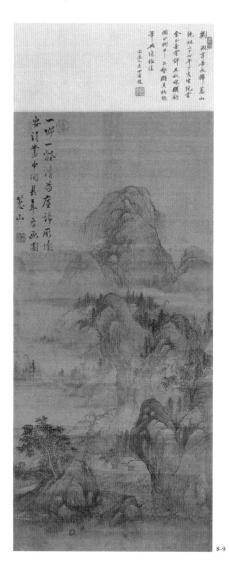

8-9 유숙, 〈산수도〉, 72.5×34cm, 비단, 1849, 삼성리움미술관 소장. 김정희는 "가슴속 구학丘臺과 격식, 운치를 갖추었고 필치와 경계 모두 아름답다"라고 했다. 조희룡은 "하나의 언덕마다 하나의 계곡 정감이라 속세의 인연 탓에 무너졌네, 어찌그림속 한가로움을 얻어 한평생 그림을 보려 하지 않겠는가"라고 평가했다.

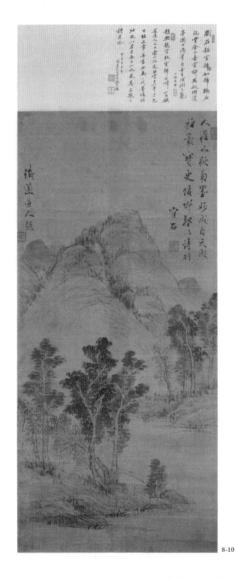

8-10 유재소, 〈산수도〉, 72.5×34cm, 비단, 1849, 삼성리움미술관 소장. 김정희는 "메마르고 뻣뻣한 갈필瀑筆 쓰기를 좋아하였고 심윤深潤한 기운이 있다"라고 했다. 조희룡은 다음처럼 평가했다. "가을 국화처럼 사람이 맑아 그림 솜씨의 오묘함은 천성天性으로 이뤄졌네. 붓을 뽑으면 사관史館인 춘추관에서 보배로이 여기고, 언덕과 계곡에서는 시로 돌아다니는구나."

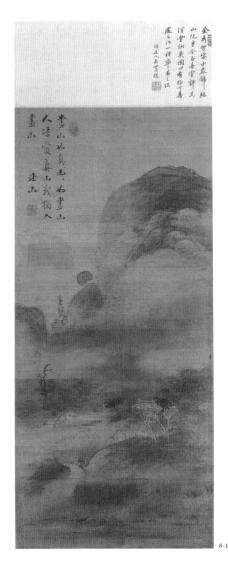

8-11 김수철, 〈산수도〉, 72.5×34cm, 비단, 1849, 삼성리움미술관 소장. 김정희는 "매우 기뻐할 만한 극가희처極可喜處가 있으나 일종의 평이하고 쉽게 그리는 솔이지법 率易之法은 사용하지 않았구나"라고 했다. 조희룡은 다음처럼 평가했다. "산을 그리니 실제의 산과 같아, 실제의 산이 그림 속 산과 같구나. 사람들은 모두 실제의 산을 사랑하지만 나 홀로 그림 속 산으로 들어간다오."

8-12 박인석,〈산수도〉, 72.5×34cm, 비단, 1849, 삼성리움미술관 소장. 김정희는 "중국 명나라 화가 청문 심사靑門 沈仕의 필의가 있는데 홍염烘染이 제법 좋다"라고 했다. 조희룡은 다음처럼 말했다. "예전에 단구丹丘에서 노닐어 그 숲 그 계곡 꿈속에 들어오네, 참다운 인연 아직 다하지 않아 그림이 또 봄바람이로구나."

8-13 조중목,〈산수도〉, 72.5×34cm, 비단, 1849, 삼성리움미술관 소장. 김정희는 "필 치에 속기가 없고 매끄러움이 겹으로 쌓이는 적윤積潤의 뜻을 갖추었다"라고 했 다. 조희룡은 다음처럼 평가했다. "시를 짓는 할아버지에 그림 그리는 손자라 그 이치 변함없구나. 100년 동안 쌓인 보배, 정수精髓가 그림으로 흘러들었네." 朝鮮畫論集成⁴¹에 남아 전해 오고 있지만, 『예림갑을록』원본은 2003년 김영복이 「예림갑을록 해제와 국역」을 통해 공개했다.⁴² 고람 전기가 정리한 『예림갑을 록』에는 김정희의 품평만 수록되어 있을 뿐 조희룡의 품평은 없다. 그 까닭은 다음과 같다.

김정희는 그들의 작품을 보고 구술해 주었기 때문이고, 우봉 조희룡은 그들의 화폭에 곧장 붓을 들어 직접 써 주었기 때문이다. 추사 김정희와 우봉 조희룡 두 명의 선생이 한자리에 하지 않은 채 시차를 두고 각각 평가해 주었다는 사실이 흥미롭다. 사대부와 중인의 계급 차이가 엄연한데 감히 어깨를 나란히 할 수 없었을 것이다. 또 추사 김정희는 비판을 하고, 우봉 조희룡은 찬사를 보냈다는 사실도 기억해야 한다. 다른 계급의 관점만이 아니라 두 사람의 품평 태도를 함축하기 때문이다. 덧붙이자면 이들 두 사람의 첫 만남은 기유예림이호평 속에 끝나고서 이뤄졌을 것이다.

이것이 오늘날 전해지는 당시 김정희와 조희룡의 품평회에 관련한 사실들이다. 하지만 고람 전기의 기록 『예림갑을록』에 이 품평회가 어떻게 해서 이루어졌는지는 밝히지 않았으므로 이 모두는 실제가 아니라 추론이다.

『예림갑을록』

1987년 항산 안휘준恒山 安輝濟, 1940~은 「조선왕조말기(약 1850~1910)의 회화」에서 『예림갑을록』 회루 쪽을 자세히 소개하고서, 이 품평회야말로 당시 화단의 대세가 남종화로 기우는 데에 김정희가 끼친 영향력을 보여 주는 증거라고 평가했다.

어쨌든 김정희는 『예림갑을록』에 나타난 바와 같은 화론과 화평을 통하여 당시의 화단을 사의寫意 또는 심의心意를 중시하는 남종화의 세계로 기울게 하였다고 볼 수 있다.⁴³

또 안휘준은 여기 참가한 화가 이외에 석파 이하응, 우봉 조희룡, 역매 오

경석亦梅 吳慶錫, 1831~1879을 포함하여 그들을 '김정희파'金正喜派라고 지칭했다. '김정희파'란 낱말은 안휘준이 처음 썼는데, 안휘준은 최완수가 1980년에 발 표한 「추사서파고」⁴⁴라는 글에서 '추사서파'라는 낱말을 사용한 데 대응한 것 이라고 덧붙였다.⁴⁵

그로부터 20여 년이 지난 2002년 유홍준은 『완당평전』에서 이 모임을 1839년 여름에 김정희가 자신의 집인 월성위궁에서 제자들에게 글씨와 그림을 지도한 모임이라고 했다. 그리고 이 모임은 조희룡이 주동하여 '우리 선생님께 서화를 지도받자'라고 제안해 만들어졌다고 추정했다. 또 김정희가 시험문제를 출제하면 그림과 글씨를 쓰고 그 작품에 등수를 매기며 평을 하는 경연대회 방식을 취했다고도 했다.⁴⁶

기유예림의 성격과 영향력은 이 행사의 주관 및 초대자 그리고 참가자를 어떻게 설정하느냐에 따라 달라진다. 이를테면 1987년 안휘준은 기유년 모임을 김정희의 영향력과 '김정희파' 존재의 증거로 제시했고, 2002년 유홍준은 조희룡이 주동하여 김정희에게 시험을 보는 서화 경연 대회라고 추정했다. 유홍준은 『완당평전』에서 김정희를 호칭할 때 주로 완당이라고 했는데, 『예림 갑을록』 항목에서는 '은사'나 '선생'이란 낱말을 사용했다. 또 고람 전기가 쓴 『예림갑을록』 서문에 등장하는 '아공지사'我公之賜, 다시 말해 '우리 공께서 주신 것'이라는 문장을 유홍준은 "우리 선생님께서 내려 주심이"⁴⁷라고 옮겨 썼다. '공'公을 '선생님'으로 의역했다. 이렇게 하면 김정희는 선생이고, 나머지는 학생이 되어 스승과 제자라는 설정이 자연스러워 보인다.

중인 예원의 기획 특강

2006년 최열은 「19세기 예원의 3대 사건」에서 이 모임의 이름을 1849년 기유 년에 열린 행사라는 뜻으로 '기유예림'리西藝林이라고 지은 다음, 모임의 성격 은 중인 예원의 영수 조희룡이 요청하고 당대 제일의 사족 문장가로 이름을 떨 친 김정희가 수락하여 이루어진 "우봉 집단의 특강"이라고 했다. 전혀 다른 해 석이었다. 이어서 여기 참가한 신예 서화가들이 김정희 제자라고 보는 견해에 대해 저명한 인물에게 "몇 차례 수강했다고 해서 그의 제자라고 규정하는 것과 다를 바 없다"라며 다음과 같이 종합했다.

벽오사의 좌장이자 숱한 중인 추종자를 거느리고 있던 조희룡이 백전百職의 전통을 차원 높게 승화시킨 특별 강좌임을 새겨 보면 지금까지의해석과 달리 조희룡의 위상이 얼마나 삼엄했던지를 넉넉하게 느낄 수있을 것이다.⁴⁸

그러니까 최열은 '기유예림'이야말로 중인 예원에 미치는 우봉 조희룡의 영향력을 증명하는 모임이라고 보았다. 몇 해 뒤인 2010년 최열은 「19세기 3: 근대미술의 여명, 기유예림과 신해예송」에서 1849년 비로소 소치 허련이 우봉 조희룡을 김정희에게 소개함으로써 "저명한 사대부 지식인과 묵장의 영수가 조우하는 역사적 만남"⁴⁹이 이루어졌다고 쓰고 이후 두 거장이 병존하는 시대의 예원을 묘사했다. 다시 말해 스승과 제자의 만남이 아니라 각각 사족과 중인 계급에 속한 양쪽 봉우리의 만남이었다는 게다.

또한 최열은 이 글에서 기유예림 참석자들이 최대 규모의 중인 예원 집단 벽오사君福社, 1847~1860년대와 연관된 이들이라고 지적했다. 실제로 열네 명의 참가자 가운데 묵진의 유상, 윤광석, 화루의 유숙, 유재소, 전기가 맹원이고, 나 머지도 중인 예원이 포괄하고 있는 이들이다. 특히 초빙한 김정희의 품평을 벽 오사 맹원인 고람 전기가 기록하여 『예림갑을록』이란 제목으로 남겼다는 사실 은 기유예림의 성격을 해석하는 데에 매우 중요하다.

벽오사에는 저들 신예만이 아니라 이미 명성을 떨치던 중견과 원로가 즐비했다. 벽오사의 맹주 유최진을 비롯해 오창렬, 김익용金益鏞, 1786~1869 이후, 조희룡, 이기복李基福, 1791~1867 이후, 이팔원李八元, 1798~1869 이후이 그들이다.

만약 우봉 조희룡이 김정희의 제자였다면 당연히 기유예림 참석자의 일원으로 가담해 품평을 받았을 것이다. 하지만 참가자 명단에 없다. 우봉 조희룡만이 아니다. 중견, 원로는 단 한 명도 참석하지 않았다. 아니 참석은커녕 신예들

이 1차로 김정희에게 품평을 받고 오면 2차로 조희룡이 품평을 해 주었다. 문하의 제자였다면 어찌 그럴 수 있었겠는가. 더구나 사족 김정희와 중인 조희룡이 어깨를 나란히 하여 평가한 것만 보더라도 기유예림은 중인 예원에서 기획하고 실행에 옮긴 특강이었음을 헤아릴 수 있을 것이다.

조희룡과의 인연

중인 예원의 좌장 우봉 조희룡과의 첫 인연은 1832년 무렵이었다. 앞서 김정희가 장황사 유명훈에게 보내는 편지 「명훈에게 주다 열일곱 번째」에서 그 인연의 한 자락을 확인할 수 있다. 김정희는 유명훈으로 하여금 우봉 조희룡이 갖고 있던 책 『철망산호』를 허락을 얻어 틀림없이 구해 와 달라고, 꼭 가져오라고 신신당부했다.50

두 번째 인연은 1849년 6월에서 7월 사이 기유예림이 한창 열리던 무렵이었다. 중인 예원인 벽오사에서 신진들을 김정희와 조희룡 두 사람에게 나란히 보내서 품평을 받기로 했을 때다. 물론 이때도 두 사람의 만남 여부는 알 수없다.

세 번째 인연은 기유예림이 얼마간 마무리되었을 무렵이다. 우봉 조희룡 은 『석우망년록』에 그 만남을 기록해 두었다.

완당이 함께한 자리에서 원나라 사람이 그린 〈전촉도〉全蜀圖 한 폭을 보았다. 벽면에 걸어 두었는데 겹쳐져 펴지지 않는 것이 한 자 남짓이나되었다. 내가 그 족자가 너무 긴 것을 마땅찮게 여기니 완당이 웃으며다음과 같이 말하였다.

"중국 사람들의 처소는 초가로 된 조그만 집에 이 족자를 걸어 두어도 공간이 남는데, 하물며 고관대작과 부호들의 높다란 마루와 거대한 벽 에 있어서야 말할 나위가 있겠는가." 내가 일찍이 운백 진문술雲伯 陳文述의 『화림신영』 畵林新詠을 보았는데 '티베트西藏에서 그린 불상은 매우 커서 수십 발이나 되는 것이 있어 산꼭대기까지 메고 가서 절벽 아래로 드리워 놓고 감상한다'라고 쓰여 있었다. 이 말이 사실이라면 아방궁阿房宮과 미앙궁未央宮의 높이로도 이 그림을 감당하지 못할 것이다. 이 그림을 어디에 쓸 것인가. 한번 웃을 만하다"

그러니까 이들은 김정희가 마련한 원나라 화가의 그림〈전촉도〉배관 모임에서 만났다. 인연으로 치면 세 번째지만, 직접 만나는 건 처음이었다. 그리고 또 이 자리에서 이루어진 일인 듯, 김정희가 중국의 문인 장심張深과 주고받은 편지를 보여 주며 자랑했고 이에 우봉 조희룡은 바다 건너 떨어졌어도 이어지는 두 사람의 깊은 우정에 감탄을 금치 못했다. 물론 김정희의 기록이 아니라 우봉 조희룡이 지은 『석우망년록』에 나오는 내용이다.

이 밖에도 두 가지가 더 있다. 하나는 김정희가 스물네 살 때 중국에 가서 옹방강의 집 '석묵서루'의 엄청난 규모를 체험한 일을 자랑삼아서 우봉 조희룡 에게 이야기해 주었다는 것이다.⁵³ 또 하나는 우봉 조희룡이 김정희와 관련해 들은 이야기를 쓴 것이다. 김정희는 자신의 작품을 모두 태워 버렸는데, 가까 이 있는 사람들이 몰래 거두어 보존함으로써 남아 있는 것이 약간 있다고 소개 하고서 이어 소치 허련의 그림을 보고 읊은 김정희의 시편 몇 수를 기록해 두 었다.⁵⁴

두 사람의 인연은 이렇게 시작되었다. 그리고 이 인연의 끝은 패배할 수밖에 없는 싸움인 신해예송辛亥禮訟이었다.

3

희망 그리고 절망

희망, 조인영과 권돈인

기유예림을 마친 뒤 몇 개월이 흐른 1849년 11월 한 가지 소식이 날아들었다. 철종이 헌종실록청을 구성하라고 명했다는 것이다. 실의에 차 있던 김정희의 눈을 번쩍 뜨게 한 것은 실록청 조직이 아니라 바로 그 내용이었다. 영의정에 서 물러나 있던 영부사資府事 운석 조인영을 실록총재관으로 임명했기 때문이 다. 그 내용은 『철종실록』 1849년 11월 15일 자에 실려 있다.

실록총재관實錄摠裁官: 조인영趙寅永

겸 지실록사兼知實錄事: 서희순徐憙淳, 이약우李若愚, 김난순金蘭淳, 이가우李 嘉愚, 김학성金學性, 윤정현尹定鉉, 조학년趙鶴年, 김정집金鼎集, 이경재李景在, 홍종응洪鍾應

겸 동지실록사兼同知實錄事: 조병준趙秉駿, 김보근金輔根, 김대근金大根, 서헌 순徐憲淳⁵⁵

여기에는 이재 권돈인이 빠졌으나 『승정원일기』를 보면 포함되어 있음을 알 수 있다.

당상堂上: 실록총재관實錄應裁官 영부사 조인영趙寅永, 영의정 정원용鄭元 容, 판부사 권돈인權敦仁, 좌의정 김도희金道喜, 판부사 박회수林晦壽"56

이들은 모두 실록청 '당상'인데, 당상은 실록총재관에 버금가는 위치였다. 판부사 권돈인도 이미 영의정을 역임한 바 있으니 당상의 반열에 올랐다. 김정 희 입장에서 보면, 최고위직인 운석 조인영은 어린 날 함께 북한산 비봉에 올라 친년 비석을 조사하던 자하 문하의 동문이었고, 그에 버금가는 당상에 오른이재 권돈인은 몇 살 차이 나는 손위의 벗으로 오랜 세월 깊은 인연을 지속해온 친형 같은 인물이었다.

철종은 실록 편찬을 기회 삼아, 밀려난 두 사람 즉 조인영과 권돈인을 궁궐로 불러들였고 이들의 재기용을 기정사실화했다. 김정희는 이들의 복귀야말로 자신의 복권을 위한 계기라고 여겼다. 그리고 기다렸다. 보람이 있었다. 해가 바뀌고 1850년 10월 6일 영의정에 운석 조인영, 우의정에 이재 권돈인이나란히 임명된 것이다. 하염없이 흐르는 한강을 바라보던 강상 시절도 이제 얼마 남지 않은 것 같았다. 용산의 물결에 월성위궁의 모습이 아른거리며 한강이희망의 강으로 변해 가고 있었다.

절망, 조인영의 죽음

김정희는 해배 이후 1년여를 살았던 마포를 떠났다. 1850년 7월 이후 어느 날삼개 고개라 부르는 마포 고개를 넘어 용산의 노호 總湖 강변 마을로 이주했다. 이사 철이 가을임을 생각하면 8월 무렵일 것이다. 정확한 위치야 분명하지 않지만 지금의 한강철교와 한강대교 북단 강변 마을이다. 소치 허련은 이 시절모습을 유산 정학연과 만나는 장면으로 『소치실록』에 기록했다. 유산 정학연은 조선 역사상 최대의 학자로 이름 높은 다산 정약용의 아들이다.

우연히 노호鷲湖에 있는 일휴정日休亨에서 추사공 형제가 모인 자리에서 만나 뵈었습니다.⁵⁷

김정희와 산천 김명희, 금미 김상희 두 형제와 유산 정학연, 소치 허련까지 다섯 명이 한자리에 모인 때는 1850년 가을 아니면 1851년 여름이다. 그리고 일휴정은 김정희 집 사랑채를 가리키는 당호다. '일휴'日休라는 낱말을 '날마다 쉰다'라고 하면 평안한 날들이겠지만 '해가 쉰다'라고 새기면 '어두운

날'을 뜻하기에, 해배는 되었지만 출사하지 못하는 자신의 처지를 비유하는 것이다. 이것은 정착하지 못하고 떠도는 '강상'표上이 의미하는 바와도 통하는 말이다.

1850년 10월 6일 운석 조인영은 영의정, 이재 권돈인은 우의정에 복귀했다. 차가운 강바람이 시작되던 초겨울의 희소식이었다. 헌종과 위당 신헌이 사라져 버린 상황에서 가까운 벗이 그것도 두 명이나 재상으로 복귀했으니까 어찌 기쁘지 않았겠는가. 하지만 그것도 잠시였다. 겨우 두 달 뒤인 12월 6일 운석 조인영이 급작스레 별세하고 말았다. 69세의 나이도 있었지만 지난해 헌종 승하 직후 실록총재관을 맡아 『헌종실록』을 편찬하는 한편 철종의 등극 과정에서부터 순원왕후를 보좌하는 일을 비롯해 나날이 과도한 업무에 휩싸여 있었던 데다가 영의정까지 맡아 그 책무가 더욱 커진 상태였다.

운석 조인영은 『철종실록』의 「졸기」에서처럼 문단의 맹주란 뜻을 지닌 '주문맹'主文照 **이라는 칭호를 얻은 인물일 뿐만 아니라 김정희의 벗으로서 제주 유배 직전 죽음의 문턱에 이른 김정희를 구원해 준 유일한 사람이었다. 그러한 운석 조인영의 죽음에 김정희는 망연자실할 수밖에 없었지만, 우의정 권돈인이 여전했기에 희망의 끈을 놓지 않을 수 있었다. 게다가 이재 권돈인은 다음 해인 1851년 4월 영의정에 올랐다. 김정희에게는 마지막 희망이었다.

이하응, 새로운 희망

왕족 석파 이하응을 만난 때는 김정희가 한양 외곽인 마포와 용산에 머무르던 1849년 5월부터 1851년 7월 사이 어느 날이다. 이 시기에 이루어진 만남에 관해서는 2004년 연구자 김정숙이 『흥선대원군 이하응의 예술세계』에서 다음과 같은 근거를 제시하고 있다.

첫째는 1879년 이하응이 60세 때 그린 작품으로 2004년 당시 대립화랑소장품인 〈석란도 10폭 병풍〉과 1887년 이하응이 68세에 그린 작품으로 호림박물관 소장품인 〈석란도 대련〉에 써 놓은 화제로 다음과 같다.

내가 난초 그림 배우는 '학란'學屬을 한 지 30년이 되었는데 매양 한 번화폭을 대할 때마다 붓을 들어 꽃을 피우곤 했다."59

내가 난을 그리는 '사란'寫蘭을 한 지 40년이 되었는데 늘 품은 뜻인 의 意를 끌어와 정情을 그림에 실었다.⁶⁰

둘째는 석파 이하응의 『묵란첩』과 김정희의 『난맹첩』의 연관 관계인데 김 정숙은 『홍선대원군 이하응의 예술세계』에서 다음처럼 썼다.

이하응이 김정희로부터 본격적으로 사란법寫闡法을 배울 수 있었던 시기는 김정희가 제주도 유배에서 돌아온 이듬해인 1849년 무렵으로 추정된다. 이때 석파 이하응의 나이가 30세 되던 해이다. 1849년 무렵으로 추정된다.

김정숙은 석파 이하응이 1851년에 제작한 개인 소장 『묵란첩』 62을 두고 김정희가 1846년에 제작한 간송미술관 소장 『난맹첩』 63을 '충실히 임모한 것'이라고 했다. 44파 이하응의 『묵란첩』은 개인 소장이어서 실제 작품은 볼 수 없지만, 2004년 김정숙의 저서 『흥선대원군 이하응의 예술세계』 66~69쪽에 열두 장의 흑백 도판이 실려 있다. 그리고 이 『묵란첩』이야말로 이하응 작품 가운데 제작 연도를 명시한 기년작으로는 가장 이른 시기의 것이라는 사실을 지적했다. 또한 이 작품의 발문에는 "노천 방윤명表泉 方允明, 1827~1880에게 준다"라는 내용만 있을 뿐, 김정희와 관련한 부분은 없다고 했다. 다만 김정숙은 이하응의 『묵란첩』이 김정희의 『난맹첩』을 임모했다는 사실이야말로 1851년 이전부터 두 사람이 교유했다는 증거라고 했다. 하지만 김정희가 유배를 떠나던 1840년 이전에 두 사람이 만났다는 기록이 없고 또 제주 유배 시절 10년 동안주고받은 편지도 없으므로 이들의 교유는 아무리 빨라도 1849년 김정희 해배 이후일 수밖에 없다. 두 사람이 친척이라 유배 이전부터 교유했을 거라는 주장도 있지만, 촌수가 너무 멀어서 필연성이 떨어진다.

김정희와 석파 이하응이 어떤 계기로 만났는지를 밝혀 주는 자료는 없다. 그 만남의 까닭을 헤아리기 위해서는 제주 유배에서 풀려난 김정희가 상경한 1849년 3월 무렵 이제 갓 30대에 접어든 석파 이하응이 어떤 처지였는지 살펴 둘 필요가 있다.

석파 이하응은 24세 때인 1843년에 흥선군興宣君으로 봉작된 신분이었고, 26세 때인 1845년 9월 30일부터 오위도총부五衛都總府 도총관都總管 물망에 올라 11월 1일 도총관에 제수되었으며 1847년 2월 11일에는 종친부 유사당상 有司堂上이 되었다. 석파 이하응은 이때부터 철종 대까지 전 기간에 걸쳐 종친부의 위상을 높이고자 전력을 기울였다. 55 세도 가문의 권력이 과도한 시대에 맞서 종친의 위상을 높일수록 왕실의 존엄을 보전할 수 있으며, 또한 종친인 자신의 위력도 커짐을 잘 알고 있었다.

철종 대에 석파 이하응은 안동 김문 세도 권력으로부터 자신을 보호하려고 천하장안千河張安이라 불리는 시정의 무뢰한 천희연千喜然, 하정일河靖一, 장순 규張淳奎, 안필주安弼周와 어울려 파락호破落戶 생활을 했다거나 또한 안동 김문 집안을 찾아다니며 구걸도 마다하지 않아 궁도령宮道令이라는 비웃음을 샀다는 속설이 널리 퍼졌다. 하지만 새로운 연구에 따르면 이하응은 유사당상으로서 종친부를 중심으로 종친을 결집하는 한편, 철종 등극 7년 차인 1856년에는 종친들의 궁궐 출입과 정치 활동의 자유를 획득하는 성과를 일궈 내고 있었다. 다시 말해 석파 이하응은 종친의 정치 세력화를 이룩해 정국의 변화를 주도해간 아주 영특한 인물이었다. 56

1849년에서 1851년 사이에 석파 이하응은 종친을 대표하는 유사당상 및 종척집사로서 종친 세력과 자신의 미래를 위해 인맥을 두텁게 쌓는 영민한 청년 왕족이었고, 김정희는 오랜 유배 끝에 관직에 다시 진출함으로써 몰락한 가문을 복구하고 자신의 명예를 회복하고자 기회를 기다리는 명문 사족이었으므로 두 사람의 만남은 서로가 기대하는 바였다. 신분이나 지위 및 처지를 생각할 때, 만남이 당장 필요한 쪽은 역시 김정희였다. 물론 석파 이하응 입장에서도 명성이 자자한 학예주의자 김정희의 지지가 자신의 세력 확장에 필요했음

은 두말할 나위가 없다.

두 사람의 만남이 어떤 경로를 통해 이뤄졌는지 알려진 바 없지만 이재 권 돈인이 역할을 했을 것이다. 권돈인은 1848년 7월 4일 영의정에서 물러나 있 었지만 1849년 6월 6일 헌종 승하와 철종 즉위 과정에서 판중추부사로 맹활약을 펼쳐 나갔다. 이때 종친부의 수장으로 활약하던 석파 이하응은 이재 권돈인과 인척 관계였다. 석파 이하응의 형 흥인군興寅君이 권돈인의 재종再從인 권의인權義仁의 사위였던 것이다. 특히 이재 권돈인은 안동 김문과 대립하면서 권력을 나누어 갖고 있던 풍양 조문 계열 쪽에 서 있었으므로 석파 이하응으로서는 유대를 깊이 해 두어야 할 인물이었다.

이재 권돈인은 석파 이하응과 김정희 두 사람이 혈족이라는 사실에 주목했다. 김정희는 영조의 둘째 딸 화순옹주의 증손, 이하응은 영조의 현손인 남연 군南延君 이구季球, 1788~1822의 아들이었으므로⁶⁷ 권돈인은 두 사람이 먼 친척임을 상기시키면서 소개할 수 있었다. 물론 내외종 사이, 다시 말해 1976년 최완수에 따르면 8촌 사이의 관계⁶⁸라고 하지만 내용을 따져 보면 가까운 게 아니었다. 남연군은 인조의 3남 인평대군의 6대손으로 이미 왕실에서 멀어진 지 오래였다. 다만 사도세자의 서자 은신군恩信君에게 양자로 들어감으로써 영조의 현손이 되었을 뿐이다. 그러니까 권돈인은 자신의 세력을 확장하고자 한 석파 이하응의 절실함을 파고들어 두 사람을 엮어 주었던 게 아닌가 싶다.

석파 이하응과 이재 권돈인이 왕실 제례에 호흡을 맞추던 때가 있었다. 1850년 12월 14일 철종이 효정전孝定殿 납향대제職享大祭와 다음 날 12월 15일 효정전 망제望祭, 그리고 해가 바뀐 1851년 2월 15일 효정전 망제를 지낼 적에 이재 권돈인이 아헌관亞獻官으로, 석파 이하응이 종헌관修獻官으로 나란히 참석했다. 69 이처럼 세 차례의 제례에 참석하던 중인 1851년 2월 2일 이재 권돈인이 영의정 후보에 올라 곧바로 임명되었다. 70 김정희의 입장에서는 절친한 손위 벗이 영의정에 복귀하니 축하의 뜻을 전했을 텐데, 게다가 연말연시이기도 해서 무엇인가 소식을 주고받기 좋은 때였다. 그러므로 이재 권돈인이 김정희로 하여금 석파 이하응을 찾아뵈라고 한 때는 1851년 2월께였다.

1851년 2월 어느 날 김정희가 예를 갖춰 석파 이하응을 찾아갔다. 무려 34년 연하라고는 해도 북청 유배 시절 김정희가 석파 이하응에게 보낸 편지 「석파 홍선대원군께 올립니다 첫 번째」"에서 석파 이하응을 가리켜 '숭체'崇體라고 쓴 데서 보듯, 지극히 우러러 높이 모셔야 하는 존재였다. 숭체란 정일품, 종일품에 한정하여 쓰는 존칭으로 '귀하신 몸'을 뜻하는 극존칭이다. 물론 김정희가 이 편지를 쓸 때 석파 이하응은 집정자를 뜻하는 '대원군'이 아니라 많은 대군 중의 하나인 '홍선군'에 불과했고 관직은 종친부 유사당상일 뿐이었다. 그러니까 저 편지에 대원군이란 호칭이 포함된 까닭은 1867년 남병길이 『완당척독』阮堂尺牘을 간행할 때 편찬자가 '홍선대원군'이라고 썼기 때문이다." 하지만 북청 유배객 김정희에게 석파 이하응이란 존재는 흥선군이건, 종친부 유사당상이건, 너무 먼 혈족이건 간에 자신을 비호해 준 현종의 승하, 신헌의 유배, 조인영의 별세로 이어지는 절망의 과정에서 등장한 새로운 희망이었다.

심희순, 악연과 선연 사이

명문가인 청송 심씨 가문의 동암 심희순桐庵 沈熙淳, 1819~?을 만난 때는 기록이 없어 뚜렷하지 않고 또 어떤 과정을 거쳐 만났는지도 알 수 없지만, 『국역 완당전집』에 실려 있는 편지 「동암 심희순에게 올립니다 열두 번째」의 첫머리에 "북으로 온 이후에 어느 곳인들 혼魂을 녹이지 않으리오마는 유독 영감에게만 유달리 간절하다오""라고 시작하는 편지 내용으로 미루어 두 사람이 만난 때는 북청 유배 시절 이전, 그러니까 1850년 5월부터 1851년 7월 사이 한강 용산에 살던 시기다. 그 편지의 다음과 같은 구절은 강상 시절 어떻게 교유했는지 알려준다.

또한 영감을 빙자하여 늙은 시절인 만경險境을 즐기며, 차츰 흐뭇하고 윤택함을 얻어 적막하고 고고한 몸이 거의 평생을 저버리지 않았는데⁷⁴

그러니까 동암 심희순을 만나 큰 힘을 얻었다는 것인데, 뒤이어 나오는 문

장을 보면 동암 심희순과 함께 한강 가로 나가서 어울리기까지 했음을 알 수 있다.

강루에서 팔목을 붙들고 노닐던 옛일을 회고하면, 이 즐거움을 다시는 갖기 어려우니, 이 경지가 과연 사치스러운 것이었던가요. 이 소원이 과연 분에 넘친 것이었던가요. 이는 궁한 사람으로서 감히 받아 차지하지 못할 것이었던가요. 그저 귀신이 비웃고 야유하기에 족할 뿐이었던가요. 조. "5

1850년 6월 김정희가 제주 유배를 마치고 상경하여 마포 강변에 집을 마련했을 당시 심희순은 왕명 출납 기관인 승정원 좌부승지左副承旨였다. 갓 부임한 승지가 아니라 1846년 약관 26세에 헌종의 총애를 얻어 초계문신抄啟文臣으로 발탁되었으며, 진하 겸 사은사進質兼謝恩使 서장관書狀育으로 청나라를 다녀온 재사였다. 헌종 때인 1847년 4월 승지로 임명된 이래 철종 시대에 접어들어서도 1856년 6월 이조 참의로 나갈 때까지 승지 업무를 벗어난 적이 없었고, 1860년 5월 성균관 대사성을 그만두고 승지로 복귀한 이래 승정원을 지켰으니 대를 이은 왕의 사람이었다.

게다가 동암 심희순은 할아버지가 영의정을 지낸 두실 심상규였다. 심상 규는 명문 세가인 청송 심문靑松 沈門 출신으로 평생을 노론 벽파에 반대 입장을 유지해 온 노론 시파의 대표자였다.

노론 벽파에 속한 가문 출신인 김정희는 노론 시파에 속한 가문 출신인 동암 심희순 집안과 악연이 있었다. 김정희가 홍문관 부교리로 재직하던 1827년 3월 당시 곤경에 처한 우의정 심상규를 처벌하라고 진언한 적이 있었던 것이다. 물론 김정희가 주도한 공격은 아니었지만 결국 두실 심상규는 중도부처中途 付處의 형을 당해야 했고, 그 뒤로 1833년까지 오랫동안 복권하지 못하는 불운을 겪었다. 손자인 동암 심희순에게 이 사건은 겨우 여덟 살 때부터 열네 살 때까지 일이고 또한 아주 오래전인 26년 전의 일이라고 해도, 집안의 커다란 수

난이었기에 망각하진 않았을 것이다. 그런 동암 심희순이 훌쩍 자라 왕을 곁에 모시는 승지가 되었는데, 아마도 김정희 가문의 몰락과 김정희 개인의 좌절을 지켜보면서 모든 것이 변한다는 새옹지마塞翁之馬의 옛이야기를 떠올렸을지도 모르겠다.

그래서 김정희는 북청에서 쓴 편지 「동암 심희순에게 올립니다 열두 번째」에서 심희순을 찬양하고 또 그 가문을 거론했다.

이와 같은 말세에 아주 얇고 가볍기 그지없는 요박澆薄스러운 때에 있어, 오랜 명문 집안인 고가故家의 봉황 봉모鳳毛요 미래에 올 기린의 뿔인인각麟角 같은 존재라서 기대와 소망이 보통 사람과는 같지 않을 뿐만아니라?6

대대로 벼슬을 한 가문이라는 뜻의 고가故家라는 낱말이 그렇다. 옛 악연을 끊어 버리는 일을 누가 먼저 시작했는지는 모르지만 북청 유배 직전인 1850년 무렵 용산 시절의 첫 번째 편지 「동암 심희순에게 올립니다 첫 번째」의 첫머리는 시사하는 바가 있다.

아침 창이 아직 밝지 못하고 눈곱은 끼어 정신이 어지러운데 갑자기 영 감의 편지를 받는 '홀승영함' 忽承令函하오니 한갓 해청楷靑의 쾌快함만이 아니라 거거車渠, 목난木難과 진주珍珠, 산호珊瑚가 한테 모여 앞이 가득하 고 그 빛깔이 지붕 모퉁이까지 날아오르려 하니, 영감의 서법書法이 무 리를 벗어나 뛰어난 '출군지이'出群之異임을 진작 익히 아는 바라 늘 탄 복하는 바이지만 이렇게 마음과 넋을 놀라게 할 줄은 생각조차 하지 못 했사외다"

여기서 첫 번째로 주목할 문장은 '갑자기 영감의 편지를 받았다'라는 "홀 승영함" 忽承令函이다. 상상하지 못했는데 예고도 없이 연락을 받아 너무 놀라웠 다는 말이다. 다시 말해 동암 심희순이 먼저 김정희에게 연락을 취한 것이다. 두 번째로는 동암 심희순이 자신의 글씨를 보냈다는 사실이다. 편지와 더불어 동암 심희순이 보낸 것은 자신이 쓴 두 폭의 「연서」聯書와 누군가의 글씨를 모 서摹書한 「동권」桐卷이다. 서법의 세계에서 드높은 명성을 획득한 거장 김정희에게 평가를 청한 것이다. 다시 말해 심희순은 옛 악연의 고리를 끊고 새로운 인연을 만들어 나가고자 자신의 글씨를 매개 삼아 김정희에게 먼저 손을 내밀었다.

뜻밖이었다. 악연이 있었던 가문의 적자로부터 용서의 손길이 다가오자 김정희는 너무도 기뻤다. 김정희는 그 기쁨을 제자 자공구頁이 공자의 묘에 심었다는 푸른 나무인 "해청"楷靑의 유쾌함이라고 표현했다. 그리고 동암 심희순의 글씨에 대해 무리를 벗어날 만큼 뛰어나다는 "출군지이"出群之異라고 드높이 평가했다. 또 김정희는 자신이 소장하고 있는 구양순의 '구비'歐碑 글씨와 함께, 그 구비 가운데 가장 저명하며 '구성궁명'九成宮銘이라고도 부르는 〈예천명〉醴泉 銘 탁본인 탑본場本을 동암 심희순에게 보내 주었다.

무려 33년 연하의 어린 심희순을 이처럼 지극정성으로 대한 까닭은 김정 희의 천성이 겸손해서 그랬다고 할 수도 있겠지만, 악연을 맺은 집안의 후손이 보여 준 따스한 태도에 대한 기쁨 때문이었으며 나아가 왕의 최측근 인물을 깊이 사귐으로써 힘겨운 시절을 견딜 수 있다는 희망 때문이었다. 그리고 동암 심희순 가문이 당대의 대수장가인 까닭도 있었다. 이렇게 해서 악연이 선연으로 바뀌었고, 선연은 김정희가 세상을 떠나는 순간까지 계속 이어졌다.

4 호남 여행

1850년 봄, 호남으로

1850년 1월 입춘절에 김정희는 편지 「초의에게 주다 서른두 번째」에서 다음 과 같은 계획을 밝혔다.

설을 지내고 봄이 오면 다시 호남에 갈 신과 막대를 매만질 듯하오 78

한강 변 강상은 춥다며 남방 들판에 가봐야겠다고 했다. 하지만 오로지 초의 스님과 그가 재배하는 차森를 향한 욕심 때문만은 아니었다. 지난해 3월 전라 감사로 부임해 있는 규재 남병철을 예방하는 목적이 있었다.

이런 목적으로 1850년 4월 봄과 더불어 따스한 남쪽 나라를 향했다. 목적지는 대둔사가 있는 해남海南과 전라 감영이 있는 전주全州 두 곳이었다. 전라남도 해남의 대둔사에는 초의 스님이, 전라북도 전주에는 규재 남병철이 머무르고 있었다.

하지만 김정희의 호남 여행 일정 및 경로에 관해 아무런 기록도 남아 있지 않다. 따라서 1850년 4월의 지방 여행 사실은 은폐되어 있다. 기왕의 연구자 들이 작성한 김정희의 연보를 보면 1850년 상반기가 유독 공백인데, 호남행이 감춰져 있었기 때문이다. 그래서 궁금한 것이 많다. 오르내리는 길 중간에 예산 월성위가에 들렀을 수도 있고 호남의 이곳저곳에서 누군가를 만나기도 했겠으 나 아무런 흔적도 없다. 아니 해남 대둔사에서 며칠을 머물렀는지, 전라 감영이 있는 전주부에서는 또 며칠이나 머물렀는지, 초의 스님이며 전라 감사 규재 남 병철과는 무슨 일이 있었는지 모르는 것 투성이다.

게다가 지난 제주 유배길에서야 전라도 산천이 제대로 보일 리 없어 지나

첬겠지만, 이 여행길에서는 전라도의 자연과 풍물, 인심을 제대로 겪었는지, 겪었다면 어떠했는지 알고 싶다.

전라 감사 남병철, 10년 만의 해후

『국역 완당전집』에 규재 남병철에게 보내는 5통의 편지 「남병철에게 주다」"가 실려 있다. 차례대로 읽어 보면 맨 첫째 편은 용산 강상 시절인 1851년 4월 무렵의 것이고, 뒤의 네 편은 전해인 1850년 4월 무렵의 것이다. 편지에는 날짜도 없고 관직이나 지명도 없어서, 언제 어디서 썼는지 전혀 알 길이 없다. 하지만 「남병철에게 주다 세 번째」"에는 짐작할 만한 여지가 있다.

10년 만에 손을 잡고 회포를 푼 것은 마침내 연운변환烟雲變幻의 나머지에 있었습니다. 경지에 따라 감촉되는 늙은 눈물이 객지에서 더욱 자제하기 어렵습니다. 환희에 찬 인연 속에 식사를 마치고 나니 덕분에 배불러 더할 나위 없는데 갑자기 또 정겨운 서찰이 뒤를 이었습니다. 인자하신 영감속의 자애로움이 끝없음을 볼 때 어떻게 갚아야 할지 모르겠사외다.

곧 계신지 물어 밤사이 편안하심을 살폈으니 하례를 드립니다. 사흘 동안=H 의례에 넘친 현란함은 역시 커다란 의장용 깃발인 '정둑'庭廳의 풍미라 하겠지만 영감을 위해 이래저래 마음이 쓰이옵니다. 아우弟는 편안히 유숙함으로써 몸이 거뜬하여 객지의 괴로움을 전혀 모르고 있습니다. 모두가 영감의 비호 아닌 것이 없습니다. 정오에 뵈올 때로 미루고 우선 이만 줄입니다.

이 편지의 내용 가운데 '정둑'이란 표현이 있어서 많은 정보를 준다. 만나는 인물의 직위라든지 또 그 직위를 맡고 있던 때를 따져 보면 편지를 쓴 시점을 알 수 있다. '정둑'은 임금 또는 군대의 지휘관 앞에 세워 두는 커다란 깃발을 말하는데 남병철이 군부 사령관으로 재임한 건 딱 한 번뿐이다. 남병철은

1849년 1월 2일 전라 감사 겸 전라도 병마 수군절도사로 임명되어서 1850년 12월 8일까지 재임했다. 거대한 깃발 '정둑'이 휘날리고 있었다는 표현이 있으므로 남병철이 전라도 병마 수군 사령관인 절도사 시절이었음을 알 수 있다. '정둑'은 절도사의 깃발이고, 따라서 편지는 이 무렵 쓴 것이다. 이를 기준 삼아그 내용을 살펴보자.

김정희는 1850년 1월 초의 선사에게 쓴 편지에 예고한 바처럼 봄이 되자 행장을 꾸려 호남 여행길에 나섰다. 1,000리 길이었으므로 무척 건강하다고 해도 어느덧 65세나 되었으니 시종을 거느리고 말을 빌려 탔을 것이다. 분명 전라 감영에 미리 연락을 넣어 두었을 터, 전라 감사 남병철의 명령에 따라 관 청의 역마를 이용했을 것이다.

전주부에 도착한 김정희는 감격 속에 전라 감영으로 들어가 전라 감사 남병철를 마주했는데, 무려 10년 만이었다. 손을 잡고 반가워해야 회포가 풀릴만큼 오랜만의 해후였다. 객사의 여관으로 물러 나와 넘치는 환대를 받으면서 3일 밤낮을 머물렀다. 아침마다 전라 감사의 안부를 살폈는데, 혹여 전라 감사에게 폐를 끼치는 건 아닌지 걱정도 없지 않았다. 그러다가 사흘째 아침 식사를 막 마치고 나니 남병철의 서찰이 왔다. 약속한 대로 정오에 만나자는 내용이었다. 사흘을 넘기고 정오에 만나 점심도 함께 나누고 긴 이야기도 섞었을 것이다.

왕의 글씨를 배관하다

김정희가 전주부에서 며칠을 더 묵었는지는 알 수 없다. 하지만 편지들을 살펴보면 최소 6일 밤낮이고 좀 더 있었다면 열흘가량이었을지도 모르겠다. 이렇게 머물면서 김정희는 규재 남병철 감사가 소장한 물건들을 받아 감정해 주었다. 그 내용이 「남병철에게 주다 두 번째」⁸²에 실려 있고, 또 「남병철에게 주다다섯 번째 ⁸³의 뒷부분에 실려 있다. 먼저 두 번째 편지를 살펴보자

임금님 글씨인 어서 편액御書 扁額은 삼가 쌍수로 떠받들어 보았습니다.

제왕의 문장인 용장龍章으로는 바로 처음 보는 것이옵니다. 역대 제왕가의 법서法書는 하도 많이 열람한 끝이긴 해도 당唐나라 태종 이세민의 글씨를 새긴 〈진사지명〉晋祠之銘과〈실솔지편〉蟋蟀之篇에도 한漢나라 서경인 장안 시절 예서隸書인 '서경고법'西京古法이 들었다는 말을 듣지 못했습니다. 열 백 번 완상할수록 아득히 천년을 뛰어났습니다. 어찌 한 가닥 압록강 이내에 그치겠습니까.

『논어』「자공」 편에 나오는 '천종天繼의 성聖'이시라 의당 이러하려니와 사람의 묘한 솜씨도 홀로 신의 경지에 이르러서 또한 세속의 범상한 안목으로는 감히 그 만에 하나도 엿보고 헤아릴 바가 아니옵니다.

우리가 문운文運의 전성기인 '규문성운' 奎文賊運에 참여한 것은 얼마나 복입니까. 저 구양순과 우세남 같은 여러 사람도 향유하지 못한 것입니다. 감히 여사檢술에 오래 머물러 두지 못하겠기에 인편이 있으므로 삼가 돌려드리오며 남은 말은 뒤로 미루고 갖추지 못합니다.84

편지 내용을 살펴보면 무슨 평가가 아니라 제왕의 서법에 대한 감동의 배관기다. 규재 남병철 감사가 여관에 머무르고 있는 김정희에게 〈어서 편액〉을 보내서 배관기를 써 달라고 부탁했으므로 이에 응해 쓴 것인데 한없이 감격해 마지않는 마음이 절로 느껴진다. 저 〈어서 편액〉이 전해 오지 않아 어느 임금의 서법인지 알 수 없으나 '우리가 문운 성운에 참여하고 있다'라는 문장으로 미루어 당시 임금인 철종의 어서이거나 바로 직전 임금인 헌종의 어서일 가능성이 높다. 그리고 다섯 번째 편지의 뒷부분에 첨부된 내용이 있다.

왕희지의 『난정서』蘭亨序는 정무본定武本이 가장 난정의 참된 진眞이라 일컫습니다. 그러나 구양순이 베껴 쓴 모본은 끝내 구양순의 필의가 있 어 마치 신룡본神龍本이나 하남河南 저수량의 필의가 있는 것과 같으니 지금 정무본을 표준으로 삼아 왕희지의 글씨가 반드시 이와 같다고 생 각한다면 깊은 연구에 따른 고거考據라고는 못 할 것입니다. 당唐나라 태종의 능인 소릉昭陵에 묻혀 있다고 하는 원본을 본 사람이 누구입니까. 세상 사람들이 왕희지의 이름에 떨고 난정의 여러 설에 사로잡혀 시작과 끝도, 원류도 상세히 밝히지 않은 채 왕희지의 진짜 글씨라며 진구眞栗라고 마구 일컬으니 이 어찌 진晋나라와 당唐나라의 유파를 안다고 하오리까. 저 왕희지의 「악의론」, 「황정경」, 「도덕경」 같은 것을 들어 세상에서는 왕희지의 진적眞跡으로 여기지만 그 내력에 대하여는 다 분명히 밝힐 수 없으니 유식자들은 입에 올리지 않는 것입니다.

편지를 보면 규재 남병철 감사가 소장하고 있던 왕희지의 『난정서』임모 본 감정을 부탁했다거나 하는 내용이 없는 것으로 미루어 왕희지 이름을 지닌 여러 가지 법서에 관해 견해를 물었고 이에 대해 지금 세상에 돌아다니는 왕희 지의 서책은 대부분 그 참됨을 밝힐 수 없다고 의견을 주는 것이다.

전주를 떠나기 하루 전

김정희는 전주를 떠나기 하루 전에 「남병철에게 주다 다섯 번째」를 써서 규재 남병철 감사에게 보냈다. 그 내용은 다음과 같다.

이별 역시 가지가지이겠지만 이 이별은 차마 모르겠습니다. 진晋나라 반악潘岳의「이별부」雕別賦에도 이런 경지를 건드린 바 있을까요.

풍성하기 그지없는 성존盛存을 받들고 보니 거듭 성광聲光이 더할 나위 없사오나 마음속에 느껴짐이 다시금 더하옵니다. 다행히도 영감의 비호를 입어 수일數日 동안을 날렵하고 평안히 보냈으며 자고 먹는 것도 두루 좋으니 조금도 염려치 말아 주소서.

명일에는 아주 떠날 작정이오니 오직 비추이면 복을 받는다는 저 복 성編星이 비치는 곳에 온갖 것이 따라서 순조롭기를 비옵니다. 주周나라 의 어진 신하 중산보仲山甫에 대한 긴 생각에 대해서는 특별한 동경의 마 음을 가질 따름입니다. 우선 이만 줄이오며 갖추지 못하옵니다. 85 이별을 알리는 내용이지만, 이곳 전주에 도착한 뒤 며칠이나 머물렀는지를 알려 주는 내용은 없다. 하지만 전주에 도착한 뒤 첫 편지인 「남병철에게 주다 세 번째」 **"에는 여사檢會에 머무른 지 '삼일'三日이라고 했고 또 지금 이별을 하루 앞둔 편지 「남병철에게 주다 다섯 번째」에도 '수일數日을 평안히 보냈다'라고 했다. 도착한 뒤 첫 편지와 이별을 앞둔 편지에 각각 사흘 동안이니 여러날이니 하고 쓴 것을 보면 김정희가 전주에 머문 기간은 대략 6일에서 10일 사이가 아닌가 한다.

남겨 둔 편지

길면 열흘, 짧으면 엿새를 머문 끝에 날이 밝자 아침 식사를 마치고 행장을 꾸려 전주부를 떠나려 하던 차에 남병철 감사의 서신을 받았다. 그리하여 이별편지 「남병철에게 주다 네 번째」⁵⁸를 써서 보냈다.

방금 행장을 정리하고 조반을 마치자 바로 길에 나서니 이슬비 엷은 바람이 또 사람을 업신여기며 드는구려. 갈림길에 다다른 아득한 심정이흔들리고 흔들려 걷잡지 못하던 차, 곧바로 거룩한 서찰이 따뜻한 정을보내 주어 마지않으니 이 시들고 삭은 몸을 돌아보면 사람들의 마음속에 남아 있기는 너무도 부족한데 영감의 인자한 마음이 아니면 뉘라 능히 이와 같이 하오리까.

앞길이 비록 많지는 않으나 영감의 멀리 쏟는 정념을 입어 모든 것이 길하고 이로우리니 받은 은혜 더없이 크오며, 밭 가의 오두막집인 전려 田廬에 돌아가 눕는 날에는 어부 아우인 어제魚弟와 나무꾼 형인 초형樵兄 이 서로 어울려 덕을 외워 마지않을 것입니다. 나라를 위해 보중하시와 모두 태평을 누리게 하여 주시길 빌며 갖추지 못합니다.

박朴, 전 π 에게 지나치게 칭찬을 내려 주신 것은, 그들에게는 바로 붓으로 벼슬을 한다는 '필곤' $\hat{\pi}$ 衰이 되었으니 시골 사람이 청운 $\hat{\pi}$ 雲에 의지하면 이렇게 되는 것입니까.⁸⁹

아쉬움이 잔뜩 묻어남을 느낄 수 있다. 이별의 안타까움만은 아닐 것이다. 그 정체는 무엇일까. 편지의 후반부에 "밭 가의 오두막집인 전려에 돌아가 눕는 날"이란 표현이 그 아득함을 더하고 있다. 덧붙여 "어부 아우인 어제와 나무꾼 형인 초형"을 거론했는데 물고기가 잡히기를 기다리는 아우, 나무를 한 아름 채취해 오는 형이란 의미를 새겨 보면, 여전히 출사하지 못한 자신의 처지를 그렇게 묘사했다. 관직에 나가고자 하는 열망을 거꾸로 표현한 것이겠다.

마지막 문장에 박사, 전표 두 사람이 등장하는데 이는 김정희가 객사 여각에 머무는 동안 곁에서 모시며 김정희에게 약간의 서법 수련을 한 두 사람인 듯하다. 그리고 이 두 사람에게 남병철 감사가 칭찬을 해 주었는데 자부심이지나치게 커져 붓으로 벼슬에 오른 것처럼 자만했던 것 같다. 그래서 김정희는 '시골 사람이 청운에 의지하면 이렇게 되는 것인가' 하고 조금은 비트는 듯한 말을 덧붙인 것이다. 여기서 시골 사람은 박씨, 전씨 두 사람이고 청운은 장래희망을 상징하는 비유로 전라 감사인 남병철을 가리킨다. 그러니까 김정희는 전라 감사인 남병철이 대단히 부럽다는 뜻을 이런 말로 표현하여 한없는 찬사를 보냈고, 이로써 만남을 마무리했다.

전주 체류

전라 감영에 도착한 날에 공관을 찾아가 감사를 예방한 뒤 객사의 여각에 여장을 푼 그는 이후 전주부에 머무르며 전주의 유서 깊은 장소를 두루 찾아다녔을 것이다. 맨 처음 그가 들른 곳은 경기전慶基殿이었고 이후 공관 후원의 진남루鎮南樓, 객관 부근 매월정梅月亭, 청연당淸謹堂 그리고 향교鄉校와 향교에 있는 문묘文廟는 물론 만화루萬化樓도 다녔다.

그가 들른 전라 감영과 머무른 전주 객사, 그리고 경기전은 지금 완산구일대에 복원되어 위용을 자랑하고 있다. 그중 경기전은 당대 임금인 금상今上의 선조이자 이 나라의 창업 군주인 태조 이성계太祖 李成桂. 1335~1408의 초상화인 어진御眞을 봉안한 곳이다. 경기전 옆 왕조실록을 수장한 전주 사고와 후원에 조경단肇慶壇도 들러 배알했을 것이다. 조경단은 전주 이씨 시조의 위패를

봉안한 곳이다.

지금은 경기전 터를 복원해 꾸몄고 어진 박물관도 새로 조성했다. 또한 향교도 전주천변 가까이에 복원해 두었다. 향교 가까이에 있는 한벽당寒程堂에 들르고 기린봉이나 남고산에 올랐을지도 모를 일이다. 넓혀 보면 며칠 시간이 있었으므로 전주부에서 20여 리 떨어져 있는 무악산母岳山 기슭 금산사金山寺에도들렀을지 모르겠다. 하지만 알 수 없는 일이다. 아무런 흔적도 남기지 않았으니말이다. 하지만 어딘가 그 흔적은 있다. 다만 사람들이 눈여겨볼 때까지는 숨어제 모습을 드러내지 않을 뿐이다.

〈모질도〉 그리고 화엄사 시편

전주를 나와 남원에 도착했다. 하룻밤을 지낼 마음으로 여장을 풀고 방에 들어 앉았다. 피곤이 엄습해 왔으나 그보다는, 견딜 수 없는 외로움에 붓을 들어 편지도 쓰고 시도 읊어 보았다. 잠시 문을 열었더니 늙은 들고양이가 앉아 있다. 남은 먹을 찍어 그 모습을 흉내를 내 보았다. 그리고 화제를 썼다.

모질도耄耋圖. 작어대방 도중作於帶方 道中.90

이 화제를 번역하면 '늙은이를 그린 그림으로 대방 땅 길에서 그렸다'이다. 제목을 늙은 고양이란 뜻의 '노묘도'老猫圖라 하지 않고 예순 살 이상의 늙은이를 뜻하는 '모질'耄耋이란 낱말을 사용해 '모질도'라 했다. 아마도 배가 지나치게 불룩한 것으로 보아 늙고 병든 고양이여서 '늙은이'란 제목을 지어 준모양이다. 또 '작어대방'이라고 했으므로 대방 땅에서 그렸음을 알 수 있다. '대방'이란 낯선 이름은 『신증동국여지승람』에 전라북도 남원 땅의 옛 이름이라고 했다. 이 땅은 백제 시대 때 '고룡군'古龍郡이었지만 한때 '대방'이라 불렀으며 신라 시대 경덕왕景德王. ?~765에 이르러 처음으로 '남원'南原이라고 고쳐불렀다고 한다.91

그런데 최완수는 1976년 「김추사평전」에서 〈모질도〉를 제작한 장소 및

8-14

8-14 김정희, 〈모질도〉, 크기 미상, 1850, 소재 미상. 배가 불룩한 것이 늙은 고양이지만 눈빛은 매우 빛난다. 작품이 사라져 사진 도판으로만 확인할 수 있는데, 마른 먹과 까칠한 붓질은 그대로 볼 수 있다. 〈세한도〉의 붓놀림을 연상시키는 작품이다. 표 정이며 생김새가 마치 〈세한도〉의 오두막집에 살다가 나온 고양이가 아닌가 싶고 또 마치 김정희의 자화상 같은 느낌도 든다.

8-15 『조선명보전람회도록 서화편』표지, 조선미술관 발행, 1938년 11월. 김정희의 〈모질도〉가 실린 전람회 도록.

시기를 다음처럼 특정했다.

제주로 가는 도중에 남원에서 그린 〈모질도〉92

제주로 유배 가는 도중 남원에서 그렸다는 말인데, 그렇다면 1850년이 아니라 10년 전인 1840년 한양에서 제주로 향할 적에 남원에 들렀고 여기서 〈모질도〉를 그렸다는 주장이다. 하지만 제주 유배길이라면 남원을 거쳐 가야 할까닭이 없는 데다가 한양에서 제주로 가는 길은 '삼남대로' 三南大路라 해서 곧은 길이 있었으므로 멀리 에도는 남원을 경유할 리 없다. 다시 말해 1840년 제주 유배길에 남원을 들른 것이 아니라 1850년 호남 여행길에 들렀다고 보아야한다.

만약 이 〈모질도〉 제작 연도가 제주로 가던 해인 1840년이라면 작품의화제에 나오는 '대방'은 남원 땅이 아니라 전라남도 나주 땅으로 보아야 한다. '대방'이란 이름은 1993년 전용신의 『한국고지명사전』을 보면 삼국 시대 때중국이 대방 또는 남대방이라 부른 적이 있는 전라북도 남원을 가리킨다고 했을 뿐만 아니라 남원 이외에 두 곳을 더 지목하고 있다. 첫째는 낙랑군의 남쪽에 속한 고을로 황해도 장단, 풍덕 일대이고 둘째는 전라남도 나주군 다시면의 죽군성이다.

그러나 〈모질도〉의 마른 먹물과 까칠한 붓질을 사용한 거칠디거친 고양이 묘사법을 보아도 그렇고, 화제의 글씨를 보면 추사체 이후 필체여서 제작 시기 는 제주 유배 이후로 보인다. 그렇다면 유배가 풀린 다음 해 호남 여행 때일 것 이고 그게 바로 1850년 4월에서 5월 사이다.

그리고 2016년 연구자 이필숙은 『추사의 서화』에서 김정희의 「모질도」에 등장하는 '대방'을 남원 땅이 아니라고 주장했다. 이필숙은 중국 문헌인 『삼국지 위지 동이전』 또는 『사해』辭海의 '대방' 항목을 근거로 제시한다. " 그러나 김정희가 살던 당시 가장 유력한 문헌인 『동국여지승람』 이나 남원 지리지인 『용성지』 雕城誌에 남원 땅의 옛 이름을 대방이라고 불렀다는 기록이 있는 터에 굳

이 낙랑군 지명을 끌어들여 사용할 까닭은 없었다고 보아야 한다.

김정희는 전주에서 전라 감사 남병철과 헤어진 다음 화엄사로 가는 길에 남원의 여각에 여장을 풀었다. 피곤한 몸이었으나 곧장 잠이 오지 않았다. 따스한 봄날이었으므로 문을 활짝 열고 뜰에 핀 꽃을 물끄러미 바라보고 있었다. 이때 늙은 고양이 한 마리가 모습을 드러냈다. 어디가 아픈 것인지 배가 너무 불룩해 보인다. 마치 자신의 신세처럼 보였다. 그래서였을까. 마른 붓에 마른 먹을 찍어 그 녀석을 그렸다. 참으로 볼품없는 것이 영락없이 예순다섯 살 먹은 노인이다. 예순 살 늙은이란 뜻의 '모질도'라고 써넣고 보니 잘 어울렸다. 그렇다. '자화상'이라고 해도 손색이 없어 보이니 말이다.

이 작품은 1938년 11월 조선미술관이 주최하여 경성부민관에서 열린 '조 선명보전람회'에 출품되었고, 도록『조선명보전람회도록』에 수록되었다.⁹⁵ 이 때 대수장가 장택상張澤相, 1893~1969의 손에 들어간 듯하다. 하지만 1950년 6·25전쟁 중 소실되었고, 1969년 유복열의『한국회화대관』에 '장택상 구장舊 藏'으로 사진 도판이 게재되었다. 유복열은 더불어 이 작품에 대해 다음과 같이 평가했다.

소품이지만 절묘무비絶妙無比한 그림이라 하겠다.96

이에 그치지 않았다. 1969년 이동주는 「완당바람」에서 〈세한도〉와 나란히 열거해 가며 찬사를 아끼지 않았다.

또 문자향과 서권기의 미묘한 심의心意는 그의 〈모질도〉와 〈세한도〉에서 엿볼 수 있는데, 이러한 서화의 문인 취미는 그의 주변에 큰 영향을 주었다.⁹⁷

1983년 서상선은 「추사 김정희의 회화세계」에서 〈모질도〉를 '무혜경'無蹊 逕의 경지로 그린 작품이라면서 "그의 문자향과 서권기의 미묘한 심의가 잘 표 출되어 있다"⁹⁸라고 평가했다. '무혜경'이란 '일하 무혜경'_{日下 無蹊逕}의 줄임말로 해가 내리쬐는 곳에 피해 갈 수 있는 좁은 지름길이란 없다는 뜻이다. 다시말해 무혜경의 경지란 텅 빈 무심無心의 경지라 하겠다. 서상선은 그것을 '법식에서 벗어난 경지'라고 하여 다음처럼 썼다.

무심결에 그림 한 장을 그린 것이 바로 이 〈모질도〉였다. 형사形似를 초월하여 심의心意로써 그린 이 작품은 법식에서 벗어난 뛰어난 것이었다. 99

1985년 김순자는 「추사와 그 화파의 회화연구」에서 "이와 비슷한 작품으로 팔대산인의 〈모질도〉가 전하고 있다"100라고 지적했다. 김순자가 팔대산인의 작품을 더 설명하지는 않았으므로 자세히 알 수 없으나, 팔대산인의 〈모질도〉는 고양이와 나비를 그린 〈묘접도〉猫蝶圖를 가리키는 것으로 고양이는 일흔살 노인을 뜻하는 모蹇이고, 나비는 여든 살 노인을 뜻하는 질臺이란 의미를 품었다. 물론 고양이와 나비를 아울러 그리는 묘접도의 전통은 아주 오래되어 변상벽, 정선, 김홍도에 이르는 역사를 지녔는데, 그들의 작품은 모두 채색화여서 김정희의 〈모질도〉와 관계없다. 하지만 팔대산인의 〈묘접도〉는 수묵으로 그린까닭에 그 유사성을 찾은 듯한데, 짙은 먹을 넉넉하게 사용하는 팔대산인의 그 림과 마른 붓에 물기 없는 먹을 쓰는 김정희의 그림은 무척 다르다는 것도 염두에 두어야 한다.

2002년 유홍준은 『완당평전』에서 〈모질도〉에 그린 동물을 '다람쥐'로 추정하고 다음처럼 썼다.

성난 다람쥐 한 마리를, 마른 먹을 비벼 가며 소략하게 그린 이 〈모질 도〉는 '늙은이!'라는 뜻으로, 스스로 생각하기에도 너무도 억울한 늙은 이의 심사를 그린 것으로 보인다.¹⁰¹ 실로 마를 대로 마른 먹이 묻은 붓을 들어 문지르듯 그리고 나서 보니 병들어 곧 쓰러질 것만 같은 모습이 제법 그럴듯하게 나왔다. 하지만 두 눈은 고양이 눈이 그러하듯 반짝이는 보석처럼 표현하고 그에 대응하여 꼬리를 아주짙은 먹으로 휘감아 탄력을 주었다. 제법 긴장감이 살아났다. 이렇게 붓을 놓았는데 그제야 편안해졌다.

『국역 완당전집』에 실린 「화엄사에서 돌아오는 길에」를 보면 전주 감영을 나와 남원을 거쳐 구례로 향해 화엄사에 도착했을 것이다.

부처 머리 가을 산에 푸른 안개 비치는데 백첩百疊이라 수전水田은 중의 옷을 배웠구려 종소리 끊기련다 석양이 아슬한데 천 점의 갈가마귀 외론 길손 돌아가네¹⁰²

시편의 첫 행에 가을 산, 세 번째 행에는 석양, 네 번째 행에는 갈가마귀가 등장하고 끝내 외로운 길손이 떠나는 장면으로 끝난다. 이토록 외로운 길이었다면 차라리 화엄사에 가지 말아야 했다는 회한이 짙게 묻어난다. 그렇게 화엄사를 떠나 해남 대둔산으로 갔을까 아니면 그만 포기하고 상경했을까. 알 수 없는 일이다. 처음 길을 나설 적에는 희망이 있었다. 하지만 시간이 흐를수록 희망은 사라졌다. 그러므로 초의 스님을 방문해 새로 거둔 차를 잔뜩 챙겨 왔을지조차 불분명하다. 이때 해남을 거쳐 상경했다면 1850년 5월도 다 지나서 였을 것이다.

상경한 다음 허련에게 편지를 받고서 쓴 1850년 7월 16일 자 답장 「허선 달에게 답함」을 보면 "이별에도 여러 가지가 있는데 그대와의 이별은 특별하다"라면서 다음처럼 썼다.

여름과 가을이 지난 이후로 그리운 회포가 더욱 망망하던 차에 문득 그 대의 편지가 내 손에 전해졌네. 아직도 세상에 살아 있어서 예전처럼 편 지 왕래가 잦으니 기쁘고 또 기쁜 것을 이루 다 헤아리지 못하겠네.103

이 편지에서 말하는 이별이 어느 곳, 어느 때의 것인지 밝혀 두지 않아 알수 없다. 그러나 김정희가 해남 대둔사에 들러 초의 스님과 만났다면 이웃 진도에 있던 허련이 합류했을 것이므로, 그 이별의 장소는 대둔사이고 시절은 1850년 4월 말 여름으로 들어가는 길목이었을 게다.

1851년 단오절, 남병철의 합죽선

호남 여행을 마치고 몇 개월이 흘러 가을에 접어들던 9월 무렵 용산으로 이주했다. 104 그로부터 한두 달이 지나 1850년 연말이 되자 12월 8일 철종은 규재 남병철을 도승지에 임명하고 16일에는 전라 감사 직첩을 회수하여 빠르게 상경토록 재촉했다. 105 이런 인사를 한 데는 사흘 전인 12월 6일 영의정 운석 조인 영이 별세한 까닭도 있었을 것이다. 106 한양으로 복귀한 규재 남병철은 1851년 1월부터는 누구보다도 왕을 가장 가까이서 모시는 자리인 도승지의 직임을 수행하기 시작했다.

용산의 강상에 복거하던 김정희가 이런 소식을 모를 리 없었다. 더구나 단오절을 앞두고 편지와 함께 그 귀하다는 전주 합죽선을 받은 김정희가 감격하여 한 해 전 전주부에서의 만남을 떠올리며 쓴 편지가 바로 「남병철에게 주다첫 번째」¹⁰⁷다.

문을 닫고 죽은 듯이 엎드려 무한정 있노라니 무릇 세상의 참모습인 세체世緣와는 전혀 서로 어울림이 없고 다만 멀리 쏟는 마음 생각이 일선—線의 광명과 더불어 끼고 도는 것 같아서 아무리 갈고 녹이려 해도 아니되는 것이 있으니 이는 앞을 가로막는 산과 바다로도 능히 단절시키지 못하고 최尺이 넊는 편지로도 능히 굽이굽이 다 쓰지 못할 것입니다.

혜서惠書를 받고 보니 진실로 막히고 쌓인 것은 실로 보내오신 깨우침 과 같으나 『금강삼매경』에 나오는 저 뜰 앞의 잣나무인 정전백수庭前柏樹 가 한 번 깨우치는 바처럼 본다면 곧 삽시간이건 영겁의 세월이건 많고 적은 것이 없을 것입니다. 이에 비하면 지난해 여행길에서 만난 즐거움 도 어제의 일이라 생각해야 하지 않을까요.

따라서 보리 익어 가고 매실이 누렇게 익어 뚝뚝 떨어지는 매우梅雨철에 순선旬宣 중의 동정이 두루 평안하시다니 우러러 위로를 드리며 묵은 병은 근자에 더욱 깨끗이 제거되었는지요. 기혈이 넘쳐 기억력이 풍부한 장비뇌만陽肥腦滿의 때에 있어 지나가 버린 무망无妄쯤은 당연히 절로 기쁨이 있을 것이며 수민壽民의 금단金丹은 반드시 돌이켜 비추고 스스로 시험할 줄로 상상하옵니다.

매양 멀리 미쳐 오는 선정宣政의 소문을 들으면 저도 몰래 고개를 들고 흔연히 축하를 마지아니하오니 '음양풍우회명'陰陽風雨晦明이란 여섯가지 육기六氣의 망녕된 발작이 어찌 남산南山의 건강함에 손상을 입히오리까.

아우는 어리석고 무덤이 예전과 같으니 '정위'精衛가 품은 깊은 원한 마냥 갈수록 더욱 원통하고 괴롭기만 하온데 오직 영감만이 깊은 연민 을 가져 주실 뿐입니다.

보내 주신 합죽선인 절삽節難은 남다른 관심이 있지 않으면 어떻게 여기까지 미치오리까. 도깨비 불빛을 이웃한 거칠고 적막한 '귀린황적'鬼 橫荒寂한 속에서 반갑게 받고 보니 감격스러움 더할 나위 없습니다. 눈이 어두워 간신히 써 올리며 예를 다 갖추지 못합니다.¹⁰⁸

편지 중간에 '지난해 여행길에서'란 뜻의 "거년여차" 去年旅次란 구절이 있어 호남 여행 한 해 뒤에 쓴 편지임을 알 수 있다. 물론 뒤이어 '순선 중의 움직임과 멈춤'이란 뜻의 "순선동지"旬宣動止란 구절에서 '순선'이란 게 전라 감사의 직임 수행을 가리켜 혹 이 편지를 쓰던 때가 1851년이 아니라 1850년이라고 볼 수 있으나, 이어지는 내용을 보면 순선 중의 건강 상태를 논하므로 결국 '순선'이란 '지난해'의 일임을 알 수 있다.

뒤이어서 김정희는 규재 남병철이 도승지 직임을 빼어나게 수행한다는 '선정의 소문'을 축하하고 또 남병철의 건강을 챙긴다. 그리고 김정희는 자신을 '아우'라 낮추면서 '깊은 원한'에 사무친 자신의 처지와 운명을 호소한다. 김정희가 자신을 "정위"精衡에 비유했는데 정위는 까마귀처럼 생긴 새로 물에 빠져 죽었다가 새로 변신한 염제炎帝의 딸이다. 정위는 서쪽 산의 돌과 나무를 물어다가 동해를 메우는 일을 끝없이 반복하는데, 원한이 그렇게나 깊었다는 것이다.

규재 남병철은 김정희에게 "절삽"節箑을 보내 주었다. 절삽은 절선節扇의다른 이름인데 여기서는 전주의 합죽선을 말한다. '절선'이란 단오절에 왕실에 진상하는 지방 특산품으로 나머지를 더 만들어 지방관이 한양의 친분 있는 이들에게 선물하는 귀한 부채였다. 전라 감사를 역임한 남병철이 단오절을 앞두고 여럿에게 합죽선을 선물한 것이 용산 강상에 머물던 김정희에게도 미쳤다. 그러므로 이 편지는 1851년 단오절 5월 5일을 앞둔 날의 편지로 보아야 한다. 그리고 끝에 덧붙였다. '도깨비 불빛을 이웃한 거칠고 적막한 공간'이란 뜻의 "귀린황적"鬼嫌荒寂 속에 살아가는 자신의 모습을 말이다. 구원의 손길을 간절히 원하고 또 원한 김정희의 슬픔을 집작할 수 있는 대목이다.

헌종 집단

1851년 새해가 밝았지만 한 살을 더해 66세가 되어 버린 김정희에게는 모든 게 아득하기만 했다. 해배된 지도 벌써 두 해가 지나가고 있었다. 2월에 접어들어 친한 벗 우의정 권돈인이 영의정에 올랐고 또 그의 소개로 흥선군 석파 이하응을 만나 사귀기 시작했지만 불안한 기운은 사라지지 않았다. 봄이 지나 여름이 다가오는데도 어쩐지 용산에서 맞이하는 한강의 찬바람은 더욱 차가워져만 갔다. 김정희에게 곧 불어닥칠 어두운 기운을 예고하듯이 말이다.

김정희는 헌종 삼년상을 매듭짓는 의례인 '조천'就遷을 둘러싼 이른바 신해예송辛亥禮訟에 영의정 권돈인과 함께 주도자로 나섰다. 조천이란 승하한 왕의 신주를 종묘에 봉안할 때 이미 자리를 차지하고 있는 바로 앞선 왕의 신주네 개가운데 가장 오래된 신주 한 개를 빼서 옮기는 행위를 말한다. 1851년 헌종의 기일인 6월 6일을 앞둔 5월 18일에 예조禮曹는 전직, 현직 대신大臣 및 재야유현儒賢의 의견을 모을 것을 주청하면서 다음과 같은 의견을 첨부했다.

종묘에 모시고 있는 신주神主 가운데 가장 오래된 진종眞宗 다시 말해 사도세자思悼世子의 신주를 영령전永寧殿으로 옮기는 조천을 해야 마땅할 듯하옵니다.

이에 대왕대비 순원왕후는 그리하라는 비답을 내렸다.¹⁰⁹ 순원왕후가 비답을 내린 까닭은 철종 즉위 이래 여전히 순원왕후가 수렴청정하고 있었기 때문이다.

영의정 권돈인은 예조가 말하는 '진종의 신주를 조천함이 마땅하다'라는

대목을 심각하게 생각했다. 진종의 신주를 빼 버린다는 것은 왕위의 정통성을 헌종에 두는 게 아니라 거꾸로 철종에 둔다는 의미였다. 이 문제를 용산에 머 무르고 있는 김정희와 상의했다. 이 일에 관해 권돈인과 김정희는 긴밀하게 연 락하고 또한 효율성 있게 논쟁에 임하기 위해, 김정희가 자신의 두 아우인 산 천 김명희, 금미 김상희를 끌어들였다.

또 한편 중인 세력을 대표해서 우봉 조희룡이 나섰다. 조희룡은 아들 조규 현趙至顯, 1822~?과 더불어 전각가인 소산 오규일과 함께 나서기로 했다.

그런데 의문스러운 것은 어떻게 이들 사족 계급과 중인 계층이 하나의 집 단으로 묶일 수 있었는가 하는 점이다. 『철종실록』 7월 21일 자에는 김정희 형 제가 "체결액속" 締結被屬했다고 기록하고 체결한 '액속'을 조희룡, 조규현 부자 와 오규일이라고 했다. ¹¹⁰ 실록을 편찬하는 사관은 모두 사대부였으므로 중인 을 지칭함에 당연히 '액속'이라 표현했다. 하지만 이들 중인이 아무 생각 없이 사족을 따르는 '액속'은 아니었다.

사족인 이재 권돈인과 추사 김정희가 헌종의 비호를 받은 인물이었지만 이들뿐만이 아니었다. 우봉 조희룡이 헌종의 각별한 총애를 얻었다는 사실은 두말할 나위 없는 일이다. 소산 오규일의 경우도 아버지인 대산 오창렬이 어의 御醫로 헌종의 특별한 총애를 받았던 의관이었다." 대산 오창렬은 벽오사의 일원으로 우봉 조희룡과 예원 활동을 펼친 동료였고, 아들 소산 오규일도 중인예원에 나아가서 중인 예원의 영수 우봉 조희룡을 따르고 있었다. 따지고 보면이들은 모두 헌종의 총애를 얻은 사족과 중인으로, 헌종과의 의리를 지키고 또한 헌종의 정통성을 수호하려는 목적을 공유하고 있었다.

여기서 놀라운 일은 국가와 왕실의 정통성에 관한 문제 다시 말해 정치 문제에 중인이 개입하고 있다는 사실이다. 정치는 왕공 사족의 일이었고 더구나왕위 계승과 관련된 사안은 너무도 민감해서 사족들마저 경계하는 영역이었다. 그러므로 중인 계급은 당파에 가담하거나 정치 문제에 나서지 않았는데, 조희룡 부자와 오규일이 그런 경계를 훌쩍 넘어서 왕실의 정통성 문제에 개입한 것이다. 이들의 행위는 개인의 결단을 바탕으로 삼기도 했지만 중인, 서얼 계층

의 성장과 더불어 예원의 중심이 중인층으로 전환되는 19세기 중엽이라는 시대를 배경으로 삼는다. 그러므로 이들을 가리켜 사족의 관점을 갖고서 '체결한액속'이라고 부르기보다는 사족과 중인이 연대하여 결속한 '헌종 집단'憲宗集團이라고 부르는 게 자연스럽다. 물론 사족과 중인의 계급 서열이 엄연하므로 결코 대등한 구성일 수 없고 다만 그 참여 과정이 자발성을 토대로 하고 있음을 생각해야 한다는 말이다.

중인의 자발성은 중인 계층의 성장을 전제로 할 때 가능한 일이다. 그러므로 2006년 최열은 「19세기 예원의 3대 사건」에서 중인 계층의 성장과 확대가 이뤄지는 시대의 변화를 상징하는 사건으로 기유예림리西藝林 및 신해통청辛亥通淸과 더불어 여기에 신해예송을 포함시켜 예원 3대 사건이라고 규정했다.112 그리고 이 3대 사건은 중인 계층의 성장을 매개로 하여 서로 연관되어 있었다.

1988년 연구자 정옥자는 『조선후기문화운동사』에서 중인의 권리 획득 운동인 통청 운동의 과정을 밝혔는데 다음과 같다. 신해예송을 시작하기 한 달전인 1851년 4월 25일, 각 관청에 소속된 중인 45명이 통례원通禮院에 모여 중인에게는 결코 승진을 허락하지 않는 제도를 타파하기 위해 이른바 통청 운동通淸運動을 전개하기로 결의했다. 그리고 8월 18일 철종이 정조와 현종의 무덤인 등에 행차할 때 중인들이 집단으로 통청을 주장하는 상언上言을 올렸는데 연명으로 참여한 인원이 무려 1,872명이었다. 이러한 기세에 힘입어 영의정 권돈인과 김정희는 뜻을 같이하는 중인 무리와 집단을 형성해 뜻을 펼치면 더욱 위력이 있을 것이라고 생각했다. 하지만 통청 운동을 직접 주도하는 인물은부담스러웠고, 따라서 당대 중인 예원의 좌장으로 영향력이 큰 우봉 조희룡을 염두에 두었는데 마침 두 해 전인 1849년 6월부터 7월 사이에 열린 기유예림때 김정희와 조희룡이 서로 인연을 맺었으므로 함께 뭉치는 일은 비장하지만 손쉬웠다.

신해예송을 위해 영의정을 수령으로 하는 조직인 헌종 집단의 구성을 $^{\mathbb{F}}$ 철 종실록』 7월 21일 자에 실린 사헌부, 사간원 합계로 올린 탄핵 상소에 따라 재구성해 보면 다음과 같다.

좌장座長 권돈인

와주窩主 김정희

사령使令 김명희, 김상희

사찰侗察 오규일, 조희룡, 조규현

이재 권돈인은 현역 영의정이었고 김정희는 벼슬 없는 선비인 포의布衣였으며 산천 김명희도 현령縣수을 퇴임한 뒤 가업을 경영하고 있었다. 우봉 조희룡도 실제 직임이 없는 호군護軍의 벼슬만 있었을 뿐 궁궐에 출퇴근하는 현직관료는 아니었다. 그런데 금미 김상희는 호조 별제別提, 소산 오규일은 규장각각감, 조규현은 내수사內需司 서리로 궁궐에 출입하고 있었다.

이들은 각자 역할을 분담했는데 좌장인 권돈인은 연장자이면서도 예송의 최전선에 나서서 쟁론을 펼치는 논객이자 영의정으로서 수령의 역할을 수행했다. 와주 김정희는 집단의 참모장으로 조직의 지휘를 책임졌으며 박학다식한 역량을 발휘하여 논리를 다듬는 데 역할을 다했다. 산천 김명희는 궁궐에 출입하는 아우 금미 김상희와 함께 조정의 기밀을 염탐하는 가운데 조직을 꾸려나가는 사령의 역할을 수행했다. 그리고 중인 계층인 소산 오규일, 우봉 조희룡, 조규현의 경우, 『철종실록』 7월 21일 자에 기록한 바를 토대로 추론하면, 궁궐에 출퇴근하던 오규일은 권돈인의 수족手足 역할을, 조희룡은 김정희의 복심腹 이 역할을 맡았고 또 궁궐을 출입하는 오규일과 조규현이 나란히 정황을 염탐하는 사찰을 맡았다.

이들의 활동은 이재 권돈인의 경우 영의정으로서 공식 석상에서 주장을 펼쳐 관철하는 일 외에도 상대 진영의 우두머리인 좌의정 김흥근에게 개인 편 지를 보내 설득하는 임무를 수행했고, 사대부인 추사 김정희, 산천 김명희, 금 미 김상희는 사족들을 설득하여 자신들의 주장에 참여시키는 이른바 유세遊說 활동을 펼쳤으며 어두운 밤이면 서로 왕래하면서 정보를 분석하고 종합하여 다음 날의 대응책을 수립해 나갔다.

신해예송

삼년상 절차는 헌종의 신주神主를 왕실의 사당인 종묘宗廟에 모시는, 부묘兩廟를 실행하는 것으로 끝을 맺는다. 그런데 부묘는 아무렇게나 하는 게 아니라 절차 가 엄격했다. 헌종이 재위하고 있을 때 종묘에는 태조太祖와 함께 가장 최근의 왕 네 명의 신위를 합쳐 모두 다섯 신위를 봉안해 두고 있었다.

태조太祖/진종眞宗-정조正祖-순조純祖-익종翼宗

진종은 영조의 아들로 사도세자, 정조는 사도세자의 아들, 순조는 정조의 아들이며 익종은 순조의 아들인 효명세자였다. 이제 효명세자의 아들인 헌종이 승하했으므로 헌종의 신주를 종묘에 부묘하면 맨 앞 왕의 신주는 영령전永寧殿으로 옮기는 조천就遷을 단행해야 했다. 조선은 제후국이어서 창업 군주인 태조 그리고 현재 왕의 바로 앞 네 명의 왕만을 종묘에 모시는 오묘제도五廟制度를 채택하고 있었기 때문이다.

천자국天子國인 중국은 태조와 가장 최근의 황제 여섯 명을 포함해 모두 일곱 명을 모시는 칠묘제七廟制를, 제후국諸侯國인 조선은 태조와 최근의 왕 네 명을 포함해 모두 다섯 명을 모시는 오묘제五廟制를 채택해야 했다. 그 밖에 덧붙이자면 왕이 아닌 사족의 대부大夫는 삼묘제三廟制를 따라야 했다. 그리고 신주를 어떻게 배치하는가를 지정해 둔 제도를 소목昭穆 제도라고 하는데, 소昭는 존경과 밝음을 뜻하며 북쪽에서 남쪽을 향하고, 목穆은 순종과 어두움을 뜻하며 남쪽에서 북쪽을 향한 위치를 차지한다.

이러한 제도에 맞춰 늘 그래왔듯이 그저 순서에 따라 진종을 빼고 헌종을 모셨다면 아무렇지도 않게 넘어갔을 것이다. 그런데 문제가 생겼다. 의견을 모 으는 과정에서 유독 영의정 권돈인만 헌종을 모시되 진종을 빼서는 안 된다는 '진종 불천론不選論'을 내세웠다. 권돈인 주장대로 하면 제후국의 오묘제를 거 스르는 데도 영의정의 주장이라 다시 의견을 수렴하는 절차를 밟았다.

1851년 6월 9일 예조에서 전 · 현직 대신과 유현儒賢의 의견을 수렴한 결과

를 아뢰었다. 영부사 경산 정원용은 진종의 신주를 빼는 '진종 조천론'就遷論을 주장했다. 그러나 영의정 권돈인은 "헌종과 철종이 부자의 도를 맺었으므로 진종을 조천하지 않는다면 오묘제도에 어긋나므로 불가하지만 또한 진종이 철종의 증조부인데 지금 만약 조천한다면 이것도 친등報等이 다하지 않았는데 조천하는 것이어서 불가하다"라고 하면서 중국과 조선의 여러 사례를 거론하고는 차라리 "묘의 수를 다섯에 구애받지 않는 것이 낫다"라는 주장을 펼쳤다. 옛 법인 오묘제도를 부정하는 견해였다. 권돈인은 다음처럼 아뢰었다.

어리석은 신은 옛 법을 지키어 혹은 천리天理·인정人情에 혐의가 있기보다는 차라리 우리 열성조께서 묘廟의 수數에 구애받지 않으심을 우러러지키는 것이 낫다고 생각합니다.¹¹⁴

하지만 이어서 판부사 김도희, 판부사 박회수, 좌의정 김흥근, 우의정 박영 원과 좨주祭酒 홍직필까지 모두 정원용의 주장을 따라 진종 조천론 쪽에 섰다. 철종은 의견을 다시 모으라 하고 이날 모임을 마쳤지만, 대세는 이미 기울었다. 진종 신주를 조천하는 쪽으로 결정되었다. 섭정인 순원왕후는 6월 15일 다음 처럼 명령했다.

헌종 대왕은 15년 동안 군림君臨하시어 정조正祖·순조純祖·익종囊宗의 적장嫡長으로서 서로 전해 내려오는 대통大統을 계승하였다. 지금 만약 2소二昭·2목二穆 이외에 받들어 부묘하면 천리와 인정에 더욱 어떠하겠 는가. 그러니 진종을 조천하는 것은 부득이 하지 않을 수 없는 예이다. 의조儀曹로 하여금 조천하는 의절儀節을 택일擇日해 거행하도록 하라.¹¹⁵

진종의 신위를 조천하고 헌종-익종-순조-정조 그리고 태조의 오묘五廟로 결정한 것이다. 더는 논쟁이 없었다. 공식석상인 조정에서 벌인 이상의 논쟁 말 고도 조천론자인 김흥근과 불천론자인 권돈인 사이에 벌어진 편지 논쟁도 있 었다." 어느 쪽이건 권돈인의 패배였다. 이처럼 쉽게 결론이 난 것은 2006년 최열이 「19세기 예원의 3대 사건」에서 지적했듯이 이 논쟁이야말로 "철종과 안동 김씨가 권력을 장악하고 있었기 때문에 시작부터 이미 결론이 난 것이나다름이 없었던 사건"이기 때문이다."

왕위 계승의 종법宗法 정통성은 국왕의 순서를 뜻하는 왕통王統과 왕실 가족의 순서를 뜻하는 가통家統 두 가지의 조화로부터 생기는 것이다. 그런데 현종의 후사가 없는 데다가 대를 이을 만한 후손도 희귀했다. 그런 까닭에 순원왕후는 대신들의 의견을 묻지도 않고 철종을 즉위시켰다.

2012년 연구자 변원림은 『순원왕후 독재와 19세기 조선사회의 동요』에서 현종의 작은 아버지뻘인 철종을 후임으로 즉위시키고 게다가 철종을 자기아들 다시 말해 남편인 순조의 아들로 입적시키는 일련의 결정이 모두 "현종이 죽은 당일에 순원왕후의 독단으로" 행한 것이라고 지적했다. 모든 문제는 여기서 발생했다. 순조의 아들이 된 철종은 가통으로 보아 헌종의 작은아버지가되고 말았다.

결국 왕위가 아래로 내려오지 못하고 오히려 위로 거슬러 올라간 것이다. 이렇게 혼란스러워진 조건에서 진종의 신주를 조천하지 않는다면 헌종-익종-순조-정조-진종에다가 태조를 포함해서 묘廟의 숫자가 육묘六廟로 늘어나는 문제가 생긴다. 이 논쟁을 신해년에 일어난 예송禮訟, 다시 말해 '신해예송'辛亥禮訟으로 이름 지은 연구자 이영춘은 1996년 「철종 초의 신해조천예송」이란 논문에서 다음과 같이 요약했다.

논쟁의 핵심은 진종을 철종의 증조會祖로 볼 것인가, 아니면 5대조로 볼 것인가 하는 것이었다. 이것은 시각의 기준을 철종에게 둘 것인가, 헌종에게 둘 것인가 하는 문제였으며, 동시에 철종의 계통을 순조에 접속하느냐, 헌종에 접속하느냐 하는 문제이기도 하였다.¹¹⁹

이어서 이영춘은 철종을 순조에게 접속할 경우 익종과 헌종의 후사가 단

절되는 것은 물론, 그들이 왕실의 정통에서 소외될 가능성이 생기고 또 철종을 헌종에게 접속할 경우에는 친족 관계나 호칭에 혼란이 생기고 철종 자신의 종 법宗法 정통성에 약점이 생기는 것이라고 지적했다.

따라서 철종을 옹립한 순원왕후의 집안인 안동 김문으로서는 시각의 기준을 철종에게 두어야 했고 자연스럽게 진종의 신주를 조천해야 한다는 조천론報 選論을 펼쳤다. 하지만 헌종의 비호를 받아 온 헌종의 친위 집단으로서는 시각 의 기준을 헌종에게 두어야 했고 진종의 조천을 반대하는 주장인 조천불가론報 遷不可論 또는 불천론不選論을 펼칠 수밖에 없었다.

조천론을 주도한 세력은 안동 김문이다. 철종의 시각에서 서 있던 안동 김 문은 정통성을 가통에 두었다. 이 세력을 이끌어 간 인물은 좌의정 김흥근金興根. 1796~1870이었고 여기에 동조한 영부사 정원용鄭元容. 1783~1873 그리고 배후에서 이론을 제공한 인물은 홍직필洪直弼. 1776~1852이었다. 이들은 사람과 사물의 본성이 같은가, 다른가 하는 인물성人物性 동이론同異論에서 같다는 쪽의 낙론浴論 계열, 정치 세력으로는 사도세자인 진종을 옹호하고자 한 시파時派다.

불천론을 주도한 세력은 헌종의 친위 집단이다. 헌종의 시각에서 서 있던 헌종 집단은 정통성을 왕통에 두었다. 이 세력을 이끈 인물은 우의정을 거쳐 영의정 조인영의 후임으로 영의정에 오른 권돈인이었고 배후에서 이론을 제공한 인물은 김정희였으며 이들은 인물성 동이론에서 사람과 사물의 본성이 다르다고 하는 호론湖論 계열, 정치 세력으로는 사도세자를 공격했던 벽파瞬派다.

아주 간단한 문제였지만 철종을 옹립하여 철종을 기준으로 세운 안동 김 문과 헌종의 비호를 받았으므로 헌종을 기준으로 세운 헌종 집단 사이의 권력 투쟁의 구도로 바뀌었고 논쟁에서 승리한 안동 김문은 철종 재위 내내 절대 권 력을 누릴 수 있었지만 패배한 헌종 집단은 회복할 수 없는 일망타진을 당해야 했다.

패배

신해예송은 그렇게 끝났지만 논쟁의 후과는 컸다. 살아 있는 권력 철종을 중심

에 둔 조천론의 안동 김문은 신해예송을 승리로 끝내자마자 곧바로 죽은 권력 헌종을 중심에 둔 불천론의 헌종 집단 쪽을 향한 공격을 개시했다.

1851년 6월 18일 최초의 포문이 열렸다. 사헌부 장령 박봉흡朴鳳欽, 1800~? 이 영의정 권돈인을 탄핵하는 상소를 올렸다.

고거考據를 틀리고 망령되게 해 감히 우리 익종翼宗·헌종憲宗을 소목昭穆 밖으로 받들고자 하였으니, 만고천하에 어찌 소목이 아니고서 묘향廟亨 하는 임금이 있겠습니까.¹²⁰

연이어 사간원, 사헌부 양사가 합동으로 탄핵 상소를 올렸는데 다음과 같은 것이었다.

아, 저 영의정 권돈인은 유독 무슨 마음으로 근거가 없다고 말하면서 망령된 의논을 함부로 발설發說하여 전례典禮를 무너뜨리고 인심을 의혹시켰으니 그의 불경不敬스럽고 두 가지 마음을 품는 습성이 어찌 이처럼 극도에 이르렀습니까.²²

물론 집정자였던 순원왕후는 각자의 소견일 뿐이라며 번거롭게 하지 말라는 비답을 내렸다. 하지만 다음 날 6월 19일 홍문관이 나서자 순원왕후는 영의정 권돈인을 파직했다. 그럼에도 불구하고 6월 23일 사헌부, 사간원, 홍문관삼사=司합계로 탄핵의 강도를 높였다. 그런데 순원왕후는 처음부터 이 논쟁에 대해 어느 쪽의 잘못도 아니라는 견해를 피력하고 있었다. 순원왕후는 권돈인을 파직하는 하교에서 조천론에 대해서는 예禮이고 불천론에 대해서는 정情인데, 이 둘은 자연의 이치라 둘 다 행해져 잘못되지 않아야 한다고 했다. 그리고여러 가지로 권돈인을 옹호하고서 다음과 같이 결정했다.

여러 번 생각하여 청한 율津을 억지로 따르겠다.122

실제로 순원왕후가 권돈인을 처벌하지 않으려 했음은 이러한 처분을 내린 직후에 좌의정 김홍근에게 쓴 편지에 드러나 있다. 『순원왕후의 한글편지』를 보면 순원왕후는 권돈인을 걱정하기도 하고 나아가 오히려 야속한 마음을 보이기도 하면서 끝내 안동 김문 세도의 핵심 인물인 김좌근金左根. 1797~1869을 거론하여 그가 권돈인을 공격하는 세력을 막지 못했는데 "그런 사람이 어찌 세도世道라는 명색을 가질 수 있겠느냐"라고 지적하기까지 했다. 그리고 흔들리는 자신의 고민을 김흥근에게 독백처럼 털어놓았다.

만일 영의정 권돈인이 끝내 안 들어오면 어떻게 처분을 하여야 좋겠습니까.¹²³

순원왕후의 이 같은 생각과 관계없이 사헌부, 사간원, 홍문관 삼사는 27일 권돈인을 삭출죄인削黜罪人이라고 지칭하면서 도성과 향리 중간쯤 머무르게 하는 형벌인 중도부처中途付處 처분을 내려야 한다는 주장을 되풀이했다. 결국 순원왕후는 7월 13일에 진종 신주를 조천하라는 명과 더불어 권돈인에 대하여 중도부처 처분을 내렸다. 지금 강원도 화천군華川郡인 낭천현狼川縣으로 떠나라는 것이었다.¹²⁴

탄핵

그것으로 멈추지 않았다. 지난 6월 22일 권돈인을 처분하라는 연명 상소에 사헌부 장령 자격으로 가담한 김희명金會明, 1804~?이 7월 12일에 홍문관 교리校理 자격으로 권돈인 추가 처벌을 주장한 데 이어 처음으로 김정희를 탄핵하고 나섰다

아! 김정희는 하나의 간사한 소인으로 평생에 하는 바가 모두 사람과 국가를 해치는 일이었는데 더할 수 없이 엄중한 조례疎禮에 감히 참섭했 으니 마음에 싹트고 일을 도모함이 어찌 이다지도 흉참凶悟합니까. 청컨 대 섬에 귀양 보내소서.125

순원왕후는 "그 사람이 이런 소리를 듣는 것이 어찌 뜻밖이 아니겠는가, 너의 말은 실정에 너무 지나치다"라고 애매하게 비답했다. 7월 16일에는 사헌 부와 사간원 양사 합동으로 탄핵 상소를 올렸고 21일에는 양사 합계로 김정희 와 김명희, 김상희 삼형제를 포함하여 오규일, 조희룡 부자까지 모두 여섯 명을 탄핵했는데 다음과 같다.

아! 통탄스럽습니다. 나라의 기강이 비록 점차 퇴폐해지고 세변世變이 비록 겹쳐 생긴다고는 하지만 어찌 김정희처럼 지극히 흉악하고 또 요사한 자가 있겠습니까. 대개 그는 천성이 간독奸毒하고 마음 씀이 삐뚤어졌는데 약간의 재예求藝가 있었으나 한결같이 정도正道를 등지고 상도 #道를 어지럽혔으며, 억측臆測하는 데 공교했으나 나라를 흉하게 하고 집에 화를 끼치는 데서 벗어나지 않았습니다.

대대로 악을 행하여 그 아버지에 그 아들이요, 몰래 나쁜 무리들과 체결하여 음흉한 사람인 귀역鬼城과 같았으니 세상에 끼지 못한 지 또한이미 오래입니다. 그의 아비인 추탈追奪된 죄인 김노경은 관계된 바가어떠하며 그의 죄가 어떠한데 그 무리가 연좌連坐에서 벗어나고 그 몸이섬에 유배되는 데 그친 것이 이미 실형失刑인 것입니다.

연전에 너그러이 용서받아 돌아온 것은 선대왕先大王: 현종의 살리기를 좋아한 성덕에서 나온 것이니, 그가 만약 조금이라도 사람의 마음이 있고 조금의 신하된 분의가 있었다면, 진실로 마땅히 돌아가 선산先山을 지키며 움츠리고 조용히 살다가 죽어야 합니다. 그런데도 오히려 다시 방중하여 거리낌이 없었고 제멋대로 날뛰었습니다.

삼형제三兄弟가 강교江郊에 살면서 성안에 출몰하여 묘당廟堂의 사무事 務를 간여하지 않음이 없었고 조정의 기밀을 갖가지로 염탐하며 연줄을 타고 길을 뚫어 액속被屬: 왕명 전달, 왕의 붓과 벼루 공급, 대궐 열쇠 보관, 대궐 뜰 설 비를 맡아보던 액정서의 잡직 관원과 체결하였으니, 정적情迹이 은밀隱密하여 하지 못할 짓이 없었습니다.

이에 평생 사생死生을 함께하기로 맹세한 권돈인과 합쳐 하나가 되어 붕당을 지어 자기편을 두둔하는 붕비朋比를 굳게 맺어 어두운 곳에서 종 용態適하여 그의 아비를 복권할 수 있다 하여 역명逆名에서 벗어나게 할 것을 꾀하고, 온 세상을 겸제針制: 억눌러 구속함할 수 있다 하여 국법國法을 농락하였으며, 심지어 권돈인은 공공연히 추켜 말하여 꺼리는 바가 없었으니, 이는 이미 하나의 큰 변괴입니다.

비록 이번의 일로 말하더라도 더할 수 없어 엄중한 조천減遷의 예에 감히 참섭하여 형 김정희는 범죄의 우두머리인 와주窩主가 되고 아우 김 명희, 김상희는 사령使令이 되어 가는 곳마다 유세遊說하여 헌의獻議에 함 께 참여하기를 요구했습니다. 비록 중론衆論이 올바른 데로 돌아감으로 인하여 계책이 끝내 이루어지지는 않았으나, 말이 유전流傳되어 열 손가 락으로 지적함을 가릴 수가 없어졌습니다.

아! 그가 경영經營하고 설시殿施한 것은 패악한 논의를 힘껏 옹호하여 반드시 나라의 예禮를 무너뜨리고 사람의 귀를 현혹시키려고 한 것이 니, 그 마음에 간직한 것을 길 가는 사람들도 알 수 있습니다. 이런데도 그 병통을 명시明示하여 어지러운 싹을 통렬히 꺾어 버리지 않는다면 또 어떤 모양의 놀라운 기틀이 어떤 곳에 숨어 있을지 모릅니다. 생각이 여 기에 미치니, 어찌 떨리고 한심하지 않겠습니까.

또 그가 이른바 체결했다고 하는 액속은 바로 오규일과 조회룡 부자가 그들입니다. 하나는 권돈인의 수족_{手足}이 되고 하나는 김정희의 복심 腹心이 되어 심엄深嚴한 곳을 출입하면서 엿보아 살피는 사찰同察을 한 것은 무슨 일이겠으며, 어두운 밤에 왕래하면서 긴밀하게 준비한 것은 무슨 계획이겠습니까. 빚어낼 근심이 거의 수풀에 숨은 도둑과 같아 장래의 화禍가 반드시 요원燎原의 불길을 이룰 것이니 어찌 미천한 서캐와 이따위 기슬蟣虱의 유類라 하여 미세한 때에 방지하여 조짐을 막는 도리를

소홀히 하겠습니까.

청컨대 김정희는 빨리 절도絶鳥에 안치安置를 시행하고, 그의 아우 김 명희·김상희에게는 아울러 나누어 정배하는 벌을 시행하며, 오규일과 조희룡 부자 역시 해당 관청으로 하여금 우선 엄히 형문刑問하여 실정을 알아내어 쾌히 해당되는 율을 시행하소서.²⁶

순원왕후는 김정희 삼형제 처벌에 대해서 "그같이 논단하는 것은 너무 과 중過中한 데 관계되니 윤허하지 않는다"라고 했고 오규일, 조희룡 부자 세 사람 에 대해서는 "저처럼 비천한 무리에게 어찌 이와 같이 장황하게 할 필요가 있 겠는가, 번거롭게 하지 말라"라는 비답을 내렸다.

순원왕후의 처분과 기록

하지만 순원왕후는 다음 날인 7월 22일 아래와 같이 처분했다.

김정희의 일은 매우 애석하다마는 그가 만약 처신處身을 근신謹慎하였다면 어찌 찾아낼 만한 형적이 있었겠는가. 평소 개전改複하지 않은 습성을 미루어 알 수 있으니, 북청부北靑府에 원찬遠竄하고, 김명희·김상희는 향리로 방축放逐하라. 오규일과 조희룡 두 사람은 두 집안의 수족과 복심이 되었다는 말을 내가 많이 들었으니, 아울러 한 차례 엄형하여 절도 絶島에 정배하라. 조희룡의 아들은 거론할 것이 없다."

흥미로운 것은 대왕대비 순원왕후가 이번 사건과 관련하여 김정희에 대해 남긴 개인 기록이 있다는 사실이다. 『순원왕후의 한글편지』에는 순원왕후가 1851년 여름 어느 날 좌의정 김흥근에게 보낸 편지에 다음과 같은 내용이 있 었다.

김정희도 헌종의 하늘 같은 은혜로 특별한 운수를 입었으니, 고요히 들

어앉아서 다시 운수가 트이기를 기다리는 것이 아니라 자기 분수에 지나치게 날치다가 구태여 다시 귀양을 가니 실로 괴이한 사람입니다. 조급한 사람은 일이 빨라서 좋은 데도 있지만 해로움도 가볍지 않으니, 마음대로 못할 일도 그러하겠습니까. 김정희는 실로 덕보다 재주가 승하여서 어릴 때부터 저러하였습니다. 일의 사정이 되어가는 것을 보니 거의 미래의 일을 알 듯하나 깨우치지 못하기에 꿈같습니다.¹²⁸

그러니까 순원왕후는 김정희에 대해 어릴 적부터 알고 있었고 이번에도 그의 행위가 '지나치게 날치는 것'이라고 파악하고 있었다. 그리고 오규일, 조희룡에 대한 처분을 내렸는데, 1851년 7월 23일 자 『승정원일기』에 다음과 같이 나와 있다.

죄인 오규일과 조희룡은 한 차례 엄형한 후 오규일은 전라도 강진현 고금도古今島, 조희룡은 영광군 임자도荏子島에 절도정배絶島定配하라.¹²⁹

이틀에 걸쳐 관계자 모두에 대한 처벌이 끝났다. 권돈인은 강원도 화천, 김정희는 함경도 북청, 오규일은 전라도 강진 고금도, 조희룡은 전라도 영광 임자도 유배였고 김명희와 김상희는 향리 추방이었다. 이들의 배소지는 의문이없으나 권돈인과 김명희, 김상희의 경우 약간의 혼란이 있다. 배소지가 한 번바뀐 권돈인이야 그렇다 치지만 김명희·김상희 형제의 추방지인 '향리'가 어디인가 하는 것이다.

권돈인의 경우 3개월 후인 10월 12일 경상도 영풍군 순흥면으로 배소지를 바꿔 이배토록 하는 변경이 있었다. 향리 방축의 형을 받은 김명희·김상희형제의 경우 흔히 '향리'라고 하여 충청도 예산 증조부 댁인 월성위 김한신가家로 쫓겨 내려갔다고 해석하고 있다. 그러나 김정희 형제의 향리는 경기도 과천과지초당이다. 향리 추방 명령을 받고서 9개월이 지난 1852년 4월 두 형제의거주지가 바로 과천이라는 사실을 떠올려 보면 '향리'는 당연히 과천일 수밖

에 없다. 김정희가 1852년 4월 15일 자 편지 「큰 아우 명희에게」의 봉투에 수신지를 '과우'果寓, 다시 말해 '과천 우사'果川 寓舍라고 했으니까 이 시절 아우가살던 '향리'는 바로 과천이다.¹³⁰ 김정희의 유배가 풀리지 않았는데 김명희·김상희 두 형제만 형벌이 풀린 채 엉뚱한 곳에 있을 수는 없는 일이 아닌가.

영의정 이재 권돈인 세력에 대한 처벌이 끝났음에도 안동 김문의 공격은 끝나지 않았다. 5일 뒤인 28일 사헌부, 사간원 양사가 합동으로 이미 처분한 이들을 더욱 엄하게 처벌해야 한다는 상소를 올렸고 이후에도 오랫동안 되풀이했다. 적대 세력의 뿌리까지 뽑아야 역습을 막는 데 효과가 크다고 여긴 것이겠다.

마지막 승부수라 안간힘을 다했지만 처절한 패배로 끝난 '신해예송'은 김 정희의 미래를 어둠 속으로 밀어 넣었다. 실낱같던 재기의 희망은 물론, 월성위 가로의 복귀를 뜻하는 가문의 복권도 이제 불가능한 일이 되고 말았다.

한강을 떠나던 날의 풍경

언제 돌아올 수 있을까. 두 번째 유배 길이다. 근래 억수로 내린 비가 세상을 온통 적셔 놓았다. 머나먼 미지의 땅, 북쪽 물 맑은 고을이라 북청을 상상하고 행장을 꾸리며 비 그치길 기다렸다. 7월 26일 또는 27일 비는 그쳤어도 길이 진창이었다. 옥수 조면호玉垂 趙冕鎬, 1803~1887가 그날 아내의 외가 쪽 작은아버지인 처숙부 김정희를 전송하러 용산 노호鷺湖로 나갔다. 지금의 한강대교 북단어느 어간이다.

남쪽 강으로 갔다. 길이 진창이 되어 말 탄 사람이나 걷는 사람 모두 어려워 보인다. 마침 장례를 치르는 서너 대 수레까지 있었다. 이번에 간 것은 완당장인阮堂丈人이 북청으로 유배 가는 것을 전송하기 위한 것이다.¹³

조면호가 본 그날의 풍경이다. 비는 개었어도 진창길을 떠나가는 처숙부

김정희의 뒷모습이 잊히지 않았다. 그때 읊은 시 한 편이 그날의 상엿소리와 함께 구슬프다.

험한 곳 위태로운 행차 무슨 말이 필요하겠나 평탄한 길이라도 말하기 어려운 점 있거늘 막힌 듯 어두운 듯, 누워 가는 사람은 세상의 인연과 빛, 눈 녹듯 사라지겠지 망아지 단속하고 일꾼 쉬게 한들 무슨 소용 있으랴 상엿소리 한 가락만 천지에 아득하다¹³²

상여에 길을 터주느라 유배 행차를 잠시 멈추고 보니 기묘한 풍경이었다. 누군가는 황천길을 가고 또 누군가는 유배길을 가는데, 길이 겹치고 보니 산 사람이건 죽은 사람이건 험하고 위태로움이야 매한가지인 것을. "추사체의 두 번째 단계인 여름날이다. (…) 획마다 뼈와 살이 더없이 풍성하고, 조화로움을 갖춰 화려하게 반짝인다. 거대한 물결이 출렁대는 강물처럼, 밀려드는 파도처럼 장엄한 것이 너무도 아름답다." **향수** 1851~1852(66~67세)

북청의 문자향 서권기

1

북청 시절

북청 가는 길

길이 멀었다. 북청 유배지에서 쓴 편지 「동암 심희순에게 올립니다 열두 번째」에서 그 아득한 유배길을 다음처럼 함축했다.

묶인 사람인 누인 \mathbb{R} 시은 올 때 백 가지 어려움과 천 가지 고초를 다 겪으며 28일의 큰물에 막히어 한 달 정도를 허비하고서야 여기에 당도하였으니 만일 왕령 \mathbb{R} 아니었다면 어떻게 낡은 몸으로 버티어 냈겠습니까.

두 번째 유배길이고 상처가 더욱 깊지만 어차피 가야 할 길을 가는 것이어서 몸뚱이는 형편없었어도 오히려 두려움 따위는 없었다. 그리고 집안 노비만을 데리고 갔던 지난번 유배와 달리 이번 유배 길에는 제자 추금 강위도 동행했다.

한 달이나 걸렸다는 북청 유배길은 멀고도 험했다. 유배 가는 도중인 1851년 윤8월 2일에 막내아우 금미 김상희에게 쓴 편지 「막내아우 상희에게」를 보면 유배 일정이 나온다. 한양을 떠난 날짜는 알 수 없지만 유배의 명이 떨어진 날로부터 5~6일 동안 준비한 뒤 출발한다고 보면 7월 22일 유배 명령을 받고서 7월 26일이나 27일에 출발한 것이다. 이 편지를 소개한 유홍준은 『완당평전』에서 유배길 경로를 다음처럼 기록했다.

포천, 철원, 회양, 철령, 함흥, 함관령, 북청²

편지 첫머리를 보면 8월 11일과 12일에 강원도 회양准陽에서 보낸 편지를 잘 받았느냐고 물었으므로 회양까지 보름가량 걸린 셈이다. 이때 두 아우는 향리인 과천으로 쫓겨나 있었다. 김정희가 함흥에 도착한 때는 8월 20일이었고 북청 동문 밖에 이른 때는 8월 26일이었다. 그러니까 한양에서 북청까지 꼬박한 달 걸렸다. 김정희는 회양에서 북청까지 가는 길을 묘사했는데 다음과 같다.

12일에 (회양을) 출발하여 물이 가로막은 곳과 지극히 위험한 지역을 어렵게 건넜다네. 작은 시내가 어깨를 넘고 이마까지 잠기는 깊은 물도 평지처럼 지나왔는데 큰 내는 무릇 스물여덟 곳이나 건넜고 보통 소소 한 냇물은 일일이 셀 수도 없네.

20일에 비로소 함흥에 도착하여 하루를 머물렀는데, 또 비가 내려 더나아갈 수가 없었다네. 갈 길이 사흘 일정밖에 되지 아니하여 22일에는비를 무릅쓰고 나갔는데, 곳곳에 물이 불어 길을 막았네.³

물이 줄어들기를 기다려 저 유명한 함흥 성천강城川江을 가로지르는 만세 교萬歲橋를 건너 북청을 향하는 길목에 함관령 고개를 넘어야 했다. 함흥 명승 의 하나인 만세교는 태조 이성계가 노닐던 곳으로 그 이름도 태조 이성계가 지 은 것이다. 그러니 「만세교 도중」萬歲橋 途中을 노래하지 않을 수 없었다.

진흥왕 북수北狩하던 그해를 추억하니 드날리고 화려해라 한 누각 앞이로다 긴 다리 지는 해에 고개 돌려 바라보니 두어 가닥 구름 연기 저기 저 가이로다

태조 이성계를 떠올리기보다는 자신이 연구했던 신라 시대 진흥왕을 언급 한 것이 두드러져 보인다. 자부심 하나로 견디고 있었던 게다. 그렇게 만세교를 건너 험한 오르막길에 접어들자 걸음을 멈추고 숨을 고르며 또 한 편의 시를 읊었다. 「함관령 도중」咸關嶺 途中이다.

외가닥 길이라 저 중국 호관臺屬에도 이 같았을까 우거진 일 온갖 것 어울려 얼기설기 고개 넘으며 남여藍與 메기 괴롭다 떠들지만 이성李成의 〈추수도〉秋樹圖를 제 어찌 알 리가 있겠는가⁵

이 시를 읽으면 중국 호구산靈口山을 넘어가는 호관이란 고갯길과 북송 시대 최고의 화가 이성李成, 919~967의 그림도 떠오르지만, 한편으로 가마를 메고가는 일꾼들의 비명이 들려 참으로 함관령 고갯길이 보이는 듯하다. 특히 2행은 김정희의 복잡한 처지와 뒤엉킨 마음을 드러낸 느낌이다. 그렇게 해서 비로소 북청 동문 밖에 이르렀다.

26일에 비로소 이곳에 이르렀는데 북청 읍과의 거리는 5리 남짓이네. 큰 내는 배로 건너고 작은 내는 어렵게 건너 일행이 동문 안 배씨褒氏 집 에 다다라 지금 병영兵營의 조치를 기다리고 있네.⁶

유배 가는 길이 힘겨웠으나 뒷날 유배지에서 보낸 편지 「이재 권돈인께 올립니다 스무 번째」를 보면 기쁜 일도 있었다. 자신보다 열흘가량 먼저 유배를 떠난 유배 동기 권돈인의 소식이었으니 어찌 기쁘지 않았겠는가. 한양을 떠나 포천에 도착했을 때 지나가는 수레꾼인 여부與夫로부터 들었는데, 이재 권돈인이 8월 9일에 지금의 화천군華天郡인 강원도 낭천현狼川縣에 도착했다는 것이다. 또 김정희가 함흥의 낙민루樂民樓에 도착했을 때 이군교李軍校라는 사람이나타나 이재 권돈인의 편지를 전해 주었고, 또한 자신이 이재 권돈인의 서첩을 소장하고 있다며 보여 주어서 그 서첩에 제목 글씨를 써 주기도 했다.

이러한 일련의 일이 무척 신기해서였는지 김정희는 중국 북송 시대 시인 동파 소식이 오지인 혜주惠州에 좌천당해 있었던 사실을 거론하면서 외진 땅으 로 유배 가는 두 사람을 이어 준 이군교란 사람을 유마 거시維摩 居士의 응신應身과 비교하기까지 했다. 서첩을 보여 주고 편지 한 장 전해 준 시골의 군교가 느닷없이 유마 거사의 분신처럼 보인 모양이다."

북청 동문 밖에 도착하고 보니 만감이 교차했다. 8월 26일에 도착했는데 28일 홍수가 나서 길이 막혔고 30일에는 비바람까지 거세찼으므로 다음 달인 윤8월 2일에야 북청 읍내 병영을 향해 출발할 수 있었다.⁸ 출발하기 직전 김정 희는 윤8월 2일 자 편지 「막내아우 상희에게」 말미에서 마음속 한 자락 진심을 토로했다.

모든 일을 억지로 하려 하지 말게.

유배의 이유가 된 신해예송에 참여한 날들이 후회스러웠을까. 김정희가 병영에 들었을 때 북청 부사는 김병규全炳奎, 1809~?란 인물이었다. 김병규는 지난 1850년 3월 28일 자로 북청 부사에 제수¹⁰된 인물인데, 김정희가 제주에서 해배되던 해인 1849년 12월 17일부터 왕명 출납을 관장하는 동부승지였으니까 김정희를 아주 잘 알고 있었을 것이다.

1851년 윤8월 2일 관아에 도착해 신고를 마치고 자리 잡은 배소지는 북청 읍성의 동쪽 마을인 성동城東이었다. 성동에 자작나무 껍질로 지은 집을 뜻하는 화피옥樺皮屋 한 채에 입주한 것이다. 그 시절의 생활은 북청에 도착해 4개월여가 지난 뒤 동짓달인 11월 무렵에 쓴 「이재 권돈인께 올립니다 스물여섯번째 를 보면 다음처럼 추억하고 있다.

이곳 성동 화피옥에 도달하여 겨우 남은 생명을 지탱하고 있습니다. 그런데 갑자기 동지음력 11월 이후부터 황달기가 얼굴에 나타나서 엄연한 황금빛 부처인 황면노담黃面老屬이 되었으나 의약을 쓸 길이 없어 스스로 반드시 죽을 줄로만 알았습니다. 그런데 또 무슨 인연인지 병기가회전하여 수일 이내에 점차로 누른빛은 바래 가고 있으니 원기元氣가 이

미 손상되었으므로 또 무엇을 바라며 또 무엇을 연연하겠습니까. 그러 니 동백산중桐稻山中에 들어가 나란히 밭 갈자던 옛 약속은 아마도 산과 계곡의 조롱거리만 될 듯합니다."

북청부사 김병규는 1851년 12월 18일 김정호金鼎編, 1813~?로 교체되었고 김정호도 1853년 4월 8일 이유겸李維謙, 1795~?으로 교체되었다. 대체로 1년 남 짓 재직한 까닭에 지방 수령 역할을 제대로 할 수 있는 자리가 아니었고 유배 객에 대해서도 각별한 인연이 아니라면 별다른 관심이 없었다.

윤정현의 함경 감사 부임

북청에 자리 잡고서 한 달 뒤인 1851년 9월 17일 침계 윤정현이 함경 감사에 제수되어 한 달 뒤쯤 부임해 왔다. 침계 윤정현은 자하 신위 문하에 출입하면서 사귄 문인이었다. 김정희로서는 커다란 행운이었다. 하지만 관찰사의 본영이 함흥에 있었기 때문에 훨씬 북쪽인 북청의 김정희를 가까이서 배려할 수는 없었다.

물론 김정희가 해배의 명을 받들던 1852년 8월 침계 윤정현은 함경 감사 자격으로 김정희에게 '황초령 진흥왕 순수비'黃章嶺 眞興王 巡狩碑를 세울 비각의 현판 글씨를 청했고 이에 김정희는 〈진흥북수고경〉眞興北狩古竟이라는 글씨를 써 주었다."

이런 인연을 회고한 편지가 있는데, 북청 유배를 마치고 과천에 머무르던 김정희는 편지「침계 윤정현에게 드립니다」에서 그때 일을 다음처럼 추억한다.

또 당음業廢: 지방관으로 보호해 주시던 즈음에 있었습니다. 자비로우신 노파심에 의해 복을 많이 받아, 주신 술에 취하고 베푸신 은덕을 흠뻑입어 1,000리 길을 내려와 조용히 농촌에서 지내게 되었으니 이것이 누구의 은혜이겠습니까.¹³

함경 감사로 부임해 온 침계 윤정현이 북청 부사 김병규에게 살피라고 일 렀을 것이다. 또 김병규가 그해 12월 우부승지로 귀경하고 대신 좌부승지였던 김정호란 인물이 북청 부사로 부임했다. 마찬가지로 함경 감사 윤정현은 신임 북청 부사로 하여금 배소지의 김정희를 살피라고 했을 것이다. 그런 까닭에 김정희는 침계 윤정현의 '베푸신 은덕'으로 탈 없이 평온하게 지낼 수 있었다. 물론 김정희도 감사의 마음을 전했다. 김정희가 읊은 「북청 부사 편면」此靑 府使 便面 보면 김정희가 시를 쓴 부채를 선물로 주었음을 알 수 있는데, 그 내용 또한 일상에서 만나는 풍경의 잔잔함을 노래하고 있다.

그러나 조정과의 거리는 더욱 멀어졌다. 아무런 바람도 그 어떤 얽매임도 없이 기약 없는 세월을 견딜 수밖에 없었다. 북청 시절의 기쁨은 편지였다. 동 암 심희순이 편지를 보내오자 "불 속에서 솟아난 연꽃도 미치지 못할 만큼 기쁘다"라면서 "그사이 또 황달병으로 하나의 부처가 되어서 이번에는 꼭 죽을 잘 알았다"라고 하며 「동암 심희순에게 올립니다 열두 번째」에서 다음처럼 자신의 북청 시절을 묘사했다.

매양 화피樺皮의 지붕 아래서 밤마다 누워 죄를 참회하며 바닷물은 넘실 거리고 하늘 바람은 끊임없이 불어오고 있습니다.¹⁵

김정희는 1852년 4월 15일 자 편지 「북청에서 큰 아우 명희에게」에 지난 번 가마꾼 편에 보낸 편지를 잘 받았느냐며 근래 편지 주고받는 일이 믿을 만 한 것이 못 되어 걱정이라고 한 다음, 자신의 근황을 다음처럼 묘사했다.

나는 이전 편지를 썼을 때와 변함없이 먹고 자며 지내고 있네. 전에는 밤이 길어 고민이었는데 지금은 다시 낮이 기니 외로워서 말을 나눌 사 람이 없어서인가. 책 한 권으로 1년과 같은 날을 보내려 하지만 힘이 점 차 떨어져 눈앞의 책도 하나 제대로 보지 못하며 또 외람되게 다른 것을 찾으려 해도 다른 것이 없으니 어쩌면 좋겠는가. 아이는 출발하였는가.

9-

9-1 김정희, 「북청에서 큰 아우 명희에게」, 28×75.5cm, 종이, 1852년 4월 15일, 북청에서, 개인 소장. 도판 오른쪽에 봉투 부분에 받는 이 주소가 '과우'果寓, 보내는 사람 주소가 '청성'靑城이다. 명희와 상희 두 아우에게 내린 형벌이 '향리방축'鄉里放逐이었는데 그 향리가 바로 과천이었음을 밝혀 주는 기록이다. 김정희는 편지 왼쪽 마지막 행 끝에 자신을 '백루'伯累라고 표현하는데, 이는 '묶여 있는 만형'이란 뜻이다.

마음을 놓을 수가 없네.16

동반 제자 강위

북청 유배길에 따라온 추금 강위는 1852년 봄에 접어들어 매우 분주했다. 김 정희는 4월 15일 자 편지 「북청에서 큰 아우 명희에게」에서 그 모습을 다음처럼 묘사했다.

강위는 이따금 드나드는데 홍원洪原과 함흥의 여러 산속 절집을 떠돌고 있다고 하네. 700, 800리 험난한 길을 보름 남짓 걸어 함흥에 도착했으니 여기서 함경도까지는 겨우 200리 정도라네. 이처럼 천방지축인데 정수동까지 하나 더 붙었으니 웃을 수밖에 있겠나."

언제부터인가 일본어 역관인 하원 정수동夏園 鄭壽銅, 1808~1858이 찾아와 추금 강위와 더불어 홍원과 함흥 일대 산속 절집 유람을 하고 있다는 것인데, 다른 자료가 없어 그 내막을 알 수 없다. 추금 강위는 제주 시절부터 따라다니며 생활을 함께했으므로 오히려 다른 사람에 비해 편지가 거의 없다. 지금까지 전해 오는 편지 「강위에게 주다」는 『국역 완당전집』에 실린 3통뿐이다. 편지는 떨어져 있을 적에 쓰므로 유배 이후 어느 날의 것이겠지만 두 사람의 이야기를 살피는 뜻으로 여기서 엿보고자 한다.

그중 2통의 편지는 자신을 수양하는 '극기' 克리와 관련한 질의응답이어서 생활상을 알려 주는 바가 없지만, 첫 번째 편지는 재미있는 일화가 담겨 있다. 편지의 첫머리에 "강위군, 객중에 편안한가"라고 했으니까 김정희의 배소지를 떠나 있던 한때였다. 추금 강위가 좋은 일이 있었다는 소식을 전했고, 이에 김정희는 궁금해 못 견디겠다는 투로 물었다.

여러분 모인 저녁에 무슨 좋은 일이 구름처럼 뭉게뭉게 있었으며, 무슨 아름다운 말이 깨 쏟아지듯 이어 이어 끊임없었으며, 무슨 연꽃을 모아 바지를 만들고, 흰 집을 꿰매어 갖옷을 만들었으며, 무슨 총채를 비껴 흔들어 대었으며, 무슨 여의如意를 말없이 두들겨 대었는지, 마음이 끌 리어 견디지 못하겠네.¹⁸

관심을 보여 주는 데 더없이 재치 있는 표현이다. 이어 김정희는 그 같은 모임을 소재 삼아 자신의 생애를 반추한다.

젊은 시절에는 모이고 어울림이 아주 쉬운 것 같더니만, 중년 이래로는 이합집산이 무상하고 늙어 백발이 난 후로는 옛 친구들이 하나하나 다 없어지고 멈추었던 구름도 바람결에 휘날려 가 버렸네. 서로 노닐던 옛 기억을 떠올리면 사람으로 하여금 서글픔만 더하게 한다네."

그리고 김정희는 강위를 향해 함께 어울리는 사람들이 그 즐거움만 알 뿐, 괴로움이 뒤따른다는 것을 아는지 모르는지 묻고서 편지 끝에 다음 같은 질문 을 했다.

때 낀 옷은 이미 세탁에 들어갔는지.20

유치전과의 대화

김정희는 북청에서 유학자 요선 유치전堯仙 俞致佺이란 인물을 만났다. 요선 유치전의 시를 본 김정희는 크게 감동하여 그의 시편을 따라 차운하고는 한껏 찬양해 마지않았다. 왜냐하면 김정희는 이곳 북청으로 오기 전까지는 북방이 황량하기 그지없다고 들었기 때문이다. 요선 유치전의 시를 차운한 「차 요선」次妻仙에 써넣은 문장은 다음과 같다.

북녘 하늘 거친 황무지를 개척하기는 윤관尹瓘, ?~1111 시중侍中으로부터 비롯되어 비록 붉게 수놓은 홍말수박紅抹繡帕의 신기한 기예가 여기저기 서로 바라볼 만큼 많았지만 시편과 문장이 하늘 밖에 뛰어난 자가 있다는 말은 듣지 못했다."

윤관 장군의 북방 영토 개척을 언급하고서 이곳 북청 지역 무예의 기술은 신비로울 정도지만 문예 분야는 뛰어나지 못할 거라는 선입관을 갖고 있었다 고 고백한다. 그런데 이곳에서 만난 요선 유치전의 시편을 보았고 참으로 뛰어 남을 깨우쳤다. 깨우친 바를 다음처럼 썼다.

요선이 「중홍정 감흥」中紅亨 感興 두 절구를 남겼는데 시에 침울한 곳도 있고 청묘한 곳도 있고 환상과 영롱한 곳도 있어 비록 삼매의 정화로도 이보다 나을 수는 없다."

이러한 감동으로 말미암아 그 시를 뒤이어 노래하고 싶은 의욕이 생겨, 두수를 아주 기쁜 마음으로 읊었다.

이러한 좋은 시는 한 치의 마음속에 흥을 만나 촉발되니 다시 더할 나위 없네 심상尋常한 격식 따윈 도리어 촌스러워 자연 운치 유통해야 그게 바로 대가大家 아니겠나

하늘땅의 맑은 기운 누구라서 안 받을까 남쪽 북쪽 어디엔들 더하고 덜했는가 다만 떠들어 대는 문밖 사람들이 총명치 못하여 제집 못 찾은 탓이겠지²³

여기서 돋보이는 대목은 첫째로 시의 법칙이 오히려 촌스럽다고 비판하는 것이고, 둘째로 남녘과 북녘에 어디 차별이 있을 것이냐고 되묻는 부분이다.

또 김정희는 요선 유치전과 얽힌 이야기를 소개했다. 유치전이 읊은 시「동정 칠완」東井七碗에 화답해 지은「요선 동정 시편에 화운하다」和 堯仙 東井韻화 요선 동 정운에서 김정희는 요선 유치전을 '대인'大人이라고 호칭하면서 덧붙여 작은 글 씨로 다음처럼 썼다.

요선 유치전이 동정 \bar{p} # 호숫가에 가 큰 사발로 일곱 잔을 마신 뒤 동정 시편을 지었는데 거기에 '동정 일곱 잔으로 마음을 맑게 한다'라는 글 귀가 있어 심히 아름답다고 느꼈다.²⁴

그래서 김정희는 요선 유치전을 높여 주는 일을 꾸몄다. 먼저 요선 유치전으로 하여금 그 시편 「동정칠완」을 외우도록 한 뒤 마련한 돈으로 음식을 차려놓고 동네 사람들과 나눠 먹었다. 마을 서당에서 글재주로 장원한 사람이 자작시를 읊고 한턱을 내는 장원례壯元禮를 따라 하는 것이었다. 이렇게 하자 요선 유치전이 아주 좋아했다고 한다.

그 대인은 기뻐하여 볼이 터지도록 웃어 젖히며 거짓 못 믿는 체하니 그 약말로 제 벼가 잘된 줄은 알지 못한다는 격이다.²⁵

이렇게 재치에 넘치는 발상을 하여 기쁨을 끌어낸 김정희는 어느 날 글씨를 쓴 부채를 요선 유치전에게 보여 주었다. 「부채에 써서 유치전에게 보이다」 書扇示 愈生致佺서선시 유생치전는 다음과 같다.

2000년 전 독수리 날아와 죽었는데 갑작스레 뜬 인연이 화살촉 석노石曆에 얽혔구려 숙신족肅愼族의 옛 성터 지금도 남아 있으니 띠집에 밭 몇 뙈기 그대에게 주어졌네²⁶ 그리고 또 어느 날 요선 유치전과 함께 북청 일대의 사찰인 봉녕사에 다녀 왔다. 「봉녕사에서 요선에게 써 보이다」奉寧寺 題示 堯仙봉녕사 제시 요선²⁷가 바로 이때 읊은 시다. 요선 유치전은 김정희가 북청을 떠난 뒤에도 꾸준히 연락을 취했다. 1856년의 글씨〈무쌍채필〉無雙彩筆에는 다음과 같은 서명이 있다.

서위요선書爲堯僊 칠십일과七十一果

'서위요선'은 요선 유치전을 위해 써 준다'라는 뜻이고 '칠십일과'는 71세의 과천 사람이란 뜻이므로, 그때가 1856년이니까 북청을 떠난 지 4년 뒤에 쓴 것이다.

북청 시편

김정희의 북청 유배 시절은 제주 시절과 달랐다. 기간도 짧았고 또 초의 선사나 제자 허련이 찾아오지도 않았다. 그러므로 북청 고을 사람들과 자연에 더욱 빠져들었고 그 체험을 시편으로 읊곤 했다.

'북청 사자놀음'이 유명한 땅인 북청은 '북청 물장수'로도 잘 알려져 있다. 1950년 6·25전쟁으로 서울의 물이 더럽혀지자 서울 사람들은 물을 사서 썼는데 그중 함경도 북청에서 피난 온 북청 물장수가 가장 억척스러웠다. 파는물이야 서울 근교 샘물이었지만 물 맑은 북청 그 아득함이 겹쳐 '북청 물장수'는 서울 제일의 청정수였다. 한양 사람들에게는 그토록 멀고 먼 북청 땅에 유배객으로 온 한양 사람 김정희는 제주 시절에 비해 훨씬 많은 시를 토해 냈다.

먼저 역사 인물을 노래한 시편도 제법 있다. 후고구려의 영웅 궁예弓裔, ?~918를 떠올린「강원도 철원의 윤생에게 주다」贈 鐵原 尹生증 철원 윤생²⁸가 있으며, 「성동피서」城東避暑에서는 발해 시대 대조영大祚榮, ?~719을 생각했다.

발해왕 대씨大氏의 남경 붉게 물든 저녁노을 산천 보니 오히려 웅대한 포부 기억나네 한 지팡이 피리만 한 지경 거느리며 버들 물결 소나무 파도에 더위를 흩날리네²⁹

산천의 생김새를 보며 해동성국 발해의 창업 군주 대조영을 추억하는 장면이 아름답다. 또한 왕조의 국토를 확장한 장군 윤관尹瓘. ?~1111을 노래한 시편은 「연무당 蘇武堂이다.

어조魚鳥와 풍운風雲 같은 누각 동쪽에 여섯 성의 한 길이 보루로 통하네 낡은 산 넘치는 물 선춘령先春嶺의 흔적에 당대의 윤관尹瓘 시중侍中 생각할수록 슬프구나³⁰

1107년 여진을 정벌하여 국경을 두만강 북쪽 700리나 더 가는 선춘령까지 넓힌 일을 생각하며 지은 시로 장군에 대한 추모의 뜻을 담았다.

궁예, 대조영, 윤관과 같은 일세의 영웅만이 아니라 김정희가 배소지에 살면서 사귄 이름 없는 사람들을 읊은 시도 상당하다. 제자인 자기慈祀 강위는 물론 홍보서洪寶書와 석호石湖 그리고 마을 소년이나 스님으로 보이는 이름도 제법 보인다.

또한 오로지 자연을 노래한 시편도 있다. 「동정송음」東井松陰³⁶은 북청의 동정 호수를 노래한 시다. 「산 그리는 것을 위하여」爲畵山作위화산작는 김정희가 북청의 산수를 그렸음을 알려 준다.

반두變頭와 혼점混點으로 몇 겹의 산 그려 내니 누각 앞 팔목 아래 푸르러 아롱아롱 구름안개 바치니 끝없는 목숨 누릴 텐데 만 리 밖 사람을 푸른 눈으로 바라보네³⁷

'반두'釋頭는 산 위에 자갈이나 흙이 쌓인 형태를 말하고, '혼점'混點은 나 뭇가지와 잎사귀를 겹겹으로 채우는 산수화 기법이다. 북청 자연을 묘사하려 고 반두와 혼점을 앞세운 뒤 겹겹의 산봉우리와 나뭇가지에 검은 먹점이 가득 한 풍경을 읊은 것이다.

산꼭대기에 조그만 덩어리들이 올망졸망하고 자욱한 안개가 퍼지는 듯 묘사해 놓은 풍경이 마치 한 편의 산수화다. 그 밖에도 이 시절 시편은 꽃에서 풍물에 이르기까지 대상의 폭이 매우 넓다. 어디서나 피는 봉선화를 노래한 「마을엔 봉선화」村中屬仙花촌중 봉선화도 아름답다.

붉은 벼 둘러싼 단칸집 오막살이 지나가는 시골 사람 얼굴 문득 흐뭇하네 평생을 손에 쥐는 힘 모자라 부끄러운데 오색의 꽃봉오리 선禪을 깨뜨리네³⁸

북청의 단오절 놀이를 보고 이 고을 인심까지 설파한 「단오절」端陽단양도 아름답긴 마찬가지다.

단옷날 씨름 놀이 마을마다 사내들 천자님 앞에서도 재간을 놀렸다네 이기건 지건 간에 모두 기뻐하여 푸른 버들 그늘 속에 온 동네 들썩이네³⁹ 「청어」靑魚도 바닷가 마을 북청의 빼어난 인심과 풍속을 잘 보여 준다.

바다 배에 실린 청어 온 성에 가득하니 살구꽃 봄비 속에 장사꾼 외치는 소리 구워 놓으니 해마다 먹던 맛 그대로라 새 철이라 눈이 가 특별히 정이 가네⁴⁰

난초화법

북청 유배 시절 큰아들 수산 김상우에게 쓴 「큰아들 상우에게 써서 보이다」書 示 佑兒서 시우아에서도 "비록 그림에 능한 자는 있으나 반드시 다 七蘭에 능하지는 못하다"라고 지적하고서 다음처럼 썼다.

난은 화도畫道에 있어 특별히 한 격을 갖추고 있으니 가슴속에 서권기書 卷氣를 지녀야만 붓을 댈 수 있는 것이다.⁴¹

'서권기'란 학문의 기운을 뜻하는 것으로 '독서기'讀書氣와 같은 것이다. 그림에서도 학문과 예술의 일치를 꿈꾸는 학예주의자學藝主義者의 면모를 드러 내는 김정희 회화 세계의 백미는 난초다. 1846년 『난맹첩』과 1855년 〈불이선 란도〉에 이르는 '추사란'秋史蘭은 동시대 조희룡의 우봉란又峯蘭과 쌍벽을 이루며 한시대를 뒤덮었다.

김정희는 1852년 북청 유배지에서 쓴 편지 「큰아들 상우에게 주다」에서 난초화법을 설파했는데, 그 전문은 다음과 같다.

난을 그리는 '난법蘭法'은 또한 예서隸書 쓰는 법과 가까우니 반드시 문자향文字香, 서권기書卷氣가 있은 다음에야 될 수 있는 것이다. 또 난 그리는 법은 '최기화법'最忌畫法이라, 그림 그리는 법칙대로 하는 것을 가장꺼리는 것이므로 만일 그림 그리는 법칙인 '약유난법'若有關法으로 하려면 '일필불작가'—筆不作可라, 일필도 하지 않는 것이 옳다.

조희룡을 따르는 무리인 '여 조희룡 배'如 趙熙龍 輩가 학작오란學作吾蘭

9-2 김정희, 「사란寫蘭, 큰아들 상우에게」, 22.8×85cm, 종이, 개인 소장. 도판 왼쪽 마지막 행에 "시우아"示庙兒라고 해서 큰아들 상우에게 보여 주는 글임을 밝히고 있다. 난초 그림 몇 폭과 함께 보낸 글이었을 것이다. 그 내용은 다음과 같다. "사란寫 斷이라, 난초를 그릴 때도 역시 자신의 마음을 속이지 않는 '불기심'不成心으로부터 시작해야 한다. 잎 하나, 꽃술 하나를 치는 '일별'—檢을 할 때에도 마음에 부끄러움이 없어진 뒤 남에게 보여야 한다. 모든 사람의 눈이 주시하고 모든 사람의 손이 가리키는데 이 또한 두렵지 아니하겠느냐. 이것은 작은 재주로 '소예'小藝지만, 반드시 자신의 뜻을 성실히 하고 마음을 바르게 하는 '성의정심'誠意正心에서 시작해야 한다. 그래야 비로소 손을 댈 수 있는 기본을 얻을 수 있다."

이라, 나의 난법을 배웠으나 끝내 그림 그리는 법칙 한길인 '화법일로' 畫法—將를 면치 못하였다. 이는 그의 가슴속 '흉중'胸中에 문자의 향기가 없는 '무문자기'無文字氣 때문이다.

그런데 지금 여기 종이를 많이 보낸 것을 보니, 너도 아직 난의 경지에서 노니는 '난경취미' 蘭境趣味를 알지 못해서 이렇게 많은 종이를 보내 그려 주기를 요구한 것이다. 자못 실소失笑를 금치 못하겠다. 난을 그리는 '사란'寫蘭에는 종이 서너 장이면 충분하다. 신기神氣가 서로 모이고 경우境遇가 서로 융회融會되는 것은 글씨나 그림이 똑같아 '서화동연'書 畫同然이라 한다.

난을 그리는 '사란'寫屬에 그것이 더욱 많이 작용하는 것인데, 무슨 까닭으로 많은 양을 하겠는가. 만일 화공배畫工輩의 수응법酬應法과 같이하기로 들면 한 붓으로 1,000장의 종이도 쓸 수 있다. 그러나 이 같은 작품은 하지 않는 것이 옳다. 이 때문에 난을 그리는 '화란'畵蘭을 내가 많이 하려고 하지 않는 것은 바로 네가 일찍이 본 바다.

그리하여 지금 약간의 종이에만 써서 보내고 보내온 종이를 다 쓰지 않았으니 모름지기 그 묘리를 터득하는 것이 옳다. 난을 그리는 데는 반드시 붓을 세 번 굴리는 '삼전위묘' 三轉爲妙로 삼는 것인데 지금 보건대네가 한 것은 붓을 한 번에 죽 긋고는 바로 그쳤다. 그러니 모름지기 붓을 세 번 굴리는 곳에 공력을 쓰는 것이 좋다. 대체로 요즘의 난을 그리는 사람들이 모두가 이 세 번 굴리는 '삼전지묘' 三轉之妙를 알지 못하고되는대로 먹칠이나 할 뿐이다. ⁴²

이 짧은 편지에 담긴 난법의 핵심은 다섯 가지다. 첫째, 예서隸書 쓰는 법이어야 한다. 둘째, 문자향文字香 서권기書卷氣를 갖추어야 한다. 셋째, 그림 그리는 법뿐인 화법일로畫法—路를 피해야 한다. 넷째, 화공배畫工輩의 수응법酬應法으로 하지 말아야 한다. 다섯째, 세 번 굴리는 삼전지묘三轉之妙를 구사해야 한다.

이 다섯 가지 가운데 기술론은 첫째인 예서법과 다섯째인 삼전지묘다. 정 신론은 둘째인 문자향과 서권기다. 끝으로 태도론은 셋째인 화법일로 기피, 넷 째인 화공배 수응법 기피다. 기술론은 타고난 재능이 있더라도 수련을 거듭해 야 숙련할 수 있는 것으로 능수능란한 수준을 뒷받침해 줄 관건이다. 정신론은 타고난 천성과 품성만이 아니라 다섯 수레의 책을 이끌고 그 문자에 담긴 사상 을 발현시킬 수 있는 가슴속 기운을 심화시켜야 도달할 수 있는 것으로 감응의 향기를 펼치는 부분이다. 태도론은 오로지 기술만을 추구하는 장인이나 돈만 을 쫓는 상인의 자세를 버려야만 한다는 것이다.

예술론의 거점, 기고경 불긍인

김정희의 북청 시절은 그의 예술 세계가 무르익어 한창인 여름과도 같았다. '문자향 서권기'가 정립되었고 또한 이른바 추사체의 기운이 가장 왕성한 때이기도 했다. 그러니까 제주 시절은 아직 여리지만 싹을 틔우고 꽃망울을 맺어가며 화사하게 피어나는 봄날이었고 한강 시절부터 시작된 북청 시절은 왕성한 여름날이었으며, 과천 시절은 그 모든 것이 익어 가는 가을날이었다

김정희 예술론을 받쳐 주는 요체는 두 가지다. 하나는 고전을 즐기는 '기고경' 嗜古經이며 또 다른 하나는 남을 따르지 않는다는 '불궁인'不肯人이다. 김정희는 「내 초상화에 부치다: 또 제주에 있을 때」에서 다음과 같이 썼다.

담계 옹방강은 옛 경전인 '고경을 즐긴다'라고 해서 '기고경' 嗜古經이라했고, 운대 완원은 '남이 따른다고 해서 저 역시 따르지 않는다'라고 해서 '불긍인운역운'不肯人云亦云이라 했으니 두 분의 말씀은 나의 평생을다한 '진오평생'盡吾平生이로다.⁴³

'기고경', '불긍인'이란 앞서 '문자향', '서권기'와 더불어 김정희의 예술을 이해하는 핵심이다. 김정희는 옛을 사랑했고 또한 누구도 닮으려 하지 않았

다. 그 결과가 곧 추사체였고 추사체의 열매가 〈세한도〉와 〈불이선란도〉 그리고 〈불광〉에서 〈판전〉에 이르는 생애 말년의 글씨들이었다.

그리고 김정희는 자신을 그려 놓은 초상화에 쓴 화제 「내 초상화에 부치다」에서 자신과 예술 사이를 가로지르는 예술의 경계境界를 다음처럼 깊이 있고 멋지게 설파했다.

진짜 나도 역시 나고 가짜 나도 역시 나인지라 '시아역아是我亦我 비아역 아非我亦我' 요.

진짜 나도 역시 옳고 가짜 나도 역시 옳은지라 '시아역가是我亦可 비아역가 가非我亦可'이니,

진짜와 가짜 사이에서 어느 것이 나라고 할 수 없는지라 '시비지간是非 之間 무이위아無以爲我'로다.⁴⁴

누군가 그려 준 자신의 초상화와 자기 자신의 실제 모습을 두고 그 텅 비어 있는 사이야말로 예술의 경계라고 했다. 청나라의 두 경사經師로부터 옛것을 존중하고 또 자신의 고유성을 지키는 것을 배운 김정희는 평생을 탐닉한 시서화의 세계를 시윤와 비非 사이의 경계에 설정해 두었다.

성령을 규율하는 격조론과 재정성령론

격조론格調論은 김정희 예술론의 핵심이었다. 당대 중인 예원을 지배한 예술론 인 성령론性靈論을 경계하여 격조로 성령을 규율해야 한다는 '재정성령론'裁整性 靈論을 천명했을 정도다. 김정희는 「권돈인의 동남이시 뒤에 제하다」題 尋齋 東南 二詩後제이재동남이시후에서 성령론과 격조론의 관계를 다음처럼 썼다.

성령性靈과 격조格調가 구비된 연후라야 시도詩道가 마침내 공교工巧해진다. 그러나 『주역』周易에 이르기를 나아가고 물러가며 얻고 잃어버리는 진퇴득상進退得喪과 나아가고 물러나며 있고 없는 진퇴존망進退存亡에도

올바른 정正을 잃지 않는다고 하였다.

무릇 그 올바름을 잃지 않는 것은 시도로 말한다면 '필이격조' 必以格調라 반드시 격조로서 성령을 결정토록 하는 '재정성령' 裁整性靈해야 한다. 음방淫放함과 귀괴鬼怪함을 면한 뒤에라야 시도가 공교해질 뿐만 아니라 또한 올바름을 잃지 않는다고 할 수 있다. 하물며 나아가고 얻고 잃어버리는 진퇴득상進退得喪의 때에랴.

아, 지금 동남이시_{東南二詩}는 성령과 격조마저 구비되었구나. 아, 나아 가도 좋아지고 물러가도 좋아지고 얻어도 좋아지고 잃어도 좋아지니 이는 그 올바름을 잃지 않은 까닭인 동시에 부귀富貴로서 궁窮하여 좋아 지는 것이 빈천貧賤으로 좋아지는 것과 다르다는 뜻이다. 45

격조로 성령을 반드시 결정토록 한다는 '재정성령'은 격조를 기준으로 삼아 성령의 올바름을 지켜 나가도록 억제한다는 뜻으로, 글의 끝에 부귀와 빈천의 차이를 들어 보여 준 것도 격조와 성령의 차이를 강조하려는 의도다.

그러므로 김정희는 이 글 바로 앞에 구양수가 논한 "시詩는 궁窮해야만 좋아진다고 하였는데 이는 다만 빈천의 궁을 들어 말한 것이다"라는 말을 인용한 뒤, 하지만 "빈천의 궁으로써 좋아진 것은 심히 이상하게 여길 것이 못 되며 또부귀한 자라 해서 어찌 잘하는 자가 없겠는가"46라고 되물었다. 다시 말해 부귀의 궁함과 빈천의 궁함을 구별했는데, 격조는 부귀이며 성령은 빈천이라고 비유하여 격조로 성령을 다스려야 한다고 생각한 것이다.

그리고 김정희는 또 성령을 규율하는 또 하나의 근본인 성정론性情論을 가져와 성령론과 더불어 논해야 한다고 지적했다. 이와 관련하여 「잡지」에 다음 처럼 썼다.

무릇 시도詩道는 광대廣大하여 그 구비한 것이 웅혼雄魂도 있고, 섬농纖濃도 있으며, 고고高古, 청기淸奇도 있으므로 각각 그 성령性靈을 따라 가까운 것을 따르며 일단—段에만 매이고 엉겨서는 안 된다. 시를 논하는 사

람이 그 사람의 성정性情을 논하지 않고 자기가 익숙한 것으로 단정하여 웅혼으로써 섬농을 그르다고 하면 어찌 만상實象을 포함한 천고千古의 뜻이 될 수 있겠는가.⁴⁷

한쪽으로 치우침을 경계해야 한다는 것인데 문맥으로 보면 성령론에 치우치는 당시의 분위기를 비판하는 태도를 드러내고 있다. 당시 중인 예원을 휩쓸던 성령론이 마땅치 않았던 것이다. 그런 까닭에 김정희는 성령론을 자신의 문예 이론으로 삼은 중인 계층의 문예에 대하여 아주 격렬하게 비판했다.

실제로 김정희는 중인을 '무리들'이라 지칭했다. 사족을 그렇게 지칭한 적 없음을 생각하면 그것이 호칭을 통한 비판임을 알 수 있다. 북청 유배 시절 큰 아들이자 서자인 수산 김상우에게 보낸 편지 「큰아들 상우에게 주다」에 그런 표현이 감춰져 있다.

조희룡을 따르는 무리인 '여 조희룡 배'如趙熙龍輩가 나의 난법을 배워 '학작오란'學作吾蘭하였다.⁴⁸

여기서 '여 조희룡 배', '학작오란'은 두 해 전인 1849년 6월에서 7월 사이 한양에서 열린 기유예림에 참석한 중인 예원의 신진 화가와 서법가를 뭉뚱그려 가리키는 것처럼 보인다. 물론 김정희는 이 편지에서 그 중인 무리들이 자신에게 언제 어떻게 배웠는지를 밝히지 않았으므로 이 '무리들'을 기유예림 참석자로 단정 지을 수 없지만, 그들을 가리켜 '조희룡을 따르는 무리들'이라고 했으므로 그렇게 짐작하는 것이다. 이어서 김정희는 그 무리들이 "화법일로" 畫法—路를 벗어나지 못했다고 했다. 가슴속 "흉중" 胸中에 문자의 향기인 "문자기" 文字氣가 없기 때문이라는 것이다. '9' 결국 김정희가 보기에 그 무리들은 성령만을 갖춘 채 정작 성령을 규율할 격조와 성정을 구비하지 못했다는 말이다.

문자향 서권기론

'문자향 서권기'는 예술사상 가장 아름다운 문장이다. 이 문장은 김정희 예술 과 예술론을 한마디로 함축하는데, 첫 출처가 궁금하지 않을 수 없다. 문헌을 살펴보면 북청 유배 시절 김정희의 첫째 아들 수산 김상우에게 준 편지 「큰아 들 상우에게 주다」에서 최초로 등장하는데 다음과 같다.

난을 그리는 '난법' 蘭法은 또한 예서隸書 쓰는 법과 가까우니 반드시 문 자향文字香, 서권기書卷氣가 있은 다음에야 될 수 있는 것이다.⁵⁰

그리고 다른 편지 「큰아들 상우에게 써서 보이다」에서 그것을 더 상세히 해설해 주었다. 먼저 김정희는 선조宣祖 시대 때 저 중국 송나라 정사초의 난법 蘭法을 수용했다면서 "예서 쓰는 법은 가슴속에 청고고이淸高古雅한 뜻이 들어 있어야 하고, 또 그것은 가슴속에 문자향과 서권기가 들어 있어야 한다"라고한 뒤 다음처럼 썼다.

모름지기 가슴속 흉중胸中에 문자향 서권기文字香書卷氣를 갖추는 것이 예법의 장본張本이며 이것이 예서의 비결인 사예신결寫隸神訣이다.⁵¹

그리고 실제 사례를 들어 보여 주었다. 당대 예서의 거장으로 일컫던 기원 유한지繪團 兪漢芝. 1760~1834에 대해서는 문자기가 적다고 했고, 능호관 이인상 凌壺觀 李麟祥. 1710~1760에 대해서는 문자기가 있다⁵²고 비교하고 있다. 김정희의 이러한 평가는 물론 김정희가 세우고 있는 '문자기'에 의한 것으로 이해할 뿐 여기서 중요한 것은 '문자기'를 실제 작품에 직접 적용해 평가를 시도하고 있다는 사실이다. 예서만이 아니라 난초 그림도 가슴속 서권기 없이는 불가능한 것이라고 했다.

난은 화도畫道에 있어 특별히 한 격을 갖추어 있으니 가슴속에 서권기를

지녀야만 붓을 댈 수 있는 것이다 53

그리고 김정희는 한 걸음 더 나아갔다. 원나라에 굴복하지 않은 남송 시대의 사군자 화가 이재 조맹견釋齋 趙孟堅, $1199\sim1264$ 이 떠올랐다. 그 말은 다음과 같은데 난초의 생기를 느끼게 해 준다.

봄은 무르익어 이슬은 무겁고 땅은 따뜻하여 풀은 돋아나며 산은 깊고 해는 긴데 사람은 고요하고 향기는 뚫고 온다⁵⁴

난초는 기온과 습도, 조도가 무르익지 않으면 결코 자랄 수 없는 하나의 생명이다. 조맹견은 난초가 들판에서 살아가는 생명체임을 말하고 싶었고, 그렇게 느끼고 그려야 그림에 생기가 돌 수 있음을 강조하고자 한 것이다. 김정희는 조맹견의 말을 인용함으로써 난초 그림이 단지 화폭 안의 조형물이 아님을 말하려 했던 게다. 그러니까 김정희가 생각하는 난초 그림은 첫째로 서권기의 표현이며, 둘째로는 살아 있는 생명의 표현이다.

끝으로 김정희는 자신이 겪고 있는 일화를 제시해 둠으로써 그 사실을 확고히 해 두었다.

옛사람은 난초를 그리되 한두 종이만으로 그친다. 일찍부터 다른 그림처럼 여러 폭으로 그리지 않았던 것이다. 이는 우격다짐으로 되는 것이아니다. 세상에서 난화를 요청하는 자들은 이 경지가 극히 어렵다는 것을 모르고서 많은 종이로 심지어는 여덟 폭이나 되는 팔첩八疊을 강청强調하는 자도 있지만 다 그렇게 하지 못한다고 사절할 따름이다. 55

난초 그림이 단순히 화폭을 채우는 기술에 의존하는 형식일 뿐이라면 기술을 적용해서 한꺼번에 여덟 폭으로 제작할 수 있다. 하지만 한 폭 한 폭이 독 자적인 생명이며 서권기의 표현이라는 점에서, 한 폭 아니면 두 폭에서 그 경 지가 이미 다 드러난다는 게다.

문자향 서권기의 연원

문자향 서권기는 두 가지 요소가 섞인 하나의 개념인데 그 사용의 발자취를 살펴보면 문자향은 글씨의 모습으로부터 풍기는 향기를 뜻하고 서권기는 책이쌓여 뿜어내는 기운을 뜻한다. 그러니까 문자향은 서도로부터, 서권기는 학문으로부터 기원하는 개념이며 이것이 세월과 더불어 하나의 개념으로 혼융되었다. 문자향 서권기란 낱말의 발자취에 대해 2012년 배니나는 『김정희 화론의문자향 서권기 개념 연구』에서 중국의 사례를 들었다.

첫째 '문자향'은 남송의 문인 진기陳起가 남송 시대 강호파江湖派 시인의 시를 엮은 『강호후집』江湖後集에 실어 둔 자신의 글 「먹기를 마치다」飯罷반파에 쓴다음과 같은 문장이다.

여울의 이끼는 비석을 파고드는데, 문자향은 옛 전자 $\ 32$ 字로 얽혀 있구 나 56

또 송나라 오영_{吳泳}이 편찬한 『학림집』鶴林集「정현」鄭玄 항목에서 한나라 말기 학자 정현이 글을 짓고 글씨를 쓰는 것을 두고 쓴 다음과 같은 문장을 제 시했다.

진실로 마음을 세운 것이 언어와 두루 조화로우니 문자지향文字之香은 작가를 따라 거슬러 올라가며 한묵전제翰墨箋題의 묘는 스스로 일가를 이루었다.⁵⁷

또한 원나라 대표원戴表元의 『염원문집』刻源文集에 실린 「불타고 깨진 기와 사이에 스스로 자라난 복숭아나무」에서 '왕씨 집안 만권 문자림文字林'을 거론 하면서 왕씨 집안의 주인 왕부자王夫子를 가리켜 다음처럼 썼다. 문자향文字香은 왕부자이다.58

조선의 경우 그 용례에서도 다산 정약용이 『매씨서평』梅氏書評에서 『상서』 尚書의 「공전」孔傳이 위작임을 밝혀 나가는 가운데 쓴 다음의 문장을 들었다.

서한西漢 시대의 문자기상文字氣象⁵⁹

물론 배니나는 정약용이 쓴 '문자기'는 서화 품평의 기준으로 사용하는 특별한 '개념어'가 아니라 '관용어'慣用語라고 하였다. 따라서 조선에서는 김정 희가 '문자향'을 처음 사용했다고 말했다.⁶⁰

둘째 '서권기'는 중국 당나라로 거슬러 올라간다. 시인 두보는 "만 권의 책을 독파한다는 '독서 파 만권'讀書 破 萬卷이요, 붓을 대면 신이 있는 것 같다고하여 '하필 여 유신'下筆如有神이로구나"라고 한 바 있다. 송나라 시인 소식은 "책을 만 권이나 읽어야 정신을 통할 수 있다 하여 '독서 만권 시 통신'讀書 萬卷始 通神이라"라고 했고 황정견은 "가슴속에 만 권의 책이 있다 하여 '흉중 유만권서'胸中有萬券書요, 글을 쓰는 데 한 점의 속된 기운도 없다고 하여 '필하 무일점 속기'筆下無一點俗氣로구나"하라고 했다. 이들뿐만 아니다.

김정희와 가장 가까운 시대인 청나라의 동기창은 "만 권의 책을 읽는 '독서 만권'讀書 萬卷이라야 만 리 길 여행인 '행 만리 로'行萬里路를 할 수 있다"⁶⁴라고 했으며, 추일계鄒一桂, 1686~1774는 화조화보인 『소산화보』小山畫譜에서 "반드시 그 흉중에 책이 있다는 '필 기인 흉중 유서'必 其人 胸中 有書요 그림은 이로부터 서권기를 가졌다고 하여 '고화 래유 서권기'古畫 來有 書卷氣라네"⁶⁵라고 했다.

조선에서도 '서권기'란 낱말을 사용한 사례는 김정희 이전부터 찾을 수 있다. 표암 강세황은 『표암유고』豹菴遺稿에서 학식필력론學識筆力論을 펼쳤다. 난 초와 대나무 그림을 그리는 데는 "공부하는 사람의 '학자지식'學者之識이 깊고 얕은 '천심'淺深이 필력의 강약인 '필력지건약'筆力之健弱에 관계된다"66라고 설 파한 것이다. 이덕무는 『청장관전서』青莊館全書에서 "서화 비평을 할 때 자신의

인품을 먼저 생각해야 한다"⁶⁷라면서 "서생의 붓 기운인 '서생필기' $_{8\pm 1}$ 보통 사람과 다르다"⁶⁸라고 했다. 또 이덕무는 이언진 $_{7\pm 1}$ 하는 사람이라 $_{15\pm 1}$ 자원 이언진 시가 갖춘 "서권기는 상승 $_{15\pm 1}$ "⁶⁹이라고 평가했다.

영재 유득공은 「영암차운」冷菴次顧에서 그림을 감상하는 데에 '독서기'讀書 氣가 있어야 한다고 했고" 초정 박제가는 『정유각집』「하태상묵죽가」夏太常墨竹歌에서 "대나무 그리는 일인 화죽원종畫竹元從은 원래 독서에서 나온다고 하여 '독서래'讀書來다""라고 했으며 김정희와 동시대에 활동한 남공철은 『금릉집』金 陵集「천운당기」天雲堂記에서 "늘 서권기가 몸에 배도록 '상사 서권기 훈신'常使書 卷氣萬身하였다""라고 했다.

김정희의 선생 자하 신위는 『경수당전고』警修堂全藁에 실린 「명준에게 답하다」答 命準답 명준에서 "서여화書與畵에는 모두 서권기가 있어야 하니 '개수 유 서권기皆須有書卷氣'라""라고 하고서 1823년 「십죽재화권에 쓰다」自題 臨 十竹齋畵卷 後자제 임십죽재화권후의 「국화」에서 다음처럼 읊었다.

먹으로 옅고 짙게 하여 오색을 갖추니 '용묵 천심비 오색'用墨 淺深備 五色이라

또한 서권기 중에서 나오니 '우종 서권기 중래'又從 書卷氣 中來로다"⁴

'서권기'는 학예주의 문예에서 핵심을 이루는 개념으로 학문의 깊이, 도학의 깊이를 드러내는 용어인데 스승 강세황으로부터 '학식필력론'을 물려받은 자하 신위는 1833년 「금령과 하상을 위해 쓰다」論詩 爲 錦舲 荷裳 二子作논시 위금령하상이자작에서 그것을 다음처럼 함축했다.

학문과 도덕을 뼈대로 삼으니 '보이학여도'輔以學與道요 말을 부림에 뜻을 주로 삼으니 '역언이주의'役言而主義라야 한다" 또한 신위의 자하 문하에 출입했던 역관 출신 시인 우선 이상적은 『은송당 집』閱誦堂集의「오석년 작품을 보고」吳石年 示 所作오석년 시소작에서 "가슴속에 서권기만 가득하여 '흉차단요 서권기'胸次但饒 書卷氣이면, 몇 사람의 스승보다 나으니 '승타기배 득량사'勝他幾輩 得良師라네" "라고 했다.

시화선 일률론

북청 유배를 마친 뒤 과천에 머물던 김정희는 승려 운구雲句가 찾아오자 해 주었던 말을 정리한 글 「운구에게 보이다」示雲句시 운구에 중국 당나라 시인 왕유가 「종남별업」終南別業에 쓴 '물이 다한 곳에 발걸음이 이르고 구름이 일어나는 때를 앉아서 본다'라고 하는 시구를 인용하고서 다음처럼 그림의 이치를 밝혀나갔다.

그 비결에 "길이 끊어지면서도 끊어지지 않고 물이 흐르면서 흐르지 않는다" 하는 것은 선지禪旨의 오묘함이다. "물이 다한 곳에 발걸음이 이르고 구름이 일어나는 때를 앉아서 본다"라고 한 구절은 경境과 신神 이 녹아 있다는 뜻의 이른바 경여신융境與神融이다.

시의 이치와 그림의 이치와 선의 이치인 '시리 화리 선리'詩理 書理 禪理 가 머리마다 원섭圓攝하여 화엄누각華嚴樓閣을 손가락으로 한 번 튕김에 솟아남이요, 해인海印이 모습을 드러냄이니, 그림의 이치를 드러내는 것 이 아님이 없는 것이다."

시서화가 같다는 '시서화 일률론'詩書書 —律論을 연상케 하는 이 '시화선 일률론'詩畫禪 —律論은 그러나 한 걸음 더 나아간 것이다. 선열禪悅의 삼매경三昧 境을 그림이 삼매경에 들어가는 '화입삼매' 畵入三昧와 같다고 했으니까 말이다. 또 다른 글 「석파의 난권에 쓰다」題 石坡蘭卷제 석파난권에서도 그림 그리는 것을 불성佛性을 이룬다는 뜻의 이른바 성불成佛에 비유하고서 그것은 사람의 힘으로 이루어지는 것이 아니라고 했다.

화품書品을 쫓아 말하면 겉을 닮게 그리는 '형사'形似에 있지 않고, 지름 길 같은 계경蹊逕에도 있지 않으며, 또 그림 그리는 '화법'書法으로 들어 가는 것도 꺼린다. 또한 다작多作이라, 많이 그린 연후에 가능한 것인데 선 자리에서 성불成佛할 수 없으며, 맨손으로 용을 잡을 수도 없다.

비록 9,999분九千九百九十九分에까지 이를 수 있어도 그 나머지 1분—分은 가장 원만하게 이루기 어려우니 9,999분은 거의 모두 가능하지만 이 1분은 사람의 힘으로 가능한 것이 아니며, 역시 사람의 힘 밖에서 나오는 것도 아니다. 지금 우리나라 사람들이 그리는 것은 이 뜻을 몰라서다 망령되게 그릴 뿐이다."

'화입삼매'에 들어가 그림을 이룩하는 길을 두 가지로 설명하고 있는데, 하나는 사람의 노력이고 또 하나는 사람의 힘이 아닌 '1분'이다. 먼저 사람의 힘은, 첫째로 겉만 닮게 그려서는 안 되고 둘째로 쉽게 해서도 안 되며 셋째로 기술로 접근해서도 안 되고 넷째로 끝없이 많은 연습을 해야 하는 것이다. 이 런 노력을 기울여 '9,999분'에 이를 수 있다. 하지만 마지막 남은 '1분'은 노력 해도 되는 것이 아니다. 그것은 다음과 같은 것이다.

바로 그 '1분'이란〈불이선란도〉화폭에 쓴 여러 화제 가운데 하나인 다음 과 같은 것이다.

차시 유마 불이선此是維摩 不二禪이라, 이게 바로 유마의 불이선이지

김정희의 화리통선론畵理通禪論은 자하 신위 선생으로부터 물려받은 것이

다. 자하 신위는 「옛사람의 잡그림에 쓴 화제」題 古人 雜畵 三絶句제 고인 잡화 삼절구의 「국화」에서 "화가의 삼매三昧는 선가禪家의 묘오妙悟와 같네" "라고 하여 화중 선리畵中禪理를 설파했다. 그리고 신위는 〈해하 증연도〉海霞 證緣圖에서 그야말로 시와 선이 하나라는 뜻의 시경여선詩境與禪을 노래했다.

시경은 선과 한가지라 시경여선일詩境與禪一이오 법문은 두 가지가 아님을 보였으니 법문시불이法鬥示不二라⁵⁰

이해를 위하여 비교해 보면, 문자향 서권기는 사람의 노력으로 이룩할 수 있는 '9,999분'이요 화입삼매는 사람의 힘으로 가능하지 않은 나머지 '1분'이다. 김정희 생애 마지막 해인 1856년의 일이다. 일순간 신통유희神通遊戲에 빠졌고 드디어 유마의 불이선과 마주하여 〈불이선란도〉를 토해 낼 수 있었던 것인데, 그게 '1분'의 경지인 화입삼매의 세계였을까. 모를 일이다.

3 필묵법

필법

김정희는 가슴속에 5,000권의 책을 들이고 손에 쥔 붓 밑에는 금강저를 갖춰야 한다고 했다. 관악산을 노래한 단전이란 사람의 시에 붙인 제발題跋「관악산시에 제하다」題 丹屬 冠嶽山詩제 단전 관악산시에서 그 시의 두 번째 구절 바위와 솔이 서로 엇물렸다는 '암송상구련'을 두고 다음처럼 썼다.

그러나 두 번째 구절의 바위와 솔이 서로 엇물렸다는 '암송상구련'巖松 相鉤連에 이르러서는 겉으로 보면 붓의 흐름에 순응하는 순필順筆로 지나가서 평범한 듯 심상尋常하게 접속해 온 듯한데 이는 가슴속에 5,000권의 책을 든 '흉중유 오천권'胸中有 五千卷이요 손에 쥔 붓 밑에 금강저를 갖춘 '필저구 금강저' 筆底具 金剛杵를 하지 않으면 도저히 불가능하다.

천연스럽게 맞추어져서 비록 작자라도 스스로 알지 못할 것인데 더구나 평범한 지식인 '범식'凡識과 속된 이치인 '속체'俗諦로서 가능한 일이겠는가. 옛사람의 묘한 '고인묘처'古人妙處는 오로지 이 한 경지에 있으니 이 때문에 옛날의 작자는 지금 사람과 다른 것이다.81

학문을 가슴속까지 갖춰야 한다는 '흉중유 오천권'은 앞서 '서권기'를 통해 이해할 수 있지만, 붓 밑에 금강저를 갖추어야 한다는 말을 이해하기 위해서 또 다르게 표현한 「잡지」의 내용을 살펴보아야 한다.

내가 가만히 정오解悟하여 청록靑線의 그림을 연구한 30년에 원나라 사람의 필筆로써 당나라 사람의 기운氣運을 운전하고 송나라 사람의 구학

9·3 예산 김정희 종가에서 전래해 온 붓, 김정희 종가 기탁, 국립중앙박물관 소장. 충청남도 예산 월성위가에 전해 오던 큰 붓 네 자루, 중간 붓 두 자루, 작은 붓 한 자루를 김정희 종가에서 국립중앙박물관에 기탁했다.

丘壑을 만들었다. 붓 끝에 금강저라 '필단유 금강저'筆端有金剛杵가 있어 천마天馬가 공중을 다니는 것도 같고, 천의天衣가 꿰맴이 없는 것도 같고, 신룡神龍이 머리만 나타내고 꼬리를 보이지 않는 것도 같다.⁸²

교고 높은 경지인 '구학'에 도달하기 위해 30년 동안 붓을 운전했다고 자부한 다음 그 끝에 깨우친 비결이 바로 '필단유 금강저'라는 것이다. 그런데 여기서는 붓 밑인 필저筆底가 아니라 붓 끝인 필단筆端이라고 했다. 금강저는 밀교密敎에서 인간의 번뇌를 부숴 버리는 보리심菩提心의 도구로 불도를 수행하는 데 꼭 갖춰야 하는 물건이며 깨우침의 상징이다. 금강저를 서화와 연결한 이는 김정희가 처음이 아니다. 2003년 연구자 김현권의 「추사 김정희의 산수화」에서 그 사례를 소개했는데 청나라 사람 장경張庚. 1685~1760의 저서 『국조화장록』國朝書徵錄「왕원기」王原祁 항목에 나오는 말이다.

일찍이 왕원기王原祁. 1642~1715가 스스로 제題한 것을 간략히 말하자면 고법古法에도 없고 내 손에도 없으며 또한 고법과 내 손에서 나오지 않 으니 붓 끝의 금강저는 속된 기운인 습기習氣를 완전히 벗어났다.⁸³

이렇게 보면 글씨와 그림에서 붓끝의 금강저는 속됨이 없이 천연스러운 옛사람의 묘처를 찾는 도구인 셈이다. 또 다른 글에서 김정희는 서화를 감정할 때 금강역사의 눈을 뜻하는 '금강안金剛眼으로 보아야 한다'라고 했다. " 금강 저가 금강안과 직접 관련은 없다고 해도 금강역사가 쥐고 있는 물건이라는 사실을 생각해야 한다. 1936년 권상로權相表, 1879~1965가 편집장을 맡아 발행한 《금강산》金剛山이란 잡지에는 다음과 같은 말이 있다.

팔금강八金剛이 세상에 출현하게 되었습니다. 무서운 금강저金剛杵, 날카로운 금강검金剛劒, 튼튼한 금강권金剛拳, 부릅뜬 금강안金剛眼, 억센 금강력金剛力, 견고한 금강심金剛心, 든든한 금강색金剛素, 끊어지지 않는 금강

쇄金剛鎖, 이것저것 다 구비되어 있습니다.85

이처럼 여러 가지 상징 가운데 팔금강의 하나인 금강저는 '무섭다'라는 것이고 또 금강안은 '부릅뜬'을 뜻하므로 '깨우침'과 가깝다. 결국 김정희는 글과 그림을 할 적에 쓰는 붓을 금강저 다시 말해 무서운 깨우침이라고 보았다. 코끼리보다 100만 배쯤 센 힘을 지닌 금강역사는 부처의 신성성과 비밀을 수호하는 수문장이고 금강저는 수호의 도구다. 김정희가 금강저를 통해 얻으려는 깨우침과 지키려는 신성함은 무엇이었을까. 위로는 인간 번뇌를 부수는 상구보리上求菩提요, 아래로는 중생을 교화하는 하화중생下化衆生의 마음이었을까. 모를 일이다.

묵법

김정희는 1856년 별세하던 해 쓴 편지 「이재 권돈인께 올립니다 서른다섯 번째」에서 "묵법墨法의 환현불측幻現不測"⁸⁶함을 말하는 가운데 다음처럼 썼다.

쓸쓸하고 외로운 황한荒寒함과 고상한 운치인 신문神韻을 참작하는데 이는 모두 먹을 퇴적堆積시켜서 합니다.87

이어서 "매양 마른 붓인 고필枯筆에 묽은 먹인 담묵淡墨"⁸⁸을 강조했는데, 저 퇴적법 다시 말해 적묵법積墨法에 대해서 운용하는 방법과 순서를 「잡지」에 다음처럼 밝혀 두었다.

원元나라 사람이 그린 그림은 마른 먹인 고묵枯墨으로써 시작하여 차츰 차츰 먹을 쌓아 나가는 점차적묵漸次積墨이다.⁵⁹

더불어 김정희는 청나라 사람 정섭의 〈고모란분도〉高帽蘭盆圖에는 그림의 뜻 같은 화의書意가 없으므로 또한 법칙도 없다면서 그 까닭은 다음처럼 했기

9-4 예산 김정희 종가에서 전래해 온 벼루, 김정희 종가 기탁, 국립중앙박물관 소장. 충청남도 예산 월성위가에 전해 오던 세 개의 벼루. 운용문연은 중국의 단계석端溪 石으로 제작한 단계연이고, 도철문연과 양면연은 충청남도 보령의 남포석藍浦石으로 만들었다고 하는데 분명한 건 아니다. 김정희 종가에서 국립중앙박물관에 기탁했다. (왼쪽 위부터 시계 방향으로) 구름과 용을 새긴 운용문연雲龍文硯, 얼굴은 사람이고 몸은 양의 모습을 한 도철饕餮이라는 괴물의 얼굴을 새긴 도철문연寶養文 硯, 앞뒤를 다 쓸 수 있는 양면연폐面硯의 앞면, 양면연의 뒷면.

때문이라고 했다.

이것은 순전히 획을 삐치는 법인 '순이별법'純以撤法으로 하였는데 이것이 바로 그의 평생에, 장점이 사람마다 그의 법칙을 근사하게 닮을 수없는 데 있었던 것입니다.⁹⁰

여기서 말하는 삐치는 법을 뜻하는 별법癥法이란 표준화된 필법인 준법皺法의 범주에서 벗어나는 붓놀림을 가리키는 것으로 준법이 아닌 준법인 셈인데, 그야말로 다음과 같은 것이었다.

황공망은 황공망의 준嫩이 있고 예찬은 예찬의 준이 있으니, 사람의 힘을 빌려서 만들어지는 것이 아니다.⁹¹

또 김정희는 구도와 관련해서도 관심을 기울였는데, 1856년 1월 어느 날 쓴 편지「이재 권돈인께 올립니다 서른세 번째」에서 황공망의 〈천지석벽도〉天 池石壁圖를 두고 이 그림을 모사할 때는 다음처럼 해야 한다고 했다.

나무 하나, 돌 하나도 그 위치를 감히 바꿀 수 없는 것이 있습니다.92

〈천지석벽도〉가 그만큼 완벽하다는 뜻인데, 김정희는 자신이 소장한 모사 본에 대해 다음처럼 썼다.

대체로 이 그림이 언뜻 보면 틀림없는 가작 $_{\text{住作}}$ 이지만, 자세히 살펴보면 묵墨을 퇴적시킨 뜻이 없고, 필筆도 천박한 곳이 많으며, 조 $_{\text{照應}}$, 결속結 $_{\overline{x}}$ 등의 체식 $_{\text{體式}}$ 이 없습니다.

여기서 말하는 '체식'이란 조형 요소다. 서로 도움이 되는 조응과 서로 단

단히 묶이는 결속 같은 회화의 조형을 말하며, 그런 요소들은 정섭의 〈고모란 분도〉의 특징을 설명하면서 말하듯 방자함 속의 원만함과 간결함을 가능하게 하는 요소들이다.

'극자사중'極恣肆中이라, 극히 방자한 가운데 또한 어지럽지만 '역유혼 원'亦有渾圓이라, 오히려 원만하고 또한 '간목지의'簡穆之意라, 간결하며 조용한 뜻이 있습니다.⁹⁴

끝으로 김정희는 화폭에 글씨를 써넣는 법에 관해서 썼다.

또 그림에 제하는 제화지법閱畫之法은 옛날에는 없었고 당나라 사람들의 작품은 겨우 나무뿌리나 돌 모서리 사이에 낀 파리의 머리인 승두蠅頭처럼 잔글씨로 그 성명만을 표시할 뿐이었습니다. 이것 또한 그림의 빈터인 공처空處이지만 모두 그 화의畫意가 가득 차 있기 때문에 감히 함부로그 공처를 범하지 않는 것이니, 만일 범한다면 그림 위에 또 그림을 그리는 것과 무엇이 다르겠습니까.

그런데 원나라 사람들로부터 이후로 점차 제목도 쓰고 인장도 찍는 제관題款을 하였습니다. 이것은 곧 그림의 공결空缺된 곳 다시 말해 비어서 부족한 곳을 보충한 것이며, 또 함부로 그 공처를 범한 것은 아니었습니다. 그러니 이것 또한 대단히 살펴 재량해서 할 일입니다. 또 악찰惡 札을 잡제難題해서는 안 됩니다. 맑고 참되어 청진淸眞한 구학邱壑 가운데 또 어찌 더러운 비곗덩이 같은 말들을 붙여 놓을 수 있겠습니까. 이것이 비록 일시적인 유희이기는 하나 경계하지 않아서는 안 됩니다.

그 핵심은 두 가지다. 첫째는 비어 있는 여백에서 부족한 부분을 찾아내는 안목이고, 둘째는 나쁜 말이 아니라 마음 깊은 곳의 맑고 참된 말을 찾아 쓰는 힘이다. 하지만 그 뜻을 깨우치려면 이런 요약이 아닌 문장 전체를 여러 번 읽 어볼일이다.

경계해야 할 것

김정희는 속기俗氣나 습기習氣를 경계했다. 「잡지」에서 "서와 화는 도가 한가지라 서화일도書畫一道" ⁹⁶라고 전제하고서 다음처럼 썼다.

가슴속에 5,000권의 문자가 있어야 한다는 '흉중유 오천자'胸中有 五千字라야 비로소 붓을 들 수 있으니 '시가이하필'始可以下筆이라. 서품書品이나 화품畫品이다 한 등급씩 뛰어나야 한다. 그렇지 않으면다 속장俗匠마계魔界일 따름이다."

김정희가 과천에 머물던 1856년 1월에 쓴 편지「이재 권돈인께 올립니다 서른세 번째」에서 황공망의 〈천지석벽도〉天池石壁圖를 두고 다음처럼 썼다.

이것이 곧 도인道人의 가슴속에는 높고 깊은 경지인 구학丘壑이 절로 갖추어져서 일종의 특별한 정취가 있는 것이니 이것이 없으면 하나의 속 장俗匠일 뿐입니다. 나무 하나, 돌 하나, 산봉우리 하나, 시내 하나야 누구든지 그리지 않겠습니까 ⁹⁸

속된 기술자들의 속기나 습기는 정해진 법칙 같은 게 있다고 생각했다. 따라서 「이재 권돈인께 올립니다 서른네 번째」에서 정섭의 〈고모란분도〉에 대하여 다음처럼 썼다.

정섭의 난은 모두 필묵의 비좁은 지름길인 필묵계경筆墨溪逕 밖에 따로 묘체妙諦를 갖춘 별구묘체別具妙諦입니다. 그림의 의미가 전혀 없는 절무 화의絶無畫意이지요. 예를 들면 〈고모란분도〉高帽蘭盆圖에서 그런 것을 볼 수 있습니다. 〈고모란분도〉는 한 획도 그림의 의미인 화의畫意 같은 것 이 없으므로 어떤 흔적을 가지고 법칙을 찾을 수가 없습니다.99

김정희는 부정할 것과 긍정할 것 두 가지로 나누었다. 먼저 부정할 것은 첫째로 숙련된 기술에 의한 지름길인 계정蹊逕이고 둘째로 그림의 의미인 화의 畫意다. 긍정할 것은 첫째로 기술 밖에 있는 특별한 별구묘체別具妙諦이며 둘째로 그림의 의미가 없는 절무화의絶無畫意다. 다시 말해 기술에 의한 그림과 그림에 뜻을 두는 태도로부터 벗어나야 한다는 것이다.

꽃피는 추사체의 여름

추사체의 두 번째 단계인 여름날이다. 천둥과 번개를 동반하는 장마에 온 세상이 무성하게 무럭무럭 자라난다. 획마다 뼈와 살이 더없이 풍성하고, 조화로움을 갖춰 화려하게 반짝인다. 거대한 물결이 출렁대는 강물처럼, 밀려드는 파도처럼 장엄한 것이 너무도 아름답다.

〈잔서완석루〉

《잔서완석루》殘書頑石樓는 헐어 빠진 책과 둔해 빠진 돌을 모아 둔 누각이란 뜻을 지닌 것으로 서화와 금석 취미를 지닌 인물이 사용한 현판 글씨다. 김정희는 다음과 같은 서명을 써 두었다.

36구鷗 주인이 소후滿候를 위해 써 준다

그러니까 김정희가 소후라는 사람에게 써 주었다는 것인데, 그는 유상柳湘. 1820 이후~?이라는 중인으로 벽오사藉梧社 맹원이며 특히 1849년 6월에서 7월 사이에 열린 기유예림에 서가의 한 사람으로 참석한 인물이다. '소후'가 유상이라면 이 글씨는 기유예림이 끝나고서 유상이 청해 받은 작품이겠다.

그리고 '삼십육구주인'三十六鳴主人은 갈매기 서른여섯 마리의 주인이란 뜻인데, 이는 마포 또는 용산에 살 적에 김정희가 사용한 당호인 '칠십이구초당' 七十二鷗艸堂의 일흔두 마리 갈매기를 절반으로 나눈 숫자다. 자신의 집 또는 삶이 절반으로 축소되었다는 뜻이어서 넘치는 재치가 반짝거린다.

해옹 홍한주는 자신의 저서 『지수염필』智水拈筆에서 김정희가 '칠십이구초

9·5 김정희, 〈잔서완석루〉, 31.8×137.8cm, 종이, 1850년 무렵, 한강 시절, 손세기·손 창근 기증, 국립중앙박물관 소장. 추사체의 두 번째 단계인 여름날을 상징하는 작 품. '잔서완석루'란 낡은 책과 둔탁한 돌을 모아 둔 건물이란 뜻이다. 크게 보면 막 힘없는 붓놀림에 의해 활력이 넘치고 세부를 보면 잔殘, 서書, 석石 자의 대담한 사 선 그리고 루懷 자의 여女가 보여 주는 곡선의 휘두름으로 말미암아 화면 전체가 생명의 약동을 유감없이 보여 준다. 서도사의 유쾌한 혁명을 상징하는 작품이다. 당'이란 당호에 대해 "옛사람은 사물이 많음을 가리킬 때 대개 72라고 했다"라고 하면서 "내가 강상에 있자 하니 많은 백구가 날아드는 것을 보아 나 또한 정자 이름으로 삼으려 한다"라고 했다는 일화를 소개했다. 이처럼¹⁰⁰ 72라는 숫자는 딱 일흔두 마리를 가리키는 것이 아니라 대단히 많다는 뜻이며, 그 절반인 36이란 숫자는 대단히 많은 것의 절반쯤이라는 뜻이다. 따라서 이 작품은 칠십이구초당이라는 당호를 붙이고 살던 마포 또는 용산 시절, 다시 말해 한강시절의 작품이다. 2004년 연구자 육팔례는 「추사 김정희의 해서연구」에서 "추사의 독창적인 서풍이 잘 나타나 있는 추사체의 대표작"이라고 지목하고 다음처럼 분석했다.

잔暖 자의 과戈를 아래로 늘어트려 전서의 형태를 취하고 석石 자의 기필 起筆과 자형字形은 해서의 형태를 취하고 있으며 루樓 자의 여女는 행서의 형태를 취하고 있다. 그러나 하나의 어색함이 없이 잘 조화되어 있다. 또 위의 줄을 가지런히 하여 마치 빨래를 널어놓은 듯한 형상으로 아랫 부분은 들쭉날쭉하게 하여 고르지 않으며 글자의 키를 키워 시원해 보 인다.¹⁰¹

1985년 임창순은 『한국의 미 17 추사 김정희』 「도판 해설」에서 이 작품에 대해 전, 예, 해, 행의 필법을 고루 갖춘 작품이라면서 "중후한 맛을 풍긴다"라고 하고서 다음처럼 썼다.

글씨 전체의 구도를 보면 상부는 횡획機畫: 가로획을 살려 평정平整을 나타 냈고 하부는 여러 가지 형태의 수획壓畫: 세로획의 개성을 잘 살려서 참차 부제參差不齊: 어긋나게 섞어 가지런하지 않게하면서 전체의 조화를 잘 이루고 있다. 이런 구도는 일찍 다른 서가들이 상상조차 할 수 없었던 새로운 형태다.¹⁰²

함축해 보면, 가로획과 세로획의 두께와 속도, 휘어짐을 서로 어긋나게 섞으면서도 조화를 가능하게 했다는 뜻이고 이런 서체는 일찍이 없었던 모양이라는 뜻이다. 실로 상상하지 못한 서도사의 혁명, 유쾌한 변혁이었던 게다.

〈사서루〉

《사서루》賜書樓는 왕에게 하사받은 서적을 보관하는 누각이란 뜻을 지닌 글씨로 누군가가 김정희에게 청하여 쓴 현판 글씨다. 2006년 예술의전당에서 열린 〈추사 문자반야〉전시회 도록 『추사 문자반야』 「작품 석문」의 필자는 서얼 출신 학자 연경재 성해응이 『연경재전집』研經濟全集 14권에 「사서루기」賜書樓記를 썼다는 사실을 근거 삼아 성해응이 정조로부터 하사받은 책을 보관하던 건물에 써 주었다고 했다. 103 물론 이 〈사서루〉를 써 줄 때인 1850년 무렵에는 이미성해응이 죽고 그 아들 성헌증成憲會, 1780~?이 사서루의 주인이었으므로 이것이 사실이라면 성헌증이 청하여 김정희가 써 준 것이겠다.

《사서루》 글씨는 〈잔서완석루〉와 유사한데 〈사서루〉는 정돈되었다. 물론 두 작품 다 '껄끄럽고 떫은 기운'을 뜻하는 삽기澁氣가 짙다. 2003년 류영복은 「추사 김정희의 예서 연원에 대한 연구」에서 〈사서루〉에 대해 다음처럼 썼다.

가로획을 양획陽畫으로 가늘게 처리하였고 세로획은 음획陰畫으로 굵게 처리하여 강약을 조화롭게 서사하였음을 보여 준다.¹⁰⁴

가로와 세로의 두께를 달리함으로써 정돈시켰고 사蝎와 서書 사이를 넓게 비워 두되 서書 자를 변형하여 가로획 하나를 사선으로 내리침으로써 변화와 안정을 동시에 획득했다. 추사체의 비밀은 바로 이런 곳에 숨어 있는 것이다.

〈검가〉

〈검가〉劍家는 뒷날 위창 오세창이 제찬閱賣에 "장수 집안의 의로움인 '장문지의'將門之義와 나라를 흥성케 하는 비결인 흥국지결與國之訣"이라고 써넣었다. 이

9-6 김정희, 〈사서루〉, 26×73cm, 종이, 1850년 무렵, 한강 시절, 개인 소장. '사서루' 란 왕에게 하사받은 책을 보관하는 건물이란 뜻이다. 가로획은 가느다란 양획陽畫, 세로획은 두꺼운 음획陰畫으로 써서 교차의 경쾌함을 실현했다. 각 글자마다 세부의 변화를 꾀하는 추사체의 비밀을 간직하고 있는 점은〈잔서완석루〉와 같다.

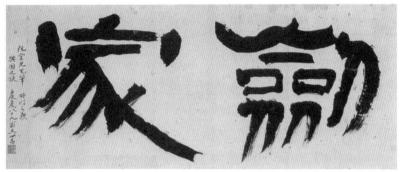

9-

9·7 김정희, 〈검가〉, 26×62.3cm, 종이, 개인 소장. 검객의 집을 뜻하는 '검가'는 분명 무사 가문에서 요청한 글자였을 것이다. 검劍 자는 눈을 부릅뜬 채 수염을 휘날리 는 장군의 얼굴을 그린 것이고 가家 자는 바람 부는 날 긴 칼을 찬 검객의 휘날리 는 뒷모습을 그린 것이다. 다만 작가의 낙관이 있어야 할 자리에 타인의 제찬과 인 장을 덧대어 두었고, 작품 공개 이후 진위 논란이 일었다. 때문에 그 후로 〈검가〉는 무인武人 집안의 누군가에게 써 준 글씨라고 알려졌다. 2002년 유흥준은 『완당평전』에서 다음처럼 설명했다.

칼 검劍 자에서는 수염을 휘날리는 장수의 모습이 연상되고 집 가家 자에서는 육칸대청의 골기와집의 위용이 느껴진다.¹⁰⁵

장수의 초상이자 그 집안의 풍경화로 해석한 것이다. 실로 召劍 자는 어깨와 허리를 잔뜩 웅크린 채 기회를 엿보는 검객의 모습이며 가家 자는 어깨와 허리를 활짝 펴고 언제라도 도전에 맞설 자세를 갖춘 검객의 모습이다. 칼춤 추는 두 검객의 어울림은 우연이 아니다. 장대비가 내리치는 듯한 사선의 필획은 지나치리만큼 강렬하고, 또한 두 글자 사이에 뚫린 공간이 만들어 주는 긴장의 힘은 화폭을 통쾌하게 지배하고 있기에 가능한 필연이다. 덧붙이자면, 작품 공개 이후 진위 논란이 있었다. 필세 및 구성 때문만이 아니라 작가의 낙관이 있어야 할 자리가 잘려 나갔으며 그곳에 종이를 덧대어 다른 사람의 제찬과 인장을 찍어 두었기 때문이다.

침계 윤정현과의 만남

함경 감사로 부임한 침계 윤정현은 젊은 날 자하 신위의 문하에서 함께 어울린 동문이었다. 관할 지역의 수령으로 부임해 왔으므로 유배객인 김정희에게는 든든한 배경이었다. 이 시절〈도덕신선〉道德神僊과〈침계〉釋溪는 유배객 김정희가 수령 윤정현에게 써 올린 글씨인데, 둘 다 빼어남이 극을 달한다. 그만큼 온 정성을 다했다.

〈도덕신선〉과 〈침계〉

〈도덕신선〉은 '춤추는 신선과도 같이 어진 길 위의 사람'이란 뜻인데, 당시 함경 감사 침계 윤정현에게 올린 현판 글씨이며 다음과 같은 서명을 써넣었다.

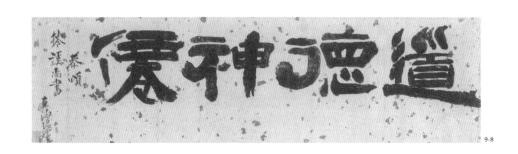

9·8 김정희, 〈도덕신선〉, 32×107.5cm, 종이, 1852년 무렵, 북청 시절, 간송미술관 소장. '도덕신선'은 춤추는 신선처럼 어진 사람이란 뜻을 담고 있는데, 함경 감사 윤정현에게 올린 글이다. 그리고 작은 글씨로 자신을 '동해낭경'東海琅壞이라고 써 두었다. 동쪽 바다의 외톨이라고 한 것이다. 종합하면, 함경 감사 윤정현은 '신선', 유배객인 자신은 '외톨이'에 비유했다.

침계 상서尚書를 받들어 칭송합니다. 동해낭환東海琅嬛¹⁰⁶

여기서 윤정현의 무엇을 칭송한다는 것인지 알 수 없지만 '상서'란 호칭은 판서判書의 관직을 지낸 이를 말하는 것인데 침계 윤정현이 병조 판서가 된때가 1849년 2월 2일 자였으므로¹⁰⁷ 그 이후의 일이다. 게다가 극존칭인 '공송' 恭頌이란 낱말을 사용하고 있다. 침계 윤정현이 판서가 되던 1849년 2월에 김정희는 해배의 명을 받은 뒤 제주 섬에서 육지를 향해 나아갈 채비를 하고 있었다. 하지만 해배의 설렘과 번거로움을 생각하면 제주에서 이런 글씨를 써올릴 수는 없는 노릇이다.

문제는 서명에 자신을 지칭하는 아호를 '동해낭환'東海琅壞이라 한 데 있다. 곧장 풀어 보면 동해낭환은 '동쪽 바다에 외톨이'라는 뜻이다. 그러니까 유배를 와 그만 홀로 외로워지고 말았다는 건데, 자신의 힘겨운 처지를 그렇게 상징하고자 하여 이 바다가 유배지 제주도의 바다를 뜻한다면 제주도에서 써서 준 것이다. 하지만 제주도 대정 앞바다는 남해라는 사실도 생각해야 한다. 물론 여기서 말하는 동해가 중국의 동쪽 바다인 조선일 가능성도 크다.

그런데 또 동해를 함경도 북청 앞바다로 본다면 김정희가 북청으로 유배를 떠난 1851년 윤8월 이후의 일인데, 그로부터 한 달 뒤인 9월 17일 자로 침계 윤정현이 함경도 관찰사에 임명되어¹⁰⁸ 부임해 왔으므로 '동해낭환'의 동해는 바로 함경도 앞바다다. 젊은 날의 동문인 윤정현이 이곳의 통치자인 수령으로 온다는 사실은 유배객 처지에 믿기지 않을 만큼 큰 행운이었던 게다. 그런까닭에 함경 감사 침계 윤정현을 동해 위에 '춤추는 신선'이라 빗대어 찬양하지 않을 수 없었던 것이다.

침계 윤정현은 김정희와 젊은 날을 함께한 동학이다. '물푸레 흐드러지는

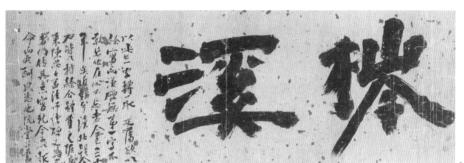

9-

9·9 김정희, 〈침계〉, 122.7×42.8cm, 종이, 1852년 무렵, 북청 시절, 간송미술관 소장. '침계'는 함경 감사 윤정현의 아호로 물푸레 흐드러지는 시냇가란 뜻을 지닌 말이 다. 작은 글씨로 유난히 긴 제발을 써 놓았는데 여기서 밝히기를 무려 30년 전에 이 글씨를 써 달라는 부탁을 받았지만 이제야 써 준다고 했다. 특히 삐침 별)과 파 임 불\, 물 수; 와 하나 일ㅡ이 글씨를 춤추듯 활기 넘치게 만들고 있다. 시냇가'란 뜻을 지닌 윤정현의 아호 '침계'를 떠올리니 30년 전 그 시절 푸릇푸 릇한 청춘도 새삼스레 되살아났다. 그래서 〈침계〉梣溪라는 현판 글씨를 써 주었다. 그리고 현판 글씨에 드물게도 긴 제발題跋을 붙여 넣었다.

이 두 글자로써 사람을 통해 부탁받고 예서로 쓰고자 했으나 한나라 비석에 첫째 글자가 없어서 감히 함부로 지어 쓰지 못하고 마음속에 두고 잊지 못한 것이 이제 이미 30년이 되었습니다. 요사이 자못 북丕北朝 금석문金石文을 많이 읽는데 모두 해서와 예서의 합체로 쓰여 있습니다. 수나라, 당나라 이래 여러 비석은 또한 그것이 더욱 심합니다. 그대로 그 뜻을 모방하여 써내었으니 이제야 부탁을 들어 쾌히 오래 묵혔던 뜻을 갚을 수 있습니다. 완당이 아울러 씁니다."

그러니까 30대의 옛 약속을 60대에 이르러서야 지켰다는 것이다. 30년 전이란 표기도 그렇고 상서라는 호칭으로 보아 침계 윤정현이 병조 판서가 된 이후 함경도 관찰사 시절일 것이다. 2002년 유홍준은 『완당평전』에서〈침계〉를 "혹시 북청 유배 시절, 아니면 해배되어 한양으로 돌아가는 길에 함흥에서 써 준 것이 아닐까" 라고 했는데 〈도덕신선〉도 마찬가지라 하겠다.

《도덕신선》은 필획이 두툼하고 묵직한 작품으로 해서와 예서를 뒤섞어 지극히 굳센 기운을 풍긴다. 〈침계〉 또한 '침' 釋은 해서, '계' 溪는 예서로 써서 합체의 조화를 꾀했다. 붓을 놀리는 운필의 속도를 더욱 빠르게 하여 굳센 힘이화폭을 압도한다. 특히 멋진 것은 삐침 별」과 파임 불人, 물 수〉와 하나 일—이다. 가로와 세로를 휘젓는 선과 점의 필획들이 춤추듯 파열음을 뿜어낸다.

〈진흥북수고경〉

1852년 8월 함경도 관찰사 침계 윤정현은 황초령黃草嶺 진흥왕순수비眞興王巡狩 碑가 무너져 굴러 내려온 데다 갈수록 비바람에 씻기고 글씨가 지워져 나감에, 원래의 위치까지는 올리지 못하고 고개 중간까지 옮겨 비각碑閣 안에 세웠다.

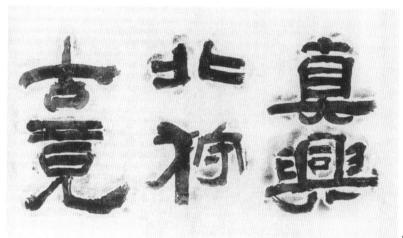

9-10

9-10 김정희, 〈진흥북수고경〉 현판 탁본, 96×54.8cm, 종이, 국립중앙박물관 소장. 신라 진흥왕이 마침내 북방을 정벌해 그 힘이 이곳까지 미치고 있음을 천명하는 뜻을 담은 현판 글씨의 탁본이다. 진흥真興, 고경古意의 가로획을 크게 강조했고, 북수北狩는 가운데를 비웠다. 덩어리와 빈터에 바람이 부는 듯, 공간의 움직임이 생기를 불어넣고 있다.

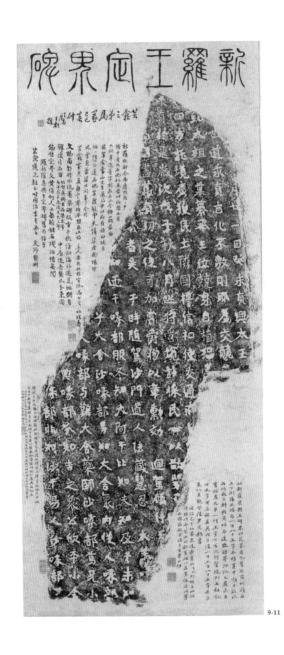

9-11 황초령 진흥왕순수비 탁본, 112×49cm, 종이, 586, 서울대박물관 소장.

9-12

9-1

- 9-12 황초령 진흥왕순수비 보호각 사진, 국립중앙박물관 소장.
- 9·13 황초령 진흥왕순수비, 사진 크기 11.9×16.4cm, 유리 건판 사진, 일제 강점기 촬영, 국립중앙박물관 소장. 신라 시대 진흥왕이 함경도 함흥 황초령까지 정벌했다는 뜻을 담은 비석이다. 진흥왕순수비 보호각 사진에 보이는 현판 글씨가 이 사진에서는 실내에 있다. 안으로 옮겨 깨진 비석과 함께 보호하고 있었음을 알수 있다. 유홍준의 『완당평전』에 따르면 네 동강이 난 비석은 함흥력사박물관으로 옮겨보존하고 있다고 한다.

그리고 비각에 붙일 현판 글씨를 유배객 김정희에게 청했다. 이렇게 해서 현판 글씨〈진흥북수고경〉眞興北府古意이 탄생했다. 지금 조선민주주의인민공화국 함 경남도 함흥력사박물관에 비석이 보존되어 있지만, 황초령 중턱 그 자리에 비 각과 현판이 남아 있는지는 알 수 없다." 다만 글씨 탁본은 대한민국 국립중앙 박물관에 소장되어 있다. 2004년 육팔례는 「추사 김정희의 해서연구」에서〈진흥북수고경〉에 대해 다음처럼 서술했다.

필획은 굵기의 대비가 심하고 운필이 대담하여 역동적이다. 또한 글자의 크기가 다르면서도 잘 조화되어 있다. 자형은 점획의 길이와 방향, 기필起筆과 수필隨筆의 마무리까지 모두 달리하여 변화를 구하였다. 그 래서 작품 전체에서 변화가 풍부하며 기상이 힘차고 웅장하다."¹³

이 작품이 특별한 기운을 머금고 있는 비밀은 '진흥'真興, '북수'北狩, '고경'古意 세 가지의 구성에 있다. 진흥과 고경은 가로획의 위아래를 붙여 틈새를 없앰으로써 바람길을 막아 두고, 복판에 위아래로 배치한 '북수'만 북北과 수 狩 사이를 텅 비움으로써 화폭 사이에 바람길을 뚫어 주고 있다. 이 흔연스러운 배열은 그저 아무렇게나 흐드러진 게 아니라 치밀한 계산과 세심한 기술이 낳은 것이다. 이런 배열을 계획의 산물이자 고도의 기술로 보는 까닭은 같은 방법을 반복하고 있다는 사실에 근거하는 것이다. 북北 자와 수狩 자 사이를 띄워놓는 변형법은 어쩌다 한 번 나온 감각의 산물이 아니다. 이를테면 은해사 〈불광〉의 불機 자에 세로획 하나를 길게 늘어뜨리는 것, 〈잔서완석루〉의 서書 자에 가로획 하나를 엉뚱하게도 사선으로 쭉 내리긋는 것 등을 거듭하고 있다. 처음에는 우연한 감각이었을지라도 두 번, 세 번 연이어 하는 것이라면 계획하여실행하는 이성의 산물일 수밖에 없다. 이후 김정희는 예상을 뛰어넘을 정도로 대담한 변형을 지속해 나갔다.

5

그리운 고향

향수

유배객에게 가장 깊은 아픔은 고향에 대한 그리움이다. 사무치는 한양의 집이 바로 그곳이다. 「용산으로 돌아가는 범회에게 달리듯 써 주다」走筆贈 範喜 歸龍山 주필증 범회 귀용산를 보면 가고 싶어 어찌할 줄 모른다.

못 위의 살림집은 거울 속과 비슷한데 문 앞에 당도하면 하얀 연꽃 피었겠지 고깃국에 쌀밥 먹는 그 고장을 어찌하여 돌아오지 못한 채 그저 너만 보내는지

나무마다 매미요 매미라 또다시 매미 끊임없는 매미 소리 300리를 잇대었네 만 그루 소나무 그늘 속엔 도리어 더할 테니 저문 하늘 향해 가면 소리 더욱 드높겠지¹¹⁴

끝도 없는 만 그루 소나무인 '만송'萬松은 실제로는 단 한 그루였으나 고향장동의 '백송'自松을 떠올리기에 충분했다. 보고 싶었다. 하지만 이곳을 떠날 수 없다. 이렇게 북청 유배지를 지키며 향수병에 가슴 저리던 어느 날 자신의 생애 떠올리고는 「곰곰이 헤아리다」細算세산를 읊었다. 30여 년 전인 1819년 문과에 급제해서 임금 앞에 나아가 순조의 용안을 직접 뵙던 순간이 엊그제만 같았다.

오는 세월 30년을 곰곰이 생각하니 누군들 그렇지 않겠나 축 처지고 구부러져 한없이 수명 누릴 그대와 같은 모습은 이때라야 바야흐로 나의 가련함 알 거라네¹¹⁵

다가올 30년을 생각해 보니 아직 나는 젊은 것일까. 지금은 그래도 살 만한 것일까. 태어나 자라던 고향 땅이 또다시 밀려왔다. 지금 종로구 장동 일대를 가리키는 「자하동」紫霞洞 시편은 그 마음 토해 낸 것이다.

조그만 길은 구비마다 스스로 충충인데 한 가닥 이름난 샘은 비 온 뒤 아름답네 노을이 가까우니 솔바람 일어나 바위에 오른 늙은 몸 차고 시린 소리 듣는구나¹¹⁶

자줏빛 노을이 가득한 그곳의 작은 계곡이며 누구나 찾아 드는 샘물, 그리고 너른 바위 위에 소나무 사이로 부는 바람이며 짙게 물드는 저녁노을이 그리웠다.

해배길

1852년 8월 13일 철종은 권돈인과 김정희에 대해 형벌을 중단시키라는 정계 停幣의 명을 내렸다. 지난해 12월 28일 순원왕후가 수렴청정을 거두고, 친정을 시작한 지 8개월 만에 이재 권돈인과 추사 김정희를 석방하라고 한 것이다." 반대 상소가 집요했으나 철종은 끝내 굽히지 않았다. 왕의 명령에도 불구하고 무려 20여 일이 지난 뒤인 9월 3일에야 의금부에서 석방 시행을 아뢰었다."

삼사三司에서 합계合啓했던 권돈인의 일을 정계停啓하고, 양사兩司에서 합계한 김정희의 일을 정계하였다.¹¹⁹

철종이 방면령을 내리자 홍선군 이하응은 친필로 해배의 소식을 담은 편지를 써서 사자使者를 시켜 보내 주었다. 이 편지를 북청의 김정희가 받은 날은 8월 19일 이전이었다. 놀라운 건 의금부에서 석방 시행을 아뢴 날인 9월 3일보다 보름가량 앞서 소식을 전해 왔다는 사실이다. 소식이라는 게 모두 뜻밖의 것이긴 해도 이번 소식은 뛸 듯이 기뻤다. 마음에 담고 있던 홍선군 개인이 보내온 소식이었기 때문이다. 그래서 김정희는 곧장 제자 허련에게 편지를 썼다. 2002년 유홍준이 『완당평전』에 인용한 8월 19일 자 편지 「허선달에게 답함」은 다음과 같다.

남쪽 끝과 한양은 기러기도 반대로 날고, 물고기도 왕래하지 못하네. 지 난여름 인편에 차와 관련된 편지인 다독來廣을 받았고 아울러 초의神衣 의 편지도 받았네 (…) 또한 천만에 뜻밖에도 편지와 함께 화등畵藤과 다포茶包가 차례로 도착했네. 이것을 일러 '만 리도 지척과 같고, 하늘 끝도 이웃과 같다'라고 하는 것일까.

위아래 천백 년 세월과 종횡 1만 리 땅 위의 무릇 마음과 힘이 통하는 곳이라면 이르지 못할 곳이 없거늘 다만 사람이 마음을 쓰지 않고 힘을 쓰지 않을 뿐이라네.

요즘 경사가 겹쳐서 기껍기 그지없다 하니, 멀리서 축하를 물 흐르듯 보내네.

천한 이 몸은 초췌한 모습으로 읊조릴 뿐, 갈수록 어리석고 갈수록 염 치가 없다네 무엇을 더 말하겠는가. (…)

돌아갈 것을 매우 서두르는지라 길게 쓰지 못한다네.

임자년壬子年, 1852년 8월 19일 노완老阮¹²⁰

흥선군으로부터 온 사자를 며칠 동안 머무르게 한 뒤 「석파 흥선대원군께 올립니다 세 번째」를 함께 보냈다. 그런데 석파 이하응은 1863년 아들이 고종 으로 등극하고서야 대원군으로 봉작되었으니까 이때의 작위는 흥선군이었다. 앞서 말했듯이 편지 제목에 '흥선대원군'이라고 쓴 것은 뒷날 문집 편찬자들이 '대원군'이란 작호를 추가했기 때문이다.

흥선군이 사람을 보내 전해 온 소식은 집안이나 관청의 통보보다도 훨씬 빨랐고 게다가 다른 사람도 아닌 홍선군의 특별한 배려가 깃들어 있었으므로 이 편지의 분위기는 감격에 사무쳐 넘치고 넘친다.

은연중 생각하고 있던 가운데 존서尊書를 전인傳人으로 보내면서 은교恩 항를 받들어 써 보내셨는바, 이것이 6일 만에 당도하여 집의 서신보다 먼저 왔는지라 돌보아 마음을 쏟아 주시는 권주眷注에 너무도 감격한 나 머지 놀라서 넘어질 지경입니다. 평소에 이 몸을 돌봐 주시는 은혜의 마 음이 하늘에 사무쳐서 아프거나 가려움이 서로 관계된 바가 있지 않았 다면 어떻게 이런 은혜를 입을 수가 있겠습니까.

불초 무상한 이 몸은 죄악이 극에 달하였으니 먼 북방으로 쫓겨난 것은 오히려 다행스러운 일이요, 자신의 분수로 말하면 오랫동안 빠져들어 침륜沈淪하고 말았으니 만 번 죽어도 아까울 것이 없고, 천년만년을 깨어나지도 않아야 할 것입니다.

그런데 뜻밖에도 하늘 빛나는 천일天日이 깜깜한 구덩이 속까지 비춰 주시므로 그 은택이 사방으로 흘러서, 벙어리, 귀머거리, 절름발이, 앉은뱅이 들까지도 같은 소리로 함께 떠들어 대면서 요순堯舜의 창성한 시대에 기뻐하며 춤을 추니, 햇빛을 보매 천하가 문명文明해진 것입니다. 그러니 나는 비록 영원한 억겁의 세월을 두고서 천만번 분골쇄신한다하더라도 어떻게 그 은택의 만분의 일이나마 보답할 수 있겠습니까.

인하여 갖춰 살피건대 이슬이 차가운 계절에 존체尊體가 신명으로부터 복을 받으신지라, 우러러 송축하는 마음이 흐르는 물처럼 끝이 없습니다. 외가 종형제인 척종戚從으로서 저 김정희는 소동파가 살던 땅인 혜주惠州의 밥을 실컷 먹었는데 이제 곧 살아서 대궐의 옥문玉門으로 들어가면 또한 존귀하신 얼굴인 존안尊願을 받들어 뵐 날이 있을 것으로

압니다. 여기 온 사자使者를 수일 동안 머물게 했다가 이제야 비로소 돌려보내면서 감히 약간의 말씀만 드리고 이만 갖추지 않습니다. 황공합니다.¹²¹

너무나 감격이 극진해서였는지 마치 왕에게 올리는 글에 못지않은 편지를 23일 또는 24일에 보내고 함께 머물러 있던 제자 추금 강위와 몸종 철서鐵胥를 데리고¹²² 북청을 나설 채비를 했다. 그런데 마침 지닌 돈이 모두 떨어져 여비마저 없었다.

동쪽에서 빌리고 서쪽에서 얻어서 올 때에 겨우 여비를 마련하였습니다.¹²³

이렇게 마련한 여비로 북청을 출발한 때는 방면이 최종 확정된 9월 3일이후다. 9월 초순 또는 중순에 북청을 떠난 김정희와 강위, 철서 일행이 한양을 거쳐 과천 집에 도착한 때는 10월 9일이었다. 그 뒤 북청의 누군가에게 보낸 10월 18일 자편지 「북청 친구에게」를 보면 해배길이 참으로 하염없었음을 알수 있다.

남쪽으로 걷고 또 걸었네.124

"생애가 얼마 남지 않았음을 알고 있는 김정희는 자신이 머무는 과천을 가난한 산골인 '궁산'으로 표현하는 가운데 그 마음을 '초초'하다고 했는데, 그저 그뿐이었다." 갈망 1852~1853(67~68세)

1

과천 시절

과천, 궁핍한 시절의 꿈

1852년 10월 9일 제자 강위, 몸종 철서와 함께¹ 과천에 들어서자 멀리 과지초 당瓜地草堂이 보였다. 절로 노래가 흘러나왔다.

푸른 이끼 낡은 집에 그대로 있고 붉은 잎은 수풀에 물들어 곱네 동서로 떠돈 적이 하도 오래라 산속에 저문 연기 잠기어 있네²

낡을 대로 낡았으나 집이란 평온의 다른 말이었다. 집에 들어서고 보니 유 배지와는 완전히 다른 새로운 세상이었다. 그저 고마울 뿐이었다.

그 다행스러움이란 비할 데 없는데, 친척들과 정든 대화를 나누자니 다시 세상에 태어나 만나는 것만 같습니다.³

경복궁 서쪽 담장 바로 곁에 있던 통의동 월성위궁月城尉宮이야 아득한 옛이야기였고 잠시 살던 곳인 흑석동 검은 못인 검호黔湖 집이나, 삼개나루인 마포 및 용산 본가도 이미 남의 손에 넘어갔으므로 남은 곳은 오래전 아버지가 한성 판윤으로 재직하던 시절인 1824년에 선영先營으로 쓰려고 구입해 둔 과천의 별서別墅뿐이었다. 과천의 야산과 밭으로 이루어진 땅인데 '이른바 '과지초당'이라 부르던 곳이었다. 게다가 이곳에는 아버지 김노경과 어머니 기계 유씨의 묘소도 있었으므로 든든함마저 있었다.

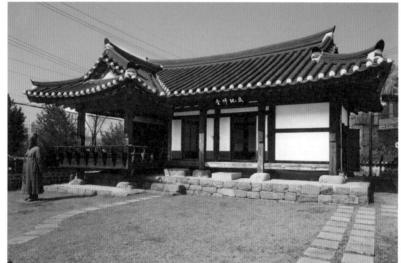

10-1

10·1 과천 과지초당. 과천시 주암동 과천박물관 경내. 2021년 촬영. 과천시가 2007년 에 건립했다. 현판 글씨는 추사체연구회 최영환의 글씨다.

지금은 흔적마저 사라져 버렸지만 1975년까지만 해도 풍경이 남아 있었나 보다. 그해 시인 김구용金丘庸. 1922~2001이 쓴 답사기가 있는데, "시흥군 과천면 주암리"라고 지칭해 두었고 이를 인용한 유홍준은 『완당평전』에서 그곳을 "주암동注岩洞 179의 1번지"라면서 "과천 경마장" 뒤편의 "청계산 옥녀봉남쪽 자락 아랫마을"이라고 했다. "다시 말하자면, 과천시 주암동은 큰 바위가줄지어 있어서 '줄바위' 또는 '죽바위'라 부른 땅이다. 그리고 죽바위 남쪽에 '중말' 다시 말해 '중촌'中村이라는 마을도 있고, 또 중말 남쪽으로는 '돌무개'라 부르던 '석포'石浦란 마을도 있었다."

마을 사람들 사이에 떠도는 말로는 이곳에 커다란 산소가 있어 '큰 산소'라 불러 왔는데, 그 뒤 '누군가 파묘를 하고 화장하거나 예산 본가로 이장했다'라는 것이다. 2007년 과천시가 나서서 과지초당을 복원한다며 그 터에 기와집을 짓고 우물을 만들었지만 정작 김노경과 기계 유씨의 묘소는 보이지 않는다.이어 과천시는 2011년 5월부터 2013년 6월 3일까지 커다란 유리 건물을 짓고 '추사박물관'이란 이름으로 개관했다. 박물관 가까이에는 1989년 9월 개장한 서울 경마장이며 1984년 10월 개장한 서울대공원도 자리하고 있고, 또한 1986년 8월 개관한 국립현대미술관 과천관도 이웃하고 있다. 이런 시설들이들어설 것이라고 김정희가 살던 때는 상상이나 했겠는가.

두 아우인 산천 김명희, 금미 김상희는 막 도착한 형 김정희에게 편지 하나를 전해 주었다. 이재 권돈인이 미리 보내 둔 편지였다. 이재 권돈인은 김정희와 같은 날 방면되었지만, 유배지가 경상도 영풍군榮豊郡 순흥면順興面에 있었으므로 충청도 청풍淸風을 거쳐 지금의 서울 강북구 번동獎洞 옥적산방玉笛山房으로 상경하는 데 그리 오래 걸리지 않았다. 그리고 권돈인은 곧장 경기도 광주廣州 퇴혼退村에 집을 마련해 옮겨 갔다. 퇴촌에 머물던 권돈인은 김정희가 과천으로 오고 있다는 소식을 듣자 바로 전인傳人을 통해 편지를 보냈다.

북청에서 떠나던 날 김정희는 편지를 통해 권돈인의 해배를 "멀리서 흔연히 축수祝壽"해 드렸는데 과천에 도착한 지 이틀 만인 10월 11일에 이재 권돈인의 편지가 또 날아들었다. 이토록 긴밀한 통신은 사례를 찾기 쉽지 않다. 참

으로 기쁜 일이었다.

권돈인과의 대화, 울분과 호소

이러한 내용은 1852년 11월 9일께 쓴 편지 「이재 권돈인께 올립니다 스물일 곱 번째」에 잘 묘사해 두었다.

산그늘 아래 동음峒陰에 돌아와서야 비로소 두 아우를 만나 합하欄下: 권 돈인의 서신을 받들어 보니 내가 북쪽에서 길을 떠나던 날이 바로 합하께서 고향으로 돌아가시던 때였기에 멀리서 흔연히 축수하였습니다. 그런데 시골집 전사田술에 당도한 지 이틀 만에 또 삼가 위문해 주심을 받으니 은연중 생각하고 있던 터라 더욱 천 번 만 번 찬탄讚歎함을 감당치 못하겠습니다. 간혹 합하를 직접 뵙고 온 사람에게서 합하의 기거起居에 관하여 들어 보면, 송백처럼 견정壓貞하시고 금석金石처럼 무강無獨하시다고 했는데 지금 합하의 서신을 보니 과연 참으로 그렇습니다.

그렇게 가족을 만나고 또 이재 권돈인의 편지를 연이어 받으면서 열흘이 바람처럼 지나갔다. 그러는 사이 둘러본 집안 처지는 아득하기만 했다. 이런 사정을 마음 놓고 털어놓은 대상은 역시 이재 권돈인이었다. 귀가 직후인 10월 중순에 쓴「이재 권돈인께 올립니다 스물여섯 번째」에서 김정희는 자신의 처지를 가리켜 마음과 힘을 다하지만 고통스럽다는 뜻의 '근고勤苦로운 생활'이라고 표현했다.

두 동생도 깃이 몽땅 무너지고 꼬리도 다 닳아 빠져 버려 어디서 돈을 마련할 길이 없습니다. 이곳은 또 흉년이 들었으니 먹고사는 것을 어떻게 해야 할지 모르겠습니다. 그러니 또한 되는대로 맡겨 둘 작정입니다.

북청에서 과천 집으로 곧장 올 수 있었던 것은 이미 두 동생이 살림집으로

10-2 10-3

10-2 권돈인·김정희, 『완염합벽첩』阮髯合壁帖, 1854, 이영재 기탁, 국립중앙박물관 소장.

10-3 김정희, 『완염합벽첩』 중 「권돈인 필법 제발」, 26.5×32.5cm, 종이, 1854, 이영재기탁, 국립중앙박물관 소장. 모두 11면으로 성첩한 『완염합벽첩』은 권돈인의 글씨와 이에 대해 김정희가 쓴 제찬으로 구성되어 있다. 석추石秋라는 사람이 권돈인의 글을 받아 김정희에게 제찬을 청해 이뤄진 것이다. 마지막 면에는 권돈인이 금 강산을 다녀온 사실을 기록하고 있어서 이 글을 쓴 때를 알려 준다. 마지막 면 내용은 다음과 같다.

"권돈인 공께서 풍악산楓嶽山이라, 금강산에서 돌아와 이 책을 만들었다. 필세가 더욱 고상하고 굳센 창건資健함이 있다. 대개 공의 필법은 자유천기自有天機라, 스스로 천기가 있어 동기창과 같아 사람의 노력으로 능히 할 수 있는 게 아니다. 금강의 신령한 기운이 도와주어 그렸기에 숨길 수 없는 것이다. 솜씨가 서툰 나에게 이어 쓰게 했는데, 이 세상에 청정함과 더러움이 함께 있고 용과 뱀이 섞여 있는 격이다."

다듬어 살고 있었기 때문이다. 하지만 당장의 걱정은 먹고사는 문제였다. 자신은 물론이고 두 동생마저 깃이 무너져 관직이 없는 데다 꼬리가 빠졌으니 어디돈 빌릴 인연조차 사라졌기 때문이다.

두 아우는 향리방축의 형벌을 받은 직후 과지초당으로 이주했다. 김정희가 북청 유배지에 머무르던 1852년 4월 15일 자 편지 「큰 아우 명희에게」의 봉투에 수신지를 '과천 우사'果川 寓舍라고 했으니까 바로 이곳이 아우네 식구가 살고 있던 향리였다." 게다가 추금 강위와 몸종 철서까지 딸려 있었다. 이렇게 해후한 세 형제에게 남은 것은 그저 운명을 받아들이는 일뿐이었다.

또 이런 흉년에 누구에게 동정을 애걸하며 누가 또 그것을 응해 주겠습니까. 그냥 운명에 따를 뿐입니다. 강생姜生과 철서는 모두 몸을 분발하여 따라오기는 하였으나 어떻게 그들에게 애처로운 충심衷心을 다할지모르겠습니다."

이재 권돈인은 이같이 곤궁한 세월을 맞이한 김정희에게 여러 가지를 베풀었는데, 늘 그러했듯이 서화 골동 감정을 청하고 그 보답으로 여러 가지 물건을 보내 주었다. 이번에는 자신이 머무르고 있는 퇴촌의 정자에 걸어 둘 편액을 요청하면서 최상급 종이인 백우설지白雨雪紙 세 본을 부쳤다. 이에〈퇴촌〉 退村이란 편액 글씨를 써 보내 주었다.

또 김정희가 11월 9일에 쓴 편지「이재 권돈인께 올립니다 스물일곱 번째」에 '삼가 위문해 주심을 받는다'라는 뜻의 "복숭하존"伏承下存이라는 표현이 있는데 단지 말만이 아니라 물건도 함께 보내 준 것을 아우른다. 한 해가 지난 1853년 4월 8일 석가 탄신일의 편지「이재 권돈인께 올립니다 서른 번째」에서도 편지와 더불어 인삼과 녹용을 받았음을 알 수 있다.

병이 난 지가 지금 벌써 30일이 딱 찼는데 원기元氣가 끝없이 마모되어 빈껍데기만 남아 있는 형편인지라 서신 속의 간곡하신 말씀에 대해서 나 인삼, 녹용을 나눠 주신 데 대해서 그냥 물끄러미 보고만 있을 뿐 감히 한마디 대답도 드리지 못하고 한마디 사례도 드리지 못한 채 오늘에이르렀습니다.¹²

이토록 궁핍한 시절이었다. 그런데 더욱 견딜 수 없는 것은 울분이었다. 과천 시절 첫 추위를 맞이할 무렵인 1852년 11월 9일에 쓴 편지「이재 권돈인 께 올립니다 스물일곱 번째」에는 그 같은 심리 상태를 그대로 드러내는 내용이 있다

소인은 새로 입은 은혜는 비록 깊으나 지난날의 원통함은 아직 남아 있으므로 감히 풀려 돌아왔다고 해서 스스로 살아 있는 사람으로 자처할수가 없으니, 하늘이여, 나는 대저 어떤 사람이란 말입니까.¹³

유배에서 풀려났다고 지난날의 원통함마저 풀어지는 게 아니었다. 그 분 노는 더욱 커졌다. 그런 까닭에 이재 권돈인이 베풀어 주는 여러 가지 배려조 차 흔쾌히 받아들이지 못했다.

이미 살아 돌아와서는 또 삼가 일에 어두운 알매則昧에 관하여 은혜로 우신 말씀인 하유下論를 받들어 보니 저의 사정을 남김없이 통촉하시었 습니다. 그러나 즉시 나아가서 합하를 뵙고 말씀드리는 것은 사리事理로 보나 정의情誼로 보나 조금도 늦출 수 없는 일입니다. 그런데 더구나 산 사山寺의 약속에 대한 하교가 이렇듯 정중하시니, 좋은 방편方便에 따라 서 감히 받들어 주선하지 않겠습니까.¹⁴

자신을 일에 어두운 '알매'에 비유하는 가운데, 즉시 만나자는 제안에 대해서 선뜻 응하기보다는 망설이는 태도를 보였다. 물론 뒷날 '산사의 약속'에 대하여 큰 관심을 보이는 것으로 그 망설임을 대신하고 있다. 아마도 여기서

말하는 산사의 약속이란 무엇인가 다른 뜻을 포함한 만남인 듯하다. 왜냐하면 다음 해 흥선군 이하응에게 보낸 1853년 1월 25일 자 편지 「석파 흥선대원군 께 올립니다 두 번째」에서도 '산사의 약속'이란 표현이 보이기 때문이다."

덧붙이자면 이 '산사'는 봉은사奉恩寺가 아닌가 한다. 김정희가 1852년 겨울의 편지「이재 권돈인께 올립니다 스물한 번째」에서도 '산사의 약속'을 언급하고 있고¹⁶, 같은 편지의 네 번째 부분에 나오는 봉은사 관련 내용"으로 미루어 그렇게 추정한다.

이하응과의 대화, 난초 이야기

김정희가 보낸 편지 「석파 홍선대원군께 올립니다」는 『국역 완당전집』에 모두 7통이 수록되어 있는데 첫 번째와 세 번째 편지는 북청 유배 시절, 두 번째와 네 번째 이후 편지는 모두 과천 시절의 것이다. 북청 유배 첫해인 1851년 하반 기에 쓴 첫 번째 편지를 보면 이하응이 위로의 말씀과 함께 '여러 가지 물품'을 내려 주었고 또한 글씨에 대한 품평도 요청했다. 이에 대한 답장에서 먼저 김정희는 자신의 처지를 다음처럼 묘사했다.

여기 척생威生이 지금껏 죽지 않는 것은 분명 이상한 일이거니와 점차로 바보스럽고 모질며 신령스럽지 못한 물건이 되어 가니 나날이 눈과 귀 로 보고 듣는 것이 모두 고민스럽고 심란할 뿐입니다.¹⁸

김정희가 자신을 외가 쪽 사람이란 뜻의 '척생'이라고 한 것은 김정희가 영조의 사위인 월성위 김한신의 증손이므로 왕족인 흥선군 이하응과 혈족 관계임을 드러낸 표현이다. 그리고 보내온 흥선군 이하응의 편지를 쥐고 가슴이 뭉클했다고 한 뒤 "내려 주신 여러 가지 물품에 대해 감격스럽고 또 부끄러운 마음이 함께 일어납니다"라고 공손하게 표현했다.

세 번째 편지에는 흥선군 이하응이 김정희에게 특별히 사람을 보내 김정희의 해배 소식을 전해 주었다는 내용이 담겨 있다. 철종은 1852년 8월 13일

10-4

10-4 김정희, 「석파 홍선대원군께 올립니다」, 1853년 1월 25일(허련 판각본, 22×58cm, 종이, 개인 소장). 홍선대원군에게 보내는 두 번째 편지로 『국역 완당전집 I』에 수록되어 있다. 김정희 별세 후 허련이 목판에 새겨 배포한 판각본이다. '산속 절집에 가자는 약속' 이야기를 담고 있고, 난초 그림에 관하여 작은 기예에 불과하지만 사물의 이치를 꿰뚫는 격물치지格物致知의 학문과 다를 바 없다고 힘주어 말하고 있다.

권돈인과 김정희를 방면하라는 명을 내렸고 이에 홍선군 이하응은 전인傳人으로 하여금 해배의 명을 담은 편지를 들려 북청으로 보냈다. 이 편지를 받은 때는 8월 19일이었다. 관청을 통한 공식 통보나 김정희 집안에서 보내온 소식보다 빠른 것이었다. 그 내용은 앞서 북청 해배길을 다루는 항목에서 전문을 인용해 두었지만, 그 가운데 다음과 같은 문장은 가슴을 때린다.

이제 곧 살아서 대궐의 옥문玉門으로 들어가면 또한 존귀하신 얼굴인 존 안尊顔을 받들어 뵐 날이 있을 것으로 압니다.¹⁹

여기서 말하는 옥문이란 단지 한양 도성으로 들어가는 문이 아니라 왕이 계시는 대궐을 뜻하는 것이므로 재출사의 희망을 적극적으로 드러낸 표현이 다. 하지만 해배 뒤 과천 땅에서 기다렸건만 왕은 그를 불러 주지 않았다.

그렇게 해가 바뀌었고 1853년 새해가 밝았다. 홍선군 이하응에게 보내는 1853년 1월 25일 자 편지 「석파 홍선대원군께 올립니다 두 번째」에도 가슴을 적시는 문장이 있다.

산사山寺에 가자는 한 약속 또한 덧없는 세상의 맑은 인연인데 어떻게 이루기가 쉽겠습니까.²⁰

유람을 떠나자는 등산 약속이 아니라 무엇인가 일을 도모하자는 약속마저 덧없다는 탄식은 어쩐지 자포자기한 사람 같은 느낌을 준다. 같은 때 쓴 네 번 째 편지에서는 자신의 처지를 다음처럼 토로한다.

척종戚從인 저는 실낱같은 목숨을 구차하게 지탱하면서 원통한 날짐승인 원금冤禽이 목석 $_{\Lambda}$ 지당 한되어 또 $_{\Lambda}$ 1년을 지났으나 이것이 도대체 어떤 사람이란 말입니까. 외로운 그림자가 또한 추하기만 합니다. $_{\Lambda}$ 1

자신을 '척종'이라고 표현하여 혈족임을 각별히 강조한 뒤 곧장 자신을 '원금'이라 하여 원통한 날짐승으로 묘사했다. 그렇게 자신의 원망스러운 처지를 드러낸 채, 북청에서 상경하고서 해도 바뀌었건만 '헛된 1년'을 보냈다며 '외롭고 추하다'라고 했다. 그러니까 출사의 희망이 빗나가 버린 자신의 처지를 간곡히 호소하는 것이다. 앞서도 언급한 바 있듯이 바로 전해인 1852년 11월 9일께 이재 권돈인에게 보내는 편지에서도 '산사의 약속'"을 거론했음을 생각하면, 이하응, 권돈인, 김정희 세 사람 사이에 맺은 약속에 집착하고 있었던 것이다.

김정희는 이때 『난화첩』 蘭話帖 한 권에 제기題記를 써 붙여 올렸다. 편지 「석파 흥선대원군께 올립니다 두 번째」에 쓴 내용은 다음과 같다

난화順話 1권—卷에 대해서는 망령되이 제기題記한 것이 있어 이에 부쳐 올리오니 거두어 주시겠습니까.²³

물론 저 한 권의 『난화첩』은 흥선군 이하응이 그린 것일 수도 있고 김정희가 그린 것일 수도 있지만, 문맥으로 보아 김정희의 작품이 아닌가 한다. 특히화첩의 제목이 난화蘭畵가 아니고 '난 이야기'란 뜻의 난화蘭話라는 점에 착안하면 더욱 그렇다. 제주 유배 시절인 1846년 장황사 유명훈에게 보내 준 『난맹첩』도 단지 열다섯 폭의 난초 그림만이 아니라 난초 이야기를 담은 제발이 일곱 쪽이나 포함되어 있어서, 그야말로 난초 그림인 난화蘭畵 화첩이 아니고 난초 이야기인 난화蘭話 화첩이었음을 생각하면 더욱 그렇다. 과천 시절의 『난화첩』이 제주 유배 시절의 『난맹첩』 규모보다 더 풍부하고 또 심혈을 기울인 난화첩이겠지만 정작 화첩이 남아 있지 않아 어떤 규모인지 알 수 없다.

그리고 1853년 1월에 쓴 네 번째 편지에서 이하응의 작품 『난혈침』蘭頁放 에 대한 품평을 했는데 다음과 같다.

이사이에 이토록 아름다운 영필英筆이 있으니 한寒, 서暑, 丕燥, 습濕, 풍風,

우雨와 같은 육기六氣가 손가락 아래 춘풍春風 속에는 스며들지 못할 것이라고 생각합니다.²⁴

『난혈침』은 이하응의 난초 화첩을 말하는데, 피해야 할 여섯 가지 육기마 저 스며들지 못할 정도로 너무나 뛰어나다는 것이다. 그리고 다섯 번째 편지는 1853년 9월 서리가 내리던 늦가을에 쓴 것이다. 편지 첫머리에 다음과 같은 문 장이 있다.

서릿발이 번쩍번쩍 빛나서 손에 쥐면 차가움을 느낄 만합니다. 꽃필 때의 한 가지 약속이 차츰 흘러서 이즈음에 이르고 보니 경치를 대하매 마음이 서글픕니다.²⁵

지난 봄날 '한 가지 약속'을 한 것이 있지만 늦가을이 되도록 지켜지지 않 았음을 상기시키는 가운데 자신은 "쇠한 기운을 도저히 지탱할 수 없어 초목과 함께 썩어 가는 것이 바로 내 분수"라고 호소한 뒤 이하응의 난초 그림에 대해 또 한 번 찬사를 아끼지 않았다.

보여 주신 난폭蘭輻에 대해서는 이 노부老夫도 의당 손을 오므려야 하겠습니다. 압록강 동쪽에는 이 작품만 한 것이 없습니다. 이는 내가 좋아하는 이에게 면전面前에서 아첨하는 하나의 꾸민 말이 아닙니다.²⁶

조선 땅인 '압록강 동쪽'에 없는 것이라는 말은 김정희가 조선인을 칭찬할 적에 즐겨 사용하는 표현인데, 70세가 되던 1855년 1월에 보낸 여섯 번째 편지에서도 흥선군 이하응의 글씨를 찬양하고 있다.

예서隸書가 아주 좋아서 의당 난蘭 작품과 쌍벽의 아름다움을 이루어 지붕 머리에 무지개를 꿰는 기이한 일이 일어날 수 있을 것입니다."

1855년 그해 여름날 쓴 일곱 번째 편지에서는 이하응이 보내온 국화 그림 이야기를 하는데 다음과 같다.

그 누가 봄 국화인 춘국春菊을 피우지 못한다고 말했단 말입니까. 붓 끝으로 묘상妙相을 내는 데에도 과연 천지의 조화造化를 옮겨 올 수 있단 말입니까. 국화 그리는 국법新法은 십분 완숙하여 더할 수가 없습니다. 다시 원숙한 뒤에 또 하나의 묘체妙諦를 만들어 내는 데에 깊이 유의하시기를 기원합니다.²⁸

계절에 맞게 그려야 한다는 뜻으로 봄날에 국화를 그린다 한들 천지의 조화로움까지 옮겨 올 수 없을 것이니 시절에 맞춰야 할 것이라는 지적이다. 이런 지적은 중국 주周나라 관령關令 윤희尹喜의 저서로 알려진 『관윤자』關尹子에서 말하는 바인데 다음과 같은 문장이다.

하늘도 겨울에는 연꽃을 피우지 못하고, 봄에는 국화를 피우지 못한다. 그러므로 성인

및人은 시절時節을 어기지 않는다.²⁹

봄에 국화 그린 것을 김정희에게 보냈으므로 김정희는 『관윤자』를 인용하여 은근히 지적하면서도 국화 그림 자체의 완숙함에 대해서는 아낌없이 찬양하는 가운데, 요즘 같은 여름날이면 역시 난초를 그려야 한다고 권고했다.

수일 이래로 천기天機가 비로소 아름다우니 정히 이때가 난을 그릴, 사 란寫蘭할 만한 기후입니다. 붓을 몇 자루나 소모하셨는지, 바람에 임하 여 우러러 생각합니다. 갖추지 못합니다.³⁰

윤정현과의 대화, 감회와 소망

북청 유배 시절 내내 함경 감사 겸 함경도 병마 수군절도사로 재임한 침계 윤

정현이 임기를 마치고 1853년 2월 25일 자로 홍문관 제학에 임명되면서 한양으로 복귀했다. 인연도 신기해서 김정희가 북청 유배의 명을 받고 두 달 뒤 침계 윤정현이 함경 감사로 부임해 왔다. 그리고 김정희가 북청을 떠나고 6개월이 지나자 침계 윤정현도 함흥을 떠나 한양으로 복귀했다.

침계 윤정현이 함경 감사 임기를 마치고 한양으로 복귀한다는 소식을 윤 정현이 함흥에서 손수 부쳐 준 편지로 전해 들은 김정희는 「침계 윤정현에게 드립니다」를 써서 보냈다. 감격의 마음이 넘치는 편지 전문을 크게 셋으로 나 누어 살펴보면 다음과 같다.

높은 누각은 100척이나 되고 긴 다리는 10리나 뻗치었습니다. 반생 동안에 처음 만난 인연으로 이런 그림 같은 곳을 원만히 차지하였으니 비록 종전의 논밭뿐인 천맥阡陌 사이에서 지내던 생활도 반드시 이 뛰어난 승경勝景보다 낫지는 않을 것입니다. 더구나 남북으로 엎어지고 자빠져 전패顯沛하다가 마지막 길에 끝을 잘 맺은 것이 또 당음業廢으로 보호해주시던 즈음에 있었습니다. 자비로우신 노파심에 의해 복을 많이 받아주신 술에 취하고 베푸신 은덕을 흠뻑 입어 1,000리 길을 내려와 조용히 농촌에서 지낼 수 있으니 이것이 누구의 은혜이겠습니까.³¹

첫머리에 자신이 머물고 있던 과천의 과지초당을 거대한 장원에 비유하고 는 첫 인연인데도 이렇게 좋은 곳에 있을 수 있다고 했다. 지난날 자신의 생애를 "천맥전패"所阿顯沛라고 하여 험한 벌판에서 남쪽 끝과 북쪽 끝을 오가며 유배를 당했다고 회고하고서 그러나 생애 막바지에 윤정현을 함경 감사로 만나보호받음에 그 끝을 잘 맺을 수 있었다고 다시 강조했다. '당음'業廢이란 지방 관을 말하는데 윤정현의 함경 감사 직임을 가리키는 것으로 관할 지역 유배객인 자신을 해배시키는 데까지 그 은혜가 미쳤음을 은근히 내비친 게다.

즉시 삼가 태하台下의 서한을 받아 보건대 이 같은 눈과 이 같은 추위에

자세히 살펴 조사하시는 안찰按察의 일에도 그 기력과 체력이 신명의 도 움으로 길이 평안하심을 따라서 알겠으니 삼가 우러러 위로가 됩니다.

다만 내직內職으로 옮기기 위해서 무성한 산림으로부터 행장을 꾸려돌아오는 일을 이미 담당하셨을 듯한데 그렇게 되어도 능히 남은 고민이 없고 또한 남은 그리움도 없겠습니까. 옥소玉簫 사이에서 즐기던 일이 아마 밭머리에 아른아른 보이는 것이 있을 듯한데, 이를 어찌하겠습니까.³²

과천에 있다가 '태하' 다시 말해 윤정현의 편지를 받고 보니 평안하심을 알겠고, 또한 홍문관 제학으로 복귀한다는 소식에 지난날 함흥 땅의 추억이 그 리울 것이라 했다.

척하戚下는 관악산 아래 돌아와 숨어 지내면서 어부 초객漁文 應客과 형제 삼아 꿈같이 서로 마주하니 말년의 온갖 감회가 창자 사이에서 밀물처럼 끓어오릅니다. 하지만 이것은 족히 외인%人에게 말할 것이 못 되옵니다. 내려 주신 물품들은 이 썰렁한 주방을 가득 채웠으니, 참으로 대단히 감사합니다. 나머지는 남겨 두어 따로 말씀드리기로 하고 아직 다갖추지 않습니다. 오직 삼가 복을 맞이하여 속히 돌아오시기를 기원합니다.33

마지막으로 김정희는 자신을 '척하'라 일렀는데 먼 친척임을 드러내는 표현이었으며, 또한 자신을 관악산의 '어부 초객'이라 부르면서 '온갖 감회'를 털어놓았다. 여기서 물고기를 낚는 어부와 나무를 하는 초객이라고 표현한 대목은 의미심장하다. 무엇인가를 구하는 모습을 드러내 보인 것이니까 말이다. 복권과 출사를 꿈꾼 것일까. 하지만 이후 정국의 흐름을 보면 그 소망은 슬프게도 불가능한 꿈이었다.

심희순과의 대화 1: 물건

제주 유배를 마치고 한강 변에 살던 시절 만나 맺은 좋은 인연은 김정희가 죽기 직전까지 계속 이어졌다. 동암 심희순은 변함없이 서화 골동과 관련한 감정과 평가를 구했고, 김정희는 한 치도 소홀함 없이 아주 세심하게 주석을 달아지나칠 정도로 공손히 대응했다. 나아가 심희순은 자신의 글씨에 관해서도 꾸준히 물었고 다른 사람도 소개해 주었다.

과천 시절 김정희와 심희순의 만남은 거의 편지를 통한 것이었지만, 두 사람이 영영 만나지 못한 것은 아니다. 1854년 무렵의 편지 「동암 심희순에게 올립니다 열 번째」에는 "엊그제 와 주시어"⁴라는 대목이 있다. 이어지는 열한 번째 편지에서 김정희는 심희순이 다녀갔으니 심희순의 향기가 3일 동안이나 집에 머무를 것이라고 하고는 다음처럼 애절하게 썼다.

황량하고 적막한 곳에 뉘가 있어 따뜻이 물어 주겠소. 걱정하시는 파심 變心을 지니지 않으셨다면, 이 몸이 무슨 수로 지우芝字를 얻어 보아 3일 동안 궤几와 탑褟에 향기가 스미게 할 수 있었겠소. 돌아가는 수레가 너 무도 저녁에 가까웠으니 물시계가 걷히기 전에 성에 당도하였는지 불 안한 마음이 맺힌 듯하여 때를 지내도 풀리지 않으외다.³⁵

만남이 이토록 간절했지만 30통의 편지에는 만남의 흔적이 단 한 번뿐이다. 1855년 1월 무렵의 편지 「동암 심희순에게 올립니다 열여섯 번째」에서 "해가 바뀐 뒤에도 한 번 만나기가 이렇게 더디고"³⁶라며 불만을 털어놓았고, 1856년 1월 무렵의 편지 「동암 심희순에게 올립니다 스물두 번째」에서도 "해

가 바뀐 뒤로 소식이 너무도 아득하다"라면서 "봄은 깊고 해는 기니 봄날의 유 람하는 듯 모영편사帽影鞭絲를 짝 삼아 한 번 평소 언약을 실천할 생각은 없는지 요"³⁷라고 거듭 재촉했다.

두 사람의 대화는 오로지 편지를 통한 것이었다. 1851년 겨울 북청 유배 시절에 보낸 열두 번째 편지를 제외하면 나머지 29통의 편지는 모두 과천 시절에 보냈다. 「동암 심희순에게 올립니다 두 번째」에는 "남북으로 허둥지둥 떠돌다 보니"38라는 표현이 있고 여섯 번째 편지에는 "당초 북에서 올 때부터"39라는 표현이 있어서 이 편지를 쓰던 시점이 제주와 북청 유배 이후 과천 시절임을 알려 준다. 또 일곱 번째 편지에는 "왕의 행차에서 원통함을 부르짖었으니"40라고 했으므로 꽹과리를 치며 격쟁을 벌인 때인 1854년 3월이다. 열여섯번째 편지에서는 자신의 나이를 "칠순이 꽉 찼으니"41라고 하여 1855년의 편지임을 알려 주고 있다. 따라서 모두 과천 시절의 편지다. 이 편지에 나타난 여러 가지 물건을 정리해 보면 아래 표〈심희순이 김정희에게 보낸 물건 목록〉과 같은데 중국의 옛 탐본攝本과 심희순의 글씨가 가장 많다.

〈심희순이 김정희에게 보낸 물건 목록〉

첫 번째 ~ 열세 번 째 편지	1853~ 1854년	물건 등	탑본	구양순의〈구비〉歐碑·〈구성궁명〉九成宮 銘·〈예천명〉醴泉銘 ⁴² , 저수량의〈맹법사비〉 孟法師碑·『인의첩』因宜帖·〈경룡종〉景龍鍾 ⁴³ , 한호의『석봉첩』石峯帖 ⁴⁴ , 도흥경陶弘景, 452~536의〈예학명〉應鶴銘 ⁴⁵ , 청나라 사람 풍씨馮氏와 양씨楊氏의 서화와 부채 ⁴⁶ , 옹 방강의〈담연〉覃聯: 聯書연서 ⁴⁷
			벼루, 인장, 붓	죽엽석竹葉石 ⁴⁸ , 낙교인 ^{樂交印과} 붓 ⁴⁹ , 봉연鳳 때 ⁵⁰
			초상화	〈접화병〉蝶畫屏 ⁵¹ ,〈소동과도〉蘇東坡圖 ⁵²

		심희순의 글씨 관련	글씨	연서聯書 ⁵³ , 〈서본〉書本과〈묵항〉墨紅,〈보〉 寶 ⁵⁴ ,〈가전〉佳箋과〈명고〉名糕 ⁵⁵
			편액	《지환〉知環, 〈화수〉華壽, 〈청권〉靑卷, 〈매등〉 梅飽 ⁵⁶ , 편액 ⁵⁷
			서첩	『동권』桐卷 ⁵⁸
		타인의 글씨	-	최군 _{崔君⁵⁹, 서태徐台⁶⁰}
열네 번 째~스 물한 번 째 편지	1855년	물건 등	사물	금함 ^{錦椷61} , 종이와 벼루 ⁶² , 부채 ⁶³
			음식	수나물 ⁶⁴
		심희순의 글씨	글씨	여러 통의 보묵 _{寶墨} ⁶⁵ , 편액과 첩모한 글자 ⁶⁶
스물두 번째 ~ 서른 번 째 편지	1856년	물건등	사물	벼루 ^{67,68}
			책	『수세자항』壽世慈航 ⁶⁹
		심희순의 글씨	글씨	작은 편액과 〈병액〉屏額 ⁷⁰ , 〈벽과〉擘窠의 큰 글자와 〈석장〉의 큰 편액 ⁷¹ , 모摹한 편액 ⁷² , 연서聯書 ⁷³ , 두 쪽의 우시虞詩 ⁷⁴ , 행서行書와 예서隸書 및 방춘번맹方春番萌, 해서楷書 ⁷⁵
		타인의 글씨	글씨	〈심경〉心經 ⁷⁶
		김정희가 심희순에게	그림	〈소동파 입극도笠展圖〉 ⁷⁷

심희순과의 대화 2: 비평

김정희는 심희순의 글씨에 대해 끝없는 찬사로 일관하고 있다. 첫 번째 편지 「동암 심희순에게 올립니다 첫 번째」에서 가장 현란하다.

두어 쪽의 연서聯書는 결코 압록강 동쪽의 기격氣格이 아니며 저 김농, 정 섭처럼 천기天機가 유동流動하고 기굴착락奇崛錯落한 솜씨로도 이를 넘어 설 수 없으니 나 같은 사람은 60년 동안 이에 전력하여 스스로 한두 가 지는 들여다보아 소득이 있다고 여겼는데도 얼마나 뒤떨어졌는지 알지 못하겠구려."⁸

심희순의 글씨는 조선, 청나라는 물론 김정희 자신조차 훌쩍 뛰어넘어 버렸다고 했다. 심희순의 글씨가 구양순에 가깝다는 것이다. 그래서 김정희는 그의 대련을 얻는 사람은 "글씨에 복이 있는 사람"이라며 자신이 한 개의 대련을 빼앗아 차지했다고 하고, 다시 그 글씨의 특징에 대해 군자의 도량度量과 천기天機가 있고 속기俗氣와 기교技巧가 없기 때문에 항상 대해도 싫증 나지 않는다고 했다." 이어서 김정희는 이 같은 심희순의 글씨에 대해 "만필漫筆이나 희묵戲墨으로 여기겠지만 그것은 속된 눈을 가진 자들의 안목일 뿐"이라고 일축하고, 심희순이 남의 글씨를 베낀 모서摹書를 묶은 서첩 『동권』桐卷에 대하여 다음과 같은 지적을 덧붙였다.

다만 결구結構에 있어서 매양 조금 덜 간 곳이 있으니, 이는 바로 타고난 재간은 우수한데 공부가 적은 까닭이며, 그 공부工夫 면에 있어서는 이르러 가기 어려운 것이 아니니, 이와 같이 타고난 재주로서 어찌 인공人工 면을 근심하리오.⁵⁰

이 같은 찬사는 시간이 흘러도 변함이 없다. 1854년 무렵의 편지인 「동암 심희순에게 올립니다 아홉 번째」에서 다음처럼 평가했다.

《지환〉知環, 《화수〉華壽 두 편액은 그 기굴帝崛한 품이 곧장 초산焦山의 문 경門徑인 《예학명〉癥鸙銘에 들었으니 이 어찌 범상한 홍연汞鉛: 불로장생의 정지으로 가능한 일이리까.81

같은 해인 1854년 열다섯 번째 편지에서는 심희순이 보내 준 여러 편의 글씨를 '보묵'寶墨이라 부르면서 "1년 사이에 나아가 경지"를 드높이 평가하는

가운데 다음처럼 썼다.

가난한 선비에게 처음 있는 일이라고 하다 뿐이겠소. 차근히 생각하면 근일에 또한 못물이 다시 다 새까맣게 되어 팔심은 더욱 강해지고 글자체는 더욱 예스러워 완연히 육조 이전의 풍기가 넘칠 것이니 압록강 동쪽에는 이런 작품이 없고 말고요.82

한 해가 지난 1856년 여름께 편지인 「동암 심희순에게 올립니다 스물일 곱 번째 에서는 다음처럼 말했다.

그 자리 잡은 것이 너그럽고 단정하여 파임波파과 내리 삐침撇별이 트이고 밝아 남다른 일종의 풍미가 배어 있어 세속으로부터 온 것 같지 않으니 매양 영감의 글씨를 보면 형예形穢의 부끄러움이 저절로 생기는 반면에 감탄과 부러움을 이기지 못하외다.⁸³

그리고 1856년 가을께 편지로 마지막 편지인 「동암 심희순에게 올립니다 서른 번째」에서는 인력으로 말미암은 솜씨가 아니라고 극찬했다.

모두가 마음을 놀래고 넋을 뒤집히게 하는 것이어서 봄철에 보던 것과 비교하면 단지 한 격만 나아간 것이 아니며 전고前古에 심전구수心傳口授 하던 묘법이 다 글자 사이에 나타났으니 이는 바로 천기天機를 인함이요 인력人力은 아니외다.⁸⁴

김정희에 따르면 심희순의 글씨가 이토록 대단했건만, 지금은 그의 작품을 마주할 수 없다. 또한 당시나 지금이나 심희순 글씨에 관한 기록이 남아 있지 않다. 오세창의 『근역서화장』 *5 「심희순」 항목에서도 오직 저 김정희의 글만을 인용해 두었을 뿐 다른 이들의 견해는 아예 보이지 않고, 또한 1966년 김기

승의 『한국서예사』^{\$6}, 1968년 김원룡의 『한국미술사』^{\$7}, 2006년 이완우 등이 쓴 『한국미술사』^{\$8}, 2011년 국사편찬위원회가 엮은 『한국 서예문화의 역사』^{\$9}, 2010년부터 2013년까지 출간한 유홍준의 『한국미술사 강의』전3권^{\$0}에서도 예외 없이 그의 이름은 보이지 않는다. 자못 의문스러운 일이다.

심희순과의 대화 3: 서도

김정희는 「동암 심희순에게 올립니다 첫 번째」 편지에서 심희순의 글씨가 지 닌 특징을 평가하면서 글씨의 요체를 설파하고 있다.

첫째는 바로 사군자의 평탄하고 가없는 도량度量이 팔뚝 밑에 흘러나오는 것이요, 둘째로는 순전히 천기天機로써 움직여 필묵의 계경蹊運: 좁은 길 밖에 있어 일절의 속기俗氣나 일호—毫: 털 한 올의 기교技巧가 없는 점이라 이 때문에 항상 대해도 싫증 나지 않는 거외다.⁹¹

글씨의 핵심은 도량과 천기가 있고 속기와 기교가 없는 것이다. 이를 위하여 베껴 쓰는 임서屬書 또는 모서摹書를 해야 한다고 끊임없이 강조했다. 임모수련의 기본은 첫째로 탑본을 구할 적에 원본에 가까운 "원탁선본"原拓善本을 고르는 것⁹²이고, 둘째로는 순서인데 구양순으로부터 시작해 저수량, 우세남으로 들어가야 한다⁹³고 했다. 물론 그 순서는 정해진 것이 아니고 글씨 쓰는 사람의 특성에 따르는 것이라고 한다.

대개 영감유묘의 필치는 구양순과 더불어 서로 가까우며 저수량에 이르러서는 억지로 할 수 없는 것이니, 반드시 자신의 가까운 곳에서부터 들어가야만 성공이 쉬운 것이지요. 이는 자연의 형세라 마치 물은 젖은 데로 흐르고, 불은 마른 데로 나아가, 각기 제 무리類유를 따르는 것과 같은 것이외다. 행여 하나의 구양순비 원탁선본原拓善本을 구득하여 시험삼아 손을 들여놓는 것이 좋을 듯하구려.

북을 놀리는 운필법에 대해서는 「동암 심희순에게 올립니다 여덟 번째」에서 심희순이 써 보낸 글씨 가운데 〈보〉寶를 두고 붓 끝이 신을 따라 분방하여 구애받는 것이 없다고 하면서도 다음과 같이 붓 놀리는 법을 논했다.

붓을 종이에 대고 팔을 운전할 때는 전혀 놓지도 않고 전혀 거둬들이지 도 않지요. 이는 세심하고 눈 밝은 사람도 세 번 생각을 다하는 곳이지 요. 한갓 서도書道만이 그런 게 아닐 거요.⁹⁵

큰 글자大字대자 쓰는 법에 대하여서도 「동암 심희순에게 올립니다 스물여 섯 번째」에서 다음처럼 지적했다.

세속에서 일컫는 "큰 글자는 작은 글자 쓰듯 하고 작은 글자는 큰 글자 쓰듯 한다"라는 말은 당나라의 초성章聖 장욱張旭, 675~750 무렵을 위탁屬 託하여 사람들의 안목을 어둡게 한지도 이미 1,000년이 가까운데 유독 미불**#, 1051~1107만이 이 망언에 속아 넘어가지 않았던 것입니다. 66

그리고 「동암 심희순에게 올립니다 스물일곱 번째」에서 "파임波과 내리 삐침撤이 트이고 밝아 남다른 일종의 풍미가 배어 있어 세속으로부터 온 것 같지 않다"라고 평가한 뒤 다음처럼 썼다.

대개 물이 흐르고 꽃이 피는 천지묘리로써 창문과 문설주와 토석±石으로 땅에서부터 쌓아 올리는 공력을 운용하면 신이 힘에 따라 생기며 점차로 계단 밟아 문경鬥徑과 당오堂奧에 나아가기 어렵지 않으리니 뒤에오는 영수英秀들에게 진실로 촉망이 크고 말고요. 그러자면 반드시 옛법서에 있어 그 진본을 구득해야 하며 가짜 옥과 거짓 금의 그르침을 입어서는 안 될 것이외다."

그리고 1856년 가을 마지막 편지인 「동암 심희순에게 올립니다 서른 번째」에서 심희순의 글씨를 평가하는 가운데 "천기天機를 인함이요 인력人力은 아니외다" 라고 쓴 뒤 예서隸書의 법을 논하면서 기奇와 괴恠에 관해 다음처럼 설파했다.

대개 예서의 법은 차라리 졸掘할망정 기奇가 없고, 고古해도 괴惟하지는 아니하며, 비록 척백戚伯, 양두羊賣의 험險으로도 역시 기하지 않고 괴하지 않으니 기와 괴의 두 가지 뜻은 특별히 서법에만 아니라 일체에 있어 경계하는 게 좋을 거외다.⁹⁹

저 괴기하고 기이하게 뛰어난 '기'하나 '괴'桩를 두려워해야 한다는 것이다. 그러니까 기이하게 할 바에는 서투름을 뜻하는 '졸'抽과 예스러움을 뜻하는 '고'古가 더 낫다는 뜻인데, 예서를 쓰는 사람들이 대체로 기이하게 해 버리는 풍조를 비판하는 것이었다.

또한 벼루와 붓 그리고 인장印章과 장황裝潢에 대한 관심도 각별히 드러냈다. 「동암 심희순에게 올립니다 열 번째」에서 심희순이 '봉연'鳳研이란 벼루를 보내서 평가를 부탁하자 다음처럼 평가해 주었다.

손수 먹을 갈아 시험하여 보니 비록 가마솥에 달여 밑을 바른 서동西洞의 청화석靑花石 같지는 못하나마 역시 가품佳品이며 돌의 질은 남포석藍 浦石에 비하여 더 나은 곳이 있고, 살짝 먹을 거역하는 듯하면서도 자못 발묵潑墨의 묘가 있으니 두어 날만 더 시험해 보고 보내 드리겠소. 벼루 제작은 어떤 사람이 했나요? 절대 속품은 아니외다.¹⁰⁰

열여섯 번째 편지에서는 심희순이 보내온 벼루에 대해 '단계석'端溪石이라 과정하고서 다음처럼 썼다. 벼루를 만든 식도 극히 고아古雅하니 반드시 유명한 솜씨의 제작이요, 보통 장인으로서는 방불하게도 못할 것이외다. 지금 하마 400년이 지 났으니 근세의 돌이나 근세의 제작으로는 있을 수 없는 것이며 벼루의 면이 살짝 오목하니 육유陸游. 1125~1209의 이른바 옛 벼루 살짝 오목하 여 먹이 많이 모인다는 것이 실제이외다.¹⁰¹

스물아홉 번째 편지에서는 "우리나라 돌 중에서는 쉽게 보이는 것이 아니니 당연히 주의하여"¹⁰²야 한다고도 했다. 그리고 서른 번째 편지에서 붓 만드는 장인을 만난 이야기를 하고 있다.

영남 사람으로 신묘하게 붓 만드는 자가 있어 연전에 두서너 자루를 얻어 써 보았는데 비단 나라 안의 제일 솜씨일 뿐만 아니라 비록 천하의 제일 솜씨라 일러도 부끄러울 게 없을 정도였지요.¹⁰³

바로 그 영남 사람이 올라왔는데 정작 김정희는 황모黃毛라고는 한 꼬리조차 없으니 그대로 돌려보낼 수밖에 없음을 안타까워하다가, 자기 대신 심희순에게 한번 해 보라고 권유했다. 이어서 다음처럼 썼다.

그렇다면 혹 내게도 여력餘歷: 나머지가 떨어짐이 미쳐 올 듯싶어서이외다. 첫째, 붓 재료를 그로 하여금 더할 수 없이 잘 골라서 만들게 해야만 산 탁散卓에 뒤지지 않을 거요. 근래에 우리나라에서 만든 것은 다 쓸 만한 게 없소. 북와필北瓊筆, 정초자용필正草字用筆, 명월明月, 주옥珠玉을 붓대에 새긴 것들은 더욱 거칠어 감당할 수 없으니 이 사람을 시켜 만들면 굳세고 부드럽고 간에 마음대로 되어 손가락에 맞지 않는 것이 없는데 그저 내려보내자니 퍽 애석하외다. 104

또 김정희는 아홉 번째 편지에서 심희순이 〈청권〉靑卷, 〈매등〉梅瞪이란 글

씨에 대해 평가를 부탁하자 "역시 아름답다"라는 평을 붙여 되돌려 줄 적에 왜 "장지裝池하여 횡축機軸을 만들지 않는지요"라고 되물었다. 소중히 간수하라는 뜻이다. 또한 '낙교인'樂交印이란 인장과 새로 제작한 붓에 대해 직접 사용해 본 뒤에는 다음 같은 탄식을 남겼다.

사인士人과 장수匠手는 실로 같지 않단 말인가.105

학자인 '사인'과 기술자인 '장인'의 다름을 새삼 확인했는데, 이처럼 김정희는 단지 글씨에만 그치지 않고 붓은 물론 인장이며 장황에 이르기까지 서도를 둘러싼 거의 모든 것에 관심을 기울였다.

심희순과의 대화 4: 불만

김정희는 중국의 서도와 서도가에 대해서 묘사할 때면 매우 강렬했다. "저 김 농, 정섭처럼 천기天機가 유동流動하고 기굴착락奇崛錯落한 솜씨"¹⁰⁶라고 묘사한 것은 하나의 예에 불과할 뿐이다. 반면에 김정희의 조선 서도와 서도가에게 대한 비판은 지나치게 강렬했다. 심희순을 높이 평가하고자 할 때조차 "압록강동쪽에 이런 게 없었다"라는 식으로 표현했는데 첫 번째 편지 「동암 심희순에게 올립니다 첫 번째」에서 "결코 압록강동쪽의 기격氣格이 아니며"¹⁰⁷라고 했고열다섯 번째 편지에서도 "압록강동쪽에는 이런 작품이 없고 말고요"¹⁰⁸라고 했다. 또한 나쁜 점은 모두 동쪽에 두었는데 "동쪽 사람들의 공연히 높은 척하는 습기_{점氣}"¹⁰⁹라거나 "동속東俗의 가장 고질이외다"¹¹⁰라고 한 것이다.

김정희는 「동암 심희순에게 올립니다 네 번째」에서 한호의 『석봉첩』石峯帖에 대해 다음처럼 평가했다.

대개 이 글씨가 극히 높은 곳이 있는 반면 극히 속된 곳도 있으며, 그 공들이고 힘들인 것으로 말하면, 산을 넘어뜨리고 바다를 거꾸로 돌릴 만하지만, 오히려 동기창의 끊이지 않는 이음인 면면약주網網存에 못 미

치니 이런 경지에서는 모르는 자와 더불어 말할 수 없는 것이외다."

엄청난 노력에도 불구하고 동기창에 못 미친다는 것인데, 이처럼 동기창에도 못 미치는 공력으로 조선 서도가들이 문징명과 축윤명祝允明, 1460~1526에무릎을 굽히지 않고 우뚝 서서 산음山陰에 다가설 망상을 일으키는지 알 수 없다고 불만을 털어놓은 뒤 다음처럼 썼다.

이 역시 동쪽 사람들의 공연히 높은 척하는 습기習氣이외다. 문장이나 서화를 막론하고 먼저 이 습기를 버린 뒤라야만 나가는 길이 마도嚷道로 치닫지 않을 것입니다.¹¹²

1854년 3월 무렵의 편지 「동암 심희순에게 올립니다 일곱 번째」에서도 조선 서도가들에 대해 불만을 터뜨렸다.

매양 보면 잠깐 시험만 할 뿐 법대로 하지는 않고 '효력이 없다'라느니 또는 '특별한 게 없다'라느니 하며 드디어는 말살하고 말아 '나의 쓰는 법만 못하다'라고 합니다. 이는 동속東俗의 가장 고질이외다."

심희순과의 대화 5: 고통

김정희는 심희순과 편지를 주고받으면서 처음에는 자신의 처지에 대해 거의 언급하지 않았다. 세 번째 편지 「동암 심희순에게 올립니다 세 번째」에서도 "궁도황한窮途荒寒이라 춥고 가난하고 쓸쓸한 길에도"¹¹⁴라는 표현이 다였다. 네 번째 편지 「동암 심희순에게 올립니다 네 번째」에서는 "아지퇴당"我之頹唐이라고 해서 나같이 허물어지고 쓰러진 신세라고 한 뒤 이어 "머리털만 하얗고 이 룬 것은 없으니 쓸모없어 가련하기만 하오. 두뇌가 가득 찼을 때는 무엇을 꺼려 나아가지 못했는지 모르겠소"¹¹⁵라며 한 걸음 더 나아가더니 다섯 번째 편지 「동암 심희순에게 올립니다 다섯 번째」에서 비로소 하소연을 본격화했다.

아우弟제: 김정희 자신의 묵은 고통은 이 정월正月과 이월二月의 계절을 당하여 눈은 더욱 침침하고 팔목은 더욱 무거우며, 사중술仲: 김명희 역시 오랫동안 앓고 있으니 더구나 세상 취미라곤 한 점도 없사외다.¹¹⁶

심지어 이 편지에서는 자신을 '아우'라고 낮춰 부르기까지 했다. 그리고 1854년 3월 12일 직후에 쓴 편지 「동암 심희순에게 올립니다 일곱 번째」에 이르러서는 죽고 싶다고 했다.

아우김정희 자신는 또 어가御駕가 출입하는 필로興路에서 원통함을 부르짖 었으니 천지가 아득하여 다만 죽고 싶을 따름이라오.¹¹⁷

원통함을 부르짖었다는 것은 왕의 행차 때 꽹과리로 호소하는 격쟁擊爭을 뜻하는데, 김정희가 북청 유배 이후 첫 격쟁을 벌인 날이 1854년 2월 13일이고 두 번째 날은 3월 12일이다. 그런데 이 편지 서두에 '저문 봄'이라 했으니이 편지는 바로 3월 12일 직후에 쓴 것이다. 이 무렵부터 김정희는 자신의 고통스러운 처지를 기탄없이 토해 내기 시작했다. 여덟 번째에서는 "아우는 갈수록 더욱 병이 더하여 살맛이 없다오" 라라고 했고, 아홉 번째에서는 "아우는 나타난 증세는 없으나 정신과 생각이 몹시 맑고 예리하지 못하니 슬프고 민망할따름이지요" 라가고 했으며 열한 번째에서는 "아우는 강이 차고 해가 다 가니온갖 심사가 고달프고 어지러워 멈출 곳이 어딘지 모르겠사외다" 보이였다. 1854년 12월에 쓴 열네 번째 편지에서는 병상에 누워 있어 편지가 늦어졌다며 다음처럼 썼다

아우는 설사병에 걸리어 통의 밑바닥에 빠진 듯하여 걷잡을 수 없으니 원기가 크게 탈진하여 겨우 한 가닥 약한 목숨만 유지하는 중이라 장래 어떻게 회복이 될는지 아득만 하외다.²¹ 그리고 다음 해인 1855년 1월 또다시 이질에 걸렸다면서 "늙은 자의 근력이 쇠퇴하여 스스로 떨치지 못하니 몹시 민망스러울 뿐이오"¹²²라고 했다. 편지마다 이렇게 스스로 불쌍함을 되풀이하곤 했는데, 스무 번째부터 스물여섯 번째까지 다음처럼 토해 내고 있다.

아우는 상기도 죽지 않아 세월만 헛되이 내던지고 있으니 이 무슨 꼴인 지요. 다만 잠든 그대로 가 버리고 싶을 따름이외다.¹²³

아우는 실날같은 낡은 목숨이 버티어 나서 또 새해를 보니 이 무슨 사람 인지 스스로 돌아봐도 추할 뿐이외다.¹²⁴

아우는 근심과 번뇌가 건히지 않아서 눈썹을 펼 때가 없으며 더위를 마시는 양이 사발 속의 밥보다 많으니 달팽이 껍데기 속에서의 생활이라 도무지 답답만 하외다.¹²⁵

아우는 병정病情이 괴로움만 더하고 다리 쑤시는 증세는 더욱 심하여 막대를 짚고도 얼른 일어나지 못하니 사는 맛이 갈수록 없어지외다. 어찌하지요. 눈꽃이 붓 끝에 어른거려서 간신히 쓰다 보니 글자가 되지 않았소.¹²⁶

아우는 더위로 인하여 떨치고 일어나지 못하는 데다 위가 막혀 설사마 저 하고 있으니 늙은 몸이 어떻게 지탱한단 말이오.¹²⁷

1855년 10월 무렵 쓴 열여덟 번째 편지는 당시 김정희의 마음을 가장 잘 보여 준다.

앞길이 가장 멀지 않은 이 노인네가 특별히 쏟아 주는 정념情念을 힘입

어 적막한 이 궁산窮山 속에서 위안을 받아 왔는데 쳐다보기만 할 뿐 따라갈 수 없으니 서글프고 아득하여 의탁할 곳이 없소. 떠나는 이 심정 또한 반드시 머뭇거리며 연연할 줄 짐작되는데 요즈음 병이 너무 심하여 몸소 나가 전별할 수조차 없고 한 장의 편지마저 이와 같이 초초章章 하게 올린단 말이오.¹²⁸

생애가 얼마 남지 않았음을 알고 있는 그가 자신이 머무는 과천을 가난한 산골인 '궁산'으로 표현하는 가운데 그 마음을 '초초'하다고 했는데, 그저 그뿐 이었다.

오직 강 구름에 정을 흘려보내고 산골짝 숲에 꿈을 부칠 따름이오.129

이상적과의 대화

북청 유배를 마치고 과천 생활을 시작한 지 한 달 조금 더 지난 1852년 11월 27일 김정희는 며칠 전 역관 이상적으로부터 받은 물품과 편지에 대한 답장 「우선 이상적에게 두 번째」를 써서 보냈다.

저는 추위에 대한 고통이 북청에 있을 때보다도 더합니다. 밤이면 산박 쥐가 밤새 울어 대다가 아침이 되어서야 날아갑니다. 저무는 해에 온갖 감회가 오장을 휘감고 돌아 지낼 수가 없습니다.¹³⁰

그리고 이듬해 1853년 초에 보낸 편지 「우선 이상적에게 세 번째」에서 자신의 곤궁한 상황을 아주 실감 나게 묘사해 보냈다.

저는 꼼짝도 않고 아교처럼 달라붙어서 귀신 밥 먹는 아이처럼 입을 벌리고 먹을 것만 기다리고 있을 뿐입니다. 그리고 위장이 꽉 막힌 지 30~40일이나 되는데 소, 돼지, 닭, 오리로도 도무지 달래지 못하고 배추나 무는 물에 돌을 던지듯 쓸모가 없습니다. 그래서 버섯을 얻어 한번 시험해 보고 싶은데 담백한 것이든 쓴 것이든 얻기 어려우니 혹시 남은 것이 있으면 보내 주실 수 있겠습니까. 마침 스님에게 얻은 차가 있어 조금 나눠 보냅니다. 근래 동쪽으로 온 것들은 더욱이 먹을 수가 없으니 시음해 보시기 바랍니다.¹³¹

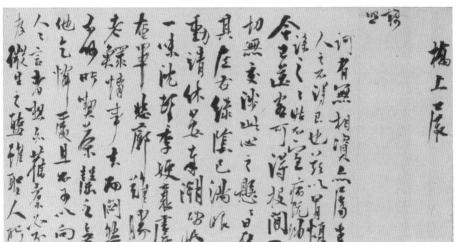

10-9

10-5 김정희, 「장통교 위에 사는 우선 이상적에게」橋上展 蘋照교상전 우조 부분, 28×54cm, 종이, 과천 시절, 추사박물관 소장. 편지 봉투에 "교상전"橋上展 "우조"蘋照라고 써넣었다. '장통교에 사는 우선 이상적에게'라는 의미다. 편지 끝에 병든 완당이란 뜻의 "병완"病院이라고 서명함으로써 자신이 아프다는 사실을 밝히는 가운데 먹고 있던 차가 떨어져 구할 곳이 없으니 차를 보내 달라고 부탁하는 내용이다.

오경석과의 대화

『국역 완당전집』에는 중인 출신 역관 오경석吳慶錫. 1831~1879에게 보낸 4통의 편지 「오경석에게 주다」¹³²가 실려 있다. 하지만 이 전집에서는 언제, 어디서 썼다는 내용을 찾을 수 없다. 그런데 2006년 국립중앙박물관에서 출간한 『추사 김정희: 학예 일치의 경지』에는 『국역 완당전집』에 실린 두 번째 편지 「오경석에게 주다 두 번째」¹³³의 사본寫本이 실려 있다. 이 사본에는 시기를 짐작할 수 있는 내용이 실려 있는데 다음과 같다.

먼 길을 떠나기 위해 짐을 꾸리고 있다고 들었는데 사람의 신경을 쓰도록 만드네. 시기를 놓쳐서는 안 된다네. 미래의 일이 또다시 어떻게 될는지는 어떻게 알 수 있겠는가.¹³⁴

여기서 떠난다는 먼 길은 역관으로서 청나라 사신단의 일행으로 북경을 향하는 길을 말한다. 오경석이 처음 북경에 간 때는 1853년 9월이다. 이때 진하 겸 사은사進質 兼 謝恩使 사행단 역관으로 갔으니까 편지를 쓴 때도 1853년 9월이다. 또한 이 편지의 첫머리에 "국화철이 저물어간다"라고 했으니까 9월께이므로 계절도 일치한다. 따라서 「오경석에게 주다 첫 번째」는 바로 1853년 9월이전 몇 개월 안쪽이겠다. 그리고 이 편지에서 흥미로운 내용은 두 사람이 만나는 장면이다.

그대와 더불어 겨우 두세 번 만났지만 그 손가락은 봄바람을 튕기고 그 입은 꽃다운 향기를 뱉어 냄을 보고서 마음속으로 이상히 여겼는데 곧 서찰을 받아 보니 문채文 \Re 와 사화詞華가 또 이와 같이 넉넉하리라고는 생각도 못 했네. 135

이어서 김정희는 "주문세가"朱門世家 다시 말해 "주희朱熹, 1130~1200의 후 예들이 갖은 화려한 관직을 거쳤다고 해도 머리 꼭대기부터 발끝까지 모두 이

10-6

10-6 김정희, 「오경석에게 주다」부분, 1853년 9월, 과천에서(필자 미상의 필사본, 23.7×91.7cm, 종이), 손세기·손창근 기증, 국립중앙박물관 소장. 『국역 완당전집 II』에 수록된, 오경석에게 보낸 두 번째 편지의 필사본으로 보이는데 내용이 약간 다르다. 역관 오경석이 생애 처음으로 북경 사행단에 포함되어 떠나기 전에 쓴것이라 다음 같은 말이 있다. "먼 길 떠나기 위해 짐을 꾸리고 있다고 들었는데 신경 곤두설 터이나 때를 놓쳐서는 안 되네. 미래의 일이 또다시 어찌 될지 어떻게알수 있겠는가."

같지 못한 건 어쩐 일이냐"라고 탄식하고서 오경석의 스승인 중인 역관 이상적 이야기를 꺼내는 가운데 다음처럼 썼다.

이상적 같은 사람은 바로 하나의 기련의 뿔이 세상에 나타나는 인각서 세麟角瑞世라 여겼는데, 그 뒤를 이어 먼지를 밟고 그림자를 따라간다는 섭진추영攝應追影의 일족이 또한 몇이나 있는지 듣고 싶네.¹³⁶

섭진추영攝應追影이란 뒤에 오는 말이 앞서 가는 말을 따라간다는 뜻인데, 다시 말하자면 이상적과 같이 뛰어난 명가의 뒤를 이어 오경석이라는 명가가 뒤를 따르는데 과연 이런 이들이 얼마나 있겠느냐고 찬사를 퍼부은 것이다. 그 리고 이상적, 오경석이 중인 계층 출신임을 생각하여 무엇인가를 이룩한다는 것은 다만 귀천, 상하에 따르는 것이 아니라는 격려의 말을 하고서 그 비결秘訣 을 알려 주었다.

그러나 하늘이 총명을 주는 것은 귀천이나 상하나 남북에 한정되어 있지 아니하니 오직 확충擴充하여 모질게 정채精彩를 쏟아 나가면 비록 9,999분은 도달할 수 있으나雖到得 九千九百九十九分수도득 구천구백구십구분 그 나머지 1분의 공부는 원만히 이루기가 극히 어려우니其一分之 工極難 圓기일분지 공극난원 끝까지 노력해야만 되는 거라네努力加餐可耳노력가찬가이. 연본聯本은 써 보내며 나머지는 다하지 못하네.³³⁷

편지 끝의 '연본'은 오경석이 주문한 주련柱聯 또는 대련對聯 글씨를 말하는데, 이처럼 두 사람을 엮어 주는 매개는 역시 금석과 서법이었다.

마찬가지로 두 번째 편지에도 오경석이 중국 갈 때 가져갈 목적으로 주문한 종이와 부채 이야기는 물론이고 원주原州 흥법사興法寺의 고비古碑며 조선 고대 국가 식신국息慎國의 석노石砮와 관련한 내용이 있으며 세 번째 편지에서는 거꾸로 김정희가 코담배통인 비연호鼻烟壺를 부탁하고 있다.

비연호鼻烟壺는 바로 나의 성명性命이니 두껍고 견고하게 싸서 손상이 없게 보내 주게. 이를 부탁하며 다 갖추지 못하네.¹³⁸

네 번째 편지에서는 시론詩論을 펼치고 있는데, 그 까닭은 오경석의 아내가 별세함에 슬픔을 위로해 주려는 것이었다. 김정희는 자신도 일찍이 아내를 잃은 경험이 있다면서 다음처럼 썼다.

마음을 가라앉히고 생각을 녹이자면 야자나무로 만든 삿갓인 종립標準과 오동나무로 만든 나막신인 동국桐屐으로 벗을 삼아 산 빛깔 강 소리사이에 소요하며 낭만을 노래하는 것만 같음이 없다네. 한번 시험해 보지 않으려나¹³⁹

그리고 또 다음처럼 애절하게 썼다.

더욱이 근일에 와서는 녹음이 눈에 가득하고 마을의 하루는 한 해와 같이 길다네. 그대 생각이 몹시 나서 견딜 수가 없었는데 그사이 겪은 재앙이 이와 같이 심할 줄은 꿈엔들 생각했겠는가. 편지를 받아 보니 마음 둘 곳이 없네.¹⁴⁰

이러한 와중에도 오경석은 종이부채인 '지삽'紙筆을 주문하면서 중국 용 정職#에서 구해 온 천하의 명품 차森를 보내 주었다.

부쳐 온 용정의 특품은 여간한 관심이 아니라면 어떻게 이를 구득했을까. 감사 감사하며 종이부채인 지삽紙養은 바로 써서 보낼 작정일세.¹⁴¹

특히 이 네 번째 편지의 별지別紙에 사공도司空圖, 837~908의 『이십사시품』 二十四詩品과 소동파의 시편을 '무상의 묘법'無上妙法무상묘법이라고 지적하고 다 음과 같이 두 편의 시를 인용해 두었다.

빈산에 사람은 없는데 물은 흐르고 꽃이 핀다空山無人 水流花開공산무인 수류화개

산은 높고 달은 작으며 물은 빠지고 돌이 나온다山高月小 水落石出산고월소 수락석출

그리고 중인 출신 역관 김석준金奭準, 1831~1915의 이야기를 꺼냈다. 오경석이 종이부채에 김석준의 시편 「낙목일안」蔣木一雁을 써 달라고 주문했기 때문이다. 김정희는 김석준의 시 「낙목일안」을 다음처럼 평가했다.

지금 이 낙목일안落木—雁은 사공도, 소동파 두 분의 밖에 또 하나의 특이한 경개景概를 뽑아냈으니 소당小棠: 김석준의 가슴속에는 천기天機가 스스로 만족하여 두 분을 넘어설 수 있단 말인가. 일찍이 소당의 시를 보니 "새벽녘 온 꾀꼬리 깊은 생각을 지녔네"曉來黃鳥有深思효래황조유심사라는 글귀가 있어 너무도 사공도의 풍류와 같으니 과연 일안—雁의 경지 속에서 얻은 것이 있단 말인가.¹⁴²

김석준과의 대화 1: 친교

『국역 완당전집』에는 중인 출신 역관 김석준에게 보낸 「김석준에게 주다」 4통이 실려 있다. 모두 과천 시절에 쓴 것이다. 김석준은 이상적의 제자로서 오경석과 역관 동문인데, 특히 김석준과 오경석 두 사람은 동갑내기 벗이었다. 김석준이 김정희를 처음 만난 때는 따로 기록이 없지만, 오경석이 1853년 9월 이전어느 날 만날 적에 앞서거니 뒤서거니 인연을 맺었을 것이다. 두 번째 편지에서 오경석을 거론하고 또 오경석에게 보낸 편지에서 꼭 가져오라고 신신당부한 비연호 이야기를 한 것으로 보아 이들이 교유하던 시기가 같았음은 의심의여지가 없다.

편지만 보면, 김석준을 향한 애정이 심상치 않다. 김정희가 보낸 첫 번째 편지의 첫머리부터 마음이 매우 깊다.

그대가 오니 꽉 찬 것 같았는데 그대가 가니 텅 빈 것 같네. 그 가고 옴이 과연 차고 비는 묘리妙理와 서로 통함이 있단 말인가.¹⁴³

여기서 그치지 않는다.

떠난 뒤 근황은 과연 어떠한가. 어떤 책을 보며 어떤 법서法書를 임모하며 어떤 사람과 더불어 서로 만나며 어떤 차를 마시며 어떤 향을 피우며 어떤 그림을 평론하며 또 어떤 것을 마시고 먹는가. 비바람이 으시으시 하고 산천은 아득히 멀고 이삭 하나, 파란 등불은 사람을 비추어 잠못들게 하는데 이사이에 있어 어떤 말을 주고받으며 어떤 꿈을 꾸고 깨며 어떤 생각을 하고 있는가. 역시 청계, 관악 산속에서 자리를 마주하고 베개를 나란히 하고 누워서 닭 울음을 세던 그때에 미쳐가기도 하는 가.¹⁴⁴

여기서도 그치지 않았다.

천한 모양曖昧천상은 그대 있을 때와 같아서 모든 것이 한 치의 자람도 없으며, 초목의 낡은 나이 갈수록 더욱 뻔뻔스럽기만 해지니 온갖 추태는 남이 보면 당연히 침을 뱉을 것이며, 아무리 그대처럼 나 같은 부스럼 딱지를 괜찮다고 하는 사람인 기가嗜痲라고 해도 아마 더불어 수식하기는 어려울 걸세. 그림자를 돌아보고 스스로 웃는다네.⁴⁵

김정희는 왜 이처럼 자신을 '천한 모양'이라는 뜻의 "천상"_{賤狀}이라고 낮 췄을까. 이 편지를 쓰던 해를 두 사람이 처음 만난 1853년이라고 할 때 김정희 는 68세고 김석준은 22세의 청년이었다. 이 젊은이에게 연정을 느낀 것이 아니라면 과연 그 정체는 무엇이었을까. 편지 맺음말을 보면 애처롭기조차 하다

열흘 사이에 다시 만나자는 기약은 부디 단단히 기억해 두게나. 모두 뒤로 미루고. 갖추지 못하네.¹⁴⁶

김석준은 오경석과 마찬가지로 글씨를 주문했는데, 「김석준에게 주다 두 번째」를 보면 그에 대한 보답으로 또한 여러 가지 물건을 보내 주었다.

바로 곧 편지를 받으니 마음에 흐뭇하여 양권聚卷과 구연權限도 잘 왔고 종이 뭉치와 아울러 오吳: 오경석의 촉탁도 거두어들였네.¹⁴⁷

세 번째 편지에서도 김석준은 무려 대련對聯 열 폭, 소첩小帖, 소축小軸을 한 꺼번에 주문했다. 이에 대해 김정희는 그것을 수응酬應이라 표현하면서 다음처 럼 썼다.

열 개의 대련은 마침 좋은 벼루가 생겨 하인을 세워 놓고 쾌히 붓을 휘둘러 대었으니 늙은 사람 일로써 이와 같이 쉽게 할 수는 없는 것인데 이는 그대의 청이기 때문이란 말인가. 나 역시 생각 밖이로세. 남들이보면 이로써 늙은 사람도 남을 수응酬應하는 것이 어렵지 않다고 여길 것이니 그 역시 웃을 만한 일이로세. 돌아가는 하인의 걸음이 심히 바빠되는대로 적었네.

소첩小帖과 소축小軸은 천천히 생각해 보겠네. 석농石農의 재촉하는 태도가 이처럼 어지러우니 얼른 성취할 수 있겠는가. 다만 그대의 낯으로보아 한번 시험은 해 보겠으나 과연 그렇게 될지는 모르겠네.⁴⁸

여기서 김석준은 자신의 것만이 아니라 석농이란 사람의 주문까지 대행하

고 있음을 알 수 있다. 하지만 김정희는 그 석농이란 사람이 빠르게 재촉하자 마땅치 않은 마음을 그대로 드러낸다.

또한 공부하는 법에 대해 일러 주는 것이 무척 자상하다. 첫 번째 편지에서 『주역』周易을 거론하고서 두 번째 편지에서 『소학』小學을 거론하는 가운데다음처럼 썼다.

다만 적어 온 뜻을 보면, 매양 격한 바 있어 능히 스스로 자기 공부에 차분하지 못한 것처럼 여겨지네. 남이야 동으로 가건 견주어 볼 것이 없고다만 자기 본분상에 세밀히 눈을 붙이고 맹렬히 힘을 쓰는 것이 옳을 것이네.¹⁴⁹

김석준과의 대화 2: 서법

김석준과의 대화가 오경석과의 대화와 다른 것은 무엇보다도 바로 이 공부와 관련한 내용이 지극히 풍부하다는 것이다. 특히 글씨 쓰는 법에 관한 이야기가 상당하다. 먼저 자신의 젊은 날을 회고하는 것으로 시작한다.

내가 24세 이후에 비로소 지완법指腕法을 터득하여 자못 여러 해 동안 고행者行과 공부를 들이고서야 차츰 10에 5나 6 정도는 얻었는데 모두 다섯 손가락 속으로부터 온갖 묘리가 깨우쳐지곤 하였네.¹⁵⁰

그 지완법은 오지완법五指腕法으로 다섯 손가락을 모두 사용하는 서법의 비결인데, 다음과 같은 것이다.

다섯 손가락이 힘을 가지런히 한 연후라야 비로소 현비縣臂: 광, 현완縣腕: 광독으로 나아가서 서로서로 기대고 힘입으며 쌍으로 거두고 나란히 일으켜 어느 한쪽도 폐할 수 없는 거라네. 세상 사람들이 지指: 손가락, 완腕: 광독의 사이를 세밀히 징험하지 못하고. 단지 허공에 매달아 말을 만들

어 내는데 만약 그 묘한 뜻을 뚫기로 한다면 힘써 행하는 것이 어느 정 도냐에 달렸으며 의의擬議: 논의나 상량商量: 헤아림으로는 이뤄질 수 없는 것이라네.¹⁵¹

또 먹 쓰는 법인 묵법墨法이 중요한데, 그 비결은 다음과 같다.

목법은 바로 딴 것이 아니니 시험 삼아 종이 위의 글자를 보게나. 오직 먹일 따름일세. 그러니 먹 쓰는 법에 어찌 크게 힘을 들이지 않아야 되는가. 옛사람이 먹 만들기가 붓 만들기보다 더욱 어렵다 했네. 붓은 오히려 요령으로 만들 수 있지만 먹은 요령으로 만들 수는 없기 때문이라네. 이 까닭에 당나라 말기 묵공墨工인 이정규季延達와 그 아들이 천고千古를 통하여 독차지한 것이 아니겠는가.¹⁵²

또한 김정희는 「김석준에게 주다 네 번째」에서 서법의 최고 경지인 허화론 론虛和論을 펼쳤다. 김정희가 보기에 요즘 글씨들이 허화하지 못하고 악착스러운 뜻이라 악착지의龌龊之意가 많아서 경지에 이르지 못하고 있다고 지적하고다음처럼 논지를 펼쳤다.

글씨에서 가장 귀하게 여기는 것은 바로 허화艫和에 있으니 이는 인력人 カ으로 이르러 갈 바 아니요, 반드시 일종의 천품天品을 갖추어야만 능한 것이며, 심지어 법을 갖추고 기가 이르러 간다는 여법비기如法備氣의 경 지가 조금 부족하다 해도 점차로 정진되어, 스스로 가고자 아니해도 곧 장 뼈를 뚫고 밑바닥을 통하는 수가 있기 마련이라네.¹⁵³

또한 진위 감정론을 펼쳐 놓았다. 먼저 김정희는 신라 시대 글씨가 중국과 더불어 병칭竝稱할 만했지만 조선에 들어와 진晉나라의 진체晉體가 들어와 크게 바뀌었는데, 사람들이 그것을 오대五代의 이욱率焜의 글씨인 줄 모른 채 진나라 사람인 왕희지의 진본眞本으로 인식해서 크게 달라져 버렸다고 지적했다.

동기창의 글씨가 안진경顔真卿, 709~785에 더욱 가까우며 전주篆繪의 기 氣로써 들어가서 창아蒼雅하고 험경險勁한 기운을 모른 채 곱고 화려하 다고만 치는 것은, 모두 가짜를 만드는 자들이 이런 줄은 모르고 함부로 그 형모形貌만을 그려 냈는데 이것을 보고서라네. 세상 사람들이 전혀 감별하는 안목이 없으니 가짜를 진짜로 인식하여 마침내 곱고 화려하 다고 지목할 수밖에 더 있겠는가.¹⁵⁴

그런 까닭에 우리나라 글씨로 한호韓護를 제일이라 치지만, 필력을 동기창에 비교하면 가볍기가 새 깃 하나일 뿐인데도 세상에 이를 알 사람이 뉘 있겠느냐고 탄식했다. 그러니까 모든 것은 동기창의 위작을 구별할 안목이 없는 데서 비롯한다는 뜻이다.

황상과의 대화: 비평

1853년 9월 가을 어느 날 전라도 강진 사람 치원 황상后園 黃裳. 1788~1870이 스승 다산 정약용의 생가를 찾아 경기도 남양주로 올라왔다. 스승은 오래전 별세했고, 아들 유산 정학연이 맞이해 주었다. 유산 정학연이 쓴「황처사 치원의 귀향을 송별하며」送 黃處士 后園 歸송 황처사 치원 귀를 보면 치원 황상은 남양주에 있는 정학연의 철마산방鐵馬山房에서 다음 해 3월까지 6개월을 머물렀다. 1555

두 사람은 얼마 뒤 과천의 과지초당을 방문했다. 김정희와 산천 김명희, 금미 김상희가 이들을 맞이했다. 치원 황상은 김정희가 제주 유배를 마치고 상경하던 길에 강진으로 치원 황상을 찾아갔으나 길이 엇갈려 만나지 못한 사람이다. 그래서 더욱 반가웠을 게다. 그 뒤에도 치원 황상은 이곳 과지초당을 몇차례 더 방문했다.

김정희는 1855년 봄 멀리 강진의 치원 황상에게 편지를 써 보냈다. 물론 황상의 편지를 받고 난 뒤 답장의 형식이었다. 「황상에게 주다」 첫머리는 다음 10-7

10-7 김정희, 「치원시고후서」, 24.6×28cm, 종이, 과천 시절, 예산 김정희 종가 기탁, 국립중앙박물관 소장. 전라남도 강진의 시인 치원 황상의 시편에 붙여 쓴 글이다. 김정희는 황상의 시편에 대하여 "지금 세상에 이런 작품은 없다"라고 평가했는데 주로 중국 시인들과 비교하는 내용으로 가득하다. 『국역 완당전집 II』에 같은 제목으로 수록되어 있다.

10-8 김정희, 「아석에게」, 44.5×24cm, 종이, 과천 시절, 개인 소장. 봉투에 "아석수피 我石手披 과함果槭"이라고 쓰여 있다. '아석'은 사람 이름이고 '수피'는 손으로 펼쳐 보란 뜻이며 '과함'은 과천에서 넣는다는 의미이므로, 이 문장은 '아석, 펴 보게나, 과천에서'다. 아석이 누구인지 알 수 없으나 본문에 '봉래산의 지난 일'이라는 내용이 있어 1818년 금강산 여행 때 함께한 인물임을 알 수 있다.

"그대가 훨훨 떠난 뒤 나만 외로이 남았네. 달은 가까운데 사람은 멀고, 호수의 구름이 머리를 누르고, 호수의 나무가 눈을 가리니 다른 것은 계산할 수도 없고 속세의 먼지만 가득해 정신이 흐트러지네. 절집 우산을 빌려 빨리 돌아올 수 있겠는가. 봉래산의 지난 일이 아스라이 떠오르는데 서리 내리고 까마귀 나는 호젓한 마을에 이글을 부치며 이만 줄이네. 설우雪牛가 웃으며 쓰네."

과 같이 시작한다.

온갖 나무가 파릇파릇하여 모두 봄의 뜻을 자랑하고 예전의 제비도 새로 와 둥지를 치는데 바로 곧 먼 서한을 받으니 어찌 신이 날고 안색이기쁘지 않으리오.¹⁵⁶

남쪽 나라 소식에 기분이 절로 좋아지는 70세 노인의 마음이 전해지고도 남는 글이다.

이 몸은 70의 나이가 어느덧 닥쳤으니 무엇을 했다고 여기까지 왔는지 모르겠네. 큰 아우도 역시 1년 사이에 더욱 늙었고 작은 아우도 많은 고 초를 겪은 탓으로 늘 병을 떠나보내지 못하니 한탄스러울 따름일41.157

그리고 김정희는 문득 지난 2월 1일 급서한 운포 정학유_{転趙 丁學游}, 1786~ 1855 소식을 전했다.

운포 정학유는 지병으로 지난 설 전부터 극심해지더니 마침내 금월 초 하룻날 작고하여 이물異物이 되었다네. 이와 같은 말세에 이와 같은 일 들을 어디에서 다시 본단 말인가. 유산 정학연 노인은 그와 정리가 특별 하여 무척이나 슬퍼하고 있다네. 좌우간 이 소식을 들으면 또한 반드시 마음 놀래어 죽음을 애도함이 남과는 같지 않으리라 생각하네.¹⁵⁸

이 소식을 전하면서 동시에 김정희는 이전에 치원 황상이 자신의 시와 서 간문 초고를 보내 서문을 부탁한 데 대해 답변을 해 주었다.

시권과 독초順草는 그 공중에 가로지른 노련한 기운을 뉘 능히 당해 낸 단 말인가. 서문을 써 달라는 청은 진실로 이상히 여길 게 없으나 이는 어찌 나를 기다려서 값이 정해진다 하리오. 속으로 품은 작은 뜻을 담은 '문장 촌심'文章 寸心은 스스로 1,000년을 지닌 것이므로 내가 들어 사사로이 할 바도 아니지 않은가. 159

무엇인가 썩 마음에 내키지 않았는지 은근한 거절의 뜻을 내비치고 있다. 이 점은 치원 황상이 여러 차례 시를 지었지만 김정희는 단 한 번도 그의 시편에 차운한 적이 없는 것으로 미루어 보아도 짐작할 수 있는 일이다. 『국역 완당전집』에는 이 편지만 실려 있어 실제로 끝내 거절하고 말았던 듯한데 사실은그렇지 않았다.

운포 정학유 부고를 받고 몇 개월이 지난 1855년 8월 치원 황상은 다시 남양주 유산 정학연의 집에 올라와 운포 정학유를 추모했다. 그리고 과지초당 에 와 김정희와 김명희, 김상희 형제에게 문집의 서문을 부탁했다. 그리고 다음 해 김정희와 김명희는 『치원고』后園薫에 각각 서문을 써 주었다. 김정희가 써 준 제발인 「치원시고후서」后園詩薫後序가 전해 오는데 여기서 김정희는 "지금 세상 에 이런 작품은 없다"라는 말로 시작했다. 그리고 "한유, 소동파, 육유와 방불 하다"라는 사람들의 말에 대해 "그르기도 하고 맞기도 하다"라며 모호한 평가 를 하고 있다. 마지막 문장까지 그러하다.

그런데도 그 가까운 것이 이와 같으니 또한 기이하다. 하지만 이는 또기이하게 여길 것이 못 된다. 고금과 상하에 다만 이 한 길이 있을 뿐이기 때문이다.¹⁶⁰

모호하기는 해도 문집의 제발을 받았으니 기쁜 일이었다. 게다가 1856년 3월 강진으로 내려오려 할 때 김정희는 송별 시「황상에게 주다」증 황치원贈 黃巵 園를 주었다. 이 시편에서 저 모호함을 얼마간 씻어 냈다. 미안했을 것이다.

조그만 좁쌀만 한 산속 집을 지으니

만고의 소나무 푸르구나 눈썹까지 올라오네 강서종파江西宗派 계보 거슬러 곧장 가며 원우元祐 죄인 소동파를 살폈구려 고운 말은 마음 비워 삼독三毒으로 아예 없고 붉은 깃발 높이 들어 시든 기운 일으켰지 다디단 홍로紅霧의 맛 참으로 맛있던가 거친 음식 책에 묻혀 도가 절로 살졌다네¹⁶¹

이별의 회포를 가눌 길 없어 차마 문을 나서서 보질 못했지 오늘 그대 간 거리를 헤아려 보니 지금쯤 월출산을 지났겠구려¹⁶³

물론 몸이 말을 듣지 않아 문밖 전송을 하지 못했을 터이지만 이별이 이렇게 아픈 적은 없었다. 평민 출신으로 강진에 농사를 지으며 평생을 살아가는 처사 황상과의 인연은 가슴 시린 슬픔이다. 4

서법, 음양생필

서법을 논하다

과천 시절은 처음부터 권돈인, 이상적과 여러 가지를 주고받는 일로 시작했다. 이상적도 그랬지만 권돈인은 김정희에게 늘 그렇게 했듯이 서화 골동 감정을 요청했는데, 이번엔 특별히 편액 글씨를 하나 주문했다. 권돈인이 김정희에게 보낸 편지 13통을 모아 엮은 『이완척사』彝阮尺辭에 실린「완당 김정희에게 네 번째,에서 권돈인은 다음처럼 썼다.

새 정자에 아직 편액扁額 하나 없는데, 요사이 청할 수 있는 인편이 없었습니다. 당量의 편액은 반드시 그 장소의 마땅한 바를 따라서 짓는데 옛 사람도 반드시 그렇게 하지는 못했으니 또한 풍속입니다. 모두 그대가좋아하는 바를 좇아 혹 두 자나 세 자, 네다섯 자로 하되 예서나 초서나마음 가는 대로 휘둘러 쓰십시오. 만약 부칠 수 있다면 이번 회답 편에부쳐 주세요. 그렇지 않다면 무슨 급한 일이 있겠지요. 마음 갈 때나 편한 때나모두 좋습니다. 164

이어서 '추수루'秋水樓나 '수명루'水明樓로 한 본本을 써서 보내 주면 강가에 위치한 누대의 처마에 달 수 있을 것이라고 부탁했다. 하지만 권돈인은 뒤이어 반드시 그렇게 할 필요는 없다며 다음처럼 말했다.

어떤 편액의 이름이라도 부쳐 주길 청합니다. 호號는 본래 정한 것이 없으니 모두 그대가 혼자 짓고 혼자 쓰는 것만 같은 것이 없습니다. 늘 민고 있습니다.¹⁶⁵

10-9

10-9~10-12 김정희, 『완염합벽첩』 중「권돈인 서법 제발」, 각 26.5×32.5cm, 종이, 1854, 이영재 기탁, 국립중앙박물관 소장. 앞서 밝혔듯이, 모두 11면으로 성첩한 『완염합벽첩』은 권돈인의 글씨와 이에 대해 김정희가 쓴 제찬으로 구성되어 있다. 각인과 관련한 부분만을 옮기면 다음과 같다. "한나라 사람들이 도장에 새긴 글씨 인 각인頻印은 전서篆書의 한 서체다. 하나라, 상나라, 주나라의 문자가 세상에 남아 있어 천년 세월에도 변치 않았는데, 이것이 각인지학则印之學이다."(도판 10-9) "한나라의 인장가들은 반드시 명가名家가 아니더라도 옛 뜻인 고의古意를 갖추었는데 상나라 쟁반, 주나라 솥, 진나라 기와, 한나라 전돌과 같다. 장인인 공장工匠들이 만든 것도 속된 기운이 없었다."

10-10

10-12

이에 김정희는 곧바로 정자의 당호를 '퇴촌'^{退村}이라고 짓고 또 예서체로 편액 글씨를 써서 1852년 11월 9일 자 편지「이재 권돈인께 올립니다 스물일 곱 번째」와 함께 보냈다.

'퇴촌'退村 두 큰 예자課字는 팔을 억지로 놀려 써서 바치오니 글씨를 쓰기 위한 것이 아닙니다. 필획筆劃의 사이에 굴신屈伸의 뜻을 붙였으니, 허여해 주시고 공졸工批을 또 따지지 마시기 바랍니다. ¹⁶⁶

이렇게 주고받은 편지 가운데 중요한 것은 주문자인 권돈인의 태도다. 아무것도 정하지 않은 채 "모두 그대가 혼자 짓고 혼자 쓰는 것만 같은 것이 없습니다. 늘 믿고 있습니다"라고 청했다. 이에 김정희는 곧바로 응하면서 '군자끼리 주고받는 법'에 관해 한바탕 설파했다.

비록 일반적인 사소한 문자일지라도 군자가 서로 주고 보답하거나, 친구 사이에 서로 경계를 하는 데에는 모두가 반드시 경계를 붙이는 것이 있었으니 옛사람들은 원래 맹목적으로 한 것이 없었습니다. 그렇지 않으면 이것이 바로 하나의 노리개에 지나지 않으며 하나의 속사俗師, 하나의 자장字匠에 불과한 것이니 무엇을 귀하다 하겠습니까. 비록 왕희지처럼 자신의 글씨를 거위 100마리와 바꾼다고 하더라도 또한 속서俗書일 뿐인 것입니다. 졸렬한 저의 글씨는 비록 비루하기만 하더니 이제야속서는 면했음을 알겠습니다.¹⁶⁷

군자나 친구 사이에 예술을 주고받을 때 경계해야 할 잠언箴言을 논한 것이다. 김정희가 경계하고자 한 것은 그러니까 속된 사람인 '속사'나 글씨 기술자인 '자장'이 쓴 글자인 속서俗書인데, 그것은 노리개에 지나지 않는 완물玩物이다. 이렇게 속됨을 피하고 보니, 주는 사람의 태도도 좋고 또 보답하는 사람의 태도도 올바르기에 '퇴촌'이란 글씨가 속서를 면했다는 뜻이다. 자부심에

넘치는 태도를 보인 것인데, 북청 유배를 방금 마친 이때 나이 67세였다.

또 김정희는 글을 쓸 수 있는 상태에 대하여 논했는데, 1853년 4월 8일 자편지 「이재 권돈인께 올립니다 서른 번째」에서 권돈인이 요청한 바에 대답할바를 생각하지 못하는 자신의 처지를 변명하면서 다음처럼 썼다.

그런데 신기가 아직도 접속되지 않아서 붓을 들기가 마치 태산을 끼고 바다를 뛰어넘기만큼 어려운 지경이니 어떻게 이런 지경을 다 헤아리 시겠습니까.¹⁶⁸

그러니까 붓을 들 수 있으려면 '신기접속'神氣接續이 이뤄져야 한다는 것이다. 그래서 김정희는 「잡지」에서 다음과 같이 지적했다.

법法은 사람마다 전수받을 수 있지만 정신과 흥회興會는 사람마다 스스로 이룩하는 것이다. 정신이 없는 것은 서법이 아무리 볼만하다 해도 능히 오래 두고 완색翫素하지 못하며 흥회가 없는 것은 자체字體가 아무리 아름다워도 기껏해야 자장字匠이란 말밖에 못 듣는다. 가슴속에 잠재한 기세가 글자 속과 줄 사이에 숨김없이 드러나 혹은 웅장하고 혹은 울적하여 막으려고 하여도 막아 낼 수 없는 것이다. 그런데 만약 겨우 점, 획의 면에서 기세를 논한다면 오히려 한 층이 가로막힌 것이다.

김정희는 서법과 시품, 화수가 같다고 하였다.

서법은 시품詩品, 화수畵髓와 더불어 묘경妙境은 동일하다.170

그리고 사공도의 『이십사시품』二十四詩品에 빗댔다.

능히 이십사품의 묘오妙悟가 있다면 서경書境이 곧 시경詩境인 것이다. 이

를테면 뿔을 떼어 놓은 영양羚羊과 같아 자취를 찾을 수 없는 지경에 이르러서는 저절로 신해神解가 들어 있으니 신神으로써 밝혀 나가는 것은 또 종적으로는 찾을 수 있는 것이 아니다.[™]

서법의 생필묘결

1853년 이후 어느 날 쓴 「김석준 군에게 써 보이다」書示 金君 奭準서시 김군 석준에서 김정희는 서도를 가능하게 하는 '살아 있는 필묵의 조건'인 생필묘결生筆妙訣을 제시했다. 먼저 생필묘결의 전제이자 조형의 요소인 점點, 획畵, 방方, 원圓에 대하여 논했다

점點이 변하지 않은 것을 벌려 놓은 것을 바둑알이라 포기布毒라 이르고, 획畵이 변하지 않은 것을 벌려 놓은 셈이라 포산布算이라 이른다. 방方이 변하지 않은 것을 말이라 두파라 이르고, 원圓이 변하지 않는 것을 고리 인 환環이라 이른다.¹⁷²

이 뜻을 새겨보면, 점은 바둑판을 형성하는 기본 요소인 바둑알과 같고 획은 점들을 셈한 것이며, 사각형의 방은 셈을 마치기 위한 단위인 말이고, 둥근원은 이 모든 것을 얽는 고리다. 그리고 묘결 아홉 가지를 다음처럼 자상하게 풀이해 두었다.

첫째는 생필生筆이다. 토끼털鬼毫이 둥글고 건장한 것이어야 하며 반드 시 쓰고 나면 거두어 넣어 두고 쓸 때를 기다려야 한다.

둘째는 생지生紙다. 새로 협사機管에서 꺼내야 펴지고 윤기가 나서 먹을 잘 받는다.

셋째는 생연生硯이다. 벼루 먹을 다 쓰고 나면 씻어 말리어 젖거나 분 지 아니해야 한다

넷째는 생수生水다. 새로 맑은 샘물을 길어 와야 한다.

다섯째는 생묵生墨이다. 쓰면 그때그때 갈아 써야 한다.

여섯째는 생수生手다. 공부를 간단問斷해서는 안 되고 항상 근맥筋脈을 놀리어 움직여야 한다.

일곱째는 생신生神이다. 정회情懷가 화평하고 적의하며 신神은 편안하고 일은 한가해야 한다.

여덟째는 생목生目이다. 자고 쉬고 갓 일어나서 눈은 밝고 체體는 고요 해야 한다.

아홉째는 생경生景이다. 때는 화창하고 기운은 윤택하며 궤 $_{\Pi}$ 는 조촐하고 창은 밝아야 한다. 173

이처럼 모든 것이 살아 있어야 하는데, 누구라도 글 쓸 적에 이 같은 조건 을 갖추기는 간단치 않은 일이라 하겠다. 생필묘결은 여기서 그치지 않는다.

필묵을 종이 면에 붙이고 쓰면 붓 끝에 손가락의 힘인 지력指力만 있고 팔의 힘인 비력臂力은 없으니 제필提筆로도 역시 해서楷書를 쓸 수 있는 것이다. 미불이 하얀 종이에 쓴 그가 올린 보의잠표黼展籐表는 필획이 바 르고 단근端謹하다. 그러므로 글자는 파리 머리와 같은 자여승두字如蠅頭 이나 위치규모位置規模가 한결같아서 대자와 같은 일여대자—如大字다. 이 제부터는 매양 글자를 쓸 때 한 글자라도 제필하고 쓰지 않는 일이 없도 록 하면 오래 함에 따라 저절로 익숙해지는 것이다.¹⁷⁴

이것은 앞서 말한 아홉 가지 살아 있는 것을 실제 사용하는 이른바 필묵 운용법이다. 무엇보다도 필묵을 종이로부터 떨어지게 하여 팔의 힘이 살아 있게 해야 하며, 글자 모양은 파리 머리 다시 말해 '자여승두'처럼 하되 위치와 규모를 한결같이 해야 한다.

음양획법

김정희는 「잡지」에서 서도의 음양법을 다음처럼 설파했다.

붓의 가벼운 것은 양陽이 되고 무거운 것은 음陰이 된다. 무릇 글자 중에 두 개의 직획直劃이 있는 것은 왼쪽 획은 가늘고 바른쪽의 획은 굵어야 하며 글자 속의 기둥柱주은 굵어야 하고 나머지는 모두 가늘어야 한다. 이는 음양을 나눈 법이다.⁷⁷⁵

1852년 8월 북청 해배 이후 「사람에게 주다」에서 서도의 음양 획에 관해 다음처럼 강론을 펼쳐 두었다.

특별히 물어 온 서도의 음양 획陰陽畫에 대하여는 본시 알기 어려운 게아니라네. 확실히 일정한 음 획, 양 획은 있으나 음의 가운데도 양이 있고, 양의 가운데도 음이 있어 마치 하늘 궁전의 여의주인 제주帝珠가 어울려 끼고 서로 비치어 만억의 변상變相이 이루 다 헤아릴 수 없는 것 같다네. 지금 이 양 획을 음 획으로 만들 수도 있으며 음 획에서도 역시 그러하고 좌우로 도는 데에도 역시 또 그러한데 어떻게 한 위치만 집정執定하여 변통이 없을 수 있겠는가. 이는 한 가지에 매여 변통할 줄 모르는 교주고슬膠柱鼓懸의 집착이요, 배에서 물속으로 칼을 떨어뜨려 놓고 배에다가 표시를 해 두는 각주구검刻舟求劍의 미련함이나 마찬가지이니 시험 삼아 다시 묵묵히 생각해 보길 바라네.¹⁷⁶

김정희는 「잡지」에서 용필법을 다음처럼 설파했다.

용필用筆의 법은 다섯 손가락을 사면에 성글게 벌리며 붓대를 식지 가운데 마디의 끝에 세워 잡아당겨 안으로 향하고 엄지손가락의 나문羅紋 있는 곳으로써 눌러 밖으로 향하여 가운뎃손가락으로 그 양陽을 걸고 무

명지와 새끼손가락으로 그 음陰을 받치면 손가락은 실하고 손바닥은 비어 운전하기가 편하고 빠르며, 운전運轉하는 법에 있어서는 식지의 뼈는 반드시 가로 대어 필세筆勢로 하여금 왼쪽으로 향하게 하고 엄지손가락의 뼈는 반드시 밖으로 튀어나와 필세로 하여금 바른쪽으로 향하게 해야만 만호萬毫가 힘을 가지런히 하고 필봉筆鋒이 마침내 중으로 간다. 만약 단단히 잡기만 하고 돌리지 않으면 힘은 붓대에만 있고 호毫까지는미치지 못한다."

하지만 용필법은 그 같은 기술로만 끝나는 것이 아니다. 공력이 깊어야 한다고 했다.

무릇 용필에 있어 생사生死의 법은 유은幽隱에 있고 더딘 붓질인 지필의법은 빠른 질疾에 있고, 빠른 붓질인 질필의 법은 더딘 지選에 있다. 거슬러들어가 뒤집혀 나오는 역입逆자 도출倒出하여 세를 취해 가감加減하고때를 살펴 조정調停한다. 그 묘리를 믿기까지는 모름지기 공력功力이 깊어야 하며 쉽게 얻으려 들면 얻기 어려운 것이다.¹⁷⁸

그리고 점點과 획畫을 만드는 법을 다음처럼 설파해 두었다.

점點을 만들 때 반드시 붓을 거두는 데는 긴박하고 무거움을 귀하게 여기며, 획畫을 만들 때 반드시 윤곽선 굴레인 늑勒으로 하는데 껄끄러우면서 더디고, 옆으로 치우친 측側은 그 붓을 평평하게 해서는 안 되며, 늑은 그 붓을 뉘어서는 안 되고 모름지기 필봉이 먼저 가야 한다.¹⁷⁹

기괴와 고졸의 경계

김정희는 과천 시절 논객들이 자신의 서체에 대해 괴維하다고 비웃어 시달림을 받고 있었다. 하지만 김정희는 굴하지 않았고 오히려 맞서 나갔다. 1852년 금 성 현감으로 나갔다가 1853년 7월 11일 동부승지, 8월 16일 공조 참의, 11월 19일 우부승지에 임명된 영초 김병학顯維 金炳學, 1821~1879에게 보내는 편지「김병학에게 주다 두 번째」에서 김병학에게 편액 대자扁紅大字〈봉래〉蓬萊를 보내면서 다음처럼 썼다.

마침 '봉래'蓬莱 두 글자의 편액 대자가 있어 스스로 걸기에는 너무도 무미하고 또 전해서 보여 줄 만한 자도 없기에 받들어 영감에게 부치오니이 뜻을 깊이 살피어 주실는지요.

근자에 들으니 저의 졸서拙書가 크게 세상눈에 괴이하게 보인다고 하는데 이 글자 같은 것은 혹시 괴이하다고 헐뜯지나 않을지 모르겠소. 이는 영감이 결정할 일이외다. 웃고 또 웃으며 이만 갖추지 못합니다.¹⁸⁰

세 번째 편지에서는 한 걸음 더 나아갔다. 〈봉래〉에 이어 보낸 〈천운정〉天 雲亭의 천天 자가 파각波脚을 이루었는데, 세상 사람들이 괴이하게 보고 있지만 이것은 왕희지의 『난정서』에서 얻어 왔다고 밝히면서 다음처럼 썼다.

이를테면 육조六朝의 비판碑版이나 당나라 안진경, 송나라 소동파, 황정 견, 미불이나 조맹부, 동기창에 이르기까지 이와 같지 않은 이는 없으니 세상이 괴이하게 보는 것도 이상히 여길 것은 없으며, 변론할 필요조차 없을 것입니다.¹⁸¹

마찬가지로 과천 시절에 쓴 여러 통의 편지를 모아 놓은 「사람에게 주다」 에서도 괴이하다는 지적에 맞서 의연한 주장을 펼쳤다.

요구해 온 서체는 본시 처음부터 일정한 법칙이 없고 붓이 팔목을 따라 변하여 괴恠와 기奇가 섞여 나와서 이것이 금체今體인지 고체古體인지 자 신 역시 알지 못하며 보는 사람들이 비웃건 꾸지람하건 그들에게 달린 것이니 풀이를 하여 조롱을 면할 수도 없거니와 괴 \Re 하지 않으면 역시 글씨가 될 수도 없으니 말이지요. \Re

누군가 김정희에게 글씨를 요구했는데 워낙 괴한 글씨여서 남들이 뭐라고 하건 어찌할 수 없다는 이야기다. 조롱을 당하더라도 괴하지 않으면 글씨가 될 수 없으니까 말이다. 이어서 김정희는 바로 그 괴한 글씨의 역사를 제시하고 있다.

구양순의 글씨인〈구서〉歐書도 역시 괴목施目을 면치 못하였으니 구양순과 더불어 함께 돌아간다면 다시 사람의 말을 두려워할 게 있겠습니까. 글씨 쓰는 방법인 절차고折釵股나 탁벽흔坼壁痕 같은 것은 모두 괴의 지극이며 안진경의 글씨인〈안서〉顔書 역시 괴이하니 왜 옛날의 괴는 이와 같이 많기도 한지요.¹⁸³

저 당나라 명필 구양순, 안진경도 괴이하니 괴이한 게 이상할 것도 없다는 뜻인데 하지만 단서를 달았다.

다만 그 괴한 곳이 굴원屈原, 기원전 343~기원전 277의 「어부사」漁父辭에 "온 세상이 다 취한 속에 홀로 깨어 있네" 같은 격이어서 깨고 취한 분별에 따라 괴한 바를 웃고 괴한 바를 짖는吠폐 것이라 마땅히 정평定評이 있을 것입니다. 아, 처음부터 괴를 가식하고자 한다면 참으로 괴이한 일이겠지요.¹⁸⁴

온 세상 사람이 술에 취해 있듯이 모두 괴한 글씨를 쓰고 있지만 홀로 깨어 있는 사람이 있으며, 그 깨어 있는 사람은 참으로 '취해 있음과 깨어 있음을 분별한다'醒醉之分성취지분라는 것이다. 그러므로 '처음부터 욕심을 내어 괴이함으로 꾸미거나 속이려 드는' 이른바 시욕식괴是欲飾怪를 저지르는 것이야말로

참으로 괴이한 일이라고 지적했다.

이처럼 기奇와 괴恠만을 논해서는 명료한 설득이 어려웠을까. 죽음이 얼마 남지 않은 1856년 가을 김정희는 「동암 심희순에게 올립니다 서른 번째」에서 더욱 진전된 주장을 펼쳤다. 예서隸書의 법을 논하는 가운데 "대개 예서의 법은 차라리 졸冊할망정 기奇가 없고, 고古해도 괴恠하지는 아니해야 한다"라고 했 다. 185 단호하게도 '기'와 '괴'를 부정하는 기괴 경계론을 전개한 것이다.

그리고 지금은 전해 오지 않지만, 심희순의 글씨〈방춘번맹〉方春番萌을 예로 들어 다음처럼 강조했다.

〈방춘번맹〉方春番萌 네 글자는 역시 기조奇調를 범했으니 사람들이 예서에 있어 옛 법을 못 본 채 흔히 괴恠를 범하곤 하지요. 이는 예체練體에 대해 미처 널리 보거나 많이 듣지를 못하고서 자기 의사로 만든 것이니 아무리 천변만화해도 괴이한 글자는 깊이 금단해야 할 것입니다.¹⁸⁶

다시 말해 김정희는 괴기怪奇할 바에는 고졸古拙해야 한다고 주장한 것이다. 물론 김정희도 그랬지만 누구도 괴기와 고졸의 사이가 얼마나 넓은 것인지 밝혀 놓지 않았다. 참으로 괴기와 고졸의 경계는 어떤 것일까. 그래서였을까. 후세의 논객들은 김정희가 제시해 둔 괴기와 고졸의 경계를 무시한 채 김정희의 글씨를 기괴한 것으로 간주해 버리곤 했다.

물론 김정희는 중년이던 1831년 46세 때에도 세간에 떠도는 저 '괴이하다'라는 말들을 의식하고 있었다. 1831년 11월 20일께 쓴 「눌인 조광진께 올립니다 첫 번째」에서 조광진의 글씨를 보고서는 "평정 타당平正 妥當합니다"라고 평했고 또 누군지 알 수 없는 이후씨 성을 가진 사람의 글씨를 보고는 "기굴하여 흐뭇한 기굴가희奇崛可喜하기는 하지만"이라고 묘사하고는 자신의 글씨를 보내 주면서 다음처럼 썼다.

필체가 이처럼 여시괴괴如是恠性하여 남의 비웃음을 끌어들일까 두려우

니 곧 찢어 없애는 것도 좋을 것입니다.187

남에게 공개를 꺼리는 태도가 뚜렷했다. 이런 태도는 앞서 본 바처럼 끝까지 계속 변하지 않았다. 또 1832년 2월 세 번째 편지에서는 조광진의 글씨를 보고서 "볼수록 더욱 기이한 유출유기愈出愈奇"¹⁸⁸라고 했고, 3월에도 "모두가신묘하고 기괴하여 헤아리기조차 못할 정도라 무비신괴불측無非神恠不測"¹⁸⁹이라 했으며 4월에도 "기굴하지 않은바 아닌 비불기굴非不奇崛"¹⁹⁰이라고 했다. 이시절 김정희의 태도가 어떠하건 뒷날 김정희의 글씨를 본 논객들은 모두 그 기괴함을 이야기했다.

다시 말해 150년이 지난 1985년 임창순은 「한국서예사에 있어서 추사의 위치」에서 중국 팔대산인, 양주팔괴인 서위·정섭·황신의 "기굴광괴奇崛狂怪한 글씨야말로 모두 불행했던 그들의 생활의 표현"이라며 김정희에게도 그대로 들어맞는다고 했다.

울분과 불평을 토로하며 험준하면서도 일변 해학적인 면을 갖춘 그의 서체는 험난했던 그의 생애 속에서 만들어진 것이다. 만일 조정에 들 어가서 높은 지위를 지키며 부귀와 안일 속에서 태평한 세월을 보냈다 면 글씨의 변화가 생겼다 할지라도 꼭 이런 형태로 되지는 않았을 것이 다.¹⁹¹ 5 난초화론

인품론

김정희는 과천 시절인 1853년 1월 25일 자 편지 「석파 홍선대원군에게 올립니다 두 번째」에서 난초화를 논했다. 김정희의 나이 68세 때의 이야기다. 이 난초화론은 지금은 전해 오지 않는 김정희 『난화』蘭話 화첩에 써 붙인 제기題記인데 김정희는 이 내용을 편지에 첨부해 두었다.

대체로 이 일은 바로 하나의 하찮은 '소기곡예'小技曲藝이지만 그 전심하여 공부하는 것은 성인의 문호인 성문聖門에서 격물치지格物致知의 학문인 '격치지학'格致之學과 다를 것이 없습니다. 이 때문에 군자는 일거수일투족 어느 하나 도가 아닌 것이 없다고 하여 '무왕비도'無往非道라고하는 것입니다. 만일 이렇게만 한다면 어찌 완물상지玩物喪志를 경계하는 '완물지계'玩物之戒를 논할 것이 있겠습니까. 그러나 이렇게 하지 못하면 곧 속사俗師의 마계魔界에 불과한 것입니다.

그리고 심지어 가슴속에 5,000권의 서책을 담는 일이나 팔목 아래 금강저金剛杵를 휘두르는 일도 모두 여기로 말미암아서 들어가는 것입 니다.¹⁹²

김정희는 여기서 먼저 난초화를 성인의 학문인 격물치지의 학문이라고 했다. 그러니까 난초 그림을 그리는 일은 성인의 학문이요 군자의 도학이 아니냐는 것이다. 여기에 덧붙여 도가 아닌 것이 없는 군자라면 완물상지를 걱정할필요가 없다고 했다. 다시 말해 독서기를 기르는 일, 팔목에 금강저를 다룰 힘을 키우는 일이 모두 저 격치지학과 같은 것이라고 했다.

그러므로 김정희는 난초 그림을 가장 난해한 것이라고 했다. 지난날 북청 유배 시절에 쓴 「석파의 난권에 쓰다」에서 그림 가운데 난초화가 가장 어렵다 고 강조한 바가 있다.

난을 그리기가 가장 어렵다. 산수, 매죽, 화훼, 금어金魚에 대하여는 예로 부터 그에 능한 자가 많았으나 유독 난을 그리는 데는 특별히 소문난 이 가 없었다.¹⁹³

그토록 난초 그리기가 어려운 까닭은 무엇보다도 난초 그림이 인품과 관련이 있기 때문이다.

정사초鄭思肖, 1241~1318가 그린 것을 일찍이 본 바가 있는데 지금 세상에 남아 있는 것은 겨우 1본-本일 따름이다. 그 잎과 그 꽃은 근일에 그린다는 자들과는 너무도 달라서 함부로 의모擬導할 수도 없으며 조맹견趙조堅, 1199~1264 이후로는 오히려 그 신비한 모습인 '신모'神貌와 아주비좁은 지름길인 '계경'醫歷을 찾을 수는 있지만 모방하는 법인 '방모'仿 機에 이르러서는 또한 갑자기 불가능한 일이다. 194

그렇게 불가능한 까닭에 대해 김정희는 정사초나 조맹견의 인품이 너무도 고고하고 아주 특별하여 이후의 사람들이 결코 따를 수 없기 때문이라고 했다. 그러니까 난초화란 곧 인품에 따르는 것이라는 게 김정희의 생각이었다.

난초화론

김정희는 「이재 권돈인께 올립니다 서른네 번째」에서 판교 정섭의 〈고모란분도〉高帽關盆圖에 대하여 그림의 뜻이 전혀 없다는 "절무화의"絶無畫意¹⁹⁵라고 했다. 그림에 뜻을 두는 게 아니라 도에 뜻을 두고 있다는 것이다. 또한 북청 유배때 석파 이하응의 난초화첩에 덧붙인 「석파의 난권에 쓰다」에서 "난초를 그리

기가 가장 어렵다"라고 하고서 다음처럼 쓴 것도 바로 그런 까닭이다.

대개 난은 정사초로부터 비로소 나타나서 조맹견이 으뜸이 되었으니 이는 인품이 고고高古하고 특절特絶하지 않으면 하수下手하기가 쉽지 않 았기 때문이다.¹⁹⁶

역시 '서권기 혹은 독서기'를 갖추어야 한다는 이야기인데 여기서 한 걸음 더 나아갔다.

인품人品 또한 다 고고하여 무리에 뛰어났으므로 화품畫品 또한 따라서 오르내리며 단지 화품만을 들어 논정할 수는 없다.¹⁹⁷

난초화에서 무엇보다도 앞서는 것은 '인품'인데, 그렇다면 그 인품은 어떤 것인가. 여기서 제출한 이론이 바로 그 나머지 1분이라고 해서 "기여일분" 其餘-分이라고 했다.

'기여일분'에 이르기 위하여 김정희는 먼저 대상을 닮게만 그리는 형사形似와 기술만으로 그리는 화법畫法을 부정했다. 특히 많이 그린 뒤에야 이룰 수있을 것이라고 했다. 그래서 김정희는 "9,999분九千九百九十九分에까지 이를 수있어도 그 나머지 1분—分은 가장 원만하게 이루기 어려우니 9,999분은 거의모두 가능하지만 이 1분은 사람의 힘으로 가능한 것이 아니며, 역시 사람의 힘밖에서 나오는 것도 아니다"198라고 하여, 신비의 경지를 열어 두었다.

다시 말하자면, 9,999분은 사람의 힘을 뜻하는 '력'ヵ이다. 나머지 1분은 인력의 안팎에 자리하고 있는 품격, 품위를 뜻하는 '품'品이다. 힘이야 쓰면 이룰 수 있지만 품격은 의지와 노력으로 이뤄지는 게 아니다. 인품이란 다름 아닌 하늘의 기밀 다시 말해 '천기'天機다. 김정희는 「석파의 난권에 쓰다」에서 천기와 인품, 그 1분의 관계를 석파 이하응의 난초 그림에 빗대어 이야기한 적이 있다.

10·13 김정희, 〈석란도〉, 선면화, 47.5×18cm, 과천 시절, 간송미술관 소장. 궁중 의관이자 시인인 청람 김시인

교육는, 1792~1865에게 그려 준 부채 그림이다. 김시인은 의사 자격으로 청나라 사행을 다녀오곤 했다. 화제를 보면 "북방에는 난초가 없어 청나라로 가려는 김시인에게 특별히 그려 준다"하여 김시인의 사행길을 축하하는 뜻을 담았다.

석파石坡: 이하응는 난에 깊으니 대개 그 천기天機가 청묘淸妙하여 서로 근 사한 점이 있기 때문이며, 더 나아갈 것은 다만 이 1분-- 가의 공고이다. 199

또 김정희는 「큰아들 상우에게 써서 보이다」에서 "선조宣祖의 그림이 하늘의 허락을 얻었다는 뜻의 이른바 천종天縱의 성聖으로 이루어진 것으로서 잎 부치는 식과 꽃 만드는 격이 정사초의 법과 흡사하다"²⁰⁰라고 한 적이 있는데, 이 또한 인력으로 불가능한 인품의 경지를 천기로 설명한 것이다.

난초화법

김정희 난초화론과 더불어 난초화법의 요체를 담고 있는 글은 세 편을 들 수 있다. 첫째는 제주 유배 시절인 1846년에 그린 『난맹첩』 하권 8쪽과 9쪽의 발문과 상권 1쪽의 제발이고, 둘째는 북청 유배지에서 첫째 아들 수산 김상우에게 보낸 편지 「큰아들 상우에게 주다」이며, 셋째는 언제 쓴 것인지 알 수 없는 「제군자문정첩」與君子文情帖이다.

첫째, 1846년 환갑 때 그린 『난맹첩』의 발문²⁰¹과 제발²⁰²은 제주 시절 『난 맹첩』 항목에서 이미 살펴보았는데 세 가지로 요약한 핵심을 되풀이하자면 다음과 같다.

첫째, 잎은 가지런한 것을 피해야 한다는 엽기제장葉忌齊長.

둘째, 세 번 굴려야 신묘해진다는 삼전이묘三轉而妙.

셋째, 꽃과 잎이 어지러이 흩어져야 한다는 화엽분피花葉紛披.

앞의 두 가지는 원나라 조맹부, 마지막 하나는 청나라 도갱의 비결을 빌려 온 것이다. 그리고 김정희는 이를 자기 것으로 소화하여 세상 어디에도 없을 형상으로 구현했고, 그것이 『난맹첩』에 실려 있는 난초 그림 열다섯 폭이다.

둘째 「큰아들 상우에게 주다」²⁰³에서 언급한 난초화법의 핵심은 앞서 북청 시절 '9장 향수'의 '2 문자향 서권기' 편에 이미 요약해 놓은 바 있다. 반복하자 면, 첫째와 둘째는 기술론인데 첫째 예서隸書 쓰는 법이어야 하며 둘째 난초를 그릴 때 세 번 굴리는 삼전지묘를 구사해야 한다는 것이다. 셋째는 정신론인데 문자향과 서권기를 갖추어야 한다는 것이다. 넷째와 다섯째는 태도론인데 넷째 그림 그리는 법뿐인 화법일로畫法—路를 피해야 하며 다섯째 화공배畫工輩들의 수응법酬應法으로 하지 말아야 한다는 것이다.

끝으로 살펴볼 글은 『제군자문정첩』題君子文情帖인데 누구의 난초화첩에 붙인 제발인지 알 수 없으나 그 전문은 다음과 같다.

난초를 그리는 사란寫圖하자면, 의당 왼쪽 봇의 법식인 '좌필일식'左筆一式을 난숙하게 해야 하며 '좌필난숙'左筆爛熟에 이르면 오른쪽 붓은 저절로 따라와 '우필수순'右筆隨順이라 우필은 그대로 따라서 된다. 이는 덜어 내는 괘인 손괘損卦의 어려움을 먼저 하고 쉬움을 뒤에 하는 뜻이다. 군자는 한 번 손을 드는 사이에도 그저 되는대로 해서는 안 된다. 이 좌필의 한 획으로써 위를 덜어 아래를 보대는 손상익하損上益下의 커다란 뜻인 대의大義에 끌어들여 펴 나가야 한다.

또 환히 비추어 두루 꿰뚫고 소식을 주고받아 변화가 끝이 없는 저 '방통소식'旁通消息, '변화무궁'變化不窮 하여 어딜 가도 그렇지 않은 곳이 없는 무성불연無性不然이다. 이러하므로 군자는 붓을 들어 내릴 적이면 문득 움직일 때마다 경계하는 동첩우계動輒寓戒해야 한다. 그렇지 않으면 어찌 군자의 붓인 군자필君子筆을 귀하다고 하겠는가.

이는 봉황의 눈인 봉안屬眼과 코끼리의 눈인 상안象眼으로 통행하는 규칙이므로 이것이 아니면 난이 될 수가 없다. 이것이 비록 소도小道이 지만 법규가 아니면 이루어지지 않는데, 하물며 나아가서 이보다 큰 것 에 있어서랴.

이 때문에 한 잎, 한 꽃봉오리라도 자신을 속이면 되지 않으며 또 남을 속일 수도 없는 것이다. 열 눈이 보는 바요, 열 손가락이 가리키는 바이니 얼마나 무서운가. 그러므로 난 그리는 데 손을 대자면 마땅히 자신을 속임이 없는 자무자기自無自欺로부터 비롯해야 한다.

조맹부가 그린 난은 필마다 왼쪽으로 향했다고 하여 '필필향좌'筆筆向

左란 말을 옹방강 노인이 자주 이야기했다.204

그리고 이 『군자문정첩』과 그 내용이 겹치는 부분이 다른 글인 「잡지」에 섞여 있는데, 여기서는 중국 백정白丁 스님과 정섭이 난초를 그리는 사란법寫蘭 法을 거론하면서 『군자문정첩』의 마지막 '자무자기'론을 되풀이하고 있다.

스스로 속임이 없어야 한다는 자무자기론自無自欺論은 글씨와 그림을 도학 道學과 같다고 여기는 데서 비롯하는 견해다. 실제로 김정희는 「잡지」에서 서와 화는 도와 한가지라는 서화일도書畫—道²⁰⁵를 주장했고, 나아가 "서품書品이나 화 품畫品이 다 한 등급씩 뛰어나야 한다"²⁰⁶라고 했다.

『제군자문정첩』과「잡지」에 담긴 내용의 핵심은 다음과 같다.

첫째, 향좌필법向左筆法 우선론.

둘째, 동첩우계론動輒寓戒論.

셋째, 봉상안법鳳象眼法.

넷째, 자무자기론_{自無自欺論}.

이것도 기술론, 정신론, 태도론 세 가지로 나뉘는데 기술론은 향좌필법과 봉상안법이며 정신론은 동첩우계론, 태도론은 자무자기론이다. 먼저 기술론인 향좌필법이란 난 잎이 왼쪽을 향하도록 그리는 것을 우선으로 삼아야 한다는 것이고, 봉상안법은 난 잎을 교차시키면서 봉황의 눈이나 코끼리의 눈을 닮은 형태가 생기는데 잎을 그릴 적에 그 모습을 구별하여 배치해 나가야 한다는 것 이다. 정신론인 동첩우계론은 난초의 모든 것을 살펴 막힘없이 해야 한다는 말 이다. 끝으로 태도론인 자무자기론은 남에게 자신의 모습을 드러냄에 먼저 스 스로 속임이 없어야 한다는 것으로 갖춘 만큼 솔직해야 한다는 뜻이다. "세상의 모든 색깔을 모두 아우르던 절정의 시대를 넘어서자 그 끝에 겨울이 보였다. 어디에도 얽매일 필요가 없는 자유자재한 세계를 향한 기나긴 여정을 마칠 때가 온 것이다."

이별

1854~1856(69~71세)

1

이별이 없는 그곳

꽹과리 치는 격쟁인 김정희

1854년 새해가 밝았다. 69세다. 해배가 된 지 벌써 1년 5개월, 햇수로는 3년이나 흘렀지만 아무런 변화도 없었다. 봄이 오는 문턱에 선 김정희는 또 한 번 승부수를 던졌다. 왕의 행차 때 길거리에서 꽹과리를 쳐 억울함을 호소하는 격쟁擊針이었다.

김정희에게 격쟁은 처음이 아니다. 아버지 김노경의 억울함을 호소하는 격쟁을 23년 전인 1832년 2월 26일과 9월 10일 그리고 1833년 8월 30일까지 모두 세 차례에 걸쳐 벌인 적이 있다. 그러니까 이번 격쟁은 69세에 펼친 2차격쟁이었는데, 1854년 2월 26일에 시작해 1856년 2월 2일까지 무려 여섯 차례에 걸쳐 벌였다.

김정희는 2월 13일 철종이 행차에 나선다는 소식을 듣고서 미리 길목을 차지했다. 이날의 '격쟁인'擊錚人은 김정희를 비롯해 아홉 명이나 되었는데, 의 금부는 격쟁을 마친 이들을 이송했다. 이때의 사정을 『승정원일기』는 다음처 럼 기록해 두었다.

형조에서 아뢰기를, 전 참판 김정희가 아버지 김노경의 원통함을 드러내는 송원歌策의 일로 호위군 바깥인 위외衛外에서 격쟁을 하였습니다.1

이어서 형조는 "늘 그러해 왔듯이 의금부가 알아서 하도록 하겠습니다"라고 아뢰었고, 이에 철종은 "알았다"라고 했다. 별다른 처벌은 없었다. 다만 며칠 동안 의금부에 갇혀 있는 정도였다.² 한 달 뒤인 3월 12일 김정희는 또다시철종 행차 때 격쟁을 벌였다.³ 철종은 지난번과 꼭 같은 대응을 했다.⁴

일흔을 바라보는 나이에 김정희는 왜 이처럼 극단적인 방법을 선택했을까. 김정희는 「이재 권돈인께 올립니다 스물아홉 번째」에서 권돈인으로부터 "그러지 말라"라는 하교下敎를 받았음을 상기시킨 뒤 그 가르침에 대해 다음과같은 반론을 펼쳤다.

하교는 삼가 잘 알았습니다. 일전에 혼내심으로써 가르쳐 주신 이후로 마땅히 재차 헤아림이 있기는 해야 했으나, 군자의 출처진퇴出處進退는 또한 오직 경전經典에 의거해서 행할 뿐입니다. 왜 『예기』禮配의「치의」 緇衣 편에 이르지 않았습니까. "말할 수는 있으나 행하지 못할 것은 군자가 말하지 않는 것이고, 행할 수는 있으나 말하지 못할 것은 군자가 행하지 않는 것이다" 하였으니 오늘의 일에서도 마땅히 여기에 비추어서 처리해야 할 것입니다."

이 편지의 작성 날짜가 밝혀지지는 않았지만, 내용으로 보면 김정희가 격쟁에 나서자 권돈인이 김정희에게 처신을 신중하게 해야 할 것이라고 지적했음을 알 수 있다. 하지만 김정희는 권돈인의 그 같은 비판을 받아들일 수 없었다. 한 걸음 더 나아갔다. 이어지는 내용은 더욱 강경하다.

대체로 이번의 일은 평상적인 도리로 말할 수 없습니다. 그러나 합하 권 돈인께서 일을 처리하는 데에 있어서는 또한 오직 알맞게 지켜야 할 도리인 분의分義를 십분 다하여 유감이 없게 해야 할 것입니다. 설령 은밀하게 은대隱治가 주선을 잘하여 합하의 처음 말씀하신 뜻을 이룰 수 있다 할지라도 지금 당면한 도리로 보아서는 아마도 마치 시위를 한번 떠난 화살은 다시 되돌릴 수 없을 것입니다. 계속해서 앞으로 나갈 뿐이요, 화살의 힘이 다하는 곳에서는 또한 그치지 않을 수 없는 것과 같은 형편인 듯합니다.

이런 때에 어찌 융통성 없는 사소한 절개를 과격하게 추구할 수 있겠

습니까. 다만 하교하신 뜻을 살펴보니 또한 스스로 재량하신 것이 있어 바둑판 밖에서 부질없이 떠드는 방관자傍觀者의 말을 기다리지 않으실 듯합니다.⁶

여기서도 '합하의 일'이나 '합하의 처음 뜻'이 무엇인지 밝혀 놓지 않아서 알 수 없으나 권돈인이 누군지 알 수 없는 '은대'라는 기관 또는 사람을 통해 어떤 일을 은밀하게 도모하고 있음은 알 수 있다. 그럼에도 불구하고 김정희는 이미 '한번 떠난 화살'이 되어 있었다.

떠나 버린 화살

실로 김정희에게 정세는 답답했다. 지난해인 1853년만 해도 풍고 김조순의 아들이자 순원왕후의 동생인 하옥 김좌근荷屋 金左根. 1797~1869이 영의정이 되어 안동 김문 세도 정권을 지속해 나갔지만, 철종은 소론당의 심암 조두순心權 趙斗淳. 1796~1870을 우의정으로 등용하고 또 풍양 조문 세도 정권의 중심인물 가운데 한 사람이었다가 순원왕후 수렴청정과 거의 동시에 유배지에서 사사를 당한 성재 조병현成齎 趙秉鉉. 1791~1849을 복권시켜 주었다.

특히 헌종 집단을 형성하고 조천 논쟁에 함께한 중인 조희룡과 오규일에 대해서도 방면하는 조치를 취했다. 또한 1854년 1월 9일 절해고도인 전라도 녹도應島에 있던 위당 신관호를 내륙 지방인 전라도 무주戌朱로 옮기라는 조치도 취했다. 이들 조희룡, 오규일, 신관호는 모두 권돈인, 김정희와 같은 편이었으므로 김정희로서는 좋은 일이었지만 이는 겉으로만 그런 것일 뿐이었다. 왜 냐하면 이 모든 조치가 과도한 권력 집중을 추구하던 안동 김문을 견제하는 철종의 포석이었기 때문이다.

이러한 변화에도 불구하고 김정희의 아버지 김노경에 대한 복권이 이뤄지지 않았다. 이처럼 조정에서 벌어지는 정치 투쟁 와중에 김노경의 사면, 복권에 관심을 기울이는 이가 없는 것은 당연한 일이었다. 그러므로 김정희로서는 그저 참고 있을 수만은 없는 노릇이었던 게다.

11-1 김정희, 선면서, 17.8×47.9cm, 종이, 선면, 1855, 개인 소장. 선면 왼쪽 마지막 행 끝에 "과칠십"_{果七}+이라고 써서 일흔 살 때인 1855년 칠석날인 7월 7일 과천에서 쓴 부채 글씨임을 알려 주고 있다. 칠월 칠석에 서당의 학동들이 '칠석시'를 지으며 즐기는 풍습이 있는데, 김정희도 이 풍속에 따라 칠석시를 지어 보았다.

11·2 김정희, 선면서(행서), 16.5×48.5cm, 종이, 1852~1856, 과천 시절, 호암미술관소장. 문장의 마지막에 일흔두 마리 갈매기가 날아드는 초당에서 가을날이란 뜻의 '칠십이구초당 추일'七十二鳴艸堂 秋日이라고 써서 과천 시절 어느 해 가을날 쓴부채 글씨임을 알려 주고 있다. 왕희지의 법첩『청이래금』青李來禽에 서법과 화법이 하나라는 문장을 옮겨 썼다. 필획의 속도와 유려함이 극에 이른 작품이다.

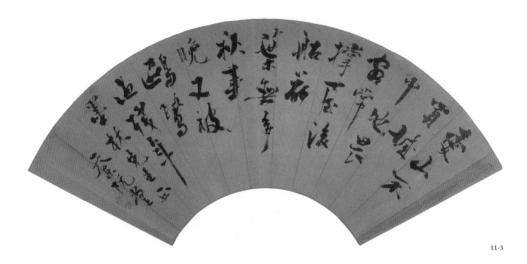

11-3 김정희, 선면서(행서), 17.1×50.2cm, 종이, 1852~1856, 과천 시절, 개인 소장.

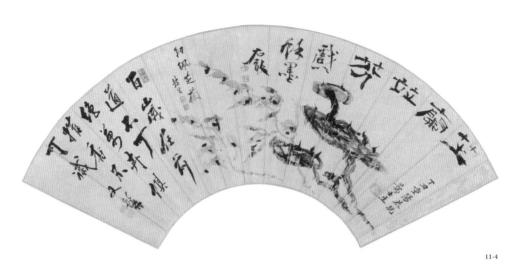

11-4 김정희, 선면화(영지와 난초), 54×17.4cm, 종이, 1853~1856, 과천 시절, 간송미 술관 소장. 김정희가 영지와 난초꽃을 그리고 다음과 같은 화제를 썼다. "지란병 분호勵竝券이라 향기와 함께하는 영지초와 난초꽃을, 희이여묵戱以餘墨이라 남은 먹으로 장난했다. 석감石敢." 석감은 김정희의 아호다. 이어서 석파 이하응은 작은 글씨, 권돈인은 화면 왼쪽에 다섯 행을 큰 글씨로 화제를 썼다. 화면 오른쪽 정축년 중양절에 삼가 배관한다는 뜻의 "정축 중양 공완"丁丑 重陽 恭玩이라고 쓴 애사생萬 ±生은 누구인지 알 수 없다.

그래서 조정 안에 있는 거의 유일한 후원자인 판중추부사 권돈인의 질책 어린 설득에도 불구하고 또다시 1854년 8월 20일 세 번째 격쟁에 나섰다. 하 지만 철중은 이번에도 역시 아무런 조처도 취하지 않았다. 지난번 두 차례 격 쟁의 되풀이였을 뿐이다." 이번 격쟁을 마친 뒤 쓴 편지 「이재 권돈인께 올립니 다스물여덟 번째」에서는 아예 첫머리부터 탄식을 토해 냈다.

서리는 맑고 하늘은 높으며, 강은 공허하고 나뭇잎은 떨어집니다. 하늘의 시간은 또 이렇게 한 번 변하였는데 나라는 인간은 어둡고 흐리멍덩하여 깜깜하게 아무것도 아는 것이 없어 마치 추위와 더위가 가고 오고하는 사이에 전혀 관계가 없는 듯하니 이것이 사람입니까. 하늘입니까.*

이렇게 피를 토해 내듯 퍼부어도 시원하지 않았다. 격쟁을 시작한 지 벌써 6개월이 지났지만, 그 어떤 변화의 조짐도 없었다. 김정희는 소동파가 「적벽부」赤壁賦에서 "대체로 그 변하는 것을 가지고 본다면 천지도 일찍이 한순간도될 수가 없는 것이요, 그 변하지 않는 것을 가지고 본다면 사물과 내가 모두 다함이 없는 것이다"라고 한 말을 들어, 변화란 자연스러운 것인데 지금 이 상황은 어찌 이리 변함이 없단 말이냐고 한탄하고서 다음처럼 썼다.

밤은 길고 잠은 오지 않아 자리에 누워 엎치락뒤치락하면서 이런 것들을 생각하면서도 또한 얘기할 데가 없어 다만 합하만을 생각하며 우리러 청송할 뿐이었습니다.

하소연할 곳은 오직 한 사람 권돈인뿐인 듯 또다시 곤궁한 자신의 처지를 털어놓았다.

정희는 추위에 떠는 어리석고 둔한 사람으로 완악한 가래인 담痰은 한 결같이 굳어 가는데, 이 강가는 또 산야山野와 기후가 달라서 건강을 조 절하기가 가장 어렵습니다. 그러나 천한 몸뚱이가 만나는 곳은 가릴 바가 없으니 또한 운명에 맡길 뿐입니다.¹⁰

해가 바뀌고 1855년 3월 2일과 8월 7일 철종 행차가 있음에 어김없이 네 번째와 다섯 번째 격쟁을 연이어 펼쳤고 그렇게 또 한 해가 흘러갔다. 1856년 이 왔다. 2월 2일 철종 행차 때 여섯 번째 격쟁을 벌였다. 이 마지막 격쟁 때는 의금부가 격쟁인을 잡아 가두지 않고 즉시 풀어 주는 '즉위방송'即爲放送 조치 를 취했다." 하지만 그뿐, 화살은 정처 없이 날아가고 있었고 피를 쏟는 외침에 도 메아리가 없는 건 마찬가지였다.

추사체, 천자만홍의 가을날

54세 때인 1839년 현판 작품인〈옥산서원〉玉山書院에서 골기骨氣를 드러내기시작하면서 추사체의 새벽이 밝아 오기 시작했고 곧이어 제주 유배라는 생애초유의 불행을 배경 삼아 모순의 통일을 실현시킨〈무량수각〉無量壽閣、〈일로향실〉一爐香室、〈시경루〉詩境樓、〈유재〉留齋 같은 일련의 작품으로 이른바 추사체를 완성 단계에 올려놓은 김정희는 해배 이후 자신만의 개성을 한껏 꽃피우기 시작했다.

한강과 북청 시절의 〈단연죽로시옥〉端硯竹爐詩屋과 은해사 현판 〈불광〉佛光에서 〈침계〉梣溪로 이어지는 두 번째 단계를 겪고 나서 맞이한 저 초탈의 경지는 과천 시절의 것이다. 생애의 끝인 이곳 과천에서 맞이한 세 번째 단계는 말그대로 천자만홍의 가을날이었다. 세상의 모든 색깔을 모두 아우르던 절정의시대를 넘어서자 그 끝에 겨울이 보였다. 어디에도 얽매일 필요가 없는 자유자재한 세계를 향한 기나긴 여정을 마칠 때가 온 것이다.

〈계산무진〉

〈계산무진〉谿山無盡은 추사체 가운데 변화무쌍함을 가장 강력하게 구사한 작품이다. 가로획과 세로획은 물론 사선으로 흐르는 획의 굵기와 빠르기가 변화를 주도하고 각 글씨의 크기와 위치가 무쌍함을 보완하고 있다. 그 뜻은 다음과 같다.

계산무진谿山無盡, 산과 계곡은 끝이 없구나

11-5 김정희, 〈계산무진〉(예서), 165.5×62.5cm, 종이, 1852~1856, 과천 시절, 간송미 술관 소장. 산과 계곡은 끝이 없다는 뜻. 이 작품이 지닌 조형의 비밀은 첫째로 산山을 위쪽으로 올려놓고 아래쪽을 텅 비운 것이고, 둘째로는 무진無盡을 위아래로 합쳐 겹으로 쌓은 것이며, 셋째로 계谿는 삼각형을 세워 '▶'모양의 화살촉처럼 만든 것이다. 공간감, 중량감, 속도감처럼 서로 다른 요소를 하나로 구성하여 모순의 통일이라는 미학의 최고 수준에 도달했다.

2004년 육팔례는 「추사 김정희의 해서연구」에서 창의성이 돋보인다면서 다음처럼 썼다.

전서豪書와 전한예前漢線의 필의로 쓰여 있으며 결구結構와 장법章法이 대 담하고 파격적이다. 빠르게 운필 되면서도 '껄끄럽고 떫은 기운'인 삽 기遊氣가 뛰어나고 창의적인 장법으로 이루어진 작품이다.¹²

나아가 2008년 정도준은 「추사체의 조형성 고찰」에서 "무거운 효과를 내는 장봉藏鋒과 예리한 효과를 내는 노봉霧鋒을 아울러 구사"하여 자칫 "무거움으로만 흐를 수 있는 획법에 다양한 변화를 꾀하였다"¹³라고 지적했다.

같은 2008년 고재식은 「추사 김정희 글씨의 조형분석 시론」에서 계溪, 산山, 무無, 진盡 네 글자에 대한 각각의 자세한 분석과 해석을 시도했는데 '계'谿자에 대한 분석은 다음과 같다. 먼저 계谿를 해奚와 곡谷으로 파자破字하고 또 획의 생략과 변화를 활용해 나간 과정을 서술한 뒤에 "계谿자가 갖고 있는 물(시내)의 흐름과 방향에 대한 이미지를 성공적으로 구축하고 있다"라고 하고서다음처럼 썼다.

이미 이 글자는 모양과 소리와 뜻을 갖고 있는 문자의 틀을 넘어선 상징 기호¹⁴

마찬가지로 산山, 무無, 진 세 글자에 대해서도 마찬가지의 해석을 꾀하고서 여덟 가지로 그 특징을 함축했다.

계산과 무진이란 쉬운 단어로 가장 무궁한 뜻을 만들어 낸 문장력. 해서와 예서를 혼융하고 다양한 적용을 했지만 생경하거나 기괴하지 않은 자법字法.

틀 곳은 트고 막을 곳은 막는 소밀법疏密法.

쇠라도 자를 듯한 내재된 골기骨氣와 금석기金石氣 넘치는 필선筆線.

서한西漢 예서를 넘어서는 고박古朴한 필의筆意.

운필運筆의 완급 조절 속에 획득한 통창通暢한 기세氣勢.

글자의 중첩重疊 속에서도 조화와 통일성을 획득한 장법章法.

문자 언어와 조형 언어를 한 틀 속에 담아낸 탁월한 미감美感.¹⁵

거의 모든 면에서 〈계산무진〉은 걸작의 요소를 갖추고 있는데, 무엇보다도 이 작품은 하나의 그림이다. 한 글자마다 독자적인 공간을 차지하는 현판 글씨의 일반성에도 불구하고 먼저 4등분해야 할 〈계산무진〉을 3등분하고 말았다. 무진無盡을 합쳐 버린 것이다. 그것도 가로 획수가 많은 글자 두 개를 위아래로 합치고 나니 겹겹으로 눌려 무거운 탑처럼 바뀌었다. 반면에 복판을 차지하는 산山은 몇 개 안 되는 획수여서 가벼운 새털처럼 등등 떠다니는 모습이다. 계谿는 글자를 파자하여 해奚와 곡谷으로 나눈 뒤, 삼각형을 세운 모양으로화살촉처럼 만들어서 아예 그림으로 바꾸어 놓았다. 그러니까 '谿'계는 빠른속도감을, '無盡'무진은 무거운 중량감을, '山'산은 가벼운 공간감을 갖춘 채서로가 서로를 배척하면서도 오히려 보완함으로써 모순의 통일이라는 미학의 절정에 도달했다. 이 부분을 좀 더 자세히 살펴보자.

먼저 계谿 자에서 곡谷의 윗부분 팔八을 방사선으로 변형하여 물방울이 사 방으로 튕겨 나가는 모습으로 그렸는데 해奚의 윗부분 조爪를 아예 없애고 바 로 아래 요소를 꽈배기처럼 둥글게 바꾸어 계곡을 따라 흐르는 시냇물의 모습 으로 연출했다.

다음 산山은 감니과 곤 | 을 나누어 곤 | 을 인人으로 변형했고 무無, 진盡은 두 글자를 위아래로 합쳤다. 무無는 세로획이나 점획인 화....를 최소화하여 세개의 가로획인 일—이 압도하도록 구성해 옆으로 퍼져 나가도록 했으며, 진盡은 이 같은 무無를 받쳐 주는 받침처럼 안쪽으로 모았는데 다섯 개의 가로획 가운데 옆으로 늘어선 획은 땅바닥을 구성하는 맨 아래쪽 획이고 특히 일곱 개의 가로획을 꿰는 듯한 세로획 곤 | 을 아주 반듯하게 척추처럼 갖추어 둠으로써

율津의 모습으로 바뀌면서 질서가 정연해졌다.

하지만 이 작품의 가장 거대한 비밀은 중앙 산山 아래 텅 빈 공간이다. 오른쪽은 날아갈 듯 가볍고 왼쪽은 짓눌리듯 무거워 기울어만 가는 불안함을 씻은 듯 균형 잡힌 형태로 전환시키는 힘은 복판의 빈터다. 가만히 그 빈터를 보고 있노라면 산뜻하게 뚫린 비상구처럼 느껴질 것이다.

이 작품과 관련된 흥미로운 이야기 한 가지를 덧붙이자면, 1976년 최완수는 『추사명품첩별집』에서 계산초로溪山樵老라는 아호를 가진 인물인 이조 판서 김수근金洙根, 1798~1854에게 써 준 글씨라고 추론했다. 김수근이 세도 정권의 핵심 인물인 영초 김병학의 부친이고 김정희가 과천 시절 김병학에게 보낸편지 「김병학에게 주다」¹⁶ 3통이 『국역 완당전집』에 수록되어 있으므로 이를방증 삼아 그렇게 짐작했는데", 아무런 의심 없이 그 뒤로 그렇게 알려져왔다.특히 '김용진가 진장'金容鎭家珍藏이란 인장이 찍혀 있는데, 김용진이 김수근가의 후손이라는 점¹⁸에서 그 추론은 움직일 수 없는 정설로 자리를 잡았다.

〈사야〉

〈사야〉史野는 추사체 가운데 가장 큰 목소리를 지니고 있는 글씨다. 뜻 그대로 번역하면 다음과 같다.

사야迚野, 꾸밈과 바탕

이 말은 공자의 『논어』 「옹야장」 雍也章 편에 나오는 다음과 같은 문장을 함축한 것이다.

질승문즉야實勝文則野이니 바탕이 꾸밈을 이기면 촌스럽고, 문승질즉사 文勝質則史이니 꾸밈이 바탕을 이기면 텅 빈 듯하다. 그러므로 문질빈빈 연후文質彬彬然後이니 꾸밈과 바탕이 고르게 조화를 이룬 뒤에야 군자君子 인 것이다.¹⁹

11 6

11-6 김정희, 〈사야〉(예서), 92.5×37.5cm, 종이, 1852~1856, 과천 시절, 간송미술관소장. 사灾는 기록이고 이野는 들판이란 뜻인데, 들판의 이야기를 문자로 옮긴다는 말이다. 또 '사'는 꾸밈이고 '야'는 바탕이라는 뜻이기도 하다. 두 가지를 합치면 바탕을 뜻하는 들판과 그 기록을 뜻하는 꾸밈 두 가지의 조화를 강조하는 의미다. 이는 공자의 『논어』 「옹야장」 편에 나오는 말을 함축한 표현이다.

이 말은 바탕과 꾸밈의 조화로움을 강조하는데 사史의 의미를 '정돈한 뒤의 꾸밈'으로, 야野의 뜻을 '있는 그대로의 거친 바탕'이라고 해석하는 것이다. 그러므로 사야史野는 꾸밀 사史와 바탕 야野다. 이 말은 인간의 삶에 있어 바탕과 꾸밈이 조화를 실현해야 한다는 이야기이며, 나아가 시를 짓건 노래를 하건 그림을 그리건 간에 그 조화를 잃어서는 안 된다는 경계의 뜻이다.

《사야》는 〈계산무진〉과 어깨를 나란히 하는 결작으로 획 하나하나의 두텁기가 말할 수 없을 만큼 대단해서 무겁기 그지없으나 두 글자의 크기를 달리하는 불균등을 통해 오히려 조화를 성취한 작품이다. 이러한 불균등의 조화를 가능하게 한 조형의 비밀은 무게가 가벼운 사灾 자에 숨어 있다. 삐침 획인 별」과 내림 획인 불신을 위아래로 엇갈리게 구성하고서 위쪽의 구미에서 왼쪽 한 획만 두텁게 그은 뒤 아래쪽 불신 획과 연결해 마치 어떤 사람이 등에 짐을 지고빠르게 달려 나가는 모습을 그려 놓은 것처럼 만들어 버렸다. 그 질주가 너무도 힘차고 경쾌해서 무겁고 큰 야野 자를 끌고 가는 듯한데, 인력거꾼이 마차를 가볍게 끌고 가는 형상이다.

이렇게 보면, 이 글씨의 뜻은 꾸밈과 바탕만이 아니라 다음과 같이 새길 수 있을 것이다.

사야映野, 들판의 이야기

궁궐의 위대한 이야기가 아니라 아무렇지도 않게 살아가는 사람들 이야기를 기록하는 민간의 역사가라는 말로 바뀐다. 그뿐 아니다. 이 이야기의 주인공은 들판에서 일하는 사람들, 가난하지만 땀 흘려 일하는 사람들이다.

〈백벽〉

〈백벽〉百藥은 두 스님을 함축하는 낱말인데, 당나라 선승인 백장 회해百丈 懷海. 749~814 선사와 그 법맥을 이은 황벽 희운黃藥 希運, 790~850? 선사가 그들이다. 그리고 이어 쓴 제발驅跋에서 다음처럼 썼다.

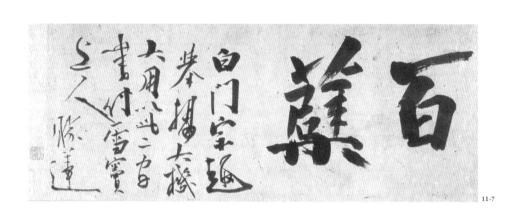

11-7 김정희, 〈백벽〉, 37×95cm, 종이, 1852~1856, 과천 시절, 개인 소장. 당나라의 두 스님 이름을 한 자씩 취한 글자다. 마치 눈썹을 휘날리는 스님의 얼굴 표정을 그린 듯하다. 백파白坡 문하의 종취宗趣는 대기大機와 대용大用을 드높였으니 이 두 자를 써서 설두雪窗 상인上人에게 준다. 승련勝道²⁰

백파 긍선 스님의 문하가 대기대용大機大用을 크게 일으켜 세웠다는 내용이다. 당나라 백장 선사가 대기를 터득했고 그 제자인 황벽 선사가 대용을 깨우친 고승이었는데, 김정희는 제주 유배 시절 자신과 논쟁을 펼친 백파 문하생들이 당나라 문하의 대기대용을 계승하여 떨치고 있다는 사실을 들어 찬양한 것이다.

그런데 백파 스님의 제자 설두 스님이 1855년 과천으로 김정희를 찾아와 3년 전에 입적한 백파 스님의 비문碑文을 지어 달라고 청했다. 제주 유배 시절인 1843년 백파 스님을 향해 무려 15개조에 이르는 이른바 거짓된 증명이란 뜻의 '망증'妄證이라고 비난하고 또 초의 스님에게 보내는 편지에서 백파를한껏 조롱한 김정희였다. 미안함도 없이 김정희는 비문을 써 주었고 제자 설두스님에게는 바로 이 〈백벽〉이란 예서 대자를 써 주었다.

백百과 벽藥은 매우 당당한 표정을 갖춘 한 폭의 초상화다. 백百 자의 경우 위쪽 일- 자와 아래쪽 백白 자를 분리해 '하나의 흰빛' 다시 말해 하얀 눈썹 휘 날리는 노 선사의 표정을 연출했다. 벽藥 자의 경우 위쪽의 초#를 엇갈리는 사 선으로 휘날려 또다시 눈썹처럼 그려 냄으로써 전체가 아주 당당한 기세를 보 이는 사람의 얼굴을 연출해 냈다.

〈산숭해심 유천희해〉

〈산숭해심山崇海深 유천희해遊天戲海〉에 대해 1985년 임창순은 '추사체의 대표 작'이라면서〈산숭해심〉과〈유천희해〉는 같은 때 쓴 작품으로 다음과 같은 특 정을 지니고 있다고 썼다.

분방奔放하면서 웅혼장엄雄渾莊嚴한 맛을 풍긴다.21

- 11-8 김정희, 〈산숭해심〉(예서) 대련 1, 42×207cm, 종이, 1852~1856, 과천 시절, 호 암미술관 소장.
- 11-9 김정희, 〈유천희해〉(예서) 대련 2, 42×207cm, 종이, 1852~1856, 과천 시절, 호 암미술관 소장. '遊' 유는 배를 저으며 노니는 형상, '海' 해는 물을 튕기며 펄떡이는 물고기의 형상으로 그림 그리듯 즐긴 글씨다.

유홍준은 『완당평전』에서 이 작품이 처음에는 하나였는데 1957년 3월 대한고미술협회 주최 경매 때 두 개로 나눠서 내놓았다는 사실을 소개했다. 서명이 없는 〈산숭해심〉은 한 기업인이 55만 환에, 서명이 있는 〈유천희해〉는 서법가 손재형이 121만 환에 낙찰을 받아서 분리되었다는 것이다."

산숭해심山崇海深, 산은 높고 바다는 깊은데 유천희해遊天戴海, 하늘을 노닐고 바다를 희롱하는구나

2008년 고재식은 「추사 김정희 글씨의 조형분석 시론」에서 숭崇 자의 오른쪽 어깨를 아래로 끌어내리는 것은 왕희지의 『난정서』에 그 연원이 있으며 해海 자의 수〉를 올려붙인 것에 대해서도 마찬가지라고 하여 "그 전거典據가 분명하다"라고 밝혔는데²³, 이는 김정희가 기괴를 추구한 게 아니라 정통을 추구했다는 뜻으로 괴怪가 강한 작품이라는 속설에 대한 반론이다. 이 작품에서 가장 흥미로운 것은 두 번 등장하는 해海다. 모를 자를 어魚 자와 비슷하게 변형하여 물고기가 꼬리를 퍼덕이며 치솟는 모습으로 그린 것이다. 심深 자도 물속에서 노니는 사람의 형상을 그린 것처럼 보이는데, 그야말로 바다를 희롱하는 힘으로 꽉 찬 걸작이다.

〈죽로지실〉

〈죽로지실〉竹爐之室은 대나무 화로가 있는 방이란 뜻으로, 누구의 서실인지 알수 없으나 대나무 숲으로 둘러싸인 곳에 청동화로가 옛으로 빨아들이는 선비의 별채임은 알수 있다. 고풍스러운 우아함과 안정감이 넘치는 작품이다. 1985년 임창순은 『한국의 미 17 추사 김정희』 「도판 해설」에서 이 작품에 대해 다음처럼 함축했다.

전서篆書의 형形을 살리어 그림을 피하는 듯하여 지나치게 교巧를 부린 작품이다.²⁴

11-10 김정희, 〈죽로지실〉, 30×133.7cm, 종이, 1852~1856, 과천 시절, 호암미술관 소장. 대나무 숲에 있는, 청동화로가 놓인 어떤 선비의 서실에 써 준 현판 글씨다. 정교한 기교와 질박한 서투름이 조화를 이루는 경지인 '모순의 통일'에 도달한 작품이다.

여기에 덧붙여 임창순은 김정희의 '교'巧란 "정교精巧에 속하는 것이 아니라"고 했다. 그런데 이 작품은 예외라고 했다. 다시 말해, 정교하다는 것이다.

임창순의 이러한 지적을 기준 삼아 살펴보면 실제로 네 자의 글씨 전체를 구성하는 데에 흐트러짐이 전혀 없고 한 획, 한 자 모두에 세심한 기술을 발휘하고 있음이 뚜렷하다. 죽竹은 대나무와 죽장竹杖, 로爐는 두텁고 묵직한 청동화로, 실室은 넉넉한 지붕과 단정한 육각 창문의 생김새 그대로여서 군더더기조차 없이 정돈된 느낌인데 느닷없이 지호에서 급격한 변화를 일으키고 있다. 지호의 모습을 업址 자의 변형으로 바꿔서 마치 책冊을 세워 놓은 듯한 모습을 연출하고 보니 아주 설레, 보는 사람으로 하여금 커다란 즐거움을 일으키고 있다.

임창순의 〈죽로지실〉에 대한 「도판 해설」은 매우 짧지만, 김정희 서법에 대한 견해를 담고 있어 중요한 문헌이다. 앞서 살펴보았으나 다시 전문을 읽어 보면 다음과 같다.

전서篆書의 형形을 살리어 그림을 피하는 듯하여 지나치게 교巧를 부린 작품이다. 추사의 글씨를 평하여 일반적으로 졸曲한 것이 그의 특징이라고 보는 사람도 있으나 실은 추사의 글씨는 교巧하지 않은 것이 거의 없다. 다만 그의 교巧는 이 작품에서 보는 것과 같은 정교精巧에 속하는 것이 아니요 불균형적不均衡的인 표현으로 나타내는 교巧를 의미하는 것인데, 이런 점으로 보아 이 작품은 예외가 될 것이다.²⁵

임창순은 추사체의 특징을 '교'巧한 것이라고 했다. 그러니까 대체로 '졸' 拙하다는 이전의 견해와 달리 본 것이다. 낱말의 뜻과 더불어 서법의 특징을 말할 때 교巧란 세련된 기교를 뜻하고 졸朏이란 꾸밈없이 질박한 서투름을 뜻한다. 그러니까 임창순 이전 사람들은 추사체를 졸박朏사함으로 보았으나 임창순은 교巧하다고 본 것이다. 물론 임창순은 교巧를 정교精巧와 구분하여, 김정희의 정교는 정성을 다해 곱게 다듬는 솜씨가 아니라 꾸밈없이 서투름마저 솜씨 있게 다루는 재주로서 교巧라고 구분해서 보았다.

임창순에 따르면 꾸밈없는 '교'가 아니라 곱게 다듬어 '정교'한 글씨인 〈죽로지실〉은 정교하기도 하지만 유쾌한 놀이를 시도했다는 느낌이 든다. 〈유천희해〉, 〈산숭해심〉과 더불어 〈죽로지실〉은 그러므로 '교'玩와 '졸'拙이 한자리에서 어울리는 '정교한 유희'가 아닌가 한다. 바야흐로 추사체가 추사체 이후로 전이해 가는 단계에 놓인 작품으로, 진지함과 즐거운 농담을 하나로 뒤섞는 모순의 통일 단계 말이다.

경계 없는 세상

무엇인가를 이룩한 이후 흐드러지게 꽃피우다가 넘치고 넘쳐 무상의 경지에 이르고 난 뒤의 세계가 있다. 그 땅을 경계 없는 세상이라고 한다. 〈화법유장〉畫 法有長,〈호고유시〉好古有時,〈오악규릉〉五岳圭楞,〈무쌍채필〉無雙彩筆의 세계가 그런 곳 아닐까. 추사가 추사체를 넘어서, 추사도 없고 추사체도 없는 이른바 '추사체 이후의 추사체'로 나아가고 보니 그 지경에서는 글쓰기가 훨씬 수월했다.

〈화법유장〉

〈화법유장〉畫法有長은 예서이지만 해서와 행서를 섞어 써 내려간 결작으로, 고급지인 냉금지冷金紙에 써서 누군가에게 준 것이다. 부드러운 붓으로 매끄러운 필법을 구사하여 유연한 맛을 살렸는데 화폭 양쪽 작은 글씨도 거친 필치인 데다 바탕마저 화려한 냉금지여서 대비 효과가 도드라진다. 그 내용은 회화와 서법의 비결이다.

화법유장강만리畫法有長江萬里, 화법은 장강 만 리에 있고 서세여고송일지書執如孤松一枝, 서법은 외로운 소나무 가지와 같네²⁶

화폭 양편에 자리한 제발題跋은 『완당전집』에 실려 있는 「조희룡의 화련에 제하다」題 趙熙龍 畵聯제 조희룡 화련 그대로인데 다음과 같다.

요즈음 마른 붓과 바튼 먹을 가지고 억지로 원나라 사람의 춥고 거칠며 어설픈 황한간솔荒寒簡率을 따르는 자들은 모두 자신을 속이고 남을 속

11-11 김정희, 〈화법유장〉(예서), 각 129.3×30.8cm, 종이, 1850년대, 과천 시절, 간송 미술관 소장. 화법은 끝없는 강처럼, 글씨의 힘은 외로운 소나무 가지처럼 해야 한다는 서화 비결을 쓴 것이다. 유연한 필법이 돋보인다.

이는 것이다. 왕유, 이사훈, 이소도, 조영양, 조맹부 같은 이들은 다 짙은 채색의 청록靑綠을 잘하였으므로 대개 그 품격의 높낮이는 그 그림인 적 跡에 있지 않고 그 생각인 의意에 있는 것이다. 뜻을 아는 자는 비록 짙은 채색의 청록과 금물을 칠하는 니금混金이라도 역시 괜찮으며 글씨인 서 도書道 역시 같다. 승련노인勝蓮老人²⁷

〈호고유시〉

《호고유시》好古有時는 두 폭이 있다. 하나는 간송미술관 소장본, 또 하나는 호암 미술관 소장본이다. 간송미술관 소장본은 석파石坡에게 올린 것이고 호암미술 관 소장본은 죽완竹琬이라는 인물에게 써 준 것이다. 간송미술관 소장본은 바탕 무늬가 있는 냉금지에 안으로 웅크린 채 무뚝뚝한 필치를 더욱 살려 썼고 호암미술관 소장본은 밖으로 어깨를 활짝 편 채 막힘없는 필치를 더욱 밀어붙여 썼다. 같은 글씨인데 이렇게 다르니 취향과 기분에 따라 고를 수밖에 없다. 호암미술관 소장본을 기준 삼아 보면, 〈화법유장〉에 비하여 거칠고 드센 것이 좀 더 앞선 시기의 작품으로 보이지만, 예술과 학문 양쪽을 다루어 그 내용이서로 짝을 이루므로 함께 살펴본다.

호고유시수단갈好古有時搜斷碣, 옛것이 좋아 때로 깨진 비석을 찾아다녔고

연경루일파음시研經婁日罷吟詩, 경전을 공부하려 여러 날 시 읊기를 멈추었네²⁸

화폭 양쪽에 써넣은 제발은 다음과 같다.

죽완竹碗 선생. 평가를 부탁합니다. 근래 예법讓法은 모두 등석여를 으뜸으로 생각하지만 사실 그의 장기長技는 전서篆書에 있습니다. 그의 전서는 진泰나라의 태산泰山, 낭아琅琊까지 곧장 올라가 변화와 불측인 변현

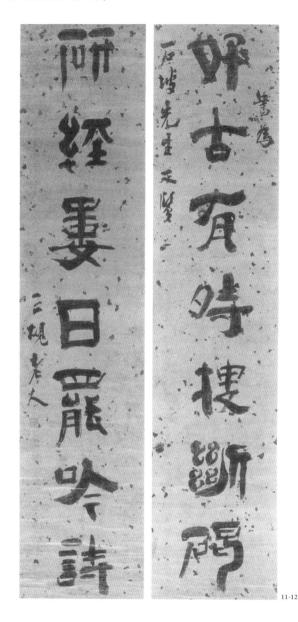

11·12 김정희, 〈호고유시〉, 각 29.5×129.7cm, 종이, 1850년대, 과천 시절, 간송미술관소장.

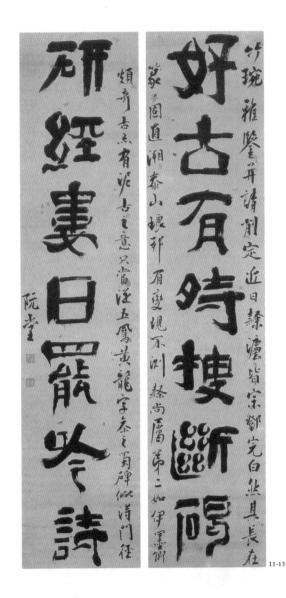

11-13 김정희, 〈호고유시〉(예서) 대련, 각 124.7×28.5cm, 종이, 1850년대, 과천 시절, 호암미술관 소장. 옛것을 좋아하는 고증학자의 마음을 담은 작품이다. 간송미술 관 소장본은 안으로 웅크린 필체이고 호암미술관 소장본은 밖으로 활짝 편 필체로 썼다.

불측變現不測을 얻었고, 예서隸書는 오히려 그다음입니다. 이병수伊秉毅. 1754~1815 같은 사람은 기고奇古한 맛은 있으나 역시 옛 법에 얽매였습니다. 그러니 예서는 서한西漢의 오봉황룡五鳳黃龍, 기원전 57~49 시대의 문자를 따르고, 촉비蜀碑를 참고로 해야만 바른 길을 얻을 것입니다. 완당 阮堂²⁹

좋아해야 할 옛이란 뜻의 '호고'好古에서 그 옛은 중국 고대임을 밝힌 것인데 이렇게 헤아리고 보면 앞서 〈화법유장〉에서 말하는바 '장강'長江도 길고 긴장이란 뜻이 아니라 중국 양자강揚子江으로 헤아려야 한다. 화법은 중국 양자강, 서법은 서한 시대에서 찾는 김정희의 모습을 여기서 확인할 수 있다

〈오악규릇〉

〈오악규릉〉五岳主楞은 김정희의 조카사위인 옥수 조면호玉垂 趙兔鎬, 1803~1887에 게 준 것이다.

오악규릉하세개五岳主楞河勢槪, 오악의 가파름과 황하의 기세는 육경근저사파란六經根底史波瀾, 경전의 바탕에 꿈틀대는 역사의 물결이로 구나³⁰

선비의 인생을 비유했는데, 마음이야 천하를 두루 다룰 만한 뜻을 갖추어 야 한다는 것이다. 그런 만큼 호방한 작품인데 그 조형의 비밀은 한 글자 안에 서조차 가늘고 굵음을 엇갈리게 구사하는 필획에 숨어 있다. '오악규릉하세개' 양옆의 화제는 30년 전 북경의 옹방강 서재에서 본 글씨를 기억해 쓴 것이라는 내용이다. '육경근저사파란' 하단 모서리에 작은 글씨는 옥수 조면호가 쓴 제 발인데, 김정희의 글씨를 평가하는 가운데 종손에게 준다는 내용이다. 조면호의 비평은 다음과 같다.

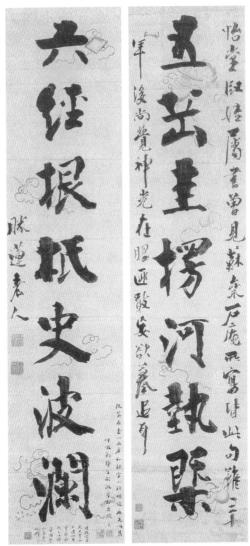

11-14 김정희, 〈오악규릉〉(행서), 각 124.7×28.5cm, 종이, 1850년대, 과천 시절, 호암미술관 소장. 중원 대륙을 주름잡는 강산의 기개를 가지라는 뜻의 호방한 문장답게 힘이 넘실대는 글씨다. 힘의 비밀은 한 글자 안에서도 필획의 변화를 극심하게 주는 데 있다.

한결같이 마음이 텅 비고 조화로운 상태에서 나왔으니 '일출허화'—出處和한 것이다. 관지의 작은 행서도 맑고 아름다우니 앞에 잘 두어야 한다. 이것이 바로 숨 쉬며 움직이는 사이에도 스스로 종이와 먹 밖에 있다는 것이 아니겠는가.³¹

〈무쌍채필〉

〈무쌍채필〉無雙彩筆은 '서위요선書爲堯僊 칠십일과七十一果'라는 서명이 있어 1856년 과천에서 요선을 위해 써 준 작품이라는 사실을 알 수 있다. 요선은 북청 유배 때 왕래한 인물로 북청 사람인 요선 유치전이다.

무쌍채필산호가無雙彩筆珊瑚架, 짝 없이 좋은 붓과 산호 책장 제일명화비취병第一名花翡翠瓶, 제일로 이름난 꽃과 비췃빛 청자라네³²

그리고 화폭 양쪽에 작은 글씨로 제발을 썼는데 다음과 같다.

들판의 절집에서 산을 보니 심히 기이한 것이 마치 미우인*太仁, 1072 무렵~1151 무렵의 〈청효도〉靑曉圖처럼 신운이 감도는 게 마치 빛나는 것만 같다.

다음에 살펴볼 〈대팽두부〉와는 완연히 반대쪽에 자리한 〈무쌍채필〉은 종이도 금분金粉으로 장식한 고급지인 냉금지, 내용 또한 귀중한 문방구와 보석그리고 값비싼 골동품 이야기다. 내용에 걸맞게 글씨도 화려하다. 흐르는 듯 날아가는 붓놀림을 따라잡을 수 없을 지경이다. 보기 드물 정도의 요란함으로 가득 채운 〈무쌍채필〉은 말 그대로 견줄 대상이 없을 만큼 풍부하고 정신 차릴수 없을 정도로 현란하다.

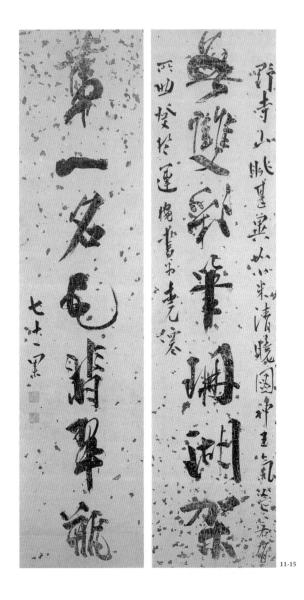

11-15 김정희, 〈무쌍채필〉(행서), 각 128.5×32cm, 종이, 1856, 개인 소장. 값비싼 물건들을 나열한 만큼이나 글씨도 화려하다. 북청 유배 시절 교유한 북청의 선비 유치전에게 주려고 쓴 작품이다. 현란한 기교를 통해 생애 마지막 해를 화려하게 장식하고 있다.

〈대팽두부〉

〈대팽두부〉大東豆腐에는 "고농을 위해 쓰다"爲古農書위고농서와 "칠십일과"七十一果라는 서명이 있어 1856년 과천에서 고농古農이란 사람을 위해 써 준 글씨임을알 수 있는데, 고농이 누구인지는 알 수 없다. 2002년 유홍준이 쓴 『완당평전』에서처럼 고농으로 읽지 않고 '행농'杏農으로 읽는다면 유기환俞麒煥이란 사람이다.33 〈대팽두부〉에 담긴 내용은 쓰고 받은 두 사람의 생애가 끝나가던 시절, 그들이 살아가는 세상이 어떠한지를 보여 주고 있다.

대팽두부과강채大烹豆腐瓜薑菜, 큰 음식은 두부나 오이, 생강과 나물이고 고회부처아여손高會夫妻兒女孫, 높은 모임은 부부와 아들딸과 손자라네³⁴

그리고 양옆에 작은 글씨로 제발을 붙였는데 다음처럼 썼다.

이것은 촌 늙은이에게 제일가는 즐거움이다. 비록 허리춤에 한 말이나 되는 큰 황금 도장을 차고서 밥상 앞에 시중드는 여인 수백 명이라 해도 능히 이런 맛 즐길 사람 얼마나 될까.

2004년 육팔례는 「추사 김정희의 해서연구」에서 이 작품에 대해 "불계공 졸"不計工拙 다시 말해 '계산도 없이 서투르기 그지없다'라고 함축했는데 아주 빼어나다는 뜻으로 다음처럼 썼다.

필획이 강건하고 기상이 넘친다. 운필을 빠르게 하여 단번에 써 내려간 듯 속도감이 느껴지고 어떤 가식도 찾아볼 수 없는 무심한 획은 불계공 졸자計工拙의 허화虛和로움이 있다.³⁵

가식 없는 무심함의 경지란 그 기교가 끝에 이르러 밖으로 요란하게 드러나지 않아 오히려 서투른 모습으로 보이는 것을 말한다.

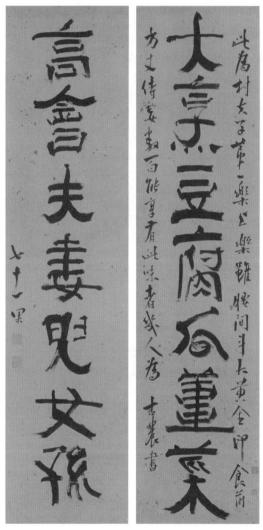

11-16 김정희, 〈대팽두부〉(예서), 각 31.9×129.5cm, 종이, 1856, 간송미술관 소장. 산림처사의 삶에서 소박하게 살아가는 가족의 소중함을 강조하는 내용을 담고 있으며 무심한 경지에 빠져 계산 없이 써 내려간 듯 보이지만 붓놀림의 세련됨은 매우 정교하다. 단정하고 우아한 필치를 통해 생애 마지막 해를 소박함으로 물들이고 있다.

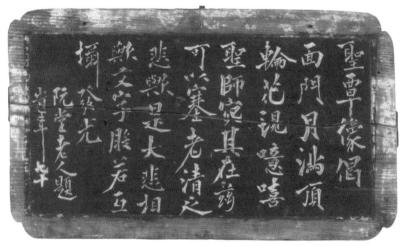

11·17 김정희, 성담 스님 진영 제찬 현판, 32×55cm, 1855년 2월, 양산 통도사 성보박물관 소장. 통도사의 성담 의전聖單倚珠, ?~1854 스님 초상화에 대한 찬문實文이다. 그 뜻은 이러하다. "얼굴은 등근달 같고 정수리에는 꽃무늬 어렸구나. 아, 성사聖師의 완연한 모습 여기 있네. 늙어 스산한 자의 슬픔 달랠 만하니 바로 대자비大慈悲의 형상이로구나. 문자와 반야가 함께 빛을 발하도다." 끝에서 "완당 노인이 일흔살에 쓴다"라고 밝혔다. 글씨는 내용만큼이나 날렵하고 멋지다.

2002년 유홍준은 『완당평전』에서 이 작품이 1940년 무렵 어떤 경매에 나오자 간송 전형필澗松 全變弼, 1906~1962이 일본인 수집가와 맞서 끝내 낙찰을 받은 일화를 소개했다. 또 유홍준은 '전하는 말'이라면서 김정희가 유언으로 서 제를 유기환에게 전하라고 했고 이를 받은 유기환이 서궤를 열어 보니 거기에 김정희 작품이 가득 들어 있었으며 〈대팽두부〉도 있었다는 것이다.³6

유기환이란 인물이 누구인지 정확히는 알 수 없고, 『승정원일기』1817년 2월 18일 자를 보면 경외유생京外儒生이 김수항金壽恒, 1629~1689, 민정중閱鼎重, 1628~1692의 덕행을 논하는 일로 연명 상소할 적에 진사進士였던 김정희와 더불어 유학幼學의 한 사람으로 나선 인물임을 확인할 수 있을 뿐이다." 따라서 유기환의 나이는 김정희보다 약간 아래였을 텐데 『조선왕조실록』이나 『승정원일기』에 더는 그 이름이 나오지 않는 것을 보면 출사하지 않고 살아간 재야의 산림처사였다. 그러므로 저처럼 소박하기 그지없는 밥상이며 가족의 소중함을 강조한 글을 써 준 것이다.

4 〈판전〉과 〈시경〉의 전설

추사체의 겨울

서울 강남구 봉은사에 책판을 보관하는 경판전 건물의 현판 글씨인 〈판전〉板殿은 1856년 생애 마지막 절필 작품으로 알려져 있고, 충남 예산 화암사 바위에 새긴 암각 글씨인 〈시경〉詩境은 아예 김정희의 작품이 아니라 송나라 시인 육유의 글씨라는 주장도 있다. 과천 시절에 쓴 〈판전〉과 〈시경〉 이외에 근본 구조가 같은 유형의 작품은 〈명선〉君禪뿐이다. 이 세 작품에다가 〈판전〉의 기원을 이루는 은해사 〈대웅전〉을 포함하여 순서대로 열거해 보면 다음과 같다.

한강 시절 은해사〈대웅전〉➡ 과천 시절〈명선〉□〉 화암사〈시경〉□〉 봉은사〈판전〉

이전의 작품과 다른 만큼 〈명선〉, 〈시경〉, 〈판전〉 세 작품을 둘러싼 일화도 특별한데, 〈판전〉의 경우 별세 3일 전에 쓴 작품이라는 이야기가 얽혀 슬픈 기운을 품고 있는 것만 같다. 모든 사물이 얼어붙는 겨울, 사람처럼 글씨도 그렇게 얼어 가는 것일까. 〈시경〉은 김정희 사후 80년이 지난 1936년 후지츠카 치카시가 송나라 시인의 글씨를 베껴서 새겼다고 밝혀 두었다. 이러한 견해는 이후 정설로 자리 잡았는데 뒷날 또 다른 견해를 낳았다. 이 말 저 말, 그 많은 말로 가득 찬 겨울의 전설은 지금도 여전하다.

〈판전〉

〈판전〉板殿은 '경판을 보관하는 전각'이란 뜻의 현판 작품이다. 작품에 써넣은 다음과 같은 서명에 따르면 1856년작이다

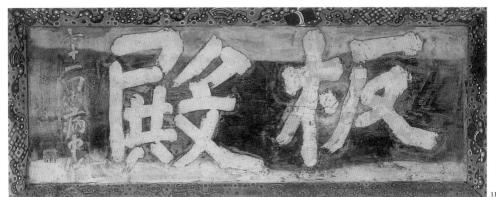

11-18 김정희, 〈판전〉 현판, 77×181cm, 1856, 서울시 봉은사 경판전. 글자를 구성하는 가로획과 세로획은 물론 사선 획에 이르기까지 모든 획이 느리고 뭉툭하여 거의 다듬지 않은 막대기처럼 어눌해 보인다. 더듬거리는 듯 느려 터진 손놀림으로 어 눌한 천진성을 실현한 글씨다. 균제와 조화 같은 조형의 기술을 배제한 작품으로 '추사체'의 마지막 단계를 보여 준다.

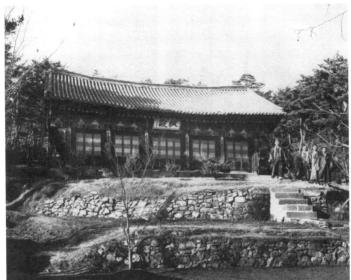

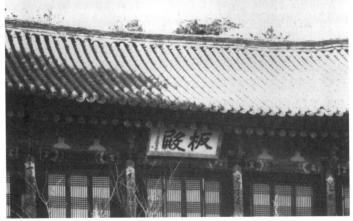

11-20

- 11-19 김정희, 〈판전〉이 걸린 봉은사 전경, 서울시 봉은사 경판전, 유리 건판 사진, 1929년 촬영, 국립중앙박물관 소장.
- 11-20 김정희, 경판전에 〈판전〉이 걸린 모습, 서울시 봉은사 경판전, 유리 건판 사진, 1929년 촬영.

11-21 11-22

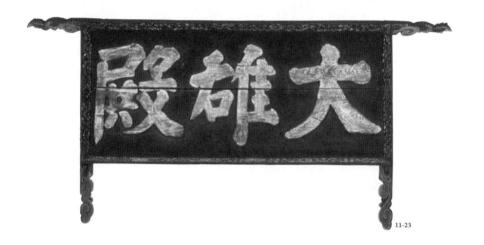

- 11-21 김정희, 〈판전〉 현판 부분, 서울시 봉은사 경판전.
- 11-22 김정희, 〈대웅전〉현판 부분, 경상북도 영천시 은해사. 〈판전〉과 비교해 보면 〈대 웅전〉은 약간의 속도감과 매끄러운 붓질이 느껴진다. 전殿 자를 나란히 옆에 두고서 분해해 보면 주검 시엄₽시 변의 내리긋는 세로획 하나만 비교해 보더라도 너무 다르다. 〈대웅전〉의 세로획은 매끄러운 흐름을 보이다가 끝에서 칼날처럼 뾰족하게 매듭을 짓고 있으며, 〈판전〉의 세로획은 더듬거리는 망설임을 보이다가 끝에서 하다 만 듯 뭉툭하게 맺고 있다. 그러고 보니 〈판전〉은 거의 다듬지 않은 구석기 같고, 〈대웅전〉은 적절히 갈고 닦은 신석기와도 같아 보인다.
- 11·23 김정희, 〈대웅전〉 현판, 100×230cm, 1849, 경상북도 영천시 은해사 성보박물관. 봉은사 〈판전〉의 탄생을 예고하는 작품이다.

칠십일과 병중작七十一果病中作, 71세의 과천 사람 병중에 쓰다³⁸

의사醫師인 상유현尚有鉉, 1844~1923이 1856년 봄과 여름 사이 김정희와 만난 일을 기록한 「추사방현기」秋史訪見記에 따르면, 이때 김정희는 봉은사에 머무르고 있었다.³⁹ 그런데 전해인 1855년 봄부터 봉은사에서 『화엄경소초』華嚴經疏鈔 출판 작업을 시작한 남호 영기南湖永奇, 1820~1872 스님이 경판을 보관할 전각의 편액을 김정희에게 부탁했다. 이때 김정희는 '판전'板殿이라는 현판 글씨를 써 주었다. 물론 어느 날 부탁했는지 또 어느 날 써 주었는지는 기록이 없어알 수 없다. 그렇게 80년의 세월이 흐르고, 1935년 이기복季起馥이 저서 『단상산고』端上散稿에 김정희를 '숭설선생'勝雪先生이라 호칭하면서 읊은 시편을 실어두었다.

승설선생勝雪先生 글씨는 입신의 경지 화엄경 판전板殿 편액 볼수록 새롭네 병중에 쓴 어리석은 우필愚筆 누가 알까 얼마나 많은 서가書家가 이를 보고 붓을 던졌을까 ㅡ이 '판전' 두 글자는 병중에 쓴 것이며, 이 글씨를 쓰고 3일 뒤에 별세 했다.⁴⁰

2002년 유홍준은 『완당평전』에서 현판의 액틀에 작은 글씨로 '이 글씨를 쓰고서 사흘 뒤 세상을 떠났다'라는 기록이 있다고 했다.⁴ 그러므로 〈판전〉은 1856년 10월 7일에 썼고, 그로부터 사흘이 지난 10월 10일 별세했다는 뜻이 다. 이렇게 해서 별세 사흘 전에 쓴 절필작이 된 것이다. 그러니까 우리가 알고 있는 이 이야기는 1935년에 처음 출현한 일화인 셈이다.

봉은사 현판 글씨〈판전〉과 관련이 있는 글씨가 있는데, 경상북도 영천시 은해시銀海寺 대응전 현판 글씨인〈대응전〉大雄殿이다. 제주에서 유배를 마치고 상경한 직후인 1849년 3월 이후 어느 날 쓴 은해사〈대응전〉 글씨와 1856년 에 쓴 봉은사 〈판전〉을 비교해 보면 전殿 자가 매우 유사하다는 사실을 알아챌수 있다. 8년 전에 쓴 것을 잊지 않고 있다가 그대로 되풀이해서 썼다. 2020년 12월 국립중앙박물관에서 간행한 『세한』에서 〈판전〉의 '전'과 은해사 〈대웅전〉의 '전'을 비교해 보여 주고 있는데 당시 전시회를 진행한 학예관 이수경은 「세한의 시간」에서 다음처럼 썼다.

큰 집 '전'殿에서 '주검 시엄'戶을 크게 쓰는 방식은 1849년 강상 시절에 쓴 영천 은해사 〈대웅전〉 현판에서도 보인다.⁴²

그리고 그 '시'戶를 비교해 〈판전〉에서는 '尸' 변 윗부분 '口'이 더 크고 또 내리긋는 옆 획이 짧아져서 천진한 느낌이 든다고 했다.⁴³ 이뿐만이 아니다. 은 . 해사 〈대웅전〉과 봉은사 〈판전〉 글씨의 필획을 나란히 두고 보면 필획의 빠름 과 느림 그리고 뭉툭함과 뾰족함이 서로 다르다.

은해사 〈대웅전〉의 글씨에서도 특별한 기교를 찾을 수 없고 그저 무심한 상태에서 죽죽 줄 긋기를 한 게 분명하지만 봉은사 〈판전〉의 줄 긋기와 비교하면 유려한 속도감이 있고 또 세 글자의 조화로움을 염두에 둠으로써 전체 균형을 배려한 조형에의 의지가 영보인다. 하지만 봉은사 〈판전〉의 필획과 구성은 따질 만한 기술이 없다. 천진난만하게 보이려는 의도를 갖고서 일부러 꾸며 낸수준이 아니다. 필획 하나하나가 게으른 손놀림에 의해 더듬거리는 듯 느려 터져서 그야말로 다듬지 않은 막대기처럼 어눌한 천진성으로 가득하다. 그러니까 〈판전〉이란 글씨에서 균제와 조화 같은 조형의 미학은 애초부터 찾을 수가 없다. 그러므로 〈판전〉은 구석기, 〈대웅전〉은 신석기라고 비유해 볼 수 있을 것이다.

서법이 극단에 이르면 꾸밈이 없어져 서투른 모습을 드러내는 모양이다. 〈판전〉은 바로 그 서투름과 꾸밈없음의 미학을 보여 준다. 다른 말로 '소박'과 '고졸'의 경지를 연출하는 작품인 것이다. 몇 해만의 변화 끝에 도달한 극단의 조형은 한순간에 온 것이 아니다. 이 경지로 나아가는 앞 계단에 은해사 〈대웅 전〉이 있고, 징검다리를 건너 비로소 봉은사 〈판전〉에 도착한다. 그러니까 첫 계단은 은해사 〈대웅전〉이다. 그 사이에 징검다리가 두 개인데 먼저 〈명선〉이나오고 이어서 〈시경〉이 있다. 이렇게 세 단계를 지난 끝에 비로소 〈판전〉이 탄생했다.

《명선〉茗禪은 깨우침의 기쁨을 누리는 선열禪悅의 경지에 들어갔지만, 아직도 여기저기 세속의 티끌이 묻어 있다. 욕망의 흔적이 사라지지 않았다. 울퉁불퉁하고 굽어져 휘청대는 흔들림이 잔상처럼 남아 있다. 하지만 〈시경〉은 모든 때를 씻어 냈다. 모든 의혹을 버리니 살을 깎아 낸 듯 각이 진 네모만이 남았다. 금욕의 끝에서 마음이 텅 빈 무심無心의 경지에 다가선 것이다.

〈명선〉

〈명선〉落禪은 '차를 마시며 선에 들다'라는 뜻이다. 김정희는 이 글씨를 초의 선사에게 준다고 제발에서 밝혔다

초의가 만든 차를 보내왔는데 사천성泗川省의 명차 몽정蒙頂, 강소성江蘇 省의 명차 노아露芽에 덜하지 않다. 이것을 써서 보답하는데 하북성河北省 에 있는 백석신군비白石神君碑의 필의로 쓴다. 병거사病居士가 예서隸書로 쓴다.⁴⁴

'백석신군비'는 한나라 때인 183년 하북성의 백석산白石山에 세운 비석이다. 중국 하북성 직례현直隸縣 원씨元氏 여자 고등학교 교정에 전해 오고 있다고도 하고, 또는 천불동 한비당漢碑堂에 있다고도 한다. 2002년 유홍준은 『완당평전』에서 이 작품에 관해 다음처럼 썼다.

그러나 완당은 이 글씨에 순후淳厚하면서도 예스러운 멋이 넘쳐, 졸拙한 가운데 교巧한 맛이 숨어 있음에 착안하여 〈명선〉 두 글자를 쓴 것이다. 특히 중후하고 졸한 멋의 〈명선〉 두 글자 양옆에 작고 가늘며 흐름이 경

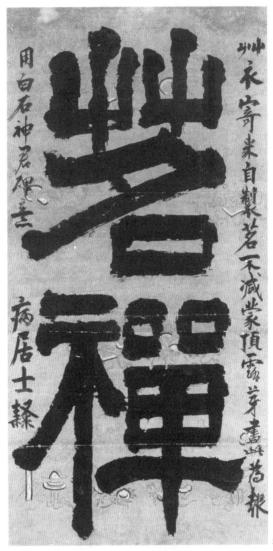

11-24 김정희, 〈명선〉(예서), 57.8×115.2cm, 종이, 1852~1856, 과천 시절, 간송미술 관 소장. '차를 마시며 선에 든다'라는 뜻. 뒷날 다도인들에게 차의 성인이란 뜻의 '다성'^茶果으로 추앙받는 초의 스님에게 써 준 글씨다. 기묘한 어눌함이 숨어 있는 데, 봉은사 〈판전〉의 출현을 예감케 한다.

패한 행서가 치장되어 있어 작품의 구성미도 가히 일품이라 하지 않을 수 없다.⁴⁵

실로 〈명선〉은 굵은 필획을 안정감 있는 속도로 운전하여 외유내강의 맛을 살리고 있다. 획은 두텁고 공간은 꽉 채웠지만 어눌한 듯 깔끔한 맛이 강해서 활짝 웃는 느낌이다. 또한 곡선을 배제하고 뻣뻣한 직선을 활용한 필획으로 구현해 낸 저 기묘한 어눌함은 조만간 〈판전〉이란 글씨가 탄생할 것을 예고한다. 곧은 직선과 뭉툭한 끝을 특징으로 하는 막대기 필법의 중간 단계를 결산하는 작품이다. 하지만 아직 멀었다. 차를 향한 욕심이 남아서였는지 장식 무늬를 새긴 종이를 선택했고, 또 기교에의 유혹을 온전히 떨쳐 내지 못한 부분도 있다.

전라도 강진 사람 치원 황상이 초의 스님에게 써 보낸 「차를 구걸하는 시」에는 김정희가 명선著禪이란 호를 초의에게 지어 주면서 글씨까지 써 주었고 또 이 글씨를 황상이 보았다고 했는데⁴⁶, 저 글씨가 그때 써 준 것인지는 확실하지 않다. 양쪽에 작은 글씨로 쓴 화제는 다른 사람이 추후에 썼다면서 큰 글씨마저 김정희가 쓴 게 아니라고 주장하는 견해도 있다. 막대기 필법을 시험해본 실험 작품의 한계가 있는 것일까.

〈시경〉

《시경》詩境은 '시의 땅' 또는 '시인의 세상'을 뜻하는 낱말로 김정희의 예산 집 뒷산에 있는 화암사華巖寺 병풍바위에 새긴 글씨다. 시인이라면 누구나『시경』詩經의 경지에 이르기를 꿈꿨다. 시의 경지를 뜻하는 '시경'詩境은 시인에게 하나의 이상향이기 때문이었다. 송나라 사람 방신유方信孺. 1177~1222는 자신이 존경한 시인 방옹 육유放翁 陸游, 1125~1210가 쓴 '시경'詩境이란 글씨를 부임하는 곳마다 바위에 새겨 두었다고 한다.

김정희 또는 김정희 가문의 누군가가 시경詩境이란 글씨를 새겨 둔 까닭은 마땅히 공자가 편찬한 『시경』이 이룩한 높고 높은 경지를 동경해서였을 것이

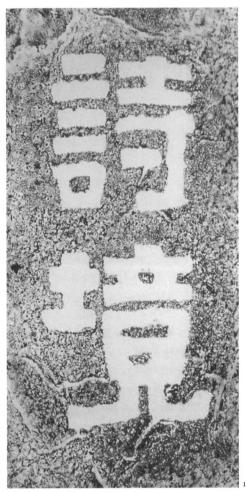

11-25 전標 육유 또는 전 김정희, 〈시경〉 탁본, 127.5×67.2cm, 종이, 충청남도 예산 화 암사, 개인 소장. 추사체의 마지막 단계인 봉은사 〈판전〉에 이르는 길목에 자리하는 작품이다. 누구의 글씨인지 알려지지 않은 채 전해지다가 20세기에 들어와 중국 시인 육유의 작품을 김정희가 새긴 것이라는 주장이 출현한 이래 육유의 글씨로 알려졌다. 하지만 21세기에 들어와서는 김정희의 작품이라는 주장이 제출되었는데, 두 가지 주장 모두 근거가 될 기록이 없기는 마찬가지다. 따라서 작가는 육유나 김정희일 수도 있고 아니면 전혀 다른 인물일 수도 있다.

다. 그런데 1936년 후지츠카 치카시는 「이조의 청조문화의 이입과 김완당」이 란 논문에서 다음처럼 썼다.

완당은 바로 이 시경헌詩境軒: 북경 왕방강의 서재에서 '시경'이라는 두 글자의 탁본을 감상하고 담계왕방강의 시를 읊으며 특별한 감회를 느꼈다. '시경헌에서는 비바람도 놀란다'라고 한 것은 훗날 추사가 자하 신위에게 보낸 시에 나오는 구절이다. 예산 용궁리 용산의 화암사 뒤 석벽에 추사가 직접 새긴 '시경'이라는 두 글자는 지금도 남아 있어 보는 이에게 절로 그 옛날의 운치를 느끼게 해 준다.47

이 문장 하나로 말미암아 화암사 병풍바위 각자인 〈시경〉은 송나라 시인 방옹 육유의 글씨로 알려지기 시작했다. 후지츠카 치카시는 옹방강의 저서 『복초재시집』復初齋詩集을 근거로 옹방강이 소주韶州 무계武溪에 새겨진 육유의 글씨 석각을 탁본해 가지고 와 서재에 걸어 두고 서재 이름을 '시경헌'詩境軒이라고 불렀다거나 또 옹방강이 계림桂林의 각석도 탁본해 와 시경헌에 걸어 두었다는 사실을 소개했다. 하지만 김정희가 옹방강의 서재 시경헌에서 육유의 글씨 '시경' 탁본을 감상했다는 대목부터 화암사에 김정희가 직접 새겼다는 대목에 이르기까지 근거 자료를 제시해 두지 않았다. 그러니까 이 부분은 후지츠카치카시의 생각이다.

후지츠카 치카시의 이러한 생각은 첫째로 김정희가 옹방강으로부터 육유의 〈시경〉탁본을 받았다는 내용이 명확한지 여부, 둘째로 김정희가 화암사 바위에 새긴 글씨가 육유의 글씨라고 명시한 바가 있었는지 여부를 고려하지 않은 것이다. 그리고 김정희가 옹방강의 시경헌에 들어가 방신유가 탁본한 육유의 〈시경〉을 보았다고 해도 또 설령 옹방강으로부터 육유의 〈시경〉 탁본을 받아 왔다고 해도, 화암사 바위에 새긴 〈시경〉이 육유의 글씨라든지 혹은 방신유, 옹방강의 탁본이라는 증거일 수 없다. 그럼에도 불구하고 후지츠카 치카시의 견해는 후학들에 의해 한 걸음 나아갔고, 재구성 과정을 거쳐 당연한 것으로

자리 잡았다.48

의심할 것을 의심하지 않을 때 저 같은 결과가 나온다. 그래서 2008년 처음으로 의심이 시작되었다. 고재식은 2008년 「추사 김정희 글씨의 조형분석시론」에서 몇 가지 의문을 제기했다. 첫째, 후지츠카 치카시가 편액〈시경루〉와 석각〈시경〉을 착각하여 기록했고 후학은 그 내용을 잘못 해석한 오류가 있다고 했다. 둘째, 김정희가 옹방강이나 소식의 글씨라면 몰라도 육유의 글씨를 새긴 것은 이해하기 어렵다고 했다. 셋째, 김정희는 육유의 글씨를 언급한 적이 없다고 했다. 그리고 무엇보다도 고재식은 육유가 쓴〈시경〉이나 방신유가 새긴 육유의〈시경〉그리고 옹방강이 임서한 육유의〈시경〉관련 자료를 화암사〈시경〉과 비교하고 검토한 뒤 "화암사 병풍바위에 새겨져 있는〈시경〉석각의 글씨와 일치하지 않는다"라고 지적하고서 다음처럼 썼다.

이런 이유로 화암사의 〈시경〉 석각 글씨는 육유의 글씨가 아닐 가능성이 높으며 김정희의 글씨일 가능성도 있다는 논의의 단초가 마련되었다고 본다.⁴⁹

이러한 의문을 제출한 뒤 누구도 답변하지 않았지만, 화암사 병풍바위에 새겨진 글씨가 육유의 글씨라는 후지츠카 치카시의 생각이 맞는지 틀렸는지는 중국 소주와 계림에 새겨진 육유의 글씨만이 알고 있을 것이다.

중국 대륙에 있을 육유의 글씨를 확인하지 못한 상태이기 때문에 이 글씨의 작가는 육유일 가능성도 여전하지만 또 다른 연구자의 주장을 고려한다면 김정희의 글씨일 가능성도 있다. 그리고 육유나 김정희의 글씨가 아니라 김정희 가문의 어떤 인물이 다른 누군가의 글씨를 구해 새겼을 수도 있다. 하지만 분명한 것은 이 글씨가 봉은사 〈판전〉을 향해 나아가는 과정에 있는 것으로 보인다는 사실이다. 다듬지 않은 막대기를 나열하여 어눌한 천진성을 드러내는 〈판전〉의 본질을 머금고 있기 때문이다. 그러니까 한강 시절인 1849년의 〈불광〉과 〈대웅전〉 그리고 과천 시절인 1852년부터 1856년 사이에 쓴 〈명선〉으

로 이어지는 글씨로 보인다. 이런 맥락을 생각한다면 〈시경〉을 김정희의 글씨라고 추정하는 게 자연스럽다.

유마 거사와의 만남

절작의 탄생은 해 뜰 녘 여명처럼 징조가 있는 법이다. 〈불이선란도〉의 조짐은 봉은사를 드나들던 과천 시절, 유마 거사維摩 居士와의 만남에서 비롯한 깨우침이었다. 과천 시절에 김정희의 마음은 불교 세계로 더욱 기울어 가고 있었다. 그래서 『능엄경』楞嚴經 이야기를 꺼냈고, 유마 거사와 대화를 즐겼다. 북청 유배를 마친 뒤 1852년 10월 9일 과천에 도착하고서, 해가 바뀐 1853년 2월 초의스님이 보낸 편지와 차 꾸러미를 받은 김정희는 2월 27일 자 편지 「초의에게 주다 서른여섯 번째」에서 두륜산頭輪山 일로향실—爐香室에 머무르고 있는 초의스님을 향해 선열禪悅을 묻고 있다.

또한 근자에 자못 선열禪悅에 대하여 달콤한 자경蔗境의 묘妙가 있는데, 더불어 이 미묘한 진리인 묘체妙諦를 함께할 사람이 없으니 몹시도 스님 과 한 번 눈썹을 펴고 토론하고 싶은데 이 소원을 이룰 수 있을지 모르 겠소.⁵⁰

이어서 쓴 편지 「초의에게 주다 서른일곱 번째」에서 '이선천二禪天, 선리禪 履'와 같은 선禪과 관련한 낱말뿐만 아니라 '무량복덕'無量福德 같은 불법佛法의 말을 이어 간다.⁵¹ 그리고 「초의에게 주다 서른여덟 번째」에서는 유마 거사를 거론한다.

함께 나막신을 챙겨 신고서 절에서 의자인 선탑禪楊을 빌렸으나 한 조각 텅 빈 공산空山에는 더불어 말할 사람은 없고 감실龕室 속 부처님은 사람 을 향해 말하려다가 말을 아니하니 이는 유마 거사의 말하지 않는 유마 불언維摩不言의 진리인가.⁵²

어느 날 과천 집을 떠나 지금의 서울시 강남구 봉은사에 가서 머무르던 때이야기다. 여기서 김정희는 병중의 유마 거사가 문안을 온 문수보살文殊 菩薩에게 아무 말도 하지 않는 '불가언불가설'不可言不可說의 뜻을 나타냄으로써 삼라만상森羅萬象이 둘도 아니고 하나도 아닌 '불이일법'不二一法을 드러냈다고 말하고 있다.

『국역 완당전집』에 실린 김정희의 편지 「초의에게 주다」 38통은 여기가 마지막이다. 이후 생애가 끝날 때까지 주고받은 편지는 모두 7통으로 박동춘이 『추사와 초의』에서 처음으로 소개했다. 7통 가운데 첫 번째인 1853년 12월 16일 자 편지 「그대는 나를 잊어도 내가 그대를 잊지 못하는 건」에서 김정희는 근래 새로 얻은 책 이야기를 꺼내며 기쁨을 감추지 못하고 있다.

최근 새로 출판한 『유마경』維摩經 두 권과 『능엄경주』楞嚴經註를 얻었는데 매우 볼만하외다. 이런 상황이니 어찌 잊겠소. 근일에 운구雲句와 함께 지냈던 1년은 흡족했소.⁵³

그러니까 1853년 한 해를 운구라는 스님과 더불어 지냈다는 것이다. 「이 재 권돈인께 올립니다 스물한 번째」 "를 보면 운구 스님은 봉은사에서 『유마 경』을 판각한 한민 운구漢旻 雲句라는 승려였다고 한다. 여기서 김정희는 『유마 경』의 '불이법문'不二法門 이야기를 꺼내면서 운구 스님을 이재 권돈인에게 소 개하고 있다.

유마힐의 불이선

『유마경』의 「불이법문에 들다」 항목은 유마힐維摩喆이 '불이법문'을 여러 보살에게 질문하면서 시작한다. 처음에 법자재法自在라는 보살이 '태어남의 생生과

없어짐의 멸滅, 두 가지를 나누지 않는다면 불이법문에 들어갈 수 있다'라고 했다. 차례대로 설파하다 보니 어느덧 서른두 번째로 문수보살 차례가 되었다. 문수는 '말할 것도, 설명할 것도 없는 무언무설無言無說, 보이는 것도 아는 것도 없는 무시무지無示無識, 질문하는 것도 답변하는 것도 없는 무문무답無問無答이야 말로 불이'라고 한 뒤 유마힐에게 물었다. 이어지는 경전 내용은 다음과 같다.

이때 유마힐은 입을 꽉 다물고 아무 말도 하지 않았다. 이에 문수가 감 탄하며 말하기를, 훌륭하시도다, 훌륭하시도다. 문자언어文字言語가 없 는 내지무유乃至無有의 경지에 이르셨도다. 이것이 참으로 불이법문에 드는 것이로다.⁵⁵

김정희는 '선불교의 핵심'인 '불이법문'의 경지⁵⁶를 깨우친 뒤 전에 없던 난초 그림을 그려 놓고 화폭 첫머리에 이것이 바로 유마의 '불이선'不二禪이라 고 밝혀 두었다. 난초 그림이 먼저인지 불이의 깨우침이 먼저인지 알 수 없지 만, 이 시절 김정희는 불가의 세계에 깊이 빠져 있었다.

그래서였다. 김정희는 운구 스님에게 화리통선론書理通禪論을 설파했는데, 『국역 완당전집』에 실린 편지「운구에게 보이다」³⁷를 보면 선禪과 화畵와 시詩가하나라는 이른바 시화선 일률론詩畫禪 一律論을 펼치고 있다. 또한 1853년 이후 어느 날 쓴「김석준 군에게 써 보이다」에서도 유마 거사의 이야기를 꺼내고는, 이 이야기는 한민 운구 스님과 함께 나누길 바란다고 했다.⁵⁸ 마찬가지로「석파의 난권에 쓰다」⁵⁹에서도 그림을 성불成佛에 비유하여 설파한 적이 있었다.

운구 스님이 1853년 봉은사에서 한 해를 머무르다 떠나던 날, 김정희는 「운구상인에게 주다」란 전별시를 지어 주었다.

산 넘어 산이요 물 건너 물이로다 봄바람에 물병 하나 바리때 하나 바다를 한없이 건너가고 푸르게 물들인 듯한 봉우리, 높이도 올라간다 서구와 북쪽의 울단에 질그릇 바퀴처럼 막힘없이 돌아가네 육정六情의 뿌리는 어디에 있는가 머뭇거리며 차마 이별하지 못하는구나⁶⁰

1854년 12월 20일 동갑내기 김정희와 초의는 드디어 일흔 살을 눈앞에 두었다. 「칠십 노인이 칠십 노인에게」에서 김정희는 "불과 열흘이 지나면 초의도 칠십이고 나도 칠십이오, 칠십이 어찌 칠십을 잊겠소"라고 하고서 다음처럼 썼다.

『유마경』은 주석註釋이 아니면 순조롭게 읽어 내려가질 못하겠소. 서로 헤아리고 증험할 수 없는 것이 한스럽구려. 나는 사리에 밝지 못하니 어 찌 족히 말할 수 있으리오.⁵¹

그렇게 일흔 살이 되었다. 1855년 단오가 지난 5월 8일 김정희는 초의에 게 부채를 보내며 화엄華嚴의 뜻을 물었다.

요즈음 『화엄경』華嚴經을 읽고 있는데 큰 뜻을 그대와 함께 말하며, 주체와 주체에 종속되는 이치와 겹겹이 이어지는 인다라망因陀羅網, 교차되어 나타나는 묘리의 연유를 밝히지 못하는 것이 안타깝구려. 열두 대종사大宗師가 말한 바를 모르겠소. 무슨 뜻이오. 방편대로 한번 보여 주시게나.62

이 편지를 마지막으로 1815년부터 반세기 동안 이어진 편지 「초의에게 주다」는 끝났다. 언제나 차를 달라, 놀러 와라 조르고 놀리기만 했는데 생의 끝 에 이르러 '유마'를 묻고 '화엄'을 물었다. 〈불이선란도〉는 그 반세기의 끝에 이르렀을 때의 마음에서 자라났다.

하늘나라 아내와의 만남

조짐은 또 하나 있었다. 1854년 11월 13일 아내 예안 이씨 기일에 맞이한 그의 영혼과의 만남이었다. 예안 이씨는 54세의 젊은 나이에 세상을 떠났다. 1842년이니까 김정희가 제주 유배를 온 지 3년째였다. 죽음을 곁에서 지키지도 못했고 장례도 치러 주지 못했다. 그저 할 수 있는 일은 유배지에서 「부인예안 이씨 애서문」夫人禮安奉氏 衰逝文 53을 쓰고서 홀로 제사를 지내며 세워 둔위패를 향해 소리 높여 눈물짓는 것뿐이었다. 그로부터 12년이 흘렀다.

12주기인 11월 13일을 맞이해 과지초당 한쪽에 위패를 세우고 촛불을 켰다. 어둠 속에 어른거리는 사람의 모습이 아름다웠다. 예안 이씨가 살아 온 것일까. 그 순간, 영접의 나날이 스쳐 지났고 어느덧 새벽이 왔다. 저승의 영혼이 이승으로 옮겨 와 누군가에게 나타나면 그 모습이 바로 신이다. 누군가는 그것을 '귀신'이라고 한다. 이미 이승을 떠나 버려서 다른 이에게는 하고많은 귀신중 하나일 뿐이라 누구도 기억하지 않더라도 자신만은 마음 깊이 품어 둔 예안 이씨를 반갑게 맞이해 손잡고 노래를 불러 주고 싶었다. 노래 제목은 「죽은 아내를 슬퍼하여」였다. 첫 두 행을 보면 "어쩌면 저승에 가 월로月姥에게 애원하여 내세에는 그대와 나 땅을 바꿔 태어나리"64인데, 미안한 마음이 그렇게나 컸던 모양이다.

달에 살면서 결혼을 중매하는 신선인 월로月姥 할머니를 찾아가 서로의 운명을 바꿔 내가 죽고 그대가 살아나게 해 달라는 것이다. 너무 오래 홀로 지낸데다 늙은 몸은 더욱 약해져 가고 병은 깊어만 가는데 마음도 점차 무너져 내리고 보니 아내 생각이 난 것일까. 만나면 하고픈 말이 많았다. 이렇게 노래한까닭은 일흔을 앞둔 김정희가 예안 이씨의 영혼이 환생하여 신의 모습으로 나타났을 때 아주 잠시 만났지만 그 자리에서 다하지 못한 많은 말 때문이었을 것이다. 그 짙은 기억을 안고 새해를 맞이했다. 따스한 봄날을 보내고 뜨거운여름날 생일이 다가왔다. 1855년 6월 3일이다. 70세다. 예안 이씨가 간절히 보

고 싶은 날이었다.

〈불이선란도〉의 모양

김정희는 옅은 먹으로 흐느적거리는 난초를 그렸다. 오른쪽으로 휘돌아 가는 우향란右向蘭이라고 하지만 휘도는 느낌이 아니라 힘이 없어서 그만 꺾이는 느 낌이다. 밑동에서부터 이미 오른쪽으로 쏠려 무너지고 있는데, 오랫동안 버티 다가 기력이 쇠퇴해 점차 무너져 가는 늙은 난초의 운명을 보여 주는 모양새다.

〈불이선란도〉에서 가장 두드러지는 것은 정작 난초보다도 짙은 먹으로 쓴 글씨다. 글씨는 각자 생김에 따라 모두 세로획과 가로획의 굵기가 급격히 변하는데, 글자 하나하나가 아니라 흐름과 전체를 따라 변화무궁한 조형 세계로 치닫고 있다. 짙은 글씨는 뚜렷하여 가까이 다가오고 옅은 난초는 흐릿하여 멀리 사라진다. 그러고 보니 난초는 휑한 빈터에서 시들어 가는 것만 같고 글자는 씩씩하기만 하다. 주인공인 난초를 짙은 먹으로 그려서 더욱 또렷하게 드러냈어야 하건만 거꾸로 흐려 버렸다.

이처럼 그 짙음과 옅음, 멀고 가까움을 고정시키지 않은 채 짙어야 할 것을 옅게 하고 가벼워야 할 것을 무겁게 했는데 이것이 〈불이선란도〉에서 구현 한 반전의 묘법이다.

쓰러지는 난초를 다잡는 세 덩어리의 글씨와 여덟 방의 붉은 인장은 망설임조차 없이 빈 공간을 채우고 있다. 더구나 붉은색 꽃 무리나 이끼 점처럼 보여 아름답기까지 하다. 이 그림이 단단한 구조물로 바뀌는 순간인데, 여기에 바로 둘이 아닌 '불이'不二의 경계가 있다. 덧붙이자면 붉은 인장은 본시 여덟 방이었다. 그런데 20세기에 들어 후세 사람들이 일곱 방을 더 찍어서 모두 열다섯 방이 되었다. 처음에는 오른쪽 가장자리를 따라 다섯 방, 왼쪽 가장자리를따라 세 방만 있었는데, 다른 사람이 추가로 오른쪽에만 무려 여섯 방이나 찍어서 붉은색이 너무 많아졌음을 알 수 있다. 오른쪽 여섯 방을 지워 내면 오른쪽 가장자리가 트여서 비로소 시원한 기분이 살아난다.

뒤에 자신의 인장을 찍은 이들을 살펴보면, 역관인 소당 김석준이 두 방,

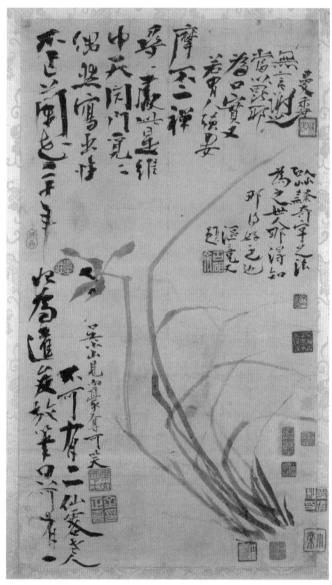

11-26

11-26 김정희, 열다섯 방의 인장이 있는 현재 상태의 원본〈불이선란도〉, 54.9×30.6cm, 종이, 손세기·손창근 기증, 국립중앙박물관 소장.

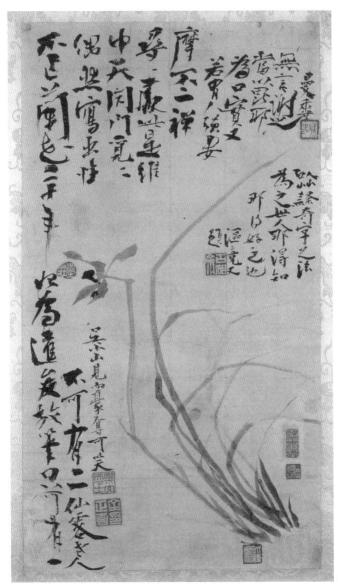

11-27

11-27 20세기의 인장을 지워 원래대로 여덟 방의 인장이 있는 상태로 만든 수정본 $\langle \pm \rangle$ 이선란도 \rangle .

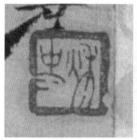

추시秋史

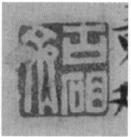

고연재古硯齋

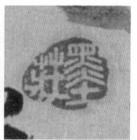

号砂墨莊

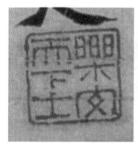

낙교천하사樂交天下士

김정희인金正喜印

봉래선관蓬萊僊觀

소도원선관 주인인 小桃源僊館 主人印

연경재硏經齋

11-28

11-28 김정희, 〈불이선란도〉 인장. 〈불이선란도〉에 있는 여덟 종의 인장을 확대한 모습이다.

장택상이 네 방, 소전 손재형이 한 방이다. 김석준은 역관으로 이상적 문하에서 자라난 시인이었으며, 김정희가 과천에 머무르던 말년에 출입해 인연을 맺었다. 장택상은 정치인으로 수장가였고 손재형은 서법가였는데, 이들은 한때 〈불이선란도〉를 소장했다. 하지만 소장했거나 감상했다는 인연으로 이들이 여러개의 도장을 찍은 까닭은 무엇일까. 남의 작품에 자신을 드러내는 일은 오랜전통이었으되 스스로 그럴 만한 사람이어야 했다. 참으로 그렇다고 여겼을까.

손세기·손창근 가족에게 존경을

〈불이선란도〉화제의 마지막에는 소산 오규일이 빼앗아 가려 한다고 했지만 실제로 이 작품이 오규일의 손으로 넘어갔는지는 알 수 없다. 그런데 김정희가 이 작품을 그리던 과천 시절 과지초당에 들른 소당 김석준이 화폭 위에 두 방 의 인장을 찍은 것으로 미루어 김석준도 일정 기간 소장한 듯하다. 김정희 사 후 알 수 없는 경로를 통하여 소장할 수 있었던 것 같다.

이후 일제 강점기 시절 사업가이며 서화 골동 소장가였던 장택상이 구입했다가, 서법가이자 수집가였던 소전 손재형의 손을 거쳐 해방 후 대수장가인 석포 손세기의 손에 들어갔다. 이렇게 개인의 수중을 전전하면서 소장가 및 애호가 사이에 모습을 드러내기는 했지만, 1956년에 가서야 그 모습을 제대로드러냈다.

대수장가인 위창 오세창이 1928년 『근역서화장』에서 인용한「난초」 55는 1868년에 간행한 『완당집』에 실린 제화시다. 그 시는 김정희가〈불이선란도〉에 붓글씨로 쓴 것을 문집 편찬 당시 활자로 옮긴 내용인데 사진 도판과 함께 실어 둔 것이 아니어서 실제 작품을 볼 수는 없었다. 1939년 김용준의 수필「한묵여담」에 인용한 저 제화시 55도 『근역서화장』에 실린「난초」를 그대로 인용한 것이었다.

이 작품이 사진 도판과 함께 제 모습을 드러낸 건 김정희 사후 한 세기도 더 지난 1956년의 일이다. 진단학회와 국립박물관이 개최한 〈완당 김정희 선 생 백주기 추념 유작 전람회〉에서였다. ⁵⁷ 그다음은 1969년의 일이다. 그해 6월 이동주는《아세아》에「완당바람」을 발표하면서〈불이선란도〉를〈부작란〉不作 蘭이란 이름으로 언급했다. 이동주는 1975년 『우리나라의 옛 그림』을 간행할 적에는 앞서 말한 글「완당바람」을 재수록하고 그 지면 중 한 쪽을 전부 할애 하여 대형 도판으로 게재했다.⁶⁸ 그리고 1969년 10월 유복열은 방대한 규모의 『한국회화대관』을 펴내는데,「김정희」 항목에서〈불이선란도〉를 "손재형 소 장,〈난화〉蘭畵 족자"라고 표기하여 사진 도판과 함께 실었다.⁶⁹

하지만 그 전해인 1968년 4월에 나온 김원룡의 『한국미술사』"에 김정희의 〈불이선란도〉는 언급조차 안 되어 있고, 그보다 앞에 나온 한국 미술 통사 몇 권에서도 마찬가지로 아예 언급이 없었다. 그러니까 1969년 이동주가 〈불이선란도〉를 〈부작란〉으로 호칭하면서 "명품이자 걸작으로 유명하다"라고 했지만, 정작 여러 연구자가 집필한 통사에서는 아무도 언급하지 않을 만큼 알려지지 않았던 것이다. 미술사 저술에서는 1972년에 처음으로 언급되었다. 이동주는 『한국회화소사』에서 이 작품을 특별히 언급하고 〈불이선란도〉를 사진 도판으로 수록했다." 그로부터 몇 년 뒤인 1980년 안휘준도 『한국회화사』에서 사진 도판으로 수록했으며" 이후 한국 미술 통사를 표방하는 저술에서 빠진적이 없었다."

그사이〈불이선란도〉는 손재형에서 손세기·손창근 부자에게 넘어갔다. 아버지 손세기와 아들 손창근 가족은 이 작품을 〈세한도〉와 함께 국립중앙박 물관에 기증했다. 2018년 11월 21일의 일이다. 비로소 개인의 은밀한 수장고 에서 모두의 개방 공간으로 옮겨 간 것이다. 국민 국가 공동체가 손씨 부자와 더불어 그 가족 모두에게 참된 경의를 표할 수 있었던 절정의 순간이었다.

6 〈불이선란도〉, 최초의 화제 읽기

화제 번역

1855년 6월 3일 일흔 살 생일을 맞아 먼저 간 아내를 생각하며 근래 읽고 깨우 친 『유마경』을 곁에 끼고서 그린〈불이선란도〉不二禪蘭圖는 그림이라기보다는 난초와 글씨와 인장 세 가지 조형 요소를 뒤섞은 기록이자 하고많은 말들의 잔 치다

난초는 아주 옅은 먹으로 흐릿하게 그렸다. 글씨는 다섯 화제를 상중하 삼 단으로 배치했다. 인장을 화제마다 찍어 붉은색이 마치 꽃잎처럼 흩날린다. 그 래서 끝내 아름답고 어여쁜 그림이 되었다.

그림보다 더 많고 더 짙은 글씨로 쓴 화제는 〈불이선란도〉를 이해하는 관 문이다. 글씨가 워낙 많지만, 화폭의 맨 위쪽부터 맨 아래쪽까지 차례로 써 나 갔고 내용도 시간 순서로 일관성을 갖추고 있다. 처음으로 전문을 번역한 이는 청명 임창순인데, 1985년 중앙일보사에서 간행한 화집 『한국의 미 17 추사 김 정희』의 「도판 해설」"에 실린 번역문을 그대로 옮기면 다음과 같다.

1) 상단 왼쪽 큰 글씨

난초꽃 안 그린 지 20년에不作關花二十年부작난화이십년 우연히 그려 냈다 마음속 자연을偶然寫出性中天우연사출성중천 문을 닫고 생각을 거듭해 보니閉門竟覺尋尋處폐문멱멱심심처 이것이 바로 유마의 불이선이다此是維摩不二禪차시유마불이선

2) 상단 오른쪽 중간 글씨

어떤 사람이 그 이유를 설명하라고 강요한다면若有人强要爲口實약유인강요

위구실

또한 비야리성에 있던 유마의又當以毘耶우당이비야 말 없는 대답으로 응하겠다無言謝之무언사지 만향曼香

3) 중단 오른쪽 중간 글씨

초서草書와 예練, 기이한 기자奇字의 법으로 그린 것인데以草隸奇字之法爲之이초예기자지법위지

세상 사람들이 어떻게 이를 알겠으며世人那得知세인나득지 어찌 이를 좋아하라?那得好之也나득호지야 구경이 또 쓰다溫竟 又題구경 우제

4) 하단 왼쪽 큰 글씨

처음으로 달준에게 주려고 그린 것이다始爲達俊放筆시위달준방필 이런 그림은 한 번이나 그릴 일이지 두 번도 그려서는 안 될 것이다只可 有一不可有二지가유일불가유이 선락노인仙略老人

5) 하단 왼쪽 작은 글씨 오소산이 이것을 보더니吳小山見而오소산견이 억지로 빼앗아 가는 것을 보니 우습다豪奪可笑호탐가소⁷⁸

난초는 한 포기인데, 화제는 무려 다섯 가지다. 무슨 할 말이 그리도 많은 지. 맨 먼저 구도를 설정할 적에 화제를 써넣으려고 비워 둔 상단 텅 빈 공간부터 특유의 거친 글씨로 화제를 적어 내려갔다. 그러고 보면 이 또한 반전의 묘법이다. 유마는 아무 말도 하지 않음으로써 불이조그의 경지를 드러냈지만 김정희는 그와 반대로 더 많은 말을 함으로써 불이의 경지를 나타냈기 때문이다.

화제 해석

화제 '1)'의 첫 행은 "부작난화이십년"不作關花二十年이다. '난초꽃 안 그린 지 스무 해'란 뜻이다. 하지만 이 말은 지난 20년 동안 아예 안 그렸다는 말이 아니다. 어릴 적부터 난초를 그려 온 김정희였다.

실제로 김정희는 제주 유배 시절에도 꾸준히 난초 그림을 그렸다. 제주 시절에 쓴 편지 「각감 오규일에게 주다 첫 번째」에서 김정희는 자신이 난초 그림을 절필했다고 하면서도 부탁해 왔으니 그려 준다고 하며 종이까지 구해 달라고 했다." 그러니까 늘 그렸는데도 '부작난화'不作關花라고 했으니 실제로는 '잘 그리지 못한 난초 그림' 또는 '제대로 못 그린 난초 그림'을 뜻한 게다.

그다음 세 행에서는 〈불이선란도〉에 이르러서야 비로소 제대로 된 난초를 그릴 수 있었던 이유를 고백한다. 두 번째 행 "우연사출성중천"偶然寫出性中天이 그것인데, 이 문장은 다음 두 가지의 뜻으로 새길 수 있다.

마음속 하늘을 우연히 그렸네

우연히 흥이 솟아 본성을 나타냈네

긴 세월이 흘러 일흔 살 생일날 난초를 치고 보니 제대로 되었던 것은 "출성중천"出性中天 즉 하늘 복판에 본성이 그대로 드러났기 때문이라고 했다. 김정희는 이런 경지의 정체가 무엇인지 궁금했다. 곰곰이 생각해 보니 그건 다름 아닌 유마의 불이선이었다. '유마의 불이선'이란 글씨도 없고 말씀도 없는 곳에 이르는 것이야말로 참됨에 들어서는 것이며, 실상도 없고 허상도 없는 경지다. 그러니까 이런 난을 얻는 데 20년의 세월이 필요했던 게다.

다시 말해 1840년 제주 유배 이후 고난의 세월을 거치면서 70세가 된 이 제야 유마경을 배우는 가운데 우연한 깨우침에 도달했고, 그 끝에 비로소 난초 그림을 바르게 그릴 수 있었다. 그랬다. 바로 이 순간을 위해 20년이란 세월을 보낸 것이다.

그렇게 끝을 맺어야 하건만 아직 김정희는 유마가 아니었다. 옆에 빈자리가 남았음을 본 김정희는 '그 까닭을 말하라고 한다면 유마가 아무 말도 하지 않았던 것처럼 자신도 아무 말 하지 않겠다'라는 말을 굳이 글로 썼다. 그리고 향기로움이 널리 퍼진다는 뜻의 '만향'曼香이라는 아호로 맺었다.

화폭에는 아직 하얀 여백이 많이 남았고, 해야 할 말도 많았다. 다시 화폭 중단 오른쪽 여백에 또 하나의 화제를 써넣기 시작했다. 이번엔 난초의 비밀을 밝히기로 작정하고서 썼는데, 화제 '3)'의 첫째 행에서 이 그림의 형태는 난초 지만 "초예기자" 草隸奇字 다시 말해 초서이자 예서를 기이하게 쓴 문자라고 했다. 그러니까 난초는 허상이요 실상은 문자가 아니냐는 것이다. 그런 까닭에 누가 알고, 누가 좋아하겠느냐고 되물었다. 그리고 강물의 가장자리에 도달한 갈 매기라는 뜻의 '구경'覆意이란 아호로 세 번째 화제의 끝을 맺었다.

되어은 네 번째 화제에서는 이 작품을 왜 그렸는지를 밝히고 있다. 화제 '4)'의 첫 행은 "시위달준방필"始爲達俊放筆 다시 말해 '달준을 위하여 시작한 것이다'라고 써서 이 작품을 '달준'達俊이란 인물에게 주려 했음을 밝혀 두었다. 그런데 여기서 끝나지 않았다. 추가해 써넣은 화제 '5)'를 보면 "오소산 견이吳小山 見而 호탈가소豪奪可笑"라고 하여 '오소산이 보더니 얼른 빼앗으려는 게 우습구나'라고 추가했다.

오소산은 중인 출신의 전각가 소산 오규일이다. 소산 오규일이 70세를 맞이한 추사 김정희를 찾아 일행과 함께 과지초당에 들렀다가 〈불이선란도〉를 보았다. 일행 모두가 탐을 냈는데, 유독 오규일이 더욱 심해 빼앗을 듯이 아주 당당하게 가져가려 했다. 추사 김정희는 욕심을 내는 그 모습이 자못 대견스러워 흐뭇한 미소를 짓고 보니 이 이야기도 화폭에 담아 둬야겠다 싶었다. 하지만 적당한 공간이 없으므로 본문 사이에 끼워 넣는 '협서'疾書 수준의 작은 글씨로 오규일이 보았다는 뜻의 "吳小山 見" 오소산 견과 그가 얼른 빼앗으려 하니우습다는 뜻의 "豪奪可笑"호탈가소라고 썼다. 이렇게 마무리한 〈불이선란도〉를 소산 오규일이 가져갔는지 알 수 없지만, 달준을 위해 그린 그림을 다른 이에게 줄 수는 없었으리라 짐작된다. 그런데 이처럼 오규일이 빼앗으려 했을 정도

라면, 달준이란 인물은 오규일과 서열이 같거나 아래였을 것이다.

제작 시기와 '달준' 이야기

〈불이선란도〉 제작 시기를 김정희가 일흔 살 때인 1855년이라고 지목했지만, 김정희는 〈불이선란도〉에 제작 시기를 표시해 두지 않았다. 지금까지 연구자 들이 추정하는 제작 시기는 두 가지 의견으로 나뉜다. 첫째는 제주 유배를 마 친 뒤 마포와 용산에 살던 한강 시절이라는 견해다. 둘째는 북청 유배를 마친 뒤 과천에 살던 시절이라는 견해다.

첫째로 한강 시절 작품이라는 견해부터 살펴보자. 2002년 유홍준은 『완 당평전』에 다음처럼 썼다.

그런데 이 작품은 제작 배경, 화제의 글씨, 화제 속 인물의 활동, 화제가 문집에 편집된 위치 등 제반 사항을 고려할 때 강상 시절의 작품으로 추 정되어 완당의 예술 세계에서 강상 시절이 차지하는 비중이 이처럼 막 중함을 보여 준다.⁵⁰

둘째 주장은 2002년 강관식이 「추사 그림의 법고창신의 묘경」에서 과천 시절 작품이라고 주장한 것이다. 이를 위해 화제 시에 등장하는 '달준'達後을 사람의 이름으로 설정하고 그 장소와 시점을 추론해 나갔다.⁵¹ 그런데 재미있는 사실은 강관식이 활용한 방증 자료의 첫 번째 것이 다름 아닌 유홍준의 『완당평전』에 실려 있는 사진이라는 점이다. 『완당평전』 2권 652쪽 상단에 도판으로 수록해 둔 『시첩』詩帖⁵²인데, 이 『시첩』은 김정희가 '달준'에게 써 준 것이다. 확실히 시첩 문장 마지막에 다음과 같은 문장이 있다.

위 달준爲 達俊83

그리고 강관식은 『시첩』에 등장하는 '청관산옥'_{靑冠山屋}이라는 당호堂號에

주목했다. '청관'靑冠에서 청靑은 청계산이고 관冠은 관악산을 가리킨다고 해석하고 이 두 산 사이에 낀 집이 바로 청관산옥인데, 위치로 보아 과지초당瓜地草堂이야말로 청계산과 관악산 사이에 있으므로 청관산옥은 과지초당이 아니냐는 것이다. 따라서 여기 등장하는 '달준'은 과천 시절 김정희와 관계한 인물이라고 보았다.

두 번째 자료는 『국역 완당전집 III』에 실려 있는 「희롱 삼아 제하여 달준에게 주다」戱題 贈 達峻희제 중 달준이다.

돼지우리 소 외양간에 발 개고 앉았으니 쑥대머리 몹시 커서 묵은 책을 짓누르네 태고라 천황天皇씨 1만 8천 그 글자를 3년 아닌 2년에 맹꽁맹꽁 울어대네84

강관식은 이 시편이 곧 '달준'이란 인물의 신분을 알려 주는 묘사라고 했다. 달준은 쑥대머리를 하고 외양간 옆에 앉아 있으므로 평민 출신이며, 2년을 넘겨 3년 가까이 김정희 집에 출입하며 집안일을 도와주고 공부도 하는 학동學童이라고 추정했다. ** 『국역 완당전집』을 보면 셋째 행 '천황 1만 8천 자'는 곧 『십팔사략』 + 八史略이라고 했으니까 ** , 강관식의 해석과 겹쳐 보면 달준이 외양간에 앉아『십팔사략』을 읽고 있다는 뜻이다.

강관식은 그런 달준이 청관산옥에서 2~3년 동안 심부름도 하고 공부도 했다면 과천에서 산 지 3년째인 1854년 여름 그러니까 6~7월 무렵인 셈이다. 그리고 강관식은 "자호自號와 도장, 제발의 내용, 제발의 서체, 화풍과 화의畫意" 를 기준으로 내세웠다.

추사 김정희가 〈불이선란도〉의 제작 시기를 밝혀 두지 않았으므로, 유홍 준 혹은 강관식의 견해와 사실이 같을 수도 있고 다를 수도 있다. 이 책에서는 『유마경』과의 인연 및 오규일의 방문 같은 상황을 근거로 70세가 되던 1855년 6월 3일로 보았는데, 이 또한 추론의 하나일 뿐이다.

7 〈불이선란도〉, 다르게 읽기와 번역

화제 읽기의 전범

〈불이선란도〉는 그림보다 글씨가 압도하는 그림이다. 그러므로 〈불이선란도〉를 이해하려 할 때 거친 글씨로 쓴 화제에 주목하는 일은 매우 중요한 과정이다. 화폭 안에 붓글씨로 써넣은 화제를 이해하는 세 가지 단계는 첫째 읽고, 둘째 번역하고, 셋째 해석하는 것이다. 셋 중 기본은 해석이나 번역이 아니라, 먹으로 휘갈겨 쓴 글씨를 '읽는' 단계에 있다. 읽기 단계에서 어긋나면 번역과 해석도 자연히 어긋나니까 말이다. 화제가 어려운 까닭은 다른 붓글씨와 달리 작가가 이 글씨를 화폭을 구성하는 조형 요소로 여겨 주관에 따라 휘갈겼기 때문이다.

〈불이선란도〉연구자들은 맨 먼저 화폭에 붓글씨로 쓴 화제를 읽어 내고 난 다음 번역과 해석을 꾀했다. 1985년 『한국의 미 17 추사 김정희』의 「도판 해설」에 수록된 청명 임창순의 독해는 지금껏 읽기, 번역, 해석 세 단계 모두에 서 정본의 지위를 확고히 해 오고 있다. 이후 대부분의 연구자나 애호가가 임 창순본을 따르고 있으며 2006년 국립중앙박물관 전시 도록 『추사 김정희: 학 예 일치의 경지』에서도 임창순본을 기본으로 삼을 만큼 굳건한 전범이다.

다른 읽기

임창순본이 그렇게 30여 년 동안 지속되었는데, 2018년 〈불이선란도〉화제를 새로 읽고 그에 따른 번역과 해석을 꾀한 연구가 등장했다. 기왕의 읽기와 다른 읽기를 시도한 이성현은 『추사난화』에 그 내용을 제시했다. 저자 이성현의 새로 읽기는 두 개의 문장에 있는 세 글자다. 첫째는 화폭 상단 왼쪽 큰 글씨로 쓴 화제 '1)'의 첫 행이고 둘째는 화폭 하단 왼쪽 큰 글씨로 쓴 화제 '4)'의 첫

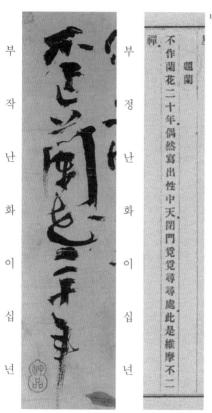

11-29 11-30

제란(題蘭)

난화를 안 그런 지 하마 번째 스무 팬데 不作順化二十年 우연히 흥이 나서 성의 본연 나타났데 獨然寫出性中天 문 단고서 찾고 찾고 또 찾은 곳이거니 閉門寬爰尋尋鵡 이게 바로 유마 거사 불이의 선이라네 比是継季不二禪

11-31

11-29김정희, 〈불이선란도〉 화제 '부작난화 20년' 또는 '부정난화 20년' 부분.

- 11-30김정희, 「제란」題蘭, 『국역 완당전집 III』 영인본 일부.
- 11-31김정희, 「제란」, 『국역 완당전집 III』 본문 일부. 〈불이선란도〉 화제의 붓글씨를 확대해 보면 첫 세 글자가 부정난不正蘭으로도 보인다. 그런데 『국역 완당전집 III』에 실린 한문 활자본 영인본의 「제란」 첫 두 글자를 보면 부작난不作蘭으로 표기하고 있다. 『국역 완당전집 III』 한글 번역본에서도 부작란不作蘭으로 읽어 "난화를 안 그린 지"라고 쓰고 있다.

행이다.

기존 읽기와 번역은 1985년 『한국의 미 17 추사 김정희』와 2006년 『추사 김정희: 학예 일치의 경지』를 인용했고, 새로 읽기와 번역은 2018년 이성현의 『추사난화』를 그대로 인용했다.

첫째, 화폭 상단 큰 글씨 화제 '1)'의 첫 행을 비교하면 다음과 같다.

2006 기존 읽기: 부작난화이십년不作蘭花二十年 번역: "난초를 안 그린 지 20년"⁸⁷ 및 "내가 그림을 그리지 않 은 지 20년"⁸⁸

2018 새로 읽기: 부정난화이십년不正蘭花二十年번역: "법도에 맞지 않는 엉터리 난 그림과 함께한 20년"

변경 사항: 부작不作 ➡ 부정不正

여기서 핵심은 붓글씨의 첫머리를 '부작'不作으로 읽느냐 '부정'不正으로 읽느냐다. 기존 읽기에 따라 '作'작이란 글자를 분해하면 '亻'인과 '乍'작이다. 그러나〈불이선란도〉의 붓글씨를 사진 도판을 확대하여 분해를 해 보면 '下'하와 'L'은으로 구성되어 있어서 '正'정으로 보일 뿐, '作'작으로 읽을 수 없다. 이처럼 달라서 '作'작과 '正'정은 혼동을 일으킬 수 없다. 그럼에도 불구하고 기존 읽기에서 '作'작으로 읽은 까닭은 따로 근거를 밝혀 두지 않았기 때문에 알 수 없다. 그러나 짐작을 가능하게 하는 세 가지 사실이 있다. 첫째, 1868년 『완당집』 편찬자들이〈불이선란도〉 상단 왼쪽에 쓴 화제와 같은 내용의 시편을 가져와 「제란」題蘭이란 제목을 붙였다. 둘째, 활자로 옮기는 과정에서 첫 문장의 두 번째 글씨를 '作'작으로 표기했다. 셋째, 연구자나 번역자는 이것을 그대로 따랐으며 1986년 『국역 완당전집 III』에서도 변함없이 '作'작을 따랐다. '부정난화'의 기원은 그러니까 1868년 『완당집』이었던 게다. 그

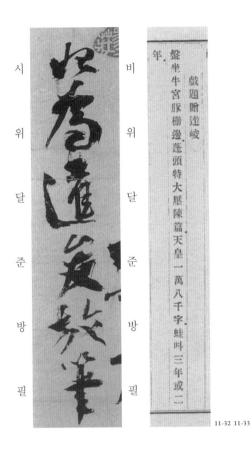

11-32김정희, 〈불이선란도〉 화제 '시위달준' 또는 '비위달준' 부분. 11-33김정희, 「희제증달준」戲題贈達峻, 『국역 완당전집 III』 영인본 일부.

희롱삼아 제하여 달준에게 주다〔戲題贈達峻〕

돼지우리 소 외양 가에 발 개고 앉았으니 쑥대머리 몹시 커서 묵은 책을 짓누르네 271) 태고라 천황씨 일만 괄천 그 글자를 삼 년 아닌 이 년에 맹품맹공 용어대네

整坐牛宫豚柵邊 蓬頭特大壓陳篇 天皇一萬八千字 蛙叶三年或二年

271) 태고라 천황씨:「십광사략(十八史略)」첫째 권을 말함.

11-34

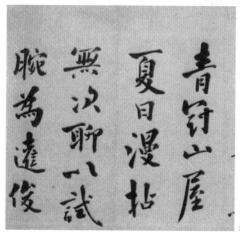

11-35

11-34김정희, 「희롱 삼아 제하여 달준에게 주다」, 『국역 완당전집 III』 본문 일부.

11-35김정희, 『시첩』 부분, 29×145.5cm, 종이, 1852~1856, 과천 시절, 청관재 소장. 〈불이선란도〉화제의 붓글씨를 확대해 보면, 첫 네 글자가 '비위달준'妃爲達妾으로 보인다. 그런데 『국역 완당전집 III』에 실린 한문 활자본 영인본의 「희제증달준」戲 照驗達峻과 한글 번역본 「희롱 삼아 제하여 달준에게 주다」에는 각각 달준達峻이 등 장하고 있고, 청관재 소장 『시첩』에는 달준達俊이 출현했다. 문제는 달준達炎, 달준達峻, 달준達俊이 서로 다른데 '달준'이란 소리가 같다는 이유로 동일시했다는 것이다

후과는 상당했다. '부작'으로 읽으면 20년 동안 안 그렸다는 것이고, '부정'으로 읽으면 바르지 못한 난초 그림을 20년 동안 그려 왔다는 뜻이다. 따라서 의미가 크게 달라지는 결과를 초래한 셈이다.

둘째, 화폭 하단 왼쪽 큰 글씨로 쓴 화제 '4)'의 첫 행을 비교하면 다음과 같다.

2006 기존 읽기: 시위달준방필始爲達俊放筆

번역: "처음으로 달준에게 주려고 그린 것이다"⁹⁰ 및 "처음 에는 달준에게 주려고 그린 것이다"⁹¹

2018 새로 읽기: 비위달준방필妃爲達夋放筆

번역: "대비大妃가 거만한 결단을 내리도록 하기 위하여 붓을 놀리니"⁹²

변경 사항: 시위달준始爲達俊 ➡ 비위달준妃爲達夋

이 부분은 화제 '1)'의 첫 행과 달리〈불이선란도〉창작 계기와 의도, 과정에 이르기까지 모든 것을 다르게 해석할 수밖에 없는 읽기다. 기존 읽기는 '시위달준'始爲達後이고 새로 읽기는 '비위달준'妃爲達夋이다. '시'始를 '비'妃로 읽고, '달준'達後을 '달준'達夋으로 읽음으로써 그 번역과 해석이 전혀 다른 맥락으로 바뀌다.

이와 관련한 문헌이 네 가지가 있는데 차례로 살펴보자. 첫째,〈불이선란도〉화제의 붓글씨를 확대해 보면 첫 네 글자가 기존 읽기와 달리 '비위달준'妃 爲達安이다. 물론 '始'시로도, '妃'비로도 읽을 수 있을 만큼 빠르게 썼을 뿐만 아 니라 '女'여→'台'태, '女'여→'己'기로 이어지는 필획의 흐름을 고려하면 혼란 은 당연해 보인다. 그다음의 '爲'위는 혼란의 여지가 없다. 뒤이어 나오는 '達 狻'달준도 또렷하다. 두 번째 문제는〈불이선란도〉화제의 '蓬夋'달준과 관계없 이 다른 글에서 등장하는 '달준'이다. 『국역 완당전집 III』에 실린 한문 활자 영 인본의 '희제증달준'戲題贈達峻과 한글 번역본「희롱 삼아 제하여 달준에게 주 다」에는 각각 '達峻'달준이 등장하고, 청관재 소장 『시첩』에는 '達俊'달준이 출현했다. 문제는 문집의 '達峻'달준과 시첩의 '達俊'달준이 〈불이선란도〉의 '達 後'달준과 글자도 다르고 문장에 담긴 내용도 무관한데, '달준'이란 소리가 같다는 이유로 동일시하여 해석을 시도했다는 것이다. 새로 읽기를 시도한 이성 현은 『추사난화』에서 이 읽기를 바탕으로 '대비가 거만한 결단을 내리도록 하기 위하여 붓을 놀리니'라고 번역했다. 그야말로 기존의 해석과는 완연히 다른 번역을 한 것이다. 이성현은 '비'妃를 대비大妃로 보고 그 대비를 순원왕후로 해석했고, 달준達윷을 '거만한 결단을 내림'으로 번역했다. 비를 대비로, 대비를 순원왕후로 해석한 까닭은 당시 김정희가 처한 조건과 정치 상황을 연관시켰기 때문이다. 김정희로서는 가문과 자신의 명예를 회복하는 데에 철종을 옹립하여 수렴청정하던 당대 집정자 순원왕후의 결단이 무엇보다도 필요했다. 이에 따라 '달준'의 의미를 순원왕후가 내리는 '거만한 결단'으로 해석한 것이다.

'비'를 대비인 순원왕후로 해석하는 견해는 타당성이 있다. 실제로 김정희는 1854년 2월부터 1856년 2월까지 철종이 궁궐 밖으로 행차할 때마다 무려여섯 차례나 길거리에서 꽹과리를 쳐 소리를 내는 '격쟁'을 행했다. 통치 실권자인 대비 순원왕후의 결단이 참으로 간절한 시절이었다. 이렇게 격렬하게 원했으므로 〈불이선란도〉와 같은 난초 그림에서조차 이런 의지를 드러낸 것으로볼 수도 있다.

하지만 이런 해석은 개연성이 있는 것일 뿐 문제가 있다. 상소는 물론이고, 격쟁에서도 보여 주듯이 억울한 호소는 '비'妃나 '대비'大妃가 아니라 임금인 '상'上이나 '군주'君主에게 하는 것이다. 대비가 수렴청정을 하는 순간에도왕이 절대군주이기 때문이다. 물론〈불이선란도〉는 궁궐에 올리는 문서가 아니라 예술품이므로 행정 서식을 갖출 필요가 없었지만, 문자로 나타내는 모든 문장에서 공과 사를 불문하고 절대군주와 관련한 표현에는 금기 또는 규율이엄존했으며 추사 김정희는 누구보다도 그 사실을 잘 알고 있었다.

또한 김정희가 아버지의 억울함을 해결하고 가문의 복권을 향한 간절함을 위하여 탄원하는 내용을 〈불이선란도〉에 담으려 했는지 자못 의문이 든다. 정치와 가문, 형벌과 신원의 문제를 난초 그림에 의탁하는 일은 당대 예술의 본질과 기능 및 그 성격은 물론 김정희의 심미주의 예술론과 거리가 멀기 때문이다. 더구나 이 작품은 유마의 불이선을 주제로 삼는 것이어서 부친의 신원을 요구하는 의지를 담기에는 적합하지 않다고 보는 게 합당하다.

따라서 여기서 '비'는 현실 세계에서 군림하는 '대비'가 아니라 사후 세계 나 상상 세계의 여신으로 해석하는 것이 자연스럽다. 그러므로 유마의 불이선 과 초서, 예서를 언급하는 김정희의 생각을 염두에 둔다면 저 '비'를 15년 전 세상을 떠나 하늘나라에서 여신과 함께 머무를 또는 여신이 되어 있을 김정희 의 아내 예안 이씨로 해석하는 것이 실제에 부합해 보인다.

다른 번역

화제 새로 읽기를 더욱 또렷하고 분명하게 인식하기 위하여, 전과 후로 나누고 앞뒤의 변화를 도표 형식으로 열거해 보면 다음과 같다

〈화제 새로 읽기〉

전	章
부작난화不作關花	부정 せ あ 不正 蘭 花
시위달준始爲達俊	비위달준妃爲達夋

이러한 새로 읽기는 〈불이선란도〉의 창작 의도를 전혀 다른 것으로 이해할 수 있는 가능성을 열어 놓았다. 여기서는 새로 읽기를 저본 삼고 다시 번역즉 재해석하는 과정을 거쳐 〈불이선란도〉의 또 다른 창작 의도를 추론하고자한다. 먼저 화제 '1)'의 첫 행을 다시 번역하면 다음과 같다.

바르지 못한 난화를 그린 지 스무 해不正蘭花二十年부정난화이십년

기존 읽기의 '부작'不作은 지금껏 그리지 않았다는 것이었으나 새로 읽기의 '부정'不正은 지금껏 올바르지 못했다는 뜻이다. 지난 20년 동안 그렸지만 올바른 난초 그림을 못 그렸다는 뜻이다. 그렇다면 안 그린 것과 같으니, 그렸 든 안 그렸든 마찬가지라는 해석도 가능하다. 다시 말해 의미의 근본까지 바뀌는 것은 아니라는 말이다.

하지만 다음 화제 '4)'의 첫 행은 의미가 크게 달라진다. 다시 번역하면 다음과 같다.

비妃를 위해 능란해지고 나서야 천천히 붓을 베풀었다妃爲達夋放筆비위달 준방필

첫 글자인 '비妃'는 왕의 아내인 '왕비'를 뜻하는 문자인데, 비는 왕비만을 지칭하는 글자가 아니다. 배우자나 아내 또는 여신女神의 존칭으로 그 폭이 넓다. 물론 실제로 살아 있는 자신의 아내를 '비'라고 지칭하는 일은 왕에게만 허용된 일이므로 여기서는 이 세상에 없는, 하늘나라 여신의 존칭으로 해석하는 것이 합당하다. 뒤이어 등장하는 '달준'의 '달'達은 능수능란함을 뜻하고 '준' 윷은 천천히 한다는 뜻이고 '방필'放筆은 붓을 베풀었다는 뜻이다. 그러니까 '달 준방필'이란 능란해지고 나서야 천천히 붓을 베풀었다는 뜻이다.

주목해야 할 글자는 '달준'인데 그 정체가 문제다. 기존 읽기에서는 이 글 자를 사람 이름으로 해석했다. 하지만 단순하지 않다. 추사 김정희가 쓴 '달준' 이 하나가 아니라 셋이기 때문이다. 그 세 가지를 출전과 함께 열거하면 다음 과 같다.

첫째, '達夋'달준(출전: 그림,〈불이선란도〉)

둘째, '達峻'_{달준}⁹³(출전: 시편, 「희롱 삼아 제하여 달준에게 주다」, 『국역 완당전집 III』)

셋째, '達俊'달군⁹⁴(출전: 시첩, '위달준'爲達俊, 『시첩』)

둘째와 셋째의 시편과 시첩에 등장하는 '달준'達峻과 '달준'達梭은 사람 이름으로 보아도 자연스러운데, 정작 그림 〈불이선란도〉에 등장하는 '달준'達稅은 사람 이름이라고 하면 의문을 자아낸다. 그 글자가 사람 이름이라고 해도 나머지 시편과 시첩의 달준과는 표기가 다른 글자이므로 동일한 인물로 보아야 할지도 의문이다. 물론 문집 편찬자나 옛 문장가가 획이나 변을 생략하거나 바꿔 쓰는 일은 드물지 않다.

하지만 세 차례나 다른 글자로 등장하기에, 무심결에 바꿔 쓴 것이라고 보기에는 과도하다. 또한 김정희가 쓸 때마다 착각했다거나 문집 편찬자가 달리 썼다고 보기에도 지나치다. 준俊과 준髮과 준峻이 다른데, 이 셋을 굳이 하나라고 주장할 까닭도 없다. 그러므로 두 번째 『국역 완당전집』에 등장하는 '달준'達峻과 『시첩』의 '달준'達俊은 인명으로 해석한다고 해도, 〈불이선란도〉화제의 '달준'達发은 '능란해지고서 천천히' 또는 '천천히 능란해지다'로 번역하는 것이 자연스럽다.

아내를 위하여

여기서는 화제를 새로 읽어 다시 번역한 다음, 이에 따라 다른 해석을 시도해 보기로 하자.

1) 상단 왼쪽 큰 글씨

바르지 못한 난화를 그린 지 스무 해不正蘭花二十年부정난화이십년 마음속 하늘을 우연히 그렸네偶然寫出性中天우연사출성중천 문 걸고 들어앉아 찾고 또 찾은 곳閉門覓覓尋尋處폐문멱멱심심처 이게 바로 유마의 불이선이지此是維摩不二禪차시유마불이선

2) 상단 오른쪽 중간 글씨

어떤 사람이 까닭을 말하라고 강요한다면若有人强要爲口實약유인강요위구실 마땅히 비야리성에 살던 유마가又當以毘耶우당이비야 아무 말도 하지 않았던 것처럼 사절하겠다無言謝之무언사지 만향曼香

3) 중단 오른쪽 중간 글씨 초서와 예서, 기이한 글씨 쓰는 법으로 그렸으니以草隸奇字之法爲之이초예기 자지법위지 세상 사람들이 어찌 알 수 있으며世人那得知세인나득지 어찌 좋아할 수 있으라那得好之也나득호지야 구경이 또 쓰다漚竟 又題구경 우제

4) 하단 왼쪽 큰 글씨

비妃를 위해 능란해지고 나서야 천천히 붓을 베풀었으니妃爲達夋放筆비위 달준방필

오직 하나만 있지 둘은 있을 수 없다只可有一不可有二지가유일 불가유이 선락노인仙鷗老人

5) 하단 왼쪽 작은 글씨

오소산이 보고서吳小山見而오소산견이

얼른 빼앗으려는 게 우습구나豪奪可笑호탈가소

대부분의 내용을 앞서 해석했으므로 여기서는 화제 '1)'과 화제 '4)'의 첫 행을 중심으로 보고자 한다. 화제 '1)'은 자신이 어릴 적부터 난초를 그려 왔으나 지난 20년 동안은 올바르지 못한 난초 그림을 그렸다는 고백으로, 기존 읽기인 '부작난'과 새로 읽기인 '부정난'이 전체 내용에 주는 영향은 크지 않다.

그러나 화제 '4)'의 첫 행은 그 의미 변화가 대단하다. 첫 행 첫머리에 쓴 '비'紀를 14년 전 세상을 떠나 하늘나라에 머무르고 있는 아내 예안 이씨에 빗대 보면 매우 자연스럽다. 기일인 1854년 11월 13일에 읊어 올린 시편 「죽은

아내를 슬퍼하여」"를 떠올렸다. 일흔 살이 되는 생일인 6월 3일 불현듯 아내를 떠올리며 그 영혼을 위하여 붓을 들어 문자들을 쏟아 냈다.

바로 뒤에 '달준'을 배치한 것도 비밀로 감추기 위한 은유의 방식이었다. '달'군방필'達

(호준방필'達

(호준) 변천히'란 뜻이며 '방필'

(항重은 '붓을 베풀다'라는 뜻이므로 20년 동안 능란해지자 비로소 하늘나라 여신의 한 구성원이 된 아내 다시 말해 '비'를 위해 천천히 붓을 놀릴 수 있었다고 고백하는 내용이다. 만약 '달준'을 사람으로 보면 그 달준이 붓을 베푼다는 뜻인데, 그러면 달준이 김정희여야 한다. 따라서 달준은 인명으로 보지 않고 글자의 뜻을 풀어서 읽는 게 자연스럽다.

아내를 위해 이렇게 그리고 나니 이제 더는 난초 그림을 그릴 수 없을 것만 같았다. 그래서 오직 이것 하나만 있을 뿐 다음 또 하나는 있을 수 없다고 선언했다. 유마의 불이선으로 시작한 이야기를 하나 아닌 둘로 끝내 놓고 보니,처음과 마지막이 하나여서 흡족할 수밖에 없었다. 그리고 자신을 가리켜 '빗물에 젖은 늙은 신선'이라는 뜻의 '선락노인'仙略老人이라고 썼다. 그러고 보니 하늘의 여신인 '비'와 땅에서 비를 맞는 신선인 '선락'이 하나가 되었다. 저승의 여인과 이승의 노인이 만난 것이다.

이렇게 끝나는가 싶었다. 그런데 조금 뒤 한양에서 중인 출신의 전각가 소산 오규일이 몇몇 사람을 몰고 과지초당에 들이닥치지 않았을까 싶다. 일흔 살생신을 축하하려는 걸음이었다. 항시 인장을 새겨 주곤 했던 오규일이었으므

로 작품을 실제로 주었을지도 모른다. 다만 하늘나라 여신에 빗댄'妃'비라는 글자가 은유하는 바를 깊이 새겨 엄중히 다루라고 이른 다음이었을 게다. 이후 〈불이선란도〉는 자취를 감췄다.

〈불이선란도〉를 말하다

〈불이선란도〉不二禪蘭圖라는 멋진 제목은 김정희가 붙인 것이 아니라 뒷날 사람들이 붙인 이름이다. 1978년 허영환이 지은 김정희 일대기 『영원한 묵향』을 보면 처음에는 〈우연사출란도〉偶然寫出蘭圖 또는 〈부작란도〉不作蘭圖라고 불렀다. 6 1969년 유복열은 『한국회화대관』에서 '손재형 소장'의 이 작품 도판을 수록하고 〈묵란〉이라고 불렀다. 7 같은 해 이동주는 〈부작란〉이라고 했다.

그의 사란寫蘭에는 명품이 있는데 그중에서도 〈부작란〉不作蘭의 걸작이 유명하다.⁹⁸

또 이동주는 1972년 『한국회화소사』에서〈우연사출란도〉라고 불렀으며 " 1973년 최순우는 『한국미술전집』 회화 편에서〈부작란〉不作蘭이라고 했다." 하지만 1985년 임창순은 『한국의 미 17 추사 김정희』에서〈불이선란〉이란 제목을 붙인 뒤 그 이름을 '불이선란'이라고 한 까닭을 다음처럼 밝혔다.

이 그림은 필법이 기절奇絶하고 작자 자신의 많은 제기題記로 종래에 널리 이름이 알려졌는데 처음에 '부작란화'不作蘭花라는 글자가 있어 '부작란'으로 통칭되어 왔으나 의미가 잘 어울리지 않으므로 '불이선란'不 그禪蘭으로 명칭을 바꾸어 보았다.¹⁰¹

〈부작란〉, 〈우연사출란〉, 〈불이선〉 모두 김정희가 써넣은 화제 또는 문집에서 추출한 낱말이긴 해도 그 의미가 어울리지 않아 바꿨다는 것인데, 〈부작란〉이라 부른 최순우의 글을 보면 그 요체를 아주 빼어나게 함축하고 있다.

작위作爲가 아닌 무작위無作爲의 문인화론을 실증했다는 것과 더불어 기법으로는 초서와 예서의 기이한 글씨 쓰는 법인 '초예기자지법'을, 내용으로는 난초의 천성天性과 인간의 천품天稟을 들어 최고의 경지에 이른 작품임을 논증한 것이다. 하지만 너무 함축하는 것이어서 그 천품이나 인격, 지성의 내용이아득하기만 하다. 〈불이선란〉이라 부르기 시작한 임창순은 이 작품에 관해 다음처럼 썼다.

유마維摩 불이선不二禪은 유마경 불이법문품不二法門品에 있는 얘기다. 모든 보살이 선열禪悅에 들어가는 상황을 설명하는데 최후에 유마는 아무말도 하지 않았다. 모든 보살들은 말과 글자로 설명할 수 없는 것이 진정한 법이라고 감탄했다는 것이다. 이것으로 난화를 설명한 것은 곧 지면에다 그리는 것보다는 마음속으로 체득하는 것이 난을 그리는 예술의 경지라는 뜻이다.¹⁰³

더불어 임창순은 〈불이선란〉이야말로 "보는 바와 같이 이 그림은 난초의 모양을 묘사했다기보다는 글씨의 법을 그림에 응용하여 상징직으로 난초의 정 신을 나타내려 한 것이다"¹⁰⁴라고 했다. 물론 임창순의 글도 함축하는 글이어서 상징하고자 한다는 난초 정신이 아득한 건 마찬가지이고 또 내용으로 보면 부작난이나 불이선란이나 작위가 없는, 상징법이라는 점에서 거의 비슷한 의미라 하겠다. 그러니까 작가의 의도를 또렷하게 드러내기 위한 기술의 발휘와 묘사의 구체성을 배제하고 상징성을 두드러지게 했다는 뜻이다.

1983년 서상선은 「추사 김정희의 회화세계」라는 석사 학위 논문에서 〈부 작란〉으로 호칭하면서 "김정희가 추구하는 내면세계의 문기文氣를 가장 잘 나 타낸 작품으로 추사 사란 최고의 경지에 도달한 것"이라고 했다.

그의 내면에 농축된 인생에 대한 깊은 이해와 표현 욕구로 조형화된 것이라 볼 수 있다. 또한 그의 문인화적 화론을 그대로 실증한 것일 뿐 아니라 가장 예술적으로 승화된 높은 격조를 나타내고 있다. 또한 그의 전형적인 사란과 서체를 동시에 잘 드러내 보여 주고 있으며 삼전지묘三轉 之妙의 난을 보여 주면서 심하게 꺾인 잎이 조금은 힘 있게 보이면서도 묵에 농담의 변화를 주어 윤기 있는 잎의 묘미를 잘 묘사하고 있다. 105

또 서상선은 "대상으로서의 자연을 배제해 버리고 추상미抽象美의 세계로 접근하여 표현한 것"이라면서 다음처럼 썼다.

생략과 상징은 그의 높은 정신적 차원으로 승화되고 있으며 주위의 공 간에 흩어져 있는 자제自題들도 조금은 답답한 감을 주고 있으나 오히려 뛰어난 추사체와 함께하여 시서화 일치의 문인화 경지의 극치를 잘 표 현하고 있는 걸작이라 할 수 있다.¹⁰⁶

1992년 허영환은 「한국 묵란화에 관한 연구」¹⁰⁷에서 이 작품을 〈불이선 란〉이라고 호칭하면서 "수격守格보다는 파격破格을, 정상正常보다는 비상非常을, 평범보다는 비범非凡을, 순順보다는 광狂을, 유법有法보다는 무법無法을, 사형寫形 보다는 사의寫意를 강조하여 표현하였다"라고 했다. 허영환의 이 같은 분류법 은 〈불이선란도〉의 본질에 깊숙이 파고들어 작품을 보는 눈길을 크게 확장시키면서 동시에 깊이 심화해 주었다. 이러한 바탕 위에 1995년에 접어들어 비로소 불교와 직접 연결하는 연구가 등장했다.

1995년 손승연은 「추사 김정희의 불이선란도 연구」라는 석사 학위 논문에서 〈불이선란도〉에 대해 "김정희의 묵란화론의 모든 것을 포함하는 결정적인 결과물"이라고 했다. 손승연은 첫째로 그 주제가 불교 사상을 저변에 깔고있는 것이라며 다음과 같다고 했다.

〈불이선란〉은 불교에서 말하는 색즉시공色即是空 공즉시색空即是色이라는 초월적 경지에 이른 상태에서 비로소 정신적인 세계를 추구하는 문인화의 문기를 담고 있는 것이라고 생각한다.¹⁰⁸

색즉시공, 공즉시색 다시 말해 '색이 곧 공이요, 공이 곧 색이다'라는 말은 『반야심경』般若心經의 한 구절로 색불이공色不異空, 공불이색空不異色 다시 말해 '색이 공과 다르지 않고, 공이 색과 다르지 않다'라는 말에 이어지는 표현이다. 이것은 물질로 가득 찬 세계와 물질 없이 텅 빈 세계가 다르지 않다는 뜻으로 차별 없는 평등한 세계를 은유하는 말이기도 하다. 둘째로 자연미自然美를 주제로 하는 것이라고 했다.

〈불이선란〉은 흰 화선지에 검은 먹으로 추사체를 써 내려가고 난초를 친, 흑백의 어느 것도 가미되지 않은 최고도의 자연미와 일치됨의 미감을 알 수 있다. 또한 여기서 붉은색의 어우러짐은 한쪽에만 치우치지 않는 균형미와, 생활의 새로운 의미를 부여하는 것으로 보여진다.¹⁰⁹

셋째로 '구상에서 추상을 절충하는 것'으로 그 추상성抽象性에 주목했다.

사실적인 난화를 묘사하는 단계에서 벗어나 글씨 쓰는 법을 그림에 응

용하여 거칠고 힘차면서 분노에 찬 듯한 점을 내포하는 일면을 보이며, 상징적으로 난 그 자체로서 풍기고 있는 높은 품격과 정신의 세계를 추 구하는 작품이라고 말 할 수 있다. 〈부작란〉,〈우연사출난〉이라고도 하 는 이 그림은 난을 주제로 앞에서 언급한 세 가지의 설명으로 대신할 수 있으며, 여백을 가득 메운 추사 자찬自讚의 글씨가 난과 조화되어 독특 한 분위기를 갖추었다."

그리고 손승연은 난 잎과 꽃의 불안정성와 풍성한 화제, 인장을 통해 이작품의 핵심을 "변형과 반전형反典型, 비정통非正統"¹¹¹이라고 했다. 기법에서는 갈필과 삼전지묘를 바탕으로 다음과 같이 운용하고 있다고 했다.

〈불이선란〉은 전체적으로 단순성과 간결성을 필의 수분과 농담의 조절로, 획 자체의 운동감이나 획 사이의 변화감은 농축된 필묵의 사용을 외형적인 측면으로 부각시켜 무한히 깊은 의미를 함축하는 데 중점을 두고 있음을 알 수 있다.™

1996년 최순택은 『추사의 서화세계』에서 다음처럼 썼다.

〈불이선란〉은 일종의 희필화戲筆畵로 서의 조형미와 묵색을 응용하여 좌우 대칭으로 꺾인 난 잎과 꽃대의 묘사에서 추사 특유의 개성주의적 인 절엽난화법折葉蘭花法을 개척하였다. 담묵갈필淡墨渴筆로 친 난 앞의 필 선은 그림의 선이라기보다는 오히려 글씨의 획에 가깝고 딱딱한 붓으로 쓴 글씨와 조화를 이룬다. 옅은 난초 그림에 두 개의 검은 꽃술로 악센트를 주어 화면에 생기를 불어넣었으며 이 꽃술은 동시에 그림과 글씨를 연결하는 요소이기도 하다. 〈불이선란〉은 추사의 서예적인 조형 방법과 선적인 화의로 인해 그의 문인의취가 가장 잘 반영된 어느 누구도 모방할 수 없는 독자적인 문인화풍을 지닌 뛰어난 작품이다."

2002년 유홍준은 김정희의 생애와 예술을 망라한 대작 『완당평전』에서 〈불이선란도〉에 대해 다음과 같은 말로 최후의 일격을 가했다.

완당의 난화가 거의 입신의 경지로, 아니 거의 극단적인 파격으로 추구 된 작품은 〈부작란〉이라고도 불리는 〈불이선란〉이다.¹¹⁴

생애에서 가장 추운 겨울

그해 겨울은 그리도 추웠다. 지독한 추위를 맞이하니, 60년 전 종로에서 뛰어 놀던 어린 시절이 떠올랐다.

유별난 추위가 지금 60년 만에 또다시 극성을 부리니 아직도 기억하건 대 당시 운종가雲從衙에는 다니는 사람이 없었던 듯합니다."⁵

이처럼 가장 번화한 종로조차 사람의 흔적이 끊길 정도였고, 마치 60년 전으로 되돌아간 듯 사람 하나 없는 하얀 과천 벌판이 펼쳐지고 있었다. 71세를 맞이한 그에게는 생전 겪는 마지막 겨울이었다. 1856년 1월 정월 대보름에 편지 「이재 권돈인께 올립니다 서른세 번째」¹¹⁶를 써서 부쳤다. 붓을 들고 보니 이겨울 꿈꾸는 듯 추억이 새록새록 자라났다.

온 하늘에 봄눈이 내리니 갑자기 강정江情이 생각납니다. 이러한 때에 균체후匀體候는 한결같이 평안하시고 깊은 복이 따라서 통창하시며, 얼은 잉어회와 찬 김치가 정월 초하룻날 초반椒盤에 함께 올랐습니까. 한편으로는 간곡히 염려가 되고 또 한편으로는 그리워하며 송축하는 바입니다."

1856년 새해 첫 편지이므로 1월 1일 상차림에 '얼은 잉어회며 차가운 김 치'가 올랐는지 질문했다. 편지에서 김정희가 생각난다고 한 '강정'工情은 마포 와 용산 한강 가에 살던 때 헌종 집단을 결성해 신해예송을 벌이던 그 시절의 추억을 말한다. 그리고 또 자신의 신세를 하소연했다.

형과 아우도 서로 괴로워 부르짖고 있으니 무슨 세월이란 말입니까. 한 실낱같은 생명이 아직 남아 있기는 하나 쓸모가 없기는 닭의 갈비인 계 록鷄助보다 심하고 험난하기는 양羊의 창자인 양장판羊腸坂보다 심한 지 경이니 또한 다시 어찌하겠습니까.¹¹⁸

참으로 견디기 쉽지 않은 나날이었다. 이런 시절의 생활상을 보여 주는 기록이 있다. 몇 해 전인 1852년 겨울로 접어들던 때 쓴 편지 「이재 권돈인께 올립니다 스물한 번째」가 그렇다. 이 편지는 4통을 하나로 묶은 것이다. 물론 비슷한 시기에 쓴 것이므로 내용의 흐름을 보면 마치 1통처럼 보인다. 첫 번째 부분은 이재 권돈인이 해배 직후부터 머물던 경기도 광주의 퇴촌退村을 방문한이야기로 시작한다. 10년 만의 만남이었고 그 만남은 5~6일 동안 이어졌다. 두 번째 부분은 겨울에 접어든 동짓달에 쓴 것이다. 그런데 무척 강한 추위가 닥쳐온 듯 "이토록 심한 추위와 심한 눈은 북녘에서 일찍이 겪어보지 못한 것입니다"라고 하고서 자신이 살고 있는 과천의 집을 묘사하고 있다.

내가 사는 집은 처마는 얕고 다 홑벽인 단埠單壁이어서 바로 하나의 얼음집이요 눈구덩이인데, 겸하여 한 점의 햇빛도 들어오지 않으므로 머리를 감히 이불 밖으로 쳐들지 못하고 손도 감히 토시인 수투袖套 속에서 내놓을 수가 없으며 벼루와 붓이 꽁꽁 얼어붙는 것에 대해서는 또 헤아릴 겨를도 없습니다.¹¹⁹

이 무렵 세상 사람들이 이재 권돈인과 김정희 두 사람 사이를 지켜보면서 비난하는 일이 이어지고 있었다. 1851년 신해예송 때 두 사람이 나란히 같은 주장을 펼치다가 함께 유배를 다녀온 처지였으므로, 언제 복귀할지 모른다는 의심을 사고 있었다. 이런 사정을 전해 들은 김정희는 이재 권돈인에게 그 이 야기를 낱낱이 전해 올렸다.

삼가 끝까지 알아낼 수 없는 것이 한 가지가 있습니다. 친소親疏는 논할 것도 없이 평소 아무런 관계도 없는 사람에 이르기까지 모두가 이 몸이 합하의 문정門庭에 나타나는 것을 공공연히 시기하고 의심하는 듯하며, 또 스스로 정의情誼가 있는 사람처럼 생각하여 비록 감히 막지는 않을지 라도 서로 만나지 않는 것을 문득 해롭지 않게 여기어 마치 기색이 기뻐하는 듯함도 있으니 이것이 무슨 까닭이란 말입니까. 그리고 저의 지금 상황이 이리저리 얽매인 게 마침 이 무리들의 소망에 잘 부응되고 있는 격이니 이것이 무슨 까닭이란 말입니까. 반복하여 차가운 조소가 나옵니다.¹²⁰

그런데 저들 의심이 현실이 되어 실제로 이재 권돈인이 1856년 7월 20일 판부사에 제수되었다. 물론 김정희는 그로부터 3개월이 채 되지 않은 10월 10일 별세했으니 그 축복조차 아무런 소용이 없었다. 게다가 이재 권돈인은 복귀한지 3년도 지나지 않은 1859년 1월 탄핵을 당해 또다시 중도부처의 형벌을 받았다. 적대 세력의 의심과 공격은 이처럼 끝 가는 줄 몰랐다.

편지의 세 번째 부분은 권돈인이 금강산 산행山行을 한다는 소식에 자신의 금강산 산행 시절 이야기를 들려주는 내용이다. 이 내용은 앞서 김정희의 금강 산 유람 항목에 수록해 놓았는데, 흥미로운 이야기는 다음과 같은 것이다.

매양 이 산에서 노닐고 돌아온 사람 가운데 혹은 '본 것이 들은 것만 못하다'라고도 하는데 이 말도 괴이할 것이 없습니다. 옛날 제갈량諸葛亮. 181~234 밑에 있던 한 늙은 군졸이 진晋나라 때까지 살았는데 어떤 이가 제갈량에 대해 묻자 대답하기를 "제갈량이 살았을 때에는 보기에 특이한 사람이 아니었는데 제갈량이 죽은 뒤에는 다시 이와 같은 사람을보지 못했다"라고 하였으니, 이 말을 옮겨다 이 산의 안내문인 공안公案

으로 만들 만합니다. 감히 모르겠습니다만, 어떻게 생각하시는지요.121

금강산에 들어갔을 적에는 몰랐던 것이 밖으로 나와 보니 그토록 잘 보인 다는 말인데, 이런 이야기를 빌려 인간의 인식과 세상인심을 싸잡아 지적했다.

그런 까닭에 김정희는 남은 힘을 모아 관악산에 올랐다. 마을의 젊은이 최아서崔鵝書와 함께 꼭대기까지 올라 멀리 북쪽을 향해 보니 용산이 또렷했다. 이때 읊조린 시편이 「관악산 절정에 올라」登 冠岳絶頂 喻與 崔鵝書등 관악절정 금여최아서이다.

먼 묏부리 한 가닥에 1,000개의 실버들 갈매기 해오라기는 물안개와 성긴 비에 용산 나루로 배 돛을 올리고 싶은데 서녘 바람 고이 불고 썰물은 느리구나¹²²

몇 해 전, 제주 유배를 마치고 용산에 머물며 재기를 노리던 시절이 주마 등처럼 스쳐 갔다. 과천이 아니라 용산에 살겠다는 의욕이 일어나는 순간이었 다. 하지만 꿈일 뿐, 지금 내가 선 곳은 한 걸음만 내디디면 천 길 낭떠러지, 바 람 부는 산봉우리 아니던가.

봉은사에서

1853년 이후 어느 날의 편지「이재 권돈인께 올립니다 스물한 번째」네 번째 부분은 불교와의 관계를 다룬 것으로 사찰과 승려 이야기다. 사찰은 물론 봉은 사를 말하는데, 지금이야 서울 강남구 삼성동 도심 한복판에 있는 절이지만 김 정희 시절에는 산속의 절집으로 김정희가 편지에서 산사山寺라고 호칭한 곳이 다. 봉은사에 갈 때면 김정희는 마치 자기 세상을 만난 듯 활기에 넘쳤는데 다음처럼 묘사하고 있다.

11 24

절을 향해 용감하게 곧바로 가니 소나무 사이로 비치는 햇빛이 금상金像을 환히 밝히었습니다. 이때 향등香燈을 켜고 포갈補楊을 입은 승려 서넛이 있어 충분히 먹을 같고 종이를 펴고 하는 일을 도와줄 만하였습니다. 그리하여 장시간 써서 가득 쌓인 병풍서屛風書와 연구職句 등을 다 수습하고 보니 크고 작은 양목洋木이 수백 척이나 되고 지판紙版의 편액서扁額書도 이와 같았습니다. 이렇게 3~4일 동안 멋대로 마구 붓을 휘둘러 답답함을 일체 시원하게 풀었습니다. 또 풍문을 듣고 와서 농지거리하는 산승山僧 약간의 무리가 있어 오는 대로 수응수답을 하다 보니, 먹이 다하여도 팔의 힘은 아직 남아 있어 퍽 일소~笑를 느꼈습니다.¹²³

활달함과 웃음소리가 들려오는 듯 유쾌하기 그지없다. 무척 부지런히 여러 가지 요구에 응하는 모습이 보기에 좋은데, 특히 끝부분에 스님들이 요구하는 대로 다 써 주고 있음을 보면 얼마나 넉넉했는가 싶다. 그리고 이재 권돈인에게 봉은사판 『유마경』을 올려 보내는 장면도 있다.

마침 또 『유마경』을 판각한 승려가 왔기에 스스로 일부를 취하고 또 일부를 가지고 바로 상서上書를 마련하게 하여 즉시 전인傳人을 시켜 강상 江上에 우러러 바치도록 하였는데 과연 착오가 없었습니다.¹²⁴

이때 김정희는 『화엄경』華嚴經, 『아미타경』阿彌陀經, 『금강경』金剛經, 『능엄경』楞嚴經, 『무량경』無量經, 『유마경』維摩經 판각을 담당한 승려인 한민 운구漢旻雲句와 영기 남호永奇 南湖를 만났는데, 이들과 어울렸다는 것이다. 바로 그 영기남호가 새긴 불경판佛經板이 지금껏 봉은사 판전 건물에 보존되어 있다. 81권이나 되는 『화엄경』을 비롯해 『금강경』, 『유마경』 같은 불경판 13종 3,479장을 보존하고 있으니 이곳이 보물 창고가 아닌가.

추억의 인연들

1854년 어느 날 이재 권돈인과 김정희가 합벽첩合壁帖을 만들어 석추石秋라는 사람에게 주었다. 두 사람의 인연이 이처럼 이어진 것인데, 그 사연을 아는 누 군가가 뒷날 그 제목을 『완염합벽첩』阮髯合壁帖이라 붙였다.¹²⁵

1855년 봄 어느 날 제자 소치 허련이 과천에 왔다가 퇴존의 이재 권돈인 집에 들른 뒤에 강 건너 맞은편 마을에 있는 유산 정학연 집으로 가서 7~8일을 머물렀다.¹²⁶ 여기서 소치 허련은 김정희가 이곳 퇴존에 얼마 전에 와서 머물 때지은 시편 「퇴존에서」를 『소치실록』에 기록해 두었다. 『국역 완당전집』에 실려 있지 않은 이 시는 다음과 같다.

들 빛이 가시어지고 온통 산골 빛이 다가온다 푸른 유리인 듯 강줄기 펼쳐져 두 산을 감도는구나 한 가닥 가마 연기 공중에 서리어 치솟는데 쉬이 알겠네 사립문이 강 위에 열린 것을¹²⁷

허련은 이 시의 마지막 행에 나오는 '사립문'이 퇴촌에 있는 권돈인의 집을 가리키는 것이며 가마 연기란 자기 굽는 경기도 광주廣州 분원分院을 가리키는 것이라고 해석해 두었다. 그러고 보니 김정희가 그린 한 폭의 산수화다.

1855년 7월 2일 김정희는 함경도 북청 유배지에서 만난 윤질부尹質夫에게 쓴 편지 「윤질부에게 주다」에서 자신의 과천 시절을 다음처럼 묘사했다.

나는 병이 조금도 쉴 때가 없어 약 더미와 다로※爐 속에 묻혀 살고 있으며 눈에 가득한 우환이 여름 들어 더욱 심해져 그 괴로움을 형용할 수 없네. 보내 주신 물품들은 아주 귀한 것이어서 감사하기 그지없네. 말한

11-37

11·37김정희, 「금세의가」今世醫家, 10×16cm, 과천 시절, 사진 인화본, 1930년대, 후지츠 카 치카시 사진 촬영, 추사박물관 소장. 혈맥의 원리를 다루는 의학 서적에 관한 이 야기로, 편지를 받는 이로 하여금 출판하여 세상에 널리 배포할 것을 권유하는 내용이다. 고통받는 세상을 향한 김정희의 따스한 시선이 담겨 있어 가슴이 저려 온다.

뜻을 잘 알았으며 그에 관한 내용은 별지에 적었네.128

김정희의 과천 시절은 갈수록 몸이 쇠약해질 뿐 아니라 병이 깊어 가는 때였다. 이러한 시기에 혈맥의 요체를 다룬 중국 의학서인 왕숙화王叔和의 『찬도맥결』纂圖版訣을 탐독했다. 김정희는 이 책에 관해 누군가에게 쓴 편지 「금세의가」에서 "지금 매우 다행스럽게도 『맥경』脈經 진본이 나와서 대낮에 해가 뜨듯이 원래의 내용이 모두 밝혀졌다"라고 기뻐했다. "중국에서는 이미 널리 통용되고 있지만 우리나라는 아직도 이런 사실을 모르고 있습니다"라고 탄식도 했는데, 이토록 놀라운 책을 구해 준 사람은 김정희와 오랜 인연을 맺은 의관 대산 오창렬이거나 또 다른 의관 청람 김시인이 아닌가 싶다. 병든 사람들에게 이토록 유익한 내용을 널리 알려야겠다는 깨우침에 이른 김정희는 편지를 받는 사람에게 다음처럼 권해마지않았다.

우리나라는 아직도 이런 사실을 모르고 있으니 어찌 민망하고 안타깝지 않을 수 있겠습니까. 만약 이를 활인活印하여 배포한다면 후인들에게 끼친 은혜가 일단의 복전福田에만 그치지 않을 것입니다. 내가 30년 동안 애써 구했는데, 근래에 비로소 이를 얻어 귀하께 말씀드리지 않을 수 없습니다. 귀하께서는 현재 재력이 있는 분이어서 이를 도모할 수 있을 것이며 또 귀하가 아니면 이 일을 말할 수도 없습니다. 129

서적을 활자본으로 인쇄해 배포하는 일은 비용이 상당히 들기 때문에, 재력이 있는 누군가가 그렇게 하면 커다란 복을 받을 것이라고 유인하는 내용이다. 아픈 이들로 가득 찬 세상의 고통을 덜고자 하는 과천 시절의 마음이 가슴을 물들이는 편지다.

곤궁한 길에 한이 서린 사람

1855년이 저물어 가던 어느 날이었다. 내년이면 일흔한 살이다. 참 오래 살았

다. 질긴 목숨이다. 하늘은 언제 거두어 갈까. 불현듯 스쳐 가는 예감에 붓을 들었다.

아우의 생각으로는 이번 생은 짧게는 $1\sim2$ 년, 많아야 $3\sim4$ 년을 넘지 않을 것입니다 130

이 문장은 2014년 4월 추사박물관의 〈추사가 보낸 편지〉 전람회에 나온 「이재 권돈인께 올립니다 왕본王本」에 실려 있다. 재기를 꿈꾸기에는 너무 늦어버린 나이인 데다가 정치의 명운을 함께한 권돈인 또한 이미 은퇴한 상태였다. 더 무슨 희망을 품겠는가. 오로지 남은 꿈은 아득한 옛 추억뿐이었다.

당나라 서법가 저수량이 왕희지의 『난정서』蘭亨書를 베낀 임모본[鹽摹本을 권돈인이 소장하고 있다는 이야기를 듣고서 어떻게든 빌리고 싶었다. 하지만 그저 물건을 빌리고 싶은 마음만으로 얼마 안 있으면 죽을 거라고 과장해 댄 것만은 아니다. 간절함의 문맥을 이해하기 위하여 앞뒤 문장까지 포함해 읽어보면 다음과 같다.

지금 풍파 속에 분실되어 찾을 길이 없었는데 귀 서고에 이 탁본이 있다하시니 이 얼마나 다행한 일입니까. 절로 신명 나고 흥이 나는 것이 마치 잊었던 사람이 다시 찾아온 듯합니다. 지나온 삶을 돌아보면 곤궁한 길에 한이 서린 사람이라 생각했는데, 이런 기쁨도 다 있단 말입니까. 인연으로 보아 일상의 묵연墨緣이 아니니 이는 모두 돈독하게 돌봐 주신은해가 아닐 수 없습니다. 마치 제 것이라도 되는 양 아주 뿌듯합니다.

이 정도로 하소연해도 왕희지의 『난정서』임모본을 빌려주지 않을 것 같았다. 그래서 김정희는 남은 생의 여분을 거론했다. 목숨을 내세운 것이다.

이것은 안목을 높일 수 있고 부질없는 시름을 삭일 수 있으며 구습을 고

칠 수 있고 남은 생을 즐길 수 있는 것입니다. 아우 생각으로는 이번 생은 짧게는 1~2년, 많아야 3~4년을 넘지 않을 것입니다. 받아서 펼쳐 보는 날 저녁 안에 바로 아이에게 잘 싸서 보내게 할 터이니 인자하고 후하신 합하께서 가엾게 여기고 자비롭게 여겨 한번 허허 웃고 보내 주시는 것이 어떻겠습니까. 평소의 돌봐 주심을 믿고 이처럼 무턱대고 부탁드립니다. 이 또한 풍류죄과風流罪科이니 그 당돌함을 용서해 주시기 바랍니다.¹³²

이 정도였으니 아마도 이재 권돈인은 허락했을 것이다. 임모본을 받아 든 김정희는 뛸 듯이 기뻐했다. 그 모습은 스스로 묘사한 바처럼 지나온 삶이 '곤 궁한 길에 한이 서린 사람'의 모습 그대로였다. 그 길은 권세의 길이었고 또한 욕망의 길이었다. 하지만 지금 이 순간의 삶은 탁본 하나에 '마치 잊었던 사람 이 다시 찾아오는 기쁨'을 누리는 풍류의 길이다. 하지만 너무 늦었다. 기껏 한 두 해의 시간밖에 없다.

생의 끝자락을 예감하고 있던 그 시절, 단 두 명의 제자 가운데 한 명인 제자 소치 허련이 1856년 봄 다녀갔다.¹³³ 나머지 한 명의 제자 추금 강위는 어쩌면 한양을 출입하며 과지초당에서 스승을 지켰을지도 모르겠다.

4일 단맥설, 그 신비의 숲

1856년 10월 9일 별세 하루 전에 중인 예원의 영수 우봉 조희룡이 다녀갔다. 그리고 얼마 뒤 소식을 접한 우봉 조희룡은 떠나 버린 김정희를 홀암懷臘 선생 이라고 부르면서 이날의 모습을 다음처럼 묘사했다.

홀암物圖 선생께서 세상 떠난 일은 차마 말로 하겠습니까. 돌아가시기 하루 전날 과천의 댁으로 찾아뵈었는데 정신은 또렷하고 손수 시표時表 를 정하고 계셨습니다.¹³⁴ 홀암이란 어두운 곳에 숨어 있음을 뜻하는 낱말로 김정희의 과천 시절을 함축하는 표현이다. 이 글은 우봉 조희룡이 소치 허련에게 보낸 편지 「소치 허련에게」에 담겨 있는 것으로 2010년 박철상이 「추사 자료의 정리 현황과 향후 과제」에서 처음 소개했다. 그 편지에 담긴 가장 경이로운 사실은 다음과 같은 이야기다.

의사가 맥이 끊어진 지 벌써 사흘 되었다고 했지만 편면에 글씨를 쓰셨는데 글자의 획은 예전과 같았습니다. 맥이 끊어졌는데도 글씨를 썼다는 이야기는 옛날에도 들어 보진 못했습니다.¹³⁵

어머니 배 속에서 24개월을 머물렀다가 태어난 사람은 떠날 때 맥이 끊어져도 나흘을 더 숨 쉴 수 있는 것일까. 아니면 혈맥의 경전 『맥경』脈經을 수련한 끝에 도달한 경지였을까. '나흘 단맥설'斷脈說은 맥이 끊기는 증상답게 155년동안 사라졌다가 세기가 두 번 바뀐 2010년 또 이렇게 되살아나 추사 김정희의 생애를 신비의 숲으로 이끌어 가고 있다.

11-38

11-38 김정희와 아내 한산이씨, 예안이씨 합장 묘소, 충남 예산 월성위가 선영. 2013년 촬영. 충남 예산군 신암면 월성위가 묘역. 1856년 10월 10일 서거하자 이미 세상을 떠난 첫 아내 한산이씨와 둘째 아내 예안이씨를 하나의 봉분으로 합장했다. 일설에는 김정희 묘소가 아버지 김노경의 묘소인 과천 선산에 있었는데 1930년대에 이곳 예산으로 옮겨왔다고 한다. 그러나 사실은 별세 직후 이곳에 묻혀 오늘날까지 전해오고 있다.

멈춰 버린 영원, 나 죽고 그대 살아

간절히 보고 싶었다. 열네 해 전인 1842년 11월 13일 세상을 떠나간 아내 예 안 이씨. 제주에서 유배를 살고 있는 몸이라 곁을 지켜 주지도 못했다. 어찌 이리 괴로운 것일까. 처음 만날 때야 이별이란 없을 줄 알았다. 그래, 다시 만날 거다. 죽어 가면 거기 있을 테니 말이다. 오직 슬픔뿐인 마음 하나로 망자를 애도하는 시 「죽은 아내를 슬퍼하여」를 읊었다.

어쩌면 저승에 가 월로月姥에게 애원하여 내세에는 그대와 나 땅을 바꿔 태어나리 나 죽고 그대 살아 1,000리 밖에 남는다면 이 마음 이 슬픔을 그대가 알까나¹³⁶

이런 상상을 할 줄이야 생각이라도 했겠는가. 결혼의 인연을 관장하는 여 신인 월로를 찾아가 빌고 싶었다. 다음 생에 다시 만나게 해 달라고, 그때는 역 할을 바꾸어 태어나게 해 달라고. 부디 그렇게 태어나기를. 내가 죽어 그대를 살릴 수 있기를.

김정희는 알았다. 일흔한 살의 노인이 더는 머무를 세상이 아니라는 사실을. 그래서 아주 편안하게 이승을 그저 '그림 삯' 또는 '그림 재료'인 "화료"
라고 지칭했다. 「과우촌사」果實村含¹³⁷란 제목의 시는 늙은 그가 바라보던 이 세상 마지막 풍경이다.

한녀寒女라 고을 서쪽 가난한 집 말은 병을 끼고 사노라니 밤을 새우는 시내 소리 몹시도 맑아 텅 비었네 다리 앞 큰길가의 여윈 소와 조랑말은 창망養帝한 그림 재료, 저들의 차지로군¹³⁸

그처럼 맑고 텅 빈 세상을 바라보는 또 다른 어느 날이었다. 눈발 흩날리다 멈추더니 햇살이 들어선다. 그렇게 한동안 머무는가 싶었는데, 문득 저녁노을이 서쪽 하늘을 붉게 물들였다. 눈 개어 창밖이 환해지자 시시각각 변하는 풍경을 노래한 「설제창명 서철규선」雪霽窓明 書鐵虯扇은 그의 하루가 그토록 변화무쌍함을 알려 준다.

눈 온 뒤 햇볕 쬐니 따스한 철 돌아온 듯 조그만 창 사이에 노을이 느릿느릿 뜨락의 나락 볏짚으로 쌓은 탑보다 더 높아 바로 저 서쪽 남쪽 불만산佛鬘山을 마주쳤네"

이 노래가 시리도록 아름다운 것은 하얀 눈과 붉은 하늘 사이로 탑과 부처가 노니는 '불만산'이 환영처럼 어른거리는 까닭이다. 이 노래가 저리도록 아픈 것은 뽀얀 안개가 되어 죽음을 향해 느릿느릿 걸어가는 거인의 뒷모습이 보이는 까닭이다. 칠흑 같은 어둠 속 먼 길 걸어 다가선 그곳에는 〈세한도〉속 늙은 소나무 한 그루 서 있고 〈불이선란도〉 속 시들어 가는 난초 한 무더기가 제 멋대로 자라나고 있겠지.

"추사 김정희의 글씨와 그림을 계승하여 (…) 새로운 경지로 나아간 이른바 청출어람의 예술가를 (…) 아직 찾지 못했고 그의 학문과 사상을 계승하여 시대와 현실의 요구에 응답하는 새로운 이상을 구축한 학자도 찾지 못했다. 오직 '김정희' 세 글자만이 홀로 우뚝 서 있을 뿐이다." <mark>영원</mark> 1856~2021(사후)

1 추모의 물결

『철종실록』에 오르다

1856년 10월 10일 세상을 떠났다. 이별이 없을 줄만 알았다. 그런 그가 우리 사는 이곳을 이별의 땅으로 만들어 놓고서 아주 먼 길을 떠났다. 철종은 10월 14일 검서관을 파견하여 조의를 전하고 왕이 내리는 장례물품인 '내사부물'內 賜聘物을 하사했다.¹ 그렇게 왕은 은총을 베풀었고 또 사관은 왕을 대신하여 그 의 긴 생애를 짧게 기록했다. 『철종실록』에 실린 그 「김정희 졸기卒記」는 다음 과 같다.

전 참판 김정희가 졸후하였다. 김정희는 이조 판서 김노경金魯敬의 아들로서 총명聰明하고 기억력이 투철하여 여러 가지 서적을 널리 읽었으며, 금석문金石文과 도사圖史에 깊이 통달하여 초서草書, 해서楷書, 전서篆書, 예서隸書에 있어서 참다운 경지境地를 신기하게 깨달았다.

때로는 혹시 거리낌 없는 바를 행했다. 하지만 옛날 시와 문장이 잘못된 부분에 붉은색을 칠해 수정했는데 누구도 김정희의 시와 문장에 첨가 하거나 삭제하거나 또는 옳고 그름을 따지는 시비를 뜻하는 자황雌黃을 강히 하지 못하였다.

형이 훈順이라는 악기를 불면 아우는 지戶라는 악기를 불어 화답한다고 하여 우애를 상징하는 훈지塊篪처럼 아우 김명희와 더불어 형제가 서로 화답하여 울연蔚然히 당세當世의 대가大家가 되었다.

어린 나이에 뛰어난 이름을 드날렸으나, 중간에 가화家嗣를 만나서 남쪽으로 귀양 가고 북쪽으로 귀양 가서 온갖 풍상風霜을 다 겪었으니, 세상에 쓰이고 혹은 버림을 받으며 나아가고 또는 물러갔음을 세상에서 간

혹 송宋나라의 소식蘇軾에게 견주기도 하였다.2

문장은 짧지만 뜻은 넓고 깊다. 고증학과 서법에 뛰어났다는 사실, 유배의 풍상을 겪었다는 사실을 언급하는 데 더불어 동파 소식과 같은 천재 시인에 견 주는가 하면 '당세의 대가'라는 칭호를 헌정한 것이다. 이런 찬사를 쓴 인물이 누구인지 알 수 없으나 짐작 가는 바가 있다.

『철종실록』 편찬을 시작한 때는 철종이 승하하고 한 해가 지난 1864년이었다. 김정희가 세상을 떠나고 8년이 지난 뒤의 일이다. 그렇게 세월이 흐른 1864년 4월 29일 고종은 실록 총재관에 경산 정원용, 지실록사에 영초 김병학, 해장 신석우海藏 申錫愚. 1805~1865 외 열한 명, 동지실록사에 환재 박규수 외다섯 명을 임명했다.

이들 정원용, 박규수, 신석우와 김정희는 살아생전에 별다른 인연이 없었으나 영초 김병학과는 남다른 인연이 있었다. 김정희가 북청 유배를 마치고 1853년 과천에 머물던 시절, 편액 글씨인 〈봉래〉蓬萊를 써 주기도 하고 여러 차례 편지를 보낼 만큼 가까이 지냈다.

그로부터 3년이 채 지나지 않았을 때 김정희가 세상을 떠났다. 그 파란만 장한 생애를 돌아보며 강렬한 추억을 간직했을 것이다. 김정희와 교류할 때 동부승지였던 영초 김병학은 세도 가문인 안동 김문 출신으로 고종 등극과 함께 우의정, 좌의정, 영의정을 번갈아 역임하며 집정자인 대원군 이하응과 정치 운명을 함께해 나간 인물이다. 절정의 시절 『철종실록』 편찬에 '당상'으로 참가한 영초 김병학이 「김정희 졸기」를 포함시키도록 했을 것임은 의심의 여지가 없다. 게다가 『철종실록』 편찬 당시 집정자였던 대원군 이하응이 김정희와 살아생전부터 인연을 맺어 왔으니까 더 말해 무엇하겠는가.

끝으로 한 가지 덧붙이자면, 「김정희 졸기」는 추사 김정희가 죽던 1856년 사관이 초록한 것을 바탕으로 1864년 실록 편찬자들이 추리고 다듬은 문장일 게다.

묘소, 예산인 까닭

김정희와 첫째 아내 한산 이씨, 둘째 아내 예안 이씨가 나란히 누워 있는 곳은 예산 월성위가의 땅으로 세 사람을 합장해 봉분이 하나다. 물론 처음부터 그랬던 건 아니다. 한산 이씨는 1805년, 예안 이씨는 1842년에 세상을 떠났으므로 김정희가 1856년 별세해 하나의 봉분이 생길 때까지 이들의 묘소는 각각 따로 있었다.

김정희가 세상을 떠난 뒤 처음 묻힌 곳은 어디였을까. 당연히 아버지 김노경의 묘소 곁이라고 생각하기 쉽다. 김정희는 아버지가 세상을 떠나자 과천 초당 선산에 안장했다. 아버지 김노경이 1824년 과천의 산과 밭을 선영先變으로 구입해 두었기 때문이다. 그런데 김정희는 이곳이 아니라 멀리 예산 월성위 선산에 누워 있다. 이런 의문점 탓에 1930년대까지 김정희 묘소가 과천에 있다가 그 무렵 예산으로 이장했다는 속설이 퍼져 있었다. 하지만 2002년 유홍준은 『완당평전』에서 속설을 가볍게 일축했다.

예산 월성위 곁에 누웠다는 확고한 증언은 소치 허련의 『소치실록』이다. 소치 허련이 1878년 6월 3일에 '예산의 완당 구택舊宅' 다시 말해 예산 월성위 가에 도착해 다음처럼 했다고 기록해 두었다.

나는 완당 공의 묘소를 물어 찾아가 무덤 앞에 엎드려 절했습니다.

김정희가 1856년 별세했으므로 소치 허련이 참묘한 1878년은 김정희가 죽고 22년이 지난 뒤의 일이다. 또 한 가지는 1857년 4월에서 6월 사이 김노 경과 김정희 부자가 나란히 복권되자 이재 권돈인이 예산 월성위가에 '추사영 실'을 세우고 김정희의 초상화를 봉안케 한 사실이다. 물론 초상화 봉안이야 꼭 묘소가 있는 곳에 해야 한다는 법이 없어 증거라고 하긴 어려우나, 예산에 김정희가 누워 있다는 방증으로 삼을 만한 일이라 하겠다.

그리고 소치 허련이 표현한 대로 '예산의 완당 구택'은 증조할아버지 월 성위 김한신과 화순옹주가 세운 저택이다. 1732년 월성위 김한신과 화순옹주 가 혼인하자 영조는 예산 땅을 하사했고 이에 두 부부는 임금이 내린 땅인 사 패지에 저택을 지은 것이다.

그 뒤 월성위 김한신이 죽자 화순옹주가 따라 죽었는데, 이들 또한 합장하여 하나의 봉분을 만들었다. 뒷날 정조는 남편과 나란히 죽은 고모 화순옹주를 추모하여 열녀문을 하사했다. 처남인 사도세자가 던진 벼루에 맞아 죽은 남편 김한신의 죽음을 맞이하여 사도세자의 누이인 화순옹주 또한 곡기를 끊어함께 저세상으로 향했기 때문이다. 이처럼 애절한 사연을 잘 알고 있던 정조는 1783년 2월 6일 화순옹주에게 친필로 「정려제문」旌間祭文을 써 내리고 열녀문을 세우도록 했다. 영조가 정려문을 하사했고 정조가 열녀문을 세웠기에 고스란히 살아남을 수 있었다는 이야기를 덧붙이고 싶다. 아버지 김노경과 아들 김정희가 여러 차례 처벌을 받는 과정에서 한양의 월성위궁은 폐쇄되고 몰수당했다. 당연히 예산 월성위가도 몰수당해야 했지만, 고스란히 보존되고 지속되었다. 그 까닭은 첫째로 열녀문이 자리하고 있었기 때문이며 둘째로 열녀문을 세운 군주가 정조라는 엄연한 사실 때문이다.

그리고 김정희가 아버지 김노경의 곁 과천 선산이 아니라 예산으로 내려 간 까닭은 김정희가 일찍이 월성위궁의 대를 잇는 적장자인 큰아버지 김노영 의 양자로 입적했기 때문이다. 다시 말해 생부 김노경 곁에 누일 것인가 아니 면 월성위궁의 적자로서 예산의 월성위와 화순옹주 곁에 누일 것인가 고민한 끝에 선택한 장지였다.

이러한 과정을 밟으며 예산의 월성위가는 월성위 가문의 영광과 애절함 그리고 김정희 개인의 생애와 예술을 보존하는 공간으로 자리 잡았다.

강위, 나의 스승이여

스물일곱 살 청년 추금 강위가 죽음을 무릅쓰고 제주 해협을 건너 1846년 가을 어느 날 예순한 살의 늙은 유배객 추사 김정희 앞에 나타났다. 그로부터 섬나라 바람을 함께 맞으며 견뎠고, 이후 마포와 용산을 가로지르는 한강 바람과 북청의 차가운 눈보라와 과천 들판에 부는 바람을 쐬었다. 그렇게 꼬박 10년의

세월이 흐르고 끝내 스승이 세상을 떠나가자 「돌아가신 스승 김공 정희 완당선생 제문」祭 先師 金公正喜 阮堂先生文제 선사 김공정희 완당선생문을 지어 올렸다.

세상에선 나의 스승을 소동파에 견주는데 신기神氣는 못 미치나 인품은 넘친다네 과천에 내리는 눈 청계산 기슭 뒤덮는데 세 번 불러도 떠나셨으니 드넓어 끝도 없는 산하라네?

첫 행에서 나의 스승을 뜻하는 "오사"吾師가 슬프고 끝 행에 돌아오라고 세 번 불렀다는 "삼호"三呼가 가슴과 귓전을 울린다. 짧지만 강렬한 이 제문은 2011년 이선경이 「추사를 기리는 글」에서 처음 소개했다.

조희룡, 세상에서 가장 아름다운 만사

김정희가 별세하자 우봉 조희룡은 가슴을 후려치는 만사 「완당학사」阮堂學士를 지어 올렸다.

완당학사는 누린 수壽가 71세인데 500년 만에 다시 온 사람이다. 천상에서 반이般者의 업을 닦다가 인간 세상에 잠시 재관達官의 몸으로 나타났는데 산과 강 같은 기운 쏟을 곳 없고 팔뚝 아래 금강필金剛筆은 신기神氣가 있구나. 옛도 지금도 아닌 별스러운 길을 열었으니 정신과 재능의지극함이요, 종이와 구름, 번개라 종정운뢰鍾鼎雲雷의 문장인데 글씨로문장을 가린 왕희지와 천고千古에 같아 동정同情이라 이를 만하구나. 그글씨 가슴속 흉중胸中의 구파九派와 교룡蛟龍의 노숙함은 주옥珠玉같은 전분典填과 진한奏漢 시대 문장의 온축蘊蓄이다.

승평昇平의 시대를 문채文彩 나게 함은 응당 이유가 있었을 터인데 어 찌하여 삿갓에 나막신으로 비바람 맞으며 바다 밖 문자를 증명하였을 까. 공이여, 공이여, 고래를 타고 떠나갔으니 오호라, 만 가지 인연이 이 제 끝이 났구나. 글씨의 향기 땅으로 들어가 매화로 피어날 것이요, 이 지러진 달은 빈산에서 빛을 가리리니 침향나무로 모습 새기는 건 본시 한만閱過스러운 일이라 백옥白玉에 마음 새기고 황금으로 눈물 만드는 건 나처럼 궁핍한 사람으로부터 시작한 일이다. 조희룡은 재배하고 삼가 만장을 올린다.

세상에서 가장 아름다운 만사인 「완당학사」는 김정희를 향한 몇 편의 추모사 가운데 가장 빼어난 것으로, 오히려 우봉 조희룡이야말로 당대 제일의 문장가임을 보여 주는 느낌이다. 이 만사는 2001년 최완수가 「추사일파의 그림과 글씨」 "에서 처음 소개했는데, 서법과 문장의 탁월함을 드러내는 데 있어서나 굴곡진 인생의 굽이굽이를 고스란히 형상화하는 데 있어 타의 추종을 불허한다. 이토록 눈부신 만사는 찾아보기 어렵다. 하지만 장례식 영전에 올렸는지 여부는 알 수 없다. 1868년의 첫 문집 『완당집』은 물론 이후 어떤 문집에도 실려 있지 않은 것으로 미루어 처음부터 김정희가에 수납되지는 않았던 것 같다.

우봉 조희룡은 전라도 임자도 유배지에 있다가 1853년 4월 한양에 도착했는데 자신보다 6개월 정도 앞선 1852년 8월 해배된 김정희는 과천에 머무르고 있었다. 2010년 박철상은 「추사 자료의 정리 현황과 향후 과제」에서 우봉조희룡의 『설향관 척독 초존』雪香館 尺牘 針存에 실려 있는 편지 「소치 허련에게」를 소개했는데 그 내용이 신기하다.

이 편지에 따르면 우봉 조희룡은 1856년 10월 9일 과천의 김정희를 방문했다고 한다. 숨을 거두기 하루 전날이다. 하지만 조희룡이 본 김정희는 정신이 또렷했고 시표時表를 스스로 정리하고 있었으며, 글씨를 쓰는데 예전의 획과 같았다. 더구나 의사의 말에 따르면 사흘 전 맥이 끊겼는데도 저토록 여전하다는 것이다. 그래서 우봉 조희룡은 그 놀라움을 다음처럼 표현했다.

맥이 끊어졌는데도 글씨를 썼다는 이야기는 옛날에도 들어보지 못했습 니다.[™] '맥이 끊겼다'라는 건 심장 박동이 멈췄다는 뜻이지만 김정희는 숨을 쉬며 여전히 살아 있었다는 것인데, 참으로 기이한 일이다. 이어서 우봉 조희룡은 자신과의 인연을 회고했다.

다시 생각해 보면 우리들에게는 다행이었습니다. 홀암 선생과 한세상을 함께하면서 필연筆硯 사이에서 인정을 받은 지 50년이 되었으니 말입니다."

여기서 말하는 '50년'이란 세월은 거꾸로 계산해 보면 1817년이다. 실제로 1817년 4월 송석원 시사 맹주 천수경이 자기 집 송석원의 바위에 새길 글씨 '송석원'松石園과 '우혜천'又惠泉을 청해 받았다. 중인 예원과 인연을 그렇게계산해 보니 50년이었던 게다. 조희룡은 이어서 다음처럼 김정희의 죽음을 추모했다.

우리 뒤에 태어난 사람들은 틀림없이 공을 만나지 못한 것을 한스럽게 여길 겁니다. 지금부터는 의심스러운 것을 물어볼 데가 없으니 마치 돌 아갈 곳이 없는 것과 같습니다."

이렇게 영화 한 장면처럼 만났기에 기억이 강렬했을 텐데, 이 만남 전에도 과천 시절 김정희와 조희룡의 만남이 있었다면 1854년 고람 전기가 별세했을 때였을지 모르겠다. 이뿐 아니라 1853년에는 최경高崔景欽, 19세기을 맹주로 하는 직하시사稷下詩社가 창설되었고 조희룡과 전기가 맹원으로 가담했는데, 김 정희가 이들과 가까웠다면 당대 문장가를 모시는 중인 예원의 오랜 전통에 따라 직하시사가 김정희를 모시고자 했을 터이다.

유배 이전 그러니까 유배를 떠나기 4년 전인 1849년 벽오사 신예들이 참여하는 특강에 사족의 김정희, 중인의 조희룡을 나란히 모셔 품평을 청했음을 생각하면, 직하시사에서도 충분히 그런 식의 행사를 했을 법한데도 아무런 기

록도 남아 있지 않다.

이상적, 슬프고도 더욱 슬픈 만사

중인 출신 역관 우선 이상적도 유배지에 있던 김정희가 자신에게 "〈세한도〉와 〈묵란〉 여러 폭을 그려 주었다"라는 문장을 맨 뒤에 주석으로 덧붙인 만사 「봉 만 김추사 시랑」奉赖 金秋史 侍郎을 지어 올렸다.

제주도 귀양살이 10년 만에 풀어 주시는 은혜를 받았는데 다시 북청 바람서리 속에 늙바탕이 더욱 애처로워라 모두 글씨는 진한秦漢 이상을 올라갔다고 말하지만 누가 그림이 송원宋元 따라잡은 것을 알까

하늘 밑의 원한을 끝내 씻지 못했고 만년의 모든 계획은 재가 되고 말았구나 선왕의 은혜를 보답하지 못한 것을 통곡할 만하니 항상 소동파의 기이한 재주라고 칭찬하곤 하셨지

강담江潭: 초나라 굴원이 쫓겨나 노닐던 강의 깊은 곳에 초췌한 모습으로 부용芙蓉을 캐노라니다시는 장락궁長樂宮: 한나라 궁전의 종소리 듣지 못했네두 우성과 무료이 영특하지 못한 것은 한유韓愈, 768~824요용사龍蛇가 꿈에 보이니 정현鄭玄, 127~200이로구나

이름이 높으니 아마 하늘도 시기하는 모양이다 재주가 너무 커 세상에 용납되기 어려워라 일생에 나를 알아주신 흔적은 그림과 글씨가 있으니 그 본디 마음은 난초요 또 세한송歲寒松이다 (공이 귀양 가 있을 때 〈세한도〉와 〈묵란〉 여러 폭을 그려 보내고, 아울러 「화제」가 있었으니 지나온 정을 힘써 기약하자는 것이다)¹³

두 차례나 유배를 당했지만 끝내 원한을 씻지 못한 안타까운 생애를 지적하는 첫 대목이 인상 깊다. 특히 김정희가 세운 '만년의 계획'이 무엇인지 궁금한데, 자신을 유배에서 풀어 준 선왕인 '헌종'의 은혜를 갚으려던 계획이 아닌가 싶다. 여기서 말하는 은혜 갚음이란 출사해서 능력을 발휘한다는 뜻이다. 그러나 유배 이후로 끝내 출사하지 못한 채 여생을 마치고 말았으니 계획이 실패했다는 게다. 그 모든 말이 슬프고 또 아름답다.

또한 이 만사는 헌종이 김정희의 재주를 '소동파의 기이한 재주'에 빗대 칭찬했다는 사실을 밝혀 주고 있다. 그러했기에 『철종실록』의 「김정희 졸기」에 김정희를 소동파에 견주었다는 문장이 포함될 수 있었다." 끝으로 이상적은 김정희가 자신을 알아주어 〈세한도〉와 〈묵란〉을 그려 주었다고 자랑했다. 하지만 이토록 아름다운 만사도 첫 문집 『완당집』에 오르지 못했다.

초의 스님, 심금을 울리는 제문

초의 스님은 두 해가 지난 1858년 제문을 올렸다. 아마도 멀리 있어 별세 소식을 듣지 못했다가 뒤늦게 알았고, 2주기를 맞이하여 예를 갖춘 뒤 제문을 지어올렸을 것이다. 2002년 유홍준은 이 제문을 『완당평전』에 게재하면서 "완당을 애도하는 제문 중 가장 심금을 울린다" 라고 했다. 제문 앞부분은 다음과 같다.

무오년 2월 청명일에 방외의 친구 초의는 한 잔의 술을 올리고서 김공 완당 선생 영전에 고합니다.

엎드려 생각하건대 좋은 환경에서 태어나 어찌 굳이 좋은 때를 가리려 했습니까. 신령스러운 서기로 어두운 세상을 따랐으면 그게 곧 밝은 세상이었을 것을. 이를 어기고 보니 기린과 봉황도 땔나무나 하고 풀이나 베는 나무꾼의 고초를 겪은 것입니다

슬퍼라. 선생은 천도와 인도를 닦아 여러 학문을 체득하고 글씨 또한 조화를 이루어 왕회지, 왕헌지의 필법을 능가하고 시문에 뛰어나 세월 의 영화를 휩쓸고 금석에서는 작은 것과 큰 것을 모두 규명하여 중국까 지 이름을 떨쳤습니다. 달이 밝으면 구름이 끼고 꽃이 고우면 비가 내립 니다.¹⁶

초의는 무엇보다도 김정희의 학문과 예술을 깊이 있게 지켜본 인물이었다. 따라서 제문에도 김정희의 철학과 금석학, 서법을 특별히 내세워 찬사를 아끼지 않았던 것이다. 물론 이 제문도 첫 문집 『완당집』에서는 흔적을 찾을 길이없다.

참으로 신기한 일이다. 사족이 쓴 만사가 한 편도 없다. 평생의 벗 같은 형이재 권돈인이야 만사나 제문보다도 훨씬 중요한 일 다시 말해 김노경과 김정희 부자를 복권시켜 관작을 회복해 주는 노력을 기울였고 실현시켰으니 말할나위가 없지만 다른 사족들은 어인 일인지 그저 지나갔다. 물론 사족 가운데옥수 조면호가 김정희의 별세 소식을 듣고 영전에 올릴 시편을 지어 과천 상갓집으로 달려가서 곡을 했다고 회고한 기록이 있다." 그런데 조면호는 김정희의누이가 맞이한 사위였으므로 친교를 나눈 사족의 조문이라기보다는 친척의 조문일 뿐이다. 그러고 보면 웬만한 사족 모두가 김정희를 적대하기 때문이었을까, 아니면 김정희를 적대하는 집권 세력이 두려워서였을까. 사망 당시에는 복권이 이뤄지지 않은 죄인이라서 써 올릴 수 없었다고 해도, 사면이 된 다음 해6월 이후에는 쓸 수 있었을 텐데 말이다.

하지만 중인에 속한 인물들은 거침이 없었다. 제자 추금 강위는 물론이고 중인 묵장의 영수 우봉 조희룡, 역관 시인 우선 이상적, 그리고 천민 신분이었 으나 평생지기처럼 격의 없이 지낸 동갑내기 초의 스님은 마음을 다해 추모하 며 문장에 진심을 담아 때로 슬프고 때로 간절하게 써서 더욱 아름다워지고 말 았다. 하지만 이들의 문자는 단 한 편도 『완당집』에 오르지 못했다.

권돈인의 추모, 이한철의 영정

이재 권돈인은 김정희와 평생을 함께한 동지이자 벗 같은 형이었다. 김정희가 세상을 떠나던 때 이재 권돈인은 판중추부사로 철종을 지근거리에서 보좌하고 있었다. 김정희 사후 6개월 즈음인 1857년 4월 3일 철종은 김정희의 아버지 김노경에 대해 관작을 회복시키는 명을 내렸다. "그리고 두 달 뒤인 6월 김정희에게도 복관의 명을 내렸다는 설도 있지만 아버지가 복관될 때인 4월에 함께 관작을 회복했다는 설도 있다. 그러나 『철종실록』은 물론 『승정원일기』에서도 김정희의 복관 관련 기사는 찾을 수 없다.

다만 권돈인이 〈김정희 초상〉을 이한철에게 그리도록 한 뒤 화상찬을 쓰면서 제작 연도를 '1857년 초여름'이라고 밝혔기 때문에 김정희 복관도 이때가 아닌가 짐작하는 것이다. 복관도 되지 않은 인물의 초상화를 국가 기관인도화서의 어용 화사로 하여금 제작하게 지시할 수 없는 노릇이기 때문이다. 아무리 판중추부사 이재 권돈인이라도 말이다.

또한 이들 부자의 관작 회복을 위해 애쓴 인물이 있을 것인데, 기록에는 없으나 이재 권돈인이 아니라면 누가 김노경·김정희 부자의 복권을 아뢰었을 지 의문이다.

복관의 왕명을 기다려 온 이재 권돈인은 어명이 떨어지자 곧장 초상화에 기량을 뽐내던 도화서 화원 희원 이한철希園 李漢喆, 1808~?에게〈김정희 초상〉을 그리게 하고 초상화 상단에 화상찬畵像讚을 써넣었다. 권돈인은 글의 첫머리에 "육예六藝와 학술이 날로 피폐해 감에 선생은 허리를 반듯하게 세워 홀로 외로이 드높은 경지로 나아갔다"라고 쓰고, 문장 후반부에 다음처럼 탄식조로 노래하듯 읊었다.

아, 선생이시여. 당월광풍朗月光風이라, 달빛 아래 부드러운 바람이요, 순수한 옥이며 좋은 금이었다. 식사구시寔事求是라, 참된 사실에서 올바름을 구하였고, 산해숭심山海崇深이라, 산보다 높고 바다보다 깊었지. 어찌하리오, 도는 커도 때가 아닌 것을, 공자가 말씀하시기를, 받아들이지

12-1

12-1 이한철, 〈김정희 초상〉, 131.5×57.7cm, 비단, 1857, 김정희 종가 기탁, 국립중앙 박물관 소장. 김정희가 별세한 뒤 아버지와 함께 복관이 되자 당시 판중추부사 권 돈인이 당대 제일의 어용 화사로서 도화서 화원인 희원 이한철로 하여금 그리도록 한 초상화로 화폭 상단에 권돈인이 쓴 「화상찬」을 함께 장황해 두었다. 김정희의 얼굴 표정은 권돈인이 쓴 문장과 같이 '낭월광풍'朝月光風 다시 말해 달빛 아래 부 드러운 바람과 같다.

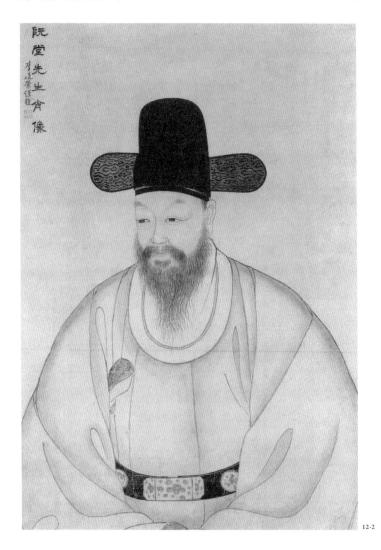

12-2 이한철, 〈완당선생 초상〉, 35×51cm, 종이, 1857년 무렵, 간송미술관 소장. 이한 철이 앞서 관복을 입은 초상화를 그리기 전에 그린 초본으로 보인다. 관복을 입은 초상화에 비해 수염이 더 검고 이목구비가 또렷해서 표정이 뚜렷하다. 얼굴의 표정만 보자면 활기와 생동감이 넘쳐 매우 빼어난 수작이다.

않은 뒤에야 군자가 보인다 하였음에라. 정사년丁巳年, 1857년 초여름, 우 인友人 권돈인 삼가 쓰다.¹⁹

끝부분에 '받아들이지 않은 뒤에야 군자가 보인다'라는 내용은 김정희의 불행한 운명을 안타까워하는 마음인 동시에 그토록 뛰어난 인물을 품지 못하 는 시대를 향한 한탄을 담고 있다.

이 영정은 지금 국립중앙박물관에 소장되어 있다. 희원 이한철은 역대 어진을 모사했을 뿐만 아니라 당세의 세 임금 헌종, 철종, 고종 어진 제작에 참여한 어용 화사 가운데 어용 화사였다. 그처럼 실력이 뛰어나다고 해도 한 번도본 적 없는 인물의 초상을 그릴 수 없음은 당연한 이치다. 따라서 희원 이한철은 아마도 소치 허련이 그려 놓은 〈완당선생 초상〉을 모본으로 삼았을 것이다.

덧붙이자면, 희원 이한철이 그린 초본이 간송미술관 소장품으로 전해 오고 있다. 초본〈완당선생 초상〉에는 뒷날 관재 이도영實齋 李道榮, 1884~1933이 화제를 써넣었다. 이 초본은 1972년 처음 공개될 때 작자 미상으로 알려졌지만²⁰ 1983년 두 번째 공개될 때는 소치 허련의 작품으로 등장했다.²¹ 2006년 세 번째 공개될 때는 희원 이한철의 작품이 되었다.²² 35년 동안 작가가 계속 바뀌는 기구한 운명이었다. 그 과정을 출전과 함께 순서대로 나열하면 다음과 같다.

작자 미상, 〈완당선생초상〉, 《간송문화》 제2호, 한국민족미술연구소, 1972, 5쪽.

허련, 〈완당선생 초상〉, 『추사정화』, 지식산업사, 1983, 속표지. 이한철, 〈완당선생 초상〉, 《간송문화》제71호, 한국민족미술연구소, 2006, 7쪽.

이 초본을 바탕 삼아 관복 차림의 전신상 〈김정희 초상〉을 완성하자 이재 권돈인은 곧장 그 1857년 초여름 예산 월성위가에 제각緊閉을 세우고 '추사영 실'秋史影室이란 글씨를 써서 새긴 현판을 내건 뒤 〈김정희 초상〉을 봉안했다. 현판 글씨 원본은 간송미술관에, 초상화는 국립중앙박물관에 소장되어 있다. 예산의 추사영실에 봉안되어 있어야 할 〈김정희 영정〉이 국립중앙박물관으로 옮겨 오기까지 사연이 있다.

유품을 둘러싸고 소유권 분규가 일어난 것이다. 게다가 일부 후손이 유품을 남에게 팔기까지 하자 이를 보다 못한 문화재청이 나서서 압류해 버렸다. 지금 국립중앙박물관에 있는 〈김정희 초상〉은 소장품이라기보다는 압류품이다. 살았을 때처럼 죽어서도 여전히 압류당하는 운명이라니 참으로 기구하다. 일찍이 그와 같은 운명을 예감한 것일까. 이재 권돈인은 1857년 6월 김정희가 관작을 회복하자 「공이 세상을 떠난 지 8개월」이란 시를 한 수 읊었다.

하늘에 사무치는 억울한 일 모두 안타까워했고 푸른 산에 뼈 묻고자 형제가 돌아가네 저승 세계 저 어두운 곳 모르는 사람들은 관작을 회복시켜 주는 군왕의 글을 읽기나 했겠는가²³

제자 허련의 추모 사업

소치 허련은 김정희의 첫 제자로 서른 살 즈음인 1838년 상경하여 제자가 되길 청했고, 이에 김정희는 초의 선사의 추천도 있고 해서 흔쾌히 허락했다. 이렇게 맺은 사제의 인연은 참으로 깊었다. 김정희 제주 유배 시절에는 1841년, 1843년, 1847년 세 차례 방문했고 또 북청 유배를 다녀온 뒤 과천에 머무르고 있던 김정희를 1855년에도 찾아가 만났다. 그리고 다음 해 김정희가 세상을 떠났다.

고향 진도로 낙향한 소치 허련은 그로부터 12년이 흐른 뒤인 1867년 고향 진도의 운림산방雲林山房에 앉아 자서전 『몽연록』夢緣錄을 저술했다. 이때 나이가 예순 살이었다. 그로부터 또 12년이 흐른 1879년에 다시 『속연록』續緣錄을 저술했다. 이후 소치 허련은 제목을 『소치실록』小癡實錄으로 바꾸었다가 다시 『소치실기』小癡實紀로 바꾸었다.²⁴ 여기에 아주 다양한 내용들이 실려 있는

12-3

12-4

- 12-3 허련, 『완당탁묵』 속표지, 25.7×31.2cm, 종이에 목판 탁본, 1877, 이홍근 기증, 국립중앙박물관 소장.
- 12-4 허련, 『완당탁묵』, 18×30cm, 종이에 목판 탁본, 고예가 소장. 소치 허련은 스승을 추모하여 추사 김정희와 관련된 자료를 널리 보급하는 출판물 보급 운동을 전개했 다. '벽계청장관'藉溪青崎館 판본으로 찍은 『완당탁묵』 두 가지도 다른 시기에 찍어 보급한 것의 일부에 지나지 않는다.

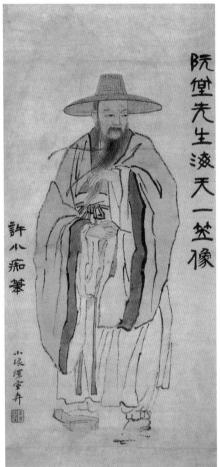

12-5

12-5 허련, 〈완당 선생 해천 일립상〉, 51×124cm, 종이, 아모레미술관 소장. 소치 허련이 1847년 제주도 3차 방문 때 그린 전신상으로 알려져 있다. 화폭 양쪽에 위창 오세창이 쓴 화제와 서명이 있다. 오세창은 여기서 이 그림은 소치 허련이 그린 것이라고 밝혔지만 제작 시기를 특정하지 않았다. 1963년 문학사가 연민 이가원이 「완당초상 소고」를 통해 제작 시기를 제주 유배 시절이라고 했다. 오래전부터 전해 오는 소동파의 자세를 가져와 그린 것이라 하여 '해천일립'海天—옆이란 제목을붙인 것이 유배지의 김정희가 처한 사정과 어울리는데, 무엇보다 얼굴 표정이 밝고 무던하여 보기에 좋은 작품이다.

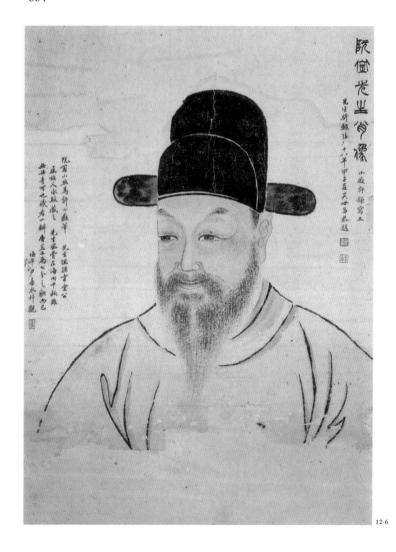

12-6 허련, 〈완당 선생 초상〉, 36.5×26.3cm, 종이, 손세기·손창근 기증, 국립중앙박물 관 소장. 화폭 오른쪽 상단에 위창 오세창이 쓴 화제와 서명이 있고 왼쪽 중단에는 친일 부역자 우당 윤희구가 배관하고 나서 쓴 제발이 있다. 1975년 미술사학자 이동주가 『우리나라의 옛 그림』에서 도판과 함께 밑그림이란 뜻의 '초본'이라고 했지만 그윽이 웃는 얼굴이 자연스러워 인간의 풍모가 가장 잘 드러나는 걸작이다.

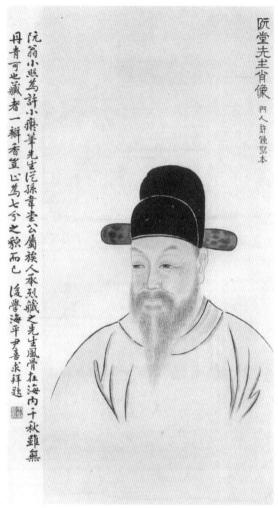

12-7

12-7 허련, 〈완당 김정희 초상〉, 51.9×24.7cm, 종이, 호암미술관 소장. 손세기·손창근 기증 국립중앙박물관 소장 작품인 〈완당 선생 초상〉의 얼굴을 조심스레 다듬은 듯한 작품이다. 오른쪽 상단에 누군지 모르는 이가 화제를 써넣었고 왼쪽에는 우당 윤희구의 제발이 있다. 1969년 유복열이 『한국회화대관』에 도판으로 소개한 이후 널리 알려졌는데, 모사본이라는 설도 제출되었다.

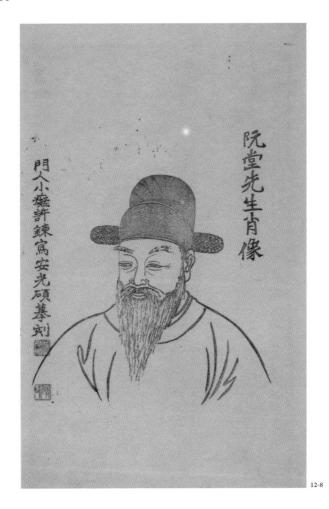

12-8 허련, 〈완당 선생 초상〉 안광석 모각, 46.5×33cm, 종이에 목판 탁본, 1973년 제 작(안광석, 『논동파서침』論東坡書帖, 1973, 개인 소장). 소치 허련이 스승 추모 운 동의 일환으로 제작해 보급한 작품의 하나다. 모각을 한 인물인 안광석安光碩, 1917~2004은 경남 김해 출신 전각가이다. 데, 김정희에 관한 내용도 상당하다. 이 책은 20세기 후반에 연구자 김영호金 泳鎬가 번역하여 1976년 『소치실록』小癡實錄이란 제목으로 간행했다.25 허련은 1867년에 쓴 『몽연록』에서 객客의 이름을 빌려 스승이 얼마나 대단한 인물인 지 다음처럼 묘사했다.

당시에 추사공은 '성명적적'盛名籍籍이라, 그 이름을 자자하게 떨침에 중국에서도 역시 알고 있었으니 '시천하사'是天下士라, 천하가 다 아는 선비입니다.²⁶

소치 허련은 이러한 문자 기록만이 아니라 김정희를 선양하는 사업도 실행에 옮겼다. 스승 사후 20여 년이 지난 1877년, 자신이 소장한 김정희의 묵적을 목판에 새겨 찍은 『완당탁묵』阮堂拓墨을 비롯해 10여 종의 탁본첩을 제작했다. 그리고 한 해 뒤인 1878년 6월 예산에 묻혀 있는 스승 김정희의 묘소를 찾아 참묘했다. 소치 허련은 이때의 일을 『소치실록』에 기록했다.

나는 그곳을 떠나 다시 예산에 있는 왕자지王子池로 갔습니다. 그곳은 바로 돌아가신 완당의 구택舊空입니다. 완당 공의 구택 문턱을 들어서자 그때의 나 자신의 서글픈 감정이야 어떠했겠습니까. 나는 완당 공의 묘소를 물어 찾아가 무덤 앞에 엎드려 절했습니다."

이때가 1878년 6월 3일이므로 김정희 사후 22년이 지나고 있었던 일이다. 이어서 소치 허련은 저택에 마련되어 있는 영실로 나아가 제를 올렸다.

6월 초3일은 곧 완당 선생의 생일이었어요. 나는 주머니를 털어서 엽전 1000꿰미로 죽순과 포 따위 제수를 마련하였습니다. 제문을 지어 삼가 선생의 영정 밑에 바치니 평생토록 마음속에 품고 있던 회포를 조금이나마 풀 수 있었지요.28

영실은 김정희가 별세하고 한 해 뒤에 사면, 복권되자 이재 권돈인이 나서서 도화서 화원 화가이자 어용 화가인 희원 이한철에게 〈김정희 영정〉을 그려예산 월성위가의 건물 한편에 마련토록 한 공간이다. 그리고 월성위가를 건립한 월성위 김한신, 즉 김정희의 증조할아버지 묘소 위치도 기록해 두었다.

왕자지에 있는 완당공의 구택은 부마공의 무덤이 있는 산의 동쪽에 있 었습니다²⁹

소치 허련의 기록은 여기까지다. 김정희 묘소에 대해서 더는 설명이 없다. 이후 오랜 세월이 흘러 일제 강점기인 1933년 충남교육회 및 예산교육회가 나 서서 비석 건립을 제안했고 1937년에 비로소 비석이 그 모습을 드러냈다. 이 때 비문은 후손 김승렬金承烈이 지었는데 다음 같은 내용이다.

예산의 용산 선영 서쪽 자리에 장사를 지냈고 두 부인을 합장하였다.30

그리고 이 비석을 세운 연도를 알려 주는 기록은 비석 기단에 있다. 기단에 "소화 십이년 구월 일립"昭和十二年 九月 日立이라는 글씨가 새겨져 있어 비석을 세운 때가 일제 강점기인 1937년 9월임을 알려 준다. 김승렬이 쓴 비문은 두 가지 사실을 전해 준다. 김정희 장례를 예산 월성위가에서 치렀다는 것과이때 각각 묻혀 있던 두 부인을 김정희와 합장했다는 것이다.

그럼에도 불구하고 묘소를 옮겼다는 '이장설'核釋說이 속설로 전해 오고 있다. 김정희 장례를 과천 초당에서 치렀고 아버지 묘소 곁에 안장했는데, 1937년 예산으로 이장해 오늘의 자리에 안장했다는 것이다. 이런 속설에 대하여 제자인 소치 허련의 『소치실록』과 후손 김승렬의 「비문」을 근거 삼아 부정한 연구가 2002년 유흥준의 『완당평전』이다.³¹ 물론 장례식 때 누가 참석했는지 기록이 없어 알 수 없으며, 또한 두 명의 부인을 이때 합장했는지 아니면 1937년까지 기다려 합장했는지도 알 수 없다. 묘소를 둘러싼 논란 또한 사실

여부와 관계없이 전설 많은 김정희의 이야기 가운데 하나일 뿐이다.

참묘를 마친 소치 허련은 상경해 명문가의 적장자인 운미 민영익共和 國泳 鄉. 1860~1914 집에서 1879년 봄까지 머물렀으며, 그해 겨울에 석파 이하응의 운현궁을 방문했다. 아마도 이때 『완당탁묵』을 한양 일대에 널리 배포했을 것 이다. 특히 『완당탁묵』에 김정희 반신상도 새겨 놓아 작품의 솜씨만이 아니라 작가의 생김까지 퍼져 나가도록 했다는 점에서 재치와 진심을 느낄 수 있다.

이처럼 한 인물의 모습을 전하는 추모 사업은 그 업적을 기억하고 또 계승하여 가치 있게 하는 귀중한 일이다. 특히 사진 기술이 없던 시절, 화가인 소치 허련에게 스승의 형상을 판각하여 오래도록 그 사람을 잊지 않게 하는 것은 간절하며 또한 아름다운 일이었다.

스승·제자·문인의 의미

사우록師友錄은 위대한 인물과 그의 문하를 출입한 인물들의 명단을 나열한 기록이다. 그런 까닭에 큰 인물의 문집은 당신의 행장行狀은 물론 사우록을 포함한다. 이런 전통은 문하를 출입하는 인물들의 넓이와 사제 사이의 깊이가 얼마나 심오한 것인지를 알려 준다. 이처럼 심각하기에, 위대한 인물은 문하를 출입하는 이들을 가리며 또한 제자를 허락할 때도 신중에 신중을 기했다. 그런 까닭에 후학들이나 연구자들이 문하나 사제 관계를 서술할 때 두려움을 품고 접근하는 것이다. 위대한 인물은 자기 학문을 계승하고 발전시킬 제자를 허락하는 데에도 지극히 준엄한 태도로 임했다.

역사상 위대한 스승들은 아무에게나 제자임을 허락하지 않았고 또 빼어난 인물들은 스승을 가벼이 모시지 않았다. 누군가 간절히 거둬 달라고 해도 끝내 허락받지 못하는 경우가 있음에랴. 되풀이해서 말하지만 스승과 제자를 구성 하는 기준과 그 관계 맺음의 과정은 매우 엄격하고 밀도 높은 것이다. 그러므로 스승과 제자의 관계는 남아서 전해 오는 몇 가지 행적만으로 추정할 수 없다. 또한 문인과 제자는 같은 말이 아니다. 문인이란 그 문하에 출입하는 사람으로 제자를 포괄하는 말이긴 하지만 모두 제자는 아니다. 문인의 문은 넓고 제자의 문은 좁다. 이를테면 어린 시절 김정희가 자하 신위의 문하에 드나들었다고 해서 김정희를 자하 신위의 제자라고 하지 않는 것과 같다.

김정희 문집 가운데 어느 판본에도 사우록이 없다. 사우록은 저런 엄격한 과정을 거쳐 스승으로부터 승인받은 제자들이 문하를 출입하는 구성원을 일목 요연하게 분별하려고 편찬하는 목록이다. 물론 스승 사후 작성하는 까닭에 명단에 오차가 있을 수 있지만 이 경우도 구성원의 규모와 범위가 상당했을 때

일이고, 또한 무엇보다 당색과 가문의 세력을 과시하는 의도가 담긴 일이어서 신중함을 요했다. 그런데 김정희 문집은 물론 어느 문헌에도 사우록이 실려 있 지 않은 데는 그럴 만한 이유가 있었을 것이다. 과시할 일도 없었고 규모와 범 위도 없어 굳이 만들 필요가 없었던 게다.

심지어 제자 행색이 또렷한 소치 허련과 추금 강위마저 스승의 문집 편찬에 참가는커녕 스승 문집에 이름 한 자 올리지 못했다. 그런데도 20세기에 접어들어 제자도 늘어나고 '추사 문하'도 생겼으며 '추사학파'와 '추사서파' 및 '추사화파'도 등장했다. 이들의 특징은 제자와 문인이 섞이면서 혼융 상태로 드러났다는 것이다. 이 과정을 추적하는 일은 곧 추사 신화의 생장과 일치하여 무척 흥미롭다.

추사 문하·추사파의 그늘

김정희 사후 한 세기가 흐른 뒤 김정희 문하인 '추사 문하'와 '추사서파', '추 사화파'가 탄생했다. 그런데 20세기에 탄생한 이 문하, 서파, 화파는 추사의 학문과 예술을 스승 없이 홀로 학습하여 스스로 제자를 자처한 이른바 사숙 제자들의 집단이 아니다. 김정희 살아생전에는 두 사람뿐이었던 제자가 20세기 연구자에 의해 네 사람, 여덟 사람, 열여섯 사람으로 불어났다. 김정희도, 그들도 자신이 스승인지 제자인지 모른 채 말이다. 이들은 각자 이룩한 개성에 넘치는 업적을 평가받기보다는 기량 결핍자로 추사 김정희의 아류 취급을 받았으며 항상 김정희의 영향력을 증명하는 도구로 존재해야 했다.

살아생전에는 없던 추사 문하·추사파의 그늘이 너무 넓어져서 이제는 구별할 수도 없을 만큼 크다. 추사 김정희와 동시대를 살았던 사람을 거론할 때면 아무렇지도 않게 습관처럼 그저 '추사 김정희의 제자'라고 수식한다. 제자가 되면 가치가 높아진다고 여기는 까닭일까. 제자 숫자가 많으면 더욱 위대해진다고 믿어서일까.

그렇다면 김정희가 살아생전에 둔 제자는 누구였을까. 두 명의 뛰어난 제 자가 있었다. 한 사람은 1838년 8월 한양의 월성위궁으로 찾아와 입문한 소치 허련小癡 許鍊, 1809~1892이고, 또 한 사람은 1846년 어느 날 유배지인 제주도 적거지로 찾아와 입문한 추금 강위秋琴 姜瑋, 1820~1884다. 물론 소치 허련의 첫 스승은 초의 선사草衣 禪師, 1786~1866였고 강위의 경우에도 첫 스승은 기원 민 노행杞園 閱魯行, 1777~?이었다.

김정희의 눈길

사후 제자로 편입당한 대표 인물이 우봉 조희룡이다. 우봉 조희룡은 당대 중인 예원에 홀로 장엄하여 '묵장의 영수'로 추앙받던 인물이다. 하지만 김정희는 중년 이후 사족 예원에 참여할 겨를마저 없는 생애를 살았다.

그렇게 다른 삶을 살아가던 김정희는 우봉 조희룡을 어떻게 인식하고 있었을까. 김정희는 우봉 조희룡을 단 두 차례만 언급했다. 1832년 무렵 장황사인 명훈 유명훈茗薫 劉命勳에게 보낸 편지에 우봉 조희룡이 갖고 있는 책 『철망산호』鐵網珊瑚를 허락을 얻어 꼭 가져와 달라고 했을 때와³² 1851년 북청 유배시절 아들에게 보낸 편지에 조희룡을 언급했을 때다.

어떻게 언급했는지 살펴보자. 1851년 윤8월부터 1852년 8월까지 북청 유배 시절 중에 김정희는 큰아들인 수산 김상우에게 난초 치는 법을 설명해 주 며 쓴 편지 「큰아들 상우에게 주다」에서 다음처럼 말했다.

조희룡을 따르는 무리인 '여 조희룡 배'如 趙熙龍 輩가 학작오란學作吾蘭이라, 나의 난법을 배웠으나 끝내 그림 그리는 법칙 한길인 '화법일로'畫 法一路를 면치 못하였으니 이는 그의 가슴속 '흉중'胸中에 문자의 향기가 없는 '무문자기'無文字氣 때문이다.³³

여기서 말하는 "여 조희룡 배"란 조희룡 개인을 특정한 것이 아니라 조희룡을 포함하여 '조희룡과 어울리는 중인 계층의 무리들'을 뜻한다. 이어서 그무리들이 나의 난법을 배웠다는 뜻으로 "학작오란"이라고 했다. 제주 유배를 마친 직후인 1849년 6월부터 7월 사이에 벽오사를 중심으로 하는 중인 예원

에서 차세대 신진들을 몇 차례 보내 김정희의 품평을 받아 오도록 했던 이른바 '기유예림'리酉藝林을 가리키는 말이다. 이 일 이외에 김정희가 따로 중인 예술 가를 교육했다는 기록은 없다. 그런데 중요한 사실은 김정희가 자신에게 배웠다는 중인 예술가들을 향해 "화법일로를 면치 못한 자들"이라거나 "흉중에 문자기가 없다"라고 지적하는 대목이다.

여기서 그치지 않았다. 김정희는 "만일 화공배畫工輩의 수응법酬應法과 같이하기로 들면 한 붓으로 1,000장의 종이도 쓸 수 있다"³⁴라고 했다. 이 정도면 '조희룡 무리'와의 관계는 무언가 나쁜 사연이 발생한 것으로 보아야 한다. 물론 이런 지적은 유배지의 김정희가 아들에게 쓴 편지에 담긴 내용이어서 당시에는 누구도 알 수 없었다. 김정희가 세상을 떠나고 10년 뒤 조희룡마저 세상을 떠난 직후인 1867년에 김정희의 편지를 묶은 『완당척독』, 그리고 1868년에 문집 『완당집』을 간행했으니까 말이다.

조희룡의 태도

김정희가 조희룡 무리들이야말로 자신의 난법을 배웠다는 뜻으로 "학작오란" 이라고 했지만, 정작 조희룡을 따르는 무리들은 김정희의 난초 그림을 배웠다 거나 따랐다고 천명한 적이 없다. 오히려 우봉 조희룡은 누구의 것도 아닌 '끝내 나의 법'이라고 해서 "종시아법"終是我法35이란 표현을 거침없이 썼다. 우봉조희룡이 『한와헌제화잡존』漢瓦軒題盡雜存에서 다음처럼 주장하듯이 말이다.

차라리 나의 재능인 '영임오재'寧任吾才가 미치는 곳에 맡긴다는 '역소 급처'力所及處로써 한 가지 내 법을 만드는 '작일아법'作一我法이어야 한다 36

이처럼 "작일아법" 다시 말해 자신의 길을 강조한 조희룡의 생애는 오로 지 홀로였다. 스승도 제자도 없이 홀로 우뚝 선 사람 말이다. 그러나 『좌전』左傳을 몸에 지니는 '불긍협좌전'不肯挾左傳하고 정강성의 수레 뒤를 따르려 하지 않는 '수 정강성 거후'隨 鄭康成 車後하여 외람된 생각으로 나 홀로인 '망의고예'妄意孤詣하려 한다.³⁷

이 글에 등장하는 『좌전』은 춘추 시대의 인물과 사건을 기록한 역사서이며, '정강성'이란 사람은 후한 시대의 유학자 정현鄭玄인데 훈고학訓詁學과 경학經學 분야의 시조로 존경받는 인물이다. 우봉 조희룡은 그토록 존경받는 인물이라고 해도 그 인물의 뒤꽁무니를 따르지 않겠다고 했다. 다시 말해 우봉 조희룡은 정강성이라는 수레의 뒤를 따르지 않겠다는 바로 저 '불긍거후'不肯車後의 삶을 선택하여, 오직 외람된 생각으로 나 홀로 나간다는 '망의고예'를 천명했다.

그런 만큼 우봉 조희룡의 자부심도 대단했다. 우봉 조희룡은 운림 예찬雲林 倪瓏, 1301~1374과 대치 황공망大痴 黃公望, 1269~1354 무렵을 거론한 뒤, 스스로 "나의 뜻을 세우는 이이의조而以意造하고 눈에 보이는 곳에 나가는 목소도처目所觀處함으로써 별개의 독특한 지경을 스스로 이루는 자성 별구이경自成 別區異境하련다"라고 했다.³⁸ 이처럼 자신의 예술을 이야기할 때 예찬과 황공망을 앞세우고도 스스로 그들에 뒤지지 않는다고 할 만큼 커다란 자부심을 갖추었던 것이다.

우봉 조희룡이 이러했음을 생각하면, 또한 그러한 우봉 조희룡과 그 무리들을 향해 화법일로畫法一路를 벗어나지 못한 채 무문자기無文字氣일 뿐이라고 비난한 김정희의 태도를 생각하면, 두 사람의 관계를 어떻게 보아야 하는지 알수 있을 것이다. 처음에는 사이가 좋았다가 뒷날 사이가 틀어져 나빠졌다는 것도 추론일 뿐이며, 이 추론이 사제 관계를 증명하는 것일 수도 없다. 더구나 조희룡이 김정희 사망 하루 전 과천 과지초당을 방문했으니 말이다.

신석우의 생각

김정희가 세상을 떠난 지 꼬박 4년 만인 1860년 10월 해장 신석우가 동지 겸

사은사 정시正使로 한양을 출발했다.³⁹ 사행단을 이끈 해장 신석우는 한 달 뒤 중국 연경에 도착했다. 연경에서 해장 신석우는 중국의 문인 정공수程恭壽를 만 났다. 이때 정공수는 해장 신석우에게 우봉 조희룡의 부채 그림을 보여 주며 궁금해했다. 조희룡이 사는 곳은 어디며 무슨 벼슬을 하고 있는지 물었다. 해장 신석우는 다음처럼 답했다.

조희룡은 김정희의 고족高足이며 김정희가 세상을 떠난 뒤에는 오직 이한 사람이 있을 뿐입니다.⁴⁰

신석우의 문집 『해장집』海藏集에 실린「입연기」入燕記의 기록인데, 여기서 눈에 띄는 낱말은 "고족"이다. 고족이란 문하를 출입하는 인물 가운데 가장 큰 사람을 가리키는 것으로 매우 출중하다는 뜻이다. 해장 신석우가 '제자'라는 낱말이 아니라 '고족'이란 낱말을 쓴 까닭이 있을 것이다. 고족은 곧 제자가 아니다. 문인과 제자가 같은 낱말이 아닌 것과 같다. 문인 가운데는 제자가 아니더라도 출입하는 이들이 있었던 게다. 그래서 해장 신석우는 우봉 조희룡을 '제자'가 아니라 '고족'이라 했다.

하지만 문제는 그 낱말이 아니라 우봉 조희룡이 김정희의 고족인지 여부다. 먼저 한 사람의 당사자인 우봉 조희룡은 김정희 문하 출입자를 자처한 적이 없고, 또 한 사람의 당사자인 김정희는 우봉 조희룡을 비난했다. 그런데도 제3자가 중국까지 가서 문하에 출입하는 큰 인물이란 뜻의 '고족'이란 칭호를붙인 것이다. 물론 해장 신석우가 말하고자 한 핵심은 김정희 고족 여부가 아니라 김정희 사후 우봉 조희룡의 세상이라는 것이지만 말이다.

예조 판서를 역임한 사대부 반열의 사족 해장 신석우에 의해 자신이 느닷 없이 김정희 문하의 고족이 되었다는 사실을 알았는지 몰랐는지, 우봉 조희룡 은 그로부터 6년 뒤인 1866년 세상을 떠났다.

김석준의 의식

그러한 때를 당하여 우봉 조희룡이 세상을 떠나고 3년 뒤인 1869년 역관 소당 김석준이 다시 나서서 우봉 조희룡을 김정희와 엮었다. 우봉 조희룡 자신의 의 지와 무관하게 또 한 번 김정희와 인연을 맺은 것이다. 소당 김석준은 자신이 알고 있거나 만난 인물을 시편으로 묘사한 시집 『홍약루회인시록』의 「조희룡」 항목에서 우봉 조희룡의 인품이나 예술보다 김정희와의 연관에 더욱 주목했다.

조희룡은 그림에도 능하고 시에도 능해 시원한 그 마음속에 생각이 고루하지 않다 붓 놀리는 데는 오로지 추사법을 근본 삼아 이리저리 어지럽게 돌아가도 더욱 신기하다⁴

이 시의 셋째 행은 '붓 놀리는데 오로지 추사 김정희의 서법에 근원을 두었다'라는 뜻의 "용필전종用筆專宗 추사법秋史法"이다. 김정희의 서법을 종宗으로 삼고 있다는 주장을 펼친 것인데, 각자 견해야 해석의 영역이니까 자유롭게 허용되지만 우봉 조희룡의 입장에서 생각해 보면 당황스럽다. 오로지 추사를 따른다는 "전종추사"專宗秋史라는 표현은 조희룡의 주체나 고유성을 무기력화하는 것이기 때문이다.

이런 주장은 1851년 신해예송 당시 사헌부, 사간원 양사의 탄핵 상소 작성자인 사족의 시선을 떠올리게 한다. 상소 작성자가 사족이므로 당연하다는 듯이 사족인 권돈인, 김정희와 중인인 오규일, 조희룡을 주종 관계로 설정하여 중인인 오규일, 조희룡의 주체성을 부정했다. 작성자는 사족인 권돈인을 좌장座長, 김정희를 와주窩主로, 중인인 오규일과 조희룡을 액속掖屬, 수족手足, 복심腹心으로 지칭했다. 물론 조직 내에서 역할 분담을 지칭하는 표현이긴 해도 사족은 생각하고 기획하며, 중인은 단지 따른다는 표현으로 사족 중심의 서술일 뿐이다. 그런데 이에 대한 성찰 없이 뒷날 사람들이 사족과 중인의 주종 관계를 증명하는 증거로 간단없이 활용한 것이다. 그 당시 사족과 중인의 상하 관계를

고려한다고 해도 중인이라고 해서 스스로의 생각과 의지 없이 선택하거나 집 단행동에 나서는 건 전혀 다른 일이니까 말이다.

중인인 소당 김석준이 스스로 자신의 정체성, 주체성을 염두에 두었다면 우봉 조희룡의 서법을 가리켜 응당 우봉법又塞法이라 해야 한다. 그러나 우봉 조희룡을 부정하고 그저 '전종추사'라고 단정 지은 것은 소당 김석준의 의식 속에서는 사족인 김정희가 범할 수 없이 높은 위치에 자리 잡고 있었기 때문일 것이다. 이 관점은 사대부인 해장 신석우가 중인 우봉 조희룡을 '김정희의 고 족'이라고 부르는 것과도 다를 바 없다.

소당 김석준은 김정희와 홍현보의 관계를 다룰 때 스승 '사'師란 낱말을 쓰지 않고 그저 '문하'鬥下⁴²라고 썼다. 물론 소당 김석준은 해초 홍현보와 자신 의 관계를 가리킬 적에는 홍현보를 가리켜 자신의 스승인 '사'師라고 했다.⁴³ 그 러니까 스승과 제자 관계를 문하 출입 관계와 구분한 것이다. 소당 김석준은 해 초 홍현보의 아들 홍승연을 묘사한 『홍약루 속 회인시록』의 「홍승연」에서 해초 홍현보를 나의 스승인 '오사'再師라고 호칭하면서 '태산북두'라고 찬양했다.⁴⁴

그런데 1936년 후지츠카 치카시가 소당 김석준의 스승을 바꾸어 놓았다. 후지츠카 치카시는 「이조의 청조문화의 이입과 김완당」 '신라진흥왕순수비 탁본의 감상' 항목에서 별다른 논거 없이 소당 김석준을 '완당의 제자'라고 쓰고, 글의 끝부분에 이르러 소당 김석준이 김정희의 북한산 진흥왕순수비 고증을 읽어 본 적조차 없었다고 했다. ⁴⁵ 소당 김석준이 김정희의 제자였다면 어찌 이런 일이 있을 수 있겠는가.

평생 누구의 뒤를 따르지 않았다는 '불긍거후'의 생애를 천명한 우봉 조 희룡의 생애와 예술을 살피지 않은 채 오직 김정희를 기준으로 삼아 판단한 소 당 김석준도, 운명처럼 후지츠카 치카시에 의해 김정희의 제자로 뒤바뀌고 만 것이다. 하지만 김정희도, 조희룡도, 홍현보도, 신석우도, 김석준도 모두 세상 을 떠나 버려 직접 물어볼 수 없어졌다. 그런 까닭에 서로 다른 판단은 여전할 것이고 쟁점은 살아 논쟁은 끝이 없을 것이다.

1881년, 강위의 '완옹 문하' 출현

별세를 한 해 앞둔 1876년 강화도에서 일본과 조약을 체결한 주역으로 시대의 풍운을 한 몸에 안았던 관료 환재 박규수는 서법 분야에서 김정희의 영향력이 점차 확장되어 가는 시대의 풍조를 다음처럼 묘사했다.

지금 경외京外의 서리胥吏와 창부億夫들이 김정희의 글씨를 흉내 내지 않음이 없음을 심히 안타까워합니다. 이는 송설체松雪體의 글자 모양을 익혀서 중세 이전의 선배들이 이룩한 전형典型에 가까이하려 함만 못한 것입니다.⁴⁶

이 글에서 중요한 대목은 문자를 다룰 줄 아는 지식인 사이에 김정희 서법을 따라 하려는 풍조가 일어나고 있다는 내용이다. 그런 증언이 있고 얼마 지나지 않았을 때 한바탕 사건이 벌어진다. 1881년의 일인데, 김정희 문하인 '추사 문하'가 출현한 것이다. 그 출산의 산파는 추금 강위다. 강위는 제주도 유배지로 찾아가 김정희의 수족 역할을 했고 또 함경도 북청 유배 시절도 함께한 인물이다. 추금 강위는 1881년 사행단 종사장從事將이 되어 청나라로 떠나는 역관 소당 김석준에게 준 전별시 「김소당 종사장 부연」金小業 從事將 赴燕에 다음처럼 썼다.

지난번 내가 북유北遊할 때 비로소 수레를 나란히 했네 여행길 밤새워 이야기 듣노라 몇 차례나 외로운 등불을 밝혔지 완용문阮翁門에서 같이 나왔으나 그대 혼자 추천받을 만큼 뛰어났다네⁴⁷

그러니까 강위와 김석준 두 사람이 8년 전인 1873년 용산 정건조蓉山 鄭建

朝, 1823~1882를 정사로 하는 사은사 겸 동지정사 수행원으로 함께 중국 여행을 하던 추억을 읊은 것이다. 눈길을 끄는 구절이 바로 "동출 완용문"同出 阮翁門이다. 자신과 김석준이 '완옹 문하阮翁 門下에서 함께 나왔다'라는 뜻이다. 이는 1881년 역관 소당 김석준의 집 누정 홍약루에서 열린 송별 모임 때 나온 말이다.

추금 강위는 소당 김석준을 칭찬하는 김에 한 걸음 더 나아갔다. 또 다른 전별시 「동백소향 김송년 재회 홍약관 송별」同白小香 金松年 再會 紅藥館 送別에서 김석준이야말로 완옹 문하에서 홀로 뛰어난 인물이라는 뜻을 담아 "불부재명 독출군"不負才名獨出君이라고 묘사한 뒤 다음처럼 소리 높여 외쳤다.

완용문하 삼천사阮錄門下 三千士라, 완용 문하의 선비가 무려 3,000명이라네 48

이 자부심 넘치는 표현은 공자의 위대함을 상징하는 표현인 '공자문하 삼천'이란 말에서 빌려 온 것이다. 1881년 어느덧 62세에 이른 중인으로 풍운의 삶을 살아간 인물이자 육교시사六橋詩社의 좌장 추금 강위가 품고 있던 자부심을 폭발시킨 과장이었다.

그보다도 중요한 사실은 추금 강위가 김정희란 이름 뒤에 '문하'를 뜻하는 '문'門자를 붙여 '완용문'이라고 했다는 것이다. 다시 말해 1881년 '김정희 문하'라는 표현이 처음으로 출현한 것이다. 송별연의 주인공 소당 김석준을 비롯해 참석자 모두 감탄했다. 소당 김석준은 자신의 문집 『연백당초집』研白堂初集에 게재한 글 「봉사 김완당」奉謝 金阮堂에 쓰기를 김정희로부터 작은 벼루를 받았다면서 그 인연이야말로 "일대묵연"—大墨綠이라고 표현했으며49, 추금 강위는 제주도로 김정희를 찾아뵈러 갔던 때를 떠올리며 「제주 망양정」을 읊었다.

일범과해--帆過海라, 돛단배로 바다 건너 해견선생海見先生이라, 선생을 뵈었네⁵⁰

12-9 12-10

12-9 김정희, 『주상운타』, 1862, 개인 소장.

12-10 김정희, 『벽해타운』, 1862, 개인 소장. 『주상운타』와 함께 김정희가 초의 스님에게 쓴 편지를 묶은 서간집. 초의 스님의 서문이 함께 있다. 2011년 9월 케이옥션에 출품되었다.

12-11 12-1

- 12-11 김정희 지음, 남상길(남병길)·민규호 편찬, 『완당척독』 필사본, 1867, 서울대학교 규장각 소장. 김정희의 편지를 묶은 서간집.
- 12-12 김정희 지음, 남상길(남병길) 편찬, 『담연재시고』 필사본, 연대 미상, 개인 소장. 김정희의 시를 묶은 시집.

12-13

12-13 김정희 지음, 남상길(남병길)·민규호 편찬, 『완당집』, 1868, 만향재 활판본, 개인 소장. 『완당척독』, 『담연재시고』를 포함하여 김정희 저술을 망라한 문집.

12-14 김정희 지음, 김익환 편찬, 『완당선생전집』, 신조선사, 1934, 개인 소장.

12-15 12-16

12-15 김정희 지음, 최완수 편역, 『신역 추사집』, 현암사, 1976, 개인 소장. 문집의 일부 를 선별해 번역한 최초의 한글 번역본.

12-16 김정희 지음, 임정기 옮김, 『국역 완당전집 I』, 민족문화추진회, 1995, 개인 소장.

문하의 탄생을 천명하는 이들의 모임에서 궁금한 건 곧장 스승을 뜻하는 낱말 '사'師를 쓰지 못한 까닭이다. 중인들이어서 감히 쓰지 못하고 그저 '선생'이라고 부르는데 그친 것일까. 물론 그런 것 같지는 않다. 사족도 그건 마찬 가지였다. 김정희의 생질서甥姪婿 다시 말해 누이의 사위인 옥수 조면호玉垂 趙冕鎬, 1803~1887 또한 자신의 문집『옥수집』玉垂集에서 김정희를 "김추사 선배" 金秋史 先輩⁵¹라거나 "완옹"阮翁⁵², "추사장인"秋史丈人⁵³, "선생"先生⁵⁴이라고 다양하게 호칭하면서 '김정희와 권돈인 아래 있었다고 하기에 부끄럽구나'라는 뜻의 "수재 김권자 하진" 養在 金權字下廛이라고 지난날을 회고했을 뿐, 딱히 스승 '사' 師나 제자 '제'弟를 쓰지 않았다.

가족과 제자의 불참

김정희 사후 12년이 지난 1867년에 그의 문집 두 가지가 나왔다. 하나는 서간을 모은 『완당척독』, 또 하나는 시편을 모은 『담연재시고』다. 이를 편찬한 인물은 혜천 남병길惠泉 南東吉인데, 그는 세상을 떠나기 한 해 전인 1868년 윤4월에 남상길南相吉로 개명했다. 개명한 이름에 불행이 깃든 것일까. 남병길은 규재 남병철의 아우였다.

혜천 남병길은 『완당척독』에 「서문」을 썼고 『담연재시고』에는 위사 신석 희章史 申錫禧, 1808~1873의 「서문」을 받아 실었다. 위사 신석희는 해장 신석우海 藏 申錫愚, 1805~1865의 아우로 나란히 출사하여 형제 모두 판서에 오른 인물들 이다.

이처럼 후학들이 나서서 문집을 편찬한 사실을 떠올릴 때면 언제나 드는 의문이 있다. 왜 김정희 가문 사람들은 나서지 않았을까. 문집 편찬 당시 아우산천 김명희山泉 金命喜, 1788~1857, 금미 김상희琴麇 金相喜, 1794~1861 형제 그리고 둘째 아들 서농 김상무書農 金商懋, 1819~1865야 죽어서 세상에 없었으니 그렇다고 해도 큰아들 수산 김상우須山 金商佑, 1817~1884는 이야기가 다르다. 수산 김상우가 외교 문서를 관장하는 승문원承文院에서 이문학관東文學官을 역임할 만큼 문장에도 뛰어났으므로 특별한 사정이 없었다면 어떤 역할이라도 했어야한다. 그가 아무리 서자였다고 해도 말이다.

두 번째 의문은 문집 어느 곳에도 김정희의 형제와 아들 이름이 등장하지 않는다는 사실이다. 편찬자인 혜천 남병길이 문집에 실을 서간이나 시편을 모 을 때 김정희 가문으로부터 받은 초고도 분명 있었을 것이다. 또한 아들 김상 우에게 「김정희 행장」 서술을 맡겨 직접 저술토록 하거나 그게 아니라면 아들 로 하여금 아버지를 가장 잘 아는 누군가에게 청탁했어도 좋았을 것이다. 하지만 해당 문집에는 아예「김정희 행장」이 없다. 가족을 배제하고 행장도 싣지 않았던 까닭은 무엇일까. 참으로 모를 일이다.

세 번째 의문은 문집 편찬에 제자가 나서지 않았다는 사실이다. 제자라고 하면 소치 허련과 추금 강위 두 사람인데, 왜 이들의 이름이 없는 것일까. 문집 출판이란 상당한 인력과 예산이 필요하므로 두 사람이 나설 수 없었음은 너무도 당연한 일이다. 하지만 혜천 남병길이 일을 시작했을 당시 강위는 한양에서 활동하고 있었고 허련 또한 진도와 한양을 오가던 터였다. 추론이지만 두 사람 모두 중인 가운데서도 향촌의 한미한 가문 출신이어서 배제당할 수밖에 없었을지 모른다. 이 대목에서 또 한 가지 의문이 있다. 20세기 연구자가 제자라고 지목한 인물 가운데 문집 편찬에 나선 경우를 볼 수 없는데 왜 아무런 의구심을 갖지 않았을까. 의문은 더욱 커지기만 하는데 해답이 없는 것도 여전하니 그저 아득하기만 하다.

편찬자 남병길

혜천 남병길은 의령 남씨 노론 가문 출신으로 수학과 천문학에 뛰어나 천문학의 당대 제일인자요 천재로 불린 인물이다. 1850년 문과에 급제한 이래 여러 관직을 거쳐 김정희가 별세하기 7개월 전인 1856년 3월 5일 예조 참의, 6월 25일 성균관 대사성에 임명되었지만, 1851년 12월 2일 동부승지가 된 이래 거의 대부분 왕을 지근거리에서 모시는 승정원에서 근무했다. 김정희가 별세한 다음 해 1857년 11월 1일 황해 감사로 외직에 나간 그는 개성 유수를 거쳐 1859년 11월 7일 도승지가 되어 왕의 곁으로 복귀했다.

김정희 문집 편찬을 앞둔 1865년 3월 15일 자로 사역원 제조, 26일 자로 예문관 제학이 되어 문장 권력인 문형文衡에 이르는 길목을 차지했고 이어 4월 2일 철종실록청 지실록사 단자에 오른 뒤 11월 30일에는 교정 겸 감인당상校正 兼 監印堂上, 다음 해 1866년 3월 8일 사역원 제조, 5월 9일 예조 판서에 이르고 김정희 문집을 간행한 해인 1867년에는 5월 21일 자로 판의금부사, 7월 25일

자로 지돈령부사에 임명되었다. 김정희 문집 편찬이 1년 혹은 2년가량 걸렸다고 가정하면 문자를 다루는 사역원 제조로 부임할 무렵부터 시작했을 것인데, 이때 정권을 전단한 집정자가 바로 흥선대원군 석파 이하응이었다.

혜천 남병길은 스스로 나서서 김정희 문집을 산정하고 또 비용을 마련해출판까지 할 만한 사이가 아니었다. 문집 편찬과 출판이란 많은 인력과 큰 비용이 드는 일이었으므로 아주 특별한 관계라고 해도 개인이 해낼 수 있는 일이아니란 뜻이다. 더구나 그의 친형 규재 남병철은 1851년 헌종 위패의 조천 여부를 가리는 논쟁인 신해예송이 벌어졌을 때 권돈인, 김정희, 조희룡으로 이어지는 불천론不遷論 세력의 반대편인 조천론減遷論 쪽 입장에 서 있었다. 침계 윤정현, 해장 신석우도 역시 조천론을 지지했다. 나아가 조천론으로 최종 결론이나자 부수찬 환재 박규수가 포함된 홍문관은 물론 성균관, 사헌부가 나서서 연명 차자聯名 獅子를 올려 불천론 세력을 탄핵하고 나섰다. 55

혜천 남병길도 그와 다르지 않았고 또 『담연재시고』에 「서문」을 쓴 위사 신석희도 마찬가지였다. 위사 신석희의 친형 해장 신석우가 조천론자였음을 생각하면 그러한데 개인의 판단과 선택 기준을 가문과 당파의 입장에서 구하 는 것은 당연한 일이었다. 지금도 여전하지만 특히 조선 시대에 가문의 위력은 유난히 엄중했다. 그런 사실을 생각해 보면 조천론 가문의 혜천 남병길이 어떻 게 해서 불천론자로 유배까지 다녀온 김정희의 문집 편찬자로 나섰는지 또 조 천론 가문의 위사 신석희가 「서문」을 어떤 연유로 썼는지 궁금하다.

흥선대원군의 존재와 역할이 바로 그런 의문에 대한 해답이다. 1863년 12월 고종 등극과 동시에 대원군에 봉작된 석파 이하응은 이후 1873년 11월 고종이 친정을 선포할 때까지 섭정으로 수렴청정 이상의 권력을 좌우했다. 떠도는 말인 속전에 따르면 김정희 문집 편찬을 남병철·남병길 형제에게 맡긴이가 다름 아닌 흥선대원군이었다고 하는데, 때마침 남병길의 관직이 편찬과 간행을 수월하게 진행할 수 있는 자리로 변동된 것을 보더라도 사실인 듯하다.

덧붙여 혜천 남병길의 형 규재 남병철과 김정희 사이의 인연을 생각할 수 있다. '8장 희망' 중 '4 호남 여행' 항목에서 자세히 다룬 바와 같이 1851년 신 해예송 직전인 1850년 김정희가 전주로 내려가 전라 감사로 재임하던 남병철을 만나 몇 날 며칠을 면대한 것이다.

흥선대원군의 분부가 있었고 또한 형 규재 남병철의 지지가 있었으므로 지난날 신해예송 때 얽힌 자취를 고려하지 않고 묵묵히 수행한 것인데, 이왕하는 바 제 모습을 갖추도록 만들어 나갔다. 또한 국가가 개인 문집을 간행하진 않았으나 당시 출판 장비와 인력을 갖춘 곳은 대부분 관청이나 사찰이었으므로, 대원군을 배후에 둔 교정청 당상관 및 예조 판서를 역임한 판의금부사나지돈령부사 정도면 이곳을 움직일 힘이 충분했을 것이다. 그 직책을 전전한 사람이 다름 아닌 혜천 남병길이었다. 쇠락한 김정희 가문이 감히 엄두조차 낼수 없었던 일이 그렇게 해서 이루어졌다.

문집 참여자들

1996년 간행한 『국역 완당전집』 제4권 색인 편의 편찬자 선종순은 「완당전집해제」에서 1867년과 1868년 사이에 간행된 김정희 문집 세 종류의 편찬자인남병길, 민규호 두 사람을 '김정희의 제자'라고 했다. '* 물론 근거 자료를 제시하지는 않았다. 문집을 편찬했으니 제자가 아닐까 싶었는지도 모르겠다. 선종순의 말대로 혜천 남병길이 김정희의 제자였다면 일찍이 1851년 헌종 위패 조천을 둘러싼 신해예송 때 스승 편에 섰을 것이고, 끝내 스승과 함께 탄핵을 당했을 것이다. 하지만 그가 나섰다는 어떤 기록도 없다.

황사 민규호는 신해예송 때 약관 15세의 어린 나이였으니까 이때의 일과는 무관했다. 바로 그 신해예송 직후 김정희는 북청 유배를 다녀와 한양 안으로 들어오지 못한 채 말년을 과천에서 보냈다. 게다가 과천 시절에도 아버지의 복권을 위해 거듭 격쟁을 일으키고 있었다. 인연을 맺기에 쉽지 않은 상황이었다. 황사 민규호는 김정희 사후 4년 만인 1859년 12월 6일 규장각 대교를 거쳐 1862년 동부승지가 되어 이후에도 대체로 왕을 지근거리에서 보좌하는 승지로 재임했으며, 혜천 남병길이 김정희 문집을 편찬하던 1866년에서 1867년 사이에도 마찬가지였다. 그런 그가 혜천 남병길과 더불어 김정희 문집 편찬에

나선 까닭은 알 수 없으나 흥선대원군 집권기에 인사 실무를 담당하는 이조 참의와 어린 왕을 곁에서 보필하는 승지로 재임하고 있었으므로 그 세력권 안에 포진하고 있었음은 두말할 나위가 없다. 게다가 황사 민규호는 1868년에 저술한 「완당김공소전 阮堂金公小傳의 말미에 자신을 다음처럼 지칭했다.

문인門人 민규호 근술謹述57

이름 앞에 '문인'이라고 스스로 내세운 것이다. 그 문인이란 낱말대로 문하에 출입했다면 김정희가 과천에서 말년을 보낸 1853년부터 1856년 사이 언제였을 것이다. 이때가 황사 민규호의 나이 17세에서 20세 사이였고 또 관직에 나가기 전이었으니까 분명 이 시절 김정희의 과천 초당에 출입한 듯하다. 그런 인연이 있었기에 김정희 사후 10여 년이 지났어도 이전의 두 권에는 없던 김정희의 「고문」古文,「잡저」雜著 등 여러 편을 찾고 또 스스로 「완당김공소전」을 써서, 혜천 남병길이 간행한 앞의 두 권과 합쳐 세 번째인 『완당집』阮堂集 편찬자로 나설 수 있었을 것이다.

『완당집』을 간행하던 해인 1868년은 김정희가 별세한 지 12년이 지난 때였고 황사 민규호는 어느덧 서른두 살의 승지로 성장해 있던 시절이었다. 게다가 황사 민규호는 누구보다 앞서서 처음으로 자신을 '문인'이라고 밝혔고 또한 김정희의 생애를 처음으로 저술하는 역할을 맡았으므로 과연 문인이라 할 만하다. 그럼에도 불구하고 민규호가 왜 스스로 '제자'라고 하지 않고 왜 '문인'이라고 했는가를 생각해야 한다. 과천 시절 출입한 기억을 되살려 스스로 '문인'이라고 했을 뿐 사제의 인연을 맺지는 않았던 것이다.

〈1862~2020년 김정희 문집 목록〉

연도	문집
1862년	김정희, 『벽해타운』碧海朶雲(초의에게 보낸 편지, 초의 스님의 「서문」), 개인 소장
	김정희, 『주상운타』注箱雲朶(초의에게 보낸 편지), 개인 소장
1866년	김정희, 『나가묵연』那迦墨緣(초의에게 보낸 편지), 국립중앙박물관 소장
	김정희, 『영해타운』瀛海森雲(초의에게 보낸 편지), 국립중앙박물관 소장
1867년	남병길 편찬, 김정희 지음, 『완당척독』阮堂尺牘 2권 2책 간행(남병길「서문」)
	남병길 편찬, 김정희 지음, 『담연재시고』覃擘齋詩黨 7권 2책 간행[신석희의 「서문」, 남상길(남병길)의 「제사」題辭]
1868년	남병길·민규호 편찬, 김정희 지음, 『완당집』阮堂集 5권 5책 간행(남병 길의「지」臟, 민규호의 「완당김공소전」阮堂金公小傳)
1934년	김익환 편찬, 김정희 지음, 『완당선생전집』阮堂先生全集 10권 5책 간행 (이전까지 간행한 『완당척독』 · 『담연재시고』 · 『완당집』 합편본, 정인 보·김영한의 「서문」)
1976년	최완수 역주, 김정희 지음, 『신역 추사집秋史集』, 현암사
1986년	민족문화추진회 편찬, 신호열 옮김, 김정희 지음, 『국역 완당전집 III』, 민족문화추진회
1989년	민족문화추진회 편찬, 신호열 옮김, 김정희 지음, 『국역 완당전집 $II_{ m d}$, 민족문화추진회
1990년대	김일근 옮김, 김정희 지음, 『추사가의 한글편지들』 간행, 연대 미상
1995년	민족문화추진회 편찬, 임정기 옮김, 김정희 지음, 『국역 완당전집 $I_{\mathbb{J}}$, 민족문화추진회

1996년	민족문화추진회·선종순 편찬, 『국역 완당전집 IV』, 민족문화추진회 (이상 『국역 완당전집 I~IV』는 1934년 김익환 편찬본 『완당선생전 집』을 보충 및 정리한 번역본이다)
2004년	김일근 외 교주, 김정희 지음, 『추사 한글 편지』, 예술의전당 서예박물관
2014년	최완수 편역, 김정희 지음, 『추사집』, 현암사
	김규선 역주, 김정희 지음, 『역주 추사 김정희 암행보고서』, 추사박물관
	박동춘 편역, 김정희 지음, 『추사와 초의』, 이른아침
2020년	정창권 편저, 김정희 외 지음, 『천리 밖에서 나는 죽고 그대는 살아서: 추사 집안의 한글 편지와 가족사』, 돌베개

4 사후에 늘어난 제자들

후지츠카 치카시의 주장

1936년 경성제국대학 교수 후지츠카 치카시藤塚鄰. 1879~1948는 동경제국대학 박사 학위 논문「이조의 청조문화의 이입과 김완당」에서 역관 우선 이상적을 "완당의 고족제자高足弟子"라면서 "완당의 수많은 문도, 제자 가운데 가장 뛰어난 인물"이라고 묘사했다.⁵⁸ 그리고 청나라 학자인 장목의 연보에 있는 내용이라면서 1845년 항목을 인용했는데 장목이 이상적을 위해「그의 스승 김추사정희의 세한도에 화제를 쓰다」題 其師 金秋史 金正喜 所書 歲寒圖제 기사 김추사 김정희소화세한도를 지어 주었다는 내용이다.⁵⁹

그러니까 후지츠카 치카시는 이상적을 제자라고 한 다음, 중국인 장목의 연보에 김정희를 이상적의 스승이라고 표기한 장목의 연보를 소개해 두었는데 물론 후지츠카 치카시는 그 문헌의 출전은 따로 밝히지 않았다.

실제로 우선 이상적은 1844년 10월 중국으로 갈 적에 「세한도」를 가져가서 다음 해 1845년 1월 열여섯 명의 중국 문인으로부터 「세한도」 제찬을 받았다. 이때 41세의 장목도 제찬을 지어 주었는데, 다음 같은 구절이 있다.

완당 고제자阮堂 高弟子 귀한 걸음으로 연경에 왔네.60

「장목 연보」작성자는 아마도 이〈세한도〉「제찬」에 등장한 '고제자'高弟子를 염두에 두고서 김정희를 이상적의 스승인 '사'師라고 표현했을 것이다.

덧붙이자면, 후지츠카 치카시가 인용한 적 없는 중국 쪽 기록이 하나 더 있다. 2009년 연구자 이춘희가 『19세기 한중 문학교류: 이상적을 중심으로』에 인용해 둔 문장이다. 옹방강 문하생인 오식분_{吳式芬}이 이상적에게 시를 지어 주

면서 '추사 고제자' 秋史 高弟子라고 주석을 달아 둔 문헌이다.61

중요한 사실은 저와 같은 중국 쪽 기록이 아니다. 이제 세기가 바뀐 뒤 일 제 강점기에 접어든 1936년 후지츠카 치카시가 우선 이상적을 김정희의 '제 자'弟子라고 표현한 대목이다. 그 이전까지 조선에서는 두 사람 사이를 '사제' 가 아니라 '문하'를 출입하는 사이라 하여 '완용문'이란 표현을 사용하고 있었는데 후지츠카 치카시가 처음으로 두 사람 사이에 김정희를 스승 '사'師라는 낱말로 규정한 것이다. 그러고 보니 세기를 바꿔가며 중국인과 일본인들이 차례로 두 사람 사이를 사제라고 했다는 사실이 돋보인다. 신기한 일이다.

하지만 1960년대까지 후지츠카 치카시의 사제설을 따르는 경우는 흔치 않았다. '문하'라는 표현을 적절히 사용하고 있었다. 그때까지 알려진 '제자'는 소치 허련뿐이었기 때문이다.

후지츠카 치카시 논문의 목적

여기서 후지츠카 치카시의 저술 「이조의 청조문화의 이입과 김완당」이 목적으로 삼는 바가 무엇인지 생각할 필요가 있다. 「머리말」의 마지막 문장은 다음과 같다.

이 논문은 실은 그와 같은 의도 아래 쓴 글로 훗날 완성될 청조 문화 동 점사_{東漸史}의 근간을 이룰 내용을 뜻한다.⁶²

다시 말해 청나라 문화가 동쪽 조선으로 전해지는 발자취를 목적으로 삼 았다는 것이다. 이러한 의도를 잘 이해하기 위해서는, 장황하지만 다음과 같은 「머리말」의 마지막 부분을 세심하게 읽어 보아야 한다.

아울러 앞서 조선의 학계를 가리켜 송명학宋明學의 말류未流 이외에 아무런 학문도 남아 있지 않다고 하면서 청조문화의 동전東傳과 같은 사실을 전혀 인정하려 하지 않았던 논자들의 주장이 마치 외눈박이 눈으로 세 상을 보는 것과 같이 부실한 것이라는 사실을 알았다.63

이 문장은 후지츠카 치카시의 인식을 보여 주고 있어서 매우 흥미롭다. '사실을 인정하지 않는 논자들'을 '외눈박이'에 비유하고 있지만 정작 그 외눈박이가 누구인지 밝혀 두지 않았다. 문장을 따라가다 보면 외눈박이는 아마도 조선학계를 바라보는 일본인 학자가 아닌가 싶다. 후지츠카 치카시가 활동하던 일제 강점기 당시 그런 주장을 펼친 학자는 다름 아닌 식민사학을 개척하고 정립한 일본인 학자들이었다. 그러므로 '조선 학계에는 송명학 말류만 남아 있다'라는 주장은 식민사학의 산물이었고, 일부 조선인 학자들이 이를 계승했다. 이어서 후지츠카 치카시는 다음처럼 썼다.

또 동시에 그와 같은 중대한 문제에 대한 연구가 시급한 일임을 통감했다. 그리고 청조 경학 연구가 일생의 과제로 나 자신에게 스스로 짐 지운 당연한 의무라고 믿었던 만큼 과거 10년간 고심참담한 와중에도 있는 힘을 다해 자료를 수집하기 위해 노력한 결과 서적 1,000여 권, 서간, 서화, 탁본류 1,000점을 수집하기에 이르렀다.

이것만으로는 아직 충분치 않지만 우선 이들 자료에 의지해 특히 청조학의 대완성자 중 한 사람인 김완당을 중심으로 청조문화가 조선에 유입된 자취를 연구, 규명하고 중국과 조선 학자들의 접촉 교류를 구체적으로 살핌으로써 수많은 서적과 탁본이 동쪽으로 전해지고 또 서쪽으로 건너간 사실을 서술해 기존에는 아무도 거들떠보지 않았던 조선학계의 뛰어난 일면을 지속적으로 그리고 의도적으로 높이 현창하고자한다. 이 논문은 실은 그와 같은 의도 아래 쓴 글로 훗날 완성될 청조 문화 동점사東漸史의 근간을 이룰 내용을 뜻한다.64

후지츠카 치카시는 김정희를 '청조학의 대완성자 중 한 사람'이라고 했다. '청조학'의 실체는 무엇이었을까. 후지츠카 치카시가 지칭하는 김정희의 학술 은 금석 고증학인데, 이것으로 좁혀 본다고 해도 금석 고증학은 18세기 이래 조선 학자들이 꾸준히 수용하던 흐름의 하나일 뿐이다. 그러니까 금석 고증학이 아닌 나머지 '청조학'이 무엇인지 또 그것을 어떻게 '대완성'했는지 의문이다. 특히 후지츠카 치카시는 조선학계가 청나라에 관해서 '아무도 거들떠보지 않았다'라고 했는데, 후지츠카 치카시 자신이 처음으로 청나라 학문에 대해서 거들떠보기 시작했다는 뜻인 듯하다. 후지츠카 치카시가 논문을 쓰고 있던 당시 식민지를 경영하는 '제국인'인 자신에게는 청조학이란 학문이 거들떠보아야 할 것이었겠지만, 제국에 착취당하던 '식민지'인 조선학계에서는 청조학이란 학문이 참으로 거들떠보아야 할 내용이었는지는 의문이다.

다시 말해 후지츠카 치카시는 중국 문화가 조선으로 전해지는 과정을 밝히려고 했지만, 중국과 조선이 천년의 공동 문명권이었으므로 그 과정은 특별한 것이 아니라 이미 오래전부터 일상화된 보편이었다. 나아가 추사 김정희가 교류를 '대완성'했다는 식의 견해는 가설이라고 하기조차 어색하다. 공동 문명권에서 문화의 전파와 교류는, 다시 강조하지만, 일상이다.

이동주의 견해

1969년 미술사학자 동주 이용희東洲 李用熙, 1917~1997는 「완당바람」이란 글에서 김정희와 이상적 두 사람의 관계를 사제 관계라고 하지 않았다. 문하의 제자와 비슷한 자격을 가졌다는 의미로 "문제격門弟格인 이상적"⁶⁵이라고 썼다. 일본인 후지츠카 치카시, 중국인 오식분과 장목의 표현을 따르지 않은 것이다.

실제로 우선 이상적은 신위의 자하 문하 "만이 아니라 당대의 여러 사대부와 아주 풍부한 교유를 전개한 인물이다. 우선 이상적의 폭넓은 교유 관계를보여 주는 연구로 1985년 김진생의 「우선 이상적의 시 연구」이후 1991년 이영숙의 「이상적 시문학 연구」와 2009년 이춘희의 『19세기 한중 문학교류: 이상적을 중심으로』가 있다." 이들 연구에 담긴 교유 관계만을 살펴보아도 김정희와의 교류 역시 이상적의 수많은 교류 가운데 하나일 뿐 김정희와 특별한 관계는 아니라는 사실을 알 수 있다. 물론 이춘희는 우선 이상적을 가리켜 '김정

희의 수제자'⁶⁸라고 지목했지만, 1991년 이영숙 단계까지만 해도 우선 이상적이 자하 신위 문하나 김정희 문하를 출입했다는 수준의 인식을 지니고 있었다.⁶⁹ 세월이 흐르면서 문하가 사제로 변화한 것이다.

자하 신위는 18세기 예원의 총수 표암 강세황으로부터 정통성을 물려받은 "일대 예림 사표"—代 藝林 師表⁷⁰로 추앙받고 있었으며 일세의 문장가 침계 윤정현이 말한 대로 "사단맹주"詞壇盟主⁷¹였다. 그토록 쟁쟁한 자하 문하에 김정희도 출입했다는 사실을 생각하면 우선 이상적은 김정희와 자하 문하의 동문 격이다. 하지만 명문 세가의 사족 김정희와 한갓된 역관 가문의 중인 이상적이같은 문하생이란 뜻의 '동문'으로 서로를 인식할 수 없었을 뿐 아니라 이상적이 김정희를 '스승'으로 모실 수도 없는 노릇이었다. 그러므로 뒷날 김정희가면서 세상을 등졌을 때 우선 이상적은 김정희를 감히 스승 '사'師라고 호칭하지 않았다. 우선 이상적이 「김추사 시랑께 올리는 만사」奉輓 金秋史 侍郎봉만 김추사시랑에서 '선생'先生이라고 호칭한⁷² 까닭이 바로 거기 있다.

이동주는 이러한 사실을 뚜렷하게 의식했으므로 그게 누구건 김정희 제자라고 규정짓는 일에 신중을 기했을 것이다. 이동주는 중인 출신으로 뛰어난 화가였던 소당 이재관小塘 李在寬, 1783~1837에 관해 서술할 때에도 아주 조심스럽게 접근했는데 1972년 『한국회화소사』에서 다음처럼 썼다

완당과는 특별한 관계가 있는 조희룡과 막역한 사이로 아마 조우봉의 소개였던지 추사를 알게 되어 그의 촉망을 받게 되었다."³

이러한 조심스러움과 달리 이동주는 같은 『한국회화소사』에서 김정희의 제자라는 사실이 확고한 화가인 소치 허련에 대해서는 이재관을 호칭할 때와 달리 다음처럼 '문하'라고 표현했다.

김완당에게 직접 간접으로 영향받은 화원 산수의 명가들이 나온다. 허소치는 본시 완당의 문하로서⁷⁴

1972년의 추사 문하

1972년 10월 간송미술관에서〈완당 II〉전람회를 개최했다. 5월에 열린〈완당〉전에 이은 두 번째 전시였는데, 당시 전시 도록《간송문화》제3호에 김청강, 김응현, 최완수의 글 세 편을 수록했다." 「김추사의 금석학」을 발표한 최완수는 '추사금석학의 성과' 항목에서 김정희 금석학이 학계에 미친 영향을 금석학자 중심으로 살펴보겠다고 한 뒤, 첫째 '동년배', 둘째 '후진' 두 집단으로 분류해 서술했다. 첫 번째인 동년배는 조인영, 신위, 권돈인, 김유근, 이조묵, 윤정현, 두 번째인 후진은 신관호, 조면호, 이상적, 전기, 오경석이다. 이어서 김정희와 "금석학에 뜻을 같이하던 이들"이 동년배라며 동년배가 거둔 금석학 업적을 열거했다.

그리고 후진은 "금석학을 지도받은 추사의 문하생"이라고 규정했는데 다음 내용이다.

신관호, 조면호, 이상적, 전기, 오경석 들은 모두 추사의 문하생들로서 추사로부터 금석학에 대한 지도를 받았던 것이니 그 정황은 『완당전 집』에 수록된 많은 서한들에서도 짐작이 가능하다."⁶

그런데 이들 후진 다섯 명의 금석학 업적을 열거해 놓은 것을 보면 성과라고 할 만한 내용이 있는 경우는 단 한 사람, 오경석뿐이다. 그리고 글의 '결론' 항목에서 다음처럼 썼다.

그의 영향 아래에서 많은 금석학자들이 배출되었다. 동년배로는 조인 영, 이조묵, 신위 등을 손꼽을 수 있고 추사 금석학을 뒤잇는 후진으로 는 이상적, 오경석으로 맥이 이어진다. 그래서 추사 금석학은 한 문호를 형성하여 가는데 서구문화의 급박한 쇄도로 다른 일반 전통문화와 함께 그 맥이 단절된다."

그런데 육교 이조묵六橋 李祖默, 1792~1840은 6년 연하이므로 그렇다고 해도 운석 조인영雲石 趙寅永, 1782~1850은 4년 연상, 자하 신위紫霞 申緯, 1769~1847는 무려 17년 연상인데 어떻게 김정희 영향 아래서 배출되었다는 것인지 궁금하다. 최완수는 두 사람의 연배 차이를 "신위는 추사보다 조금 연상" 하리고했는데 17년 차이가 '조금'인지도 의문이지만, '김정희의 영향 아래서 배출된 금석학자'라는 주장을 사실로 증명하는 문헌이나 기록도 제시하지 않았다.

동년배나 후진이 모두 김정희의 영향을 받았다는 근거로 제시한 내용은 『국역 완당전집』에 실린 편지의 내용 및 개인별 업적인데 어떤 영향인지 무엇을 계승한 것인지 불분명하다. 더욱이 권돈인, 김유근, 윤정현에 대해서는 아무런 언급이 없다. 나아가 문하생으로 지목한 후진들에 대해 다음처럼 서술했다.

그런데 신관호, 조면호는 서예가로서 서도 금석학에 머물렀던 것 같고 (아직 이들 업적은 미상이다) 이상적은 역관으로 북경에 자주 왕래하면 서 청의 금석학자와 추사와의 금석학 교유를 중개하던 중 유희해, 여요 손 등과 결교함으로써 금석학 전반에 걸친 식견을 가지게 되어 추사 금석학의 양대 국면을 모두 전수받은 느낌이 짙다.

전기와 오경석은 이상적의 문하에 출입하여 추사에게 알려진 훨씬 후진들로서 모두 중인 출신들이다. 전기는 요절하여 이렇다 할 업적을 남기지 못하였고 오경석은 역시 역관으로 중국을 출입하면서 금석학 연구에 열중하여 『삼한금석록』한 권을 남김으로써 추사 금석학의 학통을 잇고 있다(『근역서화장』252쪽). 그런데 이와 같은 금석학의 학맥은 오경석에서 더 계승 발전되지 못하고 단절되는 느낌이 짙으며 그 아들 오세창은 다만 서도 금석학적인 면만 계승하여 서예와 감식에만 주력하였을 뿐이다."9

신관호, 조면호는 업적이 '미상', 이상적 업적은 '중개'이며, 전기는 업적이 없고 다만 오경석이 업적을 쌓았다고 했다. 물론 추사 금석 고증학으로부터

받은 영향의 내용이 무엇인지 밝히지 않았다.

첫째로 궁금한 점은 김정희 금석학, 고증학은 무엇인가 하는 것이며 둘째로는 앞선 시대의 금석학, 고증학과 구별되는 창의성과 고유성은 무엇인가 하는 것이다. 셋째로 그 고유성과 창의성이 후학의 학문에서 어떤 내용과 형식으로 계승되어 발현되었는가 하는 것이다. 만약 김정희의 금석학과 고증학이 하나의 문호를 세우고 그로부터 후학에 의해 학파가 성립했다면 조선 학술사상 경이로운 사건이겠지만 여전히 구별되는 정체성과 독자한 논리 체계를 갖춘학파의 성립에 관한 질문은 끝이 없다.

제자로 전입시킨 열여덟 명

1976년 최완수는 『김추사연구초』에 수록한 「김추사평전」에서 제자 명단을 제시했는데 이 명단은 앞서 1972년의 명단과 비교하면 출입이 있다. '후진'으로 묶은 신관호, 조면호, 이상적, 전기, 오경석은 그대로 반복했고 여기에 더하여이하응, 민규호, 강위를 '입문하여 문하에서 배출된 제자'의 대열에 추가해 모두 여덟 명이 되었다.⁸⁰

이 명단 가운데 두드러지는 인물이 석파 이하응과 황사 민규호다. 이하응에 대해서는 김정희로부터 "권우眷遇를 받아 난법關法을 인가받은 사람"⁸¹이라고 했고 민규호에 대해서는 "『완당선생전집』을 편찬한 추사의 내종질內從姪"⁸²이라고 했다. 실제로 김정희는 이하응의 난초 그림에 대해 찬양했으며 민규호는 김정희 사후 남병길과 함께 문집을 편찬했다. 하지만 그런 사실이 제자임을 증명하는 증거는 아니다.

그리고 1976년 10월에 백아 김창현白牙 金彰顯, 1922~1991은《간송문화》 제11호「한국 문인화 개관」에서 김정희를 우봉 조희룡의 스승이라고 썼다.

조희룡은 헌종시 화원으로서 직접 완당의 란을 배운 사람이지만, 스승 인 완당으로서 볼 때에는 자기의 뜻에 맞지 않으므로 이렇게 혹평을 가 한 것이겠으나⁸³ 우봉 조희룡은 도화서 화원이 아니기도 하지만 백아 김창현이 김정희를 우봉 조희룡의 스승이라고 쓸 수 있었던 근거는 김정희가 아들 김상우에게 "조 희룡 무리가 나의 난초를 배워"라고 쓴 편지 구절이다. 물론 '나의 난초를 배웠 다'라는 내용도 '조희룡 무리'들의 처지와 생각을 배제한 김정희 혼자 생각일 뿐이고 또 실제로 배웠는지도 의문이지만, 배웠다고 해서 곧 제자인 것은 더욱 아니다. 사실과 내용에 대한 교차 확인 없이 김정희의 한마디 그것도 비난 발 언의 한 부분에 의거해 제자라고 규정한 것이다.

이런 과정을 거쳐 1972년 다섯 명이던 제자가 1976년에 이르러 신관호, 조면호, 이상적, 전기, 오경석 그리고 이하응, 민규호, 강위에 이어 조희룡까지 아홉 명으로 대폭 늘어났다. 증가하는 추세는 세월이 흐를수록 강화되었다. 그로부터 4년이 지난 1980년 최완수의 「추사서파고」에 이르러서는 '추사서파'를 설정하여 여기에 신위, 조광진, 김유근, 김명희를 포함시키고⁸⁴, 이어 "한미한 출신의 제자"로 조희룡, 이상적, 방희용, 허유, 전기, 김병선, 오경석, 김석준을, "명문 출신의 제자"로 조면호, 신헌, 이하응, 남상길, 서상우, 민태호, 민규호를 지목했다. "이렇게 하고 보니 조희룡, 방희용, 허련, 김병선, 김석준 그리고 남병길, 서상우, 민태호를 추가함으로써 최완수가 제자로 지목한 인물은 1980년에 이르러 모두 열다섯 명으로 크게 늘어났다.

1992년 허영환은 「청대 양주화파의 회화사상이 조선 후기 회화에 끼친 영향: 판교와 추사를 중심으로」라는 글에서 '추사파 서화가'를 열거했다. 모두 열여섯 명으로 신위, 조광진, 권돈인, 김유근, 김명희, 조희룡, 조면호, 이상적, 방희용, 허련, 신헌, 이하응, 김수철, 전기, 오경석, 정학교를 지목했다. *6 앞에 없던 조광진, 권돈인, 김유근, 김명희, 정학교가 포함되었는데, 이처럼 '추사파'는 갈수록 증가하는 추세였다.

세기가 바뀐 뒤 2001년 최완수는 「추사일파의 글씨와 그림」에서 김수철, 이한철, 유숙 세 명을 추가해 열여덟 명으로 늘려 놓았다." 그 증가 추세를 일 목요연하게 볼 수 있도록 도표화하면 다음과 같다.

〈최완수 지목 김정희 제자의 증가 추세〉

연도	출처	구분	제자
1972년 (총 다섯 명)	「김추사의 금석학」 ⁸⁸		신관호, 조면호, 이상적, 전기, 오경석
1976년 (총 여덟 명)	「김추사평 전」 ⁸⁹		신관호, 조면호, 이상적, 전기, 오경석 + <u>이</u> 하응, 민규호, 강위
1980년 (총 열다섯 명)	「추사서파 고」 ⁹⁰	한미한 출신 의 제자	이상적, 전기, 오경석 + <u>조</u> 희룡, 방희용, 허 유, 김병선, 김석준
		명문 출신의 제자	조면호, 이하응, 신헌, 민규호 + 남상길, 서 상우, 민태호
2001년 (총 열여덟 명)	「추사일파 의 그림과 글씨」 ⁹¹	한미한 출신 의 제자	조희룡, 이상적, 방희용, 허유, 전기, 김병 선, 오경석, 김석준
		명문 출신의 제자	조면호, 신헌, 이하응, 남상길(남병길), 서 상우
		그림 제자	전기, 허유, 조희룡 + 김수철, 이한철, 유숙

[●] 밑줄 친 명단은 그해에 추가된 인물을 뜻한다. 제자 이외에도 최완수는 서파 또는 동년배와 같은 범주로 묶어 김정희의 세력권을 확장해 나갔다. 1972년 「김추사의 금석학」⁹²에서는 동년배 로 조인영, 신위, 권돈인, 김유근, 이조묵, 윤정현을 들었고 1980년 「추사서파고」⁹³에서는 추사 서파 범주에 신위, 조광진, 김유근, 김명희, 김상희를 포함시켰다.

〈제자와 문하의 증가 추세〉

시기	연도	구분	문하생	출처
김정희 생전 (1856년 이전)	1838년	제자	소치 허련	
	1846년	제자	추금 강위	
김정희 사후 (1856~ 1970년)	1860년	영향	우봉 조희룡	"고족"高足 해장 신석우, 「입연기」,『해장집』
	1869년	영향	우봉 조희룡	"전종추사"專宗秋史 소당 김 석준,「조희룡」,『홍약루회 인시록』
	1868년	문인	황사 민규호	"문인 민규호"황사 민규 호, 「완당김공소전」, 『완당 집』
	1869년	문인	해초 홍현보	"추사 문하"소당 김석준, 「홍현보」, 『홍약루회인시 록』
	1881년	문인	소당 김석준	"완옹문하 삼천사"阮翁門下 三千士 추금 강위, 「동백소 향」, 『고환당집』
	1936년	제자	우선 이상적	"완당의 고족제자" 후지츠 카 치카시, 「이조의 청조문 화 이입과 김완당」
	1936년	제자	소당 김석준	"완당의 제자" 후지츠카 치 카시, 「이조의 청조문화 이 입과 김완당」
	1969년	제자	우선 이상적	"문제격" _{門弟格} 이동주, 「완 당바람」, 《아세아》, 1969년 6월 호

김정희 사후 (1972~ 2001년)	1972년	영향	조인영, 신위, 권돈인, 김 유근, 이조묵, 윤정현	"추사의 문하생" 최완수, 「김추사의 금석학」,《간송 문화》제3호
	1976년	제자	신관호, 이하응, 조면호, 민규호, 이상적, 전기, 강 위, 오경석	"제자" 최완수, 『김추사연 구초』
	1980년	제자	조면호, 신헌, 이하응, 남 상길(남병길), 서상우, 민 태호, 민규호, 조희룡, 이 상적, 방희용, 허유(허련), 전기, 김병선, 오경석, 김 석준	"제자" 최완수, 「추사서파 고」, 《간송문화》 제19호
	2001년	제자	조면호, 신헌, 이하응, 남 상길(남병길), 서상우, 조 희룡, 이상적, 방희용, 허 유(허련), 전기, 김수철, 이한철, 유숙, 김병선, 오 경석, 김석준	"제자" 최완수, 「추사일파 의 글씨와 그림」, 《간송문 화》 제60호
	1972년	문하생	소치 허련	"문하"이동주, 『한국회화 소사』
	1972년	문하생	신관호, 조면호, 이상적, 전기, 오경석 ″	"추사의 문하생" 최완수, 「김추사의 금석학」,《간송 문화》제3호
	1980년	추사 서파	신위, 조광진, 김유근, 김 명희, 김상희, 조면호, 신 헌, 이하응, 남상길(남병 길), 서상우, 민태호, 민규 호, 조희룡, 이상적, 방희 용, 허유(허런), 전기, 김 병선, 오경석, 김석준	"추사서파" 최완수, 「추사 서파고」, 《간송문화》제19 호
	1992년	추사파	신위, 조광진, 권돈인, 김 유근, 김명희, 조희룡, 조 면호, 이상적, 방희용, 허 런, 신헌, 이하응, 김수철, 전기, 오경석, 정학교	"추사파" 허영환, 「청대 양 주화파의 회화사상이 조 선 후기 회화에 끼친 영향: 판교와 추사를 중심으로」, 《아세아연구》제88호

[●] 용어 기준 - 사제師弟 관계: 제자弟子 및 문하생門下生, 출입이나 교유 관계: 문인門人, 포괄 관계: 선생先生 및 선배先驅, 영향 관계: 영향影響 및 유파流派

추사서파설

1966년 김기승은 『한국서예사』에서 1777년부터 1910년까지를 근 대기로 설정했다. 이 시기는 새로운 주류가 나타나지 못한 혼선 시대 混線 時代라면서 크게 두 갈래의 흐름이 있다고 했다.

그 두 가지의 큰 계열은 청국의 서예의 모방이요, 하나의 계열은 전기의 한국적 서풍의 영향이었다.⁹⁴

외래서풍과 고유서풍이라는 두 갈래가 뒤섞인 이른바 혼선 시대라는 견해는 2011년 이성배가 「조선시대의 서예 동향과 서예가」에서 다 양성의 시대라고 설정한 것과도 같다.

개성이 강한 다양한 서체와 서론이 등장하였을 뿐만 아니라 활발 하고 다양한 서예 문화를 이루었다.⁹⁵

실제로 18세기의 서도의 역사는 이광사季匡師, 1705~1777, 이인상季麟祥, 1710~1760, 강세황姜世晃, 1713~1791, 조윤형曹允亨, 1725~1799과 같은 거장巨匠의 시대였다. 거장 시대를 거쳐 19세기로 넘어가면 유한지兪漢芝, 1760~1834, 신위申緯, 1769~1847, 이삼만季三晚, 1770~1847, 황기천黄基天, 1770~1821, 현재덕玄在德, 1771~19세기, 조광진曺匡振, 1772~1840, 이지화季至和, 1773~19세기, 김정희金正喜, 1786~1856로 이어져 풍부한 개성의 시대가 열린다. 18세기에서 19세기에 이르는 200년 동안의 서도사는 청나라 서풍의 영향속에 고유한 서풍이 지속되고 있었고, 따라서 두 갈래가 섞이는 가운데 19세기에 이르러 주류 없는다양성 또는 혼선을 빚을 수밖에 없는 개성의 시대가 도래했다

그 시대를 혼선 시대로 설정한 김기승은 같은 저서인 『한국서예사』 19세기 서도사 서술에서 "다만 김정희가 근세 서도계를 석권하여 당대 제일인자였고 또 김정희 다음가는 인물로 조광진이 있다"라고 했다. 그럼에도 불구하고 김기승은 역시 "각파를 통어할 만한 주류의 서풍이 없었고, 그만한 지도적 서가도 없었다" 6라고 강조함으로써 김정희나 조광진조차도 주류 또는 지도자로 군림한 것은 아니라는 점을 분명히 했다.

그로부터 15년이 흐른 뒤인 1980년 최완수는 「추사서파고」라는 글에서 다음처럼 썼다.

추사체의 출현은 국내외적으로 서예계에 엄청난 충격파를 던지게 되고 일시의 서예가들이 모두 이를 따라 배우는 현상을 초래하니 추사서파의 성립은 기정사실이 되고 부득이 조선서예사에서 그 장 을 바꾸지 않을 수 없게 되었다."

다시 말해 추사체의 출현은 지난 18세기 서예계를 "100여 년간 주름 잡아 온 동국진체東國眞體의 여맥을 일거에 소거하고 추사서파의 새로 운 문호를 개설하기에 이르" "로 렀다는 것이다. 김기승에서 최완수까지 걸린 시간은 기껏해야 15년이다. 15년 전에는 주류나 지도자조차 없다고 보고 있었는데, 그로부터 15년이 흐르자 김정희와 추사서파가서도 세계를 장악했다는 견해가 등장한 것이다. 놀라운 변화였다. 기존의 학설을 혁파하고 새로운 학설을 제시하려면 적어도 그만한 근거 자료를 열거해야 했지만 그러했다는 말뿐이었다.

저 서술에서 싱거운 과장은 첫째 '국내외의 엄청난 충격'과 둘째 '서 예가들 모두 따라 배우는 현상'이란 표현이다. 간단하게 말하면, '충 격과 현상'의 실상이 무엇인지 알 수 없다는 것이다. '충격과 현상'을 언급한 지 40년이 흐른 2021년 현재에도 여전히 어느 누가 '추사체' 를 따라 배웠는지 오리무중이고 또 한양에서 그 충격이 어떤 파장을 낳았는지, 북경에서의 충격은 어떤 무늬를 그렸는지 궁금하다.

동국진체에서 추사체로 일거에 전환해 버렸다는 그 말에 뒤이어 최 완수는 '추사서파의 성립'이라는 항목에 "추사서파의 벽두에 놓아야할 인물은 자하 신위"라고 쓰고 나아가 신위에 대하여 "추사체에 깊이 경도하였다"라거나 "추사의 영향"을 받았다거나 또 "기량이 딸려서"라거나 "기량의 한계"가 있다거나 "17년 연상이라고 하는 세대차가 그 간격을 극복하기 힘들게 하였을 듯"하다면서 신위가 "동국진체의 여맥을 아직 완전히 불식하지 못하고 있었다"라고 썼다.

이 서술에서 안타까운 것은 첫째 선생과 시생의 위치를 역전시키는 무력과 둘째 구도와 계보를 전복시키는 설정의 역전을 아주 자연스 럽게 하는 강단이다. 실로 김정희는 자하 신위를 따른 어린 시절 이후 '선생'으로 극진한 예를 갖춘 평생의 '시생'이었으며, 자하 문하의 인 맥으로 그 생애를 꽃피워 나갔다고 해도 무리가 없을 만큼 당대 인맥 의 구도와 계보가 뚜렷한 인물이었다. 그럼에도 불구하고 자하 신위 에 대한 표현들을 읽다 보면 사실 여부를 따지고 싶은 마음보다 오히 려 자하 신위에게 미안한 마음이 들 뿐이다.

1980년 최완수의 「추사서파고」는 앞선 김기승의 서도사가 설정하는 다원성을 부정하고 18세기 동국진체, 19세기 추사체라는 주류 계보를 설정하여 단일화하고자 했으며, 특히 김정희의 선생인 자하 신위가 지닌 서도의 역사에서 이룩한 업적 및 지위와 역할을 부정한 데 이어 오히려 자하 신위를 김정희의 계보에 배치함으로써 '선생'과 '시생'의 위치를 뒤집어 놓았다. 하지만 무엇보다 놀라운 것은 최완수의

서술에서 마치 자하 신위가 동국진체를 불식하려고 하다가 실패하여 그 여맥에 머무르고 있다고 한 것이다. 여기에 그치지 않았다. 자하 신위가 김정희에게 영향을 받아 추사체에 경도했다거나, 그랬음에도 기량의 한계로 추사체에는 미달해 버리고 말았다고 했다.

자하 신위가 동국진체를 불식하려 했다는 기록이나 김정희를 따르려고 했다는 자료는 지금껏 찾지 못했을 뿐만 아니라 1980년 최완수의 주장이 등장하기 전까지 이런 견해가 보편성을 갖고 있었다는 기록을 본 바도 없다.

그래서인지 최완수의 「추사서파고」가 나온 뒤인 1985년 김응현金鷹 顯, 1927~2007은 「추사서체의 형성과 발전」이란 글에서 19세기 서도 사의 계보를 "자하 신위, 추사 김정희의 양대 산맥"이라고 표현했다. 김응현은 그 양대 산맥을 다음처럼 썼다.

특히 당색으로 보더라도 소론 측에서는 추사의 선배이면서 추사와 가깝던 사이의 신위의 서풍을 따랐으며 노론(추사가 속해 있는) 측에서는 추사의 서풍 일색이었다는 것은 특기할 사실이다. 그리 하여 한훤寒暄을 보아서도 지극히 용이하게 한눈으로 보아 그가 노론인가 그렇지 아니하면 소론인가를 알아볼 수 있을 만큼 당시에도 확연하여지리만큼 추사체와 자하체가 대립되었던 것이다.¹⁰⁰

김응현은 자하 신위의 서도를 자하체라는 독립된 서파로 설정하고 나아가 19세기 서도사를 자하체와 추사체가 대립하는 구도로 분별했 다. 김응현의 이 같은 서술은 최완수가 19세기를 추사체 일변도의 시 대라고 보는 데 대한 대응이었지만, 서체가 지니고 있는 독자성과 함 께 당색의 계보를 근거 삼아 규정하는 방법론을 적용한 결과였다. 학 문과 사상, 정치권력의 계보가 당색으로 구별되던 시대였으므로 예술 분야 또한 그 영향권 안에 있을 수밖에 없었다. 그러므로 당파를 기준 삼아 서체의 계보를 나누는 방식은 사실에서 올바름을 구한다는 실사구시 방법의 하나였다. 하지만 문예와 그 집단의 경우, 권력을 두고 경쟁하는 정치나 관료 세계와 달리 상호 경계를 넘나드는 정도가 컸음은 물론이다.

다시 정리하면 1966년 김기승은 한 시대를 이끌어 가는 주류와 그 계보가 없는 시대라고 했고 1980년 최완수는 18세기 동국진체와 19세기 추사체로 계보화를 시도했으며, 1985년 김응현은 19세기를 자하체와 추사체가 병존하는 시대로 설정했다.

하지만 2006년에 간행된 이완우 외 공저인 『한국미술사』¹⁰¹, 2009년 김광욱의 『한국서예학사』¹⁰², 2011년 이성배 외 공저인 『한국 서예문 화의 역사』¹⁰³와 같은 통사에서는 주류를 정해 두는 계보화를 우선하 기보다는 다양성의 시대로 규정함으로써 추사체 일변도설을 벗어나 면서 김기승의 설정이 힘을 얻어 가고 있음을 보여 준다.

추사파, 기량 미달자 집단

세월이 흐르면서 증가해 가는 추사서파나 제자들에 관한 연구자의 서술에서 특이한 점이 있다. 연구자에 의해 제자나 문인으로 편입되고 나면 누구인지를 막론하고 기량 부족자로 전락한다는 것이다. 스승을 극복하고 능가하는 이른 바 '청출어람'靑出於藍의 사례는 단 하나도 없다. 모두 기량 미달자다. 대표 사례 가 자하 신위다.

최완수는 1980년 《간송문화》제19호 「추사서파고」에서 자하 신위를 "추사서파의 벽두에 놓아야 할 인물"이라고 적시했다. 그러나 추사 김정희의 추사체에 이르지 못한 것은 물론이고 청나라 사람 옹방강의 아들 옹수곤 수준에 머

물렀다면서 그 까닭은 다음과 같다고 했다.

기량이 달려서 동기창이나 문징명의 선에 머무른 것이 아닌가 한다.104

'기량 미달'이라고 지적했는데 이런 판단은 자하 신위가 추사체를 따르려고 혼신의 힘을 다했지만 실패했다는 전제를 필요로 한다. 그런데 자하 신위는 스스로 자하체를 구현한 인물이다. 추사체를 추종하다 실패한 기량 미달자가아니었다. 자하 문하에서 노닐며 신위를 '선생', 자신을 '시생'으로 부른 김정희를 모범으로 삼아 자하 신위가 김정희를 따르고 싶어 했다는 기록을 본 적이없다. 이뿐만 아니라 우봉 조희룡에 대한 서술도 마찬가지다.

우봉 조희룡은 평양 출신으로 추사의 서체를 방불하게 모방하고 매와 난도 일가를 이루고 있었지만 추사에게 문기가 결여되어 법식에 구애 된다는 꾸중을 면치 못한다.¹⁰⁵

우봉 조희룡이 추사체를 방불하게 모방했다고 했는데 이 또한 의문이다. 모방했다는 근거는 찾을 수 없고 거꾸로 자득한 것이란 기록은 우봉 조희룡이 여러 곳에 남겨 두었다. 또 김정희가 우봉 조희룡을 "꾸중"했다고 하는데, 유배 지 북청에서 한양의 아들에게 쓴 편지에 우봉 조희룡 무리란 뜻의 "조희룡배" 란 표현을 써가며 "문자기"가 없다고 비판했지만 김정희가 조희룡에게 한 말 이 아니다. 정작 우봉 조희룡과 그 무리들은 김정희가 자신들을 그렇게 비판하 는 줄 몰랐다.

그리고 최완수는 글의 결론 항목에서 다음처럼 썼다. 최완수 스스로 설정 한 추사파 인물들에 대하여 식견 미달자라고 서술한 것이다.

그런데 당시 그를 추종하던 서파들의 금석학적 식견은 추사의 이와 같 은 정심한 연구와 적확한 이론에 도저히 도달할 수 없었을 뿐만 아니라 이해하기도 힘들어했던 것 같으니 '진흥왕순수비'의 건립 연대가 진흥왕 29년 무자戌구 568년이라고 『삼국사기』의 오류를 방대한 사료를 이끌어 지적하면서 명쾌하게 밝히고 있는 추사의 이론에 선뜻 수긍하지 못하고 의문의 꼬리를 달고 있는 이상적(신라 진흥왕 순수비 탁문서후『은송당집』)이나 이상수(진흥왕 북수비 발『오당집』) 등에서 그것이 완연히 나타난다. 이것이 당시 추사학파들이 가지는 한계였던 듯 추사체를 좇아 쓰면서도 그 경지에 도저히 못 미치던 이유도 여기에 있었던 듯하다 106

추사서파는 김정희 생존 당시부터 존재해 온 서파가 아니다. 그러니까 1980년 최완수에 의해 등장한 추사서파는 '최완수의 추사서파'다. 그리고 '최 완수의 추사서파'에 속한 사람들은 최완수의 기준으로 보면 '추사 금석학 이론 과 추사체의 경지'에 도달할 식견을 갖추지 못했다. 따라서 '최완수의 추사서파'는 불가능한 목표를 향해 가다가 좌절할 수밖에 없는 한계자들이다.

유홍준은 2002년 가장 방대하고 정밀한 『완당평전』을 세상에 내놓았다. 여기서 제자로 거명하고 있는 이름을 살펴보면 중인 출신 역관으로는 우선 이상적, 추재 조수삼, 대산 오창렬, 소당 김석준, 역매 오경석¹⁰⁷ 그리고 화가로 우봉 조희룡, 고람 전기, 소당 이재관, 소치 허련, 희원 이한철, 혜산 유숙, 학석 유재소, 북산 김수철¹⁰⁸이며 사족 출신 문인으로는 이당 조면호, 위당 신헌, 유재남병길, 추당 서상우, 표정 민태호, 자기 강위, 이재 유장환, 석파 이하응,¹⁰⁹ 동암 심희순¹¹⁰이다. 모두 스물두 명이다.

제자가 필요한 까닭

왜 이토록 제자의 규모를 중요하게 여기는 것일까. 1972년 최완수는 「김추사의 금석학」에서 김정희를 가리켜 '북학의 대성자'라거나 '금석학 대성자'¹¹¹라고 규정한 이래 1976년에는 「김추사평전」에서 매우 다양한 수식을 꾀했는데열거하면 다음과 같다.

"천재", "신동", "금대全臺의 기린아", "청대 고증학의 적통", "북학파의 종장", "현대 금석학의 비조", "천재직인 대학자", "사문斯文의 종장", "일세의 통유通儒", "예원의 종장", "신사상의 종장", "새 시대의 선구자", "혁신 사상의 비조"

최완수는 1980년 「추사서파고」에서도 "예술적 천품이 탁월"하다거나 "불세출의 천재", "신사상의 대성자"¹¹²라고 했고 2001년 「추사 일파의 그림과 글씨」에서는 다음처럼 나열했다.

추사 김정희 선생은 추사체를 이룩한 대서예가이고 일격화풍을 정착시킨 대화가이다. 또한 고증학의 문호를 개설한 대학자이고 시도에 정통한 대시인이며 고금의 각종 문체를 박섭博港: 널리 섭렵합하여 간명직절하고 논리정연한 문장력을 종횡으로 구사한 대문장가이었다."3

나아가 선종禪宗의 요지를 깨우친 '대선지식'이며 타의 추종을 불허하는 '대감식안'이라고 했다. 굉장한 수식어들이다. 이러한 수식은 '대'大를 붙일 만한 업적을 집대성하여 그 가치를 논증함으로써 증명할 수 있다. 이를테면 '일세의 통유'라는 표현은 동시대 유학자인 다산 정약용은 물론이고 퇴계 이황이나 성호 이익 같은 학자의 업적과 비교하여 넓이와 깊이가 어떠한가를 징험해야 할 것이다. 또한 이룩했다고 하는 '북학, 금석학, 문장, 신사상, 혁신 사상'에관해서도 마찬가지다.

그리고 김정희를 묘사하는 수식어 가운데 가장 빈번하게 쓰는 낱말인 '종 장'과 '비조'를 증명하는 기본은 그 추종자가 이룩한 업적을 밝히는 것이다. 여 기서는 '신사상의 종장' 증명을 시도한 1976년 최완수의 「김추사평전」 내용을 살펴보기로 하겠다.

추사는 이런 새로운 힘의 핵심이었다. 이미 약관으로 초정 박제가에게

서 북학을 배우고 다시 연경에 가서 청조 고증학의 정통을 이어 옴으로 써 그는 신사상의 종장이 된다.¹¹⁴

이어서 그 종장의 위상을 뒷받침하는 추종자들을 거론한다.

따라서 참신하고 현실적인 학문을 하려는 신진 사류들이 추사의 문하를 찾아들게 되는데 양반 종척을 비롯하여 점차 새 세력으로 등장하기 시작하는 중인층의 자제들이 대거 입문한다. 그래서 신관호, 이하응, 조면호, 민규호, 이상적, 전기, 강위, 오경석 등 많은 제자들이 그 문하에서 배출된다.¹¹⁵

이 서술에서 주목해야 할 요체는 세 가지다. 첫째는 김정희가 갖고 있다고 하는 신사상의 업적과 가치이고, 둘째는 추종자 각자가 계승해 이룬 업적과 가치다. 셋째는 그 내용을 증명하고 나서 동시대의 여러 가지 신사상과 유사한 사상을 찾아서 비교·평가하는 일이다.

신사상의 종장임을 사실로 확인하기 위하여 증거로 내세운 것은 두 가지다. 첫째는 박제가에게 배운 북학과 북경에서 배운 청나라 고증학이다. " 둘째는 김정희 사후 20년이 지난 1876년 일본과 맺은 '조일수호조규'와 그 실무자로 나선 몇몇 인물들의 행적이다. " 그런데 이 두 가지 모두 논증이라 하기엔 너무 간략하다. 더구나 박제가의 북학사상" 가운데 김정희가 계승하여 발전시킨 내용이 어떤 것인지 궁금하고 또 추종자의 신사상에 관한 내용도 무엇인지 알 길이 없다. 물론 이런 내용을 논의하기 전에 먼저 해야 할 일은 김정희가 박제가를 계승했는지 여부이며, 나아가 추종자로 지목한 인물들이 김정희를 계승했는지 여부를 밝히는 것이다. '신사상'은 그다음 이야기다.

이처럼 행적을 개괄하면서 세심한 논증을 전개하지 않은 채 단호한 결론을 내리는 것은 오랜 공부 과정에서 갖춘 직관과 통찰의 안목에 의거하지 않으면 불가능하다. 그런 안목을 계속 적용함으로써 해를 거듭할수록 김정희의 사

상과 학문에 대한 평가는 더욱 광대하고 심오해졌고 또한 제자의 수도 점차 늘어만 갔다. 더욱 놀라운 사실은 일부 연구자들이 그렇게 늘어난 제자 명단을 간단없이 수용한다는 것이다. 연구자가 선행 연구자의 견해를 따른다고 해도연구 대상이 활동하던 당대의 원본 기록을 검토하고 논증하는 과정은 당연히해야 할 일이다. 선행 연구자의 견해에 대한 사실 검증은 기본이기 때문이다.

질문을 하나 해 두자. 천재성과 위대성에 관한 것이다. 첫째, 김정희가 철학 사상사와 금석 고증학 그리고 문예 사상사에서 새로운 단계로 나가거나 한획을 긋는 업적을 쌓지 못했다면 그는 김정희가 아닌가. 둘째, 북경에 갔을 때한 달동안 몇 차례 만난 옹방강이나 완원의 제자가 아니었거나 사후 100년이 훨씬 지난 뒤에야 급격히 늘어난 제자들이 없다면 그는 김정희가 아닌가.

두 가지 질문 이외에도 해야 할 질문이 많다. 이를테면 유가나 불가는 말할 것도 없지만, 그에 앞서 김정희가 실학사상이나 북학사상의 소유자라거나 나 아가 개화사상의 비조임을 증명해야만 김정희일까 하는 것이다. 철학자나 사 상가는 그 언행이 생명이다. 하지만 김정희는 언言으로써 저술도 그 문자의 분 량이 소략하고, 행行으로써 실천도 유배가 너무 길어 행동할 기회가 드물었다.

그러므로 우리가 주목해야 할 분야는 예술이다. 김정희는 예술사상 전에도 없고 후에도 없는 불후의 업적을 남겨 200년이 지난 오늘 그 가치는 더욱 빛나고 있다. 김정희는 학술을 예술로 변용하는 재능에서 천재였다. 그보다 앞서 공재 윤두서, 표암 강세황, 자하 신위가 학문과 예술을 융합했고, 나아가 자하 신위는 이른바 시유화의詩有畵意는 물론이고 서권기書卷氣와 더불어 화중선리畵中禪理를 설파해 왔으며 김정희는 이 위대한 전통을 계승하여 학예주의자의 면모를 확립했다. 특히 그가 제창한 '문자향 서권기'와 더불어 추사체의 작품들은 언어와 문자 그리고 형상에서 실현 가능한 상상력의 한계를 훌쩍 뛰어넘어 천재임을 드러내는 것이다.

20세기 현창 사업

19세기 말 제자 소치 허련의 현창 사업은 주로 출판물을 활용하는 방식이었다.

또 다른 제자 추금 강위는 1881년 '완용문하 삼천 명의 선비'라는 구호에서 보 듯 추종 세력을 조직하는 방식이었다. 김정희와 생존 시기가 조금이라도 겹치 는 인물군이 사라진 20세기에는 그와 다르게 전개되었다.

가장 먼저 눈에 띄는 것이 1921년 《동아일보》가 장기간 연재한 「이조 인물약전」이다. 일흔한 번째 순서에서 헌종 시대를 수놓은 인물 일곱 명 가운데한 사람으로 김정희를 선정했다.

문필로써 명중일세名重-世하니 그 필법을 추사체라 칭하나니라"

헌종 재위 기간이 1834년에서 1849년까지였으니까 16년 동안이며 또 그동안 출세와 유배, 석방을 경험했고, 게다가 헌종이 승하한 뒤에도 헌종 집단을 구성해 예송을 벌이다가 패배하여 또다시 유배를 떠났으니 과연 헌종의 신하라 할 만하다. 이때 함께 선정된 인물은 조인영, 권돈인, 신위, 홍직필, 이항로, 기정진이었다.

그다음은 1933년 충남교육회가 나서서 김정희 향저인 예산에 '완당 김정희 비각'을 건립하겠다고 나선 일이다.¹²⁰ 실제로 교육회는 이 사업을 수행했다. 당시 《동아일보》는 묘소 사진을 곁들여 다음과 같은 기사를 내보냈다.

(예산) 추사 김정희—號 阮堂일호 완당는 조선이 낳은 근래의 홍유鴻儒로, 작고한 지 70여 년인데 예산군 신암면 용궁리에 있는 분묘는 수축 않고 그대로 내버려 두어 매우 유감으로 생각하는바 예산군 교육회장 범사帆 ± 씨는 도교육회의 후원을 받아 분묘 수축을 뜻하고 초상, 유묵을 사진 으로 만들어 도내 각지에 배부하고 의연을 모집하여 분묘에 석물과 기 타 제전에 쓸 재산을 준비하기로 하였다는데 일반 유지 제씨의 많은 의 연을 바라다고 한다¹²¹

충남교육회 및 예산교육회가 어떤 이유에서 이와 같은 현창 사업에 나섰

12-17 12-1

12-17 『완당 김정희 선생 백주기 추념 유작 전람회』, 국립박물관, 진단학회, 1956.

12-18 「도판목록」, 『완당 김정희 선생 백주기 추념 유작 전람회』, 국립박물관, 진단학회, 1956. 김정희 서거 100주년을 맞이하여 진단학회와 국립박물관이 공동으로 개최 한 전람회로 〈세한도〉, 〈불이선란도〉, 〈계산무진〉, 〈명선〉과 같은 작품 130여 점이 출품되어 김정희의 예술 세계를 한자리에서 관람할 수 있는 최초의 기회였다. 도록에는 13점의 흑백 사진 도판을 수록해 놓았다.

는지 알 수 없으나 관료와 교육 관련자가 모두 일본인이라 식민지 조선 교화를 사명으로 삼던 집단이었음을 생각하면 식민지 조선의 특성화와 민심 회유 책 략의 하나였을 것이다.

이렇게 보면 1936년 후지츠카 치카시가 식민지 지식 경영의 첨병 경성제 국대학 교수의 신분으로 「이조의 청조문화의 이입과 김완당」이라는 박사 논문 을 제출한 것도 그와 같은 맥락에 놓여 있다고 할 것이다.

해방이 되었고 또 전쟁이 일어났다. 신기한 것은 서거 100주년을 한 해 앞 둔 1955년 11월 23일 대구 양지다방에서 영남일보사가 〈추사김정희백년기념 제〉를 주최했다는 사실이다.¹²² 기념제 초청장에 실린 초대사 전문을 살펴보면 다음과 같다.

고귀한 정신의 사표 이조 500년 왕국 실학파의 확립자이며 청사에 빛 나는 추사서체의 개조, 신라 김생 이후 불세출의 서성書聖인 천재적 대 예술가 추사 김정희(완당) 선생이 가신 후 100년을 맞이하여 선생이 남겨 둔 위대한 문화적 업적과 그 유묵을 추모하면서…¹²³

이때 청강 김영기晴江 金永基, 1911~2003는 《동아일보》에 「완당선생의 예술과 생애」를 발표하여 "한국 서법예술 창시 이래 전인미답의 신경지를 개척한 것이었다"¹²⁴라고 찬양했다.

1956년 국립박물관과 진단학회가 공동주최하여〈완당 김정희 선생 백주기 추념 유작 전람회〉가 12월 12일부터 21일까지 덕수궁 국립박물관에서 열렸다. 125 글씨와 그림 등 130여 점이 전시되어 연일 성황을 이루었고 126, 기념식은 물론 강연회도 열었다. 대구에서도 지난해〈추사김정희백년기념제〉에 이어서 12월 7일부터 9일까지 대구공보원에서 주최하고 청구고고서지학회가 후원하는〈추사선생 100주년 기념 유작전시회〉가 열렸다. 이러한 전람회에 즈음하여 김영기는 「완당의 예술세계, 완당과 한청문화교류」 127와 함께 「완당전의의와 성격, 선생의 예술을 추모하면서」를 발표했는데 다음과 같은 목소리로

그 뜨거운 열정을 토해냈다.

우리들은 이러한 민족적 위대한 대학자, 대예술가를 우리 선조에 가지고 있으면서도 자칫하면 이를 돌보지 않고 "섹스피어"니 "베토벤"이니 "다빈치"니 하는 등등의 외국 특히 서구의 대가들만을 들어 생각하기쉽고 또 그렇게 하고 있다. 필자는 이들 서구의 대가들이 물론 그만큼 찬양 추앙을 받을 자격이 없다는 것도 아니오 필요가 없다는 것도 아니다. 요는 우리 선조에도 우리 민족에도 우리나라에도 그들과 못지않은 대학자, 대예술가, 대정치가, 대장군이 있으니 항상 이분들을 잊지 않고 이분들의 업적을 들어 밝히고 추모하여 특히 자라나는 어린 다음 세대와 후손들에게 자기 선조의 위대한 대가들을 존경하고 추앙하는 정신을 길러 주어야 할 것을 절실히 주장하는 바이다.¹²⁸

이 같은 추모 열기는 김영기 혼자만의 것은 아니었다. 1963년 서법가 원곡 김기승原谷 金基昇, 1909~2000 또한 「서예와 추사 백칠주기를 맞으며」에서 "조선 역사가 낳은 공전의 서예가로서 구각을 벗어 버린 새로운 경지를 개척하였으니"¹²⁹라고 했던 게다.

1970년대에 접어들어 현창 사업은 유택_{遭宅} 복원으로 이어졌다. 1976년 3월 충청남도가 예산의 유택을 복원하기로 한 뒤¹³⁰ 다음 해 6월 사업을 마쳤다.¹³¹ 이에 자극을 받은 제주도는 1978년 1월 대정의 적거지를 복원하기로 한이래¹³² 1984년 예술인총연합 제주도지부가 주관하여 3월 하순 착공했다.¹³³

1980년대에 이르러서는 기념관 또는 박물관 건립으로 나아갔다. 연고가 있는 세 곳인데 첫째 충청남도 예산의 경우, 1987년 예산문화원에서 추사기념관 건립을 시도했다. 예정한 자리에 예산군문예회관이 들어서 무산되었지만 2003년 다시 건립을 시작해 2008년 예산 유택 곁에 추사기념관을 개관했다. 둘째 제주도 대정의 경우, 1984년 제주시에 추사유물전시관을 건립했으며 2007년에 재건을 추진하여 2010년 지금의 제주추사관을 개관했다. 셋째 경

기도 과천의 경우, 1996년 과천시가 김정희와 관련한 유적 복원을 목표로 삼아 사업을 추진하여 2007년에 복원한 과지초당 근처에 박물관 건립을 시작해 2013년 추사박물관을 개관해 오늘에 이르고 있다.

5 추사 김정희를 보는 두 가지 시선

윤용구, 찬탄의 기쁨

시서화 삼절이자 거문고의 명인으로 일제 천황이 하사하는 작위를 거절한 은일지사 석촌 윤용구石邨 尹用求, 1853~1939는 1924년 김정희의 글씨와 그림을 배관하고서 다음과 같은 제발을 남겨 두었다.

서화는 비록 하나의 기예일 뿐이지만 역시 학문의 운세인 문운文運과 관련이 있으며 사람이 있고서야 기예가 있는 것이다. 완당 김정희 선생께서는 학문을 숭상하던 시대에 태어났다. 학문과 필법이 청나라 학자인담계 옹방강, 운대 완원보다 모두 웅건하니 가히 상상할 수 있다. 그러므로 묵란 역시 쉽사리 얻을 수 있는 게 아니다. 판향관독續香盥讀이라,향을 올려 공경의 뜻을 나타내며 몸을 깨끗이 하고서야 그림을 읽으니불승염탄不勝豔歎이라, 아름답고 고운 노래를 참을 수가 없구나. 갑자년 1924년 12월 하순, 석촌 윤용구 제하다. 134

윤용구는 학문과 예술, 시대와 문명이 모두 사람으로부터 비롯하는 것이라는 예술론을 설파한 다음, 추사 김정희가 바로 그러한 시대에 살았고 또 그러한 시대의 사람이었음을 강조했다. 그 바탕 위에 김정희의 학문과 필법이 탄생했다는 지적인데, 여기서 두드러진 것은 웅방강, 완원과 비교해 그들보다 '웅장하고 강건'하다고 평가한 대목이다. 그런 까닭에 귀하다며 쉽게 얻어 볼수 있는 것이 아니라고 하고서 "판향관독續香盥讀 불승염탄不勝豔歎"으로 마지막을 장식했다. 온몸과 온 마음을 다해 찬사를 바쳐 올린 것이다.

추사 김정희에 대한 가장 눈부신 찬탄으로 가득한 이 글은 1924년 누군가

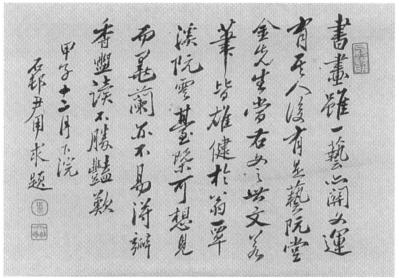

12-19

12-19 윤용구, 「완당 김정희 서화에 제하다」, 1924(김윤식·윤용구·민병석, 서화 족자, 171.8×41.4cm, 종이, 1924, 이홍근 기증, 국립중앙박물관 소장). 당대 현자로 존경받던 은일지사 석촌 윤용구는 '웅방강, 완원보다 웅건하다'라고 평가하는 호방함을 보여 주고 있다.

가 김정희의 글씨와 난초 그림을 윤용구와 더불어 김윤식, 민병석에게 보여 주고 제발을 청해 받아 제작한 한 폭의 족자에 포함된 것이다. 이 족자에는 김윤식과 민병석의 제발도 포함되어 있는데, 굴곡의 시대를 살아간 정치인 운양 김윤식雲養 金允植, 1835~1922은 김정희의 예술을 전설 속 신마神馬인 길광의 한쪽날개를 뜻하는 "길광편우"吉光片預라고 찬양했다. 이는 '세상에 드문 진귀한 예술품'을 비유하는 말이다. 또 조선을 일제에 헌상하는 배반의 생애를 살아간시남 민병석詩南 閔丙奭, 1858~1940은 문필로 '한 시대에 이름을 떨쳤다'라는 뜻의 "명중일세"名重一世라고 찬양했다. 걸작에 대한 감탄은 이처럼 사람을 가리지 않는 것일까.

문일평, 혁명과 비조

독립운동가이자 탁월한 학자 호암 문일평湖巖 文一平, 1888~1939은 1935년 「서도 대가 김추사」를 통해 "추사체를 개창"한 "비상한 천재"이며 "경술經術의 고증대가, 해동금석학의 시조"라고 묘사하고서 다음처럼 썼다.

오직 추사는 이들의 모든 서가書家를 초월하여 멀리 서도의 본원인 한예 漢線에까지 거슬러 올라간 것은 확실히 서도사상 초유의 한 일이다.¹³⁵

그리고 4년 뒤인 1939년 『호암사화집』湖岩史話集의 「완당선생전」에서는 단지 서도 분야가 아니라 경학經學과 금석학 분야로 확장하여 감당하기 어려 운 찬사를 헌정했다. "비상한 천재"이자 "절등한 학력"으로 중국에 들어가 중 국 당대 명유를 "경탄"하게 했으며 또 안목을 넓히고 귀국하여 "경사, 금석, 서 화, 시문, 도각"에 이르기까지 "대가大家를 이루었다"라고 했으며 덧붙여 조선 의 실사구시 학풍을 그 연원에 두었다고 했다.

그런데 문일평은 여기에 그치지 않았다. 김정희의 업적을 다양하게 열거했는데 금석학의 "신기원"과 추사체라는 "신경지"를 개척한 "국보적 학자"라고 했다. 특히 문일평은 고증학 분야에서 여러 선배 학자의 이름을 거론하고서

그러나 "금석학에까지 정통한 분은 오직 선생 한 사람뿐"으로 그야말로 추사 김정희는 "해동 금석의 조祖"라고 찬양했다. 그리고 서도 분야는 "이미 정평이 나 있다"라면서 한마디 덧붙이길, 서도 역사상 앞선 시대의 "대가와 명가를 초 월"하여 서도의 역사를 "혁명"한 이의 지위를 차지하고 있다는 말로 함축했다.

끝으로 문일평은 김정희가 살아가던 때를 주자학에 대한 반기 및 천주교나 불교 사상에 대한 언급에 대하여 "사회의 제재와 국가의 금압이 심엄"하기 그지없던 시대라고 규정했다. 그러니까 이토록 "완명고루" 演冥固陋한 조선이었던 탓에 김정희는 불교의 원리를 꿰뚫고서도 발표할 수 없었고 또 주자학의 아성에 함부로 반기를 들지 못한 채 한송불분론漢宋不分論에 머물렀다고 안타까워했다. 문일평은 긴 글의 끝을 다음처럼 마무리했다.

반도 학계를 돌이켜 볼진대 저와 같은 대립 경쟁이 없으니만큼 학술의 진보가 없었을 뿐 아니라, 고증대가도 선생을 최후로 다시 두드러지게 뛰어나는 계승자도 없었다.¹³⁶

서도의 혁명가이자 금석학의 비조라는 찬사는 물론이고 경학에 이르기까지 찬양하는 문일평의 관점은 동시대 연구자인 후지츠카 치카시와 같은 것이었다. 특히 김정희의 업적을 고취하고자 김정희 이외의 서법과 고증학에 대한평가 절하를 꾀하는 방식 또한 두 사람에게 공통된 것이었다. 이러한 태도와관점은 이후 일부 갈래에 계승되었을 뿐만 아니라 증폭되어 나갔다.

윤희순, 모화와 사대

1946년 범이 윤희순凡以 尹喜淳, 1902~1947은 『조선미술사연구』에서 조선 후기 회화사를 "숙종 시대 이래 고유한 독자의 정조 개발과 자주적 발전", "유교 중 심의 모화사상과 사대주의" 둘의 대립 구도로 설정한 다음, 이후 모화사상이 압도했다는 견해에 의거했다. 이를테면 윤희순은 "겸재 정선은 진경산수, 조선 풍경 사생을 개척한 비조"라고 정의한 다음 "이것을 계승발전케 해야 할 위치 에 있던 현재 심사정은 도리어 중국 그림풍인 화풍華風의 명수로서 이름을 날리게 되었다"라고 지적하고서 그것을 "역행"이라고 규정했다. 이어서 윤희순은 다음처럼 묘사했다.

이러한 비범한 역량을 가지고 겸재의 위업을 계승치 않았다는 것은 아까운 일이다. 이래서 겸재가 발굴한 광맥은 부질없이 매몰되고 그의 화업은 당대에 그쳐 버렸다.¹³⁷

경재 정선의 업적이 매몰당한 일을 두고서 윤희순은 현재 심사정의 책임이라고 한 것이다. 사실 여부를 떠나 이러한 설정은 역사에 대한 의미 없는 가정법일 뿐이다. 이러한 가정에 기초하여 윤희순은 또다시 19세기 회화사에 관해 다음처럼 기술했다.

이러한 모화幕華와 문기文氣 숭상은 추사 김정희, 우봉 조희룡의 문인적 논평이 박차를 가하여 조선조 말엽에는 남화풍이 창일하게 되었다. 그 결과는 문인 아닌 문인화적 수묵화가가 족출하게 되었다.¹³⁸

다시 말해 '유교 중심의 모화사상과 사대주의'의 계보에 기초한 '남화풍의 문인화적 수묵화'가 조선 말기를 뒤덮는 데에 추사 김정희, 우봉 조희룡의 비평이 거대한 영향을 끼쳤다는 것이다.

이동주, 완당바람

윤희순의 조선 후기 미술사 인식을 계승, 발전시킨 관점이 1969년 이동주의 「완당바람」이다. 이동주는 "완당의 문인 취미가 상류 사회의 그림의 수요의 성격을 일변시켰을 것"이라며 동년배와 후배, 나아가 사후의 인명을 열거한 뒤다음처럼 서술했다.

일종의 완당바람이 불고, 이 바람을 계기로 하여 문인화의 새바람이 한 국의 화단을 덮어서 그때까지 유행하던 사경산수, 속화의 터전을 일조 에 부숴 버리게 되었다.¹³⁹

미술의 역사가 이처럼 단 한 사람의 영향력에 의해 변화를 이룩했다는 것이다. 결코 흔치 않을 미술사의 혁명이다. 그런데 이동주는 추사 김정희가 그것을 해냈다고 믿었다.

그뿐만 아니라 고관대작과 더불어 문인, 묵객, 역관, 석가에까지 문인화의 새바람을 집어넣고 심지어 직업 화가에까지 문인풍을 흉내 내게 하는 조류를 만들었다. 이 거대한 영향은 우리나라의 옛 그림에 국한하더라도 가히 완당 바람이라고 할 만한 세를 이루었는데, 그러나 그것을 오늘의 시점에서 뒤돌아보면 한국이라는 땅에 뿌리 뻗고 자라날 그림의꽃나무들을 모진 바람으로 꺾어 버린 것 같아서 기분이 야릇해진다.140

그러니까 김정희란 인물은 첫째 이전의 유행풍을 하루아침에 부쉈고, 둘째 모든 계층에 문인풍의 조류를 만들어냈으며, 셋째 꽃피울 싹을 꺾어 버린 거대한 영향력을 행사한 전무후무한 사람이며, 이 한 사람이 과거, 현재, 미래를 지배하고 있다는 이야기다.

최완수, 북학과 예원의 종장

최완수는 1972년 「김추사의 금석학」¹⁴¹을 발표했는데, 김정희 금석학_{金石學}을 다룬 최초의 업적이었다. 최완수는 김정희를 중국 금석학을 수입하여 "금석학을 대성"시킨 "북학의 대성자"라고 지목하고서 다시 김정희의 금석학을 "서도 書道 금석학"과 "경시經史 금석학"으로 분류하여 그 업적을 열거한 다음 조선 학계에 끼친 영향력을 서술했다.

그로부터 4년 뒤인 1976년 최완수는 「김추사 평전」에서 김정희야말로 충

청남도 예산 팔봉산의 정기를 타고난 "천재요 신동"¹⁴²이라고 지목했다. 그런 추사 김정희가 중국 북경 학계에 혜성처럼 나타나 "금대金臺의 기린아"¹⁴³로 "석 학명유" 들과 학연을 맺고 귀국하자 조선의 북학파가 아연 활기를 띠기 시작했다고 했다. 그리고 옹방강과 완원에게 의발을 전수받음으로써 "청조 고증학의 적통"을 이어 다음처럼 할 수 있었다고 서술했다.

고증학의 기본이 되는 경학은 물론이며 사학, 지리학, 천산학, 문자학, 음운학 등의 제반 분야에 이르기까지도 모두 정확한 이해를 가질 수 있 어서 학파의 기치를 선명히 하고 자가의 학풍을 수립할 수 있었다.¹⁴

이어서 최완수는 추사 김정희를 다음처럼 함축했다.

북학파의 종장145

이뿐만 아니다. 최완수는 또 그를 "현대 금석학의 비조"¹⁴⁶라거나 "천재적인 대학자" 또는 "사문斯文의 종장"¹⁴⁷이라고 했다. 나아가 최완수는 "예원의 종장"¹⁴⁸이며 "신사상의 종장"¹⁴⁸이라고 하고서 다음처럼 끝을 맺었다.

새 시대의 선구자로 혁신 사상의 비조¹⁵⁰

안휘준, 남종화풍의 영향력

안휘준은 1980년 『한국회화사』의 조선 말기 회화사에 "청조 남종화풍의 자극을 받아 추사 김정희를 중심으로 문기 또는 서권기를 숭상하는 남종화풍이 확고한 기반을 다지게 되었다"¹⁵¹라면서 그 추종자들에 의해 남종 문인화가 크게 발전했고 또한 조선 후기 유행한 진경산수와 풍속화에 쐐기를 박는 결과를 초래했다고 지적했다. 조선 말기 회화에 관해 안휘준은 다음처럼 개괄하고 있다.

조선 왕조 말기의 회화에서 제일 먼저 주목되는 것은 앞에서도 지적한 것처럼 남종화풍의 본격적 유행과 토착화라고 하겠다. 이에는 당시의 학계와 서화계에서 강력한 영향력을 행사하였던 김정희와 그의 일파의 역할이 매우 컸다고 할 수 있다.¹⁵²

안휘준의 이러한 서술은 앞서 윤희순과 이동주의 회화사 인식을 맥락화하여 회화사로 정식화하는 것이다. 특히 추사 김정희가 이룩한 업적과 그 영향력에 집중했는데 다음과 같다.

그림은 문자향 또는 서권기를 풍기는 높은 경지의 깔끔한 남종화만을 중히 여기고 진경산수나 풍속화 등을 낮게 평가하였으며, 서예에서는 역대의 명필을 연구하여 이른바 추사체를 창안함으로써 우리나라 서예 사에 큰 공헌을 하였다. 그는 묵란과 산수를 잘 그렸고, 전형적인 남종 문인화의 경지를 개척하여 그의 후학들에게 지대한 영향을 끼쳤다.¹⁵³

그리고 〈세한도〉와 〈묵란도〉를 사례로 든 뒤 '김정희파'를 설정하고서 서술해 나갔다.

최열, 복고주의

1981년 최열은 『한국근대사회미술론』에서 추사 김정희 직전의 미술에 관해 다음처럼 서술했다.

대도시에서 조선 미술은 도시적 세련성과 서민적 건강성을 신윤복과 김홍도가 서로 획득하였다. 이들은 이전 관념산수와는 발상부터 다른 풍경산수를 제작했다. 미술은 이제 지배 계층의 낡은 이데올로기적 장 치로서 구원의 통로가 되기를 거부하기 시작했고 인간 삶에 주목하면 서 물리적 자연 형태에 눈길을 보내는 가운데 자신의 눈과 느낌에서 출 발하는 시각을 획득하였다. 화가가 조형의 주체이기를 스스로 원하고 실천했던 것이다. 또 한쪽에서 이와 같은 창조적 주체라는 인식이 열어 놓은 지평 위에 이른바 민화라는 풍부하고 다양한 양식이 개발되어 나 갔던 것이다.¹⁵⁴

이어서 최열은 추사 김정희가 중국 고대를 모범으로 삼는 복고주의에 탐 닉하고 있음을 서술하는 가운데 다음처럼 썼다.

이러한 이광사를 부정하는 김정희는 고대의 향수를 느끼고 있었다. 김정희의 규범은 위대한 가설을 품은 고대 세계 한나라였다. 한나라 문화는 김정희에게 하나의 이상이었다. 김정희의 고증학은 고법을 탐구하기 위한 좋은 방법이었다. 고증학을 토대 삼은 김정희의 예술은 졸박청고

채淸清리의 독자한 서체로 나타났고 이를 추종하는 이들도 나타났다. 19세기를 풍미하였던 것이다. 155

또한 최열은 "극단화된 고대 중화 중심론자들은 중화주의 세계관에 뿌리를 두면서 학문 지상주의, 문화주의 지식인의 면모를 지닌 채 중국 고대의 행복만을 완상했다"라고 김정희를 비판하고 있다. 왜냐하면 그가 살아가던 19세기는 "복고주의 이념이 소멸하고 있었던 시대"이기 때문이다.

김정희의 글씨가 지니고 있는 미술사적 의미는 자신이 갖고 있는 고전적 이상으로 복귀하기를 꿈꾸는 양식의 출현이다. 고대 한나라를 이상 규범으로 삼고 있는 작가의 당연한 귀결이라 할 것이다. 이런 태도가 문인화와 일치하는 것은 몰락해 버린 19세기 사대부의 꿈과도 같은 것이다. ¹⁵⁶

다시 말해 최열은 김정희가 시대를 거슬러 중국 고대의 이상을 꿈꾼 복고

12-20 12-21 12-22 12-23

12-20 이동주, 「완당바람」을 재수록한 『우리나라의 옛 그림』, 박영사, 1975.

12-21 최완수, 『김추사연구초』, 지식산업사, 1976.

12-22 허영환, 『영원한 묵향』, 한국능력개발, 1978.

12-23 유홍준, 『완당평전』, 학고재, 2002.

주의자라고 규정한 것이다. 끝으로 최열은 김정희 작품의 '극단적 절제와 고전 규범에 의거하는 거친 화면이 어떻게 하나의 양식으로 형성되는가'를 〈세한도〉와 〈묵란도〉를 통해 살펴본 뒤 '오늘날까지 세력을 떨치고 있는 복고주의'에 관한 탐구 작업의 절실성을 강조했다.

유홍준, 하나의 결실

20세기를 마감하는 1999년 이전 추사 김정희를 직접 다루는 단독 저서로는 1976년 최완수의 『김추사연구초』 ¹⁵⁷와 1978년 허영환의 『영원한 묵향』 ¹⁵⁸ 두 종류밖에 없다. 물론 1936년 일본인 후지츠카 치카시의 「이조의 청조문화의이입과 김완당」 ¹⁵⁹이 있지만 일본어로 작성한 동경제국대학 박사 학위 청구 논문이었다. 번역본이 1994년 『추사 김정희 또 다른 얼굴』 ¹⁵⁰로 나왔으나 완역본 『추사 김정희 연구: 청조문화 동전의 연구』가 나온 때는 2009년이었다. ¹⁵¹

단행본은 단 세 권에 불과했지만 전람회는 꾸준히 열리고 논문은 계속 쏟아져 나왔다. 애호가 사이의 깊고 넓은 관심은 추사 김정희를 향한 관심을 심화하고 확장해 나갔고 그의 작품은 미술 시장에서도 매력이 넘치는 품목으로 자리를 잡았다. 그간의 깊은 관심과 넓은 연구는 세기가 바뀐 2002년 유홍준의 『완당평전』 152으로 결실을 맺었다.

유홍준은 『완당평전』 「서장」에서 김정희를 가리켜 "최고의 서예가"이며 "금석학과 고증학에서 당대 최고의 석학"이고 또한 "국제적인 학자"로 "자기분야에서 세계의 최정상을 차지한 몇 안 되는 위인 중 한 분"이라고 했다. ¹⁶³ 그리고 글씨와 학문 두 갈래 분야로 나누어 업적을 압축했다. 먼저 글씨 분야에서는 "추미醜美를 추구하여 파격의 아름다움, 개성으로서 괴물를 나타낸 것"이 '추사체'의 본질이자 매력이라고 정의했다. 학문에서는 첫째로 "시와 문장의 대가"라면서 다음처럼 함축했다.

이처럼 혹은 시인으로 혹은 금석학과 고증학의 대가로, 혹은 경학의 대학자로, 혹은 불교의 선지식善知識으로¹⁶⁴

끝으로 "문인화의 대가"라고 했다. 특히 유홍준은 미술사의 맥락에서 추 사 김정희를 다음처럼 묘사했다.

그러나 단원 김홍도라는 정상에서 완만한 하강 곡선을 그리는 내리막길로 접어든 순간 내 앞에는 짙은 안개의 바다 너머로 추사 김정희라는 거봉이 홀연히 나타나는 것이었다. 우러러보자니 아득하고 오르자니막막하기만 한 신비로운 천인절벽이다¹⁶⁵

오직 홀로 아름다운 그 이름

1936년 후지츠카 치카시가 추사 김정희를 "조선의 기린아"¹⁶⁶로서 "청조학淸朝 學의 대완성자 중 한 사람"¹⁶⁷이라고 정의했다. 이런 정의는 무엇보다도 조선의 학문을 다음처럼 보는 관점을 전제하는 것이다.

송나라와 명나라 유학의 말류末流가 보이는 폐해에 빠져들어 편협한 채 앙상하게 말라 버린 조선의 고루한 풍습 168

후지츠카 치카시는 추사 김정희가 바로 그런 조선 학계의 "고루한 풍습을 단번에 날려 버렸으며" 나아가 "청조문화의 핵심을 파악하여 새로이 실사구 시 학문을 조선에 가장 먼저 소리 높여 외친 인물"이라고 했다. 후지츠카 치카 시는 그러므로 "학문적 업적에서 실로 완당이 제일인자"라면서 다음처럼 묘사 했다.

완당은 확실히 조선 500년 학계에서 초특급의 초월적 존재였다.169

완당은 조선 500년 이래 절대로 다시 없고, 있다고 해도 그저 한둘 있을까 말까 한 영재로 특히 청조학의 조예에 한해서는 그에 필적할 사람이 아무도 없었다.⁷⁷⁰

후지츠카 치카시가 추사 김정희를 이처럼 높이 평가하는 저변에는 첫째로 당대 조선의 학문을 멸시하는 관점과 둘째로 당대 청나라 문화에 관해 하늘을 찌르는 기세라고 평가하는 관점, 셋째로 청나라 학문의 조선 전래 과정에서 바로 김정희가 최초로 수입해 혁혁한 업적을 쌓았다는 전제가 깔려 있다.

후지츠카 치카시가 경성제국대학에 재직하던 당시 조선의 학술사 연구성 과는 빈약한 수준이었다. 17세기 이래 사회 경제사라든지 철학사상 및 실학사상사 연구의 진척이 아직 이뤄지지 않았던 때다. 따라서 추사 김정희의 학술이 지닌 역사상 가치를 위치시키는 평가 작업이 가능하지 않은 상황이었다. 그런데도 후지츠카 치카시는 서둘러 조선을 멸시하면서도 반대로 김정희에 대해서는 '기린아'니 '제일인자'니 '초특급' 또는 '초월적 존재'라고 찬양했다. 그러니까 김정희를 높일수록 조선은 낮아지는 반비례 효과를 거둔 것이다.

물론 동시대 사학자 문일평 또한 같은 관점으로 찬양하고 있었는데, 이러한 후지츠카 치카시의 관점과는 전혀 다른 입장에 있는 미술사학자가 바로 범이 윤희순이었다. 윤희순은 '모화사상과 자주사상'의 대립 구도를 설정해 놓고미술사의 흐름을 구성했다. 그리고 추사 김정희를 모화사상의 갈래로 분류했다. 이러한 인식에 이어, 앞서 말했듯 이동주는 진경산수와 속화라는 새 화풍이 꽃봉오리 같이 피어오르던 때 추사 김정희가 그것을 가로막았다고 했다.

오늘의 시점에서 뒤돌아보면 한국이라는 땅에 뿌리 뻗고 자라날 그림의 꽃나무들을 모진 바람으로 꺾어 버린 것 같아서 기분이 야릇해진다. 완당의 동기는 어쨌든, 적어도 결과로는 그렇게 된다.¹⁷¹

이동주의 이러한 비판은 윤희순이 규정한바 '모화와 자주'라는 대립 구도를 가져와 적용함에 따른 것이다. 윤희순, 이동주의 관점과 태도는 18세기에서 19세기에 이르는 미술사의 전개 과정에서 김정희의 위치를 '모화'로 결정짓고 있다. 다만 후지츠카 치카시가 보기에 김정희는 청나라 학술을 수용하여 다 죽어 가는 조선학계를 되살렀다는 관점을 갖고 있었다. 따라서 윤희순의 분류를

차용하자면 추사 김정희가 '모화'를 더 잘할수록 뛰어난 인물일 수밖에 없다. 물론 후지츠카 치카시는 고증학 분야에 집중했으므로 예술 분야를 대상으로 하는 맥락과는 관점이 달랐다. 이어서 최완수 단계에 오면 추사 김정희는 그야 말로 '조선의 혁신 사상을 이끌어가는 새 시대의 선구자'로 탈바꿈한다. 하지 만 그렇게 끝나지 않았다. 최열은 윤희순과 이동주의 관점을 계승하면서 김정 희의 사상을 '복고주의'로 규정하고 예술 또한 복고주의 경향으로 서술했다.

이처럼 김정희를 보는 관점과 태도는 크게 두 갈래로 나뉘어 왔다. 하나는 후지츠카 치카시의 계보이고 또 하나는 윤희순의 계보다. 하지만 추사 김정희를 어떻게 규정하든 후지츠카 치카시를 포함하여 윤희순, 유홍준에 이르기까지 김정희가 이룬 업적과 끼친 영향력에 관해서는 누구도 부정하지 않는다. 다만 논자마다 강조하는 분야와 그 맥락이 다를 뿐이다.

월인천강

추사 김정희는 다양한 분야를 망라하는 조선 시대 지식인의 전형이었다. 학술에서 금석 고증학에 눈부신 성과를 거두었으며 특히 예술 분야에서 전인미답의 추사체와 난초화의 혁신을 실현한 천재였다. 19세기 전반기 미술사에서 커다란 봉우리를 이루어 낸 것이다. 물론 그의 업적은 미술의 모든 분야를 망라하는 것이 아니었다. 수묵과 담채, 채색으로 나눌 수 있는 산수화 종류 가운데수묵화 범주에 머물러 있고 또 실경과 의경 가운데 의경산수화 범주를 벗어나지 못했다. 또한 일필 수묵화와 공필 채색화로 구분할 수 있는 화조, 영모, 어해종류 가운데 수묵 사군자 범주에 한정되어 있었다.

그럼에도 불구하고 추사 김정희의 업적과 영향에 관한 인식은 매우 다양하고 또 풍요롭다. 바로 그 풍요로움 때문에 오히려 많은 사실에 왜곡과 과장으로 번져 나갔다. 추사 김정희라는 존재와 그 사실은 하나인데 연구자의 숫자만큼, 아니 애호가의 숫자만큼이나 많은 '추사 김정희'가 탄생한 것이다. 마치달은 하나인데 강에 뜬 달은 1,000개라는 '윌인천강'月印千五처림 말이다.

사실보다 해석이 더욱 다양해지면서, 김정희 관련 인식이 풍요로워지면서

과장은 끝 가는 줄을 몰랐다. 추사 김정희 스스로 이룩한 업적이 태산북두만큼 거대한 게 사실이건 아니건 추사 김정희 이후 김정희의 학술과 사상, 예술은 후학에 의해 계승과 확산을 이루지 못했다. 누구나 다 자신이 추사 김정희를 계승했다고 자부하곤 했지만, 누구도 청출어람의 새로운 단계로 나아가지 못했다. 이것은 다만 1,000개의 강에 새겨진 추사 김정희의 달그림자처럼 스스로 추사의 후예라고 믿는 신앙과도 같은 것일 뿐이다.

추금 강위는 추사 문하의 비조다. 강위는 김정희 사후 25년이 지난 1881년 "완용문하 삼천사"阮翁門下三千士를 선언했다. 그로부터 한 세기 동안 연구자들에 의해 추사서파, 추사화파에 이어 추사학파까지 이른바 추사파라는 집단이 형성되면서 제자 명단이 증가했다. 이처럼 사후에 당사자가 아닌 연구자들에 의해 등장한 집단이 확장을 거듭하는 가운데 추사파가 김정희 살아생전에 실제로 존재했다는 믿음으로 번져 나갔다.

추사체 유행, 지역 미술계 형성

2020년 11월 최열은 인물미술사학회에서 발표한 「지역미술계 형성과 연구사」에서 지역 미술계 형성을 논증했는데 19세기 중엽을 "지역 서화계의 형성과 전개가 이루어진 때"라고 특정했다. 근거는 환재 박규수가 서술한 『환재집』 職齋集에 두었다. 박규수는 서울 이외 각 지방 사람들 사이에 '추사체' 모방 풍조가 일어났다고 지적하고, 하지만 이런 유행은 송설체松雪體를 익혀 온 전통에비해 좋은 일이 아니라고 했다." 박규수의 이와 같은 증언을 거점 삼아 최열은 다음처럼 썼다.

서울 밖의 지역에 이미 서법가들이 활동하고 있었으며 이들도 유행에 민감하여 19세기 중엽에 이르러서는 저명한 '추사체'를 따르는 풍조를 일으켜 가고 있었다.¹⁷³

뒤이어 전국 각 지역 미술·서화계가 언제 어떻게 누구에 의해 이루어졌는

가를 밝혀 나갔다. 그러니까 김정희의 영향력은 제자를 통한 직접 전수가 아니었다. 제자 강위의 호언장담을 통한 인맥 만들기 운동 및 허련의 판각 인쇄를 통한 출판물 보급 운동을 계기 삼아 하나의 파장이 물결을 일으키듯 전국 각지역에서 '추사체 유행'과 더불어 지역 미술·서화계가 요원의 불길처럼 번성해 일어난 것이다.

하지만 추사 김정희의 글씨와 그림을 계승하여 그야말로 추사체를 활짝 꽃피웠다거나 또는 새로운 경지로 나아간 이른바 청출어람의 예술가를 지역 이건 서울이건 어디에서도 아직 찾지 못했고 그의 학문과 사상을 계승하여 시 대와 현실의 요구에 응답하는 새로운 이상을 구축한 학자도 찾지 못했다. 오직 '김정희' 세 글자만이 홀로 우뚝 서 있을 뿐이다. 6

신화의 탄생

어떤 꼬마의 추억

추사체 신화의 기원은 열세 살짜리 어떤 꼬마의 추억이다. 뒷날 의사醫師로 성장한 상유현尚有鉉, 1844~1923이 약관 열세 살 때인 1856년 봄에서 여름 사이봉은사에 들러 추사 김정희를 만났다. 이때 일을 써서 「추사방현기」秋史訪見記라는 제목을 붙여 놓았다. 그 뒤 상유현의 손자 상철尚結이 자신의 저서 『전수만록』
順手漫錄에 포함시켜 두었지만, 정작 『전수만록』이 출판되지 않아 알려지지않다가 1966년 서지학자 김약슬金約瑟, 1913~1971이 《도서》에 그 전문을 번역하고 발굴 과정을 소개했다. 194 건약슬은 「추사방현기」를 소개하는 글 첫 머리에서 김정희의 학문 세계를 찬양했다.

지난날 많은 학자 중에서도 실증적 학문을 꽃피우고 그 결실을 남긴 실학자 김추사 정희 선생의 심오한 학문과 청절고고한 뜻은 길이 빛나고있다."⁵

김약슬의 소개 글 첫머리와 마찬가지로 상유현 또한 「추사방현기」 첫머리에서 김정희의 서법 세계를 찬양했다.

우리나라 근세 명필은 김추사로서 가장 제일로 꼽는다. 사람들이 다 그 체를 좋아하고 그 첩을 귀중히 여긴다.¹⁷⁶

이어 상유현은 봉은사에 함께 갔던 지전 이신규芝田 季身達, 1793~1868로부터 들은 이야기를 소개했다. 천주교인인 지전 이신규가 제주도에 유배를 갔을

적에 제주 유배객 열 명 남짓이 매양 서로 만나 가까워졌던 어느 날 일이라고 했다. 큰 눈이 내려 한라산이 백옥을 이루자 달빛 밝은 밤 산에 올랐는데 그만 추위에 길을 멈춘 채 불을 피우고 술을 데워 언 몸을 녹인 뒤 시를 읊자 하였다.

먹을 찍은 붓 끝은 곧 곧아 얼음이 되니 획과 종이는 먹이 젖지 않고 한자도 이루지 못했소. 다시 붓과 종이를 불에 쪼이고 말려 간신히 한자를 이루니 글자는 얼고 먹은 떨어져 먹 자국도 없이 되었소. 그래 다 붓을 던지고 더 쓰지 않기로 하였소. 이때 원춘추사의 자이 비로소 일어나 '내가 또 이를 시험하리라' 하고 이에 붓을 적셔 종이에 임한즉 붓은 얼지 않고 글자도 얼지 않아 완연히 평상 때와 같아 드디어 여러 시를 마치고 돌아왔소. 이는 신神이 아니라면 능히 못 했을 것이오.""

그리고 이어 또 다른 인물로 어떤 '명사'가 전해 준 이야기를 소개했다. 김 정희가 제주 유배를 마치고 한양 도성에 있을 때 김정희의 겸인이 그 글씨를 얻어 침실에 걸어 놓았는데 불을 켜지 않았음에도 글씨에서 빛이 났다고 했다.

걸어 놓은 글씨 위에서부터 빛을 발하는 것이 무지개와 같아 방 가운데 를 비치었다는 것입니다.¹⁷⁸

그래서 그 인물이 김정희에게 직접 진실로 있던 일이었는지를 물어보았다 면서 다음처럼 썼다.

완당은 미소만 짓고 그 사실의 유무를 대답하지 않았다. 그 일이 참으로 있었는지 내가 먼저 돌아왔으므로 또한 그 명사가 어떤 사람인지 알지 못했다. 심히 희한한 일이라 알 수 없는 일이다. 하니 침계공釋溪公 윤정현 역시 웃으면서 '이 무슨 괴이한 일이냐, 미선홍월米船虹月이란 밀이또 이런 유이니라'. 이 여러 말을 들은즉 공은 과연 신필神筆이다."

이처럼 김정희가 신필로 불릴 수 있었던 것은 상유현이 기록하고 있는 두 가지 일화가 전해 오기 때문인데 여기 등장하는 두 사람 가운데 '명사'는 끝내 누구인지 알 수 없으나 한라산 사건의 체험자인 지전 이신규는 전설 같은 인물 이었다.

지전 이신규는 천주교인 이승훈季承薰, 1756~1801의 아들인데 64세 때인 1856년 2월 19일 내의원 추천으로 부사용副司勇을 제수받아 처음 출사했다. 아버지가 1801년 서소문 밖에서 처형당함에 따라 출사의 꿈을 접고 약재를 다루며 생계를 이어 갔다. 그리고 끝내 자신도 아버지의 뒤를 이어 1868년 천주교인으로 체포당해 서소문 밖에서 처형당했다. 이신규는 1856년 관직을 얻은 직후 4월 6일 아버지 신원을 호소하는 격쟁을 펼쳤으며 그해 10월 24일 자로 장롱 참봉에 제수되었다. 그러니까 이신규는 바로 이 격쟁 직후 상유현과 더불어봉은사를 방문해 추사 김정희를 만났고, 이때 체험담인 한라산 사건을 상유현에게 전해 주었던 게다. 이 추사체 전설의 출현은 탄생 전설인 24개월 잉태설과 사망 전설인 맥이 멈추고서도 나흘을 더 숨 쉬며 살았다는 4일 단백설과 짝을 이루어 인생과 예술에서 모두 신화를 형성하는 계기였다.

얼지 않는 먹과 붓이 글씨가 되고 그 문자는 어둠을 밝히는 빛이 되어 세상을 경이롭게 한 신필神筆의 전설이 1966년 세상에 공개되고, 54년이 흐른 뒤인 2020년 연구자 김수진은 「누가 김정희를 만들었는가: 김정희 명성 형성의역사」에서 신필 이야기를 두고 다음처럼 썼다.

이러한 증언은 사실일 리 없으나 당대에 세인들이 품었던 김정희에 대한 중모의 정도를 확인할 수 있다. 상유현은 '신이 아니면 못했을 것이다'와 '공은 과연 신필이다'라는 수사로 김정희에 대한 신화성을 강조하였다.⁸⁰

당신이기를

어느덧 추사 김정희는 신화가 되었다. 헤아릴 수도 없이 많은 전람회와 도록

및 숱한 연구서와 소설은 물론이고 2008년 충청남도 예산군의 추사기념관, 2010년 제주도 대정읍 제주추사관, 2013년 경기도 과천시 추사박물관이야말 로 추사 김정희 신화가 얼마나 큰 폭발력을 지니고 있는가를 실증하고 있다.

최고의 가격으로 경탄을 불러일으키는 그는 언제나 미술 시장에 활력을 불어넣어 준다. 그는 오늘을 살아가는 이들에게 축복이다. 서법가들은 물론이고 많은 미술인에게 추사 김정희는 존경의 대상으로 떠올랐고 애호가들에게는 가슴 설레게 하는 매혹의 선율이며, 또한 미술을 모르는 이들에게조차 그 이름은 눈과 귀를 사로잡고 마음을 어지럽힌다. 세월이 흐를수록 그의 작품은 다함 없는 경지에 도달하여 극한의 세계를 개척해 나간다. 그래서 오늘날 추사 김정희란 이름은 그 무엇과도 바꿀 수 없는 자부심이다.

19세기 추사 김정희 신화는 20세기 대향 이중섭 신화처럼 21세기를 살아가는 이들에게 아름다운 추억이고 눈부신 희망이다. 의문이 뭉게구름처럼 피어오른다. 그 순간 나는 소망한다. 언젠가 우리 곁에 나타날 초인이 보이지 않을지라도, 아직은 우리를 들뜨게 할 신화가 없을지라도, 몸과 마음을 다해 간절히 소망한다. 21세기의 주인공이 바로 당신이기를.

후기

감사의 마음

어머니 하복순 여사가 아버님 곁으로 떠나가신 2020년 12월 23일. 사흘을 하얗게 지새우고 49일 동안 촛불과 함께 겨울을 보냈다. 그 겨울 내내 촛불과 더불어 함께한 것은 〈세한도〉와〈불이선란도〉 그리고 『추사 김정희 평전』의 원고다.

신기하게도, 〈세한도〉와 〈불이선란도〉는 손세기·손창근 부자가 국립중앙 박물관에 기증하여 2020년 11월 24일부터 특별전 〈세한〉이 열려 전시되었고, 『추사 김정희 평전』은 50대 후반에 다 쓴 초고를 퇴고해 넘긴 원고의 1차 교정 지가 11월부터 나오기 시작했다. 돌베개 출판사로부터 교정지를 받아 쥐고서, 전시를 만든 이수경 학예관은 물론 나의 학생들과 함께 박물관의 어두운 전시 실에서 〈세한도〉와 〈불이선란도〉 배관을 되풀이했다. 또 책을 만들어 주는 김 서연 편집자와 깨알 같은 문자를 수도 없이 주고받았다.

훌쩍 떠나가신 어머님의 빈자리를 어찌 메울 수 있을까마는 그 그림과 원고가 내겐 커다란 위로였다. 그러고 보니, 아, 이건 먼 길 떠나시며 홀로 남은 아들에게 남겨 주신 마지막 선물이란 사실을 깨우칠 수 있었다. 어머님은 내

게 거의 모든 것을 주고 가셨다. 물론 어머니는 당신의 남편 그러니까 내 아버지가 모든 걸 주고 떠나갔다고 말씀하시고는 했다. 나도 안다. 『추사 김정희 평전』을 쓸 수 있는 능력과 의지를 주신 분이 어머니와 아버지 그리고 내 성장기를 함께하신 할머니라는 사실을.

교정지마저 넘기고 나니 내가 내게 줄 위로의 말이 필요했다. 김정희가 매화 그림을 보고 읊은 노래에서 찾은 치유의 문자가 있다.

꽃 보려면 그림으로 그려서 보아야 해 그림은 오래가도 꽃은 수이 시들거든

꽃은 살아 있는 생명이고 그림은 죽어 있는 물건이다. 생명의 의미와 예술의 가치를 통찰하는 저 말이 내게 얼마나 큰 깨우침을 주었는지 말로 다 표현할 수 없다. 최초의 해석은 그림의 위대함을 통찰하는 것이었다. 꽃 그림이 꽃보다 꽃 같아, 꽃 보려면 그린 꽃을 펼쳐야 한다니 말이다. 오랜 세월 이 시구는예술의 우월성을 확신하는 증거였다. 미술을 선택한 나의 우월성마저 증명하는 것만 같았다. 인간을 세상의 중심에 두는 인본주의와 인류의 행복을 지향하는 근대주의를 최고의 가치이자 도달해야 할 이상으로 여기던 시절의 자부심이었다. 문득 힘겨울 때면 이 구절을 떠올리며 나를 쓰다듬고는 했다. 그랬다. 그 말은, 그 문자는, 그 노래는 자연에 대한 예술의 성취이자 인간 승리의 찬가였다.

하지만 살날이 그리 많이 남지 않은 지금 나의 최종 해석은 자연의 위대함을 깨우치는 화두로 바뀌었다. 살아 있는 생명은 변한다. 제 모습이 없다. 꽃을 피웠다가 시들게 하고 또다시 피운다. 그러고 보니 살아 있는 자연의 역동성은

김정희, 「주제 이심암 때화소품 시후」走題 李心葊 梅花小品 詩後(김정희 지음, 신호열 옮김, 『국역 완당전집 III』, 민족문화추진회, 1986, 92쪽).

예술 따위가 흉내조차 낼 수 없는 도저한 것이었다. 여기에 도달하는 순간, 자연을 세상의 중심에 두는 자연 중심주의야말로 인간과 예술을 가능하게 하고 지속하게 하는 힘이라는 사실을 깨칠 수 있다. 인류는 오랜 세월 함께해 온 예술의 물질 토대이자 그 재료였던 흙과 나무와 돌과 쇠, 종이와 먹 그리고 불과 물과 바람을 오늘날 점차 배제하고 있다. 어느 날이던가, 천연 재료만으로 자연의 신성함과 인간의 세속성을 경계 없이 노래하는 이들을 떠올렸다. 윤용구에서 허산옥을 거쳐 정종미에 이르는 수묵 채색화가 계보나 테라 코타 작가 권진규로부터 서혜경에 이르는 흙 예술사의 계보를 생각하며 간절하게 소망하곤 했다. 20세기에 들어서 비닐, 플라스틱 같은 화학 물질에 지배당하는 미술의 비참함이 아니라 자연 재료 그대로 천연의 향기를 품은 예술이 사람들 사이에 세상에서 가장 아름다운, 가장 가치 있는, 지상의 예술 작품으로 자리 잡기를 말이다. 자연은 위로의 말일 뿐만 아니라 내가 되돌아가야 할 궁극의 귀의처 아니던가. 인간이나 예술이 잠시 제 어여쁨을 뽐내지만, 세월과 함께 자연의품으로 되돌아가는 건 자연의 질서다.

이 책을 쓸 수 있기까지 힘이 되어 준 분들이 너무도 많다. 「완당바람」으로 한없는 영감을 준 이동주, 『김추사 연구초』의 최완수, 『영원한 묵향』의 허영환, 『완당평전』의 유홍준 네 분께서 쌓아 올린 업적이 곁에 있었다. 진심으로 따스 한 감사의 말씀을 올린다. 어디 그뿐이랴. 참고 문헌에 올린 이름은 물론, 혹 올 리지 못한 이름까지 아울러 깊은 감사의 말씀을 드린다.

사실 공부를 하다 보면 그 세월 동안 곁에서 함께해 주는 도반들이 있어 힘을 내고는 하는데, 그 이름을 다 말하는 건 불가능하다. 다만 오래전부터 계속하고 있는 '화요 모임', '금요 모임', '근대미술의 집'과 지난해 역병 창궐 때부터 함께한 '좋은 재료를 사랑하는 미술인 모임' 그리고 대향 이중섭을 공부한다며 가끔 제주 답사 여행을 하다가 몇 해 전 어느 날 대정 추사 적거지를 방

² 약칭 '재사미모'. 2020년 5월 22일 코로나19 유행 직전 결성한 집단.

문해 서로 기념 촬영을 하며 이중섭이 아니라 김정희 이야기만 줄곧 함께했던 벗들의 얼굴을 떠올리는 것으로 대신하고자 한다. 그중 김미정은 우리 곁을 떠 났다. 저세상에서 혹 대향 이중섭과 추사 김정희 선생을 뵈었을까.

30년 전의 일이다. 돌베개 한철희 대표에게 우봉 조희룡 평전을 쓰겠다고 약속했지만 끝내 지키지 못했다. 지키지 못한 약속을 30년이 지난 뒤 『추사 김 정희 평전』으로 대신할 수 없겠지만, 그보다 더욱 속상한 건 우봉 조희룡 선생이야기를 제대로 토해 내지 못했다는 사실이다. 하지만 어쩌랴, 운명처럼 그렇게 흘러간 것을. 그 긴 운명을 매듭짓는 일을 수행해 준 돌베개 디자인팀과 장정을 해 준 민진기 디자이너에게 깊은 감사의 말을 드린다. 방대하고 복잡한문자와 도판으로 가득한데도 이처럼 단아하게 구성하고 꾸며 주었다. 그리고무엇보다도, 처음부터 끝까지 뛰어난 능력으로 아주 세심하게 책을 만들어 준 김서연 편집자에게 진심으로 따스한 말을 드린다.

2021년 추사 김정희 선생 서거 165주기를 추념하며, 최열

'교정고증학'의 열매인 2쇄

『추사 김정희 평전』을 세상에 내보내고 세 해가 지났다. 초판 1쇄가 나왔을 때그 기쁨을 누리기보다는 그 책에 수정해야 할 내용을 찾아 빽빽하게 기록하기시작했다. 고증학에 충실한 추사 김정희의 태도를 따른 것이었다. 그러던 어느봄, 햇살이 눈부신 날 '2쇄 준비'에 들어가겠다는 소식이 왔다. 예의 저 '교정본'을 펼쳐보니 숱하게 기록해두었던 교정교열 항목이 붉은 포도밭을 이룬 채살아 움직이기 시작했다. 교정에 함께했던 몇몇에게 감사한 마음이 새삼 솟구친다. 2쇄를 손에 쥔 독자는 바로 저 '교정고증학'이 거둔 열매의 달콤함을 맛볼 수 있을 것이다. 하지만 저 열매를 맺게 한 힘은 오직 독자 여러분의 관심과호응이다. 깊은 감사의 말을 올린다.

2024년 10월 10일 추사 서거 168주기를 추념하며 최열

머리말

최열, 「미술사 방법론 6 조선시대 문헌비판 방법」、『한국근현대미술사학』、청년사, 2010: 최열, 홍지석, 『미술사 입문자를 위한 대화』、혜화1117, 2018: 원재린、 『조선후기 성호학파의 학 풍연구』、혜안, 2003.

1장 탄생 1786(1세)

- 1 「졸기」卒記, 『철종실록』, 1856년 10월 10일 자.
- 2 민규호, 「완당김공소전」阮堂金公小傳, 1868(김정희 지음, 임정기 옮김, 『국역 완당전집 I』, 민족문화추진회, 1995, 10쪽).
- 3 정인보, 「완당선생집서」阮堂先生集序, 1933(김정희 지음, 임정기 옮김, 『국역 완당전집 I』, 민족문화추진회, 1995, 3~5쪽).
- 4 최열, 「19세기 예원의 천재, 김정희」, 《내일을 여는 역사》제61호, 2015년 겨울 호. 나는 이 글에서 김정희의 출생지를 예산이라고 쓰면서 최완수의 『김추사연구초』(지식산업사, 1976)를 인용해 두었다. 여러 의문에도 불구하고 글을 발표할 당시 확신이 서지 않았을 뿐 아니라 유만주의 『흠영』 국역본 『일기를 쓰다 1: 흠영선집』(유만주 지음, 김하라 편역, 『일기를 쓰다 1: 흠영선집』, 돌베개, 2015)의 내용을 확인하지 못한 상태였기 때문이다.
- 5 〈횡설수설〉, 《동아일보》, 1970년 6월 16일 자.
- 6 김영호, 「추사의 붓을 따라 천 리를」, 《문학사상》 50호, 1976년 11월 호, 316쪽.
- 7 「통의동」、『종로구지』 하권, 종로구, 1994, 989쪽.
- 8 「통의동」、『종로구지』 하권, 종로구, 1994, 990쪽.
- 9 종로구청 총무과, 「김정희 선생 나신 곳」, 『종로의 명소』, 종로구, 1994, 135·136쪽.
- 10 「기념 표적 세워지는 15곳과 유래」, 《경향신문》, 1987년 12월 19일 자. '표적'은 '표석'의 오 자 2021년 8월 20일 방문했을 때 표석이 사라지고 없었다.
- 11 서울특별시사편찬위원회, 『서울육백년사』 문화사적 편, 서울특별시, 1987, 168쪽.
- 12 「통의동」、『종로구지』 하권, 종로구, 1994, 989쪽.

미주 · 1장 947

- 13 서울특별시사편찬위원회, 『서울육백년사』 문화사적 편, 서울특별시, 1987, 168쪽.
- 14 김영상, 『서울명소고적』, 서울특별시사편찬위원회, 1958, 89 · 90쪽.
- 15 종로구청 총무과, 『종로의 명소』, 종로구, 1994, 135·136쪽.
- 16 서울특별시사편찬위원회,『서울육백년사』제2권, 서울특별시, 1978, 135쪽.
- 17 김영호, 「추사의 붓을 따라 천 리를」, 《문학사상》 50호, 1976년 11월 호, 314쪽.
- 18 「창성동」·「통의동」·「효자동」, 『한국지명총람 1 서울 편』, 한글학회, 1966, 242 · 244 · 246쪽
- 19 『동명연혁고洞名沿革攷 1』종로구 편, 서울특별시, 1967, 94쪽.
- 20 유만주 지음, 김하라 편역, 『일기를 쓰다 1: 흠영선집』, 돌베개, 2015, 166·167쪽; 허홍범, 「추사를 대하는 마음자리: 추사 관련 범주, 오류, 평가의 흐름과 관련하여」, 『추사서화파의 꽃』, 추사박물관, 2019, 159쪽.
- 21 김정희, 「홍현보에게 주다與 洪君顯普여 홍군현보 두 번째其二기이」, 1849년 4월(김정희 지음, 신호열 옮김, 『국역 완당전집 II』, 민족문화추진회, 1989, 112쪽).
- 22 도연명、「수신후기」 捜神後記.
- 23 유홍준, 『완당평전 2』, 학고재, 2002, 528쪽
- 24 김정희, 「홍현보에게 주다 두 번째」, 1849년 4월(김정희 지음, 신호열 옮김, 『국역 완당전집 II』, 민족문화추진회, 1989, 111쪽).
- 25 김정희, 「병사 장인식에게 주다與 張兵使 實權여 장병사 인식 여섯 번째其六기육」, 1848년 4월 제주에서(김정희 지음, 신호열 옮김, 『국역 완당전집 II』, 민족문화추진회, 1989, 52쪽).
- 26 김정희, 「용산으로 돌아가는 범회에게 달리듯 써 주다」走筆贈 範喜 歸龍山주필증 범회 귀용산, 북청 유배 시절(김정희 지음, 신호열 옮김, 『국역 완당전집 III』, 민족문화추진회, 1986, 285쪽).
- 27 홍길주, 『수여난필』睡餘瀾筆 속편, 1838년 이후(홍길주 지음, 정민 외 옮김, 『19세기 조선 지식인의 생각 창고』, 돌베개, 2006, 373쪽).
- 28 『승정원일기』, 1840년 6월 22일 자
- 29 홍길주, 『수여난필』 속편, 1838년 이후(홍길주 지음, 정민 외 옮김, 『19세기 조선 지식인의 생각 창고』, 돌베개, 2006, 373쪽).
- 30 「졸기」, 『철종실록』, 1856년 10월 10일 자.
- 31 민규호, 「완당김공소전」, 1868(김정희 지음, 임정기 옮김, 『국역 완당전집 I』, 민족문화추진회, 1995, 10쪽).
- **32** 정인보, 「완당선생집서」, 1933(김정희 지음, 임정기 옮김, 『국역 완당전집 I』, 민족문화추진 회, 1995, 4쪽).
- 33 황의돈, 「김정희」, 『조선명인전』, 조선일보사, 1939(문일평 외, 『조선명인전』 상·하, 조선일 보사, 1988).
- **34** 이동주, 「완당바람」, 《아세아》, 1969년 6월 호(이동주, 『우리나라의 옛 그림』, 박영사, 1975, 241쪽).
- 35 후지츠카 치카시, 「이조의 청조문화의 이입과 김완당」, 동경제국대학 문학 박사 학위 청구

- 논문, 1936(후지츠카 치카시 지음, 후지츠카 아키나오藤塚明直 엮음, 윤철규·이충구·김규선 옮김, 『추사 김정희 연구: 청소문화 동전의 연구』, 과천문화원, 2009, 137쪽).
- 36 후지츠카 치카시, 「이조의 청조문화의 이입과 김완당」, 동경제국대학 문학 박사 학위 청구 논문, 1936(후지츠카 치카시 지음, 후지츠카 아키나오 엮음, 윤철규·이충구·김규선 옮김, 『추사 김정희 연구: 청조문화 동전의 연구』, 과천문화원, 2009, 137쪽).
- **37** 황의돈, 「김정희」, 『조선명인전』, 조선일보사, 1939(문일평 외, 『조선명인전』 상·하, 조선일 보사. 1988).
- 38 김약슬, 「금석학의 태두, 김정희」, 『인물한국사 IV 이조, 시련의 대열』, 박우사, 1965, 196·197쪽.
- 39 이동주, 「완당바람」, 《아세아》, 1969년 6월 호(이동주, 『우리나라의 옛 그림』, 박영사, 1975).
- 40 전해종, 「김정희, 서예 금석학의 거장」, 『한국의 인간상 4 학자 편』, 신구문화사, 1971, 442쪽.
- **41** 전해종, 「김정희, 서예 금석학의 거장」, 『한국의 인간상 4 학자 편』, 신구문화사, 1971, 443쪽.
- **42** 최완수 『김추사연구초』, 지식산업사, 1976, 12쪽,
- 43 최완수. 「추사실기」. 『한국의 미 17 추사 김정희』, 중앙일보사, 1985, 194쪽.
- 44 최완수 「추사실기」、『한국의 미 17 추사 김정희』、중앙일보사, 1985, 194쪽.
- 45 『정조실록』, 1786년 4월 10일 자.
- 46 『정조실록』, 1786년 4월 13일 자.
- **47** 『승정원일기』, 1786년 4월 10~21일 자.
- 48 『정조실록』, 1786년 4월 22일 자.
- **49** 『정조실록』, 1786년 5월 3·11일 자.
- 50 최완수, 「추사실기」, 『한국의 미 17 추사 김정희』, 중앙일보사, 1985, 194쪽.
- 51 『정조실록』1788년 4월 21일 자
- 52 김정희, 「예산」禮山(김정희 지음, 신호열 옮김, 『국역 완당전집 III』, 민족문화추진회, 1986, 60·61쪽)
- 53 후지츠카 치카시, 「이조의 청조문화의 이입과 김완당」, 동경제국대학 문학 박사 학위 청구 논문, 1936(후지츠카 치카시 지음, 후지츠카 아키나오 엮음, 윤철규·이충구·김규선 옮김, 『추사 김정희 연구: 첫조문화 동전의 연구』, 과천문화원, 2009, 137쪽).
- 54 〈횡설수설〉、《동아일보》1970년 6월 16일 자.
- 55 『한국지명총람 4 충남 편』하, 한글학회, 1974, 272쪽.
- 56 김현권, 「김정희파의 한중회화교류와 19세기 조선의 화단」, 고려대학교 대학원 박사 학위 논문, 2010, 15쪽.
- 57 『승정원일기』, 1786년 6월 3일 자.
- 58 『승정원일기』, 1786년 5월 30일 자·12월 22일 자.
- 59 『승정원일기』, 1786년 5월 13일 자.

2장 성장 1786~1810(1~25세)

- 1 『승정원일기』, 1786년 9월 14일 자
- 2 『승정원일기』, 1787년 5월 11일 자
- 3 『승정원일기』, 1786년 9월 16일 자·12월 17일 자; 『정조실록』, 1788년 12월 10일 자.
- 4 김정희, 「아버님께 올립니다」父부, 1793년 6월 10일, 통의동 월성위궁에서(『추사박물관 개관 도록』, 과천시 추사박물관, 2013, 12쪽).
- 5 유홍준, 『완당평전 1』, 학고재, 2002, 43쪽.
- 6 김노경, 「답신」書到서도, 1793년 6월 12일(『추사박물관 개관도록』, 과천시 추사박물관, 2013, 12쪽).
- 7 『승정원일기』, 1800년 7월 1일 자.
- 8 『승정원일기』, 1803년 9월 24일 자.
- 9 『승정원일기』, 1805년 1월 12일 자.
- 10 『승정원일기』, 1805년 4월 4·13일 자·5월 2일 자.
- 11 『승정원일기』, 1806년 5월 17일 자
- 12 『승정원일기』, 1809년 2월 11일 자.
- 13 『승정원일기』, 1809년 11월 9일 자
- 14 민규호, 「완당김공소전」, 1868(김정희 지음, 임정기 옮김, 『국역 완당전집 I』, 민족문화추진 회, 1995, 10~14쪽).
- 15 정인보, 「완당선생집서」, 1933(김정희 지음, 임정기 옮김, 『국역 완당전집 I』, 민족문화추진회. 1995. 4쪽.
- **16** 정인보, 「완당선생집서」, 1933(김정희 지음, 임정기 옮김, 『국역 완당전집 I』, 민족문화추진회, 1995, 4쪽.
- 17 정인보, 「완당선생집서」, 1933(김정희 지음, 임정기 옮김, 『국역 완당전집 I』, 민족문화추진 회, 1995, 4쪽.
- 18 김영호, 「추사의 붓을 따라 천 리를」, 《문학사상》 50호, 1976년 11월 호. 316쪽.
- 19 후지츠카 치카시의 「이조의 청조문화의 이입과 김완당」 논문은 1947년 축약본 『일선청의 문화교류』로 출판되었고, 1975년에는 일본 국서간행회에서 『청조문화 동전의 연구: 가경 도광학단과 이조의 김완당』이란 제목으로 간행되었다.
- 20 후지츠카 치카시 지음, 후지츠카 아키나오 엮음, 윤철규·이충구·김규선 옮김, 『추사 김정희 연구: 청조문화 동전의 연구』, 과천문화원, 2009, 182쪽.
- 21 후지츠카 치카시 지음, 후지츠카 아키나오 엮음, 윤철규·이충구·김규선 옮김, 『추사 김정희 연구: 청조문화 동전의 연구』, 과천문화원, 2009, 174쪽.
- 22 후지츠카 치카시 지음, 후지츠카 아키나오 엮음, 윤철규·이충구·김규선 옮김, 『추사 김정희 연구: 청조문화 동전의 연구』, 과천문화원, 2009, 138쪽.

- 23 김정희, 「이재 권돈인께 올립니다與 舜齋 權數仁여 이재권돈인 열다섯 번째其十五」1847년 무렵 제주에서(김정희 지음, 임정기 옮김, 『국역 완당전집 I』, 민족문화추진회, 1995, 235쪽).
- 24 이동주, 「완당바람」, 《아세아》, 1969년 6월 호(이동주, 『우리나라의 옛 그림』, 박영사, 1975, 241쪽).
- 25 이동주는 이 『간첩』簡帖이 낱장으로 흩어져 버렸다고 했다. 이동주, 「완당바람」, 《아세아》, 1969년 6월 호(이동주, 『우리나라의 옛 그림』, 박영사, 1975, 241쪽).
- 26 김정희, 「정약용께 올립니다」與 丁茶山 若鏞여 정다산 약용(김정희 지음, 신호열 옮김, 『국역 완 당정집 II』 민족문화추진회, 1989, 1쪽).
- 27 김정희, 「정학연께 올립니다」與 丁酉山여 정유산(김정희 지음, 신호열 옮김, 『국역 완당전집 II』, 민족문화추진회, 1989, 94쪽).
- 28 박제가, 「대아 김정희에게 답하다」答 金大雅 正喜답 김대아 정희, 『정유각집』貞義閣集 하권(박제가 지음, 정민 외 옮김, 『정유각집』하권, 돌베개, 2010, 376쪽).
- 29 정약용, 「김원춘 정희에게 답함」答 金元春 正喜답 김원춘 정희, 『다산시문집』茶山詩文集(정약용 지음, 정태현 외 옮김. 『다산시문집』 8, 민족문화추진회, 1986, 138쪽).
- 30 이동주, 「완당바람」, 《아세아》, 1969년 6월 호(이동주, 『우리나라의 옛 그림』, 박영사, 1975, 241쪽)
- **31** 이동주, 「완당바람」, 《아세아》, 1969년 6월 호(이동주, 『우리나라의 옛 그림』, 박영사, 1975, 241쪽).
- 32 최완수, 『김추사연구초』, 지식산업사, 1976, 12쪽.
- **33** 김영호. 「추사의 붓을 따라 천 리를」, 《문학사상》 50호, 1976년 11월 호, 316쪽.
- 34 강효석 편찬, 윤영구·이종일 교정, 『대동기문』大東奇聞, 한양서원漢陽書院, 1926(강효석, 『대 동기문』, 보경문화사, 1992, 영인본).
- **35** 강효석 편찬, 윤영구·이종일 교정, 『대동기문』, 한양서원, 1926(강효석, 『대동기문』, 보경문화사, 1992, 영인본, 579쪽).
- 36 김조순、『풍고집』楓阜集.
- 37 후지츠카 치카시, 「이조의 청조문화의 이입과 김완당」, 동경제국대학 문학 박사 학위 청구 논문, 1936(후지츠카 치카시 지음, 후지츠카 아키나오 엮음, 윤철규·이충구·김규선 옮김, 『추사 김정희 연구: 청조문화 동전의 연구』, 과천문화원, 2009, 114쪽).
- 38 김정희, 「연경에 들어가는 자하 선생에게 올립니다」送 紫霞 先生 入燕詩송 자하선생입연시, 『한 국의 미 17 추사 김정희』, 중앙일보사, 1985, 도판 81번: 김정희, 「송 자하 선생입연시」送 紫 霞 先生 入燕詩, 『19세기 문인들의 서화』, 열화당, 1988, 도판 14번: 김정희, 「송 자하 입연시」 送 紫霞 入燕詩, 55×71cm, 종이에 먹, 1812, 『김정희와 한중묵연』, 과천문화원, 2009, 17쪽.
- 39 박철상, 「추사 김정희의 장황사 유명훈」, 『추사 김정희: 학예 일치의 경지』, 국립중앙박물관, 2006, 370쪽.
- 40 오창렬, 「추사 선생 연경행에 작별의 뜻 올립니다」奉贐 秋史 先生 燕京之行봉신 추사 선생 연경지

- 행, 『대산시초』大山詩鈔 권1(박철상, 「추사 김정희의 장황사 유명훈」, 『추사 김정희: 학예 일 치의 경지』, 국립중앙박물관, 2006, 369쪽).
- 41 김려, 『담정유고』薄庭遺稿(박철상, 「추사 김정희의 장황사 유명훈」, 『추사 김정희: 학예 일치의 경지』, 국립중앙박물관, 2006, 369쪽).
- 42 강혜선, 「김려의 패관소품문 연구」, 『한국 고전소설과 서사문학』 하권, 집문당, 1998; 강혜선, 「삼청동 만선와의 주인 김려」, 《문헌과 해석》 39호, 2007년 여름 호.
- 43 이규경, 『오주연문장전산고』五洲衍文長箋散稿제21권, 1810년 무렵.
- 44 김노겸, 「조카 김정희의 선면묵란에 제하다」題 從姪 元春 墨蘭扇제 종질 원춘 북란선, 1806년, 『성 암집』性養集(박철상, 「추사 김정희의 장황사 유명훈」, 『추사 김정희: 학예 일치의 경지』, 국립 중앙박물관, 2006, 370쪽).
- 45 최준호, 『추사, 명호처럼 살다』, 아미재, 2012, 96쪽.
- **46** 김영호, 「추사의 붓을 따라 천 리를」, 《문학사상》 50호, 1976년 11월 호, 317쪽; 유홍준, 『완당 평전 1』, 학고재, 2002, 50쪽.
- **47** 최준호, 『추사, 명호처럼 살다』, 아미재, 2012, 72쪽
- 48 김영호, 「추사의 붓을 따라 천 리를」, 《문학사상》 50호, 1976년 11월 호, 317쪽.
- 49 김노겸, 「조카 김정희의 선면묵란에 제하다」, 『성암집』, 1806(박철상, 「추사 김정희의 장황사 유명훈」, 『추사 김정희: 학예 일치의 경지』, 국립중앙박물관, 2006, 370쪽).
- 50 김려, 『담정유고』(박철상, 「추사 김정희의 장황사 유명훈」, 『추사 김정희: 학예 일치의 경지』, 국립중앙박물관, 2006, 369쪽).
- 51 유홍준. 『완당평전 1』, 학고재 2002 50쪽
- 52 이경설, 『연행록』燕行錄, 일본 천리대학도서관 소장, 1810(이경설 지음, 이충구·권기갑 옮김, 「연행록」, 『김정희와 한중묵연』, 과천문화원, 2009, 228~330쪽)
- 53 『승정원일기』, 1809년 11월 9일 자
- 54 정후수, 「추사 김정희의 북경일정 재고」, 《추사연구》제2호, 과천문화원 추사연구회, 2005 (정후수, 『추사 김정희 논고』, 한성대학교출판부, 2008, 24쪽 재수록).
- 55 그런데 『승정원일기』는 출발 일자를 1809년 10월 28일, 귀경 일자를 1810년 3월 17일로 기록해 두었다(『승정원일기』, 1809년 10월 28일 자·1810년 3월 17일 자). 출발 일자는 같은데 귀경 일자는 이틀 차이가 난다. 하지만 여기서는 이경설의 기록을 따르고자 한다. 이경설의 기록은 당시 사행 당사자의 것이기 때문일 뿐만 아니라 연구자 정후수가 밝혀 둔 바에 따르면 당시 한양-북경 소요 시일은 최소 49일, 최장 61일이었다. 출발 일자를 기준으로 1760년 11월 출발 사행단의 경우 56일이 걸렸고 이후 1763년 11월에는 57일, 1794년 10월에는 49일, 1811년 10월에는 50일, 1821년 10월에는 53일, 1831년 10월에는 61일이 걸렸다(정후수, 「추사 김정희의 북경일정 재고」, 《추사연구》 제2호, 과천문화원 추사연구회, 2005(정후수, 『추사 김정희 논고』, 한성대학교출판부, 2008, 29쪽 재수록)]. 흥미로운 것은 1809년 10월 김정희가 동행한 사행단의 귀경 일정이 47일로 그 소요 시일이 최단 기록을 세웠다는 사실이다.

- 56 김정희, 「잡지」雜職(김정희 지음, 신호열 옮김, 『국역 완당전집 II』, 민족문화추진회, 1989, 388쪽)
- 57 후지츠카 치카시 지음, 후지츠카 아키나오 엮음, 윤철규·이충구·김규선 옮김, 『추사 김정희 역구: 청조문화 동전의 연구』, 과천문화원, 2009, 147·148쪽.
- 58 후지츠카 치카시 지음, 후지츠카 아키나오 엮음, 윤철규·이충구·김규선 옮김, 『추사 김정희 역구: 청조문화 동전의 연구』, 과천문화원, 2009, 147쪽.
- 59 후지츠카 치카시 지음, 후지츠카 아키나오 엮음, 윤철규·이충구·김규선 옮김, 『추사 김정희 연구: 청조문화 동전의 연구』, 과천문화원, 2009, 155쪽.
- 60 정은주, 「김정희의 연행과 서화교류」, 『김정희와 한중묵연』, 과천문화원, 2009, 175쪽.
- 61 이한복 임모본, 주학년 원본, 〈추사전별도〉秋史餞別圖, 1940(정은주, 「김정희의 연행과 서화교류」, 『김정희와 한중묵연』, 과천문화원, 2009, 177쪽).
- 62 정후수, 『추사 김정희 논고』, 한성대학교출판부, 2008, 31쪽.
- 63 후지츠카 치카시 지음, 후지츠카 아키나오 엮음, 윤철규·이충구·김규선 옮김, 『추사 김정희 역구: 청조문화 동전의 연구』, 과천문화원, 2009, 144쪽.
- 64 후지츠카 치카시 지음, 후지츠카 아키나오 엮음, 윤철규·이충구·김규선 옮김, 『추사 김정희 연구: 청조문화 동전의 연구』, 과천문화원, 2009, 145~148쪽.
- 65 정후수. 『추사 김정희 논고』, 한성대학교출판부, 2008, 31쪽.
- 66 김정희, 「오승량의 〈기유십육도〉에 제하다」題 吳嵩梁 紀遊十六圖제 오승량 기유십육도(김정희 지음, 신호열 옮긴, 『국역 완당전집 III』, 민족문화추진회, 1986, 159쪽).
- 67 김정희, 「내가 북경에 들어가 제공들과 서로 사귀었다」我 入京 與 諸公 相交아 입경 여 제공 상교 (김정희 지음, 신호열 옮김, 『국역 완당전집 III』, 민족문화추진회, 1986, 90쪽).
- 68 김정희, 「이장욱에게」與 李璋煜여 이장욱(김정희 지음, 신호열 옮김, 『국역 완당전집 II』, 민족 문화추진회, 1989, 132쪽).
- 69 김정희, 「잡지」(김정희 지음, 신호열 옮김, 『국역 완당전집 II』, 민족문화추진회, 1989, 388쪽).
- 70 김정희, 「오규일에게 주다與 吳閣監 圭一여 오각감 규일 두 번째其二기이」(김정희 지음, 신호열 옮긴 『국역 완당전집 II』, 민족문화추진회, 1989, 122쪽).
- 71 김정희, 「연경에 들어가는 자하를 보내다」송 자하 입연送 紫霞 入燕(김정희 지음, 신호열 옮김, 『국역 완당전집 III』, 민족문화추진회, 1986, 198쪽).
- 72 신위, 「소재이필」蘇廣二筆, 『경수당전고』警修堂全藁[후지츠카 치카시, 「이조의 청조문화의 이입과 김완당」, 동경제국대학 문학 박사 학위 청구 논문, 1936(후지츠카 치카시 지음, 후지츠카 아키나오 엮음, 윤철규·이충구·김규선 옮김, 『추사 김정희 연구: 청조문화 동전의 연구』, 과천문화원, 2009, 114~118쪽)].
- 73 김정희, 「연경에 들어가는 자하를 보내다」(김정희 지음, 신호열 옮김, 『국역 완당전집 III』, 민족문화추진회, 1986, 199쪽).
- 74 김정희, 「연경에 들어가는 자하를 보내다」(김정희 지음, 신호열 옮김, 『국역 완당전집 III』,

- 민족문화추진회, 1986, 197쪽).
- 75 김정희, 「내가 북경에 들어가 제공들과 서로 사귀었다」我 入京 與 諸公 相交아 입경 여 제공 상교 (김정희 지음, 신호열 옮김, 『국역 완당전집 III』, 민족문화추진회, 1986, 89·90쪽).
- 76 후지츠카 치카시 지음, 후지츠카 아키나오 엮음, 윤철규·이충구·김규선 옮김, 『추사 김정희 연구: 청조문화 동전의 연구』, 과천문화원, 2009, 154쪽,
- 77 김정희, 「연경에 들어가는 자하를 보내다」(김정희 지음, 신호열 옮김, 『국역 완당전집 III』, 민족문화추진회, 1986, 196쪽).
- 78 김정희, 「양월의 글에 제하다」題 菜鉞 書제 양월 서(김정희 지음, 신호열 옮김, 『국역 완당전집 III』, 민족문화추진회, 1986, 2쪽).
- 79 김정희, 「담계서를 북쪽 방에 수장하다」單溪書 藏담계서 장(김정희 지음, 신호열 옮김, 『국역 완당전집 III』, 민족문화추진회, 1986, 84쪽).
- 80 김정희, 「자하께 그림을 돌려드리고」歸畵於 紫霞 仍題귀화어 자하 잉제(김정희 지음, 신호열 옮 김, 『국역 완당전집 III』, 민족문화추진회, 1986, 18쪽).
- 81 김정희, 「연경에 들어가는 자하를 보내다」(김정희 지음, 신호열 옮김, 『국역 완당전집 III』, 민족문화추진회, 1986, 197쪽).
- 82 김정희, 「연경에 들어가는 자하를 보내다」(김정희 지음, 신호열 옮김, 『국역 완당전집 III』, 민족문화추진회, 1986, 197쪽).
- 83 김정희, 「담계서를 북쪽 방에 수장하다」(김정희 지음, 신호열 옮김, 『국역 완당전집 III』, 민 족문화추진회, 1986, 84쪽).
- 84 김정희, 「내 초상화에 부치다: 또 제주에 있을 때」自題 小照: 又在 濟州 時자제소조: 우 재 제주시 (김정희 지음, 신호열 옮김, 『국역 완당전집 II』, 민족문화추진회, 1989, 274쪽).
- 85 김정희, 「이장욱에게」(김정희 지음, 신호열 옮김, 『국역 완당전집 II』, 민족문화추진회, 1989, 132·133쪽).
- 86 김정희, 「이장욱에게」(김정희 지음, 신호열 옮김, 『국역 완당전집 II』, 민족문화추진회, 1989, 132·133쪽).
- 87 김정희, 「이장욱에게」(김정희 지음, 신호열 옮김, 『국역 완당전집 II』, 민족문화추진회, 1989, 132쪽).
- 88 민규호, 「완당김공소전」, 1868(김정희 지음, 임정기 옮김, 『국역 완당전집 I』, 민족문화추진 회, 1995, 10~14쪽).
- 89 정인보, 「완당선생집서」, 1933(김정희 지음, 임정기 옮김, 『국역 완당전집 I』, 민족문화추진 회. 1995. 4쪽).
- 90 정인보, 「완당선생집서」, 1933(김정희 지음, 임정기 옮김, 『국역 완당전집 I』, 민족문화추진 회. 1995, 4쪽).
- 91 후지츠카 아키나오 엮음, 윤철규·이충구·김규선 옮김, 『추사 김정희 연구: 청조문화 동전의 연구』, 과천문화원, 2009, 889쪽.

- 92 후지츠카 치카시, 「이조의 청조문화의 이입과 김완당」, 동경제국대학 문학 박사 학위 청구 논문, 1936(후지츠카 치카시 지음, 후지츠카 아키나오 엮음, 윤철규·이충구·김규선 옮김, 『추사 김정희 연구: 청조문화 동전의 연구』, 과천문화원, 2009, 149쪽).
- 93 후지츠카 치카시, 「이조의 청조문화의 이입과 김완당」, 동경제국대학 문학 박사 학위 청구 논문, 1936(후지츠카 치카시 지음, 후지츠카 아키나오 엮음, 윤철규·이충구·김규선 옮김, 『추사 김정희 연구: 청조문화 동전의 연구』, 과천문화원, 2009, 174쪽).
- 94 후지츠카 치카시, 「이조의 청조문화의 이입과 김완당」, 동경제국대학 문학 박사 학위 청구 논문, 1936(후지츠카 치카시 지음, 후지츠카 아키나오 엮음, 윤철규·이충구·김규선 옮김, 『추사 김정희 연구: 청조문화 동전의 연구』, 과천문화원, 2009, 155쪽).
- 95 김영기, 『조선미술사』, 금룡도서주식회사, 1948.
- 96 김용준. 『조선미술대요』, 을유문화사, 1948.
- 97 이동주, 「완당바람」, 《아세아》, 1969년 6월 호(이동주, 『우리나라의 옛 그림』, 박영사, 1975, 242·243쪽).
- 98 이동주, 「완당바람」, 《아세아》, 1969년 6월 호(이동주, 『우리나라의 옛 그림』, 박영사, 1975, 244쪽).
- 99 최완수, 「김추사의 금석학」, 《간송문화》 제3호, 한국민족미술연구소, 1972년 10월, 43쪽.
- 100 최완수. 『김추사연구초』, 지식산업사, 1976, 17쪽.
- 101 최완수, 『김추사연구초』, 지식산업사, 1976, 18쪽.
- 102 후지츠카 치카시, 「이조의 청조문화의 이입과 김완당」, 동경제국대학 문학 박사 학위 청구 논문, 1936(후지츠카 치카시 지음, 후지츠카 아키나오 엮음, 윤철규·이충구·김규선 옮김, 『추사 김정희 연구: 청조문화 동전의 연구』, 과천문화원, 2009).
- 103 최준호. 『추사, 명호처럼 살다』, 아미재, 2012, 121쪽.
- 104 후지츠카 치카시, 「이조의 청조문화의 이입과 김완당」, 동경제국대학 문학 박사 학위 청구 논문, 1936(후지츠카 치카시 지음, 후지츠카 아키나오 엮음, 윤철규·이충구·김규선 옮김, 『추사 김정희 연구: 청조문화 동전의 연구』, 과천문화원, 2009, 260쪽).
- 105 최준호. 〈최준호가 발표한 추사 명호〉. 『추사. 명호처럼 살다』, 아미재. 2012, 798~803쪽.
- **106** 이한복. 〈완당별호표〉. 《한국학》 제18집, 영신아카데미 한국학연구소, 1978, 64쪽.
- 107 서건희, 「동해 제일의 유학자 김정희 추사 호 200여 종 집대성했다」, 《주간조선》 990호, 1988
- 108 이가원,「완당 김정희 명호 검인급관지고」阮堂 金正喜 名號 鈐印及款職及、《도서》 제8호, 을유 문화사, 1965.
- 109 오제봉, 『청남고도관』, 일지사, 1984, 203~219쪽.
- 110 김은미, 「추사 김정희의 호에 대한 연구」, 원광대학교 대학원 서예학과 석사 학위 논문,1998.
- 111 김승호, 「김정희선생 아호와 관지」, 『김정희법서선집』 권7 하, 대명, 2000, 124·125쪽(김정

희 저, 김승호 편저, 『김정희법서선집』 권1~9, 대명, 1999 · 2000).

112 최준호, 『추사, 명호처럼 살다』, 아미재, 2012, 798~803쪽.

3장 수련 1810~1819(25~34세)

- 1 『승정원일기』1814년 6월 22일 자·1816년 5월 27일 자·1817년 2월 18일 자·1818년 4월 16 일 자에 전국 각지의 유학幼學 및 진사進士 명단이 등장하는데, '진사' 항목에 김정희가 포함 되어 있다.
- 후지츠카 치카시,「이조의 청조문화의 이입과 김완당」, 동경제국대학 문학 박사 학위 청구 논문, 1936(후지츠카 치카시 지음, 후지츠카 아키나오 엮음, 윤철규·이충구·김규선 옮김, 『추사 김정희 연구: 청조문화 동전의 연구』, 과천문화원, 2009, 114쪽).
- 3 윤정현, 『침계집』 桝溪集 하.
- 4 최열, 「신위, 19세기 예원의 스승」, 《내일을 여는 역사》 제53호, 2013년 겨울 호.
- 5 손팔주, 『신위연구』, 태학사, 1983; 손팔주, 『신자하시문학연구』, 이우출판사, 1984.
- 6 성해응,「제신자하묵죽」, 『연경재전집』硏經齋全集.
- 7 김조순, 『풍고집』.
- 8 유본학, 「서」序, 『경수당집』警修堂集.
- 정영우, 「방가행 放歌行(신위, 『신위전집』).
- 10 유정현, 『침계집』.
- 11 손팔주, 『신위연구』, 태학사, 1983, 25~29쪽; 손팔주, 『신자하시문학연구』, 이우출판사, 1984, 249~253쪽.
- 12 손팔주, 『신위연구』, 태학사, 1983, 36·37쪽,
- 13 신위, 「추사에게 맡기노라」屬 秋史 辛未속 추사 신미, 『경수당집』(신위 지음, 김택영 중편, 김갑기·정후수 공역, 『국역 신자하시집』 권1, 이화문화출판사, 2003, 29쪽 재수록).
- 14 김정희, 「연경에 들어가는 자하 선생에게 올립니다」送 紫霞先生 入燕詩송 자하선생 입연시, 『한국의 미 17 추사 김정희』, 중앙일보사, 1985, 도판 81번; 김정희, 「송 자하 입연시」送 紫霞 入燕詩, 55×71cm, 종이에 먹, 1812, 『김정희와 한중묵연』, 과천문화원, 2009, 17쪽.
- 15 김정희, 「연경에 들어가는 자하를 보내다」送 紫霞 入燕송 자하 입면(김정희 지음, 신호열 옮김, 『국역 완당전집 III』, 민족문화추진회, 1986, 196쪽).
- 16 김정희, 「연경에 들어가는 자하를 보내다」(김정희 지음, 신호열 옮김, 『국역 완당전집 III』, 민족문화추진회, 1986, 198쪽).
- 17 김정희, 「연경에 들어가는 자하를 보내다」(김정희 지음, 신호열 옮김, 『국역 완당전집 III』, 민족문화추진회, 1986, 198쪽).
- 18 김정희, 「연경에 들어가는 자하를 보내다」(김정희 지음, 신호열 옮김, 『국역 완당전집 III』,

- 민족문화추진회, 1986, 196쪽).
- 19 옹수곤, 「홍현주에게」, 1812[후지츠카 치카시, 「이조의 청조문화의 이입과 김완당」, 동경제 국대학 문학 박사 학위 청구 논문, 1936(후지츠카 치카시 지음, 후지츠카 아키나오 엮음, 윤 철규·이충구·김규선 옮김, 『추사 김정희 연구: 청조문화 동전의 연구』, 과천문화원, 2009, 301쪽)].
- 20 김정희, 「연경에 들어가는 자하 선생에게 올립니다」, 『한국의 미 17 추사 김정희』, 중앙일보 사, 1985, 도판 81번; 김정희, 「송 자하 입연시」, 55×71cm, 종이에 먹, 1812, 『김정희와 한중 묵연』, 과천문화원, 2009, 17쪽.
- 21 김정희, 「연경에 들어가는 자하를 보내다」(김정희 지음, 신호열 옮김, 『국역 완당전집 III』, 민족문화추진회, 1986, 198쪽).
- 22 김정희, 「자하께서 상산에서 돌아올 때」紫霞 自 象山 歸자하자 상산귀(김정희 지음, 신호열 옮 김, 『국역 완당전집 III』, 민족문화추진회, 1986, 29쪽).
- 23 김정희, 「자하께서 상산에서 돌아올 때」(김정희 지음, 신호열 옮김, 『국역 완당전집 III』, 민 족문화추진회, 1986, 30쪽).
- 24 김정희, 「자하께서 상산에서 돌아올 때」(김정희 지음, 신호열 옮김, 『국역 완당전집 III』, 민 족문화추진회, 1986, 29쪽).
- 25 김정희, 「자하의 상산 시에 차운하다」次 紫霞 象山詩韻차 자하 상산시운(김정희 지음, 신호열 옮 김, 『국역 완당전집 III』, 민족문화추진회, 1986, 141쪽).
- **26** 이 시 본문에 옹수곤1786~1815이 별세했다는 내용이 있으므로 이 시는 1815년 이후 언젠가 지은 것이다.
- 27 김정희, 「자하께 그림을 돌려드리고」(김정희 지음, 신호열 옮김, 『국역 완당전집 III』, 민족문화추진회. 1986. 18쪽).
- 28 이 발문은 언제 쓴 것인지 알 수 없으나 시에 등장하는 '벽로방'籍蘆舫은 신위가 51세 때인 1819년 9월 춘천 부사에서 파직당하고 귀경하여 자택에 붙여 둔 당호였으므로 이 시는 1819 년 이후의 것이다.
- 29 김정희, 「한응기가 자하서권을 가지고 와」韓生應著 以 紫霞書卷한생용기 이 자하서권(김정희 지음, 신호열 옮김, 『국역 완당전집 III』, 민족문화추진회, 1986, 252쪽).
- 30 김정희, 「연경에 들어가는 자하 선생에게 올립니다」, 『한국의 미 17 추사 김정희』, 중앙일보 사, 1985, 도판 81번; 김정희, 「송 자하 입연시」, 55×71cm, 종이에 먹, 1812, 『김정희와 한중 묵연』, 과천문화원, 2009, 17쪽.
- 31 김정희, 「연경에 들어가는 자하를 보내다」(김정희 지음, 신호열 옮김, 『국역 완당전집 III』, 민족문화추진회, 1986, 196쪽).
- 32 김정희, 「송 자하 선생 입연시 送 紫霞先生 入燕詩, 『19세기 문인들의 서화』, 열화당, 1988.
- **33** 필사본, 「송 자하 입연시 초」送 紫霞 入燕詩 草, 『정벽 유최관』, 추사박물관, 2015년 10월, 76·77쪽.

미주 · 3장 957

34 김정희, 「송 자하 입연」(김정희 지음, 신호열 옮김, 『국역 완당전집 III』 영인본, 민족문화추 진회, 1986, 46쪽).

- 35 김정희, 「연경에 들어가는 자하를 보내다」(김정희 지음, 신호열 옮김, 『국역 완당전집 III』, 민족문화추진회, 1986, 196쪽).
- 36 김정희, 「송 자하 입연」(김정희 지음, 신호열 옮김, 『국역 완당전집 III』 영인본, 민족문화추 진회, 1986, 46쪽).
- 37 김정희, 「송 자하 입연」(김정희 지음, 신호열 옮김, 『국역 완당전집 III』 영인본, 민족문화추 진회, 1986, 46쪽).
- 38 『승정원일기』, 1811년 8월 10일 자.
- 39 『승정원일기』, 1811년 11월 11일 자.
- **40** 김정희, 「연경에 들어가는 자하 선생에게 올립니다」, 『한국의 미 17 추사 김정희』, 중앙일보 사, 1985, 도판 81번.
- 41 김정희, 「송 자하 선생 입연시」, 『19세기 문인들의 서화』, 열화당, 1988, 도판 14번.
- 42 김정희, 「송 자하 입연시」, 55×71cm, 종이에 먹, 1812, 『김정희와 한중묵연』, 과천문화원, 2009 17쪽.
- 43 김정희, 「연경에 들어가는 자하 선생에게 올립니다」, 『한국의 미 17 추사 김정희』, 중앙일보 사, 1985, 도판 81번; 김정희, 「송 자하 선생 입연시」, 『19세기 문인들의 서화』, 열화당, 1988, 도판 14번; 김정희, 「송 자하 입연시」, 55×71cm, 종이에 먹, 1812, 『김정희와 한중묵연』, 과 첫문화원, 2009, 17쪽.
- 44 김정희, 「연경에 들어가는 자하 선생에게 올립니다」, 『한국의 미 17 추사 김정희』, 중앙일보 사, 1985, 도판 81번; 김정희, 「송 자하 선생 입연시」, 『19세기 문인들의 서화』, 열화당, 1988, 도판 14번: 김정희, 「송 자하 입연시」, 55×71cm, 종이에 먹, 1812, 『김정희와 한중묵연』, 과 첫문화원, 2009, 17쪽.
- 45 김정희 지음, 남병길·민규호 산정, 『완당집』阮堂集, 만향재, 1868; 김정희 지음, 김익환 편찬, 『완당선생전집』, 1934; 김정희 지음, 임정기·신호열 옮김, 『국역 완당전집 I~IV』, 민족문화 추진회, 1986·1989·1995·1996,
- **46** 유홍준, 「작품 해설: 김정희, 송 자하 선생 입연시」, 『19세기 문인들의 서화』, 열화당, 1988, 49쪽,
- 47 김갑기, 「추사의 송 자하 입연 십수 병서 고送 紫霞 入燕 十首 拜序 攷: 추사의 근세문학사적 위 상정립을 위하여」《한국사상과 문화》제54호, 2010, 82·83쪽.
- 48 김정희 지음. 신호열 옮김, 『국역 완당전집 III』, 민족문화추진회, 1986, 196쪽.
- 49 필사본 「송 자하 입연시 초」 『정벽 유최관』 추사박물관, 2015년 10월, 76 · 77쪽.
- 50 김정희. 「송 자하 입연시 초」, 『정벽 유최관』, 추사박물관, 2015년 10월, 74쪽.
- 51 필사본, 「송 자하 입연시 초」, 『정벽 유최관』, 추사박물관, 2015년 10월, 76쪽,
- 52 신위, 「소재이필」蘇肅二筆, 『경수당전고』警修堂全藁[후지츠카 치카시, 「이조의 청조문화의 이 입과 김완당』, 동경제국대학 문학 박사 학위 청구 논문, 1936(후지츠카 치카시 지음, 후지츠

- 카 아키나오 엮음, 윤철규·이충구·김규선 옮김, 『추사 김정희 연구: 청조문화 동전의 연구』, 과천문화원, 2009, 114쪽].
- 53 김정희, 「소재이필」蘇廣二筆(신위, 『경수당전고』) [후지츠카 치카시, 「이조의 청조문화의 이 입과 김완당」, 동경제국대학 문학 박사 학위 청구 논문, 1936(후지츠카 치카시 지음, 후지츠 카 아키나오 엮음, 윤철규·이충구·김규선 옮김, 『추사 김정희 연구: 청조문화 동전의 연구』, 과천문화원, 2009, 114쪽].
- 54 유준영, 「곡운구곡도를 중심으로 본 17세기 실경도 발전의 일례」, 《정신문화》 통권 8호, 한국 정신문화연구원, 1980(유준영·이종호·윤진영, 『권력과 은둔』, 북코리아, 2010).
- 55 신위, 「맥록」新錄, 『경수당전고』.
- 56 김정희, 「석경루에서 여러 제군과 운을 나누다」石瓊樓 與諸公 分韻석경루 여제공 분운(김정희 지음, 신호열 옮김, 『국역 완당전집 III』, 민족문화추진회, 1986, 145쪽).
- 57 김정희, 「석경루 차 서옹 운」石瓊樓 次 犀翁 韻(김정희 지음, 신호열 옮김, 『국역 완당전집 III』, 민족문화추진회. 1986. 121쪽).
- 58 김정희, 「봉화 서원 석경루 월야상폭」奉和 犀園 石瓊樓 月夜賞瀑(김정희 지음, 신호열 옮김, 『국역 완당전집 III』, 민족문화추진회, 1986, 52쪽).
- 59 김정희, 「석경루 차 서용 운」(김정희 지음, 신호열 옮김, 『국역 완당전집 III』, 민족문화추진회, 1986, 121쪽).
- 60 김정희, 「봉화 서원 석경루 월야상폭」(김정희 지음, 신호열 옮김, 『국역 완당전집 III』, 민족 문화추진회, 1986, 52쪽).
- 61 김정희, 「황산 동리와 더불어 석경루에서 자다」宿 石瓊樓숙 석경루(김정희 지음, 신호열 옮김, 『국역 완당전집 III』, 민족문화추진회, 1986, 103쪽)
- 62 김정희, 「동령 폭포에서 즐기다」賞瀑東嶺상폭동령(김정희 지음, 신호열 옮김, 『국역 완당전집 III』, 민족문화추진회. 1986. 43쪽)
- 63 김정희, 「중흥사 차황산」重興寺 次黃山(김정희 지음, 신호열 옮김, 『국역 완당전집 III』, 민족 문화추진회, 1986, 187쪽).
- 64 김정희, 「산영루」山映樓(김정희 지음, 신호열 옮김, 『국역 완당전집 III』, 민족문화추진회, 1986, 116쪽).
- 65 김정희, 「부왕사」扶旺寺(김정희 지음, 신호열 옮김, 『국역 완당전집 III』, 민족문화추진회, 1986, 112·186쪽).
- 김정희, 「부왕사」(김정희 지음, 신호열 옮김, 『국역 완당전집 III』, 민족문화추진회, 1986, 112
 쪽).
- 67 김정희, 「승가사에서 동리 김경연과 해붕화상을 만나다」僧伽寺 與東籬 會 海鵬和尚승가사 여동 리회 해붕화상(김정희 지음, 신호열 옮김, 『국역 완당전집 III』, 민족문화추진회, 1986, 102쪽).
- 68 김정희, 「관음각에서 연운심설 스님과 시선 모임을 갖다」觀音閣 與 硯雲沁雪 作詩禪會관음각 여연 운심설 작시선회(김정희 지음, 신호열 옮김, 『국역 완당전집 III』, 민족문화추진회, 1986, 109쪽).

- 69 김정희, 「관음사 중 흔허」觀音寺 贈 混虛(김정희 지음, 신호열 옮김, 『국역 완당전집 III』, 민족 문화추진회, 1986, 114쪽).
- 70 김정희, 「봄날 북쪽 산골 마을 쓰러진 소나무 아래 동인 모임」春日 北崦人家 偃松下 同人小集 출일 북엄인가 언송하 동인소집(김정희 지음, 신호열 옮김, 『국역 완당전집 III』, 민족문화추진회, 1986, 34쪽).
- 71 김정희, 「운석 지원과 동반하여 수락산 절에서 함께 놀고 석현에 당도해 읊었다」同 雲石 芝園 偕遊 水落山寺 到 石峴拈顧동 운석 지원 해유 수락산사 도 석현염운(김정희 지음, 신호열 옮김, 『국역 완당전집 III』, 민족문화추진회, 1986, 103쪽).
- 72 김정희, 「복파정 아래 배를 탄 동인」同人泛舟 伏波亭 下동인범주 복파정 하(김정희 지음, 신호열 옮김, 『국역 완당전집 III』, 민족문화추진회, 1986, 135쪽).
- 73 김정희, 「수성동」水聲洞(김정희 지음, 신호열 옮김, 『국역 완당전집 III』, 민족문화추진회, 1986, 7쪽).
- 74 김정희, 「가을 서벽정에 오르다」秋日上 棲碧亭 士毅有不潔疾 不能從추일상 서벽정 사의유불결질 불능종(김정희 지음, 신호열 옮김, 『국역 완당전집 III』, 민족문화추진회, 1986, 223쪽).
- 75 김정희, 「서벽정 가을」棲碧亭 秋日서벽정 추일(김정희 지음, 신호열 옮김, 『국역 완당전집 III』, 민족문화추진회, 1986, 40·169·217쪽).
- 76 김정희, 「서벽정 가을」(김정희 지음, 신호열 옮김, 『국역 완당전집 III』, 민족문화추진회, 1986, 169쪽).
- 77 김정희, 「신라 진흥왕릉고」新羅 眞興王陵攷(김정희 지음, 임정기 옮김, 『국역 완당전집 I』, 민 족문화추진회, 1995, 25쪽).
- 78 김정희, 「가야산 해인사 중건 상량문」伽倻山 海印寺 重建 上樑文(김정희 지음, 신호열 옮김, 『국역 완당전집 II』, 민족문화추진회, 1989, 296~305쪽).
- 79 김정희, 「가야산 해인사 중건 상량문」(김정희 지음, 신호열 옮김, 『국역 완당전집 II』, 민족문 화추진회, 1989, 296·297쪽).
- 80 김정희, 「함벽루」滿碧樓(김정희 지음, 신호열 옮김, 『국역 완당전집 III』, 민족문화추진회, 1986, 170쪽).
- 81 유홍준. 『완당평전 1』, 학고재, 2002, 155쪽.
- 82 신위, 「맥록」新錄, 『경수당전고』; 유준영, 「곡운구곡도를 중심으로 본 17세기 실경도 발전의 일례」, 《정신문화》 통권 8호, 한국정신문화연구원, 1980(유준영·이종호·윤진영, 『권력과 은 문』, 북코리아, 2010).
- 83 김정희, 「조선산수기」、《한국한문학연구》 제23집, 한국한문학회, 1999년 4월, 421~438쪽.
- 84 윤호진, 「추사 김정희의 조선산수기」, 《한국한문학연구》 제23집, 한국한문학회, 1999년 4월, 249~278쪽.
- 85 김정희, 「이재 권돈인께 올립니다 스물한 번째其二十一기이십일」, 1852년 무렵(김정희 지음, 일정기 옮김 『국역 완당전집 I』, 민족문화추진회, 1995, 251쪽).

- 86 김정희, 「율사의 시적게」栗師 示寂偈율사 시적게(김정희 지음, 신호열 옮김, 『국역 완당전집 II』, 민족문화추진회, 1989, 355쪽).
- 87 홍한주, 『지수염필』智水拈筆.
- 88 김정희, 「금선대」金仙臺(김정희 지음, 신호열 옮김, 『국역 완당전집 III』, 민족문화추진회, 1986, 190·191쪽).
- 89 『순조실록』 1816년 11월 8일 자
- 90 김정희 지음, 김일근 외 교주, 『추사 한글 편지』, 예술의전당 서예박물관, 2004.
- 91 김정희 지음, 김일근 외 교주, 『추사 한글 편지』, 예술의전당 서예박물관, 2004
- 92 김정희 지음, 김일근 옮김, 「추사의 한글 편지」, 《문학사상》 76호, 1979년 1월 호
- 93 김정희, 「대구 감영의 추사가 장동 본가의 아내 예안 이씨에게 쓴 편지 1818년 2월 13일 자」, 『추사 한글 편지』, 예술의전당 서예박물관, 2004.
- 94 김일근, 「원문 판독 해설」, 『추사 한글 편지』, 예술의전당 서예박물관, 2004, 244쪽.

- 97 옹방강, 「김추사에게 답함 2」, 1816년 1월 25일(김규선, 「옹방강이 추사에게 보낸 두 건의 간찰」, 《추사연구》 창간호, 과천문화원 추사연구회, 2004, 187쪽).
- 98 후지츠카 치카시, 「이조의 청조문화의 이입과 김완당」, 동경제국대학 문학 박사 학위 청구 논문, 1936(후지츠카 치카시 지음, 후지츠카 아키나오 엮음, 윤철규·이충구·김규선 옮김, 『추사 김정희 연구: 청조문화 동전의 연구』, 과천문화원, 2009).
- 99 김현권, 「김정희파의 한중회화교류와 19세기 조선의 화단」, 고려대학교 대학원 박사 학위 논문, 2010.
- 100 정혜린, 『추사 김정희와 한중일 학술 교류』, 신구문화사, 2019.
- 101 후지츠카 치카시, 「이조의 청조문화의 이입과 김완당」, 동경제국대학 문학 박사 학위 청구 논문, 1936(후지츠카 치카시 지음, 후지츠카 아키나오 엮음, 윤철규·이충구·김규선 옮김, 『추사 김정희 연구: 청조문화 동전의 연구』, 과천문화원, 2009).
- 102 후지츠카 치카시, 「이조의 청조문화의 이입과 김완당」, 동경제국대학 문학 박사 학위 청구 논문, 1936(후지츠카 치카시 지음, 후지츠카 아키나오 엮음, 윤철규·이충구·김규선 옮김, 『추사 김정희 연구: 청조문화 동전의 연구』, 과천문화원, 2009, 208쪽).
- 103 후지츠카 치카시 지음, 후지츠카 아키나오 엮음, 윤철규·이충구·김규선 옮김, 『추사 김정희 연구: 청조문화 동전의 연구』, 과천문화원, 2009, 260쪽.
- 104 후지츠카 치카시 지음, 후지츠카 아키나오 엮음, 윤철규·이충구·김규선 옮김, 『추사 김정희 연구: 청조문화 동전의 연구』, 과천문화원, 2009, 279·284쪽.
- 105 후지츠카 치카시 지음, 후지츠카 아키나오 엮음, 윤철규·이충구·김규선 옮김. 『추사 김정희

- 연구: 청조문화 동전의 연구』, 과천문화원, 2009, 282쪽,
- 106 후지츠카 치카시 지음, 후지츠카 아키나오 엮음, 윤철규·이충구·김규선 옮김, 『추사 김정희 연구: 청조문화 동전의 연구』, 과천문화원, 2009, 261~266쪽.
- 107 후지츠카 치카시, 「이조의 청조문화의 이입과 김완당」, 동경제국대학 문학 박사 학위 청구 논문, 1936(후지츠카 치카시 지음, 후지츠카 아키나오 엮음, 윤철규·이충구·김규선 옮김, 『추사 김정희 연구: 청조문화 동전의 연구』, 과천문화원, 2009, 197~199쪽).
- 108 후지츠카 치카시 지음, 후지츠카 아키나오 엮음, 윤철규·이충구·김규선 옮김, 『추사 김정희 연구: 청조문화 동전의 연구』, 과천문화원, 2009, 182쪽
- **109** 김정희, 「서파변」書派辨(김정희 지음, 임정기 옮김, 『국역 완당전집 I』, 민족문화추진회, 1995, 95쪽).
- 110 완원, 「남북서파론」南北書派論, 「잡지」(김정희 지음, 신호열 옮김, 『국역 완당전집 II』, 민족문 화추진회, 1989, 381·382쪽).
- 111 김정희, 「모 씨가 시중에서 졸서가 굴러다니는 것을 발견하고 구입하여 수장했다는 말을 듣고 보니」聞 某從市中 得 拙書 流落者 購載之문 모종시중 등 졸서 류락자 구장지(김정희 지음, 신호열 옮김, 『국역 완당전집 III』, 민족문화추진회, 1986, 16쪽).
- **112** 정인보, 「완당선생집서」, 1933(김정희 지음, 임정기 옮김, 『국역 완당전집 I』, 민족문화추진 회, 1995, 3~5쪽).
- 113 김정희, 「오진사에게 주다與 吳進士여 오진사 네 번째其四기사」, 「오진사에게 주다與 吳進士여 오전사 다섯 번째其五기오」(김정희 지음, 신호열 옮김, 『국역 완당전집 II』, 민족문화추진회, 1989, 74·75쪽).
- 114 후지츠카 치카시, 「이조의 청조문화의 이입과 김완당」, 동경제국대학 문학 박사 학위 청구 논문, 1936(후지츠카 치카시 지음, 후지츠카 아키나오 엮음, 윤철규·이충구·김규선 옮김, 『추사 김정희 연구: 청조문화 동전의 연구』, 과천문화원, 2009, 721쪽).
- 115 정후수, 『조선후기 중인문학 연구』, 깊은샘, 1990, 61쪽.
- 116 후지츠카 치카시 지음, 후지츠카 아키나오 엮음, 윤철규·이충구·김규선 옮김, 『추사 김정희 연구: 청조문화 동전의 연구』, 과천문화원, 2009, 719쪽.
- 117 후지츠카 치카시 지음, 후지츠카 아키나오 엮음, 윤철규·이충구·김규선 옮김, 『추사 김정희 연구: 청조문화 동전의 연구』, 과천문화원, 2009, 719쪽,
- 118 김정희, 「이장욱에게」(김정희 지음, 신호열 옮김, 『국역 완당전집 II』, 민족문화추진회, 1989, 132·133쪽).
- 119 거자오광葛兆光 지음, 이동연 외 옮김, 『중국사상사 2』, 일빛, 2015, 715 · 727쪽.
- 120 왕무王茂 외 지음, 김동휘 옮김, 『청대철학 3』, 신원문화사, 1995, 258쪽.
- 후지츠카 치카시 지음, 후지츠카 아키나오 엮음, 윤철규·이충구·김규선 옮김, 『추사 김정희 연구: 청조문화 동전의 연구』, 과천문화원, 2009, 889쪽.
- 122 후지츠카 치카시 지음, 후지츠카 아키나오 엮음, 윤철규·이충구·김규선 옮김, 『추사 김정희

- 연구: 청조문화 동전의 연구』, 과천문화원, 2009, 732쪽.
- 123 김정희, 〈직성유궐하 수구만천동〉直聲留闕下 秀句滿天東(김정희 지음, 최완수 역주, 『추사명 품첩 별집』, 지식산업사, 1976, 13쪽).
- 124 김기승, 『한국서예사』, 대성문화사, 1966, 331쪽.
- 125 김기승, 『한국서예사』, 대성문화사, 1966, 332쪽.
- 126 초의,「완당김공 제문」阮堂金公祭文,『초의시집』艸衣詩集 하권.
- 127 김정희, 「초의에게 주다」與 艸衣여초의, 「백파에게 주다」與 白坡여 백파(김정희 지음, 신호열 옮 김, 『국역 완당전집 II』, 민족문화추진회, 1989); 선주선, 「추사 김정희의 불교의식과 예술관 연구」, 동국대학교 대학원 불교학과 박사 학위 논문, 2001; 정병삼, 「19세기 불교사상과 문화」, 『추사와 그의 시대』, 돌베개, 2002; 구사회, 「추사 김정희의 불교 수용 과정과 과천생활」, 《추사연구》제2호, 과천문화원 추사연구회, 2005.
- **128** 초의, 「해붕대사 화상찬」海鵬大師 畵像讚(유홍준, 「초의스님 발문」, 『완당평전 3』, 학고재, 2002, 159쪽).
- 129 초의, 「삼가 김정희 선생께 올립니다」謹再拜 封書 蓬萊先生근재배 봉서 소봉래선생, 1815년 10월 27일(박동춘, 『추사와 초의』, 이른아침, 2014, 22·23쪽)에 도판으로 수록한 원본 편지).
- **130** 초의, 「삼가 김정희 선생께 올립니다」, 1815년 10월 27일(박동춘, 『추사와 초의』, 이른아침, 2014, 23쪽).
- **131** 초의, 「삼가 김정희 선생께 올립니다」, 1815년 10월 27일(박동춘, 『추사와 초의』, 이른아침, 2014, 23쪽).
- **132** 초의, 「삼가 김정희 선생께 올립니다」, 1815년 10월 27일(박동춘, 『추사와 초의』, 이른아침, 2014, 23쪽).
- 133 허련, 『소치실록』小癡實錄(허련 지음, 김영호 옮김, 『소치실록』, 서문당, 1976, 43쪽).
- **134** 최완수, 「김추사 평전」, 『김추사연구초』, 지식산업사, 1976, 30쪽.
- **135** 유홍준, 『완당평전 1』, 학고재, 2002, 150쪽.
- 136 박동춘, 『추사와 초의』, 이른아침, 2014, 20~24쪽.
- 137 「계사상전」繫辭上傳,『주역』周易.
- 138 박동춘, 『추사와 초의』, 이른아침, 2014.
- 139 김정희, 「초의에게 주다與 艸衣여초의 첫 번째其一기일」, 1815년 직후(김정희 지음, 신호열 옮 김, 『국역 완당전집 II』, 민족문화추진희, 1989, 164쪽).
- **140** 김정희, 「초의에게 주다 두 번째其二기이」, 1815년 이후(김정희 지음, 신호열 옮김, 『국역 완 당전집 II』, 민족문화추진희, 1989, 165쪽).
- 141 김정희, 「초의에게 주다 네 번째其四기사」, 1828년 5월 단옷날(김정희 지음, 신호열 옮김, 『국 역 완당전집 II』, 민족문화추진회, 1989, 168쪽).
- 142 김정희, 「진흥왕의 두 비석 고찰」(김정희 지음, 임정기 옮김, 『국역 완당전집 I』, 민족문화추 진회, 1995, 46·47쪽).

미주 · 3장 963

143 김정희, 「진흥왕의 두 비석 고찰」(김정희 지음, 임정기 옮김, 『국역 완당전집 I』, 민족문화추 진회, 1995, 45·46쪽).

- 144 김정희, 「진흥왕의 두 비석 고찰」(김정희 지음, 임정기 옮김, 『국역 완당전집 I』, 민족문화추 진회, 1995, 47쪽).
- 145 김정희, 「진흥왕의 두 비석 고찰」(김정희 지음, 임정기 옮김, 『국역 완당전집 I』, 민족문화추 진회, 1995, 47쪽).
- 146 김정희, 「조인영에게 드립니다」與趙雲石寅永여조운석인영(김정희 지음, 임정기 옮김, 『국역 완당전집 I』, 민족문화추진회, 1995, 193~195쪽).
- 148 최완수, 「김추사의 금석학」, 《간송문화》 제3호, 한국민족미술연구소, 1972년 10월, 44·45쪽
- 149 김정희, 「무학無學이란 요승이 잘못 찾았다는 사실을 보여 주고 그대로 산중에 남겨 두어 고 사에 대비하다」示之以 妖僧 枉尋之 邪說 仍留 山中 以備 故事시지이 요승 왕십지 사설 잉유 산중 이비고 사(김정희 지음, 신호열 옮김, 『국역 완당전집 III』, 민족문화추진회, 1986, 280쪽).
- 150 김기승, 「한국금석학개관」, 『한국서예사』, 대성문화사, 1966.
- 151 최완수, 「김추사의 금석학」、《간송문화》 제3호, 한국민족미술연구소, 1972년 10월 40쪽
- **152** 최완수, 「김추사의 금석학」, 《간송문화》 제3호, 한국민족미술연구소, 1972년 10월, 40쪽.
- 153 최완수, 「김추사의 금석학」, 《간송문화》 제3호, 한국민족미술연구소, 1972년 10월, 42 · 43쪽.
- 154 최완수, 「김추사의 금석학」, 《간송문화》 제3호, 한국민족미술연구소, 1972년 10월, 44쪽
- **155** 최완수, 「김추사의 금석학」, 《간송문화》 제3호, 한국민족미술연구소, 1972년 10월, 45쪽
- 156 최완수, 「김추사의 금석학」, 《간송문화》 제3호, 한국민족미술연구소, 1972년 10월 51쪽
- **157** 최완수. 「김추사의 금석학」、《간송문화》 제3호. 한국민족미술연구소, 1972년 10월, 51·52쪽.
- 158 최완수, 「김추사의 금석학」, 《간송문화》 제3호, 한국민족미술연구소, 1972년 10월 52쪽
- 159 박철상, 『나는 옛것이 좋아 때론 깨진 빗돌을 찾아다녔다: 추사 김정희의 금석학』, 너머북스, 2015.
- **160** 김정희, 「실사구시설」實事求是說(김정희 지음, 임정기 옮김, 『국역 완당전집 I』, 민족문화추진 회, 1995, 61쪽).
- 161 김정희, 「실사구시설」(김정희 지음, 임정기 옮김, 『국역 완당전집 I』, 민족문화추진회, 1995, 62쪽).
- 162 김정희, 「실사구시설」(김정희 지음, 임정기 옮김, 『국역 완당전집 I』, 민족문화추진회, 1995, 62쪽).
- 163 김정희, 「실사구시설」(김정희 지음, 임정기 옮김, 『국역 완당전집 I』, 민족문화추진회, 1995, 63쪽).
- 164 김정희, 「실사구시설」(김정희 지음, 임정기 옮김, 『국역 완당전집 I』, 민족문화추진회, 1995, 63쪽).
- 165 김정희. 「암행어사 김정희 별단別單」, 1826, 감사교육원 소장(『추사박물관』, 과천시 추사박

물관, 2013, 23쪽.); 김정희 지음, 김규선 옮김, 『역주 추사 김정희 암행 보고서』, 추사박물관, 2014.

- 166 홍석주,「실사구시설」實事求是說,『연천집』淵泉集.
- 167 홍석주, 「실사구시설」, 『연천집』.
- 168 홍석주,「실사구시설」, 『연천집』.
- 169 홍석주,「학강산필」鶴岡散筆, 『연천집』.
- 170 홍석주,「학강산필」, 『연천집』.
- 171 김매순,「궐여산필」闕餘散筆, 『대산집』臺山集.
- 172 성해응, 「조인영에게 주다」送 趙羲卿 寅永송조희경인영, 『연경재전집』研經齋全集.
- 173 조인영, 「홍기섭에게 주다」送 內兄 洪癡叟學士 起燮송 내형 홍치수학사 기섭, 『운석유고』雲石遺稿.
- 174 김노겸, 「조카 김정희의 선면묵란에 제하다」, 1806년, 『성암집』(박철상, 「추사 김정희의 장황 사 유명훈」, 『추사 김정희: 학예 일치의 경지』, 국립중앙박물관, 2006, 370쪽).
- 175 김정희, 「연경에 들어가는 자하를 보내다」(김정희 지음, 신호열 옮김, 『국역 완당전집 III』, 민족문화추진회, 1986, 196쪽).
- 176 김정희, 「잡지」(김정희 지음, 신호열 옮김, 『국역 완당전집 II』, 민족문화추진회, 1989, 399~400쪽).
- 177 김정희, 「강이오의 매화 그림 칸막이에 제한 노래」題 姜若山 梅花障子歌제 강약산 매화장자가(김 정희 지음, 신호열 옮김, 『국역 완당전집 III』, 민족문화추진회, 1986, 72쪽).
- 178 김현권, 「전통의 계승, 김정희의 초기 회화」, 『추사의 편지와 그림』, 과천시 추사박물관, 2014, 24쪽.
- 179 김유근 〈선면산수도: 황한소경〉 제찬題贊.
- 180 김현권, 「전통의 계승, 김정희의 초기 회화」, 『추사의 편지와 그림』, 과천시 추사박물관,2014, 24쪽.
- 181 김현권, 「전통의 계승, 김정희의 초기 회화」, 『추사의 편지와 그림』, 과천시 추사박물관, 2014.16쪽.
- 182 김정희, 「잡지」(박혜백朴蕙百에게)(김정희 지음, 신호열 옮김, 『국역 완당전집 II』, 민족문화 추진회. 1989. 391쪽).
- 183 박규수, 「유요선 소장 추사유묵에 제하다」題 俞堯仙 所藏 秋史遺墨제 유요선소장 추사유묵, 『환재 집」職齋集(유홍준, 「조선 후기 문인들의 서화 비평」, 『19세기 문인들의 서화』, 열화당, 1988, 67·68쪽 재인용; 유홍준, 「환재 박규수의 서화론」, 《태동고전연구》 제10집, 1993, 1059쪽 재 인용).
- 184 김기승, 『한국서예사』, 대성문화사, 1966, 215쪽.
- 185 임창순, 「한국서예사에 있어서 추사의 위치」, 『한국의 미 17 추사 김정희』, 중앙일보사, 1985, 179쪽.
- 186 김정희, 「잡지」(박혜백에게)(김정희 지음, 신호열 옮김, 『국역 완당전집 II』, 민족문화추진회,

- 1989.391쪽)
- 187 김정희, 「윤현부에게 써 주다」書贈 尹生 賢夫서증 윤생 현부, 과천 시절(김정희 지음, 신호열 옮 김, 『국역 완당전집 II』, 민족문화추진회, 1989, 335쪽 주석 328번).
- 188 이경민, 「천수경」, 『희조일사』熙朝軼事, 1866.
- 189 유재건, 「묵재 유정주」, 『이향견문록』里鄉見聞錄, 1862(유재건 지음, 실시학사 고전문학연구회 옮김. 『이향견문록』, 민음사, 1997, 368쪽).
- 190 박윤묵, 「옥계 시사서 压溪 詩史序.
- 191 조희룡, 「천수경전」, 『호산외기』壺山外記, 1844(조희룡 지음, 실시학사 옮김, 『호산외기』, 한 길아트, 1999, 111쪽); 유재건, 「송석원 천수경」, 『이향견문록』, 1862(유재건 지음, 실시학사 옮김, 『이향견문록』, 민음사, 1997, 322쪽.
- 192 임득명, 『송월만록』松月漫錄.
- 193 〈송석원 사진〉, 『추사를 보는 열 개의 눈』, 화봉갤러리, 2010, 52쪽.
- 194 김영상, 『서울 600년』, 한국일보사 출판국, 1989, 227쪽,
- 195 박윤묵, 『존재집』存齋集.
- **196** 유재건, 「송석원 천수경」, 『이향견문록』(유재건 지음, 실시학사 옮김, 『이향견문록』, 민음사, 1997, 324쪽.)
- 197 김정희, 「서문」(김광익, 『반포유고습유』件圖遺稿拾遺)(『추사를 보는 열 개의 눈』, 화봉갤러리, 2010).
- 198 유홍준, 『완당평전 1』, 학고재, 2002, 163~166쪽,
- 199 김정희, 「부인에게」, 1818년 2월 13일(도판 1번, 〈부인에게〉, 『추사 한글 편지』, 예술의전당 서예박물관, 2004, 245쪽).
- 200 김정희, 「가야산 해인사 중전 상량문」伽倻山 海印寺 重建 上樑文(김정희 지음, 신호열 옮김, 『국역 완당전집 II』, 민족문화추진회, 1989, 296~305쪽).
- 201 유홍준, 『완당평전 1』, 학고재, 2002, 171~175쪽.

4장 출세 1819~1830(34~45세)

- 김정희, 「한림학사를 사양하는 소」辭翰林疏사한림소, 1820년 11월 8일 자.(김정희 지음, 임정기 옮김, 『국역 완당전집 I』, 민족문화추진회, 1995, 102쪽)
- 2 『승정원일기』, 1820년 12월 15일 자.
- 3 『승정원일기』, 1822년 5월 25일 자.
- 4 한진호 지음, 이민수 옮김, 『도담행정기』 島潭行程記, 일조각, 1993, 61쪽,
- 5 김정희, 「조선산수기」(윤호진, 「추사 김정희의 조선산수기」, 《한국한문학연구》 제23집, 한국 한문학회, 1999년 4월 256쪽)

- 6 윤호진, 「추사 김정희의 조선산수기」, 《한국한문학연구》 제23집, 한국한문학회, 1999년 4월, 249~278쪽.
- 7 『고금소설정화』古今小說精華, 북경 광익서국廣益書局, 1910(영인본『古今小說精華』上·下, 北京 出版社, 1992).
- 8 신위, 『경수당전고』 8책(권윤경, 「윤제홍(1764~1840 이후)의 회화」, 서울대학교 고고미술 사학과 석사 학위 논문. 1996. 28쪽).
- 9 『승정원일기』, 1826년 6월 25일~7월 9일 자.
- 10 김상현, 『단양팔경』, 충청북도 단양군 단양면, 1956.
- 11 김정희, 「옥순봉」玉筍峰(김정희 지음, 신호열 옮김, 『국역 완당전집 III』, 민족문화추진회, 1986, 171·175쪽).
- 12 김정희, 「도담」島潭(김정희 지음, 신호열 옮김, 『국역 완당전집 III』, 민족문화추진회, 1986, 174쪽).
- 13 김정희, 「옥순봉」(김정희 지음, 신호열 옮김, 『국역 완당전집 III』, 민족문화추진회, 1986, 171·172쪽).
- 14 조희룡, 『석우망년록』石友忘年錄(조희룡 지음, 실시학사 고전문학연구회 옮김, 『조희룡 전집 1 석우망년록』, 한길아트, 1999, 93쪽).
- 15 연구자 정후수는 2수 모두 조희룡의 시편이라고 밝히고 있다(김정희 지음, 정후수 옮김, 홍 찬유 감수, 『추사 김정희 시 전집』, 풀빛, 1999, 380·381쪽).
- 16 김정희, 「옥순봉」(김정희 지음, 신호열 옮김, 『국역 완당전집 III』, 민족문화추진회, 1986, 172
 쪽).
- 17 김정희, 「상선암」上仙巖, 「중선암」中仙巖, 「하선암」下仙巖(김정희 지음, 신호열 옮김, 『국역 완당전집 III」, 민족문화추진회, 1986, 172 · 173쪽).
- 18 김정희, 「하선암」(김정희 지음, 신호열 옮김, 『국역 완당전집 III』, 민족문화추진회, 1986, 172 쪽)
- 19 김정희, 「구담」龜潭(김정희 지음, 신호열 옮김, 『국역 완당전집 III』, 민족문화추진회, 1986, 174쪽).
- 20 김정희, 「사인암」舍人嚴(김정희 지음, 신호열 옮김, 『국역 완당전집 III』, 민족문화추진회, 1986, 176쪽).
- 21 김정희, 「석문」五門(김정희 지음, 신호열 옮김, 『국역 완당전집 III』, 민족문화추진회, 1986, 175쪽)
- 22 김정희, 「의림지」義林池(김정희 지음, 신호열 옮김, 『국역 완당전집 III』, 민족문화추진회, 1986, 176쪽).
- 23 김정희,「이요루」二樂樓,「은선대」隱仙臺,「선유동」仙遊洞,「선인전」仙人田,「은주암」隱舟 巖,「수운정」水雲亭(김정희 지음, 신호열 옮김, 『국역 완당전집 III』, 민족문화추진회, 1986, 172~177쪽).

미주 · 4장 967

- 24 김정희 지음, 남상길 편찬, "담연재시고』覃揅齋詩藁 7권 2책, 1867.
- **25** 김정희 지음, 정후수 옮김, 『추사 김정희 시 전집』, 풀빛, 1999.
- 26 『승정원일기』, 1823년 7월 25일 자.
- 27 『승정원일기』, 1823년 8월 7일 자; 김정희, 「규장각 대교를 사양하는 상소」辭 奎章閣 待教疏사 규장각 대교소, 1823년 8월 5일 자(김정희 지음, 임정기 옮김, 『국역 완당전집 I』, 민족문화추진 회, 1995, 101쪽).
- 28 『승정원일기』, 1823년 8월 7일 자; 김정희, 「규장각 대교를 사양하는 상소」, 1823년 8월 5일 자.(김정희 지음, 임정기 옮김, 『국역 완당전집 I』, 민족문화추진회, 1995, 101쪽).
- 29 『승정원일기』, 1823년 7월 25일 자.
- 30 『승정원일기』, 1823년 8월 5일 자.
- 31 김정희, 「규장각 대교를 사양하는 상소」, 1823년 8월 5일 자(김정희 지음, 임정기 옮김, 『국역 완당전집 I』, 민족문화추진회, 1995, 102쪽).
- 32 『승정원일기』, 1823년 8월 7일 자.
- 33 유최진, 『초산잡저』樵山雜著(오세창, 「유최진」, 『근역서화징』槿域書畵徵, 계명구락부, 1928).
- 34 김정희, 「폭사로 오대산에 올랐다」曝史 登 五臺山폭사 등 오대산(김정희 지음, 신호열 옮김, 『국 역 완당전집 III』, 민족문화추진회, 1986, 106쪽).
- 35 김정희, 「마니산 꼭대기에 오르다」登 摩尼絶頂등 마니절정(김정희 지음, 신호열 옮김, 『국역 완 당전집 III』, 민족문화추진회, 1986, 209쪽).
- 36 『승정원일기』, 1923년 10월 1일 자.
- 김정희, 「암행어사 김정희 별단」, 1826, 감사교육원 소장(『추사박물관』, 과천시 추사박물관,
 2013, 23쪽); 김정희 지음, 김규선 옮김, 『역주 추사 김정희 암행 보고서』, 추사박물관, 2014.
- 38 김정희 지음, 김규선 옮김, 「서계」書啓, 『역주 추사 김정희 암행 보고서』, 추사박물관, 2014, 12쪽.
- 39 김정희 지음, 김규선 옮김, 「서계」, 『역주 추사 김정희 암행 보고서』, 추사박물관, 2014, 12쪽,
- 40 이중환, 『택리지』擇里志(이중환 지음, 이익성 옮김, 『택리지』, 을유문화사, 1971, 108쪽).
- **41** 이중환, 『택리지』(이중환 지음, 이익성 옮김, 『택리지』, 을유문화사, 1971, 109쪽).
- 42 김정희, 「영보정가」永保亭歌(김정희 지음, 신호열 옮김, 『국역 완당전집 III』, 민족문화추진회, 1986, 68쪽).
- 43 『순조실록』, 1826년 6월 25일 자.
- **44** 『승정원일기』, 1826년 6월 27일·30일 자.
- **45** 『승정원일기』, 1826년 7월 1일 자.
- 46 김정희 지음, 김규선 옮김, 『역주 추사 김정희 암행 보고서』, 추사박물관, 2014, 27·28쪽,
- **47** 『승정원일기』, 1826년 6월 25일~7월 9일 자.
- 48 『순조실록』, 1827년 7월 24일 자.
- 49 『승정원일기』, 1827년 4월 1일 자.

- 50 『순조실록』, 1827년 4월 1일 자.
- 51 『승정원일기』, 1827년 4월 1일 자.
- 52 『순조실록』, 1827년 3월 14~22일 자.
- 53 『승정원일기』, 1827년 3월 23일 자.
- 54 『순조실록』, 1827년 3월 23일 자.
- 55 『승정원일기』, 1827년 3월 23일 자.
- 56 『승정원일기』, 1827년 3월 23~30일 자.
- 57 『승정원일기』1827년 4월 8일 자
- 58 『순조실록』, 1833년 4월 26일 자.
- 59 홍현주,「선게」禪偈,『운외몽중첩』雲外夢中帖,
- 60 유홍준·이태호, 「김정희 필 "운외몽중" 첩 고증」, 『만남과 헤어짐의 미학』, 학고재, 2000.
- 61 김정희, 「동령폭포를 감상하다」(김정희 지음, 신호열 옮김, 『국역 완당전집 III』, 민족문화추 진회, 1986, 43쪽).
- 62 김정희, 「황산 김유근께 올립니다典 金黃山 道根여 김황산 유근 첫 번째其一기일」(김정희 지음, 신호열 옮김, 『국역 완당전집 II』, 민족문화추진회, 1989, 5쪽).
- 63 김정희, 「황산 김유근께 올립니다 두 번째其二기이」(김정희 지음, 신호열 옮김, 『국역 완당전집 II』, 민족문화추진회, 1989, 6쪽).
- 64 『승정원일기』, 1825년 11월 15일 자.
- 65 『승정원일기』 1825년 11월 27일 자
- 66 『승정원일기』, 1825년 2월 21일 자.
- 67 『승정원일기』, 1827년 1월 25일 자.
- 68 김정희, 「김유근이 돌을 그리고 권돈인이 화제를 쓰다」爲 舜齋 題 黃山畵石위 이재 제 황산화석 (김정희 지음, 신호열 옮김, 『국역 완당전집 III』, 민족문화추진회, 1986, 209·210쪽).
- 69 김정희, 「김유근의 묵죽에 화제를 쓰다」走題 黃山 墨竹小幀주제 황산 묵죽소정(김정희 지음, 신호열 옮김. 『국역 완당전집 III』, 민족문화추진회, 1986, 221·222쪽).
- 70 김정희, 「황산 김유근께 올립니다 세 번째其三기삼」(김정희 지음, 신호열 옮김, 『국역 완당전 집 II』, 민족문화추진회, 1989).
- 71 『승정원일기』, 1828년 2월 16일 자.
- 72 김정희, 「황산 김유근께 올립니다 세 번째」(김정희 지음, 신호열 옮김, 『국역 완당전집 $II_{\mathbb{J}}$, 민 족문화추진회, 1989, 7쪽).
- 73 김정희, 「황산 김유근께 올립니다 세 번째」(김정희 지음, 신호열 옮김, 『국역 완당전집 II』, 민족문화추진회, 1989, 7쪽).
- 74 김정희, 「김유근 시에 차운하다」次 黃山韻차 황산운(김정희 지음, 신호열 옮김, 『국역 완당전집 III』, 민족문화추진회, 1986, 146쪽).
- 75 김정희, 「막내아우 상희에게 주다 與 舍季 相喜여 사계 상희, 49.5×34cm, 종이, 1828년 7월 22

- 일 자(《서울옥션》 99회, 2005년 12월).
- **76** 유홍준, 『완당평전 1』, 학고재, 2002, 232쪽,
- 77 김정희, 〈직성유궐하〉直聲留闕下와〈수구만천동〉秀句滿天東(김정희 지음, 최완수 역주, 『추사 명품첩 별집』지식산업사, 1976, 12쪽)
- 78 유홍준, 『완당평전 1』, 학고재, 2002, 211쪽.
- 79 유홍준, 『완당평전 1』, 학고재, 2002, 237쪽. 서첩의 서명에 '나가산인'那伽山人이란 표기가 있어 이재 권돈인의 글씨로 보아야 한다는 견해도 있다.(이영재, 이용수, 『추사진묵』, 두리미 디어, 2005, 282쪽).
- 80 김병기, 「추사 서예의 전변과 그에 대한 중국적 영향」, 『제7회 추사학술대회 추사 김정희의 서예와 서예론』, 과천시, 2010년 11월 5일, 34쪽.
- 81 김정희, 「부인에게」, 1829년 4월 13일·17일, 11월 3일·26일(김정희 지음, 김일근 외 교주, 『추사 한글 편지』, 예술의전당 서예박물관, 2004, 235~237쪽).
- 82 김정희, 「대동강 배 안에서 판향 선면에 제하다」浪水 舟中 題 續香 扇面패수 주중 제 판향 선면(김 정희 지음, 신호열 옮김, 『국역 완당전집 III』, 민족문화추진회, 1986, 193쪽).
- 83 김정희, 「평양 이소윤에게 희롱 삼아 봉증하다」戴奉 浿城 李少尹희봉 패성 이소윤(김정희 지음, 신호열 옮김, 『국역 완당전집 III』, 민족문화추진회, 1986, 192쪽).
- 84 김정희,「이튿날에 또 죽등에다 시를 써서 보내왔으므로 희롱 삼아 전운을 달아서 다시 부치 다」翌日 又以竹橙題詩來到 戴以前韻更寄익일 우이죽등 제시래도 회이전운경기(김정희 지음, 신호열 옮김, 『국역 완당전집 III』, 민족문화추진회, 1986, 193쪽).
- 85 김정희, 「부인에게」, 1829년 11월 26일(도판18번, 〈부인에게〉, 『추사 한글 편지』, 예술의전당 서예박물관, 2004, 235쪽)
- 86 정창권, 『천리 밖에서 나는 죽고 그대는 살아서』 돌베개, 2020, 209·210쪽
- 87 김정희, 「부인에게」, 1829년 11월 26일(도판18번, 〈부인에게〉, 『추사 한글 편지』, 예술의전당 서예박물관, 2004, 235~237쪽)
- 88 김정희, 「평양 기생 죽향에게 재미로 주다」 戴贈 浿妓 竹香희증 패기 죽향(김정희 지음, 신호열 옮 김, 『국역 완당전집 III』, 민족문화추진회, 1986, 191·192쪽).
- 89 신위, 「죽향의 묵죽 그림에 화제를 쓰다」題 竹香 墨竹 橫看제 죽향 묵죽 횡간, 『경수당전고』
- 90 황정연, 「19세기 기녀 죽향의 화조화훼초충도첩 연구」, 『아시아여성연구』 제46권 2호, 숙명여자대학교, 2007년 11월; 최열, 「망각 속의 여성: 19~20세기 기생 출신 여성화가」, 한국근현대미술사학회 학술대회, 2013년 6월 1일(『인물미술사학』 제14, 15 합본호, 인물미술사학회회, 2019년 12월).
- 91 한재락韓在洛, 『녹파잡기』錄波雜記, 1830년 이전(한재락 지음, 이가원·허경진 옮김, 『녹파잡기』, 김영사, 2007, 74·75쪽). 한재락韓在洛, 『녹파잡기』錄波雜記, 1830년 이전(한재락 지음, 이가원·허경진 옮김, 『녹파잡기』, 김영사, 2007, 74·75쪽).
- 92 김여주, 『김운초와 류여시 그리고 한중 기녀문학』, 소통, 2013; 김여주, 『조선후기 여성문학

- 의 재조명』, 성신여자대학교 출판부, 2004
- 93 김정희, 「어느 사람의 시권에 제하다」題 或人 詩卷제 흑인 시권(김정희 지음, 신호열 옮김, 『국역 와당전집 II』, 민족문화추진회, 1989, 262쪽).
- 94 김정희, 「어느 사람의 시권에 제하다」(김정희 지음, 신호열 옮김, 『국역 완당전집 II』, 민족문 화추진회, 1989, 263쪽).

5장 전환 1830~1839(45~54세)

- 1 『승정원일기』, 1830년 6월 15~19일 자.
- 2 『순조실록』 1830년 8월 27일 자.
- 3 『순조실록』, 1830년 8월 27일 자.
- 4 이성무, 『조선시대 당쟁사 2』, 동방미디어, 2000, 276쪽.
- 5 『승정원일기』, 1830년 8월 28일 자.
- 6 『승정원일기』, 1830년 8월 27일 자.
- 7 『승정원일기』, 1830년 9월 11일 자.
- 8 『순조실록』, 1830년 9월 25일 자.
- 9 『순조실록』, 1830년 10월 2일 자.
- 10 『순조실록』, 1830년 11월 12일 자.
- 11 『승정원일기』, 1830년 7월 28일 자.
- 12 김정희, 「부인에게」, 1831년 11월 9일(도판 번호 19, 「고금도의 추사가 장동본가의 아내 예 안 이씨에게 쓴 편지」 1831년 11월 9일, 『추사 한글 편지』, 예술의전당 서예박물관, 2004, 235쪽; 김일근. 『언간의 연구』, 건국대학교출판부, 1991).
- 13 김정희, 「부인에게」, 1831년 11월 9일(도판 번호 19, 「고금도의 추사가 장동본가의 아내 예 안 이씨에게 쓴 편지」 1831년 11월 9일, 『추사 한글 편지』, 예술의전당 서예박물관, 2004, 235쪽; 김일근. 『언간의 연구』, 건국대학교출판부, 1991).
- 14 이상적, 「입춘이 지난 어느 날 용호로 추사 김정희 학사를 방문하다」立春後一日龍湖訪金秋史 學士입춘후 일일 용호방 김추사 학사, 1831년 2월 초순, 『은송당집』恩誦堂集(이상적 지음, 정후수 옮김, 『이상적 시집: 우선정화록』, 도서출판 다운샘, 2014, 29·30쪽).
- 15 『승정원일기』, 1829년 10월 27일 자, 1830년 3월 24일 자. 정후수, 『조선후기 중인문학 연구』, 깊은샘, 1990, 61쪽.
- 16 김정희, 「지산에게 회답하다」芝山 靜座 回納지산정좌 회납, 1831년 5월 18일(도판 144번, 「추사 김정희 일가 간찰첩」、《케이옥션》、2015년 2월).
- 17 김정희, 「눌인 조광진께 올립니다與 訥人 曺匡振여 눌인 조광진 일곱 번째其七기칠」, 1832년 5월 중순 무렵(김정희 지음, 신호열 옮김, 『국역 완당전집 II』, 민족문화추진회, 1989, 118쪽).

- 18 박철상, 「추사 김정희의 장황사 유명훈」, 『추사 김정희: 학예 일치의 경지』, 국립중앙박물관, 2006, 362쪽.
- 19 이상적, 「입춘이 지난 어느 날 용호로 추사 김정희 학사를 방문하다」, 1831년 2월 초순, 『은 송당집』(이상적 지음, 정후수 옮김, 『이상적 시집: 우선정화록』, 도서출판 다운샘, 2014, 29·30쪽).
- 20 이상적, 「입춘이 지난 어느 날 용호로 추사 김정희 학사를 방문하다」, 1831년 2월 초순, 『은 송당집』(이상적 지음, 정후수 옮김, 『이상적 시집: 우선정화록』, 도서출판 다운샘, 2014, 30 쪽).
- 21 김정희, 「명훈에게 주다」與 茗薰여 명훈 36통, 1830년부터 1840년 이전까지, 『완당소독』阮堂小 贖, 국립중앙박물관 소장(『추사 김정희: 학예 일치의 경지』, 국립중앙박물관, 2006, 232~248 쪽).
- 22 『용산구지』, 서울특별시 용산구, 1992.
- 23 이중환, 『택리지』擇里志(이중환 지음, 이익성 옮김, 『택리지』, 을유문화사, 1971, 172쪽).
- 24 『승정원일기』, 1832년 2월 20일 자.
- 25 『순조실록』1832년 2월 26일 자
- 26 『순조실록』1832년 2월 26일 자
- 27 『순조실록』1832년 2월 26일 자.
- 28 한상권. 『조선후기 사회와 소원제도』, 일조각, 1996.
- 29 『승정원일기』, 1832년 9월 7일 자.
- 30 김정희, 「눌인 조광진께 올립니다 일곱 번째」, 1832년 5월 중순 무렵(김정희 지음, 신호열 옮김, 『국역 완당전집 II』, 민족문화추진희, 1989, 118쪽).
- 31 김정희, 「명훈에게 주다 서른세 번째其三十三기삼십삼」, 1833년 3월 무렵, 금호에서, 『완당소 독』, 국립중앙박물관 소장(『추사 김정희: 학예 일치의 경지』, 국립중앙박물관, 2006, 244쪽).
- 32 초의, 「금호에서 산천도인과 헤어지면서」琴湖 留別 山泉道人금호 유별 산천도인, 『초의선집』艸衣 選集(초의 의순 지음, 임종욱 역주, 『초의선집』, 동문선, 1993, 223쪽).
- 33 허련, 『소치실록』(허련 지음, 김영호 옮김, 『소치실록』, 서문당, 1976, 52쪽).
- 34 민족문화추진회, 『신증동국여지승람』, 민족문화추진회, 1970: 『한국지명총람 1 서울 편』, 한 글학회, 1966: 유본예, 『한경지략』漢京識略, 탐구당, 1974: 『한강사』, 서울특별시, 1985: 전용신, 『한국고지명사전』, 고려대학교 민족문화연구소 출판부, 1993; 김영상, 『서울육백년 1~5』, 대학당, 1996: 『서울지명사전』, 서울특별시사편찬위원회, 2009.
- 35 『고지도를 통해 본 서울지명연구』 국립중앙도서관 2010
- 36 『성동구지』서울특별시 성동구 2005
- 37 김석신, 도판 번호 86 〈금호완춘도〉琴湖翫春圖,『한국의 미 12 산수화』하권, 중앙일보사, 1982.
- 38 서울특별시사편찬위원회, 『서울육백년사』 문화사적 편, 서울특별시, 1987; 서울특별시사편

- 찬위원회, 『서울의 누정』, 서울특별시사편찬위원회, 2012.
- 39 『한국지명총람 1 서울 편』, 한글학회, 1966, 94쪽.
- 40 최열, 「김정희의 금호와 정약용의 한강에서 간악한 물여우를 보다」, 『서울아트가이드』, 2016 년 8월 호.
- **41** 이종묵, 「경강의 그림 속에 살던 문인, 그들의 풍류」, 『경강: 광나루에서 양화진까지』, 서울역 사박물관, 2017, 209쪽.
- 42 최열. 『옛 그림으로 본 서울』, 혜화1117, 2020, 361쪽.
- 43 『순조실록』, 1833년 9월 13일 자.
- 44 『순조실록』, 1833년 9월 13일 자.
- 45 『순조실록』, 1833년 9월 22일 자.
- 46 『승정원일기』, 1833년 9월 1~22일 자.
- 47 『승정원일기』, 1835년 5월 10일 자.
- 48 김노경, 「위씨에게 주다」與 魏氏여 위씨, 1835년 9월 17일(도판 144번, 「추사 김정희 일가 간 참첩」 《케이옥션》, 2015년 2월).
- **49** 김정희, 「초의에게 주다 여섯 번째」, 1835년 12월 5일(김정희 지음, 신호열 옮김, 『국역 완당 전집 II』, 민족문화추진회, 1989, 169쪽).
- 50 『승정원일기』, 1835년 1월 18일~9월 10일 자.
- 51 김정희, 「사직 겸 진정하는 상소」辭職 兼 陳情疏사직 겸 진정소, 1835년 8월 22일(김정희 지음, 임정기 옮긴, 『국역 완당전집 I』, 민족문화추진회, 1995, 103쪽).
- 52 김정희, 「사직 겸 진정하는 상소」 1835년 8월 22일(김정희 지음, 임정기 옮김, 『국역 완당전 집 I』, 민족문화추진회, 1995, 105쪽).
- 53 『승정원일기』, 1835년 11월 14일~1836년 2월 1일 자.
- 54 『승정원일기』, 1836년 3월 3일 자 이후.
- 55 김정희, 「대사성을 사양하는 소」辭 大司成 疏사 대사성 소, 『승정원일기』, 1836년 4월 10일 자 (김정희 지음, 임정기 옮김, 『국역 완당전집 I』, 민족문화추진회, 1995, 107쪽).
- 56 김정희, 「가선대부를 사양하는 소」辭嘉善疏사가선소, 『승정원일기』, 1836년 5월 22일 자(김정희 지음, 임정기 옮김, 『국역 완당전집 I』, 민족문화추진회, 1995, 110·111쪽).
- 57 『승정원일기』, 1836년 8월 8일 자.
- 58 『승정원일기』 1836년 11월 10일 자.
- 59 김정희, 「눌인 조광진께 올립니다與 訥人 曹匡振여 눌인 조광진 첫 번째其日기일~여덟 번째其八 기괄,(김정희 지음, 신호열 옮김, 『국역 완당전집 II』, 민족문화추진회, 1989, 114~119쪽).
- 60 김정희, 『추사 김정희: 학예 일치의 경지』, 국립중앙박물관, 2006.
- 61 김정희 「눌인 조광진 선생에게」訥人 靜坐 即納눌인 정좌 즉납, 27×43.2cm, 종이, 1832년 2월 8일, 조세현 소장(『추사 김정희: 학예 일치의 경지』, 국립중앙박물관, 2006, 222쪽).
- 62 김정희, 「눌인 조광진께 올립니다 세 번째其三기삼」, 1832년 2월 8일 무렵(김정희 지음, 신호

미주 · 5장 973

- 열 옮김. 『국역 완당전집 II』, 민족문화추진회, 1989, 115쪽).
- 63 김정희 「눌인 조광진께 올립니다」曹訥人 靜史조눌인 정사, 27×43.2cm, 종이, 1838년 1월 7일 (『추사 김정희: 학예 일치의 경지』, 국립중앙박물관, 2006, 224쪽).
- 64 김정희, 「눌인 조광진께 올립니다 첫 번째其一기일」, 1831년 11월 20일 무렵(김정희 지음, 신호열 옮김, 『국역 완당전집 II』, 민족문화추진회, 1989, 115쪽).
- 65 김정희, 「눌인 조광진께 올립니다 두 번째其二기이」, 1831년 12월 25일 무렵(김정희 지음, 신호열 옮김, 『국역 완당전집 II』, 민족문화추진회, 1989, 115쪽).
- 66 김정희, 「눌인 조광진께 올립니다 세 번째」, 1832년 2월 8일 무렵(김정희 지음, 신호열 옮김, 『국역 완당전집 II』, 민족문화추진회, 1989, 115쪽).
- 67 김정희, 「눌인 조광진께 올립니다 네 번째其四기사」, 1832년 3월 무렵(김정희 지음, 신호열 옮 김, 『국역 완당전집 II』, 민족문화추진회, 1989, 116쪽).
- 68 김정희, 「눌인 조광진께 올립니다 네 번째」, 1832년 3월 무렵(김정희 지음, 신호열 옮김, 『국 역 완당전집 II』, 민족문화추진회, 1989, 116쪽).
- 69 김정희, 「눌인 조광진께 올립니다 다섯 번째其五기오」, 1832년 4월 무렵(김정희 지음, 신호열 옮김, 『국역 완당전집 II』, 민족문화추진회, 1989, 117쪽).
- 70 김정희, 「눌인 조광진께 올립니다 다섯 번째」, 1832년 4월 무렵(김정희 지음, 신호열 옮김, 『국역 완당전집 II』, 민족문화추진회, 1989, 117쪽).
- 71 김정희, 「눌인 조광진께 올립니다 여섯 번째其六기육」, 1832년 4월 말 무렵(김정희 지음, 신호 열 옮김, 『국역 완당전집 II』, 민족문화추진회, 1989, 117쪽).
- 72 김정희, 「눌인 조광진께 올립니다 일곱 번째其七기철」, 1832년 5월 중순 무렵(김정희 지음, 신호열 옮김, 『국역 완당전집 II』, 민족문화추진회, 1989, 118쪽).
- 73 김정희, 「눌인 조광진께 올립니다 여덟 번째其八기관」, 1832년 5월 하순 무렵(김정희 지음, 신호열 옮김, 『국역 완당전집 II』, 민족문화추진회, 1989, 118쪽).
- 74 김정희, 「눌인 조광진께 올립니다 여덟 번째」, 1832년 5월 하순 무렵(김정희 지음, 신호열 옮 김, 『국역 완당전집 II』, 민족문화추진희, 1989, 118쪽).
- 75 김정희, 「눌인 조광진께 올립니다 아홉 번째其九기구」, 1838년 1월 7일(『추사 김정희: 학예 일 치의 경지』, 국립중앙박물관, 2006, 224쪽).
- 76 김정희, 「명훈에게 주다 일곱 번째其七기철」, 『완당소독』, 국립중앙박물관 소장(『추사 김정희: 학예 일치의 경지』, 국립중앙박물관, 2006, 236쪽).
- 77 김정희, 「명훈에게 주다 열두 번째其十二기십이」, 『완당소독』, 국립중앙박물관 소장.(『추사 김 정희: 학예 일치의 경지』, 국립중앙박물관, 2006, 238쪽).
- 78 김정희, 「명훈에게 주다 서른다섯 번째其三十五기삼십오」, 『완당소독』, 국립중앙박물관 소장 (『추사 김정희: 학예 일치의 경지』, 국립중앙박물관, 2006, 244쪽).
- 79 김정희, 『명훈지송첩』茗薫持誦帖, 12쪽(《케이옥션》, 2007년 11월).
- 80 오세창, 『근역인수』權域印藪, 국회도서관, 1968, 448쪽.

- 81 박철상, 「추사 김정희의 장황사 유명훈」, 『추사 김정희: 학예 일치의 경지』, 국립중앙박물관, 2006.
- 82 김정희, 「명훈에게 주다 스물세 번째其二十三기이심삼」, 용산에서, 『완당소독』, 국립증앙박물 관 소장(『추사 김정희: 학예 일치의 경지』, 국립중앙박물관, 2006, 240쪽).
- 83 김정희, 「명훈에게 주다 열일곱 번째其十七기십칠」, 『완당소독』, 국립중앙박물관 소장(『추사 김정희: 학예 일치의 경지』, 국립중앙박물관, 2006, 238쪽).
- 84 김정희, 「명훈에게 주다 열일곱 번째」, 『완당소독』, 국립중앙박물관 소장(『추사 김정희: 학예 일치의 경지』, 국립중앙박물관, 2006, 238쪽).
- 85 김정희, 「명훈에게 주다 서른세 번째其三十三기삼십삼」, 1833년 3월 무렵, 금호에서, 『완당소 독』, 국립중앙박물관 소장(『추사 김정희: 학예 일치의 경지』, 국립중앙박물관, 2006, 244쪽).
- 86 박규수, 「유요선 소장 추사유묵에 제하다」, 『환재집』(유홍준, 「조선후기 문인들의 서화비평」, 『19세기 문인들의 서화』, 열화당, 1988, 67·68쪽 재인용; 유홍준, 「환재 박규수의 서화론」, 《태동고전연구》 제10집, 1993, 1059쪽 재인용).
- 87 김정희, 「잡지」(박혜백에게)(김정희 지음, 신호열 옮김, 『국역 완당전집 II』, 민족문화추진회, 1989, 391쪽).
- 88 박규수, 「유요선 소장 추사유묵에 제하다」, 『환재집』(유홍준, 「조선후기 문인들의 서화비평」, 『19세기 문인들의 서화』, 열화당, 1988, 67·68쪽 재인용; 유홍준, 「환재 박규수의 서화론」, 《태동고전연구》제10집, 1993, 1059쪽 재인용).
- 89 최완수, 「추사서파고」秋史書派考, 《간송문화》 제19호, 한국민족미술연구소, 1980년 10월, 41쪽.
- 90 최완수, 「추사서파고」, 《간송문화》 제19호, 한국민족미술연구소, 1980년 10월, 49쪽.
- 91 임창순, 「한국서예사에 있어서 추사의 위치」, 『한국의 미 17 추사 김정희』, 중앙일보사, 1985, 181쪽.
- 92 이동국, 「추사체의 형성과정과 성격에 대한 소고」, 《추사연구》 창간호, 과천문화원 추사연구회, 2004, 131쪽.
- 93 이동국, 「추사체의 형성과정과 성격에 대한 소고」, 《추사연구》 창간호, 과천문화원 추사연구 회, 2004, 131쪽.
- 94 김병기, 「추사 서예의 전변과 그에 대한 중국적 영향」, 《추사연구》 제8호, 과천문화원 추사연구회, 2010.
- 95 김정희, 「서파변」(김정희 지음, 임정기 옮김, 『국역 완당전집 I』, 민족문화추진회, 1995, 95쪽).
- 96 완원, 「남북서파론」南北書派論, 「잡지」(김정희 지음, 신호열 옮김, 『국역 완당전집 II』, 민족문 화추진회, 1989, 381·382쪽).
- 97 김정희, 「권돈인을 대신하여 왕희손에게 주다」代 權舜齊 與 汪孟慈喜孫대 권이제 여 왕맹자회 손, 1838년 8월 20일(김정희 지음, 신호열 옮김, 『국역 완당전집 II』, 민족문화추진회, 1989, 145·146쪽).
- 98 완원, 「남북서파론」, 「잡지」(김정희 지음, 신호열 옮김, 『국역 완당전집 II』, 민족문화추진회,

미주 · 5장 975

- 1989.381 · 382쪽).
- 99 김정희, 「홍우연에게 써서 주다」書贈 洪祐衍서증 홍우연, 과천 시절(김정희 지음, 신호열 옮김, 『국역 완당전집 II』, 민족문화추진회, 1989, 333·334쪽).
- 100 김정희, 「홍우연에게 써서 주다」, 과천 시절(김정희 지음, 신호열 옮김, 『국역 완당전집 II』, 민족문화추진회, 1989, 334쪽).
- 101 김정희, 「홍우연에게 써서 주다」, 과천 시절(김정희 지음, 신호열 옮김, 『국역 완당전집 II』, 민족문화추진회, 1989, 334쪽).
- 102 김정희, 「홍우연에게 써서 주다」, 과천 시절(김정희 지음, 신호열 옮김, 『국역 완당전집 II』, 민족문화추진회, 1989, 334쪽).
- 103 김정희, 「홍우연에게 써서 주다」, 과천 시절(김정희 지음, 신호열 옮김, 『국역 완당전집 II』, 민족문화추진회, 1989, 334쪽).
- 104 최완수, 「추사서파고」, 《간송문화》 제19호, 한국민족미술연구소, 1980년 10월.
- 105 임창순, 「한국서예사에 있어서 추사의 위치」, 『한국의 미 17 추사 김정희』, 중앙일보사, 1985.
- 106 김정희, 「묵법변」墨法辨(김정희 지음, 임정기 옮김, 『국역 완당전집 I』, 민족문화추진회, 1995, 95쪽).
- 107 김정희, 「묵법변」(김정희 지음, 임정기 옮김, 『국역 완당전집 $I_{
 m J}$, 민족문화추진회, 1995, 95쪽).
- 108 김정희, 「묵법변」(김정희 지음, 임정기 옮김, 『국역 완당전집 I』, 민족문화추진회, 1995, 96쪽).
- 109 김정희, 「묵법변」(김정희 지음, 임정기 옮김, 『국역 완당전집 I』, 민족문화추진회, 1995, 96쪽).
- 110 이광사 지음, 이종찬 옮김, 「원교서결」圓嶠書訣, 『서예란 무엇인가』, 이화문화출판사, 1998.
- 111 이광사 지음, 심경호·길진숙·유동환 공편, 『신편 원교 이광사 문집』, 시간의물레. 2005.
- 112 이광사 지음, 이종찬 옮김, 「원교서결」, 『서예란 무엇인가』, 이화문화출판사, 1998, 47쪽: 김 정희, 「묵법변」(김정희 지음, 임정기 옮김, 『국역 완당전집 I』, 민족문화추진회, 1995, 96쪽).
- 113 김정희, 「원교필결 뒤에 쓰다」書 圓嶠筆訣 後서 원교필결후(김정희 지음, 신호열 옮김, 『국역 완 당전집 II』, 민족문화추진회, 1989, 241쪽).
- 114 김정희, 「원교필결 뒤에 쓰다」(김정희 지음, 신호열 옮김, 『국역 완당전집 II』, 민족문화추진 회, 1989, 241쪽).
- 115 김정희, 「원교필결 뒤에 쓰다」(김정희 지음, 신호열 옮김, 『국역 완당전집 II』, 민족문화추진 회, 1989, 241쪽).
- 116 김정희, 「묵법변」(김정희 지음, 임정기 옮김, 『국역 완당전집 I』, 민족문화추진회, 1995, 96쪽).
- 117 김정희, 「원교필결 뒤에 쓰다」(김정희 지음, 신호열 옮김, 『국역 완당전집 II』, 민족문화추진 회, 1989, 241쪽).
- 118 김정희, 「원교필결 뒤에 쓰다」(김정희 지음, 신호열 옮김, 『국역 완당전집 II』, 민족문화추진 회, 1989, 241쪽).
- 119 김정희, 「원교필결 뒤에 쓰다」(김정희 지음, 신호열 옮김, 『국역 완당전집 II』, 민족문화추진 회, 1989, 241쪽).

- **120** 김정희, 「원교필결 뒤에 쓰다」(김정희 지음, 신호열 옮김, 『국역 완당전집 II』, 민족문화추진 회, 1989, 242쪽).
- 121 이광사 지음, 이종찬 옮김, 「원교서결」, 『서예란 무엇인가』, 이화문화출판사, 1998, 60쪽.
- **122** 김정희, 「원교필결 뒤에 쓰다」(김정희 지음, 신호열 옮김, 『국역 완당전집 II』, 민족문화추진회, 1989, 244쪽).
- **123** 김정희, 「원교필결 뒤에 쓰다」(김정희 지음, 신호열 옮김, 『국역 완당전집 II』, 민족문화추진 회, 1989, 244쪽).
- **124** 김정희, 「원교필결 뒤에 쓰다」(김정희 지음, 신호열 옮김, 『국역 완당전집 II』, 민족문화추진 회, 1989, 244쪽).
- 125 송하경, 「추사의 원교 서결 비평에 대한 비평」, 《서예비평》 제2호, 한국서예비평학회, 다운샘, 2008.
- 126 김정희, 「묵법번」(김정희 지음, 임정기 옮김, 『국역 완당전집 I』, 민족문화추진회, 1995); 김 정희, 「원교필결 뒤에 쓰다」(김정희 지음, 신호열 옮김, 『국역 완당전집 II』, 민족문화추진회, 1989, 244쪽).
- 127 김약슬, 「추사의 선학변禪學辨」, 『백성욱박사 송수기념 불교학논문집』, 1959(김약슬, 「추사의 선학변」, 『한국 실학사상 논문선집(보유편)』, 불함문화사, 1994 재수록); 김정희 지음, 김영 호 옮김, 「백파의 망증妄證을 변척辨斥한다」, 《문학사상》 50호, 1976년 11월 호, 341~350쪽.
- 128 김정희, 「황해도 관찰사께 올립니다與 黃海觀察使여 황해도관찰사 두 번째其二기이」, 1837년 12월 16일, 선문대박물관 소장(『추사 김정희: 학예 일치의 경지』, 국립중앙박물관, 2006, 228쪽).
- 129 김정희, 「명훈에게 주다 네 번째其四기사」, 연도 미상, 2월 27일, 강상江上에서, 『완당소독』, 국립중앙박물관 소장(『추사 김정희: 학예 일치의 경지』, 국립중앙박물관, 2006, 236쪽).
- 130 김정희, 「명훈에게 주다 서른세 번째其三十三기삼십삼」, 1833년 3월 무렵, 금호에서, 『완당소 독』, 국립중앙박물관 소장(『추사 김정희: 학예 일치의 경지』, 국립중앙박물관, 2006, 244쪽).
- 131 김정희, 「초의에게 주다 여섯 번째其六기육」, 1835년 2월 20일(김정희 지음, 신호열 옮김, 『국 역 완당전집 II』, 민족문화추진회, 1989, 170쪽).
- 132 김정희, 「누군가에게 쓴 편지」, 1852년에서 1856년 사이 과천에서, 선문대학교 박물관 소장 (『추사 김정희: 학예 일치의 경지』, 국립중앙박물관, 2006, 272쪽).
- 133 김정희, 「초의에게 주다 다섯 번째其五기오」, 1835년 2월 20일(김정희 지음, 신호열 옮김, 『국 역 완당전집 II』, 민족문화추진회, 1989, 169쪽).
- 134 김정희, 「초의에게 주다 여섯 번째」, 1835년 2월 20일(김정희 지음, 신호열 옮김, 『국역 완당 전집 II』, 민족문화추진회, 1989, 169·170쪽).
- 135 김정희, 「초의에게 주다 여섯 번째」, 1835년 2월 20일(김정희 지음, 신호열 옮김, 『국역 완당 전집 II』, 민족문화추진회, 1989, 170쪽).
- 136 김정희, 「초의에게 주다 여덟 번째其八기관」, 1838년 4월 8일(김정희 지음, 신호열 옮김, 『국 역 완당전집 II』, 민족문화추진회, 1989, 171쪽).

미주 · 5장 977

137 김정희, 「초의에게 주다 여덟 번째」, 1838년 4월 8일(김정희 지음, 신호열 옮김, 『국역 완당전 집 II』, 민족문화추진회, 1989, 172쪽).

- 138 김정희, 「초의에게 주다 열한 번째其十一기심일」, 1838년 무렵(김정희 지음, 신호열 옮김, 『국 역 완당전집 II』, 민족문화추진회, 1989, 173쪽).
- 139 김정희, 「초의에게 주다 열네 번째其十四기십사」, 1839년 1월 9일(김정희 지음, 신호열 옮김, 『국역 완당전집 II』, 민족문화추진회, 1989, 175쪽).
- 140 김정희, 『벽해타운』碧海朶雲(김정희 지음, 박동춘 편역, 『추사와 초의』, 이른아침, 2014, 94·95쪽).
- 141 김정희, 『벽해타운』(김정희 지음, 박동춘 편역, 『추사와 초의』, 이른아침, 2014, 96쪽).
- **142** 『승정원일기』, 1836년 5월 25일 자.
- 143 허련, 『소치실록』(허련 지음, 김영호 옮김, 『소치실록』, 서문당, 1976, 50~52쪽)
- 144 김정희, 「초의에게 주다 여덟 번째」, 1838년 4월 8일(김정희 지음, 신호열 옮김, 『국역 완당전 집 II』, 민족문화추진회, 1989, 172쪽).
- 145 허련, 『소치실록』(허련 지음, 김영호 옮김, 『소치실록』, 서문당, 1976, 41·42쪽).
- 146 김정희, 「초의에게 주다 열세 번째其十三기십십」, 1838년 12월(김정희 지음, 신호열 옮김, 『국 역 완당전집 II』, 민족문화추진회, 1989, 174·175쪽)
- 147 유홍준, 『완당평전 1』, 학고재, 2002, 51쪽.
- 148 김상엽, 『소치 허련』, 학연문화사, 2002, 58쪽,
- 149 김정희 지음, 박동춘 편역, 『추사와 초의』, 이른아침, 2014, 91 · 92쪽
- **150** 허련. 『소치실록』(허련 지음, 김영호 옮김. 『소치실록』, 서문당, 1976, 41·42쪽).
- **151** 허련, 『소치실록』(허련 지음, 김영호 옮김, 『소치실록』, 서문당, 1976, 43~46쪽)
- **152** 허련, 『소치실록』(허련 지음, 김영호 옮김, 『소치실록』, 서문당, 1976, 48~50쪽).
- 153 김정희, 「초의에게 주다 열세 번째」, 1838년 12월(김정희 지음, 신호열 옮김, 『국역 완당전집 II』, 민족문화추진회, 1989, 175쪽)
- 154 김정희, 「초의에게 주다 열여덟 번째其十八기십팔」, 1843년 윤7월 2일(김정희 지음, 신호열 옮 김. 『국역 완당전집 II』, 민족문화추진회, 1989, 178·179쪽).
- 155 홍현보,「옛을 추억하다」億舊억구, 『해초시고』海初詩稿(한영규,「19세기 여항문단의 의관 홍현보」, 《동방한문학》38, 동방한문학회, 보고사, 2009).
- 156 『승정원일기』, 1836년 6월 6일 자.
- 157 김정희, 「홍현보에게 주다 두 번째」, 1849년 4월(김정희 지음, 신호열 옮김, 『국역 완당전집 II』, 민족문화추진회, 1989, 112쪽).
- 158 김석준、「홍해초 현보」洪海初 顯普、『홍약루회인시록』紅藥樓懷人詩錄、
- 159 김석준, 「홍해초 현보」, 『홍약루회인시록』
- **160** 한영규, 「김석준을 통해 본 추사파의 새로운 모습」, 《추사연구》 제7호, 과천문화원 추사연구회, 2009, 90쪽.

- 161 김석준, 「홍승연」洪厓山 昇淵홍애산 승연, 『홍약루 속 회인시록』紅藥樓 續 懷人詩錄.
- 162 한영규, 「김석준을 통해 본 추사파의 새로운 모습」, 《추사연구》 제7호, 과천문화원 추사연구회, 2009.
- 163 김석준,「한소정 응기」韓小貞應耆, 『홍약루회인시록』.
- 164 『이조후기 여항문학총서』, 여강출판사, 1986.
- 165 한영규, 「김석준을 통해 본 추사파의 새로운 모습」, 《추사연구》 제7호, 과천문화원 추사연구 회, 2009, 109쪽.
- 166 김석준, 「봉사 김완당시랑 중 소연시 병서」奉謝 金阮堂侍郎 贈 小研時 並書, 『연백당초집』研白 堂初集)(한영규, 「김석준을 통해 본 추사파의 새로운 모습」, 《추사연구》 제7호, 과천문화원 추사연구회, 2009, 97쪽).
- 167 김석준, 「유요선 치전 공생 俞堯仙 致佺 貢生, 『홍약루 속 회인시록』.
- 168 김석준,「제 이춘우 전고람 서첩후」題 李春寓 田古藍 書帖後, 『효리재일집』孝里齋逸集(한영규, 「김석준을 통해 본 추사파의 새로운 모습」, 《추사연구》제7호, 과천문화원 추사연구회, 2009, 105쪽).
- 169 김석준, 「홍승연」, 『홍약루 속 회인시록』.

6장 고난 1840~1849(55~64세)

- 1 『순조실록』, 1840년 7월 10일 자.
- 2 『순조실록』, 1840년 7월 10일 자.
- 3 허련, 『소치실록』(허련 지음, 김영호 옮김, 『소치실록』, 서문당, 1976, 52쪽).
- 4 「추국일기」推鞠日記、『각사등록』各司謄錄。
- 5 『승정원일기』, 1840년 9월 4일 자(조인영, 「국문 죄수 김정희를 참작해 조처하소서」請輸囚 金正真 酌處節청국수 김정희 작처차. 『운석유고』雲石遺稿).
- 6 『헌종실록』, 1840년 9월 4·5일 자.
- 7 『헌종실록』, 1840년 9월 4·5일 자.
- 김정희, 「이재 권돈인께 올립니다 네 번째其四기사」, 1840년 10월 무렵(김정희 지음, 임정기 옮김, 『국역 완당전집 I』, 민족문화추진회, 1995, 206쪽).
- 9 허런, 『소치실록』(허런 지음, 김영호 옮김, 『소치실록』, 선문당, 1976, 52쪽).
- 10 김영호. 「추사의 붓을 따라 천 리를」. 《문학사상》 50호, 1976년 11월 호, 319쪽.
- 11 『승정원일기』、1840년 9월 5~17일 자.
- 12 윤백남, 『조선형정사』朝鮮刑政史, 문예서림, 1948, 113~123쪽(영인본: 윤백남, 『조선형정사』, 민속원, 1999).
- 13 『경국대전』經國大典, 1469(『역주 경국대전 번역 편』, 한국정신문화연구원, 1985, 425쪽).

미주 · 6장 979

- 14 『대명률직해』大明律直解, 1395(『대명률직해』, 법제처, 1964, 40쪽).
- 15 『대명률직해』, 1395년(『대명률직해』, 법제처, 1964, 49쪽).
- 16 지철호, 「조선전기의 유형에 관한 연구」, 서울대학교 법학과 석사 학위 논문, 1984: 『경국대 전』1469년. (『역주 경국대전 주석 편』, 한국정신문화연구원, 1986, 671·672쪽)
- 17 김정희, 「큰 아우 명희에게 주다」與 舍仲 命喜여 사중 명희, 1840년 10월 초 무렵(김정희 지음, 임정기 옮김, "국역 완당전집 I』, 민족문화추진회, 1995, 116쪽).
- 18 김정희, 「큰 아우 명희에게 주다」, 1840년 10월 초 무렵(김정희 지음, 임정기 옮김, 『국역 완 당전집 I』, 민족문화추진회, 1995, 115쪽).
- 19 최완수, 「김추사평전」, 『김추사연구초』, 지식산업사, 1976, 44쪽,
- 20 김원용, 「고창서 추사 김정희 귀양길 흔적을 찾다」, 《전북일보》, 2015년 8월 14일 자.
- 21 김원용, 「고창서 추사 김정희 귀양길 흔적을 찾다」, 《전북일보》, 2015년 8월 14일 자.
- 22 초의, 〈제주화북진도〉濟州禾北鎭圖 화제畫題, 1840년 9월 23일(김정희 지음, 박동춘 편역, 『추사와 초의』, 이른아침, 2014, 109쪽).
- 23 초의, 〈제주화북진도〉화제, 1840년 9월 23일(김정희 지음, 박동춘 편역, 『추사와 초의』, 이른 아침, 2014, 111쪽).
- 24 초의, 〈제주화북진도〉화제, 1840년 9월 23일(김정희 지음, 박동춘 편역, 『추사와 초의』, 이른 아침, 2014, 111쪽).
- 25 김정희, 「큰 아우 명희에게 주다」, 1840년 10월 초 무렵(김정희 지음, 임정기 옮김, 『국역 완당전집 I』, 민족문화추진회, 1995, 115쪽).
- 26 김정희, 「초의에게 주다 열다섯 번째其十五기십오」, 1840년 12월 26일(김정희 지음, 신호열 옮 김, 『국역 완당전집 II』, 민족문화추진회, 1989, 176쪽).
- 27 김정희, 「초의에게 주다 열다섯 번째」, 1840년 12월 26일(김정희 지음, 신호열 옮김, 『국역 완당전집 II』, 민족문화추진회, 1989, 176쪽).
- 28 허련, 『소치실록』(허련 지음, 김영호 옮김, 『소치실록』, 서문당, 1976, 54·55쪽).
- 29 허련, 『소치실록』(허련 지음, 김영호 옮김, 『소치실록』, 서문당, 1976, 52~54쪽).
- 30 유홍준, 『완당평전 1』, 학고재, 2002, 334~339쪽.
- 31 김정희, 「이재 권돈인께 올립니다 네 번째其四기사」, 1840년 10월 무렵, 제주에서(김정희 지음, 임정기 옮김, 『국역 완당전집 L』, 민족문화추진회, 1995, 206·207쪽).
- 32 김정희, 「큰 아우 명희에게 주다」, 1840년 10월 초 무렵, 제주에서(김정희 지음, 임정기 옮김, 『국역 완당전집 I』, 민족문화추진회, 1995, 116쪽).
- 33 김정희, 「큰 아우 명희에게 주다」, 1840년 10월 초 무렵, 제주에서(김정희 지음, 임정기 옮김, 『국역 완당전집 I』, 민족문화추진회, 1995, 116쪽).
- 34 김정희, 「영주 화북진 도중」贏洲 禾北鎮 途中(김정희 지음, 신호열 옮김, 『국역 완당전집 III』, 민족문화추진회, 1986, 231쪽).
- 35 김정희, 「큰 아우 명희에게 주다」, 1840년 10월 초 무렵(김정희 지음, 임정기 옮김, 『국역 완

- 당전집 I』, 민족문화추진회, 1995, 117쪽).
- 36 양진건, 『제주 유배길에서 추사를 만나다』, 푸른역사, 2011, 68쪽.
- 37 김정희, 「병사 장인식에게 주다 열여덟 번째其十八기십팔」, 1849년 1월 4일, 제주에서(김정희지음, 신호열 옮김. 『국역 완당전집 II』, 민족문화추진회, 1989, 67쪽).
- 38 김정희, 「제주에서 예안 이씨에게」(김정희 외, 김일근 옮김, 「추사가의 한글 편지들」(하) 11 통, 《문학사상》 115호, 1982년 5월 호, 372쪽).
- 39 김정희, 「큰 아우 명희에게 주다」, 1840년 10월 초 무렵, 제주에서(김정희 지음, 임정기 옮김, 『국역 완당전집 I』, 민족문화추진회, 1995, 118쪽).
- **40** 김정희, 「이재 권돈인께 올립니다 네 번째」, 1840년 10월 무렵, 제주에서(김정희 지음, 임정기 옮김. 『국역 완당전집 I』, 민족문화추진회, 1995, 207쪽).
- 41 김정희, 「큰 아우 명희에게 주다」, 1840년 10월 초 무렵, 제주에서(김정희 지음, 임정기 옮김, 『국역 완당전집 I』, 민족문화추진회, 1995, 118쪽).
- 42 김정희, 「이재 권돈인께 올립니다 여덟 번째其八기팔」, 1842년 2월 무렵, 제주에서(김정희 지음, 임정기 옮김, 『국역 완당전집 I』, 민족문화추진회, 1995, 216쪽).
- 43 김정희, 「귤중옥서」橋中屋序(김정희 지음, 신호열 옮김, 『국역 완당전집 II』, 민족문화추진회, 1989, 222쪽).
- **44** 김정희, 도판10 「추사 김정희: 추사서간」, 1840년 12월 26일, 『제86회 서울옥션 100선 경매』, 서울옥션, 2004년 4월.
- 45 김정희, 도판10 「추사 김정희: 추사서간」, 1841년 5월 7일 · 7월 12일, 『제86회 서울옥션 100 선 경매』, 서울옥션, 2004년 4월.
- 46 김정희, 「이재 권돈인께 올립니다 네 번째」, 1840년 10월 무렵, 제주에서(김정희 지음, 임정기 옮김. 『국역 완당전집 I』, 민족문화추진회, 1995, 206쪽).
- 47 김정희의 아우, 도판10 「추사 김정희: 추사 동생의 서간」, 1842년 1월 21일, 『제86회 서울옥 션 100선 경매』, 서울옥션, 2004년 4월.
- 48 김정희, 「큰 아우 명희에게 주다 두 번째其二기이」, 제주에서(김정희 지음, 임정기 옮김, 『국역 완당전집 I』, 민족문화추진회, 1995, 120쪽).
- 49 김정희, 「큰 아우 명희에게 주다 세 번째其三기삼」, 제주에서(김정희 지음, 임정기 옮김, 『국역 완당전집 I』, 민족문화추진회, 1995, 122쪽).
- 50 김정희, 「큰 아우 명희에게 주다 다섯 번째其五기오」, 제주에서(김정희 지음, 임정기 옮김, 『국 역 완당전집 I』, 민족문화추진회, 1995, 132쪽).
- 51 김정희, 「이재 권돈인께 올립니다 다섯 번째其五기오」, 1841년 초여름, 제주에서(김정희 지음, 임정기 옮김, 『국역 완당전집 I』, 민족문화추진회, 1995, 207쪽).
- 52 김정희, 「이재 권돈인께 올립니다 여섯 번째其六기육」, 1842년 1월, 제주에서(김정희 지음, 임정기 옮김, 『국역 완당전집 I』, 민족문화추진회, 1995, 211쪽).
- 53 김정희 「이재 권돈인께 올립니다 열두 번째其十二기십이」, 1845년 10월 이후, 제주에서(김정

- 희 지음, 임정기 옮김, 『국역 완당전집 I』, 민족문화추진회, 1995, 226쪽)
- 54 김정희, 「이재 권돈인께 올립니다 열네 번째其十四기십사」, 1846년 3월 무렵, 제주에서(김정희 지음, 임정기 옮김, 『국역 완당전집 I』, 민족문화추진회, 1995, 231쪽).
- 55 김정희, 「이재 권돈인께 올립니다 열네 번째」, 1846년 3월 무렵, 제주에서(김정희 지음, 임정기 옮김, 『국역 완당전집 I』, 민족문화추진회, 1995, 232쪽).
- 56 김정희, 「이재 권돈인께 올립니다 열네 번째」, 1846년 3월 무립, 제주에서(김정희 지음, 임정기 옮김, 『국역 완당전집 I』, 민족문화추진회, 1995, 225쪽).
- 57 김정희, 「이재 권돈인께 올립니다 열네 번째」, 1846년 3월 무렵, 제주에서(김정희 지음, 임정기 옮김, 『국역 완당전집 I』, 민족문화추진회, 1995, 229~239쪽).
- 58 김정희, 「이재 권돈인께 올립니다 여섯 번째」, 1842년 1월, 제주에서(김정희 지음, 임정기 옮김. 『국역 완당전집 I』, 민족문화추진회, 1995, 211쪽).
- 59 김정희, 「이재 권돈인께 올립니다여 이재 권돈인 여섯 번째」, 1842년 1월, 제주에서(김정희 지음, 임정기 옮김, 『국역 완당전집 I』, 민족문화추진회, 1995, 211 · 212쪽).
- 60 김정희, 「작은아들 상무에게 주다與 懋兒여무아 첫 번째其一기일」, 1842년 1월, 제주에서(김정희 지음, 임정기 옮김, 『국역 완당전집 I』, 민족문화추진회, 1995, 152쪽).
- 61 김정희, 「제주에서 예안 이씨에게」, 1840년 10월 5일 무렵(김정희 지음, 김일근 외 교주, 『추사 한글 편지』, 예술의전당 서예박물관, 2004, 234쪽).
- 62 김정희, 「제주에서 예안 이씨에게」, 1841년 윤3월 10일 이전(김정희 지음, 김일근 외 교주, 『추사 한글 편지』, 예술의전당 서예박물관, 2004, 233쪽).
- 63 김정희, 「제주에서 예안 이씨에게」, 1841년 윤3월 10일 이전(김정희 지음, 김일근 외 교주, 『추사 한글 편지』, 예술의전당 서예박물관, 2004, 233쪽).
- 64 김정희, 「제주에서 예안 이씨에게」, 1841년 윤3월 10일(김정희 지음, 김일근 외 교주, 『추사한 편지』, 예술의전당 서예박물관, 2004, 232쪽)
- 65 김정희, 「제주에서 예안 이씨에게」, 1841년 4월 20일 직전(김정희 지음, 김일근 외 교주, 『추사 한글 편지』, 예술의전당 서예박물관, 2004, 231·232쪽).
- 66 김정희, 「제주에서 예안 이씨에게」, 1841년 6월 22일(김정희 지음, 김일근 외 교주, 『추사 한 글 편지』, 예술의전당 서예박물관, 2004, 230·231쪽).
- 67 김정희, 「제주에서 예안 이씨에게」, 1841년 7월 12일(김정희 지음, 김일근 외 교주, 『추사 한 글 편지』, 예술의전당 서예박물관, 2004, 230쪽).
- 68 김정희, 「제주에서 예안 이씨에게」, 1841년 6월 22일(김정희 지음, 김일근 외 교주, 『추사 한 글 편지』, 예술의전당 서예박물관, 2004, 230쪽).
- 69 김정희, 「제주에서 예안 이씨에게」, 1842년 1월 10일·3월 4일(김정희 지음, 김일근 외 교주, 『추사 한글 편지』, 예술의전당 서예박물관, 2004, 227·228쪽)
- 70 김정희, 「제주에서 예안 이씨에게」, 1842년 11월 14일(김정희 지음, 김일근 외 교주, 『추사한글 편지』, 예술의전당 서예박물관, 2004, 225쪽).

- 71 김정희, 「제주에서 예안 이씨에게」, 1842년 11월 18일(김정희 지음, 김일근 외 교주, 『추사 한글 편지』, 예술의전당 서예박물관, 2004, 223쪽).
- 72 김정희, 「부인 예안 이씨 애서문」夫人 禮安 李氏 哀逝文, 1842년 12월 15일, 제주에서(김정희 지음, 신호열 옮김, 『국역 완당전집 II』, 민족문화추진회, 1989, 309쪽).
- 73 김정희, 「작은아들 상무에게 주다 두 번째其二」, 1845년 1월, 제주에서(김정희 지음, 임정기 옮김, 『국역 완당전집 I』, 민족문화추진회, 1995, 152쪽).
- 74 김정희, 「작은아들 상무에게 주다 두 번째」, 1845년 1월, 제주에서(김정희 지음, 임정기 옮김, 『국역 완당전집 I』, 민족문화추진회, 1995, 152쪽).
- 75 허련, 『소치실록』(허련 지음, 김영호 옮김, 『소치실록』, 서문당, 1976, 54쪽).
- 76 김정희, 「초의에게 주다 열다섯 번째」, 1840년 12월 26일, 제주에서(김정희 지음, 신호열 옮 김, 『국역 완당전집 II』, 민족문화추진희, 1989, 176쪽).
- 77 허런, 『소치실록』(허련 지음, 김영호 옮김, 『소치실록』, 서문당, 1976, 55쪽).
- 78 초의, 「완당김공 제문」, 『초의시집』 하권.
- 79 김정희 지음, 「나보다 그대가 더 걱정이오」, 1843년 8월 30일, 『벽해타운』(김정희 지음, 박동 춘 편역. 『추사와 초의』, 이른아침, 2014, 126쪽).
- 80 김정희, 「초의에게 주다 열여덟 번째其十八기심팔」, 1843년 윤7월 2일, 제주에서(김정희 지음, 신호열 옮김, 『국역 완당전집 II』, 민족문화추진회, 1989, 178쪽).
- 81 김정희 지음, 「벗을 보내며」, 1843년 9월 6일, 『벽해타운』(김정희 지음, 박동춘 편역, 『추사와 초의』, 이른아침, 2014, 139쪽).
- 82 김정희, 도판10 「추사 김정희: 추사서간」, 1841년 5월 7일 · 7월 12일, 『제86회 서울옥션 100 선 경매』 서울옥션, 2004년 4월.
- 83 김정희, 「초의에게 주다 서른네 번째其三十四기삼십사」, 제주 시절(김정희 지음, 신호열 옮김, 『국역 완당전집 II』, 민족문화추진회, 1989, 191쪽); 김정희 지음, 「걸명과 협박 사이」, 제주 시절, 『나가묵연』那遍墨緣, 국립중앙박물관 소장(김정희 지음, 박동춘 편역, 『추사와 초의』, 이른아침, 2014, 239쪽).
- 84 김정희, 「초의에게 주다 서른네 번째」, 제주 시절(김정희 지음, 신호열 옮김, 『국역 완당전집 II』, 민족문화추진회, 1989, 191쪽); 김정희, 「걸명과 협박 사이」, 제주 시절, 『나가묵연』, 국립 중앙박물관 소장(김정희 지음, 박동춘 편역, 『추사와 초의』, 이른아침, 2014, 239쪽).
- 85 김정희, 「초의에게 주다 열다섯 번째」, 1840년 12월 26일, 제주에서(김정희 지음, 신호열 옮 김, 『국역 완당전집 II』, 민족문화추진회, 1989, 176쪽).
- 86 김정희, 「초의에게 주다 열일곱 번째其+七기십칠」, 1842년 10월 6일, 제주에서(김정희 지음, 신호열 옮김, 『국역 완당전집 II』, 민족문화추진회, 1989, 178쪽).
- 87 김정희, 「초의에게 주다 열아홉 번째其十九기십구」, 1843년 10월 10일, 제주에서(김정희 지음, 신호열 옮김. 『국역 완당전집 II』, 민족문화추진회, 1989, 179쪽).
- 88 김정희, 「초의에게 주다 스물네 번째其二十四기이십사」, 1847년 10월 22일, 제주에서(김정희

- 지음, 신호열 옮김, 『국역 완당전집 II』, 민족문화추진회, 1989, 182쪽).
- 89 김정희, 「초의에게 주다 스물다섯 번째其二十五기이십오」, 1846년 4월 18일, 제주에서(김정희 지음, 신호열 옮김, 『국역 완당전집 II』, 민족문화추진회, 1989, 182쪽).
- 90 김정희, 「초의에게 주다 스물여섯 번째其二十六기이십육」, 1847년 6월 4일, 제주에서(김정희 지음, 신호열 옮김, 『국역 완당전집 II』, 민족문화추진회, 1989, 184쪽).
- 91 김정희, 「초의에게 주다 스물여덟 번째其二十八기이십판」, 1846년 6월 12일, 제주에서(김정희 지음, 신호열 옮김, 『국역 완당전집 II』, 민족문화추진회, 1989, 186쪽).
- 92 김정희, 「초의에게 주다 스물아홉 번째其二十九기이십구」, 1843년 12월 10일 무렵, 제주에서 (김정희 지음, 신호열 옮김, 『국역 완당전집 II』, 민족문화추진회, 1989, 187쪽).
- 93 김정희 지음, 「수군절도사 신헌」, 1844년 무렵, 『벽해타운』(김정희 지음, 박동춘 편역, 『추사 와 초의』, 이른아침, 2014, 126쪽).
- 94 김정희 지음, 「차를 포장할 때는」, 1844년 봄 무렵, 『벽해타운』(김정희 지음, 박동춘 편역, 『추사와 초의』, 이른아침, 2014, 184쪽).
- 95 김정희 지음, 「보내 주신 차는 모두 가품입니다」, 1844년 8월 29일, 『벽해타운』(김정희 지음, 박동춘 편역, 『추사와 초의』, 이른아침, 2014, 189쪽).
- 96 김정희, 「초의에게 주다 열다섯 번째」, 1840년 12월 26일, 제주에서(김정희 지음, 신호열 옮김, 『국역 완당전집 II』, 민족문화추진회, 1989, 176쪽).
- 97 김정희, 「초의에게 주다 스물두 번째其二十二기이십이」, 1844년께 2월 1일, 제주에서(김정희 지음, 신호열 옮김, 『국역 완당전집 II』, 민족문화추진회, 1989, 181쪽)
- 98 김정희, 「초의에게 주다 스물여섯 번째其二十六기이십육」, 1847년 6월 4일, 제주에서(김정희 지음, 신호열 옮김, 『국역 완당전집 II』, 민족문화추진회, 1989, 184쪽).
- 99 김정희, 「초의에게 주다 스물아홉 번째」, 1843년 12월 10일 무렵, 제주에서(김정희 지음, 신호열 옮김, 『국역 완당전집 II』, 민족문화추진회, 1989, 187쪽).
- 100 김정희, 「수군절도사 신헌」, 1844년 무렵, 『벽해타운』(김정희 지음, 박동춘 편역, 『추사와 초 의』, 이른아침, 2014, 126쪽).
- 101 김정희, 「마시는 차 떨어져 급히 서두릅니다」, 연도 미상 7월 16일, 『나가묵연』, 국립중앙박물관 소장. (김정희 지음, 박동춘 편역, 『추사와 초의』, 이른아침, 2014, 152쪽).
- 102 김정희, 「제주의 여름 장마와 풍토병」, 연도 미상 7월 27일, 『나가묵연』, 국립중앙박물관 소장. (김정희 지음, 박동춘 편역, 『추사와 초의』, 이른아침, 2014, 159쪽).
- 103 김정희, 「물을 평하여 차를 다리던 때를 생각하니」, 1844년 5월 15일, 『벽해타운』(김정희 지음, 박동춘 편역, 『추사와 초의』, 이른아침, 2014, 181쪽).
- 104 김정희, 「차를 포장할 때는」, 1844년 봄 무렵, 『벽해타운』(김정희 지음, 박동춘 편역, 『추사와 초의』, 이른아침, 2014, 184·185쪽).
- 105 김정희, 「초의에게 주다 열여섯 번째其十六기십육」, 1842년 3월 3일, 제주에서(김정희 지음, 신호열 옮김, 『국역 완당전집 II』, 민족문화추진회, 1989, 177쪽).

- 106 김정희, 「초의에게 주다 열아홉 번째其十九기십구」, 1843년 10월 10일, 제주에서(김정희 지음, 신호열 옮긴, 『국역 완당전집 II』, 민족문화추진회, 1989, 179쪽).
- 107 김정희, 「초의에게 주다 스무 번째其二十기이십」, 연도 미상 10월 6일, 제주에서(김정희 지음, 신호열 옮김, 『국역 완당전집 II』, 민족문화추진회, 1989, 180쪽).
- 108 김정희, 「초의에게 주다 스물두 번째」, 1844년께 2월 1일, 제주에서(김정희 지음, 신호열 옮 김, 『국역 완당전집 II』, 민족문화추진회, 1989, 181쪽).
- 109 김정희, 「초의에게 주다 스물세 번째其二十三기이십삼」, 1844년 무렵, 제주에서(김정희 지음, 신호열 옮김, 『국역 완당전집 II』, 민족문화추진회, 1989, 182쪽).
- 110 김정희, 「초의에게 주다 스물여섯 번째」, 1847년 6월 4일, 제주에서(김정희 지음, 신호열 옮김, 『국역 완당전집 II』, 민족문화추진회, 1989, 184쪽).
- 111 김정희, 「초의에게 주다 스물일곱 번째其二十七기이십칠」, 1847년 2월 18일, 제주에서(김정희 지음, 신호열 옮김, 『국역 완당전집 II』, 민족문화추진회, 1989, 185쪽).
- 112 김정희, 「초의에게 주다 스물여덟 번째」, 1846년 6월 12일, 제주에서(김정희 지음, 신호열 옮 김, 『국역 완당전집 II』, 민족문화추진회, 1989, 186쪽).
- 113 김정희, 「초의에게 주다 스물아홉 번째」, 1843년 12월 10일 무렵, 제주에서(김정희 지음, 신호열 옮김, 『국역 완당전집 II』, 민족문화추진회, 1989, 187쪽).
- 114 김정희, 「수군절도사 신헌」, 1844년 무렵, 『벽해타운』(김정희 지음, 박동춘 편역, 『추사와 초 의」, 이른아침, 2014, 126쪽).
- 115 김정희, 「차를 포장할 때는」, 1844년 봄 무렵, 『벽해타운』(김정희 지음, 박동춘 편역, 『추사와 초의』, 이른아침, 2014, 184쪽).
- 116 김정희, 「그대의 기도가 나를 살게 합니다」, 연도 미상 12월 11일(김정희 지음, 박동춘 편역, 『추사와 초의』, 이른아침, 2014, 243쪽).
- 117 김정희, 「그대의 기도가 나를 살게 합니다」, 연도 미상 1월 15일(김정희 지음, 박동춘 편역, 『추사와 초의』, 이른아침, 2014, 247쪽).
- 118 조희룡, 『호산외기』, 1844(조희룡 지음, 실시학사 고전문학연구회 옮김, 『조희룡 전집 6 호산 외기』, 한길아트, 1999, 145쪽).
- 119 김정희, 「대산 오창렬에게 주다」與 吳大山 昌烈여 오대산 창열, 1846년 여름, 제주에서(김정희 지음, 신호열 옮김, 『국역 완당전집 II』, 민족문화추진회, 1989, 119쪽).
- **120** 김정희, 「대산 오창렬에게 주다」, 1846년 여름, 제주에서(김정희 지음, 신호열 옮김, 『국역 완당전집 II』, 민족문화추진희, 1989, 119·120쪽).
- 121 김정희, 「대산 오창렬에게 주다」, 1846년 여름, 제주에서(김정희 지음, 신호열 옮김, 『국역 완 당전집 II』, 민족문화추진희, 1989, 119·120쪽).
- **122** 김정희, 「각감 오규일에게 주다 첫 번째其─기일」, 제주 시절(김정희 지음, 신호열 옮김, 『국역 완당전집 II』, 민족문화추진회, 1989, 121쪽).
- 123 김정희, 「각감 오규일에게 주다 두 번째其二기이」, 제주 시절(김정희 지음, 신호열 옮김, 『국역

미주 · 6장 985

- 완당전집 II』, 민족문화추진회, 1989, 122쪽).
- 124 김정희, 「초의에게 주다 열한 번째其十一기십일」, 1838년 무렵(김정희 지음, 신호열 옮김, 『국 역 완당전집 II』, 민족문화추진회, 1989, 173쪽).
- 125 김정희, 「백파에게 주다 첫 번째其一기일」, 「백파에게 주다 두 번째其二기이」, 「백파에게 주다 서 번째其三기삼」(김정희 지음, 신호열 옮김, 『국역 완당전집 II』, 민족문화추진회, 1989, 149~164쪽).
- 126 김정희, 「백파에게 써서 보이다」書示 白坡서시 백파(김정희 지음, 신호열 옮김, 『국역 완당전집 II』, 민족문화추진회, 1989, 342·343쪽).
- 127 김정희, 「백파에게 증명하여 답하다」證答 白坡書증답 백파서, 1843(김약슬, 「추사의 선학변禪學 辨」, 『백성욱박사 송수기념 불교학논문집』, 1959, 105~112쪽).
- 128 이종익, 「중답 백파서를 통해서 본 김추사의 불교관」, 《불교학보》 12, 동국대학교 불교문화연구소, 1975; 고형곤, 「추사의 백파 망증 십오조衰歷 +五條에 대하여」, 《학술원논문집》 14, 학술원, 1975.
- 129 김약슬, 「추사의 선학변禪學辨」, 『백성욱박사 송수기념 불교학논문집』, 1959(김약슬, 「추사의 선학변』, 『한국 실학사상 논문선집보유편』, 불합문화사, 1994 재수록).
- 130 김정희 지음, 김영호 옮김, 「백파의 망증을 변척한다」, 《문학사상》 50호, 1976년 11월 호, 341~350쪽.
- 131 백파, 「김참판에게 올리는 십삼조上 金參判書 十三條상 김참판서 십삼조」, 1843.
- 132 백파 지음, 자하산인紫霞山人 옮김, 「추사와 백파의 대화」, 《법륜》 26~29호, 1970.
- 133 선주선, 「추사 김정희의 불교의식과 예술관 연구」, 동국대학교 대학원 불교학과 박사 학위 논문, 2001, 79쪽.
- 134 선주선, 「추사 김정희의 불교의식과 예술관 연구」, 동국대학교 대학원 불교학과 박사 학위 논문, 2001, 77~86쪽.
- 135 김정희, 「초의에게 주다 스물아홉 번째」, 1843년 12월 10일 무렵(김정희 지음, 신호열 옮김, 『국역 완당전집 II』, 민족문화추진회, 1989, 187쪽).
- 136 정병산 「추사의 불교학」 《간송문화》 제24호 한국민족미술연구소 1983
- 137 이상현, 「추사의 불교관」、《민족문화》 13호, 1990.
- 138 한기두, 「백파와 추사와의 선문대화: 왕래서신을 중심으로」, 『동과 서의 사유세계: 장봉 김지 견박사화갑기념사우록』, 민족사, 1991.
- 139 김상익, 「백파긍선의 삼종선론과 임제삼구의 접근방법에 대한 고찰」, 《추사연구》 제7호, 과 천문화원 추사연구회, 2009.
- 140 고형곤 「추사의 선관禪觀」 《한국학》 제18집 영신아카데미 한국학연구소 1978년 가을 33쪽
- 141 고형곤. 「추사의 백파 망증 십오조에 대하여」、《학술원논문집》 14. 학술원. 1975.
- **142** 정병삼, 「19세기 불교사상과 문화」, 『추사와 그의 시대』, 돌베개, 2002, 181쪽,
- 143 유홍준. 『완당평전 1』, 학고재, 2002, 386쪽.

- 144 김정희, 「초의에게 주다 스물여섯 번째」, 1847년 6월 4일, 제주에서(김정희 지음, 신호열 옮 김 『국역 완당정집 II』, 민족문화추진회 1989, 184쪽)
- 145 김정희 지음, 김영호 옮김, 「백파에게 보내는 글」, 《문학사상》 50호, 1976년 11월 호, 350쪽.
- 146 김정희, 「백파비의 전면 글자를 지어 써서 그 문도에게 주다」作 白坡碑 面字 書贈其門徒작 백파비 면자 서증기 문도(김정희 지음, 신호열 옮김, 『국역 완당전집 II』, 민족문화추진회, 1989, 344·345쪽).
- 147 강위, 「상 황효후 시랑 옥서」上 黃孝侯 侍郎 鈺書, 『강위전집』姜瑋全集 상 편, 433·434쪽(이헌 주, 『강위의 개화사상 연구』, 선인, 2018, 42·43쪽).
- 148 강위, 「상 황효후 시랑 옥서」, 『강위전집』 상 편, 433·434쪽(이헌주, 『강위의 개화사상 연구』, 선인, 2018. 42·43쪽).
- 149 허전, 「강위전」, 『허전전집」許傳全集(이헌주, 『강위의 개화사상 연구』, 선인, 2018, 44쪽).
- **150** 강위,「제주 망양정望洋亭」, 『고환당집』古歡堂集(허경진, 『조선위항문학사』, 태학사, 1997, 338쪽).
- 151 장목, 「우선 선생 부탁을 받아 제찬을 지어 이로써 완당에게 올린다」, 「세한도」 제찬, 1845년1월(『추사 김정희: 학예 일치의 경지』, 국립중앙박물관, 2006, 394쪽).
- 152 후지츠카 치카시 지음, 후지츠카 아키나오 엮음, 윤철규·이충구·김규선 옮김, 『추사 김정희 연구: 청조문화 동전의 연구』, 과천문화원, 2009, 872쪽.
- **153** 김정희, 「큰 아우 명희에게 주다 다섯 번째」, 1845년 6월 무렵(김정희 지음, 임정기 옮김, 『국 역 완당전집 I』, 민족문화추진회, 1995, 133쪽).
- 154 『헌종실록』 1845년 6월 29일 자
- 155 『헌종실록』 1845년 7월 5일 자.
- 156 『헌종실록』 1845년 7월 5일 자.
- 157 김정희, 「이재 권돈인께 올립니다 열두 번째其十二」, 1845년 6월 이후, 제주에서(김정희 지음, 임정기 옮김, 『국역 완당전집 I』, 민족문화추진회, 1995, 226·227쪽).
- 158 김정희, 「이재 권돈인께 올립니다 열여덟 번째其十八」, 제주 시절(김정희 지음, 임정기 옮김, 『국역 완당전집 I』, 민족문화추진회, 1995, 242·243쪽).
- 159 김정희, 「이재 권돈인께 올립니다 서른두 번째其三十二」, 1845년 6월 무렵, 제주에서(김정희 지음, 임정기 옮김, 『국역 완당전집 I』, 민족문화추진회, 1995, 286쪽).
- 160 김정희, 「이재 권돈인께 올립니다 서른두 번째」, 1845년 6월 무렵, 제주에서(김정희 지음, 임정기 옮김, 『국역 완당전집 I』, 민족문화추진회, 1995, 287쪽).
- 161 김정희, 「이재 권돈인께 올립니다 서른두 번째」, 1845년 6월 무렵, 제주에서(김정희 지음, 임 정기 옮김, 『국역 완당전집 I』, 민족문화추진회, 1995, 287·288쪽).
- 162 김정희, 「이재 권돈인께 올립니다 서른두 번째」, 1845년 6월 무렵, 제주에서(김정희 지음, 임정기 옮김, 『국역 완당전집 I』, 민족문화추진회, 1995, 288쪽).
- 163 김정희, 「이재 권돈인께 올립니다 서른두 번째」, 1845년 6월 무렵, 제주에서(김정희 지음, 임

미주 · 6장 987

- 정기 옮김, 『국역 완당전집 I』, 민족문화추진회, 1995, 288쪽).
- 164 『헌종실록』, 1845년 11월 9일 자.
- 165 김정희, 「이재 권돈인께 올립니다 서른두 번째」, 1845년 6월 무렵, 제주에서(김정희 지음, 임 정기 옮김, 『국역 완당전집 I』, 민족문화추진회, 1995, 290쪽).
- 166 『헌종실록』, 1846년 6월 23일 자.
- 167 『헌종실록』, 1846년 7월 3일 자.
- 168 김정희, 「막내아우 상희에게 주다 여덟 번째」, 1846년 6월 이후, 제주에서(김정희 지음, 임정기 옮김. 『국역 완당전집 I』, 민족문화추진회, 1995, 149쪽).
- 169 김정희, 「막내아우 상희에게 주다 여덟 번째」, 1846년 6월 이후, 제주에서(김정희 지음, 임정기 옮김, 『국역 완당전집 I』, 민족문화추진회, 1995, 149쪽).
- 170 유홍준, 『완당평전 2』, 학고재, 2002, 423쪽.
- 171 허련, 『소치실록』(허련 지음, 김영호 옮김, 『소치실록』, 서문당, 1976, 55쪽).
- 172 김상엽, 『소치 허련』, 돌베개, 2008, 72쪽.
- 173 김정희, 「오진사에게 주다 일곱 번째其七기철」, 제주 시절(김정희 지음, 신호열 옮김, 『국역 완 당전집 II』, 민족문화추진회, 1989, 75·76쪽).
- 174 김정희, 「제 소치 지화」題 小癡 指畵(김정희 지음, 신호열 옮김, 『국역 완당전집 III』, 민족문화 추진회, 1986, 235 · 244쪽).
- 175 허련, 『소치실록』(허련 지음, 김영호 옮김, 『소치실록』, 서문당, 1976, 15쪽).
- 176 김정희, 「초의에게 주다 스물일곱번째其二十七기이십칠」, 1847년 2월 18일, 제주에서(김정희 지음, 신호열 옮김, 『국역 완당전집 II』, 민족문화추진회, 1989, 185쪽).
- 177 김정희, 「막내아우 상희에게 주다 일곱 번째」, 1848년 2월 초순 이전, 제주에서(김정희 지음, 입정기 옮김. 『국역 완당전집 I., 민족문화추진회, 1995, 144쪽).
- 178 김정희, 「막내아우 상희에게 주다 일곱 번째」, 1848년 2월 초순 이전, 제주에서(김정희 지음, 임정기 옮김. 『국역 완당전집 I』, 민족문화추진회, 1995, 144·145쪽).
- 179 김상엽, 『소치 허련』, 돌베개, 2008, 72쪽.
- **180** 이가원, 「완당초상 소고」, 《미술자료》 제7호, 1963, 1~4쪽.
- 181 김정희, 「내 초상화에 부치다: 또 제주에 있을 때」(김정희 지음, 신호열 옮김, 『국역 완당전집 II』, 민족문화추진회, 1989, 274쪽).
- 182 유홍준, 『완당평전 2』, 학고재, 2002, 499~504쪽.
- 183 김정희, 「내 초상화에 부치다」自題 小照자제 소조(김정희 지음, 신호열 옮김, 『국역 완당전집 II」, 민족문화추진회, 1989, 274쪽).
- 184 이가원, 「완당초상 소고」, 《미술자료》 제7호, 국립중앙박물관, 1963, 1~4쪽.
- 185 허련, 〈완당 선생 해천 일립상〉, 『유희삼매』, 학고재, 2003, 도판 번호 47번. 여기에 덧붙이자 면, 20세기에 이르러 관재 이도영實賣 李道榮, 1884~1933이 〈완당 선생 제시도題詩圖〉를 그렸고 이 작품이 2003년 학고재 화랑에서 열린 〈유희삼매전〉 전람회에 〈완당 선생 해천일립상〉

- 과 함께 출품되었다. 이도영, 〈완당선생 제시도〉, 『유희삼매』, 학고재, 2003, 도판 번호 70번.
- **186** 허련, 〈완당 선생 초상〉(『추사 김정희: 학예 일치의 경지』, 국립중앙박물관, 2006, 13쪽).
- 187 이동주, 『우리나라의 옛 그림』, 박영사, 1975, 241쪽.
- 188 이동주, 『우리나라의 옛 그림』, 박영사, 1975, 240쪽.
- 189 황정수, 「소치 허련의〈완당 초상〉에 관한 소견: 호암본의 문제점을 제시하며」,《소치연구》 창간호, 2003.
- 190 황정수, 「소치 허련의〈완당 초상〉에 관한 소견: 호암본의 문제점을 제시하며」,《소치연구》 창간호, 2003, 35쪽.
- 191 허련, 〈완당 선생 진영〉, 『완당탁묵』阮堂拓墨(『세한도』, 제주추사관, 서귀포시, 2015, 224 쪽); 허련, 〈완당 선생 진영〉, 『완당탁묵』(『추사 김정희: 학예 일치의 경지』, 국립중앙박물관, 2006, 329쪽).
- **192** 이동주, 「완당바람」, 《아세아》, 1969년 6월 호(이동주, 『우리나라의 옛 그림』, 박영사, 1975, 240쪽).

7장 전설 1840~1849(55~64세)

- 1 박규수, 「유요선 소장 추사유묵에 제하다」, 『환재집』(유홍준, 「조선 후기 문인들의 서화 비평」, 『19세기 문인들의 서화』, 열화당, 1988, 67·68쪽).
- 2 임창순, 「한국서예사에 있어서 추사의 위치」, 『한국의 미 17 추사 김정희』, 중앙일보사, 1985, 181쪽.
- 임창순,「한국서예사에 있어서 추사의 위치」, 『한국의 미 17 추사 김정희』, 중앙일보사, 1985, 181쪽.
- 4 박규수, 「유요선 소장 추사유묵에 제하다」, 『환재집』(유홍준, 「조선 후기 문인들의 서화 비평」, 『19세기 문인들의 서화』, 열화당, 1988, 67·68쪽 재인용).
- 5 김병기, 「추사 서예의 전변과 그에 대한 중국적 영향」, 《추사연구》 제8호, 과천문화원 추사연구회, 2010.51쪽.
- 6 육팔례, 「추사 김정희의 해서연구」, 원광대학교 대학원 서예학과 석사 학위 논문, 2004, 60쪽,
- 7 육팔례, 「추사 김정희의 해서연구」, 원광대학교 대학원 서예학과 석사 학위 논문, 2004, 60쪽.
- 8 김정희, 「차를 포장할 때는」, 1844년 봄 무렵, 『벽해타운』(김정희 지음, 박동춘 편역, 『추사와 초의』, 이른아침, 2014, 184쪽).
- 9 육팔례, 「추사 김정희의 해서연구」, 원광대학교 대학원 서예학과 석사 학위 논문, 2004, 63쪽,
- 10 정민, 『삶을 바꾼 만남: 스승 정약용과 제자 황상』, 문학동네, 2011.
- 11 황상, 「'초의에게 가다'에 함께 쓴 서문」艸衣 行 幷小序초의 행병소서(정민, 『삶을 바꾼 만남: 스 승 정약용과 제자 황상』, 문학동네, 2011, 441쪽).

미주 · 7장

12 황상, 「차를 구걸하는 시」乞茗詩결명시(정민, 『삶을 바꾼 만남: 스승 정약용과 제자 황상』, 문학동네, 2011, 446쪽).

- 13 육팔례, 「추사 김정희의 해서연구」, 원광대학교 대학원 서예학과 석사 학위 논문, 2004, 62쪽.
- 14 육팔례, 「추사 김정희의 해서연구」, 원광대학교 대학원 서예학과 석사 학위 논문, 2004, 63쪽.
- 15 김정희, 〈유재〉紹齋 제발.
- 16 허련 지음, 김영호 옮김, 『소치실록』, 서문당, 1976, 18쪽,
- 17 유홍준, 『완당평전 2』, 학고재, 2002, 434쪽.
- 18 유홍준, 『완당평전 2』, 학고재, 2002, 490쪽.
- 19 김정희, 「병사 장인식에게 주다 스물두 번째其二十二기이십이」, 1848년 6월, 제주에서(김정희 지음, 신호열 옮김, 『국역 완당전집 II』, 민족문화추진회, 1989, 59쪽).
- 20 김정희, 「잡지」(김정희 지음, 신호열 옮김, 『국역 완당전집 II』, 민족문화추진회, 1989, 368쪽).
- 21 김정희, 「조희룡 화련에 제하다」題 趙熙龍 畵驛제 조희룡 화련(김정희 지음, 신호열 옮김, 『국역 완당전집 II』, 민족문화추진회, 1989, 254쪽).
- 22 김정희, 「조희룡 화련에 제하다」(김정희 지음, 신호열 옮김, 『국역 완당전집 II』, 민족문화추진회, 1989, 254쪽).
- 23 김정희, 「이재 권돈인께 올립니다 서른다섯 번째其三十五기삼십오」, 1856, 과천에서(김정희 지음, 임정기 옮김, 『국역 완당전집 I』, 민족문화추진회, 1995, 303·304쪽).
- 24 김정희, 「이재 권돈인께 올립니다 서른다섯 번째」, 1856, 과천에서(김정희 지음, 임정기 옮김. 『국역 완당전집 I』, 민족문화추진회, 1995, 303·304쪽).
- 25 서상선. 「추사 김정희의 회화세계」, 홍익대학교 대학원 석사 학위 논문, 1983, 51쪽.
- 26 김현권, 「추사 김정희의 산수화」, 《미술사학연구》 240호, 한국미술사학회, 2003, 216쪽.
- 27 임창순, 「도판 해설」, 『한국의 미 17 추사 김정희』, 중앙일보사, 1985, 232쪽.
- 28 입창순 「도판 해설」 『한국의 미 17 추사 김정희』 중앙일보사, 1985, 232쪽.
- 29 유홍준, 『완당평전 2』, 학고재, 2002, 478쪽.
- 30 김현권, 「추사 김정희의 산수화」, 《미술사학연구》 240호, 한국미술사학회, 2003, 196·197쪽.
- 31 김정희, 〈영영백운도〉화제. 도진순, 「추사 김정희와 황산 김유근」, 《역사학보》 254호, 2022, 참조.
- 32 김현권, 「추사 김정희의 산수화」, 《미술사학연구》 240호, 한국미술사학회, 2003, 207쪽.
- 33 이수미,「세한도에 내재된 조형 의식과 장황粧潢 구성의 변화」,《미술자료》제76호, 국립중앙 박물관, 2007, 60쪽.
- 35 『승정원일기』, 1841년 10월 24일 자~1845년 3월 28일 자[정후수가 정리한 이상적의 열두 차례 사행 일정과 명단을 토대로 『승정원일기』를 확인하여 1841년 사행의 내용을 추가하고 나머지 부분을 수정 및 보완했다(정후수, 『조선후기 중인문학 연구』, 깊은샘, 1990, 62쪽)].
- 36 김정희, 〈세한도〉 발문跋文, 1843[김정희, 「이우선 상적에게 주다與 李藕船 尚迪여 이우선 상

- 적 다섯 번째其五기오」, 1843(김정희 지음, 신호열 옮김, 『국역 완당전집 II』, 민족문화추진회, 1989, 87쪽; 『세한도: 추사의 또 다른 자화상』, 제주추사관, 2015, 104쪽)].
- 37 김정희, 〈세한도〉발문, 1843년[김정희, 「이우선 상적에게 주다 다섯 번째」, 1843년(김정희지음, 신호열 옮김, 『국역 완당전집 II』, 민족문화추진회, 1989, 87쪽: 『세한도: 추사의 또 다른 자화상』, 제주추사관, 2015, 104쪽)].
- 38 고연희, 『그림, 문학에 취하다』, 아트북스, 2011, 274쪽.
- 39 윤소희, 「추사 김정희의 세한도 연구」, 성신여자대학교 대학원 미술사학과 석사 학위 논문, 1997, 39쪽.
- 40 이상적, 「세한도 한 폭을 엎드려 읽습니다」歲寒圖 —幀 伏而讀之세한도 일탱복이독지, 1844년 무렵(김영호, 「세한도를 보는 열 개의 시점」, 《문학사상》 50호, 1976년 11월 호, 361·362쪽).
- **41** 이상적, 「세한도 한 폭을 엎드려 읽습니다」, 1844년 무렵(유홍준, 『완당평전 1』, 학고재, 2002, 395·396쪽).
- 42 이상적, 「세한도 한 폭을 엎드려 읽습니다」, 1844년 무렵(강관식, 「추사 그림의 법고창신의 묘경」、『추사와 그의 시대』, 돌베개, 2002, 215쪽).
- **43** 이상적, 「세한도 한 폭을 엎드려 읽습니다」, 1844년 무렵(김영호, 「세한도를 보는 열 개의 시점」, 《문학사상》 50호. 1976년 11월호. 361·362쪽).
- **44** 정후수. 『조선후기 중인문학 연구』, 깊은샘, 1990, 62쪽.
- **45** 장요손張曜孫,「〈세한도〉제찬의 주석」(허영환, 「추사 작 세한도에 대한 찬문찬시 연구」, 《미술사학》제9권, 미술사학연구회, 1997; 이춘희, 『19세기 한중 문학교류: 이상적을 중심으로』, 새문사, 2009, 155쪽).
- **46** 장요손, 「〈세한도〉 제찬의 주석」(『세한도: 추사의 또 다른 자화상』, 제주추사관, 2015, 144 쪽).
- 47 이수경, 「세한의 시간」, 『세한』, 국립중앙박물관, 2020, 37·38쪽.
- 48 반희보, 「세한도 발문」(김현권, 「추사 김정희의 산수화」, 《미술사학연구》 240호, 한국미술사학회, 2003, 199쪽. 재인용: 『세한도: 추사의 또 다른 자화상』, 제주추사관, 2015, 117쪽 재인용).
- **49** 이춘희, 『19세기 한중 문학교류: 이상적을 중심으로』, 새문사, 2009, 159쪽,
- 50 후지츠카 치카시 지음, 후지츠카 아키나오 엮음, 윤철규·이충구·김규선 옮김, 『추사 김정희 연구: 청조문화 동전의 연구』, 과천문화원, 2009, 871쪽.
- 51 김정희, 「이상적에게 주다 여섯 번째其六기육」(김정희 지음 신호열 옮김, 『국역 완당전집 II』, 민족무화추진회. 1989. 88쪽).
- 52 허영환, 『영원한 묵향』, 한국능력개발사, 1978, 135쪽.
- 53 오세창. 「세한도 발문」, 1949(『세한도: 추사의 또 다른 자화상』, 제주추사관, 2015, 151쪽).
- 54 허영환, 『영원한 묵향』, 한국능력개발사, 1978, 135~141쪽.
- 55 이수미, 「세한도에 내재된 조형 의식과 장황 구성의 변화」、《미술자료》 제76호, 국립중앙박

미주 · 7장 991

- 물관, 2007, 79쪽.
- 56 허영환, 『영원한 묵향』, 한국능력개발사, 1978, 141쪽,
- 57 『추사 김정희: 학예 일치의 경지』, 국립중앙박물관, 2006; 『세한』, 국립중앙박물관, 2020.
- 58 『세한도: 추사의 또 다른 자화상』, 제주추사관, 2015.
- 59 후지츠카 치카시, 「이조의 청조문화의 이입과 김완당」, 동경제국대학 문학 박사 학위 청구 논문, 1936(후지츠카 치카시 지음, 후지츠카 아키나오 엮음, 윤철규·이충구·김규선 옮김, 『추사 김정희 연구: 첫조문화 동전의 연구』, 과천문화원, 2009, 889쪽).
- 60 홍기문, 「시편」(김용준, 『근원수필』近園隨筆, 을유문화사, 1948; 김용준, 『새 근원수필』, 열화당, 2001, 124쪽).
- 61 김용준, 『조선미술대요』, 을유문화사, 1948.
- 62 김원룡, 『한국미술사』, 범문사, 1968, 356쪽.
- 63 이동주, 「완당바람」, 《아세아》, 1969년 6월 호(이동주, 『우리나라의 옛 그림』, 박영사, 1975, 259쪽 재수록).
- 64 이동주, 『한국회화소사』, 서문당, 1972, 194쪽.
- 65 이동주, 『한국회화소사』, 서문당, 1972, 194쪽.
- 66 『한국미술전집 12』 회화 편, 동화출판공사, 1973.
- 67 『한국의 미 12 산수화』하권, 중앙일보사, 1982.
- 68 『조선후기국보전』, 삼성문화재단, 1998.
- 69 안휘준, 『한국회화사』, 일지사, 1980, 291쪽.
- 70 임창순, 「도판 해설」, 『한국의 미 17 추사 김정희』, 중앙일보사, 1985, 230쪽.
- 71 서상선, 「추사 김정희의 회화세계」, 홍익대학교 대학원 석사 학위 논문, 1983, 44 · 45쪽.
- 72 서상선, 「추사 김정희의 회화세계」, 홍익대학교 대학원 석사 학위 논문, 1983, 48쪽.
- 73 윤소희, 「추사 김정희의 세한도 연구」, 성신여자대학교 대학원 미술사학과 석사 학위 논문, 1997, 46쪽.
- 74 유홍준, 『완당평전 1』, 학고재, 2002, 395·396쪽.
- 75 강관식, 「추사 그림의 법고창신의 묘경」, 『추사와 그의 시대』, 돌베개, 2002, 209쪽.
- 76 김현권, 「추사 김정희의 산수화」, 《미술사학연구》 240호, 한국미술사학회, 2003, 195쪽.
- 77 김현권「추사 김정희의 산수화」《미술사학연구》240호, 한국미술사학회, 2003, 197쪽,
- 78 김현권, 「추사 김정희의 산수화」, 《미술사학연구》 240호, 한국미술사학회, 2003, 200쪽.
- 79 김현권, 「추사 김정희의 산수화」, 《미술사학연구》 240호, 한국미술사학회, 2003, 200쪽.
- 80 김현권, 「추사 김정희의 산수화」, 《미술사학연구》 240호, 한국미술사학회, 2003.
- 81 김현권, 「근대기 추사화풍의 계승과 청 회화의 수용」, 《간송문화》 제64호, 한국민족미술연구 소. 2003
- 82 이수미, 「세한도에 내재된 조형 의식과 장황 구성의 변화」, 《미술자료》 제76호, 국립중앙박 물관, 2007, 60·61쪽.

- 83 이수미, 「세한도에 내재된 조형 의식과 장황 구성의 변화」, 《미술자료》 제76호, 국립중앙박 물관, 2007, 62쪽.
- 84 후지츠카 치카시, 「이조의 청조문화의 이입과 김완당」, 동경제국대학 문학 박사 학위 청구 논문, 1936(후지츠카 치카시 지음, 후지츠카 아키나오 엮음, 윤철규·이충구·김규선 옮김, 『추사 김정희 연구: 청조문화 동전의 연구』, 과천문화원, 2009).
- 85 홍기문, 「시편」(김용준, 『근원수필』, 을유문화사, 1948; 김용준, 『새 근원수필』, 열화당, 2001, 124쪽).
- 86 이동주, 「완당바람」, 《아세아》, 1969년 6월 호(이동주, 『우리나라의 옛그림』, 박영사, 1975, 259쪽. 재수록).
- **87** 이동주, 「완당바람」, 《아세아》, 1969년 6월 호(이동주, 『우리나라의 옛 그림』, 박영사, 1975).
- 88 이동주, 『한국회화소사』, 서문당, 1972, 242·243쪽.
- 89 이동주, 『한국회화소사』, 서문당, 1972, 243쪽.
- 90 서상선, 「추사 김정희의 회화세계」, 홍익대학교 대학원 석사 학위 논문, 1983, 28쪽,
- 91 김정희, 『난맹첩』 발문, 『난맹첩』 하권 8·9쪽(최완수, 「석문」釋文, 『추사정화』秋史精華, 지식 산업사, 1983, 243·244쪽.
- 92 김정희, 『난맹첩』 발문, 『난맹첩』 상권 1쪽(최완수, 「석문」, 『추사정화』, 지식산업사, 1983, 240쪽.
- 93 강관식, 「추사 그림의 법고창신의 묘경」, 『추사와 그의 시대』, 돌베개, 2002, 251쪽.
- 94 백인산, 「추사 김정희의 『난맹첩』 연구」, 《동악미술사학》 제3호, 동악미술사학회, 2002, 170쪽.
- 95 박철상, 「추사 김정희의 장황사 유명훈」, 『추사 김정희: 학예 일치의 경지』, 국립중앙박물관, 2006, 371쪽.
- 96 유홍준, 「제5장 완당바람(50~55세, 1835~1840년)」, 『완당평전 1』, 학고재, 2002, 317쪽,
- 97 강관식, 「추사 그림의 법고창신의 묘경」, 『추사와 그의 시대』, 돌베개, 2002, 251쪽,
- 98 강관식, 「추사 그림의 법고창신의 묘경」, 『추사와 그의 시대』, 돌베개, 2002, 주54번, 272쪽.
- 99 백인산, 「추사 김정희의 『난맹첩』 연구」, 《동악미술사학》 제3호, 동악미술사학회, 2002, 172쪽.
- 100 김정숙. 『홍선대원군 이하응의 예술세계』, 일지사, 2004, 72쪽.
- 101 김현권, 「김정희파의 한중회화교류와 19세기 조선의 화단」, 고려대학교 대학원 문화재학협 동과정 박사 학위 논문, 2010년 6월, 302쪽.
- 102 김정희, 「각감 오규일에게 주다 첫 번째」, 제주 시절(김정희 지음, 신호열 옮김, 『국역 완당전 집 II』, 민족문화추진회, 1989, 120쪽).
- 103 박혜백, 『완당인보』阮堂印譜(『추사 김정희 명작전』, 예술의전당, 1992).
- 104 백인산, 「추사 김정희의 『난맹첩』 연구」, 《동악미술사학》 제3호, 동악미술사학회, 2002, 172쪽.
- 105 김정희, 「각감 오규일에게 주다 첫 번째」, 제주 시절(김정희 지음, 신호열 옮김, 『국역 완당전 집 II』, 민족문화추진회, 1989, 120쪽).
- 106 김정희, 「김정희가 유명훈에게 보낸 편지 모음」(『추사 김정희: 학예 일치의 경지』, 국립중앙

- 박물관, 2006, 232~248쪽).
- 107 박철상, 「추사 김정희의 장황사 유명훈」, 『추사 김정희 : 학예 일치의 경지』, 국립중앙박물관,2006, 371쪽.
- 108 이하응, 『묵란첩』墨蘭帖, 각 32.2×25.2cm, 종이에 수묵, 1851년작, 개인 소장(김정숙, 『흥선 대원군 이하응의 예술세계』, 일지사, 2004, 66~69쪽, 도판3).
- 109 김정숙, 『흥선대원군 이하응의 예술세계』, 일지사, 2004, 71쪽,
- **110** 오세창, 『근역서화징』, 계명구락부, 1928, 248쪽(오세창 지음, 동양고전학회 옮김, 『국역 근역서화징』, 시공사, 1998, 997·998쪽).
- 111 백인산, 「추사 김정희의 『난맹첩』연구」, 《동악미술사학》제3호, 동악미술사학회, 2002, 171 쪽. 실제로 2000년 《간송문화》제58호에서는 〈세외선향〉을 조희룡의 작품 "〈묵란〉"으로 표기했다. 그 뒤 2006년 《간송문화》제71호에서는 〈세외선향〉을 김정희의 작품 "〈세외선향〉 (난맹첩 23면 중 11)"이라고 표기했다..
- 112 백인산, 「추사 김정희의 『난맹첩』 연구」, 《동악미술사학》 제3호, 동악미술사학회, 2002, 164쪽.
- 113 김정희, 『난맹첩』 발문, 『난맹첩』 하권 8·9쪽(최완수, 「석문」, 『추사정화』, 지식산업사, 1983, 243·244쪽.
- 114 김정희, 『난맹첩』 발문, 『난맹첩』 상권 1쪽(최완수, 「석문」, 『추사정화』, 지식산업사, 1983, 240쪽.
- 115 김현권, 「추사 김정희의 묵란화」, 《미술사학》 제19권, 한국미술사교육학회, 2005, 42쪽,
- 116 김정희, 『난맹첩』 발문, 『난맹첩』 상권 13쪽(최완수, 「석문」, 『추사정화』, 지식산업사, 1983, 242쪽.
- 117 김정희, 『난맹첩』 발문, 『난맹첩』 하권 1쪽(최완수, 「석문」, 『추사정화』, 지식산업사, 1983, 242쪽.
- 118 김정희, 『난맹첩』화제, 『난맹첩』하권 6쪽(최완수, 「석문」, 『추사정화』, 지식산업사, 1983, 243쪽.
- 119 김정희, 『난맹첩』 발문, 『난맹첩』 하권 8·9쪽(최완수, 「석문」, 『추사정화』, 지식산업사, 1983, 243쪽.
- 120 김현권, 「추사 김정희의 묵란화」, 《미술사학》 제19권, 한국미술사교육학회, 2005, 45~51쪽.
- 121 김정희, 「각감 오규일에게 주다 첫 번째」, 제주 시절(김정희 지음, 신호열 옮김, 『국역 완당전 집 II』, 민족문화추진회, 1989, 121쪽).
- 122 조희룡, 『호산외기』, 1844(조희룡 지음, 실시학사 고전문학연구회 옮김, 『조희룡 전집 6 호산 외기』, 한길아트, 1999, 145쪽).
- 123 김정희, 「각감 오규일에게 주다 첫 번째」, 제주 시절(김정희 지음, 신호열 옮김, 『국역 완당전 집 II』, 민족문화추진회, 1989, 120쪽).
- **124** 김정희, 「각감 오규일에게 주다 첫 번째」, 제주 시절(김정희 지음, 신호열 옮김, 『국역 완당전 집 II』, 민족문화추진회, 1989, 120쪽).

- 125 김정희, 「각감 오규일에게 주다 첫 번째」, 제주 시절(김정희 지음, 신호열 옮김, 『국역 완당전 집 II』, 민족문화추진회, 1989, 120·121쪽).
- 126 이유원, 「김석경의 철필」, 『임하필기』林下筆記, 1874년 무렵(『국역 임하필기 7』, 민족문화추 진회, 2000, 181쪽).
- **127** 박혜백, 『완당인보』 (『추사 김정희 명작전』, 예술의전당, 1992).
- 128 박혜백, 『완당인보』, 『추사 김정희 명작전』, 예술의전당, 1992(유홍준, 『완당평전 2』, 학고재, 2002, 446쪽).
- 129 김정희, 『완당인보』阮堂印譜, 문화재관리국, 장서각, 1973.
- 130 오세창. 『근역인수』, 대한민국국회도서관, 1968.
- 131 《간송문화》제3호, 서예2 완당(2), 한국민족미술연구소, 1972.
- 132 간송미술관, 『추사정화』, 지식산업사, 1983.
- **133** 고재식, 「추사 김정희 인장 소고」, 《추사연구》 제7호, 과천문화원 추사연구회, 2009, 172쪽.
- 134 김정희, 『완당인보』, 문화재관리국, 장서각. 1973.
- 135 고재식 「추사 김정희의 인장 자료 개관」, 『추사의 삶과 교유』, 추사박물관, 2013.
- **136** 이유원, 「김석경의 철필」, 『임하필기』, 1874년 무렵(『국역 임하필기 7』, 민족문화추진회, 2000, 180쪽).
- 137 이유원, 「김석경의 철필」, 『임하필기』, 1874년 무렵(『국역 임하필기 7』, 민족문화추진회, 2000. 180쪽).
- 138 김석준, 「한소정 응기」, 『홍약루회인시록』.
- 139 김석준,「한소정 묵란」韓小貞 墨蘭,『효리재일집』孝里齋逸集(한영규,「김석준을 통해 본 추사파의 새로운 모습」,《추사연구》제7호, 과천문화원 추사연구회, 2009, 101쪽).
- 140 김정희 지음, 신호열 옮김, 「한생 응기가 자하서권을 가지고 와」韓生 應者 以 紫霞書卷한생 응기 이 자하서권, 『국역 완당전집 III』, 민족문화추진회, 1986, 252쪽.
- 141 고재식, 「추사 김정희 문하의 전각가」, 『자하 신위의 학예와 추사금석』, 추사박물관, 2016.
- 142 전군도錢君甸, 엽로연葉潞淵 지음, 최장윤 옮김, 『전각의 역사와 감상』, 한국승공, 1984, 111쪽.
- 143권돈인, 「이재 권돈인께 올립니다 아홉 번째其九기구」, 1842년 5월 무렵, 제주에서(김정희 지음, 임정기 옮김, 『국역 완당전집 I』, 민족문화추진회, 1995, 218쪽).
- 144 김정희, 「권돈인을 대신하여 왕희손에게 주다」代 權舜齋 敦仁 與 王孟慈 喜孫대권이제 돈인 여 왕 맹자 희손, 1838년 8월 20일(김정희 지음, 신호열 옮김, 『국역 완당전집 II』, 민족문화추진회, 1989, 140·141쪽).
- 145 탕조기湯兆基, 『전각문답일백선』, 상해 서화출판사, 1999(탕조기 지음, 조성주 옮김, 『전각문 답100』, 이화문화출판사, 2005, 50쪽.
- **146** 허련 『소치실록』(허련 지음, 김영호 옮김, 『소치실록』, 서문당, 1976, 23쪽).
- 147 허련, 『소치실록』(허련 지음, 김영호 옮김, 『소치실록』, 서문당, 1976, 23쪽).
- 148 허련, 『소치실록』(허련 지음, 김영호 옮김, 『소치실록』, 서문당, 1976, 23쪽).

- 149 김정희, 「우리 고을 사람 김항진」此邑 金恒進차읍 김항진, 『추사가 보낸 편지』, 과천시 추사박물 관, 2014, 36쪽.
- 150 김정희, 「우리 고을 사람 김항진」, 『추사가 보낸 편지』, 과천시 추사박물관, 2014, 36쪽.
- 151 김정희, 「우리 고을 사람 김항진」, 『추사가 보낸 편지』, 과천시 추사박물관, 2014, 36쪽,
- 152 김정희, 「우리 고을 사람 김항진」, 『추사가 보낸 편지』, 과천시 추사박물관, 2014, 36쪽.
- 153 김정희, 「항진」恒進, 『추사가 보낸 편지』, 과천시 추사박물관, 2014, 40쪽,
- 154 김정희, 「일립자」 笠子, 『추사가 보낸 편지』, 과천시 추사박물관, 2014, 38쪽.
- 155 양진건, 『제주 유배길에서 추사를 만나다』, 푸른역사, 2011.
- 156 박혜백, 『완당인보』, 『추사 김정희 명작전』, 예술의전당, 1992(유홍준, 『완당평전 2』, 학고재, 2002, 446쪽).
- **157** 오세창, 「발문」(박혜백, 『완당인보』; 최준호, 『추사, 명호처럼 살다』, 아미재, 2012, 264쪽).
- 158 김정희, 「차 계첨」次 癸曆(김정희 지음, 신호열 옮김, 『국역 완당전집 III』, 민족문화추진회, 1986, 234쪽).
- **159** 김정희, 「득 일본도」得 日本刀(김정희 지음, 신호열 옮김, 『국역 완당전집 III』, 민족문화추진 회, 1986, 245쪽).
- 160 김정희, 「오진사에게 주다」, 제주 시절(김정희 지음, 신호열 옮김, 『국역 완당전집 II』, 민족문화추진회, 1989, 71~76쪽).
- 161 김정희, 「오진사에게 주다 두 번째其二기이」, 제주 시절(김정희 지음, 신호열 옮김, 『국역 완당 전집 II』, 민족문화추진회, 1989, 72쪽).
- 162 김정희, 〈은광연세〉恩光衍世 편액.
- **163** 김정희, 〈은광연세〉 편액(『제주 유배인 이야기』, 국립제주박물관, 2019, 232쪽).
- 164 김정희, 「영주 화북진 도중」瀛洲 禾北鎮 途中(김정희 지음, 신호열 옮김, 『국역 완당전집 III』, 민족문화추진회, 1986, 231쪽).
- 165 김정희, 「대정촌사」大靜村舍(김정희 지음, 신호열 옮김, 『국역 완당전집 III』, 민족문화추진회, 1986, 231쪽).
- 166 김정희, 「차 계첨」(김정희 지음, 신호열 옮김, 『국역 완당전집 III』, 민족문화추진회, 1986, 234쪽).
- 167 김정희, 「차 계첨」(김정희 지음, 신호열 옮김, 『국역 완당전집 III』, 민족문화추진회, 1986, 234쪽).
- 168 김정희, 「영주우음」瀛洲偶吟(김정희 지음, 신호열 옮김, 『국역 완당전집 III』, 민족문화추진회, 1986, 234쪽).
- 169 김정희, 「연희각에 제를 써 주다」題贈 延曦閣제증 연회각(김정희 지음, 신호열 옮김, 『국역 완당 전집 III』, 민족문화추진회, 1986, 245·246쪽).
- 170 김정희, 「환풍정」煥風亨(김정희 지음, 신호열 옮김, 『국역 완당전집 III』, 민족문화추진회, 1986, 245쪽).

- 171 김정희, 「연무당」鍊武堂(김정희 지음, 신호열 옮김, 『국역 완당전집 III』, 민족문화추진회, 1986, 270쪽).
- 172 김정희, 「우암 송시열 유허비」尤賣 遺墟碑우재 유허비(김정희 지음, 신호열 옮김, 『국역 완당전 집 III』, 민족문화추진회, 1986, 234쪽).
- 173 김정희, 「득 일본도」(김정희 지음, 신호열 옮김, 『국역 완당전집 III』, 민족문화추진회, 1986, 245쪽).
- 174 김정희, 「수선화」水仙花(김정희 지음, 신호열 옮김, 『국역 완당전집 III』, 민족문화추진회, 1986 246쪽).
- 175 『승정원일기』, 1848년 12월 6일 자.
- 176 『헌종실록』, 1848년 12월 6일 자.
- 177 김명숙, 『19세기 정치론 연구』, 한양대학교 출판부, 2004, 128·129쪽.
- 178 김정희, 「인고의 세월을 견디게 한 초의의 차와 편지」, 1846년 1월 4일(김정희 지음, 박동춘 편역. 『추사와 초의』, 이른아침, 2014, 193쪽).
- 179 김정희, 「초의에게 주다 스물다섯 번째」, 1846년 4월 18일, 제주에서(김정희 지음, 신호열 옮 김 『국역 완당전집 II』, 민족문화추진회, 1989, 183쪽).
- 180 김정희, 「이재 권돈인께 올립니다 스물네 번째其二十四기이십사」, 1847년 가을, 제주에서(김정희 지음, 임정기 옮김, 『국역 완당전집 I』, 민족문화추진회, 1995, 265쪽).
- 181 허련. 『소치실록』(허련 지음, 김영호 옮김, 『소치실록』, 서문당, 1976, 60·16쪽).
- 182 『헌종실록』, 1848년 10월 28일 자.
- 183 허련. 『소치실록』(허련 지음. 김영호 옮김. 『소치실록』, 서문당, 1976, 60·89쪽).
- 184 김정희, 「병사 장인식에게 주다 열여덟 번째」, 1849년 1월 4일, 제주에서(김정희 지음, 신호열 옮김. 『국역 완당전집 II』, 민족문화추진회, 1989, 67쪽).
- 185 김정희, 「병사 장인식에게 주다 열여덟 번째」, 1849년 1월 4일, 제주에서(김정희 지음, 신호열 옮김, 『국역 완당전집 II』, 민족문화추진회, 1989, 67쪽).
- 186 김정희, 「용산 본가에 전한다」龍山 本家 回傳용산본가 회전, 1849년 2월 28일, 해남 북평면 이진 에서 『추사 김정희, 학예 일치의 경지』, 국립중앙박물관, 2006, 270쪽.
- **187** 허련, 『소치실록』(허련 지음, 김영호 옮김, 『소치실록』, 서문당, 1976, 17쪽).
- 188 허련, 『소치실록』(허련 지음, 김영호 옮김, 『소치실록』, 서문당, 1976, 17·18쪽).
- 189 허련 『소치실록』(허련 지음, 김영호 옮김, 『소치실록』, 서문당, 1976, 18쪽).
- 190 허련, 『소치실록』(허련 지음, 김영호 옮김, 『소치실록』, 서문당, 1976, 18쪽).
- 191 허련, 『소치실록』(허련 지음, 김영호 옮김, 『소치실록』, 서문당, 1976, 18쪽).
- 192 허련, 『소치실록』(허련 지음, 김영호 옮김, 『소치실록』, 서문당. 1976, 21·22쪽).
- 193 허련, 『소치실록』(허련 지음, 김영호 옮김, 『소치실록』, 서문당, 1976, 23쪽).
- 194 김정희, 「막내아우 상희에게 주다 아홉 번째」, 1849년 2월 15일에서 26일 사이, 제주 화북진 에서(김정희 지음, 임정기 옮김, 『국역 완당전집 I』, 민족문화추진회, 1995, 151쪽).

195 김정희, 「막내아우 상희에게 주다 아홉 번째」, 1849년 2월 15일에서 26일 사이, 제주 화북진에서(김정희 지음, 임정기 옮김, 『국역 완당전집 I』, 민족문화추진회, 1995, 150쪽).

997

- 196 김정희, 「막내아우 상희에게 주다 아홉 번째」, 1849년 2월 15일에서 26일 사이, 제주 화북진 에서(김정희 지음, 임정기 옮김. 『국역 완당전집 I』, 민족문화추진회, 1995, 151쪽).
- 197 김정희, 「용산 본가에 전한다」, 1849년 2월 28일, 해남 북평면 이진에서, 『추사 김정희: 학예 일치의 경지』, 국립중앙박물관, 2006, 270·271쪽.
- 198 김정희, 「용산 본가에 전한다」, 1849년 2월 28일, 해남 북평면 이진에서, 『추사 김정희: 학예 일치의 경지』, 국립중앙박물관, 2006, 270·271쪽.
- 199 김정희, 「초의에게 주다 서른 번째其三十기삽십」, 1849년 2월 27일, 해남 북평면 이진에서(김 정희 지음, 신호열 옮김, 『국역 완당전집 II』, 민족문화추진회, 1989, 188쪽).
- 200 유홍준, 『완당평전 2』, 학고재, 2002, 515~518쪽.
- 201 정민, 『삶을 바꾼 만남: 스승 정약용과 제자 황상』, 문학동네, 2011.
- 202 정민. 『삶을 바꾼 만남: 스승 정약용과 제자 황상』, 문학동네, 2011.
- 203 김정희, 「정학연께 올립니다」與 酉山여 유산, 1849년 4월, 마포 강상에서(이 편지는 황상의 『치원유고』卮園遺稿에 수록된 정학연의 편지 속 별지에 인용되어 있다)(정민, 『삶을 바꾼 만남: 스승 정약용과 제자 황상』, 문학동네, 2011, 424쪽).

8장 희망 1849~1851(64~66세)

- 1 김정희, 「홍현보에게 주다 두 번째」, 1849년 4월, 용산에서(김정희 지음, 신호열 옮김, 『국역 완당전집 II』, 민족문화추진회, 1989, 112쪽).
- 2 김정희, 「홍현보에게 주다 두 번째」, 1849년 4월, 용산에서(김정희 지음, 신호열 옮김, 『국역 완당전집 II』, 민족문화추진회, 1989, 112쪽).
- 3 도연명「수신후기」
- 4 김정희, 「정학연께 올립니다」, 1849년 4월, 마포 강상에서(이 편지는 황상의 『치원유고』卮園 遺稿에 수록된 정학연의 편지 속 별지에 인용되어 있다)(정민, 『삶을 바꾼 만남: 스승 정약용 과 제자 황상』, 문학동네, 2011, 424쪽).
- 지정희, 「홍현보에게 주다 세 번째其三기삼」, 1849년 5월, 마포에서(김정희 지음, 신호열 옮 김, 『국역 완당전집 II』, 민족문화추진회, 1989, 113쪽).
- 6 유본예, 『한경지략』(유본예 지음, 권태익 옮김, 『한경지략』, 탐구당, 1974, 196쪽).
- 『한국지명총람 1 서울 편』, 한글학회, 1966, 43~46쪽; 이상협, 「삼개고개-용산고개」, 『서울의 고개』, 서울특별시사편찬위원회, 1998, 197쪽.
- 8 유홍준, 『완당평전 2』, 학고재, 2002, 530쪽.
- 9 김정희. 「홍현보에게 주다 첫 번째其一기일」, 1849년 12월, 마포에서(김정희 지음, 신호열 옮

- 김, 『국역 완당전집 II』, 민족문화추진회, 1989, 111쪽).
- 10 김정희, 「허선달에게 답함」許先達 侍史 回傳하선달 시사 회전(김상희, 『잡시문초』雜詩文抄, 영남 대학교 도서관 동빈문고 소장; 유홍준, 『완당평전 2』, 학고재, 2002, 546쪽; 유홍준, 『완당평 전 3』, 학고재, 2002, 37쪽).
- 11 유홍준, 『완당평전 2』, 학고재, 2002, 566쪽.
- 12 김정희, 「맑아 기쁜 마포」三泖喜晴삼묘회청(김정희 지음, 신호열 옮김, 『국역 완당전집 III』, 민 족문화추진회, 1986, 252쪽).
- 13 『조선사찰사료』상·하권, 조선총독부 내무부 지방국, 1911.
- 14 유홍준, 『완당평전 2』, 학고재, 2002, 542~544쪽.
- 15 김정희, 「관음사에서 흔허에게 주다」觀音寺 贈混廬관음사 증혼허(김정희 지음, 신호열 옮김, 『국 역 완당전집 III』, 민족문화추진회, 1986, 114쪽).
- 16 김정희 지음, 신호열 옮김, 『국역 완당전집 III』, 민족문화추진회, 1986, 114~293쪽(114쪽 「관음사에서 흔허에게 주다」, 152쪽 「증 흔허」贈 混虛, 168쪽 「여 혼사」與 混飾, 291쪽 「위 흔 허 사」爲 混虛 師, 「부질없이 써서 혼사에게 보이다」漫筆示混師만필시혼사).
- 17 유홍준, 『완당평전 2』, 학고재, 2002, 542쪽.
- 18 유홍준, 「헌종의 문예취미와 서화컬렉션」, 『조선왕실의 인장』, 국립고궁박물관, 2006; 황정 연, 『조선시대 서화수장 연구』, 신구문화사, 2012.
- 19 『철종실록』, 1849년 7월 14일 자.
- 20 『철종실록』, 1849년 7월 15일 자.
- 21 『승정원일기』, 1849년 7월 23일 자.
- 22 『철종실록』, 1849년 8월 20일 자.
- 23 김정희, 「초의에게 주다 세 번째其三기삼」, 1849년 6월 무렵, 마포에서(김정희 지음, 신호열 옮김, 『국역 완당전집 II』, 민족문화추진회, 1989, 166쪽); 김정희, 「두 장의 편지, 두 배의 기 쁨」, 1849년 6월 무렵(김정희 지음, 박동춘 편역, 『추사와 초의』, 이른아침, 2014, 257쪽).
- 24 김정희, 「초의에게 주다 세 번째」, 1849년 6월 무렵, 마포에서(김정희 지음, 신호열 옮김, 『국역 완당전집 II』, 민족문화추진회, 1989, 166쪽); 김정희, 「두 장의 편지, 두 배의 기쁨」, 1849년 6월 무렵(김정희 지음, 박동춘 편역. 『추사와 초의』, 이른아침, 2014, 259쪽).
- 25 김정희, 「초의에게 주다 서른두 번째其三十二기삼십이」, 1850년 1월 입춘절, 마포에서(김정희지음, 신호열 옮김, 『국역 완당전집 II』, 민족문화추진회, 1989, 189쪽); 김정희, 「그 좋은 차를 산속에서 혼자만 드신단 말입니까」, 1850년 1월 입춘날, 『나가묵연』, 국립중앙박물관 소장(김정희지음, 박동춘 편역, 『추사와 초의』, 이른아침, 2014, 262쪽).
- 26 김정희, 「남병철에게 주다」與 南圭廣 兼哲여 남규제 병철, 1850년 4월 무렵부터 1851년 4월 무렵까지, 마포·용산에서(김정희 지음, 신호열 옮김, 『국역 완당전집 II』, 민족문화추진회, 1989, 8~12쪽).
- 27 김정희, 「초의에게 주다 서른두 번째」, 1850년 1월 입춘절, 마포에서(김정희 지음, 신호열 옮

김, 『국역 완당전집 II』, 민족문화추진회, 1989, 189쪽); 김정희, 「그 좋은 차를 산속에서 혼자만 드신단 말입니까」, 1850년 1월 입춘날, 『나가묵연』, 국립중앙박물관 소장(김정희 지음, 박동춘 편역. 『추사와 초의』, 이른아침, 2014, 262쪽).

- 28 김정희, 「초의에게 주다 서른세 번째」, 1850년 2월 15일, 용산에서(김정희 지음, 신호열 옮김, 『국역 완당전집 II』, 민족문화추진회, 1989, 190쪽); 김정희, 「꽃 피는 2월에 씁니다」, 1850년 2월 15일, 『나가북연』, 국립중앙박물관 소장(김정희 지음, 박동춘 편역, 『추사와 초의』, 이른아침, 2014, 265쪽).
- 29 김정희, 「초의에게 주다 서른한 번째其三十一기삼십일」, 1850년 11월 10일, 용산에서(김정희지음, 신호열 옮김, 『국역 완당전집 II』, 민족문화추진회, 1989, 188쪽); 김정희, 「스님은 차 끓이는 일에 마음을 써서」, 1851년 11월 10일, 『나가묵연』, 국립중앙박물관 소장(김정희지음, 박동춘 편역, 『추사와 초의』, 이른아침, 2014, 269쪽).
- 30 김정희, 「초의에게 주다 서른한 번째」, 1850년 11월 10일, 용산에서(김정희 지음, 신호열 옮김, 『국역 완당전집 II』, 민족문화추진회, 1989, 188쪽); 김정희, 「스님은 차 끓이는 일에 마음을 써서」, 1851년 11월 10일, 『나가묵연』, 국립중앙박물관 소장(김정희 지음, 박동준 편역, 『추사와 초의』, 이른아침, 2014, 269쪽).
- 31 김정희, 「초의에게 주다 서른다섯 번째其三十五기삼십오」, 1851년 1월 6일, 용산에서(김정희 지음, 신호열 옮김, 『국역 완당전집 II』, 민족문화추진회, 1989, 192쪽); 김정희, 「좋은 차 혼자 마신 벌을 받으시는군요」, 1851년 1월 6일, 『나가묵연』, 국립중앙박물관 소장(김정희 지음, 박동춘 편역. 『추사와 초의』, 이른아침, 2014, 273 · 274쪽).
- 32 김정희, 「초의에게 주다 세 번째」, 1849년 6월 무렵, 마포에서(김정희 지음, 신호열 옮김, 『국역 완당전집 II』, 민족문화추진회, 1989, 166쪽); 김정희, 「두 장의 편지, 두 배의 기쁨」, 1849년 6월 무렵, (김정희 지음, 박동춘 편역, 『추사와 초의』, 이른아침, 2014, 257쪽).
- 33 김정희, 「초의에게 주다 서른두 번째」, 1850년 1월 입춘절, 용산에서(김정희 지음, 신호열 옮김, 『국역 완당전집 II』, 민족문화추진회, 1989, 189·190쪽); 김정희, 「그 좋은 차를 산속에서 혼자만 드신단 말입니까」, 1850년 1월 입춘절, 『나가묵연』, 국립중앙박물관 소장(김정희 지음, 박동춘 편역. 『추사와 초의』, 이른아침, 2014, 262쪽).
- 34 김정희, 「초의에게 주다 서른세 번째」, 1850년 2월 15일, 용산에서(김정희 지음, 신호열 옮김, 『국역 완당전집 II』, 민족문화추진회, 1989, 190쪽); 김정희, 「꽃 피는 2월에 씁니다」, 1850년 2월 15일, 『나가묵연』, 국립중앙박물관 소장(김정희 지음, 박동춘 편역, 『추사와 초의』, 이른아침, 2014, 265쪽).
- 35 김정희, 「초의에게 주다 서른세 번째」, 1850년 2월 15일, 용산에서(김정희 지음, 신호열 옮김, 『국역 완당전집 II』, 민족문화추진희, 1989, 190쪽); 김정희, 「꽃 피는 2월에 씁니다」, 1850년 2월 15일, 『나가묵연』, 국립중앙박물관 소장(김정희 지음, 박동춘 편역, 『추사와 초의』, 이른아침, 2014, 265쪽).
- 36 김정희, 「초의에게 주다 서른다섯 번째」, 1851년 1월 6일, 용산에서(김정희 지음, 신호열 옮

김, 『국역 완당전집 II』, 민족문화추진회, 1989, 192쪽); 김정희, 「좋은 차 혼자 마신 벌을 받으시는군요」, 1851년 1월 6일, 『나가묵연』, 국립중앙박물판 소정(김정희 지음, 박동춘 편역, 『추사와 초의』, 2014, 273 · 274쪽).

- 37 〈참고 도판 1-8〉, 『한국근대회화백년』, 국립중앙박물관, 1987.
- 38 최열, 「19세기 예원의 3대 사건」, 《월간미술》, 2006년 12월 호.
- 39 〈참고 도판 1-8〉、『한국근대회화백년』、 국립중앙박물관、1987.
- 40 오세창. 『근역서화장』權域書畫徵, 계명구락부, 1928.
- 41 고유섭、『조선화론집성』朝鮮書論集成 상・하, 경인문화사, 1976.
- 42 김영복, 「예림갑을록 해제와 국역」, 《소치연구》 창간호, 학고재, 2003.
- **43** 안휘준, 「조선왕조말기(약 1850~1910)의 회화」, 『한국근대회화백년』, 국립중앙박물관, 1987, 197쪽.
- 44 최완수, 「추사서파고」, 《간송문화》 제19호, 한국민족미술연구소, 1980년 10월.
- **45** 안휘준, 「조선왕조말기(약 1850~1910)의 회화」, 『한국근대회화백년』, 국립중앙박물관, 1987, 208쪽 미주 31번.
- 46 유홍준, 『완당평전 1』, 학고재, 2002, 305·306쪽.
- **47** 유홍준, 『완당평전 1』, 학고재, 2002, 312쪽.
- 48 최열, 「19세기 예원의 3대 사건」, 《월간미술》, 2006년 12월 호(최열, 「19세기 4: 예원의 3대 사건, 9대 집단, 10대 작가」, 『한국근현대미술사학』, 청년사, 2010, 436쪽 재수록).
- **49** 최열, 「19세기 3: 근대미술의 여명, 기유예림과 신해예송」, 『한국근현대미술사학』, 청년사, 2010, 432·433쪽.
- 50 김정희, 「명훈에게 주다 열일곱 번째」, 『완당소독』, 국립중앙박물관 소장(『추사 김정희: 학예 일치의 경지』, 국립중앙박물관, 2006, 238쪽).
- 51 조희룡 지음, 실시학사 고전문학연구회 옮김, 『조희룡 전집 1 석우망년록』, 한길아트, 1999, 52쪽
- 52 조희룡 지음, 실시학사 고전문학연구회 옮김, 『조희룡 전집 1 석우망년록』, 한길아트, 1999, 184쪽.
- 53 조희룡 지음, 실시학사 고전문학연구회 옮김, 『조희룡 전집 1 석우망년록』, 한길아트, 1999, 86쪽.
- 54 조희룡 지음, 실시학사 고전문학연구회 옮김, 『조희룡 전집 1 석우망년록』, 한길아트, 1999, 95쪽.
- 55 『철종실록』 1849년 11월 15일 자.

實錄記注官九單 金輔鉉·洪秉壽·李升洙·尹堉·南鍾三·李維謙·權永秀·鄭錫朝·金德根, 兼實錄記事官五單 尹滋惠·閔致庠·徐翼輔·南秉吉·金炳德"(『승정원일기』, 1849년 11월 15일 자).

- 57 허런 지음, 김영호 옮김, 『소치실록』, 서문당, 1976, 61쪽.
- 58 『철종실록』, 1850년 12월 6일 자.
- 59 이하응, 〈석란도 10폭 병풍〉화제, 각 152.5×33.5cm, 비단에 수묵, 1879, 2004년 김정숙 연구 당시 대림화랑 소장(김정숙, 『홍선대원군 이하응의 예술세계』, 일지사, 2004, 153쪽 도판 30).
- 60 이하응, 「석란도 대련」, 각 151.5×30.8cm, 비단에 수묵, 1887, 호림박물관 소장(김정숙, 『흥선대원군 이하응의 예술세계』, 일지사, 2004, 185쪽 도판 42).
- 61 김정숙, 『홍선대원군 이하응의 예술세계』, 일지사, 2004, 70쪽.
- 62 이하응, 『묵란첩』, 각 32.2×25.2cm, 종이에 수묵, 1851, 개인 소장(김정숙, 『흥선대원군 이하응의 예술세계』, 일지사, 2004, 66~69쪽 도판 3).
- 63 김정희, 『난맹첩』, 각 27×22.9cm, 종이에 수묵, 1846, 간송미술관 소장(김정숙, 『홍선대원군이하응의 예술세계』, 일지사, 2004, 71쪽 참고 도판 1-1).
- 64 김정숙, 『흥선대원군 이하응의 예술세계』, 일지사, 2004, 71쪽,
- 65 연갑수, 「19세기 종실의 단절 위기와 종친부 개편」, 《조선시대사학보》 51호, 조선시대사학회, 2009(연갑수, 『조선정치의 마지막 얼굴』, 사회평론, 2012 재수록).
- 66 김병우, "대원군의 통치정책』, 혜안, 2006, 69쪽.
- 67 김명숙, 「대원군 개혁정치의 성립배경」, 『19세기 정치론 연구』, 한양대학교출판부, 2004.
- 68 최완수, 『김추사연구초』, 지식산업사, 1976, 52쪽
- 69 『승정원일기』, 1850년 12월 14·15일 자, 1851년 2월 15일 자,
- 70 『승정원일기』, 1851년 2월 2·4일 자.
- 71 김정희, 「석파 홍선대원군께 올립니다與 石坡 興宣大院君여 석파 홍선대원군 첫 번째其一기일」, 1851년 하반기, 북청에서(김정희 지음, 임정기 옮김, 『국역 완당전집 I』, 민족문화추진회, 1995, 167쪽).
- 72 김정희 지음, 남상길(남병길) 편찬, 『완당척독』阮堂尺牘, 1867(영인본: 『완당척독』 외, 서울대 학교 규장각한국학연구원 2006)
- 73 김정희, 「동암 심희순에게 올립니다與 沈桐庵 熙淳여 심동암 희순 열두 번째其十二기십이」, 1851 년 9월~1852년 8월, 북청에서(김정희 지음, 신호열 옮김, 『국역 완당전집 II』, 민족문화추진 회, 1989, 28쪽).
- 74 김정희, 「동암 심희순에게 올립니다 열두 번째」, 1851년 9월~1852년 8월, 북청에서(김정희 지음, 신호열 옮김, 『국역 완당전집 II』, 민족문화추진회, 1989, 28쪽).
- 75 김정희, 「동암 심희순에게 올립니다 열두 번째」, 1851년 9월~1852년 8월, 북청에서(김정희 지음, 신호열 옮김. 『국역 완당전집 II』, 민족문화추진회, 1989, 28쪽)
- **76** 김정희, 「동암 심희순에게 올립니다 열두 번째」, 1851년 9월~1852년 8월, 북청에서(김정희

- 지음, 신호열 옮김, 『국역 완당전집 II』, 민족문화추진회, 1989, 28쪽).
- 77 김정희, 「동암 심희순에게 올립니다 첫 번째其一기일」, 1850년 무렵, 용산에서(김정희 지음, 신호열 옮김, 『국역 완당전집 II』, 민족문화추진회, 1989, 15쪽).
- 78 김정희, 「초의에게 주다 서른두 번째」, 1850년 1월 입춘절, 마포에서(김정희 지음, 신호열 옮김, 『국역 완당전집 II』, 민족문화추진회, 1989, 189쪽); 김정희, 「그 좋은 차를 산속에서 혼자만 드신단 말입니까」, 1850년 1월 입춘날, 『나가묵연』, 국립중앙박물관 소장(김정희 지음, 박동춘 편역, 『추사와 초의』, 이른아침, 2014, 262쪽).
- 79 김정희, 「남병철에게 주다」, 1850년 4월 무렵부터 1851년 4월 무렵까지(김정희 지음, 신호열 옮김, 『국역 완당전집 II』, 민족문화추진회, 1989, 8~12쪽).
- 80 김정희, 「남병철에게 주다 세 번째其三기삼」, 1850년 4월 무렵(김정희 지음, 신호열 옮김, 『국 역 완당전집 II』, 민족문화추진희, 1989, 10쪽).
- 81 김정희, 「남병철에게 주다 세 번째」, 1850년 4월 무렵(김정희 지음, 신호열 옮김, 『국역 완당 전집 II』, 민족문화추진회, 1989, 10쪽).
- 82 김정희, 「남병철에게 주다 두 번째其二기이」, 1850년 4월 무렵(김정희 지음, 신호열 옮김, 『국 역 완당전집 II』, 민족문화추진회, 1989, 9·10쪽).
- 83 김정희, 「남병철에게 주다 다섯 번째其五기오」, 1850년 4월 무렵(김정희 지음, 신호열 옮김, 『국역 완당전집 II』, 민족문화추진희, 1989, 11쪽).
- 84 김정희, 「남병철에게 주다 두 번째」, 1850년 4월 무렵(김정희 지음, 신호열 옮김, 『국역 완당 전집 II』, 민족문화추진회, 1989, 9·10쪽).
- 85 김정희, 「남병철에게 주다 다섯 번째」, 1850년 4월 무렵(김정희 지음, 신호열 옮김, 『국역 완 당전집 II』, 민족문화추진회, 1989, 11쪽).
- 86 김정희, 「남병철에게 주다 다섯 번째」, 1850년 4월 무렵(김정희 지음, 신호열 옮김, 『국역 완 당전집 II』, 민족문화추진회, 1989, 11쪽).
- 87 김정희, 「남병철에게 주다 세 번째」, 1850년 4월 무렵(김정희 지음, 신호열 옮김, 『국역 완당 전집 II」, 민족문화추진회, 1989, 10쪽).
- 88 김정희, 「남병철에게 주다 네 번째其四기사」, 1850년 4월 무렵(김정희 지음, 신호열 옮김, 『국 역 완당전집 II』, 민족문화추진회, 1989, 10·11쪽).
- 89 김정희, 「남병철에게 주다 네 번째」, 1850년 4월 무렵(김정희 지음, 신호열 옮김, 『국역 완당 전집 II』, 민족문화추진회, 1989, 10·11쪽).
- 90 김정희, 〈모질도〉, 『조선명보전람회도록』, 조선미술관, 1938년 11월, 도판 번호 70번.
- 91 『신증동국여지승람』제39권, 1530(『신증동국여지승람 V』, 민족문화문고간행회, 1970, 133 쪽)
- 92 최완수, 「김추사평전」, 『김추사연구초』, 지식산업사, 1976, 44쪽.
- 93 전용신『한국고지명사전』고려대학교 민족문화연구소, 1993, 69쪽.
- 94 이필숙. 『추사의 서화』, 다운샘, 2016, 325~328쪽.

- 95 김정희, 〈모질도〉, 『조선명보전람회도록』, 조선미술관, 1938년 11월, 도판 번호 70번
- 96 유복열, 『한국회화대관』, 문교원, 1969, 682쪽
- 97 이동주, 「완당바람」, 《아세아》, 1969년 6월 호(『우리나라의 옛 그림』, 박영사, 1975, 255쪽).
- 98 서상선, 「추사 김정희의 회화세계」, 홍익대학교 대학원 석사 학위 논문, 1983, 51쪽.
- 99 서상선, 「추사 김정희의 회화세계」, 홍익대학교 대학원 석사 학위 논문, 1983, 52쪽.
- 100 김순자, 「추사와 그 화파의 회화연구」, 부산대학교 교육대학원 석사 학위 논문, 1985, 51쪽.
- 101 유홍준, 『완당평전 1』, 학고재, 2002, 334쪽.
- 102 김정희, 「화엄사에서 돌아오는 길에」華嚴寺 歸路화엄사 귀로(김정희 지음, 신호열 옮김, 『국역 완당전집 III』, 민족문화추진회, 1986, 213·214쪽).
- 103 김정희, 「허선달에게 답함」(김상희, 『잡시문초』, 영남대학교 도서관 동빈문고 소장; 유홍준, 『완당평전 2』, 학고재, 2002, 546쪽; 유홍준, 『완당평전 3』, 학고재, 2002, 37쪽).
- 104 허련, 『소치실록』(허련 지음, 김영호 옮김, 『소치실록』, 서문당, 1976, 61쪽).
- 105 『승정원일기』, 1850년 12월 8~16일 자
- 106 『승정원일기』, 1850년 12월 8일 자.
- 107 김정희, 「남병철에게 주다 첫 번째其一기일」, 1851년 4월 무렵, 용산에서(김정희 지음, 신호열 옮김, 『국역 완당전집 II』, 민족문화추진회, 1989, 8쪽).
- 108 김정희, 「남병철에게 주다 첫 번째」, 1851년 4월 무렵, 용산에서(김정희 지음, 신호열 옮김, 『국역 완당전집 II』, 민족문화추진회, 1989, 8쪽).
- 109 『철종실록』, 1851년 5월 18일 자
- 110 『철종실록』, 1851년 7월 21일 자.
- 111 조희룡 지음, 실시학사 옮김, 「오창렬전」, 『조희룡 전집 6 호산외기』, 한길아트, 1999, 145~147쪽
- 112 최열, 「19세기 예원의 3대 사건」, 《월간미술》, 2006년 12월 호.
- 113 정옥자, 『조선후기문화운동사』, 일조각, 1988, 217~220쪽.
- 114 『철종실록』, 1851년 6월 9일 자.
- 115 『철종실록』, 1851년 6월 15일 자.
- 116 이영춘, 「철종초의 신해조천예송」, 《조선시대사학보》 1호, 조선시대사학회, 1997, 240~246쪽(이영춘, 『조선후기 왕위계승 연구』, 집문당, 1998 재수록).
- 117 최열, 「19세기 예원의 3대 사건」, 《월간미술》, 2006년 12월 호, 100쪽.
- 118 변원림, 『순원왕후 독재와 19세기 조선사회의 동요』, 일지사, 2012, 187쪽.
- 119 이영춘, 「철종초의 신해조천예송」, 《조선시대사학보》 1호, 조선시대사학회, 1997, 210쪽(이 영춘, 『조선후기 왕위계승 연구』, 집문당, 1998 재수록).
- 120 『철종실록』, 1851년 6월 18일 자.
- 121 『철종실록』, 1851년 6월 18일 자.
- 122 『철종실록』, 1851년 6월 25일 자

- **123** 순원왕후 지음, 이승희 역주, 「순원왕후어필 권2-3」, 『순원왕후의 한글 편지』, 푸른역사, 2010, 392쪽.
- 124 『철종실록』, 1851년 7월 13일 자.
- 125 『철종실록』, 1851년 7월 12일 자.
- 126 『철종실록』, 1851년 7월 21일 자.
- 127 『철종실록』, 1851년 7월 22일 자.
- **128** 순원왕후 지음, 이승희 역주, 「순원왕후어필 권1-1」, 『순원왕후의 한글 편지』, 푸른역사, 2010, 275쪽.
- 129 『승정원일기』, 1851년 7월 23일 자.
- 130 김정희, 「북청에서 큰 아우 명희에게」與 仲季여 중계, 북청에서(김정희, 『붓 천 자루와 벼루 열 개를 모두 닳아 없애고: 추사의 작은 글씨』, 과천문화원, 2005, 48쪽).
- 131 조면호, 「남쪽 강으로 갔다」出南江출남강, 『옥수집』玉垂集(『한국문집총간』, 민족문화추진회, 1988~2012); 김용태. 『19세기 조선 한시사의 탐색』, 돌베개, 2008, 46·47쪽.
- **132** 조면호, 「남쪽 강으로 갔다」, 『옥수집』(『한국문집총간』, 민족문화추진회, 1988~2012); 김용 대, 『19세기 조선 한시사의 탐색』, 돌베개, 2008, 46·47쪽.

9장 향수 1851~1852(66~67세)

- 1 김정희, 「동암 심희순에게 올립니다 열두 번째」, 1851년 9월~1852년 8월, 북청에서(김정희 지음, 신호열 옮김, 『국역 완당전집 II』, 민족문화추진회, 1989, 29쪽).
- 2 유홍준, 『완당평전 2』, 학고재, 2002, 607쪽.
- 3 김정희, 「막내아우 김상희에게」, 1851년 윤8월 2일, 명지대박물관 소장(유홍준, 『완당평전 2』 학고재, 2002, 609·610쪽).
- 4 김정희, 「만세교 도중」萬歲橋 途中(김정희 지음, 신호열 옮김, 『국역 완당전집 III』, 민족문화 추진회, 1986, 258쪽).
- 5 김정희, 「함관령 도중」咸關嶺 途中(김정희 지음, 신호열 옮김, 『국역 완당전집 III』, 민족문화 추진회, 1986, 258쪽).
- 6 김정희, 「막내아우 김상희에게」, 1851년 윤8월 2일, 명지대박물관 소장(유홍준, 『완당평전 2』, 학고재, 2002, 609·610쪽).
- 7 김정희, 「이재 권돈인께 올립니다 스물여섯 번째其二十六기이십육」, 1851년 11월 동지 직후, 북청에서(김정희 지음, 임정기 옮김, 『국역 완당전집 I』, 민족문화추진회, 1995, 270쪽).
- 8 김정희, 「막내아우 상희에게」, 1851년 윤8월 2일(유홍준, 『완당평전 2』, 학고재, 2002, 609·610쪽).
- 9 김정희, 「막내아우 상희에게」, 1851년 윤8월 2일(유홍준, 『완당평전 2』, 학고재, 2002, 610쪽).

미주 · 9장 1005

- 10 『승정원일기』, 1850년 3월 28일 자.
- 11 김정희, 「이재 권돈인께 올립니다 스물여섯 번째」, 1851년 11월 동지 직후, 북청에서(김정희 지음, 임정기 옮김. 『국역 완당전집 I』, 민족문화추진회, 1995, 271쪽).
- 12 유홍준, 『완당평전 2』, 학고재, 2002, 623쪽.
- 13 김정희, 「침계 윤정현에게 드립니다」與 尹梣溪 定鉉여 윤침계 정현, 1853년 초, 과천에서(김정희 지음, 임정기 옮김, 『국역 완당전집 I』, 민족문화추진회, 1995, 182·183쪽).
- 14 김정희, 「북청 부사 편면」北靑 府使 便面(김정희 지음, 신호열 옮김, 『국역 완당전집 III』, 민족 문화추진회, 1986, 271쪽).
- 15 김정희, 「동암 심희순에게 올립니다 열두 번째」, 1851년 7월~1852년 8월, 북청에서(김정희 지음, 신호열 옮김, 『국역 완당전집 II』, 민족문화추진회, 1989, 28쪽).
- 16 김정희, 「북청에서 큰 아우 명희에게」, 북청에서(김정희, 『붓 천 자루와 벼루 열 개를 모두 닳아 없애고: 추사의 작은 글씨』, 과천문화원, 2005, 48쪽).
- 17 김정희, 「북청에서 큰 아우 명희에게」, 북청에서(김정희, 『붓 천 자루와 벼루 열 개를 모두 닳아 없애고: 추사의 작은 글씨』, 과천문화원, 2005, 48쪽).
- 18 김정희, 「강위에게 주다與 養秋琴 瑋여 강추금 위 첫 번째其一기일」(김정희 지음, 신호열 옮김, 『국역 완당전집 II』, 민족문화추진회, 1989, 77쪽).
- 19 김정희, 「강위에게 주다 첫 번째」(김정희 지음, 신호열 옮김, 『국역 완당전집 II』, 민족문화추 진회, 1989, 77쪽).
- 20 김정희, 「강위에게 주다 첫 번째」(김정희 지음, 신호열 옮김, 『국역 완당전집 II』, 민족문화추진회, 1989, 77쪽).
- 21 김정희, 「차 요선」次 堯仙, 북청에서(김정희 지음, 신호열 옮김, 『국역 완당전집 III』, 민족문화 추진회, 1986, 268쪽).
- 22 김정희, 「차 요선」, 북청에서(김정희 지음, 신호열 옮김, 『국역 완당전집 III』, 민족문화추진 회, 1986, 268쪽).
- 23 김정희, 「차 요선」, 북청에서(김정희 지음, 신호열 옮김, 『국역 완당전집 III』, 민족문화추진 회 1986 268쪽).
- 24 김정희, 「요선 동정 시편에 화운하다」和 堯仙 東井韻화요선 동정운, 북청에서(김정희 지음, 신호 열 옮김, 『국역 완당전집 III』, 민족문화추진회, 1986, 269쪽).
- 25 김정희, 「요선 동정 시편에 화운하다」, 북청에서(김정희 지음, 신호열 옮김, 『국역 완당전집 III』, 민족문화추진회, 1986, 269쪽).
- 26 김정희, 「부채에 써서 유치전에게 보이다」書扇示 兪生致佺서선시유생치전, 북청에서(김정희 지음 신호열 옮긴, 『국역 완당전집 III』, 민족문화추진회, 1986, 259쪽).
- 27 김정희, 「봉녕사에서 요선에게 써 보이다」奉寧寺 題示 堯仙봉녕사 제시 요선, 북청에서(김정희 지음, 신호열 옮김, 『국역 완당전집 III』, 민족문화추진회, 1986, 293쪽).
- 28 김정희, 「강원도 철원의 윤생에게 주다」贈 鐵原 尹生증 철원 윤생, 북청에서(김정희 지음, 신호

- 열 옮김. 『국역 완당전집 III』, 민족문화추진회, 1986, 286쪽).
- 29 김정희, 「성동피서」城東避暑, 북청에서(김정희 지음, 신호열 옮김, 『국역 완당전집 III』, 민족 문화추진회, 1986, 275쪽).
- 30 김정희, 「연무당」鍊武堂, 북청에서(김정희 지음, 신호열 옮김, 『국역 완당전집 III』, 민족문화 추진회, 1986, 270쪽).
- 31 김정희, 「자기 강위가 읊은 동정 시를 장난으로 본뜨다」數仿 慈紀 遊東井韻희방 자기 유동정운(김 정희 지음, 신호열 옮김, 『국역 완당전집 III』, 민족문화추진회, 1986, 259쪽).
- 32 김정희, 「후호로 구경 가는 자기 강위를 보내다」送 慈紀 看厚湖송 자기 간후호(김정희 지음, 신호 열 옮김, 『국역 완당전집 III』, 민족문화추진회, 1986, 262쪽).
- 33 김정희, 「밤에 앉아 홍보서에 차운하다」夜坐水 洪寶書야좌차 홍보서(김정희 지음, 신호열 옮김, 『국역 완당전집 III』, 민족문화추진회, 1986, 260쪽)
- 34 김정희, 「울타리 밖에서 봄갈이를 보고 부질없이 쓴 만필을 홍보서에게 보이다」籬外見 春畊 漫筆示 寶書리외견 춘경 만필시 보서(김정희 지음, 신호열 옮김, 『국역 완당전집 III』, 민족문화추 진회, 1986, 262쪽).
- 35 김정희, 「석호의 배체절구 시를 장난으로 본뜨다」數仿 石湖 俳體絶句희방 석호 배체절구(김정희 지음, 신호열 옮김, 『국역 완당전집 III』, 민족문화추진회, 1986, 259쪽).
- 36 김정희, 「동정송음」東井松陰, 북청에서(김정희 지음, 신호열 옮김, 『국역 완당전집 III』, 민족 문화추진회, 1986, 275쪽).
- 37 김정희, 「산 그리는 것을 위하여」寫畵山作위화산작, 북청에서(김정희 지음, 신호열 옮김, 『국역 완당전집 III』, 민족문화추진회, 1986, 282쪽).
- 38 김정희, 「마을엔 봉선화」村中 鳳仙花촌중 봉선화, 북청에서(김정희 지음, 신호열 옮김, 『국역 완 당전집 III』, 민족문화추진회 1986 272쪽)
- 39 김정희, 「단오절」端陽단양, 북청에서(김정희 지음, 신호열 옮김, 『국역 완당전집 III』, 민족문 화추진회, 1986, 267쪽).
- 40 김정희, 「청어」青魚, 북청에서(김정희 지음, 신호열 옮김, 『국역 완당전집 III』, 민족문화추진 회, 1986, 261쪽).
- 41 김정희, 「큰아들 상우에게 써서 보이다」書 示 佑兒서 시우아, 1852, 북청에서(김정희 지음, 신호열 옮김, 『국역 완당전집 II』, 민족문화추진회, 1989, 338·339쪽)
- 42 김정희, 「큰아들 상우에게 주다」與 佑兒여 우아, 1852, 북청에서(김정희 지음, 신호열 옮김, 『국역 완당전집 I』, 민족문화추진회, 1995, 154쪽).
- 43 김정희, 「내 초상화에 부치다: 또 제주에 있을 때」, 제주에서(김정희 지음, 신호열 옮김, 『국역 완당전집 II』, 민족문화추진회, 1989, 274쪽).
- 44 김정희, 「내 초상화에 부치다: 또 제주에 있을 때」, 제주에서(김정희 지음, 신호열 옮김, 『완당 전집 2』, 민족문화추진회, 1989, 274쪽).
- 45 김정희, 「권돈인의 동남이시 뒤에 제하다」題 舜齋 東南二詩 後제 이재 동남이시 후(김정희 지음,

미주 · 9장 1007

- 신호열 옮김. 『국역 완당전집 II』, 민족문화추진회, 1989, 234쪽).
- 46 김정희, 「권돈인의 동남이시 뒤에 제하다」(김정희 지음, 신호열 옮김, 『국역 완당전집 II』, 민 족문화추진회, 1989, 234쪽).
- 47 김정희, 「잡지」(김정희 지음, 신호열 옮김, 『국역 완당전집 II』, 민족문화추진회, 1989, 372쪽).
- 48 김정희, 「큰아들 상우에게 주다」, 1851~1852년 무렵, 북청에서(김정희 지음, 임정기 옮김, 『국역 완당정집 I』, 민족문화추진회, 1995, 154쪽).
- **49** 김정희, 「큰아들 상우에게 주다」, 1851~1852년 무렵, 북청에서(김정희 지음, 임정기 옮김, 『국역 완당전집 I』, 민족문화추진회, 1995, 154쪽).
- 50 김정희, 「큰아들 상우에게 주다」, 1852, 북청에서(김정희 지음, 임정기 옮김, 『국역 완당전집 I』, 민족문화추진회, 1995, 154쪽).
- 51 김정희, 「큰아들 상우에게 써서 보이다」, 1851~1852년 무렵, 북청에서(김정희 지음, 신호열 옮김, 『국역 완당전집 II』, 민족문화추진회, 1989, 338쪽).
- 52 김정희, 「큰아들 상우에게 써서 보이다」, 1851~1852년 무렵, 북청에서(김정희 지음, 신호열 옮김. 『국역 완당전집 II』, 민족문화추진회, 1989, 338쪽).
- 53 김정희, 「큰아들 상우에게 써서 보이다」, 1851~1852년 무렵, 북청에서(김정희 지음, 신호열 옮김, 『국역 완당전집 II』, 민족문화추진회, 1989, 338·339쪽).
- 54 김정희, 「큰아들 상우에게 써서 보이다」, 1851~1852년 무렵, 북청에서(김정희 지음, 신호열 옮김, 『국역 완당전집 II』, 민족문화추진회, 1989, 339쪽).
- 55 김정희, 「큰아들 상우에게 써서 보이다」, 1851~1852년 무렵, 북청에서(김정희 지음, 신호열 옮김. 『국역 완당전집 II』, 민족문화추진회, 1989, 339쪽).
- 56 진기, 「먹기를 마치다」飯罷반파, 『강호후집』江湖後集(배니나, 『김정희 화론의 문자향 서권기 개념 연구』, 홍익대학교 대학원 미학과 석사 학위 논문, 2012, 22쪽).
- 57 오영, 「정현」鄭玄, 『학림집』鶴林集(배니나, 『김정희 화론의 문자향 서권기 개념 연구』, 홍익대 학교 대학원 미학과 석사 학위 논문, 2012, 23쪽).
- 58 대표원戴表元, 『염원문집』刺源文集(배니나, 『김정희 화론의 문자향 서권기 개념 연구』, 홍익 대학교 대학원 미학과 석사 학위 논문. 2012. 25쪽).
- 59 정약용, 『매씨서평』梅氏書評(배니나, 『김정희 화론의 문자향 서권기 개념 연구』, 홍익대학교 대학원 미학과 석사 학위 논문, 2012, 28쪽).
- 60 배니나, 『김정희 화론의 문자향 서권기 개념 연구』, 홍익대학교 대학원 미학과 석사 학위 논 문, 2012, 29쪽.
- 61 두보、『두공부집』杜工部集.
- 62 소식、『소동과집』蘇東坡集.
- 63 황정견, 『산곡집』山谷集.
- 64 동기창, 『화안』書眼.
- 65 추일계, 『소산화보』小山畫譜(배니나, 『김정희 화론의 문자향 서권기 개념 연구』, 홍익대학교

- 대학원 미학과 석사 학위 논문, 2012, 45쪽).
- 66 강세황, 『표암유고』豹菴遺稿.
- 67 이덕무,「선귤당 농소」蟬橘堂 濃笑, 『청장관전서』青莊館全書.
- 68 이덕무, 「형암 차운」炯養 水韻(박제가 지음, 정민·이승수·박수밀 외 옮김, 『정유각집』 상권, 돌베개. 2010, 224쪽).
- 69 이덕무,「이언진」(이언진, 『송목관신여고』松穆館燼餘稿).
- 70 유득공, 「냉암차운」冷菴次韻(박제가 지음, 정민·이승수·박수밀 외 옮김, 『정유각집』 상권, 돌 배개, 2010, 225쪽).
- 71 박제가, 「하태상 묵죽가」夏太常 墨竹歌(박제가 지음, 정민·이승수·박수밀 외 옮김, 『정유각 집』 중, 돌베개, 2010, 36쪽).
- 72 남공철,「천운당기」天雲堂記,『금릉집』金陵集.
- 73 신위, 「명준에게 답하다答 命準답 명준」, 『경수당전고』警修堂全藁.
- 74 신위, 「십죽재화권에 쓰다」自題 臨 十竹齋畵卷 後자제 임 십죽재화권 후 국화. 『경수당전고』.
- 75 신위, 「금령과 하상을 위해 쓰다」論 詩爲 錦舲 荷裳 二子作는 시위 금령 하상 이자작. 『경수당전고』.
- 76 이상적, 「오석년 작품을 보고」吳石年 示 所作오석년 시소작, 『은송당집』恩誦堂集.
- 77 김정희, 「운구에게 보이다」示 雲句시 운구, 과천에서(김정희 지음, 신호열 옮김, 『국역 완당전 집 II』, 민족문화추진회, 1989, 347쪽).
- 78 김정희, 「석파의 난권에 쓰다」題 石坡蘭卷제 석파난권(김정희 지음, 신호열 옮김, 『국역 완당전 집 II』, 민족문화추진회, 1989, 245쪽).
- 79 신위,「옛사람의 잡그림에 쓴 화제」題 古人 雜畵 三絶句제 고인 잡화 삼절구 중「국화」, 『경수당전고』.
- 80 신위, 〈해하 증연도〉海霞 證緣圖, 『경수당전고』.
- 81 김정희, 「관악산시에 제하다」題 丹酈 冠嶽山詩제 단전 관악산시, 과천에서(김정희 지음, 신호열 옮김. 『국역 완당전집 II』, 민족문화추진회, 1989, 259쪽)
- 82 김정희, 「잡지」(김정희 지음, 신호열 옮김, 『국역 완당전집 II』, 민족문화추진회, 1989, 407·408쪽).
- 83 장경, 『국조화정록』國朝書微錄(김현권, 「추사 김정희의 산수화」, 《미술사학연구》 240호, 한국 미술사학회, 2003, 214쪽 재인용).
- 84 김정희, 「이재 권돈인께 올립니다 서른세 번째其三十三기삼십삼」, 1856년 1월, 과천에서(김정희 지음, 임정기 옮김, 『국역 완당전집 I』, 민족문화추진회, 1995, 294쪽).
- 85 「편집후기」、《금강산》金剛山 제9호, 1936년 4월.
- 86 김정희, 「이재 권돈인께 올립니다 서른다섯 번째其三十五기삼십오」, 1856, 과천에서(김정희 지음, 임정기 옮김, 『국역 완당전집 I』, 민족문화추진회, 1995, 303·304쪽).
- 87 김정희, 「이재 권돈인께 올립니다 서른다섯 번째」, 1856, 과천에서(김정희 지음, 임정기 옮김, 『국역 완당전집 I』, 민족문화추진회, 1995, 303·304쪽).

미주 · 9장 1009

88 김정희, 「이재 권돈인께 올립니다 서른다섯 번째」, 1856, 과천에서(김정희 지음, 임정기 옮 김, 『국역 완당전집 I』, 민족문화추진회, 1995, 303·304쪽).

- 89 김정희, 「잡지」(김정희 지음, 신호열 옮김, 『국역 완당전집 II』, 민족문화추진회, 1989, 407·408쪽).
- 90 김정희, 「이재 권돈인께 올립니다 서른네 번째其三十四기삼십사」,(김정희 지음, 임정기 옮김, 『국역 완당전집 L』, 민족문화추진회, 1995, 296쪽)
- 91 김정희, 「잡지」(김정희 지음, 신호열 옮김, 『국역 완당전집 II』, 민족문화추진회, 1989, 407쪽).
- 92 김정희, 「이재 권돈인께 올립니다 서른세 번째」, 1856년 1월, 과천에서(김정희 지음, 임정기 옮김, 『국역 완당전집 I』, 민족문화추진회, 1995, 293쪽).
- 93 김정희, 「이재 권돈인께 올립니다 서른세 번째」, 1856년 1월, 과천에서(김정희 지음, 임정기 옮김, 『국역 완당전집 I』, 민족문화추진회, 1995, 294쪽).
- 94 김정희, 「이재 권돈인께 올립니다 서른네 번째」, 1856년 무렵, 과천에서(김정희 지음, 임정기 옮김. 『국역 완당전집 I』, 민족문화추진회, 1995, 297쪽)
- 95 김정희, 「이재 권돈인께 올립니다 서른다섯 번째」, 1856, 과천에서(김정희 지음, 임정기 옮 김, 『국역 완당전집 I』, 민족문화추진회, 1995, 304쪽).
- 96 김정희, 「잡지」(김정희 지음, 신호열 옮김, 『국역 완당전집 II』, 민족문화추진회, 1989, 401쪽).
- 97 김정희, 「잡지」(김정희 지음, 신호열 옮김, 『국역 완당전집 II』, 민족문화추진회, 1989, 402쪽).
- 98 김정희, 「이재 권돈인께 올립니다 서른세 번째」, 1856년 1월, 과천에서(김정희 지음, 임정기 옮김, 『국역 완당전집 I』, 민족문화추진회, 1995, 293쪽).
- 99 김정희, 「이재 권돈인께 올립니다 서른네 번째」, 1856년 무렵, 과천에서(김정희 지음, 임정기 옮김, 『국역 완당전집 I』, 민족문화추진회, 1995, 296쪽).
- 100 홍하주『지수염필』智水拈筆
- 101 육팔례. 「추사 김정희의 해서연구」, 원광대학교 대학원 서예학과 석사 학위 논문. 2004. 65쪽
- 102 임창순. 「도판 해설」, 『한국의 미 17 추사 김정희』, 중앙일보사, 1985, 222쪽,
- 103 「작품 석문」, 『추사 문자반야』, 예술의전당, 2006, 122쪽,
- 104 류영복, 「추사 김정희의 예서 연원에 대한 연구」, 원광대학교 동양학대학원 서예문화학과 석사 학위 논문, 2003, 59쪽.
- 105 유홍준, 『완당평전 2』, 학고재, 2002, 573·574쪽.
- 106 김정희, 〈도덕신선〉道德神僊 서명.
- 107 『승정원일기』, 1849년 2월 2일 자
- 108 『승정원일기』, 1851년 9월 17일 자.
- 109 최준호, 『추사, 명호처럼 살다』, 아미재, 2012, 607·608쪽,
- 110 김정희, 〈도덕신선〉 제발.
- 111 유홍준, 『완당평전 2』, 학고재, 2002, 621쪽.
- 112 유홍준, 『완당평전 2』, 학고재, 2002, 623쪽.

- 113 육팔례, 「추사 김정희의 해서연구」, 원광대학교 대학원 서예학과 석사 학위 논문, 2004, 70쪽.
- 114 김정희, 「용산으로 돌아가는 범희에게 달리듯 써 주다」走筆贈 範喜 歸龍山주필증 범회 귀용산, 1852, 북청에서(김정희 지음, 신호열 옮김, 『국역 완당전집 III』, 민족문화추진회, 1986, 285·286쪽).
- 115 김정희, 「곰곰이 헤아리다」細算세산(김정희 지음, 신호열 옮김, 『국역 완당전집 III』, 민족문화 추진희, 1986, 263쪽).
- 116 김정희, 「자하동」紫霞洞(김정희 지음, 신호열 옮김, 『국역 완당전집 III』, 민족문화추진회, 1986, 285쪽).
- 117 『승정원일기』, 1852년 8월 13일 자.
- 118 『승정원일기』, 1852년 9월 3일 자.
- 119 『철종실록』, 1852년 9월 3일 자.
- 120 김정희, 「허선달에게 답함」(김상희, 『잡시문초』, 영남대학교 도서관 동빈문고 소장; 유홍준, 『완당평전 2』, 학고재, 2002, 644쪽; 유홍준, 『완당평전 3』, 학고재, 2002, 39쪽).
- 121 김정희, 「석파 홍선군께 올립니다與 石坡 興宜大院君여 석파 홍선대원군 세 번째其三기삼』, 1852 년 8월 23일 또는 24일, 북청에서(김정희 지음, 임정기 옮김, 『국역 완당전집 I』, 민족문화추 진회, 1995, 169·170쪽).
- 122 김정희, 「이재 권돈인께 올립니다 스물여섯 번째」, 1851년 11월 동지 직후, 북청에서(김정희 지음, 임정기 옮김. 『국역 완당전집 I』, 민족문화추진회, 1995, 272쪽).
- 123 김정희, 「이재 권돈인께 올립니다 스물여섯 번째」, 1851년 11월 동지 직후, 북청에서(김정희 지음, 임정기 옮김, 『국역 완당전집 I』, 민족문화추진회, 1995, 271쪽.
- 124 김정희, 「북청 친구에게」, 1852년 10월 18일, 과천에서(「추사의 편지」, 《박물관신문》, 1976년 1·2월 호).

10장 갈망 1852~1853(67~68세)

- 1 김정희, 「이재 권돈인께 올립니다 스물여섯 번째」, 1852년 10월 중순, 과천에서(김정희 지음, 임정기 옮김, 『국역 완당전집 I』, 민족문화추진회, 1995, 272쪽).
- 2 김정희, 「추일 중도 과지초당」秋日 重到 瓜地草堂, 1852년 10월, 과천에서(김정희 지음, 신호 열 옮김, "국역 완당전집 III』, 민족문화추진회, 1986, 118쪽).
- 김정희, 「북청 친구에게」, 1852년 10월 18일, 과천에서(「추사의 편지」, 《박물관신문》, 1976년 1·2월 호).
- 4 한신대학교박물관, 『과천관련 추사 김정희 연구 보고서』, 과천시, 1996.
- 5 김구용, 「백화실일기」, 《박물관신문》, 1975년 11월(김구용, 『구용 일기』, 솔출판사, 2000 재수록).

- 6 유홍준, 『완당평전 2』, 학고재, 2002, 653쪽.
- 7 『한국지명총람 17 경기 편』, 한글학회, 1985, 180쪽,
- 8 김정희, 「이재 권돈인께 올립니다 스물일곱 번째其二十七기이십칠」, 1852년 11월 9일께, 과천 에서(김정희 지음, 임정기 옮김, 『국역 완당전집 L』, 민족문화추진회, 1995, 274쪽)
- 9 김정희, 「이재 권돈인께 올립니다 스물여섯 번째」, 1852년 10월 중순, 과천에서(김정희 지음, 임정기 옮김, 『국역 완당전집 I』, 민족문화추진회, 1995, 271쪽).
- 10 김정희, 「큰 아우에게」(김정희, 『붓 천 자루와 벼루 열 개를 모두 닳아 없애고: 추사의 작은 글씨』, 과천문화원, 2005, 48쪽).
- 11 김정희, 「이재 권돈인께 올립니다 스물여섯 번째」, 1852년 10월 중순, 과천에서(김정희 지음, 임정기 옮김, 『국역 완당전집 I』, 민족문화추진회, 1995, 272쪽).
- 12 김정희, 「이재 권돈인께 올립니다 서른 번째其三十기삼십」, 1853년 4월 8일, 과천에서(김정희 지음, 임정기 옮김, 『국역 완당전집 I』, 민족문화추진회, 1995, 280쪽).
- 13 김정희, 「이재 권돈인께 올립니다 스물일곱 번째」, 1852년 11월 9일께, 과천에서(김정희 지음, 임정기 옮김. 『국역 완당전집 I』, 민족문화추진회, 1995, 274쪽).
- 14 김정희, 「이재 권돈인께 올립니다 스물일곱 번째」, 1852년 11월 9일께, 과천에서(김정희 지음, 임정기 옮긴, 『국역 완당전집 I』, 민족문화추진회, 1995, 274쪽).
- 15 김정희, 「석파 홍선대원군께 올립니다 두 번째其二기이」, 1853년 1월 25일, 과천에서(김정희 지음, 임정기 옮김, 『국역 완당전집 I』, 민족문화추진회, 1995, 169쪽).
- 16 김정희, 「이재 권돈인께 올립니다 스물한 번째其二十一기이십일」 두 번째 부분, 1852년 겨울, 과천에서(김정희 지음, 임정기 옮김, 『국역 완당전집 I』, 민족문화추진회, 1995, 249쪽).
- 17 김정희, 「이재 권돈인께 올립니다 스물한 번째」 네 번째 부분, 1853년 이후, 과천에서(김정희 지음, 임정기 옮김. 『국역 완당전집 I』 민족문화추진회, 1995, 254쪽)
- 18 김정희, 「석파 흥선대원군께 올립니다 첫 번째」, 1851년 하반기, 북청에서(김정희 지음, 임정기 옮김, 『국역 완당전집 I』, 민족문화추진회, 1995, 167쪽).
- 19 김정희, 「석파 홍선대원군께 올립니다 세 번째」, 1852년 8월 23·24일, 북청에서(김정희 지음, 임정기 옮김, 『국역 완당전집 I』, 민족문화추진회, 1995, 169쪽).
- 20 김정희, 「석파 홍선대원군께 올립니다 두 번째」, 1853년 1월 25일, 과천에서(김정희 지음, 임정기 옮김, 『국역 완당전집 I』, 민족문화추진회, 1995, 169쪽).
- 21 김정희, 「석파 홍선대원군께 올립니다 네 번째其四기사」, 1853년 1월 무렵, 과천에서(김정희 지음, 임정기 옮김, 『국역 완당전집 I』, 민족문화추진회, 1995, 170쪽).
- 22 김정희, 「이재 권돈인께 올립니다 스물일곱 번째」, 1852년 11월 9일께, 과천에서(김정희 지음, 임정기 옮김, 『국역 완당전집 I』, 민족문화추진회, 1995, 274쪽).
- 23 김정희, 「석파 흥선대원군께 올립니다 두 번째」, 1853년 1월 25일, 과천에서(김정희 지음, 임정기 옮김, 『국역 완당전집 I』, 민족문화추진회, 1995, 168쪽).
- 24 김정희, 「석파 흥선대원군께 올립니다 네 번째」, 1853년 1월 무렵, 과천에서(김정희 지음, 임

- 정기 옮김, 『국역 완당전집 I』, 민족문화추진회, 1995, 170쪽).
- 25 김정희, 「석파 홍선대원군께 올립니다 다섯 번째其五기오」, 1853년 9월 무렵, 과천에서(김정희 지음, 임정기 옮김, 『국역 완당전집 I』, 민족문화추진회, 1995, 170쪽).
- 26 김정희, 「석파 흥선대원군께 올립니다 다섯 번째」, 1853년 9월 무렵, 과천에서(김정희 지음, 임정기 옮김, 『국역 완당전집 I』, 민족문화추진회, 1995, 171쪽).
- 27 김정희, 「석파 흥선대원군께 올립니다 여섯 번째其六기육」, 1855년 1월 무렵, 과천에서(김정희 지음, 임정기 옮김, 『국역 완당전집 I』, 민족문화추진회, 1995, 172쪽).
- 28 김정희, 「석파 흥선대원군께 올립니다 일곱 번째其七기칠」, 1855년 6~7월 무렵, 과천에서(김 정희 지음, 임정기 옮김, 『국역 완당전집 I』, 민족문화추진회, 1995, 172쪽).
- 29 윤희, 『관윤자』關尹子(김정희 지음, 임정기 옮김, 『국역 완당전집 I』, 민족문화추진회, 1995, 172쪽 각주 114번). 하지만 『관윤자』는 주나라 시절의 저술이 아니라 당唐나라 말 오대五代의 두광정杜光庭의 위작僞作이라는 설이 퍼져 있다.
- 김정희, 「석파 흥선대원군께 올립니다 일곱 번째」, 1855년 6~7월 무렵, 과천에서(김정희 지음, 임정기 옮긴, 『국역 완당전집 I』, 민족문화추진회, 1995, 172쪽).
- 31 김정희, 「침계 윤정현에게 드립니다」, 1853년 초, 과천에서(김정희 지음, 임정기 옮김, 『국역 완당전집 I』, 민족문화추진회, 1995, 182·183쪽).
- 32 김정희, 「침계 윤정현에게 드립니다」, 1853년 초, 과천에서(김정희 지음, 임정기 옮김, 『국역 완당전집 I』, 민족문화추진회, 1995, 182·183쪽).
- 33 김정희, 「침계 윤정현에게 드립니다」, 1853년 초, 과천에서(김정희 지음, 임정기 옮김, 『국역 완당전집 I』, 민족문화추진회, 1995, 182·183쪽).
- 34 김정희, 「동암 심희순에게 올립니다 열 번째其十기십」, 1854년 무렵, 과천에서(김정희 지음, 신호열 옮김, 『국역 완당전집 II』, 민족문화추진회, 1989, 27쪽).
- 35 김정희, 「동암 심희순에게 올립니다 열한 번째其十一기십일」, 과천에서(김정희 지음, 신호열 옮김. 『국역 완당전집 II』, 민족문화추진회, 1989, 27쪽).
- 36 김정희, 「동암 심희순에게 올립니다 열여섯 번째其十六기십육」, 1855년 1월 무렵, 과천에서 (김정희 지음, 신호열 옮김, 『국역 완당전집 II』, 민족문화추진회, 1989, 33쪽).
- 37 김정희, 「동암 심희순에게 올립니다 스물두 번째其二十二기이십이」, 1856년 1월 무렵, 과천에 서(김정희 지음, 신호열 옮김, 『국역 완당전집 II』, 민족문화추진회, 1989, 37·38쪽).
- 38 김정희, 「동암 심희순에게 올립니다 두 번째其二기이」, 과천에서(김정희 지음, 신호열 옮김, 『국역 완당전집 II』, 민족문화추진회, 1989, 18쪽).
- 39 김정희, 「동암 심희순에게 올립니다 여섯 번째其六기육」, 과천에서(김정희 지음, 신호열 옮김, 『국역 완당전집 II』, 민족문화추진회, 1989, 23쪽).
- 40 김정희, 「동암 심희순에게 올립니다 일곱 번째其七기철」, 1854년 3월 무렵, 과천에서(김정희 지음, 신호열 옮김, 『국역 완당전집 II』, 민족문화추진회, 1989, 24쪽).
- 41 김정희, 「동암 심희순에게 올립니다 열여섯 번째」, 1855년 무렵, 과천에서(김정희 지음, 신호

- 열 옮김, 『국역 완당전집 II』, 민족문화추진회, 1989, 33쪽).
- 42 김정희, 「동암 심희순에게 올립니다 첫 번째」, 1853년 봄 무렵, 과천에서(김정희 지음, 신호 열 옮김, 『국역 완당전집 II』, 민족문화추진회, 1989, 15·16쪽).
- 43 김정희, 「동암 심희순에게 올립니다 세 번째其三기삼」, 과천에서(김정희 지음, 신호열 옮김, 『국역 완당전집 II』, 민족문화추진희, 1989, 19쪽).
- 44 김정희, 「동암 심희순에게 올립니다 네 번째其四기사」, 과천에서(김정희 지음, 신호열 옮김, 『국역 완당전집 II』, 민족문화추진회, 1989, 21쪽).
- 45 김정희, 「동암 심희순에게 올립니다 여섯 번째」, 과천에서(김정희 지음, 신호열 옮김, 『국역 완당전집 II』, 민족문화추진회, 1989, 23쪽), 「동암 심희순에게 올립니다 열세 번째其十三」, 과천에서(김정희 지음, 신호열 옮김, 『국역 완당전집 II』, 민족문화추진회, 1989, 30쪽).
- 46 김정희, 「동암 심희순에게 올립니다 아홉 번째其九기구」, 과천에서(김정희 지음, 신호열 옮김, 『국역 완당전집 II』, 민족문화추진회, 1989, 26쪽).
- 47 김정희, 「동암 심희순에게 올립니다 열세 번째」, 과천에서(김정희 지음, 신호열 옮김, 『국역 완당전집 II』, 민족문화추진회, 1989, 30쪽).
- 48 김정희, 「동암 심희순에게 올립니다 두 번째」, 과천에서(김정희 지음, 신호열 옮김, 『국역 완 당전집 II』, 민족문화추진회, 1989, 18쪽).
- **49** 김정희, 「동암 심희순에게 올립니다 아홉 번째」, 과천에서(김정희 지음, 신호열 옮김, 『국역 완당전집 II』, 민족문화추진회, 1989, 26쪽).
- 50 김정희, 「동암 심희순에게 올립니다 열 번째」, 과천에서(김정희 지음, 신호열 옮김, 『국역 완 당전집 II』, 민족문화추진회, 1989, 27쪽)
- 51 김정희, 「동암 심희순에게 올립니다 네 번째」, 과천에서(김정희 지음, 신호열 옮김, 『국역 완 당전집 II』, 민족문화추진회, 1989, 21쪽).
- 52 김정희, 「동암 심희순에게 올립니다 여섯 번째」, 과천에서(김정희 지음, 신호열 옮김, 『국역 완당전집 II』, 민족문화추진회, 1989, 23쪽).
- 53 김정희, 「동암 심희순에게 올립니다 첫 번째」, 1853년 봄, 과천에서(김정희 지음, 신호열 옮김, 『국역 완당전집 II』, 민족문화추진회, 1989. 15·16쪽).
- 54 김정희, 「동암 심희순에게 올립니다 여덟 번째其八기팔」, 과천에서(김정희 지음, 신호열 옮김, 『국역 완당전집 II』, 민족문화추진회, 1989, 25쪽).
- 55 김정희, 「동암 심희순에게 올립니다 열한 번째」, 과천에서(김정희 지음, 신호열 옮김, 『국역 완당전집 II』, 민족문화추진회, 1989, 28쪽).
- 56 김정희, 「동암 심희순에게 올립니다 아홉 번째」, 과천에서(김정희 지음, 신호열 옮김, 『국역 완당전집 II』, 민족문화추진회, 1989, 26쪽).
- 57 김정희, 「동암 심희순에게 올립니다 열세 번째」, 과천에서(김정희 지음, 신호열 옮김, 『국역 완당전집 II』, 민족문화추진회, 1989, 30쪽).
- 58 김정희, 「동암 심희순에게 올립니다 첫 번째」, 1853년 봄, 과천에서(김정희 지음, 신호열 옮

- 김, 『국역 완당전집 II』, 민족문화추진회, 1989, 16쪽).
- 59 김정희, 「동암 심희순에게 올립니다 네 번째」, 괴천에서(김정희 지유, 신호열 옮김, 『국역 완 당정집 II』, 민족문화추진회, 1989, 21쪽).
- 60 김정희, 「동암 심희순에게 올립니다 여덟 번째」, 과천에서(김정희 지음, 신호열 옮김, 『국역 완당전집 II』, 민족문화추진회, 1989, 25쪽).
- 61 김정희, 「동암 심희순에게 올립니다 열네 번째其十四기십사」, 1854년 12월, 과천에서(김정희 지음, 신호열 옮김, 『국역 완당전집 II』, 민족문화추진회, 1989, 31쪽).
- 62 김정희, 「동암 심희순에게 올립니다 열여섯 번째」, 1855년 1월, 과천에서(김정희 지음, 신호 열 옮김, 『국역 완당전집 II』, 민족문화추진회, 1989, 33쪽).
- 63 김정희, 「동암 심희순에게 올립니다 열일곱 번째其十七기십칠」, 1855년 5월, 과천에서(김정희 지음, 신호열 옮김, 『국역 완당전집 II』, 민족문화추진회, 1989, 33쪽).
- 64 김정희, 「동암 심희순에게 올립니다 스물한 번째其二十一기이십일」, 과천에서(김정희 지음, 신호열 옮김, 『국역 완당전집 II』, 민족문화추진회, 1989, 33쪽).
- 65 김정희, 「동암 심희순에게 올립니다 열다섯 번째其十五기십오」, 1855년 1월, 과천에서(김정희 지음, 신호열 옮김, 『국역 완당전집 II』, 민족문화추진회, 1989, 31쪽).
- 66 김정희, 「동암 심희순에게 올립니다 열일곱 번째」, 1855년 5월, 과천에서(김정희 지음, 신호열 옮김, 『국역 완당전집 II』, 민족문화추진회, 1989, 33쪽).
- 67 김정희, 「동암 심희순에게 올립니다 스물네 번째其二十四기이십사」, 1854년 12월, 과천에서 (김정희 지음, 신호열 옮김, 『국역 완당전집 II』, 민족문화추진회, 1989, 39쪽).
- 68 김정희, 「동암 심희순에게 올립니다 스물아홉 번째其二十九기이십구」, 과천에서(김정희 지음, 신호열 옮긴, 『국역 완당전집 II』, 민족문화추진회, 1989, 44쪽).
- 69 김정희, 「동암 심희순에게 올립니다 스물네 번째」, 1854년 12월, 과천에서(김정희 지음, 신호 열 옮김, 『국역 완당전집 II』, 민족문화추진회, 1989, 39쪽).
- 70 김정희, 「동암 심희순에게 올립니다 스물다섯 번째其二十五기이십오」, 과천에서(김정희 지음, 신호열 옮김, 『국역 완당전집 II』, 민족문화추진회, 1989, 40쪽).
- 71 김정희, 「동암 심희순에게 올립니다 스물여섯 번째其二十六기이십육」, 1856년 여름 무렵, 과천 에서(김정희 지음, 신호열 옮김, 『국역 완당전집 II』, 민족문화추진회, 1989, 40·41쪽).
- 72 김정희, 「동암 심희순에게 올립니다 스물일곱 번째其二十七기이십칠」, 과천에서(김정희 지음, 신호열 옮김. 『국역 완당전집 II』, 민족문화추진회, 1989, 42쪽).
- 73 김정희, 「동암 심희순에게 올립니다 스물여덟 번째其二十八기이십팔」, 과천에서(김정희 지음, 신호열 옮김, 『국역 완당전집 II』, 민족문화추진회, 1989, 43쪽).
- 74 김정희, 「동암 심희순에게 올립니다 스물여덟 번째」, 과천에서(김정희 지음, 신호열 옮김, 『국역 완당전집 II』, 민족문화추진회, 1989, 43쪽).
- 75 김정희, 「동암 심희순에게 올립니다 서른 번째其三十기삼십」, 과천에서(김정희 지음, 신호열 옮김, 『국역 완당전집 II』, 민족문화추진회, 1989, 44·45쪽).

76 김정희, 「동암 심희순에게 올립니다 스물여섯 번째」, 1856년 여름 무렵, 과천에서(김정희 지음, 신호열 옮김, 『국역 완당전집 II』, 민족문화추진회, 1989, 41쪽).

- 77 김정희, 「동암 심희순에게 올립니다 스물여덟 번째」, 과천에서(김정희 지음, 신호열 옮김, 『국역 완당전집 II』, 민족문화추진회, 1989, 43쪽).
- 78 김정희, 「동암 심희순에게 올립니다 첫 번째」, 1853년 봄, 과천에서(김정희 지음, 신호열 옮 김, 『국역 완당전집 II』, 민족문화추진회, 1989, 15·16쪽).
- 79 김정희, 「동암 심희순에게 올립니다 첫 번째」, 1853년 봄, 과천에서(김정희 지음, 신호열 옮김, 『국역 완당전집 II』, 민족문화추진회, 1989, 16쪽).
- 김정희, 「동암 심희순에게 올립니다 첫 번째」, 1853년 봄, 과천에서(김정희 지음, 신호열 옮 김, 『국역 완당전집 II』, 민족문화추진회, 1989, 16쪽).
- 81 김정희, 「동암 심희순에게 올립니다 아홉 번째」, 과천에서(김정희 지음, 신호열 옮김, 『국역 완당전집 II』, 민족문화추진회, 1989, 26쪽).
- 82 김정희, 「동암 심희순에게 올립니다 열다섯 번째」, 과천에서(김정희 지음, 신호열 옮김, 『국 역 완당전집 II』, 민족문화추진회, 1989, 31·32쪽).
- 83 김정희, 「동암 심희순에게 올립니다 스물일곱 번째」, 1856년 여름, 과천에서(김정희 지음, 신호열 옮김, 『국역 완당전집 II』, 민족문화추진회, 1989, 42쪽).
- 84 김정희, 「동암 심희순에게 올립니다 서른 번째」, 과천에서(김정희 지음, 신호열 옮김, 『국역 완당전집 II』, 민족문화추진회, 1989, 44쪽).
- 85 오세창, 『근역서화장』, 계명구락부, 1928(오세창 지음, 동양고전학회 옮김, 『국역 근역서화 장』, 시공사, 1998.
- 86 김기승, 『한국서예사』, 대성문화사, 1966
- 87 김원룡, 『한국미술사』 범문사 1968
- 88 진홍섭·강경숙·변영섭·이완우, 『한국미술사』, 문예출파사, 2006
- 89 국사편찬위원회, 『한국 서예문화의 역사』, 경인문화사, 2011.
- 90 유홍준, 『유홍준의 한국미술사 강의』 전3권, 눌와, 2010 · 2012 · 2013.
- 91 김정희, 「동암 심희순에게 올립니다 첫 번째」, 1853년 봄, 과천에서(김정희 지음, 신호열 옮 김, 『국역 완당전집 II』, 민족문화추진회, 1989, 16쪽).
- 92 김정희, 「동암 심희순에게 올립니다 세 번째」, 과천에서(김정희 지음, 신호열 옮김, 『국역 완 당전집 II』, 민족문화추진회, 1989, 19쪽).
- 93 김정희, 「동암 심희순에게 올립니다 첫 번째」, 1853년 봄, 과천에서(김정희 지음, 신호열 옮 김, 『국역 완당전집 II』, 민족문화추진회, 1989, 17쪽).
- 94 김정희, 「동암 심희순에게 올립니다 세 번째」, 과천에서(김정희 지음, 신호열 옮김, 『국역 완당전집 II』, 민족문화추진회, 1989, 19쪽).
- 95 김정희, 「동암 심희순에게 올립니다 여덟 번째」, 과천에서(김정희 지음, 신호열 옮김, 『국역 완당전집 II』, 민족문화추진회, 1989, 25쪽).

- 96 김정희, 「동암 심희순에게 올립니다 스물여섯 번째」, 1856년 여름, 과천에서(김정희 지음, 신호열 옮긴, 『국역 완당전집 II』, 민족문화추진회, 1989, 41폭).
- 97 김정희, 「동암 심희순에게 올립니다 스물일곱 번째」, 과천에서(김정희 지음, 신호열 옮김, 『국역 완당전집 II』, 민족문화추진회, 1989, 42쪽).
- 98 김정희, 「동암 심희순에게 올립니다 서른 번째」, 1856년 가을, 과천에서(김정희 지음, 신호열 옮김. 『국역 완당전집 II』, 민족문화추진회, 1989, 44쪽).
- 99 김정희, 「동암 심희순에게 올립니다 서른 번째」, 1856년 가을, 과천에서(김정희 지음, 신호열 옮김 『국역 완당전집 II』, 민족문화추진회, 1989, 44쪽).
- 100 김정희, 「동암 심희순에게 올립니다 열 번째」, 과천에서(김정희 지음, 신호열 옮김, 『국역 완 당전집 II』, 민족문화추진회, 1989, 27쪽).
- 101 김정희, 「동암 심희순에게 올립니다 열여섯 번째」, 1855년 1월, 과천에서(김정희 지음, 신호 열 옮김. 『국역 완당전집 II』, 민족문화추진회, 1989, 33쪽).
- 102 김정희, 「동암 심희순에게 올립니다 스물아홉 번째」, 과천에서(김정희 지음, 신호열 옮김, 『국역 완당전집 II』, 민족문화추진회, 1989, 44쪽).
- 103 김정희, 「동암 심희순에게 올립니다 서른 번째」, 1856년 가을, 과천에서(김정희 지음, 신호열 옮김. 『국역 완당전집 II』, 민족문화추진회, 1989, 45쪽).
- 104 김정희, 「동암 심희순에게 올립니다 서른 번째」, 1856년 가을, 과천에서(김정희 지음, 신호열 옮김. 『국역 완당전집 II』, 민족문화추진회, 1989, 45쪽).
- 105 김정희, 「동암 심희순에게 올립니다 아홉 번째」, 과천에서(김정희 지음, 신호열 옮김, 『국역 완당전집 II』, 민족문화추진회, 1989, 26쪽).
- 106 김정희, 「동암 심희순에게 올립니다 첫 번째」, 1853년 봄, 과천에서(김정희 지음, 신호열 옮 김. 『국역 완당전집 II』, 민족문화추진회, 1989, 15·16쪽).
- 107 김정희, 「동암 심희순에게 올립니다 첫 번째」, 1853년 봄, 과천에서(김정희 지음, 신호열 옮 김, 『국역 완당전집 II』, 민족문화추진회, 1989, 15·16쪽).
- 108 김정희, 「동암 심희순에게 올립니다 열다섯 번째」, 1855년 1월, 과천에서(김정희 지음, 신호 열 옮김. 『국역 완당전집 II』, 민족문화추진회, 1989, 32쪽).
- 109 김정희, 「동암 심희순에게 올립니다 네 번째」, 과천에서(김정희 지음, 신호열 옮김, 『국역 완당전집 II』, 민족문화추진회, 1989, 21쪽).
- 110 김정희, 「동암 심희순에게 올립니다 일곱 번째」, 1854년 3월, 과천에서(김정희 지음, 신호열 옮김, 『국역 완당전집 II』, 민족문화추진회, 1989, 24쪽).
- 111 김정희, 「동암 심희순에게 올립니다 네 번째」, 과천에서(김정희 지음, 신호열 옮김, 『국역 완당전집 II』, 민족문화추진회, 1989, 21쪽).
- 112 김정희, 「동암 심희순에게 올립니다 네 번째」, 과천에서(김정희 지음, 신호열 옮김, 『국역 완 당전집 II』, 민족문화추진회, 1989, 21쪽).
- 113 김정희, 「동암 심희순에게 올립니다 일곱 번째」, 1854년 3월, 과천에서(김정희 지음, 신호열

- 옮김, 『국역 완당전집 II』, 민족문화추진회, 1989, 24쪽).
- 114 김정희, 「동암 심희순에게 올립니다 세 번째」, 과천에서(김정희 지음, 신호열 옮김, 『국역 완당전집 II』, 민족문화추진회, 1989, 19쪽).
- 115 김정희, 「동암 심희순에게 올립니다 네 번째」, 과천에서(김정희 지음, 신호열 옮김, 『국역 완 당전집 II』, 민족문화추진회, 1989, 20쪽).
- 116 김정희, 「동암 심희순에게 올립니다 다섯 번째其五」, 과천에서(김정희 지음, 신호열 옮김, 『국 역 완당전집 II』, 민족문화추진회, 1989, 22쪽).
- 117 김정희, 「동암 심희순에게 올립니다 일곱 번째」, 1854년 3월, 과천에서(김정희 지음, 신호열 옮김, 『국역 완당전집 II』, 민족문화추진회, 1989, 24쪽).
- 118 김정희, 「동암 심희순에게 올립니다 여덟 번째」, 과천에서(김정희 지음, 신호열 옮김, 『국역 완당전집 II』, 민족문화추진회, 1989, 25쪽).
- 119 김정희, 「동암 심희순에게 올립니다 아홉 번째」, 과천에서(김정희 지음, 신호열 옮김, 『국역 완당전집 II」, 민족문화추진회, 1989, 26쪽).
- 120 김정희, 「동암 심희순에게 올립니다 열한 번째」, 과천에서(김정희 지음, 신호열 옮김, 『국역 완당전집 II」, 민족문화추진회, 1989, 28쪽).
- 121 김정희, 「동암 심희순에게 올립니다 열네 번째」, 1854년 12월, 과천에서(김정희 지음, 신호열 옮김, 『국역 완당전집 II』, 민족문화추진회, 1989, 30쪽).
- 122 김정희, 「동암 심희순에게 올립니다 열다섯 번째」, 1855년 1월, 과천에서(김정희 지음, 신호 열 옮김, 『국역 완당전집 II』, 민족문화추진회, 1989, 32쪽).
- 123 김정희, 「동암 심희순에게 올립니다 스무 번째」, 과천에서(김정희 지음, 신호열 옮김, 『국역 완당전집 Ⅱ」, 민족문화추진회, 1989, 36쪽).
- 124 김정희, 「동암 심희순에게 올립니다 스물세 번째其二十三기이십삼」, 과천에서(김정희 지음, 신호열 옮김, 『국역 완당전집 II』, 민족문화추진회, 1989, 38쪽).
- 125 김정희, 「동암 심희순에게 올립니다 스물네 번째」, 과천에서(김정희 지음, 신호열 옮김, 『국 역 완당전집 II』, 민족문화추진회, 1989, 39쪽).
- 126 김정희, 「동암 심희순에게 올립니다 스물다섯 번째」, 과천에서(김정희 지음, 신호열 옮김, 『국역 완당전집 II』, 민족문화추진회, 1989, 40쪽).
- 127 김정희, 「동암 심희순에게 올립니다 스물여섯 번째」, 1856년 여름, 과천에서(김정희 지음, 신호열 옮김, 『국역 완당전집 II』, 민족문화추진회, 1989, 41쪽).
- 128 김정희, 「동암 심희순에게 올립니다 열여덟 번째其十八기십괄」, 1855년 10월, 과천에서(김정희 지음, 신호열 옮김, 『국역 완당전집 II』, 민족문화추진회, 1989, 35쪽).
- 129 김정희, 「동암 심희순에게 올립니다 열여덟 번째」, 1855년 10월, 과천에서(김정희 지음, 신호열 옮김, 『국역 완당전집 II』, 민족문화추진회, 1989, 35쪽).
- 130 김정희, 「우선 이상적에게 주다 두 번째其二기이」, 1852년 11월 27일, 과천에서, 『추사가 보낸 편지』, 과천시 추사박물관, 2014, 58쪽).

- 131 김정희, 「우선 이상적에게 주다 세 번째其三기삼」, 1853년 초, 과천에서, 『추사가 보낸 편지』, 과천시 추사박물관, 2014, 60쪽).
- 132 김정희, 「오경석에게 주다」與 吳生 慶錫여 오생경석, 과천에서(김정희 지음, 신호열 옮김, 『국역 완당전집 II』, 민족문화추진회, 1989, 99~103쪽).
- 133 김정희, 「오경석에게 주다 두 번째其二기이」, 1853년 9월, 과천에서(김정희 지음, 신호열 옮 김, 『국역 완당전집 II』, 민족문화추진희, 1989, 100쪽).
- 134 김정희, 「오경석에게 주다 두 번째」, 1853년 9월, 과천에서, 『추사 김정희: 학예 일치의 경지』, 국립중앙박물관, 2006, 276쪽).
- 135 김정희, 「오경석에게 주다 첫 번째其一기일」, 1853년 9월 이전, 과천에서(김정희 지음, 신호열 옮김, 『국역 완당전집 II』, 민족문화추진회, 1989, 99쪽).
- 136 김정희, 「오경석에게 주다 첫 번째」, 1853년 9월 이전, 과천에서(김정희 지음, 신호열 옮김, 『국역 완당전집 II』, 민족문화추진희, 1989, 100쪽).
- 137 김정희, 「오경석에게 주다 첫 번째」, 1853년 9월 이전, 과천에서(김정희 지음, 신호열 옮김, 『국역 완당전집 II』, 민족문화추진희, 1989, 100쪽).
- 138 김정희, 「오경석에게 주다 세 번째其三기삼」, 1853년 9월 이후, 과천에서(김정희 지음, 신호열 옮김, 『국역 완당전집 II』, 민족문화추진회, 1989, 101쪽).
- 139 김정희, 「오경석에게 주다 네 번째其四기사」, 1853년 9월 이후, 과천에서(김정희 지음, 신호열 옮김, 『국역 완당전집 II』, 민족문화추진회, 1989, 101쪽).
- 140 김정희, 「오경석에게 주다 네 번째」, 1853년 9월 이후, 과천에서(김정희 지음, 신호열 옮김, 『국역 완당전집 II』, 민족문화추진희, 1989, 102쪽).
- 141 김정희, 「오경석에게 주다 네 번째」, 1853년 9월 이후, 과천에서(김정희 지음, 신호열 옮김, 『국역 완당전집 II』, 민족문화추진회, 1989, 102쪽).
- 142 김정희, 「오경석에게 주다 네 번째」, 1853년 9월 이후, 과천에서(김정희 지음, 신호열 옮김, 『국역 완당전집 II』, 민족문화추진희, 1989, 102·103쪽).
- 143 김정희, 「김석준에게 주다與 金君 奭準여 김군석준 첫 번째其一기일」, 1853년 이후, 과천에서(김 정희 지음, 신호열 옮김, 『국역 완당전집 II』, 민족문화추진회, 1989, 103쪽).
- **144** 김정희, 「김석준에게 주다 첫 번째」, 1853년 이후, 과천에서(김정희 지음, 신호열 옮김, 『국역 완당전집 II』, 민족문화추진회, 1989, 103쪽).
- 145 김정희, 「김석준에게 주다 첫 번째」, 1853년 이후, 과천에서(김정희 지음, 신호열 옮김, 『국역 완당전집 II』, 민족문화추진회, 1989, 103·104쪽).
- 146 김정희, 「김석준에게 주다 첫 번째」, 1853년 이후, 과천에서(김정희 지음, 신호열 옮김, 『국역 완당전집 II』, 민족문화추진회, 1989, 103·104쪽).
- 147 김정희, 「김석준에게 주다 두 번째其二기이」, 1853년 이후, 과천에서(김정희 지음, 신호열 옮 김, 『국역 완당전집 II』, 민족문화추진회, 1989, 104쪽).
- 148 김정희, 「김석준에게 주다 세 번째其三기삼」, 1853년 이후, 과천에서(김정희 지음, 신호열 옮

- 김, 『국역 완당전집 II』, 민족문화추진회, 1989, 107쪽).
- 149 김정희, 「김석준에게 주다 두 번째」, 1853년 이후, 과천에서(김정희 지음, 신호열 옮김, 『국역 완당전집 II』, 민족문화추진회, 1989, 105쪽).
- 150 김정희, 「김석준에게 주다 두 번째」, 1853년 이후, 과천에서(김정희 지음, 신호열 옮김, 『국역 완당전집 II』, 민족문화추진회, 1989, 106쪽).
- 151 김정희, 「김석준에게 주다 두 번째」, 1853년 이후, 과천에서(김정희 지음, 신호열 옮김, 『국역 완당전집 II』, 민족문화추진회, 1989, 105·106쪽).
- 152 김정희, 「김석준에게 주다 두 번째」, 1853년 이후, 과천에서(김정희 지음, 신호열 옮김, 『국역 완당전집 II』, 민족문화추진회, 1989, 106쪽).
- 153 김정희, 「김석준에게 주다 네 번째其四기사」, 1853년 이후, 과천에서(김정희 지음, 신호열 옮 김, 『국역 완당전집 II』, 민족문화추진회, 1989, 109쪽).
- 154 김정희, 「김석준에게 주다 네 번째」, 1853년 이후, 과천에서(김정희 지음, 신호열 옮김, 『국역 완당전집 II』, 민족문화추진회, 1989, 108쪽).
- 155 정학연, 「황처사 치원의 귀향을 송별하며」送 黃處士 巵園 歸송 황처사 치원 귀(정민, 『삶을 바꾼만남: 스승 정약용과 제자 황상』, 문학동네, 2011, 493쪽).
- 156 김정희, 「황상에게 주다」여 황생 상與黃生蒙, 1855년 봄 무렵, 과천에서(김정희 지음, 신호열 옮김, 『국역 완당전집 Ⅱ』, 민족문화추진회, 1989, 81쪽).
- 157 김정희, 「황상에게 주다」, 1855년 봄 무렵, 과천에서(김정희 지음, 신호열 옮김, 『국역 완당전 집 II』, 민족문화추진회, 1989, 81쪽).
- 158 김정희, 「황상에게 주다」, 1855년 봄 무렵, 과천에서(김정희 지음, 신호열 옮김, 『국역 완당전 집 II』, 민족문화추진회, 1989, 82쪽).
- 159 김정희, 「황상에게 주다」, 1855년 봄 무렵, 과천에서(김정희 지음, 신호열 옮김, 『국역 완당전 집 II』, 민족문화추진회, 1989, 82쪽).
- 160 김정희, 「치원사고후서」(황상, 『치원고』后園藁; 정민, 『삶을 바꾼 만남: 스승 정약용과 제자 황상』, 문학동네, 2011, 509쪽).
- 161 김정희, 「황상에게 주다」증 황치원贈黃巵國(황상, 『치원고』; 정민, 『삶을 바꾼 만남: 스승 정약 용과 제자 황상』, 문학동네, 2011, 511·512쪽).
- 162 김정희, 「황상에게 주다」, 「황상 노인에게 주다」寄 黃叟기 황수(정민, 『삶을 바꾼 만남: 스승 정 약용과 제자 황상』, 문학동네, 2011, 511~514쪽).
- 163 김정희, 「황상 노인에게 주다」(정민, 『삶을 바꾼 만남: 스승 정약용과 제자 황상』, 문학동네, 2011, 513·514쪽).
- 164 권돈인, 「완당 김정희에게與 阮堂 金正喜 네 번째其四기사」, 『이완척사』舜阮尺辭(강혜선, 『권돈인의 이완척사 연구』, 《국문학연구》 31권, 국문학회, 2015, 185쪽 재인용).
- 165 권돈인, 「완당 김정희에게 네 번째」, 『이완척사』(강혜선, 『권돈인의 이완척사 연구」, 《국문학연구》 31권, 국문학회, 2015, 185쪽 재인용).

- 166 김정희, 「이재 권돈인께 올립니다 스물일곱 번째」, 1852년 11월 9일께, 과천에서(김정희 지음, 신호열 옮김, 『국역 완당전집 I』, 민족문회추진회, 1995, 275쪽).
- 167 김정희, 「이재 권돈인께 올립니다 스물일곱 번째」, 1852년 11월 9일께, 과천에서(김정희 지음, 신호열 옮김, 『국역 완당전집 I』, 민족문화추진회, 1995, 275쪽).
- 168 김정희, 「이재 권돈인께 올립니다 서른 번째」, 1853년 4월 8일, 과천에서(김정희 지음, 신호열 옮김, 『국역 완당전집 I』, 민족문화추진회, 1995, 280쪽).
- 169 김정희, 「잡지」(김정희 지음, 신호열 옮김, 『국역 완당전집 II』, 민족문화추진회, 1989, 391쪽).
- 170 김정희, 「잡지」(김정희 지음, 신호열 옮김, 『국역 완당전집 II』, 민족문화추진회, 1989, 387쪽).
- 171 김정희, 「잡지」(김정희 지음, 신호열 옮김, 『국역 완당전집 II』, 민족문화추진회, 1989, 387쪽).
- 172 김정희, 「김석준 군에게 써 보이다」書示 金君 奭準서시 김군 석준, 1853년 이후, 과천에서(김정희 지음, 신호열 옮김, 『국역 완당전집 II』, 민족문화추진회, 1989, 331쪽).
- 173 김정희, 「김석준 군에게 써 보이다」, 1853년 이후, 과천에서(김정희 지음, 신호열 옮김, 『국역 완당전집 II』, 민족문화추진회, 1989, 331쪽).
- 174 김정희, 「김석준 군에게 써 보이다」, 1853년 이후, 과천에서(김정희 지음, 신호열 옮김, 『국역 완당전집 II』, 민족문화추진회, 1989, 331쪽).
- 175 김정희, 「잡지」(김정희 지음, 신호열 옮김, 『국역 완당전집 II』, 민족문화추진회, 1989, 386쪽).
- 176 김정희, 「사람에게 주다」與人여인, 1852년 8월 이후, 과천에서(김정희 지음, 신호열 옮김, 『국 역 완당전집 II』, 민족문화추진회, 1989, 196·197쪽).
- 177 김정희, 「잡지」(김정희 지음, 신호열 옮김, 『국역 완당전집 II』, 민족문화추진회, 1989, 390쪽).
- 178 김정희, 「잡지」(김정희 지음, 신호열 옮김, 『국역 완당전집 II』, 민족문화추진회, 1989, 386쪽),
- 179 김정희, 「잡지」(김정희 지음, 신호열 옮김, 『국역 완당전집 II』, 민족문화추진회, 1989, 385쪽).
- 180 김정희, 「김병학에게 주다與 類樵 炳學여 영초 병학 두 번째其二기이」, 과천에서(김정희 지음, 신호열 옮김, 『국역 완당전집 II』, 민족문화추진회, 1989, 14쪽).
- **181** 김정희, 「김병학에게 주다 세 번째其三기삼」, 과천에서(김정희 지음, 신호열 옮김, 『국역 완당 전집 II』, 민족문화추진회, 1989, 15쪽).
- **182** 김정희, 「사람에게 주다」, 1852년 8월 이후, 과천에서(김정희 지음, 신호열 옮김, 『국역 완당 전집 II』, 민족문화추진회, 1989, 215쪽).
- 183 김정희, 「사람에게 주다」, 1852년 8월 이후, 과천에서(김정희 지음, 신호열 옮김, 『국역 완당 전집 II』, 민족문화추진회, 1989, 215쪽).
- 184 김정희, 「사람에게 주다」, 1852년 8월 이후, 과천에서(김정희 지음, 신호열 옮김, 『국역 완당 전집 II』, 민족문화추진회, 1989, 215·216쪽).
- 185 김정희, 「동암 심희순에게 올립니다 서른번째」, 1856년 가을, 과천에서(김정희 지음, 신호열 옮김, 『국역 완당전집 II』, 민족문화추진회, 1989. 44쪽).
- 186 김정희, 「동암 심희순에게 올립니다 서른번째」, 1856년 가을, 과천에서(김정희 지음, 신호열 옮김, 『국역 완당전집 II』, 민족문화추진회, 1989, 45쪽).

187 김정희, 「눌인 조광진께 올립니다 첫 번째」, 1831년 11월 20일 무렵(김정희 지음, 신호열 옮김, 『국역 완당전집 II』, 민족문화추진회, 1989, 115쪽).

- 188 김정희, 「눌인 조광진께 올립니다 세 번째」, 1832년 2월 8일 무렵(김정희 지음, 신호열 옮김, 『국역 완당전집 II』, 민족문화추진회, 1989, 115쪽).
- 189 김정희, 「눌인 조광진께 올립니다 네 번째」, 1832년 3월 무렵(김정희 지음, 신호열 옮김, 『국역 완당전집 II』, 민족문화추진회, 1989, 116쪽).
- 190 김정희, 「눌인 조광진께 올립니다 다섯 번째」, 1832년 4월 무렵(김정희 지음, 신호열 옮김, 『국역 완당전집 II』, 민족문화추진회, 1989, 117쪽).
- 191 임창순, 「한국서예사에 있어서 추사의 위치」, 『한국의 미 17 추사 김정희』, 중앙일보사, 1985, 181쪽.
- **192** 김정희, 「석파 흥선대원군께 올립니다 두 번째」, 1853년 1월 25일, 과천에서(김정희 지음, 임정기 옮김, 『국역 완당전집 I』, 민족문화추진회, 1995, 169쪽).
- 193 김정희, 「석파의 난권에 쓰다」, 1852, 북청에서(김정희 지음, 신호열 옮김, 『국역 완당전집 II』 민족문화추진회, 1995, 245쪽).
- 194 김정희, 「석파의 난권에 쓰다」, 1852, 북청에서(김정희 지음, 신호열 옮김, 『국역 완당전집 II』, 민족문화추진회, 1995, 246쪽).
- 195 김정희, 「이재 권돈인께 올립니다 서른네 번째」, 1856년 무렵, 과천에서(김정희 지음, 임정기 옮김, 『국역 완당전집 L』, 민족문화추진회, 1995, 296쪽).
- 196 김정희, 「석파의 난권에 쓰다」, 1852, 북청에서(김정희 지음, 신호열 옮김, 『국역 완당전집 II』, 민족문화추진회, 1995, 245쪽).
- 197 김정희, 「석파의 난권에 쓰다」, 1852, 북청에서(김정희 지음, 임정기 옮김, 『국역 완당전집 II』, 민족문화추진회, 1995, 246쪽).
- 198 김정희, 「석파의 난권에 쓰다」, 1852, 북청에서(김정희 지음, 임정기 옮김, 『국역 완당전집 II』, 민족문화추진회, 1995, 246쪽).
- **199** 김정희, 「석파의 난권에 쓰다」, 1852, 북청에서(김정희 지음, 임정기 옮김, 『국역 완당전집 II』, 민족문화추진회, 1995, 246쪽).
- **200** 김정희, 「큰아들 상우에게 써서 보이다」, 1852, 북청에서(김정희 지음, 신호열 옮김, 『국역 완당전집 II』, 민족문화추진회, 1989, 338쪽).
- 201 김정희, 『난맹첩』 발문, 『난맹첩』 하권 8·9쪽(최완수, 「석문」釋文, 『추사정화』秋史精華, 지식 산업사, 1983, 243·244쪽).
- **202** 김정희, 『난맹첩』 발문, 『난맹첩』 상권 1쪽(최완수, 「석문」, 『추사정화』, 지식산업사, 1983, 240쪽).
- 203 김정희, 「큰아들 상우에게 주다」, 1852, 북청에서(김정희 지음, 신호열 옮김, 『국역 완당전집 I』, 민족문화추진회, 1995, 154쪽).
- 204 이 글은 「군자문정첩에 쓰다」題 君子文情帖제 군자문정첩와 「잡지」에 중복해서 실려 있다. 김

정희, 「군자문정첩에 쓰다」(김정희 지음, 신호열 옮김, 『국역 완당전집 II_{a} , 민족문화추진회, 1989, 273쪽); 김정희, 「잡지」(김정희 지음, 신호열 옮김, 『국역 완당전집 II_{a} , 민족문화추진회, 1989, 407쪽).

205 김정희, 「잡지」(김정희 지음, 신호열 옮김, 『국역 완당전집 II』, 민족문화추진회, 1989, 401쪽).

206 김정희, 「잡지」(김정희 지음, 신호열 옮김, 『국역 완당전집 II』, 민족문화추진회, 1989, 402쪽).

11장 이별 1854~1856(69~71세)

- 1 『승정원일기』, 1854년 2월 12일 자.
- 2 『승정원일기』, 1854년 2월 20일 자.
- 3 『승정원일기』, 1854년 3월 13일 자.
- 4 『승정원일기』. 1854년 3월 24일 자.
- 5 김정희, 「이재 권돈인께 올립니다 스물아홉 번째其二十九기이십구」, 1854년 3월 말일께, 과천에서(김정희 지음, 임정기 옮김, 『국역 완당전집 I』, 민족문화추진회, 1995, 276 · 277쪽).
- 6 김정희, 「이재 권돈인께 올립니다 스물아홉 번째」, 1854년 3월 말일께, 과천에서(김정희 지음, 임정기 옮김, 『국역 완당전집 I』, 민족문화추진회, 1995, 277쪽).
- **7** 『승정원일기』, 1854년 8월 20·21·28일.
- 8 김정희, 「이재 권돈인께 올립니다 스물여덟 번째其二十八기이십팔」, 1854년 8월 말일께, 과천 에서(김정희 지음, 임정기 옮김, 『국역 완당전집 I』, 민족문화추진회, 1995, 275쪽).
- 9 김정희, 「이재 권돈인께 올립니다 스물여덟 번째」, 1854년 8월 말일께, 과천에서(김정희 지음, 임정기 옮김, 『국역 완당전집 I』, 민족문화추진회, 1995, 276쪽).
- 10 김정희, 「이재 권돈인께 올립니다 스물여덟 번째」, 1854년 8월 말일께, 과천에서(김정희 지음, 임정기 옮김, "국역 완당전집 I』, 민족문화추진회, 1995, 276쪽).
- 11 『승정원일기』, 1855년 3월 2일·8월 7일 자, 1856년 2월 2일 자.
- 12 육팔례, 「추사 김정희의 해서연구」, 원광대학교 대학원 서예학과 석사 학위 논문, 2004, 74쪽.
- 13 정도준, 「추사체의 조형성 고찰」、《추사연구》 제6호, 과천문화원 추사연구회, 2008, 21쪽.
- 14 고재식, 「추사 김정희 글씨의 조형분석 시론」, 《추사연구》 제6호, 과천문화원 추사연구회,2008, 53쪽.
- 15 고재식, 「추사 김정희 글씨의 조형분석 시론」, 《추사연구》 제6호, 과천문화원 추사연구회, 2008, 55·56쪽.
- 16 김정희, 「김병학에게 주다」, 과천에서(김정희 지음, 신호열 옮김, 『국역 완당전집 II』, 민족문 화추진회, 1989, 13·14쪽).
- 17 최완수, 『추사명품첩별집』, 지식산업사, 1976, 3쪽.
- 18 고재식, 「추사 김정희 글씨의 조형분석 시론」, 《추사연구》 제6호, 과천문화원 추사연구회,

미주 · 11장 1023

- 2008, 51쪽.
- **19** 공자 지음, 김원중 옮김, 『논어』, 글항아리, 2012, 123쪽.
- 20 〈백벽〉百蘗의 제발.
- 21 임창순, 「도판 해설」, 『한국의 미 17 추사 김정희』, 중앙일보사, 1985, 222쪽.
- 22 유홍준. 『완당평전 2』, 학고재, 2002, 746쪽.
- 23 고재식, 「추사 김정희 글씨의 조형분석 시론」, 《추사연구》 제6호, 과천문화원 추사연구회, 2008.61쪽.
- 24 임창순, 「도판 해설」, 『한국의 미 17 추사 김정희』, 중앙일보사, 1985, 222쪽.
- 25 임창순, 「도판 해설」, 『한국의 미 17 추사 김정희』, 중앙일보사, 1985, 222쪽.
- 26 김정희, 〈화법유장〉畫法有長.
- 27 김정희, 「조희룡의 화련에 제하다」題 趙熙龍 畵聯제 조희룡 화련(김정희 지음, 신호열 옮김, 『국역 완당전집 II』, 민족문화추진회, 1989, 254쪽).
- 28 김정희 (호고유시)好古有時.
- 29 김정희. 〈호고유시〉.
- 30 김정희, 〈오악규릉〉五岳圭楞.
- 31 조면호, 「제발」(김정희, 「오악육경 五岳六經).
- 32 김정희. 〈무쌍채필〉無雙彩筆.
- 33 유홍준, 『완당평전 2』, 학고재, 2002, 746쪽.
- 34 김정희, 〈대팽두부〉大烹豆腐.
- 35 육팔례, 「추사 김정희의 해서연구」, 원광대학교 대학원 서예학과 석사 학위 논문, 2004, 74쪽,
- 36 유홍준, 『완당평전 2』, 학고재, 2002, 746쪽.
- 37 『승정원일기』 1817년 2월 18일 자.
- 38 김정희, 〈판전〉板殿.
- 39 상유현, 「추사방현기」秋史訪見記, 《도서》 제10호, 을유문화사, 1966(상유현의 손자 상철尚結의 저서 『전수만록』順手漫錄에 「추사방현기」가 실려 있고, 뒷날 김약슬이 이를 찾아 1966년 《도서》 제10호에 소개해 두었으며, 유홍준은 『완당평전 2』 754~759쪽에서 이를 자세히 소개했다).
- 40 이기복李起馥, 『단상산고』端上散稿, 1935년 무렵 간행(고려대학교 도서관 소장). 1930년에 쓴 자서自序가 있다.
- **41** 유홍준, 『완당평전 2』, 학고재, 2002, 761쪽.
- 42 이수경, 「세한의 시간」, 『세한』, 국립중앙박물관, 2020, 50쪽.
- 43 『세한』, 국립중앙박물관, 2020, 51쪽.
- 44 〈명선〉玄禪의 제발.
- 45 유홍준, 『완당평전 2』, 학고재, 2002, 721쪽.
- 46 황상, 「차를 구걸하는 시」(정민, 『삶을 바꾼 만남: 스승 정약용과 제자 황상』, 문학동네, 2011.

446쪽).

- 47 후지츠카 치카시, 「이조의 청조문화의 이입과 김완당」, 동경제국대학 문학 박사 학위 청구 논문, 1936(후지츠카 치카시 지음, 후지츠카 아키나오 엮음, 윤철규·이충구·김규선 옮김, 『추사 김정희 연구: 청조문화 동전의 연구』, 과천문화원, 2009, 172쪽).
- 48 최완수, 「추사묵연기」秋史墨緣記, 《간송문화》 제48호, 한국민족미술연구소, 1995, 65·66쪽; 유홍준, 『완당평전 1』, 학고재, 2002, 177~179쪽.
- 49 고재식, 「추사 김정희 글씨의 조형분석 시론」, 《추사연구》 제6호, 과천문화원 추사연구회, 2008, 72쪽.
- 50 김정희, 「초의에게 주다 서른여섯 번째其三十六기삼삼육」, 1853년 2월 27일, 과천에서(김정희 지음, 신호열 옮김, 『국역 완당전집 II』, 민족문화추진희, 1989, 193쪽); 김정희, 「관악산 물과 두륜산 물」, 1853년 2월 27일(김정희 지음, 박동춘 편역, 『추사와 초의』, 이른아침, 2014, 286쪽).
- 51 김정희, 「초의에게 주다 서른일곱 번째其三十七기삼십월」, 1853년 2월 27일 직후, 과천에서(김 정희 지음, 신호열 옮김, 『국역 완당전집 II』, 민족문화추진회, 1989, 193쪽); 김정희, 「차의 힘으로 생명을 연장하고 있으니」, 1853년 2월 27일 직후(김정희 지음, 박동춘 편역, 『추사와 초의』, 이른아침, 2014, 290·291쪽).
- 52 김정희, 「초의에게 주다 서른여덟 번째其三十八기삼십괄」, 과천에서(김정희 지음, 신호열 옮김, 『국역 완당전집 II』, 민족문화추진회, 1989, 194쪽); 김정희, 「추사의 절집 생활」, 과천 시절(김정희 지음, 박동춘 편역, 『추사와 초의』, 이른아침, 2014, 294쪽).
- 53 김정희, 「그대는 나를 잊어도 내가 그대를 잊지 못하는 건」, 1853년 12월 16일, 과천에서(김 정희 지음, 박동춘 편역, 『추사와 초의』, 이른아침, 2014, 298쪽).
- 34 김정희, 「이재 권돈인께 올립니다 스물한 번째」, 1853년 이후, 과천에서(김정희 지음, 임정기 옮김, 『국역 완당전집 I』, 민족문화추진회, 1995, 254쪽).
- 55 「불이법문에 들다」入 不二法門입불이법문, 『유마경』維摩經.
- 56 정암, 『유마선불이』, 하늘북, 2006; 고연희, 『그림, 문학에 취하다』, 아트북스, 2011, 284쪽.
- 57 김정희, 「운구에게 보이다」, 1853년 이후, 과천에서(김정희 지음, 신호열 옮김, 『국역 완당전 집 II』, 민족문화추진회, 1989, 346·347쪽).
- 58 김정희, 「김석준 군에게 써 보이다」, 1853년 이후, 과천에서(김정희 지음, 신호열 옮김, 『국역 완당전집 II』, 민족문화추진회, 1989, 332·333쪽).
- 59 김정희, 「석파의 난권에 쓰다」(김정희 지음, 임정기 옮김, 『국역 완당전집 I』, 민족문화추진 회, 1995, 245쪽).
- 60 김정희, 「운구상인에게 주다」暗 雲句上人증 운구상인, 1853년 무렵, 과천에서(김정희 지음, 박 동춘 편역, 『추사와 초의』, 이른아침, 2014, 305쪽).
- 61 김정희, 「칠십 노인이 칠십 노인에게」, 1854년 12월 20일, 과천에서(김정희 지음, 박동춘 편역, 『추사와 초의』, 이른아침, 2014, 321쪽).
- 62 김정희, 「그대는 나를 교리의 피안으로 이끌어 주는 도반입니다」, 1855년 5월 8일, 과천에서

미주 · 11장 1025

- (김정희 지음, 박동춘 편역, 『추사와 초의』, 이른아침, 2014, 325쪽).
- 63 김정희, 「부인 예안 이씨 애서문」夫人 禮安 李氏 哀逝文, 1842년 12월 15일, 제주에서(김정희 지음, 신호열 옮김, 『국역 완당전집 II』, 민족문화추진회, 1989, 309쪽).
- 64 김정희, 「죽은 아내를 슬퍼하여」韓亡도망, 1854년 11월 13일 무렵, 과천에서(김정희 지음, 신호열 옮김, 『국역 완당전집 III』, 민족문화추진회, 1986, 297쪽).
- 65 오세창, 『근역서화징』, 계명구락부, 1928, 222쪽.
- 66 김용준, 「한묵여담」, 《문장》, 1939년 11월 호
- 67 『완당 김정희 선생 백주기 추념 유작 전람회』, 국립박물관, 진단학회, 1956.
- 68 이동주, 「완당바람」, 《아세아》, 1969년 6월 호(『우리나라의 옛 그림』, 박영사, 1975, 257쪽).
- 69 유복열, 『한국회화대관』, 문교원, 1969, 686쪽.
- 70 김원룡, 『한국미술사』, 범문사, 1968.
- 71 이동주, 『한국회화소사』, 서문당, 1972, 242쪽
- 72 안휘준, 『한국회화사』, 일지사, 1980, 298쪽
- 73 진홍섭 외, 『한국미술사』, 문예출판사, 2006, 670쪽; 유홍준, 『유홍준의 한국미술사 강의 3』, 눌와, 2013, 343쪽.
- 74 김정희, 〈부작란〉, 『한국미술전집 12』 회화 편, 동화출판공사, 1973.
- 75 김정희, 〈묵란도〉, 『국보 10』 회화 편, 예경산업사, 1984.
- 76 김정희, 〈불이선란〉, 『한국의 미 17 추사 김정희』, 중앙일보사, 1985.
- 77 임창순, 「도판 해설」, 『한국의 미 17 추사 김정희』, 중앙일보사, 1985, 231쪽.
- 78 임창순, 「도판 해설」, 『한국의 미 17 추사 김정희』, 중앙일보사, 1985, 231쪽.
- 79 김정희, 「각감 오규일에게 주다 첫 번째」, 제주에서(김정희 지음, 신호열 옮김, 『국역 완당전 집 II』, 민족문화추진회, 1989, 120쪽).
- 80 유홍준, 『완당평전 2』, 학고재, 2002, 597쪽.
- 81 강관식, 「추사 그림의 법고창신의 묘경」, 『추사와 그의 시대』, 돌베개, 2002.
- 82 김정희, 『시첩』詩帖(유홍준, 『완당평전 2』, 학고재, 2002, 652·653쪽).
- 83 김정희, 『시첩』(유홍준, 『완당평전 2』, 학고재, 2002, 652·653쪽).
- 84 김정희, 「희롱 삼아 제하여 달준에게 주다」戴題 贈 達峻희제 증 달준, 1852~1856, 과천에서(김 정희 지음, 신호열 옮김, 『국역 완당전집 III』, 민족문화추진회, 1986, 256쪽).
- 85 강관식, 「추사 그림의 법고창신의 묘경」, 『추사와 그의 시대』, 돌베개, 2002, 243쪽.
- 86 김정희, 「희롱 삼아 제하여 달준에게 주다」, 1852~1856, 과천에서(김정희 지음, 신호열 옮김, 『국역 완당전집 III』, 민족문화추진회, 1986, 256쪽).
- 87 임창순, 「도판 해설」, 『한국의 미 17 추사 김정희』, 중앙일보사, 1985, 231쪽.
- 88 김정희, 『추사 김정희: 학예 일치의 경지』. 국립중앙박물관, 2006, 292쪽
- 89 이성현, 『추사난화』, 들녘, 2018, 125쪽.
- 90 임창순, 「도판 해설」, 『한국의 미 17 추사 김정희』, 중앙일보사, 1985, 231쪽.

- 91 김정희. 『추사 김정희: 학예 일치의 경지』, 국립중앙박물관, 2006, 292쪽.
- 92 이성현, 『추사난화』, 들녘, 2018, 173·186쪽.
- 93 김정희, 「희롱 삼아 제하여 달준에게 주다」, 1852~1856, 과천에서(김정희 지음, 신호열 옮 김, 『국역 완당전집 III』, 민족문화추진회, 1986, 256쪽).
- 94 김정희. 『시첩』(유홍준, 『완당평전 2』, 학고재, 2002, 652·653쪽).
- 95 김정희, 「죽은 아내를 슬퍼하여」, 1854년 11월 13일 무렵, 과천에서(김정희 지음, 신호열 옮김, 『국역 완당전집 III』, 민족문화추진회, 1986, 297쪽).
- 96 허영환, 『영원한 묵향』, 한국능력개발, 1978, 154쪽.
- 97 유복열, 『한국회화대관』, 문교원, 1969, 686쪽.
- 98 이동주, 「완당바람」, 《아세아》, 1969년 6월 호(이동주, 『우리나라의 옛 그림』, 박영사, 1975, 258쪽)
- 99 이동주. 『한국회화소사』, 서문당, 1972, 242쪽.
- 100 최순우, 「도판 해설」, 『한국미술전집 12』 회화 편, 동화출판공사, 1973, 162쪽.
- 101 임창순, 「도판 해설」, 『한국의 미 17 추사 김정희』, 중앙일보사, 1985, 231쪽.
- 102 최순우, 「도판 해설」, 『한국미술전집 12』 회화 편, 동화출판공사, 1973, 162쪽.
- 103 임창순, 「도판 해설」, 『한국의 미 17 추사 김정희』, 중앙일보사, 1985, 231쪽.
- 104 임창순, 「도판 해설」, 『한국의 미 17 추사 김정희』, 중앙일보사, 1985, 231쪽.
- 105 서상선, 「추사 김정희의 회화세계」, 홍익대학교 대학원 석사 학위 논문, 1983, 35쪽.
- 106 서상선, 「추사 김정희의 회화세계」, 홍익대학교 대학원 석사 학위 논문, 1983, 35쪽.
- 107 허영화. 「한국 묵란화에 관한 연구」、《아세아연구》 제88호, 1992.
- 108 손승연, 「추사 김정희의 불이선란도 연구」, 성신여자대학교 교육대학원 석사 학위 논문, 1995.17쪽.
- **109** 손승연, 「추사 김정희의 불이선란도 연구」, 성신여자대학교 교육대학원 석사 학위 논문, 1995, 18쪽.
- **110** 손승연, 「추사 김정희의 불이선란도 연구」, 성신여자대학교 교육대학원 석사 학위 논문, 1995, 19·20쪽.
- 111 손승연, 「추사 김정희의 불이선란도 연구」, 성신여자대학교 교육대학원 석사 학위 논문, 1995. 20쪽.
- 112 손승연, 「추사 김정희의 불이선란도 연구」, 성신여자대학교 교육대학원 석사 학위 논문, 1995, 24·25쪽.
- 113 최순택. 『추사의 서화세계』, 학문사, 1996, 63쪽.
- 114 유홍준. 『완당평전 2』, 학고재, 2002, 594쪽.
- 115 김정희, 「이재 권돈인께 올립니다 서른세 번째」, 1856년 1월, 과천에서(김정희 지음, 임정기 옮김, 『국역 완당전집 I』, 민족문화추진회, 1995, 291쪽).
- 116 김정희, 「이재 권돈인께 올립니다 서른세 번째」, 1856년 1월, 과천에서(김정희 지음, 임정기

미주 · 11장 1027

- 옮김, 『국역 완당전집 I』, 민족문화추진회, 1995, 291쪽).
- 117 김정희, 「이재 권돈인께 올립니다 서른세 번째」, 1856년 1월, 과천에서(김정희 지음, 임정기 옮김, 『국역 완당전집 I』, 민족문화추진회, 1995, 292쪽).
- 118 김정희, 「이재 권돈인께 올립니다 서른세 번째」, 1856년 1월, 과천에서(김정희 지음, 임정기 옮김, 『국역 완당전집 I』, 민족문화추진회, 1995, 292쪽).
- 119 김정희, 「이재 권돈인께 올립니다 스물한 번째」 두 번째 부분, 1852년 겨울, 과천에서(김정희 지음, 임정기 옮김, 『국역 완당전집 I』, 민족문화추진회, 1995, 249쪽).
- 120 김정희, 「이재 권돈인께 올립니다 스물한 번째」 두 번째 부분, 1852년 겨울, 과천에서(김정희 지음, 임정기 옮김, 『국역 완당전집 I』, 민족문화추진회, 1995, 249쪽).
- 121 김정희, 「이재 권돈인께 올립니다 스물한 번째」세 번째 부분, 1852년 겨울, 과천에서(김정희 지음, 임정기 옮김, 『국역 완당전집 I』, 민족문화추진회, 1995, 253쪽).
- 122 김정희, 「관악산 절정에 올라」登 冠岳絶頂 喻與 崔鵝書등 관악절정 금여 최아서(김정희 지음, 신호 열 옮김, 『국역 완당전집 III』, 민족문화추진회, 1986, 229 · 230쪽).
- 123 김정희, 「이재 권돈인께 올립니다 스물한 번째」 네 번째 부분, 1853년 이후, 과천에서(김정희지음, 임정기 옮김, 『국역 완당전집 I』, 민족문화추진회, 1995, 254쪽).
- 124 김정희, 「이재 권돈인께 올립니다 스물한 번째」 네 번째 부분, 1853년 이후, 과천에서(김정희 지음, 임정기 옮김, 『국역 완당전집 I』, 민족문화추진회, 1995, 254쪽).
- 125 권돈인, 김정희, 『완염합벽첩』阮釋合壁帖(『추사 김정희: 학예 일치의 경지』, 국립중앙박물관, 2006, 66쪽).
- 126 허련 지음, 김영호 옮김, 『소치실록』, 서문당, 1976, 62쪽.
- **127** 김정희, 「퇴촌에서」(허련 지음, 김영호 옮김, 『소치실록』, 서문당, 1976, 63쪽).
- 128 김정희, 「윤질부에게 주다」與 尹質夫여 윤질부, 1855년 7월 2일, 과천에서(후지츠카 치카시 사진 인화본, 『추사박물관』, 과천시 추사박물관, 2013, 173쪽)
- 129 김정희, 「금세의가」今世醫家, 과천에서(후지츠카 치카시 사진 인화본, 『추사박물관』, 과천시 추사박물관, 2013, 174쪽)
- **130** 김정희, 「이재 권돈인께 올립니다 왕본王本」, 1855년 11월 무렵, 과천에서, 『추사가 보낸 편지』, 과천시 추사박물관, 2014, 44쪽.
- 131 김정희, 「이재 권돈인께 올립니다 왕본」, 1855년 11월 무렵, 과천에서(『추사가 보낸 편지』, 과천시 추사박물관, 2014, 44쪽).
- 132 김정희, 「이재 권돈인께 올립니다 왕본」, 1855년 11월 무렵, 과천에서(『추사가 보낸 편지』, 과천시 추사박물관, 2014, 44쪽).
- 133 허련 지음, 김영호 옮김, 『소치실록』, 서문당, 1976, 62쪽.
- 134 조희룡, 「소치 허련에게」, 『설향관 척독 초존』雪香館 尺牘 針存(박철상, 「추사 자료의 정리 현황과 향후 과제」, 《추사연구》 제8호, 과천문화원 추사연구회, 2010, 98쪽).
- 135 조희룡, 「소치 허련에게」, 『설향관 척독 초존』(박철상, 「추사 자료의 정리 현황과 향후 과제」,

- 《추사연구》 제8호, 과천문화원 추사연구회, 2010, 98쪽).
- 136 김정희, 「죽은 아내를 슬퍼하여」, 1854년 11월 13일 무렵, 과천에서(김정희 지음, 신호열 옮 김, 『국역 완당전집 III』, 민족문화추진회, 1986, 297쪽).
- 137 김정희, 「과우촌사」果寓村舍, 1856, 과천에서(김정희 지음, 신호열 옮김, 『국역 완당전집 III』, 민족문화추진회, 1986, 296쪽).
- 138 김정희, 「과우촌사」, 1856, 과천에서(김정희 지음, 신호열 옮김, 『국역 완당전집 III』, 민족문 화추진회, 1986, 296쪽).
- 139 김정희, 「설제창명 서철규선」雪霽窓明 書鐵虯扇, 1856, 과천에서(김정희 지음, 신호열 옮김, 『국역 완당전집 III』, 민족문화추진회, 1986, 298쪽).

12장 영원 1856~2021(사후)

- 1 『승정원일기』, 1856년 10월 14일 자.
- 2 「김정희 졸기卒記」, 『철종실록』, 1856년 10월 10일 자.
- 3 『철종실록』, 1864년 4월 29일 자. "정원용鄭元容을 실록 총재관實錄總裁官으로, 김병국金炳國·김병학金炳學·홍재철洪在結·윤치희尹致義·이돈영李敦榮·김학성金學性·정기세鄭基世·홍종웅洪鍾應·조득림趙得林·윤치정尹致定·강시영姜時永·조석우曹錫雨·신석우申錫愚를 지실록사知實錄事로, 이승익李承益·김보현金輔鉉·조귀하趙龜夏·김병지金炳地·조병협趙秉協·박규수朴珪壽를 동지실록사同知實錄事로, 조성하趙成夏를 실록 수찬관實錄 修撰官으로 삼았다"
- 4 유홍준. 『완당평전 2』, 학고재, 2002, 767쪽.
- 5 허련, 『소치실록』(허련 지음, 김영호 옮김, 『소치실록』, 서문당, 1976, 123쪽).
- 6 『승정원일기』, 1783년 2월 6일 자.
- 7 강위, 「돌아가신 스승 김공 정희 완당선생 제문」祭 先師 金公正喜 阮堂先生文제 선사 김공정희 완 당선생문, 『강위전집』, 아세아문화사, 1978(이선경, 「추사를 기리는 글」, 《추사연구》제9호, 과 처문화원 추사연구회, 2011, 141쪽).
- 8 조희룡, 「완당학사」阮堂學士(최완수, 「추사일파의 그림과 글씨」、《간송문화》제60호, 한국민 족미술연구소, 2001, 105·106쪽). 최완수는 이 글의 출전을 밝혀 두지 않았는데, 최완수는 '만사'撓詞라고 했고 유홍준은 『완당평전』에서 글 제목을 '완당공만'阮堂公挽이라고 지어 다 시 수록했다(유홍준, 『완당평전 2』, 학고재, 2002, 767~769쪽). 여기서 「완당학사」라고 한 까 닭은 '만사'의 첫머리 문장을 따랐기 때문이다.
- 9 조희룡, 「완당학사」(최완수, 「추사일파의 그림과 글씨」, 《간송문화》 제60호, 한국민족미술연 구소, 2001, 105·106쪽).
- 10 조희룡, 「소치 허련에게」, 『설향관 척독 초존』雪香館 尺牘 鉩存(박철상, 「추사 자료의 정리 현

- 황과 향후 과제 . 《추사연구》제8호. 과천문화원 추사연구회. 2010. 98쪽)
- 11 조희룡, 「소치 허련에게」, 『설향관 척독 초존』(박철상, 「추사 자료의 정리 현황과 향후 과제」, 《추사연구》 제8호, 과천문화원, 추사연구회, 2010, 98쪽).
- 12 조희롱, 「소치 허련에게」, 『설향관 척독 초존』(박철상, 「추사 자료의 정리 현황과 향후 과제」, 《추사연구》 제8호, 과처문화원 추사연구회, 2010, 98쪽)
- 13 이상적, 「봉만 김추사 시랑」奉輓 金秋史 侍郎, 『은송당집』(오세창, 『근역서화장』, 계명구락부, 1928, 223쪽: 오세창 지음, 동양고전학회 옮김. 『국역 근역서화장』, 시공사, 1998, 885·886쪽).
- 14 「김정희 졸기」, 『철종실록』, 1856년 10월 10일 자.
- 15 유홍준, 『완당평전 2』, 학고재, 2002, 774쪽.
- 16 초의 스님, 「제문」(유홍준, 『완당평전 2』, 학고재, 2002, 774쪽).
- 17 김용태, 『19세기 조선 한시사의 탐색』, 돌베개, 2008, 52쪽.
- 18 권돈인, 「김정희 초상 화상찬」(이한철, 〈김정희 초상〉 찬문).
- 19 『승정원일기』, 1857년 4월 3일 자.
- 20 작자 미상, 〈완당선생 초상〉, 《간송문화》 제2호, 한국민족미술연구소, 1972, 5쪽.
- 21 허련, 〈완당 선생 초상〉(간송미술관, 『추사정화』, 지식산업사, 1983, 속표지).
- 22 이한철, 〈완당선생 초상〉, 《간송문화》 제71호, 한국민족미술연구소, 2006, 7쪽.
- 23 권돈인, 「공이 세상을 떠난 지 8개월」(유홍준, 『완당평전 2』, 학고재, 2002, 770쪽).
- 24 김상엽, 「소치실록의 구성과 내용」, 《소치연구》 창간호, 2003, 59~62쪽,
- 25 허련 지음, 김영호 편역, 『소치실록』, 서문당, 1976.
- 26 허련 지음, 김영호 편역, 『소치실록』, 서문당, 1976, 40쪽.
- 27 허련 지음, 김영호 옮김, 『소치실록』, 서문당, 1976, 123쪽.
- 28 허런 지음, 김영호 옮김, 『소치실록』, 서문당, 1976, 123쪽.
- 29 허련 지음, 김영호 옮김, 『소치실록』, 서문당, 1976, 123쪽,
- 30 김승렬, 「완당선생 경주김공 휘 정희 묘 阮堂先生 慶州金公 諱 正喜 幕, 1937.
- 31 유홍준, 『완당평전 2』, 학고재, 2002, 767쪽.
- 32 김정희, 「명훈에게 주다 열일곱 번째」, 『완당소독』, 국립중앙박물관 소장(『추사 김정희: 학예 일치의 경지』, 국립중앙박물관, 2006, 238쪽).
- 33 김정희, 「큰아들 상우에게 주다」(김정희 지음, 임정기 옮김, 『국역 완당전집 I』, 민족문화추진회, 1995, 154쪽).
- **34** 김정희, 「큰아들 상우에게 주다」(김정희 지음, 임정기 옮김, 『국역 완당전집 I』, 민족문화추진 회, 1995, 154쪽).
- 35 조희룡, 『한와헌제화잡존』漢瓦軒題畵雜存(조희룡 지음, 실시학사 옮김, 『조희룡 전집 3 한와 헌제화잡존』, 한길아트, 1999, 40쪽).
- 36 조희룡, 『한와헌제화잡존』(조희룡 지음, 실시학사 옮김, 『조희룡 전집 3 한와헌제화잡존』, 한 길아트, 1999, 129쪽).

- 37 조희룡, 『한와헌제화잡존』(조희룡 지음, 실시학사 옮김, 『조희룡 전집 3 한와헌제화잡존』, 한 길아트, 1999, 82쪽).
- 38 조희룡, 『한와헌제화잡존』(조희룡 지음, 실시학사 옮김, 『조희룡 전집 3 한와헌제화잡존』, 한 길아트, 1999, 167쪽).
- 39 『승정원일기』, 1860년 10월 22일 자.
- 40 신석우, 「입연기」入燕記, 『해장집』海藏集(한영규, 『조희룡의 예술정신과 문예성향』, 성균관대학교 대학원 국어국문학과 박사 학위 논문, 2000년 10월, 27쪽, 각주 77번).
- 41 김석준, 「조희룡」, 『홍약루회인시록』,
- 42 김석준, 「홍해초 현보」, 『홍약루회인시록』.
- 43 김석준, 「홍승연」, 『홍약루 속 회인시록』.
- 44 김석준, 「홍승연」, 『홍약루 속 회인시록』.
- 45 후지츠카 치카시 지음, 후지츠카 아키나오 엮음, 윤철규·이충구·김규선 옮김, 『추사 김정희 연구: 청조문화 동전의 연구』, 과천문화원, 2009, 707~712쪽.
- 46 박규수, 『환재집』(유홍준, 「환재 박규수의 서화론」, 《태동고전연구》 제10집, 한림대학교 태동고전연구소, 1993).
- 47 강위, 「김소당 종사장 부연」金小棠 從事將 赴燕, 『고환당집』(허경진, 『조선위항문학사』, 태학 사, 1997, 339쪽).
- 48 강위, 「동백소향 김송년 재회 홍약관 송별」同白小香 金松年 再會 紅藥館 送別, 『강위전집』, 아세 아문화사, 1998.
- 49 김석준, 「봉사 김완당」奉謝 金阮堂, 『연백당초집』(한영규, 「추사 말년제자 김석준의 『연백당 초집』、《문헌과 해석》 40호, 2007년 가을 호).
- 50 강위, 「제주 망양정」, 『고환당집』(허경진, 『조선위항문학사』, 태학사, 1997, 338쪽).
- 51 조면호, 「나의 순일順—이 갑자기 죽었다」, 『옥수집』玉垂集(김용태, 『19세기 조선 한시사의 탐색』, 돌베개, 2008, 45쪽).
- 52 조면호, 「완당 예서변」阮堂 隸書辨, 「소치의 고목죽석 부채에 쓰다」, 『옥수집』(김용태, 『19세기 조선 한시사의 탐색』, 돌베개, 2008, 41·44쪽).
- 53 조면호, 「경신년 2월 보름날 꿈에 추사어른을 뵙다」, 『옥수집』(김용태, 『19세기 조선 한시사의 탐색』, 돌베개, 2008, 53쪽).
- 54 조면호, 「기몽 記夢 주석, 『옥수집』(김용태, 『19세기 조선 한시사의 탐색』, 돌베개, 2008, 53쪽).
- 55 이영춘, 「철종 초의 신해조천 예송」, 《조선시대사학보 1》, 조선시대사학회, 1997.
- 56 선종순, 「완당전집 해제」(선종순 편찬, 『국역 완당전집 IV』, 민족문화추진회, 1996, 1쪽).
- 57 민규호, 「완당김공소전」, 『완당집』(김정희 지음, 임정기 옮김, 『국역 완당전집 I』, 민족문화추 진회, 1995, 14쪽).
- 58 후지츠카 치카시, 「이조의 청조문화의 이입과 김완당」, 동경제국대학 문학 박사 학위 청구 논문, 1936(후지츠카 치카시 지음, 후지츠카 아키나오 엮음, 윤철규·이충구·김규선 옮김,

미주 · 12장 1031

- 『추사 김정희 연구: 청조문화 동전의 연구』, 과천문화원, 2009, 824쪽).
- 59 후지츠카 치카시 지음, 후지츠카 아키나오 엮음, 윤철규·이충구·김규선 옮김, 『추사 김정희 연구: 청조문화 동전의 연구』, 과천문화원, 2009, 872쪽.
- 60 장목, 「우선 선생 부탁을 받아 제찬을 지어 이로써 완당에게 올린다」, 〈세한도〉제찬, 1845년 1월(김정희, 『추사 김정희: 학예 일치의 경지』, 국립중앙박물관, 2006, 394쪽).
- 61 이춘희. 『19세기 한중 문학교류: 이상적을 중심으로』, 새문사, 2009, 63쪽.
- 62 후지츠카 치카시 지음, 후지츠카 아키나오 엮음, 윤철규·이충구·김규선 옮김, 『추사 김정희 연구: 청조문화 동전의 연구』, 과천문화원, 2009, 17쪽.
- 63 후지츠카 치카시 지음, 후지츠카 아키나오 엮음, 윤철규·이충구·김규선 옮김, 『추사 김정희 연구: 청조문화 동전의 연구』, 과천문화원, 2009, 17쪽.
- 64 후지츠카 치카시 지음, 후지츠카 아키나오 엮음, 윤철규·이충구·김규선 옮김, 『추사 김정희 연구: 청조문화 동전의 연구』, 과천문화원, 2009, 17쪽.
- 65 이동주, 「완당바람」, 《아세아》, 1969년 6월 호(이동주, 『우리나라의 옛그림』, 박영사, 1975, 259쪽 재수록).
- 66 손팔주, 『신위연구』, 태학사, 1983, 21쪽; 손팔주, 『신자하시문학연구』, 이우출판사, 1984; 손 팔주, 『한중한시연구』, 제일문화사, 1986; 김성희, 「자하 신위 제화시 고」, 동국대학교 석사 학위 논문, 1989.
- 67 김진생, 「우선 이상적의 시 연구」, 성균관대학교 대학원 한문학과 석사 학위 논문, 1985: 이 영숙, 「이상적 시문학 연구」, 고려대학교 교육대학원 석사 학위 논문, 1991: 이춘희, 『19세기 한중 문학교류: 이상적을 중심으로』, 새문사, 2009.
- 68 이춘희. 『19세기 한중 문학교류: 이상적을 중심으로』, 새문사, 2009, 4쪽.
- 69 이영숙, 「이상적 시문학 연구」, 고려대학교 교육대학원 석사 학위 논문, 1991, 5~13쪽,
- 70 정영우鄭寗遇, 「방가행」放歌行, 『신위전집』.
- 71 윤정현尹定鉉、『침계집』、
- 72 이상적, 「김추사 시랑께 올리는 만사」奉輓 金秋史 侍郎봉만 김추사 시랑(오세창, 『근역서화장』, 계명구락부, 1928, 223쪽; 오세창 지음, 동양고전학회 옮김, 『국역 근역서화장』, 시공사, 1998, 885·886쪽)
- 73 이동주. 『한국회화소사』, 동화출판공사, 1972, 184쪽
- **74** 이동주, 『한국회화소사』, 동화출판공사, 1972, 186쪽.
- 75 김청강, 「간송 수장의 전각 인장 해설」; 김응현, 「완당의 서법과 서품」; 최완수, 「김추사의 금석학」, 《간송문화》 제3호, 한국민족미술연구소, 1972.
- 76 최완수, 「김추사의 금석학」, 《간송문화》 제3호, 한국민족미술연구소, 1972년 10월, 50쪽,
- 77 최완수, 「김추사의 금석학」, 《간송문화》 제3호, 한국민족미술연구소, 1972년 10월, 52쪽.
- 78 최완수, 「김추사의 금석학」、《간송문화》 제3호, 한국민족미술연구소 1972년 10월 50쪽
- 79 최완수, 「김추사의 금석학」, 《간송문화》 제3호, 한국민족미술연구소, 1972년 10월, 50쪽.

- 80 최완수, 『김추사연구초』, 지식산업사, 1976, 51쪽.
- 81 최완수, 『김추사연구초』, 지식산업사, 1976, 52쪽.
- 82 최완수. 『김추사연구초』, 지식산업사, 1976, 53쪽.
- 83 김창현, 「한국 문인화 개관」, 《간송문화》 제11호, 한국민족미술연구소, 1976년 10월, 37쪽.
- 84 최완수 「추사서파고」、《가송문화》 제19호, 한국민족미술연구소, 1980년 10월, 49·50쪽.
- 85 최완수「추사서파고」《가송문화》제19호, 한국민족미술연구소, 1980년 10월, 51쪽,
- 86 허영환, 「청대 양주화파의 회화사상이 조선 후기 회화에 끼친 영향: 판교와 추사를 중심으로」, 《아세아연구》 제88호, 고려대학교 아세아문제연구소, 1992, 105쪽.
- 87 최완수, 「추사일파의 글씨와 그림」, 《간송문화》 제60호, 한국민족미술연구소, 2001년 5월.
- 88 최완수, 「김추사의 금석학」、《간송문화》 제3호, 한국민족미술연구소, 1972년 10월.
- 89 최완수, 「김추사 평전」, 『김추사연구초』, 지식산업사, 1976; 최완수, 「김추사평전」, 《신동아》, 1976년 1월.
- 90 최완수. 「추사서파고」、《간송문화》 제19호, 한국민족미술연구소, 1980년 10월.
- 91 최완수, 「추사일파의 글씨와 그림」, 《간송문화》 제60호, 한국민족미술연구소, 2001년 5월.
- 92 최완수, 「김추사의 금석학」, 《간송문화》 제3호, 한국민족미술연구소, 1972년 10월.
- 93 최완수, 「추사서파고」, 《간송문화》 제19호, 한국민족미술연구소, 1980년 10월.
- 94 김기승, 『한국서예사』, 대성문화사, 1966, 222쪽.
- 95 이성배, 「조선시대의 서예 동향과 서예가」, 『한국 서예문화의 역사』, 국사편찬위원회, 2011, 227쪽.
- 96 김기승, 『한국서예사』, 대성문화사, 1966, 222쪽.
- 97 최왕수「추사서파고」《가송문화》제19호, 한국민족미술연구소, 1980년 10월, 41쪽,
- 98 최완수, 「추사서파고」, 《간송문화》 제19호, 한국민족미술연구소, 1980년 10월, 49쪽.
- 99 최완수, 「추사서파고」, 《간송문화》 제19호, 한국민족미술연구소, 1980년 10월, 49쪽.
- 100 김응현, 「추사서체의 형성과 발전」, 『한국의 미 17 추사 김정희』, 중앙일보사, 1985, 191쪽.
- 101 진홍섭·강경숙·변영섭·이완우, 『한국미술사』, 문예출판사, 2006.
- 102 김광욱. 『한국서예학사』, 계명대학교 출판부, 2009.
- 103 이성배, 「조선시대의 서예 동향과 서예가」, 『한국 서예문화의 역사』, 국사편찬위원회, 2011.
- 104 최완수, 「추사서파고」, 《간송문화》 제19호, 한국민족미술연구소, 1980년 10월, 49쪽.
- 105 최완수 「추사서파고」、《간송문화》 제19호, 한국민족미술연구소, 1980년 10월, 51쪽.
- 106 최완수 「추사서파고」《가송문화》제19호, 한국민족미술연구소, 1980년 10월, 53쪽.
- 107 유홍준. 『완당평전 1』, 학고재, 2002, 104쪽, 297쪽.
- 108 유홍준, 『완당평전 1』, 학고재, 2002, 104쪽, 297쪽.
- 109 유홍준, 『완당평전 1』, 학고재, 2002, 295쪽.
- 110 유홍준, 『완당평전 2』, 학고재, 2002, 686쪽.
- 111 최완수, 「김추사의 금석학」, 《간송문화》 제3호, 한국민족미술연구소, 1972년 10월, 41~44쪽.

- 112 최완수, 「추사서파고秋史書派考」, 《간송문화》 제19호, 한국민족미술연구소, 1980년 10월, 49쪽,
- 113 최완수, 「추사 일파의 글씨와 그림」、《간송문화》 제60호, 한국민족미술연구소, 2001년 5월, 85쪽.
- 114 최완수, 「김추사평전」, 『김추사연구초』, 지식산업사, 1976, 50쪽.
- 115 최완수, 「김추사평전」, 『김추사연구초』, 지식산업사, 1976, 50쪽.
- 116 최완수, 「김추사평전」, 『김추사연구초』, 지식산업사, 1976, 50쪽.
- 117 최완수, 「김추사평전」, 『김추사연구초』, 지식산업사, 1976, 52·53쪽.
- 118 박제가의 북학사상은 『북학의』北學議에 그 정수가 담겨 있고 또 그의 문집 『정유각집』貞養閣 集을 통해 살펴볼 수 있다. 또한 양상훈, 「박제가의 북학사상과 청대학술」, 세종대학교 역사 학과 박사 학위 논문, 2007에서 확인할 수 있다.
- 119 「이조인물전」71회, 《동아일보》, 1921년 11월 1일 자.
- 120 「김완당, 송시열 선현비각건립」, 《동아일보》, 1933년 2월 22일 자.
- 121 「추사 단묘 수축 발기」秋史 壇墓 修築 發起, 《동아일보》, 1933년 3월 16일 자.
- 122 「추사 김정희씨 백년추도 기념식」, 《경향신문》, 1955년 11월 26일 자.
- **123** 「추사김정희백년기념제 초대장」(김청강, 「완당선생의 예술과 생애」, 《동아일보》, 1955년 11 월 30일 자).
- 124 김청강, 「완당선생의 예술과 생애」, 《동아일보》, 1955년 11월 30일 자.
- 125 『완당 김정희 선생 백주기 추념 유작 전람회』, 국립박물관, 진단학회, 1956.
- 126 「완당백주기추념전」, 《경향신문》, 1956년 12월 16일 자.
- 127 김영기, 「완당의 예술세계, 완당과 한청문화교류」, 《조선일보》, 1956년 11월 14·15일 자.
- **128** 김영기, 「완당전의 의의와 성격, 선생의 예술을 추모하면서」, 《경향신문》, 1956년 12월 26일 자.
- 129 김기승, 「서예와 추사 백칠주기를 맞으며」. 《경향신문》, 1963년 11월 25일 자
- 130 「김정희 선생 유택 복원 정화」、《동아일보》、1976년 4월 20일 자.
- 131 「추사고택 복원준공」、《경향신문》、1977년 6월 27일 자
- 132 「추사 유허비 건립」, 《경향신문》, 1978년 1월 19일 자.
- 133 「추사 제주 적거지 복원」, 《경향신문》, 1984년 2월 29일 자.
- **134** 윤용구, 「완당 김정희 서화에 제하다」(『추사 김정희: 학예 일치의 경지』, 국립중앙박물관, 2006).
- 135 문일평, 「서도 대가 김추사」, 《조선일보》, 1935년 3월 10일 자.
- 136 문일평, 「완당선생전」, 『호암사화집』湖岩史話集, 인문사, 1939(문일평, 『예술의 성직』, 열화 당, 2001, 344쪽).
- 137 윤희순, 『조선미술사연구』, 서울신문사, 1946(윤희순, 『조선미술사연구』, 열화당, 2001, 126쪽).
- 138 윤희순, 『조선미술사연구』, 서울신문사, 1946(윤희순, 『조선미술사연구』, 열화당, 2001, 127

쪽).

- 139 이동주, 「완당바람」, 《아세아》, 1969년 6월 호(이동주, 『우리나라의 옛그림』, 박영사, 1975, 256쪽).
- **140** 이동주, 「완당바람」, 《아세아》, 1969년 6월 호(이동주, 『우리나라의 옛그림』, 박영사, 1975, 272~274쪽).
- 141 최완수, 「김추사의 금석학」, 《간송문화》 제3호, 한국민족미술연구소, 1972년 10월.
- **142** 최완수, 「김추사평전」, 《신동아》, 1976년 1월(최완수, 「김추사 평전」, 『김추사연구초』, 지식 산업사, 1976, 15쪽).
- 143 최완수, 「김추사평전」, 《신동아》, 1976년 1월(최완수, 「김추사 평전」, 『김추사연구초』, 지식 산업사, 1976, 21쪽).
- **144** 최완수, 「김추사평전」, 《신동아》, 1976년 1월(최완수, 「김추사 평전」, 『김추사연구초』, 지식 산업사, 1976, 22쪽).
- 145 최완수, 「김추사평전」, 《신동아》, 1976년 1월(최완수, 「김추사 평전」, 『김추사연구초』, 지식 산업사, 1976, 22쪽).
- 146 최완수, 「김추사평전」, 《신동아》, 1976년 1월(최완수, 「김추사 평전」, 『김추사연구초』, 지식 산업사, 1976, 24쪽).
- 147 최완수, 「김추사평전」, 《신동아》, 1976년 1월(최완수, 「김추사 평전」, 『김추사연구초』, 지식 산업사. 1976. 27쪽).
- 148 최완수, 「김추사평전」, 《신동아》, 1976년 1월(최완수, 「김추사 평전」, 『김추사연구초』, 지식 산업사, 1976, 47쪽).
- **149** 최완수, 「김추사평전」, 《신동아》, 1976년 1월(최완수, 「김추사 평전」, 『김추사연구초』, 지식 사업사 1976, 50쪽).
- 150 최완수, 「김추사평전」, 《신동아》, 1976년 1월(최완수, 「김추사 평전」, 『김추사연구초』, 지식 산업사. 1976. 53쪽).
- 151 아휘준 『한국회화사』, 일지사, 1980, 288쪽.
- 152 아휘준. 『한국회화사』, 일지사, 1980, 290쪽.
- 153 안휘준、『한국회화사』, 일지사, 1980, 290·291쪽.
- 154 최열, 『한국근대사회미술론』, 위상미술동인, 1981, 32쪽(최열, 『한국근현대미술사학』, 청년 사 2010, 423쪽).
- 155 최열, 『한국근대사회미술론』, 위상미술동인, 1981, 34쪽(최열, 『한국근현대미술사학』, 청년 사, 2010, 425쪽).
- 156 최열, 『한국근대사회미술론』, 위상미술동인, 1981, 35쪽(최열, 『한국근현대미술사학』, 청년 사, 2010, 426쪽).
- 157 최완수. 『김추사연구초』, 지식산업사, 1976.
- 158 허영화 『영원한 묵향』, 한국능력개발, 1978.

- 159 후지츠카 치카시, 「이조의 청조문화의 이입과 김완당」, 동경제국대학 문학 박사 학위 청구 논문, 1936.
- 160 후지츠카 치카시 지음, 박희영 옮김, 『추사 김정희 또 다른 얼굴』, 아카데미하우스, 1994.
- 161 후지츠카 치카시 지음, 후지츠카 아키나오 엮음, 윤철규·이충구·김규선 옮김, 『추사 김정희 연구: 청조문화 동전의 연구』, 과천문화원, 2009.
- **162** 유홍준, 『완당평전 1~3』, 학고재, 2002.
- 163 유홍준, 『완당평전 1』, 학고재, 2002, 11쪽
- 164 유홍준, 『완당평전 1』, 학고재, 2002, 18쪽
- **165** 유홍준, 『완당평전 1』, 학고재, 2002, 18~20쪽.
- 166 후지츠카 치카시, 「이조의 청조문화의 이입과 김완당」, 동경제국대학 문학 박사 학위 청구 논문, 1936(후지츠카 치카시 지음, 후지츠카 아키나오 엮음, 윤철규·이충구·김규선 옮김, 『추사 김정희 연구: 청조문화 동전의 연구』, 과천문화원, 2009, 140쪽).
- 167 후지츠카 치카시, 「이조의 청조문화의 이입과 김완당」, 동경제국대학 문학 박사 학위 청구 논문, 1936(후지츠카 치카시 지음, 후지츠카 아키나오 엮음, 윤철규·이충구·김규선 옮김, 『추사 김정희 연구: 청조문화 동전의 연구』, 과천문화원, 2009, 17쪽).
- 168 후지츠카 치카시, 「이조의 청조문화의 이입과 김완당」, 동경제국대학 문학 박사 학위 청구 논문, 1936(후지츠카 치카시 지음, 후지츠카 아키나오 엮음, 윤철규·이충구·김규선 옮김, 『추사 김정희 연구: 청조문화 동전의 연구』, 과천문화원, 2009, 129쪽).
- 169 후지츠카 치카시, 「이조의 청조문화의 이입과 김완당」, 동경제국대학 문학 박사 학위 청구 논문, 1936(후지츠카 치카시 지음, 후지츠카 아키나오 엮음, 윤철규·이충구·김규선 옮김, 『추사 김정희 연구: 청조문화 동전의 연구』, 과천문화원, 2009, 129쪽).
- 170 후지츠카 치카시, 「이조의 청조문화의 이입과 김완당」, 동경제국대학 문학 박사 학위 청구 논문, 1936(후지츠카 치카시 지음, 후지츠카 아키나오 엮음, 윤철규·이충구·김규선 옮김, 『추사 김정희 연구: 청조문화 동전의 연구』, 과천문화원, 2009, 138쪽).
- 171 이동주, 「완당바람」, 《아세아》, 1969년 6월 호(이동주, 『우리나라의 옛 그림』, 박영사, 1975, 274쪽).
- 172 박규수, 『환재집』(유홍준, 「환재 박규수의 서화론」, 《태동泰東고전연구》 제10집, 한림대학교 태동고전연구소, 1993).
- 173 최열, 「지역미술계 형성과 연구사」, 《인물미술사학》 제16호, 인물미술사학회, 2020.
- 174 상유현, 「추사방현기」秋史訪見記, 《도서》 제10호, 을유문화사, 1966. 상유현의 손자 상철의 저서 『전수만록』順手漫錄에 「추사방현기」가 실려 있고 뒷날 김약슬이 이를 찾아 1966년 《도서》 제10호에 소개했으며, 유흥준은 『완당평전』 754~759쪽에서 이를 자세히 소개했다.
- 175 김약슬, 「추사방현기」, 《도서》 제10호, 을유문화사, 1966, 32쪽.
- 176 상유현, 「추사방현기」(김약슬, 「추사방현기」, 《도서》 제10호, 을유문화사, 1966, 35쪽).
- 177 상유현, 「추사방현기」(김약슬, 「추사방현기」, 《도서》 제10호, 을유문화사, 1966, 40쪽).

- **178** 상유현, 「추사방현기」(김약슬, 「추사방현기」, 《도서》 제10호, 을유문화사, 1966, 40쪽).
- 179 상유현, 「추사방현기」(김약슬, 「추사방현기」, 《도서》 제10호, 을유문화사, 1966, 41쪽).
- 180 김수진, 「누가 김정희를 만들었는가: 김정희 명성 형성의 역사」, 《대동문화연구》 제109집, 대 동문화연구소, 2020, 124쪽.

추사 김정희 주요 연보 1786~1856 경주 김씨慶州 金氏, 노론 벽파老論 僻派 가문.

증조부모: 증조할아버지 월성위 김한신月城尉 金漢蓋, 1720~1758, 증조할머니 화순옹 주和順翁主, 1720~1758

조부모: 할아버지 김이주金願柱. 1730~1797

부모: 아버지 유당 김노경西堂 金魯敬, 1766~1837, 어머니 기계 유씨紀溪 俞氏, 1767~1801 양부모: 양아버지 김노영金魯永, 1757~1797, 양어머니 남양 홍씨南陽 洪氏, 1748~1806 본인: 추사 김정희秋史 金正喜, 1786~1856

형제: 산천 김명희山泉 金命喜, 1788~1857, 금미 김상희琴穈 金相喜, 1794~1861

아내: 한산 이씨韓山 李氏, 1786~1805, 아내 예안 이씨禮安 李氏, 1788~1842

아들: 서자 수산 김상우須山 金商佑, 1817~1884, 양자 서농 김상무書農 金商懋, 1819~1865 딸: 서녀 경주 김씨(이민하의 아내), 서녀 경주 김씨(조경희의 아내)

1786년(1세)

6월 3일 밤 10시 한양 남부 낙동點洞: 서울 신세계백화점 건너편 서울증앙우체국 일대 외가에서 출생, 생가 터는 사라졌고 본가인 종로구 통의동 35-5번지 백송이 보존되어 있음.

1789년(4세)

10월 17일 아버지 김노경, 의금부 도사 제수.

1793년(8세)

6월 10일 이전 큰아버지 김노영과 큰어머니 남양 홍씨의 양자로 들어감. 통의동 35-5 번지(지금의 금융감독연수원 자리) 월성위궁으로 이주.

1797년(12세)

7월 4일 양아버지 김노영 별세.

12월 26일 할아버지 김이주 별세.

주요 연보 1039

1800년(15세)

한산 이씨와 결혼.

1801년(16세)

8월 21일 어머니 기계 유씨 별세.

1805년(20세)

- 2월 12일 아내 한산 이씨 별세.
 - 이 무렵 관례冠禮 올림 아버지로부터 자字 백양伯養 받음

1806년(21세)

- 5월 17일 노론 벽파 세력인 김한록 가문을 규탄하는 사학유생 연명 상소에 참가.
 - 이 무렵 이전부터 자하 신위의 자하 문하 출입.
 - 이 무렵 자字 원춘元春 사용.
 - 이 무렵 숙부 김노겸全魯謙, 1781~1853의 부채에 묵란과 제화시를 써서 삼절 이상이라는 평을 들음.
 - 이 해에 양어머니 남양 홍씨 별세.

1807년(22세)

2월 22일 아버지 김노경, 동부승지 제수.

1808년(23세)

- 예안 이씨와 결혼
- 이 해에 아호 현란玄蘭을 처음 사용함.

1809년(24세)

- 2월 11일 안동 김씨 핵심 가문인 장동 김문의 중심인물인 문곡 김수항 추숭을 주장하는 사학유생 연명 상소에 참가.
- 9월 16일 아버지 김노경, 예조 참판 제수.
- 10월 28일 아버지 김노경, 사은사 부사로 중국행.
- 11월 9일 생원시 입격 직후 출발하여 사은사 일행단에 자제 군관으로 합류하여 12월 24일 북경에 도착.
 - 이 해에 아호 추사秋史를 처음 사용함.

1810년(25세)

- 1월 완원, 옹방강과 친교를 맺음.
- 2월 3일 북경 출발하여 3월 19일에 귀국.
- 7월 여름 자하 신위 선생으로부터 표암 강세황이 쓴 『영탑본』影榻本을 하사받음.

1811년(26세)

- 6월 6일 아버지 김노경, 예조 참판 제수.
 - 이 해에 자하 신위 선생으로부터 시편 「추사에게 맡기노라 1811년」屬秋史辛未속추사 신미을 하사받음.

1812년(27세)

7월 자하 신위 선생이 중국 사신으로 떠나기 전 시편 「연경에 들어가는 자하 선생에게 올립니다 送 紫霞先生 入燕송 자하선생 입연를 지어 올림.

1813년(28세)

이 해에 중인 출신 시인 김광익의 시집 『반포유고습유』伴圃遺稿拾遺 서문 지어 줌.

1814년(29세)

6월 15일 아버지 김노경, 도승지 제수.

1815년(30세)

- 10월 1일 아버지 김노경, 경기 감사 제수.
- 10월 27일 이전 수락산 학림암에서 해붕 대사와 초의 선사를 만남. 이때부터 초의 선사와 평생 금란지교를 이어 감.

1816년(31세)

7월 동리 김경연과 함께 북한산 비봉에 올라 비석이 진흥왕순수비임을 확인함.

11월 8일 아버지 김노경, 경상 감사 제수.

1817년(32세)

- 2월 하순 경상 감사 김노경의 임지 경상도 여행.
- 4월 경주 무장사 터에서 무장사비 파편을 찾아냄.

송석원 시사 맹주 천수경의 청으로 암각 대자 〈송석원〉松石園을 써 줌.

6월 운석 조인영과 북한산 진흥왕순수비 비문 조사.

주요 연보 1041

7월 12일 서자 김상우 태어남.

1818년(33세)

2월 아버지 김노경 재임 중인 대구 감영 도착.

해인사 대적광전 중건 〈상량문〉 씀.

3월 말 상경. 아내 예안 이씨 대구 감영 도착

4월 춘천 도호부사 자하 신위 선생 재임 중 관할 지역 순시 때 곡운구곡谷雲九曲을 수행 하고 이후 설악산과 금강산을 여행함. 금강산 마하연에 〈율사의 시적게〉栗師 示寂傷 율사시적게를 새김.

6월 귀경

11월 8일 아버지 김노경, 상경,

12월 13일 아버지 김노경, 도승지 제수.

1819년(34세)

1월 25일 아버지 김노경, 공조 판서 제수.

3월 29일 아버지 김노경, 예조 파서 제수

4월 25일 문과 급제. 순조가 문과 급제를 기하여 월성위묘에 치제政祭를 올릴 것을 명함. 윤4월 4일 임시직 가주서 제수.

5월 2일 종7품 부사정 제수.

1820년(35세)

10월 10일 한림소시 입격.

11월 8일 예문관 검열 제수. 「한림학사를 사양하는 소」 올림.

11월 20일 겸 세자시강원 설서 제수.

12월 15일 춘추관 기사관 제수.

1821년(36세)

1월 13일 예문관 검열 제수.

2월 1일 순조, 회방노인回榜老人 주채홍朱采興 희정당 입시 때 기사관 입시.

6월 4일 아버지 김노경, 이조 판서 제수.

1822년(37세)

1월 17일 아버지 김노경, 대사헌 제수.

2월 10일 아버지 김노경, 형조 판서 제수.

- 6월 14일 병으로 입직하지 않음.
- 6월 26일 기사관 입직 명령에 7월 9일까지 몇 차례 입직함.
- 7월 18일 입직하지 않음. 이조에서 7월 24일까지 여러 차례 파직의 뜻을 전달함.
- 8월 4일 예문관 검열 제수.
- 8월 5일 입직하지 않음. 이조에서 12월 23일 자로 파직의 뜻을 전달함.
- 7~10월 사이 충청북도 단양 기행.

1823년(38세)

- 1월 17일 입직을 제대로 하지 않아 이조에서 이날 이후 2월 22일, 3월 17~24일 연이어 파직의 뜻을 전달함. 이후에도 『승정원일기』에 입직 문제가 계속 거론됨.
- 7월 25일 순조, 김정희를 오대산·적상산·정족산 삼처사고 폭사로 하명.
- 8월 5일 겸 규장각 대교 제수. 「규장각 대교를 사양하는 상소」 올림.
- 8월 초순 삼처사고 폭사 임무 출발.
- 8월 19일 검열 제수.
- 9월 하순 강원도 오대산 사고, 전라도 적상산 사고, 강화도 전등산 사고 폭사 임무 완수하고 귀경.

1824년(39세)

- 1월 6일 종6품 홍문관 부수찬副修撰 제수.
- 3월 13일 정6품 세자시강원 사서司書 제수.
- 6월 5일 겸 춘추 제수.
- 7월 21일 아버지 김노경, 사헌부 대사헌 제수.
- 윤7월 12일 종6품 부사과 제수.
- 9월 11일 아버지 김노경, 형조 판서 제수.
- 12월 22일 정6품 홍문관 수찬 제수.
 - 이 해에도 『승정원일기』에 입직 문제가 계속 거론됨.
 - 이 해에 아버지 김노경이 과천에 산과 밭을 구입하여 선영先堂으로 삼고 별서別墅 과지초당瓜地草堂으로 사용.

1825년(40세)

- 1월 16일 정5품 사간원 헌납獻納 제수.
- 1월 25일 아버지 김노경, 대사헌 제수.
- 2월 5일 남학교수南學敎授 제수.
- 2월 8일 아버지 김노경, 예조 판서 제수.

- 3월 17일 정5품 세자시강원 문학文學 제수.
- 5월 17일 종5품 홍문관 부교리副校理 제수
- 11월 25일 종4품 사헌부 장령 임명, 사헌부 장령을 사양하는 상소 올림.
- 11월 27일 전시殿試 대독관, 아버지 김노경과 나라히 참석
- 12월 3일 정6품 사간원 정언正言 제수.
- 12월 30일 정5품 홍문관 교리 제수

1826년(41세)

- 2월 16일 정4품 홍문관 응교應教 제수.
- 2월 20일 충청우도(지금의 충청남도) 암행어사 임명
- 6월 24일 충청우도 암행어사 마침.
- 6월 26일 비인 현감 김우명을 봉고파직 시킴.
- 7월 27일 정4품 세자시강원 필선照善 제수
- 8월 4일 정3품 종부시 종부정宗簿正 제수.
- 8월 12일 종3품 사헌부 집의執義 제수
- 8월 26일 아버지 김노경, 한성 판유 제수
- 11월 30일 규장각 검교대교檢校待敎 제수.

1827년(42세)

- 2월 23일 종3품 통례원 상례相禮 제수.
- 윤5월 8일 아버지 김노경, 광주 유수 제수
- 7월 24일 정3품 당상관 통정대부通政大夫 가자.
- 8월 20일 동부승지 제수.
- 10월 4일 정3품 예조 참의 물망에 오름
 - 이 해에 자하 신위 선생, 해거 홍현주와 함께 『운외몽중첩』雲外夢中帖 완성.

1828년(43세)

- 2월 15일 정3품 병조 참의 제수. 병을 핑계로 나가지 않음.
- 3월 19일 희롱福陵(중종 계비 장경왕후 능, 경기도 고양시 소재) 봉심奉審 이후 9월까지 몇 차례 희롱 봉심.
- 5월 24일 아버지 김노경, 병조 판서 제수
- 6월 6일 아버지 김노경, 호조 판서 제수.
- 7월 9일 아버지 김노경, 평안 감사 제수.
- 8월 이후 관직에 나가지 않음

8월 15일 아버지 김노경의 평안 감사 부임길에 수행.

이 무렵 묘향산 보현사 상원암 현판 글씨 〈상원암〉上元庵을 씀.

1829년(44세)

- 1월 2일 동부승지 제수.
- 3월 11일 건릉健陵(정조와 효의왕후 합장 능, 경기도 화성 소재) 봉심.
- 4월 평양행.
- 4월 13·17일 13일 자, 17일 자 편지를 평양에서 한양 장동 본가의 아내 예안 이씨에게 보냄.
- 4월 26일 강릉康陵(명종과 인순왕후 능, 서울 노원구 공릉동 소재) 봉심.
- 11월 평양행. 3일 자 및 26일 자 편지를 평양에서 한양 장동 본가의 아내 예안 이씨에게 보냄.

1830년(45세)

- 6월 15일 아버지 김노경, 평안 감사 해임.
- 7월 3일 아버지 김노경, 판돈령부사 제수.
- 8월 27일 김우명이 아버지 김노경을 탄핵함.
- 10월 2일 아버지 김노경, 전라도 고금도에 위리안치 처분.
- 10월 10일 아버지 김노경의 유배지 고금도행을 수행.
- 10월 이후 가족 용산龍山 이주, 월성위궁月城尉宮 폐궁.

1831년(46세)

- 4월 무렵 상경.
- 8월 무렵 고금도행.
- 11월 12일 고금도에서 출발.
- 11월 18일 한양 용산 본가에 도착.
- 12월 북경의 완상생, 유희해가 이상적을 통해 보내 준 완원의 『황청경해』皇淸經解를 받음.

1832년(47세)

- 2월 26일 아버지 김노경의 억울함을 호소하는 격쟁擊爭(1차 1회).
 - 김정희가 벌인 격쟁은 두 시기로 나뉜다. 1832년 2월부터 1833년 8월까지 총세 차례에 걸쳐 벌인 젊은 날의 격쟁을 1차, 1854년 2월부터 1856년 2월까지 무려 여섯 차례에 걸쳐 벌인 노년기의 격쟁을 2차라 칭했다.
- 4~5월 사이 가족, 금호琴湖(지금의 동작구 흑석동)로 이주.

주요 연보 1045

9월 10일 격쟁(1차 2회).

1833년(48세)

3월 금호 지역 안에서 이웃으로 이사.

8월 30일 격쟁(1차 3회).

9월 13일 순조가 김노경 석방을 특별히 하교함.

1834년(49세)

가을 금석정琴石후에서 초의 선사와 어울림.

11월 3일 순조 승하.

11월 18일 헌종 즉위. 순원왕후 수렴청정.

1835년(50세)

1월 18일 아버지 김노경, 상호군 물망에 오름.

4월 23일 아버지 김노경, 판의금부사 제수. 나가지 않음.

5월 10일 아버지 김노경, 숭록대부에 가자.

윤6월 19일 우부승지 제수. 사직상소 올리고 나가지 않음.

7월 19일 아버지 김노경, 판의금부사 제수. 나가지 않음.

8월 15일 아버지 김노경, 도총관 제수.

8월 21일 정3품 좌부승지 제수.

8월 22일 「사직 겸 진정하는 상소」를 올리고 나가지 않음.

9월 2일 아버지 김노경, 내의원·약방제조 제수. 장동 월성위궁 개방. 가족 이주.

11월 14일 헌종, 희정당 조회에 규장각 원임 대교原任 待教 자격으로 다음 해인 1836년 2월 1일까지 다섯 차례 입시.

1836년(51세)

3월 3일 동부승지 제수.

3월 20일 우부승지 제수.

4월 6일 성균관 대사성 제수. 「대사성을 사양하는 소」를 올리고 나가지 않음.

5월 20일 종2품 가선대부嘉善大夫 가자.

5월 22일 「가선대부를 사양하는 소」를 올리고 나가지 않음.

6월 29일 도총관 제수.

7월 10일 종2품 병조 참판 제수.

8월 8일 병조 참판 사직.

11월 8일 성균관 대사성 제수.

12월 12일 아버지 김노경, 판의금부사 제수.

1837년(52세)

3월 12일 좌승지 제수.

3월 30일 아버지 김노경 별세, 과천 선영에 안장.

4월 아버지 장례 치른 뒤 삼년상 시작.

여름 금호에서 겨울을 보냄. 초의 스님 상경.

1838년(53세)

4월 초의 스님, 금강산행.

7월 허련, 월성위궁으로 찾아와 문하 입문.

12월 허련, 낙향,

1839년(54세)

5월 8일 호군 제수.

5월 25일 종2품 형조 참판 제수.

8월 15일 형조 참판 사임.

이 무렵 헌종이 김정희에게 경주 옥산 서원 중건 현판 글씨 쓰도록 하명.

1840년(55세) 제주 1년 차

- 2월 28일 수궁守宮 검교대교 임명. 이후 3월 15일, 4월 3일 연이어 수궁 검교대교 제수.
- 6월 22일 동지 겸 사은사 부사 제수.
- 7월 10일 대사헌 김홍근, 이미 별세한 아버지 김노경 탄핵.
- 7월 12일 아버지 김노경 삭탈관직.
- 7월 12일 직후 금호 별서로 퇴거.
- 8월 초순 예산 향저로 내려감.
- 8월 20일 예산 향저에서 끌려옴. 의금부 투옥.
- 8월 23일~9월 3일 여섯 차례의 고문을 받고, 총 서른여섯 대의 곤장을 맞음.
- 9월 4일 우의정 조인영, 구명상소로 목숨을 건짐. 제주 대정에 위리안치 유배형 하명. 월성위궁 몰수. 가족 금호로 이주.
- 9월 7일 또는 8일 한양을 출발.

주요 연보 1047

- 9월 18일 전라도 전주를 거쳐 나주 경유.
- 9월 20일 전라도 해남 대둔사에서 초의 스님과 1박.
- 9월 21일 일지암 출발.
- 9월 27일 해남 이진 포구에서 승선. 제주 해협 건너 화북진에 도착하여 민가에서 1박.
- 9월 28일 제주 읍성 제주목에 신고.
- 10월 1일 제주 읍성 출발. 명월에서 1박을 했다는 설도 있음. 대정 배소지 도착. 군교 송계순 집 안착.
- 10월 5일 예산의 아내 예안 이씨에게 편지를 씀. 이후 별세할 때까지 15통을 써서 보냄

1841년(56세) 제주 2년 차

- 2월 허련, 1차 제주행.
- 6월 허련, 제주를 떠남(1차 4개월).
- 4월 학질에 걸림.
- 6~8월 격리 조치를 당함, 편지 중지.
- 10~12월 사이 아내 예안 이씨가 김상무를 양자로 들임.

1842년(57세) 제주 3년 차

- 5~6월 사이 역관 이상적이 중국 계복의 『만학집』晚學集과 운경의 『대운산방집』大雲山房集을 구해 제주로 보내옴.
- 11월 13일 아내 예안 이씨 별세.
- 11월 18일 아내가 별세한 줄 모른 채 병환을 걱정하는 편지를 보냄. 아내에게 보내는 마지막 편지.
- 12월 15일 아내 예안 이씨 별세 소식 들음. 「부인 예안 이씨 애서문」지음.
 - 이 해에 강도순의 집으로 이주
 - 유배 직후부터 1842년 12월 18일 사이에 한양 본가, 금호에서 용산으로 이주.

1843년(58세) 제주 4년 차

- 봄 초의 스님, 제주 방문
- 6~7월 사이 역관 이상적이 중국 하장령 편찬 『황조경세문편』皇朝經世文編을 구해 제주로 보내옴.
- 윤7월 허련, 2차 제주행.
- 9월 초순 초의 스님, 제주를 떠남.
- 11월 무렵 이상적에게 〈세한도〉歲寒圖를 그려 한양으로 보냄.
 - 이 해에 백파 스님과 삼종선三種禪 편지 논쟁

1844년(59세) 제주 5년 차

봄 허런, 제주를 떠남(2차 10개월), 허런에게 우수사 신관호를 소개해 줌. 봄 이후 이상적이 제주로 편지 「세한도 한 폭을 엎드려 읽습니다」를 보내 옴. 10월 26일 역관 이상적, 〈세한도〉를 북경으로 가져감.

1845년(60세) 제주 6년 차

1월 우선 이상적, 김정희의 〈세한도〉에 중국 문인 열여섯 명의 제찬을 받음.

1월 14일 권돈인, 영의정 제수.

유배 시절 어느 시기에 추사체의 봄을 구가하는 글씨〈의문당〉疑問堂,〈은광연세〉恩 光衍世,〈무량수각〉無量壽閣,〈일로향실〉—爐香室,〈시경루〉詩境樓를 쓰고, 그림〈영영백 윤도〉英英白雲圖.〈고사소요도〉高土逍遙圖,〈소림모정도〉疏林茅亭圖를 그림.

1846년(61세) 제주 7년 차

1월 4일 초의 스님에게 보내는 편지에서 "늦은 봄쯤 해배될 듯하다"라고 함.

1월 허련 임무를 마치고 한양으로 복귀하는 전라 우수사 신관호를 수행해 상경함.

4월 두 아들 중 한 명이 아버지 김정희의 환갑을 쇠러 제주로 건너옴.

5월 허련, 영의정 권돈인의 집에 기숙하면서 헌종의 명으로 〈산수화첩〉을 그려 올림.

가을 추금 강위가 제주 해협을 건너 김정희를 찾아와 문하에 입문함.

이 해에 장황사 유명훈에게 『난맹첩』蘭盟帖을 그려 보내 줌.

1847년(62세) 제주 8년 차

봄 허련, 3차 제주행, 허련, 스승 김정희 초상을 그림.

7~8월 사이 허련, 제주를 떠남(3차 5개월).

9월 허련, 상경하여 안국동 영의정 권돈인 집에 기숙함.

1848년(63세) 제주 9년 차

- 2월 이전 헌종, 글씨를 써 올리라고 하명. 어명을 받은 김정희는 편액 3점, 권축 3축을 써서 올림.
- 8월 금위대장 신관호가 진도의 소치 허련에게 김정희 글씨를 갖고 상경해 입시하라는 왕명을 전달함.

허련, 신관호 주선으로 고부 감시 89 監賦에 입격. 상경해 초동(지금의 을지로 3가) 신관호 집에 도착함.

10월 허련, 초시와 무과 회시에 연이어 입격해 궁궐 출입 자격을 획득함.

12월 6일 헌종이 김정희 석방을 하명함.

주요 연보 1049

- 12월 19일 해배 소식을 구전으로 전해 들음.
- 12월 30일 제주 감영에서 해배 서한을 인편으로 전달해 옴.

1849년(64세) 제주 10년 차

- 1월 15일 허련, 금위대장 신관호 인솔 아래 어전 입시. 이후 1월 22·25일과 5월 26·29일 연이어 입시함.
- 2월 13일 대정 출발해 제주관아에서 목사에게 출도 신고함
- 2월 15일 화북진 도착함
- 2월 26일 화북진에서 승선해 소완도에 도착하여 1박
- 2월 27일 소완도에서 새벽에 출발하여 정오에 해남군 북평면 이진에 도착함
- 2월 28일 이진을 출발하여 대둔사에 도착해 초의 스님과 만남.
 - 직후 강진 땅 황상의 집을 방문했으나 주인이 없어 상경함.
- 3월 초중순 충남 예산 월성위가에서 여러 날을 머무름.
- 3월 중하순 상경 도중 수원진에서 의관 홍현보와 사흘 밤을 보냄.
- 3월 하순 용산 본가에 도착함.
 - 직후 과천 선산 아버지 김노경 묘소 참묘
- 4월 말~5월 초사이 마포 강변에 집을 마련함
- 6월 무렵 허련 낙향
- 6월 20일~7월 17일 사이 중인 예원의 서가와 화가 품평회인 기유예림리西藝林에 초대 받아 품평을 해 중
 - 이 무렵 추사체의 여름날을 알리는 〈단연죽로시옥〉端硯竹爐詩屋, 〈불광〉佛光을 씀.

1850년(65세)

4월 중순 전주의 전라 감사 남병철을 방문함

남원 구례 화엄사 방문함, 남원 방문 때 〈모질도〉耄耋圖 그림

- 5월 말 해남 대둔사 초의 스님 방문 및 진도의 허련 합류한 듯함
- 6월 초순 상경
- 9월 무렵 용산 집으로 이사함

1851년(66세)

- 2월 종친부 유사당상 흥선군 이하응을 찾아가 만남 권돈인의 소개
- 5월 단오절에 도승지 남병철로부터 합죽선을 선물로 받고 펴지 교환함
- 6월 8일 조정에서 헌종 위패를 옮기는 문제인 '조천론' 논쟁, 즉 신해예송辛亥禮訟이 일어남. 이때 영의정 권돈인을 중심으로 중인 예원의 조희룡과 함께 예송 논쟁에 참

가함.

- 6월 19일 영의정 권돈인이 파직당함.
- 7월 12일 홍문관 교리 김회명이 김정희를 탄핵함.
- 7월 13일 권돈인, 화천 중도부처 유배형.
- 7월 21일 양사 합계로 김정희·김명희·김상희 형제 및 오규일, 조희룡 부자 등 여섯 명 탄핵당합
- 7월 22일 함경도 북청 유배형.
- 7월 26일 또는 27일 한양출발.
- 8월 11일 회양에 도착해 1박 후 12일에 다시 출발.
- 8월 20일 함흥에 도착해 2박 후 22일에 다시 출발.
- 8월 16일 북청 동문 밖에 도착.
- 윤8월 2일 북청읍 병영 도착. 북청읍 성동城東에 자작나무 껍질로 지은 집 화피옥權皮屋 한 채에 입주.
- 9월 17일 침계 윤정현, 함경 감사 제수.

북청 유배 시절에 추사체의 무성한 여름날의 절정을 보여 주는 〈잔서완석루〉殘書頑 石樓、〈사서루〉賜書樓、〈검가〉劍家、〈침계〉梣溪、〈도덕신선〉道德神僊을 씀.

1852년(67세)

- 4월 이전 아우 김명희·김상희 두 형제가 과천 본가에서 가족을 이끌고 생활함.
- 8월 합경 감사 침계 유정현이 황초령 진흥왕순수비 비각 현판 글씨 청해 옴.
- 8월 13일 철종이 권돈인과 김정희 두 사람에 대하여 석방 명령을 내림.
- 8월 19일 대원군 이하응이 인편으로 해배 소식을 알려 옴.
- 8월 말~9월 초 사이 북청 출발.
- 10월 9일 과처 본가에 도착.

1853년(68세)

봄 운구 스님 방문.

승지 동암 심희순이 편지를 보내 옴.

- 3월 6일 신해예송 연루자 조희룡, 오규일에게 석방 명령이 내려짐.
- 3월 17일 신해예송 연루자 김명희, 김상희 향리 추방 명령을 거둠.
 - 이 무렴 중인 이상적, 오경석, 김석준 방문,
- 9월 갓진의 무인 황상이 남양주의 유산 정학연과 함께 과지초당 방문.

주요 연보 1051

1854년(69세)

2월 13일 아버지 김노경의 신원을 호소하는 격쟁(2차 1회).

3월 12일 격쟁(2차 2회).

8월 20일 격쟁(2차 3회).

이 무렵 천자만홍의 가을날을 수놓는 듯 추사체의 만개를 증명하는 〈계산무진〉谿 山無盡,〈사야〉史野,〈백벽〉百蘖,〈산숭해심〉山崇海深,〈유천희해〉遊天戱海,〈죽로지실〉竹 爐之室에 이어 삼라만상을 넘나드는 무상의 글씨인〈화법유장〉畫法有長,〈호고유시〉 好古有時,〈오악규롱〉五岳主楞,〈무쌍채필〉無雙彩筆,〈대팽두부〉大烹豆腐를 씀.

1855년(70세)

봄 허련이 과지초당으로 찾아옴.

3월 2일 격쟁(2차 4회).

6월 3일 생일을 맞이하여 〈불이선란도〉不二禪蘭圖를 그려 아내 영전에 바친 듯함.

8월 7일 격쟁(2차 5회).

- 이 해에 〈백파선사비〉 비문을 써 줌(제주 시절에 편지로 삼종선 논쟁을 한 백파 스님의 비문을 제자들이 요청함).
- 이 해에 추사체의 겨울날을 드러내는 그림〈불이선란도〉를 그렸고 다음 해〈판전〉을 씀. 세련과 질박의 경계를 넘나들었음.

1856년(71세)

2월 2일 격쟁(2차 6회)

여름~가을 지금의 강남구 삼성동에 있는 봉은사에 머무름.

10월 7일 봉은사 현판 〈판전〉板殿 씀.

10월 9일 우봉 조희룡, 과지초당 방문,

10월 10일 별세.

10월 14일 철종, 검서관을 파견하여 물품을 하사하고 조의를 전하다. 장례를 치르고 예산 월성위가 선영에 두 아내와 합장하다.

추사 김정희 관련 주요 문헌

• 문집

강세황, 『표암유고』約蕃潰稿,

プ위 『**고**화당る』古歡堂集.

김노겸,『성암집』性庵集.

김려, 『담정유고』 藫庭遺稿.

김매순,『대산집』臺山集.

김상희, 『잡시문초』雜詩文抄.

김석준、『연백당초집』研白堂初集.

김석준, 『홍약루 속 회인시록』紅藥樓續懷人詩錄.

김석준, 『홍약루회인시록』紅藥樓懷人詩錄.

김조순、『풍고집』楓阜集.

남공철,『금릉집』金陵集.

박규수, 『환재집』職齋集.

박윤묵, 『존재집』存齋集.

박제가、『정유각집』貞蕤閣集.

성해응, 『연경재전집』硏經齋全集.

신석우, 『해장집』海藏集.

신위, 『경수당전고』警修堂全藁.

유만주, 『흠영』欽英.

유보예,『하경지략』漢京識略,

유재건、『이향견문록』里鄉見聞錄.

유최진、『초산잡저』樵山雜著.

윤정현, 『침계집』梣溪集,

이경민, 『희조일사』熙朝軼事.

이경설, 『연행록』燕行錄.

이광사, 『원교서결』圓嶠書訣.

이규경、『오주연문장전산고』五洲衍文長箋散稿.

이기복、『단상산고』湍上散稿.

이덕무, 『청장관전서』靑莊館全書.

이상적,『은송당집』恩誦堂集.

이언진, 『송목관신여고』松穆館燼餘稿.

이유원, 『임하필기』林下筆記.

이중환, 『택리지』擇里志.

임득명,『송월만록』松月漫錄.

정약용, 『다산시문집』茶山詩文集.

조면호,『옥수집』玉垂集.

조인영、『운석유고』雲石遺稿.

조희룡, 『석우망년록』石友忘年錄.

조희룡, 『한와헌제화잡존』漢瓦軒題畵雜存.

조희룡, 『호산외기』壺山外記.

초의, 『초의시집』艸衣詩集.

한재락, 『녹파잡기』錄波雜記.

한진호, 『도담행정기』島潭行程記.

허련, 『소치실록』小癡實錄.

허전. 『허전전집』許傳全集.

홋길주 『수여나필』 睡餘淵筆

홍석주, 『연천집』淵泉集.

홍한주,『지수염필』智水拈筆.

홍현보,『해초시고』海初詩稿.

황상、『치원유고』 后園潰稿.

『대명률직해』, 법제처, 1964.

『역주 경국대전 번역 편』, 한국정신문화연구원, 1985.

『이조후기 여항문학총서』여강출파사 1986

• 저서

김정희, 『나가묵연』那迦墨緣(초의에게 보낸 편지), 19세기, 국립중앙박물관 소장.

김정희, 『영해타운』瀛海朶雲(초의에게 보낸 편지), 19세기, 국립중앙박물관 소장

김정희, 『벽해타운』碧海朶雲(초의에게 보낸 편지), 1862, 개인 소장

김정희, 『주상운타』注箱雲朶(초의에게 보낸 편지), 1862, 개인 소장.

김정희 지음, 남상길(남병길) 편찬, 『담연재시고』覃揅齋詩藁 7권 2책, 1867(신석희 「서문」, 남상길 「제사」題辭).

김정희 지음, 남상길(남병길) 편찬, 『완당척독』阮堂尺牘 2권 2책, 1867(남상길 「서문」).

김정희 지음, 남상길(남병길), 민규호 편찬, 『완당집』阮堂集 5권 5책, 1868(남상길「지」識, 민규호 「완당김공소전 阮堂金公小傳). 김정희 지음, 김익환 편찬, 『완당선생전집』阮堂先生全集 10권 5책, 신조선사, 1934(『완당척독』· 『담연재시고』· 『완당집』 합본. 정인보·김영한의 「서문』, 김승열의 「발문」).

김정희 지음, 김익환 편찬, 『완당선생전집』 상·하, 신성문화사, 1972(1934년 신조선사판 영인본). 김정희 지음, 김익환 편찬, 『완당선생전집』, 문연각, 1988(1934년 신조선사판 영인본).

김정희 지음, 김익환 편찬, 『완당선생문집』상·하, 경인문화사, 1988(1934년 신조선사판 영인본). 『표점영인 한국문집총간 301 완당전집』, 민족문화추진희, 2003(1934년 신조선사판 영인본). 『왕당척독,阮實尺體 외, 서울대학교 규장각한국학연구원, 2006(김정희 관련 자료 6종 영인본).

• 국역본

김정희 지음, 김영호 옮김, 「백파의 망증을 변척한다」· 「귀양길에 추가령의 안개를 본다」· 「바위를 뚫는 붓」· 「난초를 그리는 마음 및 화사론」· 「세한도를 보는 10개의 시점」· 「추사연보의 총정리 (추사 120주기 특집: 추사 김정희 《문화사상》 50호, 1976년 11월 호).

김정희 지음 최완수 편역 『신역 추사집秋史集』 현암사, 1976.

김정희 지음, 최완수 편역, 『추사집』秋史集, 현암사, 1976.

김정희 지음, 신호열 옮김, 『국역 완당전집 III』, 민족문화추진회, 1986.

김정희 지음, 신호열 옮김, 『국역 완당전집 II』, 민족문화추진회, 1989.

김정희 지음, 임정기 옮김, 『국역 완당전집 I』, 민족문화추진회, 1995.

선종순 편찬, 『국역 완당전집 IV』, 민족문화추진회, 1996(이상 『국역 완당전집 I~IV』는 1934년 김익화 편찬본 『완당선생전집』을 보충·정리한 번역본임).

김정희 지음, 정후수 옮김, 『추사 김정희 시전집』, 풀빛, 1999.

유홍준, 『완당평전 1~3』, 학고재, 2002.

김정희 지음, 김일근 외 교주, 『추사 한글 편지』, 예술의전당 서예박물관. 2004.

김정희 지음. 『붓 천 자루와 벼루 열 개를 모두 닳아 없애고: 추사의 작은 글씨』, 과천문화원, 2005.

김정희 지음, 김규선 역주, 『역주 추사 김정희 암행보고서』, 추사박물관, 2014.

김정희 지음, 박동춘 편역, 『추사와 초의』, 이른아침, 2014.

김정희 지음, 최완수 편역, 『추사집』, 현암사, 2014.

김정희 외 지음, 정창권 편저, 『천리 밖에서 나는 죽고 그대는 살아서』, 돌베개, 2020.

• 문헌

자하산인 옮김, 「추사와 백파의 대결: 상김참판서, 증답백파서」, 《법륜》 26~31호, 법륜사, 1970년 9 월 호~1971년 1월 호.

김정희 지음, 김영호 옮김, 「백파의 망증을 변척한다」· 「귀양길에 추가령의 안개를 본다」· 「바위를 뚫는 붓」· 「난초를 그리는 마음 및 화사론」· 「세한도를 보는 10개의 시점」· 「추사 미공개 자화상 외 33점」(「위대한 유산 2 추사 김정희 편」、《문학사상》 50호, 1976년 11월 호).

김정희 지음, 김일근 옮김, 「추사의 한글 편지」 10통, 《문학사상》 76호, 1979년 1월 호.

김정희 지음, 김일근 옮김, 「추사가의 한글 편지」 11통, 《문학사상》, 1982년 5월 호.

김정희 지음, 김일근 옮김, 「추사의 한글 편지」 12통, 《문학사상》, 1986년 7월 호.

김정희 지음, 유홍준 옮김, 「김상희의〈모완첩〉중 완당이 소치 허련에게 보낸 편지 5통」, 『완당평 전 3』, 학고재, 2002.

황문환·임치균·전경목·조정아·황은영, 「추사가 언간」, 『조선시대 한글편지 판독자료집 2』, 역락, 2013.

황문환·임치균·전경목·조정아·황은영, 「추사 언간」, 『조선시대 한글편지 판독자료집 3』, 역락, 2013.

• 도록(김정희)

박혜백 엮음, 『완당인보』阮堂印譜, 1840년대.

『완당탁묵』阮堂拓墨, 영주서관瀛洲書館, 1928.

『완당김정희선생 유묵유품전람회목록』, 삼월갤러리三越ギャラリー, 1932(유홍준, 『완당평전 3』, 학고재, 2002).

김정희 지음, 김동진 편저, 『조선명필 추사서첩』, 덕흥서림, 1935.

『완당 김정희 선생 백주기 추념 유작 전람회』, 국립박물관, 진단학회, 1956.

오세창, 『근역인수』槿域印藪, 대한민국국회도서관, 1968.

《간송문화》제1호, 서예 1 완당(1), 《간송문화》제3호, 서예 2 완당(2), 한국민족미술연구소, 1972.

『완당인보』阮堂印譜, 문화재관리국, 장서각, 1973.

최완수 옮김, 『추사명품첩 별집』, 지식산업사, 1976.

『간송미술관 장 추사명품첩』 권1 · 2, 지식산업사, 1976.

『추사유묵도록』, 문화재관리국, 1977.

『추사정화』秋史精華, 지식산업사, 1983.

『한국의 미 17 추사 김정희』, 중앙일보사, 1985(초판), 1987(3판).

《간송문화》 제30호, 서예 7 추사 탄신 200주년 기념 호, 한국민족미술연구소, 1986.

『추사 김정희공 탄신 200주년 기념도록』, 고미술동호인, 백악미술관, 1986.

『추사 김정희 명작전』, 예술의전당, 1992.

『완당선생화란책(복제)』, 백선문화사, 1999.

《간송문화》제63호, 서화 8 추사명품, 한국민족미술연구소, 2002.

김정희 지음, 김일근 옮김, 『추사 한글 편지』, 우일출판사, 2004

『추사글씨탁본전』, 과천시, 한국미술연구소, 2004.

『붓 천 자루와 벼루 열 개를 모두 닳아 없애고: 추사의 작은 글씨』, 과천문화원, 2005.

『산은 높고 바다는 깊네』, 제주 민속자연사박물관, 추사적거지 추사관, 2006(부국문화재단, 〈추사 동호회 기증유물 특별전〉도록)

『추사 김정희: 학예 일치의 경지』, 국립중앙박물관, 2006.

『추사 문자반야』, 예술의전당, 2006.

『김정희와 한중묵연』, 과천문화원, 2009.

『추사명필집』상·하, 한국학자료원, 2012.

《간송문화》 제87호, 서화 9 추사정화, 한국민족미술연구소, 2014.

『추사가 보낸 편지』, 과천시 추사박물관, 2014.

『세한도: 추사의 또 다른 자화상』, 서귀포시 제주추사관, 2015.

『세한』, 국립중앙박물관, 2020.

• 도록(그 외)

『하국미술전집 12』 회화 편, 동화출판공사, 1973.

『완당난화』, 문화재관리국장서각, 1974.

《간송문화》 제19호, 서예 5 추사서파, 한국민족미술연구소, 1980.

『하국의 미 12 산수화』하권, 중앙일보사, 1982.

《가송문화》 제24호, 서화 1 추사묵연, 한국민족미술연구소, 1983.

『국보 10』 회화 편, 예경산업사, 1984.

『호암미술관 명품도록』, 삼성미술문화재단, 1984.

『한국근대회화백년』, 국립중앙박물관, 1987.

『19세기 문인들의 서화』, 열화당, 1988.

『하국근대회화명품』, 국립광주박물관, 1995.

『조선후기국보전』, 삼성문화재단, 1998.

『만남과 헤어짐의 미학』, 학고재, 2000.

《간송문화》 제60호, 서화6 추사와 그 학파. 한국민족미술연구소, 2001.

『유희삼매』, 학고재, 2003.

『추사 김정희와 주변 인물의 관련 유묵』, 제주특별자치도 서귀포시, 2006.

『김정희와 한중묵연』, 과천문화원, 2009.

『추사를 보는 열 개의 눈』, 화봉갤러리, 2010.

『추사박물관』 과천시 추사박물관, 2013.

『추사의 묵적을 따라 걷다』, 예산군 추사기념관, 2013.

『봉은사와 추사 김정희』, 대한불교조계종 불교중앙박물관, 2014.

『정벽 유최관』, 추사박물관, 2015년 10월.

『자하 신위의 학예와 추사금석』, 추사박물관, 2016.

『1784 유만주의 한양』, 서울역사박물관, 2016.

『제주 유배인 이야기』, 국립제주박물관, 2019.

『추사 김정희와 청조문인의 대화』. 예술의전당, 2019.

《서울옥션》, 《케이옥션》

• 단행본

강효석 편찬, 윤영구·이종일 교정, 『대동기문』大東奇剛, 한양서원, 1926(강효석, 『대동기문』, 보경 문화사, 1992, 영인본).

오세창, 『근역서화징』槿域書畵徵, 계명구락부, 1928.

오세창, 『근역서화정』, 계명구락부, 1928(오세창 지음, 동양고전학회 옮김, 『국역 근역서화정』, 시 공사, 1998).

문일평, 『호암사화집』, 인문사, 1939.

문일평 외, 『조선명인전』, 조선일보사, 1939.

김영기, 『조선미술사』, 금룡도서주식회사. 1948

김용준, 『근원수필』近園隨筆, 을유문화사, 1948.

김용준, 『조선미술대요』, 을유문화사, 1948.

윤백남, 『조선형정사』朝鮮刑政史, 문예서림, 1948.

김영상, 『서울명소고적』, 서울특별시사편찬위원회, 1958.

김기승, 『한국서예사』, 대성문화사, 1966.

『한국지명총람 1 서울 편』, 한글학회, 1966.

『동명연혁고 1』 종로구 편, 서울특별시, 1967.

김약슬, 『추사 김정희 장서목록』, 국회도서관, 1968.

김원룡, 『한국미술사』, 범문사, 1968

오세창, 『근역인수』槿城印藪, 국회도서관, 1968.

유복열, 『한국회화대관』, 문교원, 1969.

『한국의 인간상 4 학자 편』, 신구문화사, 1971.

이동주, 『한국회화소사』, 서문당, 1972.

『한국지명총람 4 충남 편』하, 한글학회, 1974.

이동주. 『우리나라의 옛 그림』, 박영사, 1975.

고유섭, 『조선화론집성』朝鮮畫論集成 상·하, 경인문화사, 1976.

최완수, 『김추사연구초』, 지식산업사, 1976.

최완수, 『추사명품첩 별집』, 지식산업사, 1976.

허련 지음, 김영호 옮김, 『소치실록』小癡實錄, 서문당, 1976.

허영환, 『영원한 묵향』, 한국능력개발, 1978.

김청강(김영기), 『동양미술론』, 우일출판사, 1980.

안휘준, 『한국회화사』, 일지사, 1980.

손팔주, 『신위연구』, 태학사, 1983.

손팔주. 『신자하 시문학 연구』, 이우출판사. 1984.

김진생, 『우선 이상적의 시 연구』. 성균관대학교 석사 학위 논문. 1985

『한강사』, 서울특별시, 1985

『서울육백년사』 문화사적 편, 서울특별시, 1987.

정옥자 『조선후기문화운동사』, 일조각, 1988.

정후수, 『조선후기 중인문학 연구』, 깊은샘, 1990.

김일근, 『언간의 연구』, 건국대학교 출판부, 1991(1998 증정판).

『용산구지』, 서울특별시 용산구, 1992.

전용신, 『한국고지명사전』, 고려대학교 민족문화연구소 출판부, 1993.

후지츠카 치카시 지음, 박희영 옮김, 『추사 김정희 또 다른 얼굴』, 아카테미하우스, 1994.

『종로구지』상·하권, 종로구, 1994.

『종로의 명소』종로구. 1994.

왕무 외 지음, 김동휘 옮김, 『청대철학 1~3』, 신원문화사, 1995.

김영상, 『서울육백년 1~5』, 대학당, 1996.

최순택, 『추사의 서화세계』, 학문사, 1996.

한상권, 『조선후기 사회와 소원제도』, 일조각, 1996.

허경진 『조선위항문학사』, 태학사, 1997.

강혜선 외, 『한국고전소설과 서사문학』, 집문당, 1998

이광사 지음, 이종찬 옮김, 「원교서결」圓嶠書訣, 『서예란 무엇인가』, 이화문화출판사, 1998.

이상협, 『서울의 고개』, 서울특별시사편찬위원회, 1998.

이영춘, 『조선후기 왕위계승 연구』, 집문당, 1998.

최열. 『한국근대미술의 역사』, 열화당, 1998.

김구용, 『김구용문학전집 4 구용일기』, 솔출판사, 2000.

이성무. 『조선시대 당쟁사』, 동방미디어, 2000.

김상엽. 『소치 허련』, 학연문화사, 2002.

유홍준, 『완당평전 1~3』, 학고재, 2002.

김명숙. 『19세기 정치론 연구』, 한양대학교출판부, 2004.

김정숙, 『흥선대원군 이하응의 예술세계』, 일지사, 2004.

이영재·이용수, 『추사진묵』, 두리미디어, 2005.

탕조기 지음, 조성주 옮김, 『전각문답100』, 이화문화출판사, 2005.

『성동구지』, 서울특별시 성동구, 2005.

김병우, 『대원군의 통치정책』, 도서출판 혜안, 2006.

문영오, 『추사와 표암의 거리』, 서예문인화, 2006.

신창호, 『유학자 추사 실학교육을 탐구하다』, 서현사, 2006.

유홍준. 『김정희』, 학고재, 2006.

진홍섭·강경숙·변영섭·이완우, 『한국미술사』, 문예출판사, 2006.

김상엽, 『소치 허련』, 돌베개, 2008.

김용태, 『19세기 조선 한시사의 탐색』, 돌베개, 2008.

정혜린, 『추사 김정희의 예술론』, 신구문화사, 2008.

정후수, 『추사 김정희 논고』, 한성대학교 출판부, 2008.

김광욱, 『한국서예학사』, 계명대학교 출판부, 2009.

이춘희, 『19세기 한중문학교류: 이상적을 중심으로』, 새문사, 2009.

후지츠카 치카시 지음, 후지츠카 아키나오 엮음, 윤철규·이충구·김규선 옮김, 『추사 김정희 연구: 청조문화 동전의 연구』, 과천문화원, 2009.

『서울지명사전』, 서울특별시사편찬위원회, 2009.

순원왕후 지음, 이승희 역주, 「순원왕후어필」 권2·3, 『순원왕후의 한글 편지』, 푸른역사, 2010.

유준영·이종호·윤진영, 『권력과 은둔』, 북코리아, 2010.

최열, 『한국근현대미술사학』, 청년사, 2010.

황지원·사공홍주. 『김정희의 철학과 예술』, 계명대학교 출판부, 2010

『고지도를 통해 본 서울지명연구』, 국립중앙도서관, 2010.

고연희, 『그림, 문학에 취하다』, 아트북스, 2011.

김미라·박병천·손환일·이성배·이승연, 『한국 서예문화의 역사』, 국사편찬위원회, 2011

양진건, 『제주 유배길에서 추사를 만나다』, 푸른역사, 2011.

정민, 『삶을 바꾼 만남: 스승 정약용과 제자 황상』, 문학동네, 2011

박동춘. 『맑은 차 적멸을 깨우네』, 동아시아, 2012.

변원림, 『순원왕후 독재와 19세기 조선사회의 동요』, 일지사, 2012.

연갑수, 『조선정치의 마지막 얼굴』, 사회평론, 2012.

최준호, 『추사, 명호처럼 살다』, 아미재, 2012.

황정연, 『조선시대 서화수장 연구』, 신구문화사, 2012.

『서울의 누정』, 서울특별시사편찬위원회, 2012.

김여주, 『김운초와 류여시 그리고 한중 기녀문학』, 소통, 2013.

유홍준, 『유홍준의 한국미술사 강의 3』, 눌와, 2013.

김여주, 『조선후기 여성문학의 재조명』, 성신여자대학교 출판부, 2014.

강창훈, 『추사 김정희, 글씨로 세상에 이름을 떨치다』, 사계절, 2015.

강희진, 『추사 김정희: 삼백 개의 이름으로 삶과 마주한』, 명문당, 2015.

거자오광 지음, 이동연 외 옮김, 『중국사상사 2』, 일빛, 2015.

유만주 지음, 김하라 편역, 『일기를 쓰다 1: 흠영선집』, 돌베개, 2015.

이성현, 『추사코드』, 들녘, 2016.

이필숙, 『추사의 서화』, 다운샘, 2016.

석한남, 『다산과 추사, 유배를 즐기다』, 시루, 2017.

이성현, 『추사난화』, 들녘, 2018.

이헌주, 『강위의 개화사상 연구』, 선인, 2018.

안민정 외, 『추사서화파의 성격』, 추사박물관, 2018.

임병목. 『추사기행 1~2』, 부크크, 2018~2019.

박동춘, 『초의스님 전상서』, 이른아침, 2019.

김영환, 『다산과 추사를 따라간 유배길』, 호밀밭, 2019.

정혜린, 『추사 김정희와 한중일 학술교류』, 신구문화사, 2019.

고연희 외, 『추사서화파의 꽃』, 추사박물관, 2019.

조병한 외, 『추사 김정희 연구』, 학자원, 2020.

최열, 『옛 그림으로 본 서울』, 혜화1117, 2020.

최열. 『옛 그림으로 본 제주』, 혜화1117, 2021.

최완수. 『추사·평전과 연보』, 현암사, 2022.

• 논문

이한복, 「조선예술사상에 나타난 완당선생」, 《여시》, 1928년 6월.

문일평, 「조선의 지보: 완당선생 1~3」, 《조선일보》, 1934년 6월 28~30일.

문일평, 「서도대가 김추사」、《조선일보》、1935년 3월 10일.

후지츠카 치카시, 「이조의 청조문화의 이입과 김완당」, 동경제국대학 문학 박사 학위 청구 논문, 1936(후지츠카 치카시 지음, 후지츠카 아키아노 엮음, 윤철규·이충구·김규선 옮김, 『추사 김정희 연구: 청조문화 동전의 연구』, 과천문화원, 2009).

문일평, 「완당선생전」, 『호암사화집』, 인문사, 1939.

황의돈, 「김정희」, 『조선명인전』, 조선일보사, 1939(문일평 외, 『조선명인전』상·하, 조선일보사 출 판국, 1988).

김무삼, 「완당의 서도에 관한 약간의 고찰」, 《조광》, 1941년 6월 호,

유자후, 「추사 김정희 선생의 실사구시설」, 《춘추》, 1942.

김청강, 「완당선생의 예술과 생애」, 《동아일보》, 1955년 11월 30일 자.

김약슬, 「추사의 선학변禪學辨」, 『백성욱박사 송수기념 불교학논문집』, 1959(김약슬, 「추사의 선학 변』, 『한국 실학사상 논문선집』 보유 편, 불함문화사, 1994 재수록).

박종화, 「김정희 선생 제주 이후 서찰」, 《도서》 제1호, 을유문화사, 1960년 4월 호.

김기승, 「추사론」, 《미대학보》 3호, 서울대학교미술대학, 1962.

이가원, 「완당초상소고」, 《미술자료》 제7호, 국립중앙박물관, 1963.

전해종. 「청조학술과 완당」, 《대동문화연구》제1집, 성균관대학교 대동문화연구원, 1963.

이가워. 「추사명호조사표」、《도서》 제8호, 을유문화사, 1965년 3월 호.

김약슬, 「금석학의 태두, 김정희」, 『인물한국사 Ⅳ 이조, 시련의 대열』, 박우사. 1965.

전해종 「김정희 서예 금석학의 거장」, 『한국의 인간상 4 학자 편』, 신구문화사, 1965.

김약슬,「추사방현기」,《도서》제10호, 을유문화사, 1966(상유현, 「추사방현기」秋史訪見記, 『전수만록」順手漫錄).

김약슬, 「추사 김정희 장서목록」, 《국회도서관보》 5호, 국회도서관, 1968년 3월.

- 유희강, 「완당론」, 《사상계》, 1968년 5월 호.
- 이동주, 「완당바람」, 《아세아》, 1969년 6월 호(『우리나라의 옛 그림』, 박영사, 1975).
- 이훙우, 「선운사의 추사삽화」, 《박물관신문》 제4호, 1970년 10월 호.
- 자하산인 옮김, 「추사와 백파의 대결: 상김참판서, 증답백파서」, 《법륜》 26~31호, 법륜사, 1970년 9월 호~1971년 1월 호.
- 박진주, 「추사 김정희 선생의 생애」、《월간 문화재》 제2권, 1971.
- 김응현, 「완당의 서법과 서품」, 《간송문화》 제3호, 한국민족미술연구소, 1972년 10월.
- 김청강(김영기), 「완당의 각인 소고」·「간송 수장의 전각 인장 해설」, 《간송문화》제3호, 한국민족 미술연구소, 1972년 10월.
- 최완수, 「김추사의 금석학」, 《간송문화》 제3호, 한국민족미술연구소, 1972년 10월(『김추사연구 초』, 지식산업사, 1976).
- 전해종, 「김정희」, 『인물로 본 한국사』(《월간중앙》 별책), 1973년 1월 호.
- 석도륜, 「김추사의 서체」, 《교육논집》 제6호, 부산대학교 사범대학, 1973.
- 김청강(김영기), 「추사전각의 예술적 차원」, 《월간서예》, 1974년 7월 호.
- 김구용,「백화실일기」白華室日記,《박물관신문》제63호, 국립중앙박물관, 1975년 11월 호.
- 고형곤, 「추사의 백파망증십오조妄證十五條에 대하여」, 《학술원논문집》 14, 학술원, 1975.
- 이종익, 「증답 백파서를 통해서 본 김추사의 불교관」, 《불교학보》 12, 동국대학교 불교문화연구소, 1975.
- 한기두, 「백파와 초의시대 선의 논쟁점」, 『한국불교사상사』, 원광대학교 원불교사상연구원, 1975.
- 최완수, 「김추사평전」, 《신동아》, 1976년 1월 호(최완수, 『김추사연구초』, 지식산업사, 1976).
- 김정희 지음, 김영호 옮김, 「백파의 망증을 변척한다」·「귀양길에 추가령의 안개를 본다」·「바위를 뚫는 붓」·「난초를 그리는 마음 및 화사론」·「세한도를 보는 10개의 시점」·「추사 미공개 자화상 외 33점」(「위대한 유산 2 추사 김정희 편」、《문학사상》 50호, 1976년 11월 호).
- 김영호. 「추사의 붓을 따라 천 리를」, 《문학사상》 50호, 1976년 11월 호.
- 김창현, 「한국 문인화 개관」、《간송문화》제11호, 한국민족미술연구소. 1976.
- 박근술, 「추사난화의 미학적 고찰」, 영남대학교 대학원 석사 학위 논문, 1976.
- 장석원, 「김정희의 회화연구」, 홍익대학교 대학원 석사 학위 논문, 1976
- 서경요, 「김완당의 학예와 존고정신」、《한국학보》 1집, 일지사, 1978년 여름 호
- 고형곤, 「추사의 선관禪親」, 《한국학》제18집, 중앙대학교 영신아카데미 한국학연구소, 1978년 가을.
- 민태식, 「완당의 학풍과 서예」, 《한국학》 제18집, 중앙대학교 영신아카데미 한국학연구소, 1978년 가을.
- 서경요, 「완당의 경학관」, 《한국학》제18집, 중앙대학교 영신아카테미 한국학연구소, 1978년 가을. 성암학인(김근수), 「금석과안록에 대하여」, 《한국학》제18집, 중앙대학교 영신아카테미 한국학연 구소, 1978년 가을.

- 소계학인, 「세한도에 대하여」, 《한국학》제18집, 중앙대학교 영신아카테미 한국학연구소, 1978년 가읔
- 수산학인, 「완당선생 전집에 대하여」, 《한국학》제18집, 중앙대학교 영신아카테미 한국학연구소, 1978년 가을.
- 이을호, 「추사의 고증학」, 《한국학》 제18집, 중앙대학교 영신아카테미 한국학연구소, 1978년 가을. 성영후 「추사 김정희 선생 고택 중수기」 『문화재』, 1978.
- 이제곤, 「완당선생전집 해제」, 『도서관』, 국립중앙도서관, 1978.
- 이한복, 「완당별호표」, 《한국학》 제18집, 중앙대학교 영신아카데미 한국학연구소, 1978년 가을.
- 김일근, 「진짜 국적을 찾은 추사의 학예」, 《문학사상》 76호, 1979년 1월.
- 김정희 지음, 김일근 옮김. 「추사의 한글편지」 10통. 《문학사상》 76호, 1979년 1월.
- 김홍자, 「김추사의 비정통성에 관한 연구: 서화예술의 특이성을 고찰함」, 성신여자대학교 대학원 석사 학위 논문, 1979.
- 서경요. 「완당사상의 실학적 특징」, 《전주대논문집》, 전주대학교, 1979.
- 양순필. 「추사의 세한도 제문고」、《제주도》, 1979.
- 양순필, 「추사의 제주유배 서한고」, 《아카데미논총》 7집, 세계평화교수협의회. 1979.
- 최완수, 「추사서파고」秋史書派考, 《간송문화》 제19호, 한국민족미술연구소, 1980년 10월.
- 박경선, 「완당 김정희선생 문학론」, 고려대학교 교육대학원 석사 학위 논문, 1980.
- 양수필 「추사의 도망시와 제문고」, 『연암 현평효 박사 회갑기념 논총』, 형설출판사, 1980.
- 양순필, 「추사 김정희의 제주유배 언간고」, 《어문연구》 27호, 한국어문교육연구회, 1980.
- 이우성, 「김추사 및 중인층의 성령론」、《한국한문학연구》 제5집. 한국한문학회. 1980.
- 유준영, 「곡운구곡도를 중심으로 본 17세기 실경도 발전의 일례」, 《정신문화》 통권 8호, 한국정신 문화연구원, 1980.
- 최완수. 「추사서파의 성립」、《신동아》、1981년 3월 호.
- 이우성, 「김추사 및 중인층의 성령론」, 《한국한문학연구》제5집, 한국한문학연구회. 1981.
- 최열, 「복고주의의 위상」, 『한국근대사회미술론』, 위상미술동인, 1981(최열, 「19세기 1: 복고의 위상」, 『한국근현대미술사학』, 청년사, 2010).
- 김정희 지음, 김일근 옮김, 「추사가의 한글편지들」(상), 《문학사상》 115호, 1982년 4월.
- 김일근, 「추사가 한글 문헌의 가치」, 《문학사상》 115호, 1982년 5월.
- 김정희 외, 김일근 교주, 「추사가의 한글편지들」(하) 11통, 《문학사상》 115호, 1982년 5월.
- 양순필. 「추사의 제주유배 한시」、《제주대논문집》 제14집, 1982.
- 호승희, 「추사 김정희의 문학연구」, 이화여자대학교 대학원 국어국문학과 석사 학위 논문, 1982.
- 정병삼, 「추사의 불교학」, 《간송문화》 제24호, 한국민족미술연구소, 1983년 5월.
- 김일근 「추사 김정희의 인간면 고찰」、《성곡논총》 14집, 성곡학술문화재단, 1983.
- 문순태, 「추사 김정희」, 『유배지』, 어문각, 1983.
- 서경요, 「김완당의 철학사상 연구」, 성균관대학교 대학원 석사 학위 논문. 1983.

서상훤, 「추사 김정희의 회화세계」, 홍익대학교 대학원 회화과 석사 학위 논문, 1983.

양순필, 「추사의 제주유배 언간 연구」, 《제주대논문집》 제15집, 1983.

오성숙, 「김정희 회화연구」, 계명대학교 대학원 회화학과 석사 학위 논문, 1984.

정상옥, 「완당 김정희의 서법론: 논서화와 논서시를 중심으로」, 동국대학교 교육대학원 석사 학위 논문, 1984.

지철호, 「조선전기의 유형에 관한 연구」, 서울대학교 법학과 석사 학위 논문, 1984.

김순자, 「추사와 그 화파의 회화연구」, 부산대학교 교육대학원 석사 학위 논문, 1985

김응현, 「추사서체의 형성과 발전」, 『한국의 미 17 추사 김정희』, 중앙일보사, 1985.

박정자, 「추사 김정희의 생애와 예술: 서예를 중심으로」, 홍익대학교 교육대학원 석사 학위 논문, 1985.

오영식, 「옹방강의 기리설 연구」, 서울대학교 대학원 중국어중국문학과 석사 학위 논문, 1985.

임창순, 「도판 해설」, 『한국의 미 17 추사 김정희』, 중앙일보사, 1985.

정병삼, 「추사 연보」, 『한국의 미 17 추사 김정희』, 중앙일보사, 1985.

최순자, 「추사 김정희의 묵란화에 관한 연구」, 성신여자대학교 대학원 동양화과 석사 학위 논문, 1985.

최완수, 「추사실기」, 『한국의 미 17 추사 김정희』, 중앙일보사, 1985.

호승희, 「추사의 예술론」, 《한국한문학연구》 제8집, 한국한문학연구회, 1985.

최완수, 「추사실기」, 《간송문화》 제30호, 한국민족미술연구소, 1986년 5월,

김일근, 「추사 김정희의 인간진단」, 《문학사상》 165호, 1986년 7월.

김일근, 「추사 언간의 발표경위와 총정리」, 《문학사상》 165호, 1986년 7월.

김정희 지음, 김일근 옮김, 「추사의 한글 편지」 12통, 《문학사상》 165호, 1986년 7월.

양순필, 「귀양문학, 그 고통과 집념의 신화」, 《문학사상》 165호, 1986년 7월.

이가원, 「추사와 그의 석인石印: 완당인 43방을 애장하면서」, 《문학사상》 165호, 1986년 7월.

「특집 추사 김정희의 학문과 예술」,《문학사상》 165호, 1986년 7월,

김근수, 「추사 재조명」, 《한국학》 34집, 중앙대 한국학연구소, 1986.

이춘희, 「추사 김정희의 생애와 그의 작품세계: 회화 중심으로」, 건국대학교 교육대학원 석사 학위 논문, 1986.

강주진, 「벽파가문 출생의 추사 김정희」, 《탐라문화》 제6호, 제주대학교 탐라문화연구소, 1987. 김양동, 『한국 인장, 전각의 역사』 『한국의 인장』, 국립민속박물관, 1987.

김일근, 「언간에 투영된 추사의 인간관」, 《탐라문화》 제6호, 제주대학교 탐라문화연구소, 1987.

양순필, 「추사 김정희의 학문과 예술」, 《백록어문》 제2집, 제주대학교 국어교육연구회, 1987.

양학필·양진건, 「추사의 제주 교학활동 연구」, 《탐라문화》제6호, 제주대학교 탐라문화연구소, 1987

윤천근, 「추사 김정희의 서화연구」, 홍익대학교 교육대학원 석사 학위 논문, 1987.

최문환, 「추사 김정희의 언간 연구」, 건국대학교 대학원 국어국문학과 석사 학위 논문, 1987.

- 김기현, 「추사 산문에 나타난 부부상: 한글 편지 33통을 중심으로 살핌」, 《고전문학연구》 제4집, 한 국고전문학회, 1988.
- 오석란, 「추사 한글편지의 국어학적 고찰」, 《성신어문학》 창간호, 성신여자대학교 성신어문학연구회. 1988.
- 김혜숙. 「추사 김정희의 시문학 연구」, 서울대학교 대학원 국어국문학과 박사 학위 논문, 1989.
- 류승국, 「추사 김정희의 예술철학에 관한 연구: 세한도를 중심으로」, 《학술원회보》 30호, 대한민국 학숙원, 1989.
- 김충현, 「한국서예와 완당선생」, 《예술원보》 제34호, 대한민국예술원, 1990.
- 김혜숙. 「추사의 소유선사少遊仙詞 연구」, 《울산어문논집》, 울산대학교, 1990.
- 박동수, 「선운사 백파비로 본 백파와 추사」, 《향토문화연구》, 원광대학교, 1990.
- 이상현. 「추사의 불교관」, 《민족문화》 13호, 1990.
- 정연권 「김정희 선생의 간찰」、《고고미술》 제55호, 1990.
- 김봉옥, 「추사 김정희의 유배서간 연구」, 제주대학교 교육대학원 석사 학위 논문, 1991.
- 김일근, 「추사 김정희의 언간자료 총람: 자료」, 《건국어문학》 15·16 합집, 건국대학교 국어국문학 연구회, 1991.
- 김혜숙, 「추사와 자하의 문학적 교유와 그 영향」, 《대동문화연구》 제26호, 성균관대학교 대동문화 연구원, 1991.
- 민주식, 「완당 김정희에 있어서 문인예술의 이념」, 《인문연구》 12호, 영남대 인문과학연구소, 1991.
- 박병천, 「추사의 원교서론 비평에 대한 분석적 고찰」, 《서예관 논문집》 제1집, 예술의전당 서예관, 1991.
- 양순필·김봉옥, 「추사 김정희의 제주유배문학 연구」, 《제주대논문집》 제32집, 제주대학교, 1991.
- 이영숙, 「이상적 시문학 연구」, 고려대학교 교육대학원 석사 학위 논문, 1991.
- 정동우, 「완당 김정희 시문학고」, 동국대학교 교육대학원 석사 학위 논문, 1991.
- 한기두, 「백파와 추사와의 선문대화: 왕래서신을 중심으로」, 『동과 서의 사유세계: 장봉 김지견박 사화갑기념사우록』, 민족사, 1991.
- 김양동, 「추사 김정희의 불이선란」, 『나눔터』, 1992년 겨울호.
- 김일근, 「친서 서간문에 투영된 추사의 인간면」, 『추사 김정희 명작전』, 예술의전당, 1992.
- 김태수, 「추사의 유배시 연구」, 단국대학교 대학원 한문학과 석사 학위 논문, 1992.
- 양진건, 「추사 김정희의 제주유배 교육사상 연구」, 《제주도 연구》 제9집, 제주도연구회, 1992.
- 이선경, 「완당 김정희의 실사구시 연구」, 한국정신문화연구원 한국학대학원 석사 학위 논문, 1992.
- 허영환, 「청대 양주화파의 회화사상이 조선후기 회화에 끼친 영향: 판교와 추사를 중심으로」, 《아세아연구》 제88호, 고려대학교 아세아문제연구소, 1992.
- 고재욱, 「김정희의 실학사상과 청대 고증학」, 《태동고전연구》제10집, 한립대학교 태동고전연구소. 1993.

민주식, 「완당의 예술사관」, 《미술사학》 제5집, 미술사학연구회, 학연문화사, 1993. 박원규, 「추사 김정희의 예술사상: 추사체의 성립과 시문을 중심으로」, 배재대학교 대학원 국어국 문학과 석사 학위 논문, 1993.

유흥준, 「환재 박규수의 서화론」, 《태동고전연구》 제10집, 한립대학교 태동고전연구소, 1993. 구사회, 「추사 김정희의 문학과 불교적 수용」, 《어문연구》, 한국어문교육연구회, 1994. 김양동, 「추사와 그 시대의 전각」, 『남정 최정균선생 고희기념 서예술론문집』, 1994. 김현정, 「자하 신위의 서화연구」, 서울대학교 대학원 고고미술사학과 석사 학위 논문, 1994. 박종걸, 「추사의 서화론에 관한 고찰」, 경원대학교 대학원 회화과 석사 학위 논문, 1994. 부순영, 「추사 김정희의 제주유배 회화연구」, 제주대학교 교육대학원 석사 학위 논문, 1994. 정후수, 「추사 김정희 시의 한 특성」, 《한성어문학》 13집, 한성대 한국어문학부, 1994. 남상락, 「김정희의 철학사상과 예술론 고찰」, 《대동문화연구》 제30집, 성균관대학교 대동문화연구원, 1995.

서승택, 「완당의 실학사상 연구」, 공주대학교 교육대학원 석사 학위 논문, 1995. 소재영, 「추사의 유배생활과 과지초당」, 《서울문화》 2집, 서울문화사학회, 1995. 손승연, 「추사 김정희의 불이선란도 연구」, 성신여자대학교 교육대학원 석사 학위 논문, 1995. 정후수, 「김정희가 본 제주도의 수학 분위기」, 《동양고전연구》 제14집, 동양고전학회, 1995. 최순택, 「추사 김정희 서화의 양식적 특성」, 《미술사학》 7호, 미술사학연구회, 1995. 권윤경, 「윤제홍(1764~1840 이후)의 회화」, 서울대학교 고고미술사학과 석사 학위 논문, 1996. 서경요, 「추사 김정희」, 『한국인물유학사 4』, 한길사, 1996.

성화영, 「추사 김정희의 세한도에 관한 연구」, 대구효성가톨릭대학교 대학원 회화학과 석사 학위 논문, 1996.

정후수, 「추사 김정희의 제주도 유배생활」、《한성어문학》 15집, 한성대 한국어문학부, 1996. 문영오, 「추사 김정희와 표암 강세황의 대비고: 학서궤적, 예술철학 등을 중심으로」,《한국학논집》 30호, 한양대학교 한국학연구소, 1997.

유홍준, 「추사 김정희 필 운외몽중 첩 고증」, 《인문연구》제18집, 영남대 인문과학연구소, 1997. 윤소희, 「추사 김정희의 세한도 연구」, 성신여자대학교 대학원 미술사학과 석사 학위 논문, 1997. 이수연, 「완당예술의 미학적 고찰」, 원광대학교 대학원 철학과 석사 학위 논문, 1997. 이영준, 「철종초의 신해조천예송」, 《조선시대사학보》 1호, 조선시대사학회, 1997. 허영환, 「추사 작 세한도에 대한 찬문찬시 연구」, 《미술사학》제9권, 미술사학연구회, 1997. 유홍준, 「추사 김정희 제1~6부」, 《역사비평》, 1998년 봄~1999년 겨울. 김은미, 「추사 김정희의 호에 대한 연구」, 원광대학교 대학원 서예학과 석사 학위 논문, 1998. 김태수, 「추사의 서론: 필법론을 중심으로」, 《한문학논집》 16집, 근역한문학회, 1998. 이경수, 「추사 김정희의 청대시 수용」, 《한국한시연구》 6집, 한국한시학회, 1998. 최경숙, 「추사 김정희의 제화시 연구」, 홍익대학교 교육대학원 석사 학위 논문, 1998.

양진건,「그 섬에 유배된 사람들: 제주 유배인 열전」, 《문학과 지성》, 1999년 10월 호.

김태오, 「추사의 실사구시설의 교육철학적 논의」, 《교육철학》 17집, 한국교육철학회, 1999.

윤호진, 「김정희의 조선산수기」, 《한국한문학연구》 제23집, 한국한문학회, 1999.

이은혁, 「추사 김정희 시론 연구 1 청조시학과 관련하여」, 《한국사상과 문화》 제6집, 한국사상문화학회, 1999.

정숙희, 「추사 김정희의 서화사상 연구: 묵란화를 중심으로」, 경희대학교 교육대학원 석사 학위 논문, 1999.

조인호. 「완당 김정희의 서화론」, 원광대학교 교육대학원 석사 학위 논문, 1999.

최열, 「조희룡, 19세기 묵장의 영수」, 《미술세계》, 2000년 2월 호(「조희룡, 19세기 묵장의 영수」, 『화전』, 청년사, 2004).

최열, 「김정희와 허련, 스승과 제자의 아름다운 인연」, 《미술세계》, 2000년 12월 호(「김정희와 허련, 스승과 제자의 아름다운 인연」, 『화전』, 청년사, 2004).

김길환, 「김추사의 주역관과 실학사상」, 《한국사상론문선집》 제147호, 불함문화사, 2000.

박금숙. 「추사 김정희의 서법예술론 연구」, 경상대학교 대학원 한문학과 석사 학위 논문, 2000.

유홋준. 「김정희의 '해붕대사 화상찬' 해제」, 『만남과 헤어짐의 미학』, 학고재, 2000.

유홍준. 「김정희 필 '운외몽중'첩 고증」, 『만남과 헤어짐의 미학』, 학고재, 2000.

이태호, 「추사 김정희의 예술론과 회화세계」, 《학술세미나 자료집》, 제주전통문화연구소, 2000.

차광진. 「추사 김정희의 서예미학 연구」, 성균관대학교 대학원 유학과 박사 학위 논문, 2000.

최영숙, 「추사 김정희 회화에 관한 연구」, 경남대학교 교육대학원 석사 학위 논문, 2000.

한창훈, 「추사 김정희의 제주 유배기 언간과 그 문학적 성격」, 《제주도연구》 18호, 제주도 연구회, 2000

최완수, 「추사 일파의 글씨와 그림」, 《간송문화》 제60호, 한국민족미술연구소, 2001년 5월.

금동현, 「김정희 문예이론의 인식론적 기초와 미학적 성격」, 《한국한문학연구》 제27호, 한국한문학회, 2001.

선주선, 「추사 김정희의 불교의식과 예술관 연구」, 동국대학교 대학원 불교학과 박사 학위 논문,

윤호진, 「추사 김정희의 조선산수기」, 《한국한문학연구》 제27호, 한국한문학회, 2001.

장아영, 「추사 김정희의 묵란화 연구」, 경기대학교 대학원 미술학과 석사 학위 논문, 2001.

홍동의, 「김정희의 서예술론 연구」, 조선대학교 교육대학원 석사 학위 논문, 2001.

고연희, 「19세기에 꽃핀 화훼의 시화: 김정희와 그 일파를 중심으로」, 《한국시가연구》 제11집, 한국시가학회, 2002.

강관식, 「추사 그림의 법고창신의 묘경」, 『추사와 그의 시대』, 돌베개, 2002.

김경순, 「추사 김정희의 한글간찰 서풍연구」, 원광대학교 대학원 서예학과 석사 학위 논문, 2002.

백인산, 「추사 김정희의 난맹첩 연구」, 《동악미술사학》 제3호, 동악미술사학회, 2002.

정병삼, 「19세기 불교사상과 문화」, 『추사와 그의 시대』, 돌베개, 2002.

지두환, 「추사 김정희의 역학사상」, 《한국사상과 문화》 16호, 한국사상문화학회, 2002.

- 유홍준, 「추사 김정희의 예술과 그의 패트런」, 『완당과 완당바람』, 동산방, 학고재, 2002.
- 이철희, 「추사 김정희 시론 연구」, 성균관대학교 대학원 국어국문학과 박사 학위 논문, 2002.
- 임종현, 「추사 김정희의 한예 수용에 관한 연구: 서한예를 중심으로」, 경기대학교 전통예술대학원 석사 학위 논문, 2002.
- 선주선, 「추사 김정희의 불교의식과 예술관 연구」, 동국대학교 대학원 불교학과 박사 학위 논문, 2002.
- 성윤제, 「추사 김정희의 문인화에 대한 연구」, 한국교원대학교 교육대학원, 석사 학위 논문, 2002.
- 하대식, 「추사 김정희의 실학사상에 나타난 교육철학적 특성」, 경성대학교 교육대학원 석사 학위 논문, 2002.
- 고연희, 「문자향 서권기, 그 함의와 형상화 문제」, 《미술사학연구》 제237호, 한국미술사학회, 2003. 김상엽, 「소치실록의 구성과 내용」, 《소치연구》 창간호, 학고재, 2003.
- 김영복, 「예림갑을록 해제와 국역」, 《소치연구》 창간호, 학고재, 2003.
- 김현권, 「근대기 추사화풍의 계승과 청 회화의 수용」, 《간송문화》 제64호, 한국민족미술연구소, 2003
- 김현권, 「추사 김정희의 산수화」, 《미술사학연구》 제240호, 한국미술사학회, 2003.
- 김홍길 「추사 김정희의 예서연구」, 원광대학교 대학원 서예학과 석사 학위 논문, 2003.
- 나종면, 「추사의 서론」, 《동방학》 9호, 한서대학교 동양고전연구소, 2003.
- 류영복, 「추사 김정희의 예서 연원에 대한 연구」, 원광대학교 동양학대학원 서예문화학과 석사 학 위 논문, 2003.
- 이길환, 「추사 김정희의 서법연구: 추사의 생애와 학서과정을 통해 본 추사체의 특징을 중점으로」, 강원대학교 교육대학원 석사 학위 논문, 2003.
- 정혜린, 「김정희의 청대 한송절충론 수용 연구」, 《한국문화》제31호, 서울대학교 한국문화연구소, 2003.
- 조규백, 「추사 김정희의 제주도 유배 한시문에 담긴 문학세계 탐색: 중국문인 소동파와 관련하여」, 《중국연구》32집, 한국외국어대학교, 2003.
- 조태성, 「완당 김정희의 불교한시」, 《고시가연구》 12집, 한국고시가문학회, 2003.
- 황정수, 「소치 허련의 완당초상에 관한 소견」, 《소치연구》 창간호, 학고재, 2003.
- 김영복, 「추사와 봉은사」、《추사연구》 창간호, 과천문화원 추사연구회, 2004.
- 김울림, 「추사 김정희와 소동파상」, 《추사연구》 창간호, 과천문화원 추사연구회, 2004.
- 김인규, 「추사 김정희의 학문관」, 《온지논총》 제11호, 온지학회, 2004.
- 김혜숙, 「추사의 문장에 침윤된 추사의 학문」, 《추사연구》 창간호, 과천문화원 추사연구회, 2004.
- 나종면, 「추사 문예론의 경향」、《추사연구》 창간호, 과천문화원 추사연구회, 2004.
- 사공홍주, 「작품 속에 나타난 완당 김정희의 예술세계」, 《오늘의 동양사상》 11호, 예문동양사상연 구원, 2004.
- 워기츄, 「추사의 서론에 대한 비평적 고찰」, 성균관대학교 대학원 동양사상문화학과 석사 학위 논

문, 2004.

- 육팔례, 「추사 김정희의 해서연구」, 원광대학교 대학원 서예학과 석사 학위 논문, 2004.
- 이동국, 「추사체의 형성과정과 성격에 대한 소고」, 《추사연구》 창간호, 과천문화원 추사연구회, 2004.
- 이철희, 「추사 김정희의 시문학에 나타난 고증학의 영향」, 《한국시가연구》 제15집, 한국시가학회, 2004
- 이충구, 「추사 김정희의 문자 인식」, 《추사연구》 창간호, 과천문화원 추사연구회, 2004.
- 이태호, 「추사 김정희의 과천시절 행적과 그 후손」, 《미술사연구》 제18호, 미술사연구회, 2004.
- 이호순, 「추사 김정희의 시서화 연구: 제주도 유배시기를 중심으로」, 《현대미술연구소 논문집》 7호, 경희대학교 현대미술연구소, 2004.
- 정성희, 「추사 김정희의 천문과학관」, 《추사연구》 창간호, 과천문화원 추사연구회, 2004.
- 조태성, 「유사들의 시에 나타난 선취 연구: 완당 김정희의 운외몽중 서첩을 중심으로」, 《고시가연구》 14집, 한국고시가문학회, 2004.
- 황문환, 「추사 한글편지의 국어학적 특징에 대한 일고찰」, 『한국어의 역사』, 보고사, 2004.
- 황정수, 「종이에 되살아난 추사의 글씨」, 《추사연구》 창간호, 과천문화원 추사연구회, 2004.
- 구사회, 「추사 김정희의 불교 수용 과정과 과천생활」, 《추사연구》 제2호, 과천문화원 추사연구회, 2005.
- 김월성, 「추사 김정희의 예술관과 불교의 영향」, 《어문연구》, 제126권, 어문연구학회, 2005.
- 김현권, 「추사 김정희의 묵란화」, 《미술사학》 19. 한국미술사교육학회 2005
- 사공홍주. 「김정희의 한송불분론과 예술세계」, 계명대학교 대학원 철학과 박사 학위 논문, 2005.
- 윤원현, 「추사의 주자학에 대한 태도」、《추사연구》제2호, 과천문화원 추사연구회, 2005.
- 이동국, 「과천시절 추사글씨의 특징」, 《추사연구》 제2호, 과천문화원 추사연구회, 2005
- 이병도, 「추사 김정희 한글 서간에 나타난 조형성 연구」, 대전대학교 대학원 서예학과 석사 학위 논문, 2005.
- 이종찬, 「고증으로 철저한 추사의 문화관」, 《추사연구》 제2호, 과천문화원 추사연구회, 2005.
- 이철승, 「김정희 사상에 나타난 실학관의 논리구조 문제」, 《추사연구》 제2호, 과천문화원 추사연구회, 2005.
- 이철희, 「추사 김정희의 유희적 시세계」、《한국한문학연구회》 36호, 한국한문학회 2005
- 이호순, 「추사 김정희의 문인화 연구」, 경희대학교 교육대학원 석사 학위 논문, 2005.
- 정혜린, 「김정희 예술론 연구」, 서울대학교 대학원 미학과 박사 학위 논문, 2005
- 정후수. 「김정희와 북경 법원사」, 《한성어문학》 24집, 한성대 한국어문학부, 2005.
- 정후수, 「추사 김정희의 북경일정 재고」, 《추사연구》 제2호, 과천문화위 추사연구회, 2005
- 조민환, 「추사 김정희의 천심란도」, 《선비문화》 5호, 남명학연구원, 2005.
- 황정수, 「추사 김정희 초상화에 대한 소견」, 《추사연구》 제2호, 과천문화원 추사연구회, 2005.
- 황지원. 「추사 김정희 예술론의 철학적 근거와 예술사적 의미」, 《범학철학》 37호, 범한철학회,

2005.

김영진, 「추사 김정희 교유고 1: 국내교유」, 〈추사문자반야 특별전〉 강연, 예술의전당 서예박물관, 2006년 1월 27일.

- 박철상, 「해동비고의 출현과 추사 김정희의 금석학」, 〈추사문자반야 특별전〉 강연, 예술의전당 서예박물관, 2006년 1월 27일.
- 서경요, 「완당경학」, 〈추사문자반야 특별전〉 강연, 예술의전당 서예박물관, 2006년 1월 27일.
- 최완수, 「추사 김정희」, 《간송문화》 제71호, 한국민족미술연구소, 2006년 10월.
- 최열, 「19세기 예원의 3대 사건」, 《월간미술》, 2006년 12월 호(최열, 「19세기 3: 근대미술의 여명, 기유예림과 신해예송」 「19세기 4: 예원의 3대 사건, 9대 집단, 10대 작가」, 『한국근현대미술 사학』, 청년사, 2010).
- 김현권, 「추사 김정희 일파의 제현화상諸賢畫像 수용과 제작」, 《강좌미술사》 26호, 한국불교미술사 학회, 2006.
- 박철상, 「추사 김정희의 장황사 유명훈」, 『추사 김정희: 학예 일치의 경지』, 국립중앙박물관, 2006. 양진건, 「추사의 제주도 유배생활」, 《추사연구》제3호, 과천문화원 추사연구회, 2006.
- 유홍준, 「헌종의 문예취미와 서화컬렉션」, 『조선왕실의 인장』, 국립고궁박물관, 2006.
- 김상엽. 「추사 김정희와 소치 허련」、《추사연구》제5호, 과천문화원 추사연구회, 2007.
- 김연희, 「추사 김정희의 서화연구: 실학사상의 영향을 중심으로」, 경기대학교 전통예술대학원 석사 학위 논문, 2007.
- 납치우. 「원교와 추사의 서예비평연구」, 성균관대학교 유학대학원 석사 학위 논문. 2007.
- 박정숙, 「추사와 석파 언간의 서체미 비교연구」, 성균관대학교 유학대학원 동양사상문화학과 서예 학전공 석사 학위 논문, 2007.
- 양상훈, 「박제가의 북학사상과 청대학술」, 세종대학교 역사학과 박사 학위 논문. 2007.
- 원용석, 「추사 김정희와 전각」, 《추사연구》 제5호, 과천문화원 추사연구회, 2007.
- 이동국, 「추사 금석문과 서예」, 《추사연구》 제5호, 과천문화원 추사연구회, 2007.
- 이수미, 「세한도에 내재된 조형의식과 장황(粧漬) 구성의 변화」, 《미술자료》 제76호, 국립중앙박물 관, 2007.
- 이완우, 「추사 김정희의 예서풍」, 《미술자료》 제76호, 국립중앙박물관, 2007.
- 심경호, 「추사 김정희와 고증학」, 《추사연구》 제5호, 과천문화원 추사연구회, 2007.
- 황정연, 「19세기 기녀 죽향의 화조화훼초충도첩 연구」, 《아시아여성연구》 제46권 2호, 숙명여자대 학교, 2007.
- 고재식, 「추사 김정희 글씨의 조형분석 시론」, 《추사연구》 제6호, 과천문화원 추사연구회, 2008. 김현권, 「추사 김정희 문하의 범위와 회화 경향」, 《추사연구》 제6호, 과천문화원 추사연구회, 2008.
- 송하경, 「추사의 원교 서결 비평에 대한 비평」, 《서예비평》제2호, 한국서예비평학회, 다운샘, 2008
- 윤원현, 「추사와 완원 철학사상의 기반 비교」, 《추사연구》 제6호, 과천문화원 추사연구회, 2008.

- 이선순, 「추사 사상과 옹방강 사상」, 《추사연구》 제6호, 과천문화원 추사연구회, 2008.
- 이은혁, 「추사 김정희의 예술론 연구」, 성신여자대학교 대학원 한문학과 박사 학위 논문, 2008.
- 고재식, 「인장을 통해 본 추사 김정희와 한중묵연」, 《김정희와 한중묵연》, 과천문화원, 2009.
- 고재식, 「추사 김정희 인장 소고」, 《추사연구》 제7호, 과천문화원 추사연구회, 2009.
- 김영국, 「추재 조수삼의 교유일고」, 《추사연구》 제7호, 과천문화원 추사연구회, 2009.
- 박철상, 「추사 김정희의 '복초재시집' 수용과 '복초재적구'의 편찬」, 《추사연구》 제7호, 과천문화 원 추사연구회, 2009.
- 심경호, 「추사 김정희의 시세계」, 《추사연구》 제7호, 과천문화원 추사연구회, 2009.
- 연갑수, 「19세기 종실의 단절 위기와 종친부 개편」, 《조선시대사학보》 51호, 조선시대사학회, 2009.
- 이동국, 「추사 서예의 변화」, 《추사연구》 제7호, 과천문화원 추사연구회, 2009.
- 정은주. 「김정희의 연행과 서화교류」、《김정희와 한중묵연》, 과천문화원, 2009.
- 한영규, 「김석준을 통해 본 추사파의 새로운 모습」, 《추사연구》 제7호, 과천문화원 추사연구회, 2009.
- 한영규, 「19세기 여항문단의 의관 홍현보」, 《동방한문학》 38, 동방한문학회, 보고사, 2009.
- 김갑기, 「추사의 송자하입연십수병서 고」, 《한국사상과 문화》 제54집, 한국사상문화학회, 2010.
- 김병기, 「추사 서예의 전변과 그에 대한 중국적 영향」, 《추사연구》 제8호, 과천문화원 추사연구회, 2010.
- 김양동, 「한국 서예사의 흐름과 추사 서예의 위상」, 《추사연구》 제8호, 과천문화원 추사연구회, 2010.
- 김현권, 「김정희파의 한중회화교류와 19세기 조선의 화단」, 고려대학교 대학원 문화재학협동과정 박사 학위 논문, 2010.
- 박정숙, 「추사 김정희 서간의 서예미학적 연구」, 성균관대학교 대학원 박사 학위 논문, 2010.
- 박철상, 「추사 자료의 정리 현황과 향후 과제」, 《추사연구》 제8호, 과천문화원 추사연구회, 2010.
- 이동국, 「추사체의 성격과 19세기 조선서예」, 《추사연구》 제8호, 과천문화원 추사연구회, 2010.
- 김상엽, 「예림갑을록 화루 8인을 통해 본 추사의 회화관」, 《추사연구》 제9호, 과천문화원 추사연구 회, 2011.
- 박철상, 「추사 김정희의 금석학 연구」, 계명대학교 대학원 한문학과 석사 학위 논문, 2011.
- 이선경. 「추사를 기리는 글」, 《추사연구》 제9호, 과천문화원 추사연구회, 2011.
- 허홍범, 「추사의 대팽고회 대련 고」, 《추사연구》 제9호, 과천문화원 추사연구회, 2011.
- 배니나. 「김정희의 문자향 서권기 개념 연구」. 홍익대학교 대학원 미학과 석사 학위 논문, 2012.
- 변정숙, 「추사 한글 서간 문장의 조형적 심미구조 고찰」, 《추사연구》 제10호, 과천문화원 추사학회, 2012.
- 신규탁, 「선문수경을 둘러싼 선 논쟁을 다시 시작하면서」, 《추사연구》 제10호, 과천문화원 추사학회. 2012.

2014

이필숙. 「추사 김정희의 서예 인식」、《추사연구》 제10호, 과천문화원 추사학회, 2012. 정병삼, 「추사의 불교학에 대한 자세」、《추사연구》 제10호, 과천문화위 추사학회, 2012 정성본. 「추사 김정희와 초의선사의 교유」、《추사연구》 제10호 과처문화워 추사한회 2012 조민환. 「추사 김정희의 동국진체 서가 비판」. 『한국사상과 문화』, 한국사상문화연구원, 2012. 최열. 「망각 속의 여성: 19~20세기 기생출신 여성화가」하국근현대미술사학회 학숙대회 2013년 6월 1일(《인물미술사학》 제14·15 합본 호, 인물미술사학회, 2019년 12월) 최열, 「신위, 19세기 예원의 스승」, 《내일을 여는 역사》 제53호, 2013년 겨울 호 고재식, 「추사 김정희의 인장 자료 개관」, 『추사의 삶과 교유』, 추사박물관, 2013 김경순, 「추사 김정희의 한글편지 연구」, 충남대학교 대학원 국어국문학과 박사 학위 논문, 2013 이종덕. 「추사 한글편지의 판독과 해석」. 『추사의 삶과 교유』, 추사박물관, 2013. 이필숙, 「추사 김정희의 실사구시적 비평」, 《한국사상과 문화》, 한국사상문화연구원, 2013 정혜린. 「김정희의 일본 고학 수용연구」、《한국실학연구》 26호, 한국실학학회, 2013. 정혜린, 「추사 김정희의 청대 서파 수용과 절충」, 《미학》 73집, 한국미학회, 2013 최완수, 「김추사 평전」, 《간송문화》 제87호, 한국민족미술연구소, 2014년 10월 김현권. 「전통의 계승, 김정희의 초기 회화」, 『추사의 편지와 그림』, 추사박물관, 2014. 박철상, 「조선시대 금석학 연구」, 계명대학교 대학원 한국어문학과 박사 학위 논문 2014 박철상. 「추사 김정희 간찰의 정리방안 모색」, 『추사의 편지와 그림』, 추사박물관, 2014.

이필숙, 「추사 김정희 천기, 성령론의 양명심학적 조명」, 《동양예술》, 한국동양예술학회, 2014. 최열, 「19세기 예원의 천재, 김정희 1~4」, 《내일을 여는 역사》 제61~64호, 2015년 겨울 호~2016 년 가을 호

이민식, 「추사 편액 현황과 편액 글씨의 시기적 변화」, 『추사의 편지와 그림』, 추사박물관, 2014. 이필숙, 「추사 김정희 서화미학의 심학화과정 연구」, 성균관대학교 대학원 유학과 박사 학위 논문

김규선·구사회, 「황상의 추사가와의 교류와 시적 형상화」, 『정벽 유최관』, 추사박물관, 2015.

박철상, 「김유근과 김정희의 교유 및 서화활동」, 《대동한문학》 43호, 2015.

이완우, 「정벽가의 추사 필적」, 『정벽 유최관』, 추사박물관, 2015

정은주, 「1812년 진주겸주청사행과 한중묵연」, 『정벽 유최관』, 추사박물관, 2015

황정수, 「불이선란의 구성과 전승」, 『정벽 유최관』, 추사박물관, 2015.

고재식, 「추사 김정희 문하의 전각가」, 『자하 신위의 학예와 추사금석』, 추사박물관, 2016

박지영, 「추사 김정희의 문인화 연구」, 호남대학교 대학원 미술학과 석사 학위 논문, 2016.

박경희, 「정섭과 김정희 서화의 괴미학 동이연구」, 성균관대학교 유학대학원 석사 학위 논문, 2017.

이종묵, 「경강의 그림 속에 살던 문인, 그들의 풍류」, 『경강: 광나루에서 양화진까지』, 서울역사박 물관, 2017.

김상엽, 「추사 글씨의 판각과 소치 허련」, 『추사서화파의 성격』, 추사박물관, 2018.

- 이동국. 「추사와 20세기 한국서예」, 『추사서화파의 성격』, 추사박물관, 2018.
- 고연희, 「19세기 문인이 그린 화훼의 의미」, 『추사서화파의 꽃』, 추사박물관, 2019.
- 오창림, 「추사 김정희는 한라산에 올랐을까」, 『제주 유배인 이야기』, 국립제주박물관, 2019.
- 이철희, 「추사 시 속의 꽃」, 『추사서화파의 꽃』, 추사박물관, 2019.
- 허홍범, 「추사를 대하는 마음자리: 추사 관련 범주, 오류, 평가의 흐름과 관련하여」, 『추사서화파의 꽃』, 추사박물관, 2019.
- 김수진, 「누가 김정희를 만들었는가: 김정희 명성 형성의 역사」, 《대동문화연구》제109집, 대동문화연구소, 2020.
- 박철상, 「신발굴 추사 김정희 연행자료 3종의 의미」, 《대동한문학》 제62집, 대동한문학회, 2020. 이수경, 「세한의 시간」, 『세한』, 국립중앙박물관, 2020.
- 최열. 「지역미술계 형성과 연구사」、《인물미술사학》 제16호, 인물미술사학회, 2020.

도판 목록

[•] 도판 설명은 작가, 제목, 크기, 재료, 연도, 소장처 순으로 썼다. 괄호 안에는 본서 이외에 해당 도판을 수록한 대표 문헌을 지목하여 참고할 수 있도록 했다.

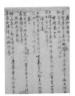

1-1 p.26 김한신, 「임금의 시에 화답해 올림」 「매헌난고」 1734, 부국문화재단 기증, 제주특별자치도 소장(『산은 높고 바다는 깊네』, 제주 민속자연사박물관, 추사적거지 추사관, 2006).

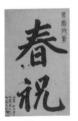

1-2 p.27 영조, (춘축), 39.5×24.8cm, 종이, 부국문화재단 기증, 제주특별자치도 소장(『산은 높고 바다는 깊네』, 제주 민속자연사박물관, 추사적거지 추사관, 2006).

1-3 p.32 김정희 생가 주변 통의동 백송. 종로구 통의동 35-15(김영상, 『서울명소고적』 서울특별시사편찬위원회, 1958).

1-4 p.32 김정희 생가 주변 통의동 백송. 1976년 무렵, 김영호 촬영.

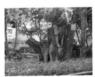

1-5 p.32 김정희 본가 주변 통의동 백송. 서울 종로구 통의동 35-15. 2007년 촬영.

1-6 p.35 김노경, 「위씨에게 주다」, 30×42.5cm, 종이, 개인 소장(《케이옥션》, 2015년 2월).

1-7 p.42 김정희의 예산 고택 '월성위가', 충청남도 예산군 신암면 용궁리. 2009년 촬영.

1-8 p.43 김정희의 고조부 김흥경 묘소 앞 백송, 충청남도 예산군 신압면 용궁리, 2009년 촬영.

1-9 p.52 영조, 월성위 김한신과 화순옹주 묘표, 109.8×77.2cm, 종이, 부국문화재단 기증, 제주특별자치도 소장(『산은 높고 바다는 깊네』, 제주 민속자연사박물관, 추사적거지 추사관, 2006).

2-1 p.59 김정희의 편지 「아버님께 올립니다」(1793년 6월 10일)와 김노경의 「답신」(1793년 6월 12일), 개인 소장(「추사박물관」, 과천시 추사박물관, 2013).

2-2 p.70 신위, 〈자하동문〉 탑본, 60×157cm, 종이, 과천문화원 소장(『자하 신위』 추사박물관, 2016).

2-3 p.70 신위, 「자하시집』 1907년 청나라 강소성 통주 한묵림대 간행, 김선원 소장(「자하 신위 회고전』, 예술의전당, 1991).

2-4 p.76 이경설, 『연행록』, 1810, 일본 천리대학교 도서관 소장(『김정희와 한중묵연』, 과천문화원, 2009).

2-5 p.76 김정희 생원시 입격 교지, 1809년 11월 9일, 개인 소장(『한국의 미 17 추사 김정희』, 중앙일보사, 1985).

2-6 p.79 이한복 임모본, 주학년, 〈추사전별도〉, 22×32.4cm, 종이, 두루마리, 1940, 추사박물관 소장(『추사 김정희와 청조 문인의 대화』, 예술의전당, 2019).

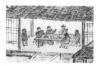

2-7 p.79 이한복 임모본, 주학년, 〈추사전별도〉부분(「추사 김정희와 청조 문인의 대화」, 예술의전당, 2019).

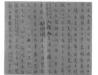

2-8 p.82 김정희, 「내가 복경에 들어가 제공들과 서로 사귀었다』, 23.3×28cm, 종이, 부국문화재단 기증, 제주특별자치도 소장(「산은 높고 바다는 깊네』, 제주 민속자연사박물관, 추사적거지 추사관, 2006).

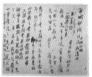

2-9 p.84 옹방강·김정희의 '필담서', 30×37cm, 종이, 1810, 개인 소장(『김정희와 한중묵연』, 과천문화원, 2009).

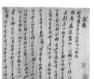

2-10 p.91 용방강, 「김정희에게」 29.8×18.7cm, 종이, 1815년 음력 10월 14일, 이헌서예관 소장(「김정희와 한중묵연」 과천문화원, 2009).

2-11 p.91 용방강, 『복초재시집』, 중국 목판본, 19세기, 과천문화원 소장(『김정희와 한중묵연』, 과천문화원, 2009).

3-1 p.111 김정희, "연경에 들어가는 자하 선생에게 올립니다』 55×70.5cm, 종이, 1813, 신충효 소장(『한국의 미 17 추사 김정희』 중앙일보사, 1985).

3-2 p.112 김정희, 「송자하선생 입연시」, 55×70.5cm, 종이, 1812(「19세기 문인들의 서화」, 열화당, 1988).

3-3 p.113 김정희, 「송자하입연시」, 55×71cm, 종이, 1812, 개인 소장(『김정희와 한중묵연』, 과천문화원, 2009).

3-4 3-5 p.1.20 김정희, 「송 자하 입연」 일부(김정희 지음, 신호열 옮김, 「국역 완당전집 Ⅲ」 영인본, 민족문화추진희, 1986).

3-6 p.121 김정희, 「연경에 들어가는 자하를 보내다」(김정희 지음, 신호열 옮김, 『국역 완당전집 Ⅲ』, 민족문화추진회, 1986).

3-7 p.122 미상, 「송 자하 입연시 초」 부분, 26×125cm, 중이, 연대 미상(누가 언제 필사했는지 알 수 없음), 추사박물관 소장("정벽 유최관』, 추사박물관, 2015).

3-8 p.141 대구 감영의 추사가 보낸 한글 편지의 부분, 1818년 2월 13일, 31×53cm, 종이, 개인 소장(김정희 지음, 김일근 외 교주, 『추사 한글 편지』, 예술의전당 서예박물관, 2004).

3-9 p.141 대구 감영의 추사가 보낸 한글 편지의 봉투, 31×53cm, 종이, 개인 소장(김정희 지음, 김일근 외 교주, 『추사 한글 편지』, 예술의전당 서예박물관, 2004).

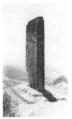

3-10 p.164 북한산 신라 진흥왕순수비, 사진 크기 9.9×14.9cm, 유리 건판 사진, 일제강점기 촬영, 국립중앙박물관 소장.

3-11 p.165 북한산 신라 진흥왕순수비 측면 확대.

3-12 p.166 북한산 신라 진흥왕순수비 탑본, 134.5×82cm, 종이, 1816년 탁본("추사 김정희: 학예 일치의 경지』, 국립중앙박물관, 2006).

3-13 p.166 북한산 신라 진흥왕순수비 탑본 측면, 종이, 1816년 탁본("추사 김정희: 학예 일치의 경지』, 국립중앙박물관, 2006).

3-14 p.167 김정희, 「조인영에게 드립니다」 종이, 1817년 6월, 추사박물관 소장(『추사박물관』, 과천시 추사박물관, 2013, 23쪽).

3-15 p.169 김육진, 무장사 아미타 조상비, 각 19×24cm, 종이, 1817년 4월 29일 김정희 탁본, 추사박물관 소장(『추사박물관』, 과천시 추사박물관, 2013).

3-16 p.169 김정희, 무장사 아미타 조상비 기문 1, 19×24cm, 종이, 1817년 4월 29일 김정희 탁본, 추사박물관 소장(『추사박물관』, 과천시 추사박물관, 2013).

3-17 p.169 김정희, 무장사 아미타 조상비 기문 2, 19×24cm, 종이, 1817년 4월 29일 김정희 탁본, 추사박물관 소장("추사박물관, 과천시 추사박물관, 2013).

3-18 p.179 김정희, 〈묵란〉, 26×22.1cm, 종이, 1811, 개인 소장(《서울옥션》 113회, 2009년 3월).

3-19 p.180 김정희, 〈묵란〉, 22.5×27cm, 종이, 개인 소장(『붓 천 자루와 벼루 열 개를 모두 닳아 없애고: 추사의 작은 글씨』, 과천문화원, 2005).

3-20 p.181 김정희, 〈묵란〉, 선면화, 54×21.3cm, 종이, 초기작, 개인 소장(《서울옥션》 133회, 2014년 9월).

3-21 p.183 김정희, (선면산수도: 황한소경〉, 선면화, 22.7x60cm, 종이, 1816~1819, 선문대박물관 소장(*추사 김정희: 학예 일치의 경지』, 국립중앙박물관, 2006).

3-22 p.187 김정희, 〈옹방강 시〉, 선면서, 67×24cm, 종이, 1810년 6월 28일, 개인 소장(『한국의 미 17 주사 김정희』, 중앙일보사, 1985)

3-23 p.189 김정희의 〈송석원〉과 윤용구의 〈벽수산장〉. 1910년대로 추정, 개인 소장(『추사를 보는 열 개의 눈』화봉갤러리, 2010).

3-24 p.189 김정희, 〈송석원〉, 바위 각자 1(『서울육백년사』, 서울특별시, 1979).

3-25 p.189 김정희, 〈송석원〉, 바위 각자 2, 종로구 옥인동 47-33~253 일대(김영상, 『서울육백년사』, 한국일보사, 1989).

3-26 p.191 김정희, 〈소봉래〉탁본, 57×169cm, 종이, 개인 소장(『추사 김정희 명작전』, 예술의전당, 1992).

3-27 p.191 김정희, 〈천축고선생댁〉 탁본, 43×136cm, 종이, 개인 소장(『추사 김정희 명작전』, 예술의전당, 1992).

3-28 p.193 김정희, 「서문」(김광익, 시집 「반포유고습유」), 1813, 개인 소장(『추사를 보는 열 개의 눈』, 화봉갤러리, 2010).

3-29 p.195 김정희, 〈해인사 대적광전 중건 상량문〉 부분, 95×483cm, 감지에 금물, 1818, 해인사 성보박물관 소장(『봉은사와 추사 김정희』, 대한불교조계종 불교중앙박물관, 2014).

4-1 p.213 「암행어사 김정희 별단』 1826, 감사원 산하 감사교육원 소장(김정희 지음, 김규선 역주, 『추사 김정희 암행보고서』 추사박물관, 2014).

1 62	(e) (65	12 1
計源	17 69	5
明城	7/2	2
行通	人员	3
R 14	姓城	2
2 %	11 93	+!
18 2	3 18	21
of 14	4- 66	
92	五水	100
1 14	17 3	10
40		10,
12.7		me !
海易	A 14	3
4 16	0 8.	112
即落.	414	3.
	15. 清	
	計日明行應十江官先該中止各會山政治湖之即係所擬當些任後出克前得此間及白十万東家於係內	明行魔力工官先致世之各會小俠倫與工即係官者相接不及到得及司力方家原務這項人力方家原務這一本門一部門一門人不及日宇山即日城外的國際縣職成工及口中以以及為看

4-2 p.213 「암행어사 김정희 별단」 본문, 1826, 감사원 산하 감사교육원 소장(김정희 지음, 김규선 역주, 「추사 김정희 암행보고서」, 추사박물관, 2014),

4-3 p.219 김정희, 「자인 현감에게」 36.5×58.5cm, 종이, 1827년 12월, 국립중앙박물관 소장("추사 김정희: 학예 일치의 경지』, 국립중앙박물관, 2006).

4-4 p.224 김정희, 〈윤외몽중〉, 27×89.8cm, 종이, 1827년 무렵, 개인 소장(『완당과 완당바람: 추사 김정희와 그의 친구들』, 동산방·학고재, 2002)

4-5 p.231 김정희, 「막내아우 상희에게 주다」, 49.5×34cm, 종이, 1828년 7월 22일, 개인 소장(《서울옥션》 99회, 2005년 12월).

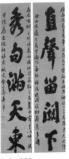

4-6 p.232 김정희, 〈지성유궐하〉와 〈수구만천동〉 대련, 각 28×122cm, 종이, 1822, 간송미술관 소장(〈간송문화〉 제30호, 한국민족미술연구소, 1986).

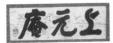

4-7 p.234 김정희, 〈상원암〉현판, 1828, 묘향산 보현사 상원암(유홍준, 『완당평전 1』, 학고재, 2002).

4-8 p.235 김정희, 표제와 서문 글씨, 「문사저영』, 19.3×13.9cm, 1829, 국립중앙도서관 소장("추사 김정희: 학예 일치의 경지』, 국립중앙박물관, 2006).

5-1 p.248 김정희, 「아내 예안 이씨에게」 30.8×43.6cm, 종이, 1831년 11월 9일, 고금도에서, 멱남서당 소장(김정희 지음, 김일근 외 교주, 『추사 한글 편지』 예술의전당 서예박물관, 2004).

5-2 p.251 김정희, 「지산에게 희답하다」 30×42.5cm, 종이, 1931년 5월 18일, 개인 소장(《케이옥션》, 2015년 2월).

5-3 p.272 김정희, 「눌인 조광진께 올립니다』 44.3×26.5cm, 종이, 1832년 2월 8일, 개인 소장(《서울옥션》 132회, 2014년 6월).

5-4 p.278 김정희, 『명훈지송첩』 표지, 25.5×31cm, 종이, 총 12면, 개인 소장(《케이목션》, 2007년 11월).

5-5 p.279 김정희, 『명훈지송첩』 1(오른쪽)·2(왼쪽)면, 종이, 개인 소장(《케이옥션》, 2007년 11월).

5-6 p.279 김정희, 『명훈지송첩』 11(오른쪽)·12(왼쪽)면, 종이, 개인 소장(《케이옥션》, 2007년 11월).

5-7 p.283 김정희, 〈옥산서원〉 현판, 79×180cm, 1839(『추사박물관』, 과천시 추사박물관, 2013).

5-8 p.287 김정희, 〈임 곽유도 비〉일부, 각 102×32cm, 종이, 1853, 영남대학교박물관 소장(『완당과 완당바람: 추사 김정희와 그의 친구들』, 동산방·학고재, 2002).

5-9 p.288 김정희, 〈임한경명〉 부분, 26.1×16.7cm, 종이, 호암미술관 소장(『조선후기 국보전』, 삼성문화재단, 1998)

5-10 p.305 김정희, 「초의에게 주다 여섯 번째, 부분, 35.5×45cm, 종이, 1835년 12월 5일, 개인 소장("붓 천 자루와 벼루 열 개를 모두 닳아 없애고: 추사의 작은 글씨』, 과천문화원, 2005).

5-11 p.311 김정희, 「초의에게 주다 여덟 번째」 부분, 35.5×45cm, 종이, 1838년 4월 8일, 개인 소장("붓 천 자루와 벼루 열 개를 모두 닳아 없애고: 추사의 작은 글씨』, 과천문화원, 2005).

6-1 p.334 김정희, 「제주에서 큰 아우 명희에게」, 30.4×35.2cm, 종이, 제주 시절, 개인 소장(《케이옥션》, 2012년 3월).

6-2 p.338 김정희, 「제주에서 예안 이씨에게」 부분, 22×40cm, 중이, 1840년 10월 5일 무렵, 염지희 소장(김정희 지음, 김일근 외 교주, 『추사 한글 편지』, 예술의전당 서예박물관, 2004).

6-3 p.338 김정희, 「제주에서 예안 이씨에게」 편지 봉투, 23.9×5.6cm, 종이, 1840년 10월 5일 무렵. 멱남서당 소장(김정희 지음, 김일근 외 교주, 「추사 한글 편지』, 예술의전당 서예박물관, 2004).

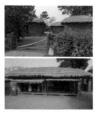

6-4 6-5 p.342 추사 김정희의 두 번째 적거지, 2018년 촬영.

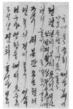

6-6 p. 349 김정희, 「제주에서 예안 이씨에게」부분, 22×35cm, 종이, 1842년 11월 18일, 김선원 소장(김정희 지음, 김일근 외 교주, 『추사 한글 편지」, 예술의전당 서예박물관, 2004).

6-7 p.350 김정희, 「제주에서 예안 이씨에게」 편지 봉투, 22.2×4.9cm, 종이, 1842년 11월 18일, 김선원 소장(김정희 지음, 김일근 외 교주, 『추사 한글 편지』, 예술의전당 서예박물관, 2004).

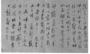

6-8 p.356 김정희, 「초의에게 주다 열여덟 번째」 부분, 35.5×45cm, 1843년 윤7월 2일, 개인 소장("봇 천 자루와 벼루 열 개를 모두 닳아 없애고: 추사의 작은 글씨」, 과천문화원, 2005).

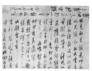

6-9 p.357 김정희, 「초의에게」 43.5×30.5cm, 종이, 1843년 5월 16일(《서울옥션》 97회, 2005년 9월).

6-10 p.384 허련, 〈제주도성에서 한라산을 보다〉, 23.3×33.6cm, 종이, 1843, 일본 개인 소장(김상엽, 『소치 허련』, 돌베개, 2008).

6-11 p.388 허런, 〈오백장군암〉, 58×31cm, 비단, 1847, 간송미술관 소장(《간송문화》제60호, 한국민족미술연구소, 2001).

6-12 p.395 허련, 〈완당 선생 해천 일립상〉, 51×124cm, 종이, 아모레미술관 소장(『추사 김정희: 학예 일치의 경지』, 국립중앙박물관, 2006).

6-13 p.395 허련, 〈완당 선생 초상〉, 36.5×26.3cm, 종이, 손세기·손창근 기증, 국립중앙박물관 소장(『추사 김정희: 학예 일치의 경지』, 국립중앙박물관, 2006).

6-14 p.395 허련, 〈완당 김정희 초상〉, 51.9×24.7cm, 종이, 호암미술관 소장(『호암미술관 명품도록』 삼성미술문화재단, 1984).

6-15 p.396 허련, 「완당탁묵」, 속표지, 25.7×31.2cm, 종이에 목판 탁본, 1877, 이홍근 기증, 국립중앙박물관 소장(「추사 김정희: 학예 일치의 경지」, 국립중앙박물관, 2006).

6-16 p.396 허련, 『완당탁목』, 18×30cm, 종이에 목판 탁본, 고예가 소장(『세한도』, 제주추사관, 2015).

6-17 p.396 허련,〈완당 선생 초상〉 안광석 모각, 46.5×33cm, 종이에 목판 탁본[안광석, 「논동파서첩」編東坡書帖, 1973, 개인 소장(『세한도』, 제주추사관, 2015)].

6-18 p.397 이한철, 〈김정희 초상〉, 131.5×57.7cm, 비단, 1857, 김정희 종가 기탁, 국립중앙박물관 소장(『추사 김정희: 학예 일치의 경지』, 국립중앙박물관, 2006).

6-19 p.397 이한철 〈완당선생 초상〉, 35×51cm, 종이, 1857년 무렵, 간송미술관 소장(〈간송문화〉 제기호, 한국민족미술연구소, 2006).

7-1 p.406 김정희, 〈무량수각〉현판, 37×117cm, 1846, 총청남도 예산 화암사, 충청남도 수덕사 근역성보관 소장(『추사 김정희: 학예 일치의 경지』, 국립중앙박물관, 2006).

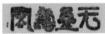

7-2 p.406 김정희, 〈무량수각〉 탁본, 67.8×203.6cm, 종이, 1840, 전라남도 해남 대둔사(대흥사) 현판 탁본. 유홍준 기증, 제주 추사기념관 소장(『해국에 덕물은 깊고』, 제주시 추사기념관, 2010).

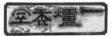

7-3 p.408 김정희, 〈일로향실〉현판, 32×120cm, 1844년 무렵, 해남 대둔사(대흥사), 대흥사 성보박물관(『봉은사와 추사 김정희』, 대한불교조계종 불교중앙박물관, 2014).

7-47-5 p.409 김정희, 「차를 포장할 때는」 편지, 『벽해타운』, 종이, 각 35×22.5cm, 1844년 봄 이후, 개인 소장(박동춘, 『추사와 초의』, 이른아침, 2014, 186쪽).

7-6 p.411 김정희, 〈시경루〉 현판, 55×125cm, 1846, 예산 화암사, 충청남도 수덕사 근역성보관 소장(『봉은사와 추사 김정희』, 대한불교조계종 불교중앙박물관, 2014).

7-7 p.412 김정희, 〈유재〉 현판, 32.7×103.4cm, 제주 시절, 개인 소장(『완당과 완당바람: 추사 김정희와 그의 친구들』 동산방·학고재, 2002)

7-8 p.414 김정희, 〈해저〉, 53.3×46cm, 종이, 제주 시절, 간송미술관 소장(《간송문화》 제71호, 한국민족미술연구소, 2006).

7-9 p.415 김정희, (의문당) 현판, 35×77.5cm, 1846, 제주 대정향교 동재, 제주추사관 소장(『제주 유배인 이야기』 국립제주박물관, 2019).

7-10 p.423 김정희, 〈영영백운도〉, 23.5×38cm, 종이, 1843년 무렵, 개인 소장(『한국의 미 17 추사 김정희』, 중앙일보사, 1985).

7-11 p.425 김정희, 〈고사소요도〉, 『시병완첩』, 29.7×24.9cm, 종이, 간송미술관 소장(《간송문화》 제71호, 한국민족미술연구소, 2006).

7-12 p.426 김정희, 〈소림모옥도〉, 12.3×23.5cm, 종이, 간송미술관 소장(『추사정화』, 지식산업사, 1983.)

7-13 p.427 김정희 〈소림모정도〉, 『시병완첩』, 14.2×19.8cm, 종이, 간송미술관 소장(《간송문화》 제63호, 한국민족미술연구소, 2002).

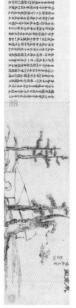

7-14 p.432·433 김정희, 〈세한도〉 부분, 23.7×109cm, 종이, 1843, 손세기·손창근 기증, 국립중앙박물관 소장(『세한』, 국립중앙박물관, 2020).

7-15 p.433 〈세한도〉 인장. 정희正喜, 완당阮堂, 추사秋史, 장무상망長毋相忘(『세한』, 국립중앙박물관, 2020).

7-16 p.434 세한도 보관 상자, 국립중앙박물관 촬영 및 소장(『세한』, 국립중앙박물관.

7-17 7-18 p.435 세한도 두루마리, 국립중앙박물관 촬영 및 소장(『세한』, 국립중앙박물관,

7-19 p.437 김정희, 〈세한도〉 발문, 1843, 손세기·손창근 기증, 국립중앙박물관 소장(『세한』 국립중앙박물관, 2020).

7-20 p.442 이상적, 「세한도 한 폭을 엎드려 읽습니다」 부분, 크기 미상, 1844년 무렵(김영호, 「세한도를 보는 열 개의 시점』《문학사상》 50호, 1976년 11월 호).

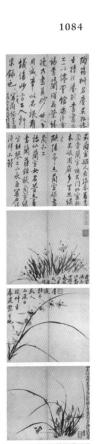

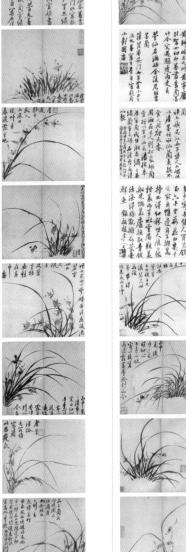

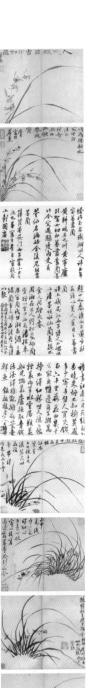

為

家

7-22 p.492 박혜백, 『완당인보』, 23.5×15cm, 개인 소장(『추사 김정희 명작전』, 예술의전당, 1992).

7-23 p.496 김정희 인장, 충청남도 예산 김정희 종가 기탁, 국립중앙박물관 소장(『추사 김정희: 학예 일치의 경지』 국립중앙박물관, 2006).

7-24 p.497~502 김정희 인장 목록

성명인 1 김정희인金正喜印, 『근역인수』 대한민국국회도서관, 1968, 248쪽.

성명인 2 김정희인金正喜印, 『근역인수』 대한민국국회도서관 1968, 249쪽.

성명인 3 김정희인金正喜印, 『근역인수』, 대한민국국회도서관 1968, 249쪽.

성명인 4 김정희인金正喜印, r근역인수』, 대한민국국회도서관 1968, 249쪽.

성명인 5 김정희인金正喜印, 『근역인수』, 대한민국국회도서관 1968,

250쪽

성명인 6 김정희인金正喜印, 『근역인수』 대한민국국회도서관 1968, 250쪽.

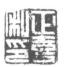

성명인 7 정희사인正喜和印, 『근역인수』, 대한민국국회도서관, 1968 250쪽.

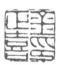

성명인 8 김정희인金正喜印, 『근역인수』, 대한민국국회도서관 1968, 251쪽.

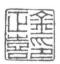

성명인 9 김정희인金正喜印, 『근역인수』, 대한민국국회도서관 1968, 251쪽.

성명인 10 정희正횱, 『추사정화』, 지식산업사, 1983, 192쪽.

성명인 11 김정희인金正喜印, 『추사정화』, 지식산업사, 1983, 192쪽.

아호인 1 원춘元春, 『근역인수』, 대한민국국회도서관, 1968, 251쪽.

아호인 2 완당阮堂, 『근역인수』, 대한민국국회도서관, 1968, 250쪽.

아호인 3 완당예고阮堂隸古, 『근역인수』 대한민국국회도서관, 1968, 253쪽.

아호인 4 완당阮堂, 『근역인수』, 대한민국국회도서관, 1968, 254쪽.

아호인 5 완당阮堂, 『추사정화』, 지식산업사, 1983, 189쪽.

아호인 6 추사秋史, 『근역인수』, 대한민국국회도서관, 1968, 248쪽.

아호인 7 추사秋史, 『근역인수』, 대한민국국회도서관, 1968, 249쪽.

아호인 8 추사묵연秋史墨綠, 『근역인수』, 대한민국국회도서관, 1968, 250쪽

「근역인수」, 대한민국국회도서관, 1968, 250쪽.

아호인 10 추사秋史, 『근역인수』, 대한민국국회도서관, 1968, 252쪽.

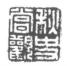

아호인 11 추사상관秋史賞觀, 『근역 인수』, 대한민국국회도서관, 1968, 252쪽.

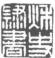

아호인 12 추사예서秋史隸書, 『근역인수』 대한민국국회도서관, 1968, 251쪽.

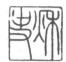

아호인 13 추사秋史, 『근역인수』, 대한민국국회도서관, 1968, 253쪽.

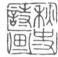

아호인 14 추사시화秋史詩畫, 『근역인수』 대한민국국회도서관, 1968, 254쪽.

아호인 15 추사심정秋史審定(『완당인보』), 『추사 김정희 명작전』, 예술의전당, 1992, 174쪽.

학술문예인 1 금문지가今文之家, 『근역인수』 대한민국국회도서관, 1968, 251쪽.

학술문예인 2 유한適爾(『완당인보』), 『추사 김정희 명작전』, 예술의전당, 1992, 150쪽.

학술문예인 3 금석문金石文(『완당인보』), 『추사 김정희 명작전』, 예술의전당, 1992, 177쪽.

학술문예인 4 유어예避於蘇(『완당인보』), 『추사 김정희 명작전』, 예술의전당, 1992, 157쪽.

학술문예인 5 정운停흙(『완당인보』), 『추사 김정희 명작전』, 예술의전당, 1992, 172쪽.

학술문예인 6 동해낭환東海琅懷(『완당인보』), 『추사 김정희 명작전』, 예술의전당, 1992, 162쪽.

학술문예인 7 불노佛奴(『완당인보』), 『추사 김정희 명작전』, 예술의전당, 1992, 150쪽.

학술문예인 8 거사기居士配(『완당인보』), 『추사 김정희 명작전』, 예술의전당, 1992, 169쪽.

학술문예인 9 자손세보子孫世實(『완당인보』), 『추사 김정희 명작전』, 예술의전당, 1992, 148쪽.

학술문예인 10 의자손宜子孫(『완당인보』), 『추사 김정희 명작전』, 예술의전당, 1992, 169쪽.

학술문예인 11 기암운寄巖雲(『완당인보』), 『추사 김정희 명작전』, 예술의전당, 1992, 177쪽.

학술문예인 12 기생수득도機生修得到 (『완당인보』), 『추사 김정희 명작전』, 예술의전당, 1992, 171쪽.

학술문예인 13 황산黃山(『완당인보』), 『추사 긴정히 명작전』, 예술의전당, 1992, 171쪽.

학술문예인 14 여의륜如意輸(『완당인보』), 『추사 김정희 명작전』, 예술의전당, 1992, 171쪽.

학술문예인 15 평안平安(『완당인보』), 『추사 김정희 명작전』, 예술의전당, 1992, 171쪽.

학술문예인 16 천하일갑天下日甲(『완당인보』), 『추사 김정희 명작전』, 예술의전당, 1992, 171쪽.

당호인 1 보담재인寶覃齋印(『완당인보』), 『추사 김정희 명작전』, 예술의전당, 1992, 146쪽.

당호인 2 실사구시재實事求是齋, 『추사정화』, 지식산업사, 1983, 212쪽.

당호인 3 한와재漢瓦齋(『완당인보』), 『추사 김정희 명작전』, 예술의전당, 1992, 151쪽.

당호인 4 천보재天寶齋(『완당인보』), 『추사 김정희 명작전』, 예술의전당, 1992, 147쪽.

당호인 5 칠십이구초당七十二團草堂 (『완당인보』), 『추사 김정희 명작전』, 예술의전당, 1992, 152쪽.

당호인 6 삼십육구초당三十六關章堂 (『완당인보』), 『추사 김정희 명작전』, 예술의전당, 1992, 152쪽.

동국인 1 동국유생東國儒生, 『추사정화』, 지식산업사, 1983, 210쪽.

동국인 2 동이지인東夷之人(『완당인보』), 『추사 김정희 명작전』, 예술의전당, 1992, 156쪽.

동국인 3 동이지인東夷之人(『완당인보』), 『추사 김정희 명작전』, 예술의전당, 1992, 156쪽.

동국인 4 동해제일통유東海第一通儒 (『완당인보』), 『추사 김정희 명작전』, 예술의전당, 1992, 168쪽.

7-25 p.507 김정희 「우리 고을 사람 김항진」, 22×38cm, 종이, 제주 시절, 추사박물관 소장(「추사가 보낸 편지」, 과천시 추사박물관, 2014, 37쪽).

7-26 p.512 김정희, <은광연세> 현판, 31×98cm, 김만덕기념관 소장(『유배인 이야기』, 국립제주박물관, 2019).

8-1 p.535 김정희, 〈단연죽로시옥〉, 81×180cm, 종이, 1849년 무렵, 영남대박물관 소장(『완당과 완당바람: 추사 김정희와 그의 친구들』 동산방·학고재, 2002; 『추사 김정희: 학예 일치의 경지』 국립중앙박물관, 2006).

8-2 p.537 김정희, 〈불광〉 편액, 145×169.5cm, 1849년 무렵, 은해사 성보박물관 소장("봉은사와 추사 김정희, 2014).

8-3 p.549 『예림갑을록』표지, 27×33cm, 종이, 1849, 남농미술문화재단 소장(『추사박물관』, 과천시 추사박물관, 2013).

8-4 8-5 p.550-551 「예림갑을록』부분, 종이, 1849, 남농미술문화재단 소장(『추사박물관』, 과천시 추사박물관, 2013).

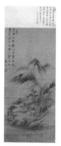

8-6~8-13 p.552~559 이한철(8-6)·허련(8-7)· 전기(8-8)·유숙(8-9)· 유재소(8-10)·김수철(8-11)· 박인석(8-12)·조중묵(8-13), 〈산수도〉, 「예림갑을록』, 72.5×34cm, 비단, 1849, 삼성리움미술관 소장(『한국근대회화백년』, 국립중앙박물관, 1987).

8-14 p.583 김정희, 〈모질도〉, 크기 미상, 1850, 소재 미상(『조선명보전람회도록 서화편』, 조선미술관, 1938).

8-15 p.584 『조선명보전람회도록 서화편』 표지, 조선미술관 발행, 1938년 11월.

9-1 p.617 김정희, '북청에서 큰 아우 명희에게, 28×75.5cm, 종이, 1852년 4월 15일, 북청에서, 개인 소장(김정희, '붓 천 자루와 벼루 열 개를 모두 닳아 없애고: 추사의 작은 글씨』 과천문화원, 2005).

9-2 p.627 김정희, 「사란, 큰아들 상우에게」, 22.8×85cm, 종이, 개인 소장(『한국의 미 17 추사 김정희』, 중앙일보사, 1985).

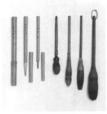

9-3 p.642 예산 김정희 종가에서 전래해 온 붓, 김정희 종가 기탁, 국립중앙박물관 소장(*추사 김정희: 학예 일치의 경지,, 국립중앙박물관, 2006).

9-4 p.645 예산 김정희 종가에서 전래해 은 벼루, 김정희 종가 기탁, 국립중앙박물관 소장(『추사 김정희: 학예 일치의 경지』, 국립중앙박물관, 2006).

技厂顶事帙

9-5 p.651 김정희, 〈잔서완석루〉, 31.8×137.8cm, 종이, 1850년 무렵, 한강 시절, 손세기·손창근 기증, 국립중앙박물관 소장(『추사 김정희: 학예 일치의 경지』, 국립중앙박물관, 2006).

9-6 p.654 김정희, 〈사서루〉, 26×73cm, 종이, 1850년 무렵, 한강 시절, 개인 소장(『안목안복』, 공화랑, 2009).

9-7 p.655 김정희, 〈검가〉, 26×62.3cm, 종이, 개인 소장(『완당과 완당바람: 추사 김정희와 그의 친구들』, 동산방·학고재, 2002).

9-8 p.657 김정희, 〈도덕신선〉, 32×107.5cm, 종이, 1852년 무렵, 북청 시절, 간송미술관 소장(『안목안복』, 공화랑, 2009).

9-9 p.659 김정희, (침계), 122.7×42.8cm, 종이, 1852년 무렵, 북청 시절, 간송미술관 소장((간송문화) 제30호, 한국민족미술연구소, 1986).

9-10 p.661 김정희, 〈진흥북수고경〉 현판 탁본, 96×54.8cm, 종이, 국립중앙박물관 소장(『추사박물관』, 과천시 추사박물관』, 2013).

9-11 p.662 황초령 진흥왕순수비 탁본, 112×49cm, 종이, 586, 서울대박물관 소장(유홍준, 『완당평전 1』, 학고재, 2002, 256쪽).

9-12 p.663 황초령 진흥왕순수비 보호각 사진, 국립중앙박물관 소장(『추사박물관』, 과천시 추사박물관, 2013).

9-13 p.663 황초령 진흥왕순수비, 사진 크기 11.9×16.4cm, 유리 건판 사진, 일제 강점기 촬영, 국립중앙박물관 소장.

10-1 p.674 과천 과지초당. 과천시 주암동 과천박물관 경내, 2021년 촬영.

10-2 p.677 권돈인·김정희, 『완염합벽첩』 1854, 이영재 기탁, 국립중앙박물관 소장(『추사 김정희: 학예 일치의 경지』 국립중앙박물관, 2006).

10-3 p.677 김정희, 「완염합벽첩」 중 「권돈인 필법 제발」 26.5×32.5cm, 종이, 1854, 이영재 기탁, 국립중앙박물관 소장(「추사 김정희: 학예 일지의 경지』, 국립중앙박물관, 2006).

10-4 p.681 김정희, '석파 홍선대원군께 올립니다』 1853년 1월 25일[허련 판각본, 22×58cm, 종이, 개인 소장('붓 천 자루와 벼루 열 개를 모두 닳아 없애고: 추사의 작은 글씨』 과천문화원, 2005)].

10-5 p.703 김정희, 「장통교 위에 사는 우선 이상적에게」 부분, 28×54cm, 종이, 과천 시절, 추사박물관 소장(『추사박물관』, 과천시 추사박물관, 2013).

10-6 p.705 김정희, 「오경석에게 주다」 부분, 1853년 9월, 과천에서(필자 미상의 필사본, 23.7×91.7cm, 종이), 손세기·손창근 기증, 국립중앙박물관 소장(『추사 김정희: 학예 일치의 경지』, 국립중앙박물관, 2006).

10-7 p.714 김정희, 「치원시고후서」 24.6×28cm, 종이, 과천 시절. 예산 김정희 종가 기탁, 국립중앙박물관 소장(『추사 김정희: 학예 일치의 경지」 국립중앙박물관, 2006).

10-8 p.715 김정희, 「아석에게」, 44.5×24cm, 종이, 과천 시절, 개인 소장(《서울옥션》 107회, 2007년 7월).

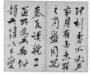

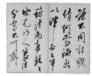

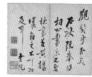

10-9~10-12 p.720~722 김정희, 「완영합벽첩」 중 「권돈인 서법 제발」 각 26.5×32.5cm, 종이, 1854, 이영재 기탁, 국립중앙박물관 소장(「추사 김정희: 학예 일치의 경지」, 국립중앙박물관, 2006).

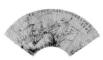

10-13 p.736 김정희, <석란도>, 선면화, 47.5×18cm, 과천 시절, 간송미술관 소장(《간송문화》 제기호, 한국민족미술연구소, 2006).

11-1 p.746 김정희, 선면서, 17.8×47.9cm, 종이, 1855, 개인 소장(『한국의 미 17 추사 김정희』 중앙일보사, 1985).

11-2 p.747 김정희, 선면서(행서), 16.5×48.5cm, 종이, 1852~1856, 과천 시절, 호암미술관 소장(『한국의 미 17 추사 김정희』, 중앙일보사, 1985).

11-3 p.748 김정희, 선면서(행서), 17.1×50.2cm, 종이, 1852~1856, 과천 시절, 개인 소장("한국의 미 17 추사 김정희, 중앙일보사, 1985).

11-4 p.749 김정희, 선면화(영지와 난초), 54×17.4cm, 종이, 1853~1856, 과천 시절, 간송미술관 소장((간송문화) 제71호, 하고민족미술연구소, 2006).

11-5 p.753 김정희, 〈계산무진〉(예서), 165.5×62.5cm, 종이, 1852~1856, 과천 시절, 간송미술관 소장(《간송문화》 제30호, 한국민족미술연구소, 1986).

11-6 p.757 김정희, 〈사야〉(예서), 92.5×37.5cm, 종이, 1852~1856, 과천 시절, 간송미술관 소장(《간송문화》 제30호, 한국민족미술연구소,

11-7 p.759 김정희, 〈백벽〉, 37×95cm, 종이, 1852~1856, 과천 시절, 개인 소장(『한국의 미 17 추사 김정희, 중앙일보사, 1985).

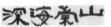

11-8 p.761 김정희, 〈산숭해심〉(예서) 대련 1, 42×207cm, 종이, 1852~1856, 과천 시절, 호암미술관 소장(『호암미술관 명품도록 II 고미술 2』, 삼성문화재단, 1996).

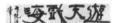

11-9 p.761 김정희, 〈유천희해〉(에서) 대련 2, 42×207cm, 종이, 1852~1856, 과천 시절, 호암미술관 소장(『호암미술관 명품도록 II 고미술 2』, 삼성문화재단, 1996).

で业霊や

11-10 p.763 김정희, 〈죽로지실〉, 30×133.7cm, 종이, 1852~1856, 과천 시절, 호암미술관 소장(『호암미술관 명품도록 II 고미술 2』, 삼성문화재단, 1996).

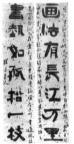

11-11 p.767 김정희, 〈화법유장〉(예서), 각 129.3×30.8cm, 종이, 1850년대, 과천 시절, 간송미술관 소장(『한국의 미 17 추사 김정희』 중앙일보사, 1985).

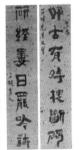

11-12 p.769 김정희, 〈호고유시〉, 각 29.5×129.7cm, 종이, 1850년대. 과천 시절, 간송미술관 소장(《간송문화》 제30호, 한국민족미술연구소, 1986).

11-13 p.770 김정희, 〈호고유시〉(예서) 대련, 각 124.7×28.5cm, 종이, 1850년대, 과천 시절, 호암미술관 소장("조선후기 국보전』, 삼성문화재단, 1998).

11-14 p.772 김정희, 〈오악규릉〉(행서), 각 124.7×28.5cm, 종이, 1850년대, 과천 시절, 호암미술관 소장(『호암미술관 명품도록 비 고미술 2』, 삼성문화재단, 1996).

11-15 p.774 김정희, 〈무쌍채필〉(행서), 각 128.5×32cm, 종이, 1856, 개인 소장(『완당과 완당바람: 추사 김정희와 그의 친구들』 동산반·학고재, 2002).

11-16 p.776 김정희, 〈대팽두부〉(예서), 각 31.9×129.5cm, 종이, 1856, 간송미술관 소장(《간송문화》 제30호, 한국민족미술연구소. 1986).

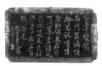

11-17 p.777 김정희, 성담 스님 진영 제찬 현판, 32×55cm, 1855년 2월, 양산 통도사 성보박물관 소장(『봉은사와 추사 김정희』, 대한불교조계종 불교중앙박물관, 2014).

11-18 p.780 김정희, 〈판전〉 현판, 77×181cm, 1856, 서울시 봉은사 경판전(『세한』 국립중앙박물관, 2020).

11-19 p.781 김정희, 〈판전〉이 걸린 봉은사 전경, 서울시 봉은사 경판전, 유리 건판 사진, 1929년 촬영, 국립중앙박물관 소장(『세한』 국립중앙박물관, 2020).

11-20 p.781 김정희, 경판전에 〈판전〉이 걸린 모습, 서울시 봉은사 경판전, 유리 건판 사진, 1929년 촬영(『세한』 국립중앙박물관, 2020).

11-21 p.782 김정희, 〈판전〉 현판 부분, 서울시 봉은사 경판전(『세한』 국립중앙박물관, 2020).

11-22 p.782 김정희, 〈대웅전〉 현판 부분. 경상북도 영천시 은해사(『세한』, 국립중앙박물관, 2020).

11-23 p.782 김정희, 〈대웅전〉현판, 100×230cm, 1849, 경상북도 영천시 은해사 성보박물관(『세한』 국립중앙박물관, 2020).

11-24 p.786 김정희, 〈명선〉(예서), 57.8×115.2cm, 종이, 1852~1856, 과천 시절, 간송미술관 소장(《간송문화》 제30호, 한국민족미술연구소, 1986).

11-25 p.788 전 육유 또는 전 김정희, 〈시경〉 탁본, 127.5×67.2cm. 종이, 충청남도 예산 화암사, 개인 소장(『완당과 완당바람: 추사 김정희와 그의 친구들』 동산방·학고재, 2002).

11-26 p.798 김정희, 열다섯 방의 인장이 있는 현재의 원본 〈불이선란도〉, 54.9×30.6cm, 종이, 손세기·손창근 기증, 국립중앙박물관 소장.

11-27 p.799 김정희, 20세기의 인장을 지워 원래대로 여덟 방의 인장이 있는 상태로 만든 수정본 〈불이선란도〉.

추사秋史

고연재古硯齋

묵장墨莊

낙교천하사 樂交天下士

김정희인金正喜印

봉래선관蓬萊優觀

소도원선관 주인인小桃源僊館 主人印

연경재硏經濟

11-28 p.800 김정희, 〈불이선란도〉 인장 (『세한』, 국립중앙박물관,

11-29 p.811 김정희, 〈불이선란도〉 화제 '부작난화 20년' 또는 '부정난화 20년' 부분.

11-30 p.811 김정희, 「제란」 『국역 완당전집 Ⅲ」 영인본 일부(김정희 지음, 신호열 옮김, 『국역 완당전집 Ⅲ」, 민족문화추진희, 1986).

11-31 p.811 김정희, 「제란」 「국역 완당전집 川」 본문 일부(김정희 지음, 신호열 옮김, 「국역 완당전집 川」, 민족문화추진희, 1986).

11-32 p.813 김정희, 〈불이선린도〉 화제 '시위달준' 또는 '비위달준' 부분.

11-33 p.813 김정희, 「희제증달준」 「국역 완당전집 III」 영인본 일부(김정희 지음, 신호열 옮김, 「국역 완당전집 III』 민족문화추진희, 1986).

11-34 p.814 김정희, 「희롱 삼아 제하여 달준에게 주다」 『국역 완당전집 ॥」 본문 일부(김정희 지음, 신호열 옮김, 『국역 완당전집 ॥」 민족문화추진희, 1986).

11-35 p.814 김정희, 『시첩』부분, 29×145.5cm, 종이, 1852~1856, 과천 시절, 청관재 소장(유홍준, 『완당평전 2』, 학고재, 2002, 652·653쪽).

11-36 p.832 봉은사 판전, 1856년 창건. 2021년 촬영.

11-37 p.835 김정희, 「금세의가」 10×16cm, 과천 시절, 사진 인화본, 1930년대, 후지츠카 치카시 사진 촬영, 추사박물관 소장("추사박물관, 과천시 추사박물관, 2013).

11-38 p.840 김정희, 한산이씨, 예안이씨 합장묘, 충청도 예산군 신안면 월성위가 묘역, 1856.

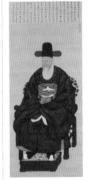

12-1 p.858 이한철, 〈김정희 초상〉, 131.5×57.7cm, 비단, 1857, 김정희 종가 기탁, 국립중앙박물관 소장(『추사 김정희: 학예 일치의 경지』, 국립중앙박물관, 2006).

12-2 p.859 이한철, 〈완당선생 초상〉, 35×51cm, 종이, 1857년 무렵, 간송미술관 소장(《간송문화》 제71호, 한국민족미술연구소, 2006).

12-3 p.862 허련, 「완당탁묵」, 속표지, 25.7×31.2cm, 종이에 목판 탁본, 1877, 이홍근 기증, 국립중앙박물관 소장(「추사 김정희: 학예 일치의 경지』, 국립중앙박물관, 2006).

12-4 p.862 허련, 『완당탁묵』 18×30cm, 종이에 목판 탁본, 고예가 소장(『세한도』 제주 추사관, 2015).

12-5 p.863 허련, 〈완당 선생 해천 일립상〉, 51×124cm, 종이, 아모레미술관 소장(「추사 김정희: 학예 일치의 경지』, 국립중앙박물관, 2006).

12-6 p.864 허련, 〈완당 선생 초상〉, 36.5×26.3cm, 종이, 손세기·손창근 기증, 국립중앙박물관 소장(『추사 김정희: 학예 일치의 경지』, 국립중앙박물관, 2006).

12-7 p.865 허련, 〈완당 김정희 초상〉, 51.9×24.7cm, 종이, 호암미술관 소장(『호암미술관 명품도록』 삼성미술문화재단, 1984).

12-8 p.866 허련. 〈완당 선생 초상〉 안광석 모각. 46.5×33cm, 종이에 목판 탁본[안광석, 『논동파서첩』 1973, 개인 소장(『세한도』 제주추사관. 2015)].

12-9 p.880 김정희, 『주상운타』, 1862, 개인 소장(《케이옥션》, 2011년 9월).

12-10 p.880 김정희, 『벽해타운』, 1862, 개인 소장(《케이옥션》, 2011년 9월).

12-11 p.881 김정희 지음, 남상길(남병길)·민규호 편찬, 『완당척독』 필사본, 1867, 서울대학교 규장각 소장.

12-12 p.881 김정희 지음, 남상길(남병길) 편찬, 『담연재시고』 필사본, 연대 미상, 개인 소장.

12-13 p.882 김정희 지음, 남상길(남병길)·민규호 편찬, 「완당집』 1868, 만향재 활판본, 개인 소장(*추사를 보는 열 개의 눈』화봉갤러리, 화봉책박물관, 2010).

12-14 p.883 김정희 지음, 김익환 편찬, 「완당선생전집』, 신조선사, 1934, 개인 소장(『추사 김정희 명작전』, 예술의전당 서예관, 1992).

12-15 p.884 김정희 지음, 최완수 편역, 『신역 추사집』, 현암사, 1976, 개인 소장.

12-16 p.884 김정희 지음, 임정기 옮김. 「국역 완당전집 」, 민족문화추진회, 1995, 개인 소장.

12-17 p.916 「완당 김정희 선생 백주기 추념 유작 전람회』, 국립박물관, 진단학회, 1956.

12-18 p.916 「도판목록」, 『완당 김정희 선생 백주기 추념 유작 전람회』, 국립박물관, 진단학회, 1956.

12-19 p.921 윤용구, 「안당 김정희 서화에 제하다」 1924(김윤식·윤용구·민병석, 서화 족자, 171.8×41.4cm, 종이, 1924, 이홍근 기증, 국립중앙박물관 소장(「추사 김정희: 학예 일치의 경지」, 국립중앙박물관, 2006)].

12-20 p.929 이동주, 「완당바람」을 재수록한 「우리나라의 옛 그립』, 박영사, 1975.

12-21 p.929 최완수, 『김추사연구초』, 지식산업사, 1976.

12-22 p.929 허영환, 『영원한 묵향』, 한국능력개발, 1978.

12-23 p.929 유홍준, 『완당평전』, 학고재, 2002.

김정희, (사야)(예서), 92.5×37.5cm, 종이, 1852~1856, 과천 시절, 간송미술관소장.

김정희, 《관전〉 현관, 77×181cm, 1856, 서울시 봉은사 경관전.

김정희, 〈불이선란도〉, 54.9×30.6cm, 축이, 손세기·손장근 기증, 국립증앙박물관 소장.